한국근대미술의 역사

개정판

한국근대미술의 역사

韓國美術史 事典 1800-1945

최열

열화당

일러두기

1. 원문 인용은 최대한 원문 표기에 충실하려 했으나, 원뜻을 훼손하지 않는 범위 내에서 맞춤법과 띄어쓰기는 현대어에 맞게 바꾸었다.
2. 일본 인명은 최대한 현지발음에 가깝게 표기했지만, 지명, 전시회명, 학교명 등은 모두 한자발음에 따라 표기했다.
3. 원문의 인쇄 상태가 좋지 않아 정확하게 읽을 수 없는 경우에는 그 글자 수만큼 ○로 표기했으며, 검열로 빠져 있는 부분은 ×로 표기했다.
4. 이 책의 주(註)는 근대미술 문헌자료의 성격을 지니고 있어, 활용도를 높이기 위해 각주로 처리하지 않고 해당시기마다 모아 놓았다.
5. 여기에 사용된 도판 중 기존 연구자들이 발표한 도판을 다시 사용한 경우에는 일일이 출처를 밝히지 않았다.
6. 이 책에 사용된 원문을 재인용하고자 하는 경우에는 해당 원문을 찾아 대조해 보기를 권한다. 혹시 잘못 읽었거나 다르게 해석할 수도 있기 때문이다.
7. 2015년 개정판에서는 그동안의 연구 성과에 따라 일부 내용을 추가, 수정하였으며, 연도 및 인명의 오류를 바로잡았고, 이에 따라 찾아보기도 수정, 보완하였다.

개정판 서문

자득(自得)과 독행(獨行)

성호(星湖) 이익(李瀷) 선생께서는 "세상의 길은 위험하고 나는 곤궁하여 위축된 사람이니 어찌 감히 털끝만큼이라도 남들이 알아주기를 바라는 마음이 있겠는가"라고 한탄하셨다. 그럼에도 선생께서는 "저들은 이익과 출세를 따라가더라도 나는 그 실상만을 추구하며(彼以利祿 我以其實) 저들이 가난하고 지쳐 배우지 않더라도 나는 스스로 힘을 다하련다(彼以窮斃不學 我以自勵)"고 다짐하셨다. 그런데도 학문을 하는 이들 가운데 이익과 출세를 따라가는 자가 없지 않다.

제자 순암(順菴) 안정복(安鼎福)이 "학문의 요지란 무엇입니까"라고 묻자 선생께서는 "학문이란 스스로 터득하는 일이 귀하다(學貴自得)"면서 "학문의 요지란 전적으로 자기 자신에게 달려 있는 것으로 남과는 상관이 없다(自己身上 不關他人)"고 하셨다. 그리고 "이것이 이른바 선악이 모두 나의 스승이라는 것이므로(是所謂 善惡皆師) 남의 부족함을 지적하여 시비만 따져서는 안 된다(不可 指摘彼短)"고 경고하셨다. 그런데도 학문을 하는 이들 가운데 끝없이 남의 생각과 방법을 빌려 오면서 인용문장을 제 문장처럼 쓰거나 남이 이룬 업적에 대해 흠만 잡고 비난만 하는 자가 없지 않다.

홀로였던 나는 누구와도 경쟁하지 않는 삶을 살아왔다. 그 언제던가, 험한 세상을 견딜 수 있는 길이 무엇인가 궁금했다. 혈연과 학연, 지연 그 어떤 인연도 두텁지 못했던 내가 학자의 길을, 그것도 비평과 사학의 길을 걷고자 했으므로 당연한 질문이었다. 답은 단 하나였다. 나의 길을 갈 뿐, 앞서려고 하지 않았고, 그래서 남들이 가기 싫어하는 길을 가는 것이었다.

나의 사학과 비평은 홀로 묻고 깨쳐 나간 자득학문(自得學問)이다. 나는 기묘사학사(己卯四學士) 가운데 한 분이신 신재(新齋) 최산두(崔山斗) 어른께서 세워 놓은 가학전통과, 근세 학술의 스승 성호(星湖) 이익(李瀷) 선생, 그리고 신재 선생과 동향이신 매천(梅泉) 황현(黃玹) 선생 및 동서양의 도기론(道器論)을 겸비하신 정관(井觀) 김복진(金復鎭) 선생의 학술전통을 사숙했다. 부패한 권력에 맞선 기묘사림의 개혁전통과 제국의 침탈에 대응하여 문명전환을 꿈꾼 혁명사상이 바로 그 전통이다. 뿌리와 기원이 그토록 눈부신데, 정작 곤궁하고 위축된 처지에 있던 나는 어떻게 견뎌 온 것일까. 성호 선생이 존경하던 학예시대의 종장 공재(恭齋) 윤두서(尹斗緖) 선생께서도 인왕산 기슭에 앉아 "홀로 가고 홀로 앉아 돌아보며 홀로 노래한다(獨行獨坐還獨吟)"고 읊으셨음을 생각해 보면 우리네 인생이란 결국 홀로일 뿐이다.

나의 길은 그토록 힘들었으니 뒤에 오는 연구자가 걷는 길은 쉽길 바랐다. 그래서 이 책『한국근대미술의 역사』와『한국현대미술의 역사』는 물론『한국현대미술운동사』를 집필하며 사용한 모든 문헌을 국립현대미술관에 기증했다. 이 자료를 기반 삼아 국립현대미술관 연구센터가 설립되었고, 검색체제를 완성하여 원자료 열람을 허용하고 있으니 작은 꿈 하나는 이뤄졌다.

책이 품절된 후 얼마큼 세월이 흐르고서 열화당으로부터 개정판을 찍겠다는 연락을 받으니 새삼 설레었다. 이 책이 세상에 나왔을 때 술이부작(述而不作)의 사학을 모르는 이들이 자료집이라 낮추기도 했지만, 석남(石南) 이경성(李慶成) 선생께서는 한국미술저작상을 주시면서 이제야 미술사학자 같아 보인다며 격려해 주시던 때가 엊그제인데 개정판까지 찍는다는 사실이 더욱 놀라웠다. 어디 놀랍기만 했겠는가, 서글픔도 밀려왔다. 고작 3쇄에 감탄하는 것도 슬프지만 무려 십팔 년이나 걸렸으니 말이다. 그러나 그렇지 않다. 열정 어린 청춘의 기록이 노년에도 잊히지 않고 있는 것이다. 도반(道伴)은 어디론가 자취 감추었어도 홀로 노래하며 홀로 걸어갈 만한 인생 아니던가 말이다.

2015년 여름
노원벌판 일루서재(一樓書齋)에서
최열

초판 서문

19세기 중엽부터 20세기 중엽까지를 봉건사회에서 자본사회로 변화하는 시기로 잡고서 그 백 년 동안 이뤄온 미술의 역사를 다룰 때 부딪치는 문제는 한두 가지가 아니다. 이 시기는 조선사회를 포함한 동북아시아의 근대화 과정을 아우르고 있다. 사회 구성체의 변화, 제국주의 국가의 침략과 식민지 민족사회의 투쟁, 그리고 전쟁과 분단이 미술과 미술인들에게 끼친 영향은 간단한 게 아니다.

18세기의 사실주의 경향에 대응한 19세기 중엽의 신감각주의는 도시감각을 바탕삼은 순수성 추구의 결과였다. 또한 19세기말의 급격한 변화에 대응하는 형식주의 경향 및 상징성 추구는 풍자화들과 함께 외세 침략에 따른 정체성 옹호였다. 식민지로 떨어진 조건에서 서구미술을 수용한 미술가들이 보여준 순수성 추구와 비판성 추구라는 두 가지 태도마저 모두 민족성 또는 향토성을 앞세운 민족주의 테두리 안에 있음을 떠올린다면, 민족사가 미술에 끼친 영향의 넓이와 깊이를 헤아릴 수 있을 터이다. 인상파와 사실주의, 표현주의, 상징주의, 형식주의 따위의 식민지시대 미술이념은 모두 봉건성과 근대성, 민족성과 식민성을 바탕에 깔고 있는 것이다. 그 사상 배경은 자주 지향과 서구 지향, 봉건 지향에 얽혀 있다. 이러한 얽힘을 덮어둔 채 수구파와 개화파로 이원화시키는 것은 풍부한 역사를 단순화하는 것이다. 아무튼 그 얽힘은 첫째, 19세기 이후의 근대화 지향세력 안에 자주화를 지향하는 민족성 추구세력은 물론, 서구화를 지향하는 민족성 추구세력도 있을 뿐만 아니라, 서구화를 지향하는 식민성 수용세력이 아울러 있다는 사실에서 쉽게 헤아릴 수 있다. 그뿐만 아니다. 둘째, 복고화 지향세력 안에 봉건체제를 지향하는 민족성 추구세력과 봉건체제를 지향하는 식민성 수용세력이 공존해 있다.

그같은 얽힘은 미술 이념과 양식에서도 마찬가지이다. 조희룡, 김수철이 지닌 순수성 추구와 근대성 추구가 어떻게 조화로운 것인지, 이하응과 윤용구, 채용신과 김진우의 상징성과 민족사상, 그리고 장승업과 변관식 사이에 자리잡고 있는 숱한 미학과 양식의 흐름, 김복진과 윤희순, 김용준과 오지호의 서로 다른 미적 이상과 사회사상이 어떻게 민족주의와 이어져 있는지, 나아가 이쾌대와 이중섭의 낭만적 상징주의와 표현주의 양식이 어떻게 같고 다른지 헤아리는 일은 결코 단순한 문제가 아니다.

그처럼 복잡한 시대를 대상으로 삼고 있는 근대미술사학의 어려움은 비단 그같은 내부요인에서만 발생하는 게 아니다. 먼저 그 시대에는 수묵채색 일변도의 화단에 유채가 끼어들었고 조소 또한 석고까지 아우르기 시작한 데서 보이듯, 재료 및 매체 영역이 넓어져 갔고, 동서를 아우르는 미술의 새로운 가능성을 틀어쥐기 시작했으며, 또한 비평언어도 대중매체가 등장하면서 순한문에서 한자, 한글 혼용으로 확장되어 근대 민족미술 구상의 이념과 미학의 표현 폭이 넓어져 갔다. 게다가 왕립아카데미인 도화서가 일제에 의해 해체당한 조건에서 전문 미술교육기관이 제국 일본으로 옮겨감에 따라 민족미술 구상과 추진에 심각한 장애가 발생했는데, 이같은 어려움을 뚫고 우리 미술가들은 독자한 구상을 실현시켜 나갔다. 마찬가지로 우리 미술사학, 근대미술사학은 시대의 요구와 함께 뛰어난 개인의 역량을 바탕삼아 전진을 거듭했다.

일찍이 조희룡 선생은 『호산외사(壺山外史)』 머리글에서 자신의 미술사학에 대해, '자신이 본 것과 들은 것을 대상으로 삼아 전할 만한 것을 고르고 대인(大人)의 위대한 문장으로 기록하는 것'이라고 썼다. 조희룡 선생은 유재건이 지은 『이향견문록(里鄉見聞錄)』 머리글에서 "내가 10년 전에 금강산에 가서 무릇 3순 동안을 유람하고 돌아왔다. 그 바다는 크게 출렁이고 산악은 높이 솟아서 그 나타내는 광경은 무어라 말할 수 없이 아름다웠다. …한 언덕, 한 구렁, 혹은 기이한 승경과 혹은 그윽한 승경으로서 만약 이름을 붙여 널리 퍼뜨린다면 여러 승경의 서열에 벌여 놓을 수 있을 만한 것이 있다"고 했으니 그것을 자신의 눈길로 고르고 재서 가치있는 것을 서술했던 것이겠다.

1926년에 김복진 선생은 「조선역사 그대로의 반영인 조선미술의 윤곽」이란 글에서 미술의 발생을 '생활의 필요 및 기

억과 해석의 편의에 따른 기념과 암호'라고 쓰고, 미술사의 요인을 '토착민족의 토착미술과 다른 민족의 침략과 계급 분열의 영향에 따른 지배계급의 미술의 갈등과 발전 그리고 부차적으로는 기후나 풍토, 지질'이라고 밝혔다. 김복진 선생은 「조선화단의 일 년」이란 글에서 역사적으로 예술의 자율성을 또렷이 헤아리면서도 예술의 발생이 "장난이 아닌 다음에야, 따라서 아담, 이브와 동체(同體)가 아닌 다음에야, 인류군의 생활의 진화 과정과 인류생활의 구체적 형태인 사회조직의 역사적 변혁과 그 행정(行程)을 같이하였을 것"이라고 말했다. 계급 관점과 사회학 관점을 우리 미술사학에 받아들인 것이다.

김복진 선생이 제기한 사회경제사학은 물론, 양식사학과 정신사학을 아울렀던 고유섭 선생은 「고대미술 연구에서 우리는 무엇을 얻을 것인가」란 글에서 "잡다한 미술품을 횡(공간적)으로 종(시간적)으로 계열과 체차(遞次)를 찾아 세우고 그 곳에서 시대정신의 이해와 시대문화에 대한 어떠한 체관(諦觀)을 얻고자 한다. 즉 체계와 역사를 혼용시켜 한 개의 관을 수립하고자 한다. …이와 같이 하여 우리는 횡으로 시대의 문화를 체계잡을 수 있고 종으로 역사 발전의 이로(理路)를 이해할 수 있다. 물론 미술연구의 실제에 있어선 이렇게 간단한 공식적 논리에 만족할 수 없고 또 이러한 논리에서 역사를 곧 이해할 수도 없는 것이다. …다만 우리는 미술의 연구를 통하여 개별적으로 시대 시대를 애무하고 관조하고 이해하려 하며 전적으론 인생관, 세계관을 얻으려 한다. 이 때 다시 시대를 어떻게 이해하고 관조하고 애무하고 또 어떠한 내용의 인생관, 세계관을 얻느냐는 깃은 물을 비 아니다. 각자의 입장, 각자의 노력, 각자의 재분(才分)에 의하여 구체적 내용이 달라질 것"이라고 썼다. 김용준 선생 또한 『조선미술대요(朝鮮美術大要)』에서 국가와 민족, 지리와 시대에 따른 모든 미술의 특색이 서로 다르다는 점을 힘주어 말했다. 그리고 윤희순 선생은 「조선미술사의 방법」이란 글에서 "결국 미술이라는 것은 구체화한 작품을 가지고 말하는 것이므로 첫째로 미술의 유품을 직관하여 종합비교하고 귀납하여 체계를 세우는 과학적 방법이라야 할 것인데 유품이라는 것이 고스란히 남아 있는 것이 아니니 여기에 큰 난관이 있는 것이다. 둘째로는 문헌을 ㅇ치 보아야 할 것인데 실상은 근대까지도 미술이라는 예술 부문은 충분히 인식되지는 않았으므로 미술에 대하여 볼 만한 기록은 지극히 빈약하여 이것 또한 수월치는 않다. 그러나 미술도 하나의 사회적 현상이며 문화유산이니까 미술의 구체적 기술(記述)은 부족하더라도 외곽의 여러 가지 사실과 기록을 가지고 짐작을 해볼 수는 있을 것이다. 셋째로는 미술이라는 것이 결국은 사람의 손을 거쳐서 작품화는 것이므로 작자, 즉 개인의 생활전기를 들춰 보아서 그 작품과 시대를 연결시켜 보는 것인데 이것도 문헌에 의지하는 수밖에는 없다. 이상의 제점(諸點)을 종합해 보면 미술의 사적 고찰은 사회적(정치, 경제) 관련과, 자연과 타문화와 인간과의 관련을 잘 고찰하여야 할 것은 물론이지만, 미술 자체의 순수성과 자율성을 또한 살펴보아야 할 것을 알게 되었다. 이러한 방법으로 조선미술을 고찰하게 되면 여기서 조선미술의 특수한 전통을 파악하고 고양하게도 될 것이다"고 썼다.

고유섭 선생은 「묵은 조선의 새 향기」란 글에서 조선미술사를 연구함에 있어 '조선사람이야말로 옛사람들의 가슴에 흐르는 정서를 뒤이은 자이기 때문에 남보다 한 걸음 더 나가서 깊은 곳에까지 연구를 할 수 있다'고 가리켰다. 또한 오세창 선생은 불후의 명저 『근역서화징(槿域書畵徵)』에서 자신이 학문의 전통을 무너뜨릴까 염려하여 '버린 붓이 산과 같고 없앤 종이가 매우 많다'고 토로하면서 우리나라 미술인들이 끝없이 많았음에 대해 말하기를 '마음이 통하는 사람끼리 서로 감응하는 것은 산과 강도 막지 못하는데 하물며 우리나라의 여러 선배들은 그 수가 많고 연이어 있어 마치 아침저녁 만나는 듯했음에랴! 권속이라고까지 말하여도 괜찮을 것이다'고 했다.

하지만 고유섭 선생이 탄식했듯이 미술사학자를 키우지 않았던 일제하 식민지시대를 겪었으며, 또한 전후 분단시대 내내 근대미술사학자를 키우지 않았던 시대를 겪었다. 19세기를 제쳐놓더라도 20세기 내내 미술사학자로 손꼽을 수 있는 이름은 식민지시대에 오세창, 고유섭, 김용준, 윤희순 정도를 들 수 있고, 분단 뒤 1980년대 중엽까지의 남한 근대미술사학자들은 아직 그만한 높이와 깊이에 이르지 못했다고 할 수 있다.

근대미술사학은 해방 뒤에 이르러서도 전문연구기관조차 없는 조건에서 몇몇만이 사실관계를 밝히는 실증에 묶일 수밖에 없었다. 해방 뒤 역사학계는 대체로 서구화와 근대화를 같은 것으로 보는 관점을 일반화시키고 있었고, 따라서 근대미술 분야에서도 서구미술의 수용과 영향을 절대화하는 태도를 받아들였다. 특히 몇몇 비평가들은 실증조차 없이 그같은 절대화를 통해 자신의 비평잣대로 해석하고 서술해 나감에 따라 사실과 동떨어진 추상화와 관념화에 빠져들었다. 비평가들의 추상성과 관념성은 많은 왜곡과 오류를 낳았는데 그것들조차 통설의 자리를 차지했다. 이를테면 근대성을 탐색할 때 19세기 중엽 신감각주의 경향을 비롯한 다양한 경향이 지닌 의식과 이념, 양식의 근대성을 헤아리기보다는 수묵채색화 기법에서 서양회화 기법의 영향을 헤아리는 것을 훨씬 가치있는 태도로 여기는 것이라든지, 유화를 누가 언제 처음 배워 왔

느냐가 마치 근대미술사의 기점을 가리는 잣대인 듯 의미를 부여하는 태도 따위는 물론, 19세기에서 20세기에 이르는 동안 조소의 변화를 추적하는 가운데 근대성을 헤아리기보다는 서양조소를 배워 왔다는 사실만으로 김복진에 대해 근대 최초의 조소예술가란 수식어를 간단없이 붙이는 태도, 20세기 불교미술의 최대 걸작이라 할 김복진의 금산사 〈미륵전 본존불〉이 있었음에도 불구하고 이제야 눈길을 주고 있는 그 무관심 따위야말로 모두 그같은 추상성과 관념성이 낳은 잘못이다.

게다가 동북아시아를 비롯한 조선의 독자한 미술가조직 양식 및 미술비평 방식의 오랜 전통을 덮어두는 태도로 말미암아 최초의 미술가조직은 서화협회요, 비평 또한 해방 뒤에 이르러서야 제대로 이루어졌다는 잘못된 통설을 낳았다. 도화서의 교육기능에 대해 눈감은 채 서화미술회야말로 첫 미술교육기관이라고 규정하는 왜곡은 그렇다고 하더라도, 20세기가 다 가는 지금껏 동양화와 서양화, 한국화, 조각이란 낱말을 거리낌없이 쓰고 있으니 사실의 왜곡과 의식의 오류는 헤아릴 수 없을 정도라 하겠다.

나는 이 책이 그같은 잘못을 제대로 잡을 수 있을 만큼 충분하다고 여기진 않는다. 미술사가는 작품과 작가 그리고 그것을 둘러싼 모든 것을 대상삼아 자신의 눈길로 비춰 나간다. 그리고 자신의 방법론을 적용하면서 분석과 종합을 꾀하는 가운데 서술한다. 이 책에서 나는 내재 변화론과 연대기 방식을 따랐다.

나는 첫째, 정치·경제·사회 따위 한 시대 미술의 발생조건과 환경 및 여기에 대응하는 개인의 사유구조와 행동양식, 생활태도를 관계시키고자 했다. 다음으로 나는 미술사에서 문헌을 통한 실증에 최대한 충실하고자 했다. 역사에서 자료가 지니는 지위와 역할은 매우 절대적이지만, 자료들은 미술사가가 의미있다고 여기는 것의 선택과 그들간의 비교, 미술사가의 가치잣대 및 방법론과 서술을 위한 기초재료에 지나지 않는다. 내가 이 책에서 취한 자료는 대부분 문헌사료들이다. 당시 문헌에 가장 높은 비중을 두었으며 세월이 지난 뒤 쓴 회고류는 비교 검토를 충분히 꾀한 다음 취했다. 당시 문헌은 글쓴이에 관한 정보와 이해를 바탕으로 그 내용이 지니고 있는 사실 여부와 함께 당시 화단상황과 이어서 볼 수 있는 눈길을 요청한다. 또 회고문은 언제 썼는가와, 쓴 이의 행적과 그 집필 의도가 매우 중요하다. 아무튼 이 책은 비평 및 화단을 대상으로 삼아 실증에 충실한 자세를 취했고, 또한 왜곡과 오류를 바로잡을 수 있는 해석을 위해 서술 과정에 공을 들였다.

나는 이 책을 근대미술 지도로 만들고 싶었다. 그렇다고 해서 단순히 사실을 시대순으로 늘어놓은 그런 지도나 연표 만들기가 아니라, 도화서 화원들이 그린 그림지도 같은 것을 그리고 싶었다. 그 그림 안에는 사람과 사건도 보이고 작업실 풍경과 교육기관, 미술관이나 박물관, 전람회 풍경은 물론, 숱한 이론가들이 모인 사상의 전당도 보일 수 있도록 했다. 또한 나는 의식의 지도를 그리고 싶었다. 시대의 움직임과 그에 대응하는 미술가의 의식, 집단의 활동과 흐름을 통해 가치있는 것이 무엇인가를 추적했다. 다시 말해 미술사상사를 지향했다는 말이다.

그 과정에서 나는 식민지 폐해를 절감했다. 가끔 식민지 미화론을 들고 나오는 이들이 없지 않다. 그들은 20세기 전반기 내내 일본 동경미술학교나 제국미술학교 따위를 통해 서구미술을 배워 왔고 바로 그 서구미술이야말로 근대미술이며, 나아가 조선미전을 통해 화단이 제자리를 잡았다고 주장한다. 또 조선 말기 미술 쇠퇴론을 전제하는 가운데 일제의 식민통치가 조선미술을 근대화시켰음을 은근히 또는 적극 내세운다. 하지만 제국주의 침략과 지배는 우리 미술계에 심대한 장애물이었다. 그들은 전문 미술교육기관을 폐지시킴으로써 미술가 양성에 장애를 조성했으며, 미술관 및 박물관은 물론 조선미전을 설치해 제도와 운영을 온통 일본인 중심으로 이끌고, 또 심사기준 따위를 통해 미술의 식민화 정책을 능란하게 펼쳤는데, 바로 그것이 민족의 근대미술 기획에 가장 심대한 방해물로 기능했다. 또 그들은 사상과 미학의 자유를 통제하고 짓눌렀다. 그들은 민족과 계급의식을 바탕삼는 어떤 미술도 용납치 않으면서 심미주의 미술을 보장하고 육성함으로써 근대미술 기획의 불균형을 초래했다. 제국은 식민지 미술의 미학과 미술사학의 발전을 방해했고, 연구기관을 설립하기는커녕 관변 이론가와 사학자 들을 내세워 일본에 대한 조선의 열등의식을 폭넓게 확장시키는 이데올로기 조작을 꾀했다. 그들은 식민지 미술가들이 현실에 대응하는 능력, 창조력의 샘터인 관찰력과 상상력을 완강히 짓누르고자 했다. 제국 일본은 조선미술의 장애물이었던 것이다.

하지만 그같은 활동의 장애에도 불구하고 우리 근대미술의 추진 동력은 주체성과 개방성의 조화로운 태도에서 흘러나왔다. 자기 전통에 대한 줄기찬 계승과 해외미술에 대한 개방성이야말로 우리 근대미술 기획의 특징이다. 특히 개방성은 미술 내부의 필요에 따른 것으로, 전통의 계승과 혁신을 꾀하고자 하는 근본 요구에서 비롯하는 것이었다. 이를테면 개방론자였던 박지원의 법고창신(法古創新), 최한기의 활동운화(活動運化), 박규수의 절충론을 비롯해 오세창, 김복진, 김용준,

윤희순의 근대미술 기획은 모두 전통과 혁신의 균형잡힘을 특징으로 삼고 있었다.

20세기가 다 가는 지금 우리에겐 제대로 쓴 '근현대 미술사'가 없다. 그것은 바로 허술하기 짝이 없는 실증과 탄탄한 해석이 뒤따르지 않는 탓이다. 게다가 우리 미술사학자건 동서양 미술사학자건 그들은 19세기 중엽부터 20세기 전반기에 이르는 근대 시기의 미술을 한 수 접어서 보는 경우가 없지 않다. 19세기 후반기는 나라가 망해 가는 시기에 미술까지 쇠퇴했을 것이니 무시해도 좋았고, 20세기 전반기는 식민지로서 남의 나라 미술을 소화하지 못한 채 배워 오기 급급했던 시대이니 어린이 수준에 머물렀다고 여겼다. 하지만 백여 년의 세월이 그렇게 만만한 것일까. 이를테면 19세기 중엽의 신감각주의 경향과, 19세기말 20세기초 형식파들의 풍요로운 회화만 하더라도 빗댈 수 없을 만큼 아름다운 세계를 가꾸어 놓고 있었음을 헤아릴 필요가 있다. 식민지시대에도 당대 수묵채색화가들은 여전히 전통을 계승하는 한편, 여러 가지 실험을 통해 혁신을 모색하면서 개성을 실현해 나갔다. 또한 짧은 시간에도 불구하고 개방성 넘치는 태도로 서구미술을 받아들인 미술가들이 일궈낸 조선화(朝鮮化)의 높이는, 내용과 형식, 미학과 비평 어느 쪽에서도 만만치 않은 수준이었다. 1930년대 후반에서 1940년대 전반기의 미술계가 보여주고 있는 넓이와 깊이는, 수묵채색화 분야에서 전통의 계승과 혁신, 유채수채화 및 조소 분야에서 조선화의 성취를 보여주고 있다. 이같은 역사에 눈감은 채 지레 무시하는 눈길로는 근현대 미술사 분야에서 어떤 열매도 거두기 힘들 것이다.

이 책을 쓰기까지 많은 이들의 도움을 받았다. 한국근대미술사학회 윤범모 회장은 내가 이 책을 쓰기까지 깊은 관심과 애정을 보내 주었다. 연극사 연구자인 박영정 박사는 문헌자료 조사에 헤아릴 수 없는 도움을 주었고, 연구자 김복기 님은 윤범모 회장과 더불어 근대미술사 실증의 기초를 놓은 이로 세 분의 힘이 없었다면 나는 이 책을 쓰지 못했을 것이다. 특히 일본 동지사대학(同志社大學) 문학부 박미정 님은 일본인 이름 읽기를 도맡아 주었다. 또한 김영순, 김현숙, 이인범, 김달진, 김희대, 조은정 님은 공동의 관심사에 관해 토론해 온 동료연구자이며, 유홍준, 김영나, 정형민, 김미경, 최태만, 오병욱, 이중희, 김영호 교수가 거둔 성과 또한 나에게 자극을 주었다. 또 내가 이런 일을 할 수 있기까지 황석영, 김근태, 정성현, 이희재, 이호재, 홍희담, 홍성담, 송만규 선배와 강민기, 구정화, 기혜경, 김미라, 김우경, 이경희, 이승주, 최선영, 최정주, 최진선 후배에게도 고마움을 느끼고 있다.

한 가지 밝혀둘 게 있다. 처음, 열화당 이기웅 사장님과 편집부 노동환 씨에겐 조그만 문고판에 맞춰 일제하 화단의 움직임을 가볍고 재미있게 쓰겠다고 약속했다. 세월이 흘렀고 나는 그만 그 약속을 깨버렸다. 가망이 없어 보일 정도로 두터운 원고를 들고 갔는데 책을 내주시겠다고 했다. 그 고마움은 이루 말할 수 없을 정도다. 더불어 편집부의 꼼꼼하기 짝이 없는 박지홍과 책을 볼품있게 꾸며 준 기영내, 공미경, 조중협에게도 그 애썼음을 칭찬해 두어야겠다.

삶이란 언제나 안타까운 것이다. 이 책을 다 쓸 무렵, 겨울날 살 에는 아픔이 다가와 삶 구석까지 스며들었다. 숱한 추억들에 묻혀 세월을 보내는 나를 보시며 자꾸만 여위어가는 부모님의 세월을 애써 덮어두려는 내 마음속 애물이 자꾸만 걸리적거린다.

1997년 가을
사슴내에서
최열

차례

연구의 발자취와 방법

화단(畵壇)[1]이란 화가들의 활동무대를 뜻한다. 19세기 개화파의 비조 박규수(朴珪壽)는 화원(畵苑)이란 낱말을 썼는데 이 낱말은 도화서 화원들의 그림세계를 뜻하는 것이었다.[2] 그림을 여기(餘技)로 생각하는 문인들의 그림세계와 나눠 불렀던 것이다. 오늘날 화단이란 낱말도 전문 직업미술가들의 무리를 뜻한다는 점에서 박규수의 화원이란 낱말과 크게 다를 바 없다.

화단활동이란 한 사회 안에서 미술가들이 이러저러하게 어울려 미술문화를 창조해 나가는 운동이다. 홀로 깨우치고 홀로 창작하는 미술가란 거의 없다. 설령 있다고 하더라도 그 작품이 사람들 사이를 떠돌아다니며 영향을 끼치지 않는 한 미술문화에 그것이 어떤 뜻, 무슨 가치가 있을 것인가. 화단이란 미술가들의 미학이나 예술론, 사상, 창작경향을 담고 있는 그릇이다. 비슷한 사상과 미학, 창작경향을 지닌 미술가들이 어울리다 보면 이러저러한 세력으로 떠오를 수밖에 없을 것이다. 그러한 세력이 보다 또렷한 체계를 갖춰나가기도 하고, 어떤 체계가 없더라도 한 시대를 비추어 남다른 흐름을 보여주기도 한다. 그러니까 잘 짜인 틀이든, 틀 없는 경향으로 나타나든, 화단은 그 모든 것을 담는 그릇이라고 하겠다. 흔히 화단에서 벗어나 있는 미술가를 재야작가 또는 소외된 작가 따위로 부르는데 그것은 화단을 좁혀 보는 데서 비롯하는 표현이다. 또한 집단이란 인맥과 학연 또는 지연을 그 뿌리로 삼는 것인데 화단은 그 집단들이 조화·공존·경쟁·대립하는 활동무대라 하겠다. 따라서 넓은 뜻의 화단이란, 동시대의 미술동네에서 활동하는 미술가들이 드러내는 여러 갈래와 가지에 따른 어떤 경향들의 묶음이다. 단순화한다면, 함께 어울려 집단을 이루고 영향력을 행사하는 조직들의 집합이라고 하겠다.[3] 그런 점에서 화단이란 사회의 관습이나 습관이며 국가기관 및 종교기구 안에 있는 화가들의 조직도 화단이란 그릇 안에 속해 있는 것일 뿐이다.

중세의 화단을 구성하는 이들은 화원(畵員), 화승(畵僧) 및 문인화가와 유랑화공, 석공, 도공, 목공 들이다. 이름에서 드러나듯 중세의 미술가들은 사대부, 중인, 천민에 이르기까지 폭넓은 계급 계층에 고루 퍼져 있었다.

화국(畵局)이나 도화서(圖畵署)에 속해 있는 화가는, 나라와 사대부들 또는 지식인들로부터 단순한 기술자로 취급당했다. 영혼을 지닌 창조자로서 화가나 예술가로 대접받지 못했던 것이다. 특히 건축이나 장식, 공예에 종사하는 이들은 더욱 형편없이 취급받았다.

그러나 세월이 흘러 모든 것이 바뀌었다. 실학파들 가운데 이익(李瀷), 정약용(丁若鏞)으로 이어지는 경세치용파는 거의 그 때 예술세계를 꾸짖고 있었으며 서화골동의 가치도 별로 인정치 않았다. 물론, 관념에 빠진 미술 및 사치스러움에 대한 꾸짖음이었다. 하지만 박지원(朴趾源), 박제가(朴齊家)로 이어지는 이용후생파, 다시 말해 연암(燕巖)집단은 도시감각을 지니고 있던 이들로서 그들은 이런저런 예술에 대해 꾸짖기보다는, 새로운 가치 창조에 적극성을 갖고 있었다. 특히 중인들을 중심으로 도시 생활의 부유함을 과시하는 가운데 대부분 예술 창작에 나섰으며 서화골동 취미를 한껏 발휘했다.[4]

또한 봉건귀족들이나 지식인들 가운데 그림 재주가 뛰어나 창작을 하던 경우를 생각해 볼 수 있다. 그들은 시(詩), 서(書)를 함께 하여 자신의 세계관과 품위를 자랑했다. 그것은 지식인의 상징이었으며 그 고상함은 화국이나 도화서에 속한 화원 따위에 빗댈 바가 아니라고 굳게 믿었다. 문자향(文字香), 서권기(書卷氣)를 그렇게 강조했던 것도 모두 기술자 따위의 장이와 자신들이 어떻게 다른지를 돋보이게끔 하려던 뜻이었다.

그들은 나름대로 서로 어울리며 귀족다운, 문인다운 분위기를 만들어 나갔다. 스승과 제자 관계는 물론, 어떤 하나의 화풍을 유행시키기도 했다. 또한 부자 세습 같은 대물림도 있었으니 도화서 화원들까지 포함한 미술가들의 계보도 눈길을 끄는 대목이다.

종교미술계라 부를 수 있는 불교화단은 교단의 특수성으로 말미암아 화승 안에서 신분의 높낮이가 또렷했다. 그러나 사회의 눈길로 보자면 승려의 신분은 중인 밑으로 규정당하고 있었다. 불교화단은 19세기 중엽부터 활기가 넘쳐 흘렀다. 얼마간 실험과 모색을 꾀하기 시작했던 그 힘은, 지역에 따라 활약하던 이들이 무리를 이룬 데서 비롯한 것이다.

18세기에 이르러 이른바 화단의 새로운 모습이 싹트기 시작했다. 뛰어난 지식인 화가 윤두서, 강세황에 이어 위대한 화가 정선, 김홍도, 최북, 신윤복이 개성과 독창성의 빛을 뿌렸다. 도화서 화원의 숫자가 엄청나게 늘었고[5] 지식인 화가 또한 저수지처럼 불어났다. 미술가들끼리의 만남이 자연 늘었고 이른바 강세황과 같은 당대 예원(藝苑)의 총수(總帥)도 자라났다. 이처럼 부풀어 오른 세력으로 말미암아 비슷한 사상과 미학을 지닌 미술가들끼리 조직을 꾸릴 수 있었다. 그같은 미술가들의 세력화야말로 미술문화를 들끓게 만들었던 힘이었다.

지식인들의 문예조직으로는 1793년에 결성한 송석원시사(松石園詩社) 또는 옥계시사(玉溪詩社), 1843년에 만든 일섭원시사(日涉園詩社), 1847년의 벽오사(碧梧社), 1853년의 직하시사(稷下詩社), 1870년대에 만든 육교시사(六橋詩社)를 들 수 있다. 이들은 경아전(京衙前)층을 중심으로 하는 지식인 집단이다.[6] 앞선 시대에 찾아보기 어려운 이들 조직은 새로운 문화 담당세력의 성장을 보여주는 한 가지 예라 하겠다.[7]

18세기에는 문화역량의 활력에 힘입어 도화서 화원들이 얼마간 자유로웠다면, 19세기에는 왕조가 통제력을 잃어버림에 따라 상당한 자유를 누릴 수 있었다. 그러나 19세기에 누렸던 화원들의 자유는, 18세기가 남긴 영광의 그림자를 뒤쫓을 새도 없이, 신위(申緯)와 조희룡(趙熙龍)의 미학 그리고 동시대가 낳은 근대 신감각주의(新感覺主義)의 영향권 안으로 빨려들어갈 수밖에 없는 자유였다.[8] 영광스런 18세기가 지나가고 19세기에 이르러 서울화단은 당대 서화계의 영수 조희룡의 그늘 아래 자리잡은 신감각파들의 무대로 바뀌었다. 19세기 중엽 이후 서울화단은 봉건사회의 그림자와 새로운 근대사회의 빛에 마주친 미술가들의 것이었다. 숱한 유랑화공들 또한 그러한 빛이 낳은 직업화가들이었다. 세월이 흐르고 왕조가 몰락하는 가운데 식민지로 떨어지는 순간, 도화서는 스스로 운명을 마감해야 했다.[9]

그러나 유랑화공들도, 도화서 출신 화가도, 사대부 출신 화가 누구도 사회의 변혁 속도를 따라잡을 힘이 없었다. 19세기가 끝날 무렵, 몰락하는 왕조의 그늘에 터를 잡고 있던 관변파들과 장승업, 그 흐름을 잇는 조석진, 안중식 그리고 김규진이 제자들을 거두어들였고 그들만이 살아 남았다. 몰락하는 왕조와 외세의 침략 속에서 민족자주의 시대정신을 등에 업고 커갔던 형식주의 전통은, 식민지 조건에서 조금씩 생명력을 잃어갔다.

그들은 조직을 만들고 시회나 휘호회 따위의 전시회를 열었으며 교육기관을 설치해 제자들을 길러 나갔다. 그들의 활동은 오랫동안 준비해 오던 새 미술제도를 확장하는 것이었다. 그들은 20세기 화단을 만들어 나갔다. 장승업, 오세창, 조석진, 안중식, 이도영으로 이어지는 계보가 20세기초 미술동네 한복판을 차지하고 있었고, 김규진 계보가 거기 맞서 있었다. 그들은 도화서와 시사집단의 전통을 이어 서화연구회와 서화미술회 같은 조직을 꾸려 서울화단을 만들어 간 주역들이다. 물론 보수적인 사족화가(士族畵家)들도 여전히 존재했으며, 화단과 관계 없이 시대와 마주해 창작세계를 일궈갔던 채용신(蔡龍臣), 김진우(金振宇) 같은 화가들 또한 있음을 잊어서는 안 된다.

1920년대로 넘어와 유체화가들이 빠른 속도로 세력을 이뤄갔다. 일제에 대한 정신적 우위를 잃어버린 세대들이 하나 둘 바다 건너 서구 자본주의문명을 받아들인 일본으로 건너갔다. 아무튼 그곳이 일본이라 하더라도 기술과학 문명은 서구의 것이었고 또 그것은 선진적인 것의 다른 이름이었다. 민족의 오랜 인문과학적 전통을 비웃으며 동경 유학생들은 모두 서구 근대문명의 산물인 서구미술을[10] 배워 왔고 조국에서 큰 대접을 받았다. 자연히 미술 종류, 체계도 조선그림과 서구그림이 어울려 다른 체계로 바뀌었다.

1920년대에 접어들어 식민지 조선에서 총독부가 국가 규모의 공모전을 만들었다. 이것은 식민지 화단의 상징이요 식민지 미술활동의 현실이었다. 물론 그 기구에 참가 또는 불참 여부가 곧장 민족 또는 친일 미술활동을 가르는 잣대는 아니다. 잣대의 알맹이는 어떻게 참가했으며 어떻게 참가하지 않았는가에 있다.

그 식민성에 맞선 세력이 없었던 것은 아니다. 1919년 민족해방운동을 겪거나 참가했던 청년들 사이에서 항일의식이 자라났다. 토월미술연구회, 파스큘라, 조선프롤레타리아예술동맹 그리고 창광회를 주도하면서 비평을 일구고 서구 근대주의조소의 씨를 뿌린 김복진은 민족 또는 계급미술 구상을 지닌 채 식민지 화단을 일궈나간 주도자였다. 한편 1920년대 말에 이르러 일본 유학을 다녀 온 젊은 작가들이 나름의 이념과 미학경향을 또렷이 드러내는 소집단을 꾸려나갔으니 바야흐로 1930년대는 소집단의 시대라 해도 좋을 만큼 숱한 조직들이 태어났다. 1930년대는 이른바 소집단 시대였다.

안중식, 이도영이 세상을 떠난 뒤 전문 미술교육기관이 흐트러진 조건에서 김은호와 이상범이 제자들을 길러 수묵, 채색화단을 강화해 나갔고 김복진은 조소예술가들을 길러나갔다. 1930년대는, 관변 형식주의와 모더니즘의 가지 갈래들이 안정과 불안을 넘나들며 현란한 운동을 꾀했던 때였다. 전쟁의 시대를 맞이해 대부분의 미술가들이 전쟁미술의 거센 파도를 피해 순수주의를 지향하는 곡예를 되풀이하던 1940년대 전반기와 함께 해방을 맞이한 후반기까지 십 년은 그야말로 폭풍이 몰아치는 노도의 시대였다. 1940년대 전반기는 일제의 대동아전쟁에 발맞춰야 했고, 후반기는 새로운 조국 건설을 위해 노도와 같은 싸움을 펼쳐야 했다. 야만을 끝장내면서 밀어닥친 해방은 우리 역사상 가장 커다란 화단의 재편성을 연출하는 힘으로 작용했으며 전쟁은 화단을 사회주의 화단과 자본주의 화단으로 갈라쳤다.

19세기 후반기에 대한 연구의 발자취

19세기 화단에 대한 연구는 20세기 내내 제대로 이뤄지지 않았다. 다만 작품과 그 계파를 다루면서 화단의 동향을 담은 논문들이 있다. 이동주(李東州)의 「조선왕조의 미술」[11]과 『우리나라의 옛 그림』[12] 안휘준(安輝濬)의 「조선 말기 화단과 근대회화로의 이행」[13] 유홍준(兪弘濬)의 「개화기 – 구한말 서화계의 보수성과 근대성」[14] 강명관(姜明官)의 『조선 후기 여항문학 연구』[15] 홍선표(洪善杓)의 「19세기 여항문인들의 회화활동과 창작성향」[16] 윤범모(尹凡牟)의 「조선시대 말기의 시대 상황과 미술활동」[17] 강관식(姜寬植)의 「조선 후기 미술의 사상적 기반」[18] 최열의 「근대미술의 기점에 대하여」[19]와 『근대 수묵채색화 감상법』[20]이 화단의 윤곽을 그리고 있는 글이다. 그리고 정옥자(鄭玉子)와 박희병(朴熙秉), 천병식(千柄植)의 중인문학 연구가 화단의 윤곽을 파악하는 데 힘을 실어 주고 있다.[21] 19세기 중엽에 대한 연구가 거의 없는 가운데 최완수(崔完秀)의 「추사 실기」[22]와 이수미(李秀美)의 「조희룡 회화의 연구」[23]를 비롯한 몇몇 작가들에 대한 논문이 화단을 짐작하는 데 도움을 준다. 또한 19세기 불교화단의 계보를 헤아린 안귀숙(安貴淑)의 「조선 후기 불화승의 계보와 의겸(義謙) 비구에 관한 연구(상)」[24]가 있으며, 문명대(文明大)의 『한국의 불화』[25] 홍윤식(洪潤植)의 『한국불화의 연구』[26] 김영주(金玲珠)의 『조선시대 불화 연구』[27] 김정희(金廷禧)의 『조선시대 지장시왕도 연구』[28] 들이 불교화단에 대해 짐작케 해주고 있다. 또한 조은정, 정숙영, 고해숙, 장희정의 논문이 19세기에서 20세기까지의 불교화단에 대한 이해를 돕고 있다.[29] 특히 조은정의 논문 「19, 20세기 궁정 석조각에 대한 소론」[30]은 궁정 조소예술가들의 존재를 또렷하게 보여줌으로써 조소예술 동네를 헤아릴 수 있는 실마리를 마련해 놓았다. 불교화단은 물론 이 시기 불교미술에 대한 연구는 실제 활동 및 창작의 열매에 비해 매우 부족하다. 성보문화재연구원에서 발간하는 '한국의 불화'[31] 연작은 모두 40권을 발간할 예정인데 20세기 불화까지 아우르고 있으므로 근대불화의 역사를 밝힐 바탕을 마련하는 것이라 하겠다.

이동주의 논문은 추사파의 실체와 신감각주의의 계보를 헤아리는 데 빛나는 열매다. 이동주는 『우리나라의 옛 그림』 가운데 「완당 바람」에서 그 추사파의 계보를 김정희와 더불어 조희룡, 전기, 이재관, 허련으로 그려 놓은 뒤, 다시 다른 책에서 김정희의 영향을 직접 받은 사람들을 전기, 유재소, 허련, 이재관, 이하응으로 정리해 놓았다.[32] 또 『우리나라의 옛 그림』에 실린 「이조의 산수화」에서 김수철을 신감각파라고 불렀다.

이동주의 앞선 연구에 이어 안휘준은 추사파란 낱말 대신 김정희파라고 쓰면서, 전기가 김정희의 비평을 받아 쓴 『예림갑을록(藝林甲乙錄)』에 실려 있는 김수철, 이한철, 허련, 전기, 박인석, 유숙, 조중묵, 유재소는 물론, 이하응, 조희룡, 오경석까지 김정희파로 나눴다. 또 이색화풍으로 김수철, 윤제홍, 정수영, 김창수, 홍세섭을 묶어 놓았다. 그리고 허련 계보와 장승업 계보를 내세워, 허련 계보에는 허형, 허건, 허백련을, 장승업 계보에는 안중식, 조석진을 앉혀 놓았다. 안휘준의 이러한 가름은 19세기 후반기를 헤아림에 도움을 주고 있다. 이 대목에서 유홍준의 가름이 눈길을 끈다. 유홍준은 19세기 후반기 화단을 여섯 갈래로 나눠 놓았다.

"1. 추사파와 그 분파, 2. 신감각파의 문인화풍과 채색장식화풍, 3. 도화서 화원과 오원(장승업)의 분파, 4. 구한말 서울의 문인묵객, 5. 지방화단의 태동 과정, 6. 각 지방의 무명 민화작가들."[33]

특히, 그 글에 따로 만들어 놓은 경향별 분류표는 화단의 모습을 헤아리는 데 좋은 그림이다. 유홍준은 이 시기에 대해 미술가들이 '적극적으로 시대의 변화에 대응하지 못했다'고 가리키고 보수성이 완연히 드러난다는 결론을 끌어낸 다음,

몇몇 갈래에서 '근대적 감각을 감지케 해주는 참신한 화풍'과 '전문인으로서 화가의 작업이 화단의 중요한 줄기가 되었다는 점'을 내세워 '이 시기 미술의 근대성을 엿볼 수' 있다고 덧붙인다.[34] 이와 같은 견해는 19세기 후반기 화단을 과도기로 보는 데서 비롯하는 것이라 하겠다.

강명관의 논문은 조선 후기 중인의 한 갈래인 경아전층에 눈길을 돌려 그 회화활동을 밝혀 놓고 있다. 강명관은 논문에서 경아전층 지식인들이 자신의 신분 계층을 의식하면서 활동했음을 헤아리고 있다. 정옥자와 박희병, 천병식의 연구 또한 그와 같은 흐름에 자리를 잡고 있다. 홍선표는 중인계층의 미의식과 양식 전반이 "사대부 문인들의 회화관에 기초하여 유예적(遊藝的)이고 유한적인 중세적 문인취향에서 근본적으로 탈피하지 못한 한계"[35]를 짚고 있다.

윤범모는 논문에서 19세기 후반기 미술가들의 활동을 폭넓게 다루고 있다. 윤범모는 19세기 후반기 화단을 김정희와 그의 일파, 직업화가, 중인계층 및 무명의 민중미술계로 나누고 있다. 김정희와 허련, 장승업 그리고 조석진과 안중식, 김준근, 조희룡과 무명의 미술가들을 통해 때로는 작품을, 때로는 조형의식을 살피는가 하면, 서양미술과의 접촉을 폭넓게 다루면서 회화만이 아니라 사진의 수용에 관해서도 눈길을 주고 있다. 윤범모는 '조선왕조시대의 조형의식과 새로운 의식과의 갈등, 조형의식과 서구적 의식과의 관계, 지배계층의 조형의식과 피지배계층과의 관계, 근대성의 문제, 그리고 근대미술사의 기점 문제 등이 첨예하게 대두'[36]했던 시기임을 또렷히 내세웠지만 '변혁기의 시대상황에 부응되는 미술활동은 찾아보기 어려웠다'[37]고 보았다.

강관식은 19세기 중반까지 화원을 중심으로 하는 일부 화가들 사이에 김홍도류의 서정 넘치고 토착화된 조선 남종화풍이 이어졌으며, 한편 19세기 중엽부터 김정희의 지도를 받은 일군의 위항인(委巷人) 화가들이 "보다 고전적이고 이지적이며 정통적인 새로운 남종문인화풍으로 전환을 뚜렷이 보이기 시작"[38]했다고 보았다.

최열은 논문에서 미술 담당층과 미술 종류, 체계가 어떻게 바뀌고 있는가를 살핀 다음, 19세기 중반기를 근대의 기점으로 내세운 뒤 19세기 후반기를 근대 초기로 설정했다.[39] 그러나 18-19세기의 변화를 앞세워 19세기 후반기 화단을 근대 초기로 설정하는 태도는 구체성이 없는 단순가설에 지나지 않을 뿐이다. 이러한 가설은 개항 직후인 1880년대를 근대미술 기점으로 내세워 온 이구열의 견해[40]와 엇비슷하다. 물론 최열의 경우, 19세기 중엽 민족사회 내부의 미술 변화에 눈길을 준다는 점은 다른 대목이다. 덧붙이자면 최열은『근대 수묵채색화 감상법』에서 근대 시기를 19세기 중엽부터 20세기 전반까지 잡고 그 흐름을 서술했다. 여기서 19세기 중엽의 신감각파와 19세기말에서 20세기초까지 형식파의 특색과 성격을 또렷하게 다뤄 놓았다.

19세기 주요 흐름에 대한 생각을 덧붙이자면 다음과 같다. 19세기 지식인 계층에 속했던 미술가들은 도시감각을 바탕에 깔고 자연을 통해 개성이 넘치는 표현과 순수미를 추구했다. 18세기와 다른 19세기 미술동네가 숨가쁜 변화를 보이며 판을 짜나갔던 것이다. 19세기 신감각주의 경향은 새로운 시대감각과 문화를 드러내는 도시 분위기를 비춤으로써 신흥 지식인계층의 뜨거운 환영을 받았다. 그러나 '순수 심미주의 따위의 관념미학'에 지나치게 기댐으로써 변화하는 현실을 따라잡지 못했다. 관념미학이란 그들의 세계관과도 이어져 있지만 더욱 중요한 사상의 터전은, 인간 개인의 인격가치만을 지나치게 키워나가면서 미술의 사회가치를 배제했던 동북아시아 지식인미술의 오랜 전통에서 비롯하는 것이다. 19세기 신감각주의는 도시감각에 가득 찼던 사회의 요구를 반영하는 것이지만, 새 시대의 구체성 넘치는 현실의 문제의식이 뿜어내는 집단의 고뇌와 사회의 전망을 미술 안에 끌어들이지 않았다. 순수 심미주의가 지향하는 당연한 결과였다.

장식화 경향 또한 마찬가지로 집단의 꿈을 담으면서 장식 욕구를 채워 주었으나 세계관의 지나친 관념화와 대중들의 색채감각만을 쫓아감으로써 신감각주의 경향이 지닌 한계와 마찬가지로 새로운 사회가치와 새로운 사회정서를 비추는 형식 실험에 다가서지 못했다. 시대가 바뀌고 있음에도 신감각주의 및 장식화 경향은 변화를 모색하지 않았고, 자연히 그 이념과 양식은 낡은 것으로 변해 버렸다.[41]

19세기 중엽을 휩쓸던 여러 가지 양식을 대물림하면서 기교의 발전을 꾀했던 화가들만이 세기말 화단의 주역으로 등장해 살아 남았다. 세기말 세기초 형식화 경향은 외세의 침략이 몰아치기 시작했던 국가 위기상황에서 떠오른 반외세 민족자주의식의 지지를 받으며 그 이념을 담는 그릇으로 떠올랐다. 반식민지, 완전식민지 사회에서 형식화 경향은 민족성의 거센 표현물이자 상징이었다.

우리 미술사학에서 세기말과 세기초에 대한 연구는 빈 칸으로 남아 있다. 그 시대를 살아간 화가들, 그들의 작품들은 그 빈 칸 안에서 아무런 대접을 받지 못하고 있다. 봉건미술의 그림자요, 중국미술의 모방이며 반식민지, 식민지로 떨어져

가던 시대만큼이나 덧없는 미술에 지나지 않는다고 미리 짐작하고서 아예 눈길조차 주지 않은 탓이다.

19세기말 진보를 꿈꾸는 지식인들을 중심으로 하는 세력은 왕권을 부정하지 않는 가운데 점진개혁과 새로운 사회계획을 꾸준히 현실 안에 실현시켜 나갔다. 또한 기층 민중세력은 완강한 반외세, 반봉건 변혁을 지향하는 새사회 구상을 세워 나갔다. 때로는 공상스런 것이라 하더라도 끝없는 무력항쟁을 통해 다른 계급과 계층 안에 그들의 지향을 심어 주었다. 새사회 구상을 꾀하던 민족 내부의 여러 계급 계층들이 조화와 갈등을 통해 추진력과 탄력성을 높여낼 무렵 선진 자본주의 국가들이 펼치는 제국주의 구상과 마주쳐야 했다. 단순히 마주쳤던 게 아니라 19세기 중엽 이후 되풀이했던 그들의 야만스런 살인과 방화, 탈취와 마주쳤다.

침략이란 야만에 맞선 민족국가의 모든 구성원들, 특히 오랜 민족국가 전통을 지닌 자주성 높은 지식인들과 민중세력들은 그 역량을 새사회 건설 계획과 실천에 쏟을 수 없을 정도였다. 개항은 새사회 건설을 향한 것이었지만 식민지 경영을 꿈꾸는 침략자들과 마주치는 위기이기도 했다. 그런 가운데 지식인의 일부인 개화파들은 몇 가지 정책 구상과 계획을 내놓고 그것을 실현시키고자 했다. 하지만 그들은 제국주의 침략세력에 대한 인식 부족과 현실 대응력 부재로 말미암아 힘을 앞세운 야만 앞에 무릎을 꿇어야 했다. 또 일찍이 재야세력화하여 조선 성리학의 세계관을 보다 심화시키고 있던 향촌 지식인들은 침략의 야만과 그것이 민족사회에 끼칠 심대한 위기를 잘 깨우치고 있었다. 하지만 1905년, 반식민지를 거쳐 완전식민으로 떨어졌을 때 그들이 일사불란히 반외세 투쟁에 나선 것은 아니었나. 많은 수가 나섰지만 어쨌든 대부분의 반외세 투쟁역량은 민중들이었다. 항일 의병투쟁에 나선 이들 가운데 향촌 지식인들은 새사회 건설이나 개혁 구상을 갖고 있지 못했고 따라서 새사회 건설을 꿈꾸는 민중을 일사불란하게 조직하고 동원해낼 수 없었다. 단지 왕권을 강화하는 것이 아니라 봉건사회로 복귀하자는 구상은 대중의 지향과 새사회 건설 계획에 거꾸로 가는 것이었던 탓이다.

또한 개화파 지식인들은 일본 제국주의 구상과 계획이 이미 현실로 드러났음에도 불구하고 일사불란히 맞서기보다는 몇 가지 갈래로 나눠졌다. 갈래를 크게 나누자면, 하나는 비타협 민족주의 세력이며, 다른 하나는 타협 개량주의 세력이다. 그들의 새사회 구상 또는 자강 계획은 자본주의다운 내용을 갖고 있다고 하더라도 반식민지, 식민지 조건에서 자신들이 추진 주체로 나설 수 없다는 점을 놓치고 있는 것이다. 근대미술사 분야에서 그들 세력과 맺고 있는 그 때 미술가들의 사상과 이념, 미학에 대해 밝히는 일은 시대정신과 시대양식에 다가서는 길이지만, 지금껏 연구는, 그 때 어떻게 서구 근대주의미술과 마주쳤는지를 헤아리는 높이에 머물러 있다.

20세기 전반기에 대한 연구의 발자취

20세기 전반기 민족미술은 크게 두 갈래 구조였다. 하나는 민족의 고유한 미술전통을 이어나가는 쪽이다. 이것은 우리 미술동네 한복판에 자리잡고 있으면서 세기말 세기초 형식파 전통을 대물림한 흐름이다. 이들은 시간이 흐를수록, 바뀌는 시대특성을 실험을 통해 따라잡는 쪽과, 변화를 거부하면서 형식만을 고집하는 쪽으로 갈래져 나갔다.

그 복판 옆에 또 다른 하나가 자리잡았다. 일본 고유의 미술과 더불어 그 무렵 일본이 받아들인 서구 근대주의미술을 새세대들이 옮겨옴에 따라 조선식으로 뒤바뀌 갔던 유채수채화 분야 및 조소 분야의 흐름이 그것이다. 이들은 금세 서구 근대주의 미술양식을 조선화해냈다. 19세기 신감각파 및 세기초까지 이어져 내려온 형식파를 비롯한 고유미술의 순수 심미성 및 상징성을 아우르는 형식주의 따위를 대체한 예술지상주의 미학과 관념 조선주의 이념, 소박한 사실주의 방법 같은 민족미술 구상과 계획은 모두 그들 새세대의 몫이었다. 따라서 새세대는 조선 미술동네의 복판에 손쉽게 들어설 수 있었고, 그 구상과 계획이 뿌리내림에 따라 1930년대에 이르러서는 주류의 지위를 넘보았던 것이다.

그 모든 것들이 제국주의 침략에 마주친 식민지 조건에서 이뤄졌던 탓에 겪지 않아도 좋을 숱한 문제들이 끼어들었다. 뚜렷한 문제점은 '창조적 상상력'의 짓누름이었다. 19세기 미술의 과제였던 봉건성과 근대성 문제가 20세기로 넘어오면서 민족성과 식민성 문제로 바뀌었다는 사실이 그 짓누름을 보여주고 있다. 이같은 바뀜은 민족 내부의 요구에 따른 것이 아니었다는 점에서 바뀜을 이끌어나가는 미술가들의 실험과 모색을 뒤틀어 놓았던 것이다. 그에 맞서는 일의 힘겨움이 겹이었음은 넉넉히 짐작할 수 있을 터이다.

제국은, 일본 채색화가는 물론 유채화가를 비롯한 미술가들을 식민지 조선에 침투시켰고, 예술지상주의 이념과 미학 경향을 고무, 장려했으며, 싹트는 사실주의 이념과 미학 경향을 짓눌렀다. 더구나 그들은 일본 유학이라는 숨통을 틔워 놓은 채

미술교육기관 설립을 꾀하지 않았다. 몇 차례 그러한 뜻을 비춘 적은 있지만 끝내 실행하지 않았다. 게다가 그들은 세기말부터 헤아릴 길 없을 정도로 숱한 미술품들을 파괴·약탈해 갔다. 이같은 제국의 정책과 그에 맞선 미술가들의 의식과 운동 과정에 관한 연구 또한 턱없이 부족하다. 또한 조선에게 일본이란, 서구 근대주의미술을 옮겨 오는 문화의 거름종이와 같았으니 일본은 서구 근대주의미술의 공급통로란 생각이 자리잡았다. 이같은 생각은 근대화란 곧 서구화라는 믿음에서 비롯하는 것이다. 20세기 전반기 미술을 볼 때, 전통과 이식을 낡음과 새로움이란 틀로 보는 생각의 전형인 단절론 및 이식론은 당대 미술에 대한 단순화를 낳는다. 따라서 중요한 것은 민족 내부의 사상과 이념, 생활감정과 미의식이요 그것을 어떻게 형상화했느냐는 것이다. 그것은 전통을 계승하고 혁신하는 문제, 옮겨 온 유채수채화나 조소 따위를 자기화하는 문제로 드러난다. 그러므로 근대미술사학에서 20세기 전반기의 과제는 민족성과 식민성, 그리고 근대성과 봉건성을 아울러 밝히는 일일 것이다.

20세기 초반 화단에 대한 연구는 19세기 후반기 화단 연구에 빗대 매우 풍요롭다. 문헌자료 및 작품 연구 분야에서 이경성(李慶成)과 이구열(李龜烈) 그리고 윤범모(尹凡牟)의 연구는 20세기 전반기 미술에 대한 기초를 다져 놓았다.

이경성의『한국근대미술연구』[42]『근대한국미술가논고』[43]『한국현대미술사(공예)』[44] 이구열의『한국근대미술산고』[45]『한국현대미술사(동양화)』[46]『근대한국미술사의 연구』[47] 윤범모의『한국 현대미술 100년』[48]이 그 열매다.

이경성과 이구열의 연구 열매는 누구보다도 앞선 것이다. 그들은 자료 조사에 힘을 기울여 그 성과를 바탕삼아 20세기 전반기 미술동네를 그려 나갔다. 이들은 전체 흐름을 개괄하는 높이에서 증언 및 문헌자료에 충실한 실증태도를 취했다. 이러한 연구태도로 말미암아 20세기 전반기 화단의 모습을 소묘하는 높이에 이르렀고, 또한 눈길을 끌 만한 작가와 단체, 사건과 활동을 또렷하게 드러내는 데 다가섰다. 그리고 폭을 좁혀 헤아린 연구자들의 논문들도 제법 있다. 그런데 연구의 넓은 폭을 인정한다 하더라도 세부로 파고들면 많은 부분들이 황무지로 남아 연구자들의 손길을 기다리고 있다. 그 탓은 연구자가 너무 적었다는 데로 돌릴 수 있을 것이다. 이경성, 이구열 같은 앞선 연구자에 이어 윤범모는 20세기 전반기 작가와 작품을 찾아나섰고 그 열매를 바탕삼아 미술사를 넉넉히 채울 수 있었다.

앞선 연구자들의 실증을 바탕삼아 '민족의 근대화와 주체사관 위에서 우리 근대회화의 전체 모습을 비판적으로 서술'하고자 한 것이 김윤수의『한국현대회화사』[49]다. 김윤수는 '주체사관'을 내세우면서 '우리 민족의 역사적 현실이나 그 미적 이상'을 잣대로 내세웠다. 그 결과, 잣대에 다가서는 작가들이 없었고 결국 식민지 근대미술의 파행상을 그려 놓는 데서 멈췄다. 김윤수의 연구는 제목과 달리 통사체계를 갖고 있지 않은, 일종의 근대미술사학 비판이다. 원동석의『민족미술의 논리와 전망』[50]에 실려 있는 몇 꼭지의 근대미술사 관련 논문들 또한 민족민중 미술이념의 잣대로 식민지 근대미술 비판을 꾀하고 있다. 오광수의『한국근대미술사상 노트』[51]와 유준상, 오광수가 함께 쓴『한국현대미술사(서양화)』[52]는 이경성과 이구열의 연구를 바탕삼은 것이다. '근대미술의 전체적 성격을 규명'하고자 했던 오광수는 '전통적 가치관의 붕괴와 서양미술의 급격한 이식의 전환기에 일본적 감성과 방법의 침윤'을 가리키고 그것을 극복해야 한다는 당위성을 내세웠다. 따라서 일본을 통한 서양미술의 이식과 침윤을 다루는 높이에 머물렀다. 그리고 조소예술사 분야에는 유근준의『한국현대미술사(조각)』[53]가 유일한 열매다.

이 무렵까지 연구는, 서양미술의 양식과 유파의 성격을 잣대삼음으로써 조선민족이 19세기부터 연이어 펼쳐나온 미술의 전개 과정을 따지고 헤아리는 일에는 소홀할 수밖에 없었다. 19세기를 다루지 않는 연구태도는 미술 종류, 체계에서 서구 근대주의미술 중심론, 사관에서 서구 근대미술사 중심주의에서 비롯하는 것이다. 거기에 역사 단절론과 서구 근대미술 이식론이 자리잡고 있으며, 조선 후기 미술이 쇠퇴했다고 믿는 이른바 '식민미술사관'이 버티고 있는 것이다.

그 뒤 최열은 앞선 연구가들이 대상으로 삼지 않았던 부분을 다루었다. 최열은 금기의 영역에 갇혀 있던 월북미술가[54]와 1920-30년대 좌파미술가 및 해방 3년 동안의 화단[55]에 눈길을 돌려 사실을 복원했고, 조소예술사의 흐름[56]을 찾아 발표했으며, 프로미술가들의 활동을 다룬『한국현대미술운동사』[57]를 냈다. 더불어 김복기는「월북화가 이쾌대의 생애와 작품[58]을 비롯하여 길진섭, 정현웅, 정종녀, 이석호, 김용준, 김주경, 배운성 등 월북화가들의 활동상을 조사 발표했고[59] 또한「근대평양미술사 1」과「동경미술학교 유학 35년사」[60] 같은 열매를 발표함으로써 20세기 전반기 화단을 온전히 복원하는 데 기여했다.

또한 윤범모는「1910년대의 서양회화 수용과 작가의식」「향토회와 대구화단」「김복진 불상예술의 세계」[61] 김성희는「1920년대 한국 전통화단의 변천 과정에 관한 연구」[62] 강민기는「1920년대 한국 동양화단의 새로운 경향과 일본화풍」[63]

김현숙은 「1930년대의 한국서양화단」,[64] 박계리는 「일제시대 조선 향토색」,[65] 김영나는 「1930년대 동경 유학생들」,[66] 이태호는 「1940년대 초반 친일미술의 군국주의적 경향성」[67]을 발표했다. 그리고 「한국 근대양화와 자화상」 「이인성의 구상화에 관한 소고」[68]를 발표한 김희대, 「이도영 예술의 근대성」[69]을 발표한 최석태, 「1930년대 서양화단에 대한 반추」[70]를 내놓은 김영순, 「조선미술전람회 창설에 대하여」[71]를 내놓은 이중희가 20세기 전반기 화단사 연구에 새로운 열매를 쌓아나가고 있다. 그리고 비평사 분야에서 김용철은 『한국근대미술평론 연구』[72]를 내놓았고, 최열은 「인물로 보는 미술비평의 발자취」[73]를 통해 20세기 전반기 미술비평활동을 새겨 놓았다. 특히 「김복진의 미술이론」[74] 및 몇몇 논쟁[75]을 체계화했다. 정형민은 「한국미술사에 있어서 근대성 논의(1)」 「한국미술사에 있어서 근대성 논의(2) 김용준을 중심으로」[76]를 통해 20세기 초기 미술이론을 대상으로 한국 근대미술의 인식문제를 다루었다. 그리고 최공호는 「이왕직 미술품제작소와 한국 근대공예」와 『한국 현대공예사의 이해』[77]를 내놓아 근대 공예사 분야에 성과를 쌓고 있다. 수묵, 채색화의 발자취를 다룬 이구열의 『근대한국화의 흐름』[78]과 좌파 미술가들의 활동에 집중한 최열의 『한국현대미술운동사』[79]도 분야사라는 성과와 그 한계를 그대로 지니고 있다. 그리고 19-20세기 불화들에 대한 연구는 우리 근대 종교회화사를 밝혀 줄 수 있을 것이다. 특히 20세기 불화까지 아우르고 있는 성보문화재연구원의 '한국의 불화'[80] 연작은 연구의 길잡이 구실을 할 수 있을 것이다. 이와 같은 연구 열매들이 있음에도 여전히 근대화단의 모습이 또렷해 보이지 않는다.

일제는 침략의 야만을 마음껏 즐기면서 조선사회를 수탈 기지화시켜 나갔다. 살육과 방화는 물론이고 자아의 감수성, 세계관과 상상력을 짓누르는 이데올로기 공작을 집요하게 펼쳐나갔다. 또한 토지개혁 및 산업화정책은 모두 일제의 이익을 잣대로 삼는 것이었으며 그 목표는 효과적인 수탈과 일본 국부를 부풀리는 데 있었다. 의식세계에 대한 공작과 물질의 수탈로 말미암아 1930년대 후반에 이르러 일본정신의 노예화와 더불어 민족의 가난함이 끝가는 줄 몰랐으니 화전민, 토막민, 유민 들이 무려 삼백만 명에 이르렀다. 식민지 아래서 이뤄졌던 모든 과정은, 새사회 계획과 구상 그 실현에 이를 수 있는 민족 내부역량, 다시 말해 민족의 의지와 능력을 말살하는 것이었다. 이른바 '식민지적 근대화'[81]란 앞선 시대에 민족 내부역량이 추진해 오던 모든 가능성을 제거하면서 이루어진 것이다. 그것이 민족에게 준 것은 '정신과 물질 모두의 가난과 불행'이었다. 그것이 민족에게 남긴 것은 그들이 견제·비호·육성하던 모리배 세력 따위였다. 해방 뒤 의식 청산과 새로운 추진력 마련을 꾀했던 것은 식민지 아래 끝없이 투쟁했던 세력의 힘이다. 일제 식민지 아래 민중사상과 민족주의 구상 및 계획을 지닌 세력은 죽임과 짓눌림에서도 탄력 넘치는 활동을 펼치며 끝없이 민족 성원들의 요구와 지향의 길에 함께 했다. 일제가 남긴 모든 볼품없는 물질 재부들은 육이오전쟁을 통해 잿더미로 바뀌어 버렸다. 여기서 다시 민족 내부의 희망찬 성취 요구와 그 구상 및 계획에 따른 새사회 건설을 시작해야 했다. 19세기 이후, 민족 내부의 구상 및 계획의 전통, 식민지 억압 및 수탈 속에서 자라난 여러 역량의 구상 및 계획을 실현시킬 역사의 기회로서 20세기 후반기를 맞이했던 것이다. 하지만 여전히 모리배 세력들이 남아 또 다른 권력을 틀어쥔 채 건전한 새사회 건설 구상 및 계획을 뒤틀어 버렸다. 그 뒤틀림을 바르게 이끈 힘은 오직 민중과 연대하여 그 민주화 추진력을 끌어낸 1950년대 이후 진보세력이 틀어쥐고 있던 민중사상과 민족주의 구상 및 계획이었다.

식민지 살육은 물론, 억압과 수탈은 비단 경제 부문에만 있었던 것은 아니다. 문화 부문에서 일제는 조선 민족전통 비하와 역사 쇠퇴론, 서구화 지상주의 및 일본을 맹주로 삼는 대동아 건설론 따위를 관철시켜 민족문화 추진력인 민족사상을 짓눌렀고 앗아가 버렸다. 일제는 조선민족의 문화역량에 대한 탄압·견제·비호·육성 정책을 통해 민족 내부의 미적 활동을 손아귀에 넣음으로써 앞선 시대의 창조성 넘치던 구상과 실현 가능성을 소멸시키고, 첫째, 일본식 서구화 지상주의, 둘째, 내선 일체의 일본화, 셋째, 일본을 중심으로 하는 주변 문화로서 조선 고유색, 넷째, 대동아 전쟁의 도구화를 관철시켜 나갔다.

그같은 저들의 '일본식 서구문화' '식민지적 근대문화'를 헤아린다면 미술사학자의 눈길은 일제와 협력자들의 '식민지적 근대문화 구상과 계획 및 실현'에 멈출 것이다. 그리고 오늘을 살아가는 미술사학자라면, 지금 분단시대라는 상황을 떠올리는 가운데 식민지 조건 속에서 자라난 민족 내부의 새로운 민족문화 구상과 계획, 그 실현이 있다면 어떤 것이냐를 바르게 헤아릴 것이다. 그래야만 이어받을 것과 버릴 것이 보일 테니까. 따라서 다음 갈래로 나누어 헤아려야 한다.

첫째, 노동자 농민, 도시 빈민, 화전민, 유랑민의 생활감정을 흡수하면서 자주성 넘치는 이상을 희망한 지식인들의 미적 활동이 낳은 사상, 미학과 양식. 이것은 프로예맹에 참가한 미술가들의 산물이지만 그 밖에도 넓은 뜻에서 '소박한 리얼리즘'이라 이를 만한 작품도 없지 않았다.

둘째, 식민지적 자본가와 그 주변을 에워싼 지식인 계층과, 관련 문학예술가 계층의 미적 활동이 낳은 사상, 미학과 양식. 그들은 대개 순수주의, 심미주의 및 모더니즘 경향을 보였는데 여기엔 조선주의와 같은 민족성과 식민성의 갈등과 긴장 구도가 자리잡고 있다. 그같은 미적 활동을 통해 자라난 역량은 식민지 조건에 순응과 저항을 되풀이하면서 간단치 않은 구조와 기능을 이뤄갔다. 따라서 타협 개량주의와 비타협 민족주의사상은 식민지 미술문화 역량이 펼친 미적 활동의 성격을 규정하는 본질의 문제이다. 이같은 문제는 제국주의 나라가 식민지 나라에 끼치는 강력한 의식 통제, 이데올로기 통제에 맞서 일으키는 복잡한 것이다. 일제 강점기 미적 활동에 대한 구조와 기능을 밝히는 데 비평의 역사 및 화단활동이야말로 알맹이 구실을 할 것이다. 그같은 흐름에 눈감는다면 흩어진 여러 가지 사실을 늘어놓는 되풀이에 지나지 않을 것이다.[82]

근대미술의 기점에 대한 연구가 지금껏 이뤄지지 않았던 이유도 따지고 보면 그같은 미적 활동의 본질을 헤아리지 않았던 데 있는지도 모르겠다. 아무튼 1994년, 근대미술사학자 김현숙이 1920년대 기점론을 내놓았다.[83] 또 나는 19세기 후반기를 근대 초기로 내세워 그 때를 근대미술의 기점으로 보아야 한다고 주장한 바 있다.[84] 1994년에 열린 한국근대미술사학회 제1회 전국학술대회에서 김현숙과 함께 발표한 위 두 가지 견해는 더 나은 토론을 낳지 못했다. 서로 다른 두 가지로 남았을 뿐이다. 두 견해의 차이는 19세기 미술의 흐름을 어떻게 보느냐에서 비롯하는 것이다. 나는 19세기 후반기를 근대미술 기점으로 내세우면서도 사실은 중세 후기인 18세기 미술동네 현상만을 다루었고 따라서 김현숙과는 논쟁의 여지조차 없을 정도로 만날 만한 틈새가 없었다. 그 때 나는 19세기 후반기의 변화를 따로 떼어 다루지 않았다. 나아가 18세기와 19세기가 어떻게 다른지, 19세기 전반기와 후반기가 어떻게 다른지를 다룬 것도 아니다. 그럼에도 불구하고 19세기 후반기를 근대 초기로 설정했는데 이것은 막연한 추론에 지나지 않은 것이었다. 하지만 그 때에도 밝혔듯 18-19세기 화단의 변화를 내재 변화의 관점에서 파악하는 사관을 앞세우고자 했던 것이며, 중국, 일본, 서구와의 관계를 내세워 모방, 이식을 중심에 세우는 견해를 비판하려는 생각이었다. 지금껏 앞선 연구자들이 19세기 미술 담당층과 미술 종류, 체계의 변화를 따로 추적하지 않았던 상태에서 그러한 선행 연구가 절실했던 탓이기도 하다. 조선 근대미술 기점과 시기 문제는 연구자들이 거의 없었던 탓에 논의의 폭과 깊이가 모두 얇고 비좁다. 게다가 1850년부터 1950년에 이르는 기간에 발생한 봉건성과 근대성, 민족성과 식민성 문제에 대해 접근방법조차 세우지 못하고 있다. 그럼에도 흐릿하긴 하지만 근대미술 기점에 관해, 첫째, 1870년대 설 둘째, 1920년대 설 그리고 셋째, 19세기 후반기를 근대 전기로 보는 설이 나와 있다.[85] 심지어 근대 부재설, 또는 1970년대까지 근대가 아직 오지 않았다는 견해조차 있다. 왜곡과 굴절로 가득 찬 20세기 전반기 사회와 미술상황으로 볼 때, 또한 자주성 넘치는 미술문화의 변화를 일궈내지 못한 처지에 근대 기점만이 아니라 근대미술 테두리가 어디 있겠느냐는 것이다.[86]

실증과 경험을 바탕삼는 방법과 더불어 미래에 대한 진보성을 추진해 나갈 주체세력의 현실의식에 바탕을 둔 세계관은 현대사회의 주요특성이다. 근대란 그러한 현실감 넘치는 구상을 밀고 나왔던 이른바 봉건체제에서 자본체제로 이행하는 어느 시기를 이른다. 역사학 일반에서는 개항기인 1870년대를 근대 기점으로 보고 있다. 개항으로 말미암아 서구 자본주의의 영향을 빠르게 받았고 따라서 조선 자본주의가 빠르게 이뤄지면서 이른바 세계 자본주의체제로 빨려들어갔다는 것이다. 세계 자본주의체제란 서구 자본주의가 여러 경로와 형태를 갖추고 전세계 규모로 퍼져 이룬 인류사 단계를 말한다. 인류 역사의 일반 시대구분으로서 '근대'란 민주의식과 자본주의 생산양식 및 그 제도 또는 그것의 완성 과정을 뜻하는 것이다. 그래서 많은 사람들이 일본, 서구 따위의 여러 나라와 개항 협정을 맺기 시작하면서 몇몇 제도개혁을 펼치는 1870년대를 근대 기점으로 보는 것일 게다. 그러니까 서구 근대사회의 문물을 받아들이려 했던 '개항'에 눈길을 주고 있다는 말이다. 역사학자들이 '개항'에 눈길을 돌리는 이유도 따지고 보면 자본주의화의 진전속도와 규모를 잣대로 삼는 데 있는 것이다. 그같은 눈길과 잣대는 서구화와 자본주의화를 같다고 헤아린다. 이 대목에서 나는 세계 규모의 자본주의와 조선 자본주의, 동북아 자본주의, 서구 자본주의에 대한 진전속도와 규모를 혼동하거나, 어떤 계기를 확대해서 어느 날, 어느 해, 어떤 사건으로 기점을 잘게 부수거나 지나치게 좁힐 필요가 없다고 생각한다.

1990년대에 접어들어 20세기 사회주의체제가 붕괴하고 인류사는 세계 자본주의체제 단계에 접어들었다. 따라서 근대와 현대 개념이 재조정되어야 할 상황이다. 아무튼 지금 여기서 말하는 근대, 조선 근대, 서구 근대 기점 설정은 21세기에 조성될 새로운 시대구분에 따라 다시 규정해야 한다.

근대미술의 역사에 대한 연구가 단편들만 다루는 식으로 이뤄져 왔고 또한 그 꼭지들을 꿰맞춰 본 적이 없었으며 또 했다고 하더라도 연구자들은 지금껏 거기에 생명을 불어넣지 못했다. 꼭지를 꿰맞춰 생명을 불어넣는 방법은 대상의 성

격을 얼만큼 제대로 밝히느냐에 달려 있다. 이를테면 19세기 중엽 이후 사회 분위기가 빚어내는 봉건성과 근대성을 얼마만큼 밝히느냐 하는 것이라 하겠다. 게다가 항상 잊지 말 것은 조선사회를 대상으로 한다는 점이며 따라서 이미 있는 것들이 어떻게, 무엇 때문에 이뤄졌는가를 복판에 두어야 한다는 것이다. 옮겨 온 것과 그것에 대한 반응, 영향 따위를 복판에 두는 것은 수동과 타율사관을 승인하는 태도일 터이다.[87] 조선사회의 자본주의 발달 경로와 형태가 있었고, 개항은 그 진행 속도를 빠르게 재촉하는 계기였듯이, 조선사회 근대미술의 발달 경로와 형태가 있다는 사실과 더불어, 서양의 미술 재료와 양식 및 이념의 수입이 그 진행 속도를 재촉했다는 사실을 잊어서는 안 된다. 서구 근대주의미술의 침투와 수입, 소화는 이미 발달하고 있었던 조선사회가 이뤄 나가던 근대미술 추진력과 그 가능한 탄력성을 소멸시킬 만큼 잘 이뤄졌다. 하지만 그 쪽만 보는 것은 편향일뿐이다.

조선 근대미술 이념과 양식은, 봉건성과 근대성을 한꺼번에 보여주는 18세기 미술의 변화 및 19세기 중엽 이후 신감각주의 경향·형식화 경향·장식화 경향 따위가 어울려 빚어내는 이념과 양식 그리고 그에 이어 반식민지, 식민지 아래 민족성과 식민성을 아우르고 있는 20세기초에 접어들어 형식화 경향의 세찬 흐름과 질긴 생명력, 나아가 밀려들어왔던 서구 근대주의미술을 조선화해 버린 다음, 그것이 어떻게 시대정신을 비추면서 시대양식으로 자리매김해 나가는가까지 모두 아울러 새겨야 하다.

거의 모든 연구자들이 근대화와 서구화를 같은 것으로 보아왔다. 따라서 일제의 문화 침략을 서구문화의 침투로 규정한다. 연구자들은 일본스러운 것의 침투를 따로 떼어놓은 채 일제를 통한 서구미술 이식에 눈길을 주면서 서구로부터 이념과 양식의 잣대를 얻어오기를 즐겨한다. 더구나 근대화를 서구화로 여김에 따라 서구답지 않은 모든 것은 봉건스러운 것이라는 단순논리조차 별다른 물음 없이 받아들이곤 한다. 그러한 단순논리는 19세기 후반기와 20세기 전반기를 나눠 전통 단절론과 서구 이식론이 힘을 발휘토록 만들어 주곤 한다. 서구 유채수채화와 조소 따위를 받아들인 시기야말로 근대와 중세를 나누는 황금 잣대로 인정하는 견해가 통설로 자리잡았던 것은 모두 그런 선입견에서 비롯하고 있다.

앞서야 할 것은 조선사회에서 중세와 근대를 나눠 주는 뚜렷한 특색과 성격을 밝혀 그것을 가르는 연구태도일 것이다. 그것은 사회 경제 분야와 사상 문화 분야를 아우를 뿐만 아니라 생활관습과 의식, 그 미적 감정과 미의식은 물론 조형양식을 아우르는 것이겠다. 물론 그것은 그 때 민족 내부에서 발생하는 변화의 힘을 줏대로 삼으면서 그 힘의 변화를 따라가는 역사 방법론을 바탕에 깔아야 한다. 민족 내부의 힘이 어떻게 작용하면서 변화하는가를 복판에 두고 밀려드는 외세의 힘에 대한 대응태도가 어떠했는지를 따지는 방법을 가져야 할 것이다. 이것은 전통의 힘과 외세의 힘이 당대 민족 내부의 힘에 작용해 일으키는 변화이지, 외세가 민족 내부의 사상 문화를 이끌어 가는 게 아니라는 사실을 바탕에 두는 태도라 하겠다. 모든 변화는 자율의 요구에 따라 타율의 충격을 골라잡을 뿐이다.[88] 하지만 지금껏 식민사학 및 식민미술사학에서는 민족 내부의 미술문화와 변화를 타율론으로 재단해 왔다.[89] 몇 연구자들이 그러한 타율론 또는 단순논리에 맞서 왔지만 19세기와 20세기 우리 미술에 대해 봉건의 굴레와 서구 근대주의미술의 힘에 지나칠 정도로 묶여, 의식했건 의식하지 못했건 민족 내부에 있는 자주의 힘을 깎아내려 왔다. 이를테면 조선의 근대미술에 대해 논하면서 주체성이나 독창성을 힘주어 말했다고 하더라도 일제 및 서구 근대주의미술의 이념과 양식을 수용하고 뒤바꾸는 과정을 근대성 추출의 근거로 삼는다면, 그것은 근대화와 서구화를 같은 것으로 보는 관점과 다르지 않을 게다.

윤범모는 근대성의 참다운 의미와, 근대미술사 서술에서 '자주적 민족 미의식의 개진'[90] 및 '우리 미술의 자주적 발전 논리의 수립'[91]을 강조했다. 이러한 접근방법은 민족의 역사 과정과 그 미의식 자체의 변화를 강조하는 것으로 내재 변화론에 가깝다. 그러나 누구도 내재 변화론에 입각한 근대미술사 연구 열매를 내놓지 않았다. 19세기 미술에 관해서건 20세기 미술에 관해서건 서구 근대주의미술과의 관련, 이념 및 그 양식과 기법, 재료의 도입들을 중심에 놓고서 봉건에서 근대로의 변화를 규정해 나가고 있다. 심지어 세계관마저도 서구 근대주의세계관에 따라야 한다는, 이른바 모든 것을 부정하고 모든 것을 인정하는 식의 단순 재단론을 종종 보곤 한다. 이러한 방법은 원하건 원치 않건 민족 내부에 있는 자주의 힘과 그 역사 변화를 부차화시키는 관점을 가져온다. 따라서 그것은 타율 변화론[92]이라 하겠다.

나는 1994년, 한국근대미술사학회 학술대회에서 우리 근대의 유형과 서구 근대의 유형을 나누어 놓은 뒤 "서구 근대 유형을 보편적 근대 유형으로 착각"[93]해서는 안 될 것이라고 전제하고 서구 근대미술 유형은 조선 근대미술 유형을 헤아리는 데 있어 모방과 답습, 수용과 같은 문제를 다루는 특수한 하나의 유형에 지나지 않을 뿐만 아니라, 그러한 모방과 답습, 수용 관계를 따지는 일조차 비교미술사학 테두리에 지나지 않는다고 말했다.[94] 그러한 관점은 중국미술과 조선미술 및

일본미술의 모방과 답습, 수용 관계에도 고스란히 적용되는 것이겠다. 이러한 관계는, 동북아시아 지역의 테두리에 묶여 있던 때의 국제성, 미술문화의 국제성과 함께, 서구의 침투로 말미암아 서구와 아시아를 아우르는 국제성까지 확보한 시대까지 고르게 적용해야 바를 테니 말이다. 나는 중국과 서구 또는 일본의 그것을 주체성을 갖고 독창성 넘치게 뒤바꾸는 과정을 통해 다가서는 방법론을 세우고 있는 연구자의 입론을 존중하면서 그 풍부하고 바른 부분을 취하겠다. 또 나는 우리 사회의 역사 과정 가운데 중세와 근대를 나눠 주는 또렷한 여러 특색, 성격 들이 어떤 것인가를 헤아리는 데 무게를 주는 접근방법론을 근대미술사학의 주요 잣대로 내세우겠다. 이러한 접근방법론은 지금껏 19세기는 중국, 20세기는 서구 베끼기를 되풀이하면서 봉건의 미망과 근대의 환영에 빠진 시대로 보던 단순논리, 또는 근대를 서구의 수용으로 단순화시키는 모든 방법론과 다른 것이다.

나는 내재 변화론을 내세울 것이다. 또 밀려오는 외세의 힘을 다스리는 민족 내부의 손길을 복판에 두는 접근방법과 태도를 지키면서 근대미술사를 쓸 것이다. 나는 19세기 후반기와 20세기 전반기 모두를 근대 지향과 그것을 이뤄 나가는 시기로 잡고 다룰 셈이다. 19세기 후반기에 당면한 봉건성과 근대성, 20세기 전반기에 마주친 민족성과 식민성 문제는 조선 근대미술의 성격이자 최대 과제였으니 그것에 마주친 미술가들의 힘겨운 갈등과 순응, 도전과 패배, 계승과 혁신 그리고 위대한 성취에 이르기까지를 다룰 것이다.

두말할 나위도 없이 여기서 내가 겨냥하는 것은, 근대 백 년 동안 화단이 걸어 온 발자취를 짚어나가는 데 있다. 앞서 드러나 있는 모든 문제를 해결해 나가는 집단 또는 제도 그리고 이러저러한 경향들의 총화가 화단이며, 화단활동은 그것을 해결하려는 움직임, 다시 말해 당대의 미술운동이라는 점을 잊지 말아야 할 것이다. 나는 여러 세력들이 지닌 요구와 그로부터 발생하는 추진력 그리고 그것을 아우르는 사회의 탄력성을 당대에 충실하되 오늘의 눈길로 헤아리겠다. 미술문화 환경으로서 당대 생활양식을 헤아리는 사회 경제사 방법, 미적 감정을 자상하게 드러내는 표현인 양식사 방법, 사상 및 미학의 흐름을 터전으로 헤아리는 정신사 방법을 모두 아우르는 것은 연구자의 능력에 따르는 것이지만 그 모두를 아우르는 힘이야말로 이상에 가까운 연구태도이자 방법일 것이다. 이를테면 작가와 비평가, 중개상 및 감상자 들의 여러 측면을 연구하는 것은 미술문화 환경과 더불어 미술문화 담당층을 헤아리는 것이고, 그들이 지닌 양식과 정신을 바르게 깨우쳐 살아 있는 미술사를 쓸 수 있게 해준다.

또 나는 미술문화가 민족과 지역을 떠나서 범인류의 테두리를 향하고 있다고 하더라도 그것은 아직 다가오지 않은 미래라고 생각한다. 다시 말해 미술사 서술에 있어 민족과 국가 단위는 그 미술문화의 추진력이자 전개를 가능케 하고 또한 창조역량을 묶어 세우는 터전이다. 그것은 어떤 미술이념과 양식을 생성케 하는 동력으로서, 진보 또는 보수의 추진력을 묶는 단위가 집단이며, 집단들은 항상 중심과 주변이 있게 마련인 이치와 같은 것이다. 20세기 후반의 남한의 일부 지식인들은 인류사 테두리에서 중심을 서구로 새겨왔다. 그런 태도가 남다른 것은 아니지만 어떤 집단들은 식민성을 남다를 정도로 짙게 드러내 보이곤 했다. 해방 뒤에도 식민성을 극복하기보다는 더해 온 터에 심지어는 마르크스 레닌주의 미학을 내세운 일부 논객들이 1980년대가 다 가버렸을 때 잠깐 등장해서 민족 단위의 자아를 잃어버린 채 국제노동자계급의 미학과 양식을 앞장세우기까지 했다. 현실을 잃은 그들은 관념의 늪에 빠졌고 금세 꼬리를 감춘 다음, 곧장 서구의 여러 사상과 미학을 수입해 파는 나팔수로 떨어졌다. 세기말의 식민성을 더욱더 짙게 물들였던 그들의 모습은, 민족과 국가 단위의 세계질서에 대한 믿음을 더해 주는 반면거울이다. 그들에게 필요한 개념은, 첫째, 19세기 철학자 최한기가 내세웠던 활동운화(活動運化), 둘째, 그보다 한 세대 앞선 박지원이 즐겨 썼던 법고창신(法古創新), 셋째, 두 사람 모두 꾀했던 실사구시(實事求是)가 아닌가 한다. 물론 이것들이 내가 새기고 있는 미술사학의 태도임은 물론이다. 민족과 역사의 눈으로 당대 민족의 시대정신 및 시대양식을 헤아리는 가운데 우리 민족이 처한 현실로부터 실사구시하고, 새로운 사회에 대한 전망으로부터 법고창신하며, 그 현실과 전망이 무엇인가에 따라 언제나 활동운화하는 미술사관이다. 그것은 또한 19세기 거장들을 이끌었던 당대 서화계의 영수 조희룡과, 중인 전통을 이어 20세기초 서울화단을 이끌면서 근대미술사학의 꽃을 피운 오세창과 고유섭, 20세기 전반기를 가장 힘겹고 가장 뜨겁게 살다간 위대한 미술가 김복진 그리고 윤희순의 것이기도 하다.

연구의 발자취와 방법 註

1. 화단(畵壇)이란 낱말 뜻대로 하자면 그림을 다루는 미술가들만의 활동무대라 하겠다. 하지만 여기서는 그림만이 아니라 조소예술가들까지 아우르겠다.
2. 박규수, 「죽석송월(竹石松月) 화제」.(유홍준, 「죽석송월」, 『구한말의 그림』, 학고재, 1989 참고.)
3. 이 대목에서 사사장인(私私匠人)과 유랑화공(流浪畵工)을 잊을 수 없는데 그들은 예속당한 미술가와 다른 존재들이기 때문이다.(최열, 「근대미술의 기점에 대하여」, 『한국근대미술사학』 창간호, 청년사 1995.) 그들은 봉건사회 체제의 변화를 상징하는 존재들이다. 그렇지만 그들이 함께 어울렸다거나 집단을 이루었음을 밝힐 만한 연구성과는 없다. 더구나 그림세계에서 일정한 경향을 따지고 헤아려 놓은 연구도 아직 없다. 그러므로 여기서 그들을 제대로 다루기 어렵다.
4. 이우성, 「실학파의 서화고동론」, 『한국의 역사상』, 창작과비평사, 1982.
5. 박정혜, 「조선시대 책례도감의궤(冊禮都監儀軌)의 회화사적 연구」, 『한국문화』 14호, 1993; 박정혜, 「의궤를 통해서 본 조선시대의 화원」, 『미술사연구』 제9호, 미술사연구회, 1995; 강관식, 「조선 후기 규장각의 자비대령(差備待令) 화원제」, 『간송문화』 제47호, 한국민족미술연구소, 1994; 이성미, 「조선왕조 어진관계 도감의궤」, 『조선시대 어진관계 도감의궤 연구』, 한국정신문화연구원, 1997에 나오는 화원 명단 참고.
6. 강명관, 「18, 19세기 경아전과 예술활동의 양상」, 『한국근대문학사의 쟁점』, 창작과비평사, 1990.
7. 홍선표, 「19세기 여항(閭巷)문인들의 회화활동과 창작성향」, 『미술사논단』 창간호, 시공사, 1995 참고.
8. 윤희순, 『조선미술사연구』, 서울신문사, 1946, pp.98-99.
9. 최열, 「근대미술의 기점에 대하여」, 『한국근대미술사학』 제2집, 청년사, 1995. 도화서는 1894년 6월 행정제도 개혁 때 궁내부 산하 규장각으로 기능을 이관했다.(박정혜, 「대한제국기 화원제도의 변모와 화원의 운용」 『근대미술 연구 2004』, 국립현대미술관, 2004.
10. 20세기 서구 제국주의 나라들은 인류 역사 위에서 자본주의 사회로 일찍 나갔고 그것은 현재의 역사 흐름으로 보아 선진이다. 아무튼, 서구 근대주의미술은 20세기초 조선사회 미술상황에 대단한 영향력을 행사했고, 특히 근대화 구상과 실천을 서구화로 이끌고자 했던 지식인들로부터 대단한 환영을 받았다. 그것에 대한 비판적 인식은, 1920년대의 진보 지식인들이 시대현실과의 관련 및 민족과 동북아시아 미술 전통과의 조화 및 갈등에 대한 탐구를 꾀하기 시작하면서 이뤄졌다. 세월이 많이 흐른 지금, 20세기초에 옮겨오기 시작한 서구 근대주의미술이 당대 식민지 조선미술에서 진보였느냐는 물음에 답하려면, 그 미술이 식민지 조선에 무엇이었던가를 밝혀야 할 것이다.
11. 이동주, 『한국회화사론』, 열화당, 1987.
12. 이동주, 『우리나라의 옛 그림』, 박영사, 1975.
13. 안휘준, 「조선 말기 화단과 근대회화로의 이행」, 『한국근대회화명품』, 국립광주박물관, 1995.〔이 논문은 「조선왕조 말기(약 1850-1910)의 회화」(『한국근대회화백년』, 국립중앙박물관, 1987)를 다듬어 다시 실은 것임.〕
14. 유홍준, 「개화기-구한말 서화계의 보수성과 근대성」, 『구한말의 그림』, 학고재, 1989.
15. 강명관, 『조선 후기 여항문학 연구』, 창작과비평사, 1997.
16. 홍선표, 「19세기 여항문인들의 회화활동과 창작성향」, 『미술사논단』 창간호, 한국미술연구소, 1995; 홍선표, 「조선 후기의 회화 애호풍조와 감평활동」, 『미술사논단』 제5호, 한국미술연구소, 1997.
17. 윤범모, 「조선시대 말기의 시대상황과 미술활동」, 『한국근대미술사학』 창간호, 청년사, 1994.
18. 강관식, 「조선 후기 미술의 사상적 기반」, 『한국사상사대계』, 한국정신문화연구원, 1992.
19. 최열, 『근대 수묵채색화 감상법』, 대원사, 1996.
20. 최열, 「근대미술의 기점에 대하여」, 『한국근대미술사학』 제2집, 청년사, 1995.
21. 박희병, 「조선 후기 예술가의 문학적 초상」, 『한국고전인물전 연구』, 한길사, 1992; 정옥자, 『조선 후기 지성사』, 일지사, 1991; 천병식, 『조선 후기 위항시사 연구』, 국학자료원, 1991.
22. 최완수, 『추사 김정희』, 중앙일보사, 1981.
23. 이수미, 『조희룡 회화의 연구』, 서울대학교 대학원 미술사학과, 1991.
24. 안귀숙, 「조선 후기 불화승의 계보와 의겸 비구에 관한 연구(상)」, 『미술사연구』 제8호, 미술사연구회, 1994.
25. 문명대, 『한국의 불화』, 열화당, 1977.
26. 홍윤식, 『한국 불화의 연구』, 원광대학교 출판국, 1980.
27. 김영주, 『조선시대 불화 연구』, 지식산업사, 1986.
28. 김정희, 『조선시대 지상시왕도 연구』, 일지사, 1996.
29. 조은정, 『조선 후기 16나한상에 대한 연구』, 이화여자대학교 대학원 미술사학과, 1987; 정숙영, 『조선시대 16나한도 연구-19, 20세기 작품을 중심으로』, 이화여자대학교 대학원 미술사학과, 1993; 고해숙, 『19세기 경기지방 불화의 연구』, 동국대학교 대학원 미술사학과, 1994; 장희정, 『18, 19세기 조계산 지역 불화 연구』, 동국대학교 대학원 미술사학과, 1994.
30. 조은정, 「19, 20세기 궁정 석조각에 대한 소론」, 『한국근대미술사학』 제5집, 청년사, 1997.
31. 성보문화재연구원에서 발간하는 『한국의 불화』 연작은 1997년 4월까지 모두 8권이 나왔다.
32. 이동주, 『우리 옛 그림의 아름다움』, 시공사, 1996.
33. 유홍준, 「개화기-구한말 서화계의 보수성과 근대성」, 『구한말의 그림』, 학고재, 1989, p.78.
34. 유홍준, 「개화기-구한말 서화계의 보수성과 근대성」, 『구한말의 그림』, 학고재, 1989, p.92.
35. 홍선표, 「19세기 여항문인들의 회화활동과 창작성향」, 『미술사연구』 창간호, 1995, p.203.
36. 윤범모, 「조선시대 말기의 시대상황과 미술활동」, 『한국근대미술사학』 창간호, 청년사, 1994, p.77.
37. 윤범모, 「조선시대 말기의 시대상황과 미술활동」, 『한국근대미술사학』 창간호, 청년사, 1994, p.82.
38. 강관식, 「조선 후기 미술의 사상적 기반」, 『한국사상사대계』,

한국정신문화연구원, 1992, p584.

39. 최열, 「근대미술의 기점에 대하여」, 『한국근대미술사학』 제2집, 청년사, 1995, p.63.

40. 이구열, 『근대한국화의 흐름』, 미진사, 1983.

41. 단지 서구 근대주의미술이 몰려 들어와 몰락한 것은 아니다. 그 몰락은 19세기끝과 20세기초가 빚어내는 새로운 역사조건에 마주쳐 새 시대의 문화와 정신에 걸맞는 새로운 철학 및 미학사상과 양식을 모색해야 했지만 그에 맞설 만큼 근대미술 추진력이 드세지 못했거나 그것을 아우를 사회의 탄력성이 파탄났던 탓이다.

42. 이경성, 『한국 근대미술 연구』, 동화출판공사, 1974. 이경성의 주요 논문은 다음과 같다. 「한국 회화의 근대적 과정」, 『한국문화원 논총』 제1집, 이화여자대학교 한국문화원, 1959; 「서화협회 창립 전후」, 『미술자료』 제4집, 국립박물관, 1961; 「한국 조각의 근대적 과정」, 『홍대논총』 제2집, 홍익대학교, 1961; 「한국 근대미술 60년의 문제들」, 『신동아』, 1968. 10; 「한국 미학의 형성」, 『홍익』 제14호, 홍익대학교, 1972; 「한국 근대미술사 서설」, 『홍대논총』 제5집, 홍익대학교, 1973; 「1864-1910년의 미술과 공예」, 『서울 육백년사』 제3권, 서울특별시사 편찬위원회, 1979.

43. 이경성, 『근대한국미술가론고』, 일지사, 1974.

44. 이경성, 『한국 현대미술사(공예)』, 국립현대미술관, 1975.

45. 이구열, 『한국 근대미술 산고』, 을유문화사, 1972.

46. 이구열, 『한국 현대미술사(동양화)』, 국립현대미술관, 1976. 〔이 책은 『근대한국화의 흐름』(미진사, 1983)으로 개정해 출간했다.〕

47. 이구열, 『근대한국미술사의 연구』, 미진사, 1992. 이구열의 주요 논문은 다음과 같다. 「서화미술회」, 『미술자료』 제13집, 국립박물관, 1969; 「한국의 누드미술 60년」, 『여성동아』, 1970. 10; 「한국의 근대회화」, 『동아연감』, 1970; 「서양화단의 태동」, 『미술자료』 제14집, 국립박물관, 1970; 「선전 그 실체」, 『한국의 근대미술』 제3호, 한국근대미술연구소, 1976; 「한국의 근대 화랑사」, 『미술춘추』, 1979. 4-1982. 5; 「납월북미술가 그 역사적 실체」, 『계간미술』 1987 겨울호; 「1910년 전후기에 내한했던 일본인 화가들」, 『한국 현대미술의 흐름』, 일지사, 1988.

48. 윤범모, 『한국 근대미술 100년』, 현암사, 1984. 〔이 책은 『한국근대미술의 형성』(미진사, 1988)으로 다시 출판했다.〕; 「전통미술의 수용과 전개」, 『전통문화』, 1985. 8; 윤범모, 「한국 미술사 연구를 위한 몇 가지 노트」, 『가나아트』, 1994. 11-12.

49. 김윤수, 『한국현대회화사』, 한국일보사, 1975.

50. 원동석, 『민족미술의 논리와 전망』, 풀빛, 1985.

51. 오광수, 『한국근대미술사상 노트』, 일지사, 1987.

52. 유준상·오광수, 『현대 미술사(서양화)』, 국립현대미술관, 1977. 〔이 책은 뒷날 오광수가 쓴 『한국현대미술사』(열화당, 1979)의 바탕이다.〕

53. 유근준, 『한국현대미술사(조각)』, 국립현대미술관, 1974.

54. 최열, 「상실된 미술사의 복원」, 『현대』, 1987. 11; 「해방공간의 미술연표 및 비평문헌 목록」, 『계간미술』 1987 겨울호; 「재구성해야 할 월북미술가들의 미술사적 지위」, 『현대공론』, 1988. 9.

55. 최열, 「해방 3년의 미술」, 『해방 전후사의 인식』, 한길사, 1989.

56. 최열, 「20세기 전반기 조각가들」, 『미술세계』, 1994. 9-1995. 7.

57. 최열, 『한국현대미술운동사』, 돌베개, 1991.

58. 김복기, 「월북화가 이쾌대의 생애와 작품」, 『근대한국미술논총』, 학고재, 1992.

59. 김복기, 「북한미술과 월북작가 작품활동」, 『월간미술』, 1992. 11; 「길진섭 - 선전을 거부한 근대화단의 지성」, 『월간미술』, 1989. 4; 「정현웅 - 출판화·역사화에 일가 이룬 선전 특선화가」, 『월간미술』, 1990. 7; 「북으로 갔던 화가 정종녀의 생애와 작품」, 『월간미술』, 1989. 1; 「이석호 - 전통화단에서 조선화로 걸어간 길」, 『월간미술』, 1990. 4; 「배운성 - 첫 유럽 유학생의 생애와 작품」, 『월간미술』, 1991. 4; 「김용준 - 민족미술의 방향을 제시한 근대화단의 재사」, 『월간미술』, 1989. 12; 「김주경 - 인상주의를 추구했던 화단의 총아」, 『월간미술』, 1989. 2.

60. 김복기, 「근대 평양미술사 1」, 『선미술』 1991 겨울호; 「동경미술학교 유학 35년사」, 『월간미술』, 1989. 9.

61. 윤범모, 「1910년대의 서양회화 수용과 작가의식」, 『미술사학연구』 203호, 한국미술사학회, 1994. 9; 「향토회와 대구화단」, 『한국근대미술사학』 제4집, 청년사, 1996; 「김복진 불상예술의 세계」, 『아세아문화연구』, 북경 민족출판사, 1996.

62. 김성희, 「1920년대 한국 전통화단의 변천 과정에 관한 연구」, 『근대한국미술논총』, 학고재, 1992.

63. 강민기, 『1920년대 한국 동양화단의 새로운 경향과 일본화풍』, 홍익대학교 대학원 미술사학과, 1989.

64. 김현숙, 『1930년대의 한국 서양화단』, 홍익대학교 대학원 미술사학과, 1984.

65. 박계리, 「일제시대 조선 향토색」, 『한국근대미술사학』 제4집, 청년사, 1996.

66. 김영나, 「1930년대 동경 유학생들」, 『근대한국미술논총』, 학고재, 1992.

67. 이태호, 「1940년대 초반 친일미술의 군국주의적 경향성」, 『근대한국미술논총』, 학고재, 1992.

68. 김희대, 「한국 근대양화와 자화상」, 『근대한국미술논총』, 학고재, 1992; 김희대, 「이인성의 구상화에 관한 소고」, 『한국근대미술사학』 제4집, 청년사, 1996.

69. 최석태, 「이도영 예술의 근대성」, 『근대한국미술논총』, 학고재, 1992.

70. 김영순, 「1930년대 서양화단에 대한 반추」, 『한국근대미술사학』 제3집, 청년사, 1996.

71. 이중희, 「조선미술전람회 창설에 대하여」, 『한국근대미술사학』 제3집, 청년사, 1996.

72. 김용철, 『한국근대 미술평론 연구』, 홍익대학교 대학원 미술사학과, 1977.

73. 최열, 「인물로 보는 미술비평의 발자취」, 『가나아트』, 1993. 5-6호부터 1994. 9-10호까지 연재.

74. 최열, 「김복진의 형성미술이론」, 『미술연구』 제1호, 미술연구회, 1993; 「최초의 근대조각가 김복진의 초기 미술이론」, 『월간미술』, 1994. 9; 「김복진의 후기 미술비평」, 『한국근대미술사학』 제4집, 청년사, 1995.

75. 최열, 「1927년의 프로미술 논쟁 연구」, 『가나아트』, 1991. 9-10; 1928-1932간 논쟁 연구」, 『한국근대미술사학』 창간호, 청년사, 1994. 그 밖에 비평사와 관련한 논문은 다음과 같다. 「전미력의 프롤레타리아미술운동론」, 『미술연구』 제2호, 미술연구회, 1993; 「임화의 미술운동론」, 『미술연구』 제2호, 미술연구

회, 1993; 「박문원의 미술비평」, 『미술연구』 제3호, 미술연구회, 1993; 「김용준의 초기 미학미술론 연구」, 『미술연구』 제4호, 미술연구회, 1994.

76. 정형민, 「한국미술사에 있어서 근대성 논의(1)」, 『강좌미술사』 제8호, 한국불교미술사학회, 1996; 정형민, 「한국미술사에 있어서 근대성 논의(2) 김용준을 중심으로」, 『미술사학연구』 211호, 한국미술사학회, 1996. 9.

77. 최공호, 「이왕직 미술품제작소와 한국 근대공예」, 『월간미술』, 1989. 11; 「한국 현대공예사의 이해」, 재원, 1996.

78. 이구열, 『근대한국미술사의 연구』, 미진사, 1992.

79. 최열, 『한국현대미술운동사』, 돌베개, 1991.

80. 『한국의 불화』 1-8, 성보문화재연구원, 1995-1997.

81. 식민지적 근대화란 낱말은 정태헌이 자신의 논문 「한국의 식민지적 근대화 모순과 그 실체」(『한국의 근대와 근대성 비판』, 역사비평사, 1996)에서 쓰고 있으며 그 뜻에 따른다. 이른바 '식민지 근대화론'에 대한 비판은 다음 글을 참고할 것. 정태헌, 「수발톤의 쑥뚜와 속에 사라신 식민시」, 『창작과비평』 1997 가을호; 신용하, 「'식민지 근대화론' 재정립 시도에 대한 비판」, 『창작과비평』 1997 겨울호; 신용하, 「일본 제국주의 옹호론과 그 비판」, 『한국 독립운동사 연구』 제6집, 1992; 신용하, 「일제하에서 저지당한 한국 근대화」, 『세계체제 변동과 현대한국』, 집문당, 1994.

82. 비평의 역사를 따져 헤아리는 일이 바로 당대 미의식과 미적 활동을 새기는 지름길이라는 사실을 떠올려야 한다. 미술사에서 작품만 다룬다는 생각은 덧없는 것이다. 미술의 역사에서 양식만 남기고 역사와 의식을 뺄 수 있을까.

83. 김현숙, 「한국 근대미술 기점 1920년대 시론」, 『한국근대미술사학』 제2집, 청년사, 1995 참고.

84. 최열, 「근대미술의 기점에 대하여」, 『한국근대미술사학』 제2집, 청년사, 1995 참고.

85. 이경성, 「한국 근대미술 60년의 문제들」, 『신동아』, 1968; 「한국 근대미술사 서설」, 『홍대논총』 제6집, 1973; 이구열, 『한국현대미술사 - 동양화』, 국립현대미술관, 1976; 윤범모·최공호 좌담, 「한국 미술사 대토론 - 근대미술 기점을 어떻게 볼 것인가」, 『월간미술』, 1990. 10 참고.

86. 김윤수, 「한국 근대미술 - 그 비판적 서설」, 『한국 현대회화사』, 한국일보사, 1975; 오광수, 「우리 미술에 있어서의 근대와 근대주의」, 『한국 현대미술의 흐름』, 일지사, 1988. 하지만 근대기피론은 첫째, 일제 강점기 또는 서구 근대주의미술 이식기만을 대상으로 삼고 있고, 둘째, 근대의 잣대를 서구 근대주의미술로 취한다는 타율론, 셋째, 제국주의 국가 밖의 모든 식민지 국가의 역사 발전단계에 대한 도피론이다. 1970년대까지 근대미술 시기로 볼 수 없다는 주장도 그같은 생각에서 비롯하는 것이다.

87. 미술 분야에서 근대란 무엇인가. 서구 근대주의미술 종류 체계로 편입하는 과정을 조선 근대미술로 보아야 할까. 그렇게 본다면, 편입을 상징하는 사건은 서구 근대미술을 익힌 서양인·일본인 미술가들이 조선 땅에 들어와 활동하는 일인가? 아니면 조선인이 국내서건 유학 가서건 서구 근대미술을 익혀 소화하기 시작하는 어떤 순간들을 미술의 개항으로 보아야 할까? 일부 연구가들은 그렇게 믿었다. 하지만 그 믿음은 봉건성과 근대성, 식민성과 민족성을 아우르는 근대미술의 발전경로에 대한 왜곡이다. 그같은 관점과 관계 없이 서구미술의 이식 과정을 다룬 논문은 다음과 같다. 김주영, 『한국에 있어서 서양화 도입에 관한 연구』, 홍익대학교 대학원, 1992; 허균, 『서양화법 동전(東傳)과 수용』, 홍익대학교 대학원 미학미술사학과, 1981; 오병욱, 「한국 근대회화사에 가해진 서구미술의 충격과 그 반향」, 『간송문화』 제43호, 한국민족미술연구소, 1992.

88. 서구 근대주의미술 이념 및 양식을 옮겨왔던 1930년대 또는 1950년대에 조선화가들이 덮어놓고 옮겨오지 않았다는 점을 떠올리기 바란다.

89. 서구미술을 복판에 두는 식민미술사학의 태도와 방법은 비단 20세기 미술을 대상으로 삼는 미술사학에만 해당하는 게 아니다. 20세기의 미술사학자들이 삼국시대에서 조선시대의 미술사를 대상으로 삼으면서 중국미술의 이식과 소화를 복판에 두는 태도와 방법도 식민미술사학이다.

90. 윤범모, 「조선시대 말기의 시대상황과 미술활동」, 『한국근대미술사학』 창간호, 청년사, 1994, p.15.

91. 윤범모, 「한국 근대미술사 연구를 위한 몇 가지 노트」, 『가나아트』, 1994. 11-12, p.88.

92. 외래의 영향에 따른 변화를 따지고 헤아리는 모든 태도와 방법을 타율변화론이라고 볼 수 없다. 그 외래 영향과 변화가 역사의 사실이라면 있는 그대로 밝히고 이식과 소화 과정 및 그 영향을 따지고 헤아리는 일은 매우 중요하다. 미술사에서 그같은 변화가 외부 영향을 받아들임으로써 이뤄지는 경우는 흔한 일이다. 하지만 때로 이식과 영향을 미술문화의 동력으로 끌어올리는 타율론이 없지 않다. 여기서 중요한 것은 그것을 받아들여 변화하는 주체가 지닌 폭과 깊이 그리고 역사전통이라 할 앞선 시대와 함께 그 뒷날까지 헤아려보는 것이다.

93. 최열, 「근대미술의 기점에 대하여」, 『한국근대미술사학』 제2집, 청년사, 1995, p.65.

94. 이러한 말에 대해 20세기 전반기에 일본의 식민지 통치와 일본을 통한 서구문화, 서구미술의 수입, 20세기 후반기에 남한 사회의 미국에 의한 통제와 그 문화, 그 미술의 수입을 끝없이 거듭해 온 역사의 사실을 지나치게 얇고 가볍게 생각하는 게 아니냐는 반론이 얼마든지 나올 수 있겠다. 그렇다. 하지만 그런 역사에도 불구하고 국가 지배 체제의 소유와 민족이라는 역사의 존재를 같은 것으로 여길 수 없으며 식민지 상황에 자리한 민족이 정체성과 창조력 같은 힘을 잃어버릴 만큼 무기력한 순응으로 일관해 오지 않았음을 생각해야 할 것이다. 모든 분야에서 투쟁과 창조를 거듭해 오지 않았던가. 거기서 문제는 제약일 뿐이다. 물론 그 제약이 지나쳐 때로 무기력한 순응과 식민지 쓰레기로 바뀐 많은 것들이 여러 분야에 자리잡았음 또한 또렷한 사실이다. 하지만 그 제약과 순응과 쓰레기 따위가 민족 내부를 움직여 온 주된 동력인가?

봉건시대

시대사상과 미술

임진왜란 및 병자호란 뒤 조선 성리학을 정치이념과 이데올로기로 썼던 사대부들은 안으로 예치(禮治)를 추구하면서 밖으로는 북벌론(北伐論)을 외쳐 국론을 하나로 묶는 데 성공했다. 그들은 나라의 곳곳까지 파고들이 향약(鄕約) 따위의 성리학 이념을 실현할 체제를 갖추었다. 18세기에 이르러 절정의 조선 고유문화를 이룰 수 있는 터전을 닦아나간 것이다.

봉건 생산양식의 한계와, 보다 나은 삶을 향한 시대적 요구에 따라 봉건체제의 절정과 더불어 그 해체가 이뤄지기 시작했으며, 그에 발맞춰 새로운 사상이 싹트기 시작했다. 앞선 시대부터 조선중화주의가 꽃피면서 화려한 문예부흥이 일어났고 그런 시대환경을 바탕삼아 정선, 김홍도, 신윤복과 같은 천재들이 줄줄이 나왔다. 가장 조선스런 고전문화를 꽃피웠던 것이다. 그 열매는 놀랍고 튼실한 것이었다. 나아가 조선 성리학을 바탕삼은 실학사상은 변화하는 시대의 요구에 발맞춘 근대세계 구상을 낳았다. 여기에 진보성을 갖춘 사대부 지식인들이 나섰으며 또한 중인계층이 새로운 세력을 형성하면서 그 구상을 담당하는 새 계층으로 떠오르기 시작했다.

18세기 중반에 이르러 진보를 꿈꾸는 지식인들은 중세 고전문화의 끝을 날카롭게 지켜보면서 순응하기도 했고 또는 근대를 향한 약진을 꿈꾸며 도전을 감행하기도 했다. 북벌론에 묶여 1세기에 걸친 고립주의 외교정책으로 말미암은 낙후성을 비판하면서 홍대용, 박지원 등 젊은 지식인들은 새로운 정치이념과 질서를 주장했다. 이들 연암(燕巖)집단을 중심으로 한 진보 지식인들은 과학과 실용을 외치면서 새로운 문화를 이룩할 바탕을 만들어냈다. 그들은 여지껏 등 돌리고 있던 청나라와의 외교관계도 새로이 해야 한다고 주장했다. 이들의 북학사상은 18세기 후반 정조가 주도하는 새로운 문화운동 안에 둥지를 틀었다.

당대의 지배 이데올로기였던 이른바 조선중화주의는 명분론에 입각한 조선 성리학을 바탕에 깔고 있었다. 그것은 민족의 자부심을 드러내는 표현이었다. 그것은 조선 고유문화를 꽃피울 터전이었으며 미술이념의 배경이었다.[1] 17세기 이후 새로이 자라나기 시작했던 중인계층은 물론 사대부 지식인 화가들은 그 지배이념이 마련한 터전 위에서 자신의 감각을 구현해 나갔다. 이 대목에서 중요한 것은 감각이다. 그것은 일찍이 볼 수 없었던 것이다. 그것은 그림세계를 일궈나갈 감각이었지만 또 그것은 하나의 시대정신이었다.

윤두서(尹斗緖)와 정선(鄭敾)이 태어난 것은 17세기 후반이다. 조영석(趙榮祏)은 17세기말에 태어났고 심사정(沈師正)과 이인상(李麟祥), 강세황(姜世晃)은 18세기가 열리는 시기에 태어났다. 이들은 모두 자신의 그림세계를 따르는 후배들을 지닌 화가들이었다. 정선은 이미 있던 여러 조형양식을 받아들여 새로운 기법과 구도, 분위기를 창조했다.[2] 정선은 정선양식을 개창한 위대한 화가이다. 힘에 넘치면서도 익은 분위기가 넘치는 정선의 그림은 조선 전통을 계승하면서 동시에 혁신해 버린 것으로, 조선 고유문화가 피어났던 시대의 꽃이었다. 1759년까지 살면서 당대에 높은 찬사를 한몸에 받았던 것이다.

사대부였던 조영석은 일찍이 자기 그림을 개척해 나갔다.[3] 1735년에 세조 초상화를 다시 그리라는 왕의 명령을 거부하여 혼났던 봉건 사대부 조영석이지만 그 시대 생활감정에 충실했다.[4] 정선과 이웃해 살면서 새로운 문인 그림세계를 개척했다. 사대부 화가로서 전통을 덮어둔 채 윤두서가 풍속, 인물을 소재로 삼는 그림에서 사실주의 이념에 가까이 다가설 수 있었다는 점은[5] 시대정신 없이 설명하기 힘들다. 그는 역사의 진보를 꿈꾼 예술가였다. 윤두서는 자신에 앞섰던 전통

화풍을 받아들이고 있었지만 전통을 벗어나면서 독창적인 형식과 내용을 밀고 나갔다.

명분을 앞세우는 조선 성리학과 조선중화주의의 미학은 기백(氣魄)을 강조하는 것이었다. 그러나 유덕장(柳德章)은 감각에 기울어 정(精)에 기울었으니 대나무 그림은 온화하고 진솔한 맛을 풍겼던 것이다.[6] 이 대목에서 사대부인 유덕장 또한 감정을 강조하는 미학으로 대나무 그림을 그렸다는 사실에 눈길을 주어야 한다. 물론 유덕장도 앞선 시대에 활약했던 이정(李楨)의 전통을 잇는 대나무 그림을 받아들인 것은 매우 또렷한 사실이다.

중인계층과 사대부를 막론하고 새로운 그림세계를 향해 나가는 이들의 발걸음에서 우리는 18세기 전반기 화단의 큰 변화를 느낄 수 있을 것이다. 강희언(姜熙彦), 김윤겸(金允謙), 장시흥(張始興), 정황(鄭榥), 정충엽(鄭忠燁)을 비롯해 김유성(金有聲), 김응환(金應煥), 최북(崔北) 들은 정선의 개성은 물론 선배들이 꿈꾼 그 혁신의 전통을 우러르며 자라난 화가들이다. 여기서 우리의 눈길을 끄는 것은 이들이 거의 중인계층에 속한 화가들이라는 점이다. 그들은 위대한 선배의 뒤를 이어 또 다른 변화를 찾아나섰다.

註

1. 강관식, 「조선 후기 남종화풍의 흐름」, 『간송문화』 39호, 한국민족미술연구소, 1991 ; 「조선 후기 미술의 사상적 기반」, 『한국사상사대계』 5권, 정신문화연구원, 1992.
2. 최순우, 「겸재 정선」, 『간송문화』 제1호, 간송미술관, 1971 ; 이동주, 「겸재일파의 진경산수」, 『우리나라의 옛 그림』, 박영사, 1975 ; 이태호, 「정선의 가계와 생애」, 『겸재 정선』, 중앙일보사, 1977 ; 최완수, 『겸재 정선』, 범우사, 1994.
3. 강관식, 「관아재 조영석 화학고」, 『미술자료』 44호, 국립중앙박물관, 1989.
4. 이태호, 「조영석 - 〈이잡는 노승〉」, 『조선 후기 그림과 글씨』, 학고재, 1992.
5. 이태호, 「윤두서 - 〈석공도〉」, 『조선 후기 그림과 글씨』, 학고재, 1992.
6. 유홍준, 「수운(峀雲) 유덕장(柳德章) - 〈묵죽〉(쌍폭)」, 『조선 후기 그림과 글씨』, 학고재, 1992.

18세기의 미술

강세황과 박지원의 미술론

18세기 중엽 이후 거장들을 이끈 예원의 총수는 강세황이다. 강세황은 심사정, 강희언, 이인상(李麟祥)과 가까웠으며 어린 김홍도의 스승이었고 평생을 함께 했던 빗이었나. 강세황은 몸이 허약하여 여행을 다니지 못했으므로 그림에 재미를 붙여 병을 잊고자 했으며 또 거문고를 배워 우울함을 버렸다고 한다. 따라서 맑고 깊은 세계를 추구했다.

강세황은 구체성과 현실성 넘치는 예술관을 지니고 있었다. 그는 대상의 '참모양을 익히 보고(관찰) 널리 옛사람들의 유적을 보고(연구) 모사하는 공부를 오랫동안 쌓아야만(수련)'[1] 비로소 정신을 옮기고 실물을 그대로 그릴 수 있을 것이라고 생각했다. 강세황은 인물화에서만이 아니라, 산수 풍경이나 풀, 대나무 같은 식물을 그림에서도 이른바 전신사조(傳神寫照)를 힘주어 말했던 것이다.[2] 또 그는 우리 전통은 물론 중국이나 서양화법도 스스럼 없이 받아들이는 태도를 지니고 있었다. 새로운 시대를 향한 개방성과 현실성 넘치는 강세황의 창작논리는 당대 그림의 꽃을 피우는 데 기름진 바탕이었다.

박지원(朴趾源)은 1780년, 중국 연경에 다녀와 쓴 『열하일기』'양화(洋畵)' 항목에서 우리 그림 가운데 문인 그림과 서양 그림에 대해 다음처럼 썼다.

"무릇 그림을 그리는 자가 거죽만 그리고 손을 그릴 수 없음은 자연의 세(勢)이다. 대체 물건이란 불거지고 우묵하고, 크고 작고, 멀고 가까운 세가 있다. 그림에 능한 자는 붓대를 대강 몇 차례 놀려 산에는 구름이 없기도 하고 물에는 파도가 없기도 하고 나무에는 가지가 없기도 하니 이것이 소위 뜻을 그린다는 사의지법(寫意之法)이다."[3]

"지금 천주당 가운데 바람벽과 천장에 그려져 있는 구름과 인물들은 보통 생각으로는 헤아려낼 수 없고 또한 보통 언어 문자로는 형용을 할 수 없었다. 내 눈으로 이것을 보려고 하는데 번개처럼 번쩍이면서 내 눈을 뽑는 듯하는 그 무엇이 있었

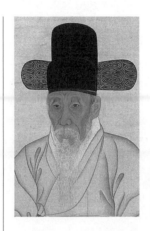

강세황(자화상)은 18세기 예원의 총수로 불리며 화단을 이끌었다. 새로운 시대를 향한 개방성과 현실성 넘치는 창작논리는 당대를 꽃피운 기름진 바탕이었다.

다. 나는 그들이 내 가슴속을 꿰뚫고 들여다보는 것이 싫었다. 내 귀로 무엇을 들으려고 하는데 굽어보고 쳐다보고 돌아다보는 그들은 먼저 내 귀에 속삭였다. 나는 그것이 내가 숨긴 데를 꿰뚫고 맞힐까봐 부끄러웠다. 내 입이 장차 무엇을 말하려고 한즉 그들은 침묵을 지키고 있다가 돌연 우레소리를 내는 듯하였다. 가까이 가서 보며 성근 먹이 허술하고 거칠게 묻었을 뿐 다만 그 귀, 눈, 코, 입의 짬과 터럭과 살결 사이를 희미하게 그어 잘랐다. 터럭 끝만한 치수라도 바로잡았고 꼭 숨을 쉬고 꿈틀거리는 듯 음향의 향배가 서로 어울려 절로 밝고 어두운 데를 나타내고 있었다."[4]

이렇듯 박지원은 문인 그림은 물론 서양 그림에도 정교한 이해를 갖고 있었다. 하지만 그는 어느 쪽에도 기울지 않았다. 그는 '잘 그린 그림은 반드시 본 물건과 같은 데만 있는 것'이 아니라고 하면서 "본 물건과 같을 뿐인 그림은 뼈 없는 그림"[5]이라고 꾸짖었다. 박지원은 심사정의 작품 〈묵매도〉를 두고 "그림을 잘 그리는 것은 그대로 닮는 데 있지 않다"[6]고 가리키면서 닮게만 그렸다고 꾸짖었으니 박지원은 '재현'을 주장한 것이 아니라 '진실'을 주장했던 것이다.

"글이란 자기 생각을 있는 그대로 표현하면 그만이다. 제목을 앞에 놓고 붓을 잡고는 갑자기 고인의 어구를 생각해내거

나 억지로 경서(經書)의 문구를 찾아 생각을 근엄하게 꾸미고 글자마다 장중하게 만들려고 애쓰는 것은, 비유하자면 화공을 불러 초상화를 그릴 때에, 용모를 가다듬고 나가서 눈동자도 굴리지 않고 옷에는 주름살 하나 없이 하여 평상시의 모습을 잃어버리는 것 같다. 이렇게 되면 아무리 훌륭한 화공이라도 그 참모습을 잃어버리는 것과 같다."[7]

참모습, 다시 말해 진실을 가장 높이 쳤던 박지원은 또한 시(詩)와 화(畵)가 다르지 않다고 여기고 있었다. 그의 시화 일치론은 시가 재현하는 '화의(畵意)'를 이야기하면서 그것이 어떻게 같은지를 밝히는 것이다. 박지원은 '강성(江城)이 보인다고 사공이 손짓하자 뱃머리에 솟은 탑은 보는 동안 더 커지네라는 옛 시가 생각난다'고 하면서 "그림을 모르면 시를 모를 것이다. 그림 그리는 화가는 반드시 농담법(濃淡法)이 있고 원근세(遠近勢)가 있다. 오늘 여기서 탑 그림자를 볼 때에 옛 사람이 지은 시가 반드시 화의를 잊지 않고 있음을 절실하게 깨닫겠다. 성(城)이 멀고 가까운 것은 다만 탑(塔)의 장단(長短)으로 보아 짐작할 수 있을 것이 아닌가"[8]라고 묻고 있다. 박지원은 참모습, 그 화의를 제대로 드러내는 방법을 다음처럼 썼다.

"모든 작가의 장처를 모으고 이 세상의 온갖 물건을 포괄해서 그 정상(情狀)을 꿰뚫는 것이 마치 무소뿔에 불을 켜놓고 그릇 위에 그림을 그린 것과 같다. 그 미묘한 변화를 표현한 것은 마치 알에서 벌레가 나오려 하는 듯하고 번데기에서 날개가 돋으려는 듯하여 구름의 살결과 돌의 뼛속을 들여다볼 만하고 벌레 수염과 꽃 잎사귀를 계산할 만하다."[9]

이러한 방법론은 단순히 세부를 묘사하는 것이 아니다. 앞선 전통의 장점과 함께 대상 사물세계를 총화하여 그 '정상(情狀)을 꿰뚫는 것' 그리고 '그 미묘한 변화를 표현하는 것'이다. 그렇게 하여 '구름의 살결과 돌의 뼛속을 들여다볼 만'하게 하는 방법이다. 이러한 방법론은 단순한 자연주의의 재현이나 어느 쪽으로 치우친 창작방법론이 아니다. 이처럼 심오한 창작방법론을 펼친 박지원은 아무튼 진보성 및 개방성 넘치는 태도로 고유미술은 물론 서구미술을 대했던 법고창신론자였다.

박지원은 자신이 본 동서양의 종교화와 불교 조소에 대해 생생하게 묘사했다. 박지원은 1780년, 연경 천주당에서 서양 그림 네 폭을 보았는데 그 가운데 두 점에 대해 쓴 뒤 그로부터 15년이 흐른 1795년에 해인사 입구에서 마주친 사천왕상을 보고 그것을 시로 묘사했다.

"그림에는 한 여자가 있어 무릎에는 5, 6세 된 어린애를 앉

혀 두었는데 어린애는 병든 얼굴로 흘겨서 본즉 그 여자는 고개를 돌리고 차마 바로 못 보고 있는가 하면 옆에는 시중꾼 5, 6명이 병난 아이를 굽어 보는데 참혹해서 머리를 돌리는 자도 있었다. …새의 날개가 붙은 귀신 수레는 박쥐가 땅에 떨어진 듯 그림은 슬그머니 돌아 웬 신장이 발로 새 배때기를 밟고 손에는 무쇠 방망이를 쳐들고 새 머리를 짓찧고 있다. 또 사람 머리, 사람 몸에 새 나래가 돋아난 자도 있어 백 가지가 기괴망측하여 무엇이 무엇인지 분간해낼 수도 없었다."[10]

나를 끌어 절 문으로 발을 들이자
이곳 저곳 보느라 현기증 날 판
거대한 신령이 우뚝 서 있어
팔, 다리 느닷없이 벌벌 떨리네
벌린 입은 눈까지 찢어져 있고
불거진 눈알엔 황금 칠 했네
귀 속에서 뽑아낸 두 마리 뱀은
꿈틀꿈틀 안개를 뿜는 듯하네
한가히 비파를 안기도 하고
쓸쓸히 칼자루를 쥐고 있는데
발로는 귀신 배를 힘껏 밟아서
그 귀신 눈과 혀가 빠져 나왔네
풍허(楓魖)란 놈[11] 팔목에 구멍이 뚫렸고
죽소(竹魈)란 놈[12] 손톱은 갈퀴발 같네
쑥대풀 옷으로 어깨 덮었고
범 가죽 바지로 배를 가렸네
괴룡(乖龍)[13]이랑 한발(旱魃)[14]은
꽁무니와 뿔이 서로 엉겨 붙었고
뇌공(雷公)이랑 비렴(飛廉)[15]은
부리와 이마가 유독 별난데
허둥지둥 신 밑에 몸을 숨기며
팔, 다리 휘둘러 허공 후비네[16]

이처럼 생기 넘쳐 꿈틀대듯 그 모습을 묘사할 줄 아는 뛰어난 능력은 박지원의 타고난 문학 재능에서 비롯하는 것인데 여기서 새길 수 있는 박지원의 미술론은, 18세기 사실주의 또는 감각양식과 이어져 있는 것이다. 박지원은 화가는 아니었으나 문예에 매우 뛰어난 재능을 지니고 있었다. 박지원은 다음처럼 그림을 그렸다고 박제가 썼다.

"연암(燕巖) 선생도 기이하고 옛스러운 것을 좋아하여 옷을 풀어헤치고…책상다리를 하고 앉아 등잔불 앞에서 춤추듯이 그림을 그리네. 술에 취하여 크게 소리치며 재빠르게 먹을 가

네. 청국동자(술푸는 도구) 옆에 대접물 벌여 놓고 싹싹싹 붓 가는 소리만 들리네. 마치 어떤 신이 내려 멈추어 서지 못하는 듯하네. 쓱 끌어 삐치면 잎사귀가 되고 끌어당기면 뿌리가 되며, 농담이 저절로 짙고 옅은 푸른색을 이루네."[17]

덧붙여 둘 것은 감각 경향의 빛나는 세대인 18세기의 거장 최북이 사대부 남공철(南公轍)에게 했던 말이다.

"무릇 사람의 풍속도 중국사람들의 풍속이 다르고, 조선사람들의 풍속이 다른 것처럼 산수의 형세도 중국과 조선의 산수가 서로 다른데, 사람들은 모두 중국의 형세를 그린 그림만 좋아하고 숭상하면서 조선의 산수를 그린 그림은 그림이 아니라고까지 이야기하니 그 사람들은 도대체 중국사람인가, 아니면 조선사람인가. 조선사람은 마땅히 조선의 산수를 그려야 하지 않겠는가."[18]

최북의 이같은 생각은, 18세기말 일부 지식인들의 중국 지향 풍조를 꾸짖는 뜻이 담겨 있는 것으로, 최북은 다가올 19세기초, 역사를 거스르는 보수 지식들의 중국 취향을 미리 예감했던 불멸의 화가였다.

중세 후기의 감각

몰락한 사대부 가문 출신 심사정은 강세황과 가까이 사귀는 가운데 생애 말년에 이르러 자기 그림을 이룩한 결출한 화가다. 중세 그림 분위기 또는 중국 그림 분위기를 벗어난 심사정의 만년 작품은, 자신의 내면세계를 가꾸어 나감으로써 독특한 이상주의 화폭을 이뤘다. 그리고 정치 세력으로 보자면 명분론

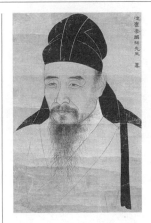

중인 이인상은 담담하고 깔끔한 분위기를 연출한 조선중화주의자로서 중세화단을 꽃피운 화가 가운데 한사람이었다.

에 따라 청나라를 배격하는 노론을 따랐던 서자 출신의 중인 이인상(李麟祥)은 조선중화주의 이념을 지니고 있었다. 원령체(元靈體)라 불리는 글씨를 아로새겨 당대 커다란 인기를 얻었던 이인상은, 그림에서도 기교와 기름진 맛을 피하면서 담담하고 깔끔한 분위기를 이뤄냈다. 더불어, 짙고 옅은 먹의 변화를 능숙하게 구사한 화원 김유성(金有聲)이야말로 동시대 그림의 시대감각을 빼어나게 드러낸 선구자였다.

18세기 후반 화단을 휩쓴 화가들 일부를 '감각 경향'이란 낱말로 묶을 수 있다. 그것은 옥계시사에 참가한 화가들에 눈길을 주고 또 그들과 엇비슷한 경향을 띠고 있는 화가들이 지닌 여러 특징 가운데 공통점을 헤아린 낱말이다. 선행 연구자들은 18세기말에 활동한 여러 화가들의 작품세계를 분석하면서 미적 감정 및 조형양식에서 많은 공통점을 찾아냈다.

연구자들은 대부분, 남종 문인화 화풍이 18세기 후반기에 조선화되었다는 사실을 잡아내왔다. 또한 이념에서도 명분론을 버리고 감정으로 기울어가는 시대정신을 커다란 알맹이로 헤아려왔다. 그같은 추세 및 경향이 큰물결을 이루고 있음을 인정함에 따라, 이를테면 18세기까지 조선 중기의 절파양식을 여전히 대물림하고 있는 화원 진재해(秦再奚)의 그림세계를 보수성 가득 찬 것이라고 보았던 것이다.

윤두서, 정선, 조영석 같은 18세기 전반기를 이끈 거장들, 뒤이은 강세황, 심사정, 이인상의 등장은 중세의 개화를, 최북과 김홍도는 그들을 이어 천재적 기량으로 그 모든 것들을 현란하게 꽃피웠다. 특히 김홍도는 개방성과 현실성 넘치는 태도를 지닌 화가였을 뿐만 아니라 고유한 자아 및 개성을 발휘한 화가였다. 여러 분야에서 최고의 기량을 뿜어낸 그는, 시적 정서가 담뿍 담긴 그림세계까지 갖추고 있었다. 현실과 이상을 아울러 추구했던 그는, 18세기 후반을 압도하는 천재였으며 그 무렵의 미적 활동을 총화해낸 거장이었다.

18세기말에는 중인계층 중심의 감각파가 화단을 휩쓸었는데 그들은 확실히 새로운 미적 감각을 지니고 있었다. 그들이

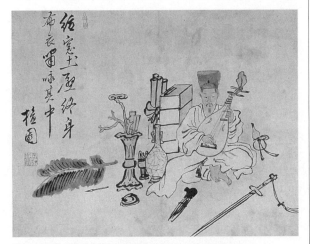

김홍도(자화상). 강세황의 제자로 고유한 자아 및 개성을 발휘한 김홍도는 현실과 이상을 아울러 추구해 18세기 후반을 압도했으며 19세기까지 커다란 영향력을 행사한 거장이었다. 김홍도는 중세화단의 절정을 이룬 대표자였다.

중세적 세계관을 벗어 버렸다고 보는 것은 지나치지만 그들이 다가오는 근대세계와 무관하다고 보는 것도 마찬가지로 터무니없다.[19] 그들은 개방성과 현실성 넘치는 세계를 추구했으며 자신이 살아가는 세계와 그림세계를 친근한 것으로 풀어나갔다. 그들은 개성있는 양식을 추구했으며 생활감정과 미적 정서를 표현하기에 적합한 기법과 구도를 찾아나갔다. 그 동안의 연구는 대부분 그러한 사실을 밝히는 데 애를 써왔고 적잖은 열매를 맺어 놓았다. 오직 하나, 그들을 하나로 묶어 놓지 않았을 뿐이다.

이인상의 분위기가 정수영(鄭遂榮) 같은 자유분방한 화가에게 내림을 이루고 있음은 자연스러워 보인다. 사대부 출신인 정수영은 유랑생활을 즐기며 가볍고 날리는 듯한 붓자국과 독특한 색감, 대담한 화면 구성 따위를 꾀했다. 그는 정선, 심사정, 이인상, 강세황의 그림세계를 두루 헤아리며 그것을 바탕삼아 당대의 감각을 발휘한 화가들 가운데 으뜸이었다. 최북은 심사정의 분위기를 이어받아 독창적인 세계를 이루어냈는데, 그는 매우 드세차면서도 간결한 그림세계를 이룬 불멸의 화가였다. 격정과 오만에 넘치는 그의 분위기는 18세기 후반을 휩쓴 중인 문예집단인 옥계시사에 참가한 화가들에게 아주 큰 영향을 끼쳤다.

옥계시사의 화가들에는 최북과 함께 이방운(李昉運), 임득명(林得明), 임희지(林熙之) 그리고 그림보다는 시에 뛰어났던 차좌일(車佐一), 이단전(李亶佃)이 있다. 이들의 그림은 대부분 어설픈 듯 소박하고 정감어린 분위기를 지니고 있었다. 옥계시사 동인은 아니지만 동세대 화가로, 출신을 알 수 없는 김수규(金壽奎)는 거친 필치와 대담한 묵법을 통해 심사정과 그 유파의 분위기를 따르고 있다. 이들의 감각적인 그림은 당대 화단을 휩쓴 흐름으로 대단한 힘을 발휘했다. 김후신(金厚臣)과 윤제홍(尹濟弘)도 그 대열에 빼놓을 수 없는 화가다.

옥계시사 시첩에 실린 그림과 전각(篆刻)을 도맡은 임득명은 규장각 서리 출신으로 옥계시사 동인이었던 전형적 중인 화가였다. 임득명은 1813년에 〈서행일천리(西行一千里)〉(28×1,360cm)라는 작품을 남겼다. 이 작품은 서울에서 시작하여 파주, 개성을 거쳐 평양, 순안, 정주, 선천, 용천을 지나 청천강에 이르는 여행길 풍경을 일곱 장의 화폭에 그린 것이다. 이동주는 "크지 않은 화면에 마치 대폭 산수를 보는 것과 같은 중량감이"[20] 감도는 이 작품의 기량에 놀라움을 표할 정도였다. 임득명은 나름의 예술론을 펼치면서 중인화가의 자부심을 한껏 끌어올린 19세기 중인미술운동의 모태로서, 18세기말 19세기초 화단의 두터움을 보여주고 있다. 그의 존재로 말미암아 중인화가의 위상이 그만큼 높아졌음을 떠올릴 일이다.[21]

심사정과 이인상의 흐름 그리고 최북의 품 안팎에 자리잡은

위의 화가들은 거의 대부분 중인 출신이며 상당수는 옥계시사에 참가하여 자신들의 세력화를 꾀하기도 했다.

강세황, 심사정, 최북, 이인상이 뿌린 씨앗이 자라나 감각에 넘치는 화풍을 꽃피워 18세기말, 19세기초를 휩쓴 그림세계는 그 무렵 시대정신과 깊은 관련을 맺고 있다. 같은 시기에 활약한 천재 김홍도의 화려한 그림세계에 가려 그들의 신선한 감각세계가 볼품없는 것으로 밀려나 보일지라도 그러한 흐름에 눈길을 돌리는 일은 봉건사회에서 근대사회로 옮겨가는 흐름을 쓰기 위해서는 지극히 값어치 있는 일이다.

중인 출신으로 딱히 계보를 헤아릴 수 없는 화가인 이유신(李維新)은 간결한 형태, 밝고 투명한 선염, 곱고 맑은 담채를 구현했다. 이유신의 이같은 화풍은 당대 감각파들의 다양한 갈래들을 묶어낸 것으로 뒤이어 올 19세기 중엽 화단을 휩쓴 신감각주의 경향이 지닌 조형양식을 보는 듯하다. 얼핏 비슷한 시대에 활동한 화가로 신윤복까지 덧붙인다면, 18세기 중엽의 '사실주의 경향'에 대한 18세기말의 '감각적 경향'을 동시대의 주류라고 보아야 할지 모르겠다.

중인들의 예술적 삶

18세기말에서 19세기초는 정치 경제가 여러 가지로 바뀌고 있던 시기였고, 사회와 사상의 전환기였다. 그러나 북학파 사상 안에는 보수성 짙은 부분과 사회현실을 개혁하려는 부분이 섞여 있었으며 현실의 제약으로 말미암아 개혁도 제대로 시행되지 못했다. 이러한 시대에 중인은 조선중화주의를 바탕삼은 조선 고전문화에서 벗어나 북학사상을 바탕삼은 또 다른 문화를 추구했다. 중인들의 정체에 대해 구자균(具滋均)과 정옥자는 다음과 같이 썼다.

"대저 중인이란 명칭은 서울의 중앙, 즉 장교(長橋), 수표양교(水標兩橋) 부근에 집단적으로 주거한 데서 생긴 것으로, 양반과 평민과의 중간적 계급이므로 그 명칭이 생겼다는 설도 있으나, 전자가 타당할 것 같다. 주로 전의감(典醫監), 사역원(司譯院), 관상감(觀象監)에 근무하는 기술관, 계사(計士), 사자관(寫字官), 도화서(圖畵署)의 관원, 검율(檢律) 등을 세습하는 문벌을 이른다. …중인, 서얼(庶孽), 서리(胥吏)를 위항인이라 총칭하여…"[22]

"조선시대의 사회계층을 양반, 중인, 상인, 천인으로 구분할 때 중인이란 넓은 의미의 계층개념으로 파악해야 하며, 따라서 상기한 의역중인(醫譯中人)을 중심으로 하는 기술직 중인 및 양반의 첩자(妾子)인 서얼, 그리고 일선 행정을 맡은 하급관료

인 이서(吏胥, 서리), 아전(衙前) 집단을 통칭하는 것으로 보아야겠다."[23]

또한 정조(正祖)의 『홍재전서(弘齋全書)』에는 중인과 시정(市井)을 나눠 이야기하고 있다. 중인에는 계사, 의원(醫員), 일관(日官), 율관(律官), 사자관, 화원(畵員) 따위 기술직 중인을, 시정 부류로는 액속(掖屬), 조리(曹吏), 시전 상인 따위를 들어 보인다. 기술직 중인과 시정 부류 사이에 약간의 차이는 있으나 이들은 대개 양인 상층부를 구성하여, 전체로 보아 중간계층에 속한다.[24] 시정 부류에는 조리 따위의 경아전층이 속해 있는데, 강명관에 따르면 이들은 '기술직 중인을 제외한 동반(東班) 서리직(胥吏職)들인 서리(書吏)'를 뜻한다. 이들은 대개 인왕산 기슭에서 삼청동에 이르는 지역, 다시 말해 우대(友臺)에 살고 있었다.[25] 그들의 경제력은 다음처럼 이뤄졌다.

"경제력은 조선 후기 사회의 생산력의 증진 그리고 도시 상공업의 발달에 의한 잉여생산이 국가관리체계의 이완을 통한 착취 흡수 과정에서 형성되었다."[26]

바르지 못한 수법으로 이뤄진 재화는 농업, 상업, 수공업 따위 재생산 자본으로의 성격을 지니지 않았다. 그들의 풍요로움은 소비와 유흥으로 흘러들어갔다. 경아전들 가운데 한성부 서리 삼십여 명이 시내 가게와 절에서 돈을 거둬 그 비용으로 악공을 불러 모아 풍악판을 크게 벌렸다. 이같은 풍류생활은 흔했던 것이니 이를테면 사설시조를 많이 남긴 18세기의 인물 김수장(金壽長) 같은 이가 바로 병조의 서리였다. 김수장은 1690년에 태어나 1770년 이후까지 살았는데 그 주위에는 숱한 시인, 가객, 화가 들이 모였으며 그 스스로 다음처럼 즐겼다.

"내 비록 늙었으나 노래 춤을 추고 남북한(南北漢) 놀이 갈제 떨어진 적이 없고 장안 화류 풍류처에 아니 간 곳이 없는 날을…"[27]

가객과 명창, 기악을 동반한 집단 놀이가 언제나 이뤄졌으며 김수장 패들이 창작한 사설시조는 바로 그 경아전층의 유흥과 향락을 거울처럼 비추고 있다.

또한 취향을 달리하여 시나 그림, 글씨에 빠진 쪽도 있었다. 1727년에 태어나 1798년 이후까지 산 여항시인 마성린(馬聖麟)은 어떤 멋진 곳에서 어울려 노는 장면을 그려 놓았다. 1788년 어느 날 우대(友臺)[28]에 살던 김순간(金順侃)의 집에 모여 바둑을 두고, 술을 마시며, 가야금을 타고, 그 소리에 맞춰 노래를 부르는가 하면 한 옆의 누군가는 가락과 소리를 평

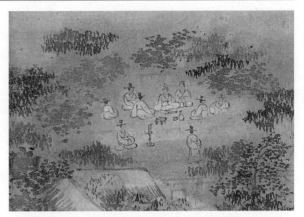

1791년 무렵 김홍도가 그린 송석원시사 모임. 송석원시사에 참가한 화가들은 최북, 이방운, 임득명, 임희지 들이었는데 이들은 18세기 후반 감각 경향을 주도했으며 중인화가들의 자부심을 이끈 집단이었다.

론하고 있었다. 또 그 옆에서는 화가가 그 어울리는 모습을 그리고 있었는데 마성린은 다음처럼 썼다.

"안상(案上)에 필연(筆硯) 도구를 벌려 두고 그 곁에 큰 종이를 펼쳐 놓았는데 백면의 소년이 포의(布衣)에 띠를 띤 채 붓을 쥐고 석상(席上)의 광경을 그리고 있으니, 곧 윤숙관(尹叔貫)이다."[29]

1794년에는 마성린을 중심으로 시인, 가객의 모임인 구로회(九老會)를 조직해 승문원(承文院) 서리 김성달(金成達)이 갖고 있던 함취헌(涵翠軒)이란 정자에 거의 매일 모여 풍류를 즐겼다. 비슷한 시기에 병조 서리 김광익(金光翼)은 금란사(金蘭社)를 결성해 시인, 가객의 풍류를 꾀했다. 이처럼 많은 경아전들이 그같은 풍류마당을 열고 즐겼음은 당대 사회풍조 가운데 하나였다. 또한 마성린은 1769년에 살던 집을 필운동 아래 북동으로 옮긴 뒤 이름을 안화당(安和堂)으로 짓고 꽃기르고 시와 술, 거문고와 바둑, 서화로 오륙 년을 보냈다. 이 때 시인, 가객, 화가 들이 날마다 드나들었다.

1775년에는 옥류동(玉流洞)의 권군겸(權君謙)의 집 만향원(晩香園)에 봄과 여름 사이에 시인, 가객 들이 모였는데 여기에 화원 김후신(金厚臣)이 함께 했다.[30] 김후신은 김득신과 형제로 화단에 이름 높은 화원 가문의 화가였다. 1793년 송석원시사 모임에 이인문을 불러 기념화를 그려 줄 것을 청했지만 직접 참여해 그리지 않아서 사실성이 없다는 이유로 맹원들은 마성린에게 다시 그려 줄 것을 요청하는 일이 생겼다.[31] 앞서 1791년에 송석원시사 모임을 김홍도가 그렸고 이인문이 그림에 발문을 붙인 적이 있었다. 이 그림은 〈옥계청류첩(玉溪淸遊帖)〉에 붙은 그림으로 이 시화첩은 송석원시사 맹원 아홉 명이 모여 연 시회를 기념하는 것이었다.

미술의 국제 교섭

미술의 국제 교섭은 국가 규모의 사행(使行)에서 엿볼 수 있다. 조선 후기에 사행 또는 통신사는 1년에 몇 차례 이뤄졌는데 1회 인원은 대개 200-300명 규모였다. 이 때 함께 따라가는 화원은 도화서에서 선발해 매번 1명씩 포함시켰다. 또한 화원이 아니더라도 몇몇 고위 관료에게 아들을 데리고 갈 수 있도록 배려해 견문을 넓힐 수 있도록 해주었다. 17세기 이래 연경(燕京)에 갔던 이들은 대개 연경의 서화 골동 시장인 유리창(琉璃廠) 거리와 천주교회당엘 들렀다. 유리창 거리에 있는 서화점, 교회당에 있는 벽화 따위를 보거나 그림을 구입하곤 했다.[32]

예를 들면, 실학자 홍대용(洪大容)이 1765년에 연경으로 가 3개월을 있으면서 청나라 사대부들과 그림 교섭을 가졌다. 홍대용은 유리창 거리를 돌아다니며 중국 화가들과 어울렸고 귀국한 뒤 중국에 가는 후배들에게 소개해 주곤 하여 미술 교섭에 큰 구실을 했다. 홍대용의 소개를 받아 1778년부터 1801년까지 네 차례나 연경에 갔던 박제가(朴齊家)는 스스로 서화에 조예가 있었으므로 왕성한 미술 교섭을 꾀했다. 그는 양주팔괴(揚州八怪)의 한 사람인 나빙(羅聘), 금석학자인 옹방강(翁方綱)을 비롯한 숱한 서화예술가들과 교류했다. 1798년에 연경 천주당에서 그림을 본 소감을 서유문(徐有聞)은 다음처럼 썼다.

"형제와 의복이 다 공중에 뛰어 서는 모양이요, 선 곳은 깊은 감실 같으니 첫번 볼 제는 소상만 여겼더니 가까이 간 후에 그림인줄 깨치니 연기 삼십 남짓한 계집이요, 얼굴빛이 누르고 눈두덩이 심히 검푸르니 이는 눈을 상기 치켜 그러한가 싶고, 입은 것은 소매 넓은 긴 옷이로되 옷주름과 섶이 이은 곳이요, 연하여 움직일 듯하니, 천하에 이상한 화격이요… 동서벽에 각각 여남은 상을 그렸으되 머리털은 느리고 장삼 같은 옷을 입었으니 이는 서양국에 의복제도인가 싶고, 혹 아이 안은 모습을 그렸으되 아이 눈은 지릅떠 놀라는 형이라 부인이 어루만져 근심하는 빛이요, 늙은 사나이 겁내어 손을 내어 무엇을 비는지 또 부인이 병든 아이를 구원하는 모양이로되 위에 한 흰새 날개를 버리고 부리도 흰 것을 뿜어 부인 이마에 쏘며 천장에는 사방으로 구름을 에웠으되 어린 아이들이 구름 속으로 머리를 내어 보는 것이 그 수를 세지 못하여 혹 장차 떨어지는 거동이라 노인이 손바닥으로 하늘을 향하여 받으려 하는 체하니 인물의 정신이 두어 칸 물러서 보면 아무리 보아도 그림으로 알 길 없으니 기괴황홀하여 오래 섰으매 마음이 싯거워 좋지 않더라."[33]

이처럼 서양 그림이 눈길을 황홀케 했다고 쓴 서유문에 버금

가는 감상문을 남긴 이는 박지원이다. 그는 1780년 연경에 갔는데 서양의 그림을 보고 3면을 표현함에 불가능함이 없다고 비평했다. 또 기하학적 구도법, 투시법, 명암 향배법(向配法)은 물론, 입체미와 색채미, 선율미까지 헤아리고 있다. 그는 서양 그림 네 폭을 보았는데 그 중 이미 첫째와 둘째 그림에 대해서는 살펴보았으니 여기서는 네번째 그림에 대해 쓴 대목을 보자.

"천장을 바라다본즉 수없는 어린애들이 채운(彩雲) 속에서 뛰노는데 허공에 주렁주렁 매달려 살결은 만지면 따뜻할 것만 같고 팔목이며 종아리는 살이 포동포동 쪘다. 갑자기 구경하던 사람들은 눈이 휘둥그레지도록 놀라 어쩔 바를 모르고 손을 벌리고 떨어지면 받을 듯이 고개를 젖혔다."[34]

박지원은 이같은 서구미술의 여러 가지 기법을 보고 우리 고유미술과 여러 가지로 빗대면서 서로의 특징들을 정리하곤 했다. 박지원은 그림에서 재현의 중요성을 늘 힘주어 주장했지만 단순히 서양 그림을 따라가야 한다고 했던 것이 아니라 '진실'을 표현하는 데 무게를 두었다. 일찍이 박지원이 사실주의자로서 사상과 미학을 지니고 있었음을 떠올린다면 굳이 서양 그림의 영향을 받아 급작스레 바뀌었다고 애써 말할 일은 아닌 듯하다. 이를테면, 박지원보다 한 세대 앞선 강세황이 일찍이 김덕성(金德成)의 그림 〈풍우신도(風雨神圖)〉에 대해 말하기를 "붓 쓰는 법과 색채 쓰는 법이 모두 서양의 묘의(妙意)를 얻었다"[35]고 했다. 강세황 스스로 그 기법을 여러 작품에서 소화했음은 물론이다. 아무튼 우리 화가들이 중국은 물론 일본에 건너가 활동하면서 영향을 주고 받았으니[36] 지역 인식의 테두리를 동북아시아로 넓혀 그 교섭 관계를 헤아릴 일이다. 18-19세기 미술 연구자들 가운데 외국의 영향력을 애써 낮게 평가하는 이는 없지만 가끔 중국의 영향이야말로 모든 것을 규정하는 힘인듯 말하거나, 20세기 미술 연구자들 가운데 서구 근대주의미술의 영향이야말로 과학, 합리, 사실 따위를 아우르는 근대성의 알맹이를 증명해낼 수 있는 것인 양 앞세우는 이도 없지 않다.

교섭이란 기법, 양식의 이식, 수용을 아우르고 또 이념이나 사상에까지 미치는 문제라고 하겠는데, 그 가운데 영향의 폭이나 높낮이 따위는 받아들이는 쪽의 문화적 힘과 구상, 계획에 따르는 것이다. 마치 빈 자루에 물건 담듯 채우고서야 그 힘과 구상, 계획을 마련할 수 있는 것처럼 교섭, 영향 따위를 부풀리는 태도는 받아들이는 쪽에 대한 멸시나 비하의 선입견 탓이다. 이 대목에서 중요한 것은, 받아들이는 '나의 문화적 힘과 구상, 계획'이다.

18세기의 미술 註

1. 변영섭, 『표암 강세황 회화 연구』, 일지사, 1988.
2. 변영섭, 『표암 강세황 회화 연구』, 일지사, 1988.
3. 박지원, 『열하일기』.(이암, 『연암 미학사상 연구』, 국학자료원, 1995, p.147에서 재인용.)
4. 박지원, 『열하일기』.(이암, 『연암 미학사상 연구』, 국학자료원, 1995, p.150에서 재인용.)
5. 박지원, 「녹천관집서(綠天館集序)」, 『연암집』.(이암, 『연암 미학사상 연구』, 국학자료원, 1995, pp.165-166에서 재인용.)
6. 임형택, 「박연암의 인식론과 미의식」, 『한국 한문학 연구』 제11집, 한국한문학연구회, 1988, p.31에서 재인용.
7. 박지원, 「공작관(孔雀館)문고 자서」, 『연암집』.(송재소, 「연암시 해인사에 대하여」, 『한국 한문학 연구』 제11집, p.79에서 재인용.)
8. 박지원, 「성경잡황(盛京雜況)」, 『연암집』.(송재소, 「연암시 해인사에 대하여」, 『한국 한문학 연구』 제11집, p.159에서 재인용.)
9. 박지원, 「우부초서(愚夫艸序)」, 『연암집』.(송재소, 「연암시 해인사에 대하여」, 『한국 한문학 연구』 제11집, p.162 에서 재인용.)
10. 박지원, 『열하일기』.(이암, 『연암 미학사상 연구』, 국학자료원, 1995, p.152에서 재인용.)
11. 단풍나무가 오래 묵어 된 귀신.
12. 대나무가 묵어서 된 도깨비.
13. 사람의 몸 속이나 고목 등에 산다는 괴물.
14. 가뭄을 가져오는 귀신.
15. 바람의 신.
16. 박지원, 「해인사」.(송재소, 「연암시 해인사에 대하여」, 『한국 한문학 연구』 제11집, pp.73-74에서 재인용.)
17. 박제가, 『정유각전집(貞蕤閣全集)』 상·하, 여강출판사, 1886, p.74.(최경원, 『조선 후기 대청 회화교류와 청회화 양식의 수용』, 홍익대학교 대학원 미술사학과, 1996, p.44에서 재인용.)
18. 남공철, 『금릉집』, 1815.(신산옥, 『호생관 최북의 회화 연구』, 홍익대학교 대학원 회화과, 1980, p.11에서 재인용.)
19. 예술의 역사에서 본질적으로 진보란 없다는 견해는, 미술의 역사를 헤아림에 있어 시대정신, 시대양식 문제를 따지는 데 도움을 준다.
20. 이동주, 『한국회화사론』, 열화당, 1987, p.154.
21. 오현숙, 『송월헌 임득명의 회화 연구』, 영남대학교 대학원 미술사학과, 1995.
22. 구자균, 『조선평민문학사』, 문조사, 1973, pp.15-17.
23. 정옥자, 『조선 후기 지성사』, 일지사, 1991, p.277.
24. 강명관, 「조선 후기 서울의 중간계층과 유흥의 발달」, 『민족문학사 연구』 2호, 민족문학사연구소, 1992.
25. 강명관, 「18, 19세기 경아전과 예술활동의 양상」, 『한국 근대문학사의 쟁점』, 창작과비평사, 1990.
26. 강명관, 「18, 19세기 경아전과 예술활동의 양상」, 『한국 근대문학사의 쟁점』, 창작과비평사, 1990, p.133.
27. 강명관, 「18, 19세기 경아전과 예술활동의 양상」, 『한국 근대문학사의 쟁점』, 창작과비평사, 1990, p.96.
28. 우대는 서울 누상동(樓上洞), 누하동, 북산(北山), 다시 말해 인왕산 기슭에서 삼청동 일대를 이른다.
29. 마성린, 「시한재 청류설문」, 『안화당사집(安和堂私集)』, 정신문화연구원 본.(강명관, 「18, 19세기 경아전과 예술활동의 양상」, 『한국 근대문학사의 쟁점』, 창작과비평사, 1990, p.98 에서 재인용.)
30. 마성린, 「평생우락총록(平生憂樂總錄)」, 『안화당사집』.(강명관, 「18, 19세기 경아전과 예술활동의 양상」, 『한국 근대문학사의 쟁점』, 창작과비평사, 1990, p.111.)
31. 마성린, 「서 옥류동(玉流洞) 계축 속 난정회(蘭亭會) 시율축후」, 『안화당사집』.(강명관, 「18, 19세기 경아전과 예술활동의 양상」, 『한국 근대문학사의 쟁점』, 창작과비평사, 1990, p.112.)
32. 정민웅, 『조선왕조 후기의 대청 회화교섭』, 홍익대학교 대학원 회화과, 1983.
33. 서유문, 『연행록』, 『연행록선집』, 경인문화사, 1976, p.244.
34. 박지원, 『열하일기』.(이암, 『연암 미학사상 연구』, 국학자료원, 1995, p.152에서 재인용.)
35. 변영섭, 『표암 강세황 회화 연구』, 일지사, 1988, p.108 참고.
36. 홍선표, 『17, 18세기 한일간 회화교섭 연구』, 홍익대학교 대학원 미술사학과, 1979 : 정병모, 『패문재경직도(佩文齋耕織圖)의 수용과 전개』, 한국정신문화연구원 부속대학원 한국미술사학, 1983; 김명선, 『조선 후기 남종문인화에 미친 개자원화전(介子園畵傳)의 영향』, 이화여자대학교 대학원 미술사학과, 1991; 김현권, 『청말 상해 지역 화풍이 조선말·근대회화에 미친 영향』, 동국대학교 대학원 미술사학과, 1996; 최경원, 『조선 후기 대청 회화교류와 청회화 양식의 수용』, 홍익대학교 대학원 미술사학과, 1996.

19세기

시대사상과 미술

"19세기…상업은 양적으로 팽창하였고 상업자본가로의 전환이 가능한 사상도고들이 성장하고 있었다. 독점적 유형의 자유주의 상업관을 갖고 있던 세도정권은 그 속성상 이를 뒷받침할 수 없었다. 그런 점에서 19세기는 근대를 준비하고 있던 상업적 조건들이 있었음에도 국가권력이란 파트너와 조화를 이루지 못함으로써 실패했다고 할 수 있다. 즉 사회 경제적으로는 근대를 준비하고 있었으나 국가적으로 수용되지 못했던 것이다."[1]

자본주의 생산양식을 향한 역사의 수레바퀴가 조금씩, 아주 조금씩 힘을 얻기 시작할 무렵, 새로운 사회를 꿈꾸는 세력들이 사회 하층민중들을 묶어 봉건왕조에 도전을 꾀했다. 힘을 잃은 봉건왕조와 기세 당당했던 사대부들은 권력을 소수 척족에게 내주고 말았다. 19세기 조선사회는 다수의 사대부 지식인들이 밀려나 재야세력화했으며 소수 가문에 권력이 집중되는 이른바 세도정치기에 접어들었다.

스러져 가는 왕조와 소수 권력독과점 가문[2]은 사회를 이끌어갈 구상과 힘을 갖추지 못해 민족의 힘을 묶어낼 수 없었다. 마찬가지로 권력의 중심부에서 밀려나 향촌에 자리잡은 숱한 보수 지식인들도 과거의 영광에 넋을 앗겨 민족의 미래를 설계할 수 있는 능력을 갖출 수 없었다. 그들은 오히려 복고사상에 빠져 뒷날 수구파라는 불명예를 한몸에 안아야 했다. 실학파의 개혁전통을 대물림한 진보 지식인들은 북학파, 개화파를 이뤄 민족의 힘을 묶어 앞으로 이끌고자 했지만 농민과 수공업자를 비롯한 기층민중의 반봉건, 반외세 역량을 이끌 수 있는 이념과 구상 그리고 힘을 갖추고 있진 못했다.

19세기 사회 분위기는 어떠했을까. 19세기 중엽까지 상업과 산업 분야에서 여러 가지 발전을 거듭했지만, 서구에서처럼 공장제 수공업의 완성과 대공업 생산을 꾀하고 있진 않았다. 여전히 향촌에서는 자급자족 자연경제가 윗자리를 차지하고 있었다. 이런 조건을 넉넉하게 떠올리는 가운데 이 물음에 대한 답변을 찾는 일이야말로 우리 근대사회의 모습을 밝히는 일이라고 생각한다. 그 사회 속에서 살아 보지 않은 터에 속속들이 알 수 없는 노릇이니 그 시대 분위기를 헤아리는 일 앞에 지레 굳어 버릴 일은 아니다.[3]

나는 19세기 사회 분위기를 헤아리면서 이미 지니고 있던 잘못된 선입관의 영향력을 느껴야 했다. 봉건사회 분위기란 꽉 막혀 닫힌 느낌이다. 그 느낌이 나라고 다르진 않았다. 누구나 그렇듯 19세기 조선사회의 분위기는 그처럼 꽉 막혀 답답한 것이었고 '개항'이 그것을 열어제쳤다고 생각해 왔다. 그러니까 개항이 곧 '근대'라고 믿어 왔다. 더구나 19세기는 18세기보다 훨씬 폐쇄된 사회였다고 배웠으므로 시대가 거꾸로 흘렀다고 믿고 있었다. 나에게 대원군의 개혁정책은 문닫아 버린 나라의 상징이었다. 여러 개혁 가운데 외세침략에 대응하는 전략과 조치를 '쇄국'이라는 낱말로 묶어 버림으로써 그 시절의 모든 것을 나쁜 모습으로 내치는 태도 탓에, 지적 자유, 역사에 대한 넉넉한 상상력을 빼앗겼던 게다. 대원군의 쇄국정책이 십 년 동안[4] 펼쳐졌다는 사실조차 종종 잊어버릴 정도였다.

"대원군 집정기에는 대부분의 정치 금고자를 풀어 주는 반면 주자성리학을 존중하고 노론 산림들을 초치하여 군주의 교육을 맡기는 등 전반적으로 송시열에서 이어지는 노론 산림학자들을 우대하는 시책을 폈다. 당시 대원군뿐 아니라 조두순, 박규수, 신관호, 남병길 같은 인물도 경세학풍 및 김정희, 정약용 같은 실학자의 영향을 받았지만, 당시 중국에서의

농민군 봉기(태평천국), 서양 제국의 중국 침략, 이양선 출몰 및 내국인의 내응 같은 사태를 국가적 위기상황이라고 판단한 때문에 쇄국정책에 반대하지 못했다. 따라서 동도서기론적 분위기조차 제대로 제기되지 못했다."5

더구나 나는, 19세기가 무려 백 년이라는 사실을 종종 잊기조차 했다. 논객들이 말하듯, 백 년 동안 사회가 후퇴를 거듭한다는 것은 놀라운 일이다. 의문은, 격동하는 백 년 세월이 어떻게 줄곧 후퇴할 수 있겠느냐라는 데서 나왔다. 후퇴가 아니라는 사실은 먼저, 19세기 전반기 내내 벌어진 농민운동, 특히 19세기 후반기의 공상스럽고 이상에 가득 찬 국가 건설론을 내세운 체제부정 운동에서 확인했다.

그것을 문화 분야로 좁혀 이야기하자면 다음과 같다. 나는 문예부흥이란 낱말이 어울릴 정도인 18세기에 비해 19세기는 모든 것이 형편없는 시대가 아니냐는 생각에 사로잡혀 있었다. '후퇴'로 보고 있었던 게다. 그런 터에 19세기 어느 시기를 일러 '근대'라고 부르는 것은 말도 안 된다는 생각이 들었다. 더구나 문예 쪽으로 보자면 18세기의 조선 성리학과 실학의 융성함에 맞설 만한 19세기 사상과 문예의 열매가 무엇인지조차 배운 게 없는 터에 19세기의 문예가 진보한 것이라고 믿는 것은 역사의 왜곡인줄 알았다.6

봉건 사대부가 권력 중심에서 밀려나고 중인을 비롯한 신흥계층이 19세기 문예의 주도권을 잡기 시작했다는 사실은 문화 담당층의 변화만이 아니라 그 시대 사회 분위기의 변화와 활력을 짐작케 해주고도 남음이 있다. 18세기 후반에 이르러 서울 지역의 도시 성장이 눈부실 정도였다면 19세기에는 어떠했을까? 졸지에 파괴당하고 다시 수백 년을 거슬러올라가 버렸던 것일까? 그렇지도 않았고, 그럴 수도 없다는 점을 떠올린다면 바로 그 도시의 성장에 뿌리내리고 있는 19세기를 살아가던 신흥세력의 생활양식과 의식의 활력을 헤아리지 못할 이유가 없다.7

북학사상과 개화사상의 영향력8이 점차 넓어졌다는 사실과 더불어 기층민중들이 봉건왕조에 맞서 항쟁하는가 하면, 일본과 서구의 침략에 맞선 민족주의사상이 폭넓게 퍼져 나갔다는 사실까지 아울러 헤아릴 때 19세기의 변화와 활력이 또렷해질 것이다. 그런 점에서 보자면 오늘을 살아가는 사람들이 생각하듯 19세기 조선사회가 그렇게 꽉 막혀 닫힌 사회 분위기가 아니라 오히려 출렁이는 활력과, 앞으로 나가고자 하는 진보의 발자취로 가득 찼던 시대임은 또렷한 사실이라 하겠다.9

처음으로 나는, 19세기 전반기 농민운동 및 19세기 후반기 공상스런 새 사회 건설을 꿈꾸는 체제부정 운동세력의 미적 활동과 그 감정 및 의식을 상징하는 미술을 찾고자 했다. 때로는 '무신도(巫神圖)'에서 그 상징성을 따져 헤아렸다. 하지만 그 미적 활동의 기능과 구조를 밝히기는 어려웠다. 또한 이른바 '민화(民畵)'에 눈길을 주곤 했지만, 그것이 어떤 계급 계층에 기초한 미적 활동의 산물인지조차 제대로 밝히지 못한 채 오늘에 이르고 말았다.10 아직도 19세기 문예활동의 본질, 구조와 기능에 대한 연구가 넉넉치 못함을 고려할 때 나의 비좁은 미술사 분야에 대한 헤아림은 두말할 나위가 없겠다. 따라서 지금은 상대적으로 이런저런 다가섬이 가능한 중인계층 이상에 기초한 미적 활동의 사상배경과 활동을 먼저 헤아리겠다. 그것마저도 실로 힘거운 일일 터이다. 다음을 떠올리면 더욱 그렇다.

일본인 관변 미술사학자 세키노 타다시(關野貞)는 조선민족의 미술이 조선왕조 중엽 이래로 형편없이 쇠퇴했다고 주장한 적이 있다.11 그런데 이같은 쇠퇴론은 그 때 개화 지식인들 사이에 영향력이 대단했던 최남선(崔南善)의 입을 통해 식민지 지식인들의 의식 안에 강하게 자리잡았다. 오늘날 세키노 타다시의 견해나 최남선의 조선미술 쇠퇴론 따위를 따르는 미술사학자는 없다. 물론 19세기 미술에 대해 평가 절하 또는 무관심이 여전하다는 사실에 비추어 그 쇠퇴론이 아주 가시지 않은 것은 사실이다.12 하지만, 18세기 그림과 19세기 거장들의 미술활동에 대한 학계의 연구를 들춰 보이는 것만으로도 최남선이나 세키노 타다시의 견해가 터무니없이 뒤틀린 것임을 쉽게 알 수 있다. 나아가 19세기의 문화 담당층이 새로운 세력의 손아귀로 넘어가는 과정을 염두에 둔다면 19세기 모든 분야가 18세기보다 후퇴했다는 생각이 얼마나 단순한 것인지 금세 알 수 있을 것이다.

註

1. 고석규, 「19세기초 · 중반의 사회경제적 성장」, 『역사비평』, 1996 겨울호, p.32.

2. 박광용, 「19세기 초 · 중반의 정치와 사상」, 『역사비평』 1996 겨울호, p.39. "서울에 거주하는 6대 가문을 중심으로 15개 정도의 유력 성관(姓貫)에 집중되었다. 세도정치기에 정권의 변화란 6대 가문의 구성비가 일부 바뀌는 정도였다."

3. 그럴리는 없겠지만, 우리나라의 근대 사회 모습을 자기가 살아가는 20세기 도시의 모습 또는 19세기 영국을 비롯한 서유럽 도시와 비슷해야 한다고 믿는다면, 역사를 상상 속의 허구쯤으로 여기는 사람일 것이다.

4. 대원군의 섭정과 그의 외교정책인 쇄국정책은 1863년부터 1873년까지 이뤄졌다.

5. 박광용, 「19세기 초 · 중반의 정치와 사상」, 『역사비평』, 1996 겨울호, p.48.

6. 그러나 그런 선입견이 학문의 부족에서 비롯하는 것이요, 나아가 식민지 사관이 끼친 영향권에서 벗어나지 못했던 나의 비틀어진 역사인식 탓임을 깨우치는 것은 쉬운 일이었다.

7. 더구나 19세기가 100년 동안임을 염두에 둘 때, 그 발전 단계 및 세부적인 갈래 가지 또한 풍요로울 것은 당연한 상식이다. 그런데도 나는 지금껏 19세기를 뭉뚱그려 왔고 갈래 가지조차 나눌 엄두를 내지 못했다. 나로서는 그렇게 배웠으니 자연스런 일이었겠으나 그것은 역사적 사유에 비춰 볼 때 바르지 못한 태도일 뿐만 아니라 19세기 사회의 모습을 헤아림에 있어 나 자신의 지적 빈곤을 부추겨 왔던 요인이었다.

8. 활동운화(活動運化)를 내세우던 철학자 최한기의 등장과 개화사상의 비조 오경석 들의 등장을 염두에 두기 바란다.

9. 쇄국정책이 펼쳐졌다고 해서 모든 교통 통신 수단이나 정보 따위가 갑자기 꽉 막혔다고 상상하지 않아야 할 것이다. 대원군의 쇄국정책은 외세에 맞서는 외교정책일 뿐만 아니라 기실은 국내의 변화와 활력을 혼란과 동요로 여겨 그것을 짓누르고자 하는 지배정책의 하나로 보아야 할 것이다. 따라서 그러한 정책이 펼쳐졌다는 사실이 거꾸로 개방된 사회 현실을 증명해 주는 증거임을 헤아릴 필요가 있겠다.

10. 부딪친 첫째 어려움은, 배움의 짧음에도 있으나 무신도와 이른바 민화 들의 시대 흐름을 헤아릴 수 있는 양식 변천은 고사하고, 생산 및 소유의 뿌리를 헤아릴 수 있는 작가 및 소장자 따위의 내력을 거의 밝히지 못한 탓에 있다. 이동주, 「속화」, 『우리나라의 옛 그림』, 박영사, 1975; 김호연, 『한국의 민화』, 열화당, 1976; 안휘준, 「한국민화산고」, 『제19기 사업보고서』, 삼성미술문화재단, 1983; 조자용, 「세계 속의 한민화(韓民畵)」, 『제19기 사업보고서』, 삼성미술문화재단, 1983; 최열, 「조선 후기의 민중 그림」, 『용봉』, 전남대학교, 1984; 최열, 『전통민화와 그 창조적 계승』, 『연세춘추』, 연세대학교, 1985; 유홍준, 「민화의 민중성과 반민중성」, 『문예중앙』 1984 여름호; 김태곤, 「무신도와 무속사상」, 『한국무신도』, 열화당, 1989; 백현종, 「조선 후기 민중미술-무신도」, 『미대학보』 제11호, 서울대학교 미술대학, 1988; 송경욱, 「봉건사회 해체기의 미술」, 『미대학보』 제11호, 서울대학교 미술대학, 1988; 이태호, 「조선 후기 민화의 재검토」, 『월간미술』, 1989. 8.

11. 세키노 타다시(關野貞), 『조선미술사』, 1932 참고.

12. 19세기가 끝나기 무섭게 반식민지 식민지로 떨어졌으니 19세기의 정치 · 경제 · 군사 · 문화 모든 분야가 얼마나 형편없이 무너져 있었겠느냐는 선입견이야말로 식민지사관인 조선 쇠퇴론을 받쳐 주고 있는 힘의 샘터다.

19세기 전기의 미술

이론활동

정약용의 미술론 정약용[1]은 세기말 세기초에 활동한 진보 지식인이다. 그는 "서툰 화가들이나 못된 화가들이 기교를 부리며 뜻만 그리고 형은 그리지 않음(畵意不畵形)을 자처한다"[2]고 당대 화가들의 어설픈 사의(寫意) 경향을 매섭게 비판했다. 이러한 견해는 대개 그림의 형사(形似) 쪽에 무게를 두는 것으로, 일찍이 이익(李瀷)이 주장한 바, 사의화 비판론과 흐름을 같이하는 것이다.[3]

정약용은, 그림 비평을 하면서 동식물을 그린 그림 또는 인물화를 다루었다. 그는 수묵으로 휘두른 사의(寫意) 산수화에 대해 거의 말하지 않았고 묘사력으로 뒷받침하고 있는 전문화가의 그림을 평가하곤 했다. 그는 윤용(尹熔)의 화첩에 담긴 꽃과 나무, 동물, 풀벌레, 곤충을 소재 삼은 그림을 높이 평가하면서, 서툰 화가들의 거친 필치인 독필(禿筆)과, 수묵을 사용하여 기괴를 부리며 뜻만 그리고 형은 그리지 않음을 자처하는 따위와는 빗댈 게 아니라고 말한다. 정약용은, 윤용이 나비와 잠자리를 잡아서 그 수염, 털, 맵시 따위를 세밀히 관찰하고는 그 모습을 똑같이 묘사한 뒤에야 붓을 놓았다고 하니 그 정심(精深)한 태도를 짐작할 수 있을 뿐만 아니라 그 그림의 묘리(妙理)는 정밀하고 섬세하며 생동감이 넘친다고 높이 평가했다.

정약용은, 또 변상벽(卞相璧)의 고양이 그림에 대해, 묘사가 핍진하고 도도한 기운이 생동하다고 높이 평가 하는 반면, 못된 화가들이 산수를 그리면서 거친 필치만을 보여주고 있다고 매섭게 꾸짖었다. 정약용은 '한 오라기라도 틀림없는 그림'을 찬양했으며 다음과 같은 방법론을 내놓기까지 했다.

"방을 어둡게 한 깜깜한 방에 구멍을 뚫어 볼록렌즈 한 쌍을 설치하고 수 척의 거리에 흰 장막을 드리우면 렌즈를 통해 집 주변의 대나무와 수목, 꽃, 건물 따위가 뒤집어져 실물과 똑같이 비친다. 색깔과 형태가 실물 그대로인 영상은 세세한 부분까지도 또렷하여 고개지(顧愷之)나 육탐미(陸探微)의 솜씨로도 표현할 수 없는 천하의 기관(奇觀)이다. 이제 한 오라기도 틀림없는 그림을 그리려면 이것 외에 더 좋은 방법이 있겠는가."[4]

또한 대나무 그림에 관해서도 형체가 닮아야 함을 힘주어 말하면서, 강세황에 대해 대나무를 너무 소략하게 그려 뜻만 드러내고 있음을 꾸짖을 만큼 엄격한 사실 중시의 태도를 지켰다. 이를테면 1813년 7월, 뜰에 날아든 새를 보고 그린 그림도 그런 태도를 보여준다. 세밀한 묘사라기보다는 표현력이 떨어짐에 따라 단순하되 꼼꼼하고 차분한 분위기를 풍기는 작품이다.

그가 19세기초에 그린 풍경화 〈원인필의(元人筆意) 산수도〉는 얼핏 자신이 그렇게도 꾸짖었던 사의 수묵 산수화를 닮았다. 그러므로 정약용은 꼼꼼한 사실묘사를 벗어난 양식을 꾸짖은 게 아니었다. 정약용의 이같은 그림이론은 문인 산수화의 사의가 지니고 있는 관념에 대한 꾸짖음으로 새길 일이지, 간략하고 날렵한 수묵화 양식에 대한 꾸짖음이라고 받아들일 일이 아닌 듯하다.[5] 아무튼 그는 그림이 학문에 방해되지 않을까 늘 염려하며 살았으되 1801년부터 무려 18년 동안 유배를 살면서 시와 그림을 그렸던 것이다.

신위의 미술론 19세기초, 30대에 들어서 이름을 날리기 시작하던 조선 제일의 시인 신위(申緯)는 바로 세기말 세기초 세대 교체가 이뤄지던 전환시대를 상징하는 예술가의 전형이라 할 수 있다.

그는 국화를 닮게만 그린다면 속(俗)된 국화요, 향기도 빛깔도 없는 먹으로 그린 국화에서 국화를 보여줄 수 있다면 그것이 바로 선가(禪家)에서 말하는 깨달음이요, 화가 삼매경(三昧境)이라고 노래한다.[6] 또 1823년에 자신의 대나무 그림을 말하면서 "나의 대나무에는 선미(禪味)가 없지만, 세속의 법이 어찌 구속하리오, 닮지 않으니 닮음을 찾고…"[7]라고 비평했다. 그의 대나무 그림은 곧고 성성하며 탄력 넘치니, 말 그대로 사실과 상징을 넘나드는 것이었다. 신위는 18세기 예원의 총수 강세황에게 그림을 배웠으며 대나무 그림에 최고의 기량을 발휘했다.

신위의 성격은 시대감정에 젖어들 수 있을 만큼 매우 분방했던 듯하다. 아들 둘을 모두 화가로 만들었음을 자랑스레 여겼음은 두말할 나위가 없거니와,[8] 태학(太學)에 진학 시험을 치러 갔다가 시험지를 제껴 놓은 채 대나무를 그려댔고 구경꾼들이 주위에 담을 이뤘다고 한다.[9] 그런 신위였기에 다음처럼 쓸 수 있었다.

"사대부들이 시서화의 근본이 동일한 법으로부터 나오는 것임을 알지 못하고 그림 그리는 일은 화원들에게 맡기고 그것을 말하기 부끄러워 하고 있다."[10]

그러므로 신위는 왕의 명에 따라 주로 화원들이 맡아 그렸던 화제(畫題)인 〈18나한〉을 거리낌없이 그렸다.[11] 뿐만 아니라 그는 음악과 연극에 대해서도 깊은 관심을 기울여 1826년에는 스스로 관극시(觀劇詩)를 쓰기도 했다. 그는 중국 옛 화가들만을 높이 평가했던 후배 김정희와 벗하면서도 민족의 긍지를 담은 문예활동을 펼쳤다.[12] 특히 신위는 자신의 그림 스승 강세황, 이인문, 김홍도 같은 조선 화가들을 높이 평가하곤 했다. 또한 조희룡은 신위의 대나무 그림을 대물림했으며 아들 신명연(申命衍) 또한 아름답고 정교한 그림세계를 일궈나갔다. 신위는 세기말 세기초에 활동하면서 화단 전환기를 상징해 주는 작가다.

19세기 초엽에 펼쳤던 신위의 이같은 견해들은 봉건세계에서 근대세계로 옮겨가는 전환 과정을 거울처럼 비추는 것이다. 사실성과 사의성을 사이에 둔 여러 갈래의 견해 및 그림을 대하는 태도 따위의 다양함이 그렇다.

미술가

19세기 화단의 세대 교체 시대감각을 바탕삼았던 18세기 후반의 거칠고 시원하며 날렵하기 그지없는 수묵화 경향[13]은 심사정, 이인상, 강세황이 그 선구자들이며 그들을 잇는 흐름에 최북(崔北), 정수영(鄭遂榮), 이방운(李昉運), 임득명(林得明), 임희지(林熙之), 김수규(金壽奎), 그리고 김후신(金厚臣), 김득신(金得臣), 이유신(李維新) 그리고 신윤복이 자리를 잡고 있다.[14] 그들의 한복판에 있었던 옥계시사(玉溪詩社)는 1786년 이후 30여 년 동안 예원을 휩쓸다가 사라졌다.

그들이 한창 활동하던 때 태어난 이들이 이재관(李在寬), 김정희, 강이오(姜彝五), 조희룡, 조정규(趙廷奎), 김하종(金夏鍾), 유운홍(劉運弘) 들이다. 그들은 모두 정조의 개혁정책과 실학사상의 발전, 천주교의 전래 및 서양 함선의 출몰이 빈번했던 시절에 태어나 자랐다. 영조가 죽고 19세기에 접어들어

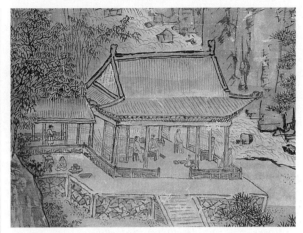

1820년에 이인문이 그린 〈누각아집도〉. 누각 안 왼쪽부터 이인문, 임희지, 영수(穎叟), 한 사람 건너 김영면. 매우 폭넓은 신위의 예술론은 봉건세계에서 근대세계로 옮겨가는 화단 신환기를 싱징히는 것이다.

시작된 세도정치와 맞물려 국가 기강의 해이 그리고 부패한 관료들의 착취가 드세지고 더구나 끝없는 흉년이 이어져 1808년엔 함경도 북청, 단천에서 민란이, 1811년엔 홍경래의 평안도 농민전쟁이 일어났다. 이 무렵 태어난 화가로는 장준량(張駿良), 이교익(李敎翼), 이형록(李亨祿), 이한철(李漢喆), 허련(許鍊), 신명연, 남계우(南啓宇) 조중묵(趙重默)이 있다. 그들은 세기말 세기초에 태어났다는 점과, 모두 새로운 그림세계를 추구했다는 점에서 비슷하다.

조희룡은 중인화단의 거목으로 당대 중인화단을 이끌면서 활달하고 아름다운 그림세계를 내보인 화가다. 특히 미술사학자 오세창으로부터 '당대 서화계의 영수(一代墨場領袖)'[15] 란 이름을 얻었던 조희룡은 19세기 중인화단에 커다란 영향을 끼친 바 있다. 조희룡은 아름답고 활달하기 짝이 없는 그림을 그렸으며, 신명연은 섬세하기 짝이 없는 부드러움을 추구한 화가였고, 화원 이형록과 사대부 남계우는 화려한 채색화로 이름을 떨쳤으니 19세기 중엽에 이르러 신감각파를 꽃피우는 데 앞선 이들이라 하겠다. 조정규, 이재관, 김하종, 강이오, 조정규, 유운홍, 장준량, 이한철, 조중묵 들은 모두 18세기 여러 화풍을 이어나가면서 19세기 신감각주의의 영향도 받아 다양한 양식을 펼쳐 보인 이들이다. 세기말 세기초에 태어난 이들은 옥계시사의 명성을 익히 들으며 자랐을 것이다. 그들의 다양한 그림 양식은 그들이 바로 전환시대의 화가임을 알려 준다.

옥계시사 맹원들이 모두 세상을 떠나갔던 1820년대에 태어난 세대는 이하응(李昰應), 김수철(金秀哲), 전기(田琦)와 유숙(劉淑), 유재소(劉在韶) 그리고 백은배(白殷培)와 홍세섭(洪世燮), 정학교(丁學敎)를 들 수 있다.

이들이 태어난 10여 년 동안은 통치질서가 매우 어지럽던 때였다. 1821년부터 2년 동안 수십만 명이 콜레라로 목숨을 잃

었으며 탐관오리들의 부정부패와 탐학은 점입가경이었다. 더 이상 권문세가의 권위에 따르는 사회가 아니었다. 더구나 상인을 비롯한 신흥계층들이 정권에 협력할 리 없었다. 이래저래 왕조는 끝없는 재정난에 시달리면서 새로운 경제정책을 펼치곤 했으나 국가 경영능력을 잃어가고 있었다. 이런 상황에서 봉건왕조의 존립마저 위기를 느낀 사대부들의 보수사상과, 국가 위기를 극복하고자 했던 실학파들의 진보사상 사이에 대립이 점차 드세져갔다. 개혁과 개방 정책을 둘러싼 정책 구상과 실현에서 날카로운 대립을 보였고 문예 분야 또한 이러저러한 영향과 변화를 세차게 겪었다.

그러한 환경에서 자라난 새 세대들을 감싸안은 거장이 조희룡이었다. 그는 1847년에 일군의 중인 화가들을 불러 당대 중인 예원의 맹주 유최진(柳最鎭)과 함께 벽오사(碧梧社)를 조직했다. 그 때 전기는 22살, 유숙과 유재소는 18살 동갑내기였다. 어렸으니 벽오사 창설 당시에 참가하지 않았을지 모르나 벽오사가 1860년대 초까지 활동했으므로 1850년대엔 적극 참가했을 터이다. 유재소가 전기와 금란(金蘭)의 의(義)를 맺을 정도로 가까운 사이였고, 유숙 또한 유재소, 전기, 김수철, 이한철 들과 어울렸으니 그들의 경향을 짐작하고도 남음이 있다. 이들은 대부분 19세기 중엽에 절정의 기량을 발휘했다.

19세기 중엽 또는 후반기에 민간 장식화라든지 무당집 그림이 크게 늘어났던 것은 이 무렵 민간 경제의 발달과 더불어 유랑화공이 크게 늘어났음을 반증하는 일이다. 이러한 사실은 왕조가 국가 경영능력을 잃어버림에 따라 도화서 경영 부실로 말미암은 미술가 지망자들의 방황과 함께 불교교단에서 밀려난 화승들 및 크게 발달한 무역과 상업, 확장 일로에 있던 전국 시장 수요와 깊은 관련을 맺고 있다. 점차 늘어가던 민간 사회의 장식 욕구, 심미 취향의 증가가 이 무렵 큰 폭으로 이뤄졌음을 짐작할 수 있으니 생산과 수요 원리에 따른 공급이 이뤄졌던 것이겠다. 또한 불안하기 짝이 없는 사회에 널리 퍼지던 각종 신흥종교, 특히 무당들의 요구에 따른 무신도는 재능있는 유랑화공뿐만 아니라 불교교단에 몸담고 있던 화승들로 하여금 그 창작에 뛰어들 수 있게 했을 터이다. 아무튼 민간 부유층의 증가에 따른 민간 장식 취미는 장식화의 유행과 유랑화공의 증대를 낳았으며 이 시대 미술의 대중화를 뚜렷하게 보여주고 있다. 설령 부유층이 아니더라도 민간신앙에 따른 각종 그림 따위를 값싸게 사고자 했던 가난한 이들도 있었으니 부적에 가까운 판화 따위가 대중들 사이에 널리 유행하던 모습도 볼 만한 시대였다.

이러한 미술가들의 증가는 서울화단의 두터움을 불러왔는데, 유랑화공은 물론, 화원, 화승에서 사대부에 이르기까지 장식 요구에 따를 만큼 시대의 분위기와 흐름이 달라졌던 것이다. 이

를테면 화원 이형록의 책거리 그림, 사대부 남계우의 나비 그림 따위는 부유한 계층의 장식 욕구와 관련이 있는 것이다.

또한 새 세대들이 한참 활동하던 때인 1851년에 도화서 화원들이 신분상승운동에 나섰는데 이같은 사건은 도화서 화원들의 의식 변화를 뚜렷하게 보여주는 일이다.

이 시대에 미술사학이라 할 저술이 나왔던 일 또한 새 세대들의 의식 변화에 영향을 끼쳤을 터이다. 새 세대의 좌장 조희룡은 1844년에 『호산외사(壺山外史)』 저술을 마쳤으며, 1863년에는 자서전인 『석우망년록(石友忘年錄)』을, 또한 그 무렵 『해외난묵(海外讕墨)』을 썼다. 중인 출신의 문인 유재건(劉在建)도 1862년에 『이향견문록(里鄕見聞錄)』을 썼으며 이경민(李慶民)은 1866년에 『희조일사(熙朝軼事)』를 썼다. 미술가 전기 또는 중인 출신 미술사라 할 이같은 저술에 대해 조희룡은 자신이 아는 게 없어 더 많은 조선 미술가들에 대해 쓰지 못함을 안타까워 하고 있을 정도였다. 또한 허련도 19세기말 자신의 자서전 『소치실록(小癡實錄)』을 지었다.

미술가들의 삶　조희룡은 송석원시사의 원로들인 박윤묵(朴允默), 조수삼(趙秀三)과도 친했고, 1818년에 장욱(長旭)이 만든 금서사(錦西社) 맹원들과도 어울렸다. 조희룡은 이들 모임에 나가 시를 짓고 그 시집의 서문도 쓰곤 했다.[16] 조희룡은 스무 살 무렵인 1817년, 이재관, 이학전(李鶴田)과 더불어 도봉산 천축사(天竺寺)에 놀러가 서원에서 이재관이 그림을 그리고 자신이 그 위에 화제를 썼으며,[17] 1824년 어느 날 이재관은 조희룡을 비롯하여 두 스님과 함께 한 자신의 화실에서 그 스님들을 위해 관음상을 그리고 있었다.[18] 이곳 이재관의 흔연관(欣涓館) 화실은 중인 문예활동의 근거지였다.[19] 이처럼 그들과 어울렸던 조희룡은 당대 화단에서 대단한 자리를 차지했다. 이를테면 강세황의 증손 강진(姜溍)과 이재관(李在寬), 신명준(申命準)이 조희룡과 더불어 산수도를 한 폭씩 그린 뒤 조희룡이 모든 작품에 화제를 써 남겼던 것이다.[20] 또 그는 당대 화가들을 이끌고 김정희와의 만남을 주선하여 김정희의 비평을 받고 또 그들의 작품에 화제를 써 남기기도 하는 따위로 중인 화가들을 앞장서 이끌었다. 또한 그 이름이 널리 퍼져 1846년에는 금강산을 유람하여 승경을 시로 묘사해 바치라는 풍류 군주 헌종의 어명을 받들기도 했으며 두 해 뒤에는 중희당(重熙堂) 동쪽 소각(小閣) 문향실(聞香室) 편액을 써 올리라는 헌종의 어명도 받았다.[21]

1847년에 맹주 유최진이 조직한 벽오사는 여러 화가들을 포함하고 있었다. 조희룡, 전기를 비롯해 유재소, 유숙 들이 그들이다. 맹주 유최진이 밝힌 벽오사의 규약은 시회를 여는 것으로 서로를 격려하는 것이었으며 세부 규칙은 다음과 같다.

1. 사시 중에 한가한 날을 택하여 모이도록 하되 의외의 사고가 없는 한 서로 외롭지 않게 한다.

2. 음식은 나물 반찬을 넘지 않게 하고, 술은 세 순배 이상 하지 않도록 하고, 안주도 두세 가지를 넘지 않게 하는데 차는 마음껏 마시도록 한다.

3. 뜻에 따라 책을 읽고, 흥이 나면 시를 읊되 제한을 둘 필요는 없다. 인연이 되면 모임을 갖고 언제까지라도 싫증이 나지 않도록 한다. 자주 모일 수 있기를 바라되 예근(禮勤)의 뜻으로써 한다.[22]

유최진은 화가였고 감식안이 높은 비평가였다. 벽오사에는 당대의 화가들인 조희룡, 유숙, 전기, 유재소 들이 참가하고 있었다. 이들은 다음과 같이 어울렸다.

"벽오사를 만들어 놓은 어느 날 조희룡과 유최진이 함께 어울려 시와 그림을 논하고 있었는데 서로 즐거워 껄껄 웃는 모습을 전기가 그렸다."[23]

또 1855년 조희룡이 벗과 놀러 갈 것을 약속했으나 아침에 비가 와 다섯 어른과 다섯 젊은이가 놀러가기를 포기하고 계당(溪堂)에 눌러 앉자 비가 그쳤다. 이들은 여기서 시를 읊거나 웃고 이야기를 나누었는데 흔치 않은 모임이라 화가 유숙에게 그리라 일러 모두의 모습을 그리게끔 했다.[24] 이 모임은 벽오사의 다섯 맹원의 모임으로 오로회(五老會)라 하였는데 같은 모임이 1861년, 1869년에도 열렸다. 이 때 유숙이 함께 하여 그 모임을 그렸다.[25]

이러한 모임이 있기 앞서 조희룡은 1851년, 신해예송 사건으로 김정희와 함께 처벌을 당해 임자도로 귀양을 간 적이 있었고, 자신의 집에 온 허련과 밤새 당송원명의 여러 대가에서 근인에 이르기까지 상하 천여 년 간의 화파에 대해 토론을 하기도 했다.[26] 함께 어울렸던 유최진은, 김정희의 아우 김명희(金命喜)와 함께 학문을 익혔으며, 김정희의 오대산 여행 길에 함께 했고, 김정희의 아버지 김노경(金魯敬)을 따라 연경에 가기도 했다.[27]

1843년에 김희령(金羲齡)을 맹주로 삼아 결성한 일섭원시사(日涉園詩社)에는 화가 김영면(金永冕)과 신의(申螠)가 참가하고 있었다.

유숙은 화원으로 스물여섯 살 때인 1853년에 철종 초상화를 그려 그 이름을 널리 알린 화가였다. 그는 전기, 김수철, 이한철, 유재소와 가까운 벗이었으며 벽오사에 참가했고 또 뒤에 당대의 문인 김석준(金奭準)과 더불어 1870년대에 만든 육교시사(六橋詩社)에 참가해 활동했다. 유숙은 그림을 다 그리면 김석준에게 화제를 청하곤 하여 세상 사람들은 '혜산(慧山) 그림에 소당(小堂)의 화제'라 일컫곤 했다. 그 둘은 '호쾌하게 술마시기를 하루도 거른 날이 없을 정도'로 가까웠다.[28]

1867년 2월, 대원군 이하응은 삼계정사(三溪精舍)에서 이한철, 유숙, 정학교 들과 함께 어울렸다. 함께 술을 마시며 어울리다가 대원군이 붓을 휘둘러 난그림을 내놓았고 함께 있던 당대의 거장들 또한 모두 한 폭씩 그려 놓았다. 이하응은 그 화첩 이름을 『우시난맹(又是蘭盟)』이라 지었다. 대원군 집권 5년째 이르른 시절의 일이다.[29]

김정희는 30대 전반기, 다시 말해 천수경(千壽慶)이 죽은 1818년 이전에 송석원시사(松石園詩社)를 위해 송석원 바위에 송석원이란 글씨를 써 준 적이 있다.[30] 이같은 모임 전통은 끊이지 않았다. 1861년 정월 보름날 송나라 오로(五老) 모임을 본받아 오로회를 열었고 유숙이 이 모습을 그렸다. 이 모임엔 벽오사 동인들인 조희룡, 유최진, 유숙 들이 참가했는데, 유숙의 그림에서 신선같이 한 폭을 펼쳐 난을 치고 시를 짓는 모습의 조희룡, 뜰로 나가지 않고 손으로 한 책을 손에 쥐고 뜻을 완미하며 그림을 그리는 모습의 유최진이 나와 있다.[31]

1878년 육교시사의 9인 시회 모임이 있었는데 맹주인 강위(姜瑋)는 그 모임을 다음처럼 썼다.

"고시(古詩) 아홉 자구를 나누어 운을 삼고 달빛 아래 잔을 돌리고 저녁내 질탕하게 놀았다. …유영표(劉英杓)는 일이 있어 불참하였으므로 뒤에 책머리 그림을 그리고…"[32]

유영표는 유숙의 아들이다. 유숙이 1873년에 세상을 뜨자 유영표 또한 육교시사에 참가해 어울렸다.

박규수(朴珪壽), 유홍기(劉洪基)와 더불어 개화사상의 3대 비조 오경석(吳慶錫)은 역관으로서 19세기 후반의 화가들인 전기, 정학교, 김석준과 매우 가까운 사이였다. 오경석은 전기에게 금석학 및 서화에 대해 배웠으며 전기는 오경석과 어울릴 때 다음처럼 했다.

"그는 매번 명적(名蹟)을 볼 때마다 까무라칠 것같이 소리를 외쳐 감탄하며, 그것을 어루만지고 애완하며…"[33]

전기는 서울 시내에 약방을 개설하여 "매번 약을 싸고 남은 종이에다 서화를 남겨 주기도 하였는데 '특건약창(特健藥窓)'이라고 낙관을 하곤 했다."[34] 바로 그 전기의 삶은 19세기 중엽 한 천재 화가의 초상이다. 그는 번화한 서울 수송동에서 살았다. 자식도 없이 노친과 약처를 둔 외로운 인물 전기는 "준수한 외모에도 불구하고 그의 편지글 등이나 시에도 병고에 시

달리는 심사가 자주 언급되기도 하고 〈계산포무(溪山苞茂)〉의 제기(題記)의 격벽시실(隔壁是室)이라는 글귀에는 병약한 예술가의 고뇌가 서려"[35] 있는 삶을 살았다. 또한 화원들이 대를 잇는 일은 기술직 중인사회의 오랜 전통이었다. 이러한 전통은 전문기술을 집안의 내림으로, 별도의 교육에 공들임 없이 이뤄나가기 쉽다는 점에서 자연스러운 일이었고 신분 제약에 따른 중세의 전통 같은 것이었다.

김후신(金厚臣)은 김희겸(金喜謙)의, 신윤복은 신한평(申漢枰)의, 김양기(金良驥)는 김홍도의 아들이었다. 또한 김응환(金應煥)은 김석신, 득신, 양신 세 형제가 모두 조카였고, 김하종은 김득신의 아들이었으며, 화원 이명기와 장한종(張漢宗)을 사위로 두고 있었다. 장준량(張駿良)은 장한종의 아들이자 김응환의 손자였다. 이한철(李漢喆)은 화원 이의양(李義養)의, 이형록(李亨祿)은 화원 이윤민(李潤民)의 아들이었으며, 이윤민은 화원 이수민(李壽民), 이순민(李淳民)과 형제였다. 이들 세 형제는 화원 이성린(李聖麟)의 손자이자 화원 이종현(李宗賢)의 아들이었으며, 화원 김제달(金齊達)은 이윤민의 사위였다. 또한 이형록은 화원 이택록, 이의록과 사촌 형제 사이였다. 끝으로 20세기까지 활동했던 화원 조석진(趙錫晋)은 화원 조정규(趙廷奎)의 손자였다. 이처럼 얽힌 화원들의 가문 내림이 낳은 것은 창조성이나 실험정신이 아니었다. 김하종, 이형록처럼 예외가 없는 것은 아니지만 거의 비슷한 모방이거나 편안히 주저앉는 것이었다.

서화 애호사상 및 후원자

서화골동 수집 풍조에 대해 남공철(南公轍)이 다음처럼 썼다.

"사람들은 외물에 대해 모두 벽(癖)이 있다. 벽이란 것은 병이다. 그러나 군자가 종신토록 사모하는 것은 그것이 지극한 즐거움을 가지고 있기 때문이다. 지금 고옥(古玉), 고동(古銅), 정이(鼎彝), 필산(筆山), 연석(硯石)은 세상에서 모두 완호(玩好)하는 것이다. 그러나 청상(淸賞)하는 사람이 그것을 만난다면, 한번 어루만지면 그만이다. 주기(珠璣), 전화(錢貨) 등 이익이 있는 곳이라면 사람들은 천리를 발이 부르트도록 찾아간다. 그것을 구할 때면 산을 헤매고 바다에 뛰어들고 무덤을 파고 관을 쪼개며 스스로 몸을 가볍게 여기고 죽음과 삶을 넘나든다. 그러나 충족되고 난 다음에는 화(禍)가 있다. 취하고도 끊임이 없는 것은 오로지 서책(書冊)일 뿐이로다."[36]

미술가, 특히 김홍도를 후원한 이로는 김한태(金漢泰)가 유명하다. 김한태는 1762년에 태어났으므로 나이 스물이 넘었을 때부터 사회생활을 했다고 짐작한다면, 18세기말 또는 19세기

오경석(1872년 북경에서). 박지원을 중심으로 하는 연암집단의 서화골동애호사상은 예술의 발달과 수집열을 비추는 것이다. 오경석은 수장가이자 금석학자로 뛰어난 미술사학자 오세창의 아버지이자 개화파의 비조이다.

초에 이르기까지를 그의 시대라고 보아야겠다. 김한태는 1786년에 역관이 된 사람으로 한양 제일의 거부였다. 그는 시인 묵객들과 어울리길 즐기며 화려한 생활을 누린 이로, 조정 대신들도 그의 영향권에 있었다.[37] 소금으로 큰 돈을 번 그는 김홍도의 후기에 유력한 후원자로 떠올랐는데, 1795년에 그린 그림 〈총석정〉에 김한태에게 그림을 준다는 화제가 써 있다.[38]

나기(羅岐)는 경아전층 서화에 대한 두터운 수요를 증명해주는 유력한 후원자였다. 『황성신문』을 창간한 화가 나수연(羅壽淵)의 아버지였던 나기의 가문은 숱한 여항시인을 배출했고 송석원시사 맹원들도 배출했다. 수원 일대 거대한 전장(田莊)의 소유자였던 나기 자신은 시인이었으며 벽오사 맹원이었고 또 벽오사의 후원자였다. 나수연 또한 스스로 난초를 잘 한 화가로서, 후원자로서 가문의 전통을 이어갔다.[39] 앞서 말한 나기는 물론, 19세기에 이르러 중국 원명(元明) 이래 서화를 많이 모았던 오경석(吳慶錫)도 빼놓을 수 없는 수장가이다. 금석학 연구에 빠진 오경석은 1858년에 『삼한금석록(三韓金石錄)』을 펴내기도 했으며, '감식묘입신(鑑識妙入神)' 경지에 올랐다는 평가를 받았다.[40] 오경석은 다음처럼 썼다.

"1853년으로부터 1854년에 걸쳐 비로소 연경에 다녀올 수 있어 여러 지사들과 교제하고 견문이 더욱 넓어졌다. 원명 이래의 서화 110품(品)을 차츰 구득하고 3대 진한의 금석, 진 당의 비판(碑版)도 수백 종을 넘었다. 내가 이들을 얻음이 모두 수십 년의 오랜 시간이 걸렸고 천만리 밖의 것이라 심신을 크게 쓰지 않고서는 가히 쉽게 얻을 수 없었다."[41]

거대 수장가들은 아니었으나 당시 중인들은 대부분 수장 취미를 지니고 있었다. 유최진과 조희룡은 서화가이면서 동시에 수장가(收藏家)였다.[42] 박윤묵은 서화를 무척 좋아하여 방마다 서화로 가득 찼다. 유최진은 선친 때부터 많은 고화법서(古畵

法書)를 모았고, 손수홍의 서재에도 그림과 글이 방 안에 가득하고, 거문고와 책이 상 위에 놓인 한가로운 곳이었다. 이런 풍조는 지방으로까지 파급되어 이를테면 호남의 작은 서가(胥家) 집안에도 서화가 쌓일 정도였다.

19세기 도시의 미술문화

18세기 중엽, 각 지역을 묘사한 이중환(李重煥)의 『택리지(擇里志)』를 보면 비단 서울뿐 아니라 평양과 안주는 청나라와의 무역을 바탕삼아, 강원도 원주는 생선이나 소금, 목재의 집산지로, 전라도 전주는 인구가 많고 물자가 풍부해 대도시로 불렀다. 나아가 강경, 안성, 원산을 도시라고 부를 정도였다.

그 내용을 좀더 자세히 살펴보면 다음과 같다. 북경의 상품이 많은 평양과 안주 두 읍이 대도시가 되어 상인들이 큰 이윤을 얻고 있다고 쓰고 있으며, 상선들이 배를 대는 함경도 안변 지역은 창고업을 해 부자가 많이 나온 대도시라고 적고 있다. 강원도 원주 또한 경기도와 경상도 사이에 있으면서 서울로 통행하는 운수의 도회이며, 전라도 전주에 대해서는 부내 인구가 조밀하고 재화가 쌓여 서울이나 다름없는 대도시라고 한다. 경기도 안성은 경기도 및 충청도 사이에서 화물이 폭주하고 수공업자와 상인들이 오가며 모여 한강 남쪽의 도시가 되어 있으며, 여주 또한 여러 가지 상업에 종사하는데 그 이득이 농사짓는 것보다 훨씬 높다는 평판이 있다고 쓰고 있다.[43]

그 때보다 한참 뒤인 19세기의 도시 발전 및 상업의 발달은 자연스러웠을 것이다. 물론 19세기 사회가 도시 분위기 일색이라고 말하려는 것은 아니다. 그러나 서울을 중심으로 하는 도시 분위기와 감각은 매우 뚜렷하게 드러나 있었다.[44] 상업이 크게 발달해 이덕무(李德懋)는 박제가(朴齊家)가 만들어 정조에게 올린 『성시전도(城市全圖)』에서 1792년의 서울을 청나라 도시에 빗댈 만한 상업도시라고 증언했으며, 사대문 밖에까지 시장이 번창하는 모습을 그렸다.[45] 박제가는 「성시전도」란 시를 지어 다음처럼 노래했다.

"육조(六曹)는 높다랗게 한길가에 늘어서고 칠문(七門)은 우뚝 붉은 노을 속에 솟아 있네
주민은 오부(五部)가 통할하고 병정은 삼영(三營)에서 관리하네
즐비한 사만 호(戶) 기와지붕 잔잔한 물결 속의 고기 비늘 같구나."[46]

그보다 22년 전, 유득공(柳得恭)은 「춘성유기(春城遊記)」에서 박지원과 더불어 서울을 유람하면서 남산에 올라 내려다본 서울을 다음처럼 그렸다.

"성중의 기와집들은 마치 거무스레한 흙밭을 새로 갈아엎은 것 같고, 행인들이 오고 가는 큰 길은 마치 긴 개울이 들판을 꿰뚫고 물이 굽이쳐 흐르는데, 그 속에서 노니는 물고기들 같이 보인다. 성중의 호구가 팔만이라 하는데, 지금 이 시점에 웃고 울고 노래하고 마시고 먹고 장기 두고 바둑 두고 남의 자랑, 남의 비방을 하며 무슨 일을 하거나 하려는 자를 이 높은 곳에서 한눈에 볼 수 있다면, 한 번 웃음이 터져 나오게 할 것이다."[47]

18세기말이 이럴진대 19세기는 어떠했을까. 아무튼 18세기 말에 이르면, 서울 시내 민간시장이 오랜 전통을 지켜오던 육의전(六矣廛)에 비할 수 없을 정도로 넓어졌다. 대개 배우개와 종로, 칠패를 이 때 삼대시(三大市)라 이르고 있었다. 게다가 한강변을 중심으로 상업지대가 넓어지는 따위의 빠른 성장을 보이고 있었다.[48] 일반 사람들조차 "가게를 열어 점차 길을 먹어들어 골목이 비좁아졌고 어느 곳은 지나쳐 인마(人馬)의 통행조차 어렵게 될 정도"[49]였으며 이렇게 발전하는 모습을 거꾸로 증명해 주는 것은 서울 도시의 뒷골목 더러운 풍경이다. '인분(人糞)이 되는 대로 내버려져 더러운 냄새가 길에 가득차 있고, 천변, 다리와 돌담 가에 마른 분(糞)이 무더기로 쌓여 큰비가 아니면 씻어 내릴 수 없는 상태이며, 개와 말의 똥이 항상 사람의 발 밑에 밟히는 정도'였다.[50]

또한 거의 모두 중국 화가와 작품을 대상으로 삼은 서화론을 남긴 남공철(南公轍)은 1815년에 지은 『금릉집(金陵集)』에서 '서울은 돈을 갖고 살아가는 도시고, 팔도는 곡식을 가지고 살아간다'고 쓸 정도였다.

1844년에 한산거사(漢山居士)가 지은 『한양가』라는 장편시는 서울의 풍물을 노래하고 있는데, 활기 넘치는 도시 모습을 잘 그려 놓고 있다. 여기서 시인은 가게에 오는 이들이 '사치도 대단하고 인물도 맵시있다'고 노래하고 있으니 그 풍경을 넉넉히 알 수 있다.[51] 유숙의 그림이라 이르는 〈대쾌도〉에서 보듯 서울의 모습은 소비와 유흥 분위기에 가득 차 있었다.[52]

서른두 살의 청년 허련이 1839년에 올라와 겪은 서울은 매우 번화했다. 허련은 자서전에서 서울의 한 동네를 가리켜 '북적거리고 시끄러웠다'고 표현하면서 서울 생활이란 다음과 같은 것이었다고 쓸 정도였다.

"번화한 장안 속에서 눈으로 보고 귀로 듣는 것이 본래의 마음을 변화시키고, 더구나 가까이 있는 노예와 잡류 들이 동자를 꾀어 유혹하지 않겠습니까?"[53]

이 대목에서 박제가가 말하기를 "도시의 소녀가 살빛이 검붉은 다리[赤脚]를 드러내 놓고도 부끄러움을 모르며, 혹시 새옷 차림으로 나오면 벌써 보는 사람의 눈들이 쏠려 창녀가 아닌가 의심하는 정도"[54]라고 서울 풍속을 증언하고 있음을 떠올릴 일이다. 1890년에 쓴 유본예(柳本藝)의 『한경지략(漢京識略)』은 시장 풍경을 그리는 가운데 약국 거리를 다음처럼 썼다.

"건재약을 파는 약국은 모두 구리개(銅峴, 지금 을지로 1, 2가) 좌우에 쭉 벌려 있다. 그리고 각처에 흩어져 있는 것은 문 위에나 옆에 꼭 신농유업(神農遺業)이니 만병회춘(萬病回春)이니 하는 글귀를 써 붙이고, 창문이 길거리에 있는 곳은 꼭 갈대발을 드리워 놓았다."[55]

일부 사람들이 말하듯 19세기 조선사회가 아직도 농촌공동체 사회 분위기에 젖어 중세의 미몽에서 빠져나오지 못하고 있다고 보는 것은 역사 또는 경제와 문화 그리고 그 무렵 사람들의 높은 의식과 감정 따위를 야만으로 보려는 억지 또는 무지일 뿐이다.

많은 역사학자들이 말하듯 19세기는 봉건사회 해체가 매우 빠른 속도로 이뤄져 가는 시대였다. 특히 뜨거운 생활감정과 드높은 의식은 물론, 산업, 상업의 발달, 신흥 중인계층의 영향력 확대, 농민을 비롯한 기층민중의 반봉건, 반외세 전쟁을 겪으면서 거스를 수 없는 새로운 사회 또는 조선 근대의 길을 걸어가고 있었던 것이다.

마성린은 1744년에 정선 문하에 들어가 몇 년 동안 그림을 배웠다. 지나칠 정도로 많은 이들이 마성린에게 그림을 주문해 마성린은 감당하기 어려워 1754년에 절필해 버렸다. 마성린은 1777년 어느 날, 화가들이 한곳에 모여 주문 창작을 하는 데를 드나들었다. 마성린은 다음처럼 썼다.

"김홍도, 신한평, 김응환, 이인문, 한종일, 이종현 등 명화사들이 중부동 강희언의 집에 모였는데 공사의 수응(酬應)에 볼 만한 것이 많았다. 나는 평소에 그림을 좋아하는 습벽이 있으므로 봄부터 겨울까지 드나들었는데 감상을 하기도 하고 혹은 화제(畫題)를 쓰기도 하였다."[56]

중세세계가 끝나고 근대세계로 옮겨가는 증거 가운데 하나는 상업구조가 자본주의 양식으로 바뀌는 것이다. 시장경제가 활발해져 가던 18세기말[57] 육의전 같은 봉건 특권 상단이 무너지고 신흥 시전(市廛)이 등장했으며, 앞선 시대에는 판매를 금지당했던 물품까지 사고 팔았다. 커가는 시장경제는 봉건경제를 바닥부터 뒤흔들어 버렸으니 봉건왕조는 법으로도 어쩌지

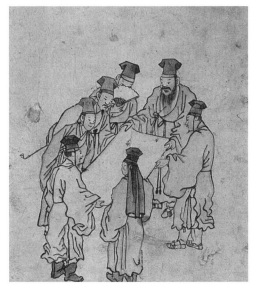

김홍도가 그린 그림 감상하는 사람들. 시장경제의 발달에 따른 미술품 유통의 발달은 세월이 흐를수록 더해 갔다.

못한 채 규제를 포기하지 않으면 안 될 정도였다. 시장경제가 커감에 따라 미술품 유통 또한 새로운 형태를 갖춰 나갔다.

1848년, 광통교(廣通橋) 아래 가게에서 미술품을 팔고 있었다.[58] 한산거사는 다음처럼 노래했다.

"광통교 아래 가게 각색 그림 걸렸구나. 보기 좋은 병풍 차(次)에 백자도(百子圖), 요지연(瑤池宴)과 곽분양(郭汾陽) 행락도며, 강남 금릉 경직도(耕織圖)며, 한가한 소상팔경(瀟湘八景) 산수도 기이하다."[59]

이처럼 병풍전(屏風廛)의 작품들은 소재의 풍부함은 물론 화려한 채색화에서 수묵담채에 이르기까지 폭넓은 것이었으며 병풍 같은 것은 꽤나 값나가는 작품들이었을 터이다. 집안을 장식하는 쓸모 밖에도 소상팔경도처럼 감상용까지 있었으니 그 무렵 미술문화의 폭은 대단히 넓었던 듯하다.

이 무렵 많은 화가들이 자신의 작품을 여러 경로를 통해 팔고 있었다. 이를테면 이재관은 어려서 아버지를 여의고 집이 가난하여 그림을 팔아 어머니를 봉양하고 있었다.[60] 그가 그림을 어떻게 내다 팔았는지 알 수 없지만 주문에 따른 판매는 물론 시장에 내놓았음을 짐작하기는 그리 어렵지 않다. 때론 일본 사람들이 그의 세필 그림을 동래관(東萊館)을 통해 사가기도 했다.[61] 또한 김석준의 증언에 따르면 유숙의 경우에도 "집집마다 다투어 그림을 청"[62]해 왔다고 한다.

박지원이 활동했던 시절, 서화골동 대감식가였던 서여오(徐汝五)가 서울 어느 상인이 팔려고 내놓은 골동품을 팔천 전이나 주고 샀다는 대목과 함께 많은 대수장가들이 있었던 사실은

그 무렵 미술시장의 폭을 알려 주는 것이다. 18세기가 그러하니 19세기의 미술시장을 짐작하긴 그리 어렵지 않다. 전기(田琦)는 젊은 나이였지만 감식안이 높다는 평판을 얻고 있었다. 그는 자신의 작품 주문에도 응하며 다른 화가들의 작품을 중개해 주기도 했다. 김수철의 작품을 다음처럼 중개해 주었다.

"부탁하신 김수철의 절지도(折枝圖)는 마땅히 힘써 빨리 되도록 하겠지만 이 사람의 화필이 워낙 민첩하여 아마도 늦어질 염려는 없을 것입니다. …김수철의 병풍 그림은 어제서야 찾아 왔습니다. 내가 거친 붓으로 제(題)하였는데 당신의 높은 안목에 부응하지 못할까 심히 염려되고 송구스럽습니다."[63]

이렇게 중개해 주거나 또는 매매 그림을 감정해 주고 보수를 받기도 했으며 값도 조정해 주곤 했다. 그는 서울에서 약방을 경영하며 살았는데 이곳이 이를테면 화랑 노릇까지 하는 데였음을 짐작키는 어렵지 않다. 전기는 누군가에게 다음과 같은 편지를 썼다.

"여덟 폭 족자는 볼 만한 것이 없습니다. 그런데 그것을 한꺼번에 몰아서 사시려고 합니까? 호사의 벽이 깊다는 것을 알 수 있습니다. 하하하. 가격은 본래 온 사람이 40냥을 부른 것인데 여러 번의 흥정 끝에 24냥이 되었습니다. 이이상 더 말을 꺼내기는 어려울 듯하나 한번 물어보기는 하겠습니다."[64]

미술시장은 세월이 흐르면서 더욱 넓어져 19세기 중반에 이르면 향전(香廛)과 지전(紙廛)에서도 미술품을 취급했다. 1866년에 허련이 겪은 일은 그 때 미술품 유통 상황을 살아 있는 듯 보여준다. 허련이 서울의 안현(安峴)에 있는 한 시전을 지나칠 때 향전에 놓인 화첩 한 권을 보았는데 그게 다름 아니라 이십여 년 전 왕에게 그려 준 〈소치묵연(小癡墨緣)〉이었다. 허련이 가게 주인에게 값을 물어보니 오백 엽(葉)이라고 했다. 그 상황을 허련은 다음처럼 썼다.

"이 화책이 대체 어떤 그림이길래 값이 그렇게 많이 나갑니까?"
주인이 대답했다.
"이것은 소치(小癡)의 명화이니 값이 오히려 헐합니다"
나는 웃으며 다시 물어보았다.
"소치가 어떤 사람입니까?"
주인이 대답했다.
"그림을 잘 그리는 유명한 사람입니다"
…

나는 지나간 날에 대한 감개가 솟구치고 지금의 기가 막히는 일에 가슴이 메여 나도 모르는 사이에 탄식 소리가 새어 나왔다. 나는 그 향전 주인을 보고 말했다.
"이 그림은 곧 돌아가신 헌종조에서 예상(睿賞)하시던 물건입니다. 도대체 이것이 어떻게 해서 여기에 나왔습니까."
그리고는 다시 주인을 보고 부탁을 했다.
"내가 곧 사람을 시켜 일천 민(緡)의 동전을 보내어 이 화책을 사도록 하겠소."[65]

이 이야기는 1866년에 향전에서 이십 년이 지난 당대 명가의 화첩을 높은 값에 팔 정도로 미술시장의 크기가 커졌음을 알려 주고 있다. 그러니까 이 시기에 이르러서는 후원인 또는 주문자의 요구에 따른 작품 생산·유통과, 이미 창작해 놓은 작품을 그 값에 따라 사고 파는 시상 유통이 너불어 사디클 집은 것이다. 조선에 온 프랑스 사람 모리스 쿠랑(Maurice Courant)은 1890년, 종각에서 남대문 일대의 거리 한 곳에 자리잡고 있는 골동품 가게를 다음처럼 썼다.

"가장 유력한 상인 동업조합들의 소재지인 대여섯 채의 이층집이 있고, 골동품이며 사치품을 파는 좁고 음침한 가게들로 사방이 둘러싸인 장방형의 마당으로 된 장터가 있고…"[66]

19세기 전기의 미술 註

1. 이태호, 「다산 정약용」, 『조선 후기 회화의 사실정신』, 학고재, 1996 참고.
2. 정약용, 『여유당전서』.(이태호, 「다산 정약용」, 『조선 후기 회화의 사실정신』, 학고재, 1996, p.423에서 재인용.)
3. 홍선표, 「조선 후기의 회화관」, 『산수화』 하편, 중앙일보사, 1982.
4. 정약용, 『여유당전서』.(이태호, 「다산 정약용」, 『조선 후기 회화의 사실정신』, 학고재, 1996, p.407에서 재인용.)
5. 18세기 후반에 활약했던 '불멸의 화가' 최북이 정교한 사실묘사 양식이 아니라 날렵하고 시원스런 수묵화 양식을 쓰면서 '조선의 산수'를 그려 나갔음을 떠올릴 일이다.
6. 신위, 「국십사절구(菊十四絶句)」, 『경수당집(警修堂集)』.(유은희, 『자하 신위의 문인화 연구』, 한국정신문화연구원 부속대학원 한국미술사학, p.69.)
7. 신위, 『경수당집』.(유은희, 『자하 신위의 문인화 연구』, 한국정신문화연구원 부속대학원 한국미술사학, p.71에서 재인용.)
8. 이태호, 「신위 3부자」, 『19세기 문인들의 서화』, 열화당, 1988, p.45.
9. 리재현, 『조선력대미술가편람』, 문학예술종합출판사, 1994, p.123.
10. 신위, 『경수당집』.(유은희, 『자하 신위의 문인화 연구』, 한국정신문화연구원 부속대학원 한국미술사학, p.57에서 재인용.)
11. 리재현, 『조선력대미술가편람』, 문학예술종합출판사, 1994, p.123.
12. 신위의 서론이 중국 문화에 뿌리를 두었다는 견해가 있는데, 이 대목에서 신위의 사상과 이념이 모화주의에 깊이 빠져 있었던 것인지 아닌지를 헤아려 두어야 한다. 이러저러한 평가를 내릴 수 있겠지만 동북아시아 지식인의 교양 일반, 국제 교양의 일반성과, 모화주의, 사대주의 사상과는 다르다는 사실을 헤아릴 필요가 있다. 20세기 후반기 지식인들이 서구의 이론을 수용하고 폭넓게 일반화시키고 있다고 해서 그게 민족 자주성의 반대쪽에 있는 사대주의인가 아닌가는 다른 문제일 것이다.
13. 연구자들은 이 수묵화 양식을 중국 남종 문인화 양식을 받아들여 조선화시킨 것으로 규정하고 있다.
14. 그들이 한창 활동하던 시절에 실학파의 거장 정약용은 동물화나 초상화에 관심을 기울였다. 또 정약용은 사의(寫意)가 짙은 어떤 산수화에 대해 꾸짖음을 아끼지 않았다. 정약용은 다음처럼 썼다. "서툰 화가들이나 못된 화가들이 기교를 부리며 뜻만 그리고 형은 그리지 않음(畵意不畵形)을 자처한다."(이태호, 「다산 정약용」, 『조선 후기 회화의 사실정신』, 학고재, 1996, p.423에서 재인용.) 하지만 정약용이 꾸짖은 것은 거칠고 날렵하며 시원한 수묵화 기법이나 그 양식에 대한 부정이 아니라 서툴고 못된 기교주의였을 터이다.
15. 오세창, 「유재소 〈추수계정도(秋樹溪亭圖)〉」.(이수미, 「19세기 중인들의 그림」, 『가나아트』, 1997. 10에서 재인용)
16. 강명관, 「18, 19세기 경아전과 예술활동의 양상」, 『한국 근대문학사의 쟁점』, 창작과비평사, 1990.
17. 조희룡, 『석우망년록(石友忘年錄)』.(이수미, 『조희룡 회화의 연구』, 서울대학교 대학원 고고미술사학과, 1991, p.23.)
18. 조희룡 지음, 남만성 옮김, 『호산외사』, 삼성미술문화재단, 1980.
19. 정옥자, 『조선 후기 지성사』, 일지사, 1991, p.272.
20. 이수미, 『조희룡 회화의 연구』, 서울대학교 대학원 고고미술사학과, 1991, p.20.
21. 조희룡, 『석우망년록(石友忘年錄)』.
22. 유최진, 「벽오사규」, 『병음시초(病吟詩艸』, '여항문학총서' 권6, p.383.(성혜영, 『고람 전기의 회화와 서예』, 홍익대학교 대학원 미술사학과, 1994, p.8에서 재인용.)
23. 조희룡, 『석우망년록(石友忘年錄)』.(강명관, 「18, 19세기 경아전과 예술활동의 양상」, 『한국 근대문학사의 쟁점』, 창작과비평사, 1990, pp.117-118.)
24. 조희룡, 『석우망년록(石友忘年錄)』.(강명관, 「18, 19세기 경아전과 예술활동의 양상」, 『한국 근대문학사의 쟁점』, 창작과비평사, 1990, p.118.)
25. 오세창, 『근역서화징』.(강명관, 「18, 19세기 경아전과 예술활동의 양상」, 『한국 근대문학사의 쟁점』, 창작과비평사, 1990, p.121.)
26. 홍선표, 「19세기 여항문인들의 회화활동과 창작성향」, 『미술사논단』 창간호, 시공사, 1995, p.199.
27. 강명관, 「18, 19세기 경아전과 예술활동의 양상」, 『한국 근대문학사의 쟁점』, 창작과비평사, 1990.
28. 유옥경, 『혜산 유숙의 회화 연구』, 이화여자대학교 대학원 미술사학과, 1995, p.8.
29. 석계학인, 「한말정객 유묵잡고」, 『신동아』, 1936, pp.2-7.
30. 강명관, 「18, 19세기 경아전과 예술활동의 양상」, 『한국 근대문학사의 쟁점』, 창작과비평사, 1990.
31. 이기복, 「석경학인신유초(石經學人神遊草)」, 『여항문학총서』 권7. (유옥경, 『혜산 유숙의 회화 연구』, 이화여자대학교 대학원 미술사학과, 1995, p.21.)
32. 강위, 「매당루상원첩」, 『강위전집』, 아세아문화사.(정옥자, 『조선 후기 문화운동사』, 일지사, 1988, p.250에서 재인용.) 이성혜, 『차산(此山) 배전(裵婰) 연구』, 보고사, 2002. 최경현, 「육교시사를 통해 본 개화기 화단의 일면」, 『춘계학술발표』, 근대미술사학회, 2004.
33. 오세창 『근역서화징』.(신용하 「오경석의 개화사상과 개화활동」, 『한국 근대사회사상사 연구』, 일지사, 1987, p.65에서 재인용.)
34. 오세창, 『근역서화징』.(성혜영, 『고람 전기의 회화와 서예』, 홍익대학교 대학원 석사, 1994, p.22에서 재인용.)
35. 성혜영, 『고람 전기의 회화와 서예』, 홍익대학교 대학원 미술사학과, 1994, p.24.
36. 남공철, 『금릉집(金陵集)』, 1815.(강명관, 「조선 후기 서적의 수입, 유통과 장서가의 출현」, 『민족문학사연구』 제9호, 민족문학연구소, 1996, p.185에서 재인용.)
37. 오주석, 「화선 김홍도, 그 인간과 예술」, 『단원 김홍도』, 국립중앙박물관, 1995, p.20.
38. 오주석, 『단원 김홍도』, 국립중앙박물관, 1995, p.245.
39. 강명관, 「18, 19세기 경아전과 예술활동의 양상」, 『한국 근대문학사의 쟁점』, 창작과비평사, 1990.
40. 홍선표, 「19세기 여항문인들의 회화활동과 창작성향」, 『미술사논단』 창간호, 한국미술연구소, 1995.
41. 오세창, 『근역서화징』.(신용하, 「오경석의 개화사상과 개화활동」, 『한국 근대사회사상사 연구』, 일지사, 1987, p.67.)
42. 강명관, 「18, 19세기 경아전과 예술활동의 양상」, 『한국 근대문학사의 쟁점』, 창작과비평사, 1990.

43. 이중환 지음, 이익성 옮김,『택리지』, 을유문화사, 1971.
44. 이우성,「18세기 서울의 도시적 양상」,『한국의 역사상』, 창작과비 평사, 1982 ; 이태진,「조선시대 서울의 도시 발달 단계」,『서울학연 구』1호, 1994 ; 양보경,「서울의 공간 확대와 시민의 삶」,『서울학 연구』1호, 1994.
45. 노대환,「19세기 전반 지식인의 대청 위기의식과 북학론」,『한국학 보』76호, 1994 가을호, 일지사, p.41 참고.
46. 박제가,「성시전도 시」.(이우성,「18세기 서울의 도시적 양상」,『한 국의 역사상』창작과비평사, 1982, p.29에서 재인용.)
47. 유득공,『냉재집(冷齋集)』.(유본예 지음, 권태익 옮김,『한경지략』, 1890, 탐구당, 1974, pp.23-24에서 재인용.)
48. 고동환,『18, 19세기 서울 경강지역의 상업발달』, 서울대학교 대학 원, 1993.
49. 박제가,『북학의』.(이우성,「18세기 서울의 도시적 양상」,『한국의 역사상』창작과비평사, 1982, p.60에서 재인용.)
50. 박제가,『북학의』.(이우성,「18세기 서울의 도시적 양상」,『한국의 역사상』창작과비평사, 1982, p.61에서 재인용.)
51. 한산거사(漢山居士),「한양가」.(송갑용 校註,『한양가』, 정음사, 1948.)
52. 강명관,「조선 후기 서울의 중간계층과 유흥의 발달」,『민족문학사 연구』제2호, 민족문학연구소, 1992 ; 강명관,「조선 후기 서울과 한 시의 변화」,『민족문학사 연구』제6호, 민족문학연구소, 1994.
53. 허련 지음, 김영호 편역,『소치실록(小癡實錄)』, 서문당, 1976, p.89.
54. 박제가『북학의』.(이우성,「18세기 서울의 도시적 양상」,『한국의 역사상』창작과비평사, 1982, p.59에서 재인용.)
55. 유본예 지음, 권태익 옮김,『한경지략』, 1890, 탐구당, 1974, p.244.
56. 마성린,「평생우락총록(平生憂樂總錄)」,『안화당사집』.(강명관,「조 선 후기 서울의 중간계층과 유흥의 발달」,『민족문학사연구』제2 호, 민족문학연구소, 1992, p.112.)
57. 강만길,「이조 후기 상업구조의 변화」,『창작과비평』1972 여름호, pp.215-217.
58. 한산거사(漢山居士),『한양가』.(송갑용 校註,『한양가』, 정음사, 1948.)
59. 한산거사(漢山居士),『한양가』.(송갑용 校註,『한양가』, 정음사, 1948, p.63.)
60. 조희룡 지음, 남만성 옮김,『호산외사』, 삼성미술문화재단, 1980.
61. 조희룡 지음, 남만성 옮김,『호산외사』, 삼성미술문화재단, 1980.
62. 유옥경,『혜산 유숙의 회화 연구』, 이화여자대학교 대학원 미술사 학과, 1995, p.11.
63. 전기의 편지.(성혜영,『고람 전기의 회화와 서예』, 홍익대학교 대학 원 미술사학과, 1994, p.32에서 재인용.)
64. 전기의 편지.(성혜영,『고람 전기의 회화와 서예』, 홍익대학교 대학 원 미술사학과, 1994, p.33에서 재인용.)
65. 허련 지음, 김영호 편역,『소치실록(小癡實錄)』, 서문당, 1976, pp.145-146.
66. 모리스 쿠랑, 정기수 옮김,『조선서지학서론』, 탐구당, 1989, p.20.

19세기 중·후기의 미술

이론활동

趙熙龍의 시대 활발함과 개방성 넘치는 개성 추구에 영향력을 행사했던 박지원, 정약용, 신위의 견해와 함께 다음에 살필 조희룡의 견해까지 헤아린다면, 19세기 미술의 이같은 풍요로움이야말로 지극히 자연스런 일이며 또한 근대 초기 미술의 중요한 특성이다.

당대 서화계의 영수 조희룡은 김정희의 비판과 조롱을 받으면서도 의연 자신의 창작방법론을 밀고 나갔다. 조희룡의 난초 그림을 보고 김정희는 다음과 같이 썼다.

"조희룡과 같은 무리가 나의 난초를 배워 그러나 끝내 화법 일로(畵法一路)에 지나지 못하는 것은 그의 가슴속에 문자기(文字氣)가 없기 때문이다"[1]

아무튼 조희룡은 여전히 김정희를 우러렀으며 김정희가 유배를 떠날 때 일어나서 뜨겁게 그를 옹호했고 그 탓에 유배의 형벌을 받기도 했다.

조희룡은 김정희의 비판을 증명해 보이려는 듯 김정희가 주장하는 바와 다른 방향으로 나갔다. 조희룡은 시론(詩論)에서 성령론(性靈論), 서화론에서 기예론(技藝論)을 펼쳤다. 특히 그림이론에서는 성령론과 기예론 모두를 포괄하고 있다.[2] "시나 글은 그 사람의 영혼의 목소리이며 영감에서 나온다"[3] 는 이론이 성령론이며, "그 표현을 위해서는 기서(機抒)를 충실하게 닦아야 한다는 것"[4]이 기예론이다. 조희룡은 다음과 같이 썼다.

"글씨와 그림은 모두 수예(手藝)에 속하니 그 수예가 없으면 아무리 총명한 사람도 종신토록 배워도 할 수 없다. 때문에 손 끝에 있는 것이지 가슴에 있는 것이 아니다."[5]

이와 같은 조희룡의 이론은 김정희의 미학이론과 일정한 차이가 있다. 하지만 그 미학을 전면 부정했던 것은 아니다. 김정희가 내세운 미학의 이상만으로는 창작을 구체화하기 힘든 것이었으므로 김정희의 인품을 존경하는 이들이 부딪친 창작방법론의 문제를 현실적 높이에서 다듬은 것으로 보아야 할 것이다. 이를테면 조희룡은 시서화 모두를 무너뜨릴 단 한 가지는 다름 아닌 '속(俗)'이라 가리키고, 그 속됨이 '인품(人品)' 또한 무너뜨릴 수 있는 것이라고 경계했던 것이다.[6]

조희룡은 시론에서 '널리 여러 대가들을 배워 그것을 스스로 변화시켜 고인의 자취를 드러나게 하지 않을 것'을 주장했다. 특히 조희룡은 옛 서화를 대함에 있어 진위 따위의 고증을 철저히 따졌던 김정희와 달리 다음과 같은 태도를 보였음은 조희룡 일파의 매우 분방스러운 분위기를 떠올리게 해준다.

"옛날의 서화를 볼 때에는 먼저 그 조예(造詣)가 어떤지를 보아야 한다. 어찌 반드시 진짜와 가짜를 논하려 하느냐. 진짜와 가짜를 따지는 것은 사람의 안목을 떨어뜨린다. 그래서 나는 그것을 피하니 허심탄회한 마음으로 한다."[7]

게다가 조희룡은 조선의 서예에 대해 높이 평가하길 잊지 않았다. 대개 김정희의 영향에 주눅들어 주로 중국의 글씨에만 눈돌리고 있던 터에 조희룡은 서울 사대문의 편액 글씨와, 전북 김제 금산사 미륵전의 편액 글씨를 높이 평가했다. 특히 1853년, 금산사에 가서 본 그 글씨의 느낌을 다음처럼 썼다.

"글자의 크기가 사방 1장으로 해서(楷書)의 글씨가 단정하여 스스로 천예(天倪)를 움직여 정정당당한 모습이 한 필도 얽매인 것이 없었다. 웅건하고 기이하고 빼어난 것이 사람으로 하여금 눈을 크게 뜨게 하였다."[8]

물론 조희룡은 중국의 그림에 관심을 기울였으며 특히 소동파(蘇東坡)를 우러러 그 초상화를 모사해 자신의 자화상 옆에 나란히 걸어두었다. 또 조희룡은 조선의 미술사에도 깊은 관심을 기울여 『호산외사』 같은 인물 미술사를 저술했을 뿐만 아니라, 수천 인에 이르는 조선의 화가들을 묶어 '한 권의 책을 저

술하여 완성하고자 하나 끝내 하지 못한 것'을 탄식하고 있다.[9]

조희룡은 선비들이 회화를 이단으로 배척하는 견해에 반대했으며 문예를 애호하는 견해를 바탕에 깔고 있었다. 나아가 조희룡은 앞선 시대의 연암집단 사람들이 펼쳐 보인 서화골동 애호사상을 발전시켜 나갔다. 예술을 해로운 것이라고 주장했던 이들의 견해에 반대하는 조희룡은, 후학들 가운데 '한 줄의 글도 읽지 않으면서 갑자기 매화, 난 그리기를 배우려 하는데 내가 꾸짖어 못하게 하지 않고 때에 맞춰 그들을 지도하는 것은 자못 뜻이 있기 때문'이라고 말할 정도였다. 조희룡은 그림 그리는 것이 붓과 벼루를 가까이 하는 것이므로 장기, 바둑과는 멀다고 하면서, 어쩌면 독서의 맛은 이런 길을 걷다 보면 얻을 수 있지 않을까 싶어 그것을 허용한다고 하면서 껄껄 웃어제꼈던 것이다.[10]

이처럼 분방한 조희룡이었기에 속됨을 두려워하면서도 인품을 중요시했지만 그림의 교화 기능을 부정하는 견해를 갖고 있었다.

"옛 사람이 세상을 경계하는 도구가 어찌 한정될 수 있으리요마는 선악은 나면서 얻는 것이지 문자화도로 교화할 수 있는 것은 아니다. 오도자(吳道子)의 지옥변상도는 단지 묵을 희롱하는 것에 족할 뿐이다."[11]

사람을 편케 해주면 그 뿐이라는 것이다. 조희룡은 그림이란 모두 수예(手藝)이므로 가슴속에 아무리 많은 것이 들어 있어도 손이 그것을 나타내지 못하면 할 수 없는 것이라고 여겼다. 조희룡은 재능을 중요시했던 것이다. 이를테면 조희룡은 사람의 재주는 천재(天才)와 선재(仙才), 귀재(鬼才)가 있다고 썼다.[12] 조희룡은 아무튼 그 가운데 한 가지를 부여받은 뒤에야 크게 성취할 수 있다고 가리키면서 '일종의 재력(才力)',[13] 다시 말해 특수한 재능이 있어야 함을 강조하고 있었던 것이다. 이와 관련해 조희룡은 다음처럼 썼다.

"세상 사람들이 매번 말하기를 문인 중에는 빈천(貧賤)한 자가 많고, 그림을 배우는 자 중에는 더욱 박복한 상이 많다고 한다. …이것은 대개 배우지 않고 무료한 자의 이야기다. 문학과 그림을 어느 누가 하고자 하지 않으리요마는, (그들이) 그 재주에 제한이 있어서 배워도 할 수 없는 것이므로 그렇게 말하며 스스로 합리화하는 것뿐이다."[14]

이같은 자부심을 바탕삼아 조희룡은 다음과 같은 자신감 넘치는 창조정신을 힘주어 말하고 있다.

"옛에도 없고 지금도 없으니, 마음의 향 한 줄기가 옛도 아니고 오늘도 아닌 사이에서 나와 스스로 옛을 만들고 스스로 오늘을 만드는 것이 가능하다. 이것이 어찌 쉬운 말일까?"[15]

19세기 중엽을 휩쓴 중인들의 문화운동에 있어 이처럼 자신감 넘치는 조희룡의 예술론과 창작방법론은 당대 신감각파에게 논리의 터전이었다. 조희룡의 자부심과 이론은 분방하고 활달하여 김정희의 관념세계와 대립하지 않는 듯하면서도 다른 길을 틔워 놓는 것이었다. 다시 말하자면 너무 높아 아무도 다가서기 힘들어 보이는 김정희의 부담을 털어 버릴 수 있는 탈출구였던 것이다. 그러므로 숱한 중인들이 조희룡과 어울리길 희망했고 조희룡 스스로 그러한 시대의 분위기를 제대로 엮어나감으로써 19세기 화단의 정상에 올라설 수 있었던 것이다.

김정희의 이상과 현실　김정희가 추구했던 미학에 대해 이동주는 일찍이 다음처럼 썼다.

"완당이 추진한 문인취미는 단순한 문인화라든가 남종적이라는 것은 아니다. 고도의 교양과 날카로운 감상안을 가진 사람만이 지닐 수 있는 이념미의 세계를 필선미와 묵색(墨色)으로 창설한다는 뜻이며, 중국에 있어서도 몇 사람의 고사 명인으로 대표되는 어려운 세계였다. 말하자면 철저한 귀족취미였다. 이른바 흉중(胸中)의 서권기(書卷氣), 또 고졸(古拙)과 담아(淡雅)라는 실로 고차원의 이념미는 한 사람의 천재로는 될지언정 남이 따르기는 적이 어려운 것이었다. 일체의 속기(俗氣)와 습기(習氣) 그리고 형사(形似)와 감각적 미를 배제한다면 자연 고고(孤高)할 수밖에 없다."[16]

김정희는 손재주에 기대는 사실 묘사와, 감정에 따르는 감각 표현을 비판했다. 이와 같은 비판은 고스란히 정선, 김홍도 그리고 정약용과 신위를 향한 것이기도 했다. 김정희가 추구한 이상미의 실체는 문자향 서권기에 바탕을 둔 사의(寫意)였다. 김정희는 시(詩)란 학문이나 도(道)가 쌓여 넘쳐 나온다는 이른바 도문일치론(道文一致論)을 세웠고, 또한 서화론으로는 문자향 서권기의 발현을 황금잣대로 내세우고 있었다. 이것을 최완수는 "청조 고증학을 사상적 근저로 하는 문기(文氣) 높은 중국 정통미술"[17]이라고 밝혔다.

그런 김정희에 대해 앞선 연구자들은 문예 분야에서 김정희의 영향력을 이른바 '완당바람'이라고 부를 정도로 높이 평가했다. 하지만 이 대목에서 감탄보다는, 김정희를 따랐다고 하는 이른바 '추사파' 작가들이 취한 조형양식이 더 중요한 관심거리다. 이동주는 김정희의 직접 제자로 전기, 유재소, 허련,

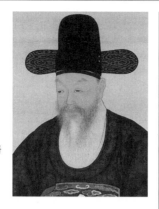

김정희.(1857년 이한철 그림)
김정희는 문인정신을 드높여
19세기 전반기의 고상한 이상세계를
추구해 존경을 한몸에 받았지만
회화양식에서의 영향력을
헤아리기는 어렵다.

이재관, 이하응, 민영익을 들어 보였다.[18] 또 1991년 4월에 대림화랑이 기획한 '추사와 그 유파' 전람회에 나온 화가들은 조희룡, 이상적, 허련, 이하응, 전기 들인데 도록 머리글을 쓴 임창순(任昌淳)은 "여기 전시된 작품이 모두 추사의 영향을 받은 것이라고는 할 수 없다"[19]고 하면서 '모두가 추사와 깊은 인연을 가졌던 인물이라는 점에서 그 작품을 함께 감상할 수 있는 기회'일 뿐임을 밝혔다.

생각보다 결코 많지 않은 김정희의 대물림 제자는, 대개 앞선 시대에 감각파가 이룩한 조형양식을 고스란히 받아들였고 그것을 펼쳐 보였다. 이를테면 김정희를 따르던 사람이라고 하는 전기만 하더라도 스스로 그림을 배워 깨우쳤다고 기록하고 있으며, 양식으로도 신감각주의 대열에 함께했던 것이다. 김정희 미학이랄 수 있는 '최고의 사의를 가장 잘 구사했다'는 김정희의 평가와 관계 없이 전기는, 날렵한 붓자욱과 시원한 짜임새를 보여주고 있으며, 화훼도에서는 투명한 설채(設彩)와 독특한 태점으로 신선한 감각을 자랑하고 있다. 또한 김정희에 의해 가장 높이 평가받은 제자 허련(許鍊)[20]조차도 김정희가 세상을 떠난 뒤 진한 먹을 대담하게 사용하면서 서슴없는 붓질로 독자한 양식과 기법을 이룩해 나갔다.

김정희를 따랐다고 해서 연구자들이 김정희의 제자라고 짐작했던 조희룡이 김정희의 미학과 다른 세계를 이뤄나갔다는 사실은, 김정희의 '이상'과 동시대의 '현실'이 어떻게 같고 어떻게 다른지를 알려 준다. 존경한다는 것과 그대로 따른다는 것은 같기도 하고 다르기도 하며 때론 예술가들에게 있어 별다른 뜻이 없는 경우조차 흔히 있다.

미술사학자 유홍준은 김정희의 영향력을 김정희 사후까지 헤아리면서도 김정희의 제자들이었던 허련, 이하응, 오경석이 김정희 사후 "추사의 이론에 근거를 두면서 스스로의 예술세계로 분파했던"[21] 점을 가리키고 있다. 이 대목에서 세계관과 창작방법의 불일치 및 정치 경제와 예술의 불균등성을 헤아려 볼 필요가 있다.

이동주가 짚은 대로 김정희가 갖춘 '실로 고차원의 이념미

는 한 사람의 천재로는 될지언정 남이 따르기는 적이 어려운 것'이었다. 그러므로 이른바 '추사파'라는 계보는 조형양식이나 방법에 따른 것이라고 보기 어렵다. 19세기 화단에서 추사파의 존재를 존중한다고 하더라도, 그 때 화가들이 당대 예원의 존경받는 인물 김정희를 우러러 따랐으되 스스로는 동시대의 생활감정과 시대정신에 따라 남다른 조형세계를 일구어 나갔던 것이다. 게다가 김정희가 덧없을 정도로 관념에 가득 찬 문인정신만 힘주어 말하는데다가 그의 중국중심주의 따위야말로 18세기까지 이룩한 위대한 천재들의 성취를 이어받아가는 데 장애물 노릇을 했을 뿐임을 헤아리는 것은 그렇게 어렵지 않다.

박규수의 절충론과 독창성　개화파의 비조였던 박규수는 1873년, 우의정에 오른 관료였다. 그는 박지원의 손자로서 그 사상을 발전시켜 나갔으며, 위정척사파에 맞서 개항을 주장해 1876년, 일본과 불평등한 수호조약을 맺었던 일에 주역으로 나섰다. 박규수는 명가들의 글씨와 그림을 제법 소장하고 있었다. 또한 그의 서화 감식안은 당대 명가(名家)로 이름높았다.[22] 박규수는 「녹정림일지록론화발(綠亭林日知錄論畵跋)」[23]에서 옛날 중국의 화가 고정림(顧亭林)의 다음과 같은 주장을 소개했다. 사람들이 배우기를 소홀히 하는 것은 사의화법(寫意畵法)이 일어나고 사물의 형상 그리기를 폐한 탓이라는 것이다. 이런 생각을 이어 박규수는 다음처럼 썼다.

"모두가 진경실사(眞境實事)하여 마침내는 실용(實用)에 귀속된 연유에야 비로소 화학(畵學)이라고 할 것이다. 무릇 배운다는 것은 실사(實事)이니, 천하에 실(實)이 없고서야 어찌 학(學)이라 하겠는가."[24]

박규수는 진경실사와 실용을 높이 치면서도 문인의 사의화 또한 긍정적으로 평가했다. 박규수는 이인상(李麟祥)의 작품을 논하면서 이인상이야말로 맑은 지조와 높은 청절로 이름난 명유(名儒)라고 치켜세우면서 그 작품이 거의 남아 있지 않은 것은 다만 여기(餘技)의 일로 여겨 가끔 만필(漫筆)했으며 여기(餘技)에 큰 뜻을 두지 않았기 때문이라고 짚었다. 그러니까 사대부 문인화가의 전형을 묘사한 것이다.

"그러나 이러한 그림에서도 신운(神韻)의 요체를 상상할 수 있게 하며 나아가고자 하는 바를 대략 이해할 수 있다. 능호처사(凌壺處士, 이인상)는 평소에 단양(丹陽)의 산수를 좋아하여 한번 노닐고 또 놀며 거기에 집을 짓고 늙도록 살 뜻을 가졌다. 그래서 깎아지른 듯한 바위와 기이한 돌, 기이하게 굽은

고목, 흐르는 물과 고인 물의 소슬한 정경을 많이 그렸고 도회지의 번잡스러움은 그리지 않았다. 이제 이 그림을 보아하니 역시 처사의 마음이 단지 화필의 고아론(古雅論)에만 머문 것이 아님을 알 수 있다."[25]

박규수는 김정희의 글씨에 대해, 제주도 귀향살이에서 돌아온 뒤부터 "다시는 묶이지 않고 여러 사람들의 장점을 모아 자성일법(自成一法)하니 신(神)과 기(氣)가 오고 파도가 이는 듯했다"[26]고 평가했다. 그런데 사람들은 이것을 제대로 모른 채 제멋대로 방자하다고 생각했는데 박규수가 보기에 그것은 '근엄지극(謹嚴之極)'이었다. 이처럼 박규수는 연암집단의 사상을 그대로 이으면서 균형잡힌 비평을 펼치고 있었다. 박규수의 그같은 생각을 가장 잘 보여주는 글은 이름을 알 수 없는 이의 그림 〈죽석송월(竹石松月)〉에 쓴 화제인데 다음과 같다.

"직업화가의 세계〔畵苑〕에는 비슷하게 그려내면 잘 그린다고 하고, 문인화가의 세계에서는 신운(神韻)이 있어야 뛰어난 것으로 친다. 형태를 잘 그리려는 사람들은 화법에 얽매이는 폐단이 있고, 신운을 주장하는 사람들은 흐트러지기 쉽다. 이 두 가지를 잘 절충해야만 하는 데 어려움이 있으니 이른바 독창성을 개척하고, 필법과 묵법을 새로이 창조해야 기꺼이 즐길 만한 것이 된다. 이 그림에는 그린 이의 이름이 없으나 그 공교로움이 빽빽한 이파리를 그림에 있어 일일이 그 근원을 찾을 수 있을 정도이니 왕유(王維)가 그린 대나무만이 그런 것은 아닌 모양이다."[27]

박규수의 이같은 절충론은 이미 신위가 전문 직업화가 김홍도의 그림세계를 일러 신필(神筆)이라 평가한 바 있는 역사적 전통을 떠올려 준다. 세월이 흐르면서 19세기 중엽의 많은 이들이 그림을 전문직업으로 취해 나가고 있었다. 도화서 화원만이 전문화가였던 시절이 지나가고 있던 터에, 누구든 비슷하게 그려냄과 신운이 담김 모두가 그림 평가의 잣대로 세워져야 했던 것이라 하겠다.

스스로 그림 그리기에도 힘썼던 박규수는 절충의 어려움을 말하면서 그림의 독창성과 기법의 창조를 힘주어 말하고 있으니 자신이 살던 시대의 특성을 고스란히 비추고 있다 하겠다. 이같은 독창성과 개성은 당대 화단의 일반 경향이었고 또 누구나 그랬다.

형성기의 갈래

중세의 끝과 근대의 처음이 맞물린 19세기 중엽을 앞뒤로

한 미술동네를 주름잡던 주요 흐름은 다음과 같다.[28]

첫째, 신감각주의 경향이다. 둘째, 19세기 중엽 김정희의 예술이념에 뜻을 함께 하는 쪽이다. 셋째, 일부 관변화가들의 다양하고 복잡한 경향이다. 넷째, 접근조차 가능하지 않은 유랑화공의 양식특징 및 지역별, 시기별 경향이다. 그리고 다섯째, 불교화단의 예술이념 및 조형양식이다.

지식인들의 지지, 특히 특권 사대부들의 지지를 받으며 자라왔던 수묵화는 오랜 세월 내내 타인을 꾸짖는 성격이 약했다. 그것은 문인의 정신세계를 다듬는 도구로서, 정신의 즐거움을 추구하는 산물이었다. 이것이 동북아시아 문인예술 특유의 정신이다. 하지만 봉건 생산양식의 해체와 자본주의 생산양식이 싹터 오르던 18세기 이후에 수묵화의 변화는 필연이었다. 수묵화가 개성 넘치는 인간의 자주성을 뿜어내는 도구이자 순수한 시각 소형삼사을 추구하는 미의식의 산물로 사리섭기 시작한 것이다. 그것은 미적 본질과 구조, 기능 따위가 변화하는 시대에 따라 점차 폭을 넓혔음을 뜻한다. 이러한 전통은 19세기 내내 움직이지 않는 권위로 화단을 휩쓸었고, 신감각주의를 지지하는 튼튼한 바탕이었다. 중인 출신의 미술가들이 문인 사대부들과 교류하는 가운데 19세기 중엽 예원의 중심부로 떠올랐다.[29] 또한 신흥세력이 지닌 활력을 비추듯 그들은 새로운 분위기와 시대정신을 드러내는 감각을 추구했다.

19세기 중엽 이래 미술의 내용과 형식 모든 분야에서 일어난 새로운 감각은 산수, 인물, 사군자, 기명절지, 영모(翎毛), 화훼, 어해, 초충, 사군자, 도석(道釋), 불탱, 무속 그리고 서예 분야에 이르기까지 어디든 미치지 않은 곳이 없었다. 이 신감각주의 흐름은 19세기 중엽을 휩쓴 것으로 근대미술 기점을 결정해 주는 가장 힘있는 경향이었다.

여기서 문제는 19세기 중엽 이후 신감각주의 흐름이 18세기 후반기의 사실주의 또는 그 시대의 감각에 넘치는 경향과 무엇이 같고 어떻게 다른지이다. 19세기 중엽, 신감각주의는 18세기의 감각 경향의 여러 특징과 요소를 받아들여 그 양식을 전면으로 발전시켜 냈다. 하지만 19세기 중엽, 신감각파 화가들은 앞선 세대의 사실주의 경향이 보여준 양식 및 그 미의식을 발전시키지 않았다. 사실주의 미학과 양식에 대한 소극성 또는 거부는 19세기 중엽의 근대성과 이어져 있는 문제다. 그들은 감수성 및 자아 따위가 발달하는 가운데 제약당하지 않는 자유, 자율성을 추구했다. 바로 조형예술의 순수성, 심미주의 미학을 추구함으로써 개성과 독창성을 얻어나갔던 것이다. 물론, 한 켠에 사실주의 또는 현실성 넘치는 세계관을 자연스럽게 드러낸 화가들도 여전히 있었다.

19세기 전반기를 휩쓴 신위의 전환기 활동과 김정희 정신이 끼친 영향력, 조희룡의 창작방법론, 그리고 중인들의 문예

운동을 바탕삼아 신감각주의 계열에 자리잡은 미술가들이 개방성 넘치는 자세와 또렷한 개성을 화폭 위에 펼쳐냈던 것은 18세기 감각을 그저 되풀이하지 않았음을 알려 주는 것이다.

관변화가들의 경향을 헤아려 보자. 예원의 총수 강세황이 아우르던 18세기 후반은 떠돌이 사대부 정수영, 중인 임득명과 이유신 그리고 불멸의 화가 최북과 도화서 화원 김홍도가 화단을 휩쓸며 세력을 나누고 있었다. 이러한 균형은 얼마간 이어져 갔다. 19세기 중엽에 이르러 화원 가운데 어떤 이는 신감각주의 영향권 안으로 갔고 어떤 이는 그 흐름에서 떨어져 나갔으니 이제 중인과 사대부 들이 화단을 균점하기에 이르렀다. 더불어 화원 세력의 약화가 점차 현실로 드러났다. 19세기 중엽 내내 국립 도화서를 지키던 이들의 양식은 또렷하게 통일된 것이 아니었다. 도화서 화원으로서 18세기 후반 화단을 휩쓴 김홍도에 대한 존경과 그 적자로서 자부심을 지닌 조정규(趙廷奎), 김하종(金夏鍾), 이한철(李漢喆), 유숙(劉淑), 조중묵(趙重默) 그리고 이희수(李喜秀) 들은 김홍도 화풍을 따르면서 다양하고 풍부한 창작기량을 여러 분야에서 발휘했다. 그 밖에 주문 제작에 매우 충실했던 백은배(白殷培)도 있다. 이들은 신감각주의 경향에 얼마간 영향을 받기도 했지만 대개는 18세기의 전통을 존중하고 따랐다. 따라서 이들을 전통 형식화 경향을 보인 화가로 묶을 수 있겠다. 그러나 이들을 내용 없는 형식 추구자라고 못박기는 힘들다. 그들의 형식화 경향에 나타나는 특징은 전통의 계승과 개성이 넘치는 혁신이 엉켜 있어 양식에서 다양함과 불안함을 드러내고 있다. 세기말에 이르러 이러한 특징이 좀더 드세졌고, 혼란스러움은 훨씬 더해만 갔다.

이처럼 화원 세력이 몰락한 것은 관변 제도의 몰락과 흐름을 함께 하는 것이지만 화원들의 나태함, 안일성에서도 이유를 찾을 수 있을 것이다. 사실은 유숙마저도 중인들의 시사 모임에 참가해 19세기 중엽 이후 화단을 휩쓸던 신감각파와 가까이 했으니 기운 잃은 화원들과는 다른 무리에 포함시켜야 할지 모르겠다.

일찍이 윤희순은 화원들이 "국가가 요구하는 화공으로서의 일과 자아표현의 순수한 회화적 욕망과 또 문인화의 시대적 압력이 서로 갈등과 저어(沮齬)를 가져왔기 때문"[30]에 제대로 창조성 넘치는 열정을 불태우기 어려웠다고 가리킨 바 있다. 유홍준도 다음처럼 썼다.

"시대의 분위기가 아직도 단원 같은 그림을 요구하는 한 환쟁이는 거기에 응할 수밖에 없었을 것이다. 여기에 도화서 화원의 딜레마가 있었고 그들은 결국 천재 다음 세대가 흔히 겪는 매너리즘화의 길을 걷게 된 것이다."[31]

그같은 갈등과 저어, 궁지를 이겨내지 못했던 화원들의 어려움과 마음의 아픔, 제도의 짓눌림을 헤아린다면 화원들의 굴복을 넉넉히 이해하고도 남음이 있다. 그러나 역사의 눈길로 보자면 국가 통제력을 잃어가는 시대조건에서 관변화가들의 사명이 끝나간다는 사실을 핵심축으로 놓아야 할 것이다. 문화 역량의 진보를 지원했던 정조의 죽음이 상징하는 바와 마찬가지로 19세기의 왕실은 이미 새로운 문화의 요람일 수 없었던 것이다.

19세기 중인들의 활기에 넘치는 시사 조직에 맞설 만큼 국립 도화서의 세력이 큰 힘을 갖추지 못했다는 사실을 떠올린다면 관변화가의 운명을 보다 쉽게 짐작할 수 있을 것이다. 화단의 중심에서 밀려난 화원들의 그림세계는 윤희순의 표현대로 '형식적인 남화'[32]였다. 아무튼 관변화가들이 보여주는 조형양식의 형식화 경향, 주문에 응하는 장식화 경향, 도화서의 몰락과 소멸이 빚어내는 관변미술가의 이탈은 근대사회 미술 동네가 지니고 있는 매우 중요한 현상이 아닐 수 없다.

19세기 중엽 화가들이 주류 없는 방황 또는 개별성을 보여준 것은, 그 무렵 신감각주의 바람과 민간장식화의 유행을 반영하는 것이다. 또한 19세기 전반기의 공백을 딛고 융성하기 시작한 불교화단의 힘과 그 변화하는 조형의 경향성은 민화, 무신도의 조형특징과 함께 19세기 후반기의 새롭고도 중요한 모습임을 염두에 둘 필요가 있다.

신감각주의 물결 19세기 중엽, 신감각주의 경향에 속하는 많은 화가들이 내용에서 내적 갈등을 보여주었다. 결코 고전의 교조에 얽매이지 않았지만 그렇다고 완전히 새로운 소재와 주제를 끌어들이진 않았다. 나아가 그들 대부분의 화가들이 취한 묘사의 즉흥성과 대담성이 빚어내는 새 양식은 자유분방한 실험정신과 개성을 드러내는 멋진 수단이었다. 지극히 주관에 넘치는 그들의 내용과 형식이야말로 이른바 19세기 중엽 이후 조선 근대화를 반영하는 것이었다.

맑고 밝으며 가볍고 시원스런 분위기와 그 기법을 선택한 19세기 많은 거장들이 중인 출신의 화가들만이 아니라 사대부 가문 출신이 어울려 있음을 떠올릴 필요가 있다. 그들은 거의가 성장하는 신흥 부유계층의 활력과 도시 분위기를 배경으로 삼는 생활감각의 소유자들이었다. 그들은 19세기 중엽 이후 마주친 봉건성 극복과 근대성 획득이라는 과제를 한꺼번에 떠맡았다. 이러한 시대의 요청에 따라 도전과 실험을 통해 매력 넘치는 개성과 새 양식을 창출했다. 활동운화(活動運化)와 법고창신(法古創新)을 바탕으로 삼는 전신사조(傳神寫照)와 기운생동(氣運生動)이 최고의 수준에 이르렀음은 두말할 필요조차 없을 것이다.

중인 출신의 화가 김수철은 추사파의 허련, 전기와 가까웠고, 인물화에 뛰어났던 이한철, 모든 미술 종류에 뛰어난 기량을 지닌 유숙과 가까웠다. 김수철은 생애 후기에 이르러 새로운 시대의 분위기에 빛나는 감각으로 혁신스런 조형양식에 이르렀다. 형태를 일그러뜨리면서 엷은 색채를 적절히 사용하거나, 갈라진 붓과 버드나무 숯을 사용하여 화폭의 분위기를 혁신해 버리는 김수철의 화폭은 '눈에 보이는 것을 필묵에 담아 종횡으로 휘둘러 울적한 마음을 쏟 듯'[33] '화법에 얽매이지 않고 가슴속에 일어나는 것을 따르는'[34] 조희룡 화론의 절정을 보는 듯하다.

홍세섭(洪世燮)은 대담함과 시원한 분위기를 특징으로 삼는 화가이다. 또 대담함과 독특함, 변형과 파격을 특징으로 삼았던 사대부 출신의 화가 정학교(丁學敎)는 파격과 장쾌한 기개로 그 시대의 분위기를 잘 드러내 보여줬다. 변지순(卞持淳)은 대나무 그림에 뿌리기 기법을 사용하는 파격을 보였으며, 신위의 둘째 아들 신명연(申命衍)은 간결하고 양식화된 감각이 돋보이는 화조화를 소재삼아 개성에 넘치는 화폭을 일궜다.

이들은 거의 동식물이나 돌 따위의 사물을 소재로 삼았던 화가들이다. 김정희의 인격을 따르고자 했던 화가들이 산수 풍경 또는 난초를 소재삼아 새로운 감각을 구현했다면, 이들은 동식물 따위를 소재삼아 자신의 미적 감정과 방식으로 그 시대의 새 감각을 화폭에 드러냈던 것이다.

19세기 전기간 동안 활동했던 남계우(南啓宇)는 매우 뛰어난 화가였다. 유홍준은 남계우에 대해 그 시대의 '근대적 감각주의'를 따른 화가라고 가리키면서 "그는 당대의 멋쟁이 화가이고, 자신의 감성과 시대의 새로운 삼삭미를 맘껏 구현한 개성적인 화가"[35]라고 평가했다. 남계우의 나비 그림은 살아 있는 듯 움직임이 돋보이는데 이러한 뛰어남은 비슷한 시대의 화가 이교익(李敎翼)에게서도 보인다. 이교익은 나비에 빠졌던 화가다. 그는 뜰 앞 나비를 따라 성문 밖 집에서부터 성문 안까지 따라갔다는 이야기를 남길 정도로 열심이었다.

사물에 대한 꼼꼼한 관찰과 화폭의 변화, 색채의 감각을 추구했던 이들의 전통은 남주원(南周元), 고진승(高眞升) 같은 이들에게 흘러내렸다. 유치봉(兪致鳳)은 산수화 및 서예에서도 일가를 이루었으며 십장생을 소재삼은 채색장식화에서도 치밀하고 정교한 솜씨를 과시한 화가였다.

이들 또한 시대의 분위기에 어울리는 새로운 감각을 추구한 화가들이다. 이처럼 새로운 감각은 어떤 개인이나 몇몇 화가들에게 나타나는 비좁은 것이 아니었다. 심지어는 서예에서도 그러한 분위기가 짙게 나타났다. 이미 김정희의 글씨가 지닌 조형감각만으로도 힘과 개성이 넘치는 새로운 시대의 분위기를 느낄 수 있거니와 추사를 따르던 신헌(申櫶)의 서예 또한 그 분위기를 가득 담고 있었다.

"그의 글씨들은 한결같이 추사가 늘 강조하던 문기, 사기, 서권기와 법도를 잃지 않으면서 한편으로 근대적인 멋, 새로운 시대의 새로운 감각적 아름다움이 느껴지는 데에서 그의 개성을 보게 된다."[36]

나아가 사군자의 소재 가운데 매화에서 '대륙적 위용과 자만'[37]을 담은 이른바 '역관풍'의 그림과 서예를 일구었던 오경석(吳慶錫)과 김석준(金奭準) 또한 새로운 시대의 새로운 감각을 발휘했던 이들이었다. 개화파의 비조 오경석은 역관으로서 당대의 이름 높은 사대부, 중인 들과 폭넓은 교류를 쌓고 있었으며, 김석준은 시대를 풍미했던 육교시사(六橋詩社)의 일원이었다.

이상에서 따지고 헤아린 새로운 조형감각과 미의식은 대부분 19세기에 하나의 거대한 물결을 이루었던 것이다. 이같은 물결을 일러 신감각주의의 물결이라 불러 무리가 없다면 19세기 중엽 한 시대를 신감각주의의 시대라고 부를 수 있을 것이다. 중세 후기다운 감각요소들과 더불어 19세기 중엽을 휩쓴 신감각주의 경향은 단순 되풀이나 전면 뒤집기가 아니다. 중세 후기다운 감각요소 가운데 현실성 넘치는 세계관, 새로운 도시미감에 걸맞는 부분을 폭넓게 발전시켜 나갔다는 눈길로 헤아려야 한다. 확실히 그것은 봉건성으로부터 빠져나옴, 근대성으로의 들어감이었다.

민 간장식화의 융성 계급 계층이 분화해 나가던 봉건사회 해체기에 시장이 발달하고 도시 생활이 풍요로워지면서 재력 있고 미감 있는 이들이 자꾸만 늘어갔다. 그들이 집안을 장식하려는 마음으로 누군가는 당대 일급 화가들이 모인 도화서 화원에게, 또 누군가는 즐기기 위해 음란스런 춘화를 그려 줄 이를 찾았다. 물론 지전(紙廛)이나 향전 들에 나가면 사대부 취향의 수묵화나 담채화도 있었고, 화려하기 그지없는 채색화 또한 팔리기를 기다리고 있었다.

지금껏 연구자들은 그같은 유통구조에 자리잡은 그림을 민화라고도 하고 속화라고도 했다. 일부 연구자들은 왕실을 장식하는 화려한 채색화, 또는 왕실이나 사대부 가문에서 필요로 했던 이른바 '속화'까지 민화 테두리에 싸잡아 넣었다. 왕임을 자랑하는 일월곤륜도 '민화'요, 웬만한 돈 없이는 갖기 힘든 병풍채색화도 '민화'요, 담배쌈지 값이면 구할 수 있는 까치호랑이 판화마저도 '민화'라고 부르다 보니 민화가 무슨 말인지 알 길이 없어지고 말았다.

그같은 혼란은 미술사 연구자가 어떤 특정 시대의 특정 형

식과 내용이 지닌 세계를 따지고 헤아릴 때 겉모습이 비슷해 보이기만 하면 모두 연구대상으로 싸잡는 태도와 다를 게 없다. 이러한 태도는 미적 활동의 본질과 구조 및 기능을 무시한 혼란을 낳을 뿐이다. 제대로 연구하는 미술사학자라면, 창작의도나 발생연원, 주제방향에 대해서 고려하지 않거나, 주도한 담당층[38]에 대한 따짐도 없이 마구 싸잡을 리 없는 것과 마찬가지로, 앞서 말한 이른바 '민화'에 대해서도 그래야 했다. 그런데 거꾸로 가고 말았다. 민화란 낱말을 새기자면, 먼저 궁궐의 채색장식화가 담고 있는 세계관과 미의식 따위를 헤아려 볼 일이다. 왕립 도화서가 생산한 '속화'라는 것도 발생연원과 창작의도가 무엇인지 앞서 따질 일이다.

20세기 내내 그 '민화'란 낱말이 뒤섞여 흐려지고 말았는데 이제 그 범위를 민간장식화로 좁혀 살펴볼 일이다. 그것은 민간 주문자가 있고 유랑화가가 있으며, 중개상인이 있어서 생긴 것이다. 이를테면 왕가 및 19세기 서울의 8대 세도가 같은 지배세력과 하층 천민들을 뺀 나머지 중간계층과 계급 들에 속한 민간인들이야말로 이 민간장식화 담당층이었던 것이다. 민간장식화는 주문자들의 미의식에 철저히 따랐는데, 화려한 색채와 꽉 찬 구도, 묘사대상과 비슷한 사실묘사 따위를 요구했던 듯하다. 물론 화가의 솜씨가 뛰어나다거나 훨씬 많은 돈을 받는 경우 작품의 완성도가 높았으니 작품의 질은 주문자의 재력과 곧장 이어져 있는 것이라 하겠다.

풍부한 표현형식 그리고 도식화 방법은 새롭게 자라나는 계층의 꿈과 희망을 비추는 것이다. 밝고 화려한 색채, 대소 비례의 무시, 서사성 짙은 나열, 시점의 자유로운 이동, 간단명료한 선, 주제의 복합 설정 따위가 그것이다.[39]

특히 민간장식화의 유행은 신흥계층의 장식욕구를 바탕삼은 것이었다. 단순한 묘사, 세련된 기교, 꽉 찬 구도, 낙관스런 분위기 따위는 얼핏 배부른 귀족을 떠올리게 만든다. 이 양식은 전에 없던 민간사회 일부의 부유함에서 비롯하는 것이었다. 마치 궁중의 권위와 사원의 신성함을 과시하는 채색화들처럼. 이 탐욕스럽지만 아름다운 민간채색화 양식은 도시 생활의 호화스러운 징표로서 새로운 사회 분위기를 지향하는 것이다. 특히 이같은 양식은 부유하지 않은 이들에게도 점차 퍼져 대중의 생활 속에 미술문화, 다시 말해 대중 미술문화를 자라나게 했다.

이처럼 자유로운 기법과 형식의 구사는 물론, 되풀이를 얼마든지 할 수 있을 만큼 도안화 양식으로 자리를 잡은 것은 유랑화가의 사회 처지, 창작의식 및 주문자들의 요구가 결합된 결과이다. 또 그 바탕에 '장식하려는 것' '놀이판의 신명과 집단 공동체의식을 북돋우려는 것' '생활상의 제 요구를 믿음 속에 투영시켜 나가려는 것'[40] 따위가 깔려 있으니 그러한 쓰

임새의 특성이야말로 속화 또는 민간장식화의 양식을 결정지워 주는 알맹이라 하겠다.

도안화 조형방법은, 지식인 사회의 그림세계에서는 창조성의 메마름과 같은 형식주의의 표현이겠으나 민중 사회의 그림 세계에서는 대량생산을 가능하게 하는 수단으로서 대중 미술 문화 현상을 보여주는 것이다. 유랑화가들은 그러한 방법을 틀어쥔 근대 초기 화단의 주요 구성원이었다. 또한 화원 이형록(李亨祿)은 풍속 및 책거리 그림을 빼어나게 그렸는데 민간장식화 양식을 구사한 19세기 도화서 화원의 한 예일 터이다.

그리고 민간장식화는 아니지만 풍속화에 대한 여러 가지 견해가 있다. 그 가운데 궁중에서 도화서 화원들로 하여금 궁중 풍속이나 시정, 농촌 풍속 따위를 화제(畫題)로 삼아 그리는 '속화'를 20세기 민중의 눈길로 해석하는 것은 '잘못된 것, 큰 오류'라고 꼬집는 경우가 있다. 그런데 더 앞서는 문제는 특정 주문자인 왕실의 필요와 국가 요구에 따른 풍속화가 그 민속(民俗)과 어떤 관계인가 하는 것이다. 민화나 속화란 낱말은 계급 계층을 염두에 둔 '민속'일 게다. 그렇다면 왕실에서 민속을 다루는 것은 정치를 더 잘하기 위한 것이므로 민속을 '제대로' 그릴 것을 요구했을 게다. 따라서 화가 나름으로 잘 관찰하고 해석하여 형상화했을 터이지만 가끔은 그저 웃고 즐기기 위해 그리라고 했을 수도 있겠다. 어떤 화가는 도시 상인의 꿈과 희망을, 어떤 화가는 농부의 괴로움이나 즐거움을 표현할 수도 있을 터이다. 아니면 그 생활의 나쁜 대목을 발견하여 민속이란 천한 것이라는 느낌이 들 정도로 그렸을 수도 있겠다. 그런 점을 따지고 헤아릴 일이지, 이백 년 전 왕이 그리라고 해서 그린 속화이니 이백 년 뒤의 사람이 민중의 눈길로 해석해선 안 된다는 법은 없을 게다. 어떤 그림을 대상으로 연구할 때나 마찬가지겠지만, 작가의 세계관이나 미적 감각 또는 주문자의 요구 따위를 따지고 헤아릴 일이다. 따라서 신흥상인의 주문에 따른 어떤 그림이 봉건성 짙으며 보수성 넘치는 주제방향을 담을 수 있는 것과 마찬가지로, 궁중의 요구에 따른 풍속화라 하더라도 진보성 짙은 어떤 주제방향을 담을 수도 있겠다. 이처럼 풍요로운 미술사의 해석방식을 덮어 둔다면, 사실을 밝히지도 못한 채 지레 묶여 버릴 수 있으니, 배울 것은 그 담당층에 대한 전제를 깔고 헤아린 이동주의 남다른 속화론이다.[41]

민간장식화와 이어 떠올릴 수 있는 그림으로 무신도(巫神圖)가 있다. 무신도는 그 담당층이 무당을 중심으로 아우를 수 있는 사람들인데, 많은 종교 연구가들의 견해에 따르면 19세기에 세력을 크게 떨쳤다. 자연히 무신도의 유행도 이 무렵일 게다. 무신도는 불화와 떼어 생각하기 어렵다. 불교 고유의 호법신(護法神)들을 그린 신중(神衆)탱화에는 우리나라 고유의 신들이 숱하게 섞여들어 자리를 잡았는데 이게 무신과 엇비슷

한 모습이다. 그런 탓에 신중탱화는 토착성 또는 고유성이 드셌고 또 18세기에 빗대 볼 때 19세기에 크게 늘어났다. 이러한 현상은 전남 조계산 지역은 물론, 경기지역 일대도 마찬가지였다.[42] 이로 미루어 무신도는 고유성과 토착성의 원형 같은 것이다. 물론 거꾸로 화승들이 무당의 주문을 들어 주었을 수도 있으며, 화승에서 탈락한 유랑화가가 주문을 받아 그려 주었을 수도 있으니 탄력있게 헤아릴 일이다. 아무튼 대중 사이에 널리 자리잡고 있던 민간종교 그림이 지니고 있는 남다른 특성 또한 19세기 미술사에서 뜻깊은 자리를 차지하고 있음엔 틀림이 없다.

불화의 경향

19세기 중·후반기 불교화단은 19세기 전반기의 침체를 딛고 일어나 시대적 분위기를 반영하는 변화를 보이면서 크게 자라났다. 변화와 관련하여 눈길을 끄는 계보는 19세기 후반부터 20세기초까지 서울, 경기, 충청지역에서 활동한 금곡영난파(金谷永煥派)다. 서울 흥국사(興國寺)를 본거지로 하는 금곡영난파는 금곡당(金谷堂)을 중심으로 이뤄진 계보다.[43] 안귀숙은 이 화파가 남긴 몇 작품에 대해 다음처럼 썼다.

"무대장치 같은 배경과 청록색 바위, 자수기법을 본뜬 것 같은 나무 표현, 진한 코발트 안료의 남용 그리고 딱딱한 철선묘의 인물 표현을 보여주고 있어 영난파의 화풍을 알려 줌과 동시에 19세기 후반의 변모된 불화양식을 대변해 주는 좋은 자료…"[44]

금강산문에 속한 고산당(古山堂) 축연(竺演)은 어떤 화승보다도 많은 화승들을 거느린 큰 계보를 이루었는데, 그는 말년에 사진을 보고 그린 것처럼 정밀한 묘사기법을 구사했다. 이러한 기법은 이 시기에 고승들의 초상화나 일반 초상화에서 두드러지게 나타났다. 이를테면 "화면에 붓질을 잇대어 가함으로써 선의 흔적을 보이지 않고 안면 전체가 실체적 입체감을 나타내도록 면이 강조되는 화법"[45] 같은 것이다. "조선 불화의 근대적 변이라는 관점에서 반드시 논의되어야 할 작가"[46]로서 고산당이 나타났다는 사실은 19세기 후반기의 성격을 따짐에 있어 매우 중요한 대목이 아닐 수 없다.

논문 「19세기 경기지방 불화의 연구」에서 고해숙은 응석(應釋) 스님과 축연 스님에 대해, 두 사람 모두 '활달하고 힘있는 굵은 필선을 사용하며, 무엇보다도 시대적 분위기에 맞는 밑그림〔草〕을 새로이 그려내는 것이 급선무요, 창작의 시작이라고 생각한 듯하다. 이들 모두 새로이 많은 초를 그려내고 있고, 이후 그들의 직계 제자들에게 이어지고 있음을 볼 수 있다'고 썼다. 먼저 응석의 특징에 대해서는 다음처럼 썼다.

"구도에 있어서 직선과 곡선의 적절한 조화로 화폭에 운동감과 율동을 주고 색채는 밝은 색 계열의 적색과 청색, 부분적으로 녹색과 황색을 사용하여 강렬한 색의 대비를 이루어 구도와 함께 생동감 있는 작품을 그려내고 있다."[47]

또한 축연 스님의 불화에 대해서는 다음처럼 썼다.

"서양화법(음영법)에 보다 적극적인 관심을 보이고 있으며, 실제 서양화법에 근거한 작품을 남기고 있다. 또한 정확한 관찰에 의한 초상화(서양화적 의미에서의 초상화)를 그리듯 사실적 묘사에 충실한 것을 볼 수 있다."[48]

따라서 고해숙은 '19세기 경기지방 불화는 근대회화로의 발전선상에서 일군의 경기유파를 형성해 가고 있었던 것'이라고 헤아렸다.

19세기 후반기 불화의 변화는 대단히 큰 것이었다. 문명대는 그 변화를 다음처럼 썼다. 기법에서 '딱딱한 필치로 위축된 그림'일 뿐만 아니라 '앞 시대의 맑고 밝은 색상에 비하여 매우 탁한 원색들을 무절제하게 남용'하는 따위의 '질적 타락'으로 "불화 전체가 고상한 품격을 잃어버리지 않았나 싶다"[49]는 것이다.

김영주는 고려시대의 불화 수준과 빗대보면서 "앙상한 형식만이 형해(形骸)처럼 남겨져 있다. 다만 일정한 형식의 도상으로 남아 고정된 종교화로서의 영향력을 지닌 제한된 불교회화의 한 조류로만 남아, 풍요하고 찬란한 불교예술 창조의 역사는 마감하게 된다"[50]고 썼다.

이러한 평가는 나름의 중세 고려불화의 잣대로 잰 것이며, 시대의 변화와 미의식의 변화를 낮춰 본 미술사학계의 통설이다. 따라서 거스르긴 쉽지 않을 터이다. 또한 고려불화의 화려함 따위를 버렸다는 점에서 얼마간 타당성이 있기도 하다. 그러나 이완된 구도, 딱딱한 필치, 원색의 남용이 낳은 도안풍의 형태나 장식성 따위의 특징이 '타락'이라고 하더라도 오늘의 넓고 깊은 미학과 양식의 관점에서 보자면 그렇게 비관스러운 것만은 아니다. '전체적으로 질적 수준이 떨어진 불화전통'이라는 평가는 역사에서 지나가 버린 고려시대 고유의 불화가 지니고 있는 양식의 특징을 최고의 아름다움으로 여기는 눈길일 뿐임을 헤아릴 줄 안다면 말이다.

19세기 후반부터 두드러지기 시작한 '장식화된 경향'과 '여러 장르의 그림과 밀접한 관계를 보여주는'[51] 새로운 경향, 그 변화를 두고 여전히 지난날의 다른 미학 잣대로 파악한다면 당연히 엉뚱한 꾸짖음으로 가득 찬 평가를 내릴 수밖에 없을 것이다. '시대양식의 공유 또는 문화의 저변화 현상'[52]으로 해석

하는 데서 한 걸음 더 나가 근대미학의 풍요롭고 개방에 넘치는 잣대로 헤아려 동시대의 여러 작품들 가운데 빼어난 전형들을 골라낸다면 새로운 열매를 얻을 수 있을 터이다. 이 대목에서 아름다움이란 진보하는 게 아니라 변화하는 것임을 떠올릴 필요가 있다.

조선시대 지장시왕도(地藏十王圖)를 연구한 미술사학자 김정희는 19세기 불화들이 '그 나름대로 시대양식을 이루며 발전'[53]했다는 연구 결과를 내놓았다. 김정희의 연구 열매를 요약하면 다음과 같다. 19세기 시왕도(十王圖)의 구도는 앞선 시대의 구도와 완연히 달라지고 있다. 첫째, 도상이 훨씬 복잡해지고 그로 인해 화면에 여백이 거의 없어졌다. 둘째, 상단과 하단을 나누는 구름 대신 성곽이 나타났다. 또한 시왕 뒤에 병풍 또는 장막을 두르기도 했으며 지장보살도들 또한 배경에 병풍을 둘러 현실 같은 내부공간으로 바꾸어 나갔다. 더구나 병풍이나 성곽의 굴곡은 인물 표현의 음영과 더불어 입체감을 더욱 높여 주고 있다. 인물 표현에서는 앞선 시대의 둥글고 원만한 모습이 사라지고 형식화와 더불어 현실스런 모습으로 바뀌어 갔다. 심한 왜곡과 구불구불한 선묘 장식이 늘어나고 있고, 본존을 둘러싼 인물들의 몸매 또한 탄력과 양감이 줄어들었으며 얼굴은 마치 초상화처럼 얼굴 골격과 그림자가 유난스럽다. 대체로 인물 하나하나가 개성을 갖고 있으며 우스꽝스럽고 생동감이 사라졌는데 이것은 묘사력의 부족에 따른 것이기도 하다. 1885년에 그린 흥천사 〈시왕도〉와 19세기 작품인 봉원사 〈시왕도〉의 인물 묘사에 대해 김정희는 다음처럼 썼다.

"인물의 모습은 마치 민화의 수렵도 등에서 보는 것과 같은 우스꽝스럽고 회화적인 얼굴로 변모하였고, 등장하는 권속 수가 많아짐에 따라 인물 하나하나에 개성이나 정성이 없이 이목구비만 간략하게 표현하고 있다. 벌을 가하는 옥졸의 모습도 전과 같이 붉은 머리털이 휘날리는 무시무시한 나찰(羅刹)의 모습이 아니라 오히려 장난기 어린 악동과도 같은 모습으로 변화하였고, 악귀에 비해 상대적으로 죄인을 작게 묘사하여 무서운 느낌을 더욱 강조하던 18세기와는 달리 이제 악귀는 죄인과 비슷한 크기로 그려져 크게 두드러지지 않는다. 그리고, 시왕의 얼굴은 지장보살도와 마찬가지로 눈 주위를 둥글게 음영을 표현하여 조상화 기법을 연상시키며, 얼굴은 더욱 현실적인 모습으로 변모하여 이제 더이상 죄인을 심판하는 엄격하고 공정한 재판관 모습을 떠올리기 힘들다."[54]

장희정은 논문 「18. 19세기 조계산 지역 불화 연구」에서 19세기의 그림들이 대체로 '구도, 채색 등에서 강조와 생략, 간소화 경향'을 보이고 있는데 '일견 퇴보된 듯한 느낌을 주기도 하나, 시대 추이에 따른 융통성 있는 변모'라고 평가했다.[55] 장희정은 구도가 복잡하며 위가 크고 아래가 작은 구도를 일러 대중의 수요에 따른 변화라고 보았다. 형태에서는 1856년 작품인 선암사 〈아미타불화〉가 보여주듯 좁고 둥그스름한 어깨와 조그마해진 손과 발 크기를 들어, 앞선 시대의 '이상적 사실주의가 현실적인 모습의 부처님으로 전화(轉化)된 것'으로 평가했다. 채색은 탁하고 원색계열 사용이 두드러지지만 다양한 기법을 활용함으로써 '화려함과 강한 인상을 주고', 필선은 대체로 짙은 색으로 힘있게 내리긋고 또한 '비수와 꺾임이 강해 묵화적 묘미를 느끼게' 하며, 윤곽 강조와 장식성 가미 따위가 보인다고 썼다. 또 19세기에 조계산 지역에서 활동한 금암당(金岩堂) 천여(天如)는 풍만스럽고 사실에 가까운 묘사와 1860년에 그린 선암사 〈신중탱화〉처럼 친근하면서도 우스꽝스러운 모습을 보여주기도 했는데, 응향각(凝香閣) 신중탱화와 산신탱화는 수묵화 기법 따위의 회화적 표현 그리고 때로 도식화와 사실성을 뒤섞어 놓았다.[56] 장희정은 여러 특징을 들어 19세기 시대 추이에 따른 새로운 양식의 대두라고 헤아리면서 새로운 발전 가능성을 제시하고 있다고 주장했다. 또 정숙영은 논문 「조선시대 십육나한도 연구」[57]에서 18-19세기 나한도(羅漢圖)를 헤아려 "이 시기의 불화는 거의 지방 유지나 서민층 불교신자들의 발원에 의해 제작된 것이 태반으로… 고려, 조선의 전통성을 유지하면서도 당시의 불화나 회화의 제경향에서 영향을 받아 독특한 조선 말기의 나한도적 특징을 성립시켰다. 비록 나한도들이 전 시대의 불화에서 보이는 세련됨과 품위는 잃었을지라도 새로운 시대상황에 적응하면서 그에 알맞는 나한도를 성립시켰던 것"[58]이라고 쓰고 있다.

양식 변화와 그 특징을 시대양식으로 규정하는 김정희의 눈길과 더불어 장희정은 19세기 불교그림 해석에 새로운 단계를 마련하고 있다. 이러한 양식 연구와 더불어 정신사 방법을 통한 연구 및 보다 꼼꼼한 실증 연구의 필요성은 비단 19세기 불교그림에만 해당되는 것이 아니다.[59] 덧붙이자면, 미술사학에서 '현재성'[60]이라는 관점과 더불어 '당대성'[61]을 잊어서는 안 될 것이다. 근대미술이든 현대미술이든 그것을 따지고 헤아리며 평가하는 것은 오늘날을 살아가는 사람인 탓이다. 불교교단 및 불교그림이 이룩한 19세기의 변화는, 이미 18세기 무렵부터 싹틔워온 변화의 내림이자 총화이다. 그것을 가리켜 근대로의 진입이라고 결론 내리는 일은 성급하다. 하지만 변화가 더디기 짝이 없는 종교미술에서 19세기 후반의 경향성이야말로 범상치 않은 것임 또한 분명한 일이다.

조소예술의 변화 조선시대 개국 때 세운 선공감(繕工監)에 소속해 있던 조소예술가 및 석공 들이 왕릉 무덤과 궁중 조소

일을 맡았을 터이다.[62] 그러나 소속 조소예술가 및 석공의 이름을 알 길이 없다.[63]

1800년에 조성한 경기도 화성군 태인면의 정조 왕릉 조각은 앞선 시대의 무덤 조각과 큰 차이가 없지만[64] 부분을 보면 자연스러움과 세부의 사실성이 높고 문인상은 금관(金冠)을 쓴 것이 새롭다. 1834년 무렵 조성한 서울 강남구 내곡동의 순조 왕릉 문인상은 5등신으로 실제 사람의 비례에 가까운 느낌을 풍기며 개성이 넘치는 사실성을 보이고 있다. 나아가 1849년에 조성한 경기도 구리시의 헌종 왕릉 문인상 또한 개성이 넘치는 분위기를 풍기는데, 순조 왕릉 조각과 매우 다른 분위기를 연출하고 있으며, 오히려 앞선 18세기 영조 왕릉 무덤 조각을 이어받아 새로 발전시킨 듯 도형화한 조형성을 보여주고 있다. 19세기의 무덤 조각은 18세기의 탄력이 넘치며 꿈틀대는 듯한 특징을[65] 물려받아, 굴곡과 운동감, 안정감 따위를 지니면서도 도형화한 조형으로 변화를 꾀하고 있어서 작가가 개성을 발휘하고 있음을 느낄 수 있다. 물론 그것이 부동자세와, 왕을 모시는 신하라는 직업성이 주는 기본 제약을 벗어나는 것은 아니다. 다만 19세기의 시대 분위기를 미묘하게 비추고 있을 따름이다.

왕릉 조각 가운데 동물상은 생태에 바탕을 둔 형태의 특징을 잘 나타내고 있으며, 입체감과 대담한 생략, 유연한 선 따위는 모두 우아한 조형미를 자아내고 있다.[66] 또한 건축물에 어울린 조소예술로서 1865년에서 1868년 사이에 제작한 경복궁 정문 광화문 양 옆에 있는 사자상 또는 해태상[67]은 19세기 후반기를 대표하는 걸작이다. 미술사학자 김정수는 다음처럼 썼다.

"해태는 궁전을 방위하는 뜻에서 만들어진 환상적인 짐승인데 굵직한 앞다리를 버티고 꼬리를 등 뒤로 올려치고 머리를 옆으로 돌리면서 눈을 부릅뜨고 바라보는 표정이나 그 용맹스러운 자세는 사자와 같은 실재한 짐승의 표정 자세를 방불케 한다."[68]

그 밖에 경복궁 일대의 숱한 돌조각들이 있는데 모두 빼어난 기량을 뽐내는 작품들이다. 물론 면 처리가 약하고 표정이 지나치게 부드러워 힘이 없는 작품도 없지 않다. 조은정은 19세기말 20세기초 궁정조각을 새로운 눈길로 살펴보면서 경복궁 근정전의 석조각에 대해 다음처럼 썼다.

"근정전의 석조각을 통해 오히려 새로운 시대의 정신과 양식을 대할 수 있었다. 즉 이전의 시대를 지향하는 상고성(尙古性)도 있지만 매우 합리적이고 논리적인 동시에 수준 높은 우주관에 의거한 방위 개념의 구현까지도 체험할 수 있었던 것

이다. 툭하면 중국의 제도를 모방했다고 일컬어지는 경복궁에서 그 세부 개념이 얼마나 다른지 석물조각이 증명할 수 있을 정도인 것은 우리가 이 방면에 관심을 갖고 연구를 진행시켜야 할 당위성을 제공해 준다."[69]

나아가 조은정은 1868년 무렵 중건을 마친 경복궁의 괴수와, 1897년에 조성한 환구단(圜丘壇)의 석수, 1902년에 조성한 대한제국 대황제보령망육순어극사십년칭경(大皇帝寶齡望六旬御極四十年稱慶) 기념비각의 석수를 빗대보는 가운데, '동일한 도상이 같은 왕이 지배하는 시대에 시간의 흐름에 따라 보이는 변화'를 가리키면서 사회성 및 시대의 미감과 이어 보아야 할 것을 주장했다.

또한 조은정은 광화문 앞 사자상 또는 해태상의 작가에 대해 논증하면서, 구전하는 이세욱(李世旭)을 『성성부사(京城府史)』 제1권에 나오는 이세옥과 같은 인물로 추정했다. 조은정은 이처럼 근대기의 조소예술가에 대한 증거가 없음을 아쉬워하면서 다음처럼 썼다.

"전하는 대로 그가 당대 최고 조각가라면 우리는 불상조각이 아닌 데서 조각의 역사를 장인 내지는 조각가 중심으로 재구성할 수 있을 것이다."[70]

19세기 불교 조소예술에 대해서도 헤아리기 어렵다. 다만 조선 후기를 아울러 다룬 조은정은 논문 「조선 후기 16나한상에 대한 연구」[71]에서 범어사(梵魚寺) 나한전(羅漢殿)의 조각상이 1905년에 만들어졌다고 지적했다. 조은정은 조선 후기 불화의 특징과, 여러 나한상들의 모습을 이어 보는 가운데 표현에 눈길을 돌려 범어사 조각상이 가장 색다른 느낌을 준다면서 다음처럼 썼다.

"(얼굴 표현은) 매우 편평한 뒤통수, 괴량감 있는 전체의 표현과 팽만한 피부가 특징적… (옷 표현은) 다양한 옷을 입는 형식을 보여준다는 점이 매우 특징적이다. (색상은) 강한 대비를 통하여 색상의 단조로움을 깨고 있다. 그런데 이러한 색상의 배합은 당시의 불화에서도 보이는 시대적인 색채감각의 표현에 의한 것으로 보인다. 즉 색채의 남용이라 말해도 좋을 상황의 전개… (양식적 변화는) 몸에 비해 큰 얼굴, 손에 비해 매우 작은 발, 경직된 피부와 의습 그리고 찌그러진 어깨 및 두개골 등의 생경함까지도 느끼게 한다."[72]

이러한 특징은 조선 후기 나한 조각상들이 지니고 있는 다양한 특징들 가운데 범어사 나한상의 것으로, 앞선 것과 다른

변화를 보이는 점이다.

한편 마을 입구의 장승 조각은 19세기만 따로 떼어 헤아릴 만큼의 연구 열매가 없다. 연대를 특정할 수 없어 발생하는 이러한 어려움은 민간장식화나 민간장식조소, 노리개조소 따위에도 모두 해당되는 것이다. 하지만 대개의 경우 19세기에 왕성한 생산과 수요를 보여 유행했을 것으로 미뤄 볼 수 있는데, 이를테면 민간사상의 발전 및 경제 발달 따위가 그것의 유행을 받쳐 주는 것이라 할 수 있다. 불상 또한 그 연구 열매가 없는 것은 마찬가지다. 그러나 17세기부터 19세기까지 아우르는 다음과 같은 미술사학자 유마리의 가리킴에서 19세기의 경향과 추세를 헤아리는 데 도움을 얻을 수 있을지도 모르겠다.

"조선조 후기 조각은 보다 보수적인 경향을 나타내지만 기교가 배제된 정감 있는 단순, 소박한 미를 지닌 불상으로 발전했다는 데 큰 의미가 있다고 하겠다."[73]

화단

도화서의 활력과 쇠퇴 19세기 중엽 눈길을 끄는 사건이 일어났다. 기술직 중인들이 1851년 4월 25일에 한자리에 모였다. 이들은 스스로 자신의 출신 제약을 풀고자 했다. 5월 2일에는 도화서에 모여 각 부서별로 사무를 볼 유사(有司)를 뽑았다. 이때 도화서에서 네 명이 유사로 뽑혔고 7월에 이르러서는 거사 자금을 각 부서별로 배정했는데 전체 인원은 1670명이었고 도화서는 79명에 20냥을 배당받았다. 그 뒤 8월 18일에 이르러 이들은 왕의 행차 길에 시위를 벌이면서 상소문을 올렸다.[74]

이 사건은 기술직 중인들이 자신의 신분 제약 철폐를 위해 일으킨 것이다. 신분 제한을 깨뜨리고자 했던 이들의 목적이 당시에 이뤄졌는지는 의문이지만 이미 역사의 수레바퀴는 그런 방향으로 흘러가고 있었다. 서자 출신의 중인들을 포함해 이들은 이미 관료사회의 중심부에 깊숙이 들어와 있었고, 북학사상, 개화사상을 바탕으로 커다란 영향력을 내뿜고 있었던 것이다.

이와 같은 시위와 운동을 펼쳐 보인 도화서 소속 화가들의 마음에, 도화서는 어떤 자부심을 채울 수 있는 기관이 이미 아니었다. 김홍도, 신윤복이 일궈냈던 영광스런 도화서는 19세기 전반기까지 이어졌으나 19세기 중엽을 고비로 그 활력과 영광은 이미 사라져 버린 옛 전설에 지나지 않았던 것이다. 정조 때 온갖 특혜를 누렸던 자비대령(差備待令) 화원들과 관련하여 1816년에 도화서 화원과 생도 들의 누적된 불만이 폭발하기도 했고, 또한 속화를 둘러싸고 순조 초·중반경 절정에 달했던 난만한 분위기가 순조 말년 무렵을 고비로 그 '난만함'을

벗어나기 시작' 했음[75]을 보아도 왕립 도화서의 분위기를 짐작할 수 있을 터이다.

19세기 중엽에 이르러 힘이 빠진 왕조가 도화서를 제대로 경영하기엔 힘에 부쳤다. 1834년에 왕위에 올라 1849년까지 자리를 지킨 헌종은 도화서 화원을 늘릴 수 없을 정도로 힘에 부쳤다. 앞서 순조가 21명이나 새로 불러들인 것에 빗대 보면 큰 후퇴였다.[76] 철종 또한 1863년까지 왕위에 있으면서 결코 앞선 시대처럼 숱한 새 화원을 마음껏 불러들일 수 없었다. 고종 때인 1865년에 엮은 법전 『대전회통(大典會通)』에 도화서 정원을 모두 73명으로 규정하고 있을 뿐만 아니라, 1902년에 엮은 법전 『증보문헌비고(增補文獻備考)』에는 75명 이상으로 규정하고 있으니 규정대로만 따랐다면 20세기에 이르기까지 도화서는 대단한 규모를 지닌 기관이었을 터이다.[77] 하지만 1890년 무렵, 도화서에는 화원이 모두 삼십여 명이 있었고 전자관(篆字官, 전서(篆書) 새김 전문가]이 두 명 있었다.[78]

벽오사(碧梧社)와 직하시사(稷下詩社)를 둥지삼아 신감각파들이 거세찬 물결을 일으키고 있을 무렵 국가기구인 도화서는 자기의 사명을 다해 가고 있었다. 쇠퇴해 가는 도화서에 둥지를 틀었던 관변미술가들은 새롭게 부상하는 계급들의 주문에 응하는 일종의 사사장인(私私匠人) 또는 유랑화공으로 이탈해 갔다. 19세기 중엽에 이르러 도화서 화원들은 화원 김홍도가 세운 위대한 창조의 전통을 잃어버렸다. 신윤복의 활동이 끝날 때부터 화원들은 새로운 사회 분위기와 시대정신을 주도할 힘을 잃어버렸다. 화단의 중심에서 밀려나기 시작한 이들 화원세력은 당대 미적 활동의 주역이길 포기하고 안일과 나태의 늪에 빠져 갔다. 어느 누구도 독자한 예술세계를 일구는 실험에 도전하지 않았다.

도화서는 갑오경장 개혁 과정에서 1894년 6월 궁 내부 산하 규장각으로 옮겼고 1895년 2월 규장원 산하 기록사, 1896년 1월에는 장예원 소관, 1905년 3월에는 예식원, 1907년 11월에는 장예원 소관으로 옮겨 갔다. 흥미로운 것은 1883년, 대안동(大安洞) 자기 집에 사진촬영소를 설치했던 황철(黃鐵)이 이 무렵 올린 상소에 도화서 폐지를 외친 일이다. 황철은 사진이 있으므로 '도화서를 없애고 사진으로 대치할 것'을 주장하는 상소를 올렸다. 물론 이같은 주장이 받아들여지지 않았지만 도화서의 기능에 대한 심각한 문제제기였다.[79]

유랑화가의 세계 유랑화가는 천민광대와 더불어 대중사회에 나타난 직업인으로서 미술가를 뜻한다. 17세기 중엽에 나타나기 시작한 이들 유랑예술가들은 중세사회의 계급 분화 및 도시의 발전 과정에서 전문 직업예술가의 지위를 지니는 것이었다. 17세기말 예술가로서 자부심을 지녔던 가객(歌客)[80]들은

스스로 집단을 이뤄 가단(歌團)을 만들어 활동했다.

유랑화가들은 그와 같은 조직을 필요로 하지 않았다.[81] 유랑화가들의 후원세력은 중소지주, 영세소농, 임노동자 및 중소상인, 소규모 수공업자, 광공업자 들이었다. 거대 지주와 자본가, 왕공 사대부 들은 보다 능력이 뛰어난 도화서 화원들에게 그림을 주문했다. 도화서 화원들이 개인적으로 사적(私的)인 주문 제작을 하는 것은 막혀 있지 않았던 듯하다. 아무튼 조선왕조 후기에 이르러 사적인 주문 제작은 자연스럽게 자리를 잡아나갔다.[82]

이규경(李圭景)은 자기가 지은 책에, 시장 지역에서 속화(俗畵)를 흔히 볼 수 있다고 쓰면서 속화를 그리는 이들은 제대로 배우지 못한 촌늙은이라고 밝히고 있다. 촌늙은이 화가들은 가게의 벽에 필요한 그림을 그려 주고 끼니거리를 얻곤 했다.[83] 또한 그림 채주가 있고 봉사늘 싯기 싫어하는 사람이 유랑화가로 나서기도 했는데, 그들은 화조, 영모, 사군자, 인물, 산수, 무속, 풍속, 고사, 문방, 문자를 비롯해 주문해 오는 어떤 소재의 그림도 가리지 않았다.[84]

이같은 유랑화가들이 언제 나타나 어느 무렵 가장 많았고 언제 사라져 갔는지 알 길이 없다. 유랑화가들은 시장이 발달하고 민간 경제능력이 높아지는 봉건사회 해체기의 발자취와 비슷한 길을 밟아 왔을 터이니 앞서 말한 가객처럼 17세기부터 등장해 19세기에 이르러 크게 늘어났을 것이다.

유랑화가들이라고 한결같진 않았다. 농촌 장날을 따라 옮겨다니는 길거리 유랑화가와, 도시에 살면서 그림을 팔고 있는 지전 및 향전 따위의 가게에 팔 그림을 대주던 도시 떠돌이 화가들이 있었을 터이다. 또 마을에 자리잡고 자기 집에서 주문을 받았던 정착화가도 있었을지 모른다. 그 가운데 도시 떠돌이 화가와, 농촌 장날을 찾는 농촌 유랑화가들이 가장 오랫동안 생명력을 지켜나갔던 듯하다. 작품의 유통이 있는 곳이야말로 이들이 살아 활동할 수 있는 탓이라 하겠다. 물론 마을 정착화가도 없지 않았겠지만 알 수 없는 노릇이다. 서울 상가에 어울려 활동하고 있는 이들은 1920년 무렵까지도 여전했다. 왕가에서 명(命)하여 그 때 서울화단을 나눠 흔들던 서화미술회와 서화연구회 화가들로 하여금 새로 지은 창덕궁 대조전 및 희정당, 경훈각 벽화를 그리게 했다. 이 때 생긴 문제를 보도한 『매일신보』 기사 가운데 다음과 같은 대목이 있다.

"또한 만족치 못하여 각 지전에 세계견상호나 그려 팔아먹는 소위 환쟁이 패를 대서 소중한 그림을 그리게 하고… 서화계는 더욱 추루한 평판이 더하여지는데 이에 대하여 들은 바에 의하면 일시 지전 그림쟁이로 사용한다는 말이 어떻게 생기어… 지전의 사람이 착수하게 되면 우리는 일체로 간섭치

아니하겠다는 뜻을 김응원 씨에게 말한 결과 이왕직에서도 그러한 것은 불가하게 생각하고 그들 지전 사람은 사용치 아니하기로…"[85]

도화서가 사라진 터에 어쩌면 직장을 잃어버린 화원 및 생도 들 가운데 일부까지 대거 흘러들어, 서울시장을 터전삼는 도시 떠돌이 화가패들이 짐짓 활기를 띠었을지도 모를 일이다.

종교화단 종교화단이란 곧 불교화단과 같은 말이다. 불교사상과 교단세력은 중세사회 속에 폭넓은 영향력을 행사하면서 생활양식과 의식을 형성하는 데 커다란 구실을 해왔다. 그것은 민족사회 안에서 거대한 규모의 미적 활동이었고 따라서 깊고 넓은 테두리를 만들어냈다. 불교미술은 오랜 역사를 거치면서 우리 민족의 미적 활동에 그나큰 임을 행사했을 뿐만 아니라, 미적 감정과 미의식, 조형감각에도 깊고 큰 영향을 미쳐왔다. 그것은 불교가 피지배계층에 스며들어 영향력을 행사하는 이른바 불교의 민중화로부터 빚어진 힘에서 비롯한 것이지만 국가에 버금가는 힘을 갖춘 불교교단의 권세로 말미암은 것이기도 하다.

하지만 불교화단은 일반화단과 다른 동네였다. 교단은 중요한 미술사업에 언제나 스님 자격을 갖춘 미술가[86]를 내세웠다. 이런 전통은 19세기에도 여전했으며 20세기에 이르러서도 크게 달라지지 않았다. 전통의 힘에 대해 이동주는 다음과 같이 말했다.

"한국의 부처 그림을 그리는 직업적 화공은 최근까지만 하더라도 대단히 보수적이어서 옛부터의 방식을 거의 그대로 지켜오면서 그림을 제작하였습니다. …보통화승, 곧 부처 그림 그리는 스님들로서, 대개는 사제(師弟) 또는 각급의 화승이 일단을 이루어 절 혹은 단가(檀家)의 주문을 맡아 제작에 착수합니다."[87]

그러한 오랜 전통 탓으로 거대한 불교화단이 만들어졌다. 그럼에도 "이들 화사(畵師)들이 어떤 조직을 갖고 어디에 소속되어 어떻게 계승되어 나갔는지에 대해서"[88] 정확히 알려진 바가 없다. 그 유파를 헤아리고 특성을 제대로 따지는 일이 점차 이뤄지고 있음에 따라 완전한 열매를 얻을 날도 먼 뒷날의 일은 아니라 하겠다.

안귀숙이 화단의 실체와 유파, 유파의 특성을 따져 열매를 내놓기 시작했는데 나는 여기서 안귀숙과 고해숙, 장희정의 열매[89]에 기대 19세기 불교화단과 그 계보를 소개하고, 나아가 내 목표에 따른 문제의식을 내보이겠다. 안귀숙은 불교화단과

화승들에 관해 다음처럼 썼다.

"조선시대 후기에 들어서도 불화를 그려온 화승들은 중앙의 일반 회화화단과는 별도로 불교화단을 형성하였으며, 대체로 산문(山門)을 중심으로 집단체제로서 유파를 이루어 각 사찰의 불사에 초빙되어 방명(芳名)을 드날렸다. 이들은 때로는 불사의 대가로 경제적인 축적도 하여 소속사찰의 부흥에도 앞장서서 전답을 시주하기도 했다. 화승들은 신분상 중류에 속하는 연화승(蓮花僧)들이었으나 그 중에는 일반 선승들도 상당수 있었는데, 이 선승층은 스승의 의발(衣鉢)을 계승하는 법맥이 따로 있었음이 파악된다. 이것은 마치 일반화단이 화원들과 문인들의 이원구조로 유지되어 왔던 것처럼 불교화단도 화맥을 계승한 부류들과, 화맥과 법맥이 별개인 부류에 의해 이원적으로 형성되어 서로 비슷한 양상을 보여준다. 또한 이들은 중앙의 일반화단에서 유행하는 새로운 화풍에 대하여 늘 인지하고 있었으면서도 그 수용에서는 항상 보수적인 태도를 취했음이 불화 중에서도 산수화적 요소가 많은 팔상도(八相圖)나 감로왕도(甘露王圖), 십육나한도(十六羅漢圖) 등의 여러 자료에서 쉽게 확인된다."[90]

불교화단은 활동 지역을 중심으로 하여 내림이 이루어졌다. 그것은 불교교단의 편성과 이어져 있는 듯 보인다. 19세기부터 20세기초까지 활동한 불교화단의 계보는 서울, 경기, 충청 지역 일대를 휩쓴 금곡영환파(金谷永煥派), 경기도와 충남지역에서 활동한 금호약효파(錦湖若效派), 전남지역에서 활동한 풍계현정파(楓溪賢正派)와 금암천여파(金岩天如派), 경상지역에서 활동한 하은위상파(霞隱偉祥派), 강원지역에서 활동한 금강산문(金剛山門)이 있다.[91]

특히 경기지역의 경우, 경선당(慶船堂) 응석(應釋)은 흥국사(興國寺)에 승적을 둔 화승으로 '19세기 후반기 경기 화사 집단(畵師集團)의 수장'이었다. 또한 응석보다 이십여 년 후배인 고산당 축연 또한 응석과 집단을 달리하는 또 하나의 집단을 이루었다.[92]

19세기에 전남 조계산 지역에서 거주하며 활동한 화승 가운데 전라남도 나주사람으로 1794년에 태어나 1878년까지 살았던 금암당(金岩堂) 천여(天如)가 있으며, 서로 친구 사이인 원담내원(圓潭乃圓)과 해운당(海雲堂) 익찬(益讚) 그리고 1907년에 흥국사 〈석가반니후불〉을 그린 향호당(香湖堂) 묘영(妙英) 들이 있었는데[93] 이들 또한 나름의 계보를 이뤘을 터이다. 이 무렵 화승의 모습을 보여주는 기록이 있는데 원담내원에 대해 범해(梵海)는 다음처럼 썼다.

"원담 스님은 오랫동안 무등산 원효암에 머물렀는데 그림 잘 그리기로 이름나 스님을 찾아와 가르침을 받는 사람들이 뜰 안에 가득 찰 정도였다. 스님에게 배우는 사람들 속에는 불모(佛母) 중에서 이름을 떨치는 사람도 있고, 혹은 병풍을 솜씨있게 치는 사람도 있으며, 혹은 건물 단청, 부처님상 조성, 도금 등에 조예가 깊은 사람도 있었다. 원담 스님에게 그림을 배우려는 학자들도 삼대처럼 줄을 지었다."[94]

또 한 가지 흥미로운 것은 작품의 족보라 할 수 있는 '화기(畵記)'[95]에 화승들이 자신의 당호(堂號)를 언제부터 쓰기 시작했느냐 하는 사실이다. 18세기 중반부터 "몇몇 화승들이 당호를 쓰기 시작하며, 19세기 후반부터는 거의 모두가 당호를 사용"[96]했다. 안귀숙은 이러한 새로운 흐름을 '불교계 신분 제도상의 혼란으로 인한 현상'[97]으로 짐작하고 있다. 이러한 현상은 그 시대의 분위기를 비추는 것이다. 앞서 가리킨 바 중인 계층의 신분제약 철폐운동과 엮어서 생각해 볼 때 '불교계 신분제도의 혼란'은 시대흐름을 비추는 것이고 이것이 화승들 사이에서도 자연스레 나타났던 현상이 아닌가 싶다. 안귀숙에 따르면 19세기 전반기는 '제작상의 공백기'[98]인데, 그것은 어쩌면 불교계 신분제도의 변화와 관련이 있는지도 모르겠다.

그같은 세월을 거쳐 19세기 후반기에 등장한 일군의 화승들은 법고창신의 창작태도를 지니고 있었다. 그들은 앞시기 불화에 대해 "충실히 의궤를 지키고 있으며, 나아가 그 의궤에 따라 새로운 구도의 불화를 창작해내고 있는 것이다. 화기를 보면 '출초비구(出草比丘)'가 자주 등장하는데, 이 출초(出草)는 새로 불화의 밑그림을 그려낸 것을 말한다. 이 출초는 19세기 경기불화의 특징을 규정짓는 중요한 요인의 하나"[99]였던 것이다.

교육 및 출판

그 밖에도 문예의 발달에는 여러 가지 문화환경이 버티고 있었는데 이를테면 교육기관 및 출판사 들이 자리를 잡고 있었던 것이다.

국가기관인 도화서는 미술교육의 산실이었다. 1405년에 편찬한 『경국대전』에는 화원 스무 명에 화학생도 열다섯 명으로 규정하고 있다. 화원 가운데 동반과 서반으로 나누어 각각 종육품부터 종구품까지 등급을 매겼다. 1746년에 편찬한 『속대전』에는 화원이 서른 명으로 늘었고 화학생도 또한 서른 명으로 대폭 늘었다. 하지만 이 때까지만 해도 법전에는 교수(敎授)를 따로 지정하지 않고 있었다. 1865년에 편찬한 『대전회통』에 와서야 따로 종육품 가운데 교수 한 사람을 임명토록 규

정했다. 하지만 그것은 법 형식이고 실제로는 17세기부터 김명국(金明國)이나 한시각(韓時覺) 들이 모두 교수 직책을 갖고 있었다.[100] 화원이나 화학생도를 가리지 않고 모두 취재(取材)라는 이름의 시험을 보아야 했다. 화원들에게는 진급시험, 화학생도들에게는 채용시험의 뜻을 지녔을 터이다. 시험과목은 대나무, 산수, 인물, 영모, 화초 다섯 가지였다. 이 가운데 두 가지를 골라 그리는데, 4등급으로 나누어 앞서 쓴 순서대로 점수를 매겨 종합평점을 냈다. 이를테면 대나무는 5점 또는 4점을 주었고, 산수는 4점 또는 3점, 인물과 영모는 3점에서 2점, 화초는 2점에서 1점을 주었다.[101] 이렇게 보면 도화서의 미술교육이 어떻게 이뤄졌을지 미뤄 짐작할 수 있다. 또한 화학생도들은 조선 초기 무렵에는 십 년쯤 걸려야 겨우 화원으로 올라설 수 있었으며 누군가는 이십 년을 해도 자격을 얻지 못할 정도[102]로 엄격했다. 세월이 흐르면서 그 기간이 짧아졌을 터이며 특히 17,18세기에 미술인력이 크게 필요했을 즈음엔 훨씬 풀어졌을 듯하다. 하지만 거의 바뀌지 않았던 것은 취재형태의 시험으로, 화원교육도 그러한 시험에 맞춰 이뤄졌다고 하겠다. 물론 화원들의 제작사업에 보조역할을 했을 가능성도 있으니 그 때 여러 종류의 교육이 이뤄졌음 또한 짐작할 수 있다. 그리고 끝내 화원에서 탈락한 사람은 수공예 분야로 빠져나갔음을 쉽게 헤아릴 수 있다.

고려시대 때 도교서(都校署)는 궁중의 조소 및 세공(細工)을 맡은 관청이었다.[103] 그 뒤 고려 충렬왕(忠烈王) 때 선공사(繕工司)로 이름을 바꿔 그 기능이 뒷날 갑오경장 때까지 이어졌다. 선공사는 선공감(繕工監)인데 조선 개국 때 세운 것으로 서울의 여러 곳에 나눠져 있었다. 그 기능은 토목(土木)과 건축 및 영선(營繕)을 맡는 것이었다.[104] 왕릉 무덤과 궁중 조소작업은 이곳의 조소예술가들이 맡았을 터이다.

서울에 있는 흥국사는 근세 화승(畵僧)들의 본거지였다. 서울 절집 사이에 나도는 말 가운데 흥국사 중은 불 때면서 불막대로 시왕초(十王草)를 그리고, 화계 중은 불 때면서 초향향(初喝香)을 한다는 말이 있다고 한다.[105] 이것은 흥국사가 화승을 교육하는 절임을 알려 준다. 불교교단의 그림교육은 다음과 같다.

"금어(金魚, 불화승)가 되려면 시왕초(十王草), 보살초(菩薩草), 여래초(如來草), 천왕초(天王草) 해서 초화(草畵)만 각 일천 장씩 사천 장을 그려야 한다. …각 초화는 하루 열 장꼴로 독력으로 익히고… 당대 명인의 문하를 전전, 수업을 게을리 하지 않았을 뿐만 아니라 전국 사찰을 두루 훑으며 오랜 탱화들을 눈으로 보고 연구를 거듭했다."[106]

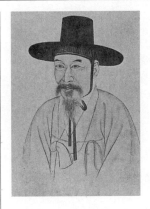

허련(아들 허형 그림). 허련은 김정희의 제자로 명성을 누려 호남산수화의 비조로 자리잡았다.

천수경(千壽慶)은 시인이자 중인층 교육자로서, 튼실한 형태의 체계를 갖추고 일정한 수업료를 받으며 학교를 꾸려나가고 있었다. 그 규모가 대단히 커서 학생의 수가 삼백 명에 이를 정도였다.[107] 이같은 학교가 있는가 하면 경제력이 있는 중인들, 특히 역관들은 그 시험이 매우 어려운 탓에 "자기의 자제가 역과 시험준비를 할 나이가 되면 아예 집안에 가숙(家塾)을 설치하여 동료 역관 중에서 최고 실력자를 전공별로 2-3명 초빙하여 시험준비를 시키는 것이 관행이었다."[108] 오경석은 아들 오세창(吳世昌)을 위해 오세창이 여덟 살 때인 1871년에 가숙을 설치해 열여섯 살 때인 1879년에 시험에 합격하자 가숙을 철거했다.

허련은 스승 김정희에게 다음처럼 배웠다.

"나는 계속 바깥 사랑에서 거처하였습니다. 매일 아침마다 큰사랑에 나가 추사공께 인사를 드리고 아침, 저녁 끼니는 바깥 사랑에서 먹었지요. 그리고 큰사랑에 있으면서 추사공의 화품에 대한 논평을 경청하고 아울러 공의 필법의 묘경을 터득하였습니다."[109]

"내가 매일의 일과로 그림을 그려 바치면 추사 선생은 그 그림을 책상 위에 놓아두고 손님들이나 제자들 중에서 그림을 아는 사람이 오면 곧 한 폭씩 주면서 칭찬해 마지않았습니다."[110]

18,19세기는 거대 장서가들이 출현한 시대였다. 자연스레 서점이 있었을 터이고 서적 중개상 또한 있었을 터이다. 영조는 책의 구입과 판매를 꾀한 사람들에 대해 명을 듣지 않을 때 매우 가혹히 처분했다.[111] 이 때, 중국에서 서적을 가지고 들어왔다고 해서 영조가 벌을 준 역관과 서적 중개상인 서쾌(書儈)가 모두 백 명에 가까웠으며 또 다른 사건 때는 서쾌 한 사람을 죽이고 여덟 명을 흑산도로 유배를 보냈다.[112] 이렇게 보면 이 때 이미 서적 중개상인 서쾌가 대단히 많았음을 알 수 있다. 정약용은 서쾌 가운데 유명한 조신선(趙神仙)에 대해

'욕심이 많아 무릇 고아나 과부의 집에 소장된 서책을 헐값으로 사서 팔 때에는 곱으로 매겼기 때문에 책을 팔고자 하는 사람들이 험으로 여겼다'고 소개했다. 조희룡은 조신선에 대해 다음처럼 썼다.

"조신선은 어떤 사람인지 알지 못한다. 항상 서울 안을 돌아다니며 책을 파는 것을 업으로 하여 동서남북 존비귀천의 집들을 안 가는 곳이 없었다. …나도 또한 박도량(朴道亮)의 서점에서 그를 본 일이 있다. …단숨에 오천 문자를 외웠으며, 도홍경이 남의 책을 빌려다가 잘못된 것을 보는 대로 즉시 바로 고쳐 놓았다고 하는데, 이것은 다 신선으로서 문자에 유희(遊戱)한 자이다. 조가 과연 신선이라면 책을 팔면서 스스로 즐거한 것도 또한 문자선(文字仙)에 보충될 수 있는 한 법칙일 것이다."[113]

정약용과 조희룡의 글을 통해 알 수 있는 것은, 조신선이 18세기말 19세기초에 활동했던 서적 중개상이라는 사실과, 박도량이란 사람이 운영하는 서점이 있었다는 사실이다. 정약용은 서적 중개상을 지극히 비하하는 투이지만 한 세대 아래인 조희룡은 서적 중개상에 대해 찬양하고 있으니 세계관의 차이, 나아가 세대 차이 또는 시대의 변화를 뜻하는 것일지도 모르겠다. 서점은 문화의 발달에 대단히 주요한 지표인데 1890년에 쓴 유본예의 『한경지략』을 보면, 중종 때인 1518년에 "책 파는 집을 성중에 설치하고, 소격서(昭格署)에서 쓰던 유기와 없어진 사찰의 종을 모아서 공사(公私)의 서적을 불구하고 활자를 만들어 책을 박아낸 것이 심히 장한 일"[114]이라고 썼다. 하지만 서점에 대한 기록은 따로 해두지 않았는데 눈길을 끄는 것은 세물전(貰物廛)으로, 세물전은 '혼인과 초상, 장사의 모든 기구를 빌려 주는데, 삯돈은 10전'을 받는 가게다.[115] 미루어 보면 책도 이렇게 빌려 주었을지 모른다. 1890년, 조선에 온 모리스 쿠랑(Maurice Courant)은 "책점들은 모두 도심지 쪽으로, 종각에서 출발하여 남대문에 이르기까지 꾸부정하게 뻗어 있는 큰 길에 모여 있는데… 서점들은 이 돌다리에서 멀지 않은 곳에 자리잡고"[116] 있다고 썼다. 또한 쿠랑은 하루 한 권에 10분의 1, 2푼 정도를 받고 책을 빌려 주는 가게도 있다고 하면서 이런 종류의 장사가 옛날에 서울에 꽤 널리 퍼져 있었으나 이젠 한결 귀해졌다는 말을 들었다고 썼다.[117] 아무튼 16세기초 중종 시절부터 조희룡이 조신선을 만난 박도량 서점 그리고 쿠랑이 본 서점 들이 있었다.

장혼(張混)은 1759년에 태어나 1828년에 죽은 출판업자로, 규장각 외관인 외각(外閣)에서 교정을 담당하는 일을 하다가 그 경험을 바탕삼아 스스로 소형목활자를 만들어 개인 출판사업에 뛰어들어 주위 중인들의 시문집 따위를 출판했으며 아동용 교과서도 출판한 민간 출판 경영자였다. 그가 낸 책들 가운데 『아희원람(兒戱原覽)』은 1916년까지 6종, 『계몽편』은 15종이나 나와 1937년까지 베스트셀러의 지위를 누렸다.[118]

문화재 약탈

1866년 7월, 미국의 무장상선 제너럴 셔먼 호가 대동강을 거슬러 올라 평양에 나타났다. 이러한 행위는 조선 국권을 무시하는 야만이었다. 그들은 중국에서 평양 부근 고대 왕릉에 많은 금은 보화가 묻혀 있다는 소문을 듣고 약탈하러 온 것이다. 그들은 통상을 하자고 주장했다. 이를 받아들이지 않자, 납치, 살해, 약탈을 저질렀다. 결국 이 배는 우리의 공격으로 불에 타 가라앉아 버렸다. 또한 8월에는 프랑스 극동함대 전함 세 척이 강화도를 거쳐 한강을 서슬러 왔다가 물러간 뒤 9월에 다시 강화도에 상륙해 강화성을 점령했다. 그들은 살인, 방화, 파괴를 자행했고, 금, 은, 곡식은 물론 각종 문화재를 약탈했다.

프랑스 함대의 출병이 잠시 있었을 뿐인데도 모리스 쿠랑은 로즈(Roze) 제독 출병 이래 조선의 그림 및 글씨, 판화, 책 따위를 프랑스국립도서관에서 많이 볼 수 있었다고 쓸 정도였다.[119]

1868년 4월, 미국인 젠킨스 일당 백여 명은 충청도 덕산에 있는 대원군의 아버지 남연군 묘를 도굴하기로 작정하고 침입했으나 실패하고 돌아갔다. 1875년 4월에는 일본 배 운요호가 우리 해역을 휘젓고 다니면서 살육과 방화, 약탈을 거듭한 뒤 돌아갔으며 다음해 일본은 전함 여섯 척을 이끌고 무력 시위를 펼쳤다. 이에 숱한 민중들이 항전에 나섰다. 포수 842명을 포함한 반침략 투쟁전선은 대단했다. 그러나 민비를 둘러싼 권력 상층부는 일본의 주문에 따라 터무니없는 불평등조약을 맺고 말았다.[120] 1876년 2월에 맺은 이 조일수호조규를 흔히 강화도조약이라 부른다. 이것이 '개항'이다. 조약 7조와 9조, 10조는 요약하면 다음과 같다.

7조 : 조선국 연안의 도서, 암초는 이전부터 자세히 조사하지 않으면 너무 위험하므로 일본국 항해자가 자유롭게 해안을 측량할 수 있도록 허용하고, 그 위치와 깊이를 소상하게 밝히고, 지도를 작성하여 양국 선객으로 하여금 위험을 피하고 안전하게 항해할 수 있도록 한다.

9조 : 양국이 이미 친밀한 교류를 하고 있으므로 서로 인민 각자의 의사에 맡겨 무역을 하도록 할 것. 양국 관리는 여기에 추호도 관여해서는 안 된다. 또한 무역의 제한을 두

거나 혹은 금지하지 않는다.

10조 : 일본국 인민이 조선국 지정의 각 항구에 머무는 동안에
죄를 범한 것이 조선국 인민에 관계되는 사건일 때는 모
두 일본 관원이 심판할 것이다.

이런 조약은 사상 유례가 없는 것으로, 7조는 군사 분야, 9
조는 경제 분야, 10조는 인권 분야에 해당하는 것인데, 일본인
이 조선을 제 나라보다 훨씬 자유로이 활보하게 해주는 내용
이다. 이따위 조약으로 일본인들의 불법무도한 도굴과 약탈 무
대를 펼쳐 주고 말았다. 드디어 조선의 숱한 문화재들이 약탈
자들의 손아귀에 들어가기 시작했던 것이다.

19세기 중·후기의 미술 註

1. 김정희, 「여우아(與佑兒)」, 『완당선생전집』 권2.
2. 정옥자, 『조선 후기 지성사』, 일지사, 1991, pp.281-294.
3. 정옥자, 『조선 후기 지성사』, 일지사, 1991, p.283. 성령론이란 '사람의 성정에 천부적인 영수(靈秀)의 본질이 있음을 전제로 하여 성정의 작용에 있어서 영적, 활적(活的)인 면을 중시했으며 도덕적인 구속을 배제하고 시에 진실한 정감과 개성을 자연스럽고 활달하게 나타내야 한다'는 것으로 중국인 원목(袁牧)의 이론이다.(이수미, 『조희룡 회화의 연구』, 서울대학교 대학원 고고미술사학과, 1991, p.30.)
4. 정옥자, 『조선 후기 지성사』, 일지사, 1991, p.283.
5. 조희룡, 『석우망년록(石友忘年錄)』, p.88.(정옥자, 『조선 후기 지성사』, 일지사, 1991, p.287에서 재인용.)
6. 조희룡, 『석우망년록』, p.67.(정옥자, 『조선 후기 지성사』, 일지사, 1991, p.294에서 재인용.)
7. 조희룡, 『석우망년록』, p.82.(이수미, 『조희룡 회화의 연구』, 서울대학교 대학원 고고미술사학과, 1991, p.36에서 재인용.)
8. 조희룡, 『석우망년록』, p.88.(이수미, 『조희룡 회화의 연구』, 서울대학교 대학원 고고미술사학과, 1991, p.38에서 재인용.)
9. 조희룡, 『석우망년록』, p.80.(이수미, 『조희룡 회화의 연구』, 서울대학교 대학원 고고미술사학과, 1991, p.41에서 재인용.)
10. 조희룡, 『석우망년록』, pp.97-98.(이수미, 『조희룡 회화의 연구』, 서울대학교 대학원 고고미술사학과, 1991, pp.43-44에서 재인용.)
11. 조희룡, 『석우망년록』, pp.54-55.(이수미, 『조희룡 회화의 연구』, 서울대학교 대학원 고고미술사학과, 1991, p.46에서 재인용.)
12. 조희룡, 『석우망년록』, p.9.(이수미, 『조희룡 회화의 연구』, 서울대학교 대학원 고고미술사학과, 1991, p.46.)
13. 조희룡, 『석우망년록』, p.54.(이수미, 『조희룡 회화의 연구』, 서울대학교 대학원 고고미술사학과, 1991, p.48에서 재인용.)
14. 조희룡, 『석우망년록』, pp.71-72.(이수미, 『조희룡 회화의 연구』, 서울대학교 대학원 고고미술사학과, 1991, p.48에서 재인용.)
15. 조희룡, 『석우망년록』, p.98.(이수미, 『조희룡 회화의 연구』, 서울대학교 대학원 고고미술사학과, 1991, p.49에서 재인용.)
16. 이동주, 『우리나라의 옛 그림』, 박영사, 1975, p.275.
17. 최완수, 『김추사 연구초』, 지식산업사, 1976, p.38.
18. 이동주 『우리 옛 그림의 아름다움』, 시공사, 1996.
19. 임창순, 「추사와 그 유파전 소인(小引)」, 『추사와 그 유파전』, 대림화랑, 1991.
20. 김정희로부터 배우던 시절, 다시 말해 청년 허련은 자신의 이름을 중국 당나라 사람 왕유(王維)로부터 따와 허유라 바꿔 부르기도 했고, 호(號)도 중국 원말 4대가의 한 사람인 황공망(黃公望)의 호인 대치(大痴)라 했고, 진도의 화실이름인 운림산방(雲林山房)도 원말 4대가의 한 사람인 예찬(倪瓚)의 호에서 따왔다. 그림세계 또한 황공망과 예찬의 세계에 빠져 벗어날 줄을 몰랐다. 그런 태도와 경향을 갖춘 허련에게 김정희는 가장 뛰어난 점수를 주었다. 중국이 아닌 조선에 허련만한 이가 없다고 할 지경이었던 것이다.
21. 유홍준, 「개화기 - 구한말 서화계의 보수성과 근대성」, 『구한말의 그림』, 학고재, 1989, p.81.
22. 절록(節錄) 환재 선생 행장초, 『환재선생문집』, 보성사, 1913.(이완재, 『초기 개화사상 연구』, 민족문화사, 1989, p.65.) 박규수에 대해서는 손형부가 지은 『박규수의 개화사상 연구』(일조각, 1997)를 참고할 것.
23. 박규수, 「녹정림일지록론화발(綠亭林日知錄論畵跋)」, 『환재선생문집』, 보성사, 1913.
24. 박규수, 「녹정림일지록론화발(綠亭林日知錄論畵跋)」, 『환재선생문집』, 보성사, 1913.(유홍준, 「환재 박규수의 서화론」, 『태동고전연구』 제10집, 1993.)
25. 박규수, 『환재선생문집』, 보성사, 1913.(유홍준, 「환재 박규수의 서화론」, 『태동고전연구』 제10집, 1993.)
26. 박규수, 「추사 유묵」, 『환재선생문집』, 보성사, 1913.(이완재, 『초기 개화사상 연구』, 민족문화사, 1989, p.66.)
27. 박규수, 〈죽석송월(竹石松月)〉 화제(畵題)」.(유홍준, 「작가 미상 - 〈죽석송월〉」, 『구한말의 그림』 학고재, 1989, p.62에서 재인용.)
28. 19세기 후반기 미술은 여전히 근대미술사학의 주요 연구 대상일 뿐만 아니라 근대 기점을 헤아리는 데 알맹이와 같은 시기이다. 보다 자상하고 폭넓은 연구가 필요하며, 특히 19세기 전반기와 20세기 초엽을 이어서 보는 커다란 눈길의 연구 또한 주요한 과제라 하겠다.
29. 연구자들은 김정희를 따른 서화가들을 묶어 추사파라 부른다. 그들은 김정희의 심오함과 고상한 인품을 우러르는 화가들이었는데 일부는 이른바 '신감각주의 경향'을 보였다. 그런데 문제는 이른바 '추사파'의 그림양식에 있다. 모질고 소략한 기교를 바탕삼아 개성에 넘치는 분위기를 갖고 있는 김정희의 수묵양식이야말로 글씨와 그림의 특징(최순택(崔洵宅), 『추사의 서화세계』, 학문사, 1996 참고)일 텐데 그렇다고 하더라도 18세기 후반의 감각 경향, 또는 19세기 전반기까지 이어져 내려오는 거칠고 시원스런 수묵양식과 얼마만큼 다른 것인지 의문스럽다. 아무튼 여기서는 따로 다루기 어렵다. 추사파에 대해서는 최완수, 「추사서파고」, 『간송문화』 제19호, 한국민족미술연구소, 1980; 이동주, 『우리 옛 그림의 아름다움』, 시공사, 1996; 임창순, 「추사와 그 유파전 소인(小引)」, 『추사와 그 유파전』, 대림화랑, 1991을 참고할 것.
30. 윤희순, 『조선미술사연구』, 서울신문사, 1946, p.99.
31. 유홍준, 「개화기 구한말 서화계의 보수성과 근대성」, 『구한말의 그림』, 학고재, 1989, p.85.
32. 윤희순, 『조선미술사연구』, 서울신문사, 1946, p.99.
33. 조희룡, 〈황산냉운도〉 화제(畵題)」.(유홍준, 「조희룡 - 〈황산냉운도〉」, 『19세기 문인들의 서화』, 열화당, 1988, p.51에서 재인용.)
34. 조희룡, 「〈홍중지죽〉 화제」.(유홍준, 「조희룡 - 〈홍중지죽〉」, 『19세기 문인들의 서화』, 열화당, 1988, p.52에서 재인용.)
35. 유홍준, 「일호 남계우」, 『구한말의 그림』, 학고재, 1989, p.64.
36. 유홍준, 「위당 신헌」, 『구한말의 그림』, 학고재, 1989, p.60.
37. 유홍준, 「역매 오경석」, 『구한말의 그림』, 학고재, 1989, p.60.
38. 최열, 「근대미술의 기점에 대하여」, 『한국근대미술사학』 제2집, 청년사, 1995 참고.
39. 최열, 「민족미술의 민중적 전통과 창조를 위하여」, 『시대상황과 미술의 논리』, 한겨레, 1986, p.156 참고.
40. 최열, 「민족미술의 민중적 전통과 창조를 위하여」, 『시대상황과 미술의 논리』, 한겨레, 1986 참고.

41. 이동주, 「속화」, 『우리나라의 옛 그림』, 박영사, 1975.

42. 장희정, 『18, 19세기 조계산 지역 불화 연구』, 동국대학교 대학원 미술사학과, 1994; 고해숙, 『19세기 경기지방 불화의 연구』, 동국대학교 대학원 미술사학과, 1994 참고.

43. 계보란 주로 사제관계를 헤아려 묶는 것인데, 신감각파, 형식파 또는 관학파 따위는 거의가 활동의 가까움이나 그림 경향의 비슷함을 따져 묶었다는 점이 다르다.

44. 안귀숙, 「조선 후기 불화승의 계보와 의겸 비구에 관한 연구(상)」, 『미술사연구』 제8호, 미술사연구회, 1994, p.71.

45. 조선미, 『한국의 초상화』, 열화당, 1983, p.352.

46. 안귀숙, 「조선 후기 불화승의 계보와 의겸 비구에 관한 연구(상)」, 『미술사연구』 제8호, 미술사연구회, 1994, p.71.

47. 고해숙, 『19세기 경기지방 불화의 연구』, 동국대학교 대학원 미술사학과, 1994, p.54.

48. 고해숙, 『19세기 경기지방 불화의 연구』, 동국대학교 대학원 미술사학과, 1994, p.54.

49. 문명대, 『한국의 불화』, 열화당, 1977, p.165.

50. 김영주, 『한국미술사』, 나남, 1992, p.223.

51. 안귀숙, 「조선 후기 불화승의 계보와 의겸 비구에 관한 연구(상)」, 『미술사연구』 제8호, 미술사연구회, 1994, p.90.

52. 안귀숙, 「조선 후기 불화승의 계보와 의겸 비구에 관한 연구(상)」, 『미술사연구』 제8호, 미술사연구회, 1994, p.90.

53. 김정희, 『조선시대 지장시왕도 연구』, 일지사, 1996, p.353.

54. 김정희, 『조선시대 지장시왕도 연구』, 일지사, 1996, pp.388-389.

55. 장희정, 「18, 19세기 조계산 지역 불화 연구」, 『제39회 전국역사학대회』, 전국역사학대회준비위원회, 1996 참고.

56. 장희정, 『18, 19세기 조계산 지역 불화연구』, 동국대학교 대학원 미술사학과, 1994 참고.

57. 정숙영, 『조선시대 십육나한도 연구』, 이화여자대학교 대학원 미술사학과, 1993.

58. 정숙영, 『조선시대 십육나한도 연구』, 이화여자대학교 대학원 미술사학과, 1993.

59. 19세기 수묵화나 채색화 따위의 모든 그림들과 더불어 조소에 이르기까지 넓혀가야 할 문제이다. 특히 19세기 미술의 수준 저하, 질적 저하라는 선입견은 넓고 깊은 연구를 통해 극복해야 할 일이다.

60. 윤범모, 「오늘의 불교미술 어떻게 볼 것인가」, 『미술관과 대통령』, 예경, 1993 참고.

61. 당대성이란 그 작품이 생산된 당대의 현실과 그것의 생산 동력인 시대의 요청을 뜻하는 것이라 하겠다. 예술은 진보하는 것이 아니듯 퇴보하는 것도 아니다. 한 양식의 생성과 종말에도 불구하고 예술은 항상 창조성을 발휘해 그 시대에 따라 반응하며 바뀌어 간다. 그러므로 미술사학에서 당대성은 한 양식의 본질을 헤아림에 있어서 대단히 중요한 문제이다. 덧붙여 사학의 요청은 현재성에 있으며 우리가 사는 당대 미술과 미래 구상을 향한 디딤돌이라는 점에서 그렇다. 그것은 진보를 믿는 역사주의의 원리에 다름이 아니다.

62. 유본예(柳本藝), 『한경지략(漢京識略)』, 1890.(권태익 옮김, 『한경지략』, 탐구당, 1974, p.145.)

63. 19세기 조소예술 분야에 대한 연구는 다른 미술 분야와 같이 아직 얕은 수준에 머물러 있다. 다만 편년이 또렷한 왕릉 및 건축 조각에 대한 몇 편의 논문이 있다. 하지만 이것은 개괄하는 수준에 머물러 있다. 선공감에 관하여는 유본예(柳本藝)가 1890년에 지은 『한경지략(漢京識略)』(권태익 옮김, 『한경지략』, 탐구당, 1974,

p.145)을 참고할 것. 그 밖에 1713년, 궁중 초상화를 그릴 때 참가하는 장인(匠人)의 등급 및 종류를 보면, 조각장(彫刻匠) 1등 변수산(卞壽山), 2등 윤유천(尹有天)이 나온다.(이성미, 「조선왕조 어진관계 도감의궤」, 『조선시대 어진관계 도감의궤 연구』, 한국정신문화연구원, 1997, p.23) 또한 장인들에 관한 연구는 미술사의 여러 분야를 밝혀 줄 수 있을 터인데 관련 연구는 대개 공업 분야에서 이뤄지고 있다. 다음 연구를 참고할 것. 송찬식, 『이조 후기 수공업에 관한 연구』, 서울대학교출판부, 1973; 유원동, 『한국근대 경제사 연구』, 일지사, 1977; 이우성, 「18세기 서울의 도시적 양상」, 『한국의 역사상』, 창작과비평사, 1982; 강만길, 『조선시대 상공업사 연구』, 한길사, 1984.

64. 김원용, 「조선조 왕릉의 석인 조각」, 『한국미술사연구』, 일지사, 1987, p.221 참고.

65. 김정수, 『조선조각사』 1권, 조선미술출판사, 1990, p.248 참고.

66. 김정수, 『조선조각사』 1권, 조선미술출판사, 1990, pp.248-249 참고.

67. 조은정, 「19-20세기 궁정 석조각에 대한 소론」, 『한국근대미술사학』 제5집, 청년사, 1997 참고. 조은정은 시는 문예비의 기괴을 미자상으로 보아야 한다는 견해를 내놓았다.

68. 김정수, 『조선조각사』 1권, 조선미술출판사, 1990, p.251.

69. 조은정, 「19-20세기 궁정 석조각에 대한 소론」, 『한국근대미술사학』 제5집, 청년사, 1997.

70. 조은정, 「19-20세기 궁정 석조각에 대한 소론」, 『한국근대미술사학』 제5집, 청년사, 1997.

71. 조은정, 『조선 후기 16나한상에 대한 연구』, 이화여자대학교 대학원 미술사학과, 1987.

72. 조은정, 『조선 후기 16나한상에 대한 연구』, 이화여자대학교 대학원 미술사학과, 1987, pp.144-157.

73. 유마리, 「조선시대의 조각」, 『한국미술사』, 예술원, 1984, p.495.

74. 정옥자, 『조선 후기 문화운동사』, 일조각, 1988, pp.216-225 참고.

75. 강관식, 「조선 후기 규장각의 자비대령화원제」, 『간송문화』 제47호, 1994 참고.

76. 윤희순, 『조선미술사연구』, 서울신문사, 1946, p.107 참고.

77. 이 숫자는 생도들까지 포함한 것이다. 박정혜, 「의궤를 통해서 본 조선시대의 화원」, 『미술사연구』 제9호, 1995; 이성미, 「조선왕조 어진관계 도감의궤」, 『조선시대 어진관계 도감의궤 연구』, 한국정신문화연구원, 1997 참고.

78. 유본예, 『한경지략(漢京識略)』, 1890.(권태익 옮김, 『한경지략』, 탐구당, 1974, p.157 참고.)

79. 국사편찬위원회 편, 『고종시대사』 1-5, 국사편찬위원회, 1965. 황철, 『어문공(魚文公) 전기』, 1990.(윤범모, 「조선시대 말기의 시대상황과 미술활동」, 『한국근대미술사학』 창간호, 청년사, 1994, p.79에서 재인용.) 박정혜, 「대한제국기 화원제도의 변모와 화원의 운용」, 『근대미술연구 2004』, 국립현대미술관, 2004.

80. 천병식, 『조선 후기 위항시사 연구』, 1991, 국학자료원, pp.143-164.

81. 국가나 불교교단에서 요구하는 대규모 창작의 경우 집단창작이 이뤄졌지만 그 밖에 거의 모두가 화가 개인의 창작이 주류를 이루었음을 떠올릴 필요가 있다.

82. 이동주, 「속화」, 『우리나라의 옛 그림』, 박영사, 1975 참고.

83. 이규경, 『오주연문장전산고』.(원동석, 「한국 민속화의 양식과 공간형식」, 『목포대학논문집』 제5집, 목포대학교, 1982 참고.)

84. 최열, 「민족미술의 민중적 전통과 창조를 위하여」, 『시대상황과 미술의 논리』, 한겨례, 1986 참고.

85. 창덕궁 내전벽화,『조선일보』, 1920. 6. 25.
86. 안귀숙,「조선 후기 불화승의 계보와 의겸(義謙) 비구에 관한 연구(상)」,『미술사연구』제8호, 미술사연구회, 1994, p.63 참고.
87. 이동주,『한국회화사론』, 열화당, 1987, p.220.
88. 문명대,『한국의 불화』, 열화당, 1977, p.165.
89. 안귀숙,「조선 후기 불화승의 계보와 의겸 비구에 관한 연구(상)」,『미술사연구』제8호, 미술사연구회. 1994; 고해숙,『19세기 경기지방 불화의 연구』, 동국대학교 대학원 미술사학과, 1994; 장희정,『18, 19세기 조계산 지역 불화 연구』, 동국대학교 대학원 미술사학과, 1994.
90. 안귀숙,「조선 후기 불화승의 계보와 의겸(義謙) 비구에 관한 연구(상)」,『미술사연구』제8호, 미술사연구회, 1994, pp.64-65.
91. 안귀숙,「조선 후기 불화승의 계보와 의겸 비구에 관한 연구(상)」,『미술사연구』제8호, 미술사연구회, 1994 참고.
92. 고해숙,『19세기 경기지방 불화의 연구』, 동국대학교 대학원 미술사학과, 1994, pp.42~46 참고.
93. 장희정,『18, 19세기 조계산 지역 불화 연구』, 동국대학교 대학원 미술사학과, 1994.
94. 범해 지음, 김윤세 옮김,『동사열전(東師列傳)』, 광제원, 1988.(장희정,『18, 19세기 조계산 지역 불화 연구』, 동국대학교 대학원 미술사학과, 1994, p.82에서 재인용.)
95. 홍윤식,『한국불화 화기집』, 가람사연구소, 1995 참고.
96. 안귀숙,「조선 후기 불화승의 계보와 의겸 비구에 관한 연구(상)」,『미술사연구』제8호, 미술사연구회, 1994, p.87.
97. 안귀숙,「조선 후기 불화승의 계보와 의겸 비구에 관한 연구(상)」,『미술사연구』제8호, 미술사연구회. 1994, p.87.
98. 안귀숙,「조선 후기 불화승의 계보와 의겸 비구에 관한 연구(상)」,『미술사연구』제8호, 미술사연구회, 1994, p.90.
99. 고해숙,『19세기 경기지방 불화의 연구』, 동국대학교 대학원 미술사학과, 1994, p.32.
100. 이태호,「역대화가약보」,『산수화』상, 중앙일보사, 1980, pp.210-229 참고.
101. 김동원,『조선왕조시대의 도화서 화원』, 홍익대학교 대학원 미술사학과, 1980, p.59 참고.
102. 『세종실록』46권, (1429).(김동원,『조선왕조시대의 도화서 화원』, 홍익대학교 대학원 미술사학과, 1980 참고.)
103. 식화(食貨) 3,『고려사』지, 권34 참고.
104. 유본예(柳本藝),『한경지략(漢京識略)』, 1890.(권태익 옮김,『한경지략』, 탐구당, 1974, p.145 참고.)
105. 최완수,『명찰순례』3, 대원사, 1994, p.20 참고.
106. 예용해(芮庸海),「금어편」,『인간문화재』, 대한교과서 주식회사, 1963, pp.310-312.
107. 강명관,「18, 19세기 경아전과 예술활동의 양상」,『한국 근대문학사의 쟁점』, 창작과비평사, 1990.
108. 신용하,「오경석의 개화사상과 개화활동」,『한국 근대사회사상사연구』, 일지사, 1987, p.51.
109. 허련 지음, 김영호 옮김,『소치실록』, 서문당, 1976, p.46.
110. 허련 지음, 김영호 옮김,『소치실록』, 서문당, 1976, p.50.
111. 『영조실록』44권.(강명관,「조선 후기 서적의 수입, 유통과 장서가의 출현」,『민족문학사연구』제9호, 민족문학연구소, 1996, p.176 참고.)
112. 강명관,「조선 후기 서적의 수입, 유통과 장서가의 출현」,『민족문학사연구』제9호, 민족문학연구소, 1996, p.177 참고.
113. 조희룡,『호산외사』, 1844.(조희룡·유재건 지음, 남만성 옮김,『호산외사/이향견문록』, 삼성미술문화재단, 1980, pp.53-54에서 재인용.)
114. 유본예 지음, 권태익 옮김,『한경지략』, 탐구당, 1974, p.244.
115. 유본예 지음, 권태익 옮김,『한경지략』, 탐구당, 1974, p.240.
116. 모리스 쿠랑 지음, 정기수 옮김,『조선서지학서론』, 탐구당, 1989, p.20.
117. 모리스 쿠랑 지음, 정기수 옮김,『조선서지학서론』, 탐구당, 1989, p.22.
118. 강명관,「18, 19세기 경아전과 예술활동의 양상」,『한국 근대문학사의 쟁점』, 창작과비평사, 1990.
119. 모리스 쿠랑 지음, 정기수 옮김,『조선서지학서론』, 탐구당, 1989, p.58 참고.
120. 이 조약을 맺으러 갔던 관리는 외교에 관한 한 백치 상태였던 듯하다.

19세기말·20세기초

시대사상과 미술

1870년대 개항과 더불어 일제를 비롯한 서양 열강들의 침입으로 말미암아 위기가 날로 높아졌으니 안으로는 계급모순이 거세지고 밖으로는 우리나라와 외국 자본주의 제국 사이의 모순이 드세져 힘겨운 나날이 끝없었다. 거듭되는 불평등조약에 따른 정치 경제의 반식민지화 속에서도 자본계급이 점차 성장했다. 1884년 앞뒤로 각지의 사상도고(私商都賈)가 회사·상사를 설립했다. 이들은 앞서 펼쳐오던 국내, 국외 무역을 내용으로 삼아 사업을 펼쳐나갔다. 이를테면 그 해 인천에 있던 대동상회는 외국 무역을 하는 데 증기기관을 쓰는 범선을 주요 운송수단으로 활용했다. 그러나 제국주의 국가의 침략과 서양 상품의 유입으로 민족자본 형성과 발전이 제약을 겪을 수밖에 없었다.

부패한 통치자들은 농민들을 짓누르고 빼앗기를 그치지 않았다. 1894년에 일어난 갑오농민전쟁은 집권자들을 위기로 몰아넣었고 따라서 개량 수준의 갑오개혁을 실시하게끔 했다. 또한 일본과 러시아, 미국 따위가 서로 견제하며 조선을 식민지화하려는 쟁탈전을 펼침에 따라 민족주의 세력이 정치무대 일선에 나설 수 있었다. 그들은 마침내 독립협회를 창설하여 만민공동회를 열고 숱한 도시 시민들을 이끌어나갔다. 하지만 주도세력의 나약함과 개량성, 토지문제 해결에 대한 무능 따위로 활력을 잃어갔고 결국 1년 만에 운동이 끝나고 말았다. 호시탐탐 조선을 강탈하여 식민지로 만들려던 일본은 1904년, 러시아와 전쟁을 일으키고 5만 대군을 조선에 들여, 1905년 11월에 을사늑약을 강제로 불법체결했다. 이같은 참담한 역사 속에서 각계 각층 사람들은 불굴의 투쟁을 펼쳐나갔다.

을사늑약이라는 불법조약 체결을 계기삼은 유인석(柳麟錫), 홍범도(洪範圖), 최익현(崔益鉉), 신돌석(申乭石) 들의 의병운동이 불길처럼 타올랐다. 그 주도자 일부는 권력 중심부에서 밀려난 이른바 재야세력으로 자리잡고 있었던 지식인들, 특히 조선 성리학자들이었다. 19세기 소수 가문의 권력 독점을 뜻하는 세도정치기에 밀려난 그들은 대부분 향토에 자리잡고 있었는데 방대한 세력을 전국 범위에서 이룩하고 있었다. 그들은 거의 모두 조선중화주의를 대물림한 이들이다. 이들 보수 유생(儒生)들은 시대의 추세에 따라 서구문명 앞에 기를 펴지 못하고 있었지만, 서양의 침략이 힘의 논리에 따른 야만임을 꾸짖었다. 『존화록(尊華錄)』은 송병직(宋秉稷)이 1900년에 내놓은 책으로, "재야 유림들의 결집력을 보여준 마지막 불꽃이자 의병운동의 이론서"[1]였다. 이 때 위정론을 펼친 지식인들은 조국이 식민지로 떨어지는 것을 보면서 조선의 중화다움을 지키기 위해 위정척사(衛正斥邪)의 깃발을 들어 올렸으니 그들은 1897년, 조선을 대한제국으로, 왕의 칭호를 황제로 바꾸는 데 가장 커다란 지지기반 노릇을 했다. 의병장 유인석은 다음과 같이 절규했다.

"중화의 맥이 끊어지니 이에 영원히 오랑캐가 되고, 인류의 종말이 되니 이에 영원히 짐승이 되누나. 영원히 오랑캐와 짐승이 된 후에 누구와 의논할 수 있나? 오직 이에 의지할 뿐… 실로 먼저 무기를 잡을 일이다."[2]

그들의 의병운동은 반식민지 상황에서 대중들의 폭넓은 지지를 얻었다. 민족 자주화를 지향하는 여론을 따른 결과였다. 그러나 그들은 새사회 건설구상과 계획을 민족 성원들에게 내놓지 못했다.[3] 이미 부정할 수 없는 시대의 흐름을 따라잡지 못했다. 따라서 대중의 받침을 오랫동안 폭넓게 받기 어려웠다.

그들과 달리 세기말 세기초 개화파들은 권력 중심에서 민비 일족 관료와 권력 투쟁을 벌이는 한편, 조선문명은 낙후되

었으니 일본을 통해 서구문명을 흡수해 부국강병을 이룩해야 한다는 사상을 지니고 있었다.

그들 가운데 일부는 안으로 정치와 교화를 정비하고 밖으로 외적을 물리치며 새로운 기계기술을 발전시키고 외국의 장점을 받아들여 부국강병을 이루자는 이른바 동도서기론자(東道西器論者)도 없지 않았다. 이처럼 독자한 구상을 갖고 있던 이들 가운데 이종태(李鍾泰)는 『진명휘론(進明彙論)』[4]에서 역(易)의 이치인 시(時) 개념을 내세우며 '변역(變易)'의 논리를 펼쳐나갔다. 그는 현실에 합당한 지금의 정치를 펼칠 것을 주장했고, 김석환(金碩桓)은 「대한자강회 축사」[5]에서 유교 고전인 '민본(民本)'의 개념을 끌어들이되 그것의 근본은 학술에 있으니 이를테면 배움 같은 것인데, 유교의 정치학과 달리 이천만 모두 의무를 갖고 힘을 합쳐 국권을 회복해야 한다는 국민주의 학술개념, 민주의 정치학 사상을 보여주었다. 현채(玄采)가 『천자문』이나 『사략(史略)』 따위를 교육하는 것이야말로 "천부(天賦)의 자유를 방기하고 노예의 성질을 양성하는 것일 뿐"[6]이라고 꾸짖는 태도는 바로 그같은 국민주의의 학술개념을 잘 보여준다. 그래서 현채는 『동국역사』 같은 보통학교 교과서를 다시 지었으며, 이종태는 서구의 신학(新學)과 본래의 고학(古學)을 종합하여 창조성 넘치는 비약을 이뤄야 한다는 견해를 내놓았다.[7]

한편, 신채호(申采浩), 양기탁(梁起鐸), 장도빈(張道斌) 같은 자강운동론자들은 실력양성보다는 국권회복을 위해 국가의식, 국혼의 고취가 절실하다고 여기고 있었다. 이들은 1909년, 조선의 완전 식민지화가 또렷해질 무렵엔 국외 독립운동기지 건설구상을 내놓았으며 앞선 자강론자들과 달리 선독립론을 주장하고 있었다. 특히 이들은 문명개화와 실력양성을 주장하는 가운데 그 성격이 결코 '동화적(同化的) 모방'이어서는 안 된다고 느세찬 주장을 펼쳤다. 그들은 "나의 정신은 전혀 없고 남에게 복종하기만 즐기며, 나의 이해는 따지지 않고 남을 본뜨기만 힘써서 내가 남되기를 자원하다가 필경 내 몸이 남의 몸으로 화하며 나의 족(族)이 남의 족으로 화하여 그 국가와 그 종족이 소융(消融)되어 버리는 모방"[8]이란 '노예적 모방'이므로 따를 수 없고, '내가 남과 동등코자 하는 동등적 모방'을 주장했다. 또 이들은 국가정신을 강조했는데 '국수(國粹) 보전론'과 단군에 대한 관심을 강하게 보였다. 그들은 '그 나라에 역사적으로 전래하는 풍속·습관·법률·제도 등의 정신'이야말로 국수이고 또 그것이 국민정신 유지와 애국심 환기의 근거라고 주장했다. 이러한 국수 보전론은 문명개화론자들이 '서구화 지상주의'에 빠져 전래의 제도·풍속·습관을 파괴할 것을 주장하며, 또한 일본인들이 '동조동근(同祖同根)'을 내세우면서 '일선 동조론' 따위를 주장할 뿐만 아니라 일부 조선인들도 그에 동조하는 따위에 대한 또렷한 대응이었다. 이러한 생각은 1910년대 이후 식민지에서 비타협 민족주의사상의 샘터였다.

반식민지 아래서 대중들의 의지와 결합한 의병부대는 농민 출신과 위정척사 계열의 지식인 출신이 지도부를 이루고 있었다. 의병부대의 투쟁은 완전 식민지화를 막을 수는 없었지만 일제의 야욕을 몇 년 동안이나마 늦출 수는 있었다. 이에 일제는 군대와 헌병, 경찰력을 증강하면서 삼광정책(三光政策)을 펼쳤는데, 남김없이 죽이고(殺光), 남김없이 태우며(曉光), 남김없이 약탈하는(奪光) 초토화 전술이었다. 1909년 9월부터 11월까지 남한 대토벌작전을 펼쳤고 이에 따라 의병투쟁은 퇴조의 길로 접어들었다. 또한 애국계몽운동을 주도하던 지식인들은 의병전쟁 세력과 연대하지 못한 채 일제의 짓밟음에 무기력하게 무너져 내릴 수밖에 없었다.

1900년 앞뒤 시기의 개화파 사상은, 조선이 과학문명이 없는 후진국가라는 생각과, 일본은 일찍이 서양의 과학문명으로 개화한 선진국가란 인식을 바탕에 깔고 있었다. 이러한 생각이 점차 발전을 거듭해 1890년대에 이르러서는 과학기술뿐만 아니라 정치사상과 체제까지 서양을 닮아야 한다고 여겼다. 이들의 견해를 묶어 개화자강론이라 이른다.[9] 이들은 일제가 조선을 반식민지로 만든 1905년 무렵 활발하게 움직이기 시작했다. 그들은 의병투쟁을 꾸짖으면서[10] 교육을 진흥하고, 실업을 진흥시키며, 폐습을 타파해야 한다고 여겼다. 이 무렵 미국과 일본 유학생들이 귀국하여 이 운동에 나서고 있었는데, 일제 통감부가 내세운 교육진흥과 식산흥업을 내세울 뿐만 아니라 '조선민족 열등성론'[11]에 바탕을 둔 폐습 타파를 주장했다.

개화자강론사상의 배경은 사회진화론이었다. 강자가 약자를 지배한다는 이 이론은, 경쟁사회에서 살아 남을 수 있는 길은 오직 실력을 갖추는 것밖에 없다는 생각을 갖게 했다. 일본인들은 이러한 사회진화론을 밑에 깔고 있는 '조선민족 열등성론'을 조선 지식인들에게 널리 퍼뜨렸다. 이들 지식인들은, 조선민족이 고루하고 수구성이 짙으며, 모험심과 진취성이 결여되어 있고, 당파성·나태성·의뢰성이 강하고, 애국사상이 결핍되어 있다[12]고 왜곡시킨 생각을 의심없이 받아들였다. 자기 민족의 역량을 평가함에 있어 이같은 생각은 위험하기 짝이 없는 결과를 낳을 게 뻔한데도 일본에 대한 열등의식에 사로잡힌 그들은 일제의 조선 식민지화 이데올로기의 나팔수로 나섰던 것이다.

개화자강론자들은 조선민족 열등의 상징인 폐습을 타파하자고 한결같이 소리 높여 외쳤다. 자기를 꾸짖음으로써 보다 나은 부국강병을 이루자는 주장임에도 그들의 사상 바탕은 식민지 조선을 노예화시키기 위한 제국주의자들의 사상 바탕과 아예 같았으며, 식민주의 이론과 이데올로기를 조선 민족사회에 퍼뜨리는 데 가장 큰 힘이 되었다. 사학자 조동걸이 일찍이 일제의 침략삼서(侵略三書)라 이름붙인 일본인 츠네야 세이후쿠(恒屋盛服)가 지은 『조선개화사』의 한 구절을 보면 다음과 같다.

"도부(都府)의 영락(零落), 촌읍의 쇠잔, 강기(綱紀)의 이폐(弛廢), 살펴보면 반도의 풍물이 하나도 쇠망의 상태가 아닌 것이 없다. 인심의 내부는 시의권사(猜疑權詐), 상하기망(上下欺罔)을 일삼는다. 적개심은 모두 소모하여 없고 남에게 의뢰하는 것을 능사로 한다. …신라왕조의 융성, 광개토왕의 패업은 그 흔적을 찾을 수 없다."[13]

츠네야 세이후쿠(恒屋盛服)는 일선 동조론을 펼치면서 조선의 침체성·정체성·사대성을 힘주어 말하고 또한 조선 근대사 부분에서도 이른바 '신문명을 받아들이는 데서 일본은 자동(自動), 조선은 타동(他動)'이라고 왜곡하여 조선 근대사의 타율성을 조작하는 데 애썼다. 또 그는 '문화식민론'을 펼쳤는데, 청일전쟁 뒤 일본의 문명 개도로 일본문화가 조선에 전해져서 일본식 낱말 따위를 쓰고 있으므로 문화를 통해 식민지 경영을 꾀할 수 있는 전망이 밝다고 생각했다.[14]

애국계몽 사상가이자 개화자강론자 가운데 대표자의 한 사람인 장지연(張志淵)은, 조선이 오랫동안 화하주의(華夏主義)를 숭배함으로써 그 풍속 습관이 의뢰 고착스런 것으로 자리잡았고, 빈 글과 뜬 문장만을 추구하는 경향이 생겼으며, 짓눌림에 묶여 위미유약(萎靡柔弱)에 나태구차(懶怠苟且)한 성격을 가져 오늘과 같이 나라의 힘을 떨치지 못하는 결과에 이르렀다고 생각하고 있었다.[15] 그러므로 개화자강론자들은 먼저 실력을 양성하고 뒷날 독립을 꾀하자고 주장했고 심지어는 일본의 보호 아래 동양의 평화를 꿈꾸는 사람도 나올 정도였다.[16] 이런 환상은 국제정세 인식에서 비롯하는 것으로, 개화자강론자들의 국제정세 인식은 매우 안이한 것이었다. 일본을 조선의 평화를 수호하고 문명을 발달시켜 줄 이웃으로 여기고 있었던 것이다. 따라서 일본맹주론을 숨기고 있는 '동양평화론' 따위를 믿었다. 문명개화와 부국강병을 위해 일본이 조선을 보호해도 좋다는 데로 나갔던 이 위험한 생각은 얼마 뒤 현실로 나타났다.

안중식, 이도영 들을 끌어들였던 오세창은 대한자강회의 주도자 가운데 한 사람이었다. 개화자강론자요, 비타협 민족주의자인 오세창은 그 무렵 일본을 '동양문명의 선도자'라고 여기고 있었다. 그는 일본이 서양세력의 침략을 막아 주고, 다른 한편으로는 동양의 여러 나라의 문명개화를 위해 힘쓰고 있는 나라라고 믿고 있었던 것이다.[17]

사회 역사의 조건에서 발생한 사상과 노선은 그에 가까이 다가선 이들의 미적 활동, 화단세력 형성에 여러 가지 영향을 끼친다. 하지만 이 때처럼 그것이 또렷하게 나타났던 시대도 드물었다. 역사는 모든 분야에서 식민지에 대한 저항과 순응의 갈림길을 요구했고, 오세창, 안중식, 이도영을 중심축으로 삼고 있던 서울화단은 대체로 순응의 길을 걸었다.

19세기말에 접어들어 새로운 변화가 일어났다. 또렷한 것은 신감각파의 몰락이다. 신감각주의 흐름에 속하는 대부분의 화가들은 불교화단의 계파처럼 강력한 집단을 이루고 있지 않았다. 그것은 대물림 제자들을 길러내고 또한 집단과 집단 사이의 경쟁을 통해 스스로 새로운 실험과 도전을 꾀할 수 있는 토론의 바탕을 마련하지 않았다는 것과 같은 뜻이다. 여러 갈래의 조직 또는 교육기관을 갖추고 있었다면 스스로 시대정신을 거울처럼 비추는 미학과 양식에 대해 민감하고 또 그런 방향을 좀더 일찍 깨우칠 수 있었을 터이다. 신감각파는 시간이 흘러 후원세력조차 사라져 가는 세기말 조건에서 새로운 도전을 꾀하지 못함으로써 더이상 살아 남을 수 없었다.

하지만 그와 달리 불교화단에서는 19세기 후반기에 왕성하던 계보들 대부분이 20세기에 접어들어서도 여전히 위력을 발휘하는가 하면, 잔존하는 몇 도화서 화원들이 새로운 후원세력을 맞이하여 힘을 갖추고 조직을 다시 꾸려 세력을 키워 나갔다. 물론 그들이 새로운 시대현실에 대응하는 법고창신의 미학과 양식을 창조해 나감으로써 얻은 열매는 아니었다. 막강한 불교교단의 힘이 버티고 있었고, 또한 몇몇 도화서 화원들에겐 장승업이라는 거장의 후광과 더불어 스러져 버린 황실과 친일귀족들이 위력에 넘치는 후원세력으로 나섰던 것이다.

유랑화가들이 미술동네에 끼어들지 못한 채 예술가의 지위를 얻을 수 없었던 것도 시대정신에 합당한 미적 이상과 조형양식을 창조해 나갈 힘이 없었던 탓일 터이다. 물론 유랑화가는 발생하던 때부터 미술동네엔 아예 기웃거리지 않았다. 게다가 사제관계나 혈연 따위로 얽혀나가던 미술동네는 유랑화가들에 대해 거친 배타성을 보였다. 세월이 흘러 식민지

문화환경은 민간경제를 파탄시켜 나감으로써 유랑화가들의 활동토대조차 부숴 버렸다. 이같은 신감각파의 몰락과, 관변 형식파 및 불교화단의 대물림, 유랑화가의 불안정성 따위는 그러한 시대상황과 분위기에 대응하는 것이다.

19세기말의 시대상황은 지식인들이 가꾸어야 할 가치를 새로이 요구했다. 봉건성 극복이나 근대성 획득보다는 민족 자주성을 제대로 세우는 일이 최고의 가치로 떠올랐던 것이다. 이같은 시대정신은 화가들로 하여금 전통을 지키는 쪽으로 나가도록 했다. 자기 문화의 오랜 역사와, 위력에 넘치는 고유성을 대물림하는 민족의 발자취는 모두 계승과 혁신을 경험한다. 그 굵은 줄기를 탐스럽게 일궈나가는 힘이 민족정신이며 민족의 미적 이상일 터이다. 동북아시아 국제문화를 구성하는 일원으로서 우리 민족은 고유문화를 꾸준히 발전시키며 숱한 거장들을 배출했다.

세월이 흐르면서 생활양식과 관습이 달라지듯 사람들의 미적 취향과 그림양식도 달라진다. 그럼에도 불구하고 19세기 말까지 화가들은 수묵채색화의 고유한 도구와 기법 및 양식과 정신을 대물림하며 깊이와 넓이를 더해 왔다. 앞서 말한 모든 것들은 위대한 유산일 뿐만 아니라 의연 미적 활동의 일부로 살아 움직이고 있다.[18]

민족이 위기에 처하자 그러한 미적 활동은 보다 거센 힘을 발휘했다. 위기 앞에서 자기 정체성을 지키려는 것은 거의 본능일 수밖에 없으므로 고유 전통을 튼실히 하려는 경향은 시대의 요청이었을 터이다. 자신의 고유한 사상을 시대현실에 알맞게 혁신할 넉넉함을 갖지 못한 처지에서 민족 위기에 대처하려 했던 많은 지식인들, 특히 위정척사파의 민족성은 그같은 고유한 양식의 그림을 받침하는 유력한 후원세력이었다.

세기말 세기초에 형식화 경향을 보인 화가들은 거의 모두 1850년을 앞뒤로 태어난 세대들이다. 또 다른 특징은 서울화단보다는 서울 밖의 화단에서 활동한 화가들이라는 점이다. 이 대목에서 권력중앙에서 밀려난 조선 성리학자들 대부분이 19세기 내내 향촌으로 파고들며 재야세력화했음을 떠올릴 필요가 있다. 향촌과 재야 유림들이야말로 위정척사사상의 보금자리였다.

동북아시아 고유의 미술양식 및 고전정신을 지키고자 하는 세력과 함께 이제는 낡아 버린 신감각파 양식을 대물림한 화가들이 세기말 미술동네를 수놓았다. 오직 고유양식과 고전정신이야말로 밀려드는 외세에 맞선 민족과 시대의 담보물이었다. 그 고유한 전통을 지키려는 세력에게 새로운 민족미술 구상은 상징양식으로 나타났다. 양기훈(楊基薰)의 〈혈죽도〉에서 보듯 사군자와 더불어 채용신(蔡龍臣)의 위정척사의 기치를 높이 든 지사들의 초상화 양식으로 불꽃을 태워나갔다. 그것은 새로운 것이었으며 더불어 새로운 것이 아니었다. 밀려드는 서구 근대주의미술과 일본 근대미술 잣대를 지닌 채 보면 그것은 낡은 것일 뿐만 아니라 열등한 것이지만, 민족의 감각과 미적 활동의 역사와 미학의 잣대로 보자면 그것은 새로운 것일 뿐만 아니라 우월한 것으로서 저항미술이요, 상징주의 양식의 개화였다.

그 미술이 내전과 외세 침략이라는 새로운 시대환경을 비추는 저항미술로 나섰지만 밀려드는 서구 근대주의미술 양식 분야에서 민족과 시대를 담보하는 실험정신과 도전태도를 보여주지 않았다. 오직 민족 정체성을 지키려는 세력이 정치·경제·문화 모든 분야에서 우세를 보였다. 민족 자주성을 지키려는 태도야말로 서구 근대주의미술을 받아들이는 태도에 우선했던 것이다. 19세기 말에서 20세기로 넘어오는 시기에 융성했던 형식화 경향이 바로 그 시대정신을 반영하고 있다. 이 시기 조선 근대화가들은 민족성을 그 형식의 고수에서 찾았다. 이를테면 장승업의 형식주의가 일세를 풍미한 것도 그같은 시대정신을 드러내는 것이다.

註

1. 정옥자, 「19세기 존화사상의 위상과 역사적 성격」, 『한국학보』 1994 가을호, p.55.
2. 정옥자, 「19세기 존화사상의 위상과 역사적 성격」, 『한국학보』 1994 가을호, p.55.
3. 식민지로 떨어지지 않았다면, 이들 가운데 많은 이들이 여러 지역의 많은 대학에 자리를 잡았을 테고, 자신의 철학사상을 시대의 주류로 세워나갈 수 있었을 터이다. 송찬식(宋贊植)은 다음과 같이 가정했다. "만약 우리가 국권을 잃지만 않았다면, 외국같이 유학자들이 대학강단에 섰을 겁니다. 그러나 일본의 침략을 받아 개화세력은 침략자를 대변하는 꼴이 됐고, 전통사상을 지키려던 유학자들은 협조를 하지 않음으로써 시대에 역행하는 측면을 드러냈던 것이지요. 양측이 세력균형을 이루어 나갔어야 하는데 외국세력이 개화측을 지원하는 바람에 개화세력도 전통사상측도 매몰되고 만 셈입니다."(송찬식, 금장태(琴章泰), 「유학(儒學) 근백년(近百年)의 성격」, 『속유학 근백년』, 여강출판사, 1989, p.320.)
4. 이종태 편, 『진명휘론』, 1906.
5. 김석휜, 「대한지강회 축사」, 『대한지강회 월보』 창간호, 1906.
6. 현채, 『유년필독석의』, 1907.(임형택, 「20세기초 신·구학의 교체와 실학」, 『민족문학사연구』 제9호, 민족문학연구회, 1996, p.9에서 재인용.)
7. 임형택, 「20세기초 신·구학의 교체와 실학」, 『민족문학사연구』 제9호, 민족문학연구회, 1996 참고.
8. 동화(同化)의 비관, 『대한매일신보』, 1909. 3. 23.
9. 박찬승, 『한국 근대정치사상사 연구』, 역사비평사, 1992 참고.
10. 물론, 의병투쟁이 아닌 다른 것으로 항일에 몸바칠 수 있고 또 그래야 한다. 하지만 의병투쟁을 꾸짖을 자격은 누구에게도 없다.
11. 이만열, 「19세기말 일본의 한국사 연구」, 『청일전쟁과 한일관계』, 일조각, 1985 참고.
12. 조동걸, 「민족사학의 성립 과정과 근대사 서술」, 『한국 민족주의의 발전과 독립운동사 연구』, 지식산업사, 1993 참고.
13. 츠네야 세이후쿠(恒屋盛服), 『조선개화사』, 동아동문회, 1901. (조동걸, 『한국 민족주의의 발전과 독립운동사 연구』, 지식산업사, 1993, p.40에서 재인용.)
14. 조동걸, 「민족사학의 성립 과정과 근대사 서술」, 『한국 민족주의의 발전과 독립운동사 연구』, 지식산업사, 1993, p.41 참고.
15. 박찬승, 『한국 근대정치사상사 연구』, 역사비평사, 1992 참고.
16. 개화자강론자들 가운데서도 장지연 같은 이는 일제에 타협하지 않는 태도를 지니고 있었다. 하지만 개화자강론의 바탕에 민족 열등성, 민족 비하론 따위가 자리잡고 있었음을 부정하기 어렵다. 그러므로 타협이건 비타협이건 개화자강론이란 식민지 조선 열등성, 낙후성 같은 민족 비하론과 다를 수 없다. 물론, 민족성을 꾸짖던 태도를 「고 딮이뇽고 시민주의가 같은 것이라고 보는 눈길이 바른 것은 아니다. 자상하고 깊이 있는 나눔이 필요한 대목이다.
17. 오세창, 「대조적의 관념」, 『대한협회 회보』 제5호.(박찬승, 『한국 근대정치사상사 연구』, 역사비평사, 1992, p.57 참고.)
18. 18세기 이후 사회 분위기를 반영하는 흐름과 19세기 중엽 이후 사회 분위기를 반영하는 흐름이 다르지만 그 다름이 모든 것을 뒤바꿀 만큼 혁명스런 것인지를 밝힘에는 더 많은 연구가 필요하다. 그것은 20세기와 빗댈 때도 마찬가지다. 역사에서 문학예술은 대물림의 전통이 훨씬 드센 것이면서도 또한 혁신하는 힘이 매우 큰 것이다. 이 대목에서 박지원이 『연암집』에서 "법고하되 변화를 알고, 창신하되 전거(典據)에 능하다면 지금의 글이 오히려 옛날의 글이다"고 썼음을 떠올릴 일이다.

19세기말·20세기초의 미술

이론활동

세기말, 공예란 낱말은 산업을 아우르는 개념이었다. 이러한 생각은 1882년 9월, 정부 안의 토론을 담고 있는『일성록(日省錄)』에 실린 다음과 같은 견해에서 엿볼 수 있다.

"공예의 교묘함과 상업의 번성함과 의약 기술은 그 정수를 배우고 그 묘리를 취하며, 국민이 그 재주와 지혜를 모두 습득하여 여러 기술에 종사케 한다면 굳이 특별한 재주를 타고난 사람만을 널리 구할 필요도 없다."[1]

자강론자였던 장지연(張志淵)도 공예의 진흥을 통해 나라의 부강을 도모해야 한다[2]고 주장했다. 이 때가 1900년이다. 장지연은 과학 및 공업 기술까지 포함해 공예라는 낱말을 쓰면서, 당대에 이르러 '공예가 퇴축부작(退縮不作)하여, 반귀천업(反歸賤業)하여, 인재가 민몰불흥(泯沒不興)' 하고 있음을 꾸짖고, "오늘날 우리가 서양인의 발 밑에 유린당함을 면치 못하고 있지만 재기있는 인물을 적절히 교육시킨다면 서양인에게 뒤질 것이 뭐냐"[3]고 주장한다.

장지연은 우리나라 각종 공예품이 해외에서 칭찬받고 있음을 가리키면서, 우리의 재질과 역량이 대단하지만 탐학한 관리들이 관의 명령을 빙자해 공예 기능인들을 못살게 함에 따라, 아예 공예에 종사치 못하게 말리는 경향이 드세졌다고 꾸짖는 가운데, 공예 장려정책을 펼쳐야 할 것이라고 주장한다.[4]

공예를 산업으로 보는 이러한 견해는 그 무렵 매우 흔했다. 1883년 11월 21일자『한성순보』에는 관세 규칙을 논하면서 여러 가지 공예품과 더불어 '조각'과 '회화'를 나누어 표기하고 있다. 얼마 뒤인 1899년 8월 10일자『황성신문』에 '미술, 장식술, 문학, 연회술, 사학, 고고학…'으로 파리 만국학예회의 제2부 분야를 소개하고 있다. 그림과 조각도 나누고 또한 장식술도 나누었으니 이 무렵 미술 종류 체계에 대한 인식을 매우 또렷하게 살필 수 있다.

『황성신문』 1884년 3월 11일자에는 외국의 문화를 소개하는 가운데 학회, 음악학교와 더불어 '미술국(美術局)'이라고 표기한 바 있다. 그런데 미술이란 낱말이 이 무렵 별다르게 필요하지 않았으니 1900년, 사립흥화(興化)학교는 그림과목 이름을 '도화'로 쓰고 있었다.[5] 또 어떤 경우엔 그림을 '화도(畵圖)'라 부르기도 했다.[6] 1904년에 이르러 지운영(池運永)이 상해로 유화를 배우러 떠난다는 기사 내용에 '유화'란 낱말을 쓰는 게 보인다. 한편, 미술에 관해 적극성 넘치는 견해는 다음과 같은 1903년의 신문 기사에서 볼 수 있다.

"미술관: 우리나라는 미술의 나라란 칭찬을 얻고 있는 나라지만… 그 미술이 불란서나 독일, 이탈리아 따위를 능가하려 함은 칠기나 도자기와 조각과 직물, 자수, 칠보와 회화 따위요… 회화는 우리나라에서 고유한 미술인데, 당송에서 채범(採範)하여 다시 많은 변화를 거쳐 기파(幾派)에 화도(畵道)를 나누었으나, 위요(爲要)한 바는 아치(雅致)와 풍운(風韻)과 의장(意匠)의 묘술(妙術)로 거의 세계를 독보(獨步)하려 할지라. 그 진열한 것은 미술관 내 10분의 7을 거(居)하니 출품자들은 이걸로 만족치 아니하며…"[7]

장지연의 견해를 잇는 듯, 서양을 능가하는 우리 미술의 각 종류를 들어 보이고 있는데 이 때 미술의 뜻은 공예를 아우르는 것이다. 여기서 회화의 뜻을 '아치와 풍운과 의장의 묘술'이라고 새기고 있음이 매우 돋보인다. 게다가 우리 미술이 '세계를 독보할 만하다'는 표현은 자부심이 매우 컸음을 보여주는 것이다.

이 무렵 언론은 독일이나 폴란드, 일본 따위의 여러 나라 미술관, 미술학교를 설명할 때 '미술'이란 낱말을 흔히 쓰고 있었다. 그리고 우리나라 사범학교나 보통학교는 물론 사립 교육기관들은 거의 모두 미술 분야를 '도화'로 쓰고 있었다.[8] 1911년 12월에『매일신보』는 문화재에 관해 사설을 쓰면서 "고대로부터 전래하는 역사의 고증 혹 미술의 규범으로 영구보존할 국가 귀중의 보물이요 인민의 사유물이 아님은 물론이라"[9]고 쓰고 있다. 실로 '미술'이란 낱말은 이 무렵 널리 쓰이고 있었던 것이다.

한편, 『대한매일신보』는 일본인이 경천사터 대리석탑을 무력으로 약탈해 감에 따라 관련 논설을 꾸준히 발표했는데 여기에 나타난 미술을 둘러싼 견해를 헤아려 볼 필요가 있다.

먼저, 일본인 타나카 미즈아키(田中光顯)가 탑을 일본으로 가져가겠다고 하자, 고종 황제가 '사편(史編)상 귀품(貴品)'임을 이유로 거절했다는 대목이다. 역사상 귀중하다는 표현이다. 특히 논설의 논객은 이 탑의 약탈이 '일본인의 횡포 행동'이요, '국민을 고의(故意) 경모(輕侮)함이요, 한국 인민에 대한 압행(壓行) 및 모욕'[10]이라고 표현했다. 다시 말해 오랜 미술품 약탈을 나라에 대한 모독이라고 생각했던 것이다. 논객은 다시 몇 차례에 걸쳐 탑에 대한 해석을 꾀하고 있다. 먼저 그는 탑의 유래를 밝히고 그 상태를 '그 돌은 옥 같기도 하고 아니기도 하며, 사동탑[11]과 똑같은데 탑의 아래층에 새긴 인물상들은 무지한 부녀자들이 쪼아 가 상처를 입었다'고 밝히고 있다.[12] 논객은 6월에 접어들어 탑의 유래와 얽힌 전설 따위를 훨씬 자세히 밝히고 있으며, '이 옥탑은 6백여 년이나 된 고적일 뿐만 아니라 그 제작의 정교가 과연 미술가의 보품(寶品)으로 그 가치는 수백만 환으로 계산할 수 있다'고 평가했다.[13] 또한 도적들이 하는 짓을 조사하러 왔다는 일본인 관리에게 그 지역 군수가 나서서 말하기를 '그 고적 유물은 우리나라 지역 기록에 소상히 실려 있어 동양에 알려져 있다. 누구를 막론하고 폭력으로 헐어가려고 한다면 그 사태를 막아야 하는 책임은 군수에게 있다'고 꾸짖었다. 이러한 꾸짖음은 일본의 야만에 대한 꾸짖음만이 아니라 우리 관료들의 높은 문화의식을 보여주는 대목이다.

미적 평가를 꾀함에 있어 '제삭의 성교함'을 가리키면서 '미술가의 보품'으로 평가하는 태도와, 그것의 역사성을 들어 보이는 사설 논객과 군수의 태도는, 비록 간략하지만, 민족문화에 대한 자부심과 수준을 보여주고 있다.

미술가

장승업에게 그림을 배웠던 안중식(安中植)은 세기말 세기초 서울화단을 대표하는 화가이다. 일찍이 스승이 개화 가문에 드나들 때 그 분위기에 익숙해졌던 안중식은, 스무 살 때인 1881년에 조석진(趙錫晉)과 함께 중국 청나라 남국화도청(南國畵圖廳)에 가서 기계 제도법을 배우고 왔다.[14] 또 안중식은 오세창과 더불어 개화당에 참가, 갑신정변과 관련해 일본으로 피신하기도 했으며 1891년에도 중국 여행길을 떠났다. 또 그는 1899년에 상해를 거쳐 일본 여러 곳을 2년 동안 여행했다. 안중식의 이러한 활동배경에는 개화 가문의 대를 잇는 개화자강론자 오세창이 자리잡고 있음이 또렷하다. 1906년, 오세창이

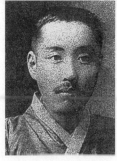

위 왼쪽부터 안중식, 조석진,
아래 이도영. 이들 세 명은 개화자강론자
오세창의 영향 아래 있던 이들로
세기말 세기초 서울화단을 이끌었다.

주도자의 한 사람으로 나선 대한자강회에 안중식이 참가하고 있었던 것이다.

이 무렵 오세창은 일본의 도움을 받아 일본의 선진문명을 배워 힘을 기른 뒤 독립을 꾀해야 한다고 믿고 있었다. 안중식 또한 오세창의 그러한 사상에 뜻을 함께 하고 있었고, 안중식의 제자 이도영(李道榮)도 함께 대한자강회 활동을 펼쳐나갔으니 이들 세 명은 세기말 세기초 미술동네를 이끈 개화자강론자로서 서울화단 분위기에 엄청난 영향을 끼쳤다.

1901년 3월부터 안중식 문하에 입문했던 이도영은, 스승을 따라 대한자강회에 간사로 참가했으며, 1907년에는 대한협회 교육부원으로 개화자강론자들의 실력양성론에 입각한 교육활동에 힘썼다. 이도영은 오세창이 주도한 언론 『대한민보』에 풍자화들을 연재했다. 그림은 이도영이 그리고, 글은 오세창이 붙였던 것인데, 그의 풍자화들은 개화자강론자들의 세계관을 비추는 것이었다.

황실은 1902년, 고종 등극 40주년을 기념하여 도사도감(圖寫都監)을 설치하고 채용신과 더불어 안중식과 조석진을 불러 태조의 초상화를 베끼게 하는가 하면 고종의 초상화를 그리게 했다. 그들은 공으로 군수 벼슬을 얻었다. 그들은 이른바 어용화사(御容畵師)였던 것이다. 그들과 같은 세대인 안건영(安建榮), 강필주(姜弼周), 조석진의 그림세계와 빗대 보면 어떻게 같고 어떻게 다른지 금세 알 수 있을 것이다. 그들의 젊은 날을 사로잡은 것은 스러지는 황실의 그림자였다. 그들의 양식은 장승업이란 커다란 산봉우리를 바라보며 그 어딘가 등성이를 헤매는 것이었다. 붓놀리는 솜씨가 그들의 미학이었으며 어떤

오른쪽부터 손병희, 오세창, 권동진, 조의연. 1902년에 일본에 망명한 오세창은 동학의 거두 손병희를 만나 감화를 받고 천도교에 입교했다. 귀국한 뒤 오세창은 천도교의 핵심인물로 활약했으며 화단에 커다란 영향을 끼쳤다.

미적 이상을 내세워 예술세계를 탐험하기보다는 이미 있는 것을 다듬는 일에 만족했다.

평양화단의 명가 이희수(李喜秀)의 제자 김규진(金圭鎭) 또한 열여덟에 중국에 건너가 아홉 해를 있다가 되돌아왔다. 김규진은 이 무렵 사진관, 화랑 따위를 경영했다.[15] 또한 김규진은 고종의 부름으로 왕세자 영친왕에게 서법을 가르치는가 하면 황실의 후원으로 사진관 및 고금서화관 건물을 세울 수 있을 정도였다.

오세창, 조석진, 안중식, 이도영 그리고 김규진은 조직과 세력이 무엇인지 아는 이들이었다. 그들은 장승업이 세상을 떠난 뒤 빈자리를 메우며 세기초 서울 미술동네를 휩쓸어갔다. 그들은 장승업의 양식을 부드럽게 혁신하고 또 바꾸면서 형식화 경향을 밀고 나갔다. 안중식과 김규진은 1905년, 나라가 반식민지로 떨어지던 때 모두 관료였다. 이 무렵 안중식은 양천 군수였으며 조석진은 영춘(永春) 군수, 김규진은 궁내부 참서관(參書官)이었으며, 그 밖에도 정학수는 양덕(陽德) 군수였고, 지창한은 무산(茂山) 군수, 채용신은 정산(定山) 군수로 재직하고 있었다. 또한 이도영은 1907년에 관립공업전습소 기수, 고희동은 1906년에 궁내부 주사(主事), 강필주는 1908년에 영선사(營繕司) 위원이었다. 또한 지운영도 1880년대 전반기까지 궁내부 주사였으며, 한 세대 앞선 장승업이 1897년까지 도화서 화원이었고, 오세창도 그 때까지 관료로 재직하고 있었다. 이처럼 세기말 세기초 화단을 휩쓸던 이들이 모두 관료였다는 사실은 우리 근대화단의 관학파 중심 및 형식화 경향과 깊은 관련을 맺는 것이다. 그들 가운데 김규진, 조석진, 안중식,

이도영 들이 1907년에 서화교육관을 위해, 그리고 오세창, 안중식, 이도영 들이 1910년에 청년회관 서화보(書畵補)를 위해 어울렸던 것은 우연이 아니다.

이 무렵 지역화단을 살펴보면 다음과 같다. 평양화단은 여러 화가들이 활동하고 있었다. 김윤보(金允輔)는 평양 감영의 도화서 화원 김기엽(金基燁)[16]의 제자였다. 노원상(盧元相)은 이희수의 품속에서 컸고, 김유탁(金有鐸)은 양기훈의 제자였다. 그 밖에 임청계(任淸溪)가 이름을 떨치고 있었다.

평양화단에 빗대 그 흐름이 만만치 않은 지역은 전남 진도다. 일찍이 김정희의 문하로 서울에서 삶의 대부분을 보낸 허련은 삶의 끝무렵 고향 진도에 내려왔다. 허형(許瀅)은 그의 제자이자 아들로, 허백련(許百鍊)과 허건(許楗)을 제자로 두었다.[17] 이들이 그 활동지역을 진도로 좁히지 않고 목포, 광주, 서울로 넓혔으니 진도를 이른바 남종산수화의 종가라 부르는 것이다. 하지만 허련이 세상을 떠나고 20세기초 진도는 허형이 홀로 지키면서 허백련과 허건에게 대물림을 하고 있었으니 화가들이 모이는 중심지는 아니었다.

평양의 양기훈, 함경도의 지운영, 지창한(池昌翰)과 우상하(寓相夏), 대구의 서병오(徐丙五), 전북의 최석환(崔奭煥), 전남의 송수면(宋修勉), 허형은 서울화단과 거리를 둔 큰나무들이었다. 그들은 재빨리 바뀌는 화단세력 또는 유행풍조 따위와 거리가 멀었다. 그들은 거의 모두 앞선 시대에 유행했던 양식을 받아들이기도 하고, 때로 개성을 발휘하며 때로 누군가를 되풀이했다. 중요한 것은 이들의 형식이 고유한 쪽에 기울어져 있었다는 점이다. 온갖 외래형식이 밀려드는 문화 식민지의 위기가 넘치던 세기말 세기초에, 고유한 양식을 틀어쥐는 것은 거꾸로 가는 낡은 것이 아니라, 시대의 요청이자 미술에 있어 그것은 시대정신을 비추는 하나의 시대양식이었던 것이다.

이들에 대한 연구의 부족으로 말미암아 쉽게 말하기 어려우나 지운영은 갑신정변을 일으킨 개화당 김옥균(金玉均), 박영효(朴泳孝)를 암살하기 위한 자객으로 활동했던 화가임을 떠올려야 한다. 장승업은 일본인이 민비를 살해한 데 격분하여 그 뒤 진고개(명동)에 있는 일본인 가게 근처엔 얼씬도 하지 않았다.[18] 침략자 일본을 대하는 이같은 태도는 안중식을 비롯한 그의 제자 및 후배 들이 지닌 이중성과는 완연히 다른 것이다. 그러나 그들은 모두 세기말 세기초 시대양식이라 할 장승업의 형식화 경향을 틀어쥔 거장들이었다.

장승업의 시대 장승업은 미술사학자 윤희순의 말대로 '형식적 남화' 또는 매너리즘의 흐름을 대표하는 19세기 후반 최대의 거장이다. 미술사학자 박은순은 다음처럼 썼다.

"그는 산수화, 영모화, 기명절지화, 사군자화 등 여러 방면에 뛰어났으며, 변화감 넘치는 구도와 소방한 필묵법, 때로는 과장된 형태와 기법, 독특한 생동감을 표현하며 당대 화단을 주름잡았고, 다채로운 기량을 발휘하였다."[19]

미술사학자 유홍준은 19세기 화원들의 '매너리즘'[20]을 벗어던진 화가로 장승업을 내세웠다. 유홍준은 장승업이야말로 "추사(김정희) 이후 주눅들어 있던 화원, 즉 직업화가의 승리"[21]를 거둔 화가라고 평가했다. 물론, 그림을 생업의 수단으로 삼고 있었던 19세기 화가들과 숱한 유랑화공들이 직업화가의 길을 걷고 있었으니 장승업의 직업이 새삼스러운 것은 아니다.

장승업은 양식과 이념에서 형식주의자, 또는 사실성에 바탕을 둔 낭만주의자였다. 장승업이 자신보다 앞선 시대의 조선, 중국 화가들을 일찍이 싸잡아 소화한 뒤 대체로 소재와 기법에 심취했으며, 자신의 취향과 기분에 따라 그것을 소화해 나갔다는 점에서 그의 양식과 이념은 새로운 것이다. 윤희순은 장승업의 그림세계를 '사실적 로만주의(Liaric Romanticisme)'[22]라고 규정했다.

또한 윤희순은 그를 '형식적 남화의 명수'라 불렀다.[23] 그것은 거침없이 뛰어난 붓놀림과 묘사력에도 불구하고 장승업이 추구하는 미적 이상이나 말하고자 하는 주제의식이 무엇인지 종잡기 어렵다고 보는 윤희순의 헤아림에서 나온 결론이지만, 그 양식이 담고 있는 세계의 여러 측면, 이를테면 상징성이나 사실성, 장식성 따위에 대한 두터운 헤아림이 더 필요할 듯하다.[24] 19세기 후반의 사실주의 또는 감각주의 그리고 그것을 받쳐 주었던 지식인들의 바탕사상과 후원자들의 생활감정, 미의식 따위와 장승업의 관계는 여전히 많은 물음을 남겨 놓고 있다.[24] 그러나 형식주의 경향에서 주제의식의 빈약함과 더불어 소재주의 경향은 고스란히 장승업의 것이다. 신감각주의 물결이 지나간 자리에 선 장승업의 낭만성은 19세기말, 20세기초의 생활양식과 미의식을 거꾸로 보여주는 것이다. 활달한 기법과 화폭의 드세찬 동세조차, 짐짓 방향 없는 나그네의 취향과 주관에 넘치는 기분이 아닌가 싶을 정도이다. 그러한 조형미는 세기말 시대정신과 그 양식의 한 특징인지도 모른다. 장승업의 형식주의는 앞선 시대의 형식화 경향을 총화한 것으로, 낭만성과 결합하여 억센 자아와 격렬성을 표출하는 데 성공한 것임엔 틀림이 없다. 시대는, 전국 규모의 내전과 외세의 전면 침략을 맞이하고 있었고, 신감각주의 시대와 또 다른 생활감정, 미적 이상을 요구했다. 이 요구에 대한 장승업의 응답은, 스러져 가는 조국의 운명, 몰락해 버린 왕조에 대한 추억으로서 민족과 역사의 향수였다. 그의 양식과 방법은 시대에 대응하는 힘찬 상징 또는 사실주의 따위의 실험과 도전이 아니라는 점에서 낡은 그릇이

라 할 수 있다.

그럼에도, 세기말 민족성에 대한 뜨거운 지향을 등에 업은 장승업의 낭만과 형식주의는, 19세기가 제기한 봉건성과 근대성의 교차지점, 20세기가 제기하는 식민성과 민족성의 교차지점에 대한 하나의 대응형식이다. 세기말 세기초 형식화 경향은 민족성이라고 하는 당대 최고의 시대정신을 바탕에 깔고서야 생존할 수 있었던 상황을 보여주는 것이다. 장승업은 나이 마흔께 오경연(吳慶然) 집안에 드나들었다. 오경연은 개화파의 비조 오경석의 아우였으며 개화자강론자였던 오세창의 삼촌이었다. 오경연과 어울리며 무엇을 논했는지 알 길이 없으나 개화 가문의 분위기를 맛보았을 것임엔 틀림이 없다. 특히 윤희순은 장승업에 대해 1930년, 서화협회전에 출품한 수묵채색화를 평가하면서 다음처럼 썼다.

"장승업은 명필이었다. 묵을 가지고 독특한 묘미를 낸 명필 중에서 조선 냄새를 솔직하게 토해낸 대가였다. 다만 (화가들은 장승업의) 위업을 반복하는 데 그치지 말기를 바란다."[25]

채용신 1886년, 서른일곱의 나이로 관가에 나선 채용신(蔡龍臣)은 스스로 1899년에 변방 관직을 버렸다. 일찍이 젊은 날 대원군 초상화를 그려 그로부터 신필(神筆)이란 찬양을 얻었던 채용신은 곧장 황실의 부름을 받아 1900년 1월 7일, 궁궐로 들어가 당대의 화가 조석진과 함께 주관화사(主管畵師)로 뽑혀 태조 어진 모사를 시작했다.

"어명을 받들이 삼가 태조 황제의 성모(聖貌)를 흥덕전에서 이모(移摹)하였는데 상(上, 고종)이 사랑하여 더욱 중히 여겼고, 여러 차례 금과 옥의 은전을 입었다. 성상(聖上)과 동궁 전하가 좌우에 서 계시고 승상 윤용선(尹容善)이 공(公, 채용신) 앞에 있을 제 신필을 휘두르니 조정이 모두 놀랐다."[26]

이렇게 그는 숙종, 영조, 정조, 순조, 익종, 헌종 어진을 꾸준히 이모해 그 해 12월까지 모두 마쳤다. 다음해엔 1월부터 4월 사이에 고종의 어진을 완성했고, 뒤이어 기로소(耆老所) 당상(堂上) 삼승상(三丞相), 십삼정경(十三正卿)의 영정을 모두 그렸다. 이렇게 그린 16폭 영정의 주인공을 고종이 모두 알아맞출 정도로 닮게 그려냈다.

그 뒤 1904년 가을, 충남 정산(定山) 군수로 부임했다. 여기서 채용신은 최익현(崔益鉉)을 만났다. 그의 삶에 깊은 감명을 받은 채용신은 그를 스승으로 받들었고 이 때부터 채용신은 숱한 항일지사들의 초상화를 그리기 시작했다. 나이 쉰다섯에 채용신의 그림세계는 위정척사사상을 곧장 비추는 거울로 일

채용신 〈자화상〉. 1900년대.
젊은 날 신필이란 찬양을 얻었던
채용신은 1904년부터 정산 군수로
재직하면서 위정척사의 영수이자
항일 의병장 최익현을 만나
감화를 받아 숱한 항일지사들의
초상화 걸작을 그려낼 수 있었다.

대 전환을 시작했다. 1905년, 채용신은 〈최익현 상〉은 물론, 그 제자요 항일 의병장인 〈임병찬(林炳瓚) 상〉〈윤항식(尹恒植) 상〉을 그렸다. 1906년에는 〈이색(李穡) 상〉, 1907년에는 〈안유(安裕) 상〉을 그렸으며, 1909년에는 〈송학도〉와 〈십장생도〉를 그렸다.[27] 모두 위정척사의 시상과 민족 고유의 상징물 따위를 그렸던 것이다.

1905년, 종2품으로 올랐으나 조국이 반식민지로 떨어지자 1906년에 관직을 버리고 전북 전주로 옮겨가 그곳에서 정착했다. 채용신은 이 때부터 민족을 지키려는 기개높은 이들의 초상을 보상 없이 그려 주는가 하면, 다른 쪽으로는 신분의 높낮이를 가리지 않고 주문을 받아 돈을 받고 그려 주었다.[28] 그는 화가의 오랜 전통인 주문 제작은 물론, 자신의 이념과 지향하는 사상이 같은 이들의 초상을 대가 없이 그렸으니 화가의 자주성은 물론 시대의 요청에 충실했던 것이다. 채용신은 이 무렵 민족 자주성의 징표로서 사군자가 상징하는 세계관과 더불어 20세기초 시대정신을 거울처럼 비춘 최대의 거장으로 떠오르기 시작했다. 이같은 그의 세계관과 창작방법이 화려하게 꽃피운 시기는 식민지 시기 전 기간 동안 이어졌다. 채용신은 전국 각지의 서원과 사당을 다니며 위대한 조선사람들은 물론, 이름 없는 향촌 사람들까지 아울러 그리면서 식민지 민족의 정체성을 고유한 형식으로 형상화하는 데 성공했다. 채용신이 추구한 전신사조(傳神寫照)는 때로 민족다웠고 때로 민중스러웠지만 더욱 중요한 것은 사실주의 그림세계의 성취에 있다. 물론 그 사실주의란 닮게만 그린다는 뜻이 아니다. 그는 대상의 정신세계를 완전하게 담았을 뿐만 아니라, 화조, 영모화까지 아울러 보여주고 있듯이 고유한 형식을 대물림해 식민지 시대에 고유성 추구를 꾀한 그런 사실주의자였던 것이다.

양기훈의 〈혈죽도〉 봉건이념과 전통을 대물림하고 있던 우국지사들은 자신의 태도와 정신을 담는 그릇으로 사군자에 눈돌렸다. 사군자의 오랜 전통은 선비들의 정신세계를 담는 것이었다. 민족 위기상황에 마주친 지식인들의 뜻을 표현할 최고의

그릇으로 사군자만큼 적절한 도구는 없었을 것이다. 아무튼 사군자가 이 때만큼 시대정신을 상징할 수 있었던 때도 드물었다. 세기말 사군자로 이름을 떨친 이는 대원군 이하응(李昰應)과 김응원(金應元), 민영익(閔泳翊), 김규진 그리고 윤용구(尹用求)를 들 수 있다. 1905년 이른바 을사보호조약으로 조국이 반식민지로 떨어졌다. 이 때 시종무장관 민영환(閔泳煥)이 백관을 이끌고 궁궐에 나가 이를 반대했으나 일제 헌병들에게 강제해산을 당했다. 이에 다시 종로 백목전(白木廛)에서 상소를 의논하던 가운데 대세가 기울었음을 느끼고 전동(典洞) 이완식(李完植)의 집에서 유서 3통을 남기고 자결했다. 이 때 그가 자결한 방에 피묻은 옷과 칼을 놔둔 채 폐쇄해 두고 250일이 지났을 때 하루는 가인(家人)이 그곳에 들어가 보니 대나무 네 그루가 자라나 있었다. 그 대나무 생김새까지 자상하게 설명하는 겸곡생(謙谷生)이란 필자는 이 사실을 다음과 같이 썼다.

"嗚呼 是 閔忠正之 血耳蓋公之 血衣血劍 藏在 寢室 後 來房 閉鎖 其戶歷 250日矣 1日 家人 啓而視之 有竹 四竿從軒 隙 而生 第1竿 長3尺, 第2 長2尺, 第3 長1尺, 第4 長半尺, 餘 凡 4竿, 枝 41葉---獨立之 不可 復也 嗚呼 其 勉之 哉"[29]

그 대나무는 조선 독립의 꿈을 상징하는 것이라고 쓴 겸곡생은, 또한 그 대나무에 민영환의 혈점(血點)이 떨어진 방(房) 가운데 '청결정고지물수풍성(淸潔貞固之物樹風聲)'하니 그 정신과 혼기가 미치지 않는 곳이 없다고 썼다.

이러한 사실을 취재한 『대한매일신보』는 당대의 '자존심 높

양기훈 〈혈죽도〉.
판화. 1906.
조국이 식민화의
위기에 마주쳐 자결로
항거의 뜻을 보여준
시종무장관 민영환이
죽은 자리에 피묻은
대나무가 자라났다.
『대한매일신보』는
양기훈에게 그 혈죽이
지닌 특징 그대로
그림을 그리게 한 뒤
판에 새겨 신문 전면에
이를 싣고 감상할 것을
권유했다.

던 평양화가' 양기훈에게 그 대나무를 그려 달라고 한 뒤 이를 나무판화로 만들어 신문 한 면을 가득 채워 실었다. 작품 〈혈죽도(血竹圖)〉는 참으로 겸곡생이 설명한 그대로였다. 작품 옆엔 다음과 같은 화제(畵題)가 실려 있다.

"우죽(右竹)을 본사원(本社員)이 한국 명화 양기훈 씨에게 일 폭 화본을 청득(請得)하야, 본보란 내(內)에 인재(印載)하야 광포(廣佈)하노니 충절을 애모하시는 첨군자(僉君子)는 차(此)를 애상(愛賞)할지로다."[30]

미술기관

교육기관 및 공예품제작소　미술교육은 전국 각지에 퍼진 서원 또는 개인 틀 사이에서 폭넓게 이루어지고 있었음을 짐작하기 어렵지 않다. 그러나 그같은 교육이 제도의 뒷받침을 받았던 것은 아니었다. 전문 교육기관은 교수와 학생을 두고 있던 왕립 도화서뿐이었다. 황실에서 여전히 왕의 초상화와 행사도를 그리고 있었음을 볼 때, 도화서는 1905년 도화과로 축소 격하되었다가 1910년에 공식 폐지되었다. 그러나 세기초까지 도화서 운영이 정상이었다고 여기기 힘들다. 다시 말해 학생 교육이 제대로 이뤄졌다고 보기 힘들다는 뜻이다. 이 무렵 그림교육은 사숙(私塾)의 전통이 가장 또렷한 시대였다. 조석진의 서울 집이 지금 서울 종로 청계천 3가 부근 갓우물골 부근에 있었는데 배우러 오는 이들이 있어 착실하게 지도해 주었다. 하지만 안중식은 일정한 주소지를 갖고 있지 않았으므로 세사 교육 또한 불인징했다. 이도영은 안중식 문하에 1901년부터 들어갔는데, 실제로 고희동(高羲東)이 처음 안중식을 찾아 입문했을 때인 1907년 무렵, 수업은 조석진의 집을 드나들며 받았으므로[31] 이도영의 경우도 크게 다르지 않았을 것이다. 물론 이도영은 안중식의 거처를 따라다닌 무릎제자였다. 안중식은 1907년 7월, 교육서화관이 문을 열 즈음에 양천(陽川, 경기 김포) 군수를 그만두었으므로[32] 이 무렵, 서울에 정착해 제자를 받아들였을 터이다.

도화서 미술교육이 몰락할 즈음, 사립학교가 생기기 시작했다. 1880년대에 선교사들이 교육기관을 만들기 시작했으며 1894년에는 소학교 교과서를 엮기 시작했다. 1900년에 사립 흥화(興化)학교에서 도화(圖畵)를 교과 과정에 넣었고, 1905년에 만든 사립 보성(普成)학교에서도 도화를 과목에 넣었으며, 사범학교의 교과 과정에도 도화가 있었다. 이러한 사정에 발맞춰 정부에서도 농상공(農商工)학교규칙, 사범학교령, 보통학교령, 고등여학교령 따위를 통해 도화를 교과 과정 안에 넣어 미술교육을 제도로 뒷받침했다.[33] 관립 한성고등학교에서는

1906년에 도화과를 설치했다.[34] 이 학교는 본과 4년에 예과 1년 과정을 거치도록 되어 있었으니 도화과 학생들도 5년의 수업 연한을 거쳐야 했을 터이다. 전문 미술교육기관을 내세우며 교육서화관이 태어난 것은 1907년이다. 그 해 7월 13일, 서울 원동(苑洞) 서우(西友)학회 안에서 교육서화관 발기회가 열렸다.[35] 교육서화관 관장 자격의 김규진과 양기훈, 조석진, 안중식, 이도영, 김유탁(金有鐸)도 자리를 함께 했다. 과목은 도화, 사진, 음악이었으니 예술학교였음을 알 수 있다.

1907년, 공예학교인 관립공업전습소가 생겼으며,[36] 도사학교(圖寫學校)에서도 학생을 모집하기 시작했다.[37] 관립공업전습소 기수(技手)였던 이도영은 1908년에 학부에서 발간하는 『도화임본(圖畵臨本)』 4책의 원화를 그리기도 했으며,[38] 오영근(吳榮根)은 『중등용기화법(中等用器畵法)』이란 제목의 제도 교본을 내놨다.[39] 미술 교과서를 엮었던 것이다. 또한 사회교육기관의 기능을 펼친 황성기독교청년회 교육 과정에서 도화를 과목으로 채택하고 있었다. 이 때가 1908년 가을이었다.

한편, 황실은 1908년, 태평정(太平町 1정목, 광화문 근처)에 한성미술품제작소를 설치했다. 이사장은 이봉래(李鳳來)였다.[40] 그는 1909년 2월, 황실의 명으로 '미술공예 시찰'을 하러 일본 출장을 떠나기도 했다.[41] 황실에서는 궁중에서 쓰기 위한 미술공예품, 문방구, 생활기물을 제작하기 위해 많은 돈을 들였다. 이를테면 1909년 3월, 내부대신 송병준(宋秉畯)이 '미술품 공장비 금 10만 원 중 6만 원을 휴대하고 일본에 건너가[42] 이미 일본에 있던 제작소 이사장을 만났음을 보면 10만 원보다 훨씬 큰 돈을 투입했던 듯하다. 제작소는 금공부, 목공부, 염직부를 설치하고 출발했으며 황실이 직접 운영했다. 1911년

김유탁의 『남화초단격(南畵初段格)』 가운데 일부. 이 무렵 각급 학교와 사설 미술교육기관에서 쓰기 위한 미술 교재들이 쏟아져 나왔다. 이를테면 이도영은 1908년에 학부에서 발간하는 『도화임본(圖畵臨本)』 원화를 그리기도 했다.

옛 관립공업전습소 건물. 이 목조건물은 대한제국 시절인 1907년에 착공해
1908년에 완공한 공예학교로, 조석진과 이도영이 교수였고 변관식이 학생으로
이곳엘 다녔다. 1997년 현재 서울 종로구 동숭동 방송통신대학 건물이다.

2월에는 그 이름을 이왕직미술품제작소라 바꾸었다. 또 1911
년 3월에는 그 관리자를 농공상 부사무관인 일본인 오카와 츠
루지(小川鶴治)로 임명했다.[43] 그 뒤 제묵부(製墨部)와 도자부
를 새로 설치했다.[44] 일본인들은 여기서 나오는 수익금 가운데
1만 원씩 보조금이란 명목으로 빼내가기도 했다.[45] 『매일신보』
기자는 한성미술품제작소를 관람하고 다음처럼 썼다.

"금공품이나 직물류나 조선 고유의 미술의장을 보유(保有)
할 취지로 가령 제조법을 개량할지라도 의장은 총히 조선식이
라… 제묵(製墨)사업이더라. 유래로 조선에서는 해주에서 제
조하였으나 제조법이 조잡하고 품질이 불량한 고로 현금 제
관서나 학교에서 사용하는 묵은 태반 당묵이나 일본묵인 고로
…"[46]

화랑, 박물관, 후원자 1800년 무렵, 서울의 시장 풍경을 유
본예(柳本藝)가 다음처럼 그려 놓았다.

"성 안의 종루, 배고개, 남대문 밖 7패(七牌), 8패가 제일 큰
저자이며 종루 양 길 옆에 긴 난간을 쭉 늘여짓고 저자 사람들
이 살고 있다."[47]

근대 초기에 자리를 잡은 미술품 시장 유통구조는 20세기
초까지 이어졌다. 19세기가 끝나갈 무렵 정두환(鄭斗煥)이란
사람이 지전(紙廛)을 운영하고 있었다. 그는 가게를 지전이란
이름으로 광고를 냈으나 1900년 8월에는 '정두환 서포(書鋪)'
란 이름으로 신문에 광고를 냈다.[48] 지전을 서포라는 이름으로
바꾼 이유는 품위를 높여보고자는 뜻도 있었겠고 또한 전문성
을 내세우려는 뜻이었겠다. 정두환은 이 가게를 오랫동안 운영
했다. 지전이란 이름으로 1880년대 무렵에 문을 연 듯한 정두
환 서포는 적어도 1910년까지 번창했던 듯하다. 1910년에 신
문 연재광고를 보면 종로통 22통 8호에 자리를 잡고 있으며

'각양 서화'와 '각양(各樣) 지물(紙物)'을 취급한다고 밝혀
놓았음을 볼 때 그러하다.[49]

1906년 12월에는 화가 김유탁이 서울 대안동(大安洞)에 자
신의 호를 앞세운 '수암(守巖)서화관'을 개설했다. 그는 신문
광고를 통해 '법서명화(法書名畵)'를 모아 이를 원하는 이에
게 공급하겠다고 밝혔다.[50] 1908년에는 해주에서 '한창(韓昌)
서화관'이 문을 열었고,[51] 서울에서는 최영호(崔永鎬)란 사람
이 출자하고 화가 조석진이 함께 하여 동현(銅峴)에 한성서화
관을 개설했다.[52] 한성서화관은 책과 그림을 팔았고 또한 그림
을 주문받아 제작 판매했다. 또 1909년에 몇몇 서화가들이 모
여 서울 북부 장동(壯洞)에 '한묵사(翰墨社)'를 창립하고 서
예 작품과 그림을 주문 판매하기 시작했다.[53] 나아가 당대의 미
술가인 오세창, 안중식, 이도영, 김가진 들이 모여 종로 청년회
관 안에 서화보(書畵補) 개설을 논의하기도 했다.[54] 물론 이 구
성이 이뤄졌는지는 모르나 당대의 미술가들 내부분이 유통에
관심을 기울여 몸소 나설 정도로 미술시장이 커졌던 것이다.

또한 관철동에 있는 지필묵 가게에서는 약재와 책 그리고
중국산 서화재료 일체를 취급했으며, 진고개(명동)에 있는 가
게에서는 일본제 회견(繪絹)도 팔았다.[55]

순빈(淳嬪) 엄씨(嚴氏)는 1854년에 태어나 민비가 1895년
에 일본인의 손에 살해를 당한 뒤 고종의 계비에 이르른 여성
이었다. 엄비(嚴妃)는 불심이 두터워 여러 절을 도왔을 뿐만
아니라 여성교육에 눈길을 돌려 1906년에 숙명여학교 및 진명
여학교를 설립토록 했다. 엄비는 또한 관리로서 영친왕 교사였
던 김규진의 후원자로 1903년에 사진관, 서화관 개설에 이르기
까지 크게 도움을 주었는데 1911년에 세상을 떠나고 말았다.

이렇듯 미술문화 후원세력은 황실이었으나 세도가문에 속
한 이들도 취향에 따라 화가를 돕거나 그림을 주문하기도 했
다. 물론 식민지 아래 서울화단의 후원세력은 친일귀족들로 옮
겨갔지만 여전히 황실은 가장 돋보이는 후원세력이었다. 박물
관과 미술관을 운영했고 미술교육기관에 꾸준히 지원을 꾀했
던 것이다.

이왕가박물관 이 무렵, 화랑 기능을 지니고 있던 병풍전, 향
전, 지전 및 서화관 따위와 달리 옛 작품들을 수집, 진열하는
박물관 및 미술관 기능은 황실이 담당했다. 이러한 전통은, 황
실의 도서관이랄 수 있는 규장각(奎章閣)의 작품 수집에서 보
듯 대물림의 역사였다. 순종이 강제로 통치권을 황태자에게 내
준 뒤 창덕궁으로 쫓겨났을 때, 내각 총리대신 이완용이 코미
야(小宮) 궁내부 차관과 상의해 창덕궁 안에 박물관과 동물원
을 설치키로 하고 1907년부터 설비를 하기 시작했다. 이미 있
던 전각들을 수리하고 내부 설비만을 꾀하는 것이었다. 그 가

이왕가박물관과 동물원을 개설한 창경궁의 1900년대의 모습.
일제는 대한제국 황제를 창경궁으로 쫓아낸 다음, 궁궐의 정치성을 지우고
왕실의 권위를 깎아내리고자 동물원과 박물관을 설치해 놀이터로 바꿔 버렸다.

운데 명정전(明政殿)을 황실박물관 본관으로 썼다.[56] 1907년 9월에 박물관, 동식물원 사업을 맡을 부서를 설치하고 1908년 1월부터 시모코오리 야바(下郡山)와 쓰에마츠 쿠마히코(末松熊彦) 들이 진열품을 수집하기 시작했다.

"때는 바로 고려시대의 분묘로부터 출토한 찬연한 여조(麗朝)문화를 엿볼 수 있는 수많은 도자기, 금속품, 옥석류가 경성 시내에서 흔히 매매되므로 이를 호기로 하여 이 출토품과 아울러 삼국시대, 신라통일시대에 된 조상 같은 것을 구입하고 혹은 조선시대의 회화와 공예품 등을 수집하였다."[57]

수집한 물품들을 각 시대별로 걸고 먼저 왕이 본 뒤 이토우 히로부미(伊藤博文) 통감과 각 대신 이하 관료들이 관람토록 했다. 『대한매일신보』 1908년 1월 9일자 기사는 '제실(帝室) 박물관과 동물원과 식물원을 설립할 계획'이라고 보도하고 있다. 그 뒤 1909년 5월 24일부터 박물관과 동물원을 일반에게 공개하기 시작했다.[58] 『황성신문』 1909년 10월 17일자에는 11월 2일부터 일반인에게 공개한다고 보도하고 있다. 아무튼 1909년에 창경궁이란 이름을 창경원이라 바꾸었으며[59] 목요일은 왕의 산책일이었으므로 그 날은 문을 닫았다.[60]

박물관 창설은 일제가 꾀한 동·식물원 설치와 더불어 왕궁을 놀이터로 만들자는 뜻이었다. 조선왕조의 권위와 위엄을 땅에 떨어뜨리고자 했던 게다. 일제는 1908년에 일본 벚나무 약 200여 그루를 옮겨다 심었으며 이것이 1938년 무렵엔 무려 2000그루로 늘어났다. 이왕직은 밤의 벚꽃을 일반인들이 볼 수 있도록 1924년 봄부터 밤에도 개방하기 시작했다.[61] 더구나 이왕가박물관은 일본 도굴꾼들에게 절호의 기회를 주었다. 높은 값에 도굴품을 팔 수 있어 커다란 이익을 볼 수 있었던 것이다. 그 무렵 고려자기는 대개 5원부터 20원까지였다. 하지만 황실에서는 아주 높은 값을 쳐주면서 사들였다. 가장 높은 가격에 사들인 것은 포도와 동자를 새긴 청자였는데 무려 950원이었

다.[62] 이 때 일본인들은 힘을 이용해 제멋대로 값을 조작했을 터이다. 결국 그들은 도굴을 재촉했고 그것을 또한 황실에 비싸게 팔아 넘김으로써 두 가지 범죄를 저지르고 있었던 것이다. 이왕가박물관 주무 사무관은 일본인 쓰에마츠 쿠마히코(末松熊彦)였다. 이 무렵 이왕가박물관의 작품 수집과 관련한 일화가 있다. 저 유명한 작자 미상의 〈투견도〉인데, 고희동의 벗 김운방(金雲舫)이란 사람이 자기 방 벽지를 새로 바르기 위해 헌 벽지를 뜯던 중 헌 그림이 보여 곱게 떼어냈다. 김운방은 이 그림을 고희동에게 주었고 고희동은 이것을 스승 안중식, 조석진에게 감정토록 했다. 두 스승은 이 〈투견도〉의 개를 '만주산 호박개'라고 하면서 김홍도의 그림으로 짐작했다. 이렇게 해서 이 〈투견도〉는 이왕가박물관으로 들어갔고 이 작품을 1909년 11월 1일부터 개관 기념전에 내걸었던 것이다.[63] 황실은 이 작품을 15원에 샀다.[64]

휘호회, 전람회

근대 초기까지 미술시장의 진열 및 휘호회(揮毫會)를 통해 전람회 기능이 이뤄졌다. 휘호회란 화가가 특정 기간 동안 공공장소를 비롯한 어떤 자리에서 시간을 정해 작품을 곧장 제작해 보여주는 모임이다. 이 모임은 일정한 시간에 초청받은 이들이 모인 공공장소에서 이뤄졌으니 앞선 시대의 시회(詩會)와 비슷한 것이다. 이런 모임은 공식·비공식으로 많이 이뤄져 왔으므로 언론이 그것을 남다르게 보아 보도의 대상으로 삼을 필요가 없었다.[65]

1908년에 이르러 총독부 부통감이 덕수궁으로 찾아가서 황족과 대신, 관료 들을 주합루에 모아 놓고 휘호모임인 한묵연(翰墨宴)을 열었다. 이 자리에 참석해 휘호한 화가는 안중식과 김규진이다. 『황성신문』과 『대한매일신보』가 나란히 이를 취재해 보도했다.[66] 이 때부터 가끔 휘호회도 보도대상으로 올랐다. 이를테면 1909년 6월에 민간인 이원승(李源昇)이 자기 집에 안중식과 서예가 박동수(朴東壽) 그리고 조선 후기 3대 시인 가운데 한 사람인 김택영(金澤榮)을 초청해 한묵삼절(翰墨三絶) 휘호회를 열었다고 『대한민보』가 보도했다.[67] 1907년 11월에 대한문 옆에 파노라마관을 꾸며 놓고 일본군대가 만주 여순지역에서 벌인 전쟁상황을 찍은 사진과 유화를 걸어 놓은 전시회가 열렸다.[68] 1909년 5월에 일반인의 관람을 위한 창경궁 박물관의 전람회를 시작했다. 소장품 상설전이었다. 뒤이어 10월 19일에는 서울 교동(校洞)에 있는 기호학회(幾湖學會) 건물에서 제1회 한양서화전람회가 열렸다. 이것은 유성준(俞星濬), 권동진(權東鎭)이 주도했는데, 천도교의 권동진은 오세창과 함께 활동하는 사이였고 또한 오세창이 꾀한 미술문화활

동의 폭과 깊이를 헤아릴 때 어떤 관련이 있음직하다.

문화재 도굴, 약탈

일본인들의 조선 문화재 도굴과 약탈[69]은 조선에 침략했던 임진왜란 때 자행한데서 보듯 오랜 전통이었다. 임진왜란 때 일본인들의 도굴과 약탈은 대단했다. 오랜 세월이 흐른 뒤인 1876년부터 조선에서 멋대로 행동할 권리를 얻은 그들은 1894년 청일전쟁과 1904년 러일전쟁을 벌이면서 1905년에 조선을 반식민지로 만드는 데 성공하기까지 도굴과 약탈을 점차 늘려갔다. 그 무렵 일본인 호소이 하지메(細井肇)는 다음처럼 썼다.

"고려자기가 값비싼 보물이라는 것을 들은 일본인들은 개성지방의 왕릉을 도굴, 파괴하였다. 또 옛날의 그림이나 오래 된 불상을 약탈하기 위해 유서있는 사찰에 들어가 승려를 속여 이를 빼앗았다. 또 궁궐이나 관청, 기타 누각 위에 걸려 있는 나무로 된 훌륭한 현판을 약탈하며, 양반을 유혹하여 도박을 시켜 놓고 거액을 사취했다. 위조한 백동(白銅)화폐를 수입해 들여오고…"[70]

1909년 가을, 동경에서 열린 대규모 고려자기 경매전 소책자에는 당당하게도 그것이 거의 모두 고분에서 파낸 것임을 밝히면서 '이것이 일본으로 흘러들어오기 시작한 것은 불과 30년 이래요, 개성을 중심으로 하여 100여 리 안팎의 분묘에서 주로 나오고 있고, 강화도, 해주에서도 나오고 있으며, 전라도와 경상도에서 나오는 것들은 질이 좀 다르다'고 쓰고 있다.[71] 이러한 증언은 일제가 1870년대부터 도굴과 반출을 꾀하고 있음을 보여주는 것이다. 또 미술사학자로서 조선 고적 조사 및 고분 도굴에 참가했던 우메하라 쓰에지(梅原末治)는 자신들의 행위가 도굴꾼 및 장물아비들에게 유적 파괴를 조장시켰다는 점을 인정하면서 다음처럼 썼다.

"대체로 조선에서 유적의 파괴, 특히 고분 도굴은 러일전쟁 후 고려청자가 부장되었던 개성지역으로부터 시작되어 한일합방 후에는 경북 선산 부근을 주로 하는 낙동강 유역의 유적이 도굴되었고, 1923-24년에는 낙랑 고분군이 또한 대규모의 도굴을 당했다."[72]

일본인들의 도굴과 약탈은 거의 광기에 가까운 것이었다. 그러한 광기를 뒷받침하고 또한 침략자들의 식민사관을 마련키 위해 1902년부터 조선에 건너온 일본인 미술사학자 세키노 타다시(關野貞)[73]는 1904년에 다음같이 썼다.

"도자기에 이르러서는 근년에 개성 부근의 고분을 발굴하여 그것을 얻는 일이 빈번한데 모두 부장품이다. 그러나 분묘를 파는 것은 나라가 금하는 행위로서 범법자는 목숨을 걸어야 하기 때문에 그것을 얻으려면 다소의 위험을 무릅써야 한다. 나는 서울과 개성에 거류하는 일본인 동포에게서 그와 같은 많은 도자기를 보았다. 야마요시 모리오(山吉盛夫) 씨도 전에 주한일본공사관에 근무할 때에 그것을 수집하여 거의 수백 점에 이르고 있다. 지금은 동경 제실(帝室)박물관에 방을 하나 얻어 그것들을 진열하고 있다."[74]

그러니까 일본인들은 일찍이 개성 고분을 파헤쳐 청자를 빼돌리고 있었는데 한 사람이 수백 점을 가져갈 정도였던 것이다. 개항 이후부터 꾸준히 이뤄지고 있었음을 넉넉히 짐작할 수 있는 대목이다. 또 눈길을 끄는 대목은, 도굴 행위가 '나라가 금하는 것이고 목숨을 거두는 죄악'이라는 사실을 잘 알고 있던 세키노 타다시가 범법을 한다고 해도 '다소의 위험을 무릅써야 한다'는 정도라고 쓴 대목이다. 이것은 하나도 이상한 일이 아니다. 설령 조선 관청에서 체포를 한다 해도 치외법권을 가진 일본인의 범죄였으므로 분묘 도굴 행위조차 처벌할 수 없었다. 1905년 12월 21일자로 임명된 한국통감부 이토우 히로부미 통감은 미친 듯 고려자기를 끌어 모았다. 이구열은 이토우 히로부미를 가리켜 '고려청자 최대의 장물아비'라 이름붙여 주었다. 1906년, 변호사 자격으로 조선에 왔던 일본인 미야케 초우사쿠(三宅長策)는 자신의 회고록에서 이토우 히로부미의 장물아비 근성을 다음처럼 그려 놓았다.

"통감도 누군가에게 선물할 목적으로 굉장히 수집한 사람이었는데, 한때는 그 수가 수천 점이 넘었을 것으로 짐작되었다. 이 무렵 닛다(新田)라는 사나이가 있었다. 이토우(伊藤) 통감의 연회석에 대기하고 있다가 춤과 노래로 흥을 돋우던 자인데, 그러다가 여관을 개업했었다. 이토우는 틈만 있으면 이 여관에 나타나 닛다(新田)를 시켜 '얼마든지라도 좋으니 고려자기를 몽땅 가져오라. 몽땅 사자' 하는 식으로 마구 사들였다. 그리고 그것들을 '여기서 저기까지 30점, 50점' 하는 식으로 선물하기가 일쑤였다. 언젠가는 콘도우(近藤)의 가게에 있는 고려자기를 몽땅 사버린 적도 있었다. 그 때문에 한때는 서울 장안에 고려자기의 매품이 동이 난 적도 있었다."[75]

이토우 히로부미(伊藤博文)는 도굴품 가운데 빼어난 것을 골라 103점을 일제 왕에게 올렸으며 귀족, 관료 들에게 한 무더기씩 선물로 보냈다.[76] 대부분 일본으로 빼돌린 것이다. 통감이 이 정도였으므로 '바야흐로 고려청자에 열광하는 시대'가

열렸다. 도굴과 매매로 생활하는 자가 수천 명에 이르렀으며, 개성, 강화도, 해주 지역 고분 도굴은 끝이 없었다. 일제의 야만은 도굴에만 매여 있지 않았다. 탑과 불상, 종, 그림 따위의 모든 문화재 약탈까지 매우 넓었다.

1906년 12월, 일본정부 특사로 조선에 건너온 타나카 미츠아키(田中光顯)가 대담한 범죄를 저질렀다. 그는 개성에서 서남쪽으로 약 50리 떨어진 부소산 기슭 경천사(敬天寺) 터에 서 있는 고려시대 대리석 탑을 약탈했다. 그는 세키노 타다시가 1904년에 낸 『한국건축 조사보고』에서 이 탑을 보고 야욕을 품었다. 그는 13미터도 넘는 이 커다란 탑을 가져가기 위해 총칼을 쥔 일본인 200명가량을 동원했다. 이 때 앞장 선 사람은 일찍이 충무로 근처에 골동품 가게를 내놓고 도굴품을 팔던 콘도우 사고로우(近藤佐五郎)였다. 그는 헌병을 몰고 1907년 2월에 늘이닥쳤다. 이에 군수와 힌빈늘이 항의하사 총칼을 휘무르고 고종 황제가 허락했다고 거짓말하며 개성으로 옮긴 뒤 부산으로 해서 일본으로 가져가 버렸던 것이다. 이 탑은 결국 3월 19일, 일본 동경에 도착해 제실박물관으로 들어갔다.

또 1907년께 지키는 이 없던 석굴암 소문이 일본인에게 퍼졌고 일본인은 가져가기 좋은 작은 불상 둘을 훔치면서 본존불 뒤켠 두부를 무자비하게 파괴했다. 그들은 불국사 다보탑 상층 기단 네 귀퉁이 작은 돌사자상 넷 중 하나만 남기고 셋을 훔쳐갔다. 1909년 가을, 총독 테라우치 마사타케(寺內正毅)가 초도 순시 길에 석굴암을 다녀갔는데 그 뒤 석굴암 안의 대리석 오층소탑이 사라졌다. 총독이 직접 약탈해 간 사건이다.[77]

경천사 터 탑 약탈에서 보듯 일제의 토지조사 또는 각종 유물 조사사업은 대부분 도굴과 약탈을 꾀하는 데 정교하고 세밀한 정보와 자료를 제공했다. 일본인 미술사학자 세키노 타다시는 1902년에 건축물 조사를 다녔고, 1904년에 『한국건축 조사보고』를 내놓았다. 통감부는 1905년부터 매년 『조선고적 조사보고서』를 내놓았으며, 1906년부터 미술사학자 이마니시 류우(今西龍)는 경주 고분과 김해 패총을 발굴하고 1906년부터 경주, 서울, 개성 지역을 돌아다니며 고적 조사를 했다.

이른바 세키노 타다시와 이마니시 류우의 고적 조사, 발굴이란 실로 문화재 약탈과 짝을 이루는 것이었다. 조선이 반식민지로 떨어진 뒤 1909년에는 탁지부(度支部) 차관(次官) 아라이 켄타로우(荒井賢太郎)의 발의에 따라 통감부는 세키노 타다시에게 위촉하여 조선 전역의 고적 조사를 실시하여[78] 고적 조사보고서인 『한홍엽(韓紅葉)』을 내놓았다.

물론 도굴과 약탈은 일본인들만 자행한 것은 아니다. 서양 사람들의 도굴과 약탈에 관한 기록은 찾을 길이 없지만 매우 일찍 시작했음이 뚜렷하다. 미국 스미소니안(Smithsonian)박물관 창고에는 조선의 각종 민예품이 수장되어 있다. 스미소니

일제가 1914년에 석굴암을 헤쳐 놓은 모습. 아무도 지키는 이 없었던 1907년께 소문을 들은 어떤 일본인은 작은 불상 둘을 훔치고 본존불까지 욕심을 내어 두부를 파괴했다.

안박물관은 국립미술, 민속, 과학박물관으로 정부의 후원 아래 연구원을 세계 각지에 파견, 각 민족의 민속예술품을 수집해 왔다. 이를테면 1883년 5월, 주한미국 공사가 부임해 올 때 스미소니안박물관 연구원 쥬이(Jouy)가 끼어 왔고, 12월에는 스미소니언박물관 해외특파원으로 해군 소위 버나도(Berndou)가 왔다. '버나도는 쥬이와 함께 스미소니안박물관을 위해 한국 유물을 조직적으로 수집' 했다. 이들은 서울에서뿐만 아니라 두루 지방에까지 돌아다녔다. 미국 공사는 우리나라 정부에 쥬이의 경기, 충청, 전라, 강원, 경상도 지방 여행증명서인 '호조(護照)'를 요청해 발급받아 주었으며, 또한 버나도는 주로 황해, 평안, 함경 지방을 돌아다녔다. 수집품은 이따금 인천항에 들르는 미국 군함을 이용해 가져갔다.[79]

1967년, 사학자 이광린(李光麟)이 본 「버나도, 알렌, 쥬이의 한국관계 수집품」[80]은 무려 60면이나 되는 것으로, 서화, 도자기를 비롯 민예품을 아울러 모두 350종에 대한 자세한 해설 및 목록이었다. 그 가운데 개신교 선교사로 왔던 알렌(Allen)이 수집한 것이 70종이다. 특히 그 안에는 서화가 무려 80여 점이나 있었다. 이같은 그들의 행위가 모두 국가 문화재에 대한 약탈이 아니라는 증거는 없다.

파리 체르뉘스키 미술관 창설자인 체르뉘스키는 1871년부터 1873년까지 중국과 일본 여행을 다니며 작품 수집을 했는데 그의 미술관에는 고려시대 동종(銅鐘)이 있다. 이것은 아마 일본에서 가져간 것일 테고, 그에 앞서 일본인이 훔쳐간 것이었을 터이다. 조선시대 초상화 〈수각수로도(水閣壽老圖)〉는 윌리엄 앤더슨이란 영국인이 가져갔는데 이것을 런던 대영박물관에 넘긴 때가 1881년이므로 그보다 앞서 빼돌린 것이겠다. 여기까지는 경로가 막연한 것들이다. 하지만 어떤 절차도 없이 나라 밖으로 빼돌렸다는 점만으로도 그것이 약탈행위임엔 의심의 여지가 없다. 경로가 아주 또렷한 약탈행위는 1887년부터 1903년까지 서울에 근무했던 프랑스 공사 콜랭드 플랑시가 저지르고 있다. 그는 고려자기 따위를 반출해 갔고 그것을 파리 기메미술관에 기증했다.

또 그 무렵 미국 공사 알렌도 고려자기를 수집하고 있었다. 마찬가지로 1894년에 서울로 건너온 프랑스인 에밀 마르텔은 플랑시와 알렌의 집에서 골동품을 보고 흥미를 느껴 구하고 싶어했으나 기회가 닿지 않았다. 그런데 몇 해가 지나자 아예 집으로 팔러 오는 사람이 생겼다. 마르텔은 그 모습을 다음처럼 썼다.

"그들은 골동품을 보자기에 싸 가지고 아주 소중하게 들고 오지만 그 태도가 도무지 심상치 않고 시종 주위를 살피는데 어딘가 불안에 쫓기는 듯했다. 지금 와서 생각해 보건대, 거기엔 두 가지 이유가 있었던 것 같다. 즉 양반의 소장품을 몰래 부탁받고 팔러 오는 경우와, 고분의 도굴품을 밀매하러 오는 경우였다. 당시 가끔 그런 말을 들은 적이 있었고, 팔러 오던 측이 골동에 관해 아무런 지식도 갖지 못했던 사실을 나는 기억하고 있다."[81]

마르텔은 그 골동품 네 개를 10원에 사라고 제안하는 사람에게 8원으로 깎아 샀다. 그러면서 값이 너무 쌌으므로 그렇게 상당수를 수집했다고 자랑을 늘어놓았다. 또한 서독 퀼른동양미술관 소장 조선 도자기들은 모두 1910년에 아돌프 피셔가 도굴품들을 빼돌린 것들이다.

조선 미술가의 해외활동

앞선 시기에 이미 숱한 미술가들이 중국과 일본을 여행하면서 교류해 왔던 사실을 떠올린다면 해외활동이란 이 때 급작스레 생긴 사건으로 미술문화사적 값어치가 있는 것은 아니다. 19세기가 끝나가던 시절만 살펴봐도 안중식, 조석진, 김규진, 민영익의 중국 여행, 안중식과 지운영의 일본 여행, 강진희의

미국 여행이 이뤄지고 있었다.

김준근(金俊根)은 부산에서 살다가 원산으로 옮겨 1890년대 말까지 활동한 풍속화가다. 그는 많은 유럽 사람들에게 인기를 얻었다. 1895년에는 독일 함부르크민속박물관에서 작품전을 열기도 했다.[82] 그의 작품은 소박한 사실주의 경향을 짙게 띠고 있다. 그러나 일찍이 김홍도, 신윤복 그리고 이형록이 끌어올린 풍속화의 높이에 비춰 한참 뒤떨어지는 데다가 역사의식과 상상력을 결합시킨 시대정신의 향기를 지니지 못함으로써 형식화 경향이 내비치는 나태함이 짙게 보인다.

20세기에 들어와서도 서병오(徐丙五)가 중국에 건너간 게 1901년이었다. 곧이어 1902년에 오세창이 일본으로 건너가 5년여를 살았는데 전각 및 서예활동을 했고, 그 뒤 1903년에 김규진이 왕의 명을 받아 일본에 건너가 사진기술을 배우고 돌아왔다. 그는 곧바로 황실의 후원으로 사진관을 개업했고, 1904년에는 지운영이 유화를 배우러 중국에 건너갔다.[83]

이종찬(李鍾粲)이 미국 펑햄미술학교에 유학해 판화, 사진, 인쇄술 따위를 배우고 1909년 10월에 졸업한 뒤 귀국해 활동하기 시작했다.[84] 이종찬은 한미간 미술교류를 사업내용으로 하는 미술회사 설립구상을 내놓는 등 야심만만했으나 그 뒤 활동내용이 드러나지 않는 것으로 미루어 포기하고 말았던 듯하다.

유럽 미술가들의 활동

거장 루벤스(Rubens)가 그린 목탄화 작품 〈한복 입은 남자〉는 외국인이 조선사람을 그린 최초의 그림이다. 그 뒤 1818년, 런던에서 해군 대위 드와이스(Dwarris)가 드로잉한 수채 에칭판화 〈지방관리들과 부하들〉〈섬마을〉, 브라우니(C. W. Browne)의 스케치를 칼큐타(Calcutta)가 재구성한 수채 에칭판화 〈지방관리와 서기〉들이 있다. 이 판화들은 1816년, 영국 왕립 해군의 알세스트(Alceste)호가 열흘 동안 서해안을 항해하면서 조선인들과 접촉했을 때의 인상을 그린 것이다. 이 판화들은 이런저런 저술에 삽화로 실려 지금까지 전한다.

또한 1871년, 신미양요 때 강화도에 상륙했던 미국 군대가 찍은 사진을 바탕삼은 여러 삽화들이 그리피스(Griffis)의 저서 『은자의 나라 한국』에 실려 있다.

1886년, 영국 해군 대위 허즈밴드(Young Husband)가 북간도 쪽을 거쳐 백두산에 올라 천지 주변을 스케치했고 뒷날 수채화를 그려 놓았다. 이 작품은 제임스의 저술 『장백산』에 실려 있다.

1891년, 영국 왕립 해군대위 캐번디쉬(Cavendish)와 아담스(Adams)가 원산에 살고 있던 김준근을 만나 그의 풍속화

26점을 구해 갔다.

1890년 12월 28일, 인천항을 통해 핸리 새비지 랜더(Hanry Savage Lander)라는 영국 화가가 서울에 와서 유화를 그렸고, 민영환이 그의 그림을 고종에게 가져가 보여주기까지 했다. 고종은 새로운 것들에 관심이 많아서 랜더를 왕궁에 불러 선물을 줄 정도였다. 랜더는 자신의 작품을 자신의 책 『고려 또는 조선 ─해 뜨는 나라』에 실어 놓았고 스스로 조선에 들어온 첫 서양인 화가임을 자신있게 주장했다. 그는 조선뿐만 아니라 중국, 일본, 티베트 따위 지역도 여행하며 작품을 많이 남긴 작가로, 서울에서 3개월 동안 활동하면서 장안에 화제를 뿌렸다. 그는 경복궁 안의 여러 곳을 그렸다. 콘스탄스 테일러(Constance Tayler)는 스코틀랜드 출신의 여성으로 외교관 부인이었는데, 1894년부터 1901년 사이에 여러 차례 우리나라에 드나들며 그림을 그렸고 고종을 만나기도 했다. 그녀는 〈겨울 옷을 입은 한국 소녀〉〈황제의 시종들〉 따위의 유화와 스케치 들을 남겼다.[85]

또한 1890년대초에 미국 국립박물관 직속화가 쉰들러(Shindler)는 사진을 보고 〈고종 황제의 초상〉을 그렸다. 이 작품은 미국 스미소니안연구소 박물관이 보관하고 있다.[86]

네덜란드계 미국인 휴버트 보스(Hubert Vos)는 1899년에 와서 고종과 왕자의 초상화를 그렸다.[87] 뿐만 아니라 보스는 높은 관리였던 민상호(閔商鎬)의 초상화, 서울 광화문 일대를 그린 대작 〈서울 풍경〉을 그리기도 했다. 또한 프랑스의 도예가 레미옹(Remion)은 1900년에 정부의 초청으로 와서 한성법어학교 불어교사로 4년쯤 재직했다. 그의 목적은 한불 협력의 공예미술학교 설립이었으나 실패했다. 그러나 레미옹은 4년 동안 소묘 및 유화 따위를 창작하여 보스와 함께 영향을 끼쳤다.[88] 특히 그는 고희동을 만나 서양미술에 관한 지식을 전해 주었고 1905년 11월, 을사보호조약 체결 바로 뒤 프랑스로 떠나면서 고희동에게 그림 배우러 파리 유학을 오라고 권하기도 했다.[89] 레미옹은 신통치 않은 화가였는데 유럽 미술가들의 첫 방문은 대개 그것으로 끝났다. 일제 식민지로 떨어진 조선이 그들에겐 더이상 매력 넘치는 대상이 아니었을 터이다.

또 선교사로 와 있던 빌이란 사람이 1901년에 자신의 여러 소장품을 판매하겠다는 광고를 냈다. 판매장소는 정동 캐릿스키 집이라고 하면서 자리, 사기, 유리기, 등, 난로와 함께 '화도(畵圖)'를 판다는 내용이었다.[90]

1956년에 조연현(趙演鉉)은 다음처럼 썼다.

"한국인 자신에 의한 양화가 처음으로 제시된 것은 광무 9년(1905)에 불란서 공사관 내에서 외국인들에 의한 소규모의 전람회에 출품된 고희동의 작품이 그 효시이다. 그러나 이것 역시 외국 공사관 내의 특수한 행사였기 때문에 일반에 널리 관람될 수는 없었던 것이다."[91]

1905년에 프랑스 공사관에서 외국인들이 소규모 전람회를 열었다는 이러한 조연현의 기록은 다른 어떤 출처도 찾을 길이 없다.[92]

일본 미술가들의 활동

1902년에 일본인 아마쿠사 신라이(天草神來)가 건너왔다. 그는 남산 기슭에 화실을 차려 놓고 있었으며 1912년께 황실의 벽화를 그리기도 했다. 그는 1915년에 일본으로 가버렸는데,[93] 1910년 5월 1일부터 2일까지 일본인 상업회의소에서 개인전을 열었다.[94]

1905년 11월에 을사화 을사보호조약을 맺은 우리미키로 일본인 미술가들이 군인들의 발자국을 따라 들어왔다. 1906년에 관립한성사범학교 도화교사로 정부가 초빙하여 코지마 젠자부로우(児島元三郎)가 왔다.[95] 그는 농경미술학교 노화상습과를 졸업한 전문교육자였다. 기록에 따르면 '별로 대단하지'도 않았던 화가 키요미즈 토우운(淸水東雲)이 1908년에 그림 및 사진 강습소를 정동(貞洞)에 차려 놓고 있었으며, 수십 명의 학생을 모집해 교육하고 있었는데,[96] 1920년 무렵까지 우리나라에서 활동했다.

"키요미즈 토우운이라는 사조파(四條派)풍의 화가가 있었다. 지금의 정동 마을 부근에 화실을 차려서 한일인쇄회사와도 관계하고 있었던 것 같지만, 납화를 전문으로 하여 각 방면에 많은 제자를 두고 있었는데, 불과 3,4년 전에 작고했다."[97]

키요미즈 토우운의 작품 두 점이 창덕궁에 남아 있다.[98] 또한 일본인들의 자식들이 다니던 경성중학교에 미술교사로 있던 화가 히요시 마모루(日吉守)는 1909년에 건너왔다. 그리고 일본의 대표적 화가 가운데 한 사람인 사쿠마 데츠엔(佐久間鐵園)은 1908년 7월에 왔다가 일본인 화가로는 처음으로 비원에서 열린 어전 휘호회에 참석했으며, 9월 16일, 덕수궁에서 열린 어전 휘호회[99]에 안중식, 김규진과 더불어 3인 합작으로 〈구여도(九如圖)〉 8폭을 그려, 왕이 그 그림을 참석한 대신과 부통감 소네(曾彌)에게 나눠 주도록 했다.[100]

19세기말·20세기초의 미술 註

1. 『일성록』, 고종 19년 9월 20일자.
2. 장지연, 「논설 공예가면발달(工藝可勉發達)」, 『황성신문』, 1900. 4. 25.
3. 장지연, 「논설 공예가면발달」, 『황성신문』, 1900. 4. 25.
4. 장지연, 「논 공예장려기술」, 『황성신문』, 1903. 1. 10.
5. 광고, 『황성신문』, 1900. 4. 3.
6. 광고, 『황성신문』, 1901. 5. 24.
7. 속 대관박람회, 『황성신문』, 1903. 5. 4.
8. 특허, 『황성신문』, 1904년 이후 기사 참고.
9. 고물 보존의 통첩, 『매일신보』, 1911. 12. 11.
10. 타나카 자작 및 일탑(一塔), 『대한매일신보』, 1907. 3. 7.
11. 서울의 원각사지 십층석탑을 뜻함.
12. 옥탑 탈거(奪去)의 속문, 『대한매일신보』, 1907. 3. 21.(이구열, 『한국 문화재 수난사』, 돌베개, 1996, p303의 번역문.)
13. 한국 보탑 문제의 속론, 『대한매일신보』, 1907. 6. 5.(이구열, 『한국 문화재 수난사』, 돌베개, 1996, p322의 번역문.)
14. 윤범모, 「조선시대 말기의 시대상황과 미술활동」, 『한국근대미술사학』 창간호, 1994, 청년사, p30 참고.
15. 이구열, 『한국근대미술산고』, 을유문화사, 1972 참고.
16. 김복기, 「개화의 요람 평양화단의 반세기」, 『계간미술』 1987 여름 참고.
17. 원동석, 「호남화단 100년의 명맥」, 『계간미술』 1985 가을호 참고.
18. 김용준, 「조선화의 표현형식과 그 취제내용에 대하여」, 『력사과학』 제2호, 1955 참고.
19. 박은순, 「방(倣) 황공망 산수」, 『한국 근대회화 명품』, 국립광주박물관, 1995, p.151.
20. 유홍준, 「개화기 구한말 서화계의 보수성과 근대성」, 『구한말의 그림』, 학고재, 1989, p.85.
21. 유홍준, 「개화기 구한말 서화계의 보수성과 근대성」, 『구한말의 그림』, 학고재, 1989, p.86.
22. 윤희순, 『조선미술사연구』, 서울신문사, 1946, p.99.
23. 윤희순, 『조선미술사연구』, 서울신문사, 1946, p.99.
24. 나는 장승업이야말로 세기말 한복판에 서 있는 가장 중요한 작가라고 생각한다. 형식주의 경향이 민족 고유양식으로서 시대정신의 반영물이라는 점, 그리고 그것이 20세기 화단에 영향을 짙게 미쳤던 점을 염두에 둘 때 장승업의 복합적인 양식은 매우 중요한 연구대상이다. 이경성, 「오원 장승업」, 『간송문화』 제9호, 한국민족미술연구소, 1975; 진준현, 『오원 장승업 연구』, 서울대학교 대학원 고고미술사학과, 1986; 최완수, 「오원 장승업」, 『간송문화』 제53호, 한국민족미술연구소, 1997; 이원복, 「오원 장승업의 회화세계」, 『간송문화』, 제53호, 한국민족미술연구소, 1997 참고.
25. 윤희순, 「협전을 보고」, 『매일신보』, 1930. 10. 21-28.
26. 채용신, 「평생도 제5폭 - 〈사어용도(寫御容圖)〉 제기」.(정석범, 『채용신 회화의 연구』, 홍익대 대학원 미술사학과, 1994, p.10에서 재인용.)
27. 정석범, 『채용신 회화의 연구』, 홍익대 대학원 미술사학과, 1994 참고.
28. 이영숙, 「채용신의 초상화」, 『배종무 총장 퇴임기념사학논총』, 목포대학교, 1994 참고.
29. 겸곡생, 「嗚呼 是 閔忠正」, 『대한매일신보』, 1906. 7. 17.
30. 혈죽도, 『대한매일신보』, 1906. 7. 17.
31. 조용만, 『30년대의 문화예술인들』, 범양사, 1988, p57 참고.
32. 양천 군수 안중식, 『대한매일신보』, 1907. 7. 20.
33. 이구열, 「근대한국미술사료」, 『근대한국미술논총』, 학고재, 1992 참고.
34. 관립한성고등학교, 『대한매일신보』, 1906. 9. 8.
35. 교육서화관 개회, 『대한매일신보』, 1907. 7. 16.
36. 작일 공업전습소 개소식, 『만세보』, 1907. 4. 21.
37. 도사학교 창립 작일 개학, 『대한매일신보』, 1907. 4. 20.
38. 이도영, 『대한매일신보』, 1907. 4. 3.
39. 광고, 『대한매일신보』, 1908. 9. 26.
40. 이구열, 『근대한국미술사의 연구』, 학고재, 1992; 최공호, 「이왕직 미술품제작소와 한국 근대공예」, 『월간미술』, 1989. 11 참고.
41. 한성미술품제작공장, 『대한매일신보』, 1909. 2. 28.
42. 송병준, 『대한매일신보』, 1909. 3. 27.
43. 미술공장 확장, 『매일신보』, 1911. 3. 7.
44. 최공호, 『한국 현대공예사의 이해』, 재원, 1996 참고.
45. 미술공장 확장, 『매일신보』, 1911. 3. 7.
46. 제묵사업의 유망, 『매일신보』, 1911. 2. 23.
47. 유본예 지음, 권태익 옮김, 『한성지략』, 탐구당, 1974, p.235.
48. 광고 - 정두환 서포, 『황성신문』, 1900. 8. 27.
49. 광고 - 정두환, 『대한매일신보』, 1910. 5. 28.
50. 광고 - 수암서화관 취지서, 『황성신문』, 1906. 12. 8.
51. 광고 - 해주 한창서화관, 『대한매일신보』, 1908. 7. 31.
52. 광고 - 한성서화관, 『대한매일신보』, 1908. 10. 18.
53. 광고 - 한묵사 취지서, 『황성신문』, 1909. 6. 11-13.
54. 김가진, 오세창, 안중식, 이도영 등 제씨가 발기, 『황성신문』, 1910. 8. 19.
55. 김은호 지음, 이구열 씀, 『화단일경』, 동양출판사, 1968, p.56.
56. 본지 특파기자, 「이전된 이왕가박물관」, 『조광』, 1938. 8.
57. 본지 특파기자, 「이전된 이왕가박물관」, 『조광』, 1938. 8.
58. 창덕궁, 『대한매일신보』, 1909. 5. 26.
59. 창덕궁 동식물원 박물관, 『황성신문』, 1909. 10. 17.
60. 본지 특파기자, 이전된 이왕가박물관, 『조광』, 1938. 8.
61. 덕수궁 내로 옮겨진 유서깊은 이왕가박물관, 『조광』, 1938. 5.
62. 이구열, 『한국 문화재 수난사』, 돌베개, 1996, p.70 참고.
63. 고희동, 「투견도에 대하여」, 『신동아』, 1931. 12.
64. 고희동·구본웅 대담, 「풍속화와 조선 정취」, 『조선』, 1937. 7. 20-22.
65. 휘호회 또는 전람회 따위가 언제 어떻게 열렸는지 밝히는 일은 매우 흥미로운 일이다. 조연현은 1905년, 프랑스공사관에서 외국인들이 전람회를 열었다고 밝힌 적이 있다.(조연현, 『한국현대문학사』, 현대문학사, 1956, p.115 참고.) 하지만 조연현은 다른 증거를 내놓지 않았는데, 이로 미뤄보면 조연현이 『한국현대문학사』를 쓸 무렵, 고희동에게 들은 말을 근거삼은 듯하다.
66. 소네(曾彌) 부통감, 『황성신문』, 1908. 7. 22.
67. 한묵 삼절, 『대한민보』, 1909. 6. 20.

68. 유희 관람,『황성신문』, 1907. 11. 5.

69. 이구열의『한국 문화재 수난사』(돌베개, 1996)는 일본인들의 약탈 행위를 정리한 유일한 저술이다. 이 저술은 황수영의『일제기 문화재 피해자료』를 바탕삼은 것으로,『고미술자료』22집(한국미술사학회)에 실려 있다. 이구열은 이 글을 저본삼고, 김재원, 최순우, 정양모, 진홍섭, 정영호, 선우인순, 장규서, 이원기 들의 자료와 증언을 아울러 '문화재 비화'라는 제목으로『서울신문』(1972. 5. 22-11. 7)에 연재한 뒤 1973년에『한국문화재비화』라는 이름으로 펴냈다.

70. 호소이 하지메(細井肇),『선만(鮮滿)의 경영』(강동진,「한일 80년」,『조선일보』, 1986. 4. 1에서 재인용.)

71. 이구열,『한국 문화재 수난사』, 돌베개, 1996, p.73 참고.

72. 우메하라 쓰에지(梅原末治),『한국 고대문화』.(이구열,『한국 문화재 수난사』, 돌베개, 1996, p.76에서 재인용.)

73. 세키노 타다시(關野貞),『조선미술사』, 1932. 세키노 타다시는 다음과 같이 썼다. "조선민족은 상대(上代)에 있어서 혹은 하위육조의 영향을 받고, 혹은 송원의 감화를 받아 상당히 고유한 특색있는 예술을 낳았다. …삼국시대부터 고려시대에 이르기까지 비상한 발달을 보았고 다음에 이조시대 초기에 있어서도 아직 찬연한 빛을 발하고 있었지만 이조 중엽 이래로 쇠퇴하여 다시 일으키지 못하고 드디어 제도의 피폐와 시운의 쇠미로 거의 그 옛날의 빛을 잃은 것은 심히 유감스런 일이다. …오랜 패정에 시달리어 온정을 결하고 쓸쓸한 생활을 보내던 조선도 제국의 시정 이후 서정이 바로잡히고 문명의 혜택도 해마다 더해져 각 방면에 현저한 변화를 보이고 있는 것은 다행이 아닐 수 없다." 그의 이같은 글에 담긴 내용은 조선민족 비하론, 조선문화 쇠퇴론 따위다.

74. 세키노 타다시(關野貞),『한국건축 조사보고』, 조선총독부, 1904.

75. 미야케 초우사쿠(三宅長策),『그 때의 기억 – 고려고분 발굴시대』, 1936.(이구열,『한국 문화재 수난사』, 돌베개, 1996, p.66에서 재인용.)

76. 이구열,『한국 문화재 수난사』, 돌베개, 1996, p.72 참고.

77. 이구열,『한국 문화재 수난사』, 돌베개, 1996, pp.86-88 참고.

78. 조선미,「일제 치하 일본관학자들의 한국미술사학 연구에 관하여」,『미술사학』3호, 학연문화사, 1991 참고.

79. 이광린,「스미소니안박물관의 한국유물」,『개화당 연구』, 일조각, 1973 참고.

80.『스미소니안박물관 보고서』, 스미소니안박물관, 1891.

81. 에밀 마르텔,『외국인이 본 조선외교비화』, 1934.(이구열,『한국 문화재 수난사』, 돌베개, 1996, p.205에서 재인용.)

82. 김광언,「기산 김준근의 풍속도 해제」,『유럽박물관 소장 한국문화재』, 한국국제교류재단, 1992 참고.

83. 전의관(前議官) 지운영 씨,『황성신문』, 1904. 11. 23.

84. 북미에 재한 아국 학생,『대한민보』, 1909. 11. 7; 이종찬 씨,『대한매일신보』, 1910. 2. 23.

85. 이양재,「조선을 화폭에 담은 서양 미술가」,『가나아트』, 1992. 3-4.

86. 윤범모,「조선시대 말기의 시대상황과 미술활동」,『한국근대미술사학』창간호, 청년사, 1994, p.63.

87. 이구열,「휴버트 보스: 19세기 말에 한국을 찾아왔던 첫 서양인 화가」,『고종황제 초상화특별전』, 국립현대미술관, 1982 참고.

88. 이구열,『근대한국미술사의 연구』, 미진사, 1992, p.95.

89. 조용만,『30년대의 문화예술인들』, 범양사, 1988, pp.51-59.

90. 광고,『황성신문』, 1901. 5. 24.

91. 조연현,『한국현대문학사』제1부, 현대문학사, 1956, pp.114-115.

92. 이경성은 조연현의 기록을 그대로 따라『한국 근대미술 연구』(동화출판공사, 1974, p.90)에 인용하고 있는데, 이 전람회에 대하여 이구열은 '분명히 확인되지 않은 기록'이라고 쓰고 있으며(이구열,『근대 한국미술사의 연구』(미진사, 1992, p.152), 윤범모는 '조선 최초의 미술전람회인 프랑스공사관 전시'라고 쓰고 있다.(윤범모,「1910년대의 서양회화 수용과 작가의식」,『미술사학연구』203호, 한국미술사학회, 1994.) 아무튼 지금까지 1905년 프랑스공사관 전람회를 알려 주는 자료는 조연현의 증언뿐이다.

93. 히요시 마모루(日吉守) 지음, 이중희 옮김,「조선미술계의 회고」,『조선의 회고』, 일본 근대서점, 1945.(『한국근대미술사학』제3집, 청년사, 1996 참고.)

94. 일본인 아마쿠사 신라이(天草神來),『황성신문』, 1910. 5. 1.

95. 사범학교 시행규칙,『황성신문』, 1906. 9. 8.

96. 신문(新門) 안에 거류하는 키요미즈 토우운(淸水東雲),『황성신문』, 1908. 8. 6.

97. 히요시 마모루(日吉守) 지음, 이승희 옮김,「조선비눌세의 회고」.(『한국근대미술사학』제3집, 청년사, 1996, p.183에서 재인용.)

98.『일본회화 조사보고서』, 문화재관리국, 1987 참고.

99. 본월 16일,『대한매일신보』, 1908. 9. 22.

100. 이구열,『근대 한국미술사의 연구』, 미진사, 1992, p.172 참고.

1910년대
1910-1918

시대사상과 미술

1910년 8월 22일, 불법적인 한일합방조약 체결로 말미암아 대한제국은 일제의 식민지로 떨어졌다. 자주와 진보의 꿈이 끝장났던 것이다. 일제는 이른바 무단통치를 시작했다. 총독은 '조선사람은 일본 법률에 복종하든가 아니면 죽이야 한다' 고 폭언을 내뱉으며 여러 식민지 악법을 강요했다. 더불어 토지조사사업을 통해 약탈과 수탈을 거듭했으며 상공업 분야에서도 민족 자본의 발전을 짓누르고, 일제 자본으로 하여금 조선 공업 및 상업을 지배토록 하면서 조선을 상품 판매 시장이자, 공급기지화해 나갔다. 또 그들은 막대한 식량자원과 자연자원 및 지하자원을 약탈해 갔다.

문화예술 분야에서도 언론·출판·결사·집회의 자유를 전면 제한했고 조금이라도 일제에 맞서는 기색이 보이면 끌고가 버렸다. 일제는『황성신문』『대한매일신보』『서북학회 월보』를 폐간하고,『초등대한역사』『동국역사』같은 민족적 색채를 지닌 모든 서적을 불태우거나 판매 금지시켰다.

의병장 유인석(柳麟錫)은 이 때 북부 국경지대에 독립운동 근거지를 만들어 독립전쟁을 펼치자는 독립전쟁론을 내놓았다. 국경을 빠져나간 많은 의병들이 그에 따라 전쟁능력을 길렀으며 이것은 뒷날 항일 무장투쟁을 예고하는 것이었다. 앞선 시대에 자강운동을 펼쳤던 이들 가운데 일부가 국외 독립군기지 건설운동에 나서기 시작했다. 또한 국내에서 반일 정치운동을 벌이던 일부도 비밀결사를 결성, 활동을 해나갔다. 박은식(朴殷植)과 신채호(申采浩)는 이 무렵 뛰어난 사상가로서, 박은식은 1914년에『한국통사』를 써냈고, 신채호는『조선사』를 써나갔다.[1] 그들의 애국사상은 시대정신이었다.

한편, 앞선 시기에 자강운동을 펼쳤던 지식인들 가운데 일부는 활동을 포기하거나 선실력양성 후독립론을 내세워 교육과 실업 진흥활동을 펼침으로써 앞선 시대의 운동을 대물림했다. 이들의 운동에 힘을 더해 준 것은, 1910년대 중반 이후 귀국하기 시작한 일본 유학출신 지식인들이다. 그들은 주로 유교사상 및 전래 관습을 꾸짖으면서 교육 및 산업의 진흥을 주장했다. 서울화단을 주름잡던 오세창, 안중식, 이도영이 이러한 세력에 참가했음은 국내화단의 성격과 본질을 헤아리는 데 중요한 단서라 하겠다.

이 무렵 일제는 조선의 민족의식을 말살키 위한 사회정책과, 자원수탈을 위한 산업정책을 펼치면서 이것을 두 민족의 '융합동화를 통한 문명개화'라고 꾸며댔다. 그들은 문명개화를 위해 산업개발과 교육보급, 민풍개선을 내세웠다. 이같은 정책은 자강운동론자들이 내세웠던 실력양성론 및 사상과 관습 개혁론을 닮은 것이다.[2]

이념공작에 나선 총독부는 향촌 유학자들을 내세워 민풍개선에 앞장서도록 부추겼다. 옛 전통을 모두 버리자는 것인데 그 뜻은 조선 민족이 폐풍악습만을 지니고 있는 민족이니 조선은 이미 형편없는 사회임을 깊이 새겨두고자 하는 것이었다. 지켜야 할 구래의 미풍양속이라고 총독부가 내세운 것은 오직 '부모에 대한 효도와 향촌사회에서의 상부상조, 상하귀천의 구별' 따위에 지나지 않았다. 총독부는 이를 위해 1910년에는 친일왕족과 고관에게 일본귀족 작위를 수여하고, 유생들에게는 천황 은사금을 지급했으며, 1911년에는 조선 유학 진흥을 위한다면서 성균관을 경학원(經學院)으로 바꿔 유교의 인의충효(仁義忠孝)로 조선 인민들을 교화하라고 다그쳤다.[3]

이런 조건에서 안창호(安昌浩)를 비롯한 실력양성론자들은 대개 선실력양성 후독립론을 내세웠다. 하지만 이광수(李光洙) 같은 이들은 사실상 독립을 포기한 상태에서 문명개화만을 주장했다. 이광수는 정치와 문화를 나눠 놓고서, 둘 다 가질 수 없다면 자신은 차라리 문화를 갖겠다면서 일선동화를 매우 즐거워했다. 역사학자 박찬승은 이런 이광수에 대해

'반선반일(半鮮半日)의 무국적인(無國籍人)'이라고 규정하고, "이광수의 사상은 흔히 말하듯 준비론이 아니라 명실상부한 '친일파의 사상'이었다"[4]고 헤아렸다.

1910년대의 실력양성론자들은 유교사상 비판과 옛 관습 비판을 꾀하면서[5] 서양의 사상, 다시 말해 개인주의(인본주의), 과학주의, 산업진흥론 따위의 서구 부르주아 사회, 자본주의 사회의 사상과 가치관을 우리 사회에 심어야 한다고 주장했다.[6] 이광수는 이같은 주장을 가장 앞장서 펼친 논객이었다.

이른바 '식민지적 자본주의' 이념의 실현이랄 수 있는 서구문명 추수주의는 '민족전통 단절론'을 바탕에 깔고 있었다. 종속식민성을 뚜렷하게 품었던 것이다. 그러한 이념과 사상을 추구한 이들은 전통의 모든 양식에 대한 애정을 버리고 모든 진보는 서구화이고 그것이 곧 근대화라고 생각하는 가운데 일제의 짓밟음과 앗아감에는 눈감고 있었다. 따라서 그들 문명개화론자들은 민족의 뿌리와 날개를 잃어버리고 일제에 대한 우월감[7]을 잃어버린 패배주의자들이었다.

이같은 종속식민주의자들과 달리 자주 근대주의이념과 사상, 위정척사의 사상과 이념을 지닌 민족주의자들은 다양한 갈래와 가지를 보여주고 있지만, 전통에 대한 애정과 일제에 대한 정신의 우월성을 더욱 높이면서 민족 자아를 틀어쥐고 있었다. 이를테면 일제에 대한 우월정신과 전통에 대한 애정으로 가득 차 있던 안확(安廓)은 서구양식과 조화를 꾀하자는 이른바 동서문명의 조화를 주장하고 있었다.[8]

일제에게 당한 조국 강탈은 위정척사파의 패배만이 아니라 자주 진보세력의 패배였다. 일본 유학출신 지식인들은 이른바 '선진문화 또는 신문화'의 전도사로 행세하면서 서구문화 수용론을 널리 퍼뜨렸다. 일제는 선진문화, 다시 말해 서양문화를 일찍 받아들인 나라였다. 지식인들은 선택을 강요당했다. 비타협 민족주의의 길로 나서느냐, 친일의 길로 나서느냐, 아니면 타협 개량주의의 길로 나서느냐는 갈림길은 문화예술을 여러 갈래로 찢어 놓았다.

조선시대부터 문명이 뒷걸음질쳐 왔으며 우리 민족은 모두 미몽에서 깨어나지 못하고 있는데다가 전통을 대물림한 모든 것들은 미개한 것이므로 더이상 뒷걸음질치지 않으려면 선진 일본과 서구문명을 배워야 한다는 인식에서 출발하는 패배와 허무의식이 서울 하늘을 짓누르고 있었다. 이처럼 끝갈 줄 모르는 전통 단절론과 서구문명 추수주의는 일제에 대한 우월정신을 산산조각 내놓았다. 거의 그것은 '근대 지향'이란 껍데기를 진보의 이름으로 두르고 있었다. 속내는 일본미술 또는 서구 근대주의미술을 흡수하는 것이었고 그게 다름아닌 '근대 지향'이라고 철석같이 믿었다. 하지만 따져보면 그것은 근대화도, 진보도 아닌 퇴보의 길이었다. 그것은 식민화의 길이었다. 그것은 모든 미적 활동의 진보를 가로막는 식민성의 출발점이었다. 미적 활동에서 식민지 조건은 풍요로운 창조성과 상상력을 파괴하는 것이었다.[9] 종속식민성의 싹은 그렇게 자라났다.

하지만 여전히 민족 자아를 지키려는 민족주의 또한 힘있게 자리를 잡고 있었다. 항일 의병투쟁을 벌이다가 짓밟힌 민족주의자들은 때로 향촌으로 파고들어 은둔하기도 했고, 때로 화단 안에서 얼마간 타협을 통한 문화활동을 펼치기도 했다. 이들은 대개 민족성을 크게 두 가지 방향에서 찾아 나갔다. 하나는, 19세기 조선미술양식 또는 앞선 시대의 중국미술양식을 드세게 강화하는 방향이었으며, 또 하나는, 서구양식을 넘나드는 가운데 자주성의 싹을 키우는 방향이었다.

이 무렵 조선사회에서 끝없는 종속식민미술에 맞서 전망할 수 있는 민족미술은 자주성과 진보성을 아우르는 미술의 수립이며, 그 줏대는 오직 '전통의 계승과 당대의 혁신' 뿐이었다. 하지만 현실은 거꾸로 가고 있었다.

이를테면 안중식, 조석진, 김규진 들이 1915년에 열린 공진회 미술전람회에 응모해 안중식이 은패를 수상하는 일이 벌어졌다. 수묵채색화를 일본화라 부르는 심사위원은 자연스레 일본인이었을 텐데 조선화단 최고의 거장들이 응모했던 것이다. 이 때 일본인 동상 수상자는 조선에서 활동하면서 『미보(美報)』라는 잡지를 발행했던 와다 잇카이(和田一海)였다.

또 심사위원은 조선의 미술에 대해 "향상 발전의 풍세를 결(缺)하고 신운기운(神韻氣運) 등을 반(伴)치 못"[10]하다고 평가하기까지 했으며 '신진 기예들은 현대 일본식 화법을 모방하는 경향'이 있다고 가리킬 정도였다. 유채화 분야에 대해서는 앞날을 향해 열심히 하여 크게 볼 만한 작품을 얻으라고 충고했다.

이같은 수모를 당하는 가운데 극단 전통 단절론자요 서구문명 추수주의자였던 친일논객 이광수는 김관호가 일본 문부성전람회에 응모한 〈해질녘〉이 특선을 하자 '조선인을 대표하여 조선인의 미술적 천재를 세계에 표하였다'고 감격했다.[11] 이는 자기 민족의 미술전통을 미개한 것으로 내치는 태도였다. 일본 문부성전람회에 입상한 일 따위를 두고 천재라고 감격했으니 말이다.

1910년대에도 여전히 세기말 세기초 형식주의이념과 양식이 식민지 미술동네를 휩쓸고 있었다. 그들은 단체 및 교육

기관을 세웠으며, 휘호회와 전람회를 주도해 나갔다. 또한 조선에 건너와 활동하는 일본인 화가들을 통해 밀려드는 일본화 양식과 서구 근대주의미술 이념 및 양식 따위가 점차 세력을 넓혀갔다.

조국이 식민지로 떨어져 버린 1910년대에 미술가들은 시대현실에 맞서는 비판성을 드러내는 데 어려움을 겪었다. 은유법으로 시대현실을 드러내는 양식이었던 사군자와 함께, 대상 인물의 선택을 통해 비판성을 얻을 수 있는 인물화만이 저항성을 또렷이 새길 수 있었던 것이다. 그 밖의 화가들은 19세기 신감각파 양식 또는 세기말 세기초 형식파 양식을 틀어쥐는 것으로 민족성을 드러내고자 했다.

하지만 앞서 살펴보았듯 시대의 문화 주도세력을 이루는 지식인들은 거의가 이른바 '개화자강론자'들이었고 또 그들이 보기에 민족고유 미술양식은 구(舊)미술, 낡은 미술일 뿐이었다.

註

1. 신용하, 『박은식의 사회사상 연구』, 서울대 출판부, 1982 참고; 신용하, 『신채호의 사회사상사 연구』, 한길사, 1984 참고.
2. 박찬승, 『한국 근대정치사상사 연구』, 역사비평사, 1992 참고.
3. 박찬승, 『한국 근대정치사상사 연구』, 역사비평사, 1992 참고.
4. 박찬승, 『한국 근대정치사상사 연구』, 역사비평사, 1992, p.152.
5. 조선시대를 휩쓴 유학사상이 그 시대 민족에 끼친 긍정 및 부정의 여러 요소와 역할, 그 영향에 관한 단순화는 결코 바람직한 연구 열매를 낳을 수 없다. 아무튼 일제와 실력양성론자들이 펼쳤던 조선시대에 관한 여러 가지 생각들은 거의 모두 사실을 뒤트는 데서 나온 것이다. 그런 뒤틀린 생각은 반식민지, 식민지로 떨어져 버린 민족사회 상황에서 비롯했던 것이라는 점도 중요하다.
6. 박찬승, 『한국 근대정치사상사 연구』, 역사비평사, 1992, p.158.

한편 그들 가운데 일부는 유교 대신 단군숭배사상을 주장하기도 했다.
7. 북학파의 흐름을 잇는 개화파들, 갑신정변을 주도했던 세력이 지니고 있던 일본 및 서구에 대한 생각을 제대로 헤아릴 필요가 있다. 특히 개화파의 흐름을 이은 개화자강론자들의 민족의식과 일본에 대한 태도가 중요하다.
8. 안확, 「3중 위험과 자각」, 『아성』1호, 1921. 3 참고.
9. 이를테면 뛰어난 미술가들이 봉건성과 근대성에 맞서는 실험과 모색에 기울일 수 있는 창조력, 상상력 따위를 식민성과 민족성에 맞서는 쪽으로 옮겨가야 했다는 사실을 떠올려 보라.
10. 심사 개평, 『매일신보』, 1915. 10. 17.
11. 이광수, 「문부성 미술전람회기 1-3」, 『매일신보』, 1916. 10. 28-31.

1910년대의 미술

이론활동

식민미술사관 일제는 일찍이 조선과 일본 민족의 뿌리가 같다는 이른바 일선 동조론과, 조선의 역사가 스스로 발전을 이룩해 온 적이 없다고 하는 이른바 정체성론(停滯性論)을 조직해 널리 퍼뜨려 나갔다. 츠네야 세이후쿠(恒屋盛服)의 문화 식민론[1]과 세키노 타다시(關野貞)의 조선미술 쇠퇴론은 커다란 힘을 지녀 숱한 지식인들 사이에 일반상식처럼 자리를 잡아나갔다. 조선시대 미술은 거의 볼 게 없을 정도로 황폐해졌다는 거짓은 식민지 미술동네에 탄탄히 자리잡았다. 더구나 이씨 왕조 미술 쇠퇴론은, 유학이 미술 발전을 방해한다는 인식을 지니고 있던 안확(安廓)의 연구[2]와도 비슷한 것이다. 안확의 조선미술사 연구결과는, 1910년대에 조선미술 전통에 관한 일반 견해로 자리를 잡았다. 어쩌면 일제 미술사학자들의 견해에 영향을 받았을지도 모를 안확의 견해가, 그 무렵 일본에 유학하여 이른바 구습(舊習)을 타파하자는 지식인 사이에 존경받던 최남선(崔南善)[3]의 되풀이[4]와 일제의 선전에 맞물려 폭넓게 퍼졌다. 물론 안확의 견해는 최남선의 견해와 달리, 우리 미술이 중국과 인도의 모방이라는 일본인 미술사학자들의 견해를 드세게 비판하면서 독자한 발전을 논증하는 가운데 나온 견해임도 잊어서는 안 된다.

또 식민지로 떨어진 다음, 짐짓 사회활동을 멈추고 조선미술사 연구와 작품 수집에 심혈을 기울이던 오세창이 있었다. 그는 특히 조선시대 서화가들의 작품 수집과 작가 연보 연구에 정성을 기울였다. 그 연구로 말미암아 조선시대 서화의 눈부신 발달이 결코 만만치 않음을 점차 깨우칠 수 있었다.

이러한 연구만으로는 일찍이 세키노 타다시(關野貞), 이마니시 류우(수西龍) 따위 관변학자들을 동원한 식민미술사학의 침투, 지배 책동을 부수기 어려웠다. 저들은 일찍이 보고서 따위를 출판하기 시작했으며 특히 세키노 타다시, 이마니시 류우 따위 식민미술사학자들이 1914년에 일차 고적조사 사업을 마치자 조선총독부는 그 성과를 1915년 3월부터 『조선고적도보』란 책으로 엮어내기 시작했다. 제1책과 제2책은 모두 고구려

시대를, 1916년 3월에 발간한 3, 4책은 삼국시대 중심의 불상을, 1917년 3월에 발간한 5책은 통일신라시대의 왕릉, 불상 따위를, 1918년 3월에 발간한 6책은 고려시대의 궁성지, 성곽, 사찰, 석탑, 비 따위를 다루고 있었다. 테라우치(寺內) 총독은 이 책을 모두 비서관실에 보관해 놓고 해외 명사들에게 널리 증성했으니 이것은 하나의 식민통치를 문화로 꾸며대는 기만술이었던 것이다.[5]

연구 인력과 재력을 갖춘데다가 대중매체를 틀어쥔 일제의 '조작 식민미술사학'은 해석의 왜곡으로 누더기 같은 것이었으되 끼치는 영향은 매우 드세찼다. 조선미술이 중국의 모방미술에 지나지 않는다든지, 조선시대 문화의 황폐화 또는 쇠퇴 및 비하론 따위의 관념이 상식으로 뿌리내리기 시작한 것이다. 조선미술을 종속 노예미술로 보는 이러한 견해에 대한 안확의 꾸짖음과 오세창의 노력이 지식인 사회에서 힘을 쓰지 못한 것은, 그 무렵 일선에 나서 활동하던 지식인들이 '전통 단절론 및 서구문명 추수주의'에 깊숙이 빠져 있었던 분위기와 맞물려 있는 것이었다.

오세창의 미술사학 오세창은 조국이 식민지로 떨어지자 서화 수집 및 분류와 연구를 꾀했다. 그의 아버지 오경석이 수집한 중국 서화 백여 점[6]을 고스란히 물려받은 오세창은 조선의 그림들을 구입하기 시작했다. 『매일신보』 기자는 '근래 조선에는 고상한 취미가 점차 몰각하여 전래의 진적 서화 등을 방매하여 애석한 터에' 오세창이 '십수 년 이래로 조선 고래의 유명한 서화가 유출되고 있음을 개탄하고 글씨 1125점, 그림 150점을 모았으며 앞으로 100점만 더 모으면 조선의 명서화는 대체로 모을 것'이라고 알렸다. 기자는 오세창을 '유일인 고미술 애호가'라고 추켜세웠다. 기자는 이어 그의 소장품 가운데 이왕가박물관에서도 구하지 못한 것들이 있을 정도였다고 밝히면서 오세창이 조사 정리해 만든 서화가 목록 또한 대단하다고 가리키고, 나아가 그 작품들을 사진판으로 만들어 조선 고미술 동호자에게 나눠 줄 것을 권고하니, 오세창은 먼저 목록을 정리 출판하겠다는 계획을 밝혔다고 전한다.[7]

1916년 11월 26일에 시인 한용운(韓龍雲)이 박한영(朴漢永), 김기우(金杞宇)와 함께 돈의동에 있는 오세창의 집을 방문했다. 한용운이 들어서니 벽에는 모두 탁본들이 걸려 있었다. 이렇게 시작한 한용운의 서화 열람은 28일까지 사흘 동안 이뤄졌다. 한용운은 대부분의 작품들을 보고『매일신보』에 방문기를 연재했다.[8] 그 가운데, 별실에 보관하고 있던 일곱 축으로 만든, 191명의 작품 250점을 묶어 놓은 화첩『근역화휘(槿域畵彙)』를 5시간 반 동안 열람한 한용운은 그 내용을 자신의 소감과 더불어 소개했다. 공민왕(恭愍王)의 작품 〈화양(畵羊)〉부터 내 본 뒤, 글씨 묶음인『근역서휘(槿域書彙)』까지 배관(拜觀)하고서 소감을 다음처럼 썼다.

"조선의 고서화를 이렇듯 수집함은 실로 일조일석(一朝一夕)의 사(事)가 아니라, 그 가전(家傳)의 사업인데, 중간에 세고(世故)의 황파(荒波)를 인(因)하여 유실된 것도 불소(不少)하고, 그가 전력으로 착수하기는 거금(距今) 7년 전(1910) 사(事)인데 그 신로(辛勞)와 성근(誠勤)에 대하여는 하인(何人)이라도 동정을 표(表)치 아니할 수 없도다. 서화의 원본을 취집(聚集)함에는 종종(種種)의 방법을 시(施)하여 혹 증가(重價)로 매득(買得)도 하며 혹 타인의 기증도 유하며 혹 차득(借得)도 유하여 탐수박방(探搜博訪)함에는 원(遠)에 지(至)치 아니한 지(地)가 무(無)하고, 심(深)을 궁(窮)치 아니한 처(處)가 무(無)하며 원본을 득하매 그 필주(筆主)의 역사를 고구(考究)하며, 그 연대를 심사하여 폭(幅)의 차서(次序)를 정돈하며 폭을 연(聯)하여 축(軸)을 제(製)하기에 골몰(汨沒)하여 정신상으로나 체력상으로나 거의 편시(片時)의 가극(暇隙)이 무(無)하였다. 지나(支那, 중국)나 일본의 것도 아닌, 서양의 것도 아닌, 그리 명필 명화만도 아닌, 때 끼고 좀먹고 한 조선 고인(古人)의 수적(手跡)을 이같이 모음은 하(何)를 위함인가. 고물(古物)이 무엇인지 부지(不知)하는 조선인의 안목으로는 심상(尋常)히 견(見)치 아니하면, 반드시 편괴(偏怪)하다 하기 이(易)하리로다. 여(余)는 명(命)하였노라. 그 나라의 고물(古物)은 그 국민의 정신적 생명의 양(糧)이라 하더라. 나는 차 고서화를 견(見)할 시(時)에 대웅변의 고동(鼓動) 연설을 청(聽)함보다도, 대문호의 애정소설을 독(讀)함보다도, 하(何)에서 득(得)함보다도 더 큰 자극을 수(受)하였노라. 차(此) 위창(오세창) 선생은 조선의 독일무이(獨一無二)한 고서화가로다. 그런고로 그는 조선의 대사업가라 하노라. 나는 주제넘은 망단(妄斷)인지 모르지마는, 만일 사태(沙汰)는 났으나마나 북악(北岳)의 남(南), 공원은 되었으나마나 남산(南山)의 북(北)에 장차 조선인의 기념비를 입(立)할 일(日)이 유(有)하다 하면 위창 선생도 일석(一石)을 점령할 만하다 하노라."[9]

그는 목록 가운데 일부를『서화협회 회보』에 발표했다. 하지만 회보가 2호로 마감돼 버려 연재는 더이상 하지 못했다. 오세창은 자신의 자료를 묶어 1928년에『근역서화징(槿域書畫徵)』이란 이름으로 세상에 내보냈다. 우리 미술사학사상 가장 위대한 열매가 빛을 본 순간이다. 특히 오세창은 자신이 소장하고 있던 작품들 가운데 일부를 1930년 무렵, 대수장가 박영철(朴榮喆)에게 넘기고 또 일부는 집안에 그대로 보관했다. 박영철은 세상을 떠나면서 유족을 통해 1940년에 경성제국대학교에 기증했으며, 오세창 유족은 1964년에 성균관대학교에 기증했다.

안확, 최남선, 장지연의 미술사관 안확은 미술의 발달사를 생산력의 발달에 따른 '심미심(審美心)의 감성'으로 보면서 미술이란 정신의 표현물이자 사상의 표현이라고 규정했다. 또한 안확은 미술 종류 체계에 대해 "소위 순정미술에 속할 자는 회화 조각이요 기타는 미술적 의장을 표한 준미술 혹 미술상 공예품이라"[10]고 정의했다.

또 안확은 미술사학에 대해 나름의 방법론을 펼쳐 놓았다. 그는 첫째, 한 민족이 '자연의 사물을 정복하고 이용하는 경로, 즉 물질적 문화를 보고, 둘째, '인격적 의식의 활동, 즉 철학과 예술을 관찰'하는 정신적 문화를 헤아리는 방법을 제시하면서 미술은 정신문화 위에 있는 것이므로 그 '정신문화상 미술이 조선의 오천 년 이래 여하히 발달했는지를 연구하는 것'이 조선미술사 연구방법임을 천명하고 있다. 그것은 "개괄적 그 시대의 특징을 추고(推考)하며 계통적으로 성질 맥락을 천명"[11]해 나가는 방법이다.

「조선의 미술」[12]에서 조선미술의 독자성을 드세차게 주장하는 안확[13]은 '시사(時事)와 구습(舊習)을 애달퍼하며 꾸짖기만 할 뿐, 한 사람도 탐구의 힘을 일으켜 자신의 뛰어난 점을 과장하는 사람이 없으니 인민의 애국심이 어디서 생길 것이며, 자신력이 어디서 꽃필 것이냐'고 되물었다. 이처럼 외래문화 따라가기를 위해 자기 깎아내리기에 애쓰는 풍조를 꾸짖던 안확은, 일본인 미술사학자들이 조선의 미술 연원이 중국이나 인도에 있으며 거기서 받아들여 베낀 것이라는 견해에 대해 자신이 연구한 바로는 그렇지 않다고 단언한다. 안확은 신라 이후 불교와 유교가 미술에 영향을 끼쳤다는 그들의 연구를 꾸짖으면서, 다음처럼 조선미술의 사상적 동기를 밝히고 있다.

"조선미술 사상(思想)의 동기는 단군시대에 개인이 통상 생활태도를 탈(脫)하여 이상(理想)상(上)의 감격을 발(發)하매 제사법을 용(用)하고 조각으로 기념물을 작(作)하던지 목각(目覺)에 이상할 만한 형식 혹(或) 채색을 용(用)함에서 차차

미술 동기가 생(生)하여 독립적으로 대발달을 정(呈)하였나니라."[14]

안확은 그것을 '5천 년 전의 심미사상'이라고 쓰고, 고려시대까지 크게 발달했으나 이조시대에 와서 크게 쇠퇴하여 거의 멸절 지경에 이르렀다고 지적했다. 그 원인을 안확은 다음처럼 썼다.

"근래에 지(至)하여 미술의 쇠퇴한 원인을 언(言)할진대 정치상 압박이 미술의 진로를 방알(防遏)하며 탐관오리의 박탈이 공예를 말살하였다 할지라. 연(然)이나 갱사(更思)하면 유교가 차를 박멸함이 더 크니라. 『대전회통(大典會通)』에 견(見)하면 도화서의 관제(官制)가 유(有)하여 제조는 예조판서가 예겸(例兼)하고 그 하 육품 칠품 등의 관원이 유하였으며 우(又) 공조(工曹)가 유하여 일반 공예를 장(掌)하였으나 유교가 발흥된 이후로 세인이 미술은 오락적 완롱물(玩弄物)로 여기고 천대한지라."[15]

안확이 생각하기에 유교야말로 미술을 방해한 첫째 원인이다. 특히 그 유교를 국가통치의 근본이념으로 삼은 조선왕조야말로 미술을 말살한 가장 큰 원흉이라고 생각했다. 안확의 이러한 유교 폐론론은 반봉건의식을 드러내 보이는 것이다. 또 조선왕조의 미술의 흐름을 쇠퇴와 멸절로 내치는 것은 조선시대 미술에 대한 연구가 이뤄지지 않은 처지를 덮어둔 채 지레 결론을 내린 단순한 태도라 하겠다. 게다가 스스로 뜻하지 않았더라도 일제의 식민사학, 식민지 미술사학과 그 조작에 따르는 것이다.

이를테면 안확은 1922년에 지은 책 『조선문학사』[16]에서 문예를 신구(新舊)로 맞세우는 가운데 조석진, 안중식의 서화미술회를 '옛 서화의 기풍을 크게 일으키니, 구파와 신파가 서로 대립하는 기관(奇觀)을 낳았다'고 그렸다. 전통애호론자인 안확도 자기 고유의 것에 대해 '구파(舊派)'라고 스스럼없이 말하는 '의식세계'야말로 당대 지식인들에게 퍼져 있던 하나의 '정치이념'이었다.

이 무렵 개화자강론자들이 펼쳐 보이고 있는 미술론은 서로 다른 두 가지 뜻을 한꺼번에 품고 있다. 첫째, 민족주의, 둘째, 식민주의다. 일제가 조작한 식민미술사관의 기본틀은 조선왕조가 부패하고 발전하지 못함에 따라 어차피 일제의 식민지가 될 수밖에 없었으며 따라서 국력이 쇠약하니 미술을 비롯한 문화 또한 형편없다는 것이었다. 상황에 대한 인식이 그러하니 논객들은 대개 문화 발전을 꾀해야 한다는 입장을 드러내 보이곤 했다. 한 기자가 '근래 조선에는 고상한 취미가 점차 몰

각'[17]하고 있음을 지적하는 것도, 한용운이 '고물(古物)이 무엇인지 부지(不知)하는 조선인의 안목'[18]을 개탄하는 것도 모두 식민미술사관을 바탕에 깔고 있는 것이다.

1916년에는 천외자라는 필명의 논객이 쓴 「지나 지방에 조선유적」[19]이란 글에서도 그런 견해의 극단을 볼 수 있다. 천외자는 중국을 두 차례 다녀왔다면서 그곳에 우리 고대의 유물들이 허다하다고 쓰고는, 우리 역사를 두 시기로 나눠 첫 시기는 만주 대륙에서 3300년간 발흥하던 시기요, 다음 시기는 '근래 1천 년을 뒷걸음질친 시대'라고 주장했다.

최남선은 1917년에 발표한 「예술과 근면」[20]에서 남달리 요란한 문투를 써가며 역대 조선 미술가들을 모두 들추는가 하면 서구 미술가들 이름까지 들춰가며 오늘의 미술가들에게 '고상한 품격과 근면'을 요구했다. 지난해 오세창 수장 조선미술품을 열람하고 배운 지식을 한껏 뽐낸 최남선은 조선이야말로 예술의 옥토요, 조선인은 예술의 천재라고 잔뜩 부풀린 다음, 하지만 그것은 "민족 천도(遷徙) 이후 천 년과 문예부흥 이래 오백 년"의 일일 뿐, 하루 한 걸음을 퇴(退)하고 세(世)에 일단(一段)을 강(降)하여 드디어 예술사상의 일부 모범적 퇴화(退化) 예를 만들고 신공영교(神工靈巧)의 병망(幷亡)했다고 썼다. 따라서 최남선은 지금 조선미술이 '오직 나태로써 무저나락(無低奈落)에 떨어진 살아 있는 모범은 과연 조선인'이라고 여겼다. 게다가 남은 미술품도 없고, 미술사 저술도 없으며, 화랑 하나도 없고, 회화라는 것도 허명공문(虛名空文)만 많으니 뼈에 사무치는 부끄러움을 느끼던 최남선은 조선미술 쇠퇴론의 근거를 다음 같은 것이라고 썼다. 첫째, 유교사상이 기예를 천업말기(賤業末技)라 하여 예술이 발전치 못했으며, 둘째, 중세 이래 계급으로 말미암아 정치와 사회, 경제가 위축해 민심이 고통당하다 보니 미술을 비롯한 방면에 여유가 없었고, 셋째, 국가 혁명이 자주 있어 문명 중심 이동이 무상해 유물과 고적이 사라짐에 따라 문화점진의 흐름이 비좁아졌으며, 넷째, 외적 압력에 대한 내적 탄력이 너무 부족했고, 다섯째, 죽음의 땅에 활기를 불러일으키는 창조력이 너무 둔하고, 여섯째, 근면스럽지 못한데다가 이어받는 연마가 없다. 따라서 당연히 퇴폐의 참상을 맞이한 것이다. 최남선의 이같은 생각은, 타협 개량주의 및 서구화 지상주의자들이 즐겨 민족을 깎아내리던 논리를 미술 부문에서 완성한 것이다. 뿐만 아니라 그것은 사실과도 아예 다르지만, 일제 식민이념 조작 내용을 두루 자상하게 풀어 놓은 것이었다. 이를 애달프기 짝이 없다고 슬퍼한 최남선은 그 모든 탓이 미술가의 '나태함'에 있다고 보았다. 따라서 그같은 '퇴화와 병망'을 극복하기 위해 미술가들에게 '인품과 근면'을 요구했다.

이미 일제는 이같은 조선미술에 대한 잘못된 새김, 틀린 평

가를 엉터리로 꾸며나가고 있었지만, 조선인의 생각과 말글로 그 새김과 평가를 다듬어 발표한 것은 이 무렵이었다. 조선미술 쇠퇴론이야 1915년에 안확이 내놓은 것이지만 안확과 달리 최남선은, 쇠퇴론뿐 아니라 지금 조선미술이 얼마나 비좁고 메말랐으며, 쓸모없는 것인가에 대한 여러 논리근거를 만들었다. 이같은 생각은 일본 유학 출신 지식인들 및 그 미술가들을 지배했는데, 이는 질긴 생명력을 갖고 식민지시대 내내 거대한 먹구름처럼 화단을 사로잡은 식민정치와 통일된 하나의 문화 이념이었다. 고희동이야말로 최남선의 그같은 생각을 고스란히 물려받은 대표자였다.

아무튼 그 무렵 지식인들이 더듬고 있는 옛 미술의 뛰어남에 대한 찬양은, 지난날 천 년 전 영광을 되새김하는 추억에 지나지 않는 것이다. 하지만 그것이라도 힘주어 말함으로써 민족적 자부심을 표현하고자 했음 또한 헤아릴 수 있다.

남달리 안확은, 일제의 손으로 우리 미술사 연구가 이루어진다는 것에 대한 개탄과 더불어 조선미술이란 옮겨 베끼기일 뿐이라는 식민미술사학자들의 연구 결과에 대한 비판을 꾀했다.

"외인(外人)이 각지에 유린(蹂躪)하여 고묘(古墓)를 발굴한다, 유물을 조사한다 하여 세키노 코쿠세이(關野谷井) 같은 이는 조선 내지에 축도(蹴蹈)치 않은 처(處)가 무(無)하며 일(一) 서적으로도 샤쿠오 슌 조우(釋尾春芿) 같은 이는 『조선미술대관』을 저(著)하며 아라이 켄타로우(荒井賢太郎) 같은 자는 『조선예술의 연구』를 술(述)하고 기타 제종(諸種) 잡지상에 조선미술에 당(當)한 조사 평론이 왕왕 노출하니 조선의 주인옹(主人翁) 된 자가 어찌 수괴(羞愧)치 않으며 어찌 애석치 않으며 어찌 가련치 않으리오."[21]

언론인이자 국학 저술가였던 장지연(張志淵)이 1916년에 화가 열전을 『매일신보』에 연재했다. 그는 1월 16일부터 5월 24일까지 장승업, 진재해, 최북, 임희지, 이재관, 김명면, 전기, 김홍도, 김명국, 윤두서, 김식, 이정, 강진, 백은배 들을 다루었다. 그의 이같은 연구와 소개는 대중 언론사상 처음이었다는 점에서 뜻이 적지 않다. 장지연이 세상을 떠난 바로 뒤인 1922년, 그의 아들이 이 글을 『일사유사(逸士遺事)』란 제목으로 묶어 세상에 펴냈다.[22] 안확이 서글퍼했던 일에 대한 답변이었다.[23]

장지연은 『일사유사』 머리글에서 밝히기를, 숱한 중인들을 만나 고사(故事)를 듣고, 또 여러 선배들의 문집에서 수집, 채록하여 몇 년 동안 쓴 것이라고 했다. 장지연은 조선왕조가 사대부들만이 높은 관직을 독점함에 따라 신분상 중인, 서얼, 상민, 천인을 나눠 높은 지위에 오르지 못하게 하고, 게다가 서북 양도로 지역까지 나눠 앞길을 막았음을 짚은 다음, "슬프다, 원기(寃氣)가 화기(和氣)를 범하고, 중한(衆恨)이 하늘에 사무쳤다. 이와 같이 하기를 400여 년에 이르렀으니 나라가 드디어 망하고 말았다"[24]고 썼다. 이것은 "조선시대 신분제도의 부조리를 신랄하게 비판, 극언"[25]한 것으로 계급의식의 진보성을 보여주는 것이다.

미술론 1911년, 윤영기(尹永基)는 서화미술원 취지서[26]에서 '서화란 문장의 도(道)와 함께 삼절(三絶)을 이루어 예술 분야에 함께 참여하는 것'이라고 앞세운 다음, '글씨와 그림은 그 시대의 인심과 기풍을 나타내는 것이 있다. 그러므로 그것이 세도(世道)의 오르내림과 문명의 성쇠에 관계되는 것이 적지 않다'고 주장했다. 효용론[27]에 바탕을 둔 미술론인데 이러한 견해를 김규진도 고스란히 되풀이하고 있다. 1915년에 발표한 「서화연구회 취지서」[28]에서 김규진은 '글씨는 문제를 묘사하는 용한 기술이며, 그림이란 정신을 전달하는 살아 있는 방법이다. 옛 사람이 정신을 수양하거나 사람과의 관계에 있어서 서화를 이용하는 경우가 많으므로 허술히 여겨서는 안 된다'고 쓰고 있다.

김규진은 또한 '서화는 문명을 대표하는 것이요, 문명은 국력의 발전을 나타내는 것'이라는 주장도 펼쳤다. 이러한 주장은 한용운이 오세창의 조선서화 수집에 대해 이야기할 때 밝힌 바 '그 나라의 고물(古物)은 그 국민의 정신적 생명의 양식'[29]이라는 생각과 흐름을 같이하는 것이다. 다음 한 논객의 견해에서도 그런 생각이 또렷하게 나타난다. 1915년 2월, 한 논객이 『매일신보』에 「미술은 국가 흥폐를 조(照)하는 명경(明鏡)」이란 제목의 글을 발표했다.[30] 논객은 '미술은 나라의 흥폐를 비추는 거울'이며 정치의 안정에 따라 미술이 발전할 수 있다고 주장한다. 논객은 옛 탑의 어떤 것은 이탈리아에, 어떤 옛 조각은 로마에 가져가도 칭찬을 받을 만하다고 말하면서 아무튼 미술은 나라의 흥폐를 비추는 거울이라고 힘주어 말한다.

안확은 전통에 대한 애정과 민족주의 관점을 지켜나간 이였다. 그는 미술이란 생산력의 발달에 따른 '심미심(審美心)'의 감성이 발달'해 나온 것으로, '미술은 정신이 물류(物類) 가운데 나타난 것'이라고 정의한다. 남다르게도 안확은 '미술품의 영묘 여부는 사상의 표현(表顯)에 있는 것'이므로 '천하가 승평(昇平)하여 문학이 융성하는 시대에는 미술도 역 진흥발달하고, 문학이 쇠약하고 국가가 분란한 시대에는 미술도 역 수퇴보(隨退步) 위미(萎微)할 수밖에 없다고 가리켰다. 그는 또 미술이 발달하면 공예도 융성해지며 덕성을 함양함이 있다고 여겼다. 안확의 견해는 미술의 심미성과 더불어 효용론을 아우르는 것이었는데 다음처럼 썼다.

"미는 우미한 사상을 기(起)하고 아취한 역(力)을 양(養)하며 사악의 염(念)을 거(去)케 하고 조야의 풍(風)을 살(殺)하며 또한 인심을 안위케 하나니 환언하면 고상한 종교는 인심으로 청결 고아 및 인애(仁愛)에 부(富)케 하는 까닭으로 미술의 여하를 관(觀)할진대 그 국(國)의 종교 도덕이 여하히 창락(漲落)됨을 추측하나니라."[31]

해외미술에 대한 이해　1914년에 남북산악생이란 논객은 서화에 대해 "상당한 지식도 있고 심오한 취미를 취하는 중류 이상의 인물이 이를 편애하는 이도 있"[32]다고 가리켰다. 이것은 그 무렵 미술의 성격을 어떻게 이해하고 있었는지 보여주는 것이다. 나아가 이 무렵 지식인들은 동양 및 서양의 그림에 대한 이해를 꾀하고 있었다. 1915년에 한 논객은 고희동의 유화를 소개하면서 다음처럼 썼다.

"이전에 우리가 많이 보던 동양의 그림과 순전한 서양의 그림이라, 동양의 그림과 경위가 다른 점이 많고 그리는 방법도 같지 아니하며 또한 그 그림 그리는 바탕과 그 쓰는 채색에 이르기까지 모두 다른 그림인데 지금 이 서양화는 동양화보다 세상에 넓게 행하더라. 서양화에도 유화, 수채화, 연필화, 철필화, 데생화, 파스텔화의 여러 가지 종류가 있고 또한 여러 가지 화가 많이 있는 중에 이 그림은 유화이니 기름 기운 있는 되다란 채색으로 그린 것이라. 일본에는 수십 년 전부터 이 그림이 크게 유행되어 지금은 명화라는 대가도 적지 않건만은 불행히 문화를 자랑하는 우리 반도에서는 한 사람도 이에 뜻을 두는 이가 없었더니…"[33]

또 다른 논객은 서양미술에 대해 다음과 같은 견해를 밝혔다. "원래 서양화라는 것은 동양화와 같이 생각대로 그리는 것이 아니라 모델이라 일컬어 실제에 있는 물건을 보고 그리는 것이 주장"[34]이라고 소개했던 것이다. 최남선은 역대 조선 미술가들은 물론 중국 미술가들과 함께 반 다이크, 다 빈치, 미켈란젤로, 도나텔로, 로댕, 밀레, 리베라, 코로, 쿠르베, 레이놀즈, 샤반느를 줄세우듯 늘어놓으면서 어떻게 위대한가를 설명했다.[35]
이와는 달리 안확은 미술 기원의 문제를 가지고 외국미술을 논한다. 안확은 동서양 나라의 미술 특성을 기원으로부터 따지고 있다. 서양은 자유정치가 개방된 이후 200년 이래로 발달되었으므로 기원을 논하기가 적절치 않고, 인도는 종교에 미술이 기인하고 있어 조락(凋落)하며, 일본은 우리의 문화를 받아들였으므로 부족하기 그지 없어서 중국과 희랍의 미술에 대해서만 논할 수밖에 없다고 한다. 중국의 경우 '권계적(勸戒的)으로 미술이 발생하여 심미적으로 발원함이 아니므로 그 발달이

늦을 뿐 아니라 미술 자체의 가치가 나타나지 못했다'고 가리키고, 희랍의 경우 '신체미'를 추구함에 따른 발달이 특징이라고 평가했다. 외국미술에 대한 이러한 지식 수준은 단순화에 따른 왜곡도 없지 않으나 매우 돋보이는 것이라 하겠다.

미술가

오세창, 안중식, 이도영　20세기에 접어들어 식민지 화단의 형성과 정립 과정을 지배했던 정신사를 헤아림에 있어 알맹이를 이룬 이들은 오세창과 안중식, 이도영이다. 이 무렵 미술의 배경정신은 그들의 사상과 활동에서 비롯하는 것이다. 그들의 사상과 사회활동은 서화미술회 강습소 제자들의 세계관을 형성하는 데 매우 힘찬 것이었다. 특히 오세창은 천도교의 실세로서 국내 민족운동에 깊숙이 참가하고 있었으니 함께 활동했던 안중식과 그 제자들에 커나란 영향을 끼쳤음은 두말할 나위가 없다. 세기초, 화단의 주류들이 보여준 특성이 모두 그들의 사상과 활동에 이어져 있음이 바로 그 또렷한 증거라 하겠다.

또한 중앙화단과 거리를 두고 활동하는 화가들 가운데 식민지로 떨어진 처지를 읊조리며 나름의 방식으로 그림을 새겨나간 이들이 있다. 이들은 한가지로 묶어볼 길이 없으나 첫째, 앞선 미술양식을 되풀이하거나, 둘째, 아예 중국 고전양식을 되살리기도 한다는 점에서 비슷하다. 물론 그들은 그것을 통해 스스로의 패배를 어루만지거나 또는 민족 따위를 그렇게 상징했다. 채용신의 인물화와 김진우의 대나무 그림을 비롯해 윤용구, 지운영 들이 모두 그러한 흐름에 자리잡고 있는 화가들이다. 대체로 그들은 위정척사사상에 뿌리를 둔 이들이다.

더불어 1920년대까지 일본 유학을 하고 돌아와 활동하는 이들은 물론, 국내에서 독학한 이들의 사상과 활동도 꼼꼼히 살펴보면, 국내 민족운동의 갈래와 가지에 이어져 있음을 알 수 있다. 유학파는 동경파, 독학파는 옥동패(玉洞牌)라 불렀는데[36] 이러한 나눔은 1920년대에 가서야 또렷해졌다.

1910년 가을, 일제가 조국을 강점한 바로 뒤, 오세창은 이도영과 고희동을 데리고 도봉산 망월사(望月寺)엘 갔다. 이 자리에서 오세창은 이들 후배에게 다음처럼 이야기했다.

"이러한 경우에는 언어와 행동을 은인자중하여 타인이 알지 못하게 지내다가 기회를 당하면 놓지 않고 와락 출동을 하여야 하네. 두고 보게."[37]

이 무렵, 오세창은 윤용구(尹用求), 지석영, 김응원(金應元), 조석진, 안중식과 가까이 지내며 어울렸으며 합작품을 남기기

도 했다.[38] 서화협회 창립 발기인으로 참가했던 오세창은 1918년 6월, 손병희(孫秉熙), 권동진, 최린과 더불어 조석진, 안중식, 이도영, 고희동과 함께 금강산 여행에 나섰다.[39] 그 뒤 3.1운동을 준비하던 오세창은 그 해 11월, 윌슨이 발표한 민족자결론에 힘을 얻어 천도교의 권동진, 최린 들과 더불어 자치를 청원하는 '조선자결운동'을 구상하고 있었다. 그러나 이들은 '자결' 주장이 시세에 뒤진 일이라고 판단하여 '독립' 운동을 펼치기로 방침을 바꾸었다. 그 결과 오세창은 3.1운동에 주도자로 나섰으며 3년 선고를 받고 21년 10월, 가출옥 때까지 오랜 징역생활을 해야 했다.

오세창은 전서(篆書)와 예서(隸書)에 뛰어난 기량을 지니고 있었다.[40] 그는 고대 청동기에 새겨진 문자의 형태를 처음으로 형상화했다. 오세창은 글씨에서 기교를 추구하지 않았다. 남달리 오세창은 와당을 그대로 화폭에 옮겨 새로운 감각을 새겨냈다. 오세창의 이같은 착안에 대해 서예가 김충현은 '민족사상'을 드러낸 것으로 평가했다.[41] 오세창의 조형세계는 부드러움 속에 힘이 스며들어 어디론가 사라진 듯 아름답다. 매끄럽게 다듬어 녹아흐르는 듯 즐거움이 있으니 그 아름다움은 부드러움에서 흘러나오는 기운과도 같은 것이겠다. 예술세계가 그러하듯 사회활동 또한 부드러웠다. 그가 신채호처럼 독립기지 건설론을 내세우거나 의병투쟁에 나서지 않고 조선 민족문화에 바친 재능 또한 그러한 성품의 반영이었을 터이다.

이도영은 안중식의 큰제자로 자라났는데 그의 그림은 부드러운 아름다움이 가득 넘쳐흐른다. 물론 그의 부드러움은 스승으로부터 대물림해 받은 양식을 바탕에 깔고 있는 것이지만 맑고 깨끗한 분위기를 지니고 있었으니 서화미술회 강습소의 교수로서 후배들에게 영향을 끼친 20세기초의 큰 작가였다. 이도영은 교육활동에도 열심이었는데 일찍이 미술교과서를 저술했는가 하면, 보성전문학교를 비롯한 여러 학교에서 미술교사로 활동했다.[42] 안중식, 조석진이 세상을 떠난 뒤 서울 화단의 원로로 자리잡았던 그 별명이 '미술계의 국보'[43]였음은 그 무렵, 화단에서의 지위를 잘 보여준다.

지성채와 변관식은 조석진에게서 그림을 배웠으며, 이용우, 오일영, 이한복, 박승무, 최우석, 김은호, 이상범은 서화미술회 부설 강습소의 강사로 있던 조석진과 안중식 그리고 이도영의 품안에서 자라났다. 특히 그 가운데 이상범과 노수현은 1913년부터 안중식의 경묵헌(耕墨軒)에 머물며 그림을 배웠다.

또한 일찍이 눈길을 끌던 화가는 김은호(金殷鎬)였다. 1912년 여름 어느 날, 김은호는 매국귀족 송병준(宋秉峻)의 초상화를 그려 주었고 대금으로 30원을 받았다. 가을에 접어들어 송병준 초상화 소문 탓도 있었을 터이지만 아무튼 스승의 헤아림에 따라 창덕궁 이왕의 초상화를 그리는 '영광'을 누릴 수

위정척사파의 열혈청년이었던 지운영은 사진 및 유화를 두루 배운 화가로, 탄탄한 구성력 및 필력으로 당대 거장의 대열에 올랐다.

있었다. 스무 살에 이른바 어용화사(御容畵師)가 된 것이다.[44] 게다가 무려 4천 원의 대금을 받았다. 또 그 해 겨울 시천교(侍天敎)의 부탁으로 5대 교주의 초상화를 그렸고 그 대가로 236원짜리 원서동(苑西洞) 초가집을 한 채 얻을 수 있었다.[45] 다음해엔 다시 덕수궁 이태왕 초상화를 그렸다.[46] 이러면서 김은호에게 귀족들은 물론 일본인들의 초상화 주문이 밀려들었다.

김규진, 지운영　이완용은 안중식과 조석진을 끌어들여 총독부와 황실의 지지와 후원 속에 새 세대들을 키웠으며 김규진도 그와 다르지 않았다. 그들은 새로운 양식의 창조도, 새로운 미학을 선언할 수 있는 조건에 처해 있지도 못했다. 조직을 꾸려 제자들을 받아들이고 스스로의 세력을 넓혀나가는 일이야말로 가장 가치있는 일이었다. 그 무렵 안중식의 이름은 매우 널리 퍼져 있었는데 일본인 내무 관리는 그의 그림을 구하기 위한 모임 백화회(百畵會)를 조직해 60여 명을 끌어모으기도 했다.[47]

이병직, 이응노, 김영기는 김규진의 서화연구회에 나가 그림을 배웠다. 거장들의 교육과 후광으로 말미암아 서화미술회 및 서화연구회 출신들은 단숨에 서울화단의 신예로 떠올랐다.

1917년에 지운영이 그린 〈동파립도(東坡笠圖)〉가 화제에 올랐다. 지운영은 젊은 날 위정척사파로서 정치활동을 했으나 세기말, 서화에 뜻을 세워 1904년에는 유화를 배우기 위해 중국으로 여행을 떠나기도 했던 화가였다. 지운영은 귀국한 뒤 병에 시달리기도 했는데 누군가가 조송설(趙松雪)의 작품 〈동파립도〉를 소장하고 있음을 안 지운영은 이 그림을 보고 여러 번 청하여 끝내 소장자의 허락을 얻어 모사할 수 있었다. 아무튼 지운영은 이처럼 수묵채색화에 혼신을 다해 이 무렵엔 안중식으로부터 '거장'이라는 평가를 얻기에 이르렀으며[48] 서화협회에 참가했으니 지운영은 『매일신보』의 보도대로 '초세적(超世的)'인 필치로 고전을 지켜나간 화가였다.

이 무렵 서울화단에서 성장하고 있던 이들은 1890년대에 태어난 오일영, 김관호, 허백련, 김은호, 박승무, 나혜석, 이상범, 이한복, 변관식, 최우석, 노수현 들이었다.

채용신의 시대 채용신은 이미 위정척사사상과 사실주의 그림세계로 두터운 이름을 향촌사회에 널리 알리고 있었다. 채용신은 1911년에만 해도 〈황현(黃玹) 상〉〈전우(田愚) 상〉〈조한범(趙漢範) 상〉을 그렸다. 황현은 조국이 완전히 식민지로 떨어지자 절명시 네 꼭지를 남기고 음독자살한 시인이자 지사였다. 이 작품은 사진을 보고 그린 것으로, 화가의 기량을 한껏 발휘했으니 그 매서운 눈매와 살아 숨쉬는 듯, 피가 흐르는 살결이 느껴질 정도다. 1916년에는 〈기우만(奇宇萬) 상〉, 1919년에는 〈호운(湖雲)거사 상〉〈김영모(金永模) 상〉 같은 선비들을 그렸다. 또한 역사 속의 인물들도 그려 1914년에는 〈이제현(李齊賢) 상〉을, 1916년에는 〈공자(孔子) 상〉〈주자(朱子) 상〉을 그렸다.

1915년 무렵부터 채용신은 주문 제작에도 힘을 기울였다.[49] 1918년에 그린 김제의 대지주 〈곽동원 상〉은 쌀 이백 섬을 받고 그린 작품이다. 아무튼 1915년부터 〈이덕응(李德應) 상〉처럼 딱딱한 느낌이 풍겨 좋지 않은 작품도 그리곤 했으나 그의 기량은 세월이 흐르면 흐를수록 꽃피워 향기가 더욱 짙어져 갔다.

하지만 채용신은 1917년 무렵, 자신의 일대기를 그린 〈평생도〉에서 의병 무리들을 '토비(土匪)'로 표현하면서 토비들이 마을에서 대란을 일으키니 그들을 피해 전주를 떠나 금마(金馬)로 떠났다고 쓰고 있다.[50] 스승 최익현뿐만이 아니라 그가 우러러 마지않던 이들이 의병의 수령이자 그 흐름에 있었음을 떠올리면 이해가 쉽지 않은 대목이다. 연구자 정석범은 이 때 의병운동이 봉건군주제를 부정하고 만민평등을 부르짖어 채용신의 눈에는 부정적으로 비쳤던 것[51]이라고 새겼다. 좀더 나아가자면 왕조 관리출신으로서 채용신은 향촌 유생의 의병투쟁과 농민출신의 의병투쟁을 서로 달리 보았던 것이다. 이같은 불철저한 민족의식과 봉건계급의식은 세계관의 한계였다. 이를테면 채용신은 1917년에 총독부 관리 이토우 시로우(伊東四郎)와 어울려 일본 여행을 떠나 조선 침략의 원흉인 노기 마레쏘케(乃木希典) 대장 따위의 초상화를 그렸다. 또 그 때 동경에 있던 왕자 이민(李珉)을 만나 고종 황제 어진을 증정하기도 했다.[52] 아무튼 그가 조선 침략의 원흉을 그렸다는 사실은 위정척사의 수령 최익현을 스승으로 모시는 그에게 늘 같은 경험이었을 터이다. 하지만 그같은 세계관의 한계가 대상에 충실한 작가의 창작태도 및 방법으로 말미암아 이른바 '전통의 계승과 현대적 혁신을 이룩한 사실주의자 그리고 근대적

전신사조'[53]에 이르는 길을 가로막을 수 없었다. 그러나 그같은 세계관의 한계는 내용과 형식 모든 면에서 거세찬 도전과 폭넓은 혁신을 꾀하는 높이에 이르지 못한 뿌리 구실을 하는 것이기도 했다.

불교화단 화가들 1916년에 고산당(古山堂) 축연(竺衍)과 제자 보경당(寶鏡堂) 보현(普現)이 함께 전등사(傳燈寺)의 삼세불화(三世佛畵)를 그렸다. 이 작품은 202×300센티미터 크기의, 늘씬한 몸매와 입체감을 살린 작품으로 명암법이 돋보인다. 축연은 1913년에 용주사(龍珠寺)의 〈신중도〉, 1916년에 전등사의 〈신중도〉를 그렸다. 이 작품들은 고산당 축연의 화풍이 지닌 20세기 불화양식의 면모를 잘 보여준다. 이 작품은 새로 밑그림을 만들어 그린 작품으로, "이제 더이상 종교화라는 범주를 벗어나 회화성을 획득"[54]하고 있을 정도였다. 19세기 경기도 지역 불화의 특징 가운데 하나는 감로왕도를 들 수 있는데,[55] 1900년의 신륵사(神勒寺) 감로왕도, 1924년의 흥천사(興天寺) 감로왕도가 20세기의 작품이다.

전등사에는 1918년에 보경당 보현이 그린 〈아미타 극락회상도〉가 있다. 이 작품은 19세기말부터 옥양목을 천으로 쓰면서 일어난 채색과 필선의 변화를 보여주는, 군상을 그린 작품으로, 물감의 농도가 짙고 두터운 특징을 보인다. 이러한 특징은 유화의 채색방법을 떠올리게 하는 것으로 "서양화의 전래에 따른 시대적인 화풍의 변모 양상을 엿보게 하는 하나의 실마리"[56]라 하겠다. 수국사(水國寺)에는 1907년에 그린 16나한도가 있는데 이는 보암당(普庵堂) 긍법(肯法)과 두흠(斗欽)이 함께 그린 작품이다. 신륵사(神勒寺)에는 1906년에 허곡당(虛谷堂) 긍순(亘淳)이 그린 극락보전 〈신중도〉가 있고, 강화도 백련사에는 대원당(大圓堂) 원각(圓覺)과 한곡당(漢谷堂) 돈법(頓法), 영함(影含)이 함께 그린 〈아미타불화〉가 있다.

세기말부터 충청도 일대 지역에서 활동한 금호당(錦湖堂) 약효(若效)는 1907년에 영국사(寧國寺)의 〈칠성도〉〈독성도〉〈신중도〉〈산신도〉를 그렸으며, 1910년에 갑사(甲寺) 대웅전 〈현왕도〉와 〈신중도〉 및 〈삼장보살도〉를 그렸고, 1924년에는 향천사(香天寺) 괘불을 그렸다. 1880년대부터 경기도 일대와 그 뒤 경상도 일대에서 활동한 동호당(棟昊堂) 진철(震鐵)은 1900년에 통도사 〈감로왕도〉, 1905년에 직지사(直指寺) 〈삼장보살도〉를 그렸다.

정숙영은 논문 『조선시대 십육나한도 연구』[57]에서 '문인화에서 영향을 받은 새로운 구도'를 시도한 18-19세기 나한도(羅漢圖)가 20세기에 이르러서는 "화보의 도가적 인물까지 차용"[58]할 정도의 변화를 보인다고 가리켰다.

화승, 석옹철유　1917년 11월 14일, 석옹당(石翁堂) 철유(喆侑)가 66살의 나이로 세상을 떠났다. 철유는 축연과 어울린 화승이었다.[59] 그가 남긴 작품은 1887년의 망월사(望月寺) 괘불이 있다. 『매일신보』는 철유가 세상을 떠나자 그를 '근대 불화의 명인으로 그 이름이 조선 전도에 높았다'고 하면서 "김석옹 화상은 함경북도 명천군 출생으로 십팔 세에 출가하여 석왕사(釋王寺)에서 삭발한 이래 죽는 날까지 근 50년에 시종여일하여 석왕사를 위하여 분투하였으며 특히 그의 천재로 대성한 불화는 당대 조선에서 독보이올시다"[60]라는 동료 스님의 말을 전했다. 이어 그의 그림에 대해 다음처럼 소개했다.

"김석옹의 불화가 실로 당대에 독보인 줄은 일반이 다 아시는 바이어니와 석왕사에 모신 탱화도 근래에 이른 것은 모두 석옹당 손으로 이루었는데 그 중에 탱화 한 폭은 미술 참고품으로 삼아 삼 년 전 경성의 공진회에까지 진열하였다가 다시 석왕사에 모신 일이 있으며 그 외 조선의 각 대찰에도 석옹당의 그림은 매우 많습니다. 불화 이외의 인물화노 비상히 능하여 그 전에 경성에 왔을 때에 은퇴영 후작의 조부되는 윤의 정용선 씨의 화상을 그린 일이 있는데 이 화상의 실로 명화됨이 대관 사이에 소문이 퍼져 여러 대관의 화상도 많이 있었으며 태조대왕의 영정을 배사할 은명이 계시리라는 말도 있었습니다. 조선의 승려간에 전하는 말이 있어 그림 그리는 중은 각 사찰에서 부탁하는 그림을 맡을 때 '에채석'이라든지 '김'이라든지 '소입품'의 가액을 얹어 받는고로 재래로 그림 그리는 중으로부터 져죽지 않는 자가 없다고 전하여 오는데, 김석옹은 실로 천성이 청렴결백하여 지금까지 각 사찰의 불화를 수효 없이 부탁받았으나 일푼 일리의 기망이 없이 반드시 소입품의 실비만 받는 줄은 조선 불교계에서 모른 이가 없습니다. 여기 대하여도 재미있는 전설이 있는데 10년 전까지 석옹당과 같이 당서 불화의 천재로 팔도에 이름 높던 명화 선경당(船瓊堂)이라는 중이 팔십이 넘어서 양주군 회룡사에 있을 때에 부정이 생겨 할일 없이 죽게 되었는데 이 중은 그 전에 몇 곳의 절에서 약간 금전의 더 받은 것이 있던지 돈을 내어서 더 얻은 분수대로 각기 그 절에 돌려 보내었더니 홀연 부기가 내려 전쾌하였다가 그 후 다른 병으로 귀적하였다는 말이 있는데 이번 석옹당은 반드시 부어 죽는다는 화승 중에서 오히려 신경쇠약으로 평시보다 오리하여 귀적한 것은 이야기로 치면 재미있는 이야기올시다."[61]

일본 유학생　김관호는 1908년에 동경으로 건너가 뒷날 동경미술학교 서양화과에 입학했다. 1909년에는 김찬영(金瓚永)과 고희동이 동경에 건너갔는데, 고희동은 다음해인 1910년 동경미술학교 서양화과에 입학했지만, 김찬영은 명치학원을 다니다가 명치대학 법과를 졸업한 뒤인 1912년에 동경미술학교에 입학했다.

나혜석(羅蕙錫)이 1913년에 일본으로 건너가 동경여자미술전문학교에 입학했으며, 허백련이 1915년에 일본으로 건너가 명치대학에서 법학 따위를 전공하며 서화회를 거듭 열었다. 이 무렵 김환(金煥)이 동경으로 건너가 미술수업을 했고, 1916년에는 윤영기가 일본으로 갔다. 1918년에는 이종우(李鍾禹)가 동경미술학교 서양화과에 입학했고 그 무렵 이한복(李漢福)이 동경미술학교 일본화과에 입학했다. 이처럼 20세기초의 해외활동에서 드러나는 특징은 일본 유학이다. 이미 국내에서 명성을 얻고 있던 오세창, 김규진, 윤영기, 김우범, 이도영 들은 일본에서도 의연 당당한 활동을 펼쳤을 터이다. 물론 몇몇 청년들은 고보를 갓 졸업하고 갔으니 그들이 무슨 활동을 했을 리 없다. 다만 김관호가 동경미술학교 재학생 시절인 1915년, 서울에서 열린 공진회 미술부에 응모해 안중식과 나란히 은패를 수상했으므로 국내에서 눈길을 끌었을 뿐이다.

김관호는 1908년 9월, 일본으로 건너가 명치학원에 입학했다가 1911년 9월에 동경미술학교 서양화과 선과생으로 입학했다.[62] 1916년 3월, 서양화과를 최우등이란 성적으로 졸업하고 귀국하자 『매일신보』는 「월계관의 영예 얻은 김관호 군」[63]이란 제목으로 요란한 축하를 보냈다. 총독부까지 나서서 그에게 상장 및 학용품 따위를 표창하기까지 했다.[64] 그 뒤 10월에 졸업작품〈해질녘〉이 제10회 문부성미술전람회에 특선을 하자 다시 언론은 '광휘'에 빛나는 김관호의 성과를 내세우면서 '조선화가의 처음 얻는 영예'라고 추켜세웠다.[65] 김관호는 이어 12월 17일, 평양 연무장 건물에서 개인전을 열었다.[66]

1909년 2월, 대한제국 장례원(掌禮院) 예식관(禮式官) 고희동이 궁내부(宮內府)[67] 출장명령으로 유학을 떠났다.[68] 이 때 궁내부 코미야 미호마츠(小宮三保松) 차관이 그의 일본 출장에 도움을 주었으니 그는 일본에서 "준국빈(準國賓) 대우를 받아"[69]가며 동경미술학교 유학생활을 시작했다. 유학 도중 정부가 없어졌으므로 그도 자연 관리직을 떠났지만 동경에는 왕세자를 모시고 있던 사촌형 고희경(高義敬)이 있었으므로 유학생활은 넉넉했다. 학교를 마친 그는 1915년 3월에 귀국하여 언론의 각광을 받았다. 『매일신보』는 '서양화가의 효시'라면서 졸업작품〈자매〉를 도판으로 싣고, 이른바 서양의 그림에 대한 소개와 고희동 이력을 자상하게 소개했다.[70] 그는 곧바로 공진회 공모 부문에 응모했다. 그 때 기생을 모델로 삼아 미인화를 그려 눈길을 끌었다.[71] 귀국할 때 화구와 물감을 넉넉하게 가져왔지만 '별다른 향응(饗應)'이 없어 그림을 그리지 않고 있었다.[72] 뒷날 중앙고보 도화교사, 그리고 보성, 중동, 휘문

에서도 교사로 활동했다.

김찬영은 1909년에 일본으로 건너가 명치학원을 졸업하고, 명치대학 법학과에 입학했다가 다시 1912년 9월에 동경미술학교 서양화과 선과생으로 입학했다. 그는 1917년 4월에 졸업한 뒤 귀국했다.『매일신보』는 이번엔 별로 호들갑스럽지 않았다.「미술은 자연의 반영」이라는 제목으로 그의 약력을 소개하는 데 그쳤다.[73] 귀국한 김찬영은 주로 예술지상주의 미학에 빠져 문인들과 어울리는 쪽에 기울었으며, 뒷날 고미술 수장가로 이름을 날렸다.

나혜석은 1913년에 동경여자미술전문학교에 입학해 1918년에 귀국했다. 나혜석은 유학생으로서 매우 활발한 활동을 펼쳤다. 나혜석은 1915년 4월, 조선여자유학생친목회를 조직했다. 그는 전통풍습을 뒤바꾸는 활동을 억세게 펼쳤다. 이 때 실력양성론자들은 강제결혼에 대해, 계급결혼의 나쁜 결과를 가져온다면서 자유연애와 자유결혼을 주장했다.[74] 나혜석은 여권운동의 맹장이었지만 남성들은 다음처럼 보고 있었다.

"이 여자는 일본 여자미술학교 출신으로 노리끼한 육색의 가냘픈 체구인데, 이런 점이 혹시 그 당시 문화인들의 상대가 될 수 있는지 모르나 그 교태는 일본 유학생 아니고는 도저히 미태(媚態)로 돌려 놓을 수 없었다. 이 교태로 해서 일생을 그르쳤으나, 어쨌든 이 때만 해도 청춘인지라 능히 젊은 지사(志士)나 문인들이 자기 집에 드나들게 하였다. 이 여자에게는 패트런 겸 남편이 이미 정해 있으나 그 여자가 일본에서 가지고 온 자유연애관은 별로 그런데로써 깨질 리 없다. …이 바람에 나혜석의 개인전람회의 작품 정가표가 풍경화 한 폭에 그 때 돈으로 일천오백 원이라는 엄청난 고가여서 그 교태가 전람회에도 횡일하였다."[75]

모델 1910년대 첫번째 모델은 평양의 이름난 기생 윤옥엽(尹玉葉)이다.[76] 윤옥엽은 그 때 조선에서 활동하던 일본인 화가 산가(山河)와 유아사(湯淺)가 그림을 그릴 때 모델을 서기도 했다. 그 때 언론은 모델을 '모형'이라고 표현했다.

1910년대 두번째 모델은 역시 서울의 이름난 기생 채경(彩瓊)이다.[77] 채경은 황해도 황주가 고향인 경성 신창조합 소속 20여 명 가운데 한 명이었다. 1915년 5월께 귀국한 고희동은 그 해 공진회 미술전에 응모하기 위해 작품 제작에 들어갔다. 미인도를 그릴 마음을 먹고 모델을 구하기 위해 노력을 하던 고희동 앞에 채경이 "나야말로 명화가의 붓 끝에 재림한, 비쳐내어 공진회 미술관에 한 광처 크게 내어, 편국 미인의 부러워하는 관혁(貫革)이 되어 보리라고 매일 먼저 모델 되기를"[78] 자청했다. 이에 고희동은 '고씨도 그의 긔에 다른 미인의 원함

서울 기생 채경.(『매일신보』 1915. 7. 22.) 모델을 자청해 고희동이 그를 그렸다. 채경은 스스로 다른 미인들이 부러워하는 표적을 꿈꾸었다.

을 젖혀 놓고' 채경을 모델로 썼다. 날마다 그림이 조금씩 이뤄져가는 것을 보고 재미가 신통하여 다음처럼 감탄했다.

"아 기생과 점점 같아야 질립니다."[79]

회화서 금지

1909년 10월 26일, 안중근 의사가 하르빈 역에서 침략 원흉 이토우 히로부미를 사살했다. 시원스러운 이 일을 보고 어떤 화가가 『충신 안중근』이란 회화서(繪畵書)를 찍어 돌렸다. 높은 인기를 얻었음은 물론이다. 이에 일제는 치안 방해라는 이유로 발매를 금지하고 보이는 대로 압수했다. 『대한매일신보』는 안중근이 처형당하던 1910년 3월, 이 사실을 다음처럼 보도했다.

"조선 사람들 사이에 『충신 안중근』이라 이름한 회화서를 발매하는 사람이 있다. 여럿이 서로 다투어 사려는 탓에 경시청(警視廳)에서 이를 치안 방해라 하여 그 발매를 금지하고 서본(書本)까지 압수한다더라."[80]

이같은 회화서는 그 무렵 상당히 유행했던 듯하다. 1912년 무렵, 발행처를 알 수 없지만 판화집 『시천교(侍天敎) 유적도지(遺蹟圖誌)』가 나왔다. 여기엔 동학 개조 최제우(崔濟愚)를 새긴 〈제세주진상(濟世主眞相)〉과 다음 교주 최시형(崔時亨)을 새긴 〈해월대신사진상(海月大神師眞相)〉이 자리잡고 있다. 일찍이 동학은 반제반봉건 농민전쟁의 복판에 자리잡고 있었으며, 조국이 식민지에 떨어지자 민족운동의 한 근거지였다. 이 무렵 오세창이 교주 손병희(孫秉熙)의 한쪽팔로 자리잡아 활동하고 있었음을 떠올려 보면, 『시천교 유적도지』의 출처와 발행의도를 쉽게 짐작할 수 있을 터이다.

단체 및 교육

경묵헌 사숙(私塾)으로 안중식의 경묵당(耕墨堂)이 있다. 안중식은 1901년부터 제자를 받았지만 경묵헌으로 호칭한 때는 1917년 6월이었다. 경묵헌은 일주년 행사를 거창하게 치뤘다.[81] 물론 그의 제자들은 모두 경성서화미술원 또는 서화미술회 강습소에 다녔으니 따로 사숙이랄 것도 없었다. 다만 안중식은 경묵헌에 이상범과 노수현을 데려다 숙식을 하도록 돌봐주고 있었다. 또 이곳엔 오세창, 안종원(安鍾元) 들이 자주 들러 어울리곤 했다.[82] 이 때 이도영은 안중식의 큰제자로서 스승을 대신해 손아래 제자들을 교육했다. 이상범은 1918년에 서화미술회를 졸업한 뒤에도 '이도영에게 나아가서 서화를 연구'[83]할 정도였다.

경성서화미술원 1911년 봄, 윤영기(尹永基)는 조중응, 이완용의 후원 및 재력가 이근배(李根培)의 출연금으로 서울 종로 중학동 근처에 경성서화미술원을 설립했다. 3월 22일에 열린 서화미술원 개원식에 참석한 이는 강진희와 정대유 그리고 김윤식, 윤덕영, 조민희, 조중응, 박기양, 이완용 따위 친일귀족들이었다.[84] 이 때 발표한 「서화미술원 취지서」[85]에 나타난 창설 경위를 요약하면 다음과 같다.

'일찍이 윤영기는 미술원을 창립했는데 힘이 부족해 뜻을 이루지 못하던 터에 1909년 남산 왜성대 총독부에서 이토우 히로부미와 더불어 서화회를 갖던 자리에서 윤영기의 청을 받은 통감이 지원을 약속했지만 세상을 떠났고, 다음, 이완용이 윤영기의 미술원에 미술회를 설치하기로 조건을 걸고 재정을 지원해 드디어 설립에 이르렀다. 이제부터 다른 나라의 미술관처럼 서화를 진열하여 높음을 다툴 것이고, 또한 학생 20명을 뽑아 원(院)에서 미술을 가르칠 것이다. 옛 전통을 살리며 후학에게 길을 열어 주겠다.'[86]

취지서에 따르면 처음에 윤영기는 미술관 기능을 발휘하는 공간을 꾀했으며, 이완용의 요구에 따라 교육기관의 성격을 추가했던 것이다. 경성서화미술원은 윤영기의 집념으로 출발했으나 후원자 이근배가 약속한 경비 500원 가운데 250원을 내놓은 다음, 뒤로 물러앉아 버렸다.[87] 경영할 능력이 없는 윤영기를 보고 매국귀족 이완용이 조중응, 조민희와 함께 돈을 내사무실을 수리하고 윤영기를 밀어내 버렸다. 이 때 주도권을 앗긴 윤영기가 반발했음은 자연스러운 일이다. 이에 조중응, 이완용, 조민희 따위의 뜻을 들은 총독이 나서서 윤영기를 '장로'라 부르며 극진히 대접했을 터이고 직접 휘호를 해 윤영기

에게 보내기까지 했다.[88] 다독거렸던 것이다. 윤영기는 힘의 부족을 느끼며 경성서화미술원을 포기하지 않을 수 없었다.

몇 개월이 흐른 1911년 9월께 이완용은 윤영기를 완전히 밀어내고, 경성서화미술원을 서부 방교(芳橋, 신문로 옛 경기여고 근처)에 있는 총독부 소속 건물을 빌려 옮겼다.[89] 이 건물은 백 칸이 넘는 큰 집이었다. 바로 이 때 경성서화미술원의 주도권을 이완용이 완전히 쥐었던 듯하다. 이완용은 새 건물에 '조선의 고래 서화골동품을 진열하여 동호자의 관람'을 꾀했다.[90] 새 건물에서도 여전히 학생 교육을 계속했다. 이미 이 때 안중식, 조석진, 김응원, 이도영을 비롯한 당대 화가들이 모두 교수로 나서고 있던 터였다. 아무튼 경성서화미술원은 왕립 도화서의 교육기능을 잇는 기관이라 하겠다. 물론 단순한 교육기관만은 아니었다.

조선서화미술회 친일 매국노 이완용[91]은 윤영기의 경성서화미술원을 앗은 뒤 그곳을 근거지삼아 1912년 6월 1일자로 조선서화미술회를 출범시켰다. 뒷날 이왕직 고위관리는 다음과 같이 회고하고 있다.

"그 회는 일찍이 예술에 일생을 바치자는 안심전(안중식), 조소림(조석진), 김소호(김응원)의 세 선생이 돈독한 마음으로써 일으킨 것이외다. 명치 43년(1910년)으로부터 지금까지에 적지 아니한 조선 사람의 청년미술가를 양성한 것이외다. 기본금이라고 할 것은 없습니다마는 처음에 이왕가에서 돈 백여 원을 내어 주시고, 테라우치(寺內) 백작이 돈 얼마를 내어 주어서 그것으로써 된 것인데, 경영하여 오는 십여 년 동안에 여러 유지들의 보조와 서화작품의 판대대금으로…"[92]

이 회고는 이완용의 역할을 짐짓 무시하고 있다.[93] 안중식, 조석진, 김응원 들만이 주도했다는 대목에 무게를 실어 줄 것은 아니다. 왜냐하면 1910년 8월, 경술국치늑약 당사자인 이완용의 위세가 1912년에 어떠했으리란 짐작은 미루어 넉넉하다.

한편 노수현은 안중식과 조석진, 김응원 들이 모여 모임을 만들고 후진을 기르고자 이왕직에게 재정 후원을 요청했다는 증언을 남기고 있다.[94] 또 김은호도 증언하고 있다. 이에 따르면, 그 때 총독부 테라우치 토시카즈(寺內正毅) 총독이 야마가타(山縣) 정무총감으로 하여금 안중식을 만나 후진 양성을 위해 나선다면 재정 후원을 약속하겠다는 제의를 했고, 이를 안중식이 수락하자 총독부가 경성서화미술원을 운영하고 있는 이완용과 의논하여 이왕직이 재정을 맡도록 조치하고 서화미술회를 창설토록 했다는 것이다. 나아가 총독부는 전에 이지용

(李址鎔)이 살던 창덕궁 소유의 건물을 서화미술회에 내주도록 했다고 한다.[95]

아무튼 서화미술회는 이완용을 중심으로 총독부 테라우치 토시카즈 총독, 황실 순종(純宗) 임금, 안중식, 조석진, 김응원 들이 어우러져 만든 것으로 보는 게 자연스럽다.

짐작컨대, 일제의 손아귀에 떨어져 모든 국가기관을 폐쇄당한 황실과, 새로이 여러 제도를 정비해야 했던 총독부는 도화서 대안기관으로 이완용과 더불어 경성서화미술원을 재편하여 지원을 작정한 듯하다. 하지만 단순히 이완용 개인 사설기관이면 문제가 있을 터이므로 공공기관 성격을 주기 위해 이완용과 협의한 다음, 이미 경성서화미술원 교수로 나가던 안중식, 조석진 들과 함께 미술가 단체인 서화미술회를 조직했던 듯하다. 곧이은 서화미술회 사업과 강습소에 대한 건물 및 경비 지원을 떠올리면 더욱 그러하다. 이러한 짐작이 사실이라면, 도화서가 갖고 있는 기능 가운데 일부를 이으면서 민간미술가 조직이라는 성격이 섞인 반관반민 단체로 볼 수 있다.[96]

서화미술회는 1912년 6월 1일에 창립했다. 황실은 여기에 매월 15일에 300원을 지원하기 시작했다. 서화미술회는 이 경비로 사업을 꾀했으며 부설 강습소 교원들 월급도 여기서 지출했다. 이같은 내역으로 보면, 황실의 공식기구가 아닐 뿐 거의 관립단체나 마찬가지다. 하지만 조직 구성의 공식형태를 감안해 보면 관변단체로 규정할 수 있으며 어용성이 드센 민간단체, 다시 말해 반관반민 단체라 하겠다.

이완용이 회장이라는 사실밖에 초기의 조직 구성을 알 수 없다. 1913년 6월께도 여전히 이완용이 회장이었고 고문은 일본인 쿠이와케(國分),[97] 칸초우(翰長), 총무는 김응원이었다. 또 회원은 조중응을 포함해 안중식, 조석진, 정대유, 이도영, 강진희, 강필주, 정학교, 박기양 들이 또렷한데, 뒷날 조용만은 그 분위기를 다음과 같이 썼다.

"이 집이 당시 서화 대가들의 집회소로, 그 때 말로 사랑이었고 지금 말로는 구락부였다. 그 당시의 서화 대가이던 소림 조석진, 심전 안중식, 우향 정대유, 위사 강필주, 청운 강진희, 소호 김응원, 관재 이도영 등이 모여 그림도 그리고 시회도 하고 술도 마시고 하였다고 한다."[98]

기성서화미술회 서화미술원을 이완용에게 앗긴 윤영기는 평양으로 가 1913년에 기성서화미술회를 조직했다.[99] 여기에는 임청계, 노원상, 김유탁, 김윤보, 양영진 들이 참가했다. 기성서화미술회는 대단히 성황을 이뤘던 듯 1916년에 윤영기의 화실에 여성화가들이 운집하고 있음을 알리는 기사가 나오고 있다. 이 무렵 윤영기는 남녀 제자 수십 명을 가르치고 있었다.[100]

아무튼 윤영기는 여러 문하로 나눠져 있던 평양화가들을 한자리에 모았다. 평양화단은 이로 말미암아 새로움을 맛볼 수 있었다.

서화미술회 강습소 서화미술회는 이미 있던 경성서화미술원을 강습소로 유지 운영했으며 1914년에 이르러 그 이름을 서화미술회 강습소라 부르기 시작했다.[101] 부설 강습소 교수는 회원 가운데 교원이란 이름으로 불렸고,[102] 학생은 학원이라 불렸다. 또한 서화미술회는 작품 주문을 받아 작품을 제작해 주는 사업도 벌이고 있었다. 그런데 사건이 일어났다. 교원들의 불성실로 말미암아 학생들이 모이지 않았을 뿐만 아니라, 심지어 선금을 받은 주문 제작품을 해주지 않음에 따라 나쁜 소문이 퍼지기 시작했고 급기야 6월에 내놓고 꾸짖음을 당하기에 이르렀다.[103] 이에 따라 7월에 황실은 서화미술회를 확장하고 정리할 뜻으로 촉탁 1명을 뽑아 파견하여 지도키로 결정했음을 발표했다.[104] 더구나 총독부가 건물을 회수키로 결정했다. 따라서 서화미술회는 건물을 새로 짓기로 했다.[105] 그 뒤 서화미술회는 관철동으로 옮겨갔다.[106] 1920년 6월, 강습소 건물을 황실이 폐쇄했음을 보면 새로 옮긴 관철동 건물도 황실 소유임에 틀림없다. 폐쇄할 무렵 여전히 김응원이 서화미술회 총무 노릇을 하고 있었다.[107]

서화미술회 강습소는 서과(書科)와 화과(畵科)로 짜여져 있었으며 교수들도 서사(書師)와 화사(畵師)로 나뉘어, 서사에는 강진희, 화사에는 강필주 등이 나섰다. 강습소는 입학시험을 보았고 여기서 뽑힌 학생들을 3년 동안 교육해 졸업증서를 갖춘 졸업식을 갖곤 했다.[108] 1914년 3월에 제1회 졸업식이 있었으며, 제2회는 1915년 5월, 제3회는 1917년 4월, 제4회는 1918년 4월에 있었다.

입학시험을 본다고는 했지만, 김은호가 1912년 8월에 입교하는 과정을 보면, 소개장을 얻어 찾아가 당나라 미인도 한 장을 모사해 교수 안중식에게 보여주는 식이었다.[109] 물론 이것은 특별전형이었을 터이다. 김은호는 1915년 5월 2일, 서화미술회 제2회 졸업식에 참석해 졸업증서와 포증장(褒證狀)까지 받았으며 상품으로 종이와 묵, 붓 따위를 받았다. 이어 김은호는 서화미술회 서과를 다시 다니기 시작했다. 이 때 서화협회는 관철동으로 이사 와 있었다.[110] 관철동 건물 또한 대단히 커 백 칸이 넘었다.[111]

서화미술회 부설 강습소의 교육방식은 세 가지였다. 첫째는 교수가 채본(彩本)을 만들어 주고 모사(模寫)하는 방식, 둘째는 『개자원화보(芥子園畵譜)』를 채택해 모사하는 방식, 셋째로는 자유로운 사생 훈련 과정을 밟는 것이었다. 그 때 조석진, 안중식에게 직접 배운 김은호는 "서화미술회 교육방법은 사

생, 모사, 복사가 주교육이었다"[112]고 회고했다. 이상범도 "선생님들이 그려 벽에 건 그림을 모사하고 있으면 그 분들은 우리들 사이를 지나다니며 잘못을 지적해 주기도 하고, 화법을 직접 시험해 보여주었다"[113]고 회고했으며, 또 노수현은 안중식으로부터 '산을 그리려면 산을 많이 보아야 한다'고 배워 젊어서 열심히 금강산, 묘향산, 백두산을 답사했다[114]고 회고했다. 한편 서화미술회 부설 강습소에서 스승을 대신해 교수노릇을 했던 이도영은 1916년에 『모필화 임본』을 내놓았다.[115]

1914년 3월 31일, 제1회 졸업식이 열렸고 졸업생으로는 오일영, 이한복, 이용우가 있었다. 1915년 5월에 열린 제2회 졸업식에는 서과의 김은호, 1917년 4월 23일, 제3회 졸업식에는 박승무, 김은호가 화과를, 1918년 4월 6일, 제4회 졸업식에는 이상범, 노수현, 최우석이 참가했다. 이들은 졸업 뒤 모두 서울화단을 주름잡는 거장으로 자라났다. 서화미술회가 운영하는 강습소는 서울화단을 이끌 주도세력을 키워낸 요람이었던 것이다.

서화연구회 강습소 1915년 5월에 접어들어 김규진은 서화미술회에 맞서 취지문을 발표하고 서화연구회를 조직했다. 『매일신보』는 그 배경에 대해 "근래 일본에서 서화 연구 풍조가 팽창하는 경향이 있고 조선에서도 그 필요를 느끼고 있거니와 근일에 일선인(日鮮人)을 물론하고 김규진 씨의 서화를 사모하는 자, 나날이 증가"[116] 탓이라고 쓰고 있다. 아무튼 김규진은 친일귀족 김윤식을 회장, 조중응을 부회장에 올려놓고, 고문에는 일본인 코미야(小宮) 이왕직 차관, 총무는 나카무라(中村)를 내세웠다. 서화연구회 회원들이 누구였는지 자세하게 알 길이 없으나 이병직을 비롯한 문하생들 및 부강사로 활동했던 평양의 노원상 들이었을 터이다. 서화연구회 취지서 및 회칙은 다음과 같다.

"취지서
서화는 문명을 대표하는 것이요, 문명은 국력의 발전을 나타내는 것이다. 그렇다면 서화가 발전하는 것이 곧 국력의 발전이라고 말할 수 있다. 이것은 일 개인의 예술에 그치는 것이 아니요, 또한 세계가 모두 지보(至寶)로 여기는 것이다. 그리고 말로써는 다 나타낼 수 없는 것은 글로써 나타내며, 글씨로써 다 나타낼 수 없는 것을 그림으로 나타낼 수 있다. 그러므로 글씨는 물체를 묘사하는 용한 기술이며, 그림이란 정신을 전달하는 살아 있는 방법이다. 옛 사람이 정신을 수양하거나 사람과의 관계에 있어서 서화를 이용하는 경우가 많았으니, 그런즉 이는 급히 서둘러 연구하여야 되며, 조금이라도 허술히 여겨서는 안 될 것이다.
지금 해강 김규진 선생은 글씨의 대가이며 그림의 명인이

다. 눌인 조광진과 소남 이희수 두 선생의 심법(心法)을 체득하여 명성이 일찍 국내에 떨쳤고 또 10여 년 간 중국에 유학하여 많은 수련과 경험을 쌓았으니 이야말로 스승보다 더 높은 경지에 이르렀다고 말할 수 있다.

글씨는 옛 사람의 비결을 알아야 될 것이니, 비결을 알지 못하면 노력만 했지 실효를 거두지 못할 것이며, 그림은 화가의 신운(神韻)을 얻어야 될 것이니, 신운을 얻지 못하면 저속하고 효과를 얻지 못한다. 그러므로 서화를 배우려는 사람이면 선생에게 사사하지 않으면 안 될 것이다. 본 연구회의 발족은 실로 문화인의 급무에 응하는 것이며, 문화 발전의 좋은 기회가 될 것이다.

바라건대, 강호 제 군자는 마음을 같이하고 협찬하여 한 가닥 서광이 예술계에 빛을 발휘하여 주시기를 바라는 바이다.

서화연구회 회칙
1. 본회를 서화연구회라 칭함.
2. 본회를 경성 장곡천정(長谷川町, 서울 소공동) 고금서화진열관 내에 치함.
3. 본회 회원은 일선인을 물론하고 서화 연구에 유지한 자로 조직하고, 해강 김규진 선생의 지도를 수함.
4. 본회 회원이 되고자 하는 자는 신청서에 이력서를 첨부하여 신청할 사.
5. 본회 회원은 회비로 금 1원을 매삭 25일 내로 갹출할 사.
6. 본회 연구일은 매주 수요일과 토요일로 정함.
7. 본회 졸업 기간은 만 3개년으로 정함.
8. 본회에 좌기 임원을 치함.
 고문 1인. 회장 1인. 부회장 1인. 총무 1인. 간사 1인. 서기 1인.
9. 총무, 간사는 회원의 추천으로 정함. 단 총무, 간사의 임기는 1년으로 함.
10. 명망가로 찬조원을 조직함.
11. 회원은 품행을 정직히 하고, 일반사회의 사표됨을 요함.
12. 회원으로서 정행이 불위하여 회의 명예를 손상한 자는 퇴회를 명함."[117]

서화연구회는 단체의 체계를 갖춘 듯하지만 교육기관이다. 취지서와 회칙에 김규진으로부터 배워야 한다고 규정하고 있다는 사실이 그러하다. 실제로 서화연구회는 김규진과 노원상을 빼고 나면 당대 화가라 할 만한 이가 없었다.

서화연구회는 1915년 5월, 새로 지은 고금서화관 건물에서 미술교육을 시작했다. 김규진은 서화미술회와 마찬가지로 서과, 화과를 설치하고 3년제의 미술교과 과정을 채택했다. 여기서 김규진은 스스로 강사의 직위를 맡았고 1917년 무렵에는

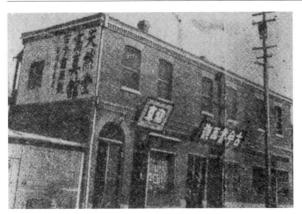

김규진이 운영하는 천연당사진관 및 고금서화관 건물. 영친왕 어머니 엄비가
1903년에 건축비를 낸 건물로, 김규진은 이곳에 서화연구회를 설치하고 1915년 5월부터
미술교육을 시작했다. 김규진은 여기서 이병직, 이응노, 김영기를 배출했다.

평양에서 활동하는 노원상을 부강사로 불러왔다. 김규진은 교
육을 위해 교재를 짓기도 했다. 그는 『서법요결(書法要訣)』 『난
죽보(蘭竹譜)』 『육체필론(六體筆論)』을 엮어 펴냈다.

강습소는 남자반과 여자반으로 나뉘어 있었다. 교육시간은
남자반이 오후 2시부터 6시, 여자반이 오전 9시부터 12시까지
였고, 1917년부터는 야간부도 두어 저녁 7시부터 10시까지 개
강했다.

서화연구회 첫 졸업식은 1918년 6월 1일에 있었다. 졸업생
은 남녀 모두 19명이었는데 그 가운데 서예가 이병직(李秉直)
이 있었다. 그 뒤 이응노가 이곳에 다니며 그림을 배웠는데 졸
업식이 언제 어떻게 이뤄졌는지 알 길이 없다. 서화연구회 강
습소는 1920년 무렵, 수송동으로 옮겨갔고 1926년까지도 여전
히 있었던 듯하다.[118] 한편 서화연구회는 서화미술회와 달리 김
규진이 주도했음에 의심의 여지가 없으나 1903년, 자신의 사진
관 천연당 및 부설 고금서화관을 세울 때 2층짜리 건물 비용을
영친왕의 어머니 엄비가 냈다는 사실과, 김규진의 행적으로 미
루어 서화미술회와 똑같이 관변, 친일성을 덮어두기 어렵다.

서화협회 1918년 5월 19일, 장교동(長橋洞) 8번지 건물[119]
에서 안중식을 비롯해 모두 열세 명이 모여 서화협회 발기회
(發起會)를 열었다.[120] 이들은 "조선미술의 침쇠(沈衰)함을 개
탄하여 전조선의 서화가를 망라하고 신구 서화의 발전과 동서
미술의 연구와 향학 후진의 교육 등을"[121] 목적으로 내세워 서
화협회를 발기했다. 발기인 열세 명은 강진희(姜璡熙), 정대유
(丁大有), 조석진, 김응원, 현채(玄采), 오세창, 김규진(金圭鎭),
강필주(姜弼周), 김돈희(金敦熙), 정학수, 이도영, 고희동 들이
었다. 안중식을 비롯한 발기인들은 6월 16일, 장교동 사무실에
서 창립총회를 개최하고 회장과 총무, 간사를 선출한 다음, 처
음으로 정회원 18명을 규칙에 따라 상호 추천했다.[122]

서화협회 규칙

제1조. 본회는 서화협회라 칭함.

제2조. 본회는 신구 서화계의 발전, 동서미술의 연구, 향학(向
學) 후진의 교육 및 공중의 고취아상(高趣雅想)을 증장케
함을 목적함.

제3조. 본회는 경성부 내에 치함.

제4조. 본회의 목적을 달하기 위하여 좌의 사업을 경영함.

　1. 휘호회. 2. 전람회. 3. 의촉(依囑) 제작. 4. 도서 인행(印行).
　5. 강습소.

제5조. 본회의 회원은 정회원, 특별회원, 명예회원 3종으로 하
되 정회원은 서화가로, 특별회원은 서화의 고취가 풍부한
자로, 명예회원은 서화를 애상권찬하는 자로 천정(薦定)함.

제6조. 정회원은 좌의 권리가 유(有)함.

　1. 휘호회 석(席)에서 출석 휘호.

　1. 전람회에 무심사 출품.

제7조. 특별회원 및 명예회원은 좌의 권리가 유함.

　1. 휘호회에서 서화를 재료의 실가로 청구.

　1. 전람회에서 서화를 특별 매수.

　1. 전람회에 무료 입장.

제8조. 정회원은 각기 기술에 종(從)하여 좌의 의무를 부담함.

　1. 서. 1. 화. 1. 교수. 1. 감정.

제9조. 정회원은 회비로 매월 금 일 원씩 납부함.

　단 차(此)에 상당한 제작품으로 대납함도 득함.

제10조. 특별회원은 회비 연액 십 원씩 납부함.

제11조. 명예회원은 좌의 의무를 부담함.

　일시금으로 수의 찬조함.

제12조. 본회의 직원은 좌와 여(如)함.

　총재 1인 명예. 부총재 1인 동(仝). 고문 약간인 동. 회장
　1인 동. 총무 1인. 간사 1인. 평의원 7인.

제13조. 총재, 부총재, 고문을 명예회원이나 기타 명망가로 추
천하고 장, 총무, 평의원은 정회원으로, 간사는 정회원이나
기타 적임자로 선임함.

제14조. 총재는 본회를 통할(統轄)함.

제15조. 부총재는 총재를 보좌하고 총재가 유고할 시는 그 직
무를 대리함.

제16조. 고문은 본회 중요사항의 자문에 응함.

제17조. 장은 회무(會務)를 감독하고 총회 및 직원회(職員會)
의 의장에 임함.

제18조. 총무는 장의 명을 승(承)하여 회무를 관리하고 장이
유고할 시는 그 직무를 대리함.

제19조. 간사는 총무의 지휘를 승하여 회계 및 서무에 종사함.

제20조. 평의원은 본회 중요사항을 의결하여 총회에 제출함.

제21조. 총재 이하 고문은 무기한으로, 장 이하 간사 및 평의원의 임기는 일개년으로 정함.

제22조. 정회원은 기술의 전문학교, 강습소에서 졸업한 자, 또는 기술이 차에 상당한 자로 총회에서 호상 추천함.

제23조. 특별회원 및 명예회원은 총회에서 정회원 2인 이상의 동의로 추천함.

제24조. 총재 이하 고문은 총회에서 추천하고 장, 총무 및 평의원은 무기명 투표로 선정하고 간사는 장이 선택함.

제25조. 총회는 정기, 임시로 하여 정기총회는 매년 4월, 10월 양차에 개하고, 임시총회는 직원회에서 필요로 인할 시에 개하고, 회무 상황과 회계에 관한 건의 보고와 직원 개선과 규칙 개정과 기타 중요사항을 의결함.

제26조. 평의회는 필요사항이 유한 경우에 수시 개회함.
단 직원회의 필요로 소집할 시는 임시개회도 득함.

제27조. 총회는 정회원 반수 이상의 출석으로 성립함.

제28조. 특별회원 및 명예회원은 총회에 출석하여 의견 진술함을 득함.

제29조. 직원회는 매월 일차씩 개하고 회무를 처리함.

제30조. 일반회원의 납부금으로 기본금을 입함.

제31조. 본회에 영업부를 설치하고 영업의 이식으로 회용에 충함.

제32조. 회원으로서 본회의 규칙을 위반하는 시는 총회에서 출회를 명함.

부칙
특별회원 및 명예회원에게는 수시 기념품을 제정(製呈)함.
미진 조건은 총회에서 수시 의정함.[123]

규정을 꼼꼼히 살펴보면 문제가 없지 않다. 정회원들이 명예회원 또는 명망가 가운데 총재를 추천하도록 해놓고 다시 총재가 '본회를 통할' 한다고 규정한 것이다. 그런데 총재를 추천하지 않았으므로 총재 유고시 그 직무를 대리하는 부총재가 서화협회를 '통할' 하는 지위에 있었던 것이다. 회장은 '회무를 감독하고 총회 및 직원회의 의장' 이므로 조직의 실무를 감독하는 지위라는 점에서 결코 '통할' 하는 지위와 빗댈 만한 게 아니다.

서화협회는 규정에서 서화가들인 정회원, '서화에 높은 취미가 있는 자' 들인 특별회원, 서화 애호가들인 명예회원들로 구분했으며, 조직체계는 명예회원 가운데 총재, 부총재, 고문을 추천해 추대토록 했고, 정회원 가운데서 회장, 총무, 평의원을 선출하고 간사는 정회원 또는 적임자를 뽑도록 했다. 조직의 실무 중심은 정회원 7명으로 구성하는 평의원이었다. 아무튼 서화협회는 서화미술회 및 서화연구회를 모두 합쳐 놓은 것이

었다. 6월 16일, 창립총회에서 회장은 안중식, 총무에 고희동, 간사에 김균정(金均禎),[124] 그리고 참석자가 상호 추천한 18명을 정회원으로 뽑았다. 그 뒤 10월 8일에 열린 제1회 정기총회에서 부총재에 김윤식, 고문에 이완용, 민병석(閔丙奭), 박기양(朴箕陽), 김가진(金嘉鎭)을 추천한 뒤 2차로 정회원 16명을 추천해 모두 34명의 정회원을 거느린 대규모 조직으로 불어났다.[125] 그리고 이 때까지도 특별회원 및 명예회원은 추대하지 않았다.[126]

1918년의 두 차례 동안에 걸친 정회원 명단은 제대로 알 수 없다. 여기서는 1921년 『서화협회 회보』 제1호에 실린 회원 명단을 기준으로 삼아, 1919년 12월에 탈퇴한 이들 7명[127] 또는 사망자를 비롯, 한참 뒤인 1921년 2월 26일, 임시총회[128]에서 제3차로 상호 추대한 정회원 6명[129]을 포함한 명단은 다음과 같다.

1921년의 서화협회 회원 명단
총재 : 없음.
부총재 : 운양(雲養) 김윤식(金允植).
고문 : 일당(一堂) 이완용(李完用), 시남(詩南) 민병석(閔丙奭), 석운(石雲) 박기양(朴箕陽), 동농(東農) 김가진(金嘉鎭).
정회원 : 성당(惺堂) 김돈희, 춘곡(春谷) 고희동, 몽린(夢隣) 홍방현(洪邦鉉),[130] 우향(又香) 정대유, 수산(壽山) 정학수, 백당(白堂) 현채, 위창(韋滄) 오세창, 관재(貫齋) 이도영, 일주(一州) 김진우(金振宇),[131] 이당(怡堂) 이경승(李絅承), 백련(白蓮) 지운영, 영운(潁雲) 김용진, 석정(石汀) 안종원, 정재(靜齋) 오일영, 수암(守巖) 김유탁, 위사(渭士) 강필주, 이당(以堂) 김은호, 심산(心汕) 노수현, 청전(靑田) 이상범, 수재(壽齋) 이한복, 춘전(春田) 이용우, 소하(小霞) 박승무, 석재(石齋) 서병오(徐丙五), 동주(東州) 심인섭(沈寅燮), 정재(鼎齋) 최우석, 소계(小溪) 김권수(金權洙), 하정(何淨) 김경원, 석남(石南) 변관식, 강진구(姜振求), 이제창(李濟昶), 김관호, 김찬영, 안석주, 장발(張勃), 이규호(李揆虎), 홍순인(洪淳仁), 신헌식(申憲湜), 유진찬(兪鎭贊), 정원(鄭源), 조명선(趙明善), 석강(石岡) 곽석규(郭錫圭), 서상하(徐相夏), 유세충(劉世忠), 안순환(安淳煥), 고우(古友) 최린, 정태석(鄭泰奭), 이기(李琦), 소봉(小蓬) 나수연(羅壽淵), 현은(玄隱), 지창한(池昌翰, 1921년 1월 사망), 강진희(姜璡熙, 1919년 12월 사망), 김응원(金應元, 1921년 1월 탈퇴). (아래 7명 1919년 12월 28일 탈퇴.) 김규진, 노원상(盧元相), 이규원(李圭元), 홍순승(洪淳昇), 윤기선(尹箕善), 이병직(李秉直), 유정환(兪正煥).

이 명단을 보면, 정회원 자격이 '기술의 전문학교, 강습소에서 졸업한 자 또는 기술이 차에 상당한 자'임에 비추어 1921년 10월 현재 이한복은 동경미술학교 일본화과 3학년, 장발은 동경미술학교 서양화과 1학년에 재학 중이었으니 문제가 없지 않았다. 그리고 주소지를 보면, 곽석규는 경북, 김관호, 김찬영은 평양, 서병오, 서상하는 대구, 신헌식은 평남 강서군임에 비추어 볼 때 안중식은 전국 규모의 단일조직을 구상했고 또 얼마간 열매를 맺은 듯하다.

총회 한 달 뒤인 7월 21일에 휘호회를 태화정이란 음식점에서 열었다.[132] 이 자리에 이완용, 윤택영, 민병석, 윤덕영, 김가진 따위의 친일귀족들이 대거 자리를 차지했다. 몇 달이 지난 10월 8일에는 제1회 정기총회를 열고 부총재에 김윤식, 고문에 이완용, 민병석, 김가진, 박기양을 추천, 추대했다.

서화협회에는 서로 다른 서화미술회와 서화연구회에 소속한 친일귀족과 미술가 들이 모두 참가하고 있다. 따라서 둘로 나뉘었던 서울화단이 단일한 조직을 이뤘다는 점에서 미술사적 뜻을 지니는 것이었다. 서화협회가 앞선 시기의 서화미술회와 서화연구회에 비춰 달라진 점이라면, 황실이나 총독부의 돈으로 움직이지 않았다는 것이며 이완용의 주도권이 없어졌다는 따위다. 이로써 관변 친일이라는 성격이 묽어졌다. 친일귀족들이 정회원 자격을 갖지 못한 점도 커다란 변화다. 하지만 본질이 바뀐 것은 아니다.

서화협회의 성격과 창립배경은 갑신정변, 대한자강회, 대한협회 운동 흐름에 함께 해왔던 오세창과 안중식, 이도영 그리고 최린 들이 서화협회 창립 무렵 어떤 생각을 갖고 있었는가 하는 데서 헤아려 볼 수 있다. 오세창, 최린은 천도교의 손병희 휘하에서 3.1민족해방운동을 본격 준비하는 가운데 '조선 자결운동', 다시 말해 자치운동을 구상하고 있었다.[133] 오세창은 3.1민족해방운동으로 체포당해 재판을 받으면서 말하기를, 자신이 속한 천도교의 지도자 손병희가 "조선 독립운동을 할 것인가, 아니면 자치운동을 할 것인가를 우리(권동진, 오세창, 최린)에게 이야기해 왔다"[134]고 진술하고 있다. 또 최린은 일제에 "병합 뒤 10년을 지나 조선인의 지식이 진전하고 있기 때문에 일본정부의 조력을 얻으면 독립국으로서 지탱해 나갈 수 있다"[135]고 여기고 있었고, 홍명희(洪命憙) 또한 "민족자결이 조선에 적용될 수 있는 것은 아니다. 또 독립은 도저히 불가능하다. 설사 독립할 수 있다 하더라도 지금의 조선인의 기력으로는 완전한 자립 발전을 하기 어렵다. 그렇지만 오랜 압제정치 아래 굴복할 수는 없다. 그러므로 우선 참정권, 대우평등, 언론출판의 자유를 요구한다"[136]고 주장했다. 이러한 내용은 그들이 일본의 문명에 압도당해 스스로의 힘에 따른 독립 쟁취는 물론, 자력으로 독립을 유지하기조차 어렵다고 여기고 있었음

을 보여준다.[137] 서화협회의 주도자 안중식과 이도영이 오랜 세월, 오세창과 활동을 함께 해왔음을 염두에 둘 때 서화협회의 성격을 넉넉히 짐작할 수 있을 것이다.

1919년 3.1민족해방운동이 일어나자 서화협회는 주인과 방향을 잃은 듯 휘청거렸다. 협회가 민족의 궐기에 나서서 할 수 있는 일은 아무것도 없었다. 서화협회 발기인 오세창과 현채, 최린은 3.1운동을 준비하면서 서화협회의 누구도 끌어들이지 않았다. 오세창이 함께 대한자강회 활동을 해온 안중식, 이도영을 끌어들이지 않았다는 사실은 오세창이 서화협회를 어떻게 평가하고 있었는지 짐작케 해준다. 아무튼 서화협회는 지난해 정기총회에서 결정했던 1919년의 제1회 서화협회전람회를 치르지 못했다. 3.1민족해방운동을 지켜 보면서 숨죽인 것이겠다. 3.1민족해방운동과 서화협회 관련을 보여주는 그 무렵 기록은 인사문제였는데 1921년 10월에 발간한 『서화협회 회보』 창간호에는 이 때를 다음처럼 썼다.

"대정 8년(1919) 3월 1일에 지(至)하여 조선 독립운동이 기(起)할새 본협회 정회원 중에 해(該) 운동에 참가한 이도 유하고 일시 소요로 인하여 총회 및 기타 회무를 전의(前議)에 임(任)하였더라. 간사 김규정 씨 사면한 대(代)에 홍방현 씨가 피임되다."[138]

서화협회의 주도세력 서화협회 창립 과정의 주도세력이 누군지 밝혀 주는 그 때 자료는 없다. 당시 정황에 따라 미뤄 짐작하자면 주도세력은 안중식의 서화미술회 쪽임이 또렷하다. 서화미술회의 주도자들은 이미 밝힌 대로 이왕직, 이완용, 안중식 들이다. 이들은 서화연구회의 김규진은 물론, 정학수와 같은 당대 화가들을 폭넓게 망라해 나갔다. 안중식은 조직 사업에 성공했고 비로소 서화협회를 창설할 수 있었을 것이다. 그 과정에 오세창이 매우 무게있는 역할을 했을 터이다. 오세창이 그 무렵 미술동네에서 지닌 비중으로 미뤄 볼 수 있으며 무엇보다도 안중식-이도영과 함께 일찍이 대한자강회, 대한협회 활동을 했다는 점이 그 유력한 증거다. 그같은 활동을 거치면서 쌓여온 사회 관계 및 조직 능력은 결코 만만한 게 아니다. 더구나 여러 연장자들, 이를테면 함께 서화미술회를 꾸려왔던 조석진을 제끼고 안중식이 회장 자리를 차지한 것을 보면, 안중식의 활동력에 대한 평가가 어떠했던지 쉽게 짐작할 수 있다.

오세창-안중식-이도영으로 이어지는 세력은, 초기 서화미술회를 주도했던 이완용을 고문으로 밀어냈을 터이다. 또한 서화미술회 쪽 안중식이 회장 자리를 차지함에 따라 서화연구회 쪽 김윤식을 총재 없는 부총재로 올렸을 듯하다. 부총재나 고문 자리를 차지한 친일귀족들은 서화협회 안에서 남다른 힘을

지니고 있지 못했던 듯하다. 이를테면 몇 년 뒤, 2대 회장 자리를 김규진이 차지하지 못하고 다시 서화미술회 쪽인 조석진에게 넘어가자 김규진 들이 탈퇴할 정도였는데도 부총재였던 김윤식은 아무런 역할을 하지 못했다.

서화협회 창립 제안과 주도자에 대한 뒷날 회고는, 창립 과정에 발기인으로 참가한 고희동과, 뒷날 간사로 활동했던 오일영이 남긴 것밖에 없다. 오세창의 조카이자 서화미술회 1회 졸업생 오일영은 『비판』 1938년 6월호에 발표한 「화백 고희동론」[139]에서 고희동에 대해 "조선 서화계의 기숙(耆宿) 제씨로 더불어 거금 20여 년 전(1918)에 서화협회라는 조선에 유일한 민간예술단체를 창설한 후 총무의 직을 앙장"[140]했다고 썼다. 문장을 새겨보면, 첫째, 서화협회를 창설한 이들은 '조선 서화계의 기숙 제씨'이며, 둘째, 기숙 제씨들과 더불어 창설에 참가한 고희동이 총무를 맡았다는 내용이나. 또한 고희동의 회고는 빗댈 이 없을 만큼 뛰어난 오세창, 안중식, 이도영의 능력과, 쟁쟁한 당대 화단 주도자들의 지위와 역할을 지나치게 무시하고 자신이 모든 것을 설득한 듯 썼지만, 고희동은 서화협회 발기인들 가운데 가장 어렸고, 게다가 안중식, 조석진 문하에서 그림을 시작한 제자였음을 떠올려 보면 설득력이 없다.[141]

박물관, 미술관, 시장

1911년 봄, 윤영기(尹永基)는 경성서화미술원을 설립했는데 이는 교육기관을 아우르는 일종의 미술관 같은 것이었다. 취지서[142]를 보면 '다른 나라의 미술관처럼 진열'하겠다고 쓰고 있다. 그 뒤 이완용이 1911년 9월 무렵, 새 건물로 미술원을

옮겼을 때도 마찬가지로 서화골동품을 진열해 동호자들에게 공개하는 따위의 미술관 기능을 갖추었다.[143]

1913년 12월에는 당대의 화가 김규진(金圭鎭)이 자신의 사진관 천연당사진관[144] 건물이 자리잡고 있던 소공동의 6-700평 땅에 부설 '고금(古今)서화관'을 열었다. 고금서화관이 옛 명화와 근대의 작품들을 전시하고 판매한다는 신문 광고를 내보내자 호응이 대단했다.[145] 고금서화관은 첫째, 위탁작품 진열과 옛 작품 중개, 둘째, 주문제작 판매 및 중개 따위의 화랑기능은 물론, 현판이나 액자, 도금, 조각 따위 제작 판매와 전문 표구사업까지 아우르는 종합미술상사였다. 김규진은 1914년 7월에 조카 김영선(金永善)이 평양에서 운영하는 기성사진관에 고금서화관 지점을 설치토록 했으며 1915년에는 새로 2층 건물을 지었으니 사업의 성황을 넉넉히 짐작할 수 있다.

이렇듯 근내 초기에 미술시상 기능을 맡고 있던 병풍전, 횡전, 지전들이 20세기에 접어들어 서포, 사, 서화관, 서화보 따위로 이름을 달리하면서 바뀐 점은 화가들이 몸소 유통에 참가했다는 사실이다. 그것은 미술시장이 미술문화 숭심지의 하나로 떠오르고 있음을 뜻하는 것이겠다. 그 가운데 매우 오랜 역사를 지니고 있는 정두환(鄭斗煥) 서화포는 1910년 5월 22일부터 광고를 연재하고 있는데 그 내용은 다음과 같다.

"각종 지물:장지, 장판지, 창호지, 백지, 각종 서화, 양지"[146]

종이뿐만 아니라 각종 서화를 판매하고 있으므로 19세기 이래 오랜 전통을 대물림하고 있는 예라 하겠다. 또한 1900년엔 정두환 서포라 이름짓고 있었는데 그 때는 중부 수진동에

품지상(品紙商) 정두환 광고(위)
(『매일신보』 1910. 10. 9.)
일한서방 광고(아래)
일한서방은 일본인이 운영하는 가게로
책만이 아니라 화구 따위를 팔았다.
1880년대부터 운영해 왔음을 내세우고
있는 품지상 정두환 가게는 그림가게
기능을 지닌 일종의 화랑이었다.

자리잡았다.[147] 1910년에는 종로통 22통 8호에 자리를 잡은 정두환은 자신의 이름 앞에 품지상(品紙商)이라 붙여 놓고 있는데 자신이 가게를 '개업한 지 수십 년'이라고 밝히고 있다. 이 때 정두환 가게는 종이 및 포목, 정부위탁 도량형기 따위는 물론 '각양 서화'를 취급하고 있었다.[148] 또 광교에 자리잡은 김성환(金聖煥) 지물포에도 여러 종류의 종이와 각종 서화 및 필묵 따위를 팔았다.[149] 1911년 9월에도 오기정(吳基禎) 지물상회에서 광고를 냈다. 광고는 개업한 지 몇 해가 지나 가게를 확장했으며 '내외국 지물을 직수입하여 특별염가로 수응하겠으며, 우편으로 청구해도 좋다'는 내용이다. 오기정 지물상회는 종이만이 아니라 서화까지 팔고 있었으며 남대문 통양동에 자리잡고 있었다.[150] 또 이 무렵 일본인이 경영하는 일한서방(日韓書房)이 있어서 화구 따위를 팔았다.[151] 일한서방에서 팔고 있는 책 가운데 일한서방에서 엮은 『한국 풍속풍경 사진첩』(전5권), 『한국사진첩』(전2권)이 눈길을 끈다.[152]

이왕가박물관, 총독부박물관

1910년 3월, 황실은 황실령 34호를 발포해 이왕직 관제를 만들고 황실의 각종 사무와 재산 관리를 맡아 운영하기 시작했다. 장관, 차관, 사무관 들로 짠 관제 제1조는 '이왕직은 궁내대신의 관리에 속하여 왕족 및 공족의 가무를 장함'으로 규정했다. 일제 궁내부 대신의 통제 아래 놓였으니 황실은 일제의 하부기관으로 떨어진 것이다. 그 가운데 미술 관련 사무를 보는 곳은 예식과(禮式課)였다. 황실 관할에 놓인 토지와 건물은 창경궁과 덕수궁 따위였다. 경복궁은 총독부 관할로 넘어갔던 것이다.[153]

황실은 창경궁 안에 박물관으로 쓸 새 건물을 짓기 시작해 1911년 10월 25일께 완공을 보았다.[154] 새 박물관에는 명품만을 골라 내걸고 일반인에게 공개했는데 여전히 매주 목요일에는 문을 닫았다. 새 박물관 개관 뒤에도 황실은 계속 미술품 구입을 공고하고 뛰어난 명품과 참고할 만한 작품들을 구입했으며 일본이나 중국의 작품까지 구입할 계획을 세웠다.[155] 황실에는 기왕의 일본과 국교 과정에서 소장했던 일본의 작품이 있었고 뒷날 일본인들의 작품도 사들였다.[156] 그 뒤 불교미술에 관심을 기울여 '각 지방 사찰에 흩어져 있는 불상과 기타 신구 각종 물품을 다수 매입하여 창경궁 안 박물관에 진열'할 계획을 세웠으며 이 때 주무는 이왕직 사무관 쓰에마츠 쿠마히코(末松熊彦)였다.[157] 1913년에는 도둑이 들기도 했다. 아무튼 창경궁 이왕가박물관은 총독부박물관과 더불어 일제 강점기의 박물관으로 명맥을 이어갔다.

1915년, 공진회를 위해 미술관 건물을 경복궁 안에 지었는데 이것은 행사를 끝내고 난 뒤 총독부박물관으로 쓰임새를 바꿨다. 1923년 5월, 글 내용으로 보아 어느 여학교 교사인 듯한 한결이란 사람이 학생들을 이끌고 총독부박물관엘 견학갔다. 이 때 그가 그려 놓은 모습은 다음과 같다.

"박물관 본관에 다다르니 이는 2층으로 된 회색의 양옥인데 연전(年前) 물산공진회 때에 건축한 것이다. 하층 중앙실에는 신라의 석불상 두어 개가 중앙에 놓이고, 벽면으로는 신라 조각미술의 발달을 탄복하게 하는 경주 석굴암 벽의 부각(浮刻)품의 모작물이 들러어 있고, 하층 동실에는 신라, 백제, 고구려, 가야, 낙랑, 대방, 고려의 고분 발굴물을 유리곽의 층층에 진열하였는데 수천 년 전의 순금장식품과 금관(수 년 전 발견)은 더욱 사람의 눈을 놀라게 하며, 서실에는 고려와 이조시대의 도자기와 나전공목기와 은철기와 기타 장식품이 진열되었는데, 그 중 과물형(果物形)의 주전자와 자개글씨 쓴 칠기는 가장 나의 시선을 끌어 걸음을 멈추게 하였다.

또 상층 서실에는 각 시대의 불상과 불구와 석탑 중에서 발견한 불경권축(佛經卷軸)의 진품이 진열되었고, 상층 중앙 회랑에는 석기(石器), 석경(石鏡), 활자를 진열하였는데 나의 주의와 시선을 끈 것은 활자다. …또 상층 동실에는 삼국, 고려, 이조 각 시대의 저명한 서화를 걸었다. 나는 미술에 대한 전문지식이 없으니 나의 눈에 그 그림이 자연물과 같아 보이고 그 글씨가 미묘활약(美妙活躍)하여 보이는 점이 나로 하여금 탄복하게 하였다."[158]

미술사학자 조선미에 따르면, 총독부박물관은 다음과 같은 기능을 갖추고 있었다.

"고분의 발굴 조사, 보존 수리, 등록 지정, 매장물의 처리 등을 취급하며, 고문화재의 중추기관으로서 행세했다. 또 일본으로부터 오는 고급 관료들의 고적 명승의 지도 안내 등도 박물관 담당이었다. 여기서 특기할 만한 것은 당시 총독부박물관에는 관장을 두지 않고, 행정기구의 일부로서 취급했다는 점이다. 이에 별도로 민간인들을 박물관협의회 촉탁으로 삼아 진열, 구입, 기타의 방침을 결정했다."[159]

총독부는 1916년, 고적 조사 및 박물관 사무를 총무국 관할로 두고 '고적 및 유물 보전 법칙'을 공포해 조선 안에 있는 모든 고적 및 유물에 관한 한 자신의 손아귀에 틀어쥘 수 있도록 만들었다. 그러한 제도적 장치로 고적조사위원회를 설치했는데 여기에는 세키노 타다시(關野貞), 이마니시 류우(今西龍)는 물론 또 다른 식민미술사학자 토리이 류우조우(鳥居龍

藏) 및 조선에서 활동하는 식민학자 오다 쇼우고(小田省吾), 아사미 린타로우(淺見倫太郞), 쿠도우 쇼우헤이(工藤壯平) 들이 참가하고 있었다. 이들은 자문역할을 맡은 게 아니라 곧장 유적 발굴을 실행했으며 1918년, 세키노 타다시가 해외 유학을 떠나자 타니이 사이이치(谷井濟一)가 참가했고, 9월부터는 우메하라 쓰에지(梅原末治)도 참가하기 시작했다.

그러니까 이들은 총독부박물관을 거점삼은 조선 문화유산의 파괴자들이었으며 이를 통해 자신들은 '시행착오를 위한 좋은 실험재로 조선 문화유산을 주무르며 전문가 양성'까지 하는 수확을 거둘 수 있었다.[160]

휘호회, 전람회

1910년 5월 13일부터 평교 평동관(廣通館)에서 횡폭 및 관료들이 갖고 있는 옛 그림과 글씨를 비롯한 골동품을 모아 전람회를 열었다. 한일서화전람회라 이름붙인 이 전람회는 일본인들이 주도했으며 조선인 및 일본인 화가 20명의 휘호회도 함께 가졌다.[161] 또 1910년 12월 10일에 민단(民團) 고등여학교 학생들의 도화, 습자, 세공물 따위의 수예품전람회를 열었다.[162]

1910년대로 접어들어 휘호회 및 전람회는 언론의 흥미로운 보도대상으로 떠올랐다. 1913년 5월, 매일신보사에서 실업가들을 내세워 기생 주산월(朱山月)을 초대한 휘호회에 관한 보도가 그 예이다.[163] 『매일신보』는 몇 차례에 걸쳐 주산월의 작품을 도판으로 소개할 정도였다.

1913년 6월 1일, 남산 국취루에서 연 서화미술회 주최 서화대전람회가 열렸다. 회원 및 초대인 들의 작품 약 90점과 생도의 작품 20여 점도 함께 내걸었다. 안중식, 조석진, 김응원, 이도영, 정대유, 강진희, 강필주, 박기양, 정학교의 작품과 함께 이완용과 총독부 정무총감의 작품 〈난(蘭)〉이 나왔으며, 이징, 김홍도의 작품과 함께 오세창이 내놓은 이정, 신덕린 들의 작품이 걸려 사람들의 눈길을 끌었다.[164] 『매일신보』는 서화전람회에 대해 '조선서화계의 초유의 성회'[165]라는 찬사와 함께 5월부터 6월까지 되풀이해 기사를 내보냈다.

같은 해 11월 30일, 평양 대화정(大和町) 화정사(華頂寺)에서 일본인 관료들이 개최한 윤영기서화회에 대한 보도도 자못 선정스럽다. 『매일신보』는 윤영기가 시서화에 능숙하며 그의 난초 그림은 묘함의 끝까지 얻었다고 절찬하는 가운데 명가를 넘어서 버렸다고 쓰고 있다.[166] 연이어 12월 21일, 평양 대성관에서 김윤보, 윤영기, 노원상 들이 참가해 열린 기성서화회 수리 기금마련 망년휘호회와, 1916년 1월 12일, 평양 대성관에서 법조계 주최 서화회에 대해서도 자상하게 보도했다.[167]

『매일신보』는 1914년 11월, 교동 여자고등보통학교 학생들의 수예품전람회에 대해서도 대서특필했으며,[168] 1915년 4월 23일부터 26일까지 열린 기자대회 기간 중 명월관 초청 연회 자리에 관주가 김응원을 초청해 휘호회를 열었다는 사실도 보도했다.[169]

1915년 4월 24일부터 열흘 동안, 일본인 미술가들의 조직인 조선미술협회가 주최한 커다란 규모의 '미술전람회'가 서울 정동 옛 프랑스공사관 자리에 설치한 교육구락부에서 열렸는데,[170] 김은호의 회고에 따르면, 1915년 이른 봄, 그 전시회에 서화미술회 교수와 학생 들 모두 작품을 냈으며 여기에 김은호는 〈승무(僧舞)〉를 냈다.[171]

고희동은 1939년에 회고하기를, 대정(大正) 4년(1915)에 "당시 경성에 있던 내지인 동양화가 아마쿠사 신라이(天草神來) 씨와 키요미즈 토우운(淸水東雲) 씨 그리고 서양화의 와나 잇카이(和田一海) 씨와 고희동 씨 몇몇 동시들이 주선하여서 불국(佛國)공사관의 일실을 빌리어 약간의 작품을 진열해 놓고 일반에게 공개"[172]했다고 썼다. 고희동은 이 전람회를 '조선서 처음으로 미술전람회가 개최'된 것이라고 말하고 있다.[173] 하지만 1915년의 이 전람회가 '조선서 처음'은 아니다.[174] 고희동은 1935년에 회고하기를 1918년 무렵, 같은 장소에서 열린 전람회에 자신이 출품했다고 썼다.

"아마 한 17년 전쯤(1918년쯤) 됩니다. 지금 정동 서대문소학교가 된 그 때 불란서공사관 자리에서 그야말로 조선 최초의 미술전람회란 것이 있었습니다. 동양화와 서양화가 한데 출품되었는데 거기다가 두 점을 처음으로 내어 놓았더랬습니다."[175]

햇수만 보자면 1918년쯤에 연 다른 어떤 전람회 이야기다. 그렇지만 '17년 전쯤'이란 말을 그대로 따를 때 이야기이고

정동에 있는 프랑스공사관. 1898년. 이곳에서 1915년 4월에 일본인 단체인 조선미술협회가 주최하는 대규모 미술전람회가 열렸다. 여기에 서화미술회 교수와 학생 들이 참가해 출품했다. 1915년에 이 건물은 교육구락부로 바뀌어 있었다.

'쯤'이라고 했으니 '20년 전'을 착각한 것이라고 미뤄 짐작한
다면 1915년에 일본인들과 조선인들이 함께 꾸민 어떤 전람회
를 말하는 것이겠다.

고희동은 '최초'란 수식어를 즐겼던 듯하다. 하지만 그것은
사실과도 다르고, 그랬다 하더라도 속빈 것이라면 역사에서
'최초'란 값어치를 얻을 수 없다.[176]

1916년 1월에는 일본인 카토 우야에마(加藤八重磨)가 중국
에서 수집한 명가들의 고서화 수십 점을 서울 본정(本町) 파
성관(巴城館)에서 전시했다.[177] 5월 25일, 인정전에서 황실의
초청으로 김규진, 안중식, 조석진, 정대유, 강진희, 이도영, 현채,
김응원 들이 모여 이른바 어전(御前)휘호회가 열렸다.[178] 어전
휘호회의 모습을 잘 알려 주는 기록으로는 1913년에 열렸던
덕수궁휘호회에 대한 김은호의 회고담이 있다.

"석조전 돌층계를 올라가서 넓은 홀로 들어갔다. 잠시 후,
시종장의 신호와 함께 이태왕 전하가 나타났다. 미술회의 선생
과 학생 들은 모두 숨을 죽이고 임금님을 뵙는 벅찬 영광에 사
로잡히며 엎드려 고개를 숙였다. 전하는 소림과 심전 선생에게
고개를 들라고 친히 말하면서 앞으로 걸어와선 너그럽고 인자
스럽게 말했다. '많이들 늙었구나' 향수가 깃든 억양이었다.
…미술회의 일동이 이태왕 전하가 특별히 내리는 좋은 궁중
음식을 대접받고 덕수궁을 물러 나올 때…"[179]

1916년 5월 28일에는 평양에서 서울로 이사한 양소석(揚小
石)의 작품전이 명월관에서 열렸는데, 숱한 기생 화가들이 참
석해 화제를 뿌렸다. 소석은 양기훈의 아들이었다.[180] 12월 9일
과 10일 이틀 동안 오성학교에서 서울의 보성고보, 오성고보,
중앙고보 들이 연합학생미술전을 열었다. 이 때 조석진, 안중
식, 정대유가 심사위원으로 초청받아 우수작품에 대해 포상을
하기도 했는데 장발(張勃)을 비롯해 세 명이 받았다.[181]

김관호의 전시회도 눈길을 끌었다. 1916년 12월 17일, 평양
재향군인회 연무장에서 열린 이 전시회에는 유화 50점과 스스
로 갖고 있던 서양 명화 몇 점도 함께 걸었다. 이 때 작품들은
대부분 평양 부근의 풍경화였는데 관람객도 많았을 뿐만 아니
라 평양의 혼다(本田) 부윤(府尹)이 두 점을 사는 등 판매도
많이 이뤄져 성황을 이뤘다.[182]

1917년 1월 17일, 서화연구회는 시필회(試筆會)라는 독특한
미술가들의 모임을 장춘관에서 열어, 서화연구회 시필회 취지
및 연력을 더듬어 보고 참석자들이 합작해 한 폭의 작품을 남
기기도 했다.[183] 그 힘을 몰아 5월 26-27일 토, 일요일 양일간
명월관 2층 여섯 칸에서 서화대전람회를 열었다. 이 때 김규진
과 그의 아들 김영기 및 손자 김영수가 나란히 작품을 내 화제

를 낳았다.[184] 이 전람회에는 200여 폭의 작품이 나왔는데 토요
일 관람객은 대부분 관리와 학생 그리고 일본인 들이었다. 이
전람회에는 매국노 이완용, 민상호, 김가진 들이 방문했으며 1
실부터 3실까지는 학생들의 작품이었는데 주로 난초와 대나무
그림이 많았다. 이 가운데 일기자는 몇몇 여성의 작품과 김영
수의 작품에 대해 평가한 뒤 즉매부(卽賣部)의 80점 가운데
야마가타(山縣) 정무총감과 이완용, 김윤식의 작품을 찬양하
고 있다. 남다르게 일기자는 조석진의 작품과 정대유의 글씨,
이도영의 정물화, 김규진의 작품을 찬양하고 있다.[185]

한편 1917년 6월 무렵, 경묵당(耕墨堂)을 개설했던 안중식
은 1918년 6월 2일에 설립 1주년을 맞아 기념휘호회를 개최했
다. 낙산(駱山) 아래 왕래원(往來園)에서 열린 이 기념회에는
조석진, 김규진, 이도영을 비롯해 이완용과 일본인 키요미즈 토
우운(淸水東雲), 마쓰다 교쿠조우(益田玉城) 들을 초대했다.[186]

1918년 6월, 서화협회 창립 한 달 뒤인 7월 21일, 태화정에서
오세창, 안중식, 김규진, 조석진, 정대유와 이완용, 윤택영, 민병
석, 윤덕영, 이근상, 김가진 들이 참석한 휘호회가 열렸다.[187]

공진회와 시문서화의과대회 공진회는 식민지 생산력을 높
여 수탈을 좀더 효과적으로 꾀해 보자는 목적을 지닌 박람회
였다. 극적 효과를 노려 1914년 하반기부터 부산, 전주 등 여러
지역 공진회를 가진 다음 막판인 9월 11일 대규모의 서울 행
사를 여는 식으로 진행했다.

일제는 서울 공진회를 위해 경복궁에 새로운 건물 여섯 채
를 지었다. 그 가운데 미술관 건물은 일회용 가건물이 아니라
영구용 미술관으로 쓸 수 있도록 지었다.[188] 미술관은 입구에
조선미술을 설명하는 사진을 걸어 놓고 정면에 남산과 감송사
(甘松寺)의 석불을, 단(階) 오른쪽에는 옛 공예미술품, 왼쪽에
는 새로 제작한 공예미술품, 위 오른쪽에는 김명국, 어몽룡, 심
사정, 이정, 이경윤, 진재해, 강희안, 최북, 조속, 이징, 정선, 김홍
도, 조영석, 강세황, 김득신, 이인문, 김정희, 대원군 그리고 일
본 하상벽화재(下尙壁和齋) 따위 옛 그림과, 위 왼쪽에는 새
그림을 진열해 놓았다. 그림들은 서울에서 나온 것이 가장 많
고, 일본 동경, 대판, 경도 따위에서도 가져온 일본인 유화 수
십 점이 자리를 차지하고 있었다. 특히 미술관 밖에는 원주, 경
주에서 가져온 불상, 불탑 및 고구려 고분을 재현한 모형을 설
치해 놓았다.[189]

공진회에는 그 목적에 걸맞게도 미술품제작소의 김상환을
비롯해 여러 상회의 조선 공예가들이 응모 출품하고 있었다.
한편 그림 분야에서 안중식, 김관호, 조석진, 김규진, 고희동, 김
은호 들이 응모 출품해 안중식과 김관호가 은패를 수상했다.[190]
심사를 해야 할 이들까지 응모를 했는데 일본인 심사위원의

경복궁 안에 있는 총독부미술관.(위)
박람회장으로 꾸민 경복궁 조감도.(아래, 『매일신보』 1915. 9. 3)
일찍이 총독부는 경복궁 곳곳을 파괴해 버렸다.
1915년에는 신성한 이곳을 공진회라는 박람회 장소로 쓰기 위해
가건물 따위를 지었는데, 그 가운데 미술관만 영구용으로 지어
그 뒤 총독부미술관으로 썼다.

심사 개평을 보면 수묵채색화를 일본화라고 부르고 있으며 유화를 양화라 부르고 있는데 그 평이 눈길을 끈다.

"일본화 중 조선인의 작품은 반도 고유의 예술이 폐퇴한 시기로부터 탈(脫)하여 장차 시대의 풍조를 반(伴)하야 혁신에 입(入)코자함으로써 그 고격 고법을 전(傳)한 자(者)―심히 소(少)하고 신진 기예의 사(士)는 개(槪)히 현대의 내지식(內地式, 일본식) 화법을 일의(一意) 모방하는 경향이 유(有)하고 선진 고로(古老)에는 필치 순아(醇雅)한 작품이 무(無)치 아니하나 향상발전의 풍세를 결(缺)하고 신운생기(神韻生氣) 등을 반(伴)치 못함은 시세의 변전으로부터 내(來)한 현상일지오… 양화는 조선인 출품 중 필치 색채가 구(俱)히 군(群)을 발(拔)한 자(者)―유(有)하야 양화 이외에 우차(又此) 신천지에서 극히 발전의 질소(質素)가 유함을 시(示)하였으니 연찬(研鑽)의 공(功)을 적(積)하고 타일(他日)에 대(大)히 견(見)할 작품을 득(得)함에 지(至)할지오."[191]

이러한 비평은 형식주의 경향이 판을 치고 있던 우리 화단에 대한 경고일 터이다. 공진회 열풍이 지나가고 1917년에 시문서화의과대회(詩文書畫擬科大會)가 열렸다.[192] 시문서화의과대회는 친일귀족인 김윤식, 김가진 들이 총독부의 적극 후원으로 마련한 문예 백일장이다. 널리 홍보를 하여 6월 17일 장충단 공원은 구경꾼들로 메워졌다.

시문서화 4과 가운데 화과에서 상금 이십 원의 우승은 김권수(金權洙), 일등은 노수현(盧壽鉉), 삼등은 최우석(崔禹錫)이 차지했다. 김권수는 고대의 옷차림을 한 여인상을 그려냈고, 최우석은 단아한 한복차림의 여인상을 그려 냈지만 노수현은 어떤 작품을 냈는지 알 수 없다.[193] 아무튼 수상작품 2점을 보건대 아마 미인도를 화과의 시험 과제로 냈던 듯하다. 안확은 이 대회를 가리켜 "실상 고려시대가 다시 온 듯하다"[194]고 그 모습을 요약했다. 이 대회는 봉건시대의 과거시험을 흉내낸 것으로, 회고주의를 부추켜 식민지 현실을 녹여내려는 뜻이 숨어 있는 것이다.

일제의 문화재 약탈

1910년에 김윤식을 비롯한 몇몇이 어울려 조선미술보존회를 조직했다.[195] '조선 고래의 서화가 날로 쇠퇴함을 우려하여 고서화를 보존하고 후진을 장려하기 위해서였다'고 하는데 실제 활동내용은 알 수가 없다. 이들이 1911년 3월 22일에 모임을 가졌는데 아마 총독부의 사찰령과 관련이 있는 듯하다. 총독부는 1911년 1월, 고찰 보존규칙을 정하고[196] 2월 14일자로 각 도 절집에, 소유하고 있는 보물목록을 제출토록 조치를 내렸던 것이다. 총독부는 7월에 접어들어 사찰령 시행 세칙[197]을 만드는 따위로 문화재 보호를 꾀하는 움직임을 보였으며, 총독부의 의뢰를 받은 세키노 타다시는 9월부터 전국 절집을 다니기 시작했다.[198] 10월에 『매일신보』는 그 소식을 다음과 같이 알리고 있다.

"조선의 고건축물 보호에 관하여는 총독부에서 세키노(關野) 박사 및 그 일행의 학사에게 촉탁하였는데 현금 박사의 일행은 개성 방면에 재(在)한지라 전혀 평양 및 경성으로 중심을 삼아 조사하고 갱(更)히 경주 울산에 급(及)할 터이라 하며 차(且) 총독부에서는 본 사업에 관하여 명년도에 수만 원을 예산에 계상(計上)한 고로 필연 상당한 설비를 견(見)함에 달하리라는데 세키노 박사의 담화를 득문(得聞)한즉, 조선의 고건물은 대개 4,5백년내(來)의 건축에 관함인즉 금일에 즉시 그 보호공사를 가할 필요가 무(無)함은 도리어 다행하고 석불 및 석탑류는 천여 년을 경과한 귀중품인데 왕왕 각 사원에서 보존의 도를 청구치 아니하고 내지인의 간상(奸商) 등에게 방매(放賣)하는 등 사(事)가 유함은 실로 유감부득하는 바라 하더라."[199]

일제가 주관하는 고려청자 도요지 발굴조사사업.
(『매일신보』 1914. 6. 2.) 일제는 발굴조사사업이란
이름을 내걸고 전국토를 파헤쳤으며 숱한
일본의 도굴꾼들이 판을 쳐댔다. 우리 땅은
일제 학자들에게 부담없는 실험·실습장이었으며
문화재 수탈기지였다.

또 다른 기사는 총독부에서 역사상 또는 학술상에 보존을 필요로 하는 것에 대해 조사를 꾀하고 있는데 그와 같은 내용을 각 도청 및 일반 관청에 통첩했으며,[200] 다시 11월 29일자로 총독부는 정무총감 명의로 '엄중 감시하라'는 지시를 각 도 장관 및 부윤, 군수에게 통첩했다.[201] 1915년에 이르러 한 논객은 '신라 능묘 조각이 매우 뛰어난데 당나라 미술을 수입한 것이며, 석굴암 조각은 신라 전성기의 문화예술의 진수라고 평가한 다음, 일한(日韓)합방 이래로 조선총독부가 고려시대 미술을 비롯하여 많은 것들을 발견하고 주의깊게 보존하고 더불어 각지에 보승회(保勝會)나 고적보존회를 설립하고 있다'[202]고 찬양하고 있다. 하지만 총독부의 이같은 조치는 거꾸로 얼마나 많은 약탈과 도굴이 이뤄지는가를 보여주는 것에 지나지 않는다.

우메하라 쓰에지(梅原末治)의 증언에 따르면, 이 때 일제의 도굴은 개성 지역을 벗어나 경북 선산 부근을 주로 하여 낙동강 유역까지 범위를 넓혀 갔다. 또 도자기 수집가인 코야마 후지오(小山富士夫)는 다음처럼 썼다.

"1911-1912년께에는 고려자기 수집열이 최고조에 이르러 당시 그것들의 도굴과 판매로 생활하는 자가 수백, 수천 명에 달했었다고 하며, 그후 금령이 엄해져 한때 발굴은 뜸해진 듯 했으나 오늘날까지 고려고분의 도굴은 끊인 날이 없고, 그 동안 출토시킨 고려 고도기의 수는 몇십 몇백만 점으로 이루 헤아릴 수 없을 정도다."[203]

일본인 이마니시 류우(今西龍)는 1916년, 강화도 고려고분

을 조사하러 갔을 때 느낀 이야기를 다음처럼 썼다.

"수 년 전에 한 일본인이 도굴하여 유물의 일부를 꺼냈는데, 폭도들에게 습격을 받고 도망쳤다고도 하고 혹은 무사히 도굴품을 갖고 갔다는 설도 있다."[204]

이같은 도굴과 약탈에 대해 『매일신보』는 사설을 통해 '고대로부터 전래하는 역사의 고증 혹 미술의 규범으로 영구보존할 국가 귀중의 보물이요 인민의 사유물이 아님은 물론이라'고 가리키고 다음처럼 호소하고 있다.

"오호라! 일반 동포는 생각할지어다. 혹 자기 부근 터에 고물(古物)이 있을지라도 이를 애호하여 여하시에 여하한 사람이 세웠다 하여 사적도 필요할지요, 미술도 필구(必究)할지어늘 하루아침에 매매 혹은 이거하여 수백 수천 년 전하던 일부 정신을 수류운공(水流雲空)에 날리니 시(是)를 가인(可忍)이면 수(誰)를 가인(可忍)치 못할까."[205]

이러한 호소와 총독부의 지시가 있은 뒤 몇몇 범법자들을 체포하고 있으나 실로 몇 명에 지나지 않았다. 권력자들이 끼어 있었으니 자연스러운 일이었을 게다.

외국 미술가들의 활동

1910년 3월 무렵, 영국인 켐프(Kemp)가 의주, 서울, 부산, 원산을 거쳐 금강산을 관광한 뒤 서울로 왔다가 인천항을 통해 출국했다. 그는 『만주 한국 러시아 터키인의 얼굴』에 〈조선 여성〉〈부산〉〈서울 북문〉 따위의 수채화 및 스케치를 실어 놓았는데 그 때 그린 작품들이다.[206]

1910년에는 고종의 초상화를 그린 후쿠이 코우미(福井耕美), 순종 앞에서 휘호를 해보인 후지노 세이키(藤野靜輝)가 왔다.[207]

완전 식민지로 떨어진 1911년 1월, 영국 유학생 유화가 야마모토 바이가이(山本梅涯)가 초음정(初音町, 을지로 5가 오장동 부근)에 양화습속회를 개설했다. 양화습속회는 '조선인 자제'를 대상으로 예과(豫科)와 본과 2종으로 나누어 매주 토요일마다 교육하며 교육 과정을 12회 강습으로 잡은 미술학원이었다. 과목은 연필화, 수채 및 유채화 등이었다. 야마모토 바이가이는 그 취지를 "심신(心神)의 함양과 고아한 기술의 증진을 목적하며, 일면으로는 사계에 취미를 유한 자제에게 대하여 교습하는 것"이라고 밝혔다.[208] 또한 연필화만 배우는 예과는 회비 3원, 본과는 6원을 받았다.[209] 1910년에 이미 그 계획

을 세웠으며 남대문의 한 소학교를 빌려 썼던 듯하다.[210] 양화습속회를 개설하기 앞서 그는 처음에 경성호텔에 화숙(畵塾)을 열고 있었다.[211]

1912년 1월에 왕의 초상화를 그린 유화가 안토우 나카타로우(安藤仲太郎), 4월에 일본인 상공회의소에 작품전을 연 시센 보쿠혼(芝仙木本), 10월에 개인전을 계획하고 있던 와다 잇카이(和田一海), 우리나라 여러 지역을 돌아다니며 작품전을 가지고 있던 와타나베 카가이(渡邊香涯), 우에하라 키슈우(上原軌洲)가 있었다. 그 가운데 와다 잇카이는 미술잡지 『미보(美報)』를 2호 또는 3호까지 발행했다.[212]

1913년 12월부터 『매일신보』는 미술가들을 소개하는 연재물을 내보냈다. '매일 매인'이라는 제목의 이 연재물은 작품 사진을 도판으로 싣고 있다. 13일자에 코무로 쓰이운(小室翠雲), 16일자에 요코야마 타이칸(橫山大觀), 18일자에 마씨즈 슌난(益頭峻南), 23일자에 토미다 게이센(富田溪仙), 1914년 1월 13일자에 조소예술가 시라이 우잔(白井雨山), 16일자에 쿠로다 세이키(黑田淸輝), 20일자에 테라사키 코우사이(寺崎廣業), 22일자에 이시카와 토라지(石川寅治), 29일자에 조각가 야마자키 류우운(山崎龍雲)이 그들이다.

1914년 6월, 츠지 히사시(辻永)가 서울 경성호텔에서 개인전을 가졌으며 유화 〈산양(山羊)〉을 창덕궁에서 사갔다. 1915년에 우리나라에서 활동하는 일본인 화가들의 조직 조선미술협회가 정동의 옛 프랑스 공사관 자리에 설치한 교육구락부에서 4월 24일부터 열흘 동안 큰 규모의 단체전을 열었다.[213] 1916년 4월에는 광화문 근처 명월관에서 네 명의 일본인들이 조소, 유화 소품전을 열었다. 코가 쓰게오(古賀祐雄), 마에카와 센판(前川千帆), 타카야마(高山), 이시다 토미조우(石田富造)들이었는데 그 가운데 마에카와의 〈목조 인물상〉이 눈길을 끌었다. 12월 2일부터 3일까지 매일신보사 내청각(來菁閣)에서 마사코 세이슈우(三迫星州)가,[214] 1917년 3월에는 오랫동안 매일신보 미술기자였던 마에카와 센판(前川千帆)이 같은 장소에서 퇴사기념전람회를 가졌다.[215] 7월에는 이치이무라(櫟村),[216] 12월에는 이시다(石田),[217] 다음해 6월에는 경성호텔에서 코마야시 만고(小林萬吾),[218] 7월에 이시이 하쿠테이(石井柏亭)가 유화 개인전을 가졌다.[219]

조선양화동지회는 1918년 가을, 타카기 하이쓰이(高木背水)와 함께 이시다 토미조우(石田富造), 코가 쓰게오(古賀祐雄)가 발기하여 만든 일본인 미술가 조직이다. 타카기 하이쓰이는 일찍이 1913년에 우리나라로 건너와 평양에서 활동하다가 서울로 옮겨와 이 단체를 만들 즈음엔 충신동 10번지에 자리를 잡고 있었다.

"제일회 작품전람회를 개최한다는데 이에는 화가이고 아닌

것을 물론하고 조선 안에 있는 일반 동호자의 출품을 환영한다"[220]

조선양화동지회 회장은 경기도지사 마츠나가 타케키치(松永武吉)였으며 간사는 타카기 하이쓰이였다. 이들은 1919년 9월 20일부터 23일까지 사흘 동안 남대문 상업은행 옆 대동생명보험회사에서 제2회 전람회를 열었다.[221]

이렇듯 일본인들이 우리나라에서 활발하게 활동할 수 있었던 것은 제국 국민의 자격으로 거리낌 없는 활동환경 탓과 더불어 식민지에 와 있다는 우월의식을 바탕에 깔고 있는 것이었지만 우리나라 미술가들이 그들을 자연스럽게 받아들였다는 사실이 더욱 중요한 요인이겠다. 서울화단의 주력이라 할 수 있는 서화미술회, 서화연구회가 관변 친일성을 바탕에 깔고 있는 단체였음을 떠올린다면 쉽게 이해할 수 있다.

1910년대의 미술 註

1. 조동걸, 「식민사학의 성립 과정과 근대사 서술」, 『한국민족주의의 발전과 독립운동사 연구』, 지식산업사, 1993, p.41 참고.
2. 안확, 「조선의 미술」, 『학지광』, 1915. 5.
3. 조동일, 『한국문학통사』 제4권, 제2판, 지식산업사, 1992, p.217 참고.
4. 최남선, 「예술과 근면」, 『청춘』, 1917. 11.
5. 조선미, 「일제치하 일본관학자들의 한국미술사학 연구에 관하여」, 『미술사학』 3호, 학연문화사, 1991, pp.86-87 참고.
6. 오경석, 『천죽재차록(天竹齋箚錄)』.(이동공, 「위창의 학예 연원과 서화사 연구」, 『위창 오세창』, 예술의 전당, 1996, p.222 참고.)
7. 별견 서화총, 『매일신보』, 1915. 1. 13.
8. 한용운, 「고서화의 3일」, 『매일신보』, 1916. 12. 7-15.
9. 한용운, 「고서화의 3일」, 『매일신보』, 1916. 12. 7-15. '고물(古物)이 무엇인지 부지(不知)하는 조선인의 안목'이란 한용운의 표현은 적절한 것이 아니다. 이미 오세창과 안확, 그리고 글쓴 한용운 스스로가 고물이 무엇인지 알고 있었으며 또한 높은 가격에 파는 사람은 물론 기증자가 있을 만큼 다른 애호 수장가들도 있었다. 게다가 한용운이 이 글 첫머리에 썼듯, 많은 지식인들이 반식민지·식민지 상황에 대응하는 활동을 펼치고 있었으며, 다수 대중들은 생존 위기 속에서 무엇이 먼저인지 뼈와 피와 살로 느끼고 있었다. 이러한 인식을 또렷하게 하지 않은 채 조선인은 어떻다는 따위의 비아냥은 바른 것도 아니며 사실과도 다른 것이다. 비단 문화재 분야만이 아니라 모든 분야에서 그러하다.
10. 안확, 「조선의 미술」, 『학지광』, 1915. 5.
11. 안확, 「조선의 미술」, 『학지광』, 1915. 5.
12. 안확, 「조선의 미술」, 『학지광』, 1915. 5.
13. 안확은 서울 중인 출신으로 조국이 식민지로 떨어진 다음, 일본 유학을 떠나 정치학을 배웠다. 안확은 외래 영향을 극복할 수 있는 길을 찾는 것이 국학의 사명이라고 믿었다. 이태진, 「안확의 생애와 국학세계」, 『역사와 인간의 대응』, 한울, 1984 참고.
14. 안확, 「조선의 미술」, 『학지광』, 1915. 5.
15. 안확, 「조선의 미술」, 『학지광』, 1915. 5.
16. 안확, 『조선문학사』, 한일서점, 1922.(최원식 옮김, 『조선문학사』, 을유문화사, 1984, p.204 참고.)
17. 별견 서화총, 『매일신보』, 1915. 1. 13.
18. 한용운, 「고서화의 3일」, 『매일신보』, 1916. 12. 7-15.
19. 천외자, 「지나지방에 조선유적」, 『학지광』, 1916. 9.
20. 최남선, 「예술과 근면」, 『청춘』, 1917. 11.
21. 안확, 「조선의 미술」, 『학지광』, 1915. 5.
22. 장지연, 『일사유사』, 1922. 번역본으로는 김영일이 옮긴 『한국기인열전』(을유문화사, 1969)이 있다.
23. 일본인들의 조선그림에 대한 연구는 별로 없었던 듯한데 일본인 아유노가이 후사노신(鮎具房之進)은 「조선의 서화」라는 글을 『매일신보』에 아홉 차례로 나눠 발표했다.(1918. 5. 14-26) 지창한, 「서화담」(『매일신보』, 1916. 5. 15), 김규진, 「서화의 원류」(『조선문예』, 1917. 4.), 「서화담 1-151」(『매일신보』, 1916. 11. 28-1917. 11. 10.)은 중국 글씨와 그림에 대한 글이다.
24. 장지연, 『일사유사』, 1922.
25. 정옥자, 『조선 후기 문학사상사』, 서울대학교출판부, 1990, p.142.
26. 서화미술회 취지서, 『매일신보』, 1911. 4. 2.
27. 이선영, 「구한말-1910년대 한국문학 비평 연구」, 『한국 근대문학 비평사 연구』, 세계, 1989 참고.
28. 김규진 지음, 임창순 옮김, 「서화연구회 취지서」.(이구열, 『한국근대미술산고』, 을유문화사, 1972, pp.59-60에서 재인용.)
29. 한용운, 「고서화의 3일」, 『매일신보』, 1916. 12. 7-15.
30. 미술은 국가 흥폐를 조하는 명경, 『매일신보』, 1915. 2. 4.
31. 안확, 「조선의 미술」, 『학지광』, 1915. 5.
32. 남북산악생, 「경계자」, 『매일신보』, 1914. 6. 19.
33. 서양화가의 효시, 『매일신보』, 1915. 3. 11.
34. 양화의 선구-모델의 선편, 『매일신보』, 1915. 7. 22.
35. 최남선, 「예술과 근면」, 『청춘』, 1917. 11.
36. 구본웅, 「조선화적 특이성」, 『동아일보』, 1940. 5. 1-4 참고.
37. 고희동, 「위창 오세창 선생」, 『신천지』, 1954. 7.(『한국근대미술연구』 제2호, 한국근대미술연구소, 1976. 4, p.21에서 재인용.)
38. 이승연, 『오세창의 예술세계에 관한 연구』, 원광대학교 대학원 미술학과, 1995, p.54 참고.
39. 고희동, 「위창 오세창 선생」, 『신천지』, 1954. 7 참고.
40. 김영기, 『동양미술론』, 우일출판사, 1980 참고.
41. 김충현, 「근대의 서예」, 『간송문화』 제15호, 한국민족미술연구소, 1978, p.41 참고.
42. 나려(羅麗) 고기(古器)와 사적, 『매일신보』, 1922. 5. 19.
43. 이하관, 「조선화가 총평」, 『동광』, 1931. 5.
44. 김은호 지음, 이구열 씀, 『화단일경』, 동양출판사, 1968, pp.48-57.
45. 김은호 지음, 이구열 씀, 『화단일경』, 동양출판사, 1968, pp.58-59.
46. 김은호 지음, 이구열 씀, 『화단일경』, 동양출판사, 1968, p.62.
47. 백화회 조직, 『매일신보』, 1911. 4. 11.
48. 동파립도의 유래, 『매일신보』, 1917. 7. 3.
49. 정석범, 『채용신 회화의 연구』, 홍익대학교 대학원 미술사학과, 1994, p37 참고.
50. 쿠마가이 노부오(熊谷宣夫), 「석지 채용신」, 『미술연구』 제162호, 동경, 1951.(정석범, 『채용신 회화의 연구』, 홍익대학교 대학원 미술사학과, 1994, p.13 참고.)
51. 정석범, 『채용신 회화의 연구』, 홍익대학교 대학원 미술사학과, 1994, p.13 참고.
52. 허영환, 「석지 채용신 연구」, 『남사 정재각(鄭在覺) 박사 고희기념 동양학논총』, 고려원, 1984, p.560 참고.
53. 최열, 「인물화의 거장-채용신」, 『미술세계』, 1993. 11 참고.
54. 고해숙, 『19세기 경기지방 불화의 연구』, 동국대학교 대학원 미술사학과, 1994, p.45.
55. 유마리, 「조선조 감로왕도 연구」, 『조선조 불화의 연구 2』, 한국정신문화연구원, 1993 참고.
56. 유마리, 「조선조 감로왕도 연구」, 『조선조 불화의 연구 2』, 한국정신문화연구원, 1993 참고.
57. 정숙영, 『조선시대 십육나한도 연구』, 이화여자대학교 대학원 미술사학과, 1993.
58. 정숙영, 『조선시대 십육나한도 연구』, 이화여자대학교 대학원 미술사학과, 1993, pp.99-100.

59. 고해숙, 『19세기 경기지방 불화의 연구』, 동국대학교 대학원 미술사학과, 1994, p.45 참고.

60. 명화의 걸승 김석옹, 『매일신보』, 1917. 11. 17.

61. 명화의 걸승 김석옹, 『매일신보』, 1917. 11. 18.

62. 윤범모, 「1910년대의 서양회화 수용과 작가의식」, 『미술사학연구』 203호, 한국미술사학회, 1994. 9, p.128.

63. 월계관의 영예 얻은 김관호 군, 『매일신보』, 1916. 4. 2.

64. 유학생의 표창, 『매일신보』, 1916. 5. 23.

65. 조선화가의 처음 얻는 영예, 『매일신보』, 1916. 10. 20. 이같은 호들갑은 일본 우월의식 및 서구화 지상주의의 표현이다.

66. 김관호 씨의 회화 성황 – 사는 이가 많았다, 『매일신보』, 1916. 12. 19.

67. 총독부가 관리하는 황실 행정조직으로 뒤에 이왕직으로 개편함.

68. 이구열, 「나의 회고」, 『근대한국미술논총』, 학고재, 1992, p.40.

69. 조용만, 『30년대의 문화예술인들』, 범양사, 1988, p.58.

70. 서양화가의 효시, 『매일신보』, 1915. 3. 11. 고희동이 유채화를 배우러 일본에 건너간 맨 처음 화가라는 사실은 틀린다. 그러나 유채화를 배우러 해외에 건너간 맨 처음 화가는 1904년에 중국으로 건너간 지운영이다.(『황성신문』, 1904. 11. 23.) 이른바 '서양화가 1호'라는 꾸밈말은 지운영 또는 고희동이 유채화를 다루는 화가로 자라나지 않았다는 점에서 아무런 값어치도 없는 것이다.

71. 양화의 선구 – 모델의 선편, 『매일신보』, 1917. 7. 22.

72. 고희동, 「신문화 들어오던 때」, 『조광』, 1941. 6.

73. 미술은 자연의 반영, 『매일신보』, 1917. 6. 20.

74. 송진우, 「사상개혁론」, 『학지광』 5호, 1915 참고.

75. 안석주, 『안석영문선』, 관동출판사, 1984, p.160.

76. 산가(山河)·유아사(湯淺) 두 화가의 미인 그림, 『매일신보』, 1913. 5. 20.

77. 양화의 선구 – 모델의 선편, 『매일신보』, 1917. 7. 22.

78. 양화의 선구 – 모델의 선편, 『매일신보』, 1917. 7. 22.

79. 양화의 선구 – 모델의 선편, 『매일신보』, 1917. 7. 22.

80. 한인간(韓人間)에, 『대한매일신보』, 1910. 3. 31.

81. 경묵당 창립기념회, 『매일신보』, 1918. 6. 5.

82. 조용만, 『30년대의 문화예술인들』, 범양사, 1988, p.229.

83. 〈적벽야유〉를 조선미전에 출품코저, 『매일신보』, 1922. 5. 25.

84. 서화미술원 아집, 『매일신보』, 1911. 4. 5-15.

85. 서화미술회 취지서, 『매일신보』, 1911. 4. 2.(이구열, 『한국근대미술산고』, 을유문화사, 1972 참고.)

86. 서화미술회와 서화연구회에 관해서는 이구열의 『한국근대미술산고』(을유문화사, 1972.)를 볼 것.

87. 서화미술원 창설, 『매일신보』, 1911. 3. 25.

88. 테라우치(寺內) 총독의 휘호 – 장로 윤영기에게 송함, 『매일신보』, 1911. 6. 9.

89. 경성서화미술원, 『매일신보』, 1911. 9. 10.

90. 경성서화미술원, 『매일신보』, 1911. 9. 10.

91. 이완용은 이승만(李承萬)과 이웃집에 살았는데 이승만이 정원에서 사생을 하고 있는 모습을 보고는 총독부 관비유학생으로 보내줄 것을 제의한 적이 있었다. 이승만은 이것을 거절했다. 아무튼 이완용이 미술에 관심을 기울이고 있었음을 보여주는 예라 하겠다.(이승만, 『풍류세시기』, 중앙일보사, 1977 참고.)

92. 금년말 폐회하는 서화미술회, 『조선일보』, 1920. 6. 19.

93. 이완용의 이름을 아예 거론조차 하지 않은 것은, 고위관리가 회고

94. 이구열, 『한국근대미술산고』, 을유문화사, 1972, p.38.

95. 이구열, 『한국근대미술산고』, 을유문화사, 1972, pp.36-37.

96. 1920년 창덕궁 벽화 제작에 서화미술회 및 서화연구회에 관련있는 미술가들을 대거 동원한 사실을 떠올릴 것.

97. 일본인으로 총독부 차관 쿠이와케 쇼우타로우(國分象太郎)임.

98. 조용만, 『30년대의 문화예술인들』, 범양사, 1988, p.217.

99. 평양 망년회 휘호, 『매일신보』, 1913. 12. 16.

100. 기성의 서화열, 『매일신보』, 1916. 1. 15.

101. 서화미술회, 『매일신보』, 1914. 3. 20; 김은호, 『서화 백 년』, 중앙일보사, 1977, p.47.

102. 만루전폭진명화, 『매일신보』, 1913. 6. 3 참고. 도화서 시절에 교육을 담당한 화원을 교수라 불렀다.

103 남북산악생, 「경계자」, 『매일신보』, 1914. 6. 19.

104. 서화미술원 확장, 『매일신보』, 1914. 7. 16.

105. 한성미술원 신축, 『매일신보』, 1914. 7. 25.

106. 이구열, 『한국근대미술산고』, 을유문화사, 1972, p.50.

107. 창덕궁 내전 벽화, 『조선일보』, 1920. 6. 25.

108. 일제는 1913년 사설학술강습회에 관한 건을 내놓았는데 사설강습소 설치는 허가제였고 강습기간 또한 1년으로 제한했다. 그러나 서화미술회 부설 강습소는 이미 있었고 또 1913년 이후에도 그 규정의 영향을 받지 않았다.

109. 김은호 지음, 이구열 씀, 『화단일경』, 동양출판사, 1968, pp.34-38.

110. 김은호 지음, 이구열 씀, 『화단일경』, 동양출판사, 1968, pp.67-68.

111. 조용만, 『30년대의 문화예술인들』, 범양사, 1988, p.217.

112. 김은호, 『서화 백 년』, 중앙일보사, 1977, p.47.

113. 이상범, 「나의 교우 반세기」, 『신동아』, 1971. 7.

114. 조용만, 『30년대의 문화예술인들』, 범양사, 1988, p.233.

115. 신간 소개 – 『모필화 일본』, 『매일신보』, 1916. 5. 14. 이도영은 일찍이 1908년에도 『도화임본』을 저술했었다.

116. 해강 서화연구회, 『매일신보』, 1915. 7. 13.

117. 김규진 지음, 임창순 옮김, 「서화연구회 취지서」.(이구열, 『한국근대미술산고』, 을유문화사, 1972, pp.59-60에서 재인용.)

118. 이구열, 『한국근대미술산고』, 을유문화사, 1972 참고.

119. 서화협회 특별회원 가운데 김진옥(金鎭玉)의 집 주소가 바로 장교정 8번지다. 따라서 이 건물은 김진옥의 저택인 듯하다. 김진옥은 1923년 1월 조선상업은행 취체(取締)였다.(금년도 별무신기, 『동명』, 1923. 1. 7 참고.)

120. 본 협회의 연혁과 상황, 『서화협회 회보』 제1호, 1921. 10 참고.

121. 본 협회의 연혁과 상황, 『서화협회 회보』 제1호, 1921. 10, p.18.

122. 서화협회 조직, 『매일신보』, 1918. 6. 27; 본 협회의 연혁과 상황, 『서화협회 회보』 제1호, 1921 참고.

123. 서화협회 규칙, 『서화협회 회보』 제1호, 1921. 이 서화협회 규칙이 창립 당시와 같은 것인지 또렷하지 않다.

124. 김균정은 규정상의 정회원이 아니라 적임자 항목에 해당하는 자인데 누구인지 알 길이 없다. 김균정은 1919년 3월께 물러났다.(본 협회의 연혁과 상황, 『서화협회 회보』 제1호, 1921, p.18.)

125. 본 협회의 연혁과 상황, 『서화협회 회보』 제1호, 1921 참고.

126. 『서화협회 회보』 제1호 「본협회의 연혁과 상황」을 보면 1921년 2월 26일에 열린 임시총회에서 '제1회로 특별회원 31인과 명예회원 29인'을 추천했다고 밝히고 있으니 이 때 가서야 이들을 추대한 것이겠다.

하던 때가 3.1민족해방운동 뒤였다는 점을 떠올려야 한다.

127. 회원의 동정, 『서화협회 회보』 제1호, 1921, p.20.

128. 서화협회 총회, 『동아일보』, 1921. 2. 28.

129. 본 협회의 연혁과 상황, 『서화협회 회보』 제1호, 1921, p.18.

130. 홍방현도 김균정과 마찬가지다.

131. 김진우는 『서화협회 회보』 제1호에서 빠졌으나 『서화협회 회보』 제2호(1922. 3) 「편집여록」에서 편집 착오로 빠졌음을 밝히고 있다.

132. 성황의 서화협회회휘회, 『매일신보』, 1918. 7. 23.

133. 박찬승, 『한국 근대정치사상사 연구』, 역사비평사, 1992, p.307 참고.

134. 오세창 지방법원 예심신문조서, 『3.1독립운동』 1권.(박찬승, 『한국 근대정치사상사 연구』, 역사비평사, 1992, p.308에서 재인용.)

135. 최린 지방법원 예심신문조서.(박찬승, 『한국 근대정치사상사 연구』, 역사비평사, 1992, p.308에서 재인용.)

136. 홍명희 지방법원 예심신문조서.(박찬승, 『한국 근대정치사상사 연구』, 역사비평사, 1992, p.308에서 재인용.)

137. 지방법원 예심신문조서, 『3.1독립운동』 1권.(박찬승, 『한국 근대정치사상사 연구』, 역사비평사, 1992, p.308 참고.)

138. 본 협회의 연혁과 상황, 『서화협회 회보』 제1호, 1921, p.18.

139. 오일영, 「화백 고희동론」, 『비판』, 1938. 6.

140. 오일영, 「화백 고희동론」, 『비판』, 1938. 6.

141. 1924년에 급우생(及愚生)이란 필명을 쓴 논객은 서화협회가 조석진, 안중식 "두 선생 외 댓 사람의 발기로 조직된" 것이라고 썼다.(급우생, 「서화계로 관한 경성」, 『개벽』, 1924. 6.)

142. 서화미술회 취지서, 『매일신보』, 1911. 4. 2.

143. 경성서화미술원, 『매일신보』, 1911. 9. 10.

144. 김규진의 회고에 따르면 천연당은 1903년 무렵에 개설했다고 하며(김규진, 「광고 – 고금서화관」, 『매일신보』, 1913. 12. 12), 김영기는 1899년에 개설했다고 주장했다.(김영기, 『김해강 유묵집』, 우일문화사, 1980, p.168.) 하지만 이구열과 김복기는 1907년에 개설한 것으로 보고 있다.(이구열·김복기, 「근대한국미술연표」, 『근대한국미술논총』, 학고재, 1992.)

145. 대화백의 대분망 – 천연당 사진관주 김규진, 『매일신보』, 1913. 12. 26.

146. 광고, 『황성신문』, 1910. 5. 22.

147. 광고, 『황성신문』, 1900. 8. 27.

148. 특별광고, 『매일신보』, 1910. 10. 9.

149. 광고, 『매일신보』, 1910. 10. 9.

150. 내외국 지물 서화 발매원, 『매일신보』, 1911. 9. 28.

151. 이종우, 「양화 초기」, 『중앙일보』, 1971. 8. 21-9. 4.(『한국의 근대미술』 제3호, 한국근대미술연구소, p.37.)

152. 광고 – 일한서방 장판서류, 『매일신보』, 1910. 10. 9.

153. 이왕직 총재산 2억만 원설, 『삼천리』, 1938. 5.

154. 박물관 준공기, 『매일신보』, 1911. 10. 20.

155. 궁내부 어원사무국 – 박물관 진열품 구입공고, 『황성신문』, 1910. 2. 18.

156. 『일본회화 조사보고서』, 문화재관리국, 1987 참고.

157. 박물관의 불상 매입, 『매일신보』, 1911. 2. 4.

158. 한결, 「경복궁박물관을 보고서」, 『동명』, 1923. 5. 25-6. 3.

159. 조선미, 「일제치하 일본 관학자들의 한국미술사학 연구에 관하여」, 『미술사학』 3집, 학연문화사, 1991, p.88.

160. 조선미, 「일제치하 일본 관학자들의 한국미술사학 연구에 관하여」, 『미술사학』 3집, 학연문화사, 1991, p.91.

161. 한일서화회, 『대한민보』, 1910. 3. 6.

162. 고등여교의 수예품, 『매일신보』, 1910. 12. 11, 1910. 12. 13.

163. 본사의 실업가, 『매일신보』, 1913. 5. 25.

164. 만루전폭진명화, 『매일신보』, 1913. 6. 3.

165. 서화미술전람회, 『매일신보』, 1913. 5. 29.

166. 평양화정사 서화회, 평양서 윤영기 옹의 서화회, 『매일신보』, 1913. 11. 21.

167. 평양망년회 휘호, 『매일신보』, 1913. 12. 16; 평양법조의 서화회, 『매일신보』, 1916. 1. 14.

168. 고등여학교전람회, 『매일신보』, 1914. 11. 8-9.

169. 명월관 기자단 초대에, 『매일신보』, 1915. 4. 28.

170. 경성의 미술전람회, 『매일신보』, 1915. 4. 28.

171. 김은호 지음, 이구열 씀, 『화단일경』, 동양출판사, 1968, p.67.

172. 고희동, 「여명기의 회상록 – 불국(佛國)공사관 일실 빌어 모형(?) 최초의 미술전람회」, 『조선일보』, 1939. 6. 17.

173. 고희동, 「여명기의 회상록 – 불국(佛國)공사관 일실 빌어 모형(?) 최초의 미술전람회」, 『조선일보』, 1939. 6. 17.

174. 전람회란 일정 주체와 일정한 작품, 일정한 시간, 일정한 공간을 통해 관객이라는 객체가 어울려 이뤄지는 미술작품 소통 및 유통공간이다. 따라서 앞선 때에도 숱한 전람회가 있었다.

175. 고희동, 「피곤한 조선 예술계 1 – 화단편 – 비관뿐인 서양화의 운명」, 『조선중앙일보』, 1935. 5. 6-7.

176. 누가 먼저 했느냐가 아니라, 누가 어떻게 했으며 그것이 어떠한 영향력을 지녔는가를 잣대로 써야 한다.

177. 고서화전 관람, 『매일신보』, 1916. 1. 21.

178. 무족언, 『매일신보』, 1916. 5. 27.

179. 김은호 지음, 이구열 씀, 『화단일경』, 동양출판사, 1968, p.61.

180. 애태 있는 진열화, 『매일신보』, 1916. 5. 30.

181. 생기충일의 서화, 『매일신보』, 1916. 12. 10.

182. 김관호 씨의 회화 성황, 『매일신보』, 1916. 12. 19.

183. 흥미진진한 서화시필회, 『매일신보』, 1917. 1. 20.

184. 서화대전람회, 『매일신보』, 1917. 5. 18.

185. 일기자, 「서화전람회 별견」, 『매일신보』, 1917. 5. 27.

186. 경묵당 창립 기념회, 『매일신보』, 1918. 6. 5.

187. 성황의 서화협회 휘호회, 『매일신보』, 1918. 7. 23.

188. 공진회장 설계 내용, 『매일신보』, 1915. 2. 4.

189. 선미를 진한 미술관, 『매일신보』, 1915. 8. 20; 조선 고미술 연총(淵叢), 『매일신보』, 1915. 10. 8; 미술관, 『매일신보』, 1915. 10. 23.

190. 심사 개평, 『매일신보』, 1915. 10. 17. 「은패수상자」, 『매일신보』, 1915. 10. 19 (강민기, 「조선물산공진회와 일본화의 공적 전시」, 『한국근대미술사학』16집, 2006)

191. 심사 개평, 『매일신보』, 1915. 10. 17.

192. 시문서화의과대회, 『매일신보』, 1917. 6. 9.

193. 석일의 과거(科擧)가 여사하던가, 『매일신보』, 1917. 6. 19.

194. 안확, 『조선문학사』.(안확 지음, 최원식 옮김, 『조선문학사』, 을유문화사, 1984, p.204.)

195. 조선서화의 보존, 『매일신보』, 1911. 3. 22.

196. 고찰 보존 규칙, 『매일신보』, 1911. 1. 10.

197. 사찰령 시행 세칙, 『매일신보』, 1911. 7. 9.

198 개성 고건축 보호, 『매일신보』, 1911. 9. 22.

199. 고건축물 보호, 『매일신보』, 1911. 10. 4.

200. 고건물 훼철에 대하여, 『매일신보』, 1911. 10. 20.
201. 고물 보존의 통첩, 『매일신보』, 1911. 11. 30.
202. 미술은 국가 흥폐를 조하는 명경, 『매일신보』, 1915. 2. 4.
203. 코야마 후지오(小山富士夫), 「고려의 고도기」, 『도기강좌』 22권, 1937.(이구열, 『한국 문화재 수난사』, 돌베개, 1996, p.77에서 재인용.)
204. 이구열, 『한국 문화재 수난사』, 돌베개, 1996, p.76에서 재인용.
205. 고물 보존의 통첩, 『매일신보』, 1911. 12. 11.
206. 이양재, 「조선을 화폭에 담은 서양 미술가」, 『가나아트』, 1992. 3-4.
207. 이구열, 『근대 한국미술사의 연구』, 미진사, 1992, pp.170-176 참고.
208. 양화습속회, 『매일신보』, 1911. 1. 20.
209. 양화습속회, 『매일신보』, 1911. 1. 20.
210. 화학교 설립, 『매일신보』, 1910. 11. 29.
211. 히요시 마모루(日吉守) 지음, 이중희 옮김, 「조선미술계의 회고」, 『한국근대미술사학』 제3집, 청년사, 1995, p.183 참고.
212. 이승만, 『풍류세시기』, 중앙일보사, 1977, p.247.
213. 경성의 미술전람회, 『매일신보』, 1915. 4. 28.
214. 탐험화가의 화회, 『매일신보』, 1916. 12. 1.
215. 그 밖에 야마시타 히토시(山下釣), 츠루다 고로우(鶴田吾郎) 들이 『경성일보』 삽화를 담당했다.
216. 이치이무라 화회의 초일, 『매일신보』, 1917. 7. 8.
217. 이시다(石田) 화백 양화전람, 『매일신보』, 1917. 12. 1.
218. 양화전람회, 『매일신보』, 1918. 6. 19.
219. 주방에 있는 여자, 『매일신보』 1918. 7. 9.
220. 조선양화동지회, 『매일신보』, 1918. 9. 18.
221. 양화전람회, 『매일신보』, 1919. 9. 22.

1920년대 전반기
1919-1924

시대사상과 미술

3.1민족해방운동이 강제한 문화정치는 비좁긴 하더라도 미술문화 공간을 넓혀 놓았다. 언론·출판·집회 따위의 길을 부분적으로 열어 줌에 따라 이른바 문화운동 공간이 생겼다. 이를테면 미술활동의 보도 기회가 늘어 미술가의 대중노출이 보다 잦아졌고 대중경쟁 또한 드세졌다. 개인의 재능이 좀더 또렷하게 드러날 수 있는 환경을 심화시킨 것이었으며 대중 속에서 미술가의 출세와 성장 경로에 영향을 끼쳤다. 이론활동 공간의 확장과 관립 공모전 실시는 그런 경향을 가속시켰다. 두말할 나위 없이 3.1운동은 식민지 조선의 미술문화 환경을 확장시켜 놓았다. 그러나 일제는 그런 공간 마련을 통해 민족운동의 정치성을 뿌리채 뽑고 문화다운 것들을 고무·추동함으로써 민족역량을 식민지 체제 안으로 빨아들이는 쪽으로 몰아갔다. 일제는 자신의 이익이라면 어떤 것이든 지원을 아끼지 않았다. 대가와 비용을 치르더라도 효율성 넘치는 식민지 통치를 꾀할 수 있는 일이라면 어떤 것도 마다하지 않았다. 3.1민족해방운동이 문화동네의 사상에 끼친 영향은 크게 두 갈래였다.

"하나는 이 시기 일본을 통해 본격적으로 소개되기 시작하고 있는 사회주의의 영향을 받으면서 사회혁명주의에 입각한 계급운동의 방향으로 나아간 것이고, 다른 하나는 세계는 아직도 정의 인도의 원칙보다는 생존경쟁 원칙 위에서 움직인다고 보고, 사회진화론에 입각한 실력양성운동의 방향으로 나아가면서 사실상 자본주의문명의 수립을 지향한 것이었다."[1]

신채호는 실력양성 운동세력이 펼친 문화운동에 대해 드세차게 꾸짖었다. 신채호는 생존권이 박탈당한 조건에서 문화 발전이 가능하겠느냐는 회의를 내비치면서 결국 문화운동자들은 강도정치에 기생하려는 주의를 가진 자로 우리의 적이라고 성토했다. 또 문화운동이란 독립운동을 보조하는 것이어야 하는데 독립은 뒤로 미룬 채 실력양성을 주된 노선으로 내세우는 자들이 있다면서 꾸짖었다. 신채호가 보기에 문화운동은 독립운동의 한 노선인 듯 가장하고 있지만 사실은 독립운동이 아니라 말 그대로 '신문화운동'일 뿐이었다.[2]

실제로 상해와 간도, 연해주 지역에서는 독립투쟁이 드세찼다. 이들 해외 독립투쟁 세력은 1919년 11월, 대한민국 임시정부를 출범시켰다. 간도, 연해주 지역의 독립투쟁은 의병투쟁을 이어받아 독립군대를 키워나갔고 1919년 8월, 함경남도 갑산, 혜산 방면에서 국내진공작전을 비롯한 전투를 벌였다. 일제는 1920년 6월, 독립군 소탕작전을 벌이는 따위의 발악을 했지만 독립군은 10월의 청산리전투를 비롯해 꾸준한 승리를 거두었다. 일제는 이러한 패배에 대한 복수로 비무장 양민들을 학살했고 독립군은 1921년 4월, 3500명의 대한독립군단을 결성했다.

3.1민족해방운동의 전개와 좌절은 식민지 조선에 깊고 큰 영향을 끼쳤다. 먼저 일제는 민족운동역량 가운데 큰 부분을 식민지체제 안으로 끌어들여 개량화시키고 비타협 역량들과 갈라치는 한편, 지식인들의 요구를 조금씩 들어줌으로써 통치의 효율을 높이고자 하는 이른바 문화정치를 내세웠다. 또한 경찰과 군대를 더욱 늘리면서 무력탄압을 강화시켰음은 물론이다.

효종(曉鍾)이란 이름의 논객이 그려 놓은 1921년의 미술동네 모습은 3.1민족해방운동이 휩쓸고 지나간 예술동네 사람들의 마음속 풍경이다.

"4, 5년 이래로 조선의 무단정치는 문화정치로 변하였다고 한다. 위력(威力)정치는 온정(溫情)정치, 일시동인(一視同仁) 정치로 개조하였다고 한다. 피치자(被治者) 된 우리는 그 명칭만 들어도 얼마나 반가우며 얼마나 기꺼운지 말할 수 없는 감사한 뜻을 금치 못하겠다. 그러나 그 개조와 그 문화의 실행방법에 들어서는, 묘지령(墓地令)을 개조하여 유산자(有産者)의 백골 안장에 편리를 주었고, 헌병의 누런 옷을 벗기어 검은 순사 옷을 입혔고, 금테를 떼어 중절모로 고쳐 쓰게 한 것밖에는 별로 큰 감사한 것이 보이지 아니한 것 같다. 이것도 필자가 너무 문화정치와 개조정치에 바라던 바가 많아서 그러한지는 모르지마는 원컨대 여기서도 조금 더 진, 선, 미를 가미하였으면 어떠할는지. 만일 우리 독자 중에서도 문화라는 말에 취하고 개조라는 소리에 혹하여 조선 옷을 벗고 양복만 입는 것으로 개조로 알든지, 쪽찐 머리를 풀어 양(洋)머리를 틀고서 이것을 문화라고 하면, 우리는 그러한 의미로나 그러한 방식의 개조나 문화는 바라지 아니할 것이 아닌가? 그러면 우리는 어찌하였든지 인간생활의 내부적 감정을 정리하고 안돈케 하여, 조금 더 의미있게 조금 더 생각하여, 냉관열평적(冷觀熱評的) 태도를 가지게 하여, 무슨 실지(實地)가 있고 무슨 진미(眞味)가 있게 개조도 하고 문화도 바라는 것이 옳지 아니한가? 이러한 것을 생각할 때마다 문화주의라고 하는 것이 곧 예술주의라는 것으로 보이고, 개조라고 하는 것이 곧 예술진흥의 대명사가 아닌가 하는 마음이 난다."[3]

문화정치란 기껏 서양식 겉모습을 닮게 하는 것일 뿐이요, 예술진흥의 다른 이름이 아니냐고 의심에 찬 눈길을 보내고 있으니, 그것은 문화정치의 본질을 그내로 꿰뚫어 보고 있는 것이었다. 그럼에도 효종은 우리 예술동네가 여전히 비좁고 쬐그마한데다 부진하다고 믿고 있었다.

"이제 과거 일 년 간으로 두고 특히 예술 방면으로 보아 미술, 음악, 연극, 문학 편으로 생각하면 그 양이나 그 질의 다소는 말할 것도 없고 하나도 안정된 집착력이 없는 것은, 기자도 뜻있는 독자 제위(諸位)와 한가지 섧어 하는 바요 통탄히 여기는 것이다."[4]

이러한 탄식은 일반적인 것이었다. 또 급우생이란 논객은 유채화 분야에 대해 다음처럼 말하고 있다.

"양화를 우리의 손으로 수입한 지 십여 년에 불과하고 또 그것에 종사하는 자를 7, 8인에 더 셀 수 없으니 시대에 낙후됨은 또한 이루 말할 수 없도다."[5]

문화주의, 서구화 지상주의

국내 지식인들은 3.1운동과 그 뒤 지식인들이 펼쳤던 각종 외교운동이 좌절을 겪으면서 보다 완강한 실력양성론에 빠져들어갔다.[6] 따라서 일제가 마련해 나가기 시작한 이른바 문화정치 공간 안에서 '문화운동'이 세력을 더해 갔던 것이다. 이를테면 이 무렵 '개조'라는 낱말은 시대를 휩쓴 유행어였다. 또한 문화운동은 그 무렵 일본 지식인 사회에서 유행하고 있던 '문화주의' 사조에서도 영향을 받았다. 조선에서 문화운동은 바로 그 '문화주의'와 그로부터 파생된 '인격주의와 개인의 내적 개조론'을 주도이념으로 삼고 있었다.[7] 이를테면 그 내용은 지식능력과 도덕능력, 심미능력 따위, 다시 말해 인격을 키움으로써 이른바 문화인을 꿈꾸는 것이었고 결국 실력양성론의 안쪽 받침을 이루는 것이었다.

조선인들의 성격과 풍속을 비방하는 '조선민족 열등성론'과, 조선인 일본 유학생을 중심으로 꾸준히 대물림해 온 '구습개혁론' 따위는 1920년을 앞뒤로 국내에 들어온 '민족심리학'과 섞이면서 이광수 따위는 그것을 이른바 '민족개조론'으로 키워나갔다. 그 내용을 들어 보이기조차 지저분한 성격을 조선인의 성격으로 규정한 그들은 이른바 '개조동맹론'을 내놓고 드디어 1922년 2월에 수양동맹회를 결성했다. 문화운동론자들은 수양과 풍속개량, 농촌개량을 주장하면서 '구시대의 사상, 구시대의 생활을 다 일거에 타파하자' '동양문화는 포기하고 서양문화를 받아들이자'고 외쳤다.[8] 1920년대 초반 문화운동은 청년운동, 교육운동, 산업진흥운동 따위로 이뤄졌으며 선전기관은 『동아일보』와 『개벽』이었다. 그들은 조선의 문화가 시대에 너무 뒤떨어져 있으므로 조선을 개조해 '신문화 건설'을 꾀해야 한다고 여겼다.

일제는 문화운동이 등장한 다음, 조선 안에서 불안 동요의 공기가 사라졌다고 여기면서 이를 환영하기조차 했다. 이를

테면 이광수가 1922년에 발표한 「민족개조론」은 총독의 감탄을 자아내고 사이토우 마코토(齋藤實) 총독 스스로 그 민족 개조 사업에 지원을 약속했다.[9]

아무튼 이같은 20년대 전반기의 문화운동론을 둘러싼 움직임은 국내 미술가들의 정신세계를 휩쓸었다. 이를테면 김찬영, 김관호가 참가했던 『영대(靈臺)』 동인, 김찬영과 김환, 변영로가 참가했던 『창조(創造)』와 『폐허(廢墟)』 동인, 안석주, 김복진, 이승만, 노자영 들이 참가했던 『백조(白鳥)』 동인은 퇴폐스런 느낌이 들 정도의 고뇌와 방황 속에서 노닐었다. 그것은 3.1운동 뒤 지식인들의 내면을 비추고 있는 하나의 거울이라 해도 지나침이 없다. 많은 지식인들은 앞선 시대의 미술론을 돌아볼 필요조차 없다고 여기고 서구의 여러 미술이론에 관심을 기울였다. 이들은 전통을 부정하고 서구스런 것으로 개조해 나가고자 하는 열망에 들떠 일본미술 및 서구 근대주의미술의 양식과 이념, 방법에 열광했다. 안석주는 『폐허』 동인 시절을 다음처럼 회고했다.

"태서(서구)의 모든 신사조를 받아들여서 낡은 것을 없애야 한다고 하였다."[10]

그들은 '낡은 것을 없애고, 서구의 모든 신사조를 받아들여' 식민지 조선사회를 개조해야 한다고 믿고 있었다. 더불어 그들은 서구 근대주의 미술사조를 각종 지면에 소개하는 데 애를 썼다. 그들이 받아들인 것은 무도 내놓시성구의썼나. 아무튼 이같은 서구화 지상주의는 안중식, 조석진의 연이은 죽음과 맞물려 보다 세차게 우리 미술동네에 영향력을 끼쳤다. 젊은 미술지망생들은 거리낌 없이 일본 유학길을 떠났다.

서구화 지상주의를 꿈꾸며 밀어붙이는 문화운동론을 바탕에 깐 이른바 '신문화운동' '신미술운동' 가들은 대부분 전통 폐기론에 빠져 있었다. 그러므로 그들은 조선이 왜 서구를 닮지 않았는가를 불행하게 생각했다. 김찬영은 서구미술을 대중이 몰라 준다고 슬퍼하면서 다음처럼 썼다.

"나의 직업이 미술이란 말을 들은 순사군(巡査君)은 크게 '술(術)' 자에 의심을 품고 순사군이 가로되 '미술은 요술의 유(類)인줄 알거니와 그러한 것을 배우려고 유학을 했나' 라고 하니 나는 몸에 소름이 끼쳤다. 나는 무어라고 할말을 못했다."[11]

나혜석 또한 서구화 지상주의자로서 유화를 배우고 왔을 때를 회상하며 다음과 같은 말을 남기고 있다.

"동경 가서 무슨 공부를 하였느냐고 물을 때에 유회를 공부하였습니다 하면 유화가 무엇이오 하고 묻는 이가 많을 뿐 참 당신은 어려운 공부를 하였습니다 하는 이는 진실로 만나보기 어려웠다."[12]

귀국한 다음, 서화미술회 강습소 졸업생 최우석, 이용우 들에게 소묘 강의를[13] 하기도 했던 고희동은 그 무렵 조선이 얼마나 '무지' 했는지를 증명해 보이기 위해 겪었던 일을 다음처럼 썼다.

"본국에 돌아왔다가 스케치박스를 메고 교외에 나가면 보는 사람들이 모두가 다 엿장사니 담배장사니 하고 어떠한 친구들은 말하기를, 애를 써서 돈을 들이고 객지에서 고생을 해가면서 저것은 아니 배우겠네. 점잖지 못하게 고약도 같고 닭의 똥도 같은 것을 바르는 것을 무엇이라고 배우느냐' 고까지 시비하듯 하는 일도 있었다."[14]

서구문명에 대한 이해 없음, 서구미술에 대한 비판 따위에 대해, 그것을 뒤떨어진 것, 무지의 소치, 문화의 야만으로 몰아치고 있었던 것이다. 전통에 대한 고희동의 무시는 지나칠 정도로 남달랐다. 고희동은 스승이었던 안중식, 조석진을 비롯한 당대 화가들의 미술교육법이 중국 화보 따위나 베끼라고 하는 것이었다며, 그것은 낡은 것이요 '창작이라는 것은 명칭도 모르고 그저 중국이라는 굴레를 잔뜩 쓰고 벗을 줄을 몰랐다' 고 왜곡했다. 더구나 그림을 주문하는 이들마저도 '이태백이를 그렸군! 하며 자기가 유식층의 인사인 것을 자인하고 만족하게 여겼다' 고 비아냥거렸다.[15] 고희동은 중국 것을 "그대로 똑같이 잘 그리게 된다 하여도 중국인 화가의 입내나는 찌끼밖에는 더 될 것이 없었을 것"[16]이라는 말도 덧붙였다. 조선미술에 대한 인식의 뒤틀림은 서구화를 꿈꾸는 지식인들 사이에 널리 퍼져 있었다. 1922년, 조선미전에 응모작품을

준비 중인 고희동을 취재한 기자는 '미술이라 함은 문명 진보의 정신을 발표하여 증명하는 것'이라고 가리키고, 그런데 조선 미술동네는 '아직까지도 미술의 보급이 부족하여 일반이 미술의 정신을 잘 양해치 못하고 있다'고 생각했다.[17] 조선문화 비하론에 빠져 있었던 것이다.

한편 김찬영은 "모든 자유 알에서 의(義)와 선(善)과 정(情)을 구할 때 우리가 아름답다고 하는 그 반면(半面)을 탐구하려 하며, 선과 정을 구할 때에 모든 범안(凡眼)이 기피하며 돌아보지 아니하던 악과 추 가운데서 어떠한 신념이며 진실한 정조를 얻으려 하는 것이 근대인의 욕구하는 경향인 듯합니다"[18]라고 썼는데, 이는 그 무렵의 예술지상주의, 유미주의 경향을 표현하는 것이었다. 일찍이 김찬영은 '미술은 인생과 자연의 반영'이라고 주장했다. 김찬영은 "무엇이든지 그를 (인생과 자연을) 모사하여 그의 생명을 실제 이상에 연장케 하는 것"[19]이 미술이라고 주장함으로써 자신의 예술론이 단순한 모사론, 자연주의, 인생주의 따위가 아님을 보여주었다. 이러한 주장은 그 무렵 예술스런 생활을 꿈꾸고 있던 김억(金億)의 예술지상주의 견해와 흐름을 같이하는 것이다.[20]

그러한 서구화 지상주의 또는 예술지상주의의 고뇌와 방황, 또는 부러움을 품고 떠나는 여행이나 유학만으로는 3.1운동 뒤 식민지 민족사회가 지니고 있던 시대정신과 생활감정에 대응할 만한 미의식과 양식을 얻어낼 수 없었다. 김복진이 드센 민족의식과 사회주의사상을 바탕삼아 식민지 현실에 맞섰던 실천으로 서구화 지상주의와 조선 비하론을 극복했던 사실을 떠올려 보면 더욱 그러하다.

시대의 변화, 미술의 변화

1923년께 이르러 문화와 산업 분야에서 실력양성운동을 펼쳐왔던 세력이[21] 동요하기 시작했다. 그들이 3.1민족해방운동 뒤 힘썼던 물산장려운동 및 민립대학기성운동 따위가 1923년 여름을 고비로 빠르게 침체함에 따라 당황했던 것이며 따라서 그들 안에서도 이념에 따른 갈래를 짓기 시작했다. 비타협 민족주의 세력과 타협 개량주의 세력으로 갈라지기 시작했던 것이다. 게다가 사회주의 노동운동이 1922년부터 점차 세력을 키워 국내운동 안에 둥지를 틀기 시작했다. 국내운동의 주도권이 사회주의자들에게 넘어갈 조짐이 나타나면서 산업과 문화 분야의 실력양성론자들에 대한 비판이 일어났다.[22]

이런 정세 속에서 실력양성운동론자들 일부가 식민지체제를 인정하는 조건에서 자치론을 생각하기 시작했다. 물론 일본인들도 여러 갈래에서 자치문제를 제기하고 있었고, 총독부 또한 이 문제를 검토하고 있었다. 1923-1924년 동안의 일차 자치운동은 천도교 쪽의 최린(崔麟)이 주도권을 쥐고 있었다. 김성수(金性洙)와 송진우(宋鎭禹)들이 자리잡고 있던 『동아일보』는 자치운동을 주도하는 언론이었다. 『동아일보』는 1924년 1월 1일자로 「민족적 경륜」이란 사설을 내보냈다. 그 내용은 '조선 내에서 허하는 범위 내에서 일대 정치결사를 조직'하자는 것이었고 그것은 비타협 독립운동이 아니라 합법 정치결사를 조직해 '타협 자치운동'을 제창하는 것이었다. 물론 이것은 매국노들의 '내지 연장주의에 따른 참정권론'과는 다른 것이었지만, 민족 구성원들의 거센 꾸짖음을 받을 수밖에 없었다. 1924년 4월에 열린 노농총동맹과 청년총동맹 임시대회에서 『동아일보』 불매운동 및 타협 민족운동 반대 결의가 이뤄졌다. 총독부는 이같은 타협 자치운동에 대해 지켜보는 태도를 갖고 있다가 1925년말에 가서 자치제 실시를 살펴보면서 자치운동을 지원하기 시작했다.[23]

3.1민족해방운동 뒤 민족주의 및 자유주의에 바탕을 둔 진보 단체들이 보다 많이 만들어졌다. 여러 신문사·잡지사 들은 사주의 뜻과 관계없이 진보 지식인이 모인 곳이었으며 또 1920년 4월, 차금봉(車今奉)이 주도한 조선노동공제회, 1923년의 화요회(초기에 신사상연구회)와 북풍회(초기에 북성회), 1924년의 서울청년회는 사회주의사상을 담고 있던 그릇이었다.[24]

여기에 속한 지식인들은 점차 사회주의와 민족주의를 결합시켜 키워나갔다. 농촌 인구에 빗대 도시 노동자와 중간계급이 많지 않은 초기 조선 공산주의운동은 주로 지식인들의 운동일 수밖에 없었다. 더구나 일제의 경찰력은 이들의 운동세력에 대해 놀라울 정도로 꼼꼼히 파악하고 있었다. 그럼에도 초기 국내 공산주의운동은 반제반봉건 의식으로 가득 찬 학생과 지식인 들 사이에 널리 퍼져 갔다. 이 무렵 미술인 가운데 이여성(李如星)은 북성회 구성원이었고, 김복진은 서울청년회에 줄을 대고 있었다.

이같은 분위기는 실력양성운동의 이념과 지향 세력 안에 자리잡고 있는 많은 이들에게 영향을 끼쳤다. 새로운 기운이 1923년에 접어들면서 서울화단 복판에서 일어났다. 첫째, 일부 수묵채색화가들이 변화를 모색하는가 하면, 둘째, 유채수채

화가들이 모여 의욕넘치는 활동을 펼쳤다. 이들의 모색과 의욕은 국내운동을 주도해 오던 실력양성운동 세력의 동요와 맞물린 것이다. 그 모색을 헤아린 한 논객은 서화협회전람회 비평을 통해 이른바 조선시대 미술의 퇴락을 원통해 하는 가운데 '새 기분'과 '사생풍 및 개성'을 발견하고 앞으로 한 걸음 더 나가라고 다그쳤다.[25] 이런 견해의 배경사상이 조선미술 쇠퇴론 및 서구화 지상주의에 있다고 하더라도 변화를 모색하는 흐름은 필연이었다.[26]

다른 한쪽에서는 사회주의사상을 터전삼고 있는 예술론이 쏟아져 나왔다. 김복진이 1923년, 새해 벽두에 '조선 민족과 민중을 위한' 프로예술론을 발표했고,[27] 7월에는 임정재(任鼎宰)가 프로예술론을 주장했다.[28] 사회주의예술론에 대한 관심이 높아졌음은 유미주의자 임장화(林長和)가 「사회주의와 예술」[29]이란 글을 발표하자 곧장 이종기가 반론을[30] 내놓은 사실에서도 엿볼 수 있다. 프로예술론은 러시아 및 유럽 같은 해외 사회주의운동 흐름 및 국내운동을 바탕에 깔고 있는 것이며, 일본 프로예술운동의 영향까지 아울러 받았다.

이같은 두 갈래 흐름은 국내운동과 깊은 관련을 맺고 있다. 3.1민족해방운동 뒤 실력양성운동 세력이 꾸준히 제창했던 이른바 '문화운동론'은 서구 근대주의문화를 받아들이자는 것이었다. 이러한 흐름에 뜻을 같이했던 젊은 화가들 가운데 서화미술회 출신들 몇몇이 일본의 일본화 혁신운동[31]에 눈길을 주면서 그러한 요소를 받아들이기 시작했음을 짐작하기는 어렵지 않다.

1923-1924년 사이 우리 화단은 매우 분주했다. 서울은 물론 전국 각지에서 여러 단체들이 뜨는 한�때 선탐외와 끄ㅁ ♀ 동을 활발히 펼쳤다. 더불어 유채수채화 분야 제1세대들이라 부를 만한 이들이 자리를 잡았고, 여성미술가들 또한 또렷한 활약을 보여주었다. 특히 수묵채색화 분야에서 '새 기분'을 내고자 하는 모색이 물위로 드러났는데, 그것은 협전 및 조선미전을 통틀어 '실경 사생 경향'이 늘어났음을 말하는 것이다. 이러한 경향은 화단을 지배했던 세기말 세기초 형식주의 경향의 쇠퇴를 뜻하는 것이다. 대상 재현 또는 사실성을 추구하는 태도는 3.1민족해방운동 뒤 일어난 현실의식을 거울처럼 비추는 것이다.

1910년대까지 형식주의 경향을 밑받침해 오던 미의식인 심미론과 효용론이 살아 남으려면, 변화하는 시대만큼 달라져야 했다. 1910년대부터 점차 모습을 나타내기 시작한 예술지상주의와 서구화 지상주의 그리고 3.1민족해방운동 뒤 모습을 드러내기 시작한 민중미술론 및 조선주의 따위의 새 미학 체계는 1910년대의 심미론 및 효용론을 대물림한 것이다.[32]

또한 이 때 그림에 동양과 서양을 구별할 필요가 없다는 견해도 나오고, 조선미전 심사위원 차별문제를 둘러싼 불만도 터져 나왔다. 조선미전을 앞두고 터진 조선인 심사위원 차별대우 사건은 우리 화단에 커다란 영향을 끼쳤다. 『동아일보』는 미술가들의 단결을 호소하면서 응모 거부로 대항하자고 선동하기까지 했다. 이에 따라 여러 분야에서 모두 18명이 불참했다. 이 사건은 반아카데미즘의 앞잡이 구실을 했다.

이러한 상황 속에서 미술가들은 예술지상주의와 자연주의 또는 사실주의로 갈래를 짓기 시작했다. 미술동네에서 그러한 갈래가 하루아침에 또렷한 패나눔으로 이뤄지진 않았다. 이를테면, 김복진과 동연사(同硏社) 회원들 사이에 벌어진 '지성(志性)의 비난'[33]은 동연사가 추구하던 '새 기분'이 어떤 것이며 또 그것을 어떻게 모색하고 실험할 것인가를 더불어 고민하고 있다는 증거다. 따라서 두 갈래 사이에 갈등은 있으되 아직은 또렷한 갈라침이 이뤄지지 않았다는 뜻이라 하겠다.

이 무렵 언론 지상에 현실을 날카롭게 그려내는 풍자화들이 숱하게 나타났다. 풍속화의 전통은 이처럼 풍자화로 되살아났던 것이다. 또 한 가지 눈길을 끄는 것은 이 해에 일본화의 영향이 또렷이 나타났다는 점이다. 협전 출품작 가운데 김은호, 최우석의 작품들이 그랬다. 하지만 아직 그러한 경향은 미미한 것이었다.

그런 가운데 조선성(朝鮮性)을 강조하는 견해도 나타났다. 서화학원 개설을 축하한 『동아일보』 사설의 논객은 조선인의 피와 예술 전통정신을 힘주어 말하면서 '수천 년래의 조선 예술혼이 덩굴이 뻗고 꽃이 피기를' 기대했다. 더불어 협전에 즈음해 일관객이란 이름의 논객은, 김은호와 최우석의 일본화 이식을 꾸짖고 '조선의 기분'을 내라고 다그쳤다.

이같은 조선성 강조는 3.1민족해방운동 뒤 민족주의이념에 따른 것이며, 조선미전의 조선인 차별대우 따위로 말미암은 비판의식에 얼마간의 영향을 받은 것이기도 했다.

註

1. 박찬승, 『한국 근대정치사상사 연구』, 역사비평사, 1992, p.203.

2. 박찬승, 『한국 근대정치사상사 연구』, 역사비평사, 1992.

3. 효종, 「예술계의 회고 일 년간」, 『개벽』, 1921. 12.

4. 효종, 「예술계의 회고 일 년간」, 『개벽』, 1921. 12.

5. 급우생, 「나정월 여사의 작품전람회를 관하고」, 『동아일보』, 1921. 3. 23.

6. 박찬승, 『한국 근대정치사상사 연구』, 역사비평사, 1992.

7. 박찬승, 『한국 근대정치사상사 연구』, 역사비평사, 1992, p.180.

8. 박찬승, 『한국 근대정치사상사 연구』, 역사비평사, 1992, p.221. 이 때 안확(安廓)도 주요한 활동가였다. 그는 점진론자였다.

9. 박찬승, 『한국 근대정치사상사 연구』, 역사비평사, 1992, p.291.

10. 안석주, 「문단회고록」, 『민족문화』, 1949. 9. 안석주는 『폐허』 동인 들이 모두 그랬다고 쓰지 않고 "민족을 영원히 이끌고 나아갈 수 있는 큰 힘을 얻어야 한다고 생각했다. 그것은 사색에서 얻을 수 있다고 하였다. 그들은 이 사색의 시기에 커다란 힘을 발견하였다. 그것은 오천 년 역사가 남기고 간 이 민족의 생활의 기록인 위대 한 문화의 유산이다. 모든 고적, 고분에서 발굴한 고기(古器), 생활 도구, 건축 등 여기서 비치는 찬란한 빛이 있는 한, 우리들의 새로 운 생활의 기초가 될 수 있다고 생각하였다"고 쓰면서 '한편으로 낡은 것을 없애고 서구의 신사조를 받아들이자고 주장했다'고 썼 다. 하지만 안석주의 이러한 회고는 민족문화 건설의 목청을 높이 던 1949년에 쓴 것임을 염두에 둘 때 민족문화 유산의 계승방침이 온전히 『폐허』 동인의 것이라고 볼 수 없다.

11. 김찬영, 「작품에 대한 평자적 가치」, 『창조』, 1921. 6.

12. 나혜석, 「그림을 그리게 된 동기와 경력과 구심」, 『동아일보』, 1926. 5. 18.

13. 고희동, 「신문화 들어오던 때」, 『조광』, 1941. 6.

14. 고희동, 「나와 서화협회시대」, 『신천지』, 1954. 2. 이 대목에서 그보 다 훨씬 앞선 때인 1935년의 회고와 빗대볼 필요가 있다. 고희동 은 외국인들이 1900년 앞뒤로 궁중에 와서 고종이나 관료의 초상 화를 그린 일을 두고 '유명했습니다'라고 표현하고 있다. 조선인 은 모른다는 것, 유화를 그린 외국인은 유명했다는 것의 차이를 통해 조선문화의 낙후성을 증명했던 것이다.(고희동, 「비관뿐인 서 양화의 운명」, 『조선중앙일보』, 1935. 5. 6-7.)

15. 고희동, 「나와 서화협회시대」, 『신천지』, 1954. 2. 이러한 회고는 사 실에 대한 왜곡까지 포함하고 있다. 안중식의 교육방식이 온전히 중국화보만 베끼게 했던 것도 아닐 뿐만 아니라 그 무렵 우리의 수묵채색화 전통과 역량 전반에 대한 무시는 지나치다.

16. 고희동, 「나의 화필생활」, 『서울신문』, 1954. 3. 11. 그 무렵 수묵채 색화가들이 중국미술 모방 일색이었다는 그의 생각은 사실과도 다를 뿐만 아니라 고희동의 왜곡된 미술사관을 보여주는 것이다.

17. 서양화를 그리는 춘곡, 『매일신보』, 1922. 5. 17.

18. 김찬영, 「우연한 도정에서」, 『개벽』, 1921. 2.

19. 미술은 자연의 반영, 『매일신보』, 1917. 6. 20.

20. 김억, 「예술적 생활」, 『학지광』 6호, 1915.(이선영, 「구한말 1910년 대 한국문학 비평 연구」, 『한국 근대문학비평사 연구』, 세계, 1989, pp.99-100.)

21. 많은 이들은 그같은 세력을 아울러 문화운동세력으로 부르기도 한다. 언론, 교육, 산업 부문에 걸쳐 있는 실력양성운동이 탈정치성 을 지녔다는 점에서 '문화운동'이라 부르는 것이다. 실력양성론자 들 다수는 이른바 서구 근대문명과 그 문화를 추구하고 있었다. 그러나 대개는 일제와 타협해 나갔다. 아무튼 나는 그 문화라는 낱말이 미술 부문과 얽혀 혼동될 염려가 있다고 여겨 이른바 문화 운동, 문화운동론이란 낱말을 쓰지 않겠다.

22. 박찬승, 『한국 근대정치사상사 연구』, 역사비평사, 1992, pp.306- 315.

23. 박찬승, 『한국 근대정치사상사 연구』, 역사비평사, 1992, pp.332- 335.

24. 스칼라피노·이정식 공저, 한홍구 옮김, 『한국공산주의운동사』 1, 돌베개, 1986, pp.95-107 참고.

25. 기운 생동하는 협전, 『동아일보』, 1923. 4. 1.

26. 덮어놓고 변화를 추구해야 한다는 것이 아니다. 민족의 위기에 마 주쳐 전통을 지키던 시대양식으로서 형식주의 경향에 대한 비판 과 극복은, 이를테면 전통 비판의 계승과 오늘에 맞는 혁신을 지 향하는 것일 수밖에 없다. 서구 근대주의미술에 대한 비판 없는 이식, 일본 근대미술에 대한 추종이 아니라 법고창신(法古創新)이 잣대여야 했다는 뜻이다.

27. 김복진, 「상공업과 예술의 융화점」, 『상공세계』, 1923. 2.

28. 임정재, 「문사 제군에 여하는 일문」, 『개벽』, 1923. 7.

29. 임장화, 「사회주의와 예술」, 『개벽』, 1923. 7.

30. 이종기, 「사회주의와 예술을 말하신 임노월(임장화) 씨에 묻고저」, 『개벽』, 1923. 8.

31. 일본화 혁신운동은 이를테면 원산사조파(円山四條派)의 경우, 서 구 투시도법 및 음영법을 도입한 사생풍을 장식화에 끌어들여 전 통적인 부세회(浮世繪)를 대신해 지지를 받았고, 거기에 남화의 시정(詩情)을 더해 나갔던 것을 이른다.

32. 심미성과 효용론을 낡은 시대의 낡은 미학으로 규정하고 1910년 대 이후 예술지상주의 및 사실주의 미술론을 새로운 시대의 새로 운 미학으로 규정하여 앞 것과 뒷 것을 갈라치는 태도는 역사 단 절론을 낳을 뿐이다. 전래미학인 앞 것은 봉건성을 지닌 옛 것으 로 보고, 서구의 외래미학인 뒷 것은 근대성을 지닌 새 것으로 보 는 이른바 '신문화운동론' 따위의 단순한 관점은 그 무렵 서구화 를 근대화로 여기던 이들의 생각을 그대로 따르는 것일 뿐이다. 먼저 생각할 것은, 뒷 것이 서구 근대주의미학을 고스란히 옮겨온 것이라 하더라도 그게 이미 있는 미학, 미의식 체계를 금세 뒤바 꿔 버리는 것이 아니라는 사실이다. 다음, 세기말 세기초의 미의식 이 불변의 고유한 봉건시대 심론과 효용론인지도 문제지만, 봉 건시대의 산물이라 하더라도 심미성과 효용론이 꾸준히 변화해 왔다는 사실을 떠올릴 필요가 있다. 단지, 논객들의 의식 안에서의 변화만이 아니라 창작세계에서의 변화가 중요할 터이다. 이 부분 에 대한 따짐과 헤아림이 필요하다. 무엇보다 중요한 것은, 어떤 것이 그 시대에 무슨 값어치를 지니는가를 헤아리는 태도다.

33. 김복진, 「정축 조선미술계 대관」, 『조광』, 1937. 12.

1919-20년의 미술

이론활동

예술지상주의 미술론 동경미술학교 졸업생 김찬영은 「서양
학의 계통 및 사명」[1]이란 글에서 서구 미술사조를 자연주의에
이르기까지 설명한 다음 '생명과 자유와 정서의 주관 또는 객
관적 관찰로, 미학 혹은 과학 혹은 철학이 상응하여 각 개인
각 주의의 수단 및 방법 또는 형식으로 인생과 자연의 반영을
묘출하겠다는 것이 양화의 소질'이라고 그 특성을 밝혔다. 또
김찬영은 '돼지 목에 진주를 던지지 말라'는 속담을 내세우는
가운데 예술이란 대중의 이해를 구하고자 하는 것이 아님을,
천재와 일반 대중 사이의 거리, 그리고 당대 인정받지 못했으
나 뒷날 평가받았던 밀레와 로댕의 예를 들어 논증하면서 다
음처럼 썼다.

"뭇 작가 자신의 주관적 개성에 의지한 창조적 발로라 한다.
거기에는 선과 색채와 점에 종합하여 항상 작가가 감격하는
열렬한 행복을 제3자에게 ○○한다. 그러나 때(時)는 항상 미
류(周圍)에 고착하여 앞선 자의 절규를 듣지 못함이라. 그러나
천재의 소질을 구비한 작품은 그 사명을 반드시 인생에게 완
전히 전달할 것이다. 자못 시기의 제한이 없을 뿐이겠다."[2]

동경 미술 유학생이었던 김환(金煥)은 「미술론」[3]이란 제목
의 글에서 서구미술의 흐름을 길게 설명하는 가운데 미술에
관해 '아름다운 자연 그대로 그냥 미(美)라는 옷을 입혀 두는'
것이며 '미적 형식은 진리를 미 안에서 관찰하여 미 안에서 연
구하는 술(術)'이라고 주장했다. 그는 김찬영과 같은 심미주의
자였던 것이다. 나아가 그는 우리 민족을 '오늘날 문명의 낙오
자'라고 당대 조선민족 열등론을 되풀이하면서 다음과 같이
말한다.

"우리는 언제든지 눈감고 맹자(盲者)의 생활만 하며 귀막고
농자(聾者)의 노름만 하겠습니까? 아니외다! 잘 때가 아니요
깰 때가 되었으니 우리도 감았던 눈을 뜨고 막았던 귀를 열어

야 될 줄 압니다."[4]

그들이 눈떠서 보아야 할 것은 서구였고 구체적으로는 르네
상스였다. 극웅(極熊)이란 필명의 논객 최승만(崔承萬)이
1919년 3월에 발표한 글 「르네상스」[5]는 서구 문화예술에 대한
소개를 꾀한 것이지만, 서구화 지상주의를 부추기는 것이기도
했다. 최승만은 르네상스의 정신을 '개인해방, 자아해방, 현세
긍정, 자유활동'으로 요약하고 있다. 그는 르네상스기에 객관
적인 '외계의 미를 인정하고, 예술상 인체미를 표현하는 따위
의 '다대(多大)한 혁명'을 일으켜 미술에서 '신양식'을 이뤄
냈다고 소개한 다음, 우리에게도 르네상스가 있어야겠다는 바
람을 밝혔다.[6]

변영로, 김찬영, 김환은 모두 『창조』와 『폐허』 동인들이었다.
또 한 명의 동인 김억(金億)은 일찍이 1915년에 발표한 「예술
적 생활」[7]이란 글에서 오스카 와일드(Oscar Wilde)의 유미주
의를 받아들이고 있었다.[8] 또한 「일본시단의 2대 경향」[9]을 발
표한 황석우(黃錫禹)와 함께 김억은 남달리 서구 상징주의미
학에 깊이 빠져 있었다. 김억은 1919년에 발표한 「요구와 회
한」[10]이란 글에서 다음처럼 썼다.

"(샤를, 보들레르)가 악(惡)이나 추(醜)나를 구한 것은 아
니었으며, 좇차 악의 대조(對照)로의 선(善)이나, 선의 대조로
의 악이 아니고 절대자를 구하였다. —이들은 영혼을 무한세계
에 이끌어 가는 상징이 아니고 그것들 자신이 곧 영혼이며, 그
것들 자신이 곧 무한이라고 생각하였다.[11]

상징주의는 스테판 말라르메(Stéphane Mallarmé)의 말처
럼 영혼의 상태를 끌어내기 위한 어떤 암시 방법이다. 김억은
상징주의를 통해 무한·절대의 신비세계를 꿈꾸었다. 인상파
그림으로부터 암시를 얻은 상징주의는 순수미를 추구하는 하
나의 신비주의미학이었던 것이다.

노자영(盧子泳)은 '아, 나로 하여금 예술적 생활을 맛보게
하여라. 사랑의 생활로의 예술의 도취에서, 생명의 만족적 향

락을 얻게 하여라' 라고 노래했던 것이다. 노자영 또한 오스카 와일드를 받아들였으며, 창조 동인 임장화(林長和)는 「예술가의 둔세」라는 소설에서 신비주의와 순아(純雅)한 정서세계를 노래하면서 다음처럼 썼다.

"예술은 어떠한가. 생각만 하여도 불사의(不思議)한 일이다. 현실을 시화(詩化)하여 고통을 공상화(空想化)하며, 비애를 색채화하며, 신비를 상징화하며, 미를 종교화하며, 사람을 시화함이 아닌가."[12]

또한 임장화는 남달리 중성주의(中性主義)라는 개념을 내세워 '여성의 우아한 정서적 기질과 남성의 이지적 기질을 발췌한 것' 이라면서 그것은 예술가나 종교가만이 지닌 민감한 '신비적 정서 내지 영묘한 감정적 활동' 이라고 썼다.[13] 임장화는 1920년대 전반기 내내 이같은 오스카 와일드의 유미주의를 바탕삼은 예술지상주의 문필활동을 펼쳤다. 김찬영, 임장화의 유미주의, 김억의 상징주의 따위 미학은 첫째, 식민지 시대 예술지상주의 미학의 근거지였다는 점과, 둘째, 뒷날 김용준이 그 미학의 계승자로 나섰으며 곧바로 김억처럼 '조선심과 향토혼'[14]으로 바뀌어갔다는 점에서 식민지시대 예술지상주의 미학의 한 줄기를 이루고 있는 것이라 하겠다.

변영로(卞榮魯)가 1920년, 일본 유학생이었을 때 발표한 「동양화론」[15]은 민족전통을 꾸짖는, 이른바 '문화주의' 를 미술 부문에서 드러낸 것이었다. 변영로는 세기말 세기초의 거장 안중식, 조석진을 비롯한 화가들이 활동하고 있는 우리 미술동네를 '구시대 서화계' 라고 표현했다. 그들을 가리켜 '구시대 서화계의 최후의 투장(鬪將)' 이라고 표현하는 한편, 그들이 세상을 떠난 지금의 미술동네를 '신흥 화단' 이라고 이르고 있다.

변영로는 그 무렵 수묵채색화가들이 모두 '위대한 선인들을 복사, 모방' 할 뿐이라고 꾸짖으면서 "적어도 현금 불란서 파리 살롱 회화전람회 벽의 현화(懸畵)를 보라. 모든 그림이 모두 다 화가 자신의 표현이 아님이 없다. 분방한 상상력과 선인의 방식을 무시한 대담한 표현력과 창조력의 결정(다소 결점은 있지만은)이 아님이 하나도 없다"[16]고 부러워한다. 열여섯 살 때 영어로 쓴 시를 발표할 정도로 서구에 일찍 눈돌렸던 변영로는, 유럽 현대미술이 화제를 현실에서 취하는 데 비해 우리 화가들은 '명나라 의상인지, 당나라 의복인지, 고고학자가 아니면 감정도 할 수 없는 옷을 입고, 중국 고전『황석공병서』나『서상기』를 들고 오수(午睡)를 최(催)하는 초인간적 인간(仙官)의 그림이나 그러한 종류의 미인화나, 혹은 천편 일률의 산수도' 따위를 그리고 있다고 주장했다. 그래서 그는 서구스런 '신화법을 주출(做出)' 할 것을 제안한다. 그러나 그가 수입하자고 했던 것

도 사실은 그 자신의 심미주의와 다른 것은 아니었다. 그는 같은 글에서 '시대사조를 초월하는 구원불멸의 미'를 힘주어 말하면서 1920년의 시대정신을 통찰하고 그것을 초월하는 미를 화가들에게 촉구했던 것이다. 1920년의 시대정신은 변영로가 주장하는 것 같은 '초월과 불멸의 미' 가 아니었다.

식민미술사관　이 무렵 실력양성을 주장했던 사람들이 그러했듯 조선미술사를 거론하는 이들은 식민사관의 테두리에 갇혀 있었다.

유필영(柳苾永)은 우리 미술사를 개괄하는 글 「조선과 예술」[17]에서 나름의 미술론을 펼친다. 그는 인간의 욕망과 미의식을 이어 보이며 미의식이란 도덕관념과 같이 교육의 힘으로 계발, 진보되는 것이며 결국 그 '미적 관념이 민족적 색채, 국민적 특징을 발현' 하는 것이라고 규정하고, 그것이 유형의 형식으로 나타나는 게 바로 미술작품이라는 논리를 펼쳤다. 이러한 전제 아래 유필영은 이조시대에 이르러 불교를 배척하고 유교를 끌어들여 예술을 천시함에 따라 우리 미술이 쇠잔해져 한심한 지경에 이르렀다고 탄식한다. 유필영은 이러한 결과가 민족의 타고난 운명이 아니라 '우리 자신' '우리의 인위(人爲)' 에 있다고 지적한다. 이처럼 유필영 또한 식민사관, 식민미술사관에 깊숙이 빠져 있었던 것이다. 하지만 그는 "구미의 문명을 수입함도 좋고 소력(消力)함도 좋지만 그와 동시에 조선이란 것을 많이 연구해야 한다"[18]고 주장한다. 유필영은 안확과 마찬가지로 전통에 애정을 갖고 있는 자주근대화론자였던 것이다.

또한 저명한 자강론자 가운데 신채호와 더불어 선독립론을 외친 장도빈(張道斌) 또한 그같은 견해를 내놓았다. 장도빈은 「예술천재론」[19]이란 글을 통해, 천 년 전, 앞선 시절의 위대했던 천재들의 시대를 그리워하며 그 시대의 미술과 공예를 자세하게 설명한 다음, 쇠퇴의 원인을 열 가지로 요약해 보여준다. 쇠퇴의 요인은 대개 인심의 부패, 외적의 참화, 유교의 폐해, 정치가·학자의 예술 억압, 당쟁과 성리학의 공론, 계급제도 아래 예술가 천대, 귀족관리들의 예술품 강탈 따위가 천 년 전부터 이뤄져 왔으며, '근세 이래로 사회에 근면, 인내, 연구, 발달 등의 미덕이 인(因)하여 예술이 더욱 쇠퇴해 마침내 예술상의 극단 무능한 사람들' 로 떨어졌다는 것이다. 장도빈도 글에서 밝히고 있듯 세키노 타다시의 식민미술사관을 고스란히 따랐을 뿐만 아니라 조선민족에 대한 일제의 이념 조작에 빨려들어갔던 것이다.

젊은 시절의 이병도(李丙燾) 또한 이 해에 「조선의 고예술과 오인의 문화적 사명」[20]이란 글을 발표했는데 그도 조선미술 쇠퇴론을 그대로 받아들이고 있을 뿐만 아니라, 식민지 민족

경영을 꾀하는 일제의 정책과 더불어 서구화 지상주의와 같은 신문화운동론을 고스란히 지니고 있음을 보여주고 있다. 이병도는 '오늘의 예술이 대황락(大荒落)의 현상'을 보이고 있다면서 다음처럼 썼다.

'다행히 현재 지구상의 일우(一隅)에 유존하는 택(澤)으로 태서문화의 찬란함도 알고, 세계대전'도 피했으며 이제 "신사조—요샛말로 하면 개조—가 태서의 일부에서 기하여 세계 전토에 미만(彌滿)하니 우리도 겨우 영향을 받아서 사회 각면에 신공기가 팽일(澎溢)하게 되었다. 동시에 우리는 빈약한 정신과 노력으로 제법 제 방면의 개조운동, 각종 신사업의 건설을 실행하는 역원(役員)의 일군이 되었다."[21]

야나기 무네요시(柳宗悅)는 조선의 일부 지식인늘에게 환영을 받았다. 이를테면 동아일보사는 1921년 6월 2일 일본인 야나기 무네요시를 환영하는 행사를 개최했다. 일제의 정치적·문화적 야만에 대한 일제 내부의 비판[22]이었던 야나기 무네요시에 대한 조선 지식인들의 환영은 첫째, 서구 근대주의 미술사조를 소개[23]하는 그의 활동, 둘째, 조선 미술전통에 대한 높은 평가활동에 대한 것이었다. 이 무렵 야나기 무네요시는 조선의 아름다움을 '비애의 아름다움'으로 헤아렸는데, 그 영향력은 지식인 사회에 만만치 않았던 듯하다. 1930년대에 이르러 야나기 무네요시가 조선 민간 예술품들에서 그 건강한 아름다움을 발견했다[24]고 하더라도, 야나기 무네요시가 주장했던 1920년대의 '슬픈 미학'은 식민지 민족의 감상주의를 건드렸다는 점에서, 제국 지식인의 동정심과 식민지 지식인의 감상주의 또는 패배주의와 어울려 있는 것이다. 그것은 '심리학적 미학'의 테두리를 지닌 식민미학의 하나로 자리잡았다.[25] 침략한 나라의 지식인이 침략당한 나라의 슬픔을 애정으로 감싸는 일은 자유롭고 고귀한 것이라 하더라도, 야나기 무네요시의 이념과 사상, 그 이론과 실천이 반침략노선과 맺어져 있는 것이 아니라면, 본질은 제국주의 식민성일 수밖에 없다. 만약 그것이 아니라고 하더라도 민족과 국가, 현실과 정치로부터 벗어난 높이의 순수미학이라면, 굳이 야나기 무네요시에 대한 비판과 옹호, 찬양을 시대와 관련해 꾀해야 할 필요가 없을 터이다. 그러나 야나기 무네요시는 1920년대 식민지 조선 지식인들의 이러저러한 인식, 심리 따위에 영향을 끼쳤다. 따라서 1922년에 박종홍(朴鍾鴻)은 조선화시킨 고구려미술의 위대성을 내세워 "비애의 특성을 유(有)한 자(者)라, 불가여언(不可與言)"[26]이라고 했고, 1931년에 고유섭은 야나기 무네요시가 조선예술의 특색을 형, 선, 색으로 설명하는 것은 "실제에 비추어 본즉, 국민적·국가적 특색이라고 하기에는 너무나 시적(詩的)"[27]이라

고 꼬집었던 것이다.[28]

미술가

김진우는 3.1민족해방운동이 끝난 뒤 중국 상해로 건너갔다. 김진우는 이 무렵 대나무 그림으로 이름을 알리고 있었는데, 중국으로 건너간 뒤 임시정부 임시의정원으로 뽑혀 1921년 6월 국내로 들어오다가 체포당해 무려 3년을 꼬박 살아야 했다. 그는 서흥감옥에서 맹물로 대나무 치기를 거듭했으니 이 때 이른바 '창칼준법'을 무르익혔다.

3.1민족해방운동이 끼친 영향은 민족 구성원 안에 해방의 꿈을 굳세게 깔아 놓았으며 여러 방면에서 민족 자주성을 꾀하는 이들을 낳았다. 미술동네도 그랬다. 서화협회 창립에 참가했던 성회원으로서 오랜 자민론지요 실력양성론자였던 오세창과 최린이 3.1운동 선언 민족대표로 참가했다가 오세창은 3년 동안 옥고를 치렀으며, 나혜석도 교사생활을 하던 가운데 다섯 달을 투옥당했다.

천도교 집안에서 태어난 오봉빈(吳鳳彬)은 3.1민족해방운동과 관련해 상해로 건너갔다가 안창호를 만난 다음, 귀국하던 길에 체포당해 징역 6년, 집행유예 2년형을 선고받았다. 오봉빈은 곧바로 일본 유학길을 떠나 동경 동양대학 철학과에 입학, 1927년에 졸업하고 돌아와 집안을 정리하고 오세창의 지도로 1930년에 조선미술관을 세웠다.[29]

나혜석은 이 때, 뒷날 애국부인회 사건의 주인공 김마리아, 박인덕(朴仁德) 들과 함께 정치적 모임을 꾀했다.[30] 3.1민족해방운동의 기운은 그 무렵 성장기에 있었던 청년들에게 스며들었다. 그 때 배재고보 학생이었던 김복진은 『독립신문』을 만드는 일을 경험했다. 그가 뒷날 펼친 여러 활동은 3.1운동과 떼어놓기 힘들다. 김은호는 이 때 28살의 청년이었다.

"왜경과 헌병의 눈을 피해 가면서 이당(김은호)은 계속 취운정의 『독립신문』을 거리에 뿌렸다. …어디서 나타났는지 왜경 하나가 방망이를 들고 달려들더니 다짜고짜로 이당의 머리를 내리갈겼다."[31]

그 뒤 김은호는 재동파출소에 잡혀 있다가 서대문형무소로 끌려갔다. 김은호는 6개월 뒤 재판을 통해 1년형을 언도받았다.[32] 임용련(任用璉)은 3.1민족해방운동에 참가했다가 중국으로 피신해 남경 금릉대학에 입학했다.[33]

그렇게 하고 있는 터에 킨우초우한(金禹鳥範)으로 일찍이 창씨개명을 한 김우범(金寓範)이 1919년 일본으로 건너가 활동을 펼쳤고,[34] 김유탁(金有鐸)은 1920년에 카네코 요시타로우

안중식 서거.(『매일신보』 1919. 11. 4.) 안중식은 20세기 초엽 식민지 조선 화단의 복판에서 숱한 제자들을 길러냈고 그 제자들이 안중식 양식을 바탕삼아 실험과 모색을 거듭했을 만큼 독자한 세계를 개척해 나간 세기초 거장이었다.

(金子吉太郎)로 창씨개명을 했다.[35]

일본 유학생들의 '전통 폐기론, 서구화 지상주의'는 마찬가지로 자강운동의 문명개화사상에 뿌리내리고 있던 이도영에게서도 나타났다. 이도영은 1920년 5월 18일 아침 9시 50분에 기차에 올라탔다. 일본 여행길이었다. 스승 안중식이 세상을 떠났고 조석진 또한 힘을 잃은 채 있을 때였다. 이도영은 일본에 가는 마음을 다음처럼 털어놓았다.

"나는 원래 동양화를 연구하였다고는 하였으나 아직 조선 안에서만 있었던 까닭으로 서화에 대한 안목이 대단히 좁습니다. 일본에는 동양화계의 많은 발달이 있어 신진화가가 다수히 있다는 말을 들었습니다마는 한번도 보지 못하였더니 이번에 우연한 기회로 가게 되었습니다. 가서 두 달 동안 그곳에서 체류하면서 일본의 유명한 화가들과 교제하여 그들의 포부와 기술도 구경하고 여가 있는 대로 일본의 각 명승지를 구경할 터올시다. 동양화를 공부한 사람으로 일본에 건너가기는 아마 내가 처음 가는 모양이니까 일본화가들도 좀 주목하여 볼 터이요, 조선 사람 중에도 나를 아는 사람들은 거의 다 조선에서 처음으로 가는 화가라고 기꺼웁게 여기는 모양이니 아무것도 모르는 사람이 도리어 부끄럽습니다."[36]

스승이 세상을 떠난 뒤 이도영은 당대 서울화단의 주도자로서 '국보'란 별명을 얻을 만큼[37] 그 위치가 대단했다. 그런 그가 스스로 '안목이 대단히 좁다'고 털어놓으면서 '일본은 많은 발달이 있으니 교제하고 포부와 기술도 구경하겠다'고 부러운 듯 배우는 자세를 갖춰 말하고는 일본에 가서 오랫동안 활동하고 돌아와 다음해 1월에는 동료들이 열어 준 귀국환영회에 참석했다.

강진희, 안중식, 조석진 별세　1919년에 강진희(姜璡熙)와 안중식이 세상을 떠났다. 1851년에 태어난 강진희는 서예가였다. 그는 전례(篆隷)에 뛰어났으며 사군자도 아울러 잘했다.

강진희는 일찍이 경성서화미술원, 서화미술회 강습소 교수였으며 서화협회 발기인으로 한 시대를 누린 이로, 그림 또한 꾸준히 전통을 지킨 형식주의자였다. 서구 근대주의 미술사조가 밀려들 즈음 눈을 감은 그는 형식주의의 마지막 세대였다.

안중식은 1861년에 태어나 불우한 가정에서 자라던 중 스무 살 때 관료로 중국 파견을 다녀왔고 갑신정변에 관련되어 일본으로 피신했던 이른바 개화파 지식인이었다. 안중식은 중국 여행길에서 오창석(吳昌碩)과 지기(知己)를 맺기도 했다.[38] 그런 가운데 그림은 장승업을 스승으로 받들며 그를 대물림했다. 1902년엔 고종 초상화를 그려 양천 군수를 지내기도 했으며 조국이 반식민지로 빠지자 오세창과 더불어 대한자강회 운동에 참가하고 교육진흥운동에 나서 어린이용 교과서 『유년필독』을 엮기도 했다. 그러한 활동은 그의 시대의식을 보여주는 것이다. 완전식민지로 떨어지면서 안중식은 경성서화미술원 교수로, 이완용의 서화미술회 회원으로, 또한 그 강습소 교수로 기꺼이 참가했으며, 1918년의 서화협회 창립 앞뒤로 그는 서울화단의 총수로 군림했다. 이러한 과정은 개화자강론자들 가운데 타협 개량주의 노선을 보여주는 것인데 바로 이 시기에 왕성한 작품 제작을 했다.

안중식은 절충스런 특성을 보이면서도 차분하고 고운 안정감을 화폭에 구현했다. 개화파 지식인 세력권 안에 있으면서도 안중식은 오세창과 더불어 민족전통을 대물림하여 형식주의 경향을 시대양식의 지위로 이끌어갔으며, 웅장하면서도 맑고 부드러우며 치밀한 기교로 환상스런 분위기에까지 다가섰다. 미술사학자 이구열에 따르면 '안중식 양식'[39]을 창출해냈을 만큼 눈부신 그의 1910년대는 마치 장승업이 누렸던 19세기말의 영광을 떠올리게 한다. 안중식의 미술사상 지위는 전통회화의 독자한 세계를 통해 그 형식주의 양식을 하나의 시대양식으로 끌어올렸다는 것이라 하겠다.

또한 안중식은 20세기 초엽 식민지 조선화단의 복판에서 숱한 제자들을 길러냈고 그 제자들이 형식주의 양식을 바탕삼아 실험과 모색을 거듭했을 만큼 독자한 세계를 개척해 나간

세기초 거장이었다.

1920년에는 조석진(趙錫晋)이 세상을 떠났다. 1853년에 태어난 조석진은 할아버지 조정규(趙廷奎)를 대물림하여 스물아홉 때 안중식과 함께 관리로서 중국으로 건너갔다. 조석진은 완강한 형식주의 창작태도를 지켰다. 조석진의 이같은 복고지향의 창작태도는 안중식과 빗대 보면 훨씬 돋보인다. 그것은 안중식과 달리 그가 사회활동을 거의 하지 않았다는 점과 이어져 있다. 그의 보수성 짙은 세계관은 온건하고 건실한 그림세계에서도 잘 나타난다. 그가 남긴 화조나 잉어 따위의 그림들은 간결하고 담백하며 맑은 분위기에 지극히 사실성 넘치는 대상 묘사가 빛나고 있어 그가 단지 관념세계를 추구했던 것만이 아님을 알 수 있다.

또한 안중식과 더불어 조석진도 경성서화미술원, 서화미술회 강습소 교수로 20세기 수묵채색화 분야의 교육자 지위에서 있었다. 많은 제자들이 안중식의 개방성과 조석진의 보수성이 어울려 있는 품에서 자라났던 것이다. 장승업의 위대한 형식주의 전통이 그들을 거쳐 20세기로 이어져 왔음을 잊지 않아야 할 것이다.

『매일신보』는 안중식이 세상을 떠나자 '뜨거운 눈물'로 그의 서거를 추모했다. 기자는 조사(弔辭)를 쓰듯 했다.

"조선 서화계의 원로 심전 안중식 선생은 오래 숙환으로 신음한다는 말은 우리가 이미 들은 지 오래요, 그 때 저들로 더불어 함께 선생의 건강에 대하여 매우 걱정하던 바이더니, 돌연히 2일 오후 2시에 영원히 백옥루(白玉樓) 상의 선생이 되시었다는 부음을 듣고, 우리는 끓어나오는 뜨거운 눈물을 금치 아니치 못한다. 이제야 바야흐로 조선의 예술계는 장차 화려한 무대가 열리고자 하는 때이어늘, 우리의 사모하는 선생이 우리를 놓고 돌아가심에 대하여는, 난데없는 일진 풍우가 우리 밝은 길을 가리우니보다 오히려 더하여 하늘이 무너진 듯하다. 더욱이 선생의 숭고한 예술적 양심일까 보냐, 선생은 과연 일생을 예술에 바치었으며, 그의 현재보다도 오히려 그의 품격은 화폭과 같이 화려하였으며, 근년래로 숙환으로 인하여 병석을 떠나지 못하였으므로 가족이라든지 친구, 제자까지라도 선생의 생명이 길지 못할 줄을 짐작하였으나, 그러나 선생은 오히려 끝끝내 예술을 놓지 아니하였다. 마치 태양이 서산에 지려할 적에 찬란한 광채가 온 세상을 황홀케 하듯이 예술계의 위인 심전 선생은 만년의 예술상 정력이 더욱 왕성하였다. 이제 그의 마지막 필력으로 금강산 만물상 중에서 삼선암(三仙岩)을 그리다가 마치지 못하고 돌아간 것이 있으니 선생이 이것을 운명하기 전날까지라도 붓을 드렸다 한다. 우리는 이제 천재요 위대한 품격을 가진 우리 예술계의 큰 별이 떨어짐에 대하여 깊이 통곡하며 우리 예원을 위하여 매우 슬퍼하거니와, 선생의 약력은 문구(文久) 원년(1861) 팔월 이십팔일에 경성 출생으로 십삼 세 때에 조실 부모하고 이십일 세 때에 지나 천진(天津)에 유학하였고 삼십일 세에 다시 지나(支那) 상해(上海) 등지에 유랑하여 서화의 명성을 널리 듣고 삼십구 세에 세 번째 지나 상해를 지나서 내지에 건너가서 이 년간이나 경도(京都)와 기부(岐阜) 등지에서 도류(渡遊)하며 일지(日支, 일본, 중국) 양국에 서화의 성명이 떨치었고, 사십 세에 고리태왕 전하와 이왕 전하의 진형을 그리었고, 오십일 세에 이왕직으로부터 서화미술회를 조직함에 그림선생으로 고빙(雇聘)되고, 오십팔 세(1918) 그 때경 7년에 서화협회 회장으로 피임되어 오늘에 이르도록 조선 서화의 발전 향상을 위하여 매우 노력하였더라. 향년이 오십구 세요 미망인 이씨와 이남의 유족이 있고 소소님 선생과 평생시고나, 문제(門弟)의 수임인 중에 관재 이도영, 춘곡 고희동 양씨가 가장 적명(適名)하더라."[40]

후원자들 이 무렵 미술동네의 후원자에 대한 자세한 정보를 알 길은 없다. 을사오적의 한 사람인 이지용(李址鎔)은 1904년에 외무대신 서리를 하던 대한제국 관료였다. 그는 한일의정서 체결을 꾀한 매국귀족으로 여러 곳에 건물을 갖고 있었다. 부패한 관료이기도 했던 이지용은 1906년, 내부대신으로 있을 때 특사로 일본에 건너가 부인과 함께 동경여자미술학교와 동경음악학교를 참관[41]하기도 했듯이 문예에 높은 관심을 갖춘 사람이었다. 1911년, 서화미술회 창설 때 백목다리 근처의 커다란 건물을 내준 이가 바로 이지용이었다. 그러나 한일합방 뒤 더수궁 바로 옆인 탓에 황실에서 그 일대의 건물을 차지하는 과정[42]에서 앗겨 버렸다. 따라서 서화미술회는 건물을 잃어버렸는데 1914년께 이사를 갔을 때도 이지용은 관철동에 있는 자신의 건물을 내주었다.[43] 또한 매국귀족 이지용은 김은호를 대동하고 1918년 여름 금강산 여행을 떠나기도 했다.[44] 그리고 김진옥(金鎭玉)은 1918년에 출범한 서화협회에 사무실을 내주었다. 그는 이 무렵 조선상업은행 취체(取締)였고[45] 집은 장교동(長橋洞) 8번지 일대의 대장원(大莊園)이었다. 그는 서화협회 특별회원으로 추천되어 『서화협회 회보』 창간호에 축사를 쓰기도 했다. 하지만 1923년에 김진옥이 대장원을 팔고 이사를 가면서 서화협회는 사무실을 잃어버렸는데 이 때, 백인기(白寅基)가 낙산(駱山) 아래에 있는 자신의 건물을 서화협회에 내주었다. 서화협회는 여기에 서화학원을 차렸다. 백인기는 서화협회 명예회원이었으며 안중식, 조석진, 이도영, 고희동과 가까운 사이였다.[46]

또 한 사람인 이용문(李容汶)은 서화협회 명예회원으로 사군자를 즐기던 재력가였다. 그는 1923년 9월에 출범한 고려미

술회에 지금 을지로 1가 부근의 봉명학교 건물 일부를 제공해 고려미술원이라는 교육기관을 설치하게 해 1924년 1월부터 학생 교육을 필칠 수 있도록 후원했다.

1925년, 이용문은 김은호와 변관식에게 지원을 아끼지 않아 그들이 일본으로 건너가 3년 동안 공부하도록 모든 비용을 내주었으며, 이도영, 오일영, 김은호, 변관식, 이상범, 노수현 들에게도 작품을 주문하는 방식으로 도움을 주었다.[47] 김은호와 변관식의 일본 유학을 어떻게 지원했는지 김은호는 다음처럼 회고하고 있다.

"이용문은 이당과 소정이 서울을 출발하려 했을 때 우선 준비금으로 5백 원씩 나눠 주었다. 그뿐이 아니었다. 소정의 옷이 허름한 것을 보더니 배재학당 앞에서 중국 사람이 경영하던 유명한 양복점 원태로 전화를 걸어 즉각 새 옷을 맞추어 주었다. 이당에겐 겨울에 입으라고 자기의 낙타 외투를 내주었다. 그리고 막 서울을 떠나려 할 제 이용문은 다시 여비로 2백 원씩 쥐어 주지 않았던가."[48]

그리고 일본에 건너가 있는 이들에게 매월 백 원씩 꼬박꼬박 보내 주었다. 게다가 김은호의 서울 가족에게도 따로 50원씩 매월 보내 주었다.[49] 또 이용문은 자신의 집 사랑채를 서예가 안종원의 상서회(尙書會)에 주어 서예연구소를 운영케 했다.[50]

1925년, 이상필(李相弼)은 김복진, 이승만, 안석주, 이상범, 이용우에게 화실을 제공했다. 이상필은 미국 유학을 다녀온 관료의 아들로 멤퍼드 상회라는 양복판매점을 열고 있었다. 그는 뒷날 경교장(京橋莊)이라 불렸던 자신의 집 바깥채 몇 개를 이들 화가에게 제공했다. 그는 문화사업에도 열의를 가진 이로 화가들과 널리 교류했으며 후원자로 이름 높은 멋쟁이였다.[51]

또한 서울 서대문 부근에 사는 부호 이모(李某)는 1920년 무렵 이상범과 노수현에게 화실을 제공했다. 또 이상범과 노수현에게 집 내실 벽면의 장식용 회화를 주문해, 가난하지만 능력있는 미술가를 돕고자 했다. 1923년에는 이용우에게 지원을, 그리고 동경미술학교에 유학 중이던 김복진에게도 제작실을 마련해 주었던 후원가였다. 게다가 그는 1923년 3월, 동연사 출범 때 그 장소를 제공했다.[52]

왕의 초상화를 그릴 때부터 인연을 맺은 귀족 윤덕영(尹德榮)은 김은호의 후원자였다. 윤덕영은 이용문처럼 스스로 큰 돈을 낼 만큼 재력가가 아니어서 나름의 지원을 꾀하고 있었다.

창덕궁 벽화

황실은 새로 지은 창덕궁 대조전(大造殿)과 희정당(熙政堂), 경훈각(景薰閣)에 벽화를 그리기로 결정했다. 황실은 이상범과 노수현, 오일영과 이용우 그리고 김은호에게 네 폭을 나눠 맡겼다. 한편 희정당 벽화는 서화연구회 쪽의 김규진에게 모두 맡겼다. 서화미술회 쪽과 서화연구회 쪽 모두를 배려한 조치였다. 그 때 『조선일보』는 "김규진 씨를 회장으로 한 서화연구회와, 이완용 백을 회장으로 하고 김응원 씨를 총무로 한 서화미술회에 내명된 터이라 그리하여 김규진 씨는 벌써부터 금강산의 실경을 묘사하여 왔고 김응원 씨는 그 미술회원 강필주, 김은호, 고희동, 이상범, 노수현, 오일영, 이용우 제씨와 함께 그림에 착수[53]하기에 이르렀다고 썼다.

서화연구회와 서화미술회에 황실의 미술사업을 맡긴 것은 다음을 떠올릴 때 남다른 배려가 아니라 당연한 조치였다.[54] 지금껏 왕과 왕비가 공사(公私)를 물론하고 지원해 온 두 기관은, 황실의 눈길로 볼 때 옛 도화서 기능을 잇는 것이었다는 점과, 그같은 사업을 해낼 기량을 지닌 화가들이 모여 있는 기관이 그뿐이라는 순종(純宗)의 판단이 있었을 것이라는 점을 떠올릴 필요가 있다. 아무튼 황실은 화가들에게 넉넉한 대금을 지불키로 결정했다. 황실에서는 윤필료(潤筆料)로 서화연구회에 1350원, 서화미술회에 1673원을 책정했다.

이 때 미술동네에 한 가지 소문이 떠돌았다. "연구회의 김규진 씨는 일천백오십 원의 윤필료를 독점할 생각으로 자기 혼자 그림에 착수하였고, 미술회의 김응원 씨는 천육백여 원이라는 액수를 줄여 단지 오백 원으로 발표하여 거의 전액을 모두 자기가 차지하고 그 오백으로써 붓을 잡는 화가에게 보내려 하며 그것도 또한 만족치 못하여 각 지전(紙廛)에 세계견상호나 그려 팔아먹는 소위 환쟁이 패를 대서 소중한 그림을 그리게 하고 당대의 화가가 되는 강필주 씨 등 그네를 배척하여 첫째로 막중한 대궐의 벽화로 하여금 가치가 없게 하고 겸하여 조선화가의 명예를 떨어뜨리게 한다 하여 일부의 비난이 적지 아니한 중"[55]이라고 소문이 퍼졌던 것이다. 따라서 강필주를 비롯한 7명이 나서서 총무 김응원에게 만약 '지전 환쟁이패' 들이 나선다면 자신들은 모두 빠지겠다고 뜻을 전했다. 또한 황실에서도 그럴 수 없다고 통보했다. 물론 김응원도 돈을 떼먹겠다는 뜻을 말한 적조차 없다고 해명했다. 그리고 소문 가운데 김은호가 황실을 방문해 액수에 대한 문제를 거론했다고 시끄러웠는데 사실은 윤필료가 없더라도 그릴 뜻이라고 말하고 온 게 잘못 알려졌던 것이다.[56]

소문이 가시고 황실이 공동 제작실로 덕수궁 준명당(浚明堂)을 제공해 그곳에서 약 두 달 동안 모두 제작을 마쳤다.

김규진은 〈금강산〉과 〈총석정〉 두 폭을, 오일영과 이용우는 대조전 동쪽벽에 〈봉황도〉를, 김은호는 대조전 서쪽벽에 〈군학도〉를, 노수현은 경훈각 동쪽벽에 〈조일선관도(朝日仙觀圖)〉,

이상범은 경훈각 서쪽벽에 〈삼선관파도(三仙觀波圖)〉를 그렸다. 이 그림들은 벽에 그린 것이 아니라 모두 비단 위에 그려 붙인 벽화다. 이 거대한 벽화들은 모두 왕조의 마지막 불꽃처럼 아름다운 빛을 뿜고 있다. 그 건물들은 모두 20세기 전반기 최고의 채색화들이 모여 있는 기교파의 전당이라 해도 지나침이 없다.[57]

고종 왕릉 조각

1919년, 황실이 경기도 양주군 금곡에 조성한 고종 왕릉의 문무인 조각에 대해 미술사학자 김원용은 '표현이 경화(便化)되고 형식화되고 있다' 고 가리키면서, 몸체 모두가 일체의 생명력을 빼앗고 있으며 조선조 후반기 석상의 마지막 총결산이라고 혹평했다. 김원용은 무인상에 대해 다음처럼 썼다.

"무신이라는 것을 강조하기 위하여 눈은 위로 올라가고 입은 일직선으로 다물어지고 있다. 어깨는 양복걸이처럼 예리하고, 거기에 어린애 같은 약한 두 팔이 밀착하고 있다. 오지(五指)를 일직선으로 편 두 손은 널판으로 만든 것 같은 납작하고 긴 칼자루를 잡고 있다. 하반신은 상반신에 비해 더욱 빈약하며 옷 밑에 나와 있는 약하고 작은 발이 어떻게 상반신을 지탱하고 있는가 의심할 정도이다. 홍릉(洪陵)의 석인은 이상 본 바와 같이 조선조 왕릉 석인의 전통적 성격—말하자면 원시적 이상주의를 잘 나타내고 있는 것…"[58]

김원용이 보기에 이 작품은 서구 근대 조소예술의 영향을 받지 않은 '순수한 조선적 조각' 으로, 다시 말해 조선조 왕릉 석인의 최후를 보여주는 것이다. 이같은 김원용의 견해는, 표현의 경화와 형식화에 따른 생명력이 없는 것을 가리켜 순수 조선스러운 것이라고 헤아리는 것이다. 하지만 이 작품은 6등신으로 매우 늘씬하다. 얼굴 표현은 매우 자연스러운 실감을 주고 있으나 얼굴 아래 부분은 모두 기하학 도형 같은 느낌이 들 만큼 반듯한 선이 눈에 들어오고, 굴곡 없이 단순한 처리를 꾀한 작품이다.[59]

단체 및 교육

1919년 11월 고려화회, 1920년 예성회(藝星會)[60] 조직 이후 꾸준히 새 단체 결성이 줄을 이었다.
일찍이 이처럼 많은 미술가 조직이 꾸려진 적은 없었다. 3.1운동의 충격에 휘청대던 서화협회도 이도영이 분발하여 활기를 불어넣었으며 좁은 틈을 비집고 전국 각지에서 미술가들이

꿈틀대기 시작했다. 1919년 3.1민족해방운동이 낳은 움직임이라 하겠다.

서화미술회 황실은 1919년, 강진희, 안중식이 세상을 떠나자 서화미술회를 폐회할 작정을 했다. 게다가 1920년 4월, 조석진마저 세상을 떠나자 서화미술회 폐회를 결심하고 청산 작업에 들어갔다. 이 소문이 퍼졌고 이에 『조선일보』 기자가 황실 고위관리를 만나 사실을 확인했다. 고위관리는 폐회 이유를 다음과 같이 말했다.

"첫째에 화가로 유명한 세 화백이 세상을 떠나고 지금에 남아 계신 정대유, 강필주 두 선생은 서도에는 유명하지만은 화가로 추칭할 수는 없으며, 오직 김소호(김응원) 화백 한 분이 계셔서 계속하여 그림을 가르칠 수 없으며, 둘째에 회원들이 모여서 배우기를 꺼려하고 더욱 출석하는 생도가 날로 적어가서 작년 가을로부터 폐회하려던 중인데, 이번에는 아주 폐회하는 운명에 돌아가고 말게 되겠는데, 이달 그믐까지는 있다가 이달 한 달 동안만 지낸 뒤에 바로 폐회하려 합니다."[61]

이어 서화미술회 기본금이 모두 천 원이며 이 돈은 그 동안 강사로 있던 이들에게 수당금으로 나눠 주겠다는 뜻을 밝히고, 또 그 기본금을 서화연구회 쪽에서 얻어가려 한다는 소문의 진상을 묻자 '지금 말씀한 서화연구회에서 얻어가려는 것은 사실이 없는 말씀' 이라고 확인해 주었다. 폐회를 확인한 기자는 먼저, '30여 명의 청년을 교육해 조선의 일류 미술가로 키웠고, 또한 조선의 미술을 널리 알려 높은 공헌' 을 해온 서화미술회를 없앴다는 데 대해 크게 분노하며 폐회 이유를 조목조목 반박했다. 먼저, 기본금 분배를 위해 폐회한다는 것은 비난받을 평판을 불러일으킬 것이고, 둘째, 학생들이 오지 않으면 별도의 방침을 세울 일이요, 셋째, 강사가 부족하다면 그 졸업생 가운데 이름난 이가 적지 아니하고 나아가 지금 남은 세 명의 교수들로 하여금 분발케 할 일 아니냐는 것이다.[62] 이렇게 해서 서화미술회는 식민지 초기 조선화단을 휩쓸었지만 안중식과 조석진, 강진희의 서거와 더불어 한 시대를 마감했다. 강한 관변성을 지닌 서화미술회의 종말이 상징하는 것은 화단 중심이 지녀온 관변성을 폐기하고 민간성을 강화해 가는 시대적 추세라 하겠다. 서화협회는 그러한 추세를 비추는 대체조직이다. 물론 서화협회가 관변성을 부인할 만큼 자유로운 단체는 아니었다. 오히려 그같은 추세는 3.1민족해방운동 뒤 우후죽순처럼 생긴 크고작은 민간단체들이 보여주고 있다.
이같은 추세에도 불구하고 총독부는 조선미술전람회를 창설해 많은 예산을 쏟아부어가며 조선 미술계를 장악해 나갔다.

고려화회의 출범.
(『매일신보』 1919. 11. 25.)
고려화회는 새 세대들인
유채화가들의 조직으로
화단의 재편성을 가져왔다.

식민지 미술가들을 관변에 묶어두고자 했던 것이다. 또 반대자들조차 관심을 기울일 수밖에 없는 규모로 언론과 대중의 눈길과 마음을 묶어나갔다.

고려화회 1919년 11월 1일에 출현한 고려화회(高麗畵會)는 미술동네의 새 세대 등장을 예고하는 것이었다. 언론은 이들의 출발에 뜨거운 지지를 보냈다. 서화협회 출범 때에는 단순한 기사만 내보냈던 언론이 고려화회 출범 때에는 지면을 넓혀 관련사진도 멋지게 도안하는 정성을 보였다. 고려화회 창립 회원은 7명으로 안석주(安碩柱), 이승만(李承晩), 이제창(李濟昶), 장발(張勃), 김창섭(金昌燮), 강진구(姜振九), 박영래(朴榮來) 그리고 뒤에 회원으로 들어온 구본웅(具本雄), 홍재유(洪在裕) 이재상(李在祥) 들이었다.[63]

"그림에 대하여 적지 아니한 포부와 또는 취미를 가진 박영래, 강진구, 김창섭, 안석주, 이제창, 장발 등 제씨가 발기하여 본월 일일부터 고려화회라는 화회를 개최하였는데 지난 이십 이일부터 실제로 그리기를 시작하였으며 현금 동 화회에 들어와 회원이 된 자는 이미 십여 명에 달하였고 동 화회의 고문 겸 선생으로는 모두 다 우리 예술계에서 대가로 인정하는 야마모토 바이가이(山本梅涯) 씨, 고희동(高羲東) 씨, 타카기 하이쓰이(高木背水) 씨, 마루노 유타카(丸野豊) 씨 등 네 화백이 오실 때 연습은 매 토요의 오후 한시인데 목하 회장(會場)은 종로 중앙청년회의 일부를 얻어 가지고 쓰는 중이더라."[64]

고려화회의 학생은 모두 서울시내 고보생들인데 고희동이 중앙, 휘문고보를 비롯한 몇 개 고보 미술선생으로 나가면서 만난 재주있는 학생들을 불러 조직한 학생미술조직이었다. 또 언론인 김동성(金東成)이 이곳에서 외국의 근황과 참고자료를 번역해 강론했고 만화 관련 서적을 기증했다.[65] 일본인 야마모토(山本)는 수채화, 마루노(丸野)는 유채화를 맡았다. 이들은 12월에 전시회를 여는 따위의 드세찬 활동을 벌였다. 이 때 미

술교사였던 고희동은 동경미술학교를 졸업하고 귀국한 다음 왜 유화를 안 그렸는지, 그리고 유화 교육을 했던 일을 뒷날 다음처럼 돌이켜 보고 있다.

"스케치 궤짝을 메고 나가서 뭘 좀 그려볼랴니까 담배장사니 엿장사니 놀려댄단 말이야. 그 뿐인가 닭똥을 칠하느니 고약을 바르느니 하고 조롱들을 하는데 어쨌거나 그 때 사회는 양화에 대해서 하등의 향응(饗應)이 없었어. 그래 그림 그릴 재미도 안 나고 해서 놀았지. 그러나 가만히 있자니까 갑갑해서 견딜 수는 없고…그러자 지원자가 몇 사람 생겨서 집에서 데생을 가르치게 됐는데 정재(최우석), 묵로(이용우)도 그 때 있었어. 모인 사람이 육칠 인 됐었나."[66]

서화협회 3.1민족해방운동에도 불구하고 관변 친일성에서 벗어나지 못하고 있던 서울화단의 분위기는 여전했다. 총재 없는 서화협회 부총재는 여전히 친일귀족 김윤식이었고 고문 자리에 있던 이완용을 비롯해 민병석, 박기양, 김가진 따위의 친일귀족들 또한 물러날 줄 몰랐다. 심지어 1920년께 협회의 정회원이었던 김유탁은 카네코 요시타로우(金子吉太郎)로 창씨개명까지 하며 개인전을 열었다.

3.1민족해방운동 기간 내내 아무런 일도 안한 서화협회는 침묵의 늪에 빠졌다. 그 해가 다 갈 때까지 아무런 일도, 공식회의도 없었던 서화협회였다. 1919년 11월 2일, 회장 안중식이 그만 세상을 떠나자 슬픔이 불러일으킨 힘이었던지 서화협회가 움직였다. 7일 오전 훈련원에서 영결식을 끝내고 선영에 묻은 뒤 15일에 보성고보 대강당에서 유묵전람회를 겸한 추도식을 열었으며, 안중식의 작품으로 만든 기념엽서를 제작해 판매했다.[67]

회장을 잃은 서화협회는 12월에 임시총회를 열고 2대 회장에 조석진을 뽑았다. 이 때 서화연구회 계열의 김규진은 노원상(盧元相), 이병직(李秉直)을 비롯해 모두 6명을 이끌고 탈퇴했다.[68] 여섯 명은 많은 숫자가 아니지만 서화미술회와 서화연구

회를 아우른다는 상징성을 염두에 둘 때 아픈 상처였을 터이다.

몇 개월이 흐른 1920년 4월, 다시 조석진이 세상을 떠났고 더구나 5월 19일에 이도영마저 일본으로 가버려,[69] 서화협회는 활기를 찾을 길 없는 껍데기 같았다. 더구나 서화미술회조차 6월에 폐회를 당해야 했다.[70]

서화협회를 탈퇴한 김규진은 곧장 12월에 서화연구회 주최로 대규모 서화전람회를 열고 세력을 뽐냈으며 다음해 4월에는 각황사(覺皇寺)에서 자신의 글씨를 중심으로 액자 전람회를 열기도 했다.

창조와 폐허 동인 창조 동인은 문예동인지 『창조』를 중심으로 모인 동경 유학생들의 집단이다. 1919년 2월, 창간호를 낼 때 김동인(金東仁), 주요한, 전영택과 함께 동경미술학교 유학생 김환(金煥)이 함께 참가하고 있었다. 1921년 1월 제8호가 나올 무렵, 김관호, 김찬영이 회원으로 참가했다.

김동인은 1917년, 동경 사립 천단화학교(川端畵學校)를 다니고 있었으며, 김환도 동경의 어떤 사립미술학교를 다니고 있었다. 『폐허』 동인에 참가했던 김찬영은 잡지 『폐허』 창간호가 1920년 7월에 나오기 전에 탈퇴하고 『창조』 동인에 가입했다.[71] 또 1921년 3월, 김환의 추천으로 오스카 와일드 연구가 임장화가 회원으로 가입했다.[72] 폐허 동인은 김억, 오상순, 변영로, 염상섭을 비롯해 함께 어울린 나혜석과 김찬영이었다. 두 동인은 문인집단이지만, 참가자들 가운데 미술가들이 적지 않을 뿐만 아니라 나혜석은 회화 창작과 문필을 아울렀으며, 김찬영, 김환, 임장화, 변영로 들은 모두 미술과 문학 관련 문필 활동을 하는가 하면 서구예술론을 발표하기도 했다. 이처럼 문학인과 미술인 들이 어울린 두 동인 집단의 분위기는 다음과 같았다.

"폐허사에는 문학을 사랑하는 불평객들이 운집하였다. 그러니 모이면 그대로 멍멍히 바라다만 보고 앉아 있을 수 없고, 시 이야기, 소설 이야기, 인생 이야기 끝에는 으레껏 술 이야기가 나왔다. 술은 감흥을 북돋고, 감흥은 술을 불렀던 것이다."[73]

안석주는, 창조 동인들은 '외국의 문화를 수입하여 새로운 조선의 문화를 건설하자'고 했으며, 폐허 동인들은 '자연주의를 수입하였으나, 세간에서는 일종의 퇴폐주의적인 경향이 있다고' 들 한다고 썼다. 그들은 안석주의 말대로 '그 당시의 절망적인 분위기 속에서 영위'[74]하고 있었다. 3.1민족해방운동 앞뒤의 시절에 이들 동경 유학생들의 절망이 어떤 것인지 알 길은 없지만, 이들은 외국의 문화 수입 및 절망스런 분위기를 바탕삼아 서구 근대주의 문예사상과 양식을 받아들였다.

전람회

3.1민족해방운동이 일어난 뒤 그 해에 개인으로는 김우범(金寓範)과 안중식, 단체로는 일본인 타카기 하이쓰이(高木背水)가 주도하는 조선양화동지회, 고려화회, 서화연구회가 전람회를 열었다. 1919년 7월에 김우범이 금강산 여행을 마치고 일본 여행을 떠나는 길에 강경에서 서화회를 열었다.[75]

1919년 11월 15일, 보성고보 강당에서는 안중식의 추도식이 열렸는데 그가 남기고 간 작품들 전람회도 함께 열렸다.[76] 서화연구회도 12월 5일과 6일 이틀 동안 삼월백화점에서 전람회를 열었다. 서화연구회 전람회는 50여 점이 나온 조그만 전시회였지만, 초대인사들은 이완용, 민병석, 박기양은 물론 일본인 쿠이와케(國分) 사법부장관을 비롯한 귀족들 이백여 명을 초대한 호화판이었다.[77] 『매일신보』 또한 연 사흘 동안 사진과 더불어 규모있는 기사를 내보냈다.[78] 12월에는 서화연구회와 고려화회 회원들이 작품전람회를 열었다.

1920년에 접어들어서도 2월 8일, 인천에서 김우범이 서화회를 연 이래, 3월에 김유탁 소장 고금서화진열회, 4월에 김규진 액자전, 5월에 일본인 이시이 코우후우(石井光楓)전, 9월에 부인 수예품 전람회, 11월에 예성회 주최 심무(心畝) 김창환(金彰桓) 화회, 12월에 일본인 키무라 타이오(木村太雄)전이 열렸다. 그 가운데 해동관에서 열린 예성회의 심무화회는 올해 요절한 심무 김창환을 추모하는 기념행사로 정대유, 변관식, 이상범, 이완용, 변종헌, 김창환, 이용우, 강필주 들이 90여 점을 냈다. 이것은 당대의 이름 높은 미술가들이 참가한 전시회로 화단의 활기를 예고하는 전시회였다.

1919-20년의 미술 註

1. 김찬영,「서양화의 계통 및 사명」,『동아일보』, 1920. 7. 20-21.
2. 김찬영,「서양화의 계통 및 사명」,『동아일보』, 1920. 7. 20-21.
3. 김환,「미술론」,『창조』, 1920. 2.
4. 김환,「미술론」,『창조』, 1920. 2.
5. 극웅,「르네상스」,『창조』, 1919. 3.
6. 극웅,「르네상스」,『창조』, 1919. 3.
7. 노자영,「예술적 생활」,『학지광』제6호, 1915. 7.
8. 박경수,「노월(蘆月) 임장화의 유미주의 수용과 문학」,『한국근대문학의 정신사론』, 삼지원, 1993 참고. 박경수는 이 글에서 노월과 야영(夜影)이 임장화임을 밝히고 있다.
9. 황석우,「일본 시단의 2대 경향」,『폐허』, 1920. 7.
10. 김억,「요구와 회한」,『학지광』제10호, 1919. 9.
11. 김억,「요구와 회한」,『학지광』제10호, 1919. 9.
12. 임장화,「예술가의 둔세」,『매일신보』, 1920. 3. 13-19.
13. 임장화,「중성주의」,『매일신보』, 1920. 1. 30-2. 1.
14. 김억은 1924년 무렵, 자신의 앞선 시대를 비판하고 '조선심 또는 향토혼'으로 새로운 출발을 했다. 김억,「조선심을 배경삼아」,『동아일보』, 1924. 1. 1.(박경수,「김억의 민요시 지향론」,『한국근대문학의 정신사론』, 삼지원, 1993.) 이같은 김억의 사상미학 편력은 뒷날 김용준의 미학적 편력과 엇비슷하다는 점을 떠올리기 바란다.
15. 변영로,「동양화론」,『동아일보』, 1920. 7. 7.
16. 변영로,「동양화론」,『동아일보』, 1920. 7. 7.
17. 유필영,「조선과 예술」,『서광』, 1920. 1.
18. 유필영,「조선과 예술」,『서광』, 1920. 1.
19. 장도빈,「예술천재론」,『서울』, 1920. 10.
20. 이병도,「조선의 고예술과 오인의 문화적 사명」,『폐허』, 1920. 7.
21. 이병도,「조선의 고예술과 오인의 문화적 사명」,『폐허』, 1920. 7.
22. 야나기 무네요시(柳宗悦),「조선인을 상(想)함」,『동아일보』, 1920. 4. 12; 야나기 무네요시,「조선 벗에게 정(呈)하는 서(書)」,『동아일보』, 1920. 4. 19 참고.
23. 야나기 무네요시,「서구명화복제전람회 개최에 대하야」,『동아일보』, 1921. 12. 2-4.
24. 1930년대에 이르러 조선시대의 미에 대해 야나기 무네요시는, '자연스럽고 건강하고 단순하고 무사(無事)하다. 그리고 거기에는 무기교의 기교, 불합리의 합리, 무유호추(無有好醜) 등 불이미(不二美)가 있다'고 보았다.(이즈미 치하루(泉千春),『야나기 무네요시(柳宗悦)의 한국미론과 종교철학』, 이화여자대학교 대학원 한국학과, 1994 참고.)
25. 이즈미 치하루(泉千春)는 1920년대의 비애의 미론에 대해서 일제 관학자들의 미술사관과 달리 한국미술의 독자성과 조선시대 미술의 우수성을 확신하고 있는 바탕 위에 '심리학적 미학의 입장에서 언급'한 것이라고 가리켰다.(이즈미 치하루(泉千春),『야나기 무네요시(柳宗悦)의 한국미론과 종교철학』, 이화여자대학교 대학원 한국학과, 1994.)
26. 박종홍,「조선미술의 사적 고찰」,『개벽』, 1922. 4-1923. 5.
27. 고유섭,「금동미륵반가상의 고찰」,『신흥』, 1931. 1.
28. 조선미,「야나기 무네요시(柳宗悦)의 한국미술관에 대한 비판 및 수용」,『한국현대미술의 흐름』, 일지사, 1988.
29. 이구열,「한국의 근대화랑사」,『미술춘추』, 1979. 4-1982. 5.
30. 채필을 해외에 자랑하던 나정월 여사,『삼천리』, 1931. 6.
31. 김은호 지음, 이구열 씀,『화단일경』, 동양출판사, 1968, pp.72-73.
32. 김은호 지음, 이구열 씀,『화단일경』, 동양출판사, 1968.
33. 이구열,『근대한국미술사의 연구』, 미진사, 1992, p.103.
34. 킨우초우한(金寓鳥範) 화백 휘호,『매일신보』, 1919. 7. 5.
35. 래7일 개최되는 김유탁 화가의 고금서화 진열회,『매일신보』, 1920. 3. 5.
36. 이도영 일본 방문,『동아일보』, 1920. 5. 17.
37. 김복진,「협전 5회 평」,『조선일보』, 1925. 3. 30.
38. 현금 중국예원의 거장 오창석 노인,『동명』, 1922. 11. 19.
39. 이구열,「안중식 - 전통의 계승 - 근대 한국화의 개창」,『근대한국미술사의 연구』, 미진사, 1992, p.71.
40. 조선예술계의 거장 - 안심전 화백 장서(長逝),『매일신보』, 1919. 11. 4.
41. 특사 - 이지용,『만세보』, 1906. 12. 23.
42. 김순일,『덕수궁』대원사, 1991, p.80.
43. 김은호 지음, 이구열 씀,『화단일경』, 동양출판사, 1968, pp.36-68.
44. 김은호 지음, 이구열 씀,『화단일경』, 동양출판사, 1968, p.70.
45. 금년도 별무신기,『동명』, 1923. 1. 7.
46. 이구열,『근대한국화의 흐름』, 미진사, 1983.
47. 이구열,『근대한국화의 흐름』, 미진사, 1983, pp.113-114.
48. 김은호 지음, 이구열 씀,『화단일경』, 동양출판사, 1968, p.94.
49. 김은호 지음, 이구열 씀,『화단일경』, 동양출판사, 1968, p.105.
50. 김은호 지음, 이구열 씀,『화단일경』, 동양출판사, 1968, p.92.
51. 이승만,『풍류세시기』, 중앙일보사, 1977, p.224.
52. 이구열,『근대한국화의 흐름』, 미진사, 1983, pp.113-114.
53. 창덕궁 내전벽화,『조선일보』, 1920. 6. 25.
54. 김은호는 이 벽화사업에 대해, 황실이 처음엔 일본인들에게 맡기고자 했지만 순종의 뜻으로 조선인들에게 넘어왔다고 회고하면서 친일귀족으로서 윤비의 큰아버지이자 황실 일을 돌보고 있던 윤덕영(尹德榮)의 역할이 컸음을 밝히고 있다.(김은호 지음, 이구열 씀,『화단일경』, 동양출판사, 1968.)
55. 창덕궁 내전벽화,『조선일보』, 1920. 6. 25.
56. 창덕궁 내전벽화,『조선일보』, 1920. 6. 25.
57. 최열,『근대 수묵채색화 감상법』, 대원사, 1996 참고. 1986년 1월, 문화공보부 문화재관리국이 창덕궁 보수정화사업의 하나로 이 벽화들에 대해 먼지를 털고 다시 배접했다.(이 벽화가 붙어 있는 건물들은 모두 일반인 관람 금지구역이다. 개방할 수 있는 방안을 찾아야 하겠다.)
58. 김원용,「조선조 왕릉의 석인 조각」,『한국미술사연구』, 일지사, 1987, p.225.
59. 미학과 조형 잣대를 달리해서 볼 필요가 있는 대목이다.
60. 예술계의 선구자,『매일신보』, 1920. 11. 23.
61. 금월말 폐회하는 서화미술회,『조선일보』, 1920. 6. 19.
62. 금월말 폐회하는 서화미술회,『조선일보』, 1920. 6. 19.
63. 당시 신문 기사 및 회원이었던 이승만의 되풀이되는 몇 차례 증언(이승만,『풍류세시기』, 중앙일보사, 1977, p199, pp.231-246)과 조용만의 증언(조용만,『30년대의 문화예술인들』, 범양사, 1988.

p.60.)이 모두 다르다. 따라서 그 가운데 공통 이름을 추적해 뽑은 것이다.

64. 고려화회 출현, 『매일신보』, 1919. 11. 25.
65. 이승만, 『풍류세시기』, 중앙일보사, 1977, pp.246-247.
66. 고희동, 「신문화 들어오던 때」, 『조광』, 1941. 6.
67. 고 심전 화백의 유묵 기념엽서, 『매일신보』, 1920. 1. 7.
68. 회원의 동정, 『서화협회 회보』 제1호, 1920. 10. p.20.
69. 리도영 씨 동경에, 『조선일보』, 1920. 5. 20.
70. 금월말에 폐회하는 서화미술회, 『매일신보』, 1920. 6. 19.
71. 김동인, 「조선문학의 여명 창조 회고」, 『조광』, 1938. 6. 김동인은 이 글에서 김환에게 '늘 김군에게 미술평론이나 쓰라고 충고 내지 강권을 하였다'고 썼다.
72. 남은 말, 『창조』 제9호, 1921. 5.
73. 안석주, 『안석영문선』, 관동출판사, 1984. p.144.
74. 안석주, 『안석영문선』, 관동출판사, 1984. p.144.
75. 킨우초우한(金寓烏範) 화백의 휘호, 『매일신보』, 1919. 7. 5.
76. 고 안화백 추도식, 『매일신보』, 1919. 11. 16.
77. 서화연구회전람회, 『매일신보』, 1919. 12. 3.
78. 서화전람회에 내어놓을 칠척의 큰 붓, 『매일신보』, 1919. 12. 5; 장권의 시화진림회, 『매일신보』, 1919. 12. 6.

1921년의 미술

이론활동

전통과 자주성　『서화협회 회보』제1호에는 김돈희의 「서의 연원」과 「서도 연구의 요점」, 이도영의 「동양화의 연원」과 「동양화의 강구」, 고희동의 「서양화의 연원」과 「서양화를 연구하는 길」이 실렸다.

이도영은 글에서, 수묵채색화의 연원을 조선에서 시작하지 않고 중국에서 시작하는 이유는 "아(我)의 서화가 원시(原是) 피(彼)로 종(從)하여 래(來)"[1]한 탓에 '부득불 그 연원을 중국의 창시시대로부터 시작하는 것밖에 다른 뜻이 없다'고 힘주어 밝혔다. 물론, 이도영의 생각대로 그림이 중국에서 발생한 것도 아니고 또 중국 그림을 받아들여 시작한 것도 아니다. 이도영의 글에서 눈길을 줄 대목은, 그림의 연원을 중국에 두고 시작하는 이유를 남달리 변명하려는 생각이라 하겠다. 도서 발행부장 자격으로 오세창의 「화가열전」[2]을 실어 조선화가를 소개하는 이도영의 뜻 또한 그러한 것이겠다.

고희동은 서양 그림과 동양 그림의 차이를 무시할 만큼 대담한 견해에 바탕을 두고 서양화를 연구함에 있어 인격 수양에 먼저 힘쓰라는 주장을 펼쳤다. 고희동은 그림이란 남다른 게 아니라 "각각 작자의 마음대로 그리어 천연의 현상에 소감(所感)된 기분이 화폭에 충일하면 그것이 곧 위대한 작품이 되고 우아한 취미가 차(此)에서 생하는"[3] 것이라고 주장했다. 그런데 동양과 서양은 기후라든지 역사와 관습이 달라 기분이 다소 차이가 있어 작법(作法)이 다르므로 다음처럼 해야 한다고 썼다.

"그러하므로 우리는 그 재료를 이용하고 그 화법을 연구하여 우리의 기분을 발휘함이 가(可)하고, 그 작법의 여하와 색채의 여하를 한갓 서양인과 같이하고자 하는 표준 하에서 학(學)하기에 역(力)을 비(費)할 의미는 무(無)하도다."[4]

작법과 색채에서 서양의 잣대를 따를 필요가 없다는 이런 주장은 자주성 넘치는 서양미술 수용론이라 하겠다. 그런데 이

같은 견해는 다음처럼 소박한 서양 그림 이해 수준 및 미술론에 바탕을 둔 것이다. 고희동은 서양 그림이란 "화법(畵法)에 취(就)하야 논하건대…천연의 현상에 소감(所感)되는 기분을 발휘한다 함은 즉 천지간에 삼라한 만상이 모두 그 자연의 미를 다투어 드러내니 이것이 우리의 스승"[5]이라면서 '때에 따라 변하는 현상을 보고 느끼는 기분을 충분히 그리는 것'이라고 설명한다. 이 대목은 인상파를 떠올려 쓴 듯하다.

그런데 고희동은 작가의 느낌이란 사람의 성격에 따라 달라지는 것이어서, '인격이나 성품이 고상하면 그 자연미에 소감이 순결할지니 따라 고상한 작품이 이뤄질 것'이라고 주장했다. 그런 점에서 생각해 볼 때, 동양의 그림이나 서양의 그림을 막론하고 다음처럼 해야 한다고 썼다.

"동서양을 막론하고 그들의 생활이 청고(淸高)하여 세리(勢利)에 추향(趨向)치 아니하였으니 위대한 작품을 성(成)하고자 함에는 먼저 그 수양을 힘쓸지어다."[6]

이처럼 서양미술에 대한 이해의 소박함과 인격 수양을 알맹이 삼는 미술론 탓에 작법과 색채에서 서양의 표준을 따를 필요가 없다고 주장할 수 있었던 듯하다. 아무튼 이러한 미술론은 동양 고전에 뿌리를 두는 것으로, 자주성 넘치는 서양그림 이식론 또는 주체성에 바탕을 둔 서양그림 이해의 한 유형임에 틀림없다. 이같은 사상은 서구화 지상론에 맞서는 것이기도 하다.

조선미술 쇠퇴론　『서화협회 회보』창간호에 회장 김돈희는 「창간의 사(辭)」[7]를 통해 회지 발간의 목적을, 서화를 배우려는 이들에게 '옛 사람의 신수(神髓)를 추구하며 지금 사람의 고명한 찬론(撰論)을 망라하여 회보에 실어, 우리나라의 지도자들에게 제공하려는 취지'라고 썼다. 이같은 취지는 말할 것도 없이 이른바 조선미술 쇠퇴론을 염두에 둔 것이다. 옛날의 미술이 대단했다고 전제한 김돈희는 최근 6, 70년을 돌이켜 '여(如)히 서화의 위미쇠약(萎靡衰弱)함이 타(他)에 비할 것

이 무(無)하니 어찌 개탄할 것이 아니겠느냐'고 되묻고 그러니 회보를 불가불 발행하는 것이라고 주장했던 것이다.

이른바 조선미술 쇠퇴론은 축사를 쓴 보성고보 교장 정대현(鄭大鉉), 조선상업은행 취체(取締) 김진옥(金鎭玉), 휘문고보 교장 임경재(任璟宰), 장덕수(張德秀), 김명식(金明植)에게서 한결같이 나타나고 있다. 장덕수는 "일찍이 극동에 광채를 발휘하던 조선의 위대한 예술은 이제 어데 있으며, 천지로 더불어 창작을 같이하고, 한가지로 기쁨을 나누던, 당시 조선인의 풍부한 생활은, 이를 이제 어데서 가히 구하여 볼꼬, 아, 예술이 쇠잔하는 곳에, 생활이 또한 파멸을 당하였도다"[8]라고 썼고, 김명식은 "조선의 자연이 황폐한가. 그 미를 발견치 못한 소이이며, 문명이 열비(劣卑)한가. 현묘한 실체에 화(華)와 용(用)을 식(飾)치 못한"[9] 탓이라고 썼다. 임경재는 다음처럼 썼다.

"모든 것이 불완한 우리 사회는 과연 미술에도 줄이고 지냅니다. 시가, 음악, 서화, 조각 등 미술에 무엇 하나이 남의 앞에 내어놓고 자랑할 만한 것이 있는가요? 우리도 조상에서는 상당히 자랑할 만한 모든 미술품이 있는 것은 사실이지만은 조상 잘난 것으로만은 쓸데없습니다. 부자의 아들이 유산을 탕진하고 무한한 고초의 생활을 하면서 석일(昔日)의 부모 밑에서 호강하던 생활담을 하며 한탄하는 것과 일반이올시다."[10]

올해 서화협회전람회에 즈음한 한 논객의 글「서화협회전람회 소감」[11]도 이른바 조선미술 쇠퇴론을 되풀이하고 있다. 논객은 남달리 그 원인을 '우리 사회가 예술에 대해 이해가 형편없고 예술가를 존상(尊尙)할 도(道)를 알지 못하며 반대로 이를 장인의 말기(末技)와 여(如)히 천시하였다'는 데서 찾았다. 논객은 근대 이래로 천재가 나오지 못하는 것도 그 쇠퇴의 한 이유지만 '예술에 대한 이해가 없는 사회로부터 예술가를 학대하였음이 그 주요 원인'이라고 못박는다. 논객은 다음처럼 썼다.

"예술에 대한 사회의 박정(薄情)은 서화가로 하여금 종일 고로(苦勞)케 하고도 피(彼)에 대하여 호구의 책도 풍부히 공급치 못하매 피(彼)는 천분(天分)을 발휘하기에 충분히 수양할 기회를 갖지 못하였고 예술에 대한 사회의 경멸은, 서화가를 시(視)하기에 일종의 장공(匠工)으로서 하여 비록 비범한 기재(器材)로 상당한 일품(逸品)을 산출할지라도 촌호(寸毫)의 경의를 표(表)치 아니하매 피(彼)로 하여금 풍부한 천분을 포(抱)하고도 종내 자포자기에 함(陷)한 사(事)가 비비(比比)하였나니 실로 차(此) 시기는 조선예술사상에 가장 비참한 일 항(一項)을 점할 것이로다."[12]

그러면서 이제 각성하는 길 위에 있으며, 따라서 예술에 대한 이해도 점차 보급되며, 예술가에 대한 존경도 점차 증장하고 있으니 예술가들에게는 실로 좋은 기회라고 쓰고 있다. 이어 논객은 '약자의 불평을 토하기에 시사(是事)할 금일이 아니요 냉정히 내성하고 충성히 자려(自勵)하여 각자 천분의 발휘에 노력하여서 조선 예술계의 부흥을 기성할 금일'이라고 말한다.

논객의 근세사 쇠퇴론, 근대미술 쇠퇴론은 일제 미술사학자들과 최남선 들의 식민미술사관을 따르는 것이다. 회화사에서만 보더라도 거장들과 뛰어난 전문화가와 천재 들이 18-19세기에 줄줄이 태어나 활약했으며, 특히 논객이 쇠퇴했다고 주장하는 바로 그 무렵은 장승업, 채용신, 오세창, 안중식 같은 거장과 천재가 활약했거나 꽃피우고 있던 시기였다.

예술지상주의 당대 유미주의자 임장화는「이단자의 경구(警句)」를 발표했는데 이는 일종의 예술지상주의 선언과도 같은 것이었다.

"이 세상에 지금 제일 중대하게 볼 두 시대가 있다. 하나는 …예술이 경탄할 만한 기적을 행할 때요, 또 하나는 인생이 예술을 완전히 모방하게 될 때, 곧 예술이 현실의 대신으로 전 세계를 지배할 것. 예술은 언제든지 인생을 노동에서 구제한다."[13]

문학사가 박경수에 따르면 임장화는 1921년부터 1923년 사이에는 김명순(金明淳)과, 1924년부터 1925년 사이에는 김일엽(金一葉)과 같은 당대 여류문인들과 동거를 했다. 연애찬미론을 내세운 그의 무질서와 방탕은 끝내 모든 것을 파탄으로 몰고갔다.[14] 임장화는「미지의 세계」에서 다음처럼 썼다.

"내가 악을 찬미함은 악 그것 가운데 미와 경이가 있는 까닭일세. 내가 정사(情思, 情事 혹은 情死?)와 간통을 찬미함은 여기에 불과 같은 정열이 있는 까닭일세."[15]

이같은 예술지상주의에 깊이 빠졌던 김찬영은 '미란 우리 감정에 어떠한 쾌감을 일으키는 것'이라고 주장하는 가운데 서구 근대주의 미술론을 펼쳤다. 당대 유미주의자 김찬영은 새 해 벽두에 후기 인상파와 입체파를 소개하는 글을 발표했다. 김찬영은 이러한 유파를 소개하는 가운데 현대예술의 생명을 다음과 같은 것이라고 썼다.

"시간적·공간적·사회적·국민적·인습적 모든 이지와 공

포를 벗어 놓고 영적 적라(赤裸)의, 자기의 자유로운 감정과 속임없는 감각의 표현…"16

김억이 번역한, 프랑스 상징주의 시인들을 앞세운 시집 『오뇌(懊惱)의 무도(舞踏)』 머리글에서 김찬영은, 삶이란 온통 오뇌와 아픔으로 차 있으니 춤이라도 추어 찰나의 열락을 구하는 가락이요, 향기로운 남국인 서양에서 그것을 구해야 한다고 썼으며, 또 근대인이 겪는 육체와 정신의 모든 질곡에서 벗어나 향기·색채·리듬의 별세계에서 소요한다고 쓴 변영로는 그것에 선구(先驅)의 의의가 있다고 썼다. 그 밖에 김찬영은 「톨스토이의 예술관」17을 발표했고, 논객 효종은 일본인 우메자와(梅澤)의 글 「표현주의의 유래」를 번역, 소개했다.18

미술가

1921년이 끝나가던 12월 22일, 서화협회 회원 오세창과 최린이 나란히 출옥했다.19 3.1민족해방운동 때 민족대표로 활동하여 체포되어 3년 징역형을 선고받고 투옥당했던 이들은 몇 개월 감형을 받았다.

지창한, 김응원 별세 1월. 함경북도 무산의 자기 집에서 지창한이 세상을 떠났다.20 지창한은 서화를 아우른 수묵채색화가로 1851년에 무산에서 태어나 끝까지 그곳을 떠나지 않았다. 대담할 정도로 거친 먹놀림으로 강한 분위기의 작품을 그려 더할 나위 없는 새 감각을 발휘한 화가로 19세기 후반기 신감각주의의 마지막 화가라 이를 만하다. 대담한 실험과 모색으로 말미암아 미술사학자 이원복은 작품 〈설경산수〉를 가리켜 "화가 자신의 개성만으로 화풍을 설명하기에는 수긍키 힘든 강한 외래적 요소가 깔려 있는 바 바로 일본의 영향"21을 받은 것으로 짐작할 정도였다.

어떤 사정으로 서화협회를 탈퇴한 김응원22이 10월에 세상을 떠났다. 김응원이 서화협회를 탈퇴한 사정은 서화미술회 총무로 있을 때인 지난해, 창덕궁 벽화를 둘러싼 잡음과 관련이 있는 듯하다. 아무튼 1855년에 태어난 김응원은 대원군의 지극한 사랑 속에 경성서화미술원, 서화미술회 강습소 교수를 지냈고 글씨와 난초 그림으로 이름을 떨치던 화가였다. 김응원은 김정희와 대원군의 화법을 대물림한 화가로, 식민지 시대정신을 상징하는 사군자 양식을 기교에 넘치게23 즐겨 그렸다. 이를테면 1920년 작품인 듯한 창덕궁 소장 대작 〈석란(石蘭)〉은 꿈속의 난초 밭을 거니는듯 환상의 분위기를 풍기고 있다.

김진우 투옥 1921년 6월 9일, 만주 안동에서 신의주로 몰래

난초 그림의 대가 김응원(왼쪽)은 대원군의 제자였다. 독립군 경력을 지닌 김진우(오른쪽)는 1921년부터 3년 동안 투옥당했다.

배를 타고 건너 기차를 타는 데 성공한 김진우는 곧장 일제경찰에 체포당했다. 6월 20일에 검사국에 압송당한 김진우는 '중국 상해에서 많은 조선인이 조선독립을 달성할 목적으로 그곳에 조직한 조선독립정부 입법기관인 의정원 강원도 대표의원으로 뽑혀 이것을 승락하고 취직하여 금년 1월 무렵까지 안녕질서를 방해한 사실'24 혐의로 한 달 뒤, 신의주 법원에서 3년 구형에 3년 언도를 받았다.25 상고를 했지만 기각당한 김진우는 황해도 서흥감옥에서 만 3년의 옥살이를 시작했다.26 김진우가 체포당해 겪은 일을 경성고등법원 판결문은 다음과 같이 쓰고 있다.

"범죄의 유무도 묻지 아니하고 먼저 경관 4인이 피고를 둘러싸고 1인은 권총을 겨누고 1인은 곤봉으로 머리를, 2인은 우신봉(牛腎棒)으로 미리 벗겨 놓은 몸을 난타하여 장시간에 걸쳐 받은 고문 때문에 기절하기를 3차, 다시 회생하기도 3차에 이르렀다. 기타 심문에 받은 종종(種種)의 악형은 도저히 붓과 말로써 표현하기 어려워 이것이 문명국 경찰관이 감히 행할 수 있는 일인가 생각된다. …경찰관이 피고인을 고문한 사적(事迹)은 이를 증명할 만한 것이 없고… 논지 중 경찰관의 고문의 결과 작성된 조서만을 신용하고 추호도 피고인에게 변론을 허용하지 않은 판결이라는 점은 채용하기에 부족하며 기타는 피고인이 자기가 사실이라는 것을 진술하여 원심의 전권에 속한 사실의 인정을 비난하는 데에 불과하므로 상고할 이유가 되지 못한다."27

김진우는 감옥 안에서 자리밥을 뜯어 왕골붓과 짚붓으로 끝없이 대나무를 그렸다. 감옥은 김진우의 학교였다.28 그렇게 해서 김진우는 '사실과 상징의 세계'29를 일궈냈다. 김진우는 어릴 때부터 모시던 의병장 유인석(柳麟錫)이 1915년, 만주 봉천성에서 서거하자 중국을 유랑하다가 조국에 돌아왔고 1918년, 서화협회 창립 뒤 정회원 추천 때 자격을 얻었다. 이 무렵 그는 "이미 서화가로 일가를 이루어 그의 묵죽은 서울화단에서

상당한 성가를"[30] 얻고 있었으니 자연스런 일이다. 그런데 한창 재판을 받고 있을 때인 1921년 10월 23일자 발행『서화협회 회보』제1호「회원 씨명 급 주소」에 김진우의 이름이 빠져 있다. 다음해 3월 13일자 발행 제2호에는 다음과 같은 글이 실려 있다.

"제1호를 편집할 때에 주의를 십분치 못하여 착오된 점이 불소(不少)한 중 회원 방명록 정회원 중에 일주 김진우 씨가 탈락되었사옵기 편자의 부심(不審)을 사(謝)하오며 자(玆)에 삽입함."[31]

부주의로 착오를 일으킨 것이라고 밝혔으니 달리 짐작할 일은 아니지만 짓궂게 따진다면, 두려움 탓에 일부러 뺐을지도 모르겠다.

단체 및 교육

통영서화예술관, 서화지남소 1921년 10월, 통영(統營)의 서화가 김○윤(金○潤)은 인물과 화조에 이름 높은 서울의 화가 김권수(金權洙)와 서예가 박면지(朴勉之)를 초청하여 통영 조일정(朝日町)에 서화예술관을 창설했다.[32] 서화예술관은 교육을 꾀하는 한편 서화전람회 개최도 계획하고 있었다. 서화예술관의 취지는 다음과 같다.

"문화의 발전은 예술의 향상 발달함을 따라 그 서광이 나타나는 것이다. 보라, 옛날 우리의 조선(祖先)은 얼마만한 예술적 천품이 풍부하였으며 얼마만한 문화적 생활을 지속하여 남과 같이 비견(比肩)하여 살던 과거의 역사를! 아 오인(吾人)은 이 잃은 역사적 자랑거리를 회복하려면 이제 또 얼마나 분투와 노력을 계속하여야 할 것인가! 말이 이에 이르러서는 감고회구(感古懷舊)하는 흔연일탄(欣然一歎)으로써 오직 제위(諸位)의 현명한 결단에 맡길 뿐이다. 그런데 만근(輓近) 각지에서 서화예술회 등이 종종 생긴다 함은 가히 흔희(欣喜)할 현상인 바 통영에서도 그와 같은 순미(純美)한 기관을 창설코자 하여…"[33]

평양 출신 서화가 김유탁은 1921년말에 인천 관민 유지의 초청으로 용금루(湧金樓)에서 휘호회를 열었다. 그 뒤 일본인 동호자 수십 명의 청으로 서화지남소(指南所)를 개설하고 지원자를 모집해 서화 교육을 시작했다. 일차 교육이 끝나자 이차로 조선인 동호자를 위한 교육을 펼칠 계획으로 그 방침을 발표했다.

"1. 기한 및 시간은 12월 1일부터 명년 1월 말일까지 일요 및 축제일을 제하고는 매일 하오 1시부터 5시까지 지원자의 편의한 시간에 내소(來所) 연구케 한다 하며, 1. 연구 지원자는 주소 씨명을 기록한 원서에 금 2원을 첨부 제출하면 해소(該所)에서는 즉시 학습권(10회분) 1책을 주는데 차(此)를 매래소시(每來所時)마다 일 매씩 지참하면 지원하는 서화를 교수한다 하며, 1. 처소는 당분간 시내 중정(仲町) 일함(一咸)여관 내에 예정…"[34]

관립미술학교 계획 3.1민족해방운동 뒤 조선 민중들 사이에 향학열이 매우 높아졌다. 지식인들 또한 회장 이상재(李相在)를 비롯해 장도빈(張道斌) 들이 참가한 조선교육회를 1920년 6월 26일에 발족시키고 순회 강연회를 열곤 했다. 이에 총독부는 1921년 봄, 조선교육령 개정을 위한 교육소사위원회를 설치했다. 모두 16명의 위원 가운데 조선인은 이완용을 비롯한 3명이었다. 총독부는 이같은 과정을 거쳐 1922년 2월 6일자로 새로운 교육정책에 따른 신교육령을 발포했다. 그들은 "조선의 교육이 일본 내지와 동일한 제도에 의하여 시행하기에 이른 것"[35]이라고 선전했다. 그것은 식민지 교육정책을 철저하게 일본화시키겠다는 뜻이었다.

총독부는 1921년 8월 '서화미술에 관한 지식, 기예를 교양하는 교육기관'을 세우겠다고 발표하면서 예산 관계상 1년 뒤엔 준비를, 2년 뒤에 일부 개교하겠다고 덧붙였다. 이같은 계획은 문화정치 구상의 하나로 교육과 산업진흥 정책의 하나였다. 이 무렵 미술교육은 모든 초중등학교에서 이뤄지고 있었으며 강습소 또는 사숙에서 전문 미술교육이 이뤄지고 있었다. 그러나 왕립은 물론 관립 전문교육기관은 여전히 없었다. 이에 서화협회가 적극 찬성하고 나섰으며[36] 언론들 또한 빠른 설립을 촉구하는 사설을 내놓는 따위의 관심을 보였다.[37] 서화협회 회장 김돈희는 다음과 같이 말했다.

"찬란하던 조선 고대의 미술이 위미(萎靡)쇠퇴한 현금 상태에 지(至)한 것은 제반 원인이 허다하다 할지나, 결국은 예술적 교육기관의 불비(不備)와 미술적 천재를 발양(發揚)할 기회가 무(無)함에 귀착할 것이라. 최근 수백 년 이래로는 미술에 대하여 장려는 고사하고 한인(閑人)의 한사(閑事)라 하여 배척함이 아니면, 장인의 말기(末技)라 하여 천시하는 폐풍이 우심(尤甚)하였으므로, 조선인 특유의 천재를 발휘치 못하여 금일에는 반(反)히 인후(人後)에 낙(洛)하는 비경(悲境)에 온 것은 인아(人我)가 공히 유감으로 사(思)하는 바이라 하노라. 연(然)이 만근(輓近) 이래로 차(此) 방면에 유의하는 인사가 허다하고, 금반(今般)에 당국에서 미술학교를 설치할 계획이

유(有)하여 내후년도부터 수업을 개시하게 된다 한즉, 차(此)는 실로 희행(喜幸)을 부승(不勝)할 바이라. 하사(賀辭) 축사를 술(述)하는 동시에 일언으로 요망할 것은 학교 설립에 대하여 가급적 완전한 설비와 학교 당국자나 교원에 대하여는 학술 포부와 동시에 엄격히 인격자를 선택하여 조선미술계에 신기원을 작(作)하는 초유의 사(事)로 하여금 완전한 기초가 성립케 함이라 하노라."[38]

　도화서 및 사숙 교육 또는 20세기에 접어들어 우후죽순처럼 생긴 여러 학교의 미술교육을 무시한 김돈희는 그같은 사실 왜곡을 바탕삼아 교육기관이 없어 미술이 쇠퇴했다는 식의 무리한 논리를 펼치고 있다. 엉뚱하게 조선미술 쇠퇴론을 들먹일 게 아니라, 관립 교육기관이란 어떤 사회에서건 전문역량을 양성하는 토대이므로 당연히 있어야 하는 기관임에도 지금껏 꿈쩍도 하지 않았던 총독부, 또 도화서를 폐지한 뒤 대안을 서화미술회에서 찾은 황실을 꾸짖을 문제였다.[39] 아무튼 해가 지나도 총독부는 학교 설립 약속을 지키지 않았다. 일본정부가 예산을 문제삼아 부결시킨 탓이다.

서화협회

서화협회 3.1민족해방운동을 앞뒤로 이뤄진 서화협회의 창립과 분열, 고려화회의 등장, 안중식, 조석진 들의 죽음, 서화미술회의 폐회 따위의 사건들은 화단의 전환을 요청하는 시대정신의 표현과도 같은 것이었다. 이도영은 그런 요청에 적극 나섰던 '미술계의 국보'였다. 일본에서 개인전을 열고 8개월 만에 귀국한 이도영은[40] 동료들이 1921년 1월 벽두에 열어준 귀국환영회[41]에 참석했고 곧이어 2월 26일, 장교동 사무실에서 임시총회를 열었다. 이 자리에서 3대 회장으로 정대유를 뽑고 제3차로 정회원 6명을 추천해 뽑았으며, 1차로 특별회원 31명, 명예회원 29명을 추천하는 등 조직을 정비하고[42] 4월에 전람회를 열기로 했다.[43] 1921년 10월 직전 회원 규모는 정회원 48명, 특별회원 31명, 명예회원 29명이었다.[44]

　『동아일보』는 '구예원(舊藝苑)에 신광명, 조선서화의 부활을 위하여'라는 기대 가득 찬 말투로 전람회를 예고했고, 문을 열자 『매일신보』는 '오채영롱한 전람회', 『동아일보』는 '만자천홍의 미관'이라고 치켜세우기에 바빴다.

　전람회를 성공적으로 이끈 서화협회는 4월 30일, 제2차 정기총회를 열고 사표를 낸 정대유 후임으로 4대 회장에 김돈희를 뽑았으며 총무와 간사는 연임시켰고,[45] 활약이 대단했던 이도영에게 회보 편집책임을 맡겨 도서 발행부장으로 선출했다.[46] 곧이어 5월 15일, 보성고보에서 조석진 추도회 및 유묵전람회를 열었다.[47]

　추도회는 안종원의 사회로 유병필(劉秉珌)이 추도문을 읽

조석진 서거.(『동아일보』 1921. 5. 16.)
서화협회는 지난해 세상을 떠난 조석진을 추모하는 행사를 치렀다.
이 자리에는 이도영을 비롯한 제자들과 함께 외손자 변관식이
유족 대표로 답사를 했다.

었으며 고희동은 조석진 약전을 소개했다. 그리고 조석진의 오랜 벗 한만용(韓晩容)의 애사(哀辭)가 있었다. 이어 유족 대표로 조석진의 외손자 변관식이 답사를 베풀었다. 이 자리에는 수십 명의 조석진 문하생들 및 여러 벗들 등 모두 200명이 참석했다. 또 같은 곳에 마련한 유묵전람회에는 조석진의 작품 78점을 내걸었다. 『동아일보』는 조석진을 '남북종의 거장'이라고 치켜세우면서 다음과 같이 소개했다.

　"선생은 고 화백 임전(琳田) 조정규(趙廷奎) 씨의 손자로 이십구 세에 중국 천진(天津)에 유학하여 서화를 연구한 후 고국에 돌아와서 한국시대의 전환국(典圜局) 사사(司事)와 기기국(器機局) 위원과 전환국 기수(技手), 장례원(掌禮院) 주사(主事), 영춘(永春) 군수 등을 지내고 정삼품 훈육등(勳六等)에 승서(陞敍)되었으며 그림으로는 남종과 북종에 다 정통하여 인물·산수·영모·화훼·어해 등을 다 잘하여 서화협회장을 지냈는데 유족으로는 그의 부인 이씨와 아들 육군 소좌 란순(蘭淳) 씨와 내외손이 수십 인이요 문도로는 이도영 씨이외 현대 신진화가가 수십 인이라더라."[48]

　1921년은 서화협회의 해였다. 5월에 조석진 1주기 추도회 및 유작전을 열었고, 6월 19일에는 해동관에서 창립 3주년 기념 휘호회를,[49] 10월에는 기관지 『서화협회 회보』 창간호를 세상에 내보냈다. 회보는 회장 김돈희의 창간사를 비롯해 특별회원들의 축사 및 논문 몇 편과 몇 가지 소식을 비롯해 회원 명

단 및 주소록과 규칙 따위를 실어 놓았다. 특히 축사란에 여러 대가들의 작품을 도판으로 실었는데 6면에 사이토우(齋藤) 총독의 글씨가 자리를 잡고 있다. 이어 친일귀족이자 협회 부총재 김윤식, 고문 이완용, 민병석, 박기양, 미즈노(水野) 정무총감의 글씨가 실려 있고, 동경미술학교 마사키(正木) 교장의 축하 휘호가 연이어 실려 있다. 김윤식은 부총재요, 이완용과 민병석, 박기양 들은 고문이었으니 자연스런 일이라 하더라도 총독과 정무총감, 동경미술학교 교장의 경우 서화협회의 성격을 거울처럼 비추는 것이다. 아무튼 『동아일보』는 이 회보의 출간을 '조선 민중의 살고자 하는 신운동의 상징'이라고 치켜세우며, 실로 조선 초유의 미술잡지로서 손색이 없으며 서화가뿐 아니라 일반 문예가들도 상식을 얻기에 절호의 출판물'이라고 찬양했다. 회지는 발송비 2전을 포함해 42전이었다.[50]

11월에 특별회원 김진옥(金鎭玉)이 장교정 8번지에서 가회지로 이사를 했다.[51] 창립 때부터 서화협회 사무실이 장교정 8번지였는데 1922년 3월에 발행한 『서화협회 회보』 제2호에는 서화협회가 사무실을 부교정(武橋町) 49번지[52] 안종원의 집으로 옮기고 있으니 아마 김진옥의 이사를 계기로 그랬던 듯하다.

12월 25일에 가진 서화협회 망년회[53] 자리는 10월에 세상을 떠난 김응원에 대한 슬픔을 머금고 있었지만 여러 가지 사업으로 말미암아 뜨거운 한 해를 마감하는 자리였다. 확실히 화단 분위기가 바뀌고 있었다.

미술관

야나기 무네요시는 아사카와 타쿠미(淺川巧)와 함께 11월 26일부터 27일 이틀 동안, 조선민족미술관 주최로 경성일보사 내청각(來菁閣)에서 서구명화복제전람회를 연 다음, 12월 4일에 보성고보의 교실 다섯 칸에서 서구명화복제전람회를 개최했다. 고대 이집트 미술품, 이탈리아의 화가와 근대 조소예술가의 작품들 백삼십여 종을 인쇄한 복제전람회였다.[54] 특히 입장객에게는 『태서회화조각작가 평전』을 나눠 주었으니 "조선 청년 사이에 미술에 관한 사상을 고취하기 위한"[55] 목적에 충실한 전시였다. 이 무렵, 조선민족미술관은 관풍루(觀豊樓)에 막 자리를 잡고 있었다.

전람회

2월 20일, 연지동 가나태(캐나다) 선교사 기일(奇一)의 집에서 영국 여성미술가 막스길의 전람회가 열렸는데 언론은 그것을 '일본화 전람회'라고 보도했다. 조선 풍물을 소재로 삼아 그린 작품들을 내보인 막스길은 1915년 무렵 일본으로 건너와 활동하던 중 1920년 가을 우리나라에 와 스케치 여행을 한 영국 런던미술학교 출신 화가였다.[56]

6월에 이틀간 김규진이 주도하는 서화연구회전람회[57]가 열렸고, 8월에 김규진이 공주에서 휘호회를,[58] 또 12월에는 인천에서 엡윗청년회와 한용(漢勇)청년회가 주최하는 서화전람회가 열렸다.[59]

9월에 장곡천정 은행집회소에서 영국 화가 엘리자베스 키스(Elizabeth Keith)의 작품전이 열렸다.[60] 키스는 1919년 3.1민족해방운동이 일어난 한 달 뒤에 조선에 와 일제의 만행을 목격한 화가였다. 키스는 "수천 명의 한국인 애국자와 학생 들이 감옥에 잡혀 들어갔고, 많은 한국인들이 고문을 당했다. …나는 감옥에서 고문을 당했던 숭고함을 스케치했다. 나는 일본인을 미워하기를 주저하지 않는다. …그들의 왕비는 살해당했다. 그들은 흰옷 입는 것을 금지당했다. …나는 각 장에 실릴 흑백 삽화들로서 한국의 고화, 목판화 그리고 집을 장식하는 선명한 색채의 민화들을 선택했다"[61]고 쓰고는 자신의 첫 전람회에 대해 다음처럼 회고했다.

"많은 사람들이 참석했다. 총독의 부인과 학생 등…나는 한국의 신사들, 그들 중 나이 든 양반들이 조심스럽게 나의 작품을 감상하는 것을 보고 매우 기뻤다. 사람들은 나에게 한국의 결혼식, 장례식, 친숙한 많은 한국인들의 얼굴을 연구한 이러한 그림들은 이전에 보지 못한 것이라고 말했다. 어쨌든 한국인들은 매우 만족하였다."[62]

나혜석 개인전 3월 18일부터 19일까지 경성일보사 내청각에서 나혜석 화회가 열렸다.[63] 매일신보사와 경성일보사 후원으로 열린 '나혜석 화회'는 여성미술가들이 많지 않은 처지에서 더욱이 해외 유학생이라는 점으로 눈길을 끌었다. 나혜석 개인전은 하나의 사건이었다. 우리 미술동네를 비관스런 눈으로 보던 효종이란 필명의 논객조차 1921년의 예술동네를 돌이키는 글에서 서화협회전람회와 더불어 나혜석 개인전이야말로 '자못 좋은 소식'이라고 힘주어 말할 정도였던 것이다.[64]

전시회를 앞둔 나혜석은 언론과의 대담을 통해, 미술이란 국가와 민족의 문명이라는 견해를 내보인 뒤 우리 미술의 쇠퇴와 미술가들에 대한 소홀한 대접을 지적하고, 따라서 "미술이란 조선 서생들의 한 장난거리에 지나지 못하였으므로 결과에 퇴보에 퇴보를 더하여 금일에는 우리 민족은 미술에 대한 사상이 아주 없다 하여도 과언이 아니라 하겠다"[65]고 꾸짖었다. 또 그는 "일반에게 관람케 하여 양화로는 아직 적적한 우리 조선에 양화가 어떠한 것인가를 소개하는 동시에 일반에게 미술에 대한 관념을 보급시키고자 한다"[66]고 했다. 그러니까

나혜석 전람회장.(경성일보사 내청각,
『매일신보』 1921. 3. 21.)
3월 18일부터 19일까지 이틀 동안 무려
오천여 명의 관객이 몰렸고 20여 점의
작품이 팔려나갔다. 이 무렵 나혜석은
혜화동 풍경좋은 터의 맵시있는
기와집에서 작업을 하고 있었다.

나혜석은 앞선 여류미술가들이 취미 따위로 예술을 대하는 수
준을 넘었음을 과시한 것이다.

풍경을 중심으로 그린 70여 점의 작품을 냈던 전시회 이틀
동안 무려 오천여 명의 관람객으로 법석을 이뤘다. 특히 20여
점이 팔린 작품 가운데 〈신춘(新春)〉은 경쟁 속에 350원이란
가장 높은 값으로 팔려나갔다.[67] 뒷날 안석주는 "풍경화 한 폭
에 그 때 돈으로 일천오백 원이라는 엄청난 고가"[68]였다고 회
고했다. 착오일 테지만 대단함을 보여주는 것이다. 그 무렵 나
혜석은 혜화동 풍경좋은 터의 맵시있는 기와집에서 작업을 하
고 있었다.[69]

급우생이란 필명의 논객이 나섰다. 급우생은 유화를 수입한
지 10년에 화가가 7, 8명일 만큼 낙후해 있음을 안타까워하면
서 나혜석이 여성임을 일깨우고 '지(志)의 고상함과 재(才)의
탁월함'을 찬양했다. 그리고 작품에 대해서는 "좀더 필단(筆
端)의 정미(精美)한 세(勢)를 생케 함이니 다시 말하면 사생
당시의 기분을 실(失)치 말라 함이요 또 색채를 좀더 잘 조화
하라 함이니, 즉 명암과 농담을 정확히"[70] 해야 할 것이라고 꾸
짖었다.

제1회 서화협회전

서화협회가 주최하는 첫 회원전이 언론
의 화려한 각광을 받으며 계동 중앙학교 2층 강당 4칸에서 문
을 열었다. 『매일신보』는 '오채 영롱한 전람회'라고 불렀고[71]
『동아일보』는 '만자천홍(萬紫千紅)의 미관'이라고 찬양했다.[72]
『매일신보』는 전람회장 광경을 사진도판으로 싣기까지 했으나
『조선일보』는 아주 짧고 덤덤한 기사로 처리하고 말았다. 『동

아일보』는 이 전람회에 즈음하여 그 취지를 "거의 쇠퇴하여
가는 조선 서화계에 새로운 광명을 주기 위하여 먼저 서화협
회를 크게 쇄신한 후 실제 운동의 첫 걸음으로 일반 사회에 미
술에 대한 사상을 보급시키는 동시에 신진 작가의 분기함을
충동시키자는 목적으로 서화협회에서는 신구서화의 전람회를
개최한다"[73]고 밝혔다. 그러니까 이 전시회는 단순한 회원전이
아니었다.

1921년 4월 1일 오전 10시에 개막했지만 일찍 밀려온 관객
으로 대혼잡을 이루었다. 하지만 연장하지 않고 그대로 3일 오
후 5시에 끝냈다. 첫날 총독부 정무총감, 다음날엔 비가 옴에도
불구하고 황실의 이우 공(公)이 관람해[74] 축하를 해주었다.

모두 78점의 그림과 30점의 서예 가운데 나혜석과 고희동,
최우석의 유화가 여덟 점이 나왔고, 나머지는 삼백 원의 값을
매긴 김은호의 〈축접미인도(逐蝶美人圖)〉, 백오십 원의 값을
매긴 이도영의 〈수성고조(壽惺高照)〉를 비롯한 수묵채색화였
다.[75] 또 김정희의 글씨를 비롯한 참고품도 내걸었는데 흥미로
운 것은 일본인 화가 와다 에이사쿠(和田英作)의 작품이 나온
일이다.[76] 와다 에이사쿠는 고희동의 일본 유학 때 교수였으며
1923년에 열린 제2회 조선미전 유채화 분야 심사위원이었다.
『매일신보』는 전람회장 분위기를 다음처럼 그리고 있다.

"양화가 팔구 점 될 뿐이요 그 외에는 모두 조선 고래의 채
색화와 및 묵화인바 이미 매약한 것은 수십 점에 달하였으며
매약한 중에 인기를 매우 얻은 것은 이당 김은호 씨의 〈축접미
인도〉 가격 삼백 원짜리와 관재 이도영 씨의 〈수성고조〉 가격
백오십 원짜리였다. 그 외에 김은호 씨의 걸작인 〈애련미인도
(愛蓮美人圖)〉는 그 선명한 색채와 교묘한 수단은 더욱 황홀
하여 일반 관객에 안목을 놀래었으며 글씨에는 민병석(閔丙
奭) 씨의 심심장지(深深藏之)하였던 추사 김정희 씨의 글씨가

제1회 서화협회전.(『동아일보』, 1921. 4. 2.) 4월 1일부터 3일까지 중앙학교 강당에서 열린
전시회에는 첫날 관객들이 혼잡을 이룰 정도로 많았는데 첫날 총독부 정무총감,
다음날엔 비가 옴에도 불구하고 황실의 이우 공(公)이 관람해 축하를 해주었다.

압두(壓頭)하였을 뿐 아니라 전람회의 광채와 정신은 오직 추사 글씨에 엉키여 있다 하여도 가하겠는바, 우리 조선의 서화도 서양화에 별로이 양두(讓頭)할 것이 없을 것은 족히 알 수 있다. 조선의 서화도 상당한 역사를 가졌을 뿐 아니라 또한 그 예술의 미묘한 점은 가히 세계에 자랑할 만한 가치를 가졌으나 일반에 소개를 하지 못한 까닭에 지금까지 그의 존재를 인정치 아니함에 이르렀던바 다행히 조선 서화협회의 출생을 보게 되는 동시에 이와 같은 고래에 보지 못하던 전람회를 열어 일반에 소개하게 됨은 조선의 예술을 위하여 참으로 경하할 일이라 할 수 있도다."[77]

서화협회전 비평

"꿈 속에 있던 조선 서화계의 깨우는 첫 소리—서화협회의 첫번 서화전람회는 예정과 같이 일일 오전부터 계동 일번지 중앙학교에서 첫날을 열었다. 침쇠하기 거의 극한에 이르렀다 할 우리의 서화계로부터 다시 일어나는 첫 금을 그으랴 하는 이 새 운동이 과연 어떠한 성적을 보일는지 이 전람회의 성공과 실패는 조선 서화계에 대하여 중대한 의미가 있다 할 것이다.

그러므로 어느 편으로 말하면 이 전람회의 개설이 서화협회 당사자에게 대하여는 도리어 위험이 적지 않다 할 것이다. 이러한 생각을 하면서 전람회장에 들어섰다. 중앙학교의 이층 너른 강당 네 곳을 사용하여 서화를 진열하였는데 제1실에는 이미 이 세상을 떠난 화가의 명화를 진열하였는데 약 이십 점쯤 된다. 그 중에 겸재의 작품이 가장 많이 보인다. 아직도 살아 있을 만한 연세로 최근에 서로 이어서 세상을 떠난 심전, 소림 양 화백의 작품에 대하여는 애석한 생각이 새로이 간절하다.

제2실과 제3실이 이 전람회의 중심인 현대화가의 그림을 진열한 곳이다. 제2실에 들어서서 대강 둘러보고 얼른 떠오른 감상은 한 말로 덮으면 '미리 생각하였던 이상'이라 하는 일이다. 제3실을 보매 더욱이 감상이 깊었다. 이렇게 말하면 조선 서화가에게 대하여 예를 잃은 혐의가 있다 할지나 이 때까지 한 쪽 두 쪽의 그림을 보았을 뿐이요, 현대 대표적 화가의 작품을 이와 같이 일당(一堂)에 모아 놓고 보지 못한 기자에게는 이러한 감상이 정직하다.

무릇 개인 개인의 작품을 분별하여 세세히 비평을 하려면 장처 단처가 서로 적지 않겠지마는 진열실의 전체를 통하여 눈에 띄는 색채는 매우 부드러운 감각을 준다. 이미 성가한 대가의 작품은 정한 비평이 있는 바이니와 청년 화가의 작품이 대개 전정(前程)이 섬부(瞻富)한 것이 더욱 기꺼워 보인다. 우리의 예술도 아주 쇠하지는 아니했다. 힘만 쓰면 넉넉히 이전의 영광을 회복하고 오히려 새 광채를 낼 수가 있다는 믿음을 굳게 주는 것이 상쾌하다.

제4실은 글씨를 진열하였다. 근대의 천재 김추사 예서의 사첩병풍이 이 방의 주인같이 엄연히 서서 조선 근대의 필가를 위하여 만장의 기념을 토하며 정대유, 김돈희, 안종원 등 대표적 필가의 글씨가 모두 모였다.

첫 시험으로는 전체가 참 좋은 성적이다. 백 점에 가까운 진열회를 이만한 성적을 얻기까지에 서화협회 당사자의 고심도 가히 짐작할 수 있으며 겸하여 다수한 서화가의 노력한 작품을 출진한 열심도 적지 아니함을 알겠다. 관람자도 매우 많았다. 오후 한시까지에 이미 오백 명이 넘었다 한다. 이일과 삼일에도 계속하여 개회한다는 말이다."[78]

언론들은 그 무렵 화단의 분위기를 늘 '황량, 침쇠, 폐허'라는 낱말로 표현하고 있었다. 그러므로 『동아일보』는 장문의 사설을 통해, 서화협회선람회에 내애 앞의 칠기사와 마찬가지로 '다시 일어나는 첫 금을 그으랴 하는 이 새운동' 또는 '황막한 폐허의 일우에 비로소 건설될 소궁전의 설계'[79]라고 평가했던 것이다. 그처럼 초보단계라 여겼는데, 막상 한자리에 보아 놓으니 그 수준이 '생각 이상'이었다. 아무튼 사설의 논객은 서화협회전람회를 맞이하여 '충심의 환희와 무량의 감회를 금치 못하겠노라'고 탄식을 뱉어냈다.

조선미전 창설

조선교육령 개정을 준비하던 총독부는 1921년 8월에 '서화미술 교육기관을 설립하겠다'는 계획을 발표했다. 식민사회 교화를 꿈꾸는 이 때 서화미술 공모전 구상도 이미 무르익어 갔음을 짐작하기 어렵지 않다. 총독부의 미술학교 계획안을 일본 정부가 예산 문제로 부결시키자 총독부에서는 '하는 수 없이 하다 못해 미술전람회라도 일으키기로 하자'고 했다는 타카기 하이쓰이(高木背水)의 회고가 눈길을 끈다.[80] 이같은 상황과 관련해 조선미전 창설 10주년인 1931년, 비평가 윤희순은 조선미전에 대해 다음처럼 썼다.

"원래 이 전람회의 출발이 순수예술기관으로서의 사명에 있지 않았고, 소위 문화정치 표방의 일교화 시설에 있었음은 췌언을 요치 않는다."[81]

3.1민족해방운동에 밀려 이른바 문화정치를 내세운 총독부가 미술동네 속으로 비집고 들어왔다. 일본 제국미술전람회[82]를 본뜬 전람회를 계획하고 준비를 해나가는 가운데 1921년 12월 26일, 박영효(朴泳孝) 후작과 서화협회 민병석(閔丙奭) 고문, 김돈희 회장, 정대유 전 회장, 이도영 도서 발행부장 및 서화연구회 김규진 그리고 화가 타카기 하이쓰(高木背水)[83]를 비롯한 몇 명을 초청했다. 총독부 쪽에서는 미즈노 렌타로우

(水野鍊太郎) 정무총감, 시바다 젠자부로우(柴田善三郎) 학무국장, 와다 이치로우(和田一郎) 주석사무관이 나왔다. 초청받은 20여 명의 참석자들은 미즈노(水野) 정무총감의 취지와 계획을 자세히 듣고 의견을 주고받은 결과, 만장일치의 찬성으로 그 '역사적 모임'이 끝났다. 이 때 조선인 참가자들이 어떤 의견을 내놓았는지 알 길이 없다. 다만 서화협회 쪽에서는 회보에 다음과 같이 그 때를 기록해 놓았다.

"조선총독부에서 조선의 미술을 장려하기 위하여 매년 일차씩 경성에서 조선미술전람회를 설행(設行)할 계획으로 조선인 서화가와 경성에 재한 일본인 화가 등을 초청하여 총독부 제일회의실에서 규칙 등을 의결하였는데 금년에는 5, 6월의 교(交)에 경성부 영락정 총독부 상품진열관에서 제일회를 설행하기로 하였더라."[84]

타카기 하이쓰이(高木背水)는 이 날 총독부 쪽이 미리 '대체적인 복안'을 갖고 나왔는데, 일본의 문부성미술전람회, 제국미술전람회 규칙을 그대로 본뜬 것이라고 회고했다. 이에 대해 타카기 하이쓰이는 '조선의 실정'에 맞도록 의견을 냈다. 타카기 하이쓰이는 사진 분야를 제외시키고, 공예 분야도 뒤로 미루자고 하면서 대신 서예 분야를 끼워 넣자는 의견을 냈다. 타카기 하이쓰이의 의견은 미즈노(水野) 정무총감의 지지 아래 받아들여졌다.[85] 와다 이치로우(和田一郎) 주석사무관은 나중에 전람회 제도에 대해 논객들이 제기한 몇 가지 문제를 해명하고 있다. 서예를 미술품이라 하기에 문제가 있다는 지적도 있지만, 서예가 동양의 역사에서 볼 때 서화란 그 체(體)가 같으므로 서예를 미술로 보는 데 하등 지장이 없고, 공예 분야를 빼버린 데 대해서는 '침체한 조선 미술계'에서 그나마 공예는 그 특색이 뚜렷하지만 설비 기타 관계 탓에 부득이 뒷날로 미루는 것이고, 또한 출품인의 자격을 조선에 있는 사람만으로 한정시킨 데 대한 지적에 대해서는, '유치한 조선미술을 보육조장(保育助長)하기 위한 조치'라고 늘어놓았다.[86]

언론은 두말할 나위 없이 조선미술전람회 보도에 열을 올렸고 미술동네의 눈길은 온통 이곳으로 모였다. 『동아일보』가 1921년 12월 27일자로 명년 초에 미술전람회를 총독부 사업으로 열 계획이라고 보도했다. 이어 다음날 총독부 시바다(柴田) 학무국장의 대담을 보도했다.

"현금 조선에는 미술의 가견(可見)할 자(者)가 심소(甚少)하나 그러나 차(此)를 왕석(往昔) 신라 고려조에 회고하면 조선미술의 발달은 실로 현저한 자(者)가 유(有)하여 그 작품은 금(今)에 유존(遺存)하여 후인으로서 경탄케 함이 유하도다.

연(然)이나 그 후 사도(斯道)는 쇠퇴하여 민중은 구(久)히 차를 낙(樂)하는 행복을 실(失)하였음은 성(誠)히 통석(痛惜)에 불내(不耐)하는 바이라. 그러나 근년에 지(至)하여 재차 인심의 흉오(胸奧)에 포장되었던 미술 사상은 점점 그 붕아(崩芽)를 현출하게 되어 왕왕 작품의 가견(可見)할 자를 출(出)하기에 지(至)함은 순(洵)히 가희(可喜)할 사(事)이라 사(思)컨대 미술은 즉 인심의 금선(琴線)에 속하여 차(此)를 화(和)하면 정조(情操)를 고아케 하며 민중의 사상을 순화케 하는 것으로 미술에 접하여 차(此)가 흥하는 감격은 하인(何人)이든지 일반일라 연즉 차제에 차를 조장하여 사도의 진흥을 계(計)함은 조선 현시의 정세에 감(鑑)하여 안(顏)히 적절한 시설이라 신(信)하는 바이라 차가 미술전람회를 개설하여 사회 교화의 일조가 되게 하고자 하는 소이(所以)라. 재작일에 경성에 재주(在住)하는 중요 일선인(日鮮人) 화가 서가의 참집(參集)을 청하여 총감으로부터 본 전람회의 취지를 진술하였는데 일본 내지에 재(在)한 소위 제전과 부동(不同)한 점은 서로 미술로 인(認)하게 된 사이라. 명년 5, 6월 중에 경성에서 제일회로 개설할 예정이라 여사(如斯)히 하여 조선의 문화 향상을 위하여 미력(微力)을 진(盡)함을 득(得)하게 되면 오등의 성(誠)히 행심(幸甚)이라 하는 바이라."[87]

조선미전 창설 의도를 헤아리기 위해 학무국장의 말을 헤아려보면, '사회 교화에 일조' 토록 하겠다는 것이다. 그들은 조선에서 쇠퇴했던 미술이 점차 싹을 틔워, 볼 만한 작품들이 나오고 있다고 평가하는 한편, 미술이란 '민중의 사상을 순화' 시키는 것이므로 이를 조장하여 미술의 발전을 꾀하는 일이야말로 '지금 조선의 정세'에 비춰 적절하다고 생각했던 것이다. 또한 총독부 학무국 주석사무관 와다 이치로우는 자신이 미술 장려를 위해 공공전람회 개최를 여러 해 동안 주장해 왔고, 1921년에 총독과 총감이 영단을 내려 비로소 1922년에 조선미전이 열릴 수 있었다고 주장하고 있다.[88]

아무튼 학무국장의 말 가운데 '조선의 정세'를 고려했다는 가리킴이 가장 돋보인다. 이 말을 가운데 두고 앞의 여러 이유와 목적 따위를 새겨보면 조선미전의 창설은 3.1민족해방운동이 낳은 열매였다. 미술학교 및 미술전람회 설치는 총독부가 내세운 이른바 문화정치와도 맞아떨어지는 사업이었으며 특히 대규모 전람회는 그 정책의 꽃과도 같은 것이라 하겠다. 특히 다른 예술종류의 사업에 비해 미술전람회는 그 전시효과가 대중들에게 매우 크다는 사실을 떠올릴 필요가 있다.[89] 대동아공영권의 맹주를 꿈꾸는 일제가 보기에 조선에서의 이같은 문화 행사가 가져올 전시효과는 멋진 치레였을 터이다. 이같은 맹주의 지위와 관련해 식민지의 특색을 살리는 정책도 함께

펼쳤다. 뒷날 김종태는 조선미전 창설 때 '조선의 특수한 사정'[90]에 따라 서예 및 사군자 분야를 대우했던 것이라고 가리켰듯이, 일제는 타카기 하이쓰이의 건의를 받아들여 일본 제국 미전을 본뜬 틀에 서예 분야를 독립 분야로 덧붙이고 심사위원도 모두 조선인으로 채웠다. 조선미술이 일본미술과 다른 점이라면, 서예를 들 수 있다는 점을 고려한, 대동아공영권 지역 문화정책의 결과였다.

전람회가 끝난 1922년 8월에 발행한 『조선미술전람회 도록』에 주석사무관 와다 이치로우가 서문을 썼다. 그는 글 첫머리에 조선미술이 삼국시대, 고려시대까지 비상한 발달을 보았지만 '이조시대 중엽 이래 점차 시운(時運)이 다해 쇠미(衰微)하여 오늘에 이르러선 볼 게 없으니' 유감이라고 떠들었다. 나아가 그는 일제가 통치를 시작하면서 온정을 베풀어 서민들을 위하고 문명의 혜택을 베풀어 여러 방면이 바뀌기 시작했으며 미술 분야 또한 예외가 아니라고 자랑을 늘어놓았다. 아무튼 미술에 관한 시설도 제대로 없는 조건이지만 미술 장려를 위해 공공전람회 개최를 자신 따위가 여러 해 동안 주장해온 결과, 드디어 사이토우 총독과 미즈노 총감의 영단에 따라 1921년에 이르러 1922년부터 해마다 조선미술전람회를 열기로 결정했다고 늘어놓았다. 윤희순은 10년이 지난 1932년, 제11회 조선미전을 비판하면서 다음처럼 썼다.

"조선미전의 출발이 진실한 문화 향상의 의도에 있지 않았고, '1919년 기미사건 직후의 문화정치적 시설을 위한 응급수단'이었음은 과거 10년의 장구한 발표기관을 계속하면서 아직까지 미술연구기관의 시설을 보지 못한 것으로 반증할 수 있는 것…"[91]

조선미전에 대한 조선 미술가들의 반응을 윤희순은 서화협회전람회가 있었음에도 불구하고 조선미전에 조선 안의 미술가들이 참가한 이유와 뒷날 불참자가 늘어난 이유를 다음처럼 썼다.

"가장 대규모의 미술전람회로서는 조선 초유의 존재였으매, 조선 내 미술가들은 발표욕의 만족을 위하여 조만간 이에 출품하게 되었다. 그러나 차차 전람회 자체의 모순 불합리가 발현되면서 정치적·사회적으로 그의 소성(素性)이 드러나게 되자 그들은 점점 경원(敬遠) 사퇴하게 되었으니, 즉 진보적 미술가, 소부르주아적 미술가, 민족주의적 미술가 등의 불출품이 연년 증가한 것이다."[92]

1921년의 미술 註

1. 이도영, 「동양화의 연원」, 『서화협회 회보』 제1호, 1921. 10, p.8.
2. 오세창, 「화가열전」, 『서화협회 회보』 제1호, 1921. 10.
3. 고희동, 「서양화를 연구하는 길」, 『서화협회 회보』 제1호, 1921. 10, p.15.
4. 고희동, 「서양화를 연구하는 길」, 『서화협회 회보』 제1호, 1921. 10, p.15.
5. 고희동, 「서양화를 연구하는 길」, 『서화협회 회보』 제1호, 1921. 10, p.15.
6. 고희동, 「서양화를 연구하는 길」, 『서화협회 회보』 제1호, 1921. 10, p.15.
7. 김돈희, 「창간의 사」, 『서화협회 회보』 제1호, 1921. 10.
8. 장덕수, 『서화협회 회보』 제1호, 1921. 10, p.5.
9. 김명식, 「축 창간」, 『서화협회 회보』 제1호, 1921. 10, p.5.
10. 임경재, 「축 서화협회 회보 발간」, 『서화협회 회보』 제1호, 1921. 10, p.4.
11. 사설, 「서화협회전람회 소감」, 『동아일보』, 1921. 4. 7.
12. 사설, 「서화협회전람회 소감」, 『동아일보』, 1921. 4. 7.
13. 임장화, 「이단자의 경구」, 『개벽』, 1921. 3.
14. 박경수, 『한국근대문학의 정신사론』, 삼지원, 1993, p.289.
15. 임장화, 「미지의 세계」, 『개벽』, 1921. 8.
16. 김유방, 「현대예술의 대안에서」, 『창조』, 1921. 1.
17. 김유방, 「톨스토이의 예술관」, 『개벽』, 1921. 3.
18. 효종, 「독일의 예술운동과 표현주의」, 『개벽』, 1921. 9.
19. 회원의 동정, 『서화협회 회보』 제2호, 1922. 3.
20. 회원의 동정, 『서화협회 회보』 제1호, 1921. 10.
21. 이원복, 「한국 근대산수화의 흐름」, 『간송문화』 제32호, 한국민족미술연구소, 1987, p.42.
22. 회원의 동정, 『서화협회 회보』 제1호, 1921. 10.
23. 김용준, 『조선미술대요』, 을유문화사, 1947.
24. 상해 의정원 의원 김진우 상고, 『동아일보』, 1921. 9. 8.
25. 체포된 김진우 공판, 『동아일보』, 1921. 7. 25.
26. 최완수, 「일주 김진우 연구」, 『간송문화』 제40호, 한국민족미술연구소, 1991.
27. 『독립운동사자료집』 제10집, 독립운동사편찬위원회, pp.1179-1182.(최완수, 「일주 김진우 연구」, 『간송문화』 제40호, 한국민족미술연구소, 1991, p.48에서 재인용.)
28. 최완수, 「일주 김진우 연구」, 『간송문화』 제40호, 한국민족미술연구소, 1991.
29. 최열, 「사실과 상징의 세계 – 김진우」, 『미술세계』, 1993. 10.
30. 최완수, 「일주 김진우 연구」, 『간송문화』 제40호, 한국민족미술연구소, 1991, p.45.
31. 편집여록, 『서화협회 회보』 제2호, 1922. 3, p.25.
32. 서화예술관 창설, 『동아일보』, 1921. 10. 6.
33. 서화예술관 창설, 『동아일보』, 1921. 10. 6.
34. 서화지남소, 『동아일보』, 1921. 12. 2.
35. 신교육령 발포, 『동아일보』, 1922. 2. 7.
36. 미술 음악 학교 계획, 『동아일보』, 1921. 8. 16.
37. 음악 및 미술학교의 설치 계획, 『동아일보』, 1921. 8. 20.
38. 김돈희, 「설비를 상당하게」, 『동아일보』, 1921. 8. 16.
39. 물론 도화서 폐지 따위는 황실의 뜻이 아니다. 도화서만이 아니라 모든 국가기관을 폐기해 버린 일제의 야만이 문제인 것이다. 황실은 김규진의 서화연구회를 지원했고 또한 이완용의 경성서화미술원 이후 서화미술회 및 그 강습소에 대한 지원을 오랫동안 함으로써 도화서 폐지 이후 대안을 만들어 놓고 있었던 것이다.
40. 회원의 동정, 『서화협회 회보』 제1호, 1921, p.20.
41. 이도영 씨 환영, 『매일신보』, 1921. 1. 3.
42. 본 협회의 연혁과 상황, 『서화협회 회보』 제1호, 1921, p.18.
43. 서화협회 총회, 『동아일보』, 1921. 2. 28.
44. 본 협회의 연혁과 상황, 『서화협회 회보』 제1호, 1921, p.18.
45. 본 협회의 연혁과 상황, 『서화협회 회보』 제1호, 1921, p.18.
46. 서화협회 총회, 『동아일보』, 1921. 5. 2.
47. 소림 화백 추도회, 『동아일보』, 1921. 5. 16.
48. 소림 화백 추도회, 『동아일보』, 1921. 5. 16.
49. 본 협회의 연혁과 상황, 『서화협회 회보』 제1호, 1921, p.18.
50. 서화협회 회보 제1호, 『동아일보』, 1921. 10. 27.
51. 회원의 동정, 『서화협회 회보』 제2호, 1922. 3, p.22.
52. 『서화협회 회보』 제2호, 1922. 3, p.25.
53. 본 협회의 신유 망년회, 『서화협회 회보』 제2호, 1922. 3, p.20.
54. 성황의 명화전람회, 『동아일보』, 1921. 12. 5.
55. 태서의 명화를 일당에, 『동아일보』, 1921. 12. 3.
56. 영국미술가 작품 일본화 전람회, 『매일신보』, 1921. 2. 24.
57. 서화연구회의 서화전람회 성황, 『동아일보』, 1921. 6. 19.
58. 김규진 석상 휘호, 『동아일보』, 1921. 8. 21.
59. 인천 엡웥청년회와 한용청년회 주최, 『동아일보』, 1921. 12. 7.
60. 영국 여류 키스여사의 자작화 전람회, 『동아일보』, 1921. 9. 18.(윤범모, 「엘리자베스 키스」, 『가나아트』, 1997. 10.)
61. 에리자베스 키스, OLD KOREA,(홍원기, 「영국화가들이 기록한 20세기초의 한국 한국인」, 『월간미술』, 1994. 1, p.85에서 재인용.)
62. 에리자베스 키스, 『동양의 창들』, 1928.(홍원기, 「영국화가들이 기록한 20세기초의 한국 한국인」, 『월간미술』, 1994. 1, p.86에서 재인용.)
63. 예원휘보, 『서화협회 회보』 제1호, 1921. 10.
64. 효종, 「예술계 회고 일 년간」, 『개벽』, 1921. 12.
65. 양화전람에 대하여 – 여류양화가 나혜석 여사 담, 『매일신보』, 1921. 3. 17.
66. 양화가 나혜석 여사, 『동아일보』, 1921. 3. 18.
67. 양화전람회 초일 대성황, 『매일신보』, 1921. 3. 20; 나여사 전람회 제이일의 성황, 『매일신보』, 1921. 3. 21.
68. 안석주, 「문단회고록」, 『민족문화』, 1949. 9.
69. 안석주, 「문단회고록」, 『민족문화』, 1949. 9, p.160.
70. 급우생, 「나정월 여사의 작품전 전람회를 관하고」, 『동아일보』, 1921. 3. 23.
71. 오채영롱한 전람회, 『매일신보』, 1921. 4. 2.
72. 만자천홍의 미관, 『동아일보』, 1921. 4. 1.
73. 만자천홍의 미관, 『동아일보』, 1921. 4. 1.
74. 서화전람회, 『매일신보』, 1921. 4. 5.
75. 오채영롱한 전람회, 『매일신보』, 1921. 4. 2.

76. 오채영롱한 전람회, 『매일신보』, 1921. 4. 2.

77. 오채영롱한 전람회, 『매일신보』, 1921. 4. 2.

78. 일기자, 「서화협회전람회의 초일」, 『동아일보』, 1921. 4. 2.

79. 사설, 「서화협회전람회 소감」, 『동아일보』, 1921. 4. 7.

80. 나오키 토모지로우(直木友次良), 『타카기 하이쓰이(高木背水)전』, 대비전사(大肥前社), 1937.(나오키 토모지로우 지음, 이중희 옮김, 「타카기 하이쓰이(高木背水)의 '조선시대'」, 『한국근대미술사학』 제3집, 청년사, 1996, p.200.)

81. 윤희순, 「제10회 조선미전 평」, 『동아일보』, 1931. 5. 31-6. 9.

82. 일본 관전은 마사키 나오히코(正木直彦) 동경미술학교 교장과 동경대 미학교수 오오츠카 야쓰지(大塚保治), 동경대 서양화 주임교수 쿠로다 세이키(黒田淸輝)가 당시 미술에 깊은 관심을 기울이던 문부대신 마키노(牧野)에게 건의해 처음으로 이뤄졌다. 일본 정부는 전람회 개최 관련 칙령을 1907년 6월 5일에 발표했으며 이에 따라 10월에 동경 상야공원 권업박람회미술관에서 열린 것이 제1회 문부성미술전람회다.

83. 조선에서 오랜 세월을 활동했던 화가 야마나 시니치(山田新一)는 조선미전 창설 때 타카기 하이쓰이의 역할을 적극 평가하고 있다.(야마다 시니치, 「선전 제2부(서양화)의 수준」, 『조선』, 1939. 7.)

84. 예원회부 『서화협회 회부』 제2호, 1922. 3. p.20

85. 나오키 토모지로우(直木友次良), 『타카기 하이쓰이전』, 대비전사(大肥前社), 1937. (나오키 토모지로우 지음, 이중희 옮김, 「타카기 하이쓰이의 '조선시대'」, 『한국근대미술사학』 제3집, 청년사, 1996, p.201.)

86. 와다 이치로우(和田一郎), 「서(序)」, 『조선미술전람회 도록』 제1집, 조선사진통신사, 1922.

87. 미전 개설의 취지, 『동아일보』, 1921. 12. 28.

88. 와다 이치로우, 「서(序)」, 『조선미술전람회 도록』 제1집, 조선사진통신사, 1922.

89. 총독부가 조선미전을 개최한 의도와 그 과정에 대해서 몇 가지 견해가 있다. 첫째, 총독부가 서화협회전람회 개최에 당황한 나머지 조선미전을 개최했다는 주장. 둘째, 조선미전에서 활동하는 일본인 미술가들의 활동무대를 마련해 주기 위한 산물로 보는 주장이 그것이다. 이 두 가지 견해는 부분으로 전체를 규정하는 것이다. 총독부가 당황한 것은 3.1민족해방운동의 '힘'이었지 서화협회전람회의 '열기'가 아니었다. 총독부는 서화협회 활동에 당황해 하거나 방해 또는 탄압한 일이 없다. 서화협회는 총독부가 1921년에 관립 미술학교 설립계획을 내놓자 환영했고, 또한 조선미전에 회원들로 하여금 응모하도록 '간곡히' 권유했으며, 또 조선미전 준비를 하던 때인 1921년말, 1922년초에 서화협회가 발행한 『서화협회 회보』 1호와 2호에는 조선미전 실행의 주도자들인 총독, 정무총감, 동경미술학교 교장이 휘호를 해주고 있음을 떠올릴 일이다. 다음, 조선에서 활동하는 일본인 미술가들에 대한 배려로 조선미전을 창설했다는 생각은 총독부가 침략지인 식민지 조선에서 활동하는 자기 민족 예술가들의 문화예술 활동의 뒷받침을 위해 제도까지 마련했다는 뜻이다. 정말 그랬는지 모르겠으나 총독부가 재조선 일본인들의 문학, 연극, 음악, 영화 활동에 어떤 지원을 했는지 빗대 볼 일이다. 역대 총독과 학무국장 및 사회교육과 직원들이 남달리 미술을 사랑했다면 모르되 아무튼 '식민지 미화론'의 여지가 있는 견해인 만큼 주의가 필요할 듯하다.

90. 김종태, 「미전 평」, 『매일신보』, 1934. 5. 24-6. 5.

91. 윤희순, 「제11회 조선미전의 제현상」, 『매일신보』, 1932. 6. 1-8.

92. 윤희순, 「제11회 조선미전의 제현상」, 『매일신보』, 1932. 6. 1-8.

1922년의 미술

이론활동

시대반영론 일기자라는 이름의 논객이 보기에, "한시(漢詩) 또는 한문의 쇠퇴를 분개하고 이것을 진흥하기 위하는 것은 모고(慕古), 보수일 뿐"[1]이다. 또한 일기자는 이조 이래로 모든 문화가 퇴패(頹敗)했다고 믿고 있었으며 따라서 서화협회 미술가들이 동양 고대 부흥 따위의 모고, 보수에서 벗어나 '새예술을 창조'해야 한다고 주장했다. 그는 '조선인의 실생활과 부합하는 조선인의 사상 감정으로 나오는 예술을, 다시 말하면 시대적 예술, 즉 산 예술'을 주장했던 것이다. 서화협회전람회를 본 일기자는 '서양화와 민중화가 없으며 지난해에 없던 것을 새로 나타내려는 고심의 흔적이 없다'고 가리키면서 다음처럼 썼다.

"작품의 전부가 산수도 아니면 사생화요, 인생의 사상 감정을, 민중의 실활(實活)을 그려낸 인생화 민중화는 하나도 있지 아니하였다. 이것은 심히 유감만천의 사(事)이다. 원래 예술의 생명은 예술 그것에 있지 아니하고 인생의 사상 감정의, 중(衆)의 실생활의 표현에 있다. 그러므로 예술은 여하히 기묘하다 할지라도 인생의 사상과 감정의 배경이, 또 실사(實寫)가 없으면 예술로의 가치가 있지 아니하며, 민중의 실생활과 아무 관계도 있지 아니하면 그 외관의 미가 사실상의 미가 아니요 허위의 미가 되는 것이다. 예술은 자연과 인생의 실재를 그리는 것이니 이 실재는 인생의 사상 감정을 떠나서 있을 수 없는 것이며 또한 민중의 실생활을 떠나서 있을 수 없는 것이다. 그런즉 그 실재를 떠난 예술이 있다 하면 이 예술이 어찌 생명이 있는 예술이 되며 이미 생명이 없는 이상에 어찌 가치가 있기를 바라리오."[2]

그런 탓에 '조선의 예술이 아직 유치하다'고들 하는 것 아니겠느냐고 탄식하면서 세부로 들어가 수묵채색화의 부드러운 경향을 꾸짖었다. 그림과 시 모두 너무 고아하고 너무 유유한데, 하지만 '현대의 동양인은 생활이 유유할 수도 없고 사상과 감정이 고아하기만 할 수 없다'는 것이다.

"더구나 조선인의 구사일생의 참상은 또 말할 것이 없다. 예술의 발작(發作)이 무엇인가. 주관의 생명이며 주관의 사상 감정이니 이곳 주관의 생활이다. 그런즉 조선인의 생활은 어떠한가. 유구하며 장한한가. 혹은 안락하며 쾌활한가. 이것은 논(論)치 아니하여도 그 비애임을 그 고통임을 우리가 잘 아는 바이다. 그런데 조선인의 생활은 이와 같이 참담하거늘, 이제 조선인의 머리에서 생각하고, 그 손으로 써내는 것은 저와 같이 고아하며, 저와 같이 유유장한(悠悠長閒)하다 함은 알지 못할 기(奇)현상이다. 조선인의 생활이 전반으로 비참하면 조선인의 일부가 되는 예술가도 반드시 그 생활이 비참할 것이요, 생활이 비참하면 따라 그 사상 감정이 격(激)하며, 분(奮)하며, 용(勇)하며, 노(怒)할 것이다. 그런즉 그 사상 감정의 표시, 다시 말하면 그 생활의 표시인 예술은 따라 격한, 분한, 용한, 노한 예술이 되지 아니치 못할 것이다."[3]

서구화 지상주의 3.1민족해방운동을 겪으면서 별다른 대응을 하지 않았던 화단에 대해 논객들이 비판의 칼을 휘둘렀지만 그것은 대부분 조선 전통을 꾸짖고 서구 근대주의미술을 향하라는 주문과 어울려 있었다. 서화협회전람회에 즈음한 『동아일보』 사설[4]도 그 하나다. 사설 논객은 위대한 민족에게 위대한 미술이 가능하다고 주장하면서 근래 수백 년 동안 조선미술의 쇠퇴를 꼬집었다. 식민지 지배의 당위성을 뒷받침해줄 이같은 조선미술 쇠퇴론은 남달리 새로울 게 없지만 그같은 견해를 서화협회에 적용시켜 실력을 양성해야 한다고 힘주어 주장하는 것을 보면, 논객의 생각을 넉넉히 짐작할 수 있다.

앞서의 일기자란 논객이 서화협회전람회에 즈음해 휘두른 칼도 마찬가지다.[5] 아무튼 일기자의 생활과 시대인식의 올바름에도 불구하고, 일기자도 실력양성론에 바탕을 둔 식민지 지식인들의 전통 폐기론 및 서구화 지상주의의 영향과, 사회진화론에 바탕을 둔 조선 비하론에서 한 발짝도 벗어나 있지 않았다. 이를테면 그는 '한시나 한문 진흥을 꾀하는' 일은 '모고적이고 보수적인 단체'나 할 일이며 '서양화나 민중화'로 나가는 것이야말로 새로운 예술을 추구하는 것이라고 여겼다.

서구화 지상주의에 빠진 변영로는 조선인들이 좋아한다는 백색에 대해 세차게 꾸짖었다. 조선인들은 이지(理智)의 뛰어남에는 손색이 없지만, '음악이나 색채를 듣고 보는 데는 그 정도가 저열하고 단순하다'고 주장한다. 조선인들의 색채감각과, 흰색이 참으로 그런지는 따로 헤아리더라도, 아무튼 흰색 옷을 '몰취미하고 비예술적'이라고 여겼던 변영로는 백색에 대해 다음처럼 썼다.

"모든 것에 대하여 무관심하고 갈구가 없고 열정이 없으며 내용이 없고 탄력이 없으며 향상과 진보가 없다. 이런 의미로 보아서 백색은 우리 인생에게 유열(愉悅)과 위안과 부단한 암시와 몽환과 침체한 기분을 흥성시킴과 ○○한 원기를 고무시키는 빛이 아니다. 그러므로 그에 나는 백색은 결코 발흥의 색이 아니요, 퇴폐의 색이라 단언함을 수처지 아니한다. 실에 널린 흰옷을 보고 어느 누가 이런 느낌이 없으랴."[6]

이처럼 조선 지식인들이 패배의식에 사로잡혀 자기 비하론, 자기 전통 폐기론 따위에 빠져 있었던 데 비해, 일본인 미술가들은 조선에 대해 커다란 우월감을 지니고 있었다. 이를테면 조선미전을 둘러싼 모습이 그렇다. 총독부와 일본인 심사위원들은 일본인들의 응모작품에 대해서는 조선인 심사위원의 심사를 막았으며, 자신들은 조선인들의 응모작 심사에 개입해 심사평까지 늘어놓았다. 조선미전 심사위원으로 왔던 일본인 미술가들은 조선미전 실시를 꾀한 총독부의 노력에 경하의 뜻을 보이면서 수묵채색화 분야에서는 '예측과 달리 제국미술전람회의 성적보다 못할 게 없다'고 평가했다. 또한 오랫동안 조선에 머물며 활동했던 타카기 하이쓰이(高木背水)는 조선미전에 조선인들이 유화를 거의 출품하지 않았음을 헤아려 '서양화를 좀더 열심히 공부할 것'을 촉구했다.

서구 근대주의 예술론　이에 발맞추듯 논객들이 다투어 서구 근대주의 예술론을 펼쳐나갔다. 임장화는 자신이 '표현파의 영화 〈카리가리 박사〉를' 인상깊게 보고 표현파의 자연관과 예술관에 공명하여 칸딘스키와 보들레르 그리고 오스카 와일드의 예술론을 소개하기도 했다.[7] 그는 '가장 근대성을 가진 표현파와 악마파의 현실 위협은 우리에게 대하여 일대 기적'이라고 여겼다. 또한 임장화는 니체, 포, 보들레르, 와일드의 염세주의와 악마주의를 나름대로 골라내서 죽음과 악을 찬미하고 관능을 추구해 나갔다. 임장화는 보들레르를 악마주의자 가운데 본존(本尊)이라고 쓸 정도였다. 임장화는 다음처럼 썼다.

"관능의 괴기한 유락(愉樂) 속에 민감한 영(靈)의 안정을 발견하여 불사의(不思議)할 예술적 도취경을 창조한 이는 보들레르이다. 그는 영육(靈肉)을 동일한 이단적 존재로 간파하였으므로 신적 존재는 즉 악마인 동시에 인생은 단지 그 영(影)에 불과하였다."[8]

노자영(盧子泳)은 이탈리아의 미래파 운동을 비판하면서 자세히 소개했다.[9] 노자영은 그것이 '치열한 근대생활'의 자극에 따른 것이라고 평가하면서도 '실제의 작품을 보면 그들의 의기(意企)한 최고 가치의, 회화의 장대(莊大)를 시인할 수는 없다'고 부정한다. 다만 '근대생활의 한 기록으로 우리는 동정하고 환영할 뿐'이다. 상징적 생활에서 비로소 인간 구제가 가능하다고 주장했던 변영로[10]와 더불어 이같은 예술지상주의 사상은 미술동네에 곧장 다가서진 못했던 듯하다. 그러나 이 사상이 헤실가나운 삶, 비낱가의 의식에 스며들어 샀늠은 널인 실, 탈정치, 탈이념에 빠져들었던 숱한 화가들의 삶과 의식에 빗대볼 때 넉넉히 짐작할 수 있다.

이처럼 눈길이 서구 근대주의미술 일변도로 흐를 때 주간지 『동명』은 중국의 수묵채색화가 오창석(吳昌碩)을 다루는 지면을 크게 마련해 눈길을 끌었다.[11]

절충론과 미술사학　젊은 논객 박종홍(朴鍾鴻)은 동양미술의 특성으로 말미암아 사실 묘사를 꾀하는 화가가 많지 않음을 가리키면서 그 특성이야말로 결점이자 장점이라고 꼬집었다. 특히 그는 우리 화단에 서로 마주하고 있는 동서미술에 대해 다음처럼 썼다.

"신미술의 신운동으로서 인상파가 기(起)하며, 입체파가 생(生)하는 금일을 당하여는 또한 동양화와 은밀리(隱密裡)에 악부(握符)하는바—무(無)하다 논(論)키 난(難)할지니, 우리의 미술은 실로 일종의 인상화로 성공한 자—라 운(云)할지로다. 우황(又況) 미래파의 절규하는 바는 오히려 우리를 능과(凌過)하였다 운할 자임이리오. 동서 양양(兩洋)의 미술이 여하히 부합함은 그 미감의 상동(相同)함을 증(證)함이니 시인만 어찌 의사동(意思同)이리오. 동양화의 큰 결점이 이에 있으며 그의 특장이 또한 이에 있음이니 가히 소홀(疏忽)에 부(付)할 자가 아닐새 과연 기운(氣韻)이 그의 생명임으로써라."[12]

미감을 통해 동서미술의 비슷함을 지적하는 박종홍의 통찰력은 동도서기론 또는 박규수의 절충론을 떠올리게 한다. 하지만 이같은 균형잡힌 생각은 설 자리가 없었다.

일찍이 조국의 독립을 꿈꾸던 자강론자들인 오세창, 안확과 최남선, 장도빈, 유필영이 우리 미술의 전통에 대해 탐구하고

소개하기에 애써 왔지만, 3.1민족해방운동 뒤에도 식민사관의 영향에서 헤어나지 못했다. 젊은 학도 박종홍이 야심에 찬 조선미술사를 발표했는데 그 또한 식민미술사관을 벗어나지 못했다. 조선에 미술사 저술 한 권 없음을 수치로 여겨 집필에 나섰다는 박종홍도 여전히 "고려 말기로부터 이조 이래―점차 향상은 고사하고 퇴폐를 극(極)하여 금에 그 영활(靈活)하다던 신재(神才)까지도 몰각함에"[13] 이르렀다고 썼다. 남달리 박종홍은 야나기 무네요시가 조선미술의 특성을 '비애의 아름다움'이라고 규정한 데 대해 '요즘 사람이 겉으로 보는 선입견에 지배당한 것으로 말이 안 되는 것'이라고 꾸짖었다. 물론 그것은 고구려미술의 특색을 내세우면서 꾀한 비판이었지만 감상주의에 빠진 식민지 지식인의 패배주의를 벗어나고자 했던 문제의식이라는 점에서 뜻깊은 견해라 하겠다.

김원근(金瑗根)은 창덕궁 이왕가박물관에서 소장하고 있는 조선화가들의 그림을 연구했다. 그 결과를 「조선고금의 미술대가」[14]란 제목으로 세 차례 『청년』에 연재했는데, 앞선 글들과 달리 대부분의 지면을 조선시대의 화가에 할애하고 있다는 점이 돋보인다.

김원근의 이같은 노력은 식민미술사관에 맞서는 것이었다. 김원근은 솔거, 담징, 이녕, 공민왕으로 고려시대를 마감하고 조선시대로 넘어가 강희안, 최경, 안견을 비롯해 왕조 시기별로 화가들을 소개해 나갔다. 마지막 항인 '태종고황제조의 화가' 편에는 이하응, 정학교, 정학수, 장승업, 조중묵, 유숙, 조석진, 안중식, 지운영, 황철, 이도영, 김규진, 김응원, 김은호, 양기훈을 다루고 있다. 각 작가마다 간략한 약력과 특징만을 소개하고 있어 넉넉한 작가론과는 거리가 멀지만 일종의 사전식 조선회화사로 보아 지나침이 없을 것이다. 이러한 사전식 서술은 19세기 이래 조희룡, 유재건, 장지연을 잇는 것으로, 가장 많은 숫자의 화가들을 다루고 있을 뿐만 아니라 당대 작가들까지 미술사 안에 자리잡아 두었다는 점에서 발전이라 하겠다. 그 밖에 김원근은 「조선고금시화」[15]를 발표하기도 했는데 마찬가지로 자료를 소개하는 높이에 머물렀다.

미술가

이 때 미술가들에 대한 언론의 잣대를 가늠할 수 있는 취재 기사가 있다. 『매일신보』는 1922년 5월 16일부터 24일까지 6명을 '서화대가'라 부르며 소개했다. 먼저 조선미전 심사위원이며 서예가인 김돈희(金敦熙)를 취재했다. 이 무렵까지 김돈희는 서화협회 회장이라 불리고 있었고 기자가 취재할 때 그는 무교동 서화협회 사무실에서 작업을 하고 있었다.[16]

기자는 서화협회 사무실에서 창작에 열중하고 있는 고희동

을 유채화에 가장 명망이 높다고 추켜세웠다.[17] 이도영은 기자가 방문했을 때 정물화인 기명절지(器皿折枝)를 그리고 있었다. 또 이도영은 이무렵 "신라・고려시대의 기명과 우리 조선에 흥공(興功)의 적이 가장 많은 신라 문무왕 시대의 김유신 씨의 석굴 속에서 글을 외다가 신인(神人)으로부터 병서를 받는 기사와 사적을 그리"[18]고 있었다.

이도영은 일찍이 스승 안중식과 조석진이 고종황제 어진을 그릴 때 함께 붓을 들었으며 보성전문학교를 비롯해 여러 학교에서 미술교사로 활동해 왔다.[19] 이어서 기자는 수송동(壽松洞) 18번지에 있는 서화연구회 사무실로 김규진을 찾았다. 이 곳도 수십 명의 회원이 조선미전 출품 준비에 분주했다.[20] 같은 곳에서 만난, 김규진의 제자요 숙명여고 출신의 여성화가 방무길(方戊吉)에 대해 기자는 '행초례(行草隷) 3예의 대자(大字)는 김규진 씨와 분간키 어려울 만큼 능란'하며 난죽 또한 잘 그린다고 썼다. 특히 금강산 절의 청탁으로 대자를 써 주었고 그것을 유점사(楡岾寺) 효운동(曉韻洞) 석벽에 새긴다는 사실도 밝혀 주었다.[21] 김규진의 또 다른 제자요 평양 출신의 기생이자 대정(大正) 권번에 적을 두고 있는 여성 김능해는 국화와 난초에 뛰어난 솜씨를 지니고 있었다.[22] 기자는 평양의 노원상(盧元相)을 찾아갔다. 노원상은 이미 평양 관리의 '간곡한 부탁'[23]으로 글씨를 출품했다. 덧붙여 노원상은 김관호가 작품을 응모하지 못해 '적지 않은 손실인 동시에 평양을 대표하는 결작을' 볼 수 없는 아쉬움을 털어놓았다.[24] 평양에 사는 김윤보(金允輔)의 집도 방문했는데 기자는 그곳에서 '네 벽에 산수와 조선 고대 풍속도를 그려 운치있게 진열'해 놓은 모습을 볼 수 있었다. 기자는 김윤보가 일찍이 동경 문부성 미술전람회에 두 폭이 입선되어 한 폭에 수백 원씩 받은 일이 있었음도 밝혀 주고 있다.[25]

기자는 삼각정(三角町)의 어느 처소에서 작품을 그리고 있는 이상범을 찾았다. 이상범은 '안중식, 조석진 계통'이며 서화미술회를 졸업한 뒤 '이도영에게 나아가서 서화를 연구했으며'[26] 무교정에 있는 연구회 회원임을 밝히고 있다.[27]

술집의 미술가들 1920년대 화가들의 생활을 엿볼 수 있는 선술집 풍경이 있다. 지금 다동(茶洞)과 청진동(淸進洞)은 기생과 술집이 즐비했던 곳[28]이지만 다른 곳은 선술집이 띄엄띄엄 자리를 잡고 있었다. 물론 북적거림은 대단했다. 1930년 앞뒤로 생긴 서양식 술집이 없던 시절[29]엔 화가들이 갈 수 있는 곳은 대개 선술집이었다. 조용만의 회고에 따르면 선술집 화가 패들은 이용우, 이상범, 최우석, 노수현 들이었는데 이들은 '광화문에서 시작해 동대문까지 선술집 순례를 하고, 누구는 몇십 잔을 마셨느니 하고 떠들며 자랑들을' 하며 즐겼다.[30] 또 그보

다 지체가 높은 곳이 '앉은 술집'이었다. 이곳은 첫번 한 주전자가 80전, 다음부터 40전이었다. 그보다 더 높은 곳이 요릿집이었는데 화가패와 문사패 그리고 신문기자 들이 갈 수 있는 곳이 대개 앉은 술집 정도였다. 빈털털이들이 많았던 탓이다. 또 이 무렵 화가들이 신문사를 직장으로 삼았던 탓에 광화문 네거리 안쪽 목천(木川)집에 날마다 출근하다시피 했으니 '동아의 현진건, 이상범, 조선의 우승규, 김규택, 홍우백, 매신의 이승만, 이용우 그리고 중앙의 노수현'이 왔고 이용우의 짝패인 최우석' 들이 그들이다.[31]

그런데 부잣집 출신들은 술집 풍경이 달랐다. 이종우(李鍾禹)는 1923년 4월에 귀국한 뒤 중앙고보 교사로 있으면서 연희전문 교수와 자주 어울렸다. 그들은 명월관이나 식도원으로 갔다. 2년 뒤 유학을 떠나려고 보니 명월관 외상만 이종우 앞으로 무려 800원이나 있었다.[32]

단체 및 교육

교남서화연구회, 송도서화연구회 1922년 1월 15일 대구 유지들이 모여 단체를 만들기로 결정했다. 대구 동성정(東城町) 이영면(李英勉)의 집에 모인 수십 명은 그 단체를 교남서화연구회(嶠南書畵研究會)라 이름짓기로 하고, 고문은 관민 유력자를 추천 교섭키로 했으며, 입회금과 월부금, 기타 동정금으로 유지하기로 결정했다. 교남서화연구회는 회원을 특별회원(강습생), 보통회원(서화연구원), 찬조회원(동정금 기부인)으로 나누었으며 사업은 강습소 설치, 서화전람회 개최, 강연회 개최 및 도서관 설립 따위였다. 도서관은 전부 팔려 나간 작품의 금액 중 동회에서 사용할 비용을 빼고 그 잔금을 적립금으로 삼아 설립키로 합의했다. 1월 22일 제1회 총회를 개최하여 회장 서병오(徐丙五), 부회장 박기준(朴基俊), 강사 정용기(鄭龍基), 서병주(徐丙柱), 총무 이영면(李英勉), 김재환(金在煥), 이사 김홍기(金洪基), 회계 서창규(徐昌圭)를 뽑았다.[33]

송도서화연구회(松都書畵研究會)는 개성시내 동본정(東本町) 452번지에 사무실을 설치하고 회칙을 마련하는 한편, 매주 토요일에 휘호회를 개최키로 했다. 연구회는 학생을 모집하여 서화교육을 시작했으며 12월 2일에는 개성 출신의 황종하 4형제를 축하하기 위한 모임을 주최했다. 이 자리에는 군수와 개성의 이일형, 함흥의 김월정, 경성의 김수암을 비롯해 50여 명의 개성 유지가 참석했다.[34] 대구 벽동사(碧瞳社)도 이같은 성격을 지닌 단체인 듯한데 사무소를 서역정(西域町)에 설치하고 12월 15일에는 대구 각 신문 기자를 초대하여 피로연을 베풀기도 했다.[35]

서화협회 서화협회는 1922년 3월, 제2회 전람회를 앞두고 『서화협회 회보』제2호를 출간했다. 『동아일보』는 회보의 구입처를 알려 주는 기사를 내보냈는데 거기에는 송료를 포함한 가격이 지난해 제1호와 같은 42전이라고 소개했다.[36]

회보 제2호에는 창립 때 제정한 협회 규칙이 실려 있다. 뒷날 미술사학자 이구열이 본 안춘근(安春根) 소장『서화협회 회보』제2호에는 규칙의 일부 조항에 연필 수정이 가해져 있었는데, 이구열은 이것을 총회에서 개정한 대목으로 짐작했다.[37] 총회는 아마 제2회 협전을 바로 앞둔 3월께 열렸을 터이고 그 때 규칙 개정이 이뤄졌던 듯하다. 그 연필 수정에 따르면, 임원 가운데 총재, 부총재, 회장, 평의원 제도를 없애고, 2명의 간사(幹事)를 약간인으로, 평의원 대신 서기(書記) 약간인을 두는 것으로 바뀌었으며, 직원회(職員會)를 없애고 간사장을 수장으로 하는 간사회를 신설했다. 이 자리에서 4대 회장 김돈희가 물러날 뜻을 비쳤을 터이다. 물론『매일신보』1922년 5월 16일자 김돈희 관련기사를 보면, 그 무렵 김돈희가 회장의 업무를 보고 있다고 했으므로 총회 때 물러난 게 아니라 다음 임원진을 구성할 때까지 늦추었던 듯하다.

그러니까 1922년 전반기에 고문과 간사, 서기의 단순한 체제로 바뀌면서 간사회를 주재하는 간사장이 단체장 자격을 가지는 커다란 조직 개편이 이뤄졌다. 그 개편 과정에서 4대 회장 김돈희가 물러나고 5대 회장격인 초대 간사장을 이도영이 맡았다. 협회 사무실은 지난해 11월께 옮긴 무교동 49번지 안종원(安鍾元)의 집이었다. 하지만 그저 가정 집에 연락처만 둔 것이 아니라 집 한쪽의 꽤 넓은 장소에 수십 명의 회원이 모여 작업을 할 만했다.[38] 서화협회 제4대 회장 김돈희를 취재하는 기사 가운데 "무교정에 있는 서화협회를 어느 날 오후에 방문하였는데 질소(質素)하게 아무 장식이 없는 방안에는 그 회장 성당 김돈희 씨가 ○○○○를 앞에 펴놓고 벼루에 붓을 담아 가면서 (조선미전에) 출품하려는 작품에 휘호를 하는 중이요, 양화가로 유명한 모 화백은 옆에서 소설 삽화를 그리기에 골몰하는 중이다"[39]는 대목이 있음을 볼 때 그 규모와 분위기를 짐작할 수 있다.

서화협회는 조선미전에 대거 참가했다. 뿐만 아니라 서화협회는 회원들에게 출품을 독려했는데 1922년 3월께 임원들은 회장 김돈희, 총무 고희동, 간사 홍방현, 도서 발행부장 이도영들이었다.[40] 이들이 출품을 독려했다고 보는 것은 자연스런 일이다.

미술관 및 제작소

고려미술공업진흥회 12월에 개성 유지들이 고려미술공업

진흥회를 조직했다. 진흥회는 도자기, 목기, 칠기, 청패(靑貝)세공 금은기, 고금 서화 표장(表粧) 및 인쇄, 조각, 자수 따위를 제조 판매할 구상으로 그 회원을 전국 범위로 넓혀 나가기 위해 취지서를 각지에 배포하고 한편으로 이 사업을 널리 선전하기 위해 전국 순회서화회를 열기로 결정했다. 계획에 따르면 조선은 물론 일본과 중국 각 도시를 순회하는 야심이 엿보인다. 여기에 참가한 발기인은 김유탁, 황종하, 황성하, 황경하, 황용하 등 미술인들을 포함해 모두 20명이었다.[41]

이왕직미술품제작소 일본인 토미다 기사쿠(富田儀作)와 조진태(趙鎭泰) 들이 이왕직미술품제작소를 없애고 자본금 백만 원의 주식회사로 새로운 미술품 공장인 조선미술품제작소를 만들려고 계획했던 것은 1922년에 접어들어서이다. 그들은 미술공업품의 제작 및 판매, 미술공업품 제작용 원료의 제조 및 판매를 목적으로 주식 2만 주를 발행해 그 가운데 4분의 1을 이왕직이 소유케 하여 5개년 동안 무배당으로 하고자 했다.[42] 이런 계획이 발표되자 조선인들, 특히 조선금은세공조합에서 파업도 불사하겠다며 극력 반대의 뜻을 밝히고 나섰다.[43] 하지만 이런 반대에도 불구하고 그들의 뜻대로 이왕직미술품제작소는 일본인들의 손에 넘어가고 말았다. 그 때가 8월 16일이다. 그들은 조선미술품제작소로 이름을 바꾼 다음, 전무와 취체역(取締役), 감사역, 지배인 따위를 일본인으로 뽑아 놓고 사장만 조선인 조진태를 뽑아 여론을 무마시키려 했다.[44]

조선민족미술관 일본인 야나기 무네요시는 일찍이 조선에 미술관을 지을 계획을 갖고 있었다. 조선 옛 미술품을 진열할 조선민족미술관을 지을 꿈을 꾸었던[45] 야나기 무네요시는 1920년 5월 서울에 도착해 나혜석, 염상섭 들과 어울렸을 뿐만 아니라 박물관을 비롯해 숱한 곳을 돌아다녔다. 야나기 무네요시는 이 때 잡지 『개조』에 발표한 글 「그의 조선행」에서 다음처럼 썼다.

"남아 있는 작품의 무의미한 분실을 아깝게 생각하고 조선 민족미술관을 설치하고 싶다는 것… 집의 어느 방을 들여다보아도 조선의 작품이 없는 방이 없다. 그는 언젠가 이러한 작품을 전부 정리해서 서울로 돌려줄 날이 돌아올 것을 기대하고 있다."[46]

야나기 무네요시의 부인이 이 때 음악회를 개최해 수입금 3천 엔을 기부했으며, 일본에서도 미술관 설립 기금을 모았는데 여기에 백남훈(白南勳), 김준연(金俊淵) 들도 함께 했다. 또한 1921년 4월에는 조선에 있던 일본인 토미다 기사쿠(富田儀作)

가 10여만 원을 출자키로 결정해[47] 큰 진척을 보였다. 이렇게 해서 1922년 10월까지 모두 9480엔을 모았다.

야나기 무네요시는 1921년 1월, 해군소장이었던 자신의 아버지의 후배인 사이토우 마코토 총독을 만나 요청, 경복궁 뒤뜰 경농재(慶農齋) 관풍루(觀豊樓)를 무료로 빌려 그곳에 민족미술관을 설치키로 했다.[48] 야나기 무네요시는 이 때부터 아사카와 타쿠미(淺川巧)와 함께 공예품을 모으기 시작했는데 1921년 6월에 300여 점을 모았다. 또 야나기 무네요시는 1월 14일과 15일 이틀 동안 장곡천정 일본기독교회당에서 영국의 신비주의 시인이자 판화가 윌리엄 블레이크의 복제판화 전람회를 열었다. 또 14일에는 '푸렉(블레이크)의 회화', 15일에는 '푸렉의 시가'를 주제로 자신의 강연을 마련했다.[49]

관풍루는 금세 비좁아져 야나기 무네요시는 다음해 그 장소를 포기하고 남대문 안 원파밀(元巴密) 호텔 안의 빈터 2천여 평에 미술관을 설립키로 계획을 바꾸었다. 이 계획 안에는 미술관 말고도 아예 동양대학 조선분교를 설립하여 문학·동양철학·서양문학까지 교육할 구상이 담겨 있었다.[50] 이 빈터는 부산의 거상 후쿠나가 세이지로우(福永政治郎) 소유였다. 그러나 빈터 주인은 야나기 무네요시의 요청을 거절했고 오히려 야나기 무네요시에게 10만 원 출자 뜻을 밝힌 토미다 기사쿠가 수완을 발휘했다. 이왕직미술품제작소를 빼앗다시피한 그는 다시 원파밀 호텔에 조선미술공예품진열관을 설치하고 4천점 이상을 진열한 뒤 1922년 11월 28일 문을 열어 일반인에게 개방했던 것이다.[51]

아무튼 더이상 터를 찾을 수 없었던 야나기 무네요시와 아사카와 타쿠미는 다시 사이토우 마코토 총독을 찾아가 요청했고, 경복궁 안에 있는 집경당(緝慶堂)을 빌려 1924년 4월 9일에 다시 개관할 수 있었다.[52]

조선민족미술관은 1924년 이후 봄가을 한 차례씩 전람회를 열 계획을 갖고 있었는데, 1925년 4월, 불상 사진전, 1927년 10월에는 조선 미술공예품 2천여 점 전람회, 1928년 7월에는 조선시대 도자전 따위를 열었다. 1929년 4월부터 다음해 9월까지 야나기 무네요시는 유럽 여행길에 올랐는데 이 무렵 조선 미술관 풍경은 다음과 같다. 아사카와 타쿠미의 누이의 양자로 조선에 살고 있던 한 일본인은 다음처럼 말했다.

"도자기를 좋아해서 민족미술관을 구경했습니다. 미술관은 평소에는 문을 닫아두고 있었습니다. 열쇠는 아사카와 타쿠미(淺川巧) 아저씨가 돌아가신 뒤에는 아사카와 노리다카(淺川伯敎) 아저씨가 갖고 계셨지요. 조선 열쇠로 여는 것을 봤어요. … 이 민예관 내부는 절대로 그렇게 손쉽게 말해 버릴 수 있는 것이 아닙니다. 한마디로 말하자면 그곳에는 조선 사람들의 생

활에 사용되는 생활도구라면 무엇이든지 모아놓았다고나 할까요."[53]

야나기 무네요시와 이조도자기 전람회　눈길을 끄는 것은, 10월 5일부터 3일 동안 황금정 귀족회관에서 조선민족미술관이 주최한 이조도자기 전람회다.[54] 이 전람회는 야나기 무네요시와 아사카와 노리다카(淺川伯敎)의 수집품을 아울러 이조도자기 수백 종을 내놓은 대규모 전람회였다. 야나기 무네요시와 아사카와 노리다카는 수집과 진열을 주도한 이들인데 아사카와 노리다카는 이른바 '조선도자기의 귀신'이란 별명이 붙은 수집가이자 연구가요, 조소예술가이며 아사카와 타쿠미(淺川敎)의 형이다.[55]

이 전람회에 대해 일기자라는 이름의 논객이 「이조도자기 전람회를 보고」[56]를 썼다. 일기자는 '우리 왕국이 파멸의 비운'을 겪어 지식과 재력과 성의와 근기(根氣)와 취미와 애호가 있어야 가능한 예술품 수집이 쉽지 않다고 지적하는 가운데 야나기 무네요시의 조선 미술품 수집에 대해 평가를 아끼지 않았다. 일기자는 야나기 무네요시가 늘 말하듯 지금 수집하는 것들로 '미술관을 세운 뒤에는 조선사람 중에 상당한 후계자만 있으면, 그 전부를 조선민족에게 제공하겠다'는 말을 하고 있는 탓이다.

또한 일기자가 보기에 야나기 무네요시는 '종교와 예술 이외에 세계적 고민, 인류적 오뇌에서 현대인을 구원할 수 없다'고 말함을 볼 때, 국경과 민족적 관념에 매이지 않고, 그에 집착치 않으니 예술의 궁전에 참배하려는 순결한 마음의 소유자다. 왜냐하면 '예술에 국경이 없으며 예술품 자체로 보면, 자기를 생산하여 준 민족이거나, 또는 혈연 없는 이민족이거나, 자기를 더 많이 애호하는 사람이 지기지우일 것이요, 또한 어떤 민족이든지 사랑할 권리가 있기 때문이다.' 따라서 야나기 무네요시는 조선 민족예술을 위하려는 성의가 있어 보이므로 그 예술품을 수집하고 보장(保藏)할 책임이 있는 우리 민족은 야나기 무네요시에 대해 '일면 감사하고, 부끄러워 해야 하며 동정(同情)과 아량'을 가져야 한다고 주장했다. 하지만 일기자는 다음과 같은 생각도 갖고 있었다.

"그러하나 우리는 정신을 차려야 할 일이 있다. 과연 유(柳) 씨가 조선민족미술관이라는 간판 아래 조선에 남은 잡다한 미술품까지를 빼앗아 가려는 것이냐 아니냐라는 것을 우리는 정신 차려서 보아야 할 것이다. 또한 우리에게는 씨에게 대하여 감사하는 동시에 스스로 반성하여 부끄럼을 느낀다. 그것은 우리집 살림을 동리 부자에게 위탁하여 처자로 하여금 걸식케 하고 안연방관(晏然傍觀)하는 것과 다름없기 때문이다."[57]

아무튼 주간지 『동명』은 야나기 무네요시와 아사카와 노리다카에게 지면을 넉넉하게 마련해 먼저 야나기 무네요시에게 「이조도자기의 특질」[58]을, 아사카와 노리다카에게는 「이조도기의 사적 고찰」[59]을 써서 발표하도록 했다.

이와 관련해서 3월에 공주에서 열린 불교 고서화전람회와 함께 전통미술유산을 일반인들에게 공개하는[60] 일은 서화협회 전람회 또는 앞선 시대의 몇몇 단체전에서 옛 명가들의 작품을 함께 전시해 보여주던 바의 전통을 잇는 일이라 하겠다.

전람회

1922년 1월에 북청에서 서화전이 열렸으며[61] 6월에 군산에서 고금서화전람회가 열렸고[62] 7월에 개성에서,[63] 8월에 영흥에서 최영진(崔泳鎭) 서화선람회가 열렸다.[64] 이어 통영[65]에서 서화전이 열렸으며 11월에 평양[66]과 사리원[67]에서 북만주 광신학교 설립을 위한 자선 전람회가 열렸다.

허백련은 9월에 서울 보성고보에서 개인전을 열었다. 88점의 작품 대부분은 산수화였는데 조선풍경이 아닌 '중국 강남의 산수'[68]라는 평이었다. 송도서화연구회는 11월 12일부터 16일까지 개성 제일공립학교에서 전람회를 개최했다.[69]

제1회 교남시서화전　교남시서화연구회는 5월 14일부터 16일까지 대구 뇌경관(賴慶館)에서 제1회 회원전을 열었다. 『동아일보』는 다음처럼 알렸다.

"대구 노소 서화가의 발기로 교남시서화연구회를 조직하고 유의(有意)한 청년에게 열심 교수한다 함은 본보에 기히 보도한 바이어니와 금반(今般) 동회에서는 거(去) 14일부터 16일까지 뇌경관에서 서화전람회를 개최하였던바, 각지 대가의 비장하였던 고대 명작서화와 근대 화백의 서화 등이 다수히 진열되고 관람자가 다수하여 성황을 정히 하였다더라."[70]

제2회 서화협회전　서화협회는 전람회 출품요령을 무교정 49번지 사무실로 묻도록 했다.[71] 『동아일보』는 사설을 통해 격려했다. 사설을 쓴 논객은 '위대한 민족에게 위대한 미술이 있다'고 전제하면서, 산업이 발달하여 기아가 없어지면 한걸음 나아가 생활을 진선미로 만들려 하는데, 그것은 철학, 종교, 교육 또는 미술이므로, 미술은 문화생활의 극치라는 논리를 펼친다. 논객은 또한 정치와 사상이 조선의 미술을 쇠퇴케 했다고 예의 식민미술사관을 늘어놓은 다음, 서화협회에 대해서 창립 5년이나 지났음에도 회원이 50명에 지나지 않으니 '우리 사회에 생활 상태가 궁핍함인가, 고상한 정취가 결핍함인가, 교련

한 재치가 없음인가 여하한 방면으로 보아도, 좋은 징후가 아니며 좋은 영향이 아니라'고 서글퍼했다. 논객은 '이처럼 점점 비좁아져 퇴폐의 비운에 빠진다면 생활과 취미의 비열을 표시한 것'이니 '이 어찌 조선사회의 모욕이 아니며 우려할바 아니냐'고 탄식했다. 논객은 회보도 내고 전람회도 앞둔 서화협회에 대한 사회의 지원을 촉구하는 것으로 글을 마쳤다.[72]

뜨거운 격려를 받으며 제2회 서화협회전람회가 1922년 3월, 보성고보 교실 여섯 칸에서 열렸다. 28일부터 30일까지 사흘 동안 열린 제2회전에는 백십여 점의 작품이 나왔는데 이는 지난해에 비해 20여 점이 는 숫자다. 1-2실에 옛 명화, 2-5실에 60여 점의 새 작품들, 6실에 서예를 지난해에 비해 훨씬 잘 정돈해 놓아 호평을 받았다.[73] 하지만 작품경향에 대한 꾸짖음이 없었던 것은 아니다. 그럼에도 불구하고 민족사회에서 그에 거는 기대가 높아 삼천사백여 명의 관람객을 끌어 지난해보다 배 이상이었으며 이도영의 〈금계(錦鷄)〉가 최고가, 다음이 김은호의 〈미인도〉 순으로 팔렸다.[74] 아무튼 『동아일보』는 이도영의 작품 사진도판을 실어 서화협회에 대한 큰 관심을 보여 주었다.

전시회가 끝나고 일기자란 논객이 서화협회전 비평을 발표했다. 일기자는 자신이 예술에 대해 비평할 안목과 식견이 없으므로 '작품에 추상적으로 나타난바 사상과 감정의 일단을 들어 말하려'한다고 밝히고, 1회전에 빗대 거의가 진보했다고 보는 일반의 분위기를 알려 준다. 일기자는 서화협회전의 부흥을 다그쳤다. 전람회에 나온 작품들이 지나치게 곱고 너무 유유하다고 하면서 '동양 고대예술 부흥'보다는 지금 '구사일생의 참상'에 빠진 조선인의 생활감정을 표현하라고 꾸짖었다.[75]

조선미전 규정 총독부는 준비한 '미술전람회 규정'을 미리 발표했고 『동아일보』는 이 규정을 나누어 연재했다. 물론 이 규정은 안에 지나지 않았다. 규정은 1922년 1월 12일자로 총독부 고시 제3호에 따라 확정되었다.

미술전람회 규정

제1장. 총칙
제1조. 조선에 재한 미술의 발달을 비보(裨補)시키기 위하여 매년 1회 조선미술전람회를 개함. 회장, 사무소 및 회기는 그 시마다 차를 공고함.
제2조. 본회는 차를 좌의 3부에 분함.
제1부. 동양화
제2부. 서양화 및 조각
제3부. 서

제3조. 출품은 감사를 경한 자에 한하여 차를 진열함. 단 조선미술 심사위원장(이하 위원장이라 칭함)으로부터 감사할 필요가 무하다 인한 자 및 전 회의 미술전람회에서 1등에 입등한 자의 출품은 감사외로 함.
제4조. 출품의 하조(荷造) 및 운송비는 총(總)히 출품인의 부담으로 함.
제5조. 본회는 출품의 보관에 관하여 충분한 주의를 하나 그러나 출품의 분실 또는 손해에 대하여는 일체 그 책에 임치 아니함.
제6조. 출품인의 승락을 득하고 차(且) 본회의 허가를 득함이 아니면 출품의 투영 또는 모사를 위키 부득함. 전 항의 허가를 득한 자가 회장에서 출품의 투영 또는 모사를 하거나 하는 시는 허가증을 사무원에게 제시하여 그 지휘를 수(受)할 사. 본회는 출품을 투영 모사하고 또는 차를 간행하는 사(事)이 유(有)할 사.
제7조. 출품은 자기의 제작한 자에 한함. 고인의 제작에 계(係)한 자는 그 상속인이 차를 출품할 사를 득함.
제8조. 동일인의 출품은 각 부에 대하여 2점 이내로 함.
제9조. 출품의 형상표장(形狀表裝) 등의 여하에 불구하고 동일 의장에 의한 일통의 작품이라 인할 만한 자에는 2통 이상으로 분리한 것이라도 차를 일 점으로 간주함. 전 항의 사실은 위원장의 인정에 의함. 동일의장에 의치 아니한 수통의 작품이라도 차를 1통으로 표장한 자는 차를 일 점으로 간주함.
제10조. 출품은 1점에 대하여 폭 2간(間)[76]을 초(超)키 부득할 각 출품인이 점득(占得)할 진열 벽면은 각 부마다 폭 2간까지로 함. 동일부에 대하여 일인의 출품이 2점으로서 그 폭이 합하여 2간을 초하는 시는 그 출품은 일정 일수마다 진열 변경한 것으로 함. 회장의 형편에 의하여 출품의 전부를 동시에 진열키 불능하다 인(認)하는 시는 일정 일수마다 진열 변경할 사 유함. 진열 변경에 관한 사항은 위원장이 차를 결(決)함. 출품의 장(丈)이 고과(高過)하여 진열에 불편하다 인한 자는 그 표장을 적의 변경케 할 사 유함.
제11조. 좌에 게한 자는 출품키 부득함.
　1. 제작 후 5년 이상을 경한 자.
　2. 본회에 진열한 사(事)이 유(有)한 자.
　3. 치안풍교에 유해하다 인한 자.
제12조. 출품을 하고저 하는 자는 갑호 양식의 출품원서, 을호 양식의 해설서 및 작품을 사무소에 차출할 사. 그 기일 등은 별로 차를 공고함. 고인의 작품을 출품할 경우에는 전 항의 해설서에 제작자의 씨명 및 이력을 기입할 사. 작품에는 일점마다 명제 및 출품인 씨명을 기한 출품 찰(札)을 첨부할 사.
제13조. 사무소에서 출품을 수리한 시는 직(直)히 수령증을 교

부함.

제14조. 출품은 액면(額面)으로 하고 연(緣)을 부(付)하는 등 출품인이 적당한 장식 설비를 할 사.

제15조. 감사한 결과 진열치 아니할 자로 결정한 자에 대하여는 그 통지를 수한 일부터 10일 내에 출품인이 차를 반출할 사. 10일을 경하여도 차를 반출치 아니하는 시는 본회에서 상당타 인하는 처치를 하더라도 출품인은 이의를 신립(申立)키 부득함.

제16조. 본회에서 정한 진열품의 위치 배열 등에 대하여 출품인은 이의를 신립함을 부득함.

제3장. 감사 및 심사

제17조. 조선미술 심사위원[이하 단(單)히 위원이라 함]은 위원장의 정한 바에 의하여 제일 내지 제3의 각 부에 분속(分屬)함. 각 부의 위원은 그 호선에 의하여 주임 1인을 정함.

제18조. 출품의 감사 및 심사는 각 부에 취하여 위원이 차를 행함.

제19조. 진열품은 총히 심사를 수할 것으로 함. 단 제3조 단서에 해당한 출품은 차 한(限)에 부재(不在)함.

제20조. 출품인은 감사 또는 심사에 대하여 이의를 신립키를 부득함.

제21조. 감사 및 심사는 그 부에 속한 위원 반수 이상의 출석이 아니면 차를 행키 부득함.

제22조. 위원은 각 출품에 대하여 해설서를 참조하여 감사 및 심사를 할 것으로 함.

제23조. 감사는 출품에 취하여 진열할 자를 결정할 것으로 함. 전 항의 결정은 출석 위원 과반수의 동의에 의함.

제24조. 심사는 진열품에 취하여 우수한 자를 선하여 좌기의 등급을 부할 것으로 함.

1등, 2등, 3등, 4등.

위원은 각자 그 부에 속한 진열품 중으로부터 전 항에 해당한다 사료하는 작품을 선출하여 그 등급에 관한 의견을 부(付)하고 주임은 그 의견을 취집하여 차를 그 부의 위원회에 부의하여 각 등의 적부를 심의 평정(評定)하여 차를 위원장에게 보고할 사.

제25조. 위원장은 각 부의 보고에 의하여 등급을 확정하여 차를 조선총독에게 천고(薦告)할 사.

제4장. 선등 포상(選等 褒賞)

제26조. 등급을 확정한 작품에 대하여는 조선총독은 병호 양식에 의하여 그 출품인에게 상패 또는 포상을 수여함.

제27조. 동일인으로서 동일부에 2점 출품한 경우에는 그 중 우수하다 평정한 1점에만 취하여 등급을 부함.

제5장. 매약 및 반출

제28조. 진열품은 본회에서 그 매매계약을 취급함. 출품인이 본회를 경치 아니하고 매매계약을 하고저 하는 시는 본회의 승인을 경할 사.

제29조. 진열품을 구매코저 하는 자는 대금을 첨하여 사무소에 신출할 사.

제30조. 즉시 대금을 지불치 아니하는 시는 수부로써 매매계약을 함을 득함. 수부금액은 대가의 3분의 1 이상으로 함. 전 항의 매주가 폐회 후 7일 이내에 잔여대금을 지불치 아니하는 시는 수부금은 차를 포기한 것으로 간주하여 당해출품인의 소득으로 함.

제31조. 매매계약을 한 시는 출품찰에 그 지(旨)를 첨지함.

제32조. 출품인이 진령품의 대가를 변경코자 하는 시는 그 지를 사무소에 제출할 사.

제33조. 출품인이 출품 및 대금 수령 등을 위하여 특히 대리인을 치한 시는 그 주소 씨명을 기하여 사무소에 제출할 사.

제34조. 진열품은 개회 중 차를 반출할 사를 부득함.

제35조. 출품의 반출 기한은 폐회 후 7일 이내로 함. 약 기간 내에 반출치 아니하는 자가 유한 시에는 회에서 상당한 처치를 할 사.

제36조. 진열품 중 매약제인 자는 폐회 후 전조의 기간 내에 매주에게 차를 반출할 사. 전 항의 경우에는 대금 수령증을 제시하여 자기가 매주인 사를 증명할 사를 요함.

제6장. 관람

제37조. 관람시간은 개회 중 매일 오전 9시부터 오후 5시까지로 함. 단 형편에 의하여 차를 신축하거나 또는 관람을 정지할 유함.

제38조. 관람인은 진열품에 촉함을 부득함.

제39조. 관람인으로 질서 풍속을 문란케 할 가 있다 인하는 자는 입장을 금하거나 또는 퇴장케 할 사 유함.

제40조. 관람인은 정숙을 지로 하며 또 계원의 지휘에 종할 사.

출품원

사의(私儀) 조선미술전람회 규정에 준하여 별지 목록과 여히 출품코자 하오니 허가하심을 망(望)함.

년 월 일

주소

직업

조선미술전람회 완(宛)[77]

총독부는 이 규정과 함께 심사위원회 규정을 1922년 1월 12일자로 공포했다.[78] 이것은 총독부 훈령 제1호였다. 실무담당조직으로 미술회사무소에 간사, 서기, 사무촉탁을 두고 운영조직은 평의원, 심사위원회를 두는데 심사위원장은 정무총감이 맡는 것이었다. 조선미술 심사위원회 규정은 조선미술전람회 응모작품을 심사하기 위해 조선총독부에 조선미술심사위원회를 설치한다는 제1조를 비롯해 모두 8조로 짜놓았다. 제2조는 위원장 및 위원 약간인으로 조직하며, 3조는 위원장을 정무총감으로 하고 위원은 조선총독부 관리로 미술에 관한 학식과 경험이 있는 사람 가운데 전람회가 열릴 때마다 조선총독이 촉탁 임명하며, 제4조는 위원장이 사고 때 위원 가운데 위원장이 지정하는 사람이 직무를 대리한다는 내용이다. 제5조는 위원들의 임무를 지정한 것으로 감사 및 심사에 관한 사무를 장악함을 명시한 조항이고, 제6조는 제1부에서 3부까지 심사위원회를 따로 설치한다는 것으로 위원장이 그 소속을 정한다는 내용이며, 제7조는 위원회에 간사를 두는데 간사는 총독부 관리 가운데 조선총독이 임명하며, 간사는 위원장의 지휘에 따라 위원회에 관한 사무를 틀어쥐고, 제8조는 상사의 지휘에 따라 서무(庶務)를 보는 서기를 위원회 안에 설치한다는 내용이다. 미전 조직은 미술회 사무소, 간사, 서기, 사무촉탁, 평의원, 심사위원회, 심사위원장(정무총감)이다.

총독부는 5월 1일자 총독부 고시로 제7조에 '제작자는 조선에 본적을 유(有)한 자(者)'에 '전람회 개회까지 인속(引續)하여 6월 이상 조선에 거주한 자로 함'을 덧붙였고 또 을호 양식 주의(注意)에 '4. 조선에 본적을 유치 아니한 제작자에 재(在)하여는 이력의 난에 제7조 제3항의 기간을 기입함이 가함'을 덧붙였다.[79] 일본에서 조선으로 건너온 지 얼마 안 된 일본인 미술가를 위한 조치였다.

제1회 조선미전 이어 총독부는 심사위원 전형에 들어갔다. 심사위원 규정은 '약간인'이므로 제한이 없었고 또한 글씨까지 포함해 놓았으므로 학무국 당국자는 '조선인이 다수를 점하리라'고 밝혔다.[80] 총독부는 3월 중순까지 심사위원 일부를 내정했다. 사군자를 아우른 제1부 수묵채색화 분야에 일본인 카와이 교쿠도우(川合玉堂), 제2부 유채수채화 및 조소 분야 심사위원은 쿠로다 세이키(黑田淸輝), 제3부 서예는 이완용 후작을 내정하였으며 특히 '조선화의 심사는 조선인의 사도 전문가에게 위촉할 터'라고 밝히고 있다.[81]

총독부는 3월 18일자 총독부 고시로 조선미전과 관련해 다음과 같은 사항을 발표했다.

"회기 대정 11년 6월 1일부터 동년 6월 21일까지

회장 경성부 영락정 조선총독부 상품진열관

사무소 5월 20일까지 조선총독부 학무국 5월 21일부터 6월 30일까지 조선총독부 상품진열관"[82]

4월에 접어들어 학무국 사회교육 주임이 나서서 작품 응모를 세차게 권유하는 가운데 '조선인 측에서도 이도영 씨 등을 중심으로 한 서화협회원 전부가 출품하리라 한즉 그 성황을 예상'하는 자신감을 내보였다. 또 총독부는 이미 각 도, 부, 군에 조선미전 규정을 모든 미술인들에게 배포할 것을 지시했다고 밝히고 있다.[83] 이어 총독부는 심사위원을 결정하고 다음과 같이 발표했다.

"제1부 동양화(사군자 포함): 일본화 및 조선화 심사 카와이 교쿠도우(川合玉堂), 조선화 심사 이도영, 서병오(뒤에 김규진 추가)

제2부 서양화(조소 포함): 쿠로다 세이키(黑田淸輝)〔뒤에 오카다 사부로우쓰케(岡田三郎助), 타카기 하이쓰이(高木背水)로 바꿈〕

제1부 및 제2부〔감상가(鑑賞家) *평의원 겸직): 요코다 고로우(橫田五郞), 쓰에마츠 쿠마히코(末松熊彦), 코바 칸키치(小場桓吉)

제3부 서: 이완용, 박영효, 박기양, 김돈희, 정대유"[84]

뒤이어 5월 11일에는 심사위원에 김규진과 일본인 다카기 세이이치(高木誠一, 高木背水)를 추가로 임명했다.[85] 이 무렵 심사에 대해, 정실에 따라 취사선택을 하지 않겠느냐는 소문이 돌자 총독부 학무국장이 나서서 "심사는 결코 정실에 의하여 좌우"되지 않을 것이라고 다짐했다.[86] 아마 김규진의 추가임명은 그러한 소문과 관련이 있는 듯하다. 총독부로서는 서화미술회와 서화연구회 양대 흐름에 적자들인 이도영과 김규진의 관계를 떠올리지 않을 수 없었던 것이다. 그 뒤 작품 반입이 한창일 때 쿠로다 세이키가 사고로 심사 기일까지 서울에 올 수 없어, 제국미술원 회원이자 미술학교 교수인 오카다 사부로우쓰케(岡田三郎助)로 바꿨다.[87]

수묵채색화 분야에서 조선인 심사위원들은 일본인 심사위원들의 뒤로 밀려 부심 구실에 머물렀던 듯하다. 규정에 나오진 않았지만, 심사위원 명단을 발표할 때 일본인 심사위원은 '일본화와 조선화'를 동시에 심사하고 조선인 심사위원은 '조선화'만 심사하는 것으로 정했던 사실[88]을 보거나, 심사위원장 대리가 총독부 학무국장이었으니 그것을 짐작키는 어렵지 않을 듯하다.[89] 유채수채화 및 조소 분야에서 조선인 심사위원이 없다는 사실과 대조적으로 서예 분야 심사위원은 온통 조선인들이었다. 앞서 살펴본 타카기 하이쓰이(高木背水) 또는 시바

다(紫田) 학무국장의 말대로 일본 제전과 달리 구성한 것은 일본과 조선 미술계가 다르다는 인식에서 비롯했다는 말을 떠올려 보면 쉽게 이해할 수 있다. 조선인 유채수채화를 다루는 화가가 조선에 몇 명 없었고, 거꾸로 서예, 사군자 분야는 조선인이 매우 풍부하다는 점 때문에 그렇게 했던 것이다.

1921년을 서화협회의 해라고 한다면 1922년은 조선미전의 해였다. 3.1민족해방운동의 힘에 밀려 창설한 조선미전은 조선 미술동네를 식민화하는 좋은 수단이었다. 조선미전은 제국미술전람회의 조선출장소[90]로서 일제의 그러한 정책판단과 실행은 커다란 성공을 거두었다. 전국의 모든 미술가들이 들떠 응모 출품했으며, 언론의 화려한 각광 속에서 대규모 관람객 동원을 이뤄냈다. 얼마간의 비용[91]을 치르더라도 문화제국 경영자로서 식민지 문화육성을 꾀한다는 명분에 적합한데다 전시효과 또한 뛰어난 것이었을 터이다.

또한 총독부는 앞서 살펴본 대로 서화연구회 회장 김규진, 서화협회 간사장 이도영, 대구 교남시서화연구회 회장 서병오를 심사위원으로 위촉했고 이들은 흔쾌히 수락했다. 서화협회가 적극 나서서 출품을 다그쳤으니 대부분의 회원들이 조선미전에 적극 응모 출품했음은 두말할 나위조차 없겠다. 특히 조선에서 활동하는 일본인 미술가들과 초청받은 심사위원들이 조선미전을 통해 화려한 각광을 받았으니 총독부의 식민지 미술경영은 한층 손쉬워졌던 것이다. 화단의 중심이 총독부의 손아귀에 넘어간 것이다.

총독부는 25일부터 영락정(永樂町) 상품진열관의 본래 기능을 멈췄다.[92] 그곳에 설치한 임시사무소에서 5월 23일부터 작품 반입을 시작해 25일에 끝났다.[93] 작품 반입을 한참 진행할 때 『매일신보』는 '동양화 출품이 최다'라고 중간 보도를 했다.[94]

28일 아침부터 심사에 착수한 심사위원들은 다음날까지 날을 새워 심사를 계속했다. 그 뒤 일본인 심사위원들은 "각 방면에 보존하여 둔 조선그림과 미술공예품을 탐구하고 돌아가겠다"[95]는 뜻을 밝히기도 했다. 아무튼 심사 결과를 5월 29일에 발표했다. 291명의 작품 430점이 들어왔는데 심사위원들은 그 가운데 171명의 작품 215점을 입선에 올렸다. 입선자 전체로 헤아리면 조선인의 숫자가 대단히 적지만, 총독부는 '거의 전부가 입선되어 처음으로는 성적이 매우 좋았다'고 밝혔다.[96] 수묵채색화 분야에서 모두 77명의 작품 93점이 입선인데, 그 가운데 조선인 32명의 작품 38점이 입선에 올랐고 일본인 45명의 작품 55점이 입선했다. 유채수채화 분야에서는 모두 61명의 작품 83점이 입선이었는데 그 가운데 조선인 3명의 작품 4점이 입선했고 일본인 입선은 58명 79점이었다. 조소 분야는 8명의 작품 11점이 입선이었는데 모두 일본인들이었다. 서예 분야는 모두 41명 54점이 입선이었는데 그 가운데 조선인 19명

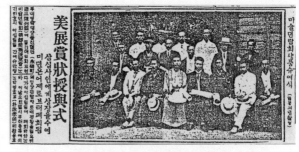

조선미전 상장 수여식. (『매일신보』 1922. 6. 22.) 총독부는 전람회가 끝나는 21일 오전 열시부터 총독과 박영효, 이완용 후작 및 심사위원과 입상자 34명을 총독부 제일회의실에 모아 상장 수여식을 열었다. 맨처음 수묵채색화 분야 대표로 허백련이 나와 사이토우(齋藤) 총독으로부터 상장을 받았다.

의 작품 24점과 일본인 22명 30점이 입선이었다.[97]

총독부는 곧이어 6월 1일에 입상작품을 발표했다. 수묵채색화 분야에서 2등은 〈추경산수〉를 낸 허백련, 3등은 심인섭과 이한복, 4등은 김은호와 김용진, 이용우가 올랐고 유채수채화 분야와 조소 분야는 아예 없었다. 출품자가 나혜석, 고희동, 정규익뿐이니 당연한 일이라 하겠다. 서예 분야에서는 2등에 오세창, 3등에 최영진과 현채, 4등에 김용진, 안종원, 이한복이 올랐다. 1등은 뽑지 않았다. 이런 태도는 일제의 오만스러움을 드러내는 것이다. 일본미술 우월의식 및 조선미술 열등론에 따른 일종의 정치성 짙은 이데올로기 조작효과를 노린 것이었을 터이다.

총독부는 전람회가 끝나는 21일 오전 열시부터 총독과 박영효, 이완용 후작 및 심사위원과 입상자 34명을 총독부 제일회의실에 모아 상장 수여식을 열었다. 처음에 수묵채색화 분야 대표로 허백련이 나와 사이토우(齋藤) 총독으로부터 상장을 받고 유채수채화 분야, 글씨 분야 대표 순서로 진행했다. 다음엔 통역을 통한 총독의 고사가 있었고 허백련의 답사가 있었으며 총독부 뒤뜰에서 기념사진 촬영이 있었다.[98] 같은날 총독부는 간사회를 열어 총독부에서 살 작품을 결정했다. 모두 12점을 사들이기로 했는데 그 가운데 조선인의 작품은 김윤보의 〈하당(夏堂)독서〉, 안중식의 〈우경(雨景)산수〉, 김기병(金基昞)의 〈투접(鬪蝶)〉, 이한복의 〈여름〉, 김규진과 정대유의 글씨 〈예서(隷書)〉 따위였다.[99]

6월 1일, 오전 9시에 기자와 명사 3000명에 이르는 이들을 초대해 성대한 개회식을 치른 다음 먼저 공개했고 6월 2일부터 일반 공개를 시작했다.[100] 일반 공개 첫날, 다투어 입장해 오전에 이미 1500명을 헤아렸고, 오후에도 진명여고생들의 단체 관람을 비롯해 3000여 명에 이르렀다.[101] 관람객은 전 기간 동안 12000명이었다.[102] 또한 유채수채화 27점, 수묵채색화 33점, 서예 10점, 조소 2점이 팔렸다.[103]

제1회 조선미전은 그야말로 화려했다. 건물을 채색 장식하

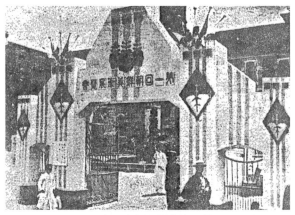

제1회 조선미술전람회 회장.(영락정 상품진열관) 입구는 매우 요란하게 꾸며 관객의 눈길을 끌 수 있도록 배려했지만 막상 안쪽 유화 분야 전시장엔 작품을 두껍으로 걸어 여유가 없어 보인다.

고, 그 안 광장에 분수를 설치했으며 건물 현관 오른쪽부터 관람하게끔 설치해 처음에는 서예를 진열하고, 다음 수묵채색화 분야의 작품들을 보도록 배치했다. 2층으로 올라가면 맨처음 수묵채색화로 시작해 그 다음엔 유채수채화가 있고, 끝으로 조소를 설치했다. 아래층으로 내려오면 조선사진협회가 마련한 수백 점의 사진들이 관객을 맞이했다.[104] 그리고 작가의 승낙이 있는 경우 그림엽서를 만들어 판매해 전람회를 기념케 했다.[105]

총독부는 규정에 없지만 참고품이란 이름의 작품들을 전시실에 뒤섞어 놓았다. 수묵채색화 분야에는 이도영과 김규진의 작품 각각 2점을 비롯해 일본인 카와이 교쿠도우(川合玉堂), 사쿠마 데즈엔(佐久間鐵園)을 비롯해 7명의 작품 13점, 유채수채화 분야에서 쿠로다 세이키(黑田淸輝), 타카기 하이쓰이(高木背水)를 비롯해 6명의 작품 8점, 서예 분야에서 김규진, 김돈희, 정금성(丁錦城, 丁大有) 들의 작품 7점을 걸어 놓은 것이다. 일본인들의 경우, 일본 문부성 또는 조선총독부가 소장하고 있는 작품이거나 작가 자신이 낸 작품들인데, 남다른 것은 조선총독부가 낸 고흐 작품인 듯한 〈바다〉와 타카기 하이쓰이가 낸 작자 불명의 서양작품이다. 대개 심사위원들의 작품을 중심으로 하는 것인데 규정 3조 무감사 출품 규정에 따른 것이다. 이러한 방식은 다음해까지 이어졌고, 제5회부터는 무감사 규정을 새로 만들어 심사위원장 임의로 뽑은 작품 및 심사위원, 바로 앞 해에 특선을 한 작가의 작품들을 심사없이 진열토록 만들었다.

조선미전을 앞뒤로 모든 언론이 관련 움직임을 조그만 것 하나라도 놓칠새라 꼼꼼히 보도했다. 6월 1일, 사이토우(齋藤) 총독이 미리 관람하면서 3.1민족해방운동으로 투옥당했던 오세창과 나혜석의 작품에 감탄했음을 크게 다루었다. 총독은 오세창의 글씨 앞에서 3.1민족해방운동 때 징역을 산 사람의 작품이란 이야기를 들으면서 '감탄' 했으며, 마찬가지로 3.1민족해방운동 때 5개월 동안 투옥당했던 나혜석의 그림에 대해서는 '나군은 활동가로 들었는데 그림도 그리느냐?' 고 수행원에게 묻기도 했다.[106] 창덕궁 임금은 왕비와 더불어 6월 5일 오후 2시 30분에 각 무관의 시위 아래 학무국장의 안내를 받으며 둘러보았다.[107] 임금은 서예 분야 입선작품인 김영진의 한글서예를 보고 칭찬하며 사들일 것을 지시했다.[108]

입장료는 어른은 20전, 어린이는 10전, 학생과 단체는 각 5전을 받았으며, 특히 미술을 연구하는 이를 위해 일 주일에 월요일 하루씩 감상일을 정해 50전을 받고 아침부터 저녁까지라도 그 사람이 자유로이 출입해 미술연구와 기타에 편리케 하는 방침을 실행했다.[109]

심사평 28일 오후에 도착한 심사위원 오카다 사부로우쓰케(岡田三郎助)와 카와이 교쿠도우(川合玉堂)는 다음처럼 소감을 말했다.

"우리는 아무쪼록 한번 조선에 건너오기를 여망했던바 불의에 이번 미술전람회의 심사 촉탁을 받아 반도의 새로운 풍광을 보게 된 것은 직분상 한층 기쁜 일이올시다. 그리고 조선총독부에서 미술 방면에까지 진력하는 것은 문화정치를 표방하는 통치상에 경하함을 마지아니하며 이번에 미술전람회를 임시로 개최함에도 불구하고 제반 설비가 구비하며 출품수가 육백 점에 달하였다는 것은 조선미술계의 장래 발전에 대하여 충심으로 감하 하는바…"[110]

카와이 교쿠도우는 심사 기준을 다음과 같이 밝혔다.

"그림의 심사 감별의 요량은 사람에 따라서 보는 방법이 각각 다르나 대체로 그 개요와 조건을 총괄하여 처음에는 품위, 둘째, 기술, 셋째는 고안(考案), 즉 소위 주상(主想)이니 이 세 가지가 다 갖추어 표화(表畵)가 잘 된 그림이라야 비로소 서화○가와 그림이라 하겠고…"[111]

사군자를 포함한 수묵채색화 분야 심사위원 이도영은 다음처럼 말했다.

"이번 미술전람회는 조선에 처음 생긴 일이요 또 발표한 시일이 길지 아니하였으므로 이번 전람회를 지방은 물론 경성 시내에서 자세히 알지 못하는 사람이 있는 까닭에 출품이 각처에 평균치 못하였고 출품의 작품한 것이 규칙적으로 되지 못하고 각각 자기의 마음대로 한 것은 얼마 유감이라 하겠으나 전체로 보건대 성적이 매우 양호하였습니다. 그런 중 또 동양화는 출품수로는 조선사람이 적으나 당선된 수는 조선사람이 많은 것은 조선사람의 미술계를 위하여 반가운 일이며 또 이후로 당국에서도 조선미술에 노력하여 일층 장려할 터이라 하며 미술가로 말하여도 이번 경험이 있으면 이후 계속적으로 전람회를 열 모양인즉 장래 조선미술계는 서광이 찾아 비치기 시작하여 매우 유망합니다."[112]

일본인 심사위원들은 "예측 이상의 호성적으로 예년 제전, 문전의 성적보다 별로이 못지 아니하다"고 평가했다.[113] 그럼에도 불구하고 각 분야의 일등을 뽑지 않았다. 제국과 식민지의 차이를 보여주려는 뜻이었다. 유채수채화 분야 심사위원 타카기 하이쓰이는 심사평을 다음처럼 말했다.

"나는 서양화를 담임으로 심사하였는바 당선된 사람으로는 전혀 일본사람이요 조선사람은 하나도 없습니다. 이에 대하여 조선사람에게 한껏 미안한 마음 또 없지 아니하나 이것은 출품 성적을 보아 정하는 것인고로 어쩔 수 없으나 일변 동양화에는 조선사람의 당선자가 매우 많은 모양인즉, 그것을 보면 조선사람은 매우 동양화를 숭상하는 것이 분명하며 심사에 공정한 것은 가히 일 것이외다. 그런데 조선사람 쪽에도 미술학교를 졸업하고 온 사람도 많이 있으나 집에 돌아와서 그림을 연구치 아니하는 모양이올시다. 조선사람은 본래 두뇌가 명민하고 재능이 탁월한 장기를 가진 민족이올시다. 그러므로 조선사람은 공부를 하면 미술 같은 것은 특이한 성적을 발휘하는 일이 많이 있습니다. 그런데 서양화에는 별로 연구력이 적은 모양인즉, 나는 조선사람이 서양화를 좀더 열심으로 공부하여 미술계에 특이한 선수가 많이 나기를 바랍니다."[114]

화제의 작가　총독부는 이미 세상을 뜬 안중식의 〈추경산수〉와 조석진의 〈금강산 단발령〉을 누가 응모 출품했는지 입선의 대열에 올려 놓았다. 더구나 그것을 심사한 심사위원 가운데 한 사람은 그들의 제자인 이도영 그리고 후배 김규진이었다. 마땅히 28점이나 걸어 놓은 무감사 참고품으로 올려야 했다.

총독부는, 3.1민족해방운동에 대표 가운데 한 사람으로 참가해 3년 가까이 옥고를 치른 오세창이 출옥 5개월 만에 응모 출품한 서예 작품에 2등상을 주었다. 마찬가지로 옥고를 치른

대표 최린의 응모작 〈국화〉를 입선에 올렸다. 또한 서화협회 4대 회장을 지냈던 김돈희의 서예 작품은 심사위원 자격을 고려한 듯 참고품이란 이름으로 내걸었다.

2등에 오르자 찾아온 기자에게 오세창은, 자신이 열 살 때부터 글씨를 써왔으며 본시 예서(隷書)를 즐겼으나 전자(篆字)에도 취미가 있다고 밝히고 있다. 손병희 장례식장에서 입상 소식을 들은 오세창은 응모 출품 경위를 기자에게 다음처럼 말했다.

"감옥에서 나온 이래 손병희 씨의 장식(葬式)으로 인하여 별로 한가한 틈이 없었으나, 서화협회에서 너무 권하는 고로 그만 권고에 못 이겨서 잠깐 틈을 얻어 집에 돌아갔을 때에 썼습니다. 무얼 입선까지야 되랴 하고 출품하였더니 각 신문에도 발표가 되고 또는 입선 통지서와 우대권까지 보내어 변변치 않은 것이나마 당연의 영광을 얻게 되었음은 매우 감격한 일이외다."[115]

김용진은 1921년 여름부터 이도영에게 제대로 배우기 시작했으며, 그 이전엔 중국 화보를 보고 자습했다고 털어놓았다. 김용진은 특히 서화협회에서 조선미전에 출품할 것을 권고하므로 부끄러움을 무릅쓰고 응모했다고 말한다.[116] 또한 현채(玄采)는 '금번 미술전람회 때에는 출품하려고 마음도 아니 먹었던 것을 서화협회의 간곡한 권유에 못 견디어 금년 봄에 당나라 안진경 정좌위첩(淨坐位帖)을 보고 써 두었던 것을 출품하였'다고 밝히고 있다.[117]

『매일신보』는 2등에 오른 허백련과 오세창 그리고 김용진과 현채를 취재했다. 그 가운데 수상식장에서 답사를 한 허백련은 '물형(物形)'을 취하는 것보다 정신을 풍부하게 그린 그림을 숭상'한다고 말하면서 '명예를 취하거나 영리적으로 출품한 것이 아니며 다만 이번에 처음으로 미술전람회를 여는 데 감동되어 필흥을 이기지 못하여 출품한 것'이라고 밝혔다.[118] 심사위원 이도영은 허백련에 대해 '허백련 씨는 별호를 의재라 하는, 현금 삼십 세 가량된 청년화가인데 항상 전라도 진도군 향리에서 그림을 공부하기에 힘을 쓰고 경성에는 별로 오는 일이 없었으므로 그 이름이 세상에 널리 들린 일이 없으나' 이번 출품한 작품에 대해 심사위원 전원이 일치하여 2등에 오른 것이라고 밝히며 '장래가 유망'한 화가라고 추켜세웠다.[119]

1922년의 미술 註

1. 일기자, 「제2회 서화협회전람회를 보고」, 『신생활』, 1922. 4.
2. 일기자, 「제2회 서화협회전람회를 보고」, 『신생활』, 1922. 4.
3. 일기자, 「제2회 서화협회전람회를 보고」, 『신생활』, 1922. 4.
4. 서화협회전람회, 『동아일보』, 1922. 3. 10.
5. 일기자, 「제2회 서화협회전람회를 보고」, 『신생활』, 1922. 4.
6. 변영로, 「백의백벽(白衣白壁)의 폐해」, 『동아일보』, 1922. 1. 15. 조선 민족이 흰색을 좋아한다는 생각은 변영로의 주관일 뿐이다. 그 밖에 뒷날 임숙재(任璹宰)는 「조선인의 백의(白衣) 개량과 염색 보급의 필요」(『조선일보』, 1929. 10. 19-21)를 발표했다.
7. 임장화, 「최근의 예술운동」, 『개벽』, 1922. 10.
8. 임장화, 「최근의 예술운동」, 『개벽』, 1922. 10.
9. 노자영, 「미래파의 예술」, 『신민공론』, 1922. 1.
10. 변영로, 「상징적으로 살자」, 『개벽』, 1922. 12.
11. 현금 중국 예원의 거장 오창석 노인, 『동명』, 1922. 11. 19.
12. 박종홍, 「조선미술의 사적 고찰」, 『개벽』, 1922. 4-1923. 5.
13. 박종홍, 「조선미술의 사적 고찰」, 『개벽』, 1922. 4-1923. 5.
14. 김원근, 「조선고금의 미술대가」, 『청년』, 1921. 4.
15. 김원근, 「조선고금시화」, 『청년』, 1922. 5-7. 그 뒤 김원근은 「조선시사」(『신생』, 1930. 2-1934. 1.)를 발표했다.
16. 신운 표일의 서체, 『매일신보』, 1922. 5. 16.
17. 기화요초의 양화, 『매일신보』, 1922. 5. 17.
18. 나려(羅麗) 고기(古器)와 사적, 『매일신보』, 1922. 5. 19.
19. 나려(羅麗) 고기(古器)와 사적, 『매일신보』, 1922. 5. 19.
20. 김해강 「난죽석」, 『매일신보』, 1922. 5. 21.
21. 용사비등의 필법, 『매일신보』, 1922. 5. 22.
22. 김능해의 국란, 『매일신보』, 1922. 5. 24.
23. 조선미전의 성공을 위해 총독부가 애쓰는 모습을 보여주는 증거라 하겠다.
24. 귀진(歸眞) 2자 출품, 『매일신보』, 1922. 5. 24.
25. 조선 풍속도를, 『매일신보』, 1922. 5. 21.
26. 기자의 이같은 표현은 그 무렵 이도영의 지위와 역할을 보여주는 대목이다.
27. 적벽야유를 조선미전에 출품코자, 『매일신보』, 1922. 5. 25.
28. 이승만, 『풍류세시기』, 중앙일보사, 1977, p.70.
29. 조용만, 『30년대 문화예술인들』, 범양사, 1988, p.70.
30. 조용만, 『30년대 문화예술인들』, 범양사, 1988, p.70.
31. 조용만, 『30년대 문화예술인들』, 범양사, 1988, p.110.
32. 서화연구회 조직, 『동아일보』, 1922. 1. 27.
33. 서화연구회 조직, 『동아일보』, 1922. 1. 27.
34. 서화연구회 상황, 『조선일보』, 1922. 12. 9.
35. 미술연구 벽동사 설립, 『조선일보』, 1923. 12. 24.
36. 서화협회 회보(제2호), 『동아일보』, 1922. 3. 18.
37. 이구열, 『한국근대미술산고』, 을유문화사, 1972, p.128.
38. 기화요초의 양화, 『매일신보』, 1922. 5. 17.
39. 신운 표일의 서체, 『매일신보』, 1922. 5. 16.
40. 회원 씨명 급 주소, 『서화협회 회보』 제2호, 1922. 3, p.22.
41. 미술공업진흥회 조직, 『조선일보』, 1922. 12. 15.
42. 미술품제작소, 『동아일보』, 1922. 2. 14.
43. 미술제작 반대, 『동아일보』, 1922. 2. 15.
44. 미술품제작소 창립, 『동아일보』, 1922. 8. 18.
45. 민족미술을 부활시켜 주려고 조선민족미술관을, 『조선일보』, 1921. 1. 12.
46. 야나기 무네요시(柳宗悅), 「그의 조선행」, 『개조』, 1920. 10.(야나기 무네요시(柳宗悅) 지음, 송건호 옮김, 『한민족과 그 예술』, 탐구당, 1987, p.88에서 재인용.)
47. 야나기 무네요시(柳宗悅) 씨가 건설하는 조선민족미술관, 『매일신보』, 1921. 4. 3.
48. 조선민족미술관을 경농재에 건설키로, 『동아일보』, 1921. 5. 22.
49. 영(英) 화가의 판화 전람, 『동아일보』, 1922. 1. 14.
50. 경농재를 이건하여, 『동아일보』, 1922. 1. 6.
51. 조선미술진열관, 『동아일보』, 1922. 11. 27.
52. 타카사키 소우지(高崎宗司) 지음, 이대원 옮김, 『조선의 흙이 된 일본인』, 나름, 1996, p.143.
53. 타카사키 소우지(高崎宗司) 지음, 이대원 옮김, 『조선의 흙이 된 일본인』, 나름, 1996, p.148.
54. 이조도자기 전람회, 『동아일보』, 1922. 9. 26.
55. 아사카와 노리다카(淺川伯敎)는 세키노 타다시(關野貞)의 보고서를 읽고 이왕가박물관이 있음을 안 다음, 조선으로 건너와 1913년에 일본인 공립심상소학교 미술교사로 부임했다. 그는 1914년, 일본에 있던 야나기 무네요시에게 백자를 선물했고 야나기 무네요시는 이 때 조선미술에 눈을 뜨기 시작했다.(타카사키 소우지(高崎宗司) 지음, 이대원 옮김, 『조선의 흙이 된 일본인』, 나름, 1996, p.54-57.) 또한 야나기 무네요시는 1920년대에 조선 백자에서 헤아린 조선미의 특징을 '비애의 미'로 생각하고 있었는데 아사카와 노리다카는 샤머니즘의 영향에 의한 것이라고 보고 있었다고 한다. (타카사키 소우지(高崎宗司) 지음, 이대원 옮김, 『조선의 흙이 된 일본인』, 나름, 1996, p.76.) 더구나 아사카와 타쿠미와 아사카와 노리다카는 이른바 야나기 무네요시가 갖고 있던 '비애의 미'에 대한 시각을 바꿔나가는 데 영향을 끼치기도 했는데, 이를테면 조선 민예품의 건강함을 발견케 해주었다는 것이다.(타카사키 소우지(高崎宗司) 지음, 이대원 옮김, 『조선의 흙이 된 일본인』, 나름, 1996, p.161.)
56. 일기자, 「이조도자기 전람회를 보고」, 『동명』, 1922. 10. 15.
57. 일기자, 「이조도자기 전람회를 보고」, 『동명』, 1922. 10. 15.
58. 야나기 무네요시(柳宗悅), 「이조도자기의 특질」, 『동명』, 1922. 10. 15-11. 5.
59. 아사카와 노리다카, 「이조도기의 사적 고찰」, 『동명』, 1922. 11. 12-10. 10.
60. 불가의 고서화전람회, 『동아일보』, 1923. 3. 2.
61. 전구식(수납) 작화전람회, 『동아일보』, 1922. 1. 20.
62. 고금 서화전람회, 『동아일보』, 1922. 6. 22.
63. 개성미술전람회, 『동아일보』, 1922. 7. 28.
64. 영흥 최영진 서화회 개최, 『동아일보』, 1922. 8. 1.
65. 통영서화전람회, 『동아일보』, 1922. 10. 27.
66. 평양의 자선서화대회, 『동아일보』, 1922. 11. 14.
67. 북만주 광신학교 자선서화회 개최, 『동아일보』, 1922. 12. 21.
68. 성황을 정한 의재화회, 『동아일보』, 1922. 9. 26.

69. 서화연구회 상황,『조선일보』 1922. 12. 9.

70. 대구서화전람회,『동아일보』, 1922. 5. 20.

71. 서화협회전람회,『동아일보』 1922. 3. 10.

72. 서화협회에 대하여,『동아일보』 1922. 3. 21.

73. 신구명작을 일당에,『동아일보』 1922. 3. 29.

74. 호성적의 서화전,『동아일보』 1922. 4. 1.

75. 일기자,「서화협회 제2회 전람회를 보고」,『신생활』 1922. 4.

76. 간(間)은 여섯 자를 뜻하므로 182센티미터임.

77. 미술전람회 규정,『동아일보』, 1921. 12. 29-31.

78. 미전 법령 발포,『동아일보』 1922. 1. 12.

79. 미전 규정 개정,『동아일보』 1922. 4. 30.

80. 미전 심사원 목하 전형 중,『동아일보』, 1922. 1. 25.

81. 미전 회기와 심사원 인선,『동아일보』 1922. 3. 16.

82. 미술전람회,『동아일보』 1922. 3. 18.

83. 미전 출품에 취하여,『동아일보』 1922. 4. 5.

84. 미술 심사원 결정,『동아일보』 1922. 4. 16.

85. 미선 심사위원 임명,『동아일보』 1922. 3. 15.

86. 미전 심사는 공정,『동아일보』 1922. 5. 14.

87. 미전 심사원 변경,『동아일보』 1922. 5. 21.

88. 미전 심사위원 임명,『동아일보』 1922. 5. 13. 규정에도 없는 이런 것은 얄팍한 꾀에 지나지 않은 것으로 제2회전을 앞뒤로 해서 이 문제를 둘러싸고 시비가 벌어지기까지 했다.

89. 미전 초일의 대성황,『매일신보』 1922. 6. 2.

90. 급우생,「우리의 미술과 전람회」,『개벽』, 1924. 7.

91. 이 비용조차 실은 조선인의 피와 땀을 수탈한 것일 뿐이다.

92. 진열관 관람 정지,『동아일보』 1922. 5. 25.

93. 미전 출품 기일,『동아일보』 1922. 4. 15.

94. 동양화 출품이 최다,『매일신보』 1922. 5. 19.

95. 미전품 감사 종료,『매일신보』 1922. 5. 29.

96. 입선 215점,『동아일보』 1922. 5. 3 1.

97. 조선미전 입선작가 및 입선작품 숫자는, 조선총독부에서 발행하는 『관보』와『조선미술전람회 도록』그리고 총독부가 전시 개막전에 발표한 명단을 언론이 기사화한 보도 따위에서 헤아릴 수 있다. 약간씩 차이가 나는데 이 가운데 여기서는 언론보도 내용을 취하겠다. 정확도는 떨어지지만 대중에게 직접 다가선 것이라는 점을 고려했고 또한 내 글의 흐름이 신문과 잡지에 기대어 서술하고 있다는 특징을 생각했다.

98. 미전 상장 수여식,『매일신보』 1922. 6. 22.

99. 선전과 총독부 매상품,『동아일보』 1922. 6. 23.

100. 「미술연구가의 호기」(『매일신보』 1922. 5. 25.)에는 초대자가 1500명으로 나와 있으나 6월 1일자 「미전 공개는 금일부터」(『매일신보』 1922. 6. 1.)에는 3000명으로 나와 있다. 여기서는 뒷 기사를 따른다.

101. 성황의 미술전,『동아일보』 1922. 6. 4.

102. 미전 매약 및 입장자,『동아일보』 1922. 6. 20.

103. 미전 매약 및 입장자,『동아일보』 1922. 6. 20.

104. 진열광경,『매일신보』 1922. 6. 1.

105. 일반 관람 공개일에,『매일신보』 1922. 6. 3.

106. 사이토우(齋藤) 총독의 감탄사,『매일신보』 1922. 6. 3.

107. 관람 날짜를 보면, 총독은 개막보다 먼저고, 왕은 개막 다음이다. 이러한 차이는 다음과 같은데서 비롯하는 것이다. 총독은 심사위원장을 임명하는 지위에 있는 사람(조선미술심사위원회 규정 제

3조)으로서 미리 '검열'하는 것이었고, 창덕궁 왕은 단순한 관람객이었을 뿐이다.

108. 양 전하 미전에 대림,『매일신보』 1922. 6. 7.

109. 미술연구가의 호기,『매일신보』 1922. 5. 25.

110. 미전품 감사 종료,『매일신보』 1922 5 . 29.

111. 미전품 감사 종료,『매일신보』 1922. 5. 29.

112. 이도영,「미술계를 위하여」,『매일신보』 1922. 6. 2.

113. 일류 서화의 미전품,『매일신보』 1922. 5. 30.

114. 타카기 하이쓰이,「서양화를 더 습숙」,『매일신보』 1922. 6. 2.

115. 오세창,「십세부터 전자(篆字)를」,『매일신보』 1922. 6. 2.

116. 김용진,「7-8년간 자습」,『매일신보』 1922. 6. 3.

117. 현채,「입상은 천만 의외」,『매일신보』 1922. 6. 3.

118. 물형보다 정신이,『매일신보』 1922. 6. 2.

119. 동양화에 이등 된 허백련 씨,『동아일보』 1922. 6. 2.

1923년의 미술

이론활동

민중미술론 1923년 2월, 서울에 와 있던 동경미술학교 조각과 학생 김복진(金復鎭)은 『상공세계』라는 잡지 도안을 맡으면서 창간호에 두 편의 글을 발표했다. 이 두 편의 글은 프로문예이론의 효시로서 서구근대문명권에 편입되는 과정을 극적으로 상징하는 것이다. 지금까지 「프로의식 문자의 효시」로 알려진 글은 1923년 7월 『개벽』에 발표한 김기진의 「Promenade Sentimental」이지만 김복진의 두 편의 글은 그보다 무려 6개월이나 앞서 있다. 이 무렵 문화와 산업 진흥을 꾀하던 실력양성운동 분위기와 함께 사회주의 예술론을 아울러 담고 있는 글이었다. 김복진은 「광고회화의 예술운동」[1]이란 글에서, 광고예술운동이란 생존경쟁 속에서 활동하기 위한 것이라고 가리키고, 그 무렵 서울 종로의 간판들은 대개 '서양부인화나 사람을 그린 것' 따위일 뿐만 아니라 색채도 단조롭고 부드러운 것에 지나지 않아 '개성'이 없다고 꼬집었다. 김복진은 광고회화에 대해 효과 좋은 방식을 논증하면서 수준 높은 회화론까지 펼쳐냈다.

또 김복진은 「상공업과 예술의 융화점」[2]이란 글에서 자본주의의 추악함이 예술에 대한 감능(感能)을 마비시켰다고 꾸짖고 프롤레타리아, 다시 말해 민중을 무시하는 문명은 번창하지 못할 것임을 밝히는 가운데 '민중이야말로 참으로 문명의 창조자'라고 규정한다. 김복진은 자본주의 현대사회가 예술 향수능력을 마비시켰다고 가리키면서 거꾸로 예술이야말로 '노동으로써 고통이라고 감각하는 노예적 상태로부터 인간을 해방하는' 기능을 지니고 있다고 헤아렸다. 더불어 '모든 상공업자가 모두 한 가지 예술가가 되는 그 때야말로 참으로 민중예술이 번영될 때'를 맞이할 것이라고 주장한다. 아무튼 김복진이 주장하는 알맹이는 '노동의 예술화, 상공업의 예술화'라 할 수 있는데, 그 방법은 먼저 상품, 광고, 가게 장식 따위를 미술화하는 것이었다.

김복진은 자본주의 문명이 예술에 끼치는 해독을 비판하는 가운데 '민중이야말로 참으로 문명의 창조자요 예술의 창조자'라고 주장하면서 인간해방을 위한 프롤레타리아예술을 주장했다. 김복진은 예술을 노동과 같은 것으로 파악하고 '예술은 부르주아의 도락이나 완구도 아니며, 학자의 퇴락한 위로거리도 아니며, 참으로 예술이라고 하는 것은 인간이 노동하는 그 환희를 표현하는 거기에 있는 것'이라고 논증하는 가운데 "예술의 대도는 민중의 대도이다. 예술은 결코 예술을 위하는 예술이 아니고 민중을 위하는 예술이 아니면 아니 되겠다. … 예술로써 인간의 노동에 재(在)한 흔희(欣喜)의 표현이 되게 하여 노동과 예술을 융합일치케 하자"[3] 하였다.

김복진은 남달리 '우리 조선사람으로 동경하는 그 예술은 예술을 위한 예술이 아니고 민중을 위한 예술, 우리 민족을 위하는 예술이 아니면 아니 될 것'이라고 힘주어 말했다. 바로 이 대목이야말로 김복진이 단순히 프로예술론을 베끼는 높이를 뛰어넘고 있음을 보여주는 것이다.

일본대학 미학과 출신 임정재(任鼎宰)가 「문사제군에게 여하는 일문」[4]을 발표해 김복진의 민중미술론에 힘을 보탰다. 임정재는 예술지상주의예술을 순연(純然)한 개성표현운동으로 나눠 놓고 그것은 '첫째, 세잔느 예술이 풍부하게 대표한다'고 가리켰다. 이것은 감미와 자아의식의 회의적 태도 따위요 사회성이 빠진 순연한 유희이니 항상 테크닉 중심일 뿐이라는 것이다. 이렇게 부르주아 문학의 허위성을 꼬집는 임정재는 예술의 사회성 및 민중성을 힘주어 말하고 있다. 임정재는 문학과 조형예술을 아울러 여러 가지로 늘어놓고 조선에는 첫째, 부르주아의 자유주의 의식과 사상이 혼혈된 것, 둘째, 계급생활에 예술운동은 현금 전국 무산자의 손으로 운동하고 있는 것이 있다고 밝혔다. 임정재는 둘째의 운동은 혁명의 도상에서 기존의 자본가 사회의 문화를 파괴하는 운동이라고 썼다. 특히 중간계급의 자유주의적 사상에 동요, 지배상태에 있어 필연적으로 타락적 세기말 절망의 데카당적인 것 따위가 뒤섞여 있는데 아무튼 예술은 계급을 초월할 수 없으니 "진정히 민중을 생각하려는 시인, 소설가, 화가, 극작가, 음악가 들은 사회운동에 참가할 것이다. 그리고 신흥예술을 소유한 자는 자본가 사회에

반항하고—신흥예술, 즉 계급예술은 혁명의 예술이다—처녀의 비애 같은 제군의 문예는 영화스런 조선을 건설하는 동시에 세계적 인류의 생활 미화를 사색하느냐"[5]라고 썼다.

김복진과 임정재의 이같은 견해는 3.1민족해방운동을 앞뒤로 널리 퍼진 예술지상주의 예술가들은 물론, 진보를 꿈꾸는 예술가들에게 두려움과 설레임을 함께 가져다 주었다. 두려움은 비판과 도피로, 설레임은 프로예술운동으로 나타났다. 미술부문에서는 곧장 '새 기분'으로 드러나기 시작했다.

예술지상주의

5월에 접어들어 조선미전을 맞이했을 때 주간지 『동명』은 사설 「예술과 민중운동」이란 제목의 짧은 글을 발표했다. 논객은 소위 유물사관은 기성의 모든 조직을 변경함으로써 인류를 구제할 수 있다고 가르친다고 가리키면서 그게 한 방법이긴 하지만, 그것은 외적(外的) 사성(事情)의 변역이나 완화인 탓에 유심론(唯心論)에 귀 기울여야 한다고 썼다.

"우리는 교양을 원한다. 보다 더 정련(精練)되고 보다 더 순화한 영혼의 소유자가 되고 싶다. 보다 더 숭고하고 보다 더 현란한 문명 속에서 호흡을 하고 싶다. 여기서 우리는 예술을 구가하지 않을 수 없다. 하므로 일체 생활의 예술화하는 것이 사회개혁, 세계개조의 최후의 도달점이요, 인류구제의 일 방법일 뿐 아니라 실로 그 기조이다. 그러나 그릇된 관념에 지배된 일부 인사는 예술은 프롤레타리아와 연(緣)이 먼 것이라 하여 배척한다. 그러나 재래의 예술이 부르주아의 독점물이었다는 사실이, 곧 프롤레타리아와 예술이 영탄(永炭) 불상용(不相容)한다는 것을 의미하는 것은 아니다. 부르주아가 예술을 독점하였다는 사실이 곧 예술 자체를 부인할 하등의 이유도 구성치 못한다는 말이다. 다만 프롤레타리아예술의 발흥에 의하여 체(體)를 부인할 하등의 이유도 구성치 못한다는 말이다. 다만 프롤레타리아예술의 발흥에 의하여 예술 그 자체의 본연(本然)한 사명을 발휘케 하면 그만이다."[6]

이 사설의 논객은 '예술이 인류 구제의 일 방도인 동시에 민족을 구제하고 환생케 함에도 또한 예술이 그 중대한 사명을 가지었다는 것도 간과해서는 아니 될 일'이라고 글을 맺고 있는 데서 알 수 있듯, 이른바 '예술주의'에 빠져 있었다.[7]

예술지상주의 논객으로 정평이 난 임장화는 7월에 「사회주의와 예술」을 발표해 이른바 신개인주의를 제창했다. 임장화는 '개성의 무한 자유와 주관의 분방 약동'을 제한해 온 지금까지의 소위 단체의식을 꾸짖으면서 '온세계가 다 상상력을 자극시키는 신비한 전설의 나라'를 꿈꾸는가 하면 '주관적 또는 개인적 미의식에서만 살 수 있는 개인주의의 세계'를 읊조

렸다. 임장화는 이 무렵 지식인들 사이를 풍미하는 계급의식에 대해 다음처럼 꾸짖었다.

"적어도 예술은 모든 계급의식을 초월하여 단지 예술 개체를 위하여는 독립적 계통이어야만 될 것은 기자(임장화)가 여러 번 주장하여 온 바다. 그러면 예술은 부르주아니 또는 프로니 하는 계급의식을 전혀 떠나서 인생이 무한히 생활할 자유스러운 세계이어야만 되겠다."[8]

이에 대해 이종기(李宗基)란 논객이 「사회주의와 예술을 말하신 임노월(임장화) 씨에게 묻고자」[9]를 발표해, 임장화가 사회주의를 잘못 이해하고 있을 뿐만 아니라 예술품은 노동의 대가인 상품이 아니냐고 묻는 따위로 나무랐으나 임장화에게 농할 리 없나.[10]

미술가

5월 17일, 서흥(瑞興)감옥에서 김진우가 3년의 징역살이 끝에 세상 밖으로 걸어나왔다. 김진우의 제자 조기순(趙基順)은 스승이 다음처럼 말했다고 미술사학자 최완수에게 밝혔다.

"서흥 감옥에서 자리밥을 뜯어내 붓을 만들어 맹물로 마룻바닥에 한정 없이 죽 치는 연습을 하였었다. …내게 그림선생님은 없다. 나는 감옥에서 자득(自得)했다."[11]

노수현(盧壽鉉)은 부모를 잃고 천도교 간부였던 할아버지 아래서 자랐다. 안중식 문하에 입문, 이상범과 더불어 안중식의 경묵헌(耕墨軒)에서 숙식을 함께 하며 자랐다. 아마 그는 천도교의 주도자였던 오세창의 소개로 경묵헌에 들어갈 수 있었던 듯하다. 노수현은 1920년대 내내 오락만화로 높은 인기를 얻기도 했는데 고희동의 추천으로 언론사 입사를 했던 탓인지 늘 고희동을 따랐다.[12] 노수현은 1923년, 조선일보사에서 만화를 그리기 시작했다. 언론인 이상협(李相協)이 이야기를 짜고 노수현이 네칸으로 그린 작품〈멍텅구리〉는 장안의 화제를 불러 신문 발행부수를 끌어올릴 정도로 성공을 거두었다.[13] 노수현은 그 무렵 가장 인기있는 만화가였다.

3월에 형제 전람회를 연 황종하(黃宗河) 형제들은 눈길을 끌기에 넉넉했다. 개성 출신의 이 사형제는 모두 그림을 잘 그렸는데 김은호는 다음처럼 이들을 회고했다.

"개성이 낳은 황종하(黃宗河), 황성하(黃成河), 황경하(黃敬河), 황용하(黃庸河) 4형제는 모두 이름있는 서화가들이다. 이

들은 벽암(碧岩) 황석일(黃錫一) 공의 아들로 똑같이 세 살 터울이다. 장남인 우석(友石, 仁王山人) 황종하는 호도(虎圖)를, 2남 우청(又淸) 황성하는 산수를, 3남 국촌(菊村, 淸夢) 황경하는 서예를, 4남 미산(美山, ○雲) 황용하는 사군자를 잘했다."[14]

1월 1일에 발행한 주간지 『동명』에는 열두 폭의 그림과 글씨가 실려 있다. 〈아예일년(雅藝一年)〉[15]이란 이름의 이 화폭은 1월부터 12월까지를 뜻하는 작품들인데, 이도영, 오세창, 고희동, 김돈희, 노수현, 정대유, 이용우, 현채, 이상범, 안종원, 변관식, 임청(林靑)이 나선 작품집이다. 서예와 새를 그린 이용우만 빼고는 모두 풍속화를 냈는데, 여기 나선 작가들은 이 무렵 화단을 대표하는 이들이라 해도 지나침이 없을 듯하다.

그리고 김관호는 올해 조선미전에 응모한 작품 〈호수〉가 알몸 여인을 그렸다는 이유로 촬영 금지조치를 당했다. '예술의 나라에까지 경무 당국자의 이해 없는 권력이 미치어서는 참으로 불쾌'[16]하다는 비판이 일어났으나 뾰쪽한 수가 없었다. 김관호는 다음해부터 조선미전에 응모하지 않았다.

단체 및 교육

토월미술연구회, **PASKYULA** 시대 상황을 비추는 첫 미술가 조직이 태어났다. 그것은 동경 유학생 김복진 그리고 이미 풍자화 분야에서 비판의 날카로움으로 널리 이름을 떨치고 있던 안석주가 참가한 토월미술연구회다. 1923년 8월에 조직한 토월미술연구회는 그보다 앞서 7월에 극단 토월회의 연극무대미술을 담당했다. 『동아일보』는 그 때 공연장면을 사진 도판으로 싣고 "당야(當夜)에 가장 신비한 느낌을 준 〈기갈(飢渴)〉의 마지막 무대면(舞臺面)인데 광선의 응용과 배경의 색채 조화를 얻어 매우 볼 만한 무대였다"고 알렸다.[17] 김복진은 안석주를 비롯해 윤상열(尹相烈), 이제창(李濟昶), 이승만(李承晚), 원우전(元雨田)을 끌어들였다. 김복진, 이승만, 안석주가 참가한 토월회 제2회 공연 무대장치는 '사실적인 휘황찬란한 무대장치'[18]였고 대단한 성공을 거두었다.

성공을 거둔 그들은 토월미술연구회를 조직하고 곧장 청년회관 정측강습원에서 유화, 조소, 미학 과목을 두고 미술교육을 시작했다. 학생은 남녀를 가리지 않았고 수업은 매일 오전 9시부터 12시까지였으며 수업료는 따로 받지 않고 모델료만 받았다.[19] 토월미술회는 오래 가지 못했다.

1922년 1월, 백조 동인이 동인지를 냈다. 여기에는 시인으로 홍사용(洪思容), 박영희(朴英熙), 이상화(李相和), 노자영(盧子泳)이 참가했는데 이들은 감상에 흘러 퇴폐 또는 환상주의에 빠졌으며, 소설가로는 나도향(羅稻香), 현진건(玄鎭健) 들이

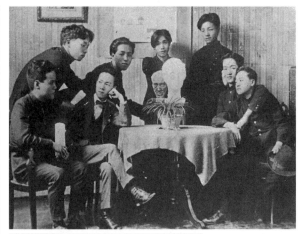

토월회 회원들. 왼쪽부터 박승희, 이서구, 박승목, 김복진, 이제창, 김기진, 김을한, 송재삼.(위) 7월 4일부터 조선극장 무대에 올린 토월회의 〈기갈〉의 무대장치. (『동아일보』 1923. 7. 5.) 토월미술회는 우리나라 무대장치의 역사를 바꾸어 놓았다.(아래)

참가해 자연주의를 지향했다. 미술가로는 안석주(安碩柱)와 원세하(元世夏)가 참가했다. 1923년에 접어들어 김복진과 김기진 형제, 그리고 화가 이승만이 참가했다. 백조 동인은 극단 토월회와 자매기관이었는데 인사동과 낙원동 사이에 사무실을 두고 있었다. 안석주는, 백조 동인의 분위기를 "사상이라는 것은 조금 앞선 이도 있었지만, 옛날 구주의 르네상스 시대의 그것과 유사하였으며, 또 그 때의 문예부흥을 찬미하고 이것을 반도 문단에 인용하려'[20] 했다고 회고했다. 백조 동인은 1923년 가을에 흩어졌고 누군가는 예술지상주의로, 누군가는 사실주의로 나뉘어 갔다. 그 가운데 김복진과 안석주 그리고 박영희와 김기진이 파스큘라를 거쳐 프로예맹 주도자들로 나섰으니 백조 동인은 미학의 갈림길이었던 게다.

1923년에 발족한 파스큘라(PASKYULA)에 김복진과 안석주가 참가했다. 파스큘라는 창조와 폐허 동인들의 예술지상주의, 그리고 백조 동인들의 미묘한 혼란을 극복해 나가는 가운데 뒷날 조선프롤레타리아예술동맹의 한 축을 맡았다. 따라서 파스큘라는 프로예술운동 조직 발자취에 미술 분야의 뿌리 같은 조직으로 역사의 값어치가 크다. 김복진은 파스큘라가 '어떤 운동을 모발(謀發)하려는 준비운동'을 했다고 하면서 "잘들 밤을 새워가면서 신흥예술론을 되풀이도 하였었던 것이요, 문화의 침입됨에 얼굴을 붉히기도 하여왔던 것이다. 너나 할

것 없이 성인(聖人)이 못 된 탓인지 사람놈의 욕도 하여 보았고 닭애의 교미에 실감이 적더라는 우수꽝스러운 이야기도 하였"고 소개하고 있다.[21]

고려미술회 토월미술회와 더불어 화단 발달을 보여주는 조직이 고려미술회[22]다. 수십 명의 서화가가 "조선의 미술, 특히 나려시대의 고유한 미술을 회복하여 개척할 목적을 가지고 동인제로서"[23] 9월께 출발했다. 박영래(朴榮來)는 강진구(姜振求), 정규익(丁奎益)과 함께 관수동에 사무실을 내고 당대의 '청년미술가'[24]들을 규합해 나갔다.

"조선화단의 부진을 개탄하는 유지 화가의 발기로 고려미술회를 창립하고 제일회 양화전람회를 오는 (9월) 25일부터 2/일까지 개최할 터이라는데 동인 이외의 작품도 환영할 터이며 신입장소는 시내 관수동 43번지 박영래 씨의 집이라 하며 동인의 씨명은 다음과 같다. 강진구, 김석영(金奭永), 김명화(金明嬅), 정규익, 나혜석, 이병직, 이재순(李載淳), 박영래, 백남순(白南舜)…"[25]

고려미술회는 "고려미술원을 설치하고 미술연구에 깊은 취미를 가진 남녀청년을 다수 모으고 동양화·서양화·조각"[26]을 교육할 구상을 세웠으며 김복진과 김은호 들을 교수로 내정했다.

동연사 1923년 3월 출범한 동연사(同研舍, 同研社)는 노수현, 이상범, 변관식, 이용우가 뜻을 모아 출발한 단체로, 죽첨정(竹添町)에 사무실을 두고 어울렸으며[27] 4월에 열린 제3회 서화협회전람회에서 눈길을 끌었다.

"그 중에 가장 새로운 색채를 나타낸 작품은 동연사 동인의 것이다. 한 가지 예를 들면 청전 이상범 씨의 〈해진 뒤〉와 같은 것은 종래 우리 화단에서는 볼 수 없던 새로운 작풍(作風)으로, 추상적 기분을 버리고 사생적 작품을 동양화에 응용한 점은 화단에 새로운 운동이 있은 후 첫솜씨로 볼 수가 있었다."[28]

청년화가들이 화단의 모색과 실험을 이끌었으며 그 열매가 바로 동연사임을 미뤄 알게 해주는 이 기사는 활발한 화단 분위기를 느끼게 해주는 증거이기도 하다. 이를테면 일기자가 1922년 5월에 쓴 비평이 그런 분위기를 느끼게 해준다.[29] 그 글에서 일기자는 우리나라 옛 예술의 고상, 정교함이 이조 이래 퇴폐, 조잔(凋殘)해졌다는 예의 조선미술 쇠퇴론을 말한 다음, 서화협회가 부흥을 책임지고 있음에도 불구하고 두 차례의

전람회를 보건대 어떤 진보도 퇴보도 없으며, 고민한 자취조차 없다고 탄식한다. 일기자는 예술의 생명이란 인생의 사상 감정, 민중의 실생활 표현에 있다고 밝히는 가운데 서화협회가 밀고 나가야 할 방향은 '새 예술을 많이 창조하여 조선인의 사상 감정으로 나오는 예술을, 다시 말하면 시대적 예술, 즉 산 예술을 산출' 하는 것이라고 쓰면서, 그렇지 않다면 '모고적(慕古的) 단체, 보수적 기관'으로 '적지 않은 장애를' 끼칠 것이라고 경고하고 있다. 동연사와 고려미술회의 활동은 그에 대한 응답일 터이다.

여성화가 모임 1922년 12월에 출범해 젊은 처녀들을 교육하기 시작한 뒤 1923년 3월에 회원전을 연 창신서화연구회(創新書畵研究會)는 곧바로 조직 확장을 꾀했다. 그들은 작품 5폭을 '이상비 전하에 헌상하는 동시에 또한 사이토오 총독에게도 4폭을 진상하여' 그들로부터 '이대로 있을 수 없다'는 말을 들었다. 이를 기회삼아 경북 김천의 재력가이자 교육인인 최송설당(崔松雪堂)을 회장으로 뽑고 남녀 간사 20명의 진용을 갖췄다. 평의원으로는 위관식(魏寬植)을 비롯한 4명, 고문에 이완용(李完用)을 추대했다. 연구회 강사로는 이규채와 김권수(金權洙)를 모셨다. 이 때 눈길을 끄는 것은 자신들의 조직을 튼실히 하기 위해 창신서화연구회를 재단법인 또는 사단법인으로 만들 것을 검토 추진하기로 했다는 사실이다.[30]

그런데 무엇인가 문제가 있었던 듯, 창신서화연구회 주요 인사들은 4월 1일부터 여자고등보통학교 학생들을 모아 규수서화연구회로 개편했다. 새로운 조직 규수서화연구회는 창신서화연구회 주요 회원들이 대다수 참가하고 있으나 회장이 최송설당에서 김순영(金純迎)으로 바뀌었으며 부회장도 방무길(方戊吉)로 바뀌었다. 또한 강사들은 이미 창신서화연구회 때부터 있었던 이완용과 김권수, 이규채에 새로 현채, 오일영이 합류했으니 좀더 보강된 셈이다.[31] 이처럼 바뀐 이유는 회장 최송설당과의 신임 회장 사이에 일어난 어떤 일 탓이 아닌가 싶다.

규수서화연구회의 구성은 다음과 같다. 회장 김순영, 부회장 방무길, 간사 김석당, 김신복, 김희경, 이순자, 김정수, 정연세, 이효진, 이정환, 심재덕, 이정만 그리고 평의원은 김영배, 김성만, 오삼주, 고제원, 김석기, 위관식 들이었다.[32]

도화교실 중앙고보의 도화교실 개설은 이 무렵 미술 교육열을 비춰 주는 것이다. 중앙고보를 운영하고 있던 김성수는 도화교사 고희동의 요청에 따라 학교 교실을 내주었다. 김성수는 이 교실에 이젤과 석고상을 마련해 주었고, 고희동은 도화교사 자리를 이종우(李鍾禹)에게 내주면서 도화교실을 운영하

도록 했다. 도화교실은 여러 학교 미술지망 학생들이 방과 뒤 그림을 배울 수 있는 '특별활동 아틀리에'였다. 교사 이종우는 그 때를 다음처럼 회고했다.

"이마동(李馬銅) 씨는 휘문학교 4학년생으로 참 열심히 나왔다. 중앙학교 학생으로는 김용준, 길진섭, 구본웅, 김주경 등이 있었는데 모두 화단에 진출, 촉망되는 화가가 됐다. 개중에는 이미 세상을 떠났고, 북쪽에 있어 소식이 끊긴 이도 적지 않다. 그 중 김용준은 5학년 때 경복궁 동십자각을 총독부 청사 신축에 따라 현위치로 옮겨짓는 공사 광경을 그려 선전에 입선했다. 제목은 〈건설이냐? 파괴냐?〉. 이 깜찍한 소재의 그림은 뒤에 내가 인촌(仁村, 김성수) 선생에게 갖다 드리고 그의 동경 유학 여비를 마련해 준 일이 있어 매우 인상이 깊다."[33]

특히 김용준은 중앙고보 시절, 학내문제로 일어난 동맹휴학에 적극 참여했고, 지도 성원 가운데 한 사람으로 활동했다.[34]

서화학원

전문교육기관 설립은 손쉬운 일이 아니어서 누구도 엄두를 내지 않았다. 김복진이 토월미술연구회를 통해 전문 미술교육을 시작한 일을 계기삼아 간사장 이도영이 주도하는 서화협회[35]도 교육사업을 시작했다. 황실에서 서화미술회를 폐회하자 서화협회는 1923년 8월, 동숭동 128번지에 커다란 회관을 새로 마련한 뒤 10월부터 서화학원을 설치하고 동양화과, 서양화과, 서과를 두는 교육사업을 시작했다.[36] 11월 10일 오후 2시에 내빈 이백 명을 초청해 피로회를 열었다.

"내빈 약 이백 명이 교수하는 상황을 참관한 후 식당에 들어 간사장 이도영 씨의 인사에 대하여 사이토우(齋藤) 총독의 답사가 있었고 매우 성황을 이루었다. 그 회의 회원은 현재 일백삼십여 인으로서 화가의 대부분을 망라하였으며 학원은 동양화과・서양화과・서과로 나누었는데 현재 학생은 십여 인이라 한다."[37]

서화학원은 동숭동 서화협회 회관에 자리를 잡았다. 동양화, 서양화, 서예 3과에 각각 20명씩 모집했으며 미술 전문가 양성을 목적으로 하여 3년의 수업 과정을 밟도록 했다. 서화학원 개설에 즈음해 『동아일보』는 사설을 통해 앞날을 축하하며 몇 가지 요구를 했다.

"오족(吾族)의 과거의 회억(回憶)과 현재의 감격과 미래의 희망과를 굳센 선과 색채로 우리 앞에 묘출(描出)하여 주기를 바란다. 웅위한 백두의 정신이, 선명한 한천(韓天)의 광선

서화협회 회관.(『동아일보』 1923. 11. 12.) 서화협회는 새로 회관을 마련한 뒤 10월부터 서화학원을 설치하고 동양화과, 서양화과, 서과 등으로 나누어 교육을 했다.

이 반드시 우리 미술가의 화필과 조도(彫刀)에 경건(勁健)한 신통한 힘을 줄 것이다. 더욱, 조선인의 혈액 중에는 조선예술의 전통적 정신이 흐를 것이다. 지금 서화협회의 대가 중에는 순수한 조선의 전통을 계승한 이가 많다 한다. 우리는 그네의 손에 받아 가진 수천 년래(來)의 조선 예술혼이 많은 후생(後生)에게 전하여 더욱 천추만세(千秋萬世)에 조선혼의 덩굴이 뻗고 꽃이 피기를 원한다."[38]

조선혼을 그렇게 힘주어 요구했음에도, 앞서 살펴본 바처럼 서화협회는 11월 10일, 피로연에 사이토우 총독을 초청해 수업에 참관시키고 식당에 모여 축하의 말을 듣는 행사를 가졌다.[39] 아무튼 서화협회는 1924년 3월에 열린 협회전에 학생들의 작품도 함께 전시했고 또 2기 학생을 모집했다.

전람회

3월 24일부터 남산 미술구락부에서 연 작품전[40]에 이어 4월 19일과 20일 이틀 동안 인천 산수정 공회당에서 열린 개성 출신 사형제 전람회는 구성원의 특이함 탓으로 눈길을 끌었다. 황종하를 비롯한 황경하, 황성하, 황용하 네 형제가 모두 회화에 뛰어났던 그들은 인천에서 환영을 받았다. 이들은 즉석에서 휘호를 받아 수십여 점을 팔기도 했다.[41]

7월에는 경주에서 김규진이 개인전을 열었다.[42] 그 때 평양에서 강필주와 김은호, 조명선(趙明善)이 함께 3인서화회를 열었다. 7월 14일, 장춘관에서 열린 이 서화회 작품은 모두 같은 값을 책정해서 사고자 하는 사람들에게 제비뽑기를 하도록 해서 모두 팔려나갔다.[43]

9월에 진주에서 김규진 개인전,[44] 10월에 김윤보 개인전이 열렸으며,[45] 11월에 신예화가들인 이상범과 노수현이 보성고보에서 100여 점의 작품으로 2인전을 열었다. 교실 세 칸을 쓴 이 대규모 전람회는 첫날 관람객이 무려 1000명을 넘었고 대부분의 작품이 팔리는 인기를 누렸다.[46] 겨울에 접어들어 당대

의 명가 강필주가 신의주에서 개인전을 열었다.[47]

단체전으로는 2월에 해주, 4월에 평양에서 따로 자선전람회가 열렸고, 3월에 창신서화연구회 주최로 연구회 사무실에서 서화전람회가 열렸다. 1922년 12월 29일부터 공평동(公平洞) 2번지 사무실에서 수업하던 20살의 김정수(金貞洙)를 비롯한 처녀들이 중심인 이 작품전은 1923년 3월 17일부터 18일까지 이틀 동안 열렸다.[48] 이들은 8월에 밀양과 부산에서 순회전도 열었다.[49]

6월에는 개성의 홍엽회(紅葉會)가 주최하는 스케치 전람회가 열렸다. 홍엽회는 1923년 4월에 개성 청년들이 발기한 모임으로, '일반에게 스케치를 장려코자' 6월 16일부터 18일까지 개성 남대문 옥상에서 공모전을 열었다. 홍엽회는 일반부, 중학생부, 소학생부로 나누어 공모를 받았으며, 특별히 '예술사진'도 현상공모를 함께 했는데 작품 접수는 개성 북본정(北本町) 문화관 고려여자관에서 6월 5일까지 받았다.[50]

접수를 마치고 보니 230여 점에 이르러 화가 공진형(孔鎭衡)과 아동문학가 마해송(馬海松)을 심사위원으로 초대했다. 이들은 박응창(朴應昌)의 〈첫 여름의 봄〉과 조춘선(趙春善)의 〈남성병원〉을 특선으로 뽑았다.[51]

7월에는 영암(靈岩)소년단 주최로 전조선서화전람회가 열렸으며 9월에는 고려미술회 제1회 양화전람회가 9월 29일부터 10월 1일까지 3일 동안 황금정(黃金町) 2정목 일본생명 빌딩 2층 강당에서 열렸다.[52] 12월에는 정규익을 중심으로 25명의 회원이 있는 서울화회가 인천에서[53] 전람회를 열었다.

한편, 경자회(耕者會)가 주최하는 '동서회화 조각 사진판 전람회'가 9월 23일부터 24일까지 보성고보 강당에서 열렸다. 전람회는 오전 9시부터 오후 여섯시까지 열었으며 입장료는 학생은 15전, 그 밖엔 30전이었다. 『조선일보』는 이 전람회에 200여 점의 작품이 나올 것이며 그 가운데 특히 동양 조소가 이채를 나타낼 것이라고 소개하고 있다.[54]

11월에 평양 대성관에서 김용환(金用煥)을 비롯한 이들이 모여 서화회를 열었고 12월에는 춘천에서 서화전이 열렸다.

제2회 교남서화연구회전

1923년 11월 12일부터 17일까지 대구 노동공제회관에서는 대구지역 미술사상 매우 무게있는 전람회가 열렸다. 대구 출신으로 뒷날 우리 미술사에 굵은 자취를 남긴 이여성(李如星)은 이 전시회에 〈유우(悠牛)〉 밖 무려 16점, 이상정(李相定)[55]은 〈지나 사원〉 밖 13점, 황윤수(黃允守)는 〈봄비 온 뒤〉 외 5점, 박명조(朴命祚)는 〈초추(初秋)〉 밖 5점을 내서 유화 작품이 43점에 이르렀고, 〈난초〉를 낸 서병오(徐丙五)와 서경재(徐敬齋, 서건호)、서태당(徐兌堂, 서병인)、박매산(朴梅山)、허기석(許箕石) 들이 사군자와 산수, 서

예 사십 점을 낸 대규모 전람회였다. 이 전람회는 1922년에 서병오가 조직한 교남서화연구회 제2회전으로, 언론은 '남국 정조와 풍토를 가진 곳에서 처음 표현되는 예술의 빛'[56]이라고 표현해 그 경향을 짐작케 하고 있다. 이 전람회에는 고서화부를 설치해 김정희의 작품을 비롯한 30여 점을 걸기도 했는데 매일 500여 명의 관람객이 몰려 성황을 이루었다.

제3회 서화협회전

3월초, 제3회 서화협회는 4월 1일부터 사흘 동안 제3회전을 열 것임을 알렸다.[57] 하지만 보성고보 사정에 따라 전시 기간을 하루 앞당겨[58] 3월 30일에 진열을 마치고 3월 31일부터 날마다 오전 9시부터 오후 4시까지[59] 보성고보에서 열었다.[60] 1실에 서예 오일영의 작품을 비롯한 35점, 2-4실 세 칸에는 이도영의 〈화조〉 12폭 병풍을 비롯한 수묵채색화 63점, 유화 3점이었으며 5-6실 누 칸에는 김응노, 김성희, 이하응, 장승업 들의 옛 작품들 34점 해서 모두 135점을 전시했다. 지난해에 빗대 22점이 늘어난 것이었다. 관객은 매일 1500명 또는 1600명이 넘을 만큼 발길이 끊이지 않아 사흘 동안 5000명 이상을 돌파했다. 관객은 학생이 많고 또 부인들 가운데 '구가정(舊家庭) 부인들'이 비교적 많았다.[61]

『동명』에 실린 작품들의 사진도판은 다음과 같다. 이용우의 〈월야(月夜) 독서〉, 최우석의 〈후향(嗅香)〉, 김은호의 〈응사도(凝思圖)〉, 노수현의 〈전사(田舍)〉, 변관식의 〈어느 골목〉 및 참고품으로 안중식의 〈해상 신선도〉, 김정희의 〈매화삼매(梅華三昧)〉를 도판으로 실어 놓았다.[62] 그 밖에도 현채 및 김용진과 정대유, 김돈희, 안종원, 오일영의 〈고반장(考槃章)〉 같은 서예 작품, 이용우의 〈도원춘색〉, 노수현의 〈사시경 병풍〉, 김은호의 〈우후(雨後)〉, 최우석의 〈바다 학〉과 〈월하 비안(月下飛雁)〉, 이상범의 〈하경 산수〉 및 김경원(金景源), 심인섭(沈寅燮)의 작품 같은 수묵채색화, 고희동의 〈흐린 날〉을 비롯한 유화 석 점, 우하(又荷, 민형식)의 〈풍경〉도 나왔다.

제3회 서화협회 전람회장.(보성고보 강당) 3월 31일부터 4월 2일까지 사흘 동안 무려 오천여 명의 관객이 모여들었다. 출품작들 가운데 유화는 석 점이었고 나머지는 모두 수묵채색화와 서예였다.

『동아일보』는 전람회가 열리자 「기운생동하는 협전」[63]이란 제목에 전람회장 광경까지 곁들여 보도했다. 기사는 안종원의 서예작품이 돋보인다고 쓴 뒤, 특히 얼마 전 조직했던 동연사 동인들의 작품에 대해 '가장 새로운 색채'를 나타냈다고 쓰고 있다. 언론이 '기운생동'한 전람회로 평가했던 것은 동연사 회원 가운데 이상범의 작품 〈해진 뒤〉가 '추상적 기분'을 버리고 '사생적 작품'을 응용한 '신화풍'을 보여주었던 탓이겠다.[64] 한 비평가는 이상범의 〈해진 뒤〉와 변관식의 〈어느 골목〉, 노수현의 〈전사(田舍)〉들은 "모두 풍경이든지 사람이든지 새 기분을 표현하였으니 비록 서투른 점은 있으나 손으로보다 뇌를 많이 쓴 것"[65]이라고 헤아렸다. 동연사 회원들에 대한 찬양이었다. 전시회를 주관했던 이도영은 다음처럼 말했다.

"이번에 출품한 동연사 동인의 작품에는 새로운 노력이 나타나 보임은 우리 화단을 위하여 기뻐할 현상이며 또 특별히 말할 것은, 동주(東州) 심인섭(沈寅燮) 씨는 종래에 세상에 널리 알리지 못한 화가인데 이번 출품한 작품을 보면 훌륭한 천품을 가졌다 하겠소."[66]

『매일신보』와의 대담에서 간사장 이도영은 서화협회전람회가 3회전이므로 세 살배기라고 규정하면서 '장차 성의를 갖고 전시회를 개최한다면 훌륭한 장래가 있을 것'이라고 전망했다.[67] 물론 이같은 겸손이야 자연스런 것이라 하더라도 조선화단이 신생국가 화단 같은 단계가 아님은 전람회장을 차지하고 있는 작품들이 보여주고 있었을 터이다. 다만 이도영이 동연사 동인을 가리키면서 '새로운 노력이 나타나 보이는 게 기쁘다'고 했음에 비추어, 그 새로움 또는 훌륭한 장래란, 새세대들의 실험과 모색 따위를 가리키는 것이겠다.

하지만 고희동은 우리 미술동네를 '창시시대'로 규정하고 세 살배기 협회전람회가 '새 생명을 개척하도록 힘을 쓸 작정'이라고 밝혔다.[68] 아무튼 전통의 대물림이 갖추고 있는 무게와 힘과 함께 서화협회 회원들이 젊은 화가들만 모인 곳이 아니라 당대 화가들이 모두 모인 단체라는 점을 떠올린다면, 이들의 인식은 매우 겸손한 것이거나, 아니면 스스로를 미숙아로 보면서 조선 미술동네의 높이를 지나치게 낮추는 것이다. 마치 조선미전에서 일제와 일본인 심사위원들이 조선화단을 일제화단에 비춰 낮추듯이 말이다. 이같은 낮춤은 일관객이라는 이름의 논객에게서도 보인다. 일관객은 판박이처럼 되풀이하는 그 식민미술사관을 다음과 같이 보여주었다.

"몇백 년 이래 우리의 서화니 미술이니 하는 것을 장려하기커녕 너무도 냉대를 하여 일부러 멸망하게 하였었다. 지난간 일

을 이루 다 말할 수는 없지마는 너무도 원통하였다. 그러므로 사계(斯界)의 천재(天才)가 있었으되 능히 그 조예를 발휘치 못하였으므로 좋은 작품을 널리 끼치지 못하였다. 따라서 우리는 많이 보지 못하게 되어서 감상력도 부족하다."[69]

협전 비평 　일기자라는 이름의 논객은 「서화전람회의 인상기」[70]를 발표했다. 그는 '작품의 내용이 회수를 거듭할수록 충실해 가는 게 현저하다'고 가리키면서 서예 분야에서 현채는 물론 오일영의 〈고반장(考槃章)〉과 김용진의 행서를 '금년의 신 수확'이라고 추켜세웠다. 수묵채색화 분야에 대해서는 '재래의 구습을 타파하고 일신생면(一新生面)을 개척하려는 신경향'을 보이고 있다고 평가했다.

"춘전(春田, 이용우)의 〈월야독서〉는 동씨의 〈도원춘색〉보다 못할 뿐 아니라 월색(月色)을 내느라고 고심한 색채도 잘 되었다 할 수 없으되, 다만 색채를 사용하여 월야를 표현하려는 새로운 노력이 나타난 것은 취할 만하였다. 사생화?—사생법을 사용한 상상화라는 것이 적의(適宜)할지 모르나—로 말하면 정재(鼎齋, 최우석)의 〈후향〉과 이당(以堂, 김은호)의 〈응사도(凝思圖)〉와 소정(小亭, 변관식)의 〈어느 골목〉이 눈에 띄나 그리 만족할 수 없었다. 〈후향〉은 사생화의 경지까지 가려면 아직 멀었다 하겠고, 〈응사도〉는 〈후향〉에 비하여 우수하다 할지라도 〈우후(雨後)〉에 비하면 재미가 없었고, 더욱이 자연보다 인물이 잘되었다고는 못하겠다. 오직 표정이 비교적 잘 되었다 하더라도 편지를 든 것은 기공(技功)이 심하여 도리어 부자연하고, 배경은 서양화에서 본 것 같기도 하고 일본취(日本趣)가 있어 보이었다. 이상 두 가지에 비하면 〈어느 골목〉이 훨씬 나아 보이나 그래도 동적(動的)은 아니었다. 요컨대 풍경화보다 인물화에 실패하는 모양이다."[71]

이어, 일기자는 고희동, 민형식의 작품까지 아울러 이들 작품이 모두 '신경향을 대표할 만한 것'이라고 쓰면서 이용우의 〈도원춘색〉과 김은호의 〈우후(雨後)〉가 여전히 인상깊은 작품이라고 치켜세우며 글을 맺었다.

또한 일관객이란 필명의 논객은 「서화협회 제3회 전람회를 보고」[72]에서 대체로 새 기분이 나타났다고 평가했다.

논객은, 정대유는 조전비체(曹全碑體)의 예서, 현채는 단좌위체(單坐位體)의 행서, 김돈희는 안진경체(顔眞卿體)의 해서인데 그 모두는 '자소지로(自小至老)에 커다란 숙공(宿工)을 쌓은 것'이라 평가했다. 또 안종원의 전(篆)과 김용진의 행서는 모두 '필치의 맑고 단단한 점이 체(體) 받을 만하다'고 추켜세웠지만 그림에 대해서는 꾸짖음을 잃지 않았다.

藝術에까지 差別로
侮辱된美展의朝鮮人審査員
미술을러장하다는名의하에
일선인을차별한총독부당국
揣明도동하는當局
具체원의정비용ᄒ

김은호의 〈비온 뒤〉는 '폭포 흐르는 바위에 베푼 색채가 일본 신화(新畵)에 가까워 드는 것 같다. 그리 하지 말고 사생을 좀 하였으면' 한다고 주문했으며, 최우석의 〈바다 학〉과 〈월하비안(月下飛雁)〉은 '너무나 일본인 식화(席畵) 같다'고 나무라면서 '조선의 기분이 있었으면' 하고 바랐다. 이상범의 〈하경 산수〉에 대해서도 '포치(布置)가 너무 울밀(鬱密)한 것이니 주의'해야 한다고 꾸짖고, 이용우의 〈월야 독서〉는 밤기분 나는 게 좋지만 〈도원춘색〉은 산을 그림에 너무 붓질이 많다고 꼬집었다. 오일영, 김경원에 대해서도 '붓 끝이 너무 반반하고 쌕쌕한 점을 피해야 할 것'이라고 꾸짖었으며, 전체를 보면 '고상하지 못한 미인도 또 사진 같은 풍경화 등속은 재미있어 여기는 이도 많이 있으나 좀 생명있는 그림을 그리기 바란다'고 나무랐다.

논객은 김은호의 〈응사도〉가 수법이 교묘한 점은 칭찬할 만하지만 '손으로만 힘을 쓰는 것보다 뇌를 좀 고상하게 쓰면 어떠냐'고 혼낸 뒤, 고희동의 유화 3점에 대해 '다만 목판 스케치만 한 것'이라고 가리키면서 좀더 힘쓰라고 꾸짖었다. 이도영의 〈영모절지〉 12폭 병풍에 대해서는 곧장 꾸짖지 않고 '좀 모범될 만한 신 작품이 나오기를 희망' 했다. 끝으로 논객은 전람회 기간을 더 늘리기를 호소하면서 글을 맺었다. 사흘은 너무 짧았던 것이다.

심사위원 차별 시비와 불참 1923년 상반기에 동연사와 고려미술회 그리고 서화협회의 활동 등이 상징하는 화단의 활기는 제2회를 맞이한 총독부의 조선미전에 대한 비판으로 번져 나갔다. 조선미전 개최를 한 달 남짓 앞두었을 때 나온 『동아일보』의 비판 기사는 화단의 활기를 터전으로 삼은 칼날이었다.

사건은, 지난해 1회 때 일본인 입상자 상장에 써 넣은 심사위원 명단에서 일어났다. 지난해 조선미전 때 조선인 입상자에게 주는 상장에는 일본인 심사위원, 조선인 심사위원을 가리지 않고 모두 써 넣었는데 일본인 입상자에게 주는 상장에는 조선인 심사위원 이름을 모두 빼 버렸다. 이런 일이 한 해가 지

난 1923년 4월에 가서야 널리 알려졌다. 『동아일보』는 기사에서 "정치를 떠나 예술의 지경에까지 들어가서 고의로 일선인을 차별하여 조선인을 모욕한 일"[73]이라고 꼬집었다. 『동아일보』는 나름서임 썼나.

"소위 일본인과 조선인의 차별대우를 철폐한다고 떠들면서 실상에 이르러는 사사(事事)에 극심한 차별을 하는 총독부 당국자, 소위 국경의 차별이 없다고 옛날부터 일러내려왔고, 또 사실상에도 아무 차별을 둘 필요가 없는 이 미술전람회 안에도 중대한 일선인의 차별을 두어 조선인을 모욕한 중대 문제가 최근에 폭로되었다. 그것은 작년에 미술전람회에 출품한 작품 중에 입상(入賞)된 것을 출품한 사람에게 상장을 주었는데, 그 상장에는 심사원의 성명을 기록하는 것이 전례라. 그런데 총독부에서 상장을 줄 때에 조선인에게 주는 데는 조선인 심사원과 일본인 심사원의 이름을 전부 기록하고, 일본인에게 주는 상장에는 조선인 심사원의 성명을 쓰는 것이 일본 민족에게 치욕이나 되는 줄로 생각하였던지 일본인 심사원의 이름만 쓰고 조선인 심사원의 이름을 쓰지 아니한 일이 최근에 발각되어, 이와 같이 창피한 지경을 당한 심사원 모씨는 심히 분개하여 금번에는 심사원 되기를 거절하였으나, 이 문제는 이번 전람회 전에 심사위원회에서 잘 의논하기로 하고 전람회의 전체를 위하여 취임하여 달라고 당국자의 간청이 있으므로 모씨도 미술전람회의 본래 취지에는 찬성하는 바이므로 심사위원의 결의를 기다릴 조건으로 아직 심사원의 촉탁을 받기는 하였으나, 조선인 서화가들은 크게 분개하여 금년에는 출품을 아니하기로 결정한 사람도 적지 아니하며, 총독부 당국자의 태도에 대하여 불쾌한 감정이 날로 높아가는 중이라. 이와 같이 정치를 떠나 예술의 지경에까지 들어가서 고의로 일선인을 차별하여 조선인을 모욕한 일에…"[74]

이에 총독부 학무국은 지난해 심사위원장이던 사람과 간사장이던 사람이 지금 조선에 없으므로 알 수 없다고 얼버무리

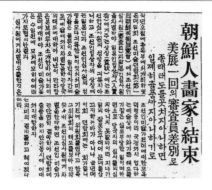

며 '일본인 출품인들이 조선인 심사원의 심사를 받는 것은 창
피하다 하였으므로 그 사람들의 감정을 상하여 출품을 아니하
면 매우 곤란한 고로 임시의 조처로 그리 된 것'이라고 밝혔
다. 이에 『동아일보』는 그것은 '종래 차별이 없는 지경에까지
새로 차별의 범위를 확장한 것'이라고 꼬집고 이어 이름을 밝
히지 않은 화가의 이야기를 실었다.

"이에 대하여 조선인 화가 모씨는 말하되, 총독부의 이러한
처치는 조선인의 미술을 권장코자 함이 아니라 도리어 모욕하
고자 함이라. 조선인 심사원은 총독부에서 조선인의 서화계를
대표할 사람으로 인정하여 선발한 것이라는데, 대표자를 모욕
하는 것은 조선인 서화가 전체를 모욕하는 것이요. 더 널리 말
하면 조선인 전체를 모욕하는 것이라. 총독부에서 조선인을 특
별히 하대(下待)하는 것은 금일에 시작된 일이 아니지마는, 그
림이나 글씨를 모아가지고 그것을 심사하는 데 지나지 못하고
정치에 아무 관계도 없는 일에까지 애를 써가면서 차별하려는
것은, 그 심정이 어떻게 하여 그러한지 참 알 수 없는 일이라.
총독부 당국자가 이러한 심사를 가지고 소위 미술을 장려한다
고 거짓말로 떠들기만 하다가는 소위 미술전람회의 전도라는
것도 미리 짐작할 수가 있다고 매우 분개하더라."[75]

조선 미술가들이 한자리에 모였다. 지난해, 조선미전 창설에
찬성하며 모든 회원들에게 적극 응모하도록 독려했던 데 대한
자괴심이 생겼을 터인즉, 그들은 다음과 같이 결정했다.

"심사원에게 차별대우를 한 것은 조선인 미술가 전체에 대
한 모욕적 행동이라. 국경까지 없다 하는 예술 상에 이와 같은
태도를 가짐은 실로 부당한 일이며 한편으로 당국자의 심사를
의심치 아니치 못할 바이라. 지나간 일의 잘못은 구태여 문제
를 삼고자 하는 바가 아니라 금년 제이회 전람회에는 회가 열
리기 전에 위원회를 연다고 한즉, 그 위원회의 태도를 보아 만
약 끝끝내 조선인 심사원에게 차별을 한다 하면 조선인 미술
가는 단연히 결속하여 전람회에 출품을 하지 않는 동시에 어

디까지 대항하자."[76]

이러한 단호한 결의에 대해 학무국은 위원회를 열어 '금년
에는 그러한 예술을 모욕하는 차별은 절대로 불가하다'고 만
장일치 결의를 했다.[77] 아무튼 지난해 응모했던 이들 가운데 수
묵채색화 분야에서 지운영, 김윤보, 고희동, 김권수, 오일영, 김
기병, 김예식, 김익효, 김정록, 조봉진, 서예 분야에서 오세창과
현채, 사군자 분야에서 나수연, 최린, 김용환, 현창, 안순환, 유채
수채화 분야에서 고희동이 제2회 조선미전에 응모치 않았다.
이러한 사정에 대해 이승만은 '그 무렵 일부 조선 사람들 가운
데 꺼리는 사람도 없지 않았다'고 회고하면서 다음처럼 썼다.

"그 때 세상사람들은 선전(鮮展, 조선미전)을 글로 쓸 때나
선전이라 썼지 입을 모아 '총독부전람회'라고 부르던 저간의
사정을 미루어 보더라도 경원해 하던 그 때의 감정을 짐작케
한다."[78]

이같은 불참 및 무관심 또는 비판은 첫째, 총독부의 정책에
대한 조선미술가들의 매서운 비판의식을 자랑한다는 점에서
뜻깊다. 둘째, 보다 나은 미술문화환경을 만들 수 있다는 긍정
성이 돋보인다. 하지만 이같은 불참, 무관심, 비판 태도가 항일
미술의지 또는 자주성 짙은 미술가의 태도 따위를 드러내는
것으로 헤아리는 연구자의 눈길은 지나친 것이다. 불참, 무관
심, 비판은 미술가 개인의 결단과 의지의 문제로서 응모하는
가운데 상징 또는 은유의 방법으로 작품을 통해 저항 또는 민
족을 드러낼 수 있는 것과 마찬가지로 항일이나 저항의 태도
를 무관심 및 응모 중단이라는 행동으로 나타낼 수 있는 것일
뿐이다. 불참이나 무관심 그 자체를 항일미술가의 태도로 헤아
리는 것은 단순논리라 하겠다.

제2회 조선미전 총독부는 지난 1922년 10월 중순, 학무국
장이 조선미전 홍보에 일찍 나섰다. 2회전은 1회전보다 한 달
을 앞당겨 열 텐데 가을에 여는 게 좋긴 하지만 "일본 내지의
각종 미술전람회와 상치하여 심사원을 얻기 곤란할 염려가 있
으므로"[79] 5월에 여는 것이라고 밝혔다. 또 학무국장은 세간에
조선미전이 관에서 주최하는 것이므로 '형식에 사로잡힌다고
우려'하는 데 대해 다음처럼 말했다.

"일본에서도 제전식이니 관전식이니 하여 다소 논의되나
그러나 여사(如斯)히 소소(小小)한 형식에 포착(捕捉)되게는
하지 아니하고자 하노라. 사람의 최심처(最深處)에 존재한 순
진한 요구로부터 출품한 예술, 창조적 형식을 운(運)하여 창조

력을 충분히 표현하여, 지금까지 하인(何人)도 관상(觀賞)키 부득한 것을 사회에 창출하여 사회의 생활내용을 풍부히 하고 방순(芳醇)케 하고자 생각하노라. 차(此) 의미에 있어서 우수한 미술이 생(生)하여 조선에 재(在)한 오인이 공히 차(此)를 향락코자 하노라. 출품자 제군은 야외에 혹은 아틀리에에 혼신의 힘으로써 각각 그 작(作)에 착수하여 명년 오월 초순에 개(開)하는 미전에는 자신있는 역작을 출품하여 다수인의 상대(相待)에 첨(添)할 사(事)를 절망(切望)하노라."[80]

총독부는 1923년 4월 5일자 고시 104호를 통해 전람회 규정을 약간 바꿨다. 그것은 평의원 설치와 그 기능에 대한 것으로, 개정안은 평의원을 둘 수 있도록 한 뒤 '제2조 2. 평의원은 조선미술전람회에 관하여 조선총독의 자문에 응하여 의견을 진술함' 그리고 '평의원은 조선총독부 관리 또는 미술에 관하여 학식 경험이 유한 자 중에서 조선총독이 차를 임명하며 또 촉탁함' 따위를 덧붙였다.[81] 하지만 1923년 7월에 발행한 『조선미술전람회 도록』제2권에 실린 규정에는 평의원 조항이 빠져 있으며 다음해 9월에 발행한 『조선미술전람회 도록』에 실린 규정 '제6조 2'에 실려 있다.

또 4월에 접어들어 입장료는 지난해와 같이 20전, 아동은 10전, 단체는 5전을 받기로 결정했다. 그 밖에 5월 10일에 신문기자 초대, 11일에는 각계 각층 1500명 초대자 관람에 이어 12일에 일반 관람을 시키기로 했다.[82] 출품원은 4월 25일까지 제출하고 작품 반입은 5월 3일부터 5일까지 3일 동안 받기로 결정했다. 총독부는 전람회 규정 및 출품원서 용지를 지난해 출품사 선원에게 발송했고, 출품의사를 학무국으로 주기만 하면 즉시 발송해 주겠다고 발표했다.[83]

그에 앞서 총독부는 일찍이 일본의 후지시마 타케지(藤島武二)를 제2회 조선미전 심사위원으로 위촉했는데 미전 심사일이 임박해서 후지시마 타케지의 주치의가 여행을 중지토록 했으므로, 급히 일본 마사키(正木) 동경미술학교 교장에게 다른 심사위원을 추천해 줄 것을 의뢰하는 일이 있었다.[84] 제2회 조선미전 심사위원은 일본인 코무로 쓰이운(小室翠雲)과 와다 에이사쿠(和田英作) 그리고 서예 분야에 타구치 모이치로우(田口茂一郎)이며 조선인은 수묵채색화 및 사군자 분야에 이도영, 서병오, 서예 분야에 김돈희, 정대유, 김규진 그리고 이완용, 박영효, 박기양 들이었다.[85]

4월 30일까지 출품원서를 받은 결과, 수묵채색화 모두 168점, 유채수채화 모두 204점, 조각 모두 13점, 서예 132점으로 총 517점이었다. 이 숫자는 지난해 405(430의 잘못)점에 비해 훨씬 늘어난 것이다.[86] 5월 8일에 발표한 입선작은 수묵채색화 분야에 모두 51명 58점 가운데 조선인 23명 25점, 일본인 28명

33점이었고 유채수채화 분야에서 모두 63명 75점 가운데 조선인 6명 7점, 일본인 57명 68점, 조소 분야에서 모두 7명 10점 가운데 조선인은 없었다. 서예는 모두 47명 51점 가운데 조선인 23명 24점, 일본인 24명 27점이었다. 모두 합쳐 보면 조선인 작품 58점, 일본인 작품 135점이었다.

이렇게 입선한 작품들 가운데 다시 입상작을 뽑아 10일에 발표했다. 수묵채색화 분야에서 3등에 허백련과 노수현, 4등에 이병직과 정학수, 유채수채화 분야에서 4등에 나혜석과 김창섭, 서예 분야에서 3등에 이한복과 장석기, 4등에 이평, 권흥수, 이도영, 안종원이 올랐다.[87]

이러한 결과는 지난해와 큰 차이를 보이는 것이었다. 수묵채색화 분야에서 지난해 3등을 했던 심인섭과 이한복, 4등을 했던 김용진, 김은호 들이 입상하지 못했으며, 지난해 2등을 했던 허백련은 3등으로 내려 앉았다. 유채수채화 분야에서 나혜석과 김창섭이 처음으로 4등에 올랐고, 서예 및 사군자 분야에서 4등이었던 김영진과 김용진이 모두 탈락하고, 4등이었던 이한복만 3등으로 올랐으며 4등에 이도영과 이평이 자리를 잡았다.[88] 서예 분야에서 2등이었던 오세창과 4등이었던 현채는 올해 응모치 않았다.

5월 11일 초대일을 보내고 12일부터 일반 공개를 시작한 제2회 조선미전은 31일까지 영락정 상품진열관에서 열렸다. 9천 원의 경비를 들여 준비한[89] 조선미전에 대해 『매일신보』는 '경성천지를 진선미화하는 금일 제2회 미전 개막'[90]이라고 호들갑을 떨었다. 전람회 관람객은 12일부터 28일까지만 해도 벌써 27400명에 이르렀으니 이 숫자는 지난해 총 28000명에 빗대 보면 약간 늘어난 것이었다.[91]

지난해에 이어 이번에도 전시장에는 참고품이 내걸렸다. 수묵채색화 분야에 일본인 4명의 작품 12점, 유채수채화 분야에 일본인 3명 및 프랑스인 1명의 작품 4점, 서예 분야에 김규진, 정대유, 김돈희 3명 및 일본인 1명의 작품 6점이었다.

일본 궁내성과 조선 황실 그리고 총독부에서 수십 점을 사가기로 했다.[92] 매상 작품은 조선인의 것을 보면, 일본 궁내성에서 김은호의 〈아가, 저기 가자〉, 김용수의 〈만부(晚婦)〉, 정학수의 〈여름 산장〉, 김창섭의 〈성당〉, 김규진의 〈17체(體) 병풍〉, 안종원의 글씨 따위였다. 또 황실에서는 지성채의 〈미인 침면도(針綿圖)〉, 허백련의 〈봄 산〉, 김석범의 〈한정(閑靜)〉, 이한복의 〈야학(野鶴)〉, 김돈희의 글씨를 사들였다. 총독부는 허백련의 〈가을 산〉을 샀다.[93] 전람회 기간 동안 매매된 작품은 60점에 이르렀으며 총독부는 입선자들에게 상장을 우편으로 발송한다고 밝혔다.[94]

총독부는 김관호의 작품 〈호수〉가 알몸을 그렸다고 촬영 금지조치를 내렸다. 이에 대해 '예술의 나라에까지 경무 당국자

의 이해 없는 권력이 미치어서는 참으로 불쾌'하다는 비판이 일어났다.[95] 김관호는 다음해부터 아예 응모하지 않았다. 3등상에 오른 일본인 토오다 카즈오(遠田運雄)의 유화 〈나부〉도 촬영 금지조치를 당했는데 그는 다음해 한복 입은 인물화와 풍경화를 내 다시 3등상에 올랐다.

이상한 것은 수묵채색화 분야 심사위원 이도영이 서예 분야 4등에 오른 일이다. 물론 '감사가 필요없다고 인정해 감사 외'로 진열토록 할 수 있는 권리를 지닌 심사위원장 정무총감이 이도영의 작품을 빼 버렸을 수도 있겠지만, 상식을 벗어나는 일이 아닐 수 없다. 이도영은, 지난해엔 감사 외 참고품에 속해 출품하고 있었으며, 올해에도 다른 심사위원들은 대개 참고품에 속해 있었으므로 지난해, 고인인 안중식과 조석진을 입선시킨 일을 떠올리게끔 한다.

심사위원들은 첫 해의 심사기준에 비해 잣대를 엄격히 적용해 작품의 질을 높였다고 주장하면서, 그 질이 매우 진보했으며 그림 그리는 방법에 있어서 작년에는 기교를 나타내려는 경향이 많았지만 금년에는 대상을 중시하는 경향, 다시 말해 '실상을 나타내려는 화풍'이 늘어났다고 평가했다.[96] 『동명』사설 논객은 「예술과 민중운동」[97]이란 글에서, 일본인과 조선인의 많은 층절(層折)은 오래 전부터 있던 일이니 묻지 않겠지만, '출품 수와 성적으로 개관하건대 우리 조선인측의 노력이 아직 부족한 감이 없지 않으니 섭섭한 일'이라고 썼다.[98]

1923년의 미술 註

1. 정관생(井觀生, 김복진), 「광고회화의 예술운동」, 『상공세계』, 1923. 2.
2. 김복진, 「상공업과 예술의 융화점」, 『상공세계』, 1923. 2.
3. 김복진, 「상공업과 예술의 융화점」, 『상공세계』, 1923. 2.
4. 임정재, 「문사 제군에 여하는 일문」, 『개벽』, 1923. 7-9.
5. 임정재, 「문사 제군에 여하는 일문」, 『개벽』, 1923. 7-9.
6. 사설, 「예술운동과 민중운동 – 미술전람회 개최에 제(際)하여」, 『동명』, 1923. 5. 13.
7. 예술주의란 모든 것을 예술에 환원시킴으로써 예술만능과 같은 남다른 이데올로기인데 그 시대를 풍미하고 있던 무화운동 또는 문화주의 이데올로기와 이어져 있는 것이다. 그것은 정치를 배제한 문화와 그 문화운동을 통해 실력을 기르고 개량해야 한다는 방침을 내놓는 바탕논리이기도 했다.
8. 임장화, 「사회주의와 예술」, 『개벽』, 1923. 7.
9. 이종기, 「사회주의와 예술을 말하신 임노월 씨에게 묻고저」, 『개벽』, 1923. 8.
10. 박경수, 「노월 임장화의 유미주의 수용과 문학」, 『한국근대문학의 정신사론』, 삼지원, 1993, p310 참고.
11. 최완수, 「일주 김진우 연구」, 『간송문화』 제40호, 한국민족미술연구소, 1991, pp.62-63.
12. 조용만, 『30년대의 문화예술인들』, 범양사, 1988, p.233.
13. 조용만, 『30년대의 문화예술인들』, 범양사, 1988, p.151 참고.
14. 김은호, 『서화백년』, 중앙일보사, 1977, p.266.
15. 아예일년(雅藝一年), 『동명』, 1923. 1. 1.
16. 11일에 초대 – 나화는 촬영 금지, 『동아일보』, 1923. 5. 11.
17. 토월회의 출연할 〈기갈(飢渴)〉의 한 장면, 『동아일보』, 1923. 7. 5.
18. 조용만, 『30년대의 문화예술인들』, 범양사, 1988, p.40.
19. 토월미술연구회, 『동아일보』, 1923. 8. 6.
20. 안석주, 『안석영문선』, 관동출판사, 1984, p.130.
21. 김복진, 「파스큘라」, 『조선일보』, 1926. 7. 1-2.
22. 1918년에 만든 고려화회는 이제창, 안석주, 장발 들이 유학을 떠나면서 흐지부지 끝났다. 고려미술회와는 관련이 없다.
23. 미전의 권위를 독점한 고려미술원, 『매일신보』, 1924. 6. 6.
24. 고려미술의 전람회, 『동아일보』, 1923. 10. 1.
25. 고려미술 탄생, 『동아일보』, 1923. 9. 22.
26. 미전의 권위를 독점한 고려미술원, 『매일신보』, 1924. 6. 6.
27. 신구서화를 연구코자 동연사를 조직, 『동아일보』, 1923. 3. 9.
28. 기운생동하는 협전, 『동아일보』, 1923. 4. 1.
29. 일기자, 「제2회 서화협회전람회를 보고」, 『신생활』, 1922. 5.
30. 창신서화 갱신, 『매일신보』, 1923. 3. 31.
31. 규수서화회, 『조선일보』, 1923. 4. 2.
32. 규수서화회, 『조선일보』, 1923. 4. 2.
33. 이종우, 「양화 초기」, 『중앙일보』, 1971. 8. 21-9. 4.(『한국의 근대미술』 3호, 한국근대미술연구소, 1976. 10, pp30-31에 재수록.)
34. 리재현, 『조선력대미술가편람』, 문학예술종합출판사, 1994, p.178.
35. 서화협회 상추(賞秋), 『조선일보』, 1923. 11. 10.
36. 서화협회에서 서화학원을 개시, 『동아일보』, 1923. 9. 14.
37. 서화협회의 피로회, 『동아일보』, 1923. 11. 12.
38. 서화학원 – 서화협회의 사업, 『동아일보』, 1923. 10. 1.
39. 서화협회 상추(賞秋), 『조선일보』, 1923. 11. 10.
40. 황씨 4형제전, 『동아일보』, 1923. 3. 21.
41. 성황의 황씨전, 『동아일보』, 1923. 4. 22.
42. 김규진 서화전람회, 『동아일보』, 1923. 7. 8.
43. 김은호 지음, 이구열 씀, 『화단일경』, 동양출판사, 1968.
44. 해강 김규진 씨 서화전람 개최, 『동아일보』, 1923. 9. 5.
45. 김윤보 씨 화회, 『조선일보』, 1923. 10. 17.
46. 대성황의 개인전, 『동아일보』, 1923. 11. 5.
47. 위사 강필주 화전람, 『동아일보』, 1923. 11. 20.
48. 규수화전람회, 『동아일보』, 1923. 3. 14.
49. 여자서화전람 – 동래에서, 『동아일보』, 1923. 8. 22.
50. 스케치 전람, 『동아일보』, 1923. 5. 27.
51. 개성 흥엽회의 스케치 전람, 『동아일보』, 1923. 6. 15.
52. 고려미술회를, 『조선일보』, 1923. 9. 23.
53. 정규익 씨 외 이십오 명으로 조직된 서울화회, 『동아일보』, 1923. 12. 10.
54. 회화 조각 전람, 『조선일보』, 1923.9.23.
55. 시인 이상화의 형으로 독립운동가였다.(윤범모, 「수채화의 정착과 대구화단의 형성」, 『계간미술』 1981 가을호, p.72.)
56. 대성황의 대구 미전, 『동아일보』, 1923. 11. 17.
57. 서화협회의 제3회전, 『동아일보』, 1923. 3. 12.
58. 서화협전 기일, 『동아일보』, 1923. 3. 21.
59. 서화전람, 『동아일보』, 1923. 3. 31.
60. 서화협전 기일 삼월 말일부터, 『동아일보』, 1923. 3. 21.
61. 일기자, 「서화전람회의 인상기」, 『동명』, 1923. 4. 8.
62. 서화협회 제3회 전람회 출품, 『동명』, 1923. 4. 8-29.
63. 기운생동하는 협전, 『동아일보』, 1923. 4. 1.
64. 기운생동하는 협전, 『동아일보』, 1923. 4. 1.
65. 일관객, 「서화협회 제3회 전람회를 보고」, 『개벽』, 1923. 5.
66. 기운생동하는 협전, 『동아일보』, 1923. 4. 1.
67. 기운생동하는 협전, 『동아일보』, 1923. 4. 1.
68. 미술정화를 일당에 – 작년에 비하면 일층 진보, 『매일신보』, 1923. 4. 1.
69. 일관객, 「서화협회 제3회 전람회를 보고」, 『개벽』, 1923. 5.
70. 일기자, 「서화전람회의 인상기」, 『동명』, 1923. 4. 8.
71. 일기자, 「서화전람회의 인상기」, 『동명』, 1923. 4. 8.
72. 일관객, 「서화협회 제3회 전람회를 보고」, 『개벽』, 1923. 5.
73. 예술에까지 차별로, 『동아일보』, 1923. 4. 15.
74. 예술에까지 차별로, 『동아일보』, 1923. 4. 15.
75. 억하심정, 『동아일보』, 1923. 4. 15.
76. 조선인 화가의 결속, 『동아일보』, 1923. 4. 20.
77. 심사원 차별 철폐, 『동아일보』, 1923. 4. 21.
78. 이승만, 『풍류세시기』, 중앙일보사, 1977, p.218.
79. 제2회 미술전람, 『동아일보』, 1922. 10. 13.
80. 제2회 미술전람, 『동아일보』, 1922. 10. 13.
81. 전람회 규정 개정, 『동아일보』, 1923. 4. 5.
82. 심사원 차별 철폐, 『동아일보』, 1923. 4. 21.
83. 미전 청원 기한, 『조선일보』, 1923. 4. 11.

84. 미전 심사원 추천, 『조선일보』, 1923. 4. 15.

85. 『조선미술전람회 도록』 제2집, 조선사진통신사, 1923. 7.

86. 미전 출품 신청 점수, 『조선일보』, 1923. 5. 2.

87. 경성천지를 진선미화하는 금일 – 제2회 조선미전 개막, 『매일신보』, 1923. 5. 11.

88. 입상은 입선한 작품 가운데 1-4등상과 같은 특선을 뜻한다.

89. 예술에까지 차별로, 『동아일보』, 1923. 4. 15.

90. 경성의 천지를 진선미화하는 금일 – 제2회 미전 개막, 『매일신보』, 1923. 5. 11.

91. 미전은 금일 종료, 『동아일보』, 1923. 5. 31.

92. 선전의 매상품, 『동아일보』, 1923. 5. 27.

93. 미술품의 매상 건, 『조선일보』, 1923. 5. 27.

94. 미전은 금일 종료, 『동아일보』, 1923. 5. 31.

95. 11일에 초대 – 나화는 촬영 금지, 『동아일보』, 1923. 5. 11.

96. 개막된 미술전람회, 『동아일보』, 1923. 5. 11.

97. 예술과 민중운동 – 미술전람회 개최에 제하여, 『동명』, 1923. 5. 13.

98. 이 무렵 일부 지식인들이 지니고 있는 일제에 대한 열등감은 이처럼 흔했다.

1924년의 미술

이론활동

화단의 현단계　조선미전을 '일본 제국미술전람회의 출장소'라고 비아냥거린 규우생(及愚生)이란 이름의 논객은 잡지 『개벽』1924년 6월호에 서울의 미술동네를 다음처럼 소개했다.

"현시의 형편을 소개하고자 한다. 소림 심전 두 선생 외 몃 사람의 발기로 조직된 서화협회라 하는 단체가 칠개년(七個年) 전에 출현된 후로 일반에 공헌할 일을 다소 노력하는 중에 있어서 전람회도 연년(年年)이 설행(設行)하며 연구하는 기관으로 서화학원이라는 것이 또 그 회관인 시내 동숭동에 있고 서화에 종사하는 회원은 사십여 인이 못 되었다.

그 회원 중에 노소(老少)필가로 저명한 이를 소개하면 우향 정대유, 백당 현채, 위창 오세창, 성당 김돈희, 석정 안종원 등 제씨요, 화가로는 소림 심전 두 선생의 계통을 이십 년 전부터 전수한 관재 이도영 씨로 비롯하여 그 두 선생의 전수를 직접 혹 간접으로 받은 이들은 정재 오일영, 이당 김은호, 무호 이한복, 정재 최우석, 심산 노수현, 청전 이상범, 소하 박승무, 운전 조명선, 소정 변관식, 하정 김경원 등 제씨와 노년화가로 백련 지운영, 수산 정학수, 위사 강필주 등 제씨이요, 사군자로 저명한 이로 동주 심인섭, 영운 김용진, 일주 김진우 등 제씨가 있으며 이 단체 이외에 고려화회라 하는 연구소가 있고, 청년화가의 동지로 모인 동연사가 있고, 해강 김규진 씨의 서화연구회가 있다. 서양화는 십여 년 전에 비로소 그림자가 비치었는데 방금 서화학원에서와 고려화회에서 연구하는 중에 있다."[1]

1924년 서울화단은 1923년부터 보이기 시작한 활력이 여전했다. 이 분위기는 두말할 나위 없이 서울화단 전반에 걸친 것이었지만 가장 또렷한 자취를 보인 것은 고려미술회 화가들이었다. 그들은 조선미전에서 '권위를 독점'했다는 찬양을 얻기까지 했다. 안석주는 89점이나 나온 고려미술회 회원전을 평가하면서 '시대성의 색다른 경지와 자기혁명을 기도하는 듯'하다고 평가를 내릴 정도였다. 물론 기교의 숙련도에 문제가

없지 않으나 이를테면 신음하는 기아민(飢餓民), 레닌이나 에스페란토 창립자의 초상화를 그렸다는 점은 주제의식의 혁명이었던 것이다.

서화협회전 또한 '전에 못 보던 자유화풍을 역력히'[2] 드러내고 있었으며, 특히 나혜석은 '서양그림을 흉내 낼 떼기 이님'을 선언하고 있다. 나혜석은 '서양과 다른 조선 특수의 표현력'을 주장했다.[3]

수묵채색화 분야의 변화를 가리킨 무명이란 논객은 조선미전에 나온 최우석의 작품에 대해 '비신비구(非新非舊)의 필법', 김은호의 〈부활 후〉에 대해서는 '서양의 사진화를 확대한 비동비서(非東非西)의 그림'이라고 표현할 정도였다.

예술지상주의에서 조선주의로　1921년 창조 동인들이었던 김동인, 김억, 전영택, 주요한을 비롯해 임장화와 김찬영이 1924년 8월 무렵 영대(靈臺) 동인으로 다시 모였다. 동인지 『영대』의 발행 및 편집인으로 나섰던 임장화는 "지옥은 천당보다 비할 수 없이 예술적 가치가 풍부한 곳"[4]이라고 읊조렸다. '사회주의가 영(靈)에 폭군'[5]이라고 생각한 임장화는 다음처럼 썼다.

"예술가의 최고 신조는…창조의 정열을 가지고 관능의 심비(深秘)한 감취(酣醉) 경지에서 항상 이상한 미를 구하여 마지않는 데 있다."[6]

임장화는 「예술지상주의의 신자연관」[7]과 「미의 절대성」,[8] 그리고 예술지상주의 비판에 대해 반박을 꾀하는 글 「예술과 계급」[9]을 내놓았다. 고한용이란 논객은 「다다이즘」[10]을 소개하는 글을 내놓았으며 안석주가 서구 화가들을 소개하기 시작했다. 맨 처음 소개한 화가는 프랑스의 샤반느다. 안석주는 샤반느를 '요즘 서양화에 흥미를 가진 사람은 아마 모를 이 없겠거니와 인내심과 자존심이 대단한 화가'라고 지적하면서 매우 자세히 소개하고 있다.[11] 이 무렵, 다양한 길을 통해 일본 및 서구미술에 대한 소개가 널리 이뤄졌다. 그 사실은 우리 조선의 미술가

들 이름은 몰라도 '루벤스나 밀레의 이름은 안다' 는 성서한인 (城西閑人)의 탄식에서 엿볼 수 있다.[12]

이같은 풍조에 대한 반성이 예술지상주의 진영 안에서 일어났다. 일찍이 서구 상징주의예술에 깊이 빠졌던 김억(金億)은 임장화나 김찬영과 달리, 3.1민족해방운동 뒤 점차로 지식인 사회를 휩쓸기 시작한 민족 민중의식에 다가섰다. 김억은 1924년 1월 1일, 신비와 초월의 미적 환상을 꿈꾼 자신을 반성하면서 "조선의 사상과 감정을 배경한 것도 아니고, 어찌 말하면 구두를 신고 갓을 쓴 듯한 창작도 번역도 아닌 작품"[13]에 대해 매섭게 꾸짖었다. 김억은 '우리 주위를 배경삼은 사상과 감정은 하나도 없고 남의 주위를 배경삼은 사상과 감정을 빌어다가 우리의 시작(詩作)을 삼는 경향' 을 비판하면서 '진정한 조선 현대의 시가(詩歌), 정말로 현대의 조선심(朝鮮心)' 을 꿈꾸었다. 김억은 1926년에 발표한 「현시단」[14]이란 글에서 '너무도 자기의 고유한 향토성을 잊어버리고 남의 것에 심취하여, 남의 것에 대해 너무 많은 대가를 지불하고, 소화시키지도 아니하며, 그대로 내 것을 삼는 경향' 이 있다고 밝히면서 뒷날 희망은 '첫째, 향토혼(鄕土魂)을 담을 것, 둘째 언어를 존중히 할 것' 이라고 썼다.

민요시에 대한 관심과 창작을 꾀했던 김억의 조선심과 향토성 탐구는 "현실적 삶과 역사를 부정하고 심미적 예술관에 의해 관념화된 예술적 삶만 긍정하려 했기 때문에"[15] 추상화 또는 관념미학과 환상세계를 맴도는 것이었다. 김억의 이같은 관념미학을 바탕삼은 조선심, 향토성 추구는 식민지 미술이념 및 방법의 큰 줄기를 지배했던 조선 향토색 탐구와 곧장 이어져 있는 것이다.

교육과 전람회 문제 급우생은 잡지 『개벽』에 전람회, 미술교육 따위의 문제를 제기하는 글을 발표했다. 급우생은 우리 미술동네 사정이 무척 좋지 않다고 말한다. '우리의 형편, 본말이 전도되고 질서가 문란하여 정돈의 길을 찾을 자유가 없는, 그 우리의 상태야 어찌 미술에만 대하여 탄식할 바' 이냐고 되물으면서 '세상에 전시된 이가 기십 인에 불과하고, 연구가 깊지 못한 동시에 새롭지 못한 것은 말할 것' 도 없는 것 아니냐는 것이다. 이어 급우생은 전람회에 대해 다음처럼 썼다.

"전람회라 하는 것은 어느 곳을 물론하고 미술가의 작품을 진열하고 일반이 서로 감상하는 한 장소이다. 그러므로 온건한 작품에 적당한 장식을 가하여 출품하는 것이 당연하다. 다시 말하면 작가 자기의 연구한 결과도 표시하려니와 일반 관객을 대우하는 것이요 또 회장을 장엄하게 하는 것이다. 그리하고 미술을 연구하는 것은 결단코 전람회를 하고자 하여 하는 것

도 아니요, 매년 전람회 때문에 연구하는 것도 아니다. 순정한 미술을 연구하면 전람회라 하는 것은 자연한 결과로 출현되는 것이다. 다시 좀 심하게 말하면 어느 부패한 시대에 과거 보듯 하는 것이 아니다. 연구는 깊지 못하고 명성만 속히 내고자 하는 것은 미술가라 하는 본색이 아니다. 이미 전람회가 있는 이상에는 우량한 작품을 출품하여 각자의 연구한 결과를 표시하는 것은 물론 당연한 일이다. 그러하나 양호한 결과를 표시하자면 평소에 다대(多大)한 연구와 고상한 인격을 가지지 아니하고는 안 된다는 말이다."[16]

이어서 급우생은 조선미전을 들추며 전람회 자체에 무엇이 있는 게 아니라 '미술을 연구한 결과에 그 작품의 여한 것을 발표하는 처소에 지나지 않는 것' 이라고 가리켰다. 그것은 초목이 오랫동안 자라서 꽃 피고 열매 맺는 것과 같이 잘 배양하여야 좋은 꽃이 피는 것' 과 같은 이치다. 따라서 '전람회를 꾸미기에만 노력하는 것보다 먼저 미술가를 양성하는 데 성의를 쓰는 것이 당연하다' 는 것이다.

급우생은 예를 들어, 동경에서 미술학교를 설치한 지 36년 동안 졸업생을 숱하게 냈으며, 문부성미술전람회는 지난해까지 17회를 거듭하여 미술이 발달했고, 또한 전람회 성적이 파리 살롱에 버금갈 정도에 이르렀다고 썼다. 그러므로 전람회와 교육의 관계를 알 만한 게 아니냐는 것이다. 급우생은 총독부 당국에 대해 다음과 같이 꾸짖듯 묻는다.

"만일 당국이 개정한 방침이 일시적 문화정치의 소유법(消遣法)이라든지 또는 일본을 위하여 장래의 제전(帝展)〔동경에서 개(開)하는 제국미술원 전람회의 약칭〕 출장소와 같은 것을 주출(做出)할 것이라 하면, 공연한 욕설을 놀릴 필요도 없지만, 기분이라도 조선에서 조선미술을 발달시키고자 하는 데 뜻이 있다 하거던 조속히 근본을 세우는 것이 조치 아닐까?"[17]

무명(無名)이란 이름의 논객도 다음처럼 날카롭게 썼다.

"점수와 성적이 전 조선 다수의 오인(吾人)으로 소수 기거하는 일본인을 대적치 못한다 함은, 어찌 괴ㅇ(愧ㅇ)하고 분개치 않으리오. 차(此)는 하고(何故)냐 하면, 일본은 배양하는 기관이 동경미술학교를 비롯하여 전국에 산재하여 장려와 연구가 합치한 소이(所以)라. 소위 조선미술전람회는 당국이 문화정치 표방 하에 조선인을 본위로 미술을 장려 발전케 한다면서, 교도의 방법과 배양의 기관은 몽상도 아니하고 한갓 연년(年年)이 전람회만 개최하면 교(敎)함도 없고 학(學)함도 없는 오인이 어찌 충분히 연습한 일인(日人)을 당하리오. 연칙

(然則) 일인의 성적은 연년이 진취되고 오인의 작품은 매매(每每)히 퇴패할 것은 분명한 사실이라."[18]

이러한 촉구에도 불구하고 총독부는 미술 교육기관 설립에는 뜻이 없었다. 앞서 살펴보았듯 1921년에 잠깐 관심을 기울였을 따름이다.

미술가

올해 조선미전에 응모해 수묵채색화와 서예 두 쪽에서 1등 없는 2등을 휩쓴 이한복(李漢福)은 기세 등등했다. 더구나 조선미전에 대한 꾸짖음 소리가 높아져 1923년에 빗대 올해도 수묵채색화 및 사군자와 서예 분야에서 12명이 응모하지 않았던 터에 이한복은 늠름했다. 이한복은 낭선소감을 밝히면서 사신은 중국과 일본 대가의 영향을 받았다고 늘어놓고 조선미전의 수준이란 일본 문부성미술전람회 1회보다 '썩 유치하다'고 한 다음 '서화계로도 일본과 비교가 안 될' 정도라고 대담한 평가를 내리고 있다.

이한복은 일찍이 동경미술학교 일본화과를 다닌 화가였다. 그는 당선소감에서, 조선미전 1회 때는 여가로 그린 이들이 많이 보였는데 이번 3회에는 웬만해져 '순수미술에 이르른 듯'하다고 나름의 평가를 내렸다. 이한복의 이같은 늠름함은 자신이 중국과 일본의 대가를 이었다는 자부심 또는 교만에서 비롯하는 것이며, 뒷날 서예 및 사군자 분야가 미술다운 가치가 없다면서 조선미전에서 뺄 것을 청원하는 태도, 그리고 자신의 화실을 일본식으로 꾸며 놓았던 점 따위를 볼 때 이한복은 조선민족 열등론에 빠진 일본 추종자였음을 헤아릴 수 있다.

해외활동

고려미술회전람회가 열리는 즈음, 일본 제국미술전람회 소식이 날아들었다. 1924년 10월 11일자 『매일신보』에 '조선 유일의 조각가 김복진 씨 제전 입선'이라고 보도했다.[19] 김복진은 이 때 죽을 고비를 넘기며 충북 영동에서 신음하고 있었으므로 기자는 김복진의 아우 김기진의 말을 따서 '조선에 다만 하나밖에 없는 조각가 김복진 씨'라고 썼다.

"김복진 씨의 작품이 제전에 입선된 바는 별항과 같거니와 이에 기자는 이 소식을 가지고 그의 백씨인 김기진 씨를 방문하였다. 씨는 기쁨 넘치는 얼굴로 '그 애가 입선이 되었어요? 저보담 내가 더 한층 기쁩니다. 무엇 나의 아우라고 두둔하여 하는 말이 아니라 오래 이 방면에 취미를 가졌으며 또한 그 재

주는 훨씬 뛰어나게 많았습니다. 그런 까닭에 간혹 친구들은 천재라고까지 일컬어 오던 터이지요. 하여간 환쟁이 모다 뜻 갖지 못한 군색(窘塞)한 속에서 시종 여일하게 노력하여 영예의 입선이 되었다는 것은 작품이 어떻다는 것보다도 자신의 사람됨을 위하여 무엇이라 말할 수 없이 반갑습니다' 하며 벙글벙글하더라."[20]

그런 표현은 김복진의 '천재'를 돋보이게 하려는 과장이라 하더라도 조선 천지에 조소예술가가 없다는 말은 엉뚱하기조차 하다.[21] 바르게 말한다면 서양 근대주의조소를 일본에서 배운 단 한 명이라고 해야 했다. 엉뚱함이 그 정도로 그치지 않았다. 아우 김기진을 형으로 둔갑시켜 놓기까지 했던 것이다. 이로 말미암아 청주에 은퇴해 있던 이들 형제의 아버지 김흥규가 분노하니 신문사로 찾아가 형세 위아래를 바꿔 놓은 데 대한 호통이 떨어지기도 했다.

김복진의 제국미전 입선 소식은 김복진이란 이름을 우리 화단에 또렷하게 아로새겼다. 하지만 실제 작품은 1925년에 선보였다. 그것도 대단히 화려한 모습으로 말이다. 아무튼 김복진은 제전 입선작품을 만들던 때의 상황을 다음처럼 썼다.

"지방에서 근친 결혼 문제로 도망을 왔다는 여자를 구하여다가 로댕의 '이브'를 본떠 가지고 제작을 시작하였지요. 일기(日氣)는 맹렬히 더워서 숨이 막힐 동안인데다가 오전 오후 줄곧 일을 하니 제아무리 건강하더라도 견디기 어려울 터인데 우리 같은 약질이야 별수 없이 골수에 사무치게 되었는지라 이후론 아주 딴사람이 되다시피 되었고 몸만 아니라 이 제작 때문에 생애를 통하여 중대한 두뇌의 부담을 갖게 되었습니다. (이 말은 나중에 하기로 하고서) 9월초에 이르러 보니 작품이라는 것도 거의 거의 다 되고 하여 어느 날 모처럼 목욕을 가지 않았습니까. 목욕간에 가서 비로소 나는 각기병이 심한 것을 발견하고 허둥지둥 병원으로 가 보니 의사 말이 절대 안정하라는 판결을 내립니다."[22]

단체 및 교육

2월에는 인천 유지들이 나서서 양화연구회를 조직했다. 양화연구회는 2월 29일부터 매주 화, 수요일에 저녁 7시부터 산수정(山水町) 기독교청년회관에서 개회하며 참가 회비는 1원이었다. 연구회는 '유화에 뜻을 지닌 이의 입회를 환영한다'고 밝히면서 3월 29일부터 3일 동안 양화전람회를 개최할 계획임을 밝히고 있다. 다시 말해 연구회는 교육과 전람회를 자기 사업으로 하는 조직이었다.[23]

고려미술회 고려미술회는 1923년 12월, 황금정 일정목 181번지 15호 회관에 연구회를 신설하고 김복진, 김은호, 김용수, 변관식, 허백련, 이숙종을 끌어들여 일급 교수진을 갖춘 다음, 1924년 1월 6일부터 중학생급 연구생을 모집하여 교육을 시작했다.[24]

"남녀 회원을 모집하여 오는 1월 6일부터 개학할 터인데 동양화, 서양화, 조각 등 여러 부를 두고 교수하되 회비는 연액 이십사 원이며 교사는 신진화가로 유명한 김은호, 강진구, 나혜석, 허백련 등 제씨 이외의 십여 인이라더라."[25]

고려미술원은 서울 을지로 입구에서 덕수궁 쪽으로 가는 도중에 있었는데 이병진의 후원으로 건물을 마련했다.[26] 고려미술원은 야간수업을 했다. 이 때 이마동(李馬銅), 구본웅(具本雄), 길진섭(吉鎭燮), 김용준(金瑢俊), 김주경(金周經), 심영섭(沈英燮), 이응노(李應魯), 기웅(奇雄), 김일영(金一影) 들이 나와 배웠다. 기웅은 이 때 김복진에게 그림을 배웠으며[27] 뒷날 무대미술가로 자란 김일영도 이곳에서 김복진에게 미술수업을 했다. 김일영은 1927년에 배재고보를 중퇴한 뒤 일본으로 건너가 축지(築地)소극장에서 무대미술수업을 계속해 나갔다.[28] 구성원 가운데 유화수채가, 수묵채색화가 들은 물론 남성과 여성도 섞여 있고 또한 유학생과 독학생 들이 어우러져 있었다. 이는 매우 분방한 느낌을 주거니 1920년대 전반기 화단의 개방성을 보여준다.

회원들 가운데 이병직은 서화연구회 출신의 사군자 화가이며 나혜석, 백남순은 유학생으로 나란히 이름을 날리고 있었다. 김석영(金奭永)은 '퍽 자유스러운 터치로 풍경을 그리던' 화가였으나 뒷날 침술사로 전업했고, 강진구는 내시(內侍)로 상해에서 유화를 배워 왔던 이이며 박영래도 유화를 했으나 뒷날 사진업에 손을 댔다. 고려미술회의 재정 담당이었던[29] 정규익은 관리로서 유화를 했으나 1925년에 세상을 떠났다.[30] 나혜석과 정규익은 조선미전 1회와 2회, 김석영은 2회에 응모해 입선한 유화가였다. 이병직은 조선미전 2회에 입선한 수묵화가였다. 또한 고려미술회를 조직한 뒤 박영래와 강진구가 제4회 조선미전에 응모해 입선했으며 백남순은 다음해에 입선했다. 고려미술회는 9월 22일, 국일관에서 창립기념회를 열었다.[31]

전람회

3월 초순 무렵, 인천에 김은호와 김용수가 방문하는 것을 계기삼아 인천 유지들이 발기하여 서화전을 개최했다.[32] 5월에는 개성서화전이 개성지역 신문사들의 후원으로 열렸다.

1월 말일께 해주에서 서화대회가 열렸다. 평양의 서화가 김용환(金用換)의 해주 방문을 기해 펼친 이 대회는 김용환 개인전과 함께 미술행사들을 함께 한 것으로,[33] 김용환은 해주에서 한 달여를 머물다가 평양으로 돌아갔다.[34] 김용환은 12월에 용강(龍岡)에서도 서화전을 열었다.

3월 9일부터 광주 일본인 소학교 강당에서 허백련 남화전이 열렸다. 이 전람회는 광주 관민 유지들이 발기한 의재 허백련 씨 후원회가 주최하는 것이었다.[35]

8월에 정규익이 고려미술원에서 개인전, 9월에 김광(金光)이 유화전람회를 열었다. 김광은 경남 진주 출생으로 일찍이 일본에 건너가 일본대학 미학과를 다니며 유채화를 배운 화가였다. 1924년 봄, 졸업하고 귀국한 김광은 10월 4일부터 경성일보사 내청각에서 작품 수백 점으로 개인전을 열었다.[36] 조선미전에 〈초하의 금강〉으로 입선했던 송병돈(宋秉敦)은 가을에 수십여 점의 작품으로 개인전을 열 계획을 갖고 있었다. 송병돈은 유채화를 몇 년 동안 독학했던 공주의 청년화가였다. 그의 주소지는 공주 대화정(大和町)이었는데 조선미전 바로 뒤인 6월에 제국미술전람회에 응모할 작품을 준비하고 있었다.[37]

제2회 고려미술회전 10월 21일부터 종로 청년회관에서 제2회 회원전을 열었다. 수묵채색화 43점, 유채수채화 51점 모두 94점을 진열했으며 참고품 16점도 따로 걸었다.[38] 비평가 안석주는 "현재에 입각한 그 영역에 색다른 경지를 엿보는 듯한 경향이 있는 듯하며 또는 수분간(數分間) 자기에 혁명을 기도하는 듯"[39]하다고 평가했다.

출품작 가운데 안석주의 눈길을 끈 작품은 이재순(李載淳)의 〈사고(思考)〉〈기도 드리는 혹야(惑夜)〉, 박영래의 〈에스페란토어 창립자 초상〉, 장석표의 〈동소문〉〈풍경〉, 김주경의 〈조재(早災)〉〈기억〉〈평ㅇ의 촌〉, 백남순의 〈정물〉〈밤정물〉, 고

제2회 고려미술회전.(『매일신보』 1924. 10. 22.) 유채화가 박영래, 강진구 들이 당대 청년미술가들을 규합해 1923년에 출범한 고려미술회는 김복진을 비롯한 김은호, 변관식, 허백련, 이숙종을 지도교사로 끌어들여 심영섭, 구본웅, 김용준, 이응노를 비롯한 학생을 교육했는데 도전과 실험성 질은 경향을 보여주었다.

희동의 〈추〉, 심영섭의 〈정물〉, 구본웅의 〈폐허〉, 박영래의 〈정물〉 들이다.

이재순의 〈사고〉는 명상에 잠긴 레닌을 그린 인물화요, 구본웅의 〈폐허〉는 석탑과 나무 따위가 열대의 분위기를 풍기는 독특한 풍경화며, 장석표의 풍경도 끓어오르는 듯 대담하고 격렬한 색채에 빛나는 분위기를 풍기고 있고, 김주경의 〈조재〉는 황량한 색채, 애조적 필치와 정서가 드러나 "누가 대하든지 기분의 정이 끓어올라 울 것 같고 거기에서 기아민(飢餓民)의 신음이 들려오는"[40] 듯한 작품이다.

이와 같은 작품경향은 실험에 넘치는 도전이었다. 확실히 고려미술회가 뿜는 분위기는 3.1민족해방운동 이후 성장하기 시작한 청년들의 활기와 시대정신을 비춰 주는 거울이었다.

제2회 홍엽회전, 하양회전

제2회 홍엽회 스케치 공모전이 6월 28일부터 30일까지 개성 남대문 누상에서 열렸다. 연필화, 크레파스화, 수채화, 유화 그리고 사진까지 그 폭을 넓혀 6월 25일까지 접수를 받아 보니[41] 모두 450여 점의 응모에 입선 183점에 이르러 그 가운데 58점을 입상에 올렸다. 소학생부에서 개성제일보통학교 학생 김인승(金仁承)을 비롯한 3명, 중학생부에는 송도고보의 박응창을 비롯한 2명, 일반인인 소인부(素人部)는 개성의 신태홍을 비롯한 2명이 각각 1등을 차지했다.[42]

3월 29일부터 31일까지 인천 산수정(山手町) 기독교청년회관에서 하양회(河洋會)가 주최하는 전람회가 열렸다. 하양회는 인천에서 활동하는 일본인 화가들의 모임으로 그들은 이 전시회에 80여 점의 작품을 내놓았다.[43] 이 하양회는 전람회 날짜와 장소로 미루어 2월에 결성한 인천 양화연구회인 듯하다. 7월에는 부산일보사가 주최하는 남도양화전람회가 부산 역전 경남물산진열관에서 10일까지 열렸다.[44]

대구아동자유화전

대구소년회가 주최하는 대구아동자유화전람회가 1924년 6월 28, 29일 이틀 동안 조양회관 2층에서 열렸다. 이 전람회를 후원하는 『동아일보』는 그 규정을 자세하게 실었다.

"모집 – (시일은 6월 10일부터 23일까지 조양회관에서) 1. 작품은 사생화 또는 상상화로 함.〔임본화(臨本畫)는 절대 불응〕 1. 화용지, 회구의 종류, 명제 등은 작자의 수의(隨意). 〔단 화용지의 크기는 장(長) 3척, 광(廣) 2척 이내로 함.〕 1. 작품에 대하여 재적 학교 교장 또는 부형의 증명서를 요함.

출품자의 자격 – 연령은 17세 이하로 하되 좌의 2부에 분(分)함. 1. 유년부 : 5세로 지(至) 12세. 1. 소년부 : 13세로 지(至)

17세.(출생 당년을 만 1개년으로 계산함)

등급 시상 및 심사 – 1등 : 각 부에 일 점씩 은메달 1개 및 화구, 2등 : 각 부에 4점씩 화구, 3등 : 각 부에 8점씩 화구. 심사원은 5인으로 정하고 협의 상 종(從)다수 찬동으로 등급을 판정함. 작품 중 대필이라 인(認)할 만한 출품자에게는 상당한 실기 조사를 시(施)함.

출품자의 주의 – 심사원의 등급 판정에 ○○로 이의(異議)가 무(無)할 것임. 작품의 명제, 자기 성명, 연령, 주소는 필히 별지에 기입할 일, 출품 중 대필 혹은 연령의 오기가 무(無)할 일, 출품 점수의 과다로 인하여 진열상 불편이 유할 시는 선택 진열케 함.

이상과 여(如)한데 심사원은 각 교 선생 중으로 서동진(徐東辰), 이상정(李相定), 최윤수(崔允秀), 나지강(羅智綱) 등 4씨로 정하였다."[45]

제4회 서화협회전

지난해에 이어 1924년 봄에도 서화협회전람회와 조선미전이 연이어 열렸다. 먼저 『동아일보』가 여전히 서화협회전람회에 대해 큰 관심을 기울였다. 동숭동에 큰 회관을 마련하여 서화학원을 설치한 뒤 패기 넘치는 분위기 탓인지 올해부터는 전람회 기간을 닷새로 늘려 잡았다. 그러나 무슨 사정이 있었던지 다시 그 기간을 3월 27일부터 30일까지 하루를 줄였다.[46] 또 한 가지 변화는 입장료 7전을 받기로 결정했다는 사실이다. 그 이유는 "아무 이해 없는 어린애들과 기타 관람자들을 제한하기 위하여"[47]라고 밝혔다.

보성고보 강당을 전시 장소로 한 제4회 전람회의 개장 시간은 매일 오전 10시부터 오후 5시까지였다.[48] 진열 작품은 유채수채화 11점, 수묵채색화 54점, 글씨 58점 등 모두 123점이었다.[49] 별다른 화제 없는 이번 전시회에 부설 서화학원 생도들의 작품도 함께 전시한다는 정도가 화제였다. 특히 유채수채화에 몇 점이 바로 그 생도들의 작품이었다.[50] 출품작품은 대개 다음과 같다.

"춘곡 고희동 씨가 역작의 동양화 십여 점을 출품한 것과 관재 이도영 씨의 〈조선풍속도〉와 이한복 씨의 귀국 후 처음으로의 작품 〈운(雲)〉 〈앵(櫻)〉 〈계(鷄)〉 등의 석 점 기타 춘전 이용우 씨의 〈우후(雨後)〉, 정재 최우석 씨의 그림 등이 일층 더 빛을 내었고 글씨에는 오세창 씨의 열두 폭의 출품이 더욱 인기를 끌었는데…"[51]

그리고 지난해 창작에서 선보인 바의 화풍 모색은 깊이를 점차 더해 갔다. 「화계(畫界)의 자유기풍」[52]이란 제목의 시평에서 가리키고 있듯이 '전에 못 보던 자유화풍을 역력히' 드

러낸 전람회였다. 그 글의 논객은 다음처럼 썼다.

"조선화계에 자유의 기풍이 일어난다 함은 곧 조선인이 얼마나 자유를 부르짖으며 새것을 바라는 것을 증명하는 것이다. 시를 읊든지 그림을 그리는 이를 궁한 선비로만 보던 때는 이미 지나갔다. 이제는 그들이 곧 사회 인심의 씨(핵심)가 되어야 할 것이요, '씨'를 발견하기 위하여 노력할 때이다. 이러한 때에 있어서 조선화계에 자유의 기풍이 일어난다 함은 극히 당연한 일이요 오히려 뒤늦은 느낌이 없지 못하다 할 것이다. 그러나 우리는 자유를 구하는 우리이기 때문에 현재만으로는 도저히 만족할 수가 없다. 만약 현재에 만족한다 하면 이는 모처럼 싹 나려는 자유의 어린 힘을 죽임이나 일반이다. 이는 일반 사회에서도 적지 아니한 책임을 느껴야 할 바이지마는, 먼저 직접 당사자인 작가들이 스스로 노력하고 분투치 아니하면 아니 될 것이다. 조선의 인심을 꿰뚫고 조선의 부르짖음을 대신할 화가와 시인은 이제로부터 우리의 속에서 많이 많이 나와야 할 것이다. 그들의 겨레를 위하여 모든 사람의 영혼을 구원하기 위하여."[53]

이러한 애틋한 마음을 바탕에 깔고 있되 좀더 차가운 눈초리로 서화협회를 본 이는 급우생이란 이름의 논객이다. 그는 매년 펼치는 정기 전람회인 서화협회전람회에 '반가운 마음과 걱정스러운 생각'이 든다면서 아무튼 '구차한 가운데 성의로 모인 조선미술단체 서화협회의 전람회'지만 '이것은 세력으로든지 무엇으로든지 아직 미약한 가운데서 한갓 장래를 바라고 나아갈 뿐'이라고 평가절하하고 있다.[54]

조선미전 제도 변화 　총독부는 1924년 4월 21일자 관보를 통해 고시 제85호를 발표했다. 제1부 수묵채색화 분야에 포함시켰던 사군자를 제3부 서예 쪽으로 옮긴다는 내용이었다.[55] 조선미전 규정 '제2조를 제1부 동양화, 제2부 서양화 및 조각, 제3부 서'로 되어 있던 것을 '제1부 동양화(단 제3부에 속하는 것은 차를 제(除)함), 제2부 서양화 및 조각, 제3부 서 및 사군자(주로 묵색을 용(用)하는 간단한 화)'로 바꾸었던 것이다. 그 밖에 서 및 사군자 분야에 응모 2점 이내를 3점 이내로 바꾸고, 규정 10조의 1인당 진열 폭도 넓혀 2칸을 4칸으로 바꾸었으며 입상자 포상 규정인 27조에서도 2점을 2점 이상으로 바꾸었다. 그에 따른 심사위원회 규정 6조도 바꾸었다.

그같은 규정 바꿈과 다른 문제를 급우생이란 이름의 논객이 꺼냈다. 급우생은 조선미전 출품자격 규정 가운데 '본적이 조선이거나 전람회 개회까지 계속 6개월 이상 조선에 거주한 자'를 들어 보이면서 그게 조선미전과 무관한 사람이 다수 출

품할 우려를 방지키 위한 것임을 상기시키고 있다. 급우생이 보기에 그 제도는 조선미전다움을 뚜렷히 하는 것이었다. 나아가 급우생은 그러한 제도처럼 조선미전다운지를 따져볼 셈으로 조선인과 일본인의 성적을 빗대 보았다. 그런데 분석해 보니 조선미전에 일본인이 판치고 있으며 조선인은 그 삼분의 일밖에 아니라는 것이다.

그 원인은 급우생이 보기에, 미술가 양성을 먼저 한 뒤 공모전을 열어야 하는데, 조선에 관립 미술교육기관 하나 설치하지 않고 전람회만 하고 있으니 그 결과는 뻔한 것이요 '만일 현재와 같이 진행한다 하면 불원 장래에 조선인의 작품은 찾아보기 어려울'게 아니냐는 것이다. 급우생은 본말이 전도된 이런 현상이야말로 조선미전을 일본 '제국미술전람회의 출장소'로 여기는 총독부의 생각 탓 아니냐고 매섭게 꾸짖었다.[56]

제3회 조선미전 　총독부는 3월에 조선미전을 5월 25일부터 3주일 동안 열기로 하고 일본인 심사원을 '제1부 코무로 쓰이운(小室翠雲), 제2부 후지시마 타케지(藤島武二), 제3부 타구치 베이호우(田口米舫)'[57]로 발표했다. 조선인 심사위원은 제1부 이도영, 제3부에 이완용, 김돈희, 김규진, 박영효였다.

그 뒤 5월 22일자로 후지시마 타케지가 전보를 쳐 건강 탓에 여행이 불가능하므로 심사하지 못하겠다고 연락해 왔다. 이에 총독부는 동경미술학교 교수 나가하라 코우타로우(長原孝太郎)에게 급히 연락해 제2부 심사원을 맡아달라고 부탁했다.[58] 지난해의 되풀이였다. 뒤어어 총독부는 전람회 기일과 장소를 6월 1일부터 21일까지로 바꾸었으며, 장소는 지난해와 달리 경복궁 안에서 하겠다고 발표했다. 그리고 출품원서는 5월 15일까지, 작품은 15일부터 24일까지 경복궁 내 조선미전 사무소에 제출하도록 했다.[59] 그러나 총독부는 5월 6일자 관보를 통해 전시장소를 다시 영락정 총독부 상품진열관으로 바꿨다.[60]

총독부는 5월 28일, 제2부 유채수채화 및 조소 분야와 제3부 서예 및 사군자 분야 심사 결과를 발표했다.[61] 유채수채화 분야 응모작품 380점 가운데 입선작품은 104점이었다. 모두 94명 가운데 조선인이 18명이었고 일본인이 76명이었으며, 입선작품은 조선인 21점, 일본인 82점 그리고 러시아인 1점이었다. 조소 분야는 여전히 일본인만 9명에 10점이었다. 심사위원 코무로 쓰이운이 일본에서 늦게 오는 바람에[62] 심사 시작이 늦은 제3부는 서예 분야에서 166점 응모에 입선은 모두 52점인데 조선인 24명에 26점, 일본인 28명에 29점이 입선을 했고, 사군자는 42점 응모에 25점 입선이었으며, 조선인 11명에 16점, 일본인 2명에 2점이 입선이었다. 이어 5월 30일에 발표한[63] 제1부 수묵채색화 분야의 응모는 156점 응모에 38점이 입선했다. 그 가운데 조선인 9명에 10점, 일본인 23명에 28점

이 입선이었다. 같은 날 발표한 입상자는 모두 41명이었다. 그 가운데 16점이 조선인이요 나머지가 일본인이었다.[64]

〈엉겅퀴〉를 낸 이한복은 제1부 수묵채색화와 제3부 서예 양쪽에서 모두 2등을 차지했고, 3등에 수묵채색화에 김은호, 유채수채화에 김창섭, 이종우, 서예에 윤자도, 장석화, 사군자에 배석린, 박호병, 4등에는 수묵채색화에 변관식, 유채수채화에 고희동, 나혜석, 박영래, 서예에 홍범섭, 장석준, 사군자에 이남하, 배효원이었다.

경비문제 탓으로 올해엔 감사 밖 규정을 써서 지난해까지 두차례 해오던 애매한 진열이었던 참고품을 전시하지 않았다. 『매일신보』는 다음해에 참고품 폐지 유감 기사[65]를 내보냈다.

제3회 조선미전도 여전히 멋지게 단장한 영락정 상품진열관에서 6월 1일 9시부터 21일까지 열렸다. 개막일 이전인 5월 30일 오전 10시에 비시랜 및 휙무굑깅을 데리고 흥득싀 진열을 마친 전람회장을 미리 살펴보았다.[66] 이어 31일에는 출품자 및 유지 1350명을 초대해 관람케 했으며[67] 6월 1일 일반 관람 첫날을 맞이했다. 모든 언론이 나서서 화려한 낱말과 말투로 개막을 알렸으니, 좋은 날씨에다가 일요일이어서 학생들이 유난히 많았다. 특히 조선인보다는 일본인이 많았다. 입장료는 어른 30전, 아이 10전, 군인과 학생단체는 5전씩이었다.[68] 그러나 『매일신보』는 요금을 일반 20전으로 보도하고 있다.[69]

이번 조선미전은 여러 가지로 성적이 좋지 않았다. 먼저 관람객 숫자가 줄어들었다. 지난해엔 29000여 명이던 것이 24000명으로 줄었으며 입장료도 약 1000원이 줄어들었다. 또한 매상작품도 숫자는 약간 늘었으나 전체 매매 금액은 4600원으로 지난해보다 줄어들었다. 황실이 폐회가 지나고서도 살 작품을 완전히 결정치 못한 상태에서 매상작품은 서예 8점, 사군자 5점, 수묵채색화 16점, 유채수채화 30점, 조소 2점 등 모두 61점이었다.[70]

화제의 작가 올해 조선미전에는 수묵채색화 분야에서 지난해 입선했던 김경원, 김우범, 박승무, 정학수, 지성채를 비롯해 모두 12명이 응모치 않았다. 물론 서화협회 주력인 김은호, 노수현, 변관식, 이상범, 이한복, 이용우, 허백련 들은 꾸준히 응모했다. 서예 분야에선 안종원 그리고 오세창과 현채가 여전히 응모하지 않았다. 그러나 유채수채화 분야에선 나혜석, 김창섭, 정규익은 물론 이종우, 손일봉, 송병돈, 김용준, 강신호 들을 비롯해 모두 15명으로 부쩍 늘었다. 지난해 촬영 금지조치를 당한 김관호만 응모치 않았는데 고희동이 다시 응모해 4등상을 수상했다.

올해 조선미전의 화제 가운데 하나는 고려미술회의 화가들이었다. 『매일신보』는 그들을 '미전의 권위를 독점' 했다고 썼

다.[71] 그런 가운데 고려미술회 회원 여섯 명이 응모하여 전원 입선에, 교사급인 김은호, 이종우, 나혜석, 박영래, 변관식 등 다섯 명이 입상했으며, 생도 가운데 김용준, 김준화, 이응노, 이정만 등 네 명이 입선했으니 언론의 표현처럼 '미전의 권위를 독점' 했다고 해도 지나친 말이 아니다. 이 때 특선급이랄 수 있는 조선인 입상자는 모두 여덟 명에 지나지 않았다. 『매일신보』는 입상에 오른 고려미술회원들의 얼굴 사진을 실었다.

나혜석을 비롯한 여류화가들도 화제에 올랐다. 『동아일보』는 '여러 남자화가를 압도하고 입상의 영광을 얻은' 나혜석이라고 표현한 뒤 숙명여고 출신으로 김규진 문하생인 방무길(方戊吉) 그리고 기생인 오귀숙(吳貴淑)의 입선소식을 묶어 여류들의 숨은 이야기라고 소개하고 있다.[72] 또한 『매일신보』도 보통학교 육학년 여학생 박창래(朴昌來)와 운현궁 여성 가┌교사 ┐ 정연세(鄭然世)를 上개꼈다. 튿읕 모듀 서예를 네 입신을 했는데 박창래는 충남 조치원공립보통학교 학생으로 20살 처녀였다. 그는 할아버지에게 서예를 배워왔으며 학교를 졸업한 뒤 김규진에게 배울 계획을 세우고 있었다.[73] 정연세 또한 약관 21세의 처녀였다. 1923년 경성여자고등보통학교를 졸업한 뒤 김은호에게 수묵채색화를 배우면서 현채와 정대유에게 서예를 배우는 중인 정연세는 1923년 가을, 운현궁으로부터 가정교사로 초빙을 받아 황실교수의 자격을 지니고 있었다. 그런 탓에 그의 서예는 전람회장에서 커다란 인기를 모아 그 작품 앞이 발디딜 틈이 없을 정도였다.[74]

중앙고보 5학년 재학 중인 학생 김용준이 빛발을 받았다. 그의 작품은 유채화 분야 입선작품인 〈동십자각〉이었다. 김용준은 다음과 같이 말했다.

"영광이라는 생각보다도 부끄러운 생각이 먼저 납니다. 동십자각을 그린 것은 동십자각 옛 건축물 앞으로 총독부 새 길을 내느라고 집을 허는 것을 볼 때에 말할 수 없는 폐허의 기분이 마음에 들어 그것을 캔버스에 옮겨 놓은 것입니다. 졸업 한 후에도 미술을 연구하고 싶으나 뜻같이 될지 모르겠습니다."[75]

이 작품 제목은 원래 〈파괴냐, 창조냐〉였는데 총독부가 〈동십자각〉으로 바꾼 것이었다. 총독부가 경복궁을 비롯한 문화재 파괴를 거침 없이 펼치는 시절에 고보학생이었던 김용준의 이러한 미술적 도전은 매우 신선한 사건이었다.[76]

두 분야에 2등을 한 27살의 이한복이 입상자 발표 때 빛발을 받았다. 이한복은 당선소감을 말하면서 제1회 전람회 때에는 대개 문인 묵객이 여가에 한사(閑事)같이 한 것이 많았다' 면서 '이번 전람회는 웬만히 세겨서 순정미술(純正美術), 다시 말해 순수미술에 이르는 듯하다' 고 평가했다. 이어서 자신은

중국 오창석과 일본 동경미술학교 교수 타구치 베이호우(田口米舫)의 영향을 받았다고 자랑스러워 하면서 다음과 같이 말했다.

"이번 전람이 일본 어떤 때와 같은가에 대하여는 잘라 말할 수는 없으나 일본 문전(文展)의 제1회보다도 썩 유치합니다. 서화계로도 일본과 비교가 아니 됩니다."[77]

그것이 사실인지는 어떤 잣대로 재느냐에 따라 달라지겠지만, 일본화 따라잡기에 바쁜 이한복의 눈엔 조선미술의 높이가 유치했을 게다. 무명이란 필명의 논객은, 작품을 대하는 이한복의 태도를 다음처럼 꾸짖었다.

"이한복 군의 엉겅퀴는 두상(頭賞)을 점한 자라 기필정채(奇筆精彩)가 명인탈목(命人奪目)함은 물론 전선(全選) 중 교초(鮫稍)로되 군은 제1회 미전에도 엉겅퀴고, 금춘 서화협회 제4회전에도 엉겅퀴고, 금번차 제3회전에도 또 엉겅퀴니, 어떤 촌 학구(學究)가 강남풍월 한다년(閑多年)만 서(書)하여 차(此) 칠개자(七個字)는 무상명필이고 타서(他書)는 일자(一字)를 불성(不成)이더란 고담(古談)은 문(聞)하였으나 이와 같이 엉겅퀴 일종만 전학(專學)하였을 리는 무(無)한데 연년 번번히 똑 엉겅퀴뿐만은 하의사(何意思), 하(何)취미인가. 이후부터는 혹 타종의 화를 출품할 수가 있을는지."[78]

조선미전 비평 나혜석은 모든 분야를 통틀어 1등을 뽑지 않는 총독부의 오만한 태도와 관련해 올해 심사위원들의 심사 소감이 다음 같았다고 소개했다.

"심사원의 말을 참작해 보면 동양화나 조각부에 비하여 서양화는 일반이 진보가 되었으므로 동양화에는 우열의 차가 심하나 서양화에는 입상된 것이나 입상되지 않은 것이나 과히 차(差)도 없을만치 정도가 거의 같다고 한다. 그러므로 동양화에는 2등이 있으나 서양화에는 2등상을 뽑지 않았다는 것보다 못하였다고 한다."[79]

무명이란 논객은 대다수의 작가들을 날카롭게 꾸짖었다. 허백련에 대해서는 최근 조선미전에 내리 2,3등을 했지만 이번 작품 〈계산청취(溪山淸趣)〉는 '진보는 고사하고 만장의 금수 같은 색채를 잃어버렸으니 옛 명성이 안타까우며, 최우석의 〈봄의 창경원〉은 '목각 탁본에 착색한 비신비구(非新非舊)의 필법'이라고 꼬집었다. 노수현의 〈산촌귀목(山村歸牧)〉은 '배포점철(排布點綴)에 승규(乘規)가 다(多)'하며, 이상범의 〈추

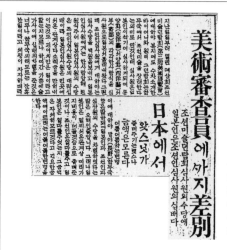

심사위원 차별 사건. (『동아일보』 1924. 6. 5.) 총독부는 조선인 심사위원에게 백 원, 일본인 심사위원에게 천 원을 주었다.

산소사(秋山蕭寺)〉는 필력은 건솔(健率)하되 결구(結構)가 무미(無味)하고, 또한 〈모아한연(暮鴉寒煙)〉은 제의와는 무원(無遠)하나 묵흔(墨痕)의 생동이 소무(少無)하고, 이용우의 〈하산(夏山)〉은 배포와 운필을 본즉, 필자를 여견(如見)이라 재기는 과인(過人)이나 숙공이 천박한데 임의방랑(任意放浪)함은 장진(將進)에 어떨는지' 모르겠다고 꾸짖었다.

또한 〈부활 후〉의 김은호에 대해서도 '필태는 정세하나 이는 자기의 의장이 아니라 서양의 사진화를 확대한 비동비서(非東非西)의 화(畵)가 족히 찬도(讚道)할 배 무(無)한데 삼등상은 웬일'이냐고 비아냥거리고, 변관식의 〈추(秋)〉는 진열한 제 산수 중에는 우점(優点)이 유하나 용필에 황솔(荒率)이 과로(過露)함이 흠절(欠節)'이라고 꼬집는다.

나혜석은 3회에 이른 조선미전이 '큰 진전'을 보였다면서 김억의 조선심, 향토성을 떠올리게 하는 뜻깊은 발언을 하고 있다.

"우리는 벌써 서양류의 그림을 흉내낼 때가 아니요 다만 서양의 화구와 필(筆)을 사용하고 서양의 화포를 사용하므로 우리는 이미 그 묘법이라든지, 용구에 대한 선택이 있는 동시에 향토라든지, 국민성을 통한 개성의 표현은 순연(純然)한 서양의 풍과 반드시 달라야 할 조선 특수의 표현력을 가지지 아니하면 아니 될 것이다!"[80]

유채화를 받아들여 소화한 화가의 자신감이자 그 방향을 짐작케 하는 견해라 하겠다. 이 대목에서 나혜석이 문필가로 창조, 폐허, 영대 동인들과 어울렸던 사이였음을 떠올릴 필요가 있다. 아무튼 나혜석은 이종우의 〈추억〉은 기분이 잘 드러나 있지만 화분을 그린 붓자욱이 너무 커 어색하며, 김창섭의 〈교회 뒷길〉은 자신이 좋아하는 색, 특히 땅과 그림자 색이 좋다고 썼다.

제2차 심사위원 차별 문제 조선미전에서 또다시 심사위원 차별대우가 문제로 불거져 나왔다. 조선인 심사위원에게는 심사수당을 백 원, 일본인 심사위원에게는 천 원을 주었던 것이다. 열 배의 차이가 날 정도로 차이가 컸다. 『동아일보』가 또 나섰다.

"원래 그 전람회는 학무국에서 조선미술을 장려한다는 의미로 연 것인데 심사원은 일본인이 섞이어 심사하게 되어 동양화 서양화 서부의 각각 한 사람씩을 심사원으로 일본서 불러내 왔다. 그런데 조선인 심사원에게 대하여는 심사 수당을 백 원을 보내고, 일본인 심사원에게는 한 사람 앞에 천 원씩 주어 일본인 심사원은 먼 곳에서 온 관계상 다소 예금을 많이 내이는 것도 끼이치 않은 일이라고 하는지 모르나 하여간 같은 예술가 사이에 열 배의 차별을 준 것은 너무나 학무국의 태도로는 잔혹한 일이라고 해서 세평이 자자하더라."[81]

이에 대해 총독부 학무국장은 '일본인과 조선인과 심사원의 수당을 차별하였다는 말은 오해인 줄 압니다. 그러나 일본인은 멀리서 온 관계상 여러 가지 비용이 더 들겠으므로 좀더준 것이나 조선인은 얼마를 주고 일본인은 얼마를 주었는지 그 금액은 자세히 모르겠습니다'고 변명을 늘어놓았다.[82] 이처럼 거듭 터무니없는 행위와 변명에 대해 우리 미술가들은 지난해와 달리 별다른 움직임을 보이지 않았다.

1924년의 미술 註

1. 급우생, 「서화계로 관한 경성」, 『개벽』, 1924. 6.
2. 화계의 자유기풍, 『동아일보』, 1924. 3. 29.
3. 나혜석, 「일 년 만에 본 경성의 잡감」, 『개벽』, 1924. 7.
4. 임장화, 「지옥찬미」, 『동아일보』, 1924. 5. 19.
5. 임장화, 「미의 절대성」, 『영대』, 1924. 10.(글쓴이 이름은 야영(夜影)
 이지만 박경수는 이를 임장화로 밝혔다. 박경수, 『한국근대문학의
 정신사론』, 삼지원, 1993, p.301.)
6. 임장화, 「미의 절대성」, 『영대』, 1924. 10.
7. 임장화, 「예술지상주의의 신자연관」, 『영대』, 1924. 8.
8. 임장화, 「미의 절대성」, 『영대』, 1924. 10.
9. 임장화, 「예술과 계급」, 『영대』, 1924. 12.
10. 고한용, 「다다이즘」, 『개벽』, 1924. 9.
11. 안석주, 「자존심 만튼 화가 푸비스 드 샤반느」, 『신여성』, 1924. 10.
12. 성서한인(城西閑人), 「고미술 일석화(一夕話)」, 『동아일보』, 1924.
 10. 13.
13. 김억, 「조선심을 배경삼아」, 『동아일보』, 1924. 1. 1.
14. 김억, 「현시단」, 『동아일보』, 1926. 1. 4.
15. 박경수, 「김억의 민요시 지향론」, 『한국근대문학의 정신사론』, 삼
 지원, 1993, p.193. 조선심(朝鮮心)의 탐구는 신채호의 역사의식 속
 에서, 또는 최남선, 이광수의 1920년대 시조부흥운동에서도 볼 수
 있으나 그것이 서로 다르듯이, 김억의 조선심 또한 '시대에 허덕
 이는 민족의 번뇌와 고민'에 바탕을 둔다는 점에서는 엇비슷하더
 라도 관념미학과 환상세계를 추구하는 것을 본질로 삼고 있다는
 점에서 다르다.
16. 급우생, 「우리의 미술과 전람회」, 『개벽』, 1924. 7.
17. 급우생, 「우리의 미술과 전람회」, 『개벽』, 1924. 7.
18. 무명, 「제3회 조선미술전람회의 제1부 동양화를 보고서」, 『개벽』,
 1924. 7.
19. 조선 유일의 조각가 김복진 씨, 『매일신보』, 1924. 10. 11.
20. 희색이 만면, 군색한 환경에서 시종이 여일하였다. -사형 김기진
 씨 담, 『매일신보』, 1924. 10. 11.
21. 물론 기자는 우리 고유의 목조나 석조를 해오고 있던 숱한 조소예
 술가들의 존재를 모르진 않았을 터이다. 다만 동경미술학교에서
 배운 김복진이 서구 근대주의조소를 배웠으므로 그런 뜻에서 '유
 일의 조각가'라고 표현했을 것이다.
22. 김복진, 「조각생활 20년기」, 『조광』, 1940. 3, 4, 6, 10.
23. 인천양화연구회 조직, 『동아일보』, 1924. 2. 6.
24. 고려미술원에서 연구회를 신설, 『동아일보』, 1923. 12. 21.
25. 고려미술원에서 연구회를 신설, 『동아일보』, 1923. 11. 21.
26. 정규, 「한국 양화의 선구자들」, 『신태양』, 1957.(『한국의 근대미술』
 제1호, 한국근대미술연구소, 1975. 11에 재수록.)
27. 리재현, 『조선력대미술가편람』, 문학예술종합출판사, 1994, p.214.
28. 리재현, 『조선력대미술가편람』, 문학예술종합출판사, 1994, p.203.
29. 이종우, 「양화 초기」, 『중앙일보』, 1971. 8. 21-9. 4.(『한국의 근대미
 술』 제3호, 한국근대미술연구소, 1976. 10에 재수록.)
30. 김용준, 『근원수필』, 을유문화사, 1948.

31. 고려미술원, 『조선일보』, 1924. 9. 24.
32. 인천화전 개최, 『동아일보』, 1924. 3. 12.
33. 해주 서화대회 개최, 『동아일보』, 1924. 10. 30.
34. 해주 서화대회 개최, 『동아일보』, 1924. 3. 2.
35. 허 남화 전람회, 『동아일보』, 1924. 3. 6.
36. 양화 개인전람회, 『동아일보』, 1924. 9. 30.
37. 공주 송병돈 청년의 양화가 개인전람회 계획, 『동아일보』, 1924. 6. 25.
38. 고려미술원 제2회 전람회, 『매일신보』, 1924. 10. 22.
39. 안석주, 「제2회 고려미전을 보고서」, 『조선일보』, 1924. 10. 27.
40. 안석주, 「제2회 고려미전을 보고서」, 『조선일보』, 1924. 10. 27.
41. 스케치 전람회, 『동아일보』, 1924. 6. 11.
42. 홍엽회전람회, 『동아일보』, 1924. 6. 30.
43. 하양회전람회, 『동아일보』, 1924. 4. 1.
44. 양화전람회 연기, 『조선일보』, 1924. 7. 10.
45. 대구 아동의 자유전람회, 『동아일보』, 1924. 6. 1.
46. 서화전람은 27일, 『동아일보』, 1924. 3. 23.
47. 금일에 서화전람, 『동아일보』, 1924. 3. 27.
48. 금일에 서화전람, 『동아일보』, 1924. 3. 27.
49. 서화협회의 제4회 서화전, 『매일신보』, 1924. 3. 28.
50. 서화협회의 제4회 서화전, 『매일신보』, 1924. 3. 28.
51. 서화협회의 제4회 서화전, 『매일신보』, 1924. 3. 28.
52. 화계의 자유기풍, 『동아일보』, 1924. 3. 29.
53. 화계의 자유기풍, 『동아일보』, 1924. 3. 29.
54. 급우생, 「우리의 미술과 전람회」, 『개벽』, 1924. 7.
55. 미전 규정 개정, 『조선일보』, 1924. 4. 20.
56. 급우생, 「우리의 미술과 전람회」, 『개벽』, 1924. 7.
57. 조선미전 개회기, 『동아일보』, 1924. 3. 7.
58. 미전 심사원 변경, 『조선일보』, 1924. 5. 24.
59. 조선미전 회기 회장, 『동아일보』, 1924. 4. 6.
60. 총독부 고시 5건, 『동아일보』, 1924. 5. 7.
61. 제3회 미술전람의 감사표, 『조선일보』, 1924. 5. 29.
62. 반입을 마친 제3회 미술전, 『매일신보』, 1924. 5. 27.
63. 제3회 미술전람의 감사 결과, 『조선일보』, 1924. 5. 31.
64. 신운 묘채가 만당, 『동아일보』, 1924. 5. 31.
65. 선전의 제1일 -참고품 폐지는 유감인 일이다, 『매일신보』, 1925. 6. 2.
66. 미술전에 총독 임장(臨場), 『매일신보』, 1924. 5. 30.
67. 9시 개장, 『매일신보』, 1924. 6. 1.
68. 조선미전 개회, 『동아일보』, 1924. 6. 2.
69. 금일 미전 개막, 『매일신보』, 1924. 6. 1.
70. 조선미전 폐회, 『동아일보』, 1924. 6. 23.
71. 미전의 권위를 독점한 고려미술원, 『매일신보』, 1924. 6. 6.
72. 입선된 미전, 『동아일보』, 1924. 6. 1.
73. 선전의 이채, 『매일신보』, 1924. 6. 4.
74. 선전의 이채, 『매일신보』, 1924. 6. 5.
75. 입선된 미전, 『동아일보』, 1924. 6. 1.
76. 이종우, 「양화 초기」, 『중앙일보』, 1971. 8. 21-9. 4 참고.
77. 년복년 순정미술에, 『동아일보』, 1924. 5. 31.
78. 무명, 「조선미술전람회의 제1부 동양화를 보고서」, 『개벽』, 1924. 7.
79. 나혜석, 「일 년만에 본 경성의 잡감」, 『개벽』, 1924. 7.
80. 나혜석, 「일 년 만에 본 경성의 잡감」, 『개벽』, 1924. 7.
81. 미술 심사원에까지 차별, 『동아일보』, 1924. 6. 5.
82. 미술 심사원에까지 차별, 『동아일보』, 1924. 6. 5.

1920년대 후반기
1925-1928

시대상황과 미술

1925년 4월, 조선공산당 및 고려공산청년회 창립에 이어 곧바로 총독부는 5월 7일, 치안유지법을 공포했다. 식민지체제를 부정하는 어떤 운동도 용납치 않겠다는 단호한 의지의 표시였다. 9월 15일에는 비타협 민족주의자 홍명희(洪命憙), 백남운(白南雲), 안재홍(安在鴻) 들이 조선사정연구회를 조직했다. 한편 총독부는 사회주의운동에 대해 철저한 탄압을 꾀하면서 1925년말께 조선 자치제 검토를 내비쳤다. 이에 따라 앞서 자치운동을 펼쳤던 안창호, 김성수, 최린 들이 활발히 움직였다. 1926년 10월께 그 주도자들은 자치운동단체 조직 결의에 따라 여럿을 만났는데 최남선, 이광수, 변영로, 김찬영 들이 끼어 있었다. 그러나 이러한 타협 개량주의운동은 비타협 민족주의자들의 거센 반대로 실패할 수밖에 없었다.[1]

1926년 4월, 순종이 세상을 떠나자 비타협 민족주의자들과 사회주의자들은 민중들의 반일감정을 타고 일제에 대한 투쟁을 구상했다. 드디어 국장일에 육십만세운동이 터졌다.

육십만세운동에 힘입은 비타협 민족주의자와 사회주의자들이 협동의 필요를 절감했다. 이들은 1926년 11월 15일, 정우회(正友會)선언을 발표했다. 그 뒤, 비타협 민족주의자 홍명희는 1926년 겨울, '참다운 민족당 결성'을 제안해 안재홍, 한용운, 신채호, 권동진, 오세창 들의 동의를 얻었다. 또한 민족해방운동의 중요성을 깨우치기 시작한 사회주의자들도 민족주의자들과 통일전선을 꾀하기 시작했다. 비타협 민족주의자들은 자치운동 따위를 펼치는 타협 개량주의자들을 배격하고 있어 신간회(新幹會) 결성 때 자치운동노선을 갖고 있던 동아일보사 계열과 안창호의 수양동우회 계열을 빼놓았다.

1927년 2월 15일, 신간회 창립대회가 열렸다. 또 5월에는 근우회(槿友會)가 신간회와 같은 뜻을 갖추고 여성운동의 민족협동전선을 내세우며 창립되어 활동을 시작했다. 신간회는 중앙본부와 각 지방 지회를 갖추고 각지 대중운동 및 크고 작은 사건을 맞받아 민중의 이익을 지키며 일제와 싸워나갔다.

1925년 4월, 사회주의자들 가운데 일부가 조선공산당을 건설했지만 서울파의 다수가 참가하지 않았다. 1920년대 중엽에 이르러 국내운동의 주도권을 차지한 사회주의자들 가운데 가장 큰 세력은 서울청년회를 알맹이로 하는 서울파였다. 서울파는 1924년에 결성한 조선노농총동맹과 조선청년총동맹을 자신의 영향력 아래 두고 있었다. 서울파가 참가하지 않았던 조선공산당은 일제의 탄압으로 말미암아 체포와 투옥을 거듭 겪어야 했다.

1926년 여름에 대거 귀국한 일본 유학생들이 서울파 일부를 설득해 9월에 3차 조선공산당을 건설했다. 이들은 어느 정도 분열이 생긴다 해도 이념투쟁을 통해 순수성을 지켜야 한다는, 그 무렵 일본 공산주의운동 지도자 후쿠모토 카즈오(福本和夫)의 견해를 따르고 있었다. 이로 말미암아 유학파와 서울파 사이의 파벌투쟁이 절정에 다다랐고, 서울파는 1927년 12월에 따로 조선공산당을 결성했다. 두 개의 당으로 나뉘었지만 1928년 2월에는 3차 조선공산당이, 4월에는 마침내 서울파 공산당원들까지 일제의 손아귀에 일망타진당하고 말았다. 1927년 무렵, 서울파에 속했던 김복진이 활동을 시작했다. 몇 차례 검거를 모면한 김복진은 제4차 고려공산청년회에서 청년 및 학생운동 지도자로 활약했다. 일제는 1928년 8월 20일부터 22일까지 이들을 일망타진했다.

일본 유학생들을 중심으로 문예 분야 쪽에서 사회주의사상이 싹트기 시작했으며, 3.1민족해방운동 뒤 그들은 민중의 드세찬 민족주의와 독립 지향 및 새사회 지향을 배경으로 삼아 문예동네의 주도권을 빠르게 틀어쥘 수 있었다.

김복진, 안석주를 비롯해 박영희, 김기진 들이 1925년 8월 조선프롤레타리아예술동맹(아래부터 프로예맹)을 조직했다.

프로예맹은 앞선 시대의 파스큘라와 염군사를 합친 것이다. 프로예맹은 곧장 어떤 활동을 펼치지 않았다. 그들은 앞선 시기의 생활예술론을 바탕에 깔고 있었으며, 프로예맹 조직을 계기삼아 토론 및 논쟁을 되풀이했다. 물론 조직 결성 초기엔 그들의 생각은 소박하고 단순한 수준이었다. 하지만 그들은 예술이 민중성과 계급성을 갖추어야 한다고 여겼다. 또 그들은 민중운동의 힘을 예술이념과 방법에 적용시키려 했다. 이것은 단순한 서구화 지상주의 따위와 달리 계급성 및 혁명성으로 말미암아 민중운동역량 및 지식인, 학생 들을 세차게 끌어들일 수 있었다. 지식인 예술사상의 높이를 끌어 올렸던 것이다.

프로예맹에 참가한 김복진과 안석주는 여러 단체의 조직과 교육활동에 헌신했다. 특히 비평활동을 통해 사실주의미학과 이념을 펼쳤다. 그들의 비평활동은 점차 미술비평가란 이름을 얻을 만큼 충실히 이어졌다. 하지만 프로예맹 미술가들은 창작 및 발표 공간을 화단 안에선 찾을 수 없었다. 오직 안석주의 신문 풍자화와 김복진의 소박한 사실주의조소만이 대중들에게 얼굴을 내밀 뿐이었다.

1926년 하반기부터 일어난 조공운동 노선의 변화에 따라 프로예맹 또한 방향전환을 꾀했다. 프로예맹은 1927년 3월부터 아나키스트들과 논쟁을 시작했고 결국 이들을 제명했다. 1927년 9월, 프로예맹은 방향전환을 위한 임시총회를 열고 「무산계급 예술운동에 대한 논강」을 발표했다. 이로써 프로예맹은 목적의식성을 지닌 정치문예조직으로 방향을 전환했다. 이러한 방향전환의 지도자는 그 때 조공 당원이었던 김복진이었다. 이로 말미암아 투쟁력을 보다 강화했는데 이 무렵 문학 분야에서는 민족문학을 주도하는 자리에 섰다.

프로예맹 미술가들은 파업공장이나 가두에서 전단 제작 따위의 유격활동을 펼쳤다. 또 그들은 대부분 연극 무대장치 따위를 맡거나 영화 분야로도 눈길을 돌려 폭넓은 활동을 꾀했다. 그러나 그들의 조형 활동무대가 기존의 화단이 아니라는 점, 기존 화단 안에서 활동하고 있던 대부분의 미술가들이 그들에게 '냉담'했다는 사실, 프로미술노선을 갖추고 귀국하는 일본 유학생들이 거의 없었다는 점으로 말미암아 가장 개방스런 서울화단에서조차 그 세력은 지극히 적은 몇에 지나지 않았으며 화단 안에서의 영향력은 적었다. 그럼에도 불구하고 초기 프로미술론의 등장과 프로예맹의 활동은 미술동네에 미적 활동의 본질과 구조 및 기능을 다시 짜는 일대 전환의 뜻을 품고 있는 것이다. 물론 이것은 하루아침에 오지 않았다. 그같은 변화는 김복진과 안석주 들이 화단 안에서 쌓은 폭에 따라 이념, 미학, 행동 안으로 스며들었다. 그 스며듦은 창광회(蒼光會) 결성과 와해 그리고 조선 향토성론 및 프로미술 논쟁 따위로 나타났다.

인식의 전환은 1920년대 전반기 내내 동연사, 고려미술회, 토월미술회, 파스큘라를 거쳐 왔으며, 프로예맹은 다음에도 오랜 세월을 거쳐 남북 분단체제의 미술동네 구도, 1980년대 남한 사실주의 미술운동에 이르기까지 번져 나갔다. 19세기와 20세기 미술의 가장 커다란 차이점이라면 바로 이것이다. 다른 한편에서는 19세기 미적 활동의 순수성을 대물림하는 20세기 순수미술론 및 모더니즘 미술론이 자리잡아 갔다. 그같은 구도 안에서 20세기 전반기를 휩쓴 향토성을 둘러싼 문제의식은 민족미술의 정체성 문제를 담금질하는 공간이었다. 또한 일부 미술가들 사이에 자리잡고 있던 서구 근대주의미술 우월론은 서예 및 사군자에 대한 예술가치와 시대성 문제로 나타났으며, 이 문제와 맞물려 논객들 사이에 전통의 대물림과 혁신, 베끼기 비판을 통한 자주성 강화론 따위로 번져 나갔고 또한 그 모든 순수주의 미술정신은 프로미술론과 맞서면서 정치성에 대한 배타성 및 두려움을 더해 갔다.

미술동네는 서울화단에 짙게 깔린 위정척사의 형식화 전통과 함께 개화자강론 세력의 두터움으로 말미암아 문학 및 연극 분야와 달리 사회주의운동 세력이 침투할 여지가 비좁았다. 수묵채색화가들은 물론 유채수채화가들도 모두 지난 시기의 형식주의와 서구화 지상주의의 이념과 지향에서 한 발짝도 움직이지 않았다. 이들은 대개 타협 개량주의 또는 비타협 민족주의의 테두리에 머물러 있었으며, 미학에서는 예술지상주의 또는 자연주의미학과 세기말 세기초를 휩쓴 형식주의 방법 또는 복고주의 그리고 서구 근대주의 미술방법을 지켜나갔다.

註

1. 박찬승, 『한국 근대정치사상사 연구』, 역사비평사, 1992 참고.

1925년의 미술

이론활동

비평의 눈길 이름을 밝히지 않은 한 논객이 '화단의 국보' 이도영에게 협전 출품작이 시원치 않다고 모질게 꾸짖으면서 '군(君)과 같은 유령배는 조선미전 심사원을 그만두고 화단에서 그림자를 감추라'는 극언을 해댔다. 또 『조선일보』 시평 논객은 서화협회가 장려하는 예술이 향락 감정, 골동 취미 따위라고 꾸짖었다. 김복진과 안석주는 협전 출품작을 꼼꼼히 살펴가며 드세게 꾸짖었다. 이들의 비판 잣대는 대개 조선의 정조, 시대성, 창조성이었으며 비판 대상은 일본화 모방, 향락 감정, 직수입으로 소화되지 않은 기교, 피상스런 묘사, 사유의 부족 따위였다. 이를테면 시평의 논객은 서화협회에 대해, 소수 향락계급의 도락장이라고 썼고, 고희동에 대해서는 무실력하기 짝이 없으며, 이한복에 대해서는 언제나 일본화가 작품을 베끼는 버릇을 꾸짖었다.

김복진은 조선미전 평에서 노수현의 작품에 대해서 해부학 책을 뒤적거리라고 충고했고 전봉래의 조소작품에 대해서는 버터냄새가 난다고 비아냥거렸다. 또 자신의 조소작품에 대해서도 '실패' 또는 '치기가 분분한 작품'이라고 꾸짖었다.

또한 김복진은 고희동의 유화에 대해 서구 인상파 화풍과 문인화 필치의 불행한 결혼임을 꼬집으면서 환멸을 느낀다고 썼고, 이도영에 대해서는 사회성의 결여, 희묵(戲墨)으로 평범, 인습, 쇠잔(凋殘)스럽다고 꾸짖었다.

송순일(宋順鎰)은 서양그림을 소개하면서 수묵채색화에 대해, 위아래로 긴 화폭 탓에 원경을 높이 처리하는 게 부자연스럽다고 트집을 잡아 꾸짖는가 하면, 봉건시대의 미술이야말로 '특수 계급의 노리개감이 되어, 도학적(道學的) 관념에 의하여 전형적인 표현'에 묶일 뿐이고 또한 자유롭지 못하며 개성이 없다고 꾸짖었다.[1] 수묵채색화 분야에 대한 이같은 나무람은 그 무렵 서구화 지상주의와 전통 폐기론의 흐름을 비추는 것이지만, 김복진의 비평 잣대에서 볼 수 있듯이 미술의 사회성 회복을 지향하는 관점에서 비롯한 것이기도 하다. 이를테면 수묵채색화는 물론 유화, 조소 따위를 가리지 않고 자신의 미학

잣대를 들이댔던 일이 그러하다.

고희동은 「조선의 13대 화가」라는 짧은 글을 통해 솔거에서 김홍도에 이르기까지 열세 명의 화가를 소개[2]하고 있는데 어김없이 조선 근대미술 쇠퇴론을 되풀이하고 있다. 안석주는 올해도 서구미술가를 소개했다. 이번엔 밀레와 함께 다 빈치의 작품 〈모나리자〉를 소개했다.[3]

비평가 자격 논쟁 김복진은 협전에 낸 최우석의 작품 〈기한(飢寒)에 동정〉에 대해 무의미하여 금년 최고의 졸작이라고 썼다.

> "이것은 할 수 없는 최우작(最愚作)이라고 할 수밖에 없다. 대체로 제목부터 분개할 만하다. 그러나 단지 일 점밖에 출품하지 아니하였으니 두어 곳 결점이나 지적하여 보자. 전체로 겨울의 기분이 나오지 아니하였고 눈송이를 그린 것은 이 그림에 있어서는 무의미한 효과 없는 설명에…"[4]

이같은 비판에 이어 김복진은 다시 조선미전에 응모, 입선한 최우석의 작품 〈불상〉을 '금년 최고의 졸작'이며 그 착상의 유치함을 볼 때 '손발이 문제가 아니라 대뇌가 부족하지 않은가 의심된다'고 매섭게 꾸짖었다.[5] 이에 맞서 최우석은 비평가의 자격 문제를 들고 나왔다. '자격 없는 자의 평은 평할 염치도 없으려니와 만약 평하였다면 이야말로 '개천에서 용 났다'는 골계적(滑稽的) 총화(寵話)가 아니면 무심중 남에게 피상(被傷)시킨 막대와 같다'고 불평하면서 아무튼 '유채화 하는 이가 수묵채색화를 평하거나 수묵채색화 하는 이가 유채화를 평키 어렵다'고 단정지은 뒤 김복진의 글이 '인상인가 평인가를 먼저 알아야 한다'면서 다음처럼 말을 맺었다.

> "동양화나 서양화에 아무 이해나 연구가 없는 군(君)으로, 아는 사람은 다 알고 있는 군의 자격으로 또 더군다나 남을 해치는 평(評) '남이 알면 정말 알고나 말하는 듯한' 것을 함부로 건덩대는 것은 참─우리 화계(畫界)를 위하여 불상(不詳)

한 요조(妖兆)인 동시, 군 자신을 위하여 가이없는 일이라고 한다. 군의 이름을 보고 「미전 인상기」라는 제목부터 의심하였더니 왜—아니 그렇겠는가? 군은 어서 조각이나 더 성실히 공부하는 게 어떠한가."[6]

비판정신이 가득 찬 이들의 활동은 화단에 서늘한 바람을 몰고 왔다. 남다른 김복진의 날카롭고 지나친 야유투의 비평은 급기야 비판대상의 한 사람이었던 최우석으로부터 거센 반론을 받아야 했다. 이들의 논쟁으로 말미암아 비평가의 자격 문제가 시비 대상으로 떠올랐다. 그것은 조소예술가가 웬 수묵채색화 비평이냐는 최우석의 꾸짖음이었다. 1928년에 김주경이 다시 김복진과 안석주를 싸잡아 꾸짖었는데 이 때 가서야 김복진이 자격 문제를 거론해 매듭을 지었다.

미술가

1923년에 함께 어울려 무대장치 및 교육활동을 펼쳤던 김복진과 이승만, 이제창 그리고 안석주 들은 1925년 봄, 조선미전 응모를 위해 제작을 시작했다. 김복진이 조선미전에 눈길도 주지 않던 이들에게 조선미전 응모를 재촉했다.[7] 전직 관료이자 상인인 이상필(李相弼)은 이들에게 작업실을 내주었다. 더불어 이상필로부터 함께 작업실을 얻어 쓰던 이용우를 자주 찾아온 김중현[8]도 이들과 어울려 조선미전 응모를 꾀했다.

그들 가운데 안석주만 응모를 포기했고 나머지는 모두 응모해 입선을 했다. 이승만은 수채화 〈라일락꽃〉을 내 4등상을 수상하고 게다가 일본 궁내성에서 팔십 원에 사감에 따라서[9] 이승만은 갑자기 수채화가로 이름을 날렸으며, 김복진은 조소 〈3년 전〉으로 3등상을 수상한데다가 입선에 오른 〈여인상〉이 파손 사건에 휘말려 단숨에 미술동네에 그 이름을 널리 알렸다.

김복진의 입선작품 일부가 파손당하는 사건이 일어나자 언론들은 이 문제를 현란하게 보도했고 김복진은 조선화단에서 단숨에 최고의 화제인물로 떠올랐다. 시기심을 가진 일본인이 일부러 작품을 파손했다는 소문이 삽시간에 장안을 휩쓸었던 것이다. 이처럼 화제를 낳는 조선미전이 유명미술가를 꿈꾸는 이들에게 매력 넘치는 경연장이었음은 자연스런 일이었다. 더구나 동경 유학을 떠날 엄두조차 내지 못하는 가난한 미술 지망생들에겐 조선미전의 유혹이 대단했을 터이다.[10] 이 무렵 조선미전에 응모하지 않던 미술가들이 제법 있었는데 이종우는 그 이유를 "반드시 민족감정에서만 그랬던 것은 아닌 것 같다. 그것은 우월감과 더불어 '낙선하면 어쩌나' 하는 심리적 위압감이 적잖게 작용됐다고 생각된다"[11]고 증언했다.

그리고 이 해에 이종우가 프랑스로 떠났다. 그는 프랑스 파

리의 어느 화가의 화실에서 배웠다.[12]

1925년, 미국 콜럼비아대학 미술과를 졸업하고 귀국한 장발(張勃)은 곧장 명동성당 제단 뒷면을 장식할 〈14종도상(宗徒像)〉을 그렸다. 또 그는 김요셉 신부의 요청으로 절두산 순교자기념관의 〈김골롬바와 아네스 자매〉를 그렸다.[13] 그 뒤 장발은 여러 성당의 주문을 받아 종교화가의 길을 걸었다.

옥동패와 동경파 이 무렵 서울의 유채수채화가들은 크게 두 갈래 흐름을 짓고 있었다. 구본웅은 뒷날 유채수채화단의 형성을 헤아리는 글[14]을 발표했다. 구본웅은 옥동패(玉洞牌)는 정규익, 안석주, 이승만, 이제창, 김중현이며, 동경파는 고희동, 김관호, 김찬영이라고 나눠 놓았다. 옥동패란 이승만과 김중현이 살고 있던 동네 이름을 딴 것으로, 이승만의 집이 유난히 커 많은 화가들이 모였다. 그들말고도 김종태, 윤희순, 고려미술회의 박영래, 동경 유학생인 김복진도 어울렸으니 이들을 아울러 옥동패라 일렀던 것이다.

동경파는 동경 유학생들을 이르는 것으로 고희동, 김관호, 김찬영말고도 나혜석, 이종우까지 아우른다. 물론 1920년대 후반기로 넘어가면 국내파들이 거의 사라지고 동경파들뿐이어서 동경 유학생들 안에서 출신학교 및 단체를 잣대삼아 갈래를 짓는 모습으로 바뀐다.

이 무렵 이승만 화실은 옥동패의 보금자리였다. 이승만은 통인동(通仁洞) 커다란 일백 칸 저택에서 살고 있었다.[15] 여기에는 김복진, 안석주, 김중현, 이창현, 김종태, 윤상열, 윤희순 들이 자기 화실처럼 드나들었다.[16] 1926년에 처음 조선미전에 응모해 입선한 김종태는 다음해 응모한 작품 〈아이〉가 특선에 올라 빛을 받기 시작했다. 그는 성격이 지나치게 활달했다. 남자 나체를 그리고 싶다고 떠들면서 무던한 성품의 윤상열(尹相烈)에게 모델 좀 되어 달라고 성화였다. 짓조름에 못 이겨 옷을 벗은 윤상열에게 김종태는 마구 신경질을 내더니 나중엔

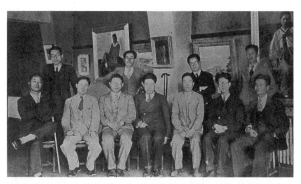

왼쪽부터 고영한, 조용만, 두 사람 건너 이승만, 길진섭, 이제창, 신홍휴, 김복진, 윤희순, 김중현. 이들 가운데 이승만 집에 드나들던 옥동패는 이제창, 김복진, 윤희순, 김중현 들이며 그 밖에도 안석주, 박영래, 김종태, 이창현, 윤상열도 함께 어울렸는데 거의 국내파들이다.

이래라 저래라 욕설까지 퍼부었다. 이 때 옆에 있던 이승만이 '발끈해서 그만 한 걸음에 뛰어들어 배라먹을 자식아 무엇이 어쩌구 어째 하면서 한방 주먹으로 냅다 얼굴을 내지른 것이 잘못 되어 그만 까무러치고 만 적이 있었다.' 아무튼 김종태는 무슨 일이든 이런 식이어서 재직하던 학교에서도 권고 면직을 당하는가 하면, 일본인에게 붙어 일본인들만 드나들던 일급호 텔에서 호사도 하고, 빈 호주머니에 바에 들어가 양주를 마시곤 용케 빠져나오는 따위의 무절제한 생활을 즐겼다.[17]

이렇듯 이승만 집에 어울리던 그들의 생활도 1926년 7월에 잠시 그쳐야 했다. 이승만 화실 사람들은 이번에도 조선미전에 응모했다. 이승만, 김중현, 김종태, 김복진 들이 모두 입선 또는 특선을 했고 다음해엔 윤희순까지 첫 입선에 올랐다. 하지만 조선미전을 둘러싼 시끄러운 말들이 오가고 해서 재야전 구상이 오갔다. 그러나 막상 재야전을 꾸민다고 하더라도 작품의 질에 대한 문제가 떠올라 망신 당할까 섣불리 내놓을 만한 일이 아니었다. 이러한 때 김복진, 이승만, 안석주는 "우선 일본인 작가와 질의 차이를 좁힐 뿐만 아니라, 한 걸음 더 나아간 작품을 출품할 수 있는 실력을 쌓아야 하는 것이 급선무"[18]라고 이른바 실력양성론을 설파한 비타협 민족주의자 홍명희의 후원으로 미술 연구차 7월 25일, 서울을 떠나 동경으로 향했다. 『조선일보』는 이들의 미술 연구여행을 사건으로 취급해 「미술가 도동(渡東)」[19]이란 기사를 내보냈다. 귀국한 그들은 다음해 8월, 마음먹은 대로 커다란 조직을 만드는 데 성공했다. 창광회(蒼光會)가 바로 그 열매였다. 뒤에 살펴겠지만 창광회는 동연사, 고려미술회, 토월미술연구회, 파스큘라, 삭성회, 프로예맹을 잇는 의의식 전환의 상징이었으며, 미술사상의 높이를 가다듬는 커다란 매듭이었다.

나체 모델

일찍이 김복진은 토월미술연구회를 조직해 무대미술에서 빛나는 열매를 거두는가 하면, 청년회관 정측강습원과 고려미술원에서 미술 교육활동을 펼쳤다. 또한 토월회 및 파스큘라를 조직해 문예운동가의 모습으로 그 이름을 굵게 새겨 놓은 바 있다. 그가 제국미술전람회 입선이란 딱지를 붙이고 서울에 나타난 것은 1925년초였다. 김복진은 동숭동 서화협회로 찾아가 작업실을 얻어 졸업작품 제작에 들어갔다.[20] 열네 살짜리 어린 소녀 조봉희(趙鳳姬)를 모델삼아 제작하는 모습을 『조선일보』가,[21] 그리고 얼마 뒤 거의 완성한 작품을 『동아일보』가[22] 신문 지면에 실어 화제를 뿌렸다. 이 때 모델과 작업 환경에 대해 김복진은 다음처럼 말하고 있다.

김복진과 열네 살의 모델 조봉희. (『조선일보』 1925. 2. 22.)

"조선 소녀의 좌상을 제작 중인데 모델로는 시내 와룡동 88번지에 있는 조봉희(14)라는 귀여운 소녀를 사용 중인데, 김씨는 손에 흙을 든 채로 기자를 보며 '아틀리에(제작실)도 없이 제작을 한다 하는 것은 참으로 억지의 일이올시다. 그리고 흙도 마땅한 것이 없어서 일본에서 갖다가 쓰게 되니 힘으로 불편한 일이 한두 가지가 아니며, 조각예술은 그림과도 달라서 조선에는 이해자가 너무나 적습니다' 하면서 적막한 웃음을 보였다."[23]

조봉희는 조선여성 가운데 김복진의 첫 나체 모델이었던 셈이다. 그 뒤, 조선미전을 앞두고 서대문 밖 아틀리에서 한 달 동안 제작한 〈나체 습작〉의 모델이 김복진의 두번째 나체 모델이었다. 모델은 '배(裵)모라는 여자'였다. 배모라는 여성은 김복진의 나체 모델 제의를 받고 고민하다가 이 주일 만에 허락을 했으며 한 달 동안 모델을 섰다.[24]

이 무렵 서화협회 화실에서 여러 화가들이 돈을 모아 나체 모델을 두고 그림을 그렸다. 안석주는 여기서 스무 살짜리 벙어리 여성을 모델로 세울 때, 반나절에 화가 한 사람마다 95전을 냈던 적이 있다고 회고했다. 안석주는 1920년과 1924년, 두 차례 일본에 건너가서 나체 모델화를 그린 기억을 살려 일본여성과 조선여성을 다음처럼 빗댔다.

"일본여자는 꿇어앉아 버릇하고 또 발을 벗고 다니는 관계로 상반신은 정말 좋으나 하반신은 허리가 굵고 다리가 모질어서 재미가 없고, 그렇다고 조선여자는 또 젖이 너무 처지고 영양이 부족하며 살결조차 푸르고 검어서 덜 좋더라. 서양여자를 못 보았으니 모르나 아마 그네들이 좋을 것 같기도 생각된다."[25]

또한 안석주와 엇비슷하게 일본에 건너가 양화연구소엘 다녔던 이승만도 그 때 나체 모델화를 그린 적이 있었다. 그는 '그네들은 의례히 옷을 활활 벗고, 젖가슴이나 가장 비밀한 부분까지 아낌없이 드러내 놓고서 모델대에 올라서는 것이 어쩐

지 가을바람을 만난 것같이 정열이 식어지고 아무런 성적 흥분도 느낄 수 없습데' 라고 그 경험을 돌이킨다. 또 이승만은 안석주와 달리 모델로는 아직 사내를 모르는 처녀가 좋을 터인데 '육체만 좋은 다음에야 우리나라 여자나 일본여자나 상관 없다고 주장했다.[26]

단체 및 교육

1925년에 창립한 조선프롤레타리아예술동맹과 삭성회(朔星會)는 우리 미술사를 갈라치는 뜻을 품은 조직이다. 삭성회는 대구의 교남시서화연구회와 함께 서화협회의 서울화단에 맞서 지역화단의 활기를 드러내는 상징이며, 오랜 역사와 전통을 지닌 평양화단의 세력이 만만치 않음을 자랑하는 것이다. 프로예맹은 1923년, 동연사, 고려미술회, 토월미술연구회에 이어 미적 활동의 구조 및 기능에 큰 전환을 가져왔다. 미학사상은 물론 그 이념과 미술인식을 매우 또렷히 바꿔 놓았다. 미술이 정치와 사회, 계급과 민족문제를 아우를 수 있다는 인식은 앞선 여러 정치 및 미술사상과 더불어 미술동네를 더욱 두텁게 만들어 놓았다. 화단 활기의 전국화와 미술가의 민족 재발견 정신으로 요약할 수 있는 이들 조직의 등장은 화단을 대표하는 자리에 서 있던 서화협회에 대해 거침없는 비판을 몰고 왔다. 서화협회의 타오르던 열기도 조선미전의 화려한 치장 안으로 빨려들어갔으며[27] 더구나 실험과 모색으로 가득 찬 동연사와 고려미술회의 등장으로 말미암아 민족미술의 희망이 또렷해지던 터였다. 화단이 또 한 차례 바뀌고 있었다. 서화협회의 영광은 꾸짖음에 마주쳤고, 조선미전만 공룡처럼 버티며 가난한 미술가를 유혹하고 있었지만, 프로예맹과 삭성회가 1925년, 조선 미술동네 구조를 변형시켜 나갔던 게다. 비평 쓰기의 괴로움을 말하면서 김복진은 이 해의 이같은 상황을 다음과 같이 썼다.

"화단에 유령, 즉 자칭 노대가와 및 그들의 사제 관계로서 애매한 분파가 사산(四散) 분립하여 있기 때문이다."[28]

프로예맹　프로예맹은 3.1민족해방운동으로 솟아오르던 민족의식과 결합한 사회주의사상이 새 세대들 사이에 자라남에 따른 단체다. 프로예맹을 이끈 김복진과 더불어 안석주는 바로 그 무렵 화단에 떠오르는 신예들이었을 뿐만 아니라 전문 비평가였다. 4월에 모교인 배재고보 도화교사로 취임한[29] 김복진은 5월 무렵, 안석주와 함께 조선만화가구락부를 조직하기도 했다. 이 때 삽화를 주로 하던 이승만도 참가한 듯하다.[30]
프로예맹의 창립은 예술 정신사에서 미술 부문만이 아니라

문학, 연극 분야의 전환을 뜻했다. 1925년 8월 24일, 프로예맹 창립총회에 참가한 미술가는 김복진과 안석주 그리고 권구현이다. '우리는 단결로써 여명기에 있는 무산계급문화의 수립을 기함'을 강령으로 하는 프로예맹에 김복진과 안석주는 나란히 6인의 중앙위원에 뽑혔다. 그 가운데 김복진은 강령과 규약을 초안한 서열 1위의 중앙위원이었으며, 영향력이 대단했던 프로예맹의 주도자였다.[31]
프로예맹의 창립은 앞선 시기의 동연사 회원들이 시작한 혁신운동 및 고려미술회 회원들이 보여준 현실의식을 보다 깊게 만들 기회였다. 무산계급문화의 이념과 미학을 미술동네가 받아들일 기회이기도 했다. 하지만 동연사는 무산계급문화의 이념과 미학에 가까이 다가서기엔 이미 세기말 세기초 형식화 경향의 미학에 깊이 빠져 있었고, 젊은 고려미술회 회원들 또한 자유분방한데다가 그들을 이끌 지도자조차 없었다. 그 교수 가운데 김복진이 있었지만 그 때 동경미술학교 재학 중이었으므로 방학 기간 앞뒤로만 서울에 있었다.

삭성회, 청년회관미술연구소, 조선미술연구회　삭성회에는 평양화가들이 대부분 참가했다.[32] 김윤보(金允輔), 김광식(金廣植), 김관호, 김찬영이 주축이었다. 김윤보는 평양의 화원 김기엽(金基燁)의 제자로서 평양 미술계를 대물림한 원로였다. 그는 일찍이 1914년에 윤영기가 조직한 기성서화미술회에도 참가했으며, 1922년부터 김규진이 주도하는 서울의 여러 서화전람회에 출품하는가 하면, 제1회 조선미전에 응모해 입선을 하기도 했다. 그같은 원로와 함께 일본 유학세대인 김관호와 김찬영이 함께 참가했으니 평양화단의 두터운 분위기를 비추는 조직이 바로 삭성회다.
삭성회는 창립 바로 뒤인 1925년 7월 1일부터 교육기관인 삭성회 회화연구소의 문을 열었다. 회화연구소는 평양 원일신(元日新)학교에 설치했다.[33] 삭성회화연구소 내역은 다음과 같다.

장소 : 부내(평양) 천도교 종리원 내 광덕(廣德)학관 적(跡)
입회금 : 1원
동양화 : 1개월 회비 1원, 서양화 : 1개월 회비 2원
연구과목 : 동양화(수묵, 담채), 서양화(목탄, 유화)
필업(畢業)기한 : 만 2개년
담임강사 : 동양화(김윤보, 김광식), 서양화(김관호, 김유방(김찬영))[34]

김복진은 1925년 10월, 청년회관에 미술연구소를 설치했다. 이것은 1923년 8월에 열었던 정측강습원 미술교실을 대물림

한 것으로, 훨씬 체계적인 교과 과정을 마련했고 설비도 제대로 갖추었다. 실기과목으로는 동양화, 서양화, 조소, 학술과목으로는 동서양미술사, 원근법, 해부학을 마련했으며, 교원은 김복진, 이한복, 김창섭이 나섰고 수업은 매일 오전 9시에서 오후 10시 사이에 이뤄졌다. 이를테면 개방교실이었던 것이다.[35] 미술연구소는 1926년부터 김복진이 아예 담임교수를 맡아 설비와 교안을 새로 마련하고 주야간 남녀학생을 더 모집했다.[36]

일본에 건너가 있던 이한복과 변관식, 방무길 들이 1925년 12월에 조선미술회를 조직했다. 남녀 동경 유학생들 35명이 모인 이 단체는 동경 신전구(神田區) 풍도정(豊島町) 16번지에 사무실을 마련했다. 이들의 취지는 '특히 치우치는(편협한) 공상적 또는 향락적의 전통적 예술에 대하여 반기를 들고 적어도 현실을 토대로 하여 대중의 예술을 건설코자' 하는 것이었으며 '신흥화단의 분기를 촉진하며 조선미술의 세계적 지위를 수립' 하겠다는 야심만만한 의욕을 지니고 있었다.[37] 이들의 반전통 의지는 패기를 아우르고 있었으나, 그들의 활동이 어떤 것이었는지 더이상 알 길은 없다. 총독부 주변에서 그들의 미술 부문 정책을 앞장서 풀어나간 이한복의 행적으로 미뤄 볼 때 관변단체를 염두에 둔 게 아닌가 싶다.[38]

그 밖에 1925년 1월, 만주 연길현에서 지역 유지들이 서화가 이진순(李眞淳)을 초청해 동명서화학원을 설립했다.[39] 1925년 4월 25일, 조병헌, 유영완, 최규상 등 김제 시인 묵객 화가들이 모여 김제 시서화연구회를 조직했다. 그 목적은 '문묵(文墨)의 고상한 아취를 발휘' 하자는 것이었다.[40] 이렇듯 여러 지역에서 다양한 조직들이 생겼는데, 우리 미술의 두터운 전통을 보여주는 일이라 하겠다.

전람회

전북 전주전람회는 전주서화연구회 주최, 각 신문사 지국 후원으로 4월 12일부터 완산정(完山亭) 춘학루(春鶴樓)에서 열렸다. 이것은 단순한 전람회가 아니고 일종의 경연대회와 같은 것이었다. 참가자들이 직접 그려 1등부터 5등까지 뽑아 시상하는 제도를 시행하고 있었던 것이다.[41] 대구에서는 동아일보사 대구지국 주최로 6월 27일부터 30일까지 조양회관에서 박명조(朴命祚)와 나지강(羅智綱)을 비롯, 모두 7명을 초대해 유채수채화 50여 점으로 전람회를 열었다.[42] 서화협회전을 앞뒤로 2월에 은산, 3월에 문산과 서흥, 4월에 안변과 전주, 5월에 안강에서 서화회가 열렸다. 또한 4월 28일부터 29일까지 체신국 양화동호회에서 작품전람회를 열었으며, 특히 조선축산협회에서 닭을 소재삼은 작품전람회를 조선가금공진회장에서 열어 눈길을 모았다. 그 밖에도 6월에 김제, 수천 및 안악에서 서화전람

회를 열었다. 8월에는 체신국 회화전람회, 10월에는 이리, 회령, 평남, 11월에는 평원, 12월에는 김천, 개성에서 전람회가 줄을 이었으며, 12월에 홍원사(虹原社)미술전이 열렸다.

4월에 일본 대판박람회 조선관에서 김규진 개인전이 열렸고, 5월에는 홍재만(洪在萬) 개인전이 매일신보사 내청각에서 열렸다.[43] 김희순(金熙舜)은 자신이 사군자 분야 특선을 거둔 조선미전이 열리고 있던 6월 14일, 천도교기념관에서 사군자 60점으로 전시회를 열었다.[44] 또한 개성 출신의 황용하도 6월 21일, 전북 김제에서 전람회를 열었다. 황용하 전람회 참석자를 추첨해 1등부터 5등까지 상품을 수여해 눈길을 끌었다.[45]

서화협회 비판 1925년에 접어들어 서화협회 선배 화가들에 대한 비판이 나왔다. 앞 해에 있었던 고려미술회전람회가 선보인 혁신의 기운 탓인 듯하다. 『매일신보』는 시평란을 빌어 「협전화가들에게」[46]란 제목으로 매서운 회초리를 들었다. 서화협회의 주도자 이도영에 대한 꾸짖음은 거의 인신공격이었다. 지난해 조선미전 조선인 심사위원은 수묵채색화 분야에 이도영, 서예 및 사군자 분야에 김돈희와 김규진, 이완용, 박영효였는데 『매일신보』는 유독 이도영에게 칼날을 겨루었다.

"소위 선전(鮮展) 심사원의 자격을 가지고 있는 관재(貫齋, 이도영) 군아! 군의 양심에 부끄럽지 아니한가? 작품을 그렇게 하려거든 심사원의 직위를 사퇴하고 나오는 것이 좋겠다. 나는 조선미술계를 위하여 군 같은 유령배들이 속히 그림자를 감추기를 바란다."[47]

한편 고희동은 『동아일보』 기자와의 대담에서 "화가들도 생활에 쫓겨서 작품 제작에, 모든 것의 여유가 적은 까닭"[48]에 협전에 내는 작품 숫자가 지난해에 빗대 줄어들었다고 밝혔다. 그런데 바로 그 화가들이 조선미전에 열심히 응모했다. 조선미전의 위력이 컸던 게다. 『조선일보』는 시평을 통해 서화협회의 예술운동이 "진정한 의미에 있어 시대가 요구하는 바 운동이 아니"[49]라고 꾸짖었다. 시평의 논객은 다음처럼 써서 서화협회의 앞날을 걱정했다.

"동회(同會)에서 장려하는 예술은 오직 유한(遊閒)계급의 향락 감정, 골동 취미를 조장하는 데 그칠 것이 아닌가. 그러한 종류의 예술품이 우리의 예술적 감정의 일면을 만족케 하여 줄 것은 사실일 것이다. 그러나 우리 조선사람 다대수는 그러한 종류의 예술품을 관상하고 거기에서 만족을 느끼면서 유한(悠閒)한 생활을 하여갈 만한 여유를 가지지 못하였다. 그러므로 오인은 바란다. 동회는 현하 조선인의 생활감정을 본위로

한 예술운동을 등한한다면, 동회는 대중과 몰(沒)교섭인 소수 향락계급의 도락장(道樂場)이 되어 일종의 특수부락으로서 무의미한 존재로 돌아가고 말 것이다."[50]

아무튼 위기에 마주친 서화협회로서는 새로운 전략이 필요했다. 이를테면 관전에 맞서는 민전 또는 일제에 맞서는 민족성을 또렷하게 내세운다거나, 미학과 이념의 혁신을 내세우는 따위의 대안을 찾음으로써 활로를 열어야 했다. 그럼에도 조선미전에 참가하는 가운데 서화협회의 가난함에 탓을 돌리는 이도영과 고희동의 태도는 서화협회의 퇴조와 몰락을 일찌감치 알리는 것이다.

제5회 서화협회전 1925년 3월 25일 아침 10시, 봄눈이 내리는 가운데[51] 서화협회 제5회 전람회 문이 열렸다. 전람회는 29일까지 4일 동안이었다.[52] 수송동 보성고등보통학교 교실 다섯 칸이 그 전시장이었다.[53] 언론의 격려어린 보도와 이도영의 분투에도 불구하고, 조금씩 휘청거리기 시작한 서화협회에 매서운 꾸짖음이 쏟아져 나왔다.

『매일신보』는 「개방란」[54]에서 지난해 고려미술회전람회에 〈추(秋)〉를 낸 고희동에 대해, 실력 없기로 짝을 찾을 수 없는 고희동의 작품이야말로 30점밖에 안 되는 수묵채색화 분야 전시실을 흐려 놓는다고 꾸짖었다. '미술계를 개혁한다고 떠들면서 어찌 무실력하기 짝이 없는, 고려미술원에 출품하였던 것을 다시 출품' 했느냐고 물었던 것이다. 이한복은 〈송풍환절(松風還節)〉을 냈는데 논객은 '일본색이 완연' 한 이한복에 대해, 전람회에 출품하는 것마다 일본화가의 작품을 베끼는 버릇을 꼬집으면서 '그다지도 창조적 정신' 이 없을 수가 있느냐고 되물었다.

뚜렷하게 달라진 것은 유채수채화 분야 전시실이었다. 지난해까지만 해도 겨우 11점에 지나지 않아 곁가지처럼 보였는데 이번엔 무려 48점으로 크게 늘어났다. 언론도 그 점에 눈길을 돌려 '서양화가 반수 이상' 임을 제목으로 뽑아 보도했으며 사설로 다루는 따위의 관심을 기울이기도 했다.[55] 아무튼 그러한 현상은 고려미술회를 요람삼은 유채수채화 분야 화가와 학생들이 대거 출품했던 까닭이다. 유채수채화 분야가 협전을 무대로 자리를 잡았던 데 값어치가 있었다. 부쩍 늘어난 이들 서양 근대주의미술의 세례자들은 매섭고 깐깐한 비평가 김복진과 안석주를 만나 사상미학의 담금질을 겪었지만, 세월이 너무 짧았다. 뒤이어 열린 조선미전도 마찬가지다. 이러한 현상을 비평가 안석주는 다음처럼 썼다.

"총 점수는 90여 점 중에 서양화가 48점, 동양화가 30점, 서(書)가 5점(10점의 잘못)인데 그 외에 연필 스케치가 5,6점이나 된다. 점수는 비록 많지 못하다 하더라도 예년보다 동양화의 변천이 다소간 있는 것과, 전혀 없었다고 말하여도 과언이 아닐 만한 서양화가 48점이나 된다는 것과, 글씨(書)가 단 4,5점을 넘지 못한다는 것이 금회(수會) 전람회의 특이한 현상이라 하겠고……"[56]

작품목록을 좀더 살피면, 유채수채화 분야에서 김응표의 〈향상회관 뒤에서〉 〈A목사 댁〉, 심영섭의 〈계류(溪流)〉 〈정물〉 〈원야(原野)의 설〉 〈동대문 외에서〉, 장석표의 〈흑석리(黑石里)〉 외에도 〈안감천(安甘川) 부근〉 〈동소문〉 〈S군 화실〉 〈녹음〉, 길진섭의 〈자화상〉 〈풍경 스케치〉, 정영석의 〈자화상〉 〈한강에서〉, 김철원의 〈우자(愚者)의 낙원〉, 김판준의 〈정물〉 〈풍경〉, 그리고 수묵·채색화 부문에서는 김은호의 〈금어(金魚)〉, 이용우의 〈돌아오는 배〉 〈모설(暮雪)〉 〈무기(舞妓)〉 〈어해(魚蟹)〉, 노수현의 〈소사귀승(蕭寺歸僧)〉 〈송풍환절(松風還節)〉, 오일영의 〈모옥(茅屋)의 서(書)〉, 이한복, 이상범, 이용우의 〈3인 합작〉 및 오세창의 글씨 〈일출〉 〈전(篆)〉, 김경원의 〈목단과 석류〉, 이한복의 〈금강전경〉 〈우후(雨後)〉 〈비파〉, 이상범의 〈만추〉, 최우석의 〈기한에의 동정〉 들이다.

서서히 닥쳐오는 몇 가지 문제에도 불구하고, 작품 판매는 잘 이뤄졌다. 개막 3일째인 27일 하루만도 오세창, 장석표, 심영섭, 이도영, 이용우, 이한복, 노수현의 작품과, 이한복, 이상범, 이용우 3인 합작품 들이 팔렸다.[57] 이처럼 구매력있는 애호자가 있다는 사실은 작가의 변화를 더디게 한다. 여전히 수묵채색화는 조선민족의 미적 감정과 식민지에서의 민족 자부심을 지키는 미적 활동에서 우월한 종류였다.

서화협회전 비평 안석주는 유채수채화들 가운데 심영섭과 장석표의 작품을 높이 평가하면서도 '조선의 정조' 를 찾을 길이 없다고 비판했다. 대체적으로 '외국 풍물을 동경하는 완상기' 일 뿐인데, 그것은 작가의 생활이 유한(有閑)한 탓이며, 그 생활의식으로부터 비롯하는 것이라고 꼬집고 '예술 그것은 그 시대인에게 아무러한 반향이 없으면 자가(自家) 희롱물에만 그칠 것' 이라고 경고했다. 나아가 수묵채색화 분야에 대해서도 '주효(酒肴)의 향취가 실내의 공기를 마비시키는 그 속에서야만 그림을 그릴 수 있던 그 시대에나 지금의 것에 다른 점이 없었다. 다른 점이 있다면 노령파(老齡派)가 소장파보다는 애잔하였다는 것밖에 없었다' 고 매섭게 꾸짖었다.[58]

김복진은 협전 비평 머리말에 '비평을 하기가 괴롭다' 고 말한다. 왜냐하면 '화단에 유령, 즉 자칭 노대가와 그들의 사제관계로서 애매한 분파가 사산(四散) 분립하여 있기 때문' 이라는

것이다.[59] 그럼에도 불구하고 김복진의 꾸짖음은 거침없었다.

먼저 고희동의 유채화 〈만장봉의 추〉에 대해 '서양화의 동양화화'를 꾀한 듯한 작품인데 그것은 '인상적 화풍과 문인화적 필치의 불행한 결혼'에 지나지 않는다고 매섭게 나무랐다. '범화(凡化)된 구도와 멸렬한 수법'은 보기에도 싫증이 난다며 지난해 조선미전 출품작을 보았을 때 느낀 '환멸'을 기억해낼 정도였다. 김복진은 고희동에 대해 '화가로서 장래가 대단히 위험한 분'이라고 못박았다.

길진섭의 〈자화상〉은 실패했으나 〈풍경 스케치〉는 '얼마간 순화된 색채와 송간(松幹)의 충실한 묘사로 장내 유일한 율동이 강한 작품'이라고 평가했고, 심영섭의 〈계류〉에 대해서는 '내명(內明)과 여율(餘律)이 있어 가장 좋아 보인다'고 격찬했다. 김복진은 이도영에 대해 다음처럼 평가했다.

"이도영 씨 이 분을 국보라고 부르는 사람까지 있다. 심전 이후 잔루(殘壘)를 삭이고 있는 원로다. 이 연유로 국보라고 부르는 것이다. 당송(唐宋)의 송류(宋流)를 지금까지 고수하고 있는 데는 감심(感心)하지만 사회성의 결여된 희묵(戲墨)에 찬동하는 사람이 자꾸만 줄어가는 것은 (당연한 일이지만) 동씨를 위하여 통한하는 바이다. 동씨의 작품은 문인화로서는 운필이라는 착상의 평범한 것과 운필의 인습화와 더구나 구도가 쇠잔(凋殘)하기 때문에 〔문인화파 화가에 통유병(通有病)이지만〕 동씨의 장래를 주목할 필요가 별로 없다고 안다. 이번 출품한 6폭 대작이야말로 호례(好例)의 하나이다."[60]

김복진은 이용우에 대해 '그그마한 조선에서 공상적 야모(野慕)한 추구성을 보이고 고식(姑息)된 전통에서 벗어나려하는' 점을 가리키면서 '장래를 촉망하는 화가'라고 추켜세웠다. 하지만 찬사는 그 뿐이었다. 이한복의 〈금강전경〉이나 〈우후〉 같은 작품은 '직수입한, 소화되지 않은 기교를 고집, 배열한 데 지나지 않으며,' 김은호의 〈금어〉 또한 '가혹한 피상 묘사' 탓에 금붕어가 죽어 버렸고, '안가(安價)한 개념 서술'로 말미암아 파문의 효과가 희소하게 되어 버리고 말았다고 꾸짖었다. 물론 이용우에 대해서도 〈귀범(歸帆)〉의 우측 일부에는 발칙한 재기를 보이지만 후산(後山)의 윤곽과 범주(帆舟)에 무모한 가필과 구상의 결함으로 실패하였고, 〈모설〉〈무기〉는 새로운 시험이나마 색채에 불행한 상호결합에 지나지 않는다고 세운 칼날을 거두지 않았다. 이상범 또한 '좀더 자연에 부딪치지 못하고 있으니, 결국 유전적 기교에다 평탄한 정서를 되풀이하는 데 지나지 않는' 정도라고 쓰고 있다. 특히 최우석의 작품 〈기한에의 동정〉에 대한 꾸짖음은 지나칠 정도여서 비평가 자격 논쟁으로 번졌다.

제4회 조선미전 총독부는 지난해 심사위원들에 대해 '소장파들의 불평'을 고려하여, 새로운 심사위원 선정을 꾀해 심사위원 후보자를 1-3단으로 나누어 전형을 했다. 『동아일보』는 그 과정을 다음처럼 보도했다.

"1. 동양화 작년의 코무로 쓰이운(小室翠雲) 화백 대(代)로 아라키 짓포(荒木十畝), 히라후쿠 햐쿠쓰이(平福百穗) 화백 등의 희망이 유(有)하므로, 결국 히라후쿠 햐쿠쓰이 화백으로 결정될 모양이며 2. 양화 및 조각 카네야마 헤이조우(金山平三), 이시이 하쿠테이(石井拍亭), 미나미 쿤조우(南薰造) 제씨가 유한 바, 그 중 미나미 쿤조우 화백이 제일 후보자로서 결정될 듯하고, 3. 서 및 사군자 작년과 같이 타구치 베이호우(田口米峰) 씨의 승락을 득(得)할 모양이다. 조선인측 심사원은 예년대로 제1부에 이노영 씨, 제3부에는 이완용 후(侯, 후작)모 될 모양인 바, 월말에 결정 발표할 터이라 한다."[61]

이러한 보도와 달리 5월 20일에 발표한 최종 심사위원 명단은 수묵채색화 분야에 히라후쿠 햐쿠쓰이(平福百藏, 平福貞穗), 이도영, 유채수채화 및 조소 분야에 츠지 히사시(辻永), 미나미 쿤조우(南薰造), 서예 및 사군자 분야에 타구치 기이치로우(田口義一郎, 田口茂一郎)와 이완용, 박영효, 민병석, 김돈희, 김규진이었다.[62]

총독부는 제5회 전람회 예산을 지난해에 빗대 2할을 깎은 7200원으로 책정했지만[63] 입장료를 더 올리지는 않았다. 회기는 6월 1일부터 21일, 회장은 영락정 상품진열관으로 결정했다.[64] 예산을 까았음에도 불구하고, 협전과 달리 응모작이 지난해 793점에서 올해엔 982점으로 크게 늘었고, 입선도 수묵채색화 분야가 36점, 유채수채화 분야가 102점, 조소 분야가 9점, 서예 분야가 50점, 사군자 분야가 33점으로 약간 늘었다. 그 가운데 5월 27일 발표한 입선 결과는 모두 230점이었으며, 조선인은 74점에 지나지 않았다. 수묵채색화 분야 36점 가운데 15점, 유채수채화 분야 102점 가운데 21점, 조소 분야 9점 가운데 3점, 서예 분야 58점 가운데 16점, 사군자 분야 33점 가운데 19점이었다.

총독부는 5월 20일 오전 9시, 총독부 기자실에서 입상자를 발표했다. 3등에 수묵채색화 분야 〈소슬(蕭瑟)〉의 이상범, 〈매(梅)에 구(鳩)〉의 이영일, 유채수채화 분야 〈묘(廟)〉의 나혜석, 조소 분야 〈3년 전〉의 김복진, 글씨 분야에 홍범섭(洪範燮), 사군자 분야에 배효원(裵孝源)이 올랐고, 4등에는 변관식, 이제창, 강신호(姜信鎬), 이승만, 손일봉(孫一峰) 그리고 글씨 분야 4등에 김진민, 유창환(兪昌煥), 이정만(李正萬), 장석화, 사군자 분야 4등에 김희순, 이병직, 황용하, 오기준 들이었다.[65]

총독부는 경비 문제로 지난해부터 참고품 진열제도를 없앴다. 이에 대해『매일신보』는 유감의 뜻을 나타내는 기사를 내보냈다.[66] 그런데 전 심사원의 작품 타카기 하이쓰이(高木背水)의 작품 석 점을 진열했으니[67] 자연스러운 일이라고 보기 어렵다. 이번 조선미전의 새로운 상품은 즉매회(卽賣會) 설치였다. 상품진열관 별관 조선미전 사무실에 창구를 마련했던 것이다.[68]

총독부는 6월 초순, 일본 궁내성이 구입키로 한 7점의 작품을 발표했다. 이영일의 〈백매(白梅)에 주수쾌구(珠數掛鳩)〉, 손일봉의 〈풍경〉, 이승만의 〈라일락〉과 일본인 작품 4점이었다.[69] 창덕궁 황실의 왕비가 6월 12일에 전람회장을 다녀갔으며[70] 총독부는 6월 19일 오후 6시 30분부터 남산 경성호텔에서 입선자 간담회를 열었다. 총독부는 참석자를 미리 참석 여부를 알려달라고 부탁했다.[71] 아무튼 조선미전 관람객 수는 폐막을 이틀 앞둔 6월 19일까지 25380명에 이르러 지난해 기록을 넘어서고 있었다.[72]

화제의 작가 입상작품 발표를 보고『조선일보』「자명종」란의 필자는 다음처럼 썼다.

"미술가 제군! 우리는 구태여 '국경이 없다는 예술'에까지 민족적으로 이야기를 하려 하는 바는 아니다. 그러나 조선 땅에 조선사람이 많이 사느냐, 일본사람이 많이 사느냐? 우리는 조선인 미술가의 개인생활이 얼마나 불안정한 사정도 알고 그들의 정신상 고통이 얼마나 심한 것까지도 짐작치 못하는 것은 아니다. 그러나 총 점수의 삼분의 일밖에 아니 되는 입선수로는 아무리 생각하여도 그 실질이 아무리 우월하다 하여도, 부끄러운 생각이 없을 수 없다."[73]

아무튼 조선미전은 대단한 관람객을 불렀다. 개막 첫날 오전에만 무려 700명의 관객이 몰려들었다. 눈길을 모은 작가는 김복진, 이영일, 이상범, 나혜석 들이었다. 그 가운데 김복진의 〈나체습작〉 앞에는 부상당한 상처를 보려고 이중삼중으로 둘러선 관람객이 모여들었다.[74] 〈나체습작〉을 둘러싼 파손사건이 개막을 앞두고 일어나 큰 화제를 불러일으켰으니, 단연 관심의 표적으로 떠오를 수밖에 없었다. 또한 유채수채화 부문에 두 여류가 나란히 입선에 눈길을 모았다. 나혜석의 〈낭랑묘〉와 백남순의 〈정물〉이었다. 또한 이영일의 〈매(梅)에 구(鳩)〉는 짐승의 약육강식을 형상화함으로써 일제와 조선의 관계를 연상케 해 화제에 올랐다. 그리고 이상범의 〈소슬(蕭瑟)〉과 이승만의 〈라일락〉이 인기를 끌었다.

일본 궁내성에서 사간 이승만의 작품은 김복진의 재촉에 따라 처음 응모한 수채화였다. 이승만은 "나는 그것이 입상될 듯

싶지도 않았었는데 모두 다 의외입니다. 그 그림은 이번에 출품하기 위하여 맨 처음으로 그리었던 것인데 조금 잘못된 듯 싶기에 세 번이나 새로 그리었으나 역시 처음 것이 그 중 낫기에 그냥 그것을 출품하였던 것입니다"[75]라고 소감을 말하고 있으니 자신도 놀란 듯하다. 궁내성 매상작가인 손일봉은 소감을 다음처럼 말했다.

"그 그림은 훈련원 근처의 청계천을 그린 것인데 처음에 반입하기 일주일 앞서부터 매일 그곳을 가서 보고만 오다가 반입 전 토요일 오후부터 그리기 시작한 것입니다. 이번에 이와 같은 영광과 영예를 입게 된 것은 모두 이 학교의 도화 선생님인 후쿠다(福田) 씨의 지도를 받아 배워온 덕택인 줄로 압니다."[76]

그 밖에『조선일보』는 평양출신 입선작가 명단을 따로 소개했다. 유화가로는 길진섭(吉鎭燮), 윤성호(尹聖鎬), 조소 분야에서 전봉래(田鳳來)가 평양사람이었다.[77] 서예 사군자 분야의 차대도(車大道)도 평양사람이다. 하지만 대부분 서울사람들인데 그 가운데 전주사람은 서예 사군자에 송태회(宋泰會), 김희순(金熙舜), 개성사람은 유채수채화에 신영균(申永均)과 수묵채색화에 황용하가 있으며, 대구사람은 서예 사군자에 배효원(裵孝源), 진주사람은 강신호, 전북 정읍사람은 서예 사군자의 김진민, 충남 공주사람은 서예 사군자의 조동욱(趙東旭), 전남사람은 수묵채색화가 허백련, 삼랑진 사람은 수채화가 장세영(張世英) 들이 있다.[78]

조선미전 비평 당대의 활동가이자 비평가인 김복진은 조선미전 비평을 발표했는데 먼저 화제를 모은 작가와 작품 들에 대해 살펴보면, 나혜석의 작품 〈낭랑묘〉는 '수일(秀逸)' 하다고 추켜세웠으나, 백남순의 작품 〈정물〉은 실재감이 흐려 '몽롱' 하다고 꼬집었다.[79] 화제작 이영일의 〈매에 구〉에 대해서는 '조선의 마음이 적게 나타난 것과 순화(純化)되지 못한' 탓에 이상범의 작품 〈소슬〉보다 뒤떨어지는 작품이라 평했다.[80] 이상범의 작품 〈소슬〉은 '아무러한 야심을 가지지 않은 고운 그림' 이며 '가장 친하기 좋은 작품' 이고 '냉철한 정조' 가 잘 드러난 작품이라고 평가했다. 김은호의 〈쏘가리〉에 대해서는 '괴상한 재미' 에 빠진 작품이라고 꼬집었고, 노수현의 〈일완(日暖)〉에 대해서는 '조선 여자에 조선 옷 입은 서양 아이(골격 혈색 안면)를 그려 놓았으니 서양과 조선 융화를 주창함인지' 모르겠으니 '각색 인종 비교에 힘을 들인 것 같다' 고 비아냥거리며 '해부학 책 페이지라도 뒤적거리는 것이' 좋겠다고 충고했다. 변관식의 〈추산모연〉에 대해서는 '대담한 맛' 이 있다고 쓰면

서 '앞으로 한 껍질만 더 벗어 버리면 훌륭해질 것'이라고 북돋았고, 허백련의 〈호산청하(湖山淸夏)〉에 대해서는 '현대인과는 아무런 인연이 없는 것'이라고 봉건성을 꾸짖었다.

또 김복진은 유채수채화 분야에서 이승만의 작품 〈라일락〉이 지닌 '빈약한 색조'를 꼬집고, 이제창의 〈여(女)〉에 대해서는 '기품과 정제, 균형 따위에만 힘을 쏟은 탓에 소묘의 진실미'가 없어졌다고 꾸짖었다. 그리고 김복진은 조선미전에 첫선을 보인 조선인들의 조소작품에 대해 꼼꼼한 비평을 가했다. 전봉래의 조소 〈머리카락〉에 대해서는 '버터 냄새가 난다'고 썼고 '무지한 구상, 인식 위에 기하학적 입체적 정확이 결여'되어 안정이 없어졌다'고 나무랐다. 또 자신의 작품 〈나체습작〉은 '기하학적 구성에 집착과 향토성을 무리하게 짜내려다가 거듭 실패한 작품'이라고 반성하고 또 다른 작품 〈3년 전〉에 대해서는 '치기가 분분한 작품'이라고 고백했다. 이 작품은 일찍이 1923년에 제작했던 작품이었다.

전시 개막 며칠이 지나자 즉매제도를 실시하는 화려한 이면에 어두운 그늘을 알리는 글[81] 한 꼭지가 나왔다. 연초공장 직공 신분을 지닌 노동자의 글인데 그는 동료들이 모여 김복진의 조소, 나혜석의 부인 작품 따위에 관해 파다한 소문을 이야기하면서도, 입장권 살 돈이 없어 볼 수 없음을 탄식한다는 내용을 소개한 뒤 이어서 평일엔 갈 수도 없으니 일요일 하루, 노동자에게 무료입장의 기회를 달라고 조선미전 당국자에게 호소하는 내용의 글이다.

작품 파손사건

배재고보 도화교사였던 김복진은 4월에 접어들어 안석주와 함께 서대문 근처에 작업실을 마련하고 조선미전에 응모할 계획으로 새로운 작품 〈나체습작〉 제작에 들어갔다.[82] 이 작품이 화단은 물론 장안에 회오리를 몰고 왔다. 조선미전이 문을 열기 몇 일 전에 작품의 왼팔이 부러져 총독부는 재빨리 붙여놓았다. 기자들이 이를 끈질기게 물고늘어졌다. 『조선일보』를 비롯한 모든 신문이 이 문제를 집중적으로 다뤘다. 조선미전은 어디론가 가 버리고 마치 김복진 작품 파손사건만 있는 듯 착각을 일으킬 정도로 지면을 아끼지 않았다.

『조선일보』는 한 시평에서 조선미전 작품들이 '민중적으로 요구되는 것이냐 아니냐'를 떼어놓고 본다면 '침체되었던 조선미술계에 다소의 공적이 있었음을 인정'한다고 한 뒤, 그러나 어찌 우수한 조선인의 작품을 시기심 가득 찬 고의로 파손할 수 있으며, 더구나 일본인 심사위원이 이런 패륜을 감행할 수 있느냐고 지적하면서, 작품 값을 올리고 내리는 데나 필요한 조선미전 따위야말로 우리 미술계에 과연 존재할 가치가 있느냐고 드세차게 꾸짖었다.[83] 김복진 작품 파손사건은 김복진을 단숨에 조선화단의 명사로 올려놓았으며, 앞서부터 꾸준

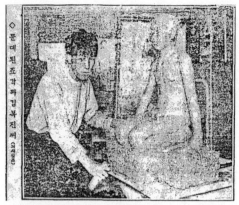

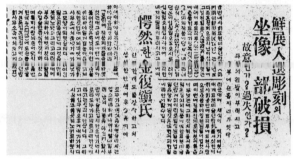

작품 파손사건을 당해 우울한 표정을 짓고 있는 김복진(『매일신보』1925. 5. 30.)
일본인이 일부러 조선인의 작품을 파손했다는 소문이 순식간에 퍼져나가 김복진은
금세 유명인으로 떠올랐고 관객들은 문제의 작품 앞에 장사진을 이뤘다.

히 있어온 민족차별 정책에 대한 비판 여론을 한껏 끌어올려 놓았다.

또다시 작품 파손문제가 일어났다. 이한복의 서예 입선작 〈난정서(蘭亭序)〉 가운데 일부 글씨가 찢겨져 나갔던 것이다. 작가의 분노도 컸지만, 총독부 학무국장은 재빨리 사과하고는 '고의로 그런 게 아니라 잡역부의 실수'라고 변명했다.[84]

이같은 사건이 줄잇는 가운데 비난의 목청이 높아갔고, 『조선일보』는 이런 여론을 거듭 이끌어나갔다. 일본 여성의 작품 〈시골〉이 3등상에 올랐으나, 작가가 조선에서 계속 6개월 이상 거주치 않아 규정을 위반했다는 물의를 빚자[85] 『조선일보』가 두팔을 들고 나섰다. 조선미전은 '문제도 많고 고장도 많다'고 비아냥거리면서 그런 규칙 위반이야말로 일반인이 의혹을 품을 수밖에 없게 만든다고 꼬집고, 심사원(審査員)이란 낱말을 심사원(心詐員)으로 바꿔 부르면서 "무엇을 하였던고"[86]라고 매섭게 나무랐다. 물론 총독부는 입선과 입상을 취소하고 작품을 철거했다.

1925년의 미술 註

1. 송순일, 「회화에 대한 일 고찰」, 『동아일보』, 1925. 11. 17.
2. 고희동, 「조선의 13대 화가」, 『개벽』, 1925. 7.
3. 안석주, 「전원화가 밀레」, 『신여성』, 1925. 2; 안석주, 「세계명화 소개 – 모나리자」, 『신여성』, 1925. 4.
4. 김복진, 「협전 제5회 평」, 『조선일보』, 1925. 3. 30.
5. 김복진, 「제4회 미전 인상기」, 『조선일보』, 1925. 6. 2-7.
6. 최우석, 「김복진 군의 미전 인상기를 보고」, 『동아일보』, 1925. 6. 13.
7. 이승만, 『풍류세시기』, 중앙일보사, 1977, p.224.
8. 이승만, 『풍류세시기』, 중앙일보사, 1977, p.225.
9. 이종우, 「양화 초기」, 『중앙일보』, 1971. 8. 21-9. 4.(『한국의 근대미술』 3호, 한국근대미술연구소, 1976. 10, p36에 재수록.)
10. 이 때 서화협회전은 공모 및 특선제를 펼치지 않고 있어 매력이 떨어졌던 것은 사실이다.
11. 이종우, 「양화 초기」, 『중앙일보』, 1971. 8. 21-9. 4.(『한국의 근대미술』 3호, 한국근대미술연구소, 1976. 10, p35에 재수록.)
12. 이종우, 「양화 초기」, 『중앙일보』, 1971. 8. 21-9. 4.(『한국의 근대미술』 3호, 한국근대미술연구소, 1976. 10 참고.); 예술가 내외 리종우 씨 가정, 『조선일보』, 1925. 3. 8; 이종우, 「재불동포의 금석(수昔)」, 『조선일보』, 1927. 1. 8-9 참고.
13. 이구열, 「한국의 가톨릭미술」, 『근대한국미술사의 연구』, 미진사, 1992, p.166 참고.
14. 구본웅, 「조선화적 특이성」, 『동아일보』, 1940. 5. 1~4.
15. 이종우, 「양화 초기」, 『중앙일보』, 1971. 8. 21-9. 4.(『한국의 근대미술』 3호, 한국근대미술연구소, 1976. 10, p37에 재수록.)
16. 이승만, 『풍류세시기』, 중앙일보사, 1977, p.253.
17. 이승만, 『풍류세시기』, 중앙일보사, 1977 참고.
18. 이승만, 『풍류세시기』, 중앙일보사, 1977, p.253.
19. 미술가 도동, 『조선일보』, 1926. 7. 25.
20. 조각가 김복진 씨 동소문 내 서화협회 아틀리에에서 제작 중, 『조선일보』, 1925. 2. 16.
21. 졸업 제작에 열중한 김복진 씨, 『조선일보』, 1925. 2. 22.
22. 〈소녀〉 조선조각가 김씨 제작품, 『동아일보』, 1925. 3. 10.
23. 졸업 제작에 열중한 김복진 씨, 『조선일보』, 1925. 2. 22.
24. 난득(難得)의 여모델, 『조선일보』, 1925. 5. 30.
25. 안석주·이승만, 「나체모델과 화가의 감촉」, 『삼천리』, 1929. 6.
26. 안석주·이승만, 「나체모델과 화가의 감촉」, 『삼천리』, 1929. 6.
27. 서화미술회와 서화협회에 참가했던 이완용, 김윤식 들이 이 무렵 서화협회에 대해 적극 나서지 않고 있음도 그런 상황이 빚어낸 일이겠다.
28. 김복진, 「협전 5회 평」, 『조선일보』, 1925. 3. 30.
29. 학예소식, 『조선일보』, 1925. 4. 13.
30. 이승만은 1927년, 삽화동인회를 만들어 회장직을 맡았다.(이구열, 「희귀 근대양화 15점을 찾아내다」, 『계간미술』 1988 봄호, p.75 참고.)
31. 최열, 『한국현대미술운동사』, 돌베개, 1991 참고.
32. 회화연구소 삭성회를 조직, 『동아일보』, 1925. 6. 26.
33. 회화연구소, 『조선일보』, 1925. 6. 27.
34. 회화연구소, 『동아일보』, 1925. 6. 26.
35. 청년회관의 미술과 개학, 『동아일보』, 1925. 10. 11.
36. 중앙기독청년 미술과 확충, 『조선일보』, 1926. 11. 2.
37. 대중예술을 건설코자 조선미술회 창립, 『동아일보』, 1925. 12. 26.
38. 이한복은 일본 관전과 달리 조선다운 특색을 살려 주는 조선미전 서예 및 사군자 분야 폐지운동에 앞장섰으며, 총독부는 이한복을 내세워 활용하겠다는 계획을 갖고 있었다. 강동진, 『일본의 조선지배정책사 연구』, 동경대출판회, 1979.(「일제 식민잔재를 청산하는 길」, 『계간미술』 1983 봄호, p.101 참고.)
39. 서화학원 발전, 『조선일보』, 1925. 1. 6.
40. 김제에 시서화 연구, 『조선일보』, 1925. 6. 10.
41. 서화전람회, 『동아일보』, 1925. 4. 10.
42. 양화전람회, 『동아일보』, 1925. 6. 26.
43. 수당 홍재만 씨 개인전람, 『조선일보』, 1925. 5. 31.
44. 유당 김희순 씨 전람 성황, 『조선일보』, 1925. 6. 16.
45. 김씨 전람 성황, 『조선일보』, 1925. 6. 16.
46. 개방란, 『매일신보』, 1925. 3. 29.
47. 개방란, 『매일신보』, 1925. 3. 29.
48. 고해광랑은 예술에도, 『동아일보』, 1925. 3. 26.
49. 서화협회전람회, 『조선일보』, 1925. 3. 27.
50. 서화협회전람회, 『조선일보』, 1925. 3. 27.
51. 일운묘채가 충일, 『매일신보』, 1925. 3. 26.
52. 서화협회 제5회 전람회, 『동아일보』, 1925. 3. 24.
53. 서양화가 반수 이상, 『조선일보』, 1925. 3. 26.
54. 개방란, 『매일신보』, 1925. 3. 29.
55. 서양화가 반수 이상, 『조선일보』, 1925. 3. 26; 서화협회전람회, 『조선일보』, 1925. 3. 27.
56. 안석주, 「제5회 협전을 보고」, 『동아일보』, 1925. 3. 30.
57. 서협미전 대성황, 『매일신보』, 1925. 3. 28.
58. 안석주, 「제5회 협전을 보고」, 『동아일보』, 1925. 3. 30.
59. 김복진, 「협전 5회 평」, 『조선일보』, 1925. 3. 30.
60. 김복진, 「협전 5회 평」, 『조선일보』, 1925. 3. 30.
61. 오월에 개최되는 선전 심사원, 『동아일보』, 1925. 3. 12.
62. 미전 심사위원 발표, 『조선일보』, 1925. 5. 21.
63. 오월에 개최되는 선전 – 예산은 2할 삭감, 『동아일보』, 1925. 3. 12.
64. 오월에 개최되는 선전 심사원, 『동아일보』, 1925. 3. 12.
65. 선전 입상, 『동아일보』, 1925. 5. 21.
66. 선전의 제1일 – 참고품 폐지는 유감한 일이다, 『매일신보』, 1925. 6. 2.
67. 『조선미술전람회 도록』 제4집, 조선사진통신사, 1925, pp.60-62.
68. 미전 즉매회 설치, 『조선일보』, 1925. 5. 22.
69. 궁내성 어매상의 영예에 욕한 제씨, 『매일신보』, 1925. 6. 4.
70. 작일 미전에 납신 이왕비 전하, 『동아일보』, 1925. 6. 13.
71. 미전 입선자 간담회, 『동아일보』, 1925. 6. 16.
72. 조선미전은 명일까지, 『조선일보』, 1925. 6. 21.
73. 자명종, 『조선일보』, 1925. 5. 29.
74. 개막된 조선미전, 『조선일보』, 1925. 6. 2.
75. 거듭한 의외의 호선, 『매일신보』, 1925. 6. 4.
76. 이번 광영은 은사의 덕택, 『매일신보』, 1925. 6. 4.
77. 미전 입선과 평양인, 『조선일보』, 1925. 6. 1.

78.『조선미술전람회 도록』제4집, 조선사진통신사, 1925.

79. 김복진,「제4회 미전 인상기」,『조선일보』, 1925. 6. 2-7.

80. 김복진,「제4회 미전 인상기」,『조선일보』, 1925. 6. 2-7.

81. 한직공,「예술과 빈민」,『매일신보』, 1925. 6. 4.

82. 학예소식,『조선일보』, 1925. 5. 4.

83. 작품 파손사건,『조선일보』, 1925. 6. 1.

84. 조선미전 불상사 속출,『매일신보』, 1925. 5. 31.

85. 일본 여성의 출품한 입상화,『조선일보』, 1925. 6. 16.

86. 자명종,『조선일보』, 1925. 6. 16.

1926년의 미술

이론활동

민족미술사관　김복진은 새해 벽두에 「조선역사 그대로의 반영인 조선미술의 윤곽」[1]을 발표했다. 우리 미술사를 보는 데 있어 사회경제사 관점을 적용한, 일종의 미술사학 논문이었다. 그는 토착미술에 대한 외래미술의 침투 그리고 그 미술의 계급성을 시대의 흐름에 따라 규정해냈다. 특히 그는 외래미술이 토착미술을 파괴하면서 민중과 동떨어져 감에 따라 향락 따위 욕망에 찬 신기루의 성격을 굳혀 나갔다고 가리켰다. 특히 침략에 따라 패퇴를 거듭함으로 말미암아 '필가묵무(筆歌墨舞)'하여 놓은 것이 소위 조선의 미술'로 자리잡았다고 규정한다. 이어 김복진은 일제의 침략으로 말미암은 식민지 상황이야말로 조선 역사상 가장 급격한 변혁인데, 이에 따라 난숙한 서구의 자본주의 문명이 일본을 거쳐 몰려들어왔으니 '모태를 잃은 조선의 미술은 새로운 주인을 맞이하는 데 집념(集念)하였으며, 외래의 정복자에 있어서도 자기네의 향락 생활을 영원화시키고 피정복자를 회유시키고 마취시키자는 전통적 정책'으로 말미암아 고유한 조선 '재래미술'과 새로운 서구의 '이민미술'이 '서로 야합하여 제각기 색다른 쾌감'을 발휘했다는 것이다.

김복진은 이같은 고찰을 바탕삼아 재래미술은 조선의 자본주의화에 따라 이민 취미가 날로 드세져 조선미술의 '향토성 또는 민족성'은 나날이 녹슬어 가고 있으며, 더구나 정치상 우월 지위를 배경삼은 '이민미술'이 날로 흥성해 가는 현실을 헤아렸다. 또한 조선민족의 패배의식이야말로 조선 민족성, 향토성 소침(消沈)을 부추기고 드디어는 '붕괴'하고 있으니 조선미술 위기론을 내놓은 것이다.

지금껏 여러 논객들이 빠져들었던 조선 근세미술 쇠퇴론과 각도를 달리하는 김복진은 문제의 뿌리를 '반민중적인 정략적 피동성'으로부터 찾아 그것을 따졌다. 따라서 김복진은 '사회악'에 눈길을 주지 않는 요즘 조선 미술동네 단체들 또한 예술지상성으로 민중을 마취하고 특권계급에 아부하는 데 존재이유가 있던 게 아니냐고 매섭게 꾸짖었다.

"현재의 조선미술도 여기에 그 존재이유가 있다고 한다. 그래서 화단이 형성된 것이며 서화협회가, 고려미술원이, 삼미회가, 창미사[2]가 조직된 것이다. 다만 번이(番餌)의 분배율 까닭에 서로이 결단된 것이다. 예술상에 있어 주장이나, 주의나, 더 나가서 사상상 주견이 다름으로 하여 분립된 것이 아니라 오로지 특권계급의 총애를 전단(專斷)하려고 질시 반목으로 하여 성립한 것이다."[3]

그러므로 김복진은 조선미술은 이대로 살아날 길이 없으니 '자체 분해' 과정을 거쳐야 할 것이라고 전망했다. 「신흥미술과 그 표적」[4]은 바로 그 자체 분해를 꿈꾸는 이론가의, 서구 및 일본 신흥미술에 대한 비판을 꾀한 새김이다. 특히 이 이론은 서구화지상주의자들에 대한 경고의 뜻을 지니고 있다.

향토성 이론　이름을 밝히지 않은 『조선일보』의 한 논객은 조선의 자연풍토를 들어 그 아름다움을 표현해야 할 것이라고 주장했다. 특히 그는 산악의 수려함, 강과 바다의 맑음이야말로 예술다운 표현을 기다리고 있는 무진장의 재료라고 힘주어 말한다.[5] 뒷날 향토색 이론 가운데, 자연풍광을 바탕에 두는 흐름을 떠올리게 하는 이러한 견해는, 오랜 '자연중심사상'을 잇는 것으로 뜻깊은 것이다. 이같은 견해가 있는가 하면, 전통 미의식 폐기론 또한 커다란 흐름을 이루고 있었다.

김복진은 향토성 이론에 있어 식민지 시대의 어떤 논객들보다도 날카로운 견해를 내놓았다. '민족성 또는 향토성'에 관한 견해는 식민지 화단에서 커다란 문제의식이었다. 신채호에서 보듯 국권회복의 민족주의 지향에서 흘러나오는 쪽과, 김억(金億)의 조선심이나 향토혼에서 보듯 심미주의의 자아 발견 및 관념 민족주의 지향에서 흘러나오고 있던 이 조선혼은 문예 부문에서 때로 반봉건의 흐름에 맞서는 복고성에 기울기도 했으나 대개는 자아 발견의 요구와 이어져 있었다. 이러한 두 갈래 지향은 미술 부문 미의식의 전환에도 힘있는 샘터 구실을 했던 것이다. 더불어 향토성은 일제의 식민지 지방색 육성정책에서 흘러나오는 힘과 어울리기도 했다. 따라서 그것은 민족성이란

낱말보다는 주로 '향토성'이란 낱말로 드러나는 가운데 식민지 기간 내내 줄기찬 화제였다. 김복진은 새해 벽두에 이 문제를 날카롭게 따졌다. 김복진은 일본을 통해 밀려들어온 자본주의 문명이 향촌 곳곳에 파고들어 생활감정을 바꿔나가는 조건에서 조선미술의 유일한 무기인 '향토성, 민족성'은 날로 녹슬어갈 뿐이라고 꼬집었다. 이처럼 김복진이 보기에, 향토성, 민족성은 영원한 것이 아니다. 김복진은 그것을 시대에 따라, 민중의 생활과 그 감정에 따라 변화하는 것임을 또렷히 해두었다. 이것은 식민성이나 복고성 및 추상화와 관념화에 기우는 민족성, 그래서 향토성이란 낱말을 즐기는 예술지상주의 경향에 대한 경고였던 것이다. 그는 다음처럼 썼다.

"향토성의 영원 불변설을 고지(固持)하는 사람이 있도다. 그러나 원숙된 자본주의의 문명으로 인하여 이것이 소멸되어 가는 것을 우리는 누구보다도 가장 많이 보는 것이다."[6]

김복진은 현대의 향토성이란 지난날의 것이 아님을 또렷히 해두었다. 새로이 헤아리고 이뤄나가야 할 현대 미의식으로 파악했던 것이다.[7]

조선 향토색이란 문제의식은 문예 분야에서 살아오르기 시작한 민족 문예의식과 시대, 현실의식의 영향이었다. 조선 향토색론은 첫째, 조선의 자연 특질과 생활 풍물에 바탕을 두려는 소박한 민족의식과 이어져 있는 생각이다. 하지만 또 다른쪽에서 보자면, 일제의 대동아제국 경영정책에서 여러 민족문화의 특색을 지방 나름대로 살리는, 지방색 장려방침과도 이어져 있는 것이다. 따라서 조선미전의 앞날과 관련하여 이 향토색 문제는 늘 한복판을 차지했다.

『조선일보』 시평을 담당한 논객은 조선미술이 아직 미약하지만 지난해 미전보다 훨씬 진보되어 발전의 경향을 보이고 있으므로 기뻐할 일이라면서, 조선 자연의 특질을 근거로 한 나름의 예술론을 펼치고 있다.

"조선의 하늘은 별이 많다. 청랑(淸朗)한 공기가 유달리 천상(天象)의 아름다움을 나타나게 함이다. 조선의 산악은 그 장엄 찬란함이 세계에 관절(冠絶)하는 자(者)도 있거니와, 청랑한 기상(氣像)을 통해서 보이는 대소(大小)의 산악들은 수려 점절(點絶)함이 또한 다른 데 비길 수 없는 독특미가 있다. 조선의 강과 바다와 크지 않은 호소(湖沼)도 또한 명미청협(明媚淸浹)한 경색(景色)으로서 조화된 곳이 많다. 범람과 황폐의 자취가 곳곳이 그 인공의 결여함을 개탄케 하는 바 있지마는, 그러나 그의 자연의 풍부한 미의 보고(寶庫)는 오히려 비범함을 자랑할 만하다. 만일 절벽(絶壁)한 해양의 풍경이 매우 절승(絶勝)한 바 있는 것은, 내외의 사람들이 아울러 탄상(嘆賞)하는 바로서 예술적 표현을 기다리고 있는 재료는 거의 무진장의 개(槪)가 있다. 조선에는 예술이 발전하여야 할 것이요, 조선인은 예술적 노력이 커야 할 것이다."[8]

논객은 그런 자연이 외래자에 의해 정복당하려 하므로 조선인의 모욕이 아닐 수 없거니와 '이제 그 자연의 예술다운 표현 및 그 기교 예찬에 있어서도 또한 외래자의 독단(獨檀)함을 차마 볼 수 없다'고 말한다. 하지만 예술에는 '국민적 계선(界線)'이 있을 수 없으므로 독차지하기 어려운 만큼, 조선인 작가들이 '향토의 주인'으로서 진지한 노력이 절실하다고 주장했다. 이같은 견해는 뒷날 오지호, 김주경의 조선 인상주의 및 조선미전의 조선 향토색 논의에 앞선 주장이라 볼 수 있다.

미술가들

이 무렵 김진우는 서울화단에 그 이름을 널리 떨치고 있었다. 3년 동안 징역살이를 마치고 1923년 5월에 출옥한 그에게 『동아일보』와 『조선일보』가 다투어 신년 휘호를 받아 실었다. 그 대나무가 상징하는 뜻을 퍼뜨리고자 했던 게다. 미술사학자 최완수는 다음처럼 썼다.

"이미 임시정부의 밀명을 받고 광복자금의 모금을 위해 귀국한 그의 임무를 한시도 잊은 적이 없고, 한번도 소홀히 하지 않는 생활을 계속해 간다. … 서화를 애호하는 부호 및 유력인사들이 직극 일주(一洲, 김진우)를 후원하였으니, 서울 부자 단우(丹宇) 이용문(李容汶), 개성 부자 김정호(金正浩) 등이 그 대표적인 인물이었다."[9]

김진우의 대나무 그림은 이미 창칼준법으로 지식인 사회에서 교양은 물론 민족성을 상징하는 미술품으로 기세를 드높이고 있었다. 그런데 마흔네 살의 김진우가 조선미전에 첫 응모를 했다. 〈추죽(秋竹)〉은 곧장 특선에 올랐다. 그런데 이 해에

나혜석(왼쪽)과 백남순.(오른쪽) 이들은 이미 1920년대 전반기부터 여류화가로 그 이름을 널리 떨치고 있었다. 해외 유학생으로 유화를 다루었던 탓이다.

이한복은 서예와 더불어 사군자에 대해서도 예술적 가치를 인정할 수 없으니 조선미전 분야에서 빼야 할 것이라고 주장하고 나섰다.

일찍이 조선미술 비하론을 거침없이 주장했던 이한복은 일본인 미술가들과 더불어 서예와 사군자가 '예술가치가 없다'고 주장하고 나섰다. 더구나 이한복은 조선미전에서 여전히 서예와 사군자 출품을 인정한다면 절대 조선미전에 참가치 않겠다고 선언하기까지 했다. 이같은 그의 주장과 선언은 서예와 사군자가 일본과 달리 조선 지식인 사회 및 화단에서 매우 큰 자리를 차지하고 있음을 무시하는 태도였다. 일본 관전과 다른 조선 관전의 특성을 무시한 그의 태도는 오히려 조선미전 심사위원에게 반박을 당할 정도였다. 게다가 이한복은 말 다르고 행동 달랐다. 안 내겠다고 해놓고 서예를 두 점이나 냈던 것이다.

1926년 5월, 조선 미술동네의 화제는 단연 나혜석과 백남순 두 여류화였다. 나혜석은 이미 1921년에 개인전을 열었고 그 뒤 몇 차례 글을 발표하면서 1925년, 조선미전 출품작으로 눈길을 모았지만, 백남순은 고려미술회에 참가하기 시작한 1923년부터 바람을 일으킨 것이다. 물론 그 바람은 미술동네에만 불어닥친 일이 아니라, 연극을 비롯한 문예동네에 이미 일었던 터였다.

두 여류의 활약은 매우 눈부셨다. 『동아일보』는 '여류예술가' 란의 첫 인물로 나혜석, 세번째 인물로 백남순을 골랐다.[10] 사진과 지면이 모두 커 누구의 눈길이든 끌 수 있을 정도였다. 기자는 주부로서 창작에 힘쏟는 나혜석을 '현대 일부의 부인네들에게 모범'이라고 추켜세웠으며, 백남순의 작품에 대해서는 '여성이 그렸다고 상상도 못할 만치 남성적'이라는 평가를 소개했다. 남달리 나혜석은 『조선일보』에 자신의 조선미전 특선 작품 〈천후궁(天后宮)〉에 대한 이야기를 장황하게 펼치는 글[11]을 네 차례 연재해 화제를 낳았다. 특히 글 첫머리에 자신이 '다다미 위에서 차게 군 까닭인지 자궁에 염증이 생(生)하여 허리가 끊어질 듯' 아프다고 써서 사람들을 깜짝 놀라게 했다.

해외활동

1926년 벽두를 흔든 소식은 프랑스 정부가 파리에서 여는 만국장식미술공예품박람회에서 전성규(全成圭)와 김봉룡(金奉龍)이 입상한 소식이었다. 그들은 1925년 5월, 총독부의 출품 권유를 받아들여 두 달 동안 심혈을 기울였다. 김봉룡은 〈화병〉, 전성규는 〈담배 서랍〉 〈수함(手函)〉을 일본상공성을 거쳐 응모했다. 작품은 박람회장 일본관에 자리잡았고 김봉룡은 은패, 전성규는 동패를 받았다.[12] 『동아일보』는 2면 머릿기사로 작가들의 얼굴사진은 물론 작품사진까지 실어 추켜세웠

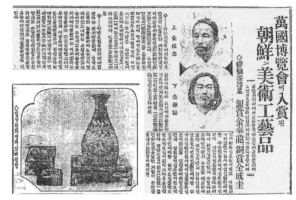

파리 만국박람회에 입상한 김봉룡과 전성규.
(『동아일보』 1926. 1. 17.)

다. 한줄기 즐거움이었을 터이다.

1926년 2월에 동경미술학교를 다니는 강신호의 작품 〈정물〉과 〈탁자 위의 과일〉 두 점이 중앙미술전람회에 입선했다는 소식이 날아들었다. 『동아일보』는 이 기사를 꽤나 크게 다루면서 중앙미술전은 이시이 하쿠테이(石井柏亭)를 비롯한 12명의 심사위원이 1942점 가운데 112점을 골라 입선시켰으며, 따라서 여기 입선한 강신호야말로 '장래가 유망'한 청년이라고 소개했다.[13] 강신호는 이것으로 조선에서 신예의 지위를 튼실하게 할 수 있었다. 강신호는 지난해에도 조선미전 4등상을 수상해 그 이름을 화단에 인상깊이 새길 수 있었다.

재력가 이용문의 후원으로 일본에 건너간 김은호와 변관식은 나란히 제1회 성덕태자봉찬미술전(聖德太子奉讚美術展)에 응모했다. 변관식은 산수화 〈상효(霜曉)〉를, 김은호는 〈승무복(僧舞服)〉을 냈다. 둘 다 나란히 입선했는데, 이 전람회엔 조선인이 딱 두 사람뿐이었다. 『동아일보』는 다음과 같이 보도했다.

"조선미술계에 명성이 자자하던 이당 김은호 씨와 소정 변관식 양씨는 미술을 더욱 연구차로, 작년 가을에 동경으로 건너가 이당 김은호 씨는 유우키 소메이(結城素明) 씨 문하에서 연구하고, 소정 변관식 씨는 코무로 쓰이운(小室翠雲) 씨 문하에서 연구 중인데, 거월 17일에 동경 상야(上野)미술관에서 연년히 하는 성덕태자봉찬 미술전람회가 개최되었을 때 김, 변 양씨가 출품하여 입선이 되었으며, 양씨가 환국하면 조선미술계에 일대 서광이 있으리더라."[14]

『동아일보』는 며칠 뒤 김은호의 입선작품 〈승무복〉을 사진 도판으로 소개했다.[15] 10월에는 김복진과 김은호, 변관식이 나란히 제7회 제국미술전람회에 응모했다. 이 때 조선 청년 응모자들이 가슴 졸였던 모습을 김은호 살아 있는 듯 회고하고 있다.

"공식 발표시간은 저녁 6시경이라 했다. 마음이 떨리고 조마조마해서 입선자 명단이 나붙는 발표장엘 나가지 못한 채 이당은 선고를 기다리는 사람처럼 하숙방에 초조하게 앉아 있었다."[16]

그처럼 초조해 하던 김은호는 입선했고[17] 1924년에 입선을 했던 김복진도 입선에 올랐다.[18] 김복진은 조소 〈입녀상〉, 김은호는 수묵채색화 〈탄금(彈琴)〉을 냈다. 하지만 활달하게 발표장에 나갔던 변관식은 낙선했다. 그런데도 변관식은 기가 죽기는커녕 동료들의 입선에 들며 기뻐하기만 했다.[19] 이들의 입선 소식을 그 때 언론은 다음처럼 썼다.

"김복진 씨의 조각이 제전에 입선되었다는 기쁜 소식이 오더니, 오늘에는 또 김은호 씨의 그림이 입선되었다는 선보가 왔다. 제전에 입선된 것이 그리 장하다고 할 것이야 없겠지마는 그래도 조선화가로 이만큼 세상에서 알아줄 만한 작품을 내었다는 것만 해도 기쁘다. 조선은 예술의 선진국이다. 이 뼈, 이 피를 받고 난 우리이니 범연할 리야 있을려구."[20]

김은호는 제전 입선 덕분에 일본 궁내성 세키노(關野) 차관의 초청으로 그의 집에서 휘호회를 열었고 500원의 돈을 벌 수 있었다. 김은호는 고마움의 뜻으로 제전 입선작품 〈탄금〉을 세키노 차관에게 보내 주었다. 다음해, 세키노는 작품을 조선총독부에 가져다 주었고 총독부는 그 작품대금으로 1000원을 보내 주었다.[21] 아무튼 김은호의 동경생활은 여러 가지 면에서 잘 풀렸다. 유우키 소메이(結城素明)의 교육을 받는 가운데 가끔 변관식을 불러내 놀거나 미술관, 박물관 따위를 다녔다.[22] 유학생들끼리 가까이 지내는 일은 자연스러웠고, 강신호와 김복진, 김은호, 변관식이 이 무렵 잘 어울렸다. 그 때 어린 강신호가 김은호에게 수묵채색화란 유채화에 처지는 것이라고 놀려댔고, 이에 김은호는 유채화 도구로 〈여인상〉을 한 폭 그려 광풍회(光風會) 공모전에 응모해 보기 좋게 입선했다. 강신호의 입을 막아 버린 것이다.[23] 그 밖에 일본에 건너가 있던 김영수가 일본서화전람회에 입선을 했는데 작품은 〈묵죽〉이었다.[24]

조선 조소예술의 확대

황실은 1926년, 경기도 양주군 금곡에 자리잡고 있는 고종황릉 옆에 순종황릉을 세웠다. 조소예술가는 아이바 히코지로(相羽彦次郎)[25]였으며 7년 전의 고종황릉 조각을 바탕삼아 또 다른 기법을 써서 전혀 다른 분위기를 연출해내고 있다.

인물 가운데 문인 얼굴 새김은, 타원형에 굳게 다문 입과 수

염, 눈썹과 코, 귀 따위가 모두 현실감을 보이고, 어깨와 팔, 손도 자연스러우며, 소매와 도포 또한 양감 및 질감 처리가 좋다. 무인은 위엄이 넘치며, 팔(八)자 수염과 어깨 및 손으로 이어지는 팔의 입체감 따위가 모두 뛰어나 보인다. 마찬가지로 기린, 코끼리, 사자, 해태, 낙타, 말 따위의 동물 돌조각들 또한 덩어리진 느낌을 바탕으로 깔끔하게 깎아내는 데 이르러 무척이나 안정감이 뛰어난 걸작이다. 미술사학자 김원용은 '서양식 현대조각의 영향을 받은 것'[26]이라고 꼬집을 정도였다. 앞선 시대의 어느 무덤 조각보다도 사람을 닮아, 김원용은 반드시 실재한 어느 사람을 모델로 했을 터라고 짐작했다.

다른 한쪽에서는 민간 조소예술 양식을 대물림했다. 누군지 알 길이 없지만, 서울을 주소로 갖고 있는 안규응(安奎應)이 1926년에 나무로 새긴 작품 〈평양부인〉을 응모해 입선했다. 안규응의 작품은 조선시대의 나무조각 양식의 긴은 뉘리께를 그대로 이은 것이다. 민간 조소 전통을 이은 것이다. 이같은 양식은 소멸했는데[27] 안규응이 1928년을 끝으로 더이상 조선미전에 응모하지 않았고 또 누구도 조선 조소예술 양식에 눈길을 주지 않았다. 불상양식까지 포함해서 그 양식이 퇴락해 갔는데 그 전통이 화단 안에서 되살아나기까지는 1930년대 김복진의 출옥을 기다려야 했다. 아무튼 1920년대 후반기에는 민간 조소예술 및 황릉 조각에서 보듯, 뛰어난 기량을 지니고 있었지만 그들은 집단을 만들거나 어떤 공모전에 작품을 응모하는 따위의 이른바 화단활동과는 담을 쌓고 있었다.

단체 및 교육

1926년 1월에는 장선희, 정희로 같은 여성미술가들이 경성여자미술연구회를 만들었다. 연구회는 회관을 마련해 경성여자미술강습원을 설치해 도화, 자수, 편물 들을 교육했으며 '여성의 직업을 장려' 하는 것을 목적으로 삼았다.[28] 이 무렵 여권운동이 활발했고 이 단체는 그러한 사회 분위기를 비추는 단체였던 것이다.

6월에 첫 전람회를 연 삭성회는 11월에 기성회를 꾸미며 야심만만한 미술학교 승격운동을 시작했다.[29] 다음해 연 제2회 회원전에 학생 작품을 중심으로 꾸민 전람회에 50여 점이 나왔으니 학생 숫자도 제법이었을 듯하다. 연구소 학생들은 다음해부터 조선미전에 응모해 입선하기도 했다.

김복진은 11월부터 중앙기독교청년학관(YMCA)의 미술과 담임교수를 맡아 남녀학생을 대상으로 교육을 시작했다. 이를 계기삼아 미술과는 설비 및 교안을 일신하고 남녀학생 주야반을 모집했다.[30]

또한 일찍이 김복진이 나섰지만 아직 새로운 무대장치 미술

가들은 나타나지 않았다. 2월 24일 저녁 종로 중앙기독교청년회관 식당에서 20명이 모였다. 지난날 토월회에 참가했다가 박승회의 독주 때문에 탈퇴한 김복진, 김을한(金乙漢) 들이었다. 이들은 새 극단 이름을 '백조회' 라 짓고 발회식을 거행했는데, 무대장치부에는 김복진, 안석주, 이승만이 참가했다.[31]

한쪽에서 일본인 미시마 세이지(三島淸次), 히사마츠 코우지(久松廣次), 히사마츠 젠페이(久松前平) 들이 나서서 조선인은 물론 일본인까지 포함하는 조선미술회를 조직하고자 했다. 그들은 70명의 명단을 만들어 놓고 전람회와 강연회 개최, 잡지 『계림정화(鷄林精華)』의 발행계획을 세웠다.[32] 하지만 3월의 전람회 계획이 이뤄지지 않은 것을 보면 이 단체는 만들어지지 못한 듯하다. 야심만만한 구상이긴 하지만 조선인이건, 일본인이건 일사불란하게 따르지 않았을 터이니, 조선화단을 만만하게 본 것이라 하겠다. 이 대목에서 조선화단 또한 두터운 갈래가지가 있음을 떠올릴 일이다. 또한 이 해에 사진가들이 모여 경성사진사협회를 결성했다.

미술관

야나기 무네요시는 10월 17일에 자신이 수집하여 경복궁 안 집경당(楫敬堂)에 두었던 조선시대 미술품을 일부 초청인사들에게 관람케 했다. 야나기 무네요시는 그 자리에서, 이 작품들을 일본으로 가져가 전람회를 열고 조선미술을 소개하겠다고 밝혔다.[33]

전람회

1926년 1월에 출범한 경성여자미술연구회 강습소 학생들의 작품전람회가 열렸다. 2월 26일부터 강습소에서 열린 이 전람회에는 학생들의 자수와 수예 작품 40여 점이 나왔다.[34]

1월에 청도에서 전형윤(全亨胤),[35] 김해에서 배우죽(裵又竹) 서화전이 열렸고,[36] 군산에서는 황용하 4형제가 서화전을 열었으며,[37] 영산, 경산에서도 서화전이 열렸다. 2월에도 배우죽이 밀양에서 서화전을 열었으며, 8월에는 개성에서 박응창(朴應昌) 개인전,[38] 11월에는 평양에서 황용하 개인전,[39] 12월에는 마산에서 황용하 개인전이 이어졌고,[40] 진영에서 전창호(全昌鎬) 서화 개인전이 열렸다.[41] 집단전으로는 7월에 김천에서 소년서화전람회,[42] 10월에 이리에서 서화전람회가 열렸다.[43]

기인으로 알려진 최기남(崔基南)이 성진(城津) 지역에서 서화전과 강연회를 열어 화제로 떠올랐다. 1926년 8월 29일 성진 공립보통학교 강당에서 열린 이 행사에는 오직 소나무 껍질과 잎만 먹는 최기남에 대한 관심 탓에 100여 명의 청중

이 몰렸다. 매년 6월에 대두(大斗) 2두(斗)를 준비해 일 년 동안 먹는다는 최기남은 채식도 폐지하고 공기만으로 살겠다는 계획을 밝혔다.[44] 최기남은 9월, 청양에서 개인전을 열었다.

박명조 개인전 9월 23일부터 27일까지 대구 교남기독교청년회관에서 박명조(朴命祚)가 개인전을 열었다.[45] 스무 살의 이 젊은 청년은 1923년에 열린 제2회 교남서화연구회전에 〈초추(初秋)〉밖 5점을 선보인 바 있었고 또 이 무렵 대구지역 일본인 화가들이 연 전람회에 출품하기도 했다.

제1회 삭성회전 7월 23일부터 27일까지 천도교 평양 종리원(宗理院) 안에 있는 평양 삭성회 회화연구소에서 제1회 삭성회 미술전람회가 열렸다. 출품작품은 50여 점에 이르렀고, 첫날 관객은 700여 명이었으며[46] 매일 1000여 명에 이를 정도로 눈길을 모았다. 특히 작품들이 제법 많이 팔려나갔다.[47] 작품은 대개 연구소 학생들의 것이며, 참고품으로 평양화가들의 작품을 내걸었다.[48]

제6회 서화협회전 『조선일보』는 1926년 3월 8일자에 제6회 협전 예고기사를 내보내면서 "회원은 물론이요 기타 일반으로도 서화에 조예나 취미가 깊은 이는 다수히 출품해 주기를 바란다더라"고 썼다.[49] 이어 24일자에는 23일 아침부터 작품 진열에 바쁜 협전 소식을 전하면서, 시간은 오전 10시부터 오후 5시까지라고 친절하게 안내했다.[50]

1926년 3월 24일 오전 10시부터 28일까지 5일 동안 보성고보 강당에서 제6회 서화협회전람회가 열렸다. 하층 1-2실에는 서예 및 사군자 분야, 상층 3실에는 유채수채화 분야, 4-6실에는 수묵채색화 분야를 전시했다. 입장료는 10전이었다. 출품작은 서예 19점, 사군자 8점, 유채수채화 50점, 수묵채색화 40점 등 모두 117점으로 지난해보다 30점 가까이 늘었다.[51]

『조선일보』는 "협회 부속 서화학원 학생의 작품이 많다"[52]고 소개하면서 출품작가들 가운데 눈길을 끈 이들을 다음처럼 소개했다.

"성당 김돈희의 글씨, 관재 이도영의 그림은 물론 동양화에는 무호 이한복, 청전 이상범, 춘전 이용우, 심산 노수현 등 제씨의 역작과, 서양화에 춘곡 고희동, 심영섭, 장석표 등 제씨의 그림이 더욱 눈에 띄어 뵈이었다."[53]

개막 첫날 오후 세시까지만 500여 명의 관람객이 몰려드는 성황을 보였음에도 이도영은 『조선일보』와의 대담에서 "기능 조예에 있어서도 촉진된 성적이라 할 수는 없으나, 적이 진보

향상되었음은 사실이다. 물론 사계의 뜻깊은 재사들을 과거에 있어 완전히 배양하였다 하면 이 이상의 효과를 얻었을 줄로 안다. 그러나 오직 우리의 힘이 부족함인지 정성이 없음인지는 모르되 여러 가지가 생각하는 바와 같이 되지 아니하여 실로 통탄[54]스럽다고 탄식했다. 쓸쓸함이 배인 서화협회의 주도자 이도영의 서글픔에 대한 격려성 응답이 며칠 뒤 나왔다. 『조선일보』는 다음처럼 썼다.

"예술 없는 사회는 쓸쓸하다. 그러나 건조한 사회는 예술의 싹을 기르기에 아주 부적(不適)한 곳이다. 사람들에게 여유가 있고 사회생활에 윤택이 없이는 찬란한 예술의 꽃이 그곳에 필 수 없는 것이다. 지금 우리의 생활에는 여유가 없고 우리 사회에는 윤택이 없다. 모처럼 발아된 예술의 싹도 여하간 시들기 쉬운 것이다. 이 불리한 형세 중에 있어서 서서(徐徐)하나마 순조(順調)의 장성을 보게 되는 우리 반도의 예술은, 그 이면에 이를 위하여 노력하는 많은 희생자가 있음을 알 수 있는 것이다. 오인은 이 기회를 당(當)하여 차등(此等) 숨은 희생자의 노(勞)를 다(多)타 하며 일후(日後) 배전의 노력을 바라는 바이다."[55]

조선미전 제도 변화 제5회 조선미전의 가장 큰 변화는 1등부터 4등까지 등급제 입상제도를 특선제 입상 제도로 바꾼 것이었으며, 참여 제도의 도입이었다.

무감사 제도를 규정하고 있는 제3조의 지난해까지 내용은 심사위원장이 감사가 필요없다고 인정한 자 및 전회에서 1등 입상한 자의 작품을 무감사로 한다는 것이었다. 개정안은 무감사 대상을, 첫째, 조선미술 심사위원회 위원장이 감사가 필요 없다고 인정한 자의 작품, 둘째, 조선미술 심사위원회의 위원 또는 위원이었던 자의 작품, 셋째, 앞회 특선한 바가 있는 자의 작품으로 바꾸었다. 응모자의 자격 규정조항인 제7조는 조선에 본적이 있는 자 또는 전람회 개회까지 계속하여 6개월 이상 조선에 거주한 자인데, 여기에 위 두 경우의 무감사 작가에 대해 제한하지 않는다고 단서조항을 붙였던 것이다. 그리고 참여제도 도입은 평의원 설치규정 제6조를 '평의원 및 참여를 설치한다'로 바꿔 참여제도를 신설했다. 참여란 '특선한 바 있는 자 가운데 조선총독이 촉탁'하는 작가 우대제도였다. 또 규정 제24조에 1-4등의 등급제 및 제4장 선등 포상 관련규정을 바꿔, 진열품 가운데 우수한 것을 특선으로 하며, 단순 포상규정을 '특선 및 포상'으로 바꾸었다. 총독부는 이러한 내용을 5월 6일자 총독부 고시 제149호로 공포했다.

제5회 조선미전 총독부는 1926년 4월 7일자 고시를 통해,

제5회 조선미전은 5월 15일부터 6월 4일까지 남산 왜성대(倭城臺)에 자리잡은 총독부 구청사에서 열 것을 공고하면서, 출품원서와 해설서를 4월 16일부터 25일까지 제출할 것과, 작품은 5일부터 7일 사이에 총독부 구청사 내 선전사무소로 낼 것도 함께 고시했다.[56]

이어 총독부는 1926년 5월 1일자 관보를 통해 조선미전 위원들을 임명했다. 조선미전 사무관 아타치 보우지로우(安達房治郎)를 파면하고 새로 나카무라 토라노쓰케(中村寅之助)와 코지마 타카노부(児島高信)를 임명했으며, 평의원으로는 이황실 사무관인 쓰에마츠 쿠마히코(末松熊彦)와 와다 이치로우(和田一郎)를 임명했다.

심사위원으로는 동경미술학교 교수 유우키 소메이와 지난해 심사를 맡았던 츠지나가, 미나미 쿤조우, 그리고 타구치 모이치로우(田口茂一郎) 및 이도영, 김돈희, 김규진을 임명했다.[57]

1926년 5월 11일 아침 11시, 총독부 기자실에서 조선미전 입선자 발표가 있었다. 무감사 70점을 포함해 모두 862점 응모에 268점이 입선에 올랐는데, 이 숫자는 지난해에 비해 38점이 늘어난 것이다. 분야별로는 수묵채색화 44점, 유채수채화 120점, 서예 38점, 사군자 19점, 조소 8점이었다.[58] 조선인 무감사 입선자는, 수묵채색화 분야에 이영일의 〈봄빛〉, 이상범의 〈첫겨울〉 외 1점, 그리고 유채수채화에는 이승만의 〈경성 풍경〉 외 2점, 나혜석의 〈천후궁〉 외 1점, 손일봉의 〈풍경〉 외 2점, 강신호의 〈의자〉 외 2점이었다. 조소 분야에서는 김복진의 〈여(女)〉가 무감사였고, 서예 분야에서는 이정만, 유창환, 김진민, 김규진, 김돈희, 사군자 분야에서는 배효원, 황용하, 이병직, 김희순, 김규진 들이었다.[59]

이어 13일 오전에 특선작품을 발표했다. 수묵채색화 분야 6명의 특선자 가운데 조선인은 이상범, 노수현 두 명이었고, 유채수채화 분야 11명의 특선자 가운데 조선인은 손일봉과 나혜석, 강신호 세 명이었으며, 조소 분야 2명의 특선자 가운데 김복진이 특선에 올랐다. 글씨는 모두 3명 가운데 김진민이, 사군자는 단 한 명이었는데 조선인 김진우가 특선에 올랐다.[60]

총독부는 5월 13일 오전 10시부터 오후 4시까지 각 신문사 기자들을 초대 관람케 하고, 14일에는 사회 유지들을 초대 관람케 했다.[61] 15일 오전 9시부터 일반 공개하기 시작한 조선미전은 어른 20전, 어린이 및 학생, 군인에게는 10전씩 받았다.[62] 첫날인 15일의 관객은 1614명, 16일에는 3742명이었다.[63] 폐막을 사흘 남겨둔 6월 2일까지 입장객 수는 31876명에 이르렀다.[64] 이 숫자는 지난해에 빗대 6500여 명이 늘어난 것이다.

지난해부터 실시하던 즉매제도에 따라 올해엔 50여 점이 팔려나갔다. 창덕궁 황실과 경성대학 및 각 전문학교, 은행, 회사에서 사간 것인데, 그 가운데 황실에서는 조선인의 작품을

사지 않은 채 모두 일본인의 작품 4점을 샀고, 사이토우 총독은 김진우의 〈추죽(秋竹)〉과 두 명의 일본인 작품, 유아사 총감은 강신호의 〈의자〉와 두 명의 일본인 작품을 사갔다.[65] 그밖에 일본 궁내성에서는 노수현의 〈고사영춘(古舍迎春)〉, 이창현의 〈정물〉을 사갔다.[66]

이번 조선미전에서는 김진우와 노수현, 이상범, 이창현, 손일봉, 나혜석, 강신호, 김복진 들이 눈길을 끌었다. 『매일신보』는 '조선혼의 오뇌도 싣고, 남산에 전개된 미술의 전당' 이란 요란한 제목 아래 화려한 수식을 들춰 가며 「특선 화보」[67]라는 연재란을 마련해 작품사진을 도판으로 연재하는 열성을 보여 대중의 관심을 이끌어 갔다.

이 해에 눈길을 끈 것은 조소 분야에서 김복진이 무감사 입선에 올랐다는 점이다. 뿐만 아니라 안규응과 김복진의 제자 양희문, 장기남 들도 한꺼번에 응모해 입선했다. 그 밖에 남다른 소식은 사군자 분야에 여성화가들인 오홍월과 방무길, 그리고 유채화 분야에 백남순의 입선 사실이었다. 『매일신보』는 백남순의 사진을 시원스레 실어놓아 눈길을 모았다.[68] 심사를 마치고 학무국 히라이(平井) 과장은 다음처럼 말하고 있다.

"이번 전람회의 출품 성적은 일반적으로 양호하여 심사위원들도 괄목상대로 진보됨을 자탄하였습니다. 나의 눈으로 볼지라도 연년히 진보되어 금년에는 현저히 좋은 성적을 얻었습니다. 같은 사람으로도 해마다 출품한 성적을 볼지라도 각별 진보되었고 또 신진 서화가가 다수히 나오게 된 것과 그 출품한 서화에 정력과 참된 취미가 많이 포함된 것이, 은연히 드러나는 것이 많은 것은 무엇보다 기쁜 일이올시다."[69]

조선미전 비평 김복진은 지난해에 이어 또 한 차례 회오리를 일으켰다. 나혜석의 작품을 꾸짖는 가운데 작가의 자궁병을 거론했던 탓이다.[70] 그에 앞서 나혜석은 조선미전에 출품한 자신의 작품에 관해 긴 글을 발표하면서, 글 첫머리에 스스로 자궁병을 거론했으니 빌미를 준 셈이다. 나혜석은 글 첫머리에 다음처럼 썼다.

"다다미 위에서 차게 군 까닭인지 자궁에 염증이 생기어 허리가 끊어질 듯이 아프고 동시에 매일 병원에 다니기에 이럭저럭 겨울이 다 지나가고 봄이 돌아오도록 두어 장밖에 그리지를 못하였다."[71]

김복진은 이러한 나혜석의 고백을 상기하면서 그럼에도 불구하고 화필을 붙잡는다는 데 대해 그림의 졸렬 시비를 떠나 호의를 갖고 있다고 썼다. 물론 나혜석의 작품이 박진력이 부족하며 무력한 작품이라고 혹평을 한 다음의 발언이었다. 이에 화가 치민 나혜석은 여러 사람들이 모인 자리에서 김복진에게 거센 욕설을 퍼부어댔다. 이처럼 이어지는 사건을 통해 김복진은 매서운 비평가로 이름을 떨치기 시작했다. 또 김복진은 조선미전 서예 사군자 분야 폐지운동을 펼쳤던 이한복의 작품에 대해 거세게 꾸짖었으며, 동연사 이후 새로운 분위기를 주도해 나간 이상범과 노수현의 작품을 높이 평가했지만, 샛별처럼 나타난 신예 강신호의 작품을 비롯해 대부분의 작가들에 대해 칼을 휘둘렀다.

문외한이란 필명을 쓴 논객도 이상범과 노수현을 높이 평가했으며, 특히 사군자에서 '해강(김규진)의 전성시대는 갔다' 고 선언하는 가운데 김진우의 시대가 왔음을 설파하는 긴 비평[72]을 발표했다. 문외한은 백남순의 〈정물〉은 '색채가 통렬하고 윤곽이 또렷한' 작품이며, 나혜석의 〈천후궁〉은 배치와 윤곽이 정돈되었고 또한 단조로운 색채를 잘 배치한 수완이 뛰어나 '거연(巨然) 노숙한 풍' 이 있다고 추켜세웠다.

또한 운파생이란 필명의 논객이 조선미전 비평을 발표하자 곧장 이용식이란 논객이 반론 형식을 갖추면서 작가 및 작품 비판에 나섰다.[73] 먼저 운파생은 수묵채색화 분야에 대해 매섭게 꾸짖었다. 특히 그는 화살을 이도영에게로 겨눴다.

"동양화부는 2회, 3회가 좀 나았으며 4회와 금회는 일회와 별무한 생각이 난다. 작가의 노력이 적은 탓이냐, 심사원의 부주의냐. 물론 양방에 흠점(欠點)으로 안다. 금회 동양화부는 참으로 눈을 가지고 볼 수가 없었다. 기가 막혀 평도 하기 싫었다. 단지 심사원의 심리와 그의 얼굴이 한 번 보고 싶다.

조선을 개발시키고 조선의 미술을 향상시킬 마음이면 그토록은 아니하였겠지. 더욱이 조선 심사원으로 있는 이도영 씨는 조선의 정경(情境)을 알고 정도(正道)를 짐작하련만 너무나 심하였고 경솔히 취급하는 것 같았다."[74]

또한 앞선 비평가들과 달리 운파생은 이상범에 대해 필력과 수완은 있지만 '예술적 가치가 없는 그림이요 생명이 없는 작품' 이라고 꾸짖으면서, 특선을 준 심사원의 정신이 이상하다고 비꼬았다. 노수현에 대해서도 '고목 산천과 인가가 조화' 롭지 못하며 '단지 수공품과 같이 필선과 손으로 그린 것이지 두뇌로 그린 것이 아니' 라고 가리키면서 특선이란 이름이 좋다고 야유를 가했다.

이같은 운파생의 비판을 가리켜 이용식은 비평가의 태도를 거론하면서, 정신 이상이라니 '남의 인격을 너무나 고려치 않는 것이 아니냐' 고 물었다. '선배에 대해 경솔하다고 혹평하는 것은 너무도 당돌하다' 고 예의를 잣대로 들고나선 것이다. 이

처럼 활력 넘치는 논쟁이야말로 미술동네의 분위기를 보여주
는 것이다.

서예 사군자부 폐지론 조선미술전람회가 열리기 앞서 기묘
한 사건이 벌어졌다. 이한복과 카토우 쇼우린(加藤松林), 카타
야마탄(片上坦, 堅山坦)을 비롯해 모두 20명의 미술인들이 모
였다. 서예와 사군자는 '예술의 가치가 없으므로' 조선미전 출
품자격을 인정하지 못하겠다고 합의한 이들은, 앞으로 개최할
전람회에 출품하지 않겠다고 다짐한 뒤, 총독부 학무국에 진정
서를 제출할 것과, 앞으로 조선미전에 절대로 출품하지 않겠다
는 결의를 했다.[75]

총독부가 이런 진정을 받아들이지 않아 여전히 서(書) 및
사군자부가 있었다. 그러나 지난해 응모 점수가 서예 198점,
사군자 105점에 입선이 서예 50점, 사군사 33점이었던 네 잇
대보면, 올해 응모 점수는 서예 175점, 사군자 86점으로 줄었
다. 마찬가지로 입선은 서예 38점, 사군자 19점으로 줄었다. 사
군자 폐지론의 영향에 따른 것이다.

이한복을 비롯한 몇몇이 내세운 서예 사군자부 폐지론은 뒷
날 영향을 끼쳐 끝내 폐지에 이르렀다. 그런데 폐지운동에 앞
장 섰던 이한복은 애초 결정과 달리, 곧장 두 점의 서예작품을
응모해 입선했다. 또 일본인 카타 야미탄(堅山坦)은 수묵채색
화 분야에서 특선, 이한복은 입선을 해 비아냥을 샀다. 아무튼
이 분야를 폐지하자는 것은 서예 사군자의 예술가치를 깎아
내리고, 사군자와 서예만 하는 미술가들의 활동무대를 앗으려
는 것이다. 또 그런 발상은 서구 근대주의 미술사상을 비좁게
헤아려 자기 민족의 고유한 미술전통을 낮추는 의식에서 비롯
한 것이다. 게다가 항일 의병투쟁가이자, 감옥에서 배워 창칼
죽법을 개창한 김진우가 사군자부에서 〈추죽(秋竹)〉으로 처음
특선을 했고, 그같은 사군자 양식이 지식인 사이에서 민족을
상징하는 징표였음을 이한복이 모를 리 없었을 것이다. 아무튼
사군자 응모 작품은 크게 줄고, 더구나 입선작은 수감사 8점과
무감사 10점으로 줄어들었다. 이같은 상황에 대해 심사원들은
다음처럼 말했다.

"사군자가 이와 같이 격감됨은, 전번 사군자 폐지론으로 문
제가 분운(紛紜)하였던 관계인 줄로 생각합니다. 조선에 있어
서는, 사군자를 그렇게 천대할 수가 없는 것은 누구나 부인할
수가 없을 것인데 그와 같이 여러 가지 문제가 있어서 마침내
이와 같이 출품 점수가 감소된 것은, 우리 예술계를 위하여 실
로 유감 천만이외다."[76]

이처럼 사군자에 대한 논의가 떠들썩한 가운데 문외한은 사

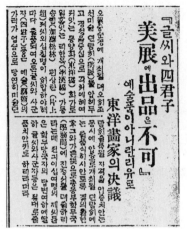

조선미전 서예 및 사군자
폐지 움직임.(『조선일보』
1926. 3. 16.) 일본에 비해 조선이
우위에 있는 서예 사군자의
예술가치를 깎아 내리고,
사군자와 서예만 하는
미술가들의 활동무대를
앗으려는 뜻이 숨은 것이었다.

군자 또는 산수화에 대해 화제(畵題)와 관련해 시비를 걸었
나.[77] 문외한은 그림 속의 화제라는 것이 실로 문인화가들의 여
기(餘技)에서 나온 것인데, 전문화가들이 스스로는 전문화가
란 소리를 듣기 싫어서 여기화가 흉내를 내려다 보니 요란해
졌다고 꼬집고, 사군자에 긴 화제를 써 넣는 풍조를 꾸짖었다.
특히 문외한은, 자연의 풍경에까지 이러한 화제를 넣는 데 대
해, 그림에서 제일 중요한 곳에 이름이나 시(詩) 구절을 써 넣
는 것이야말로 '심미세계'를 파괴하는 '버릇없는 태도'라고
나무랐다.

1926년의 미술 註

1. 김복진,「조선역사 그대로의 반영인 조선미술의 윤곽」,『개벽』, 1926. 1.
2. 삼미회와 창미사는 어떤 단체인지 알 길이 없다.
3. 김복진,「조선역사 그대로의 반영인 조선미술의 윤곽」,『개벽』, 1926. 1.
4. 김복진,「신흥미술과 그 표적」,『조선일보』, 1926. 1. 2.
5. 제5회 미전 개회,『조선일보』, 1926. 5. 14.
6. 김복진,「조선역사 그대로의 반영인 조선미술의 윤곽」,『개벽』, 1926. 1.
7. 최열,「최초의 근대 조각가 김복진의 미술이론」,『월간미술』, 1994. 9 참고.
8. 제5회 미전 개회,『조선일보』, 1926. 5. 14.
9. 최완수,「일주 김진우 연구」,『간송문화』 40호, 한국민족미술연구소, 1991, p.50.
10. 여류예술가 나혜석 – 그림을 그리게 된 동기와 경력과 구심,『동아일보』, 1926. 5. 18: 여류예술가 백남순 – 화폭을 펴고 붓을 든 그가 제일 행복된 때,『동아일보』, 1926. 5. 22.
11. 나혜석,「미전 출품 제작 중에」,『조선일보』, 1926. 5. 20-23.
12. 만국 박람회에 입상된 조선미술 공예품,『동아일보』, 1926. 1. 17.
13. 미술학교 1년생이 상야(上野)미전에 입선,『동아일보』, 1926. 2. 24.
14. 양씨 출품 입선,『동아일보』, 1926. 5. 6.
15. 조선미술계의 명성이 자자하던,『동아일보』, 1926. 5. 13.
16. 김은호 지음, 이구열 씀,『화단일경』, 동양출판사, 1968, p.99.
17. 김은호 씨〈탄금〉입선,『매일신보』, 1926. 10. 14.
18. 김복진 씨의〈입녀상〉당선,『매일신보』, 1926. 10. 13.
19. 김은호 지음, 이구열 씀,『화단일경』, 동양출판사, 1968, p.100.
20. 붓방아,『매일신보』, 1926. 10. 14
21. 김은호 지음, 이구열 씀,『화단일경』, 동양출판사, 1968, pp.103-106.
22. 김은호 지음, 이구열 씀,『화단일경』, 동양출판사, 1968, pp.103-105.
23. 김은호 지음, 이구열 씀,『화단일경』, 동양출판사, 1968, pp.107-108.
24. 신진화가 김영수 군 일본서화전람회 입선,『동아일보』, 1926. 1. 15.
25. 1926년 11월에 제작 의뢰. 1927년 5월, 5분의 1 크기의 모형으로 만듦, 1928년 봄, 이주기 행사, 영친왕 참배 거행, 설치 완료. 이순우,「순종왕릉석물은 일본조각가의 작품」,『오마이뉴스』, 2003. 4. 8.
26. 김원용,「조선조 왕릉의 석인 조각」,『한국미술사연구』, 일지사, 1987, p.226.
27. 조소에서는 고유의 조선 조소예술 전통양식이 20세기 화단 안으로 대물림되지 못했다. 1925년, 조선미전에 응모해 자소상〈3년 전〉으로 3등 입상한 동경미술학교 졸업생 김복진과, 누군지 알 길이 없었지만 평양 주소지를 갖고 있던 전봉래(田鳳來)는 모두 서구 근대주의조소를 배운 이들이었다. 또한 김복진은 미술연구소를 차려 제자들에게 서구 근대주의조소를 교육, 1926년에는 양희문(梁熙文)과 장기남(張寄男)이 조선미전에 머리 모습을 응모해 입선하도록 이끌었다.
28. 새로 조직된 경성여자미술연구회,『조선일보』, 1926. 1. 25.
29. 평양 삭성회연구소 미술학교 승격운동,『조선일보』, 1926. 11. 1.
30. 중앙기독청년 미술과 확충,『조선일보』, 1926. 11. 2.
31. 신극운동 – 백조회 조직,『동아일보』, 1926. 2. 26.
32. 조선미술회 새로이 조직,『동아일보』, 1926. 1. 18.
33. 이조미술,『동아일보』 1926. 10. 20.
34. 여자미술학원 제일회 전람회,『동아일보』, 1926. 2. 28.
35. 서화전람 호황,『동아일보』, 1926. 1. 8.
36. 서화전람회 성황,『동아일보』, 1926. 1. 11.
37. 황씨 사형제 서화전람 개최,『동아일보』, 1926. 1. 28.
38. 개성 전람 성황,『동아일보』, 1926. 8. 23.
39. 미산 서화전람,『동아일보』, 1926. 11. 28.
40. 서화대가 황미산 전람 성황,『동아일보』, 1926. 12. 11.
41. 전창호 씨 서화회,『동아일보』, 1926. 12. 15.
42. 청양 일기자,「소년서화전람회를 보고」,『동아일보』, 1926. 7. 15.
43. 서화전람회 성황,『동아일보』, 1926. 10. 27.
44. 송엽만 식하는 최기남 씨 강연,『동아일보』, 1926. 9. 2.
45. 개인 미술전람,『동아일보』, 1926 9. 25.
46. 삭성회 제1회 회화전람회,『조선일보』, 1926. 7. 25.
47. 회화전람 성황,『동아일보』, 1926. 7. 30.
48. 평양회화전람,『동아일보』, 1926. 7. 20.
49. 서화협회전람회,『조선일보』, 1926. 3. 8.
50. 서화전 진열 분망,『조선일보』, 1926. 3. 24.
51. 전개된 예술의 궁전,『조선일보』, 1926. 3. 25.
52. 서양화가 반수 이상,『조선일보』, 1926. 3. 26.
53. 서양화가 반수 이상,『조선일보』, 1926. 3. 26.
54. 전개된 예술의 궁전,『조선일보』, 1926. 3. 25.
55. 서화전람회,『조선일보』, 1926. 3. 26.
56. 조선미술전람,『조선일보』 1926. 4. 7.
57. 미전 위원 임명,『동아일보』, 1926. 5. 6.
58. 제5회 미전,『동아일보』, 1926. 5. 12.
59. 제5회 조선미전 입선작품 발표,『조선일보』, 1926. 5. 12.
60. 미전 특선품,『동아일보』, 1926. 5. 13.
61. 작품 진열을 마친 조선미술전람회,『조선일보』, 1926. 5. 13.
62. 조선미전 특선 발표,『조선일보』, 1926. 5. 13.
63. 1일 입장 3천,『조선일보』, 1926. 5. 18.
64. 미전 입장자 3만2천,『조선일보』, 1926. 6. 3.
65. 조선미전 폐회,『조선일보』, 1926. 6. 5.
66. 미전 특선품,『조선일보』, 1926. 6. 3.
67. 조선혼의 오뇌도 신고,『매일신보』, 1926. 5. 14.
68. 제5회 미전 입선발표,『매일신보』, 1926. 5. 12.
69. 괄목상대,『매일신보』, 1926. 5. 14.
70. 김복진,「미전 제오회 단평」,『개벽』, 1926. 6.
71. 나혜석,「미전 출품 제작 중에」,『조선일보』, 1926. 5. 20-23.
72. 문외한,「미전 인상」,『조선일보』, 1926. 5. 14-22.
73. 운파생,「제5회 미전을 보고」,『동아일보』, 1926. 5. 18-21: 이용식,「운파 군의 '미전을 보고'를 읽고」,『동아일보』, 1926. 5. 26-28.
74. 운파생,「제5회 미전을 보고」,『동아일보』, 1926. 5. 18-21.
75. 글씨와 사군자 미전에 출품은 불가,『조선일보』, 1926. 3. 16.
76. 사군자 격감,『조선일보』, 1926. 5. 12.
77. 문외한,「미전 인상」,『조선일보』, 1926. 5. 14-22.

1927년의 미술

이론활동

1927년에 있었던 몇 가지 지적 탐색은 첫째, 김용준이 시작한 프로미술 논쟁, 둘째, 민족 자아 탐구로서 전통 및 서구미술을 둘러싼 생각, 셋째, 향토성론이다. 특히 동경미술학교 재학생인 김주경의 글은 당대의 전문비평가로 자리를 잡아나가던 김복진과 안석주의 비평에 대한 공격이라는 점에서 눈길을 끌 만했다.

상황과 문제의식 1927년 새해 벽두에 김복진은 지난 한 해 동안 문학동네는 진리 모색과 경쟁을 통해 '의식적이고 목적적이며 전초적(前哨的)인 기치'를 들 정도로 활발한 발전을 보았으나, 미술동네는 불행히도 '미망한 미의 왕국, 주초(柱礎) 없는 신기루가'[1] 휩쓸고 있다고 가리켰다. 김복진은 그 미의 왕국에 대해 다음처럼 썼다.

"그러나 예술왕국의 인간은 흐르는 환경에서 역류를 몽상하고 추박기(推迫機)의 방향을 바꿔 버리고 있다. 모순된 유동(有動). 이것이 예술가의 소위 제일감(第一感)의 표현이며, 미의 왕국의 자극이며, 예술의 영원성이라고 절규하는 것이다. 나무 뿌리로서 바위 틈으로 흘러내리는 한 줄기 물이 단풍나무 숲속으로 숨어지기도 하고, 산모퉁이를 아로새기기도 하며, 언덕에서 떨어져 폭포도 이루고, 자갈 위로 굴러서 가는 내도 되는 것이다."[2]

이어서 김복진은 식민지 조선이란 환경에서 꿈꾸는 예술의 몽상을 꾸짖고 조선화단에 대해 다음처럼 써내려갔다.

"그러면 조선화단은 어떻다 하랴. 누차 부언한 바와 같이 봉건시대의 유물에 지나지 못하여, 생활인식이나 생활창조에 이렇다는 근거있는 창의가 없을 뿐더러, 시대적 골동인 문인화 내지 남화로 허망한 근역(根域)을 삼고, 자기 존대와 자기 도취에 미몽이 깊을 뿐이다. 다시 몇 개의 미술청년군이 없지 않

으나 이 역(亦) 중독성 환상과 ○○성(○○性) 예술가적 소질이 농후함에야 무엇을 말하리오. 그러니 이 사람네의 1년간 업적이라고 있어 실리(實利) 만무일 것이며 '힘'이 없고, 반성이 없는 이네의 집단이 화단에 무슨 공과가 있을까 보냐."[3]

이것은 앞선 시대의 조선미술 비하론에 이어져 있는 조선화단 비판이다. 다만 김복진은 예술지상주의 비판에 무게를 주었다는 점이 다르다. 김복진은 "신화로부터, 종교로부터, 궁정으로부터 끌고 내려온 예술-미술을 새로이 한 계단만 끌고 갈 용력(勇力)이 있느냐, 없느냐. 이를 화단인에게 묻는다"[4]고 썼다. 이같은 문제의식은 앞선 시대의 전망 잃은 이들의 조선미술 비판과 다른, 자기 성찰이라 하겠다.

한 달 뒤, 이같은 높이에서 김용준 또한 조선의 특수 환경을 거론하면서 화가들을 매섭게 꾸짖었다.

"조선미전에 아부적 출품깨나 하고, ×××의 심사에 더없는 만족을 느끼는 회가 제군… 오늘날 조선학단을 위하여 무엇 하나 건설해 놓은 것이 있는가. 그렇다고 그들이 개인적으로 한 무슨 사업이 있는가. 나는 아직까지 유○이나마 그네의 사업의 하나를 보지 못하였다. 다시 힐향(詰向)하노니 그대들은 말하자면 선배연하는가 그래서 은둔해 있느냐 말이다. 그렇지 않으면 화가생활을 단념하였나 또는 그대네의 재질을 새삼스럽게 의심하는 셈인가. 그대들은 회화예술을 한 유희물로 알아 왔던가. 그리하여 많은 '프로'의 육혈(肉血)로 된 금전(金錢)을 썩혀가면서 다만 '심심하니까' 유희기분에서 그대들이 사오 년간이나 동미교(동경미술학교)에서 수양을 한 것인가. 그대네가 넘어져 가는 조선을 목전에 보면서, 많은 빈민계급의 기한(飢寒)에 우는 참상을 보면서, 그리고도 시대를 알지 못하고, 자가향락과 아편중독자의 심리로 현실을 도외시하고 은둔하는 것이 가(可)할 줄로 짐작하는가. 그대네가 만일에 오관을 가진 사람들이라면 반드시 불원(不遠)한 시일에 옹고(甕固)한 '프롤레타리아 화단'을 기성(期成)하리라고 나는 예언한다."[5]

이러한 질문에 대한 답변은 이 해를 화려하게 장식한 프로미술 논쟁이었다. 동경미술학교 재학생이던 김용준이 나서서 김복진이 이끌고 있던 국내 프로미술운동에 대해 비판하는 것을 시작으로 이뤄진 이 논쟁은 우리 미술사의 정신사와 미학 단계를 하나 더 올려 놓는 것이었다. 이 논쟁은 식민지 조선화단에 프로미술론을 또렷이 새겨 놓았으며, 민족주의이념과 지향을 굳세게 뿌리 내리도록 영향력을 행사했고, 더불어 이미 자리잡고 있었던 예술지상주의 이념을 반석 위에 올려 놓는 계기였다. 특히 이런 지적 모색은 어느 경향을 막론하고 민족 자아와 정체성에 대한 비판과 성찰을 꾀하도록 이끌었다. 그것은 매력이 넘치는 지적 탐험이었으며, 우리 미술을 새 단계로 올려 놓는, 이른바 서구 자본주의와 사회주의의 접점에 우리가 들어서기 시작했음을 알려 주는 나팔소리였다. 이를테면 근래 조금씩 튀어나오던 일본색 비판 및 조선 특색 강조론이 올해 들어 드세찬 목소리로 뿜어져 나왔으며, 서예 및 사군자 부정론에 대한 긍정론의 출현, 동연사와 고려미술회의 뒤를 잇는 창광회와 영과회의 또렷한 자기 주장, 그리고 어느 때보다도 거센 목소리로 조선미전을 꾸짖는가 하면, 심지어 일부 화가들이 낙선파전람회를 열기도 했던 것이다.

프로미술운동론　1927년 5월, 김복진은 「나형선언초안」[6]을 발표했다. 이 글은 프로예맹의 방향전환을 주도해 나간, 조직 서열 제1위의 중앙위원 김복진의 미술운동론이다. 김복진의 미술운동이론은 계급성, 의식투쟁성, 정치성을 원리로 삼았다.

"우리들은 오늘의 계급 대립의 사회에 있어 예술의 초계급성을 부정한다. …그러므로 예술운동의 집단적 행동이 의식투쟁의 ○○○으로… 우리들은 이와 같은 예술에 있어서 정치적 성질을 거세하는 과오를 지양하지 않으면 안 된다."[7]

또한 김복진은 그같은 예술이 계급운동과 통일성을 유지해야 하며 따라서 예술운동은 조직운동의 형태를 지녀야 한다고 주장했다.

"다시 말해 예술운동이란 전민족적이고 전계급적인 운동에 복무하는 하나의 가지, 하나의 날개이며, 그 예술운동의 일 분야가 형성예술, 다시 말해 미술운동이라는 것이다."[8]

또한 김복진은 미술운동이란 계급 각성을 꾀하는 투쟁, 예술지상주의와의 투쟁, 문화주의와의 투쟁으로 파악했으며, 여기에 알맞는 창작방법으로서의 미술은 '비판미술'이라고 주장했다. 김복진이 주장하는 비판미술의 정체는 또렷하지 않으나

"그 때 반제반봉건 풍자화들이 숱하게 발표되고 있었음을 떠올리면 그것이 대체적으로 사실주의의 비판적 경향을 뜻하는 것"[9]으로 볼 수 있겠다. 이같은 비판미술 창작방법론은 완전한 프로미술의 구현이 가능하지 않은 단계, 다시 말해 그 무렵 조선공산당이 내세우고 있었던 '부르주아 민주주의 정치의 획득 단계'라는 사회변혁운동의 성격인식과 일치하는 것이다. 김복진은 그같은 운동을 펼쳐나가기 위한 조직단계는 동맹(同盟) 수준이 아니라 '운동단(運動團)' 수준이라고 생각했다. 보다 낮은 단계를 뜻하는 것이었다.

이 무렵 김복진은 프로예맹의 지도자이자 안내자였다. 김복진은 방향전환과 프로예맹 조직개편을 주도했으며, 프로예맹 공식 채택문건인 「무산계급 예술운동에 대한 논강」[10]을 작성하기도 했다.[11]

김복진의 이론은 이 무렵 가장 빼어난 체계를 갖추고 있었으며, 또한 미술동네에 가득 차 있던 문화주의, 미술주의, 예술지상주의에 대해 식민지 진보 지식인이 가질 수 있는 가장 날카로운 문제의식을 지니고 있었다.

김용준은 5월 중순에 「화단개조」[12]라는 야심에 찬 글을 발표했다. 여기서 김용준은 조선의 특수한 환경에 걸맞는 '특수한 예술'의 필요성을 주장하고, 부르주아 예술에 대해 거세게 꾸짖으면서 그들이 시대와 사회를 떠나 '초인간이나 되는 것처럼 자존'하고 있음을 꼬집었다. 김용준은 다음처럼 썼다.

"그러나! 이제로의 우리는 무아몽중지경(無我夢中之境)을 탈출하여야겠다. 종래의 화가는 두흉(頭胸)을 잃어버린 불구자들이었다. 그러나 우리는 더 명철한 두뇌를 가져야겠고 신랄한 '유머'를 표현하여야겠다. 작일(昨日)의 화가란 명칭은 기반(羈絆)을 의미하였고, 불구자를 의미하였으나 명일의 화가란 명칭은 무서운 투사를 의미하여야겠고, 동적(動的) 예술가를 의미하여야겠다."[13]

김용준은 '순수미술을 해체시키고 비판적 미술의 건설'을 뜻하는 일본의 아나키즘, 컨스트럭티비즘(Constructivism), 다다이즘 따위를 소개하면서 부르주아스런 생활을 누리고 있는 그들이 그럴진대 '특수한 환경'을 지닌 조선이야말로 '프로예술 – 의식투쟁적인 예술,' 다시 말해 '아카데미즘에 물들지 않고 굳세고 힘찬 프로화단 수립을 도모'해야 한다고 힘차게 내세웠다. 하지만 화단 형체도 없는 조선에서 그게 무리일지 모르니 먼저 '프로의식에서 출발한 의력(意力) 표현적 내용을 가진 작품'의 창작을 요구하면서 자상한 방법을 내놓았다.

"그 중에는 '프롤레타리아'의 실내를 장식하는 회화도 필요

하고, 가두에서 민중을 저립(佇立)케 하는 포스터도 필요하며 '부르주아지'를 경악시킬 만한 위력적 작품도 필요하다."[14]

임화 또한 1927년 11월에 「미술영역에 재한 주체이론의 확립」[15]을 발표해 프로미술운동론을 내놓았다. 임화는 김복진의 이론을 이어서 '신사실주의' 창작방법론을 내놓았다.[16]

프로미술 논쟁[17] 1927년 3월, 프로예맹의 논객 박영희는 프로예맹 안에 '개인적 자유주의에 입각한 무정부주의자와 조직적 집단주의에 입각한 공산주의자, 허무적 공혁주의에 입각한 허무주의자들'이 있다고 하면서 그 가운데 무정부주의자들이 문예의 계급성과 당의 임무를 증오하고 있다고 가리키면서 '전야에 합일할 수 있으나 예술에서 분열될 것'이라고 예고한 바 있다.[18]

김용준은 「화단개조」를 통해 프로미술의 핵심이랄 수 있는 김복진의 '비판미술 – 의식투쟁미술'을 지지하고 포스터운동론까지 내놓을 정도로 프로예맹의 주류이론을 따랐다. 그러나 김용준은 얼마 지나지 않아 자기가 쓴 글 「화단개조」에 대해 "그 때는 나의 약간의 사정과 병마에 붙들려 신음"하던 중이었으므로 자신의 자상한 견해를 보여주지 못했다고 하면서 새로 「무산계급회화론」[19]을 내놓았다.

김용준은 이 글에서 다시 조선 부르주아예술을 꾸짖고 혁명적인 프로미술을 찾아나서야 한다고 주장하면서 다음과 같은 미술을 대안으로 내놓았다.

"××기(혁명기)를 전후하여는 ××적 내용을 가진 질주적, 경악적 공포감을 피등(彼等) 부르주아지로 하여금 일으킬 만한 ××미(美) 표현의 작품이라야 하겠고, 그것이 새로이 실현된 이상사회에 있어서는 프로예술인 만큼 그 미의 본질적 가치는 무겁고 입체적이며, 견인성(堅忍性)을 가진 데 있어야 할 것이다."[20]

더불어 김용준은 자신이 자본주의사회를 부정하고, 계급투쟁설을 인정하는 무정부주의자임을 밝히면서 자기가 보기에 프로미술은 사회주의를 바탕삼는 구성파와, 무정부주의를 바탕삼는 표현파 및 다다이즘이 있으며, 다다이즘은 의식투쟁적이지 않으므로 배제하고, 구성파와 표현파야말로 가장 본격적인 프로미술이라고 주장했다. 하지만 '노농 러시아에서 발생한 구성파 미술은 조직적이며 산업주의예술로서 집회에 쓸 도안예술'이므로 '일반 민중에게 하등의 미적 감흥을 일으킬 수 없는' 것이라고 따지고, 반면 '세계대전으로 파멸을 겪은 독일에서 멸망한 자아를 깨우침에 따라 발생하여 자본주의사회에 대

한 투쟁을 시작한' 표현파 미술에 대해서는 다음처럼 썼다.

"그들은 회화의 표현방식으로 경악적 공포감을 가장 잘 표현한다. 이 근대적 회화가 가진 ○○감 공포감은 '프롤레타리아'로 하여금 힘과 용기를 얻게 하고 '부르주아'로 하여금 증오성과 공포를 느끼게 하는 것이다. 표현파 회화 중에 난해의 것이 있으나 그것은 민중의 이해와 감상력 부족의 탓이 많고, 혹 극단의 주관 강조 표현의 작품이 있으나 대개는 우리의 눈과 감각에 직각적(直覺的)으로 충동 주는 것이 많다. 표현파의 이론과 주장은 가장 무정부주의적인 곳이 많다. 그들은 정인제(町人制)를 싫어하며 결당(結黨)을 싫어한다. 그들은 끝까지 지배자와 피지배자적 관념 내지 이론을 부인한다. 그들은 충실한 자아를 부인하고는 이상의 사회는 불성립된다 하여 어디까지든지 자아발전에 노력할 뿐이다. …이 표현파의 행동을 취(取) 소(小)부르주아적 행동이니 발광상태의 행동이니 하고 비난하는 이가 있지만 그것은 큰 오해다. 그네는 자아를 존중하는 신념하에서 개인적으로 대(對) '부(부르주아)' 사격을 행하는 사격병이요, 결코 광적 상태에서 출발하거나 소부르주아의 기분이 있는 것은 아니다."[21]

김용준의 이같은 무정부주의사상과 그 미술인 표현파 미술에 대한 지지 표명은 프로예맹의 주류이론에 대한 공격이었으며, 9월에 이르러 발표한 「프롤레타리아미술 비판 – 사이비 예술을 구제(驅除)하기 위하여」[22]란 글은 한 걸음 나아간 것이었다. 김용준은 이 글에서 '프로에게 예술은 없어도 좋다'고 주장하는 프로예맹 서기장 윤기정의 급진성 짙은 발언[23]을 되살리면서 "예술을… 마르크스주의자에게 지배되어 도구로 이용할 것인가, 예술 자신이 프롤레타리아 사회에 적합한 새로운 예술을 창조할 것인가"라고 묻고, 자신의 마르크스주의 예술이란 '비암시적이요, 비직감적이며, 이용을 위한 예술'이라고 따지면서 '예술이 어떠한 시기에는 주의적(主義的) 색채를 띨수 있지만 그것이 결코 주의화(主義化)할 수는 없다'고 주장한다. 나아가 김용준은 '예술은 균제, 대칭, 조화란 세 가지 구조적 미를 포용하고서 비로소 본질적 특질이 나타나는 것'이라고 주장하고 참된 프로미술을 찾기 위해, '새로운 표현 및 방식'을 찾아야 한다는 견해를 펼치면서, 일본 무정부주의 문예이론가 신쿄카쿠(新居格)의 글을 인용해 다음처럼 썼다.

"우리는 항상 이러한 예술 – 프롤레타리아 이데올로기에서 출발하고 프롤레타리아의 실감에서 출발하면서 또한 그 본질을 잃지 않은 예술이야말로 진실한 프롤레타리아의 예술이라 할 수 있다."[24]

김용준은 끝으로 '사회운동과 예술이 본질적으로 상이한 것'이며, 따라서 예술가와 혁명가를 철저히 구분하고 '마르크스주의자들의 예술에 대한 음모를 폭로'해 나가야 한다고 주장했다.

이에 대해 윤기정은 11월 「최근 문예잡감 2」[25]를 발표하여 '혁명 전기, 혁명기, 혁명 후기의 프로문예에 대한 시기별 특수성격과 임무'를 구분한 내용을 김용준이 제대로 읽었어야 함에도 자신의 주장을 단순화시키고 있다고 꾸짖었다. 또한 윤기정은 현시기 조선의 현실에 대한 이해와 그에 일치하는 예술운동에 대한 오류 및 예술에 대해 '균제, 대칭, 조화' 따위를 핵심에 두는 것으로 보아 김용준이야말로 '예술상 자유주의자의 소부르주아지'일 뿐이라고 규정했다.

이어서 프로예맹의 새롭고 젊은 논객 임화는 「미술영역에 재한 주체이론의 확립-반동적 미술의 거부」[26]를 발표하여 김용준의 논리 모순을 꼬집고, 김용준의 미의식은 데카당이거나 악마적 취미라고 논증하면서 김용준을 '신비주의자'로 규정했다.[27] 이에 대해 김용준은 1928년초에 몇 편의 글을 통해 논쟁을 지속한 뒤 1930년 신비주의 이념과 미학으로 무장한 채 일본에서 돌아왔다.[28] 임화가 김용준의 미학을 제대로 헤아렸던 것이다.

모방과 향토색　해외 문학파 문인 김진섭(金晋燮)은 동서미술 비교론을 펼쳤다. 김진섭은 동서미술은 '근본적으로 대척'하는 것이며, 예술의욕 또한 뿌리부터 다른 것이라고 여겼다. 그런 다름은 김진섭이 보기에 "동양인과 서양인과의 민족적 양식의 상위를 의미하고, 미술양식의 근본적 요소인 직관형식의 상위를 의미"[29]하는 것이다. 서구미술은 '인간의 형태에 기대는 인본주의'지만, 동양미술은 '자연과 화조에 기대는 취미성'이 짙다고 여긴 김진섭은, 묘사에서도 서구미술은 '원근법'에 따르지만, 동양미술은 그 심도 표현을 먹의 농담과 선의 리듬으로 한다고 빗대 보인다.

그런데 김진섭이 보기에, 서구의 현대미술은 주관을 추구하고 있다. 그것은 동양미술의 '형상을 경멸하고 의미를 중시하는 경향'을 따라오는 것이다. 따라서 김진섭은 다음처럼 썼다.

"동양의 수묵화는 대단히 높은 지위에 있다. 그것은 형상을 초월하고 있으면서도 불순한 것에 포착(捕捉)됨이 없이 작자가 표현하려 한 것에 우리는 직접 할 수가 있고, 그것은 형상을 무시함에도 불구하고 혁명적이 아닌 고귀한 무엇을 우리는 느낀다. 표현파, 미래파 등의 주관 표출이 여기까지 도달함에는 상당한 노력과 시간이 있어야 할 것이다. 동양화에 있어서는 묘사된 것이 오직 인상을 줄 뿐만 아니라, 아무것도 묘사되지 아니한 공간조차 어떠한 인상을 준다는 것은 실로 놀랄 만하다."[30]

그럼에도 김진섭은 서예 및 사군자의 쇠퇴를 보다 힘주어 말할 뿐만 아니라, 버리고 가야 한다고 목청높였다. 시대의 추세에 따른 그것의 '예술적 기능 상실'은 필연이라는 것이다. 마찬가지로 프로예맹의 논객 안석주도 서예와 사군자를 봉건시대 유물로 몰아치면서 그것들은 소멸해 가는 것이라며 그 비판 대열에 참가했다.[31] 지난해 이한복의 서예 및 사군자에 대한 예술가치 부정론에 대한 지지였다.

더구나 우리 조선이 서구미술을 소화할 능력조차 없는 상황이라고 여긴 김진섭은 '모방과 학습'을 통해 있는 그대로 받아들이라고 주장한다. 우리의 예술의욕이 서구의 미술의욕과 다르니 '내적 필연성'이 있을 리 없고 따라서 '우리의 창조는 뒷날 기대할 문제'라는 것이다. 이와 관련해 안석주는, 일본인들이 모방을 잘하거니와 이과회(二科會) 전람회건, 제전이건 '구주 화단의 명장들의 그림을 모방한 것외에는 다른 것을 볼 수 없었'을 정도로 '모방 전성기'인데, 우리의 경우는 일본을 통한 서구 베낌이니 '이중의 모방인 만큼 뒤떨어진 감'이 있다고 헤아렸다.[32]

이같은 베낌에 관한 문제의식은 창조성을 재촉하는 것이니 흠잡긴 어렵지만, 그 생각 안쪽에 자리잡은 서구 우월의식이 문제라 하겠다. 식민지 조건에서 이것은 두 방향의 눈길로 나타나고 있었다. 하나는 일본인들의 눈길이고, 하나는 우리의 눈길이다.

조선미전 심사위원으로 오는 일본인 미술가들은 당연하게도 언제나 우월감에 사로잡혀 있었다. 그들은 늘 심사평을 통해 그런 우월감을 내비치곤 했다. 그러면서 그들은 언제나 지방색, 다시 말해 조선색을 보이지 않을 거냐고 묻곤 했다. 자주성을 가지라는 권유인 듯하지만 사실은, 여러 예속 민족을 아우르는 제국 민족의 식민문화 경영정책을 식민 민족에게 재촉하는 것이었다. 이른바 세계경영 맹주의 눈길로 '열등한 식민지 미술'을 경영하고 싶어했던 것이다. 올해 심사위원이었던 유우키 소메이(結城素明)도 그랬다. 유우키 소메이는 일본인과 조선인의 작품이 비슷한데 그런 모방보담 조선은 조선 나름의 향토색을 갖추라고 했던 것이다. 뜻이야 어쨌건 그같은 주장은, 베끼기를 즐기던 일부 화가들에게 부끄러움을 안겼을 터이다.

유우키 소메이처럼 안석주도 일본화 베끼기 경향을 꾸짖었다. 안석주는 작품 경향이 조선인과 일본인 사이에 엇비슷해져 가고 있다고 가리키고, 총독부는 매년 칠팔천 원 예산으로 조선 정체성을 버리는 데 성공하고 있다고 썼다.[33] 또한 쟁쟁한 프로문학인이자 김복진의 아우인 김기진은 조선미전의 식민성을 꾸짖으면서 일본색을 드러낸 조선인 작가들에 대해 무차별 공

격을 가했다.[34] 뒤이어 신문 사설을 쓴 논객은 '조선인의 감수성과 생활감정'을 터전에 깔고서 자연과 생활을 묘사할 것을 주장했다. 그는 외래의 것이 물밀듯 밀려들고 있지만 '조선적 색채, 포치'로 형상을 개발하고 '향토인의 향토 정조를 출발점으로 수천 년 동안 배양되어 온 향토적 특수한 생명을 담아 오는 조선예술의 진수'를 이룩해야 한다는 주장을 펼쳤다.[35]

이처럼, 정치이념과 미학을 빼버린 채, 자연풍토의 이념과 미학으로 좁혀 놓고 보면, 조선스런 것이란 제국주의 미술경영 눈길이나, 식민지 민족의식의 눈길이나를 막론하고 같은 내용과 형식을 지닐 수밖에 없는 것이다. 조선 향토성에 관한 견해는 서화협회전에 즈음해서도 나오고 있었다. 함부루주인이란 이름의 논객은 서화협회전 7년 동안 회원도 크게 바뀌지 않았고 작품들 또한 마찬가진데 '대체로 조선적 기분'을 지키고 있다고 평가했다.[36]

비평론

김주경은 야심에 넘치는 비평론, 비평가론을 내놓았다.[37] 김주경은 작가들이 늘어가는 데 비해 '작품을 대중에게 소개하며 그 진가를 밝힐 평론가'가 없음에 대해 유감의 뜻을 보인 뒤 '위대한 사상가와 예술 평론가의 탄생'을 기대하면서 나름의 비평론을 펼쳐 보였다. 첫째, '제재상에 의한 방법, 둘째, 모체(母體) 고찰상에 의한 방법, 셋째, 형상적 관찰에 의한 방법이 있다고 썼다. 김주경이 보기에, 첫째 방법은 '예술사가적 평론'으로, 작품을 낳은 작가의 성격과 그 시대의 사조, 풍습 따위의 환경을 고려하는 것이다. 이것은 작품의 출생과 존재를 밝힐 뿐 작품의 가치 판정에 이르지 못하는 방법이다. 둘째 방법은 속인적(俗人的) 비평이다.[38] 셋째 방법은 작품의 형상이 어떻게 표현되었는가를 보는 것인데 이 평론이야말로 '전문작가적 평론'이요 따라서 무엇보다도 기교를 보는 것으로, 그림에서 구도, 윤곽, 색채 따위를 보는 것이다. 여기서 주의할 점은 '객관적 관찰을 꾀해야 하며 평론을 위한 평론이나 선입감정, 연상감정에 기울어서는 안 된다'는 것이다.

김주경은 한 걸음 더 나간 비평이란 '엄정한 의미에서 정연한 평론가적 평론'이라고 썼다. 이것은 위 세 가지 방법 모두를 '종합한 것'으로 '종합적 관찰' 방법론이라 하겠다. 김주경은 작가가 '본 바'를 평론가가 '보는 바'와 바꾸어 보는, 작가와 평론가가 '동일 위치에 병립'하는 태도를 가져야 한다고 주장하면서 그런 다음에 '비로소 자기의 보는 바를 보아야 할 것'이라고 썼다. 따라서 비평문이란 '다만 작품의 해설성을 초월하여 평문 자체로서 독립한 훌륭한 작품'이 될 수 있으니 "예술 평가는 마땅히 큰 사가(史家)가 되어야 할 것이며, 많은 작품에 접하여야 할 것이고, 또한 큰 체험자가 되어야 할 것"이라고 주장했다.

김주경은 안석주가 조선미전 비평을 할 때, 이영일의 작품 〈화단의 일우〉에서 '실감(實感)'이 없다고 비평[39]한 대목을 들어, 그림에서 실감보다는 새로운 미의 나라를 새로운 생명으로 창조하는 것이 가장 가치있는 것임에도 그런 것을 주장하는 것은 근본에서 틀렸다고 꾸짖었다. 그 밖에 작품 제목을 〈습작〉으로 단 최세영에 대해 안석주가 '겸손해서 좋다'고 썼는데 이것은 겸손해서 좋은 게 아니며, 또한 이승만의 작품에 대해 '빛이 핼쑥하다', 노수현의 작품에 대해 '색이 추하다' 따위로 나무랐는데 그런 것은 오히려 작가의 개성이지 가치판단과 아무런 관련이 없는 것이라고 반박했다. 게다가 안석주가 이제창과 김창섭의 작품을 논하면서 '작년치만도 못하다'고 표현, 작품을 '치'라고 하거나 김은호에 대해서는 인신공격을 하는 것은 '실례'요, 예술 모욕, 대중 경시태도라고 꼬집었다.

또한 김복진이 정식표의 작품에 대해 '블랙을 쓸 정도가 못된다'고 비평했는데, 이런 말은 화가 보고 재료를 쓰지 말고 그리라는 이야기로 '무시'하는 것에 지나지 않는다고 쓰면서 다음처럼 꾸짖었다.

"본업이 조각임에도 불구하고 회화평에까지도 입족할 능력이 있는 것은 (의문이나) 반가운 소식이나 이같은 범외람출(範外濫出)의 경솔한 평으로써 전미술계를 더럽히는 태도는 칭찬할 수 없는 바이다."[40]

이러한 논조는 1925년에 조소예술가인 김복진이 수묵채색화를 대상으로 비평하는 것에 대해 최우석이 문제를 제기했던 바, 비평가 자격에 대한 되풀이였다.

또한 안석주가 일본 미술동네의 높이를 '서구미술 모방 전성기'로 파악한 사실[41]에 대해 김주경은, 일본미술에서 모방 전성기는 지나간 지 오래고 지금은 '벌써 모방성을 떠나서 일본의 예술'에 이르렀다고 쓴 뒤, 모방에 관한 견해를 펼쳐 보인다. 김주경은 '작가 개개인도 개성에 따라 다른데 하물며 풍습과 민족성이 다른 민족과 민족 사이에서야 더 말할 바' 있겠느냐고 하면서 '골수와 혈액이 다르고, 신경과 감정이 다르고, 사상과 자연이 다른 이민족'임을 안다면, 모방이란 말을 함부로 써선 안 될 것이라고 꾸짖었다. 이와 관련해 김주경은 다음처럼 썼다.

"현재의 동서미술에 대하야 광야에 홀로 뛰노는 치동(稚童)의 절규와 같은 무책임한 화살을 쏘고 있는 우리 미술 평자의 체면이야말로 과연 부인회석(婦人會席)에서 꼴타리 빠트린 남자의 상(相)이다. 조선의 면적이 아무리 협소하며, 조선의 미술계가 아무리 컴컴하다 할지라도 겨우 일약(一躍)의 소구(小

構)에 불과하는 한 뼘의 일본 해협을 두고 사막의 사자와 같이 동비서규(東飛西叫)하는 조선미술 평가 제씨(諸氏)는 뛰고 소리치기만을 즐기지 말고 무엇보담도 먼저는 만용력(蠻勇力)과 외칠 목청을 닦아 주기를 바라고 이만 붓을 던진다."[42]

김주경은 안석주가 '조선적인 내 것을 만들자'는 주장을 펼친 사실에 대해서도 '그저 내 것을 제작하기보담 견실한 내 것을 창출키 위한 견실한 준비가 무엇보담도 필요'하므로 '문명이 늦은 우리는 적어도 앞으로 십여 년 간은 토대를 닦는 노력을' 해야 할 것이라고 꾸짖었다. 김주경도 이른바 '조선문명 쇠퇴론'과 '실력양성론'에 빠져 있었으며, 일본 유학생들이 모두 그랬듯이 서구 근대주의미술을 잣대로 삼는 태도를 갖고 있었던 것이다.

전람회와 비평

김용준은 전람회와 공모전 심사 따위의 문제에 대해 논하면서[43] 전람기관이란 '전반 민중에게 심리력을 키우고 또한 진실한 자기를 살려 예술미를 구현'하는 것임에도 불구하고 작가들이 전람회에 출품하는 동기란 '자가 향락 목적과 자아 표창 심리'를 빼고 나면 무엇이 있겠느냐고 되물었다. 실제로 프롤레타리아트가 전람기관에서 마음껏 작품을 감상할 여유가 없거니와, 입장료까지 받고 있는 것은 이해하더라도, 작품이 과연 무산계급에게 어떤 감흥을 불러일으킬 것인가를 회의하면서 김용준은, 심사와 피심사를 지배자와 피지배자의 계급관념이라고 꾸짖었다. 김용준은 그 대안을 다음처럼 썼다.

"새로운 전람기관의 출현을 절망(切望)하는 동시에 심사 피심사의 더러운 전장에서 벗어나 자유출품과 자유감상을 목적한 새로운 정신을 가진 화가가 많이 모이기를 바란다. 이렇게 말하면 혹 회장 내의 난잡과 ○○를 말할 사람이 있을지 모르나 나는 여기에 전람기관 구조 설명을 목적하지 않았으므로 세세한 곳은 약(略)하지만 그 실○에 제하여는 얼마든지 훌륭한 수단이 있음을 말해 둔다. ○○한 전람기관의 출현은 우리 무산계급에게 한 행복이요 서광이 아닐 수 없을 것이다."[44]

김용준은 「화단개조」[45]에서 조선의 비평에 대한 견해를 내놓았다. 김용준은, 조선화단의 문제점 가운데 하나로 비평의 부족을 들었다. 김용준은 최근 조선미전에 대한 비평이 가끔 나오지만 그것마저도 '인상비평'에 지나지 않는다고 가리키고, 미술평론가의 출현과 더불어 '보다 더 작품에 대한 태도를 경건히 하여야 하며 작품에 숨은 미를 해부하여 다시 이것을 구성해 놓은 그런 비평'을 요구했다.

끝으로 김복진은 1923년, 일찍이 광고미술에 관한 견해를 밝혔던 기억을 되살려 올해엔 간판 품평기를 안석주와 함께 내놓았다.[46] 안석주와 종로 거리를 걸어가면서 가게마다 내건 간판의 장단점이라든지, 희망을 밝혀 놓은 것이다. 김복진과 안석주가 연극, 만화, 무대장치, 영화와 같은 대중문화와 가까운 예술에 관심을 기울이고 있음을 보여주는 좌담이라 하겠다.

그 밖에 프로예맹 맹원이자 화가였던 권구현(權九玄)은 「전기적 프로예술」[47]을 발표했으며 「선사시대의 회화사」[48]와 「속수(速手) 인물화 강의」[49]를 발표해 미술의 대중화를 꾀하는 데 힘썼다. 남달리 권구현은 시집 『흑방(黑房)의 선물』을 내놓았다. 이 시집은 시조를 혁신한 시조시집인데 문학사가 조동일은 "시조가 당대의 현실을 비판하고, 일제의 억압에서 해방되고자 하는 의지를 뜨겁게 나타내면서 응축된 표현의 묘미를 긴장… 시조에 생기를 불어넣었다"[50]고 평가했다.

미술가

이창현은 이 무렵, 구본웅과 더불어 작업실을 마련해 놓고 조소에 빠져 있었다. 이창현은 1925년부터 조선미전에 유화를 응모해 입선을 거듭했던 독학 화가였다. 그는 뒷날, 인도 여행을 다녀온 다음, 그림을 포기하고 상업으로 전업해 화단에서 사라졌다. 이창현과 무척 가까웠던 구본웅도 이 무렵 김복진에게 조소를 배우며 1927년, 조선미전 조소 분야에 〈머리 습작〉으로 특선을 해 그 이름을 널리 알렸다. 그는 1928년 가을, 스승 김복진이 일제에 체포, 투옥당하자 일본으로 건너가 버렸다.

서동진(徐東辰)은 상업미술 전문가게로 인쇄를 겸업하는 대구미술사를 운영하면서 올해부터 이인성(李仁星)을 미술가의 길로 이끌기 시작했다.[51] 얼마 뒤부터는 김용조(金龍祚)[52]도 제자로 받아들였다. 서동진은 올해 대구에서 서동진 수채화전람회를 열었다.

황해도 백천(白川) 태생의 서화가 유경순(劉景淳)이 고향 백천 장동학교에 작품 수 폭을 기증했다. 학교가 재정난에 빠졌으므로 학교 유지를 돕자는 뜻이었다. 유경순은 1917년 무렵, 일본으로 건너가 남화를 전공하면서 동경 중앙미술협회를 무대로 활동하고 있었다. 그는 서울에 들렀다가 다시 일본으로 건너간 다음, 조선화단에 그 이름이 다시는 보이지 않았다.[53]

4월 11일, 오산홍(吳山紅)이 남화를 배우기 위해 유학을 떠났다. 오산홍은 1925년, 제4회 조선미전 사군자 분야에 작품 〈춘란〉과 〈추국〉으로 입선했는데 기생이었던 그는 오직 남화를 동경해 일본으로 떠난다고 밝혔다.[54]

정대유, 강신호 별세

올해, 정대유(丁大有)와 강신호(姜信

鎬)가 세상을 떠났다. 정대유는 1852년에 태어나 세기말 세기초 조선화단을 휩쓴 서예가로 매화 그림도 잘 그렸다. 정학교가 아버지, 정학수가 작은아버지인 정대유는 서화미술회 교수를 거쳐 서화협회 발기인이었으며, 제3대 회장을 역임했다. 그의 죽음은 글씨와 그림을 갈라치면서, 나아가 서예 사군자에 대한 예술가치에 대한 문제를 내세우는 논객들이 나타나던 때 이뤄진 것이어서 쓸쓸함이 더했다.

1904년에 태어난 강신호는 조선미전 초기에 어린 작가로 인기를 끌던 빛나는 화가였다. 김용준의 기억에 따르면 강신호는 '얼굴이 맑고 고우며 말소리는 약간 더듬는 편'이었고 성실한 작가였다. 유학생 시절, 강신호는 다른 벗들이 영화다, 다방이다 드나들 때, 겨울 외투를 잡혀 돈을 마련해 물감을 사고 또 방학 중에도 하루 한시를 노는 틈이 없이 제작에 열중하기 이심에 고뻬를 받던 했다. 김용준은 강신호의 때에 미음시럼 회고했다.

"세잔느를 숭배하고 침울한 그림을 그렸으나 그의 색채는 영롱한 구슬빛이 떠돌았다. 그러나 우리의 운명은 좋은 작가를 오래도록 머물러 두지 않았다. 어느 해 여름 방학에 돌아온 그는 이창현(李昌鉉) 형과 같이 진주 촉석루 아래서 목욕을 하다가 강군은 익사를 하고 말았다."[55]

김복진, 이상춘, 강호

1926년 7월, 일본에 다녀온 김복진은 12월에 서울청년회의 안광천 들이 결성한 제3차 조선공산당에 비밀당원으로 참가한 듯하다. 이 무렵 김복진은 천도교기념관 사무실에 있는 프로예맹 사무실에서 소설가 한설야와 숙식을 함께 하면서 활동했다. 미술연구소에서 제자들 기르는 일도 게을리 하지 않았다.[56] 하지만 1927년 5월에 열린 조선미전에 응모할 수 없을 정도로 분주했으며 다음해에도 마찬가지였다. 프로예맹 중앙위원 서열 1위로서 조사부 책임자였던 김복진은 1927년 6월 중순, 고려공산청년회원 송언필(宋彦弼)의 권유로 고려공산청년회에 가입했다.[57] 『김복진 등 공산당 사건 판결』[58]에 따르면 김복진은 그 뒤 1928년 2월, 이성태의 권유로 조선공산당에 정식 입당했다.

대구상업학교를 낙제, 도중 자퇴한 이상춘(李相春)은 이 무렵 슈르리얼리스트였다. 뒷날, 연극인 신고송(申鼓頌)에 따르면 그의 작품은 "나녀의 상반신을 측면으로 그린 것인데 강○(强○)한 유방이 있고 얼굴은 절반에서 잘리어 있었다. 그리고 화면의 한 군데에는 ○○밥그릇의 뚜껑을 그대로 붙였고 또 그 옆에는 여자의 모발(毛髮)을 그대로 붙인 것이었다. 나는 이 그림을 대할 때 사상적 노출의 거대함에 떨지 아니할 수 없었다. 그리고 그 색채의 용법에는 극도의 침울과 암울함이 떠

이상춘(왼쪽)과 강호(오른쪽) 이들은 김복진의 프로예맹 미술부와 연극, 영화 분야 활동가였다. 이상춘은 일찍 죽었고 강호는 뒷날 월북해 활동했다. 사진은 서대문형무소에 수감당할 때 찍은 것으로, 이상춘은 1933년 4월 11일, 강호는 1933년 4월 7일에 촬영했다.

돌고 있었다. 이 화법은 기술적으로 표현파에 속하며 사상적으고 디디이스트였다."[59] 이상춘은 이 때 대구에서 영리회를 만들어 전람회를 꾸몄다.

강호(姜湖)는 경남 창원에서 가난한 소작농의 맏아들로 태어나 열두 살 때인 1920년, 서울에 왔다가 다음해 일본으로 건너가 잡역 날품팔이를 하면서 미술수업을 했다. 귀국한 다음, 1927년에 프로예맹에 가입해, 1928년에 체포, 투옥당한 김복진의 후임으로 미술부 사업을 꾸려나갔으며 영화부 사업에도 관여했다.[60]

김진우의 시대

지난해 문외한이란 논객이 '김규진의 전성 시대는 갔다'면서 김진우 시대가 왔다고 선언했다.[61] 앞선 시대에 유행하던 대나무는 김규진 양식이었다. 김규진 양식은 호방한 특질을 갖추고 있었는데, 이제 1927년부터 박호병(朴好秉)을 비롯해 서동균(徐東均), 배효원(裵孝源), 이응노(李應魯)에 이르기까지 김진우 양식을 따르기 시작해 조선 묵죽을 휩쓸었다.[62]

김진우는 출옥 뒤 서화협회전 및 조선미전에 꾸준히 작품을 냈는데, 민족주의 지식인들 사이에 그 작품은 인기높은 민족의 죽창으로 자리잡았다. 김진우는 1927년 3월 15일, 중국, 싱가포르, 필리핀을 여섯 달 동안 다녀올 계획으로 떠났다.[63] 여행길이 어떠했는지 알 수 없지만 오랜 세월 만주와 중국을 휘젓고 다니던 김진우였으니 새삼 동남북 아시아의 정세와 풍물을 헤아리고 느꼈을 터이다.

작가는 여행을 떠나고 작품만 내놓은 올해 조선미전의 김진우 대 그림을 보고 김복진은 "작자가 기도하였던 바 본의(本意)인 특제청시(特製靑矢)는 완전히 그렇다. 완전히 심사원의 뇌리를 관통하고, 그 위력으로 모든 방향에 향하여 정히 난사하려 하고자"[64] 한다고 썼다.

1923년 5월, 출옥한 뒤 김진우는 이 무렵 자신의 예술세계

에 "돌연 병장기로 변해… 서릿발처럼 예리하니 무엇이라도 돌파할 수 있는 위력을 지닌 듯… 죽창 같은 느낌을 가지게 하며, 탄력있는 댓잎은 마치 유엽전(柳葉箭) 같은 느낌을 자아내게"[65] 이끌어갔다. 김복진이 헤아린 특제청시, 다시 말해 남달리 만든 푸른 화살을 화폭에 아로새겼던 것이다.

일본식 화실에서 생활하던 이한복이 나서서, 조선인들이 휩쓸던 조선미전 서예 및 사군자부 폐지론을 떠들어대던 때가 1926년부터인데, 이에 아랑곳하지 않고 김진우 양식은 의연 민족을 상징하는 미술로 떠올랐던 것이다. 1906년, 양기훈이 민영환의 피묻은 〈혈죽도〉를 아로새긴 전통이 그렇게 이어진 것이겠다. 이한복의 전통 폐기론에 맞서던 김용준은 1931년, 서화협회전에 낸 김진우의 대나무 그림에 대해 '전인미답의 화경'이라고 추켜세우면서, '조선의 한 자랑'임을 확인했다.[66]

동상 건립

올해, 선린상업학교 창립 20주년을 맞이해 설립자 오오쿠라(大倉) 남작의 동상을 설치했다. 교정에 높이 세워 놓은 이 동상을 1943년 10월 23일, 창립 36주년 기념행사일에 학교 당국이 해군 무관부에 헌납했다.[67] 그런데 이 동상의 작가가 누구인지 알 길이 없다. 김복진은 1935년에 회고하기를, 9년 전 그러니까 1925년에 누군가가 동상 제작을 부탁해 왔지만 거절했다[68]고 쓰고 있음을 떠올려 볼 때, 이 무렵 동상 건립이 여기저기서 이뤄지고 있었던 듯하다.

해외활동

미국에 가 있던 박영섭(朴英燮)의 소식은 매우 남다른 것이었다. 박영섭은 20대의 젊은이로, 서울에서 태어나 일찍 아버지를 여의고 홀어머니 밑에서 자라난 기독교 신자였다. 그는 1915년 봄, 배재학당을 졸업한 뒤 인천 영화(永化)여학교를 비롯해 경기도 여러 학교에서 교편을 잡다가 미국으로 건너갔다. 미국에서 미술대학과 전문연구 과정을 마친 뒤 1927년 가을, 미국 펜실바니아 주 씨앤타운에 있는 섭펙미술연구소 견취도과(見取圖課) 과장으로 뽑혔다. 『동아일보』는 그를 "현대적 화가인 동시에 독창적 미술가라는 방명(芳名)을 누리"[69]는 미술가라고 표현했다.

10월에 접어들어 김은호와 손일봉(孫日峰)이 나란히 제8회 제국미술전람회에 입선했다. 김은호는 〈경성춘교(京城春郊)〉로 지난해에 이어 두번째 입선했으며, 수채화 〈뒷골목〉을 낸 손일봉은 첫 입선을 했다.[70] 김은호의 작품은 '조는 듯한 봄 경치'요, 손일봉의 수채화는 '명동 천주교당 뒷골로 들어서는 거

리를 그린' 작품이었다.[71]

곧이어 11월에는 유럽에서 활동하고 있는 이종우와 배운성이 나란히 프랑스 살롱 공모전에 입선했다. 공탁이란 필명의 논객은 이들의 입선에 대해 '조선의 영광이며 명예'라고 추켜세운 뒤, 두 화가의 경력을 길게 소개했다.[72] 이종우는 〈모 부인의 초상〉과 〈정물〉, 배운성은 목판화 〈자화상〉을 응모했다. 이종우는 1921년 동경미술학교를 졸업한 뒤 1925년 가을, 프랑스로 건너가 러시아화가 슈하이에프와 화실을 함께 쓰며 창작에 열중하고 있었으며, 배운성은 1919년에 동경 조도전(早稻田)대학 경제과를 3년 동안 다니다가 1922년에 독일 베를린으로 건너가 레젠부르크 미술학교를 거쳐 1927년, 베를린국립미술학교를 졸업한 뒤 동교 연구생으로 활동하고 있었다. 살롱에 입선한 작품 〈모 부인의 초상〉은 이종우의 파리 시절, 백계 러시아인 친구 부인을 모델로 삼아 그린 작품이었다.

이종우의 파리 유학 생활은 집에서 3개월에 1천 원을 받아 여유가 있었다. 화실이 40여 개나 들어 있는 빌딩의 한 켠을 500프랑에 세를 냈다. 이곳엔 베를린에 있던 언론인 안재홍(安在鴻)이 가끔 들렀고, 유럽 여행길의 최린도 이곳엘 들렀으며, 그리 많지 않던 유학생들이 이곳에 자주 들러 갈비국을 끓여먹곤 했다.[73]

프로예맹은 1927년 10월에 재일조선인 프롤레타리아 문예 활동가들을 중심으로 조선프로예맹 동경지부를 조직했다. 이때 미술부장은 이원(李園)이었다.[74] 동경지부는 1929년 11월 17일자로 해체할 때까지 활동했다. 1925년, 일본에 건너가 동경미술학교 도화사범과에 다니고 있던 김주경은 이 무렵 일본 프롤레타리아미술동맹에 가입해 활동했다.[75]

단체 및 교육

창광회, 프로예맹 1927년 8월, 한 사건으로 조선 미술동네가 온통 떠들썩했다. "조선을 중심으로 또 현하 민중운동의 계단에 관련한 민중예술을 고조하자는 의미로 청년화가, 조각가로 명성이 쟁쟁한 삼십여 씨가"[76] 모인 창광회(蒼光會)가 출범했기 때문이다. 8월 27일 오후 여섯시 시내 태서관에 모인 이들은 '민중운동과 조선화가의 처지'에 대해 논의하는 가운데 '장래에는 민중운동과 발을 맞춰 나가기로' 합의하고 이승만, 김은호, 김창섭, 유경목, 안석주를 창립위원으로 뽑은 뒤 31일 오후 7시 30분에 창립총회를 열빈루에서 개최키로 했다. 창립총회에서 이들은 다음과 같이 결정했다.

"강령 : 1. 우리는 장래 조선인 사회의 예술 창조에 노력함.
　2. 우리는 건전한 예술로써 조선인 사회 예술생활 향상을

지도함.

사업 : 전람회 개최. 연구소 설치. 잡지 간행 등.

간사 : 김복진, 김은호, 김창섭, 임학선(林學善), 신용우(申用雨)"[77]

이렇게 출발한 창광회의 핵심 주도자는 김복진이다. 화려한 각광을 받으면 출발한 창광회였지만 당장 어떤 사업을 펼치진 않았다. 창광회는 대담한 조직 확대를 꾀해 나갔다. 이러한 활동의 한복판에 김복진이 있었다. 그가 아니고는 이같은 조직 수완을 발휘하기 어려웠을 것이다.[78] 1928년 8월에 이르러 김복진이 조선공산당 사건으로 체포, 투옥당하자 창광회도 해체의 운명을 맞이했다. 따라서 연구소 설치도, 전람회 개최도 이룰 수 없었으며 지부 확대도 끝나 버렸다. 하지만 1년 동안 창광회가 그가 활동을 꾀했던 사실은, 그 강령을 비롯한 내용의 영향력으로 미루어 미술동네에 대단한 값어치를 지니는 것이다.

강령은 식민지 현실에서 민족성을 지향하는 내용으로 가득 채워져 있다. 이러한 지향은, 앞선 서화미술회, 서화연구회, 서화협회와 크게 다르다. 발기인 모임에서의 발언처럼, 조선의 현실과 처지를 또렷하게 새기고 있었으며, 나아가 장래에 조선 민중운동과 발맞출 것까지 내다보았다는 점에서 창광회는 식민지 미술가들의 정신사에 전환을 예고하는 것이라 하겠다.

창광회가 미래를 준비하는 모임이라면, 프로예맹은 그 미래를 앞당겨 실천하는 모임이었다. 앞서 살핀 대로 프로예맹은 1925년 8월에 출범했다. 프로예맹은 1926년 1월, 기관지 『예술운동』을 냈으며 산하 극단으로 불개미극단, 외곽 극단으로 백조회를 조직했고, 조직 구성원들이 활발한 창작활동을 펼쳐 빠

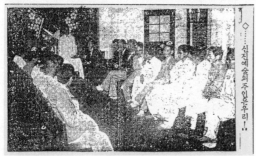

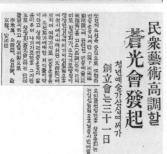

1927년 8월 27일 태서관에서 열린 창광회 준비 모임. (『조선일보』 1927. 8. 29.) 창광회는 조선미술 창조와 생활화라는 야심찬 구상을 갖고 출발해 대담한 조직 확대를 꾀했지만, 주도자 김복진이 체포, 투옥당하면서 해체의 운명을 맞이했다.

『예술운동』 창간호 표지. 조선프로예맹 기관지. 이 무렵 신입 프로예맹 맹원들은 이상대, 정하보, 강호, 추민, 이상춘, 이주홍, 임화 들이었다. 이들은 공장 노동자들의 파업 때 전단과 벽보 제작을 지원하는 활동을 펼쳤다.

른 속도로 내달등네에 디글 넓혀 나섰나. 비뭐보사넌 상상회는 프로예맹의 외곽 미술조직이었다.[79]

1927년 9월 1일, 임시총회를 연 프로예맹은 조직 개편과 그에 따른 임원 개선을 꾀했다. 조직 개편에서 가장 중요한 사실은 10월에 동경지부를 설치키로 한 것이었다. 강령도 섬세하게 다듬었고 미술가들도 늘어났다. 중앙위원을 12명으로 늘려 중앙위원회를 신설했는데 이미 고려공산청년회 회원인 김복진은 여전히 서열 1위였고, 조사부 책임을 맡았다. 그의 영향력은 대단해서 프로예맹 방향전환을 주도했으며 박영희와 김기진 논쟁에서도 지도 역할을 맡았다. 그렇지만 누구도 김복진이 1928년 8월, 체포당할 때까지 조선공산당 및 고려공산청년회 간부인지 몰랐다.

김복진의 가까운 벗 안석주는 언론계에 몸담고 여전히 시사 풍자화를 발표하고 있었으며, 권구현은 화가였으나 주로 문필 활동에 힘을 기울였다. 이 무렵 새로운 맹원으로 이상대, 정하보와 강호, 추민, 이주홍 들이 속속 가입했다. 이들은 1927년, 평양 고무공장 노동자들의 파업투쟁에 참가해 전단과 벽보 제작을 지원했다.[80] 또 김복진의 체포 투옥 이후 프로예맹의 주도 인물로 떠오른 임화도 프로예맹 미술부 맹원으로 활동했다. 임화는 보성고보 중퇴 뒤 화가를 꿈꾸던 청년이었다.[81]

영과회, 삭성회　대구에서 서동진 수채화 개인전이 열린 뒤, 몇몇이 나서서 영과회(零科會)를 만들었다. 영과회를 이끈 이는 이상춘(李相春)이었다. 1981년 7월 10일자 『대구매일신문』에 따르면, 영과회는 '일본인들이 중심이 된 대구미술협회에 맞서, 민족 주체성을 살리자는 뜻에서' 창립한 단체다.

아무튼 영과회를 주도한 이상춘은 이 단체를 단순히 화가들의 집단으로 끝내지 않고 소년들의 예술교육까지 아울렀다. 영과회는 1927년에 김용준의 소개로 만난 연극인 신고송과 함께

대구의 소년 작가, 소년 화가들의 작품을 모아 전람회를 열었다. 연극인 신고송은 뒷날 영과회에 대해 다음처럼 썼다.

"대구에 있던 소년 작가, 소년 화가 들의 작품(동요, 시, 그림 등)을 모아 전람회를 열었던 것이다. 이 전람회를 이상춘 군은 O과전(O科展)이라 명명했다. 어떤 사람은 이것을 '오과' 라고도 읽었고, '마루과' 라고도 읽었다. 그러나 우리들이 읽는 법은 꽁과였다. 일본의 이과전에서 생각해낸 이름인데 우리 전람회의 내용은 어느 과에도 속하지 아니한다는 뜻이겠는데 이 명명의 사상적 표현으로 보아 상춘 군의 유파는 그 때부터 슈르레알리스트였다."[82]

영과회는 대구화단의 좌익이었다. 이 무렵부터 함께 대구지역에서 문예활동을 했던 이원식(李元植)은 다음처럼 썼다.

"당시 재구화우(在邱畵友)로서는 서동진, 박명조, 김용준, 최화수, 배명학 제씨가 지도하는 순수예술성을 주장한 향토회를 중심하여 김용조, 서진달, 이현택 및 백문영, 김용성 제씨와 경향파적인 집단 영과회를 중심한 이상춘(연극운동가, 고인), 주정환, 이갑기, 김영호 및 이원식 등이 있다."[83]

삭성회 미술연구소 연구생 권명덕(權明德), 박인철(朴寅鐵), 장승엽(張承燁)이 조선미전에 응모해 모두 입선함으로써 삭성회가 기세를 떨쳤다. 이 무렵 연구소 연구생은 사오십 명에 이르렀다.[84] 기세가 오른 삭성회는 1927년 7월 10일에 간담회를 열고, 창립 2주년을 기념하여 9월 1일부터 관서지역을 망라하는 미술전람회 개최를 결의하고 사업을 추진했다.[85] 그런데 회원 강윤호가 급작스레 죽어서 전람회를 포기했다. 9월 8일에 임시총회를 열어 추도회를 열기로 하고 다시 전람회를 갖기로 결정했다. 이같은 사업을 위해 준비위원을 뽑았는데, 최연해(崔淵海), 장승엽, 박인철, 주용서(朱龍瑞)를 비롯해 일본인 우에키 류우조우(上木龍三)도 아울렀다.[86] 삭성회는 계획대로 10월 2일부터 6일까지 닷새 동안 평남 상품진열관에서 대규모 전람회를 열었다. 이러한 활기를 몰아 삭성회는 10월에 연구생을 대대적으로 모집했다.[87]

조선동양화가협회 1927년 벽두에 조선인으로 이상범, 이한복, 일본인으로 카토우 쇼우린(加藤松林), 카타 야마탄(堅山坦), 미토 반쇼우(三戸萬象) 들이 모여 조선동양화가협회 발회식을 개최했다. 이들은 1월 31일 오후 3시에 총독부도서관 회의실에서 발회식을 거행했다. 그들은 발회식에서 전람회, 강연회를 개최하고 기관지를 발행할 것 따위를 사업으로 결정했

다.[88] 이들이 총독부 후원을 받아 이처럼 활동할 수 있었던 것은, 이한복 들이 지난 1926년, 조선미전 서 및 사군자부 폐지론을 펼친 일과 이어져 있는 듯하다. 제대로 알 길은 없지만, 이들은 조선미술원을 설치하고 또 7월에 제1회 조선미술원 동양화전람회[89]를 열었던 듯하다. 그러나 어떤 이유에선지 이들의 활동은 흐지부지되고 말았다.

전람회

3월에 북청에서 전형윤 개인전,[90] 7월에 군산에서 김형인(金炯仁) 서화 개인전, 11월 29일부터 12월 1일까지 순천 고야산 포교소에서 김성제가 연 서화전,[91] 그리고 같은 11월에 대구에서 황용하가, 성진에서 남상필(南相弼)이 유채화 개인전을 열었다.

7월 25일부터 닷새 동안, 총독부 경성부청 청사 구내에서 제1회 조선미술원 동양화전람회가 열렸다. 이 전람회는 조선 안 일본인 미술계 발전을 목적으로, 재경성미술가들을 초대해 조선미술원이 개최하는 것이었다. 특히 그 규모는 조선미전에 빗댈 만하다고 자랑하고 있었다.[92]

7월에 경성여자미술학교 학생들의 제1회 작품전이 청년회관에서 열렸다. 회화 80점, 자수 200점을 비롯해 모두 580점의 작품을 진열한 이 전시회는 대중들 사이에 인기가 높았다. 평양과 원산, 대구, 군산 등지로 지방 순회전을 계획할 정도였다.[93] 나혜석의 등장 이후 백남순 같은 여류미술가들에 대해 관심이 높아진 영향도 있었을 터이다. 물론 이 학교는 경영이 매우 어려웠다. 그 어려운 사정을 밝혀 놓은 논객 유준영은 이 전시회를 계기삼아 「여자와 미술」[94]이란 글을 발표하기도 했다. 유준영은 '미술의 천재를 가진 사람은 여자편이 더욱 다수' 라고 주장하면서 '상상 밖에 조선 여자의 특재가 있는 것을 보고 얼마나 끝없는 기쁨을 느끼었' 는지 모른다고 썼다.

매년 3월에 열어오던 서화협회전을 1927년에는 가을로 미뤘다.[95] 앞서 살펴보았듯이 이도영에게 쏟아지는 미술동네의 격렬한 비판이 그 원인이었을지도 모르겠다. 하지만 이도영은 여전히 조선미전 심사원으로 참가했다. 가을, 협회전을 치르면서 서화협회의 가난함이 여러 군데서 태를 내자 이도영은 이래서는 안 되겠다 싶었던지 11월 20일 오전 11시부터 경성 식도원에서 서화협회 백 폭 서화전람회를 열었다. 협회 경비를 보충하기 위해서라고 선전하면서 열었으니, 손님을 끌기 위해 입장객들이 오 원씩 회비를 내면 진열한 백 폭 가운데 추첨해 가져갈 수 있게끔 할 뿐 아니라, 참가한 모든 이에게 몇몇 작가가 즉석에서 휘호한 작품을 나눠 줄 것이라고 홍보를 했다.[96]

그 밖에 2월에 진주에서 신춘서화전,[97] 7월에 경주에서 서화

전, 인천에서 하양회(河洋會)가 주최하는 인천미술전이 열렸다. 9월에 일본인 미술가들이 작품전을 서울 남산 미술구락부에서 열었으며 10월에 삭성회, 서화협회 외에도 이천과 괴산, 11월에는 하동, 12월에는 경산에서 전람회가 열렸다. 그 가운데 하동 서화전람회는 하동에서 여는 산업품평회를 기념하는 전람회였다.[98]

제1회 영과회전, 제2회 삭성회전

1927년 12월, 영과회가 대구노동공제회관에서 창립전을 열었다. 출품인들을 또렷하게 알 수 없으나 뒷날 신고송의 회고에 따르면, 회원들의 작품과 함께 소년 화가들의 작품을 모은 전시였다. 거기에 기성화가들이 찬조출품을 했는데, 다음해 제2회전 출품자들인 서동진, 배명학, 박명조, 최화수, 이상춘, 이갑기, 주정환(朱正煥), 김성암(金星岩), 서병기(徐丙騏), 심흥문 들이 작품을 냈음으로[99] 미뤄 이들이 작품을 냈을 것이다.

1927년 10월 2일부터 6일까지 평양 평남 상품진열관에서 삭성회가 제2회 전람회를 열었다. 『조선일보』 평양지국에서 후원한 이 전시회는 단순한 회원전이 아니어서 경상도와 서울 및 동경에서 작품을 출품해 옴에 따라 그 규모가 커졌다. 모두 400여 점이 모였다. 그 가운데 38명의 작품 94점을 진열했다.[100] 이런 결과는 앞서 7월 10일에 삭성회 간담회 자리에서 창립 2주년을 기념해 관서지역을 망라하는 대규모 전람회를 열기로 한 뒤 꾸준히 추진한 결과였다.

내건 작품은 수묵채색화 분야에 김윤보, 김광식, 김은호, 이상범, 고희동, 이용우, 심인섭, 윤영기, 최기남(崔基南), 현채, 김돈희, 안종원, 지운영, 양기훈, 긴규진, 노원상, 민정식(閔貞植), 강필주, 김응원을 비롯, 노광윤, 임지산(林芝山), 이선식(李善植), 이남하(李南夏), 윤자도(尹子道), 차규헌(車奎憲), 황종옹(黃鍾翁) 들 26명, 유채수채화 분야에서 김근수(金根洙), 장승엽(張承燁), 주용서(朱龍瑞), 박인철(朴寅鐵), 최신영(崔信榮), 함희일(咸希一), 박태현(朴泰絃), 이원현(李元賢), 윤성호(尹聖鎬)와 우에키 류우조우(上木龍三), 타나베 소우사쿠(田邊草作)를 비롯한 일본인 3명 포함 12명이었다.[101] 삭성회 회원 가운데 김관호, 김찬영 들이 불참한 이유는 짐작할 길이 없지만, 다음해 제3회전에 심사원으로 참석했으므로 미술동네와 무관한 어떤 사정 탓이었을 터이다.

관람객들 또한 첫날 비가 왔음에도 불구하고 1000여 명이나 관람하는 성황을 이뤘다. 특히 삭성회는 내건 작품들에 대해 관람객으로 하여금 현상투표를 하는 제도를 마련했다. 가장 많은 득표를 한 작품을 1등으로 하고, 1등에 투표한 관람객 가운데 추첨해서 당선자들에게 회화 및 서예 1폭 및 『조선일보』 2개월 구독권을 주는 제도였다. 그 결과 최신영(崔信榮)의 〈석

양의 부라〉이 59표, 김경식의 〈월하관음〉이 54표, 같은 작가의 〈기성 춘색〉이 36표를 얻었다.[102]

『조선일보』는 전시 개막 앞날, 「조선인의 예술」[103]이란 제목의 사설을 실어 서화협회전 및 삭성회를 나란히 격려했다. '예술의 성장 발전이 또한 금력, 권력에 지배되는 바 많으니, 정부자의 시종 후원, 조장(助奬)과 등져서 있는 조선인의 예술운동은 다른 모든 것과 한가지 고단하고 애체(碍滯)됨을 면키 어렵다. 이를 선양, 광포하여 민중화하고 또 수명을 길게 하려는 데에는 남다른 고심'을 겪었을 터라고 위로했다. 며칠 뒤에는 또다시 활해생(活海生)이란 이름의 논객을 내세워 삭성회전람회를 축하했다. 활해생은 다음처럼 썼다.

"경제적으로 궁박(窮迫)한 지경을 당하였을지라도 정신은 바명이 고닝게 어지 않을 수 없으니, 서성미술견람회에 대하여 나는 이와 같은 의미로 그를 환영하며 치하한다. 더욱이 이것이 우리의 힘으로 됨에 대하여 더욱 기뻐한다."[104]

서병오, 서동진, 강신호 개인전

대구화단의 원로 서병오는 11월에 마산에서 유지들의 초청으로 부정(富町)에 있는 오첩(吾妻)여관에서 개인전을 열었다.[105]

1927년에 대구에서 열린 청년화가 서동진 수채화전람회는 우리 미술동네에서 매우 이채로운 화제를 자아냈다. 6월 11일부터 13일까지 3일 동안 조양회관 2층에서 개인전을 연 서동진은 대구에서 이미 명성이 자자했던 청년이었다. 동아일보사 대구지국이 주최했으니 초대전이기도 한 이 전시회에 서동진은 풍경화와 인물화 50여 점을 내놓았다. 『동아일보』는 그를 '일류의 청년화가'[106]라고 불렀는데 그 때 전람회 목록은 거의 모든 작품이 실경이었음을 알려 준다. 〈해금강〉〈동해안〉〈달성소경〉〈대구천의 초하〉 따위 풍경과 함께 〈자화상〉〈소녀〉

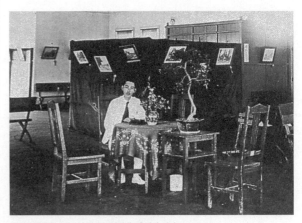

6월 11일부터 13일까지 대구 조양회관 2층에서 열린
서동진 수채전람회 회장에 서동진이 앉아 있다.
서동진은 이곳에서 약화, 만화, 초상화 공개시범 행사를 열기도 했다.

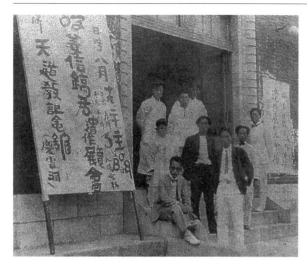

8월 19일부터 21일까지 강신호 유작전이 열린 천도교기념관에 모인 벗들.
뒤쪽 셋은 유족. 맨 오른편 김복진. 김복진 바로 앞 박상진. 앉은 이 신홍휴.
앉은 이 바로 뒤 구본웅. 위아래 모두 검정양복 차림 이승만.
맨 앞 검정 양복저고리 차림 이제창.

따위 인물화도 몇 점이 섞여 있다. 서동진은 목록에 짧은 글을
몇 꼭지 실었는데 '신흥예술'에 대해서 다음처럼 썼다.

　　"신흥예술─새 그림의 광(光), 목숨의 표현/ 뛰노는 신비의
미래, 보아라. 현란(絢爛), 육리(陸離)한 저 빛을"[107]

서동진은 전람회장에서 약화, 만화 및 초상화 공개시범을
벌이기도 했다.[108] 서동진은 다음해 7월에도 수채화전을 열었
다.[109]

1927년 7월 23일 촉망받던 강신호가 세상을 떠났다. 1904년
에 태어났으니 스물넷에 요절한 것이다. '근래 드문 비상한 천
재'[110]로 눈길을 끌던 강신호는 조선미전에서 세 차례 입선, 한
차례 특선 그리고 일본 중앙미술전람회 입선으로 화제에 올랐
던 동경미술학교 유학생이었다. 그가 죽은 날은 고향 진주에서
첫 개인전을 개막하는 바로 그 날이었다. 헤엄을 치던 중 죽어
개인전을 취소했고, 그 소문이 퍼져 미술동네를 안타깝게 만들
었다.

장례를 치르는 가운데 사회단체의 협의를 거쳐 진주 채화학
습회 주최, 진주청년회 및 각 신문사 지국 후원으로 추도전람
회를 열기로 했다. 김복진을 비롯한 서울의 미술가들이 참가한
가운데 7월 27일부터 사흘 동안 진주공원에서 열렸다.[111] 또한
강신호의 생전 뜻에 따라 작품 두 점을 진주청년회와 진주도
서관에 각각 기증했다.[112] 이어 8월 19일부터 사흘간, 김복진을
비롯한 벗들의 힘으로 서울 천도교기념관에서 유작전이 열렸
다.[113] 출품작은 모두 25점으로, 〈작품 제9〉〈꽃 제1〉〈꽃 제2〉
〈정물〉〈풍경〉〈해변의 경〉〈작품 제7〉〈작품 제10〉〈정동 풍

경〉〈자화상〉들이었다. 강신호의 유작은 모두 34점에 지나지
않았다.[114]

제6회 조선미전　총독부 학무국은 제6회 조선미전을 1927
년 5월 25일부터 3주간 남대문통 장곡천정 조선총독부 도서관
에서 열기로 결정했다. 그리고 4월에 접어들어 일본인 심사위
원으로 수묵채색화 분야에 유우키 소메이(結城素明), 유채수
채화 및 조소에 츠지 히사시(辻永), 서예 및 사군자 분야에 이
마이즈미 유우사쿠(今泉雄作)를 뽑아 발표했다.[115] 조선인 심
사위원으로는 수묵채색화 분야에 이도영, 서예 및 사군자 분야
에 김돈희와 김규진을 뽑았다.[116]

출품 원서에 따르면 1416점이 들어와야 했지만, 실제 응모
작품은 1164점이었다. 이 숫자는 지난해에 빗대 무려 400여
점이 늘어난 것이다.[117] 5월 17일 오후 5시에 마감한 작품 반입
결과 수묵채색화 분야에 142점, 유채수채화 분야에 810점, 조
소 분야에 25점, 서예 분야에 158점, 사군자 분야에 79점이 들
어왔다.[118] 응모작품 가운데 무감사 입선 51점, 일반 입선 259
점으로, 내건 작품은 310점이었으며,[119] 각 분야별로는 수묵채
색화 분야에 무감사 10점 포함 51점, 유채수채화 분야에 무감
사 29점 포함 177점, 조소 분야에 무감사 1점 포함 9점, 서예
분야에 무감사 7점 포함 20점, 사군자 분야에 4점 포함 20점이
었다.[120]

무감사에 포함시킨 조선인 작가들의 작품은 이상범의 2점,
노수현의 2점을 비롯해 나혜석의 1점, 손일봉의 3점, 강신호의
3점 그리고 서예 무감사는 김진민의 2점, 김돈희와 김규진이
각각 1점씩, 사군자 분야에서 김진우의 2점, 김규진의 2점이었
다.[121] 21일 오전 10시에는 특선작품을 발표했는데 모두 29점
가운데 조선인 12점이었다. 이영일, 이상범, 최우석, 김은호

제6회 조선미전 벽보. 일본인 심사위원들은 조선 지방색을 요구하면서
지금처럼 전진한다면 깊고 훌륭해질 것이라거나 조선의 우수한 작품을
일본에 가져가면 동패품을 탈 수 있을 것이라는 따위의 말을 거리낌 없이
쏟아냈다. 일본미술이 우월하다고 믿었던 것이다. 그 밖에 6회 조선미전이
열리자 일본인 낙선자들이 낙선작품전을 열어 눈길을 끌었다.

와 이승만, 손일봉, 김종태, 김주경, 강신호와 조소에서 구본웅,
서예에서 김진민, 사군자에 허백련과 황용하가 특선에 올랐다.

23일에는 총독 대리가 전람회장을 미리 둘러 보았고[122] 24
일 오전 9시부터 오후 5시까지 각 관계자와 유지, 신문 기자를
초청해 미리 공개한 뒤 다음날부터 일반 공개를 시작했다.[123]
관람객은 첫날 3700명이었으며 14일 끝날 때까지 모두 30038
명에 이르렀다. 입장료 수입은 3195원을 거뒀으며 작품 매매
는 수묵채색화 18점, 유채화 22점, 서예 18점, 사군자 12점에
이르렀다.[124]

심사평 『매일신보』는 일본인 심사위원 3명의 심사평을 입
선자 명단과 더불어 실었다. 유채수채화 분야 심사위원 츠지
히사시는 '신진들의 새로운 시험이 눈에' 띄었다고 비평했으
며, 수묵채색화 분야를 니노녕과 함께 심사한 유우키 소메이는
작년보다 나아졌다고 하면서 김은호, 변관식, 최우석 들의 작
품이 충실하다고 평가했다. 그는 조선에 대한 일본의 우월함을
자랑하면서 다음처럼 말했다.

"대체로는 전에 출품한 사람들이요, 또 이렇다고 지방색(地
方色)이라고 할 만한 것은 보이지 아니하나 이대로 나아간다
하면, 작자들이 좀더 깊어져서 훌륭한 곳까지 갈 것입니다."[125]

아직 볼품없으며, 이렇다 할 지방색, 다시 말해 일본인이 생
각하는 조선색도 없다는 꼬집음이다. 서예 및 사군자 분야 심
사를 김규진, 김돈희와 함께 했던 일본인 이마이즈미 유우사쿠
는 동경 제국미전 심사위원으로, 이번에 처음 조선미전 심사를
맡아 보니, 동경의 사군자가 매우 빈약한 데 비해 '조선사람에
는 얼마나 훌륭한 작품이 많은지를 알 수 있었다'고 말한다.
그러면서도 이마이즈미 유우사쿠는 '이곳의 우수한 작품을 가
져가면, 동패쯤은 염려 없이 탈 것'이라고 말하고 있다.[126] 수준
높은 동경과 수준 낮은 서울이란 생각을 이런 식으로 빗댐으
로써 일본의 우월함을 뽐낸 것이다.

언제나 그랬듯 언론은 특선작품으로 지면을 장식했다.[127]
〈화단〉으로 특선에 오른 이영일은 자신이 그림 그릴 때 구상
을 오래 하는 버릇이 있다고 하면서, 이번 작품도 춘천에서 일
개월 이상 그린 작품이라고 밝혔으며,[128] 〈아이〉의 작가 김종태
는 반대로 교편을 잡고 있는 탓에 그림 연구 시간이 없으며,
이번 작품도 겨우 20분 내외의 짧은 시간에 그린 작품이라고
덤덤하게 말하고 있다. 특히 그는 이번 특선은 벗 이승만 덕택
이라고 밝혔다.[129] 아마 옥동패의 한 사람으로 이승만 집에서
얹혀 재료 또한 그의 것을 써 그렸던 일을 생각한 듯하다. 또
한 이승만도 특선에 올랐는데 그는 '평소 기대하던 이들이 특

선에 오르지 못함'을 안타깝게 생각한다는 소감을 밝혔다.[130]

문외한이란 이름의 논객은 지난해 특선을 한 김복진이 아예
응모하지 않고 '연필로 이것저것 기록하는 것', 다시 말해 비
평활동만 펼치는 것도 '무심히 보이지' 않는다고 썼다. 하지만
조소 분야에 조선인의 응모 입선이 부쩍 늘어 기쁜 반면 '눈이
홀리도록 아름답게 그린' 나체 그림이 줄었는데, 그것은 총독
부가 나체 그림 촬영을 금지한 탓 아니겠느냐고 불만을 털어
놓고 있다.[131]

조선미전 비평 비평가 안석주는 조선미전 수묵채색화 분야
에서 조선인, 일본인 들이 엇비슷해져 가는 경향을 가리키면서
총독부가 겨우 칠팔천 원의 예산으로 조선인 정체성을 앗아가
는 데 성공하고 있다고 비아냥거렸다.[132] 또 안석주는 서예와
사군자에 대해 '봉건시대의 유물'이라면서 오늘날까지 남아
있을 가치가 없을 뿐만 아니라 '그 자체가 쇠락(凋落)'하고 있
으며 따라서 얼마 안 가 소멸할 것이라고 보았다. 이러한 생각
은 지난해 이한복을 중심으로 펼친 서 및 사군자부 폐지운동
과 흐름을 함께 하는 것이다. 또한 안석주는 조소 분야의 약진
에 대해 즐거워하고 있다.

문학평론가 김기진은 조선미전이 총독부의 식민지 통치정
책의 산물임을 지적하면서, 기량이 뛰어난 몇몇 작가를 빼고는
'거의가 낙선거리'라고 세찬 비판을 가했다.[133] 김기진은 일본
인 심사원의 눈길을 끌려고 작가들이 노력하는 모습을 가리켜,
일본인 심사원을 정류장에서 환영하는 모양새라고 빗대면서
일본색을 드러낸 작가들에 대해 날카로운 칼날을 들이댔다. 하
지만 그 비판이 지나칠 정도여서 미술동네에서 파문을 일으켰
고 김기진은 미술비평에 다시는 손대지 않았다.

또 다른 문학평론가 김진섭은 서예 및 사군자의 쇠락을 이
한복, 안석주처럼 역사의 필연으로 보고 있었지만, 동서예술을
빗대 보면서 다른 측면을 따졌다.[134] 서양과 동양이 다르듯 민
족양식의 차이 및 근본에서 미학의 특성, 형상 고유의 가치, 묘
사수법 따위가 서로 다르다는 사실을 바르게 이해해야 한다는
주장이다. 그러한 논리를 바탕에 깔고 있어 김진섭은 김진우의
대나무 작품에 대해 '생신한 힘이' 있어 뛰어나다고 찬양할
수 있었다.

『매일신보』 사설은 남다른 생각을 선보였다. 조선미전이 조
선의 정체성을 앗아가고 있음을 꼬집은 안석주와 달리 사설
논객은 다음처럼 썼다.

"제재에, 색채에 작가의 내선인(內鮮人)을 물론하고 모두
조선 특유의 기분을 나타냄에 노력한 흔적이 명백할 뿐 아니
라 종래 문외한의 시안(視眼)에도 거리끼던 모방 방작(倣作)

의 기분이 일소되고 선전에서만 엿볼 수 있을 신경지를 개척하여 장차 앞길로 용진할 저력 있는 생명이 전체에 약동함이 보는 자로 하여금 흔쾌함을 마지않게 하니 선전의 이같은 파천황(破天荒)의 진전을 봄은 이것이 한갓 화단의 자랑일 뿐 아니라 조선 전체의 행영(幸榮)일 것이다."[135]

이같은 눈길은 뜻깊은 헤아림이다. 같은 관전인 일본 제전 경향과 빗대 볼 일이지만 조선 특유의 기분은 조선미술의 정체성을 헤아리는 첫걸음이겠기 때문이다.

낙선파전과 신분차별론 『매일신보』는 「선전 개기(開期)를 앞두고」[136]란 사설을 통해 조선미전이 반도미술의 권위로 자리를 잡으려면 심사가 엄정해야 한다고 촉구했다. 사설의 논객은 조선미전에 '소학(小學) 정조의 아동 작품'이 있고, "화류계에서 웃음을 파는 기생까지 회를 거듭하여 입선, 입상의 영(榮)을 입는 자가 섞이어 일반으로 하여금 예술의 경계에 미혹케 하고 선전의 권위를 의심케 함이 유감"[137]이라고 썼다. 논객은 예술에 국경조차 없으나 '작가의 인격을 참작'해야 하는데 '일재동(一才童)'의 서(書)가 아무리 숙달하였다 할지라도 일운(逸韻)이 충일한 노련한 인격자의 필치에 미치지 못할지요, 일기녀의 화(畵)가 아무리 완벽에 가깝다 할지라도, 주간(酒間) 취객의 여흥을 돋우는 한 위안거리에 지나지 못할지라. 이를 몰아 예술의 성전에 천입케 함은 옥석구분의 감이 없겠는가'라고 주장했다. 아무튼 논객은 사군자에서 기녀나 어린이들에 대해 엄격해야 한다면서 '선전의 위신을 실추하고 일반 작가의 자존심을 손상케 하여 나중에는 작가의 출품욕을 저애하는 결과에' 이를 것이라고 경고했다. 논객은 신분차별 관념에 사로잡혀 있었던 것이다.

『매일신보』에서 문외한이란 이름의 논객은 이번 조선미전의 몇 가지 특징을 들어 보이고 있다.[138] 여성작가들의 경우 오산홍(吳山紅)이 동경으로 건너감에 따라 사군자에서 빠진 사실과, 나혜석이 특선에서 빠져 쓸쓸해 보이고, 반면 가명여학교 교사 백남순의 작품이 반가웠다고 썼다.

이번 전시회의 화제는 낙선파전람회였다. 조선미전을 주최하는 쪽에서 전람회의 질을 높이기 위해 입선에 오른 작품 가운데 일부를 취소해 불평이 높았다. 이에 불만을 가진 이들이 낙선작품전을 열었던 것이다.[139] 일본인 히로이 코우운(廣井高雲)이 낙선작가들을 모아 5월 29일부터 본정 명치옥(明治屋), 평전(平田)백화점, 해시(海市) 상점에서 낙선작품전을 열었다. 그러나 이 전람회는 조선인 미술가들 사이에 큰 메아리를 불러일으키진 못한 듯하다. 일본인 미술가들의 운동이었으니 말이다.

일부 미술가들은 조선총독부에 미술관 건립 요청운동을 펼

쳤다. 조선미전 이외에 화가들을 자극할 만한 무엇이 없으므로, 조선총독부에서 1929년에 열 계획인 대박람회 개최를 계기삼아 미술관을 건설해야 한다는 주장을 내놓았다.[140]

제7회 서화협회전 서화협회가 가을로 연기했던 제7회 전람회를 10월 22일부터 30일까지 수송동 전 보성고등보통학교 강당에서 시작했다. 입장료는 10전씩이었다.[141] 서화협회는 전시에 앞서 회원은 물론 일반 작가들의 작품도 출품해 줄 것을 널리 알렸으며, 반드시 장황(粧績 액자 및 포장)할 것과 함께 작품가격을 기록해 줄 것을 요청했다.[142] 그 때 서화협회에서 알린 '주의사항'은 다음과 같다.

"1. 회기(會期)는 자(自) 10월 22일 지(至) 26일, 1. 회장은 수송동 44 원(元) 보성고보 교사(校舍), 1. 작품 접수기는 10월 19일, 20일 양일 중에 본회장에서, 1. 작품을 장식(粧飾)한 자에 한함[혹 가장(假粧)], 1. 가격 기하(幾何)를 기송(記送), 1. 본회원은 물론 기타 경향(京鄕) 작가의 다수 출품을 환영."[143]

주의사항 가운데 회기는 원래 26일까지였지만 서화협회는 전람회 기간 중 입장자가 계속 늘어감에 따라 30일까지 나흘을 더 연기했다.[144]

작품 반입을 마치고 보니 유채수채화 33점, 수묵채색화 28점, 서예 사군자 28점 등 모두 89점이었다.[145] 그러나 지난해보다 29점이 줄어들어 어딘지 쓸쓸했다. 오일영의 〈추강어귀(秋江漁歸)〉, 이상범의 〈가을〉, 이한복의 〈금강산 추색 – 풍악 10제〉, 노수현의 〈만춘〉 〈추야〉, 백윤문의 〈미인〉 고희동의 〈해학(海鶴)〉 12폭, 이도영의 〈화조 일대(一對)〉, 김용수의 〈산수〉, 서예 사군자로는 오세창의 〈사시 독서〉, 이석호의 〈해행 일대(楷行 一對)〉, 이정만의 〈향선생(香先生)〉, 오일영의 〈해서(楷書)〉, 김돈희, 안종원, 이한복, 오기양 그리고 지성채의 작품, 유채수채화로는 권명덕의 〈풍경〉 〈평양 교외〉 밖 2점, 장석표의 〈숭일동〉 〈정동 풍경〉 〈공(工)학교 구내〉 〈동숭동〉 〈흐린 날〉, 이한준의 〈정물〉, 김응표의 〈정물〉 〈풍경〉, 이해선의 〈정물〉, 황영진의 〈신촌 풍경〉 〈불국사〉, 정영석의 작품이 나왔다.[146]

그 가운데 관심을 끈 것은 오세창의 작품이었다. 얼마 전 홍수 때, 한강변에서 천 년 전 삼국시대의 옛 기와에 새겨져 있던 글씨를 모사한 작품 〈삼한일편토(三韓一片土)〉였다. 미술 가치와 역사가치가 있다고 해서 화젯거리로 떠올랐던 것이다.

조선다운 색채 『조선일보』는 서화협회전과 더불어 평양의 삭성회전람회를 묶어 「조선인의 예술」이란 제목으로 관심을 보였다.[147] 글쓴이는 이 글에서 이른바 식민미술사관을 벗어나

조선다운 미술을 매우 힘차게 내세웠다. '예술의 생장 발전이 또한 금력, 권력에 지배되는 바 많은데 조선인의 예술운동은 다른 모든 것과 한가지, 고단하고 힘겨움을 면키 어렵다'는 생각을 지닌 글쓴이는 다음처럼 썼다.

"향토인의 향토 정조를 출발점으로 수천 년래 배양되어 오던 향토적 특수한 생명을 담아 오는 조선예술의 진수를 위하여 일부러 문호를 따로 세운 조선인 예술자 제씨는, 이 자임(自任)한 천직을 위하여 독자의 노력을 계속하는 곳에 몰리어 남모르는 법열(法悅)을 누릴 수 있을 것이다. 그들은 마땅히 더욱 조선적인 색채, 포치로써 진태묘경(盡態妙境)을 천명 개발하여서 ○○한 외래의 홍류(洪流) 중에서도 오히려 일면(一眠) 생명을 부양케 함이 있기를 절설(切說)하는 바이다. …나는 그 선인의 예술기 제씨기 조선 신미의 ○○영묘한 경(境)과 및 조선 생활사상 현란○○한 전설을 보다 많이 그의 화회로, 또 화면으로 묘사 구성하여 주고, 조선인의 감수적 작(作)과 그의 생활의 ○○을 더욱 ○설(○說) 전개케 하여서, 늦은 듯한 지금까지의 ○○을 헤쳐내고, 까만 듯한 지금부터의 신시대의 요구에도 충족함이 있기를 절설(切說)한다."[148]

YS생이란 이름의 논객은 이번 협전이 노대가와 신진의 조화가 이뤄진 전람회라고 지적하고 이한복이 조선 종이를 써 특색을 보이고 있으며, 노수현의 〈추야〉는 밤을 표현하기 위해 색채를 지나치게 썼다고 흠을 잡고, 백윤문의 〈미인도〉는 '자연주의의 세례'를 받지 못한 미인도로 생동하는 산 느낌이 없다고 꾸짖었다.[149]

아무튼 그 빈약함이 말하기 어려울 지경이어서 함부루주인이란 이름의 논객은 전람회장에 들어서는 순간 '협회의 정신이 어디 있다는 것이든지 살림살이 꼴이 어떠하다는 것'을 금세 눈치 챌 수 있다고 밝혀 놓았다. 그의 글은 회장의 풍경을 생생하게 알려 준다.

"회장(會場)의 설비로 말하면 너무도 딱해 보인다. 딱하다는 말은 참으로 동정의 눈물을 머금고 하는 말이요… 진열할 공간이 없어서 유리창을 양지(洋紙) 조각과 압정 몇 개로써 가리어 방해되는 광선을 막는 등…"[150]

1927년의 미술 註

1. 김복진, 「조선화단의 일 년」, 『조선일보』, 1927. 1. 4-5.
2. 김복진, 「조선화단의 일 년」, 『조선일보』, 1927. 1. 4-5.
3. 김복진, 「조선화단의 일 년」, 『조선일보』, 1927. 1. 4-5.
4. 김복진, 「조선화단의 일 년」, 『조선일보』, 1927. 1. 4-5.
5. 김용준, 「무산계급회화론」, 『조선일보』, 1927. 5. 30-6. 5.
6. 김복진, 「나형선언초안」, 『조선지광』, 1927. 5.
7. 김복진, 「나형선언초안」, 『조선지광』, 1927. 5.
8. 최열, 「김복진의 형성미술이론」, 『미술연구』 1호, 1993 가을, 미술연구회, p.160; 최열, 『한국근대미술 비평사』, 열화당, 2001.
9. 최열, 「김복진의 형성미술이론」, 『미술연구』 1호, 1993 가을, 미술연구회, p.163; 최열, 『한국근대미술 비평사』, 열화당, 2001.
10. 김복진, 「무산계급 예술운동에 대한 논강」, 『예술운동』, 1927. 11. 이 논강은 그 내용으로 미루어 김복진이 작성한 듯하다. 김기진의 증언에 따르면 프로예맹 강령과 규약도 김복진과 박영희가 함께 만들었고, 또 동지들도 규합했다고 한다.(김기진, 「한국문단측면사」, 『사상계』, 1956. 8-12 참고.)
11. 1927년 9월에 프로예맹이 개최한 임시총회에서 새로운 조직 개편이 이뤄졌고, 여기서 강령이 새로 채택되었다. 김기진의 증언에 따르면 강령은 김복진이 기초했다고 한다. 강령은 다음과 같다. "우리는 무산계급운동에 있어서의 맑스주의의 역사적 필연성을 정확히 인정한다. 그러므로 우리는 무산계급운동의 일부분인 무산계급 예술운동으로써 첫째, 봉건적 자본주의적 관념의 철저적 배격. 둘째, 전제적 세력에의 항쟁. 셋째, 의식층 조성운동의 수행을 기함."
12. 김용준, 「화단개조」, 『조선일보』, 1927. 5. 18-20.
13. 김용준, 「화단개조」, 『조선일보』, 1927. 5. 18-20.
14. 김용준, 「화단개조」, 『조선일보』, 1927. 5. 18-20.
15. 임화, 「미술영역에 재한 주체이론의 확립 – 반동적 미술의 거부」, 『조선일보』, 1927. 11. 20-24.
16. 최열, 「임화의 미술운동론」, 『미술연구』 제2호, 미술연구회, 1994 참고. 최열, 『한국근대미술 비평사』, 열화당, 2001.
17. 최열, 「1927년 프로미술 논쟁」, 『가나아트』, 1991. 9-10 참고.
18. 박영희, 「무산계급의 집단적 의의」, 『조선지광』, 1925. 3.
19. 김용준, 「무산계급회화론」, 『조선일보』, 1927. 5. 30-6. 5.
20. 김용준, 「무산계급회화론」, 『조선일보』, 1927. 5. 30-6. 5.
21. 김용준, 「무산계급회화론」, 『조선일보』, 1927. 5. 30-6. 5.
22. 김용준, 「프롤레타리아미술 비판 – 사이비 예술을 구제(驅除)하기 위하여」, 『조선일보』, 1927. 9. 18-30.
23. 윤기정, 「계급예술론의 신전개를 읽고」, 『조선일보』, 1927. 3. 25-30.
24. 김용준, 「프롤레타리아미술 비판 –사이비 예술을 구제(驅除)하기 위하여」, 『조선일보』, 1927. 9. 18-30.
25. 윤기정, 「최근 문예잡감 2」, 『조선일보』, 1927. 11.
26. 임화, 「미술영역에 재한 주체이론의 확립 – 반동적 미술의 거부」, 『조선일보』, 1927. 11. 20-24.
27. 최열, 「1927년 프로미술 논쟁」, 『가나아트』, 1991. 9-10 참고. 최열,
28. 최열, 「김용준의 초기 미학미술론 연구」, 『미술연구』 제4호, 미술연구회, 1994; 최열, 『한국근대미술 비평사』, 열화당, 2001.
29. 김진섭, 「제6회 조선미전 평」, 『현대평론』, 1927. 7.
30. 김진섭, 「제6회 조선미전 평」, 『현대평론』, 1927. 7.
31. 안석주, 「미전을 보고」, 『조선일보』, 1927. 5. 27-30.
32. 안석주, 「미전을 보고」, 『조선일보』, 1927. 5. 27-30.
33. 안석주, 「미전을 보고」, 『조선일보』, 1927. 5. 27-30.
34. 김기진, 「제6회 선전 작품 인상기」, 『조선지광』, 1927. 6.
35. 조선인의 예술, 『조선일보』, 1927. 10. 1.
36. 함부루주인, 「제7회 협전을 보고」, 『조선일보』, 1927. 10. 25-30.
37. 김주경, 「평론의 평론」, 『현대평론』, 1927. 9.
38. 모체 고찰상의 방법을 '속인적 비평'이라 풀어 놓았지만, 그 뜻을 파악하기 어렵다.
39. 안석주, 「미전을 보고」, 『조선일보』, 1927. 5. 27-30.
40. 김주경, 「평론의 평론」, 『현대평론』, 1927. 9.
41. 안석주, 「제6회 조선미전을 보고」, 『조선일보』, 1927. 5. 27-29.
42. 김주경, 「평론의 평론」, 『현대평론』, 1927. 9.
43. 최열, 「김용준의 초기 미학미술론 연구」, 『미술운동』 4호, 미술연구회, 1994 참고. 최열, 『한국근대미술 비평사』, 열화당, 2001.
44. 김용준, 「프롤레타리아미술 비판 – 사이비 예술을 구제(驅除)하기 위하여」, 『조선일보』, 1927. 9. 18-30.
45. 김용준, 「화단개조」, 『조선일보』, 1927. 5. 18-20.
46. 김복진·안석주·일기자, 「경성 각 상점 간판 품평회」, 『별건곤』, 1927. 1.
47. 권구현, 「전기적 프로예술」, 『동광』, 1927. 3.
48. 권구현, 「선사시대 회화사 1-3」, 『동광』, 1927. 3-5.
49. 권구현, 「속수 인물화 강의 1-2」, 『동광』, 1927. 6-7.
50. 조동일, 『한국문학통사』 제5권(제3판), 지식산업사, 1994, pp.302-303.
51. 신입선의 이 소년 – 서동진 씨의 말, 『조선일보』, 1929. 8. 30.
52. 최해룡, 「화백 김용조의 전기」(백기만의 『씨뿌린 사람들』에 실림. 윤범모, 「수채화의 정착과 대구화단의 형성」, 『계간미술』 1981 가을호 참고.)
53. 남화가 유경순 씨, 『동아일보』, 1927. 10. 20.
54. 남화가 그리워 동경 간 홍월 양, 『매일신보』, 1927. 4. 12.
55. 김용준, 『근원수필』, 을유문화사, 1948.
56. 한설야, 「카프와 김복진」, 『조선미술』, 1957. 5 참고.
57. 5도에 세포단 조직한 제4차 공당 공판, 『동아일보』, 1930. 11. 17.
58. 『김복진 등 공산당 사건 판결』, 경성지방법원 형사부, 1930. 11. 28. (김복진, 『김복진전집』, 청년사, 1995, pp.378-381에 재수록.)
59. 신고송, 「죽은 동지에게 보내는 조사 – 나의 죽마지우 이상춘 군」, 『예술운동』 창간호, 1945. 12.
60. 리재현, 『조선력대미술가편람』, 문학예술종합출판사, 1994, p.193.
61. 문외한, 「미전인상」, 『조선일보』, 1926. 5. 14-22.
62. 최완수, 「일주 김진우 연구」, 『간송문화』 제40호, 한국민족미술연구소, 1991, p.69 참고.
63. 김화백 만유, 『조선일보』, 1927. 3. 17.
64. 김복진, 「제7회 미전 인상 평」, 『동아일보』, 1928. 5. 15-17.
65. 최완수, 「일주 김진우 연구」, 『간송문화』 제40호, 한국민족미술연구소, 1991, p.61.
66. 김용준, 「서화협회전의 인상」, 『삼천리』, 1931. 11.

67. 오오쿠라(大倉)남 동상 응소,『매일신보』, 1943. 10. 24.

68. 김복진,「수류 일천리」『조선중앙일보』, 1935. 8. 13-21.

69. 화폭에 숨은 배달미, 미국화단의 기린,『동아일보』, 1927. 11. 12.

70. 김은호·손일봉 양씨 동경제전에 입선,『동아일보』, 1927. 10. 14.

71. 양씨 제전 입선,『매일신보』, 1927. 10. 14.

72. 불국 살롱에 입선된 이, 배 양군을 축하함,『조선일보』, 1927. 11. 20.

73. 이종우,「양화 초기」『중앙일보』, 1971. 8. 21-9. 4.(『한국의 근대미술』 3호, 한국근대미술연구소, 1976. 10, p34에 재수록.)

74. 동경지부 창립대회,『예술운동』 창간호, 1927. 11, p.52.『조선일보』 1927년 10월 10일자 명단에는 미술부장이 이경진(李曔鎭)이다. 이원과 이경진은 같은 사람일 것이다.

75. 리재현,『조선력대미술가편람』, 문학예술종합출판사, 1994, p.173.

76. 민중예술 고조할 창광회 발기,『조선일보』, 1927. 8. 29.

77. 창광회 창립회,『동아일보』, 1927. 9. 2.

78. 김복진의 조직력은 고교시절부터 뛰어났는데, 이를테면 박영희, 김기진, 박팔양, 나빈, 홍사용, 최승일, 마해송, 이서구 들을 모아 반도구탁부를 만들기도 했으며(심복신,「소식생활 20년기」,「도령」, 1940. 3-10), 1920년대 전반기만 해도 토월회, 토월미술연구회, 조선만화가구락부, 파스큐라, 프로예맹 조직, 그리고 고려공산청년회, 조선공산당에 주도세력으로 참가했음을 떠올려 보라.

79. 최열,『한국현대미술운동사』증보판, 돌베개, 1994, p.42 참고.

80. 최열,『한국현대미술운동사』증보판, 돌베개, 1994 참고.

81. 임화,「어떤 청년의 참회」,『문장』 제2권 2호.(김윤식,『한국 근대문예비평사 연구』, 한얼문고, 1973, p568 참고.)

82. 신고송,「죽은 동지에게 보내는 조사 – 나의 죽마지우 이상춘 군」,『예술운동』 창간호, 1945. 12.

83. 이원식 지음, 백기만 엮음,『씨뿌린 사람들』, pp.251-252.(윤범모,「향토회와 대구화단」,『한국근대미술사학』 제4집, 청년사, 1996, p.77에서 재인용.)

84. 미전 입선과 평양 삭성회,『조선일보』, 1927. 5. 23.

85. 평양 삭성회 2주년 기념,『조선일보』, 1927. 7. 13.

86. 미술기관 삭성회 임총,『조선일보』, 1927. 9. 15.

87. 평양 삭성회에서 연구생 모집,『조선일보』, 1927. 10. 20.

88. 조선동양화가협회 설립,『조선일보』, 1927. 2. 3.

89. 조선미술원 동양화전람회,『동아일보』, 1927. 7. 25.

90. 전형윤 씨 서화전람,『동아일보』, 1927. 3. 6.

91. 순천 서화전람회 성황,『동아일보』, 1927. 11. 4.

92. 조선미술원 동양화전람회,『동아일보』, 1927. 7. 25.

93. 경성여자미술 성적품 전람회,『동아일보』, 1927. 7. 6.

94. 유준영,「여자와 미술」,『조선일보』, 1927. 7. 22.

95. 서화협회전 추기로 변경,『조선일보』, 1927. 3. 14.

96. 서화협회의 백 폭 전람,『조선일보』, 1927. 11. 20.

97. 신춘 서화전람,『동아일보』, 1927. 2. 18.

98. 서화전람회,『동아일보』, 1927. 11. 15.

99. 박래경,「배명학 화백의 예술」,『배명학』.(윤범모,「수채화의 정착과 대구화단의 형성」,『계간미술』 1981 가을호 참고.)

100. 산명(山明) 수려한 고도 서경(西京)에서 열린 미전,『조선일보』, 1927. 10. 2.

101. 산명 수려한 고도 서경에서 열린 미전,『조선일보』, 1927. 10. 2. 출품작 명단 참고.

102. 삭성미전의 현상투표 추첨,『조선일보』, 1927. 10. 12.

103. 조선인의 예술,『조선일보』, 1927. 10. 1.

104. 활해생,「삭성미술전람회」,『조선일보』, 1927. 10. 3.

105. 서석재 서화회,『동아일보』, 1927. 11. 15.

106. 대구 본 지국 주최로 수채화전람회,『동아일보』, 1927. 6. 11.

107. 서동진,『서동진 수채화전람회』, 1927.(윤범모,「수채화의 정착과 대구화단의 형성」,『계간미술』 1981 가을호, p.76에서 재인용.)

108. 『동아일보』, 1927. 6. 27.

109. 양화전람회 칠일부터 대구서,『동아일보』, 1928. 7. 5.

110. 미술학교 일 년생이 상야서 열린 중앙미술전에 입선,『동아일보』, 1926. 2. 24.

111. 고 강신호 씨의 추도전람회 개최,『조선일보』, 1927. 7. 27.

112. 고 강신호 씨의 추도전람회 개최,『조선일보』, 1927. 7. 27.

113. 고 강신호 씨 유작전,『조선일보』, 1927. 8. 20.

114. 고 강신호 씨의 유작전 작일 개장,『동아일보』, 1927. 8. 20.

115. 미전 기일 연기,『동아일보』, 1927. 4. 5.

116. 선전 심사원,『매일신보』, 1927. 5. 11.

117. 예년에 비교하면 400여 점 증가,『조선일보』, 1927. 5. 17.

118. 출품품 산뜻 감,『동아일보』, 1927. 5. 19.

119. 제6회 조선미술전람회 입선작 발표,『매일신보』, 1927. 5. 21.

120. 제6회 조선미술전람회,『동아일보』, 1927. 5. 21.

121. 제6회 조선미술전람회,『동아일보』, 1927. 5. 21.

122. 조선미술전람회에 우원 총독대리,『매일신보』, 1927. 5. 25.

123. 24일에 미전 감상,『조선일보』, 1927. 5. 20.

124. 반도미술계의 권위,『매일신보』, 1927. 5. 22.

125. 매우 충실하오,『매일신보』, 1927. 5. 21.

126. 사군자에 경탄,『매일신보』, 1927. 5. 21.

127. 반도미술계의 권위,『매일신보』, 1927. 5. 22.

128. 구상에 힘들여,『매일신보』, 1927. 5. 22.

129. 친우의 덕이요,『매일신보』, 1927. 5. 22.

130. 의외의 일이요,『매일신보』, 1927. 5. 22.

131. 찬연한 예원의 정화,『매일신보』, 1927. 5. 25.

132. 안석주,「미전을 보고」,『조선일보』, 1927. 5. 27-30.

133. 김기진,「제6회 선전 작품 인상기」,『조선지광』, 1927. 6.

134. 김진섭,「제6회 조선미전 평」,『현대평론』, 1927. 7.

135. 선전 개막,『매일신보』, 1927. 5. 25.

136. 선전 개기(開期)를 앞두고,『매일신보』, 1927. 5. 12.

137. 선전 개기(開期)를 앞두고,『매일신보』, 1927. 5. 12.

138. 특선의 진가 – 문외한의 비애,『매일신보』, 1927. 5. 25.

139. 미전 낙선파가 따로 전람회 계획,『동아일보』, 1927. 5. 31.

140. 대박람회에 미술관을 설하라,『동아일보』, 1927. 10. 23.

141. 금일 서화협회전람회,『매일신보』, 1927. 10. 22.

142. 제7회 서화전,『조선일보』, 1927. 9. 30.

143. 서화전람회,『동아일보』, 1927. 10. 2.

144. 서화미전 4일 연기,『조선일보』, 1927. 10. 26.

145. 정금미옥(精金美玉) 같은 대가 서화 일실에,『조선일보』, 1927. 10. 23.

146. 작품목록은 다음 두 편의 비평에서 뽑은 것이다. 함부루주인,「제7회 협전을 보고」,『조선일보』, 1927. 10. 25-30; YS생,「협전 숫보기 인상기」,『매일신보』, 1927. 10. 23.

147. 조선인의 예술,『조선일보』, 1927. 10. 1.

148. 조선인의 예술,『조선일보』, 1927. 10. 1.

149. YS생,「숫보기의 인상기」,『매일신보』, 1927. 10. 23.

150. 함부루주인,「제7회 협전을 보고」,『조선일보』, 1927. 10. 25-30.

1928년의 미술

이론활동

자주성 적구(赤駒)라는 논객은 미술이나 음악 행사가 서울을 비롯한 도시 향읍에서 헤일 수 없을 만큼 열리고 있다고 가리키면서 그런데 그 '모든 것이 다 퇴폐'한 것들일 뿐만 아니라 지난날의 잔재요, 외국 수입품이라 하더라도 '모방 도중에 있는 것'이라고 꼬집었다. 모방 분위기를 썼고 조선 정체성이 또렷해 보인다는 『매일신보』 논객의 눈길[1]과 반대쪽에 서 있던 적구는 다음처럼 썼다.

"오늘날 조선의 미술이나 음악은, 오늘날의 현실을 지배하고 있는 지배군이 분만하여 놓은 산물이면서도 또한 몰락 과정에 있는 것이요 미발달 상태에 있는 것이다. 조선 재래의 미술, 재래의 음악은 방금 날을 좇아 몰락하여 가는 도중에 있고, 한편 국외 미술, 국외 음악은 수입은 되었으면서도 아직껏 유치한 경(境)에 있다. 물체의 배치, 환선(丸線)의 활용, 색채의 조화 등은 모른다 할지라도 또 '소나타' '심포니'의 여하는 모른다 할지라도, 나는 아직껏 오늘의 조선에 있어서 내 자신을 놀랠 만한 참된 화폭과 참된 가곡을 본 적이 없다. 그 누가 있어 다만 한 사람이나마도 오늘의 조선에 진정한 미술가가 있고 작곡가가 있고 연주자가 있다고 하던가?"[2]

지나친 나무람임엔 틀림없으나 그가 '의식의 전환'을 주장하고 있는 논객으로서, 혁신 없는 전통의 대물림과 주체성 있는 소화를 꾀하지 않은 채 비판 없는 모방, 그리고 그 퇴폐성 따위에 대한 문제를 내놓았다는 점에서 식민지 화단의 일반 문제에 날카롭게 다가섰다 하겠다. 이러한 문제의식을 계급의 눈길로 풀어나갔던 임화는 1928년이 끝나갈 무렵, 협전에 즈음해 다음과 같은 견해를 내놓았다.

"동양화 중에서도 인도, 일본이나 기타의 근대적 영향을 받은 것 외 소위 남화나 그 타(他) 등에 선 우리는 주로서 테마에 유현, 신비 등으로부터 오는 종교적 내지 현실 피쇄적(避鎖

的)인 그것을 부정해야 할 것…"[3]

이같은 문제의식은 올해의 논객들 사이에서 여러 갈래로 펼쳐졌다. 김복진은 조선미전 비평에서 1926년부터 문제로 떠오른 사군자 분야를 생각해 김진우의 대나무 그림을 다뤘다. 김복진은 그것이 활시위같이 살아 있음을 평가했지만, 사군자의 시대성을 따졌다. 계승과 혁신의 눈길로 헤아려 내린 평가였다. 또한 여러 논객들이 서화협회를 둘러싸고 나름의 견해를 밝혔다. 지난해 프로미술 논쟁에 나섰던 논객 임화는 서화협회가 부르주아적 반동 역할을 수행하는 기관 아니냐는 의심의 눈초리를 보내면서 깨달음을 촉구했다. 이에 이승만이 나서서 서화협회야말로 '조선의 미술단체 가운데 오직 하나뿐'인 기관이므로 그나마 감사해야 할 것이라고 감쌌다. 또 『동아일보』 사설은 서화협회에 대해 미술과 민중을 접촉케 하는 사명을 지니라고 다그치면서, 서화협회야말로 민족적인 든든한 자부심을 지닐 수 있고 또 새로운 기대를 한다면서 '사랑해야 할 의무'를 상기시키고 있다.

한쪽에서는 조선미전 심사위원이 나서서 '조선 특유의 지방색'을 유난히 힘주어 주문했다. 이같은 '조선색'에 대한 견해를 김종태와 이광수가 이종우의 개인전을 계기삼아 다시 한 번 되풀이했다.

비평가론 해묵은 논쟁이 올해 막을 내렸다. 일찍이 1925년, 최우석이 김복진에 대해 비판하면서 일어났던 일로, 김주경이 다시 나서서 조소예술가가 웬 수묵채색화 비평을 하느냐고 되풀이했다. 김복진은 조선미전 비평 자리를 빌어 이 문제에 대해 답변을 내놓았다. '밥맛은 행랑어멈만, 정치는 정치가만 비평해야 하느냐?'고 한 방을 내쳤던 것이다. 이것으로 비평가의 자격을 가리는 시비는 끝났다. 더불어 김복진은 나름의 비평론을 다음처럼 펼쳤다.

"위에 쓴 바와 같이 미술평은 미술가에게라는 법이 있다면 정치는 정치가에게라든가, 법률은 법률가라든가, 기타 밥맛

은 행랑어멈으로서만 비평해야 한다든가, 가지가지로 세분하게 될 것이다. 도무지 귀치 않은 세상이니 쓸 것을 다 쓰지 못하나 정치의 범외(範外)에 사는 사람이 없을지니, 정치 운용의 합리 불합리, 법률의 독(毒)과 불리에 대하여 비평하는 것도 토회인(吐會人)으로서의 당연한 특권이라 한다. 그러면 문화 계통의 일 부분인 미술에 있어서만 선의의 비판을 절대 불허한다는 변칙은 어디로서부터 그 이유가 서게 되랴. 물론 전문가는 아니나 감상의 자유가 있는 이상, 감상 곧 비판이라 할진대 비평의 자유가 있는 것이다.

그러나 그 비판 그것이 전문가와 우열이 있을 것은 혹은 없지 않을 것이나 또한 감상자의 비평은 직감적이며 비상식적임을 면치 못하나, 그렇다고 머리로서부터 감상의 자유를 거부하는 것은 예하여 상아탑 의식의 난사(亂謝)이며 따라서 자기 격리(隔離)의 전통정신이니, 비평을 두려워하지 말고 이를 감수하며, 반성하며 나가서 비평의 오류가 있다면 의당 전문가의 태도 지식으로서 교시할 것이다. 전문가 이외의 사람의 비평 역(亦) 경청할 바 있으니, 제군의 작품을 공개 관람시키며, 감상시키면서 인간의 비평 본능을 전문가적 우월 지위로써 거부하려 노력함은 자기 치부의 폭로인가 한다."[4]

이같은 김복진의 한 방에 김주경은 움찔했고, 최우석은 말문이 막혔으니 뒷날 누구도 전문분야를 둘러싼 자격 시비를 더하지 못했다.

순수미론 및 기타　한 번도 글을 발표한 적이 없던 이용우(李用雨)가 올해 「그림의 동서」란 글을 발표했다. 물론 이 글도 자신의 이름 아래 초(抄)라고 밝혀 놓았으니 어떤 글을 참고삼아 다시 쓴 글이다. 이용우는 그림에서 동서를 나눔은 곤란하다고 쓰고, 먼저 '그림이란 미(美)를 추구하는 것'이라면서 '미란 조형미술의 모양에 나타난 느낌'이라고 규정한다. 또 그는 '진선미란 자연과 인생의 본체요, 만유(萬有)의 고향'이고, 그 고향과 본체를 구하려는 노력이야말로 예술이며, 미는 어떤 형상을 갖추는 것이라고 밝혔다. 이용우는 '자연 그 자체로 미가 아닌 것은 아니지만 그것이 그림 가운데 형(形)으로 그려내 사람의 눈에 보일 때 비로소 미가 발생'하는 것이라고 썼다. 이를테면 사과는 썩지만 그것을 형상으로 정지시켜 놓으면 영원히 썩지 않는 것으로 바뀌는데 바로 그 썩지 않는 자태(姿態)를 구하는 것이 미를 구하는 것이요, 그게 예술가의 사업이라는 것이다. 그것은 하나의 '창조'인데 누구나 그렸다고 모두 '미'를 얻는 것은 아니다. 이용우는 글을 다음과 같은 말로 맺고 있다.

"결국 회화라는 것은 어떤 평면의 면적 위에 자리잡아 나타난 '미'라고 할 수 있다."[5]

이용우는 동양미술이든 서양미술이든 똑같이 아름다움을 추구한다는 점에서 본질이 다르지 않음을 논증하고자 했던 듯하다. 격렬한 논쟁을 펼쳤던 김용준은 논쟁을 마무리하는 「과정론자와 이론확립」과 「속 과정론자와 이론확립」[6]을, 창광회 경성본부 간사로 참가하는 김주경은 「예술운동의 전일적 조화를 촉함」[7]을 발표했다.

일본미술 우월론　조선미전 서예 및 사군자부 폐지론을 주장했던 수묵채색화가 이한복은 「동양화 만담」이란 글을 발표했다. 이한복은 '미술은 일국 문화의 표현'이라는 생각을 서구미술의 역사를 통해 논증했다. 이어서 '근래에는 세세 각국이 공통되는 것이 많아서 우리 조선인도 양복을 입고, 서양요리와 중국요리도 먹게 되었고, 서양인도 일본요리도 먹고, 조선요리도 먹게 되었다'는 사실을 들어, 문명 또한 서로 모방하고 창조해 서로 같아지는 것이 있으니, 동·서양화라는 것도 서로 다름이 대단치 않을 것이라며 다음과 같다고 썼다.

"서양화는 동양화의 장처를 취하고 동양화는 서양화의 장처를 취하여, 지금은 다만 취급하는 재료만 다를 뿐이요, 형상하는 법과 표현하는 법이 같아진 것이 많다. 이것이 요사이 동서회화의 현상이다. 다만 다 각각 달리 보고 달리 취할 특징은 있을 것이다."[8]

이한복은 이어 중국과 일본, 조선의 미술을 장황하게 논술한 다음, 일본 근세미술의 일대 진보를 소개하고 있다. 그는 '현금의 적막한 미술계와 빈약한 미술가'들뿐인 조선은 오랫동안 미술에 대해 감상력과 애착심이 없었으나, 일본은 감상력과 애착심이 대단했고 또한 서구미술을 받아들여 일본화의 일대 혁명을 꾀하여 재료만 다를 뿐, 따로 구별 없이 보고 있고 나아가 일본은 일본 나름의 특징도 갖추고 있다고 소개했다. 뛰어난 일본미술을 따르자는 생각을 그렇게 썼던 게다.

그는 끝으로 서화 분리론을 펼치는 가운데 '문인화와 동양화'를 나누고 문인화에서 시서일치사상이 싹터 왔음을 떠올리면서 문인화라면 몰라도 일반 동양화라면 서예를 따로 취급해야 한다고 주장했다.

오세창의 실증미술사학　오세창이 지은 책 『근역서화징(槿域書畵徵)』은 현대 미술사학사에 불후의 명저로 손꼽히고 있다. 오세창은 삼국시대부터 조선 끝까지 활동한 이들을 대상으

로 수집한 작품과 270종의 각종 문헌들을 조사, 분석했다. 그 결과, 화가 576명, 서예가 392명, 서화가 149명 모두 1117명을 헤아릴 수 있었다. 오세창은 먼저 대상 인물들의 자(字), 호(號)는 물론 본관과 가세(家世), 출생 연도, 수학(受學), 관직 및 사망 연도에 이르기까지 남김없이 고증했다. 다음, 대상 인물의 예술세계에 대한 기록과 논평을 인용해 그 출처까지 싣고, 남아 있는 작품 이름과 소재까지 아울렀다. 가끔 생존 연대를 알 수 없는 이들에 대해서는 대고록(待考錄)을 만들어 뒷날 연구자들이 고증하기를 바랐다.

오세창은 일차 작업을 1917년에 끝낸 다음, 1928년까지 더 찾은 대상 인물을 증록(增錄)해 두었으며, 연대편람, 채용 군서목록(群書目錄), 인명총록을 만들고 이름과 아호 색인을 만들어 덧붙였다. 이렇게 하기까지 오세창은 '가학(家學)'을 무너뜨릴까 염려하여 버린 붓이 산과 같고, 없앤 종이가 매우 많다'고 썼다.

오세창은 대상 인물들에 대한 자신의 비평을 꾀하지 않았다. 이러한 태도는 책 제목을 사(史)로 하지 않고 징(徵)으로 했듯 고증할 뿐이라는 태도에서 비롯하는 것이다. 하지만 오세창은 책에서 '높고 낮음을 품평(而品第高下)'했다고 말하고 있으니, 인용하는 가운데 그 높고 낮음을 드러내고자 했던 것이겠다. 또한 오세창은 서화가 없어지지 않고 끝없이 이어지는 것은 '사람의 성정(性情)이 서로 비슷하고 연원이 있는 까닭'이라고 하면서 '마음이 통하는 사람끼리 서로 감응하는 것은 산과 강도 막지 못한다'고 썼다. 그같이 서화의 연원과 역사의 필연성을 밝힌 오세창은 '우리[我邦]의 여러 선배들이 수가 많고 연이어 있어 마치 아침 저녁이 만나는 듯했으니 권속(眷屬)이라 이를 만하다'고 썼다. 다시 말해, 조선미술의 역사를 마음이 통하는 사람끼리 서로 감응하는 식구의 개념으로써 '아방 권속'을 헤아렸다는 뜻이다. 또 오세창은 단지 문헌만을 고증하지 않았다. 오세창은 '그래도 남의 말을 그대로 믿고 기록한 것이 있다'고 밝혔던 것이다.[9] 아무튼 오세창은 편년체 실증주의를 완성한 미술사학자였다.

독일인 선교사 에카르트(Andreas Eckardt)가 『조선미술사(Geschte der Koreanischen Kunst)』를 출간한 것도 1929년의 일이다. 하지만 그 내용이 많은 잘못을 안고 있는데다가 독일어로 나와 우리 문화사에 있어서 뜻이 줄어든 책이다.[10] 한편 일제는 고적(古蹟) 조사사업을 통해 1915년부터 『조선고적도보』와 『조선고적 조사보고서』 따위를 꾸준히 출간하고 있었다.

그 밖에 올해도 대중을 위한 우리 미술사 소개가 여전했다. 잡지 『별건곤』은 몇몇 논객을 내세워 「과거 조선미술의 단편」,[11] 「세계적으로 자랑할 조선의 13대 화가」,[12] 「현대 공예보다도 탁월한 고려시대의 도자기」,[13] 「조선의 미술자랑 - 특히

우리 국보에 대하여」[14]를 묶어 내보냈다. 이한복은 「조선예술 사상에 나타난 완당선생」[15]을 발표했다.

또한 강명석(姜明錫)이란 논객은 생명주의예술론을 제창하면서 예술과 생활과 종교의 유기적 관련을 주장하는 글 「예술 세계를 찾아서」[16]를 발표했고, 김진섭은 「시각론」[17]을, 일본에 다녀온 임숙재(任璹宰)가 「공예와 도안」[18]이란 글을 내놓았다. 그 밖에 신낙균(申樂均)의 『사진학 개설』이 나왔다.

미술가

『동아일보』는 1928년, 전반기와 후반기 두 차례에 걸쳐 화가와 작품을 소개했다. 먼저 전반기는 조선미전 특선작가들을 소개했다. 5월 8일자에 이한복을 시작으로 17일까지 「미전의 특선작품과 그 사람들」이란 연재물에서 이한복 〈저물어 가는 산〉, 김은호 〈북경소견〉, 이영일 〈응추치도(鷹追雉圖)〉, 이상범 〈산지음(山之陰)〉, 이승만 〈풍경〉, 김종태 〈포즈〉, 김주경 〈도시의 저녁〉, 손일봉 〈풍경〉, 김진우 〈취우(翠雨)〉 등의 작가와 작품을 다루고 있다.

후반기는 「협전을 앞에 두고 제작에 바쁜 화백들」이란 연재물로, 전반기와 달리 작가가 작품을 제작하는 모습을 찍은 사진이었다. 10월 25일부터 11월 4일까지의 연재물에서 이도영 〈서원아집도(西園雅集圖)〉, 이한복 〈금강산〉, 이용우 〈남원 고가(古歌)〉, 최우석 〈가을〉, 고희동 〈산촌〉, 김경원 〈금수(錦繡)〉, 이승만 〈풍경〉, 김종태 〈풍경〉, 노수현 〈풍경〉 등을 다루고 있다.

이같은 소개가 대중의 눈길을 끌어모을 수 있는 힘찬 수단이라는 점에서 미술동네에 끼치는 영향력이 큰 것임은 두말할 나위가 없겠다.

오세창 『근역서화징』을 내놓은 오세창은 미술사학자로서 서예가이자 전각의 대가였다. 그는 서화협회 발기인이었으며

오세창 지음 『근역서화사(槿域書畵史)』. 필사본으로 1928년 계명구락부가 활자본으로 출간한 『근역서화징(槿域書畵徵)』의 원본. 우리 미술사학사상 불후의 명저로, 오세창은 이 책을 지음에 있어 '가학(家學)'을 무너뜨릴까 염려해, 버린 붓이 산과 같고, 없앤 종이가 매우 많다'고 썼다.

1919년 3.1민족해방운동 때 민족대표의 한 사람으로 참가한 비타협 민족주의자였다. 오세창은 1910년대에 『근역서휘』와 『근역화휘』를 이미 엮어 놓고 있었으며, 1921년에는 서화협회 기관지 『서화협회보』에 「화가열전」 및 「서가열전」을 연재하기도 했다. 그 뒤 1928년에 이르러 『근역서화징』을 출판한 것이다. 『조선일보』는 이 사실을 시평으로 알렸다.[19] 이 저술이 나오자 최남선은 『동아일보』와 『조선일보』에 서평을 발표했다.[20]

최남선은 책의 내용을 매우 자세하게 소개하면서 오세창이 수십 년 동안 노력해 자랑스러운 저술을 내놓았으니 그 업적을 '처녀지 개척에 빗대면서 질로나 양으로 놀라울 정도이며 오직 하나뿐인 등탑(燈塔)으로 최고의 믿음'을 줄 만한 것이라고 평가했다.

김복진, 최학렬 이미 고려공산청년회 회원으로 활동하고 있던 김복진은 1928년 2월에 제4차 조선공산당에 정식당원으로 입당, 3월에는 재건고려공산청년회 중앙위원 및 경기도 책임비서와 학생위원회 위원장을 맡아 활동했는데 이 때 활동을 현대사 연구가 서대숙은 다음처럼 쓰고 있다.

"국내 학생들 사이에서 공산주의 활동은 1925년 11월에 조직된 학생과학연구회를 중심으로 행해졌다. 학생그룹의 지도자들은 당에 대한 계속적 검거와 함께 체포되었다. 제4차 당의 고려공산청년회는 학생운동에 특히 중점을 두고, 전 조직을 개편하는 일을 김복진에게 일임하였다. 김복진은 여러 학교에 연구회를 만들고, 독서회를 만드는 데 전력을 쏟았으며, 여기에서 학생들은 마르크스 레닌의 혁명적 교의를 학습할 수 있었다."[21]

이같은 활동으로 김복진은 1927년 가을 이후부터 미술연구소에 더이상 나가지 못했으며, 제자들도 흩어지기 시작했다. 1928년 어느 무렵, 일제 경찰이 김복진을 쫓기 시작해 도피의 길을 걷기 시작했다. 옥동패의 근거지인 이승만의 집에 숨어살던 그는 끝내 1928년 8월 25일, 체포당해 누구나 그러했듯이 짐승 같은 고문에 시달렸다. 한 팔을 거의 못 쓸 지경에 이르렀고, 신경쇠약 후유증으로 오랫동안 힘겨워해야 했다. 김복진은 1934년 2월21일까지 무려 5년 6개월 동안 징역을 살았는데, 청년운동 및 문예운동, 미술운동 지도자로서 보인 왕성한 활동력에 대한 모진 탄압이었던 것이다.[22] 프로예맹, 창광회 회원들은 물론 대부분 사람들은 김복진이 조선공산당 당원임을 체포당했을 때야 알았다.

김복진에 대한 모진 탄압은 프로문예운동에 대한 탄압일 뿐만 아니라 창광회를 중심으로 준비해 나간 미술동네의 기운, 다시 말해 창광회가 내세운 민중운동과의 결합 전망을 지레

짓밟는 것이었다. 미술동네 창작과 비평의 모든 분야에서 폭넓은 친분 관계를 바탕삼아 균형을 잡아나가던 주도자로서 김복진의 투옥은, 미술동네의 균형을 무너뜨려 긴장을 풀어 버렸고, 두려움으로 가득 찬 창광회의 무너짐에서 보듯 민족미술의 전망을 잃는 것을 뜻했다. 김복진의 활동으로 화단에 조금씩 자라나던 현실의식은 투옥을 계기삼아 단숨에 숨죽였고, 반(反)사실주의, 예술지상주의 미학만이 식민지 조선화가들을 사로잡았다. 더이상 고를 여지가 없었다. 현실의식에 바탕을 두는 사실주의 또는 프로미술론은 이 때부터 '탄압과 두려움'을 뜻하는 것이었다. 미술 부문에서 20세기 조선예술 지상주의는 이 지점에서 자기 성격을 또렷히 만들어가기 시작했다. 그들은 반사실주의, 반현실 비판, 반정치이념 따위다. 그것은 현실 비판에 반대하고, 정치와 예술 사이에 건너기 힘든 깊은 상과도 같은 것이었다.

한편 1928년 5월, 프로예맹은 천도교 기념관에서 밀려나 사무실을 계동 5-4번지로 옮겼다.[23] 이것은 천도교 실세들인 비타협 민족주의자 오세창과 타협 개량주의자 최린의 신구파 투쟁이 낳은 상황 변화에 따른 것이었다. 하지만 김복진이 체포, 투옥당하면서 오세창의 천도교도 프로예맹을 더이상 품고 있기 어려웠을 터이다. 총독부는 김복진의 투옥 뒤, 프로예맹 집회 신청을 여지없이 불허했을 정도였다.

뒷날 화가로 자라난 최학렬은 열다섯 살 때인 1928년에 일어난 함남 홍원군 농민들의 투쟁에 참가했다. 함흥고보 학생 최학렬은 이 때 만화 전단 따위를 제작했다. 이 사건으로 체포당한 그는 무려 1년 7개월 동안 징역생활을 했으며 1931년부터 1938년까지 일본으로 건너가 미술수업을 하고 돌아왔다. 그는 일찍이 홍원공립보통학교 때 적색소년회 활동도 했었다.[24]

이종우 1928년, 이종우의 귀국과 등장이 화제를 불러일으켰다. 한 언론은 개인전을 앞둔 이종우에 대해 「세계적 조선화가-이종우 씨 개인전」이라는 거창한 제목으로 미리 알렸다.

"본적을 황해도 봉산에 둔 이종우 씨는 명 삼일 오전 열시부터 다섯시까지 본사 삼층 홀에서 삼 일간 개인전람회를 열 터이라는데, 점수는 삼십 점으로 그 중에는 씨가 작년 가을에 파리에서 열렸던 국제전람회에 당선되었던 〈정물〉과 〈부인 초상〉 등 두 점도 섞여 이채를 나타낼 터인데, 씨는 일찍이 평양고보와 동경미술학교를 마치고 얼마 후에 불란서로 건너가서 파리에 있는 로서아 사람 쉬하이에프 씨 연구소에서 이 년간 연구한 결과, 마침내 세계적 화가가 되어 조선사람으로 외국화계에까지 영명이 자자하였던 터이라. 씨의 작품은 반드시 조선

의 사계에 적지 아니한 충동을 일으킬 터라고 촉망된다. 입장은 무료. 될 수 있는 대로 다수 참관하기를 바란다 한다."[25]

그의 작품 50점은 모두 프랑스에서 그린 것이었다. 작품 가운데 〈누드〉는 경찰이 '풍속' 운운의 시비를 걸어왔지만, 신문사의 힘으로 탈이 없었다. 〈누드〉 1점은 일본인이 300원, 〈모부인의 초상〉은 김연수(金年洙)가 500원, 또 다른 작품은 유억겸(俞億兼) 연희전문 교감이 200원에 사 갔다.[26]

춘화(春畵) 밀매 사건 9월에 흥미로운 사건이 일어났다. 종로경찰서에서는 33살의 화가 최석환(崔奭桓)을 29일께 체포해 취조하고 있었다. 최석환은 지난해 1927년 2월부터 '남녀의 춘화(春畵) 여러 종류'를 그려 양재덕(梁在德), 이경실(李璟實), 민모(閔某) 등 여러 명으로 하여금 서울 시내 각 처에 팔아온 혐의를 받아 체포당했던 것이다. 『동아일보』는 다음처럼 보도하고 있다.

"그는 그림을 잘 그리는 화가로 최초에는 고급예술품이라고 할 만한 그림을 그리어 여러 곳에 팔려고 하였으나 잘 팔리지를 아니하므로 얼마 전부터 어디서 모아 두었던 춘화도를 팔아본 결과 팔리는 성적이 매우 좋으므로 마침내 그것을 전문으로 그려 판 것이라는 바 동서(同署)에서는 이십여 종의 춘화도를 압수하고 이미 판 것에 대한 것을 수사하는 중 그는 풍기상 엄중한 취조를 요하는 것이라더라."[27]

해외활동

10월 12일 발표한 일본 제국미술전람회에 손일봉(孫日峰)이 입선했다. 손일봉은 경성사범학교를 올해 졸업한 다음, 부속 소학교에서 교편을 잡고 있었다. 손일봉은 경성헌병대 뒤편을 그린 〈신록〉과 탑동공원을 그린 〈여름날 아침〉 두 점을 냈다. 이 작품은 모두 경성사범학교 졸업작품으로 수채화였다.[28]

단체 및 교육

창광회 창광회는 1928년 3월 18일, 종로 태서관에서 제1회 정기총회를 열고 다음과 같이 결정했다.

"결의사항: 1. 연구소 설치의 건, 1. 전람회 개최의 건(가을로 연기), 1. 지부 설치의 건, 1. 임원 개선. 간사: 경성본부 – 김창섭, 김주경, 이승만, 유형목, 동경지부 – 김응진, 상해지부 – 이창현, 연구소 – 박상진, 이제창."[29]

여기서 눈길을 끄는 것은, 창광회가 경성본부와 동경지부, 상해지부를 설치한 사실이다. 김응진(金應璡)은 이 때 동경미술학교 재학생이었으며, 이창현(李昌鉉)은 윤상열(尹相烈), 구본웅(具本雄)과 어울리던 화가였다. 이것은 창광회의 구상과 계획이 얼마나 대담하고 야심찬 것인지를 보여주는 것이다. 또 다른 한 가지는 김주경이 경성본부 간사를 맡았다는 점이다. 이 때 동경미술학교를 막 졸업한 김주경은 8월에 김복진이 체포당해 그 영향으로 창광회가 흐지부지 흩어지자 12월에 녹향회를 조직했다.

삭성회 삭성회는 2월에 이르러 미술학교 승격운동을 다시 펼쳤다. 이것은 삭성회 회화연구소 건물인 일신학교를 평양부가 즉매하기로 결정함에 따른 일로, 이에 대처하기 위해 2월 7일에 임시총회를 열었다. 임시위원장 김관호가 사회를 맡아 진행한 총회에서 첫째, 부 당국에 진정, 건물을 매수하기로 하고, 둘째, 올해 안에 미술학교를 만들기 위해 삭성미술학교 설립기성회를 만들기로 하고 그 준비위원을 뽑았다. 준비위원은 김관호, 김찬영, 김광식, 장승엽, 박인철, 김경빈(金景彬), 김희작(金熙綽)이었다.[30] 준비위원들은 미술학교 승격을 촉진하기 위해 5월에 제3회 전람회를 열기로 결정하고[31] 전람회 규칙을 제정해 발표했다.

"제3회 삭성미술전람회 규칙
본 전람회는 매년 1차 개최함.
회장 및 회기 중 신청 반입은 여좌함.
1. 회장 : 평안남도 상품진열장
1. 회기 : 소화 3년 자 오월 이일 지 오월 팔일 7간간
1. 신청 기일 : 소화 3년 자 사월 오일 지 사월 십오일
1. 반입기일 : 자 사월 십칠일 지 사월 이십이일
1. 신청 및 반입 장소 : 평양부 하수구리 170번지 조선일보사 평양지국
1. 본 전람회는 하인을 물론하고 수의(隨意) 출품함을 득함.
1. 출품은 동양화, 서양화, 자수 이상 4부로 분(分)하고 일인 일부의 각 오 점 이내로 함.
1. 출품은 자기의 제작품으로서 타 전람회에 발표되지 않은 것에 한함.
1. 총 출품은 심사 후에 진열케 함. 단 명가(名家)의 출품은 무감사 진열함.
1. 총 출품은 액연(額緣) 장치하고 매점에 명제 및 출품자의 성명을 기재한 별지를 첨부하고 출품목록을 첨부하여 조선일보사 평양지국으로 반입하되 액연이 없는 작품은 수리치 아니함.

1. 출품목록 용지는 본회 인쇄물에 한함.
1. 입선을 부득한 작품은 본회에 통지 후 삼 일간 이내에 통지
 장과 인환으로 반출함.
1. 반입 반출은 일체 출품자가 부담함.
1. 진열품 매약 시는 수수료로 매가에 이 할을 본회에서 수함."[32]

전람회

경성여자미술학교 주최 졸업전람회가 3월 24일부터 종로
중앙청년회관에서, 부산일보사 주최 공모전인 부산미술전람회
가 6월 22일부터 24일까지 부산공회당에서 열렸다.[33] 서울 천
도교 기념관에서는 경성여자미술학교가 경성여자미술전람회
를 10월 20일부터, 8월에는 강릉과 고창에서 서화전, 12월에
접어들어 경성치과의전 미술부 전람회가 열렸다.

허형, 도상봉, 서동진, 정규원, 이영일 개인전 6월에 이르러
70살이 넘은 허형(許瀅)이 광주에서 개인전을 열었고,[34] 신예
유채화가 도상봉(都相鳳)도 개인전을 열었다. 도상봉 개인전
은 6월 26일과 27일 이틀 동안 함흥상업학교 강당에서 열렸는
데 모두 28점을 걸었다. 특히 이 전람회에는 도상봉 부인 나상
윤(羅祥允)의 작품도 나와 수천 명의 관람객이 몰려들었다.[35]
10월에는 정규원(丁圭原)이 광주에서 개인전을 열었다.[36] 12월
에는 이영일 개인전이 열렸다. 이영일 개인전은 22일부터 사
흘 동안 춘천 상업조합 건물에서 100점을 진열해 놓았는데 여
기엔 김은호, 이승만, 김종태, 이상범, 노수현과 일본인 이시구
로(石黑) 늘이 찬조작품을 함께 내놓았다.[37]
7월 7일부터 9일까지 동아일보사 대구지국 주최로 대구 조
양회관에서 서동진 개인전이 열렸다. 『동아일보』는 서동진을
대구화단의 중진작가라고 묘사하면서 그의 개인전에 대구에
서 이름을 날리는 이들의 찬조작품까지 아울러 모두 70여 점
이 내걸렸다고 알렸다.[38] 이 때 서동진은 〈성탑과 부락〉〈농원
과 공장〉〈역 부근〉〈역 구내〉〈칠성각〉을 비롯해 〈화가 S군
상〉과 함께 넉 점의 〈자화상〉들을 모두 합쳐 46점의 수채화를
내걸었다. 전시작품 목록집에 다음과 같은 글이 실려 있다.

"얼마나 동경하였습니까. 화면에 나타나는 새 예술의 기분!
묵시와 암로(暗露)의 음영과 색채! 신비한 미의 장숙(莊肅)한
느낌은 황홀한 도취의 저 고개를 넘어서 세찰(洗札)의 성수로
심령을 씻는 듯. 우리는 이러한 작가를 갖는 것이 얼마나 자랑
이랴!"[39]

이 때 찬조출품을 한 작가는 〈C군상〉의 김용준, 〈습작〉의 최

화수, 〈영선지(靈仙池)〉의 박명조, 그리고 일본인 치노 사문
(千野左門), 하마무라 미츠오(濱村文雄), 노츠루 토시오(野鶴
利男), 도히 마코토(土肥實) 들이었다.

이종우 개인전 협전이 열리기 얼마 전인 1928년 11월 3일
오전 10시에 동아일보사 3층에서 이종우 개인전이 열렸다.
『동아일보』의 뜨거운 지지 속에 열린 이 전시회는 이종우가
'미술의 서울'인 파리에서 활동한 화가이자 살롱전에서 입선
을 한 탓에 지식인과 언론인 들 사이에서 높은 인기를 누릴 수
있었다. 이 무렵 지식인과 언론인 들의 서구화 지상주의를 바
탕에 간 서구미술 동경심 또는 호기심을 거울처럼 비추는 일
이라 하겠다.[40] 밀려드는 관객으로 말미암아 동아일보사는 기
간을 이틀 늘려 7일까지 연장했다.[41] 화가이자 비평가였던 김
종태는 다음처럼 썼다.

"우연한 기회로 오늘 이군의 개인전을 보게 되니, 그립던 조
선인 전람회요 더구나 드물던 개인전이라 달음질하여 급히 회
장으로 달리느라고 그의 작품이 어떠하리라든가, 어떠한 점을
보겠다든가, 혹은 좋을까 나쁠까 하는 생각은 없이 그저 오래
간만인 이군의 그림이니 보고 싶었다. 덤뻑 회장에 들어서자
신문사 모군을 만나, 채 그림을 보기도 전에 감상을 말하라는
명령을 받았다. 나로서는 망발 같기도 하다마는 망발이나마 성
의껏 인상만이라도 적어 보는 것이 한책(寒責)은 되겠기 몇
마디 적으련다.

인상이래야 그림에 대하여서보다도 개인전이라는 것에 감
상이 많다. 조선에서 개인전을 보게 됨은 신기한 감이 있고, 더
구나 이군으로 말하면 멀리 파리에 가서 역작을 하여 가지고
와 그것을 우리에게 보여주니 감사하다.

파리에서 온 작자이고 파리에서 그린 작품이니 이것을 볼
때에 파리를 연상하게 된다. '파리'는 밝다. 경쾌하다. 그리하
여 유쾌한 맛을 준다. 그러나 무게가 적고 가벼운 것은 감이
적다. 허영 띤 시악시는 실패가 많은 것이다. 그리고 귀부인과
도 같이 쌀쌀한 것은 보는 사람에게 생경한 감을 준다. 그것이
불쾌라면 불쾌라 하겠다. 이러한 것이 회장에 들어서면서의 첫
인상이었다.

진열 점수 29점 중에 인물이 18점, 풍경이 7점, 정물이 4점
이다. 이 점으로 보아 작자가 인물 화가라는 것을 알겠다. 인
물화 중의 〈자상화〉만은 몇 해 전에 미전에서 본 것이다. 당시
에 대호평을 받으니만큼 지금에도 매우 진실한 그림이겠다. 그
러나 이 그림을 보고 다른 작품들을 볼 때에 괄목 상대의 감이
있다. 살롱에 출진되었던 〈모 부인 초상〉은 매우 좋은 그림이
다. 색채 구도도 좋고 데생도 충실하다. 장중 우수작이다. 내가

추상(推賞)치 않아도 살롱 심사원이 인정한 바이니까 여러 말 안한다. 그러나 조선에 와서는 박래품(舶來品)이라는 별명을 들을 수밖에 없겠다. 이 외에는 작품이 모두 같음으로 일일이 개개를 들어 평을 할 수는 없다. 모두 좋다. 다만 생각나는 대로 써 보겠다.

우선 일번으로 걸린 〈정물〉을 말하자. 흑 바탕에 흑병(黑瓶)으로 흰 바닥에 놓인 여러 과물을 끌어 놓았다. 즉 안정을 주었다. 이러한 구상은 잘 알겠으나 그 물건물건의 질이 보이지 않는 것을 유감으로 여긴다. '하이라이트'만 하여도 병이나 헝겊이나 과물이 모두 같다. 정물, 식물, 직물에 각기 질량이 있어야 할 것이 아닌가 한다. 그리고 28. 〈남(男)〉은 구의(構意)가 매우 옹색하다. 퍽 충실히 그리었으나 팔이 짧았다.

16. 〈소녀〉와 24. 〈여의 안(顔)〉은 대단히 좋은 초상화이다. 비난할 곳이 없다. 20. 〈노인〉은 머리털과 수염이 이상하다. 빛이 침착하였으나 무력한 것 같다. 9. 〈나체〉는 예민한 기분으로 사실이 되었으나 물컹물컹한 기분이 적다. 8. 〈스케치〉는 나쁘다. 풍경은 모두 좋은 것 같다. 그것은 생경한 감이 적고 따뜻한 느낌이 있기 때문이다. 그리고 정물화 중에 12. 〈정물〉은 퍽 충실히 되었고 빛이라든지 구도라든지 재미있다. 이것도 살롱에 출품되었던 것이라 한다. 좀 건조하여 보이는 것이 유감이다. 대체로 군의 작품은 퍽 우수하다. 하나하나 보아 갈 때에 첫째 충실한 데생에 감복하겠다. 그리고 담백한 색채가 퍽도 고결한 것 같다. 다만 작품 전체에 흐르는 통폐는 가벼운 것과 딱딱한 것인가 한다. 파리를 알 수 있을 만치 파리의 기분을 잘 내어놓았다고 하겠다.

그러나 조선인 작가로는 조선의 고유색을 가져야 할 것이다. 군의 예술에도 우리의 향토미가 있었으면 하는 것이 나의 기대이다. 다년간 파리에 체재한 군으로는 그도 무리가 아니겠으나 이번에 귀국하였으니 우리나라를 그릴 줄 믿는다. 끝으로 군의 충실한 태도와 탁월한 기능을 자랑한다. 그리고 쓸쓸한 우리 화단을 위하여 솔선 개인전을 열었다는 것은 후배에게 큰 힘을 주는 것이다. 망언다사"⁴²

얼마간 꾸짖으려는 뜻을 내비친 김종태와 달리 소설가 이광수는 「구경꾼의 감상」⁴³이란 글을 발표해 이종우를 당나라에 건너가 과거에 급제한 최치원에 빗대며, 미술의 서울 파리에 진출했다고 감격에 들떠 추켜세웠다. 그는 '원래 조선인은 낙천주의자요, 자연주의자'라고 멋대로 단정하면서, 이종우에게 '이상주의의 일면'이 있다고 가리키면서 '조선인의 특성이 드러난 것'이 그리울 정도로 없다고 썼다. 이 무렵 조선스런 것은 남다른 것이 아니었다. 해외문학파들은 물론 친일문인 이광수까지 나서서 그리워했으니 그것은 이제 하나의 유행이었다.

제2회 영과회전, 제3회 삭성회전 제2회 영과회전이 4월 28일부터 5월 2일까지 닷새 동안 대구 조양회관에서 열렸다. 출품작가는 이상춘, 김용준, 이갑기, 서동진, 박명조, 배명학, 이인성, 최화수, 김성암 들이었다.⁴⁴ 이 때 영과회는 양화부 밖에 동요부와 시가부를 두어 동요부에 방정환(方定煥), 이원수(李元壽), 윤석중(尹石重), 시가부에 이원조(李源朝), 이상화(李相和) 들이 참가했다.⁴⁵ 하지만 언론은 앞서 1회전과 같이 전혀 보도하지 않았다. 다만 5월에 열린 조선미전에 응모해 입선한 대구화가들을 기획기사로 보도했을 뿐이었다.⁴⁶ 평양 삭성회에 대한 언론의 관심에 빗대 보면 지나칠 정도로 눈길을 주지 않았다.

김용준은 이 때 대구에서 사귄 몇몇에 대해 쓰고 있는데, 최화수(崔華秀)는 그림보다 문학에 조예가 깊었으며 세월이 흘러 뒷날 어느 곳에서 관리를 하고 있었고, 서동진은 뒷날 그림보다는 상업에 힘을 기울였다.⁴⁷

삭성회는 새로 마련한 규칙에 따라 5월 1일부터 7일까지 평양 서기산 상품진열관에서 제3회 삭성미술전람회를 열었다. 5

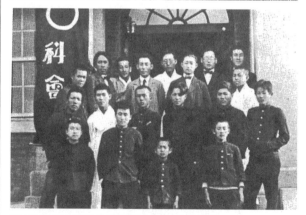

5월 1일부터 7일까지 평양 상품진열관에서 열린 제3회 삭성회전. (『동아일보』. 1928. 5. 4.) 삭성회는 1925년 김관호, 김찬영, 김광식, 김윤보 들이 조직한 단체로, 1920년대 평양화단을 이끌었으며 처음부터 강습소를 만들고 미술학교 승격운동을 펼쳤지만 끝내 뜻을 이루지 못했다.(위)
영과회 회원들. 앞에서 세번째줄 맨 왼쪽이 김용준, 그 아랫줄 흰 한복 입은 사람이 이상화, 그 오른쪽 서동진, 이상춘, 최화수. 영과전을 이끈 이상춘이 1928년에 일본으로 떠나면서 서동진은 이상춘과 이갑기 같은 프로 경향을 지닌 이들을 빼버리고 향토회란 단체로 전환시켰다.(아래)

월 1일은 관계자 초대일이었으며 일반 공개는 5월 2일부터였다.[48] 자수 분야를 새로 만들어 경성여자미술학교에서 10점을 냈고, 그림 분야에서는 회원들만 60여 점을 냈다. 그 밖의 입선 작품들까지 모두 치면 수묵채색화 분야에 70점, 유채수채화 분야에 90점, 자수 분야에 15점, 서예 분야에 20점이었다. 심사는 김관호와 김찬영, 김윤보, 김광식이 맡았으며, 이번부터 입장료를 받았다.[49]

제7회 조선미전 총독부는 무감사 출품에 관한 제한 규정을 좀더 완화했다. 무감사 출품 작가 가운데 앞 회에 특선한 무감사 작가의 경우와, 연속 3회 입상 또는 특선을 한 작가의 경우는, 조선 본적 소유자 또는 조선에 계속 6개월 이상 거주해야 응모 가능하다는 제7조를 적용하지 않는다는 단서를 덧붙였던 것이다.[50]

총독부는 제7회 조선미전 심사위원을 마사키(正木) 동경미술학교 교장에게 일임시켜 뽑도록 했다. 하지만 미리 발표해오던 관행을 바꿔 '폐해를 방지하기 위해' 개회 전까지 발표하지 않기로 했다.[51] 또한 조선인 심사위원은 매년 같은 사람에게 의뢰하던 것을 새로운 이로 뽑기로 했다. 이에 따라 조선미전 창설 뒤 내내 심사원을 맡아오던 이도영과 김규진이 나란히 빠졌다. 수묵채색화 분야에서 이도영이 빠져나감에 따라 조선인 심사위원이 아예 없어져 버렸다. 끈질긴 미술동네의 꾸짖음이 낳은 결과였다. 그리고 서예 및 사군자 분야에 김규진이 빠진 대신 서병오가 새로 들어섰고 김돈희는 여전히 심사위원 자리를 차지했다.[52]

조선미전 전시장소는 여전히 문제가 있었다. 지난해와 마찬가지로 3천 원을 들여 '뻬락식으로 임시 열람소를 설치'[53]해 평소 도서관 이용자들에게 임시 열람장소를 마련해 주고, 원래 열람장소를 전시장으로 썼으니 전시환경이 지극히 나쁠 것은 말할 나위가 없었던 것이다.

제7회전은 1928년 5월 10일부터 20일 동안 총독부 도서관에서 열렸다.[54] 9일은 정무총감 초청의 관민 유지들이 미리 관람하는 날이었다.[55] 입장료는 어른 20전, 어린이, 학생, 군인은 10전이며 20명 이상 단체는 반으로 할인됐다.[56]

1092점 응모에 입선은 무감사 포함 모두 269점으로 지난해에 비해 백여 점이 줄어들었다.[57] 김복진은 이런 현상에 대해 총독부가 조선미전을 위해 일만 원에 가까운 돈을 써가며 장려, 선전함에도 불구하고 '갈수록 침체하여 감은 조선이 가지고 있는 모든 난해한 조건 가운데 있어 한 가지 수수께끼'라고 꼬집었다.[58] 감사 대상 반입작품은 수묵채색화 분야에 98점, 유채수채화 분야에 665점, 조소 분야 17점, 서예 분야 183점, 사군자 분야 82점이었다. 그 가운데 조선인 입선은 수묵채색 분

야에서 30점 가운데 18점(무감사 12점 가운데 9점), 유채수채화 분야에서 118점 가운데 37점(무감사 36점 가운데 13점), 조소 6점 가운데 2점, 서예 49점 가운데 18점이었다. 사군자 분야에서는 조선인만 15점에 무감사 5점이었다.[59]

조선인 무감사는 김은호 3점, 최우석 3점, 이상범 2점, 이영일 1점을 비롯해, 유채수채화 분야에서 이승만 3점, 김종태 2점, 김주경 3점, 손일봉 3점 그리고 세상을 떠난 강신호의 작품 2점이었으며, 서예에는 김진민 3점, 김돈희 2점, 사군자 분야에서 황용하 3점, 김규진 2점이었다. 특선에는 이상범, 이영일, 이한복, 김은호, 김주경, 이승만, 손일봉, 김종태, 박호병, 김진우가 뽑혔다.

화제의 작가와 심사평 『동아일보』는 이번 미전에 입선한 대구의 미술가들을 한자리에 모아 보도했다. 한 자례도 빠심 없이 응모했던 배효원과 첫 응모였던 서동균, 서동진, 그리고 지난해부터 응모했던 박명조와 김호룡 들이 그 주인공으로, 간략한 약력과 다섯 명의 얼굴사진을 실어 축하해 주었다.[60] 기자는 그들의 작품평까지 곁들였다. 박명조는 '색채며 필치가 낭만적으로 어느 정도까지 아카데믹를 벗어난 경향'이 있으며, 서동진은 '다소 사실적 또는 아카데믹한 화풍의 소유자'라고 평가하면서 가장 흥미를 느끼게 하는 화가들이라고 썼다.

유채화 분야 심사위원 타나베 이타로(田邊至)는 지역색을 강조했다. 또한 타나베 이타로는 연구기관의 설립, 다시 말해 미술학교 설립의 필요성을 가리킨 뒤 다음처럼 말했다.

"그림에 지방색이라는 것은 간단히 나기가 어려운 것이나, 내지로부터 온 우리들로는 좀더 맛이 보이는 조선 특유의 작품을 바라는 바이다. 그리고 일반적으로 인물화는 다른 그림보다 좀 떨어져 있는 듯하다."[61]

수묵채색화 분야 심사위원 야자와 겐게츠(矢澤弦月, 矢澤貞則)는, 심사 결과 대체로 작화 태도가 분명치 못하고 열이 적어 보이며, 유채수채화에 비하여 원기(元氣)가 없어 보인다고 꾸짖었다. 서예 및 사군자 분야 심사위원 카토우 쿄쿠레이(加藤旭嶺, 加藤登太郎)는 역작이 많으나 포장 규정을 지키지 않은 작품 및 오자가 많은 것도 적지 않고, 특히 일본에서 와 처음 보는 '기괴한 서체'의 글씨도 있었다고 말한다.

조선미전 비평 심사위원들의 교만한 평가에 대해 김복진은, 화가들의 가난함도 있어 따로 말할 것은 아니지만 "회화 역시 화인의 생활기준의 구체적 표현이라 할진대, 미추로 화장하여 한두 수입 심사위원이 하등의 발전이 없다 하여 개탄을

美展의 特選作
「品과 그사람들(二)」
無題
「점으러 가는 山」
李漢福氏

『동아일보』는 1928년 5월 8일부터 13일까지 조선미전 특선작품과 작가 들을 다루었다. 일찍이 서예 및 사군자의 예술성을 부정하던 이한복과 채색화를 추구한 이영일은 모두 일본에 건너가 수업한 유학생 출신이다. 이승만과 김종태는 국내 독학파인 옥동패 일원으로 이승만은 삽화의 거장으로 성장했고 김종태는 나이 서른에 요절했는데 20년대 유채수채화 분야를 이끈 재사들이었다.

받을까 두려워할 것은 없다"라고 깐깐히 반박했다.

『동아일보』는 이번에도 특선작가와 작품 들의 화보와 함께 작가 얼굴사진을 곁들여 연재 보도를 했고 또 지면을 마련해 김복진에게 비평을 청탁했다. 『매일신보』도 이승만에게 비평을 쓰도록 했다. 얼마 전부터 서 및 사군자부 폐지론이 나오면서 사군자가 논객들의 눈길을 끌었다. 『매일신보』 사설 논객도 사군자가 동양예술의 하나임이 또렷하다고 주장하면서, 차라리 제1부 수묵채색화 분야로 옮길 것을 제안하고 있다.[62] 나아가 김복진은 사군자가 일본인들의 참가를 불허하면서 특선을 휩쓸고 있으니 조선화가들의 독무대요, 따라서 '전람회장을 다니는 사람으로서는 그다지 큰 결함이야 없을 것' 이라고 썼다. 그러니까 그 분야 폐지를 주장할 필요가 어디 있느냐는 간접화법이었던 것이다. 김복진은 특선을 한 김진우의 작품 〈취우(翠雨)〉를 들어 그 대나무 그림은 예찬할 만하지만, 내리는 비와 대나무가 '어느 시절의 것인지' 알 수 없다고 꼬집어 시대성 문제를 내놓았다. 김복진은 사군자의 긍정과 부정의 양면성을 다음처럼 썼다.

"바람 일지 않고 비 내리며 안한(安閑)한 가운데 일맥의 생기가 있어 바야흐로 취록(翠綠)물이 땅을 적시며, 화폭을 물들이며, 작자의 마음을 침해 놓으며, 관람자의 옷깃을 적시며, 특선 전찰(全札)을 채색하며 있다고는 보았다. 작자의 기도하였

던 바, 본의인 특제청시(靑矢)는 완전히 그렇다. 완전히 심사원의 뇌리를 관통하고, 그 위력으로 모든 방향을 향하여 정히 난사하려 하고자 하나, 사회적 지위와 생활조건의 근원적 차로 인하여 아무러한 감흥을 환기치 못하는 반면, 유한예술의 오미(奧味)에―초사회적 자연의 말초 숭배의 교향악에 다소의 관심조차 없는 대중이 있는 것을 전람회 당국자 및 작자의 앞에 명기한다."[63]

김복진은 지난 번과 다름없이 최우석의 작품 〈송아지〉를 매섭게 꾸짖었다. 대상을 제대로 형상화하지 못해 대상을 모독하는 높이에 이르렀다는 나무람이었다. 다른 논객 이승만도 최우석의 이 작품에 대해 대상에 대한 추구가 충분치 못할 뿐만 아니라 '불쾌감'을 줄 정도라고 꾸짖었다.[64]

제8회 서화협회전 1928년 9월에 접어들어 서화협회는 제8회전을 위해 움직였다. 장소를 휘문고보 대강당으로 옮기고 11월 7일부터 13일까지 개최키로 결정하면서 전람회 작품 진열의 미관을 고려해 수묵채색화 분야에 끼어 있던 족자그림을 받지 않기로 했다.[65] 『동아일보』는 「협전을 앞에 두고 제작에 바쁜 화백들」이라는 연재 화보를 내보냈다. 연재 기사에는 이도영, 이한복, 이용우, 최우석, 고희동, 김경원, 이승만, 김종태, 노수현이 등장했다.

11월 7일부터 18일까지 열린 서화협회전은 원래 13일까지 열기로 했던 것인데 전람회 기간 동안 '관람자들의 희망'에 따라 닷새를 연장한 것이었다.[66]

서예 26점, 수묵채색화 16점, 유채수채화 37점으로, 이도영의 〈서원아집도〉, 고희동의 〈춘하추동〉, 이상범의 〈한아(寒鴉)〉, 이용우의 〈독자오(獨自娛)〉〈사신도〉〈시비(侍婢)〉 향단

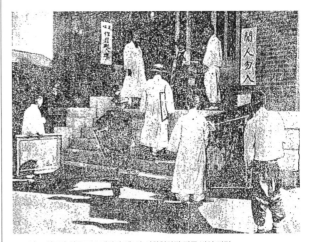

1928년 11월 5일 휘문고보 대강당 제8회 서화협회전 작품 반입 광경. 임화는 서화협회야말로 조선인의 기관임을 내세우지만 정치의식은 부르주아의 반동성을 지니는 것이라고 비판했다.

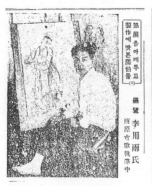

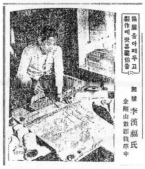

『동아일보』는 1928년 10월 25일부터 11월 4일까지 '협전을 앞에 두고 제작에 바쁜 화백들'이란 연재화보를 내보냈다. 이도영, 이한복, 이용우(10. 27.), 최우석, 고희동, 김경원(10. 31.), 이승만, 김종태(11. 3.), 노수현 들은 20년대 서울화단을 휩쓸고 있는 화단의 주역들이었다.

(香丹)〉, 오세창과 김돈희, 유창환의 서예가 눈길을 모았다. 특히 이용우의 〈독자오〉는 '화제를 고대에서 취해 봉건시대의 불우한 일부 계급의 침통한 비애를 표시해 화면에 새로운 기운이 날아다니듯 해서'[67] 화젯거리로 떠올랐다. 또 〈시비(待婢) 향단(香丹)〉은 남원 지역에서 불렸던 춘향의 옛이야기를 화폭에 옮긴 작품인 듯하다.[68] 이한복은 〈추(秋) 금강(金剛)〉, 최우석은 〈가을〉, 김경원은 〈금수(錦繡)〉〈벽옥이이(碧玉離離)〉, 노수현은 〈풍경〉〈한적(閑寂)〉, 백윤문은 〈호랑이〉, 이영일은 〈촌 소녀〉, 수채화 분야에서 이승만은 〈이씨(李氏)〉, 조화석은 〈대사원 앞길〉, 김정식은 〈현무문(玄武門)〉, 유채수채화 분야에서 김희화는 〈풍경〉, 권명덕은 〈풍경〉, 정영석은 〈자화상〉, 김종태는 〈스케치〉 4점, 장석표는 〈무이상(無耳像)〉〈자화상〉〈하경(夏景)〉, 이제상은 〈상해의 추(秋)〉, 이형원은 〈산〉, 김주경은 〈수욕(水浴)〉, 김중현은 〈여름 풍경〉〈소아진상(小兒塵像)〉을 출품했다.[69] 입장료는 예년처럼 10전이었고 작품 판매도 했다.

이번 전람회에는 김주경, 이제상 같은 창광회 간사들과 더불어 김종태와 김중현이 새로 참가해 전체 규모는 지난해보다 조금 줄었지만, 활기는 더했다.

서화협회전 비평　이번 전시회는 의욕에 찬 노력을 기울여 제법 규모가 컸으니 자연스레 여론의 메아리도 컸다. 먼저 『동아일보』가 사설로 그 노력에 응답을 했다. 서화협회의 활약을 열거한 다음 '새로운 기대와 든든한 자부를 민족적으로 가지

게 한다'고 찬양했다. 이어 조선민중은 먹는 일에도 벅차 미술을 감상할 정신의 여유가 없으니 미술문화의 발전을 기대하기 어려운 처지임을 상기시킨다. 따라서 근래 미술운동이란 민중 가운데로 파고들어가는 운동이어야 한다고 주장하고, 민중과 멀어질 때 미술이란 결국 부호나 특수계급의 실내를 장식하는 골동품에 지나지 않을 것이라고 경계했다. 미술과 민중을 접촉케 하는 조선인 미술가의 유일한 단체로서 특수한 사명을 지닌 단체가 서화협회인만큼 조선민중이 서화협회를 사랑해야 할 의무가 있다는 것이다.[70]

김복진이 체포당한 처지에서 프로예맹의 논객으로 문학평론가 임화가 나섰다. 임화는 서화협회의 성격과 관련한 시비를 걸었다. 임화는 서화협회가 '오직 조선인의 기관'이라는 것만 내세우면서 '계급성을 결코 표명'하지 않음을 가리켜 '8회나 선람회를 거듭하는 동안에 무엇을 하였는가'라고 물었다. 임화는 '협전의 정치적 의의란 의식적 과정에 있어서 다른 부르주아적 예술과 같이 반동 역할을 수행하는 것이 아닌가?'라고 다시 묻고, 그것을 헤아려 새로운 진로를 향해 청년 대가들을 지도해야 할 것이며 그것이 프롤레타리아 미술가의 임무라고 썼다.[71]

임화는 이영일의 〈촌 소녀〉를 들어 대담한 기량을 찬양하는 가운데, 사실 빈한한 농촌소녀를 그린 듯 보이지만 그 소녀가 결코 빈한한 농촌의 소녀가 아니라고 꼬집었다. 자작농 이상의 부유한 가정의 작은 아기와 소녀가 함께 있는 관계를 들어 작가의 부르주아 유희 본능과 반동 본능을 엿볼 수 있다고 꼬집었다. 또 김주경의 작품 〈수욕〉이 협전의 화제작 가운데 하나라고 밝히면서 '현유(玄幽)한 구도에 '클래식'한 색채를 갖고 있는 전효과(全效果)는 불유쾌 그것'이라고 하면서 '이 작자의 '르네상스' 계통의 소요(逍遙)와 신비사상에 반대한다'고 썼다.

이승만은 임화의 이러한 계급의 눈으로 펼친 비평에 대해, 순수 미술집단이냐 아니냐는 다른 문제라고 응답하면서, 그나마 조선의 미술단체 가운데 오직 하나뿐인 서화협회가 매년 전람회를 열어 한 줄기 살아 있는 빛을 뿌리니 그나마 감사해야 한다고 반박했다.[72]

1928년의 미술 註

1. 선전 개막, 『매일신보』, 1927. 5. 25.
2. 적구, 「위미(萎薇) 또 영락한 조선 미술음악」, 『조선일보』, 1928. 1. 3.
3. 임화, 「서화협회의 진로」, 『조선일보』, 1928. 11. 22-29.
4. 김복진, 「제7회 미전 인상 평」, 『동아일보』, 1928. 5. 15-17.
5. 이용우, 「그림의 동서」, 『여시』, 1928. 6.
6. 김용준, 「과정론자와 이론확립」, 『중외일보』, 1928. 1. 29; 「속 과정론 자와 이론확립」, 『중외일보』, 1928. 2. 28-3. 5.
7. 김주경, 「예술운동의 전일적 조화를 촉함」, 『조선일보』, 1928. 2. 15-2. 16.
8. 이한복, 「동양화 만담」, 『동아일보』, 1928. 6. 23-25.
9. 오세창, 『근역서화징』, p.39.(이승연, 『오세창의 예술세계에 관한 연구』, 원광대학교 대학원 미술학과, 1995, p36에 실린 번역문 참고.)
10. 에카르트, 『조선미술사』, 1929.(에카르트, 권영필 옮김, 『에카르트 의 조선미술사』, 열화당, 2003.)
11. 어덕, 「과거 조선미술의 단편」, 『별건곤』, 1928. 5.
12. 고희동, 「세계적으로 자랑할 조선의 13대 화가」, 『별건곤』, 1928. 5.
13. 최진순, 「현대공예보다도 탁월한 고려시대의 도자기」, 『별건곤』, 1928. 5.
14. 홍순혁, 「조선의 미술 자랑 – 특히 우리 국보에 대하여」, 『별건곤』, 1928. 5.
15. 이한복, 「조선예술사상에 나타난 완당 선생」, 『여시』, 1928. 6.
16. 강명석, 「예술세계를 찾아서」, 『신생』, 1928. 11.
17. 김진섭, 「시각론」, 『자력』, 1928. 8.
18. 임숙재, 「공예와 도안」, 『동아일보』, 1928. 8. 16-17.
19. 조선미술사, 『조선일보』, 1928. 3. 15.
20. 최남선, 「오세창 씨 『근역서화징』」, 『동아일보』, 1928. 12. 17-19; 최 남선, 「오세창 씨 『근역서화징』 예술중심의 인명사서」, 『조선일보』, 1929. 10. 21-25.
21. 서대숙, 『한국 공산주의운동사 연구』, 이론과실천, 1985, p.99.
22. 최열, 『힘의 미학 – 김복진』, 재원, 1995 참고.
23. 프로예술동맹 이전, 『동아일보』, 1928. 5. 4.
24. 리재현, 『조선력대미술가편람』, 문학예술종합출판사, 1994.
25. 세계적 조선화가 – 이종우 씨 개인전, 『동아일보』, 1928. 11. 2.
26. 이종우, 「양화 초기」, 『중앙일보』, 1971. 8. 21-9. 4.(『한국의 근대미 술』 3호, 한국근대미술연구소, 1976. 10, p35에 재수록.)
27. 타락한 화가 – 춘화도 밀매, 『동아일보』, 1928. 9. 29.
28. 제전에 손씨 입선, 『매일신보』, 1928. 10. 14.
29. 미술가 단체 창광회 제1회 정기총회, 『동아일보』, 1928. 3. 22.
30. 평양 삭성회화연구소 미술학교 승격운동, 『조선일보』, 1928. 2. 11.
31. 평양 삭성회 제3회 미전, 『조선일보』, 1928. 4. 2.
32. 사주년 기념 삭성전람회, 『조선일보』, 1928. 4. 11.
33. 김철효, 「1930년대 부산화단으로의 자료 축적」, 『삼성미술관 연구 논문집』 제4호, 2003.
34. 미산(米山) 화백 전람회, 『동아일보』, 1928. 6. 27.
35. 도상봉 씨 양화전람, 『동아일보』, 1928. 6. 2.
36. 광주 전람회 – 소산 정규원 선생의 서화, 『동아일보』, 1928. 10. 15.
37. 이영일 씨 개인전람회, 『조선일보』, 1928. 12. 22.
38. 양화전람회, 『동아일보』, 1928. 7. 5.
39. 『서동진 화백 작품전 목록』.(윤범모, 「수채화의 정착과 대구화단의 형성」, 『계간미술』 1981 가을호, pp.77-78.)
40. 이러한 인기는 서구 모더니즘미술을 추구하는 일본 유학생 출신 미술가에 대한 열광의 연장선에 있었다. 앞서 서구지향 지식인들 과 언론인들이 남달리 나혜석에게 주었던 눈길도, 그 화려한 언행 밖에도 서구 모더니즘미술을 조선여성이 했다는 한갓된 호기심과 함께 서구세계 여행에 묻어 있는 부러움 따위에서 비롯되었다. 이 같은 동경과 흥미는 서구지향 미술가들 사이에도 상당했다. 이종 우 개인전 평을 쓴 김종태의 글에도 그런 마음이 나타나 있다.
41. 이종우 씨 개인전 칠일까지 연기, 『동아일보』, 1928. 11. 6.
42. 김종태, 「이종우 군의 개인전을 보고」, 『동아일보』, 1928. 11. 6
43. 이광수, 「구경꾼의 감상」, 『동아일보』, 1928. 11. 7.
44. 이태호, 「대구화단 60년의 발자취」, 『계간미술』 1985 봄, p.144.
45. 윤범모, 「수채화의 정착과 대구화단의 형성」, 『계간미술』 1981 가 을, p.73.
46. 조선미전에 입선된 대구 인사, 『동아일보』, 1928. 5. 14.
47. 김용준, 『근원수필』, 을유문화사, 1948 참고.
48. 이미 열린 평양 삭성전, 『동아일보』, 1928. 5. 4.
49. 삭성미술전람회, 『동아일보』, 1928. 4. 26.
50. 미술전람회의 규정 개정, 『동아일보』, 1928. 4. 22. 이같은 제7조 단 서는 1928년 7월에 발행한 『조선미술전람회 도록』 제7권에 담겨 있지 않다가 다음해에 발행한 제8권에 개정한 규정을 실었다.
51. 미전 회장은 총독부 도서관으로, 『동아일보』, 1928. 3. 28.
52. 제7회 조선미전 조선 사원 결정, 『조선일보』, 1928. 4. 5.
53. 조선미전은 총독부 도서관에 – 열람자에는 임시로 '삐락' 집, 『조선 일보』, 1928. 2. 28.
54. 미전 출품 812 – 여류작품이 23, 『조선일보』, 1928. 4. 22.
55. 조선미전의 초대일, 『매일신보』, 1928. 5. 10.
56. 금년의 조선미전, 『조선일보』, 1928. 3. 9.
57. 신진화가도 다수, 『매일신보』, 1928. 5. 6.
58. 김복진, 「제7회 미전 인상 평」, 『동아일보』, 1928. 5. 15-17.
59. 미전 출품 일천구십이 점 – 무감사 육십일 점, 『동아일보』, 1928. 5. 2; 조선미전의 당선, 『조선일보』, 1928. 5. 6; 조선미전 당선 – 발표 에 탈락분, 『조선일보』, 1928. 5. 8.
60. 조선미전에 입선된 대구 인사, 『동아일보』, 1928. 5. 14.
61. 태도 불분명과 열 부족 – 대체론 성적 양호, 『매일신보』, 1928. 5. 6.
62. 조선미술전람회에 대하여, 『매일신보』, 1928. 5. 19.
63. 김복진, 「제7회 미전 인상 평」, 『동아일보』, 1928. 5. 15-17.
64. 이승만, 「제7회 선전 만감」, 『매일신보』, 1928. 5. 17-18.
65. 제8회 서화협회전, 『조선일보』, 1928. 9. 26; 추색 깊은 한양에 전개 될 예술전당, 『동아일보』, 1928. 10. 23.
66. 서화협전 연기, 『조선일보』, 1928. 11. 13.
67. 백구 점 출품한 서화협전 장관, 『조선일보』, 1928. 11. 9.
68. 협전을 앞에 두고 제작에 바쁜 화백들 3 – 묵로 이용우 씨 〈남원고 가〉 집필 중, 『동아일보』, 1928. 10. 27.
69. 임화, 「서화협전의 진로 – 제8회전을 보내며」, 『조선일보』, 1928. 11. 22-29.
70. 사설, 「제8회 협전의 개최를 듣고」, 『동아일보』, 1928. 11. 7.
71. 임화, 「서화협전의 진로 – 제8회전을 보내며」, 『조선일보』, 1928. 11. 22-29.
72. 이승만, 「제8회 협전 잡감」, 『매일신보』, 1928. 11. 18.

1930년대 전반기
1929-1934

시대상황과 미술

1929년 1월부터 4월까지 원산총파업, 11월부터 1930년 3월까지 광주에서 시작한 학생운동이 식민지 조선을 휩쓸었다. 민족협동전선 신간회는 이러한 운동 전반에 대한 지원을 아끼지 않았다. 일제는 부자비한 탄압에 나섰나. 1929년 12월에는 홍명희, 허헌 같은 신간회 간부들 44명과 근우회 간부 47명을 검거했다. 다음해에도 광주학생운동이 번져나갔다. 또한 여러 향촌에서는 농민들의 소작쟁의가 줄을 이었고 5월에는 함경북도 신흥 탄광 노동자들의 파업이 일어났다.

이러한 상황 속에서 사회주의 세력은 거듭 탄압을 당함에 따라 1929년에 이르러 어려움을 겪어야 했다. 따라서 이들은 신간회 상층부를 장악하기는커녕 점차 영향력이 줄어들었다. 또한 비타협 민족주의자들은 타협 개량주의자들 가운데 일부인 자치론자들의 신간회 침투 따위로 말미암아 위기를 느껴야 했다.

자치론의 중심인물은 여전히 최린이었다. 그는 천도교 신파를 자신의 영향력 안에 두고 있었는데, 1930년 11월께 천도교 구파의 오세창과 권동진을 찾아가 합칠 것을 제안해 12월 합동대회를 치렀다. 그러나 이것도 자치론 세력의 확장을 꾀하기 위한 최린의 술책이었다. 또한 송진우를 비롯한 동아일보사 간부들은 최린과 협력해, 잠시 중단했던 자치운동을 다시 시작했다.

이런 과정에서 신간회 안의 상당수가 합법노선을 들고 나왔고, 신간회는 그들의 손에 잡혀, 그 성격이 타협개량으로 흐르기 시작했다. 이런 터에 사회주의운동 세력들은 신간회 해소를 꾸준히 주장했고 드디어 1931년 5월 15일, 신간회 전체 대회에서 커다란 차이로 해체안 통과가 이뤄졌다. 그 뒤, 사회주의운동 세력은 노동자와 농민을 바탕삼은 지하운동으로 방향을 바꿔갔다.

1931년 9월, 만주사변을 일으키면서 만주 점령을 본격화하기 시작한 일제는 국외 독립투쟁 세력에 대한 탄압을 세차게 벌여 나갔다. 일제는 식민지를 넓히면서 이른바 대동아공영권론(大東亞共榮圈論)을 모든 분야에서 본격화시켰다. 이것은 임종국에 따르면 명치(明治) 이래의 동양평화론을 더욱 넓힌 것이다. 임종국은 대동아공영권론에 대해 다음처럼 썼다.

"백인 침략에 대한 대동아(동양 3국과 동남아 포함)의 자위와 해방이 내용인 바, 이것 역시 발상의 기저가 동양평화론 … 일본정신에 의한, 일본을 맹주로 하는 대동아공영이었기 때문에 필경은 대동아 제패의 침략론일 수밖에 없는 것… 이 같은 사상적 범주에서 만주사변의 주모자 이시하라 칸지(石原莞彌)는 동아연맹론을 제창하였다. 이것은 백인 제국주의를 방지할 수 있는 범위의 동아 각국이 일본의 보호 지도 아래 국방의 공동, 경제의 공통, 정치의 독립을 실현한다는 일종의 황도연방(皇道聯邦)체제인 것이다."[1]

물론 1931년의 조선은 일제에 이미 합병당해 있던 탓에 연방국가 대상이 아니었다. 일제의 눈으로 보자면 조선은 내선 일체의 가족국가 형태를 잘 다듬어 나가야 할 대상이었다. 따라서 일본정신의 기치 아래 정치의 독립을 배제하고, 비정치 문화 부문에서 대동아공영권을 구성하는 하나의 개별 민족으로 그 특색을 되살리는 방향이 점차 자리를 잡아갔다. 이를테면 미술 부문에서 조선미전 심사위원들은 한결같이 '일본과 다를 게 없으니 조선의 독특한 기분'을 촉구할 정도였던 것이다. 하지만 총독부 관리는 물론 일본인 심사위원들은 어떤 경우에도 조선미술에서 시대성, 현실성, 정치성을 북돋우

지 않았다. 오히려 그들은 그러한 지향을 보이는 사실주의미학 및 프로미술운동에 대해 가차없는 탄압을 가했다.

다른 한쪽, 문예운동 부문에서 프로예맹은 1927년께 정치투쟁 우위의 목적의식 집단으로 성격을 바꾸면서 꾸준히 급진노선을 지향했다. 1928년 2월의 대검거로 말미암아 일대 타격을 입은 프로예맹은 다시 1930년 4월, 조직을 정비하고 외곽조직을 폭넓게 만들어나갔다. 미술운동 부문에서는 김복진, 안석주를 잇는 새로운 세대가 활기를 보였다. 이들은 1930년 3월, 수원에서 프로미술전을 열어 바야흐로 화단 안쪽의 활동까지 아우르고자 했다.

이같은 정세 속에서 프로예맹 미술가들이 전람회를 처음으로 열었다. 조선공산당은 그들에게 '당 이념의 선전선동을 위한 활동'을 요구하고 있었고, 프로예맹은 열악한 식민지 환경에서 가두 벽보와 선전물 제작 배포 활동, 신문 풍자화 발표 활동, 이론 활동을 펼쳐 왔지만, 이처럼 전람회 형식을 갖춘 일은 처음이었다. 전람회에 이어 프로예맹 미술부가 조직 개편을 통해 새로 출범했다.

여전히 미술동네 전체 세력판도로 봐서는 프로예맹 미술가들은 지극히 소수였다. 이유는 여러 가지가 있다. 먼저 화단에 폭넓은 지지기반을 갖고 있던 김복진이 투옥당해 버린 데다가 신간회 간사로 참가해 활동하던 안석주마저도 이름만 올려 놓은 채 프로예맹과 거리를 두었다. 더구나 김복진과 함께 초기 프로예맹을 반석에 올려 놓은 선배 안석주는 조직 강령과 달리 자유주의 경향이 드센 문필활동을 거듭함으로써 프로예맹의 젊은 미술가들과 점차 멀어졌고, 따라서 안석주를 매개삼아 프로예맹 미술가들이 미술동네와 가까이 할 기회를 가질 수 없었다. 시간이 흐를수록 프로예맹의 젊은 미술가들은 김복진 시절과 달리 활동공간을 노동자 농민 속으로 옮겨갔다. 김복진이 열어 놓은 무대미술 분야 활동전통을 넓혀나감으로써 미술동네와는 담을 쌓을 수밖에 없었다. 아무튼 김복진과 가까운 사이였을 뿐만 아니라, 김복진 이론을 이어 나갔으며, 영민하고 강직한 민족주의 미술론자였던 윤희순조차도 프로예맹에 눈길을 주지 않았던 사실로 미루어 보면, 식민지 화단의 이념과 미학, 미의식이 얼마만큼 예술지상주의 일변도로 흐르고 있었는지 쉽게 알 수 있다. 물론 김용준과 임화의 거셌던 논쟁, 김복진의 체포, 투옥 따위가 섬약한 미술동네 사람들에게 프로미술에 대한 두려움을 키워 주었을 터이다.[2]

1931년 6월에 이르러 프로예맹 1차 검거 선풍이 일어나 무려 70여 명이 체포, 투옥당하기에 이르렀다. 이같은 정세는 프로미술운동 및 사실주의미학과 이념에 대한 화단의 배타성과 미술가들의 두려움을 더욱 키웠다. 이를테면 김종태는, 윤희순이 '학생 스트라이크를 사상으로 묵상하는 소년'을 그린 작품 〈휴식〉에 대해 "그것을 관념적으로 묘사하려는 것은 실패요, 그것은 회화의 영역이 아니다"[3]고 단정하는 따위가 그러하다. 또한 프로예맹 미술부를 빼고 나면 어떤 단체도 '특수색채', 다시 말해 이념과 미학을 내세우지 못한 채 김용준의 말대로 '사실주의파와 주관주의 화파'들이 뒤섞여 화단을 이루고 있었던 것이다. 오직 화단 안에 자리잡은 미술문화 내부문제들에 대한 비판과 운동만이 가능했다. 이를테면 논객들은 미술동네의 개혁을 촉구하는 일대 운동을 펼쳤다. 이승만, 김주경, 윤희순, 이상범, 김종태, 이한복, 최우석, 김용수와 더불어 일본인 미술가들이 합세해 조선미전의 독립을 꿈꾸며 개신기성동맹을 만들어 활동을 시작했고 더불어 당대의 신예 논객 윤희순과 김주경은 조선미전 제도를 꾸짖으면서 개혁을 다그쳤다.

1930년대 국내 문화운동에 대해 사학자 조동걸은 다음처럼 썼다.

"각기의 방략을 비교적 분명하게 설정한 문화활동이 전개되었고 그것은 학술계의 동향에서 먼저 찾아볼 수 있다. 물론 1930년대 문화계가 정돈되어갔다고 하더라도 그것은 1920년대 업적의 기초 위에서 이루어진 성과라는 점은 유의할 필요가 있다. …1930년대 식민지 탄압이 가중되던 속에서 기회주의 공간이 좁아진 데에 대한 대응현상이기도 했다. …1930년대 문화운동에서 민족문학이 크게 발전하고 민족사상도… 끝으로 1930년대 문화운동이 예술이나 종교, 그리고 교육과 언론 분야는 오히려 퇴조하였고, 학술과 문학도 1938년부터는 침몰해 갔으니 문화운동 담당자인 지식인의 나약한 체질 때문이라고 해야 할는지, 이는 반성할 문제이다."[4]

신간회 해체 뒤 지식인들의 국내운동은 어려움을 겪어야 했다. 신간회 해체에 반대했던 비타협 민족주의자들은 신간회 해체에 따라 대중역량을 기반삼은 정치투쟁 판에서 탈락할 수밖에 없었다. 민족주의자들은 새로운 민족단체 건설을 꾀할 수밖에 없었다. 그들이 꾀할 수 있었던 길은 타협 개량주의자들과 함께 조직을 만들어 활동하는 길뿐이었다. 이들은 함께 어울려 농촌계몽운동, 충무공 현창(顯彰)운동, 만주동포 구제운동, 조선학운동을 펼쳐나갔다. 그 가운데 문자보급 따위의 농촌계몽운동에 참가하는 이들은 크게 두 갈래로 나뉘어 있었다. 비타협 민족주의자들은 장래 대중 정치투쟁을 떠올리며

대중 의식계발을 꾀하기 위해 문자보급운동에 나섰던 것인 데 비해, 타협 개량주의자들은 일본화 또는 서구 자본주의화를 목표로 삼았던 것이 다른 점이다. 물론 조선학, 충무공, 동포구제 따위 운동에 참가하는 그들의 목적이 민족의식 고취에 있었음은 다르지 않았다.

1933년, 조선어학회의 한글맞춤법 통일안 발표 및 기관지 간행, 1934년, 진단학회(震檀學會) 창립 및 기관지 간행 및 과학지식보급회 결성 그리고 정인보, 안재홍 중심의 조선학운동에서 보듯 지식인들의 학술운동이 활발해져 갔다.[5] 이같은 학술운동은 민족주의의 발현이었다. 1933년, 동아일보사가 주관하는 충무공 영정 봉안식 또한 민족의식 고취 운동의 하나였다. 그 때 영정 제작자는 동아일보사에 근무하던 이상범이었다.

조선학운동은 5월, 이병도, 김윤경, 이병기 들의 진단학회 창립으로 힘을 얻어나갔다. 미술 부문도 고유섭이 활발히 조선미술사 관련 논문을 발표하고 있었고, 또한 김용준, 이태준, 구본웅 그리고 김주경 들이 동양주의 또는 조선주의를 지향하는 논객으로서 문제의식을 꾸준히 발전시켜 나갔다. 물론 이들은 정치성을 배제한 예술지상주의 이념과 사상 또는 서구 모더니즘을 바탕에 깔고 있었다. 정치성을 배제한 조선학운동은 물론 동양주의, 조선주의 미학사상은 이처럼 1930년대 중엽 식민지 지식인 민족운동의 일반 한계이기도 했다. 일제의 막대한 이데올로기 공작과 전쟁 후방이라는 비상체제 아래에서 사회주의 세력과 결별한 국내 지식인들의 이같은 민족주의는 예술지상주의에 기반한 흐름만 있었던 것은 아니다. 이를테면 박력 넘치는 진보 민족미술운동론자 윤희순 구상에서 보듯 비타협 민족수의 흐름을 잇는 경우도 없지 않았다.

이 무렵 천도교 신파의 자치론자 최린은 다시 천도교를 분열시켜 친일의 길을 향해 나가기 시작했다. 그는 1933년말, 이른바 대동방주의(大東方主義)를 제창해 여러 민족은 일본을 맹주로 삼고, 조선은 내선융합(內鮮融合)이 민족갱생의 유일한 길이라고 밝힘으로써 '친일로의 전향'을 선언했다. 이것은 일제의 대동아공영권론과 완전히 일치하는 것이다. 국내 사회주의 운동세력은 신간회 해체 뒤 민족해방운동에서 민족주의 세력을 배척했으며, 오직 노동자 농민 속으로 파고들어 가는 쪽을 골랐다.

국내외 무장독립투쟁은 물론, 노동자 농민운동 등 대중운동과 더불어 식민지 민족의 민족주의사상과 그 이론 및 실천, 그것을 비추는 모든 문학예술활동은 일제에게 심각한 위협이었다. 일제가 1933년 7월, 각의에서 국민정신 작흥노력 따위의 사상대책안을 결정한 것은 바로 그 민족주의에 맞서는 식민지 이데올로기 공작 구상에 따른 것이었다.

1930년대 중엽으로 넘어가면서 국내 민족운동 역량 가운데 많은 부분, 남달리 문화예술 종사자들은 민족주의이념과 사상을 지켜나가는 사업에 모든 힘을 기울여야 했다.

국내 미술 부문에서 민족주의사상을 비추는 흐름은 세 갈래였다.

하나는, 수묵채색화에 있어 앞선 시대의 형식주의 이념과 양식을 지켜오는 흐름, 그리고 다른 하나는 재료와 종류, 미학과 방법을 가리지 않고 조선스러운 것을 담는 이념의 흐름, 셋째는 은밀하고 부드러운 사실주의 흐름을 들 수 있다.

세기말 세기초 형식주의 이념과 양식은 1930년 무렵, 서울화단의 주도자들 사이에 이미 '낡은 것'으로 찍혀 오래 전부터 눈 밖에 나 있었다. 주도자들의 눈길을 사로잡은 조선스러운 것의 이념과 미학은 1930년 무렵을 고비삼아 '조선 향토색'으로 자리를 잡아 나갔다. 윤희순은 조선 향토색과 관련해서 지역색이란 '시대, 사회, 계급'에 따르는 것이라고 해명하고 결코 관광객의 이국정서 따위가 아님을 힘주어 강조했다. 1932년, 일본화 유행에 대한 문제제기가 드셌는데 이 때 앞선 시대와 다른 점은, 장점을 취하자는 주체성 있는 수입론이 세를 얻어갔다는 것이다. 이러한 외래미술 수입 문제는 서구미술에 대해서도 마찬가지였다. 특히 대상 폭을 넓혀 소비에트 미술까지 떠올리며 주체성 있는 수입을 주장했던 것은 세계미술에 대한 이해 폭을 넓혀 놓는 것이라 하겠다.

1930년대 전반기 국내 미술 부문의 민족주의사상을 앞장서 이끈 윤희순의 민족미술 구상은 첫째, 민족 미술유산 계승, 둘째, 해외 진보미술의 흡수, 셋째, 단일민족미술기관 건설이었다. '조선 민족문화운동자의 시선'을 내세운 패기만만한 민족주의자 윤희순은 민족미술 유산의 계승과 외국미술의 약진적 흡수 소화, 미술 발표기관에 대한 비판과 대안, 미술가의 생활 문제, 미술가의 문화운동 참가 같은 폭넓은 문제를 제기하는 한편 자신의 구상을 열정에 넘치는 목소리로 쏟아놓았다.[6] 윤희순은 민족주의 운동세력의 단일조직론을 떠올리게 하는 '미술 발표기관의 단일조직화'를 제창했다. 윤희순 구상은 매우 신선한 것이었다. 윤희순 구상은, 이 무렵 동경 유학생 출신들의 반아카데미 의식과 어울려 민족 미술동네의 정체성을 지켜내는 정신의 횃불 같은 것이었다. 윤희순은 이 글을 발표한 뒤에 두 해 동안 지면을 얻지 못할 정도로 견제를 받았다.

한편, 1933년에 조직한 구인회(九人會)를 중심으로 펼쳐나간 모더니즘 예술운동은 "그러한 현실 도피적, 고답적 문학을 필연적으로 발생케 하는, 최근 급격적으로 변해 가는 객관적 정세"[7]에 따라 바야흐로 꽃을 피우기 시작했다. 모더니즘의 기수로 자라났던 김기림은 경제공황, 전쟁, 금융자본의 지배 따위가 지식인들의 자기 분열을 다그치고 있음을 느끼면서 생활 터전을 잃어버린 지식인 일부의 데카당 및 도피자들의 전원문학의 출현을 예언했다.[8] 김기림을 비롯한 이 무렵 모더니스트들은 식민지 조선을 자본주의사회로 이해하고 있었고, 특히 자신들을 도시를 요람으로 자라난 감성의 소유자들이라고 여기고 있었다. 그들은 신비스런 사고의 끝과 현대문명의 병적 징후 따위를 자기 시대의 실상이라고 헤아리면서 예술의 새로운 양식혁명을 꿈꾸었던 것이다. 김기림의 이같은 인식은 미술 부문에서 1920년대초 김찬영, 임장화 들의 유미주의 이후 싹터 오른 젊은 날의 다다이스트 이상춘, 이상, 임화 그리고 김용준이 꿈꾸던 실험정신과 감각을 되살리는 흐름 위에 자리를 잡고 있는 것이다. 이러한 이념과 미학은 1930년대 중엽 이후 활약하기 시작하는 새세대들, 특히 동경 유학생들에게 이어졌다.

예술과 정치 이데올로기의 분리, 정치성과 사회성으로부터 예술의 독자성 옹호, 개성과 순수성은 동북 아시아 지식인 미술의 오랜 전통이자 조선 미술동네 지배계급의 오랜 전통이었다. 더구나 서울화단을 장악하고 있던 숱한 미술가들은 일찍이 매국노들까지 포함한 타협 개량주의 세력 또는 비타협 민족주의 세력은 물론 심지어 침략자 일본인조차 가리지 않고 매우 좋은 관계를 유지해 왔다. 아무튼 그들은 비정치성을 담는 순수 예술지상주의 이념과 미학을 추구함으로써 김복진의 표현대로 '미의 왕국' 속에 숨어들었다. 그러한 전통을 이으면서 혁신을 꾀한 것은 1919년, 국내 민족해방운동의 물결을 겪으며 자라난 미술동네의 새로운 세대들로부터였다. 그들 가운데 김복진의 활약과 더불어 안석주를 비롯한 이들의 신문 만화 및 삽화 양식을 통한 풍자화운동 및 이론 활동, 프로예맹 미술부를 중심으로 했던 프로미술운동이 새로움을 또렷하게 일궈나갔다.

그들의 뒤를 이어 1930년 앞뒤에 등장한 순수주의 또는 모더니즘 지향을 조선주의로 묶어나간 김용준, 이태준, 심영섭, 구본웅 그리고 그들로부터 공격을 당하면서도 인상파 양식을 순수주의와 조선주의로 묶어 절정으로 이끈 김주경, 오지호로 이어지는 흐름과, 프로예맹의 흐름을 잇는 정하보, 전미력 그리고 그 영향을 흡수하면서 독자성 넘치는 민족미술 구상을 내놓은 윤희순은 1930년대 전반기 식민지 조선화단의 정신사를 깊고 두텁게 만들어냈다.

1930년대 전반기에 등장한 이들은 1930년대 중엽에 이르러 프로미술운동의 쇠퇴를 보면서 다양성과 개방성을 추구했고, 무너져가는 일본과 조선의 국경을 사이에 둔 채 식민지 민족이라는 잠재의식으로부터 식민성과 민족성의 미묘한 갈등을 맛보아야 했다. 그것은 1930년대 중엽 이후 뒤틀린 절망과 자유, 때로 허무로부터 비롯하는 냉소로 나타났다. 그런 가운데 앞선 세대인 김용준, 이태준 같은 이들은 조선주의 재건을 꿈꾸며 전통 계승론을, 오지호, 김주경 같은 이들은 조선의 자연을 바탕에 깐 생태학적 민족성을 추구해 나갔다. 물론 어떤 경우든 비정치 순수주의의 테두리 안에 자리잡고 있었다.

1930년대 전반기 미술동네의 이념과 미학 갈래는 예술지상주의, 민족주의, 프로미술론 따위로 자리를 잡아갔다. 더불어 1931년 9월, 만주사변을 일으키며 식민지 영토를 넓히던 일제가 꿈꾸던 대동아공영권에 바탕을 두고 있지만 비정치성을 앞세운 식민 지배이데올로기로서 조선 특색론 및 그와 관련 없이 민족 내부에서 싹튼 민족주의로서 조선색이 어우러져 조선 향토색론으로 발전해 갔다. 이처럼 조선 향토색론의 동력은 두 갈래에서 일어났다.

그것은 조선미전을 온상삼는 흐름과, 반관료주의 재야세력을 온상삼는 갈래로 나눌 수 있다. 물론 이념 및 미의식에서 민족주의 경향을 보인다 하더라도 내용과 형식에서 커다란 차이를 발견하기 어렵다는 사실은 조선 향토색론이 관념론이라는 특성에서 비롯하는 것이다. 하지만 그 속에 자리잡을 수밖에 없는 민족 지향성으로 말미암아 그 미학의 특성과 관계 없이 지식인 사회에서 폭넓은 지지를 끌어낼 수 있었다. 더욱이 그것을 추구하는 다수가 조선풍물을 소재삼아 인상파 또는 소박한 사실주의기법을 취했다. 유채수채화 분야에 조선스런 특성을 강조한 민족주의 이념과 소박한 사실주의 및 심미주의 미학 그리고 그 양식 따위가 드세게 밀어닥치면서 이제 유채수채화 양식은 더이상 남의 것이 아니라 내 것, 조선미술의 한 갈래로 자리를 잡았던 것이다.

수묵채색화 분야 또한 여러 갈래 가지를 뻗고 있었으며, 특히 1920년대의 여러 가지 모색을 거쳐 작가 나름의 개성을 드세게 드러내기 시작했다. 비평가 안석주 표현대로 1930년대 조선화단은 '정리기에 들어섰'거니와 어느덧 유채수채화 분야가 조선그림으로 자리를 잡아 1910년대 이전과 다른 모습을 갖췄다.

1933년에 이도영과 김규진이 세상을 떠났다. 이들의 죽음은 20세기초 형식파의 이념과 양식을 마감하는 상징이다. 스

승 안중식 그리고 오세창과 더불어 대한자강회, 대한협회, 서화미술회, 서화협회에 참가해 숱한 후배와 제자 들을 이끌어 오면서 세기말 세기초 형식주의를 대물림해 온 이도영은 3.1민족해방운동 뒤 서화협회를 주도하는 한편, 조선미전 심사위원으로 갖은 비난에 마주쳐가며 삶의 끝을 힘겹게 살아야 했다.

소집단 시대의 개막

1920년대말, 반관료주의, 반아카데미즘 지향을 갖춘 미술가들은 독자한 미학이념을 담아 밀고나갈 수 있는 소집단을 꿈꾸고 있었고 드디어 1928년말, 그 모습을 드러냈다. 창광회 경성지부 간사 김주경이 주도한 녹향회(綠鄕會)였다. 창광회 간사였던 김주경이 보다 커다란 조직을 구상하지 않은 채 소집단을 만든 것은 첫째, 남다른 이념과 미학을 집단의 힘으로 이뤄보겠다는 구상과 더불어 창광회를 조직한 김복진만큼 국내화단에 폭넓은 지지기반을 갖추지 못했다는 점에서 자연스런 일이다.

1927년에 출범한 창광회가 미술운동의 새시대를 알리는 여명이었다면, 1928년이 끝나갈 무렵 탄생한 녹향회는 미술운동의 새시대를 열어제끼는 기수였다. 녹향회 구성원들은 창광회 간부로 참가했던 김주경, 이창현(李昌鉉)을 비롯해 심영섭(沈英燮), 박광신(朴廣鎭), 장석표(張錫杓), 장익(張翼)이었다. 김주경과 심영섭은 1920년대 후반에 등장한 신예들이었다. 그들은 프로예맹이나 창광회처럼 선언문을 발표할 만큼 야심찬 구상과 계획을 갖고 있었으며, 스스로 새로운 시대를 열고자 하는 의욕에 넘쳐 있었다.

서화협회가 이같은 열기에 자극을 받아 체제를 개편하고 대규모 간사진을 뽑아 10주년 기념전람회를 준비한 것은 당연한 일이다. 1930년에 접어들어 김용준, 길진섭이 녹향회에 맞서 동미회를 결성했으며, 대구에서는 영과회에 맞선 향토회가 태어났다. 나아가 12월에는 동경에서 김용준, 이마동, 구본웅, 길진섭이 백만양화회를 결성, 신비주의미학으로 가득찬 선언문을 발표했다. 이에 발맞춰 서화협회는 1930년에 처음으로 공모전 제도를 펼쳤다. 단순한 회원전에서 벗어나 자신들의 목적에 걸맞는 잣대를 틀어쥐고 응모작품들을 평가하고자 했던 것이다. 바야흐로 이념과 미학을 또렷하게 내세우는 집단들이 제모습을 견주기 시작했다. 소집단 시대가 열린 것이다. 보다 많은 일본 유학생들이 일본 미술동네에서 활동을 펼치기 시작했으며, 그 뿐만이 아니라 그 가운데 일부가 일본프로예맹 산하 일본프로미술동맹 조선인위원회에 참가해 활동하기 시작했다.

1931년에는 앙데팡당전람회가 열렸으며, 1932년에는 평양에서 오월회가 출발했고, 1933년에는 청구회, 1934년에는 목일회, 조형미술연구소, 평양양화협회, 1936년에는 후소회와 백만회, 녹과회, 1938년에는 목시회, 재동경미술협회, 양화동인회, 1939년에는 연진회가 생겼다.

또 미술교육을 위해 나혜석은 여자미술학사를, 이상범은 청전화숙을 개설했다. 그보다 앞선 1929년 무렵, 김은호가 낙청헌(絡靑軒)을 개설해 제자들을 받아들이기 시작해 청전화숙, 그리고 뒷날 김복진의 미술연구소, 허백련의 연진회와 더불어 조선 미술동네 4대 사숙으로 자리잡아갔다. 이들은 단체는 아니었지만, 미술동네에서 힘있는 세력을 이루었다는 점에서 소집단 시대의 주요 부분이라 하겠다.

1930년 앞뒤는 새로운 세대가 힘찬 진출을 꾀한 때다. 그들은 선배들을 드세게 꾸짖었으며, 나름대로 이념을 앞세워 단체를 꾸렸다. 그들은 대체로 1920년대를 휩쓴 김복진 중심의 사회주의미학과 그 영향력 쪽을 겨냥했다. 이를테면 녹향회의 김주경이 김복진과 안석주를 겨냥한 꾸짖음, 동미회의 김용준이 프로예맹 미술이론가들을 향한 꾸짖음 따위가 그 증거다. 또한 이 때 일본색의 침투를 경계하면서 조선색을 찾아야 한다는 요구도 드세게 나왔다. 이른바 조선 향토색이 드세게 자라나기 시작했던 것도 이 무렵의 일이었다. 물론 이 무렵, 이한복은 자신의 화실을 아예 일본식으로 꾸며 놓고 있었으니 그 정신세계를 넉넉히 헤아릴 수 있을 터이다.

또한 이 때 식민지 화단은 귀국한 일본 유학생들로 아연 활기를 띠기 시작했다. 이들 가운데 남달리 동경미술학교 출신들이 귀국 또는 현해탄을 넘나들며 화단에 둥지를 틀기 시작했다. 일찍이 서화미술회와 서화연구회가 출신에 따른 대립을 보여준 적이 있었지만, 유학생들로는 처음으로 동경미술학교 조선동창회가 움직이면서 이른바 학연에 따른 파벌이 점차 위세를 떨치기 시작했다.

註

1. 임종국, 『일제하의 사상탄압』, 평화출판사, 1985, p.291.
2. 식민지 미술동네에 퍼져 있는 일제에 대한 두려움은 프로미술 이념과 미학에 대한 배타성을 키웠다. 물론 그 배타성 탓에 프로 미술가들이 미술관이나 화랑 공간에서 활동하지 못한 것은 아니다. 첫째, 그들의 작품 형상에 대한 일제의 날카로운 검열, 둘째, 자신들의 작품 형상이 대중들의 미적 활동에 보다 직접, 보다 널리 스며들 것을 바랐고 따라서 미술관이나 화랑 공간보다는 다른 활동공간을 채택했던 점이 보다 가까운 이유일 것이다.
3. 김종태, 「제10회 미전 평」, 『매일신보』, 1931. 5. 26-6. 4.
4. 조동걸, 『한국 민족주의의 발전과 독립운동사 연구』, 지식산업사, 1993, pp303-312.
5. 조동걸, 『한국 민족주의의 발전과 독립운동사 연구』, 지식산업사, 1993, pp303-306 참고.
6. 윤희순, 「조선미술의 당면과제」, 『신동아』, 1932. 6.
7. 권환, 「33년 문예평단의 회고와 전망」, 『조선중앙일보』, 1934. 1. 14.
8. 편석촌(김기림), 「인텔리의 장래 – 그 위기와 분화 과정에 관한 소연구」, 『조선일보』, 1931. 5. 17-24.

1929년의 미술

이론활동

동양미술론 이태준과 안석주가 녹향회전람회를 둘러싸고 동시에 비평을 내놓았다. 1928년 12월, 녹향회 창립동인이었던 심영섭은 창립선언문을 『미술만어(美術漫語)』라는 이름으로 발표했다. 김주경, 심영섭, 장석표, 박광진, 이창현, 장익 그리고 다음해 오지호가 참가한 녹향회 동인들은 조선미전 및 협전이 '자유롭고 신선한 창작'을 보여주기 어렵다고 꼬집으면서 두 가지를 내세웠다. 첫째, 순수한 미술단체로서 비정치성, 둘째, 맹목으로 서양풍을 따르지 않는 조선화 또는 아세아화 추구가 그것이다. 심영섭은 '조선화의 정통 원천의 정신'을 되살릴 것이며 '영원한 종교적 세계'를 통해 '생활'하고 그것을 '해결'하겠다고 밝혔다. 녹향회는 신비주의를 바탕에 깔고 있는 탐미주의미학을 추구하려 했던 것이다. 이태준은 그 미학에 대해 적극 지지를 표시하고 나섰다.[2] 이태준은 시세에 따라 서구미술을 맹목으로 따르는 경향을 은근히 나무라면서 '정통 동양적 원시적 자연주의 입장에서 상징적 표현주의의 방법'을 따르는 심영섭을 추켜세우고, '서양적 사상 위에서 방황'을 끝낸 '동양주의, 아세아주의' 회귀를 반겼던 것이다. 이태준은 심영섭의 추상성 짙은 견해를 훨씬 자상하게 풀어보였다. 이태준은 객관의 자연 물상을 '주관적 형태로, 상징화, 환상화'하는 수법, 이를테면 '즉흥적, 남화적 기분이 농후'한 작품들을 그 미학의 구체성 있는 방법으로 이끌어내고 있었던 것이다. 이러한 이태준의 표현을 줄이면 '주관 확대의 남화적 표현파'라 하겠다. 즉흥이나 대담함 또는 주관 강조, 주정(主情) 표현을 내세우는 '동양주의 미술론'을 펼쳐나갔던 것이다.

안석주는 이태준과 달리 녹향전 작품을 보고 서구미술 모방 문제에 대해 문제를 제기한 다음, 선언문의 주장과 무관한 작품들이 많음을 꼬집으면서, 설령 비슷한 경우라 하더라도 그 작가들은 '정신적 방랑자'라고 꼬집었다.[3]

이러한 비판에 맞서 심영섭은 다시 긴 논문 「아세아주의 미술론」[4]을 발표해 맞섰다. 자신의 견해를 보강하려 했던 것이다. 심영섭은 모든 서양철학사의 흐름을 부정하면서, 유물론과 유심론으로 가르는 세계 인식은 '인식부족 병자의 개구리 세계'라고 몰아친 다음, 따라서 서양생활의 원리를 부정하고, 저 무지의 생명으로부터 구원의 사상이란 '생명의 신비와 본능의 심원한 세계'를 지닌 '아세아 사상'일 뿐이라고 주장한다. 심영섭은 따라서 노사와 상사, 공사, 부서의 사상을 틀춰 보이면서 '동양의 내면적, 절대적, 주관적 생활원리와 상징적, 표현적인 미'의 우월성에 따른 '원시적 주관적 자연과 일치되는 표현원리의 미술론'을 아세아주의 미술론의 방법으로 내놓았다. 이들의 서로 다른 견해는 되풀이를 거듭했다. 협전을 맞이해 안석주는 서화협회에 대해 민족성을 또렷이 하는 '정치적 의미'를 주문[5]하는 데 비해, 심영섭은 그것을 '객설'로 몰아붙였다.[6] 이들의 견해는 해를 바꿔 날카롭게 맞서 나갔다. 맞섬이 1932년까지 이어졌으니 예술지상주의를 둘러싼 긴 논쟁이었다.[7]

서예 및 사군자의 조형가치 심영섭은 서예를 '미술의 근본원리를 담고 있는 것'이라고 주장하면서, 서구 표현파 미술원리를 글씨의 정신에서 찾을 수 있다고 헤아렸다. 심영섭은 다음처럼 썼다.

"최근의 서구의 표현파 미술원리의 철저(徹底)를 나는, 글씨의 정신에서 볼 수 있다. 표현파에서는 될 수 있는 대로 대상성에 붙들리지 말고, 자유로이 자아의 주관력—상상력—추상력으로 창조하라고 한다. 고로 그 이론을 믿는 나는, 따라서 추상적 형태인 글씨에서 최고 근본의 미술원리의 실현을 보는 것이다."[8]

심영섭은 민형식(閔衡植), 안종원, 김돈희, 오세창, 이한복 같은 서예의 대가들을 들어 보이면서 평가를 꾀했다. 민형식과 안종원의 글씨는 보는 이에게 '육박하는 세력, 다시 말해 골기(骨氣)가 부족'하며, 이한복의 글씨는 형이(形以)에만 힘을 기울여 부자연스럽다고 꼬집은 심영섭은, 오세창이 협전에 출품한 작품 〈어거주(魚車舟)〉를 남달리 극찬했다. "참으로 상형문자의 격식으로 저만큼 천연의 기운(氣韻)을 나타내기는 결코

우연이 아닐 것이다. 어거주라는 뜻은 몰라도 좋다. 오직 형이에 나타난 형이 이외에 웅담(雄膽)한 골기를 찾아 보면 좋다"[9]는 것이다.

또 그는 사군자 분야에 대해서도 견해를 펼쳐 보였다. 심영섭은 글씨에 비해 사군자는 '대상성(對象性)과 타협'하는 것이긴 해도 그것은 '어디까지나 추상적 주관적 생명을 표현'하기 위한 것에 지나지 않는다고 가리켰다. '묵죽 한 줄기를 그릴 때라도 그것은 대(竹)라는 객관적 자연의 형태와 색을 그리려는 것이 아니며 절개를 존중하는 것'이라고 가리키면서, 심영섭은 사군자란 절개를 존중하는 것이고 따라서 기상과 지조가 매우 중요한 가치라면서 당대 사군자 작가들을 다음처럼 평가하고 있다.

"박호병(朴好秉) 씨의 〈풍월죽(風月竹)〉이나 김희순 씨의 〈죽(竹)〉과 〈국(菊)〉 그리고 유진찬(兪鎭贊) 씨 〈매(梅)〉와 같은 것은 사군자에서 벗어난 작품이다. 왜 그런고 하니 기분이 첫째로 범속한 까닭이다. 박씨의 〈풍월죽〉과 유씨의 〈매〉는 속하여 보이고 김씨의 〈죽〉과 〈국〉은 유치하다. 다만 고희동 씨의 〈국〉이 빡빡은 하나 청징(淸澄)한 맛이 있을 뿐이다. 그 다음으로는 김용진 씨의 작품과 김돈희 씨의 작품이 좋아 보인다. 그러나 김돈희 씨의 〈벽산송뢰(劈山送雷)〉는 그 기분을 완전히 드러내지 못한 것 같다. 즉 주위의 수목에 울리는 물소리가 부족한 것 같다."[10]

심영섭의 서예론과 사군자 비평은 이 무렵 매우 남다른 것이다. 일본 유학생 이한복에 의해 1926년부터 서예와 사군자가 예술가치가 없다는 비판론이 나오던 터에 글씨에서 '추상적인 미술의 근본원리'를 헤아리는 심영섭의 이같은 견해는 날카로운 반격이었던 것이다.

고희동의 식민미술사관 이도영이 장승업, 안중식, 오세창의 대를 잇는 서울화단의 대표자라면, 고희동은 일본 미술유학생 세력을 상징하는 이였다. 더구나 고희동은 안중식 문하를 거쳐, 안중식의 그늘 아래 서화협회에 참여해, 안중식 별세 뒤, 오세창을 비롯한 서울화단 원로들로부터 총애를 얻은 '국보' 이도영과 어울리면서 서화협회 간사로 참가하고 있었다.

이런 고희동이 조선미술사에 대한 견해를 밝히는 글 「조선미술계의 과거와 현재와 미래」[11]를 새해 벽두에 발표했다. 고희동은 이 글에서 먼저, '이조에 들어가서부터 미술이라는 것이 통틀어 근본적으로 쇠퇴하게 되었다는 것은 누구든지 다 아는 바'라고 조선미술 쇠퇴론에 대해 아무 의심없이 승인했다. 고희동이 보기에 '쇠퇴의 길'은 정치, 경제, 계급 따위의 원

인으로 비롯한다. 그것을 다음처럼 썼다.

"그림쟁이의 지내던 정형(情形)만을 말하자. 과연 그네들이 어떠한 형편 위에서 동작을 하게 되었던가. 통틀어 말하면 그 시대, 그 사회에서는 그림쟁이가 차지할 한몫의 자리가 없었다. 개인으로 보아서야 명화도 있었고, 대가도 있었지마는 사회로 보아서는 단체적 운동이라든지, 대중과 연결한 행동은 없었다. 그리하여 그 어느 대가나 명가가 죽어 버리면 그만이다."[12]

게다가 어떻게 천재가 출생해도 홀로 궁핍에 빠져 사라질 뿐이니 '점차 쇠퇴가 더해 멸망의 길'로 들어가 버렸다고 한다. 또한 고희동은 '과거의 상징'으로 도화서의 예를 들었다. 도화서 화원의 주요 임무는 임금의 초상화를 그리는 일인데, 바로 그 어용화가에 대한 대우가 매우 낮아, 기술자 취급을 했다고 소개하고, "그러니, 그림도 중요하지마는 누구고 천대나 박대받기야 좋아하였으랴. 그 시대성이 그러하였으니 소위 미술의 멸망된 것은 여러 말을 기다릴 까닭이 없이 알 것"[13]이라고 주장했다. 고희동은, 따라서 천재들은 화원으로 나가길 싫어하고, 가문 몇몇에서 잘 그리든 못 그리든 대물림을 하니 그림은 못 그려도 화원이요, 그림 잘 그리는 이는 여흥으로 그릴 뿐이었다고 짐작했다. 고희동이 보기에, 이것이야말로 조선 하반기에 미술이 멸망한 이유다. 따라서 조선미술계 형편은 고희동이 보기에, '이것저것 다 없어지고 얼마 동안 공허적막의 상태'였다.

고희동은 최근 10여 년에야 이른바 "신예술의 운동이라고 할는지, 갱생(更生)이라고 할는지, 죽었던 나무등걸에 새싹이 나오듯이 무슨 기맥(氣脈)이 돌게 되었다"[14]고 생각했다. 여기서 고희동이 말하는 이른바 신예술운동이란 개인의 연구와 단체의 운동을 통해 착실한 기상을 보여 가고 있는 것을 뜻한다. 이 대목에서 고희동은 '우리의 그림으로 구파'와 '서양화로 신파'가 있는데 이 두 세력이 모두 교육 및 전람회 따위 방법을 취해 장래 기회를 엿보고 있다고 썼다. 그 가운데 가장 오랜 단체요, 미술에 종사하는 조선 전체의 미술가들의 집단인 서화협회는 그 뿌리가 깊어 전진(展進)하는 길을 개척하는 단체라고 내세웠다. 고희동이 보기에 서화협회는 '개인의 노력과 연구의 깊이, 일반 대중에 대한 예술사상의 충동, 안목 계발, 흥미 조장 따위를 계속함으로써 장래의 필연적 완성의 목적을 관찰할 점을 보이는 단체'다. 이 서화협회로 말미암아 멸망한 조선미술계의 갱기(更起)하는 힘이 없던 속에서 겨우 일어날 수 있었다는 것이다. 고희동은 서화협회 창립 초기를 다음처럼 빗댔다.

"마치 다 죽었던 어린 아해(兒孩)가 다시 살아나서 겨우 후간(喉間)에만 걸린 목소리로 '엄마'를 부르는 소리 같았다."[15]

아무튼 고희동은 이제 조선미술계는 갱생기에 들어가 있다고 주장하면서, '부흥기, 다시 말하면 왕성기는 미래일 것'이라면서 장성기(長成期)를 거쳐 '미래의 형세는 과거의 멸망의 반비례로 될 것은 정한 일'이라고 짐작했다.

고희동은 식민지 일제사학자들의 조선 쇠퇴론을 고스란히 받아들여, 조선시대 하반기 미술을 쇠퇴한 멸망기로 설정했다. 그 다음, 자신이 일본에서 배운 서구 근대주의미술을 '신예술운동'의 하나로 규정하면서,[16] 또 자신이 배우고 되돌아온 십여 년 전이야말로 그 운동이 일어난 때이며, 서양미술을 배운 자신이 참가한 서화협회야말로 구파와 신파가 모여 있었으니, 멸망을 극복하고 갱생의 길로 이끈 단체라고 회고했다. 고희동은 이른바 '서양화', 서구 근대주의미술이야말로 갱생과 장성의 핵심이라고 믿고 있었다. 이렇게 볼 때 고희동은 이 무렵 최남선을 비롯한 지식인 사회 일반에 뿌리깊던 조선 쇠퇴론 및 서구화 지상주의를 대표하는 논객이면서 또한 자신이 이른바 '갱생'을 앞장서 이끌었다는 선구자 의식에 빠진 이였다. 사실 여부를 떠나 극단에 가까운 고희동의 그같은 생각이 바른 것으로 자리를 잡으려면, 첫째, 조선 후기 미술이 쇠퇴한 것인지, 둘째, 세기말 세기초 미술이 멸망해 공허적막했는지, 셋째, 서구 근대주의미술이 조선미술을 살려냈는지를 밝혀내야 할 것이다. 지금껏 많은 이들이 그런 '환상과 왜곡'에서 벗어나지 못했다.

비평론 김종태는 이 무렵 비평이 '자기 광고나 인신공격, 화단○○ 같은 터무니없는 수작'이라고 가리키면서, 대상 작가에 대한 선입관 또는 어떤 정실에 따라 공정한 비평을 못하기 일쑤라고 꾸짖었다. 김종태는 요즘 몇몇의 비평이라는 게 '대개 화제를 문학적으로 해석하여 제멋대로 단정해 버리는 것'에 지나지 않는데 자신이 생각하는 비평이란 다음 같은 것이라고 썼다.

"평자의 의견 발표도 아니요, 미학 강의도 아니요, 선언도 아니요, 사신(私信)도 아니다. 따라서 문예 창작도 아니다. 작품을 예민한 감각으로 감상하여 공정한 태도로 평을 하므로써 그 작가를 평하게 되는 것이니, 즉 작품을 통하여 작가를 보는 것이다."[17]

이러한 비평론을 떠올렸음인지 심묵이란 논객은 조선미전에 대한 글을 쓰면서 자신은 미술가나 비평가로서 태도를 취함이 아니라 '일반 감상자와 같은 태도'를 취해 겸손하게 감상을 쓰겠다고 밝히고 있다. 하지만 심묵의 글은 예술지상주의 미학을 따르는, 그 무렵 어떤 비평보다도 매끄럽고 충실한 것이었다.[18]

"절대 주관인 허무적 자아, 즉 무의적(無義的) 자유의 표현"[19]을 주장하는 논객 심영섭은 1929년에 비평과 작품을 나누고, 작품은 작품으로서의 생명이 있으며 '비평은 비평으로서의 생명'이 있다고 주장했다. 그는 '비평은 비평가의 창조'라고 주장함으로써 비평의 독자성을 내세웠다.[20]

다른 한쪽에서, 조선미전을 둘러싸고 김종태와 안석주 그리고 심묵이란 논객이 나섰다. 그들은 몇몇 작품을 예로 들어 '향토미'와 더불어 채색화의 서구화 경향을 문제삼는 의식을 내비쳤다. 협전을 둘러싸고 안석주가 이도영의 '민족성'을 찬양한 대목이 눈길을 끌었다.[21]

그 밖에 김주경은 「미술강좌」[22]를 발표해 미술대중화를 꾀했으며, 심영섭 또한 같은 지면에 「예술교육론」[23]을 발표했다. 또한 이경희란 논객은 「러시아 자수에 대하여」[24]를 발표해 관심의 폭을 넓혔다. 또한 조선미술 쇠퇴론의 선도자 최남선의 「동양화, 서양화의 특색은 무엇인가」[25]와 일기자의 「이태리 맹인조각가」[26]란 글이 흥미를 끌었으며 안석주와 이승만이 나서서 쓴 「나체 모델과 화가의 감촉」[27]이란 글은 대중을 자극하기에 넉넉한 글이었다.

미술가

올해의 화제로 떠오른 인물 심영섭은 녹향회, 동미회, 서화협회에 참가하면서 출품한 작품들이 독특해 눈길을 끈 작가였다. 김용준은 그를 다음처럼 회고했다.

"사상적으로 니힐리스틱한 경향을 가지고, 알치파세프의 『사닌』과 『노동자 세위리요프』를 탐독하고 또 『도덕경』을 읽고 불교에로 기울어지더니 인생에 대한 극단의 회의를 품은 채 그의 향리인 충남 당진으로 내려갔는데 작품은 물론 손을 뗀 모양이오."[28]

이 무렵 이용우와 김은호는 사이가 나쁘기로 유명했다. 이용우는 김은호보다 어리지만 일찍 조석진, 안중식 문하에 들어갔다. 김은호가 후배로 문하에 들어온 지 얼마 안 지났을 때, 조석진은 고종황제의 초상화를 김은호에게 그리도록 했다. 이때 김은호는 고종황제로부터 칭찬을 받아 단숨에 유명해졌다. 이용우는 연상의 후배가 날리는 것을 견디지 못해 쭉 사이가 좋지 않았다고 하는데 이용우는 늘 김은호에 대해 '시필(試筆)로 미인도 따위나 그릴 위인'이라고 험구를 쏟곤 했다.[29]

이용우의 불 같은 성격을 보여주는 또 한 가지 사건은 망년

회 좌석에서 일어난 일이다. 대개 연회석에서 휘필(揮筆)을 자주 하곤 했지만 망년회 때는 거의 하지 않는 습관이 있었는데 어느 해인가 연장자인 고희동이 휘필을 시작했다. 이에 이용우가 갑자기 고희동의 수염을 움켜쥐고 뒤로 밀어 버렸다. 수모를 당한 고희동은 그러나 의연 '본래 그런 위인인 걸' 하며 더 탓하지 않았다. 또 다른 해 동아일보사에서 베푼 망년회 자리에 기자요 화가였던 이여성(李如星)이 함께 자리를 했다. 자리를 함께 한 대가들에게 이여성이 휘필을 청하자 이용우가 팔을 걷고 나섰다. 이용우는 단숨에 '만고에 없을 해괴한 춘화도(春畵圖)'를 내갈겨 이여성의 노기를 샀지만 이용우는 의연하기만 했다.[30]

그처럼 많은 사람들과 부딪쳤던 이용우지만 최우석과는 짝패를 이뤘으며 김중현과는 처남매부 사이였다. 이용우의 부인이 김중현의 누이였던 것이다. 이들은 무척 가까이 지냈다.[31]

동경미술학교에 입학했다가 1921년에 미국으로 건너가 콜롬비아대학 미술과를 졸업한 장발은 자신의 보물을 묻는 편집자의 질문에 대해, 화가의 보물은 '눈과 손'이겠지만 자신은 '장식적 두뇌'라고 답변했다. 장발은 실재를 떠난 그림은 물론, 실재를 그대로 그려낸 것은 예술가치가 없다고 여겼으며 그것을 채워 주는 게 장식적 두뇌라고 여겼던 것이다. 특히 장발은 '나는 원래가 벽화에 취미가 있고 또 그것을 위하여서 전 생활을 바치고자' 결심하고 있었다고 하니 그의 장식에 대한 관심은 자연스런 일이었을 터이다.[32]

화실방문기 1929년 8월, 『매일신보』는 조선미전을 앞두고 미술가들을 찾는 방문기를 연재했다. 「화실방문기」 맨 첫 대상 화가는 이한복이었다. 그 제목은 「담백 우아한 순 일본식의 화실」이었다.[33] 이한복은 기자에게 다음처럼 말했다.

"글씨를 쓰다가 잘못된 것이 있어서 동경으로 종이를 주문하였는데 아직 아니 와서 야단입니다. 경성에는 종이도 변변하게 없답니다."[34]

이한복은 기자에게 동경 유학 뒤 여러 학교교사를 했지만 지금은 일 주일에 사흘만 여학교에 나가고 나머지 시간은 창작을 하는데, 늘 시간이 부족하다고 불만을 털어놓았다.

두번째 방문기는 김진우를 다루고 있는데 그 제목이 「입신의 평이 있는 청초한 그의 추죽(秋竹)」이었다.[35] 처음엔 동양화를 연구할 생각이었으나 어느덧 사군자 대로 되고 말았다는 김진우는 자신의 화실에 여러 제자들이 오고 있으며 그 가운데는 묘령의 아가씨도 있다고 일러 주었다. 기자와 함께 자리한 어떤 이는 '매란국죽 어느 것이든 뛰어나지만 그 중 특히

대는 자기류의 신경역을 개척하였다 하여도 부끄럽지 않을 것'이라고 격찬한다.

세번째는 이상범이었다.[36] 기자는 '웃기 잘하는 사람' '사람 좋은 사람'이란 세평에 어울리는 사람이라고 말하면서 그림 그릴 때 어린이들이 옆에서 수선을 떨어도 넉넉히 이해하는 것을 보면 그것을 알 수 있다고 썼다. 기자는 '군의 입신의 특기는 반도 산하의 풍경에 있었다. 금수강산이란 말은 이미 진부한 맛이 있으나 군의 치밀한 필치로 표현된 화폭에서야 참으로 그 참된 맛을 음미 완상할 수 있다'고 격찬하면서 '이처럼 군의 작품에서는 조선 정취가 넘나들고 있다'고 평가했다. 이상범은 기자에게, 언제나 쪼들려 살면서도 '그러나 작품 반입일로부터 1,2일 동안 앞서서 손 떼어 본 일도 없소이다. 또 이만하면 완성되었다고 자신할 만큼 회심의 작품을 그려 본 적이 없었음이 변변치 못하나마' 지난날 자신의 모습이라고 말했다.

네번째는 스물일곱 살의 우람한 청년 이영일이었다.[37] 큰 체구에 걸맞게 화실 또한 넓었으며 제작하는 그림 또한 대작이었다. '신혼 제1년, 풍요한 가세와 행복한 가정에서 오직 사도(斯道)에 정진하는' 이영일은 중학시대부터 화필을 잡기에 몰두해 다른 학과를 게을리 했을 정도였다. 이영일은 일찍이 일본 동경에서 이케가미 슈우호(池上秀畝)에게 배웠으나 지금은 자기류를 확립하려고 애쓴다며, '야간에는 색채를 알 수 없으므로 주간에 물감을 이겼다가 자는 데 서늘해서 일하기에 더' 좋다고 말하는 그는, 자기 화실에 그림 배우러 오는 여성들이 몇 있다고 밝혔다.

다섯번째 작가는 이병직이었다.[38] 기자는 이병직에 대해 당대에 사군자를 비롯한 고전 화론에 정평이 있으며 감식안이 뛰어난 이라고 소개하고 있다. 이병직은 김규진의 제자였다.

여섯번째 작가는 이용우였다.[39] 기자는 이용우가 그 예술보다도 그 이름을 먼저 천하에 떨친 이라고 소개하면서 어린 시절 이용우에 대한 기대가 지나치게 큰 데 비해 스스로 새로운 경지를 개척하지 않고, 이미 이뤄진 화풍을 고집할 뿐이었다고 지적했다. 이 무렵 이용우는 호를 춘전(春田)에서 묵로(墨鷺)로 바꿨는데 기자는 이를 두고 '깨달은 바 있었음'으로 보고 있다. 기자는 이용우가 조선미전에 꾸준히 응모했지만 늘 입선에 그쳤을 뿐, 아직 특선에 오르지 못한 것으로 미뤄 보건대 명성보다 예술의 진경이 필요하다는 사람들의 말을 빌어 노력을 촉구했다. 이용우는 이런 지적을 알고 있었음인지 기자에게 '이번 응모하는 풍경 두 점은 그 필법과 화풍에 일대 혁신을 꾀했다'고 밝혀 놓았다. 그러나 이용우의 작품은 조선미전에서 보기 좋게 낙선하고 말았다. 충격을 받은 이용우는 이 때부터 5년 동안의 방랑길을 떠났다.

일곱번째는 김은호였다.[40] 기자는 김은호가 지난해 조선미

전에서 보여준 〈북경소견(北京所見)〉이란 인물화를 통해 '거의 극치에 가까운 필치를 보여주어서 세인으로 하여금 경탄케 하였음은 당시의 이야깃거리'였을 정도였다고 회고한다. 김은호의 화실은 권농동에 있었는데 이곳은 새로 이사해 온 김진우네 집과 그리 멀지 않았다. 기자가 보기에 2칸 반쯤 되는 화실은 깨끗해 더운 여름에도 청량한 느낌이 있었으며 어린 두 소년이 옆에서 부채질을 하고 있었다. 김은호는 이 해에 조선미전에 석 점의 작품을 냈는데 모두 입선이었다. 한 점도 특선에 오르지 못한 김은호는 '매우 섭섭'해 했고 '제국미전 입선작가로서의 긍지'가 무너지는 느낌을 가졌다.[41] 김은호는 다음해부터 조선미전을 바라보지 않았다.

여덟번째 화가는 최우석이었다.[42] 종로 한복판 청년회관 뒷골목에 있는 2층 양옥이 최우석의 집이었고 2층이 화실이었다. 대문과 현관 사이는 잡초와 꽃, 분재 들이 늘어서 있는 정원이 있는 집이었다. 기자는 최우석을 '제4회 때부터 반도화단에 혜성과 같이 출현해서' 영예를 휩쓸어 '자타가 공인하는 신예'라고 추켜세웠다. 기자는 최우석에게 혹 유럽으로 떠날 생각이 없느냐고 불쑥 물었다. 최우석은 다음처럼 대답했다.

"글쎄올시다. 가게 되는지도 모릅니다. 또는 가지 못하게 될지도 알 수 없지요. 이처럼 단정할 수 없는 일이외다. 그러나 대체로 보아서 우리의 주위에는 훌륭한 화제가 버글버글합니다. 이것들을 표현할 만한 역량과 여유도 없어서 쩔쩔매는데 무엇 하러 없는 돈 써가면서 양행(洋行)할 필요가 있습니까."[43]

아홉번째는 유채화가 이승만이었다.[44] 기자는 유채화에 이해 없는 이들은 '물감의 낭비'라든지 '간판그림과 거리가 멀지 않다'는 따위의 모욕을 주곤 한다고 꼬집고 '그만큼 유채화는 아직 우리 사회에 신기한 것'이며 따라서 '무한한 발전을 할 만한 여지가 충분하다'고 보았다. 기자는 이승만이야말로 쓰고 신맛을 다 보면서 '동경하는 예술의 환희가 수십, 기백배나 강렬하여' 노력을 그치지 않았던 탓에 이제 '엄연히 중견의 지위를 차지하고' 있다고 추켜세웠다. "예술은 상품이 아니다"고 이승만 스스로 맹렬하게 주장하지만 이는 허울 좋은 상상에 지나지 않거니와 그것을 점차 깨달은 이승만은 드디어 초상화에도 손대기 시작했던 것을 기자가 증거로 들어 보이고 있다. 초상화란 주문 제작품으로 상품에 가까우니 말이다. 덧붙여 기자는 이승만이 신혼 제1년째이며 부인이 임신 8개월째라고 밝히고 있다.

열번째 화가는 윤희순이었다.[45] 주교(舟橋)보통공립학교 숙직실을 화실로 쓰고 있는 윤희순을 기자가 찾아갔다. 윤희순은 '신변이 어지럽고 교무가 바빴을 뿐만 아니라 신병으로 말미

암아' 어디 작품을 내놓기 어려웠지만 이번에는 '하늘이 두 쪽이 나도 출품하려 마음 먹어 인물 한 점을 끝내 포장하러 보냈고 정물도 거의 끝나간다고 기자에게 밝혔다. 기자는 윤희순이 풍기는 인상을 다음처럼 썼다.

"가늘고도 파문이 있는 음성이라든지 궁뎅이가 뚫어진 곳으로 사루마다(내의)가 내다 보이는 것이라든지 기름 안 바른 머리카락이 흐트러질 대로 흐트러진 것이라든지 양발 뒤꿈치가 뚫어진 것이 규격(規格)에 어울려서 모두 수수하여 보기에 털털하더라."[46]

기자는 윤희순이 화필을 중학교 3학년 때부터 잡았으며 불행히 그 때 도화 선생들은 생도의 장기를 발견치 못하여 지도를 잘못했지만 사람의 생애는 결국 그 사람이 가장 좋아하는 방면으로 나가고야 마는 법이어서 결국 화가로서 출세했다면서 안석주, 이승만과 휘문 동기생임을 알려 주었다.

변관식은 열한번째 작가였다.[47] 변관식이 사는 곳은 산골 같은 데였다. 기자는 그 집을 다음처럼 그렸다.

"박석고개 넘어서서 성균관을 끼고 북쪽으로 한참 올라가면 마치 심산계곡에나 들어가는 듯한 정적한 기분을 느끼게 된다. 유유히 흐르는 개울을 따라 올라가다가 서북간(西北間)으로 매암이 소리 시끄러운 녹음 사이로 어설프레하게 보이는 조그마한 와가(瓦家). 이 집 주인이 내가 찾아가는 소정 변관식 군이다."[48]

기자는 변관식을 '너무도 유명한 화가'라고 썼다. 기자는 수법에서나 화풍에서 이미 조선미전 특선급 이상이라는 세평을 말하면서 변관식이 최근 '남쪽 지방을 여행하여 5,6삭(朔)만에 돌아왔음'을 밝히면서 그 여행을 떠나기 앞서 조선미전에 응모할 작품뿐만이 아니라 조선박람회에 출품할 작품, 제국미술전람회에 응모할 작품 모두를 준비해 두었다는 변관식의 모습을 칭찬하고 있다.

열두번째 화가는 노수현이었다.[49] 기자는 먼저 노수현을 모르는 이 많으나 '멍텅구리'를 모르는 이 없다고 썼다. 멍텅구리는 당시 신문 연재만화로서 높은 인기를 누리고 있었다. 노수현은 옥인동 화실에서 작업 중이었는데 그곳은 송모 씨의 양옥 별관으로 좋은 구조를 갖추고 있었다. 노수현은 기자에게 조선미전에 1점만 내고 또 한 점은 조선박람회에 출품할 것이라고 하면서, 조선미전 응모작은 금년 봄 의정부에 하루 놀이를 갔다가 얻은 소재를 그렸는데 그려 놓고 보니 다른 것이 되고 말았다고 기자에게 밝혔다. 기자는 노수현을 특선급 중견작

가로 그 지위가 확연한 바라고 마무리를 짓고 있다.

끝으로 찾아간 작가는 김종태였다.[50] 기자가 찾아간 때 김종태는 영등포 또는 인천 방면으로 야외 사생을 나서려던 참이었다. 그 자리에서 기자가 본 조선미전 응모작은 〈인물〉이었는데 '백도에 가까운 폭염 밑에서 내의만 입은 벌거벗은 남자의 낮잠을 그린 이 작품에 대해 기자는 '삼복의 폭염을 나타내려는 강렬한 자극을 일으키는 색채가 곧고도 꿋꿋하여 참으로 남성다운 남성을 표현한 곡선은 보는 사람으로 하여금 무섭게도 뜨거운 것과 든든한 느낌을 얻게 하였다'고 썼다.

『**일**성록』비밀출판 위정척사의 수령 최익현(崔益鉉)이 대마도에서 굶어 죽은 지 스물네 돌인 올해 최익현이 지은 책『일성록(日星錄)』이 나왔다. 물론 일제의 눈에 띄지 않도록 몰래 찍었다. 글씨와 그림 모두 나무활자로 찍었다. 그 안에 한 폭의 판화가 있는데 그것은 지은이 최익현을 아주 가는 선으로 새긴 〈선생 소영(小影)〉이다. 날카롭고 매서운 눈매가 돋보일 뿐만 아니라 두 쪽 어깨가 서로 달라 변화무쌍한 표현법을 구사해 그 장엄함을 더욱 북돋우고 있는 이 작품은 어떤 회화보다도 전신사조(傳神寫照)에 다가섰다.

배움의 길부터 새겨 놓은 그림들은 모두 황성하(黃成河)가 그린 것이다. 황성하는 개성 출신의 화가로 네형제가 모두 그림을 잘 그려 1920년대 미술동네를 화려하게 수놓은 이였다.

단체 및 교육

녹향회 이종우 개인전에 뒤이어 서화협회전람회가 언론의 지지를 업고 1928년을 마감하는 듯했다. 하지만 막을 내리기는 일렀다. 서화협회전람회 때 김주경이 장석표와 어울려 전람회를 꾀하는 단체를 꾸리기로 약속했으며, 몇몇 젊은 미술가들이 이에 뜻을 모아나갔다. 심영섭이 써서 발표한 녹향회 발기취지문[51]에 따르면 '조선미전이나 서화협회전 안에서는 자유롭고도 신선·발랄한 젊은 마음으로 창조력을 마음껏 발휘할 수 없는 까닭'을 서로 이야기하면서 새로운 모임을 꾸렸다.

나아가 서화협회 안에서는 구성원들이 나름대로 뜻하는 바 '전체의 통일된 새로운 기운을 표현할 수 없'으므로 '각자의 창조적 정열과 창조적 표현의지'를 위해 녹향회란 조직을 만들었음을 밝히고 있다. 그렇다면 그 '통일된 새로운 기운'의 정체는 무엇인가. 심영섭은 자신들은 맹목적으로 서양풍을 따르지 않을 뿐 아니라 스스로 아세아인이자 조선인이므로 자신들은 양화가의 모임이 아니라고 주장한다. 자신들의 작품은 서아세아화이며 조선화라고 주장했던 것이다.

이같은 창작이념의 깃발을 내세우고 출발한 녹향회는 매년

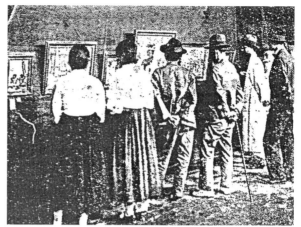

제1회 녹향회 전람회장.
(『조선일보』1929. 5. 25.)
자신들의 유채화를
조선그림이라고 주장하면서
출범한 녹향회는 김주경이
그 주도자였다. 녹향회는
서양미술을 받아들여 조선
감성으로 바꿔나가는 길목에
자리잡은 단체였다.(위)
녹향회 입선자 발표
(『조선일보』1929. 5. 24.)
녹향회는 첫 전시회부터
공모제도를 채택해 녹향회의
이념에 일치하는 작품들만
골래내 거는 엄격성을
자랑했다.(아래)

전람회를 개최하고 찬조회원 및 일반 미술가의 작품도 환영하기로 했다. 하지만 무조건 찬조회원의 작품을 받는 게 아니라 동인들이 녹향회의 이념을 해치지 않는 작품인가 아닌가를 의논해 일치·결합되는 경우에만 받기로 했다. 녹향회 회원은 김주경과 장석표, 심영섭을 비롯해 이창현, 박광진, 장익 들이었다.

녹향회를 만든 이유 가운데 재미있는 것은 서화협회에 대한 미술인들의 태도이다. 녹향회의 주도자 가운데 한 사람이었던 심영섭은 녹향회 창립 1년 뒤인 1929년에 이르러 자신이 서화협회전람회에 뜨거운 애정을 갖고 있음을 미리 밝혀 놓은 뒤 '박람회나 조선미전에 돈을 쳐들여서라도 큰 폭의 그림을 죽을 애를 다 써서라도 출품을 하면서도, 서화협회전에 출품한 그림은 대개 그 여기(餘技)를 유희하였음에 지나지 않으니 실로 그 작가의 비열한 심리에는 ○○○하고 싶었다'[52]고 매섭게 꾸짖었다.

서화협회 『조선일보』는 무기명 기사로「서화협회 미전과 그 의의에 대하여 바라는 뜻」[53]이란 글을 내보냈다. 글쓴이는 서화협회란 이름 앞에 '조선'이나 '민간단체'란 수식을 붙여 협회의 민족성을 드러내 보이고자 했으며, 조선총독부가 주최

하는 조선미전에 '대치하여 민간의 미전으로 그 만장의 기염을' 쏟아내고 있다고 밝혀 대립구조를 힘주어 말하는가 하면, '조선청년의 정서에 한 줄기 윤택한 샘물'이라고 치켜세워 민족적 역할을 간접화법으로 요구했다.

올해 서화협회 간사로 뽑힌 안석주는 서화협회의 성격과 그 발전 방향에 대해 구상과 대안을 내놓았다. 안석주는 제10회전을 앞둔 서화협회가 지금이야말로 기치의 선명함을 보여줄 때라고 가리키고, 민간 미술단체로서 민족성과 대중성이란 점에서 의의가 큰 만큼 '어떠한 큰 비약이 있어야 하며, 어떠한 정치적 의미를 띤 고투가 있어야 한다'고 주장했다.[54] 서화협회 나름의 미술이론 또는 정치이념 따위를 갖춰야 한다는 뜻이겠다. 물론 이런 주장은 실현 가능성이 거의 없었다. 그러나 무릇 조선인 화가 된 자로서는 마땅히 조선의 민간 미술기관으로서 협회전을 지지애야 하며, 딩사자나 미술인들이 협력해 넓은 의미를 가진 크나큰 기관을 만들어 나가도록 해야 한다는 주장이 서화협회 회원들 사이에 큰 공감을 불러일으킨 듯하다.

이같은 공감은 창광회와 녹향회의 등장과 맞물린 서화협회의 반응이었던 듯하다. 조선미전은 물론, 서화협회를 제껴둔 채 거대기구를 꿈꾸며 닻을 올린 창광회, 서화협회가 자신들을 담을 그릇이 아니라며 깃발을 세운 녹향회는 서화협회에 심각한 위협이었을 터이다. 그러나 창광회 주도자 김복진이 체포, 투옥당하면서 창광회는 힘을 잃었고, 녹향회는 너무 숫자가 적었다. 이 때 안석주가 내놓은 서화협회의 앞날에 대한 구상은 민족성 및 정치성을 요구하는 것이었다.

어떤 식으로든 대책을 마련해야 했던 서화협회는 협회전이 끝난 바로 다음날인 1929년 11월 6일 오후 다섯시에 관수동 요릿집 대관원에서 간사장 이도영의 주재로 임시총회를 열었다. 임원 개선 및 1930년, 10주년 기념전 준비가 토의사항이었다.[55] 60명이 모인 임시총회는 매우 활기가 넘쳤는데 거기에서 두 가지 안건을 결의했다. 하나는 서화협회를 후원할 수 있는 후원회를 조직해 '서화연구소' 창설을 꾀하자는 것과, 또 하나는 다음해인 1930년 가을 전람회가 10주년 기념전인 만큼 '조선의 민간을 대표하여 일대 권위를 세우도록 할 것'이었다. 이 결정을 내린 뒤 실행은 간사진에게 일임했다. 새로 뽑힌 간사는 모두 15명이었다. 오세창, 이도영, 김돈희, 안종원, 김진우, 고희동, 이한복, 김은호, 이상범, 노수현, 이용우, 장석표, 변관식, 최우석, 안석주가 그들이었다.[56] 간사장 이도영 및 상무간사 장석표에 대한 신임은 총회에서 묻지 않고 간사회로 넘겼다.[57] 간사장 이도영과 함께 이들 신임간사들은 이틀 뒤인 11월 8일 오후 4시에 서화협회 사무실인 안종원의 집에서 모여 간사회를 열고 사업계획을 세웠다.[58] 이 때 후원회를 만들었는지는 알 수 없다.

아무튼 서화협회는 힘차게 민간단체 권위 세우기에 나섰다. 그러나 안석주가 내놓은 '민족적·대중적 기치와 정치적 고투' 따위 속살을 빼 버린 채 겉모습만 크게 만들자는 목소리는 너무 막연한 것일 수밖에 없었다. 게다가 나름의 분방스런 미학, 이념을 바라는 새세대 미술가를 끌어들일 아무런 속내용이 없다는 점은 '민간을 대표하여 일대 권위'를 세우기는커녕, 메마른 권위주의를 세우자는 뜻으로밖에 들리지 않았을 터이다.

경성여자미술학교 A기자가 찾아간 경성여자미술학교는 서울 내자동(內資洞) 뒷동산의 2층 양옥 건물이었다. 교무실에는 김주경의 작품 〈수욕(水浴)〉을 비롯한 많은 그림들이 걸려 있었다. 그곳엔 양화과 교사인 김주경이 있었는데 기자는 그의 세 시간짜리 수업을 참관했다. 20여 명의 학생들에게 교사는 정물 수입을 시삭하면서 년서 목탄 소묘를 시켰다. 김주경은 학생들에게 다음처럼 말했다.

"쭉- 쭉- 그으시오. 아무리 목탄이 적은 것이라도 길다는 느낌을 가지고 손목으로 긋지 말고 팔꿈치로도 긋지 말고 어깨로 마음으로 그으시오. 마음으로 쭉- 쭉- 그으시오. 그리고 음선(陰線)과 양선(陽線)을 잘 구별해야 돼우. 양선이 무언지 잊지 않았소?"[59]

그런 다음 교사는 이 학생 뒤에 가서 한참, 저 학생 뒤에 가서 한참 이렇게 한 바퀴 돌더니 '결과를 빨리 보려고 뎀비지 마시오'라고 말했다.

삭성회, 낙청헌, 조선서화미술원 창립과 더불어 출발한 삭성회의 미술교육기관인 삭성미술연구소는 1929년에 이르러 권명덕이 운영하고 있었다.[60] 교사였던 김관호는 얼굴도 내밀지 않았지만 최연해, 현리호, 전화황, 박영선, 윤중식을 비롯해 7명쯤에서 20명 가량이 연구생이었다. 김관호가 교육에 별다른 열의를 보이지 않자 이종우를 선생으로 모셨다. 이종우는 그 때 상황을 다음처럼 썼다.

"1928년 가을, 파리에서 귀국해 봉산 고향집에 머물러 있는데 하루는 평양에서 왔다는 20세 남짓한 젊은이 셋이 기별없이 찾아왔다. 까닭인즉, 평양에 삭성회라는 서양화 동인 연구소가 있는데 나를 지도선생으로 모시러 왔다고 무턱대고 졸라댔다. 물론 초빙료가 없음은 말할 나위가 없지만, 선생이나 연구생이 피차 의욕과 열의로써 뜻만 맞으면 다 되던 시절이다. 나는 반 년 동안 평양에 가 있었다. 연구생은 20여 명."[61]

하지만 삭성회는 더이상 활발히 움직이지 않았다. 전람회도 그만두었고, 앞서 보았듯 미술교육도 이종우에게 넘겨 버렸다. 남은 것은 학생들뿐이었다.

중국 여행을 마치고 돌아온 김은호가 권농동 자택에 낙청헌(絡靑軒)을 열었다. 이름은 오세창이 지어 준 것이었다. 미술 지망생을 모아 교육을 시작했는데 여기엔 실업가와 관리 같은 애호가들도 자주 모여들었다.[62] 또 그는 오랜 유학 및 여행길을 마치고 이 해에 서화협회 간사진에 참가해 화단활동을 시작했다. 이석호(李碩鎬)는 낙청헌 초기의 제자였다.[63]

1929년에 약관 서른 살의 최우석이 조선서화미술원을 창설했다. 서화미술원 출신으로 서화협회 정회원인 최우석은 일본에서 천단화학교(川端畵學校)를 다녔다. 조선미전에 〈포은공〉 및 〈이충무공〉 들을 응모해 특선과 입선을 거듭함에 따라 최우석의 이름이 남다르게 퍼져 나가던 때였다. 최우석의 이름값만으로도 조선서화미술원에 학생들이 얼마간 모였을 듯한데, 제대로 꾸려 나가지 못해 얼마 뒤 문을 닫고 말았다.

극단 미술부 1929년 6월에 조직한 극단 신흥극장 무대장치부에 원우전(元雨田)이 참가했는데, 원우전은 11월부터 다시 공연을 시작한 토월회, 12월부터 단성사에서 공연을 시작한 조선연극사(演劇舍) 무대장치부에도 참가했다.[64]

조선미술관 창설

천도교인으로 3.1운동 때 활동했던 오봉빈(吳鳳彬)은 오세창의 지도 아래 조선미술관을 창설했다. 오봉빈은 1929년 봄, 종로의 어느 2층 건물을 마련해 화랑 및 표구 사업을 시작했다.[65] 곧이어 오봉빈은 광화문통 210번지 광화문 빌딩 한 칸을 일금 오십 원 월세로 빌려 조선미술관을 창설했다. 오봉빈은 고서화를 취급하면서 때때로 기획전람회를 꾸몄다. 조선미술관은 1929년 9월에 처음으로 이황, 이이, 김정희, 김옥균 들의 글씨와 안중식, 김응원 들의 그림을 모아 고금서화전을 열었다.[66] 오봉빈은 1931년에 다음처럼 썼다.

"유일의 조선미술관이 있는데 광화문 빌딩 일실(一室)을 일금 오십 원의 월세로 있는 것을 생각하면 하도 어이가 없고 일편(一便)으로는 아니다. 나는 일생의 사업으로 이 조선미술관을 완성하겠다. 재단법인 혹은 사단법으로 조직하여 영구히 유지케 하겠다, 굳게 결심도 합니다."[67]

오봉빈의 조선미술관이 1940년에 미술관 설립 십 주년 기념으로 개최한 십명가산수풍경화전은 수묵채색화 분야 역사

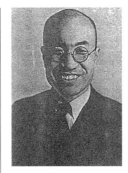

3.1운동 뒤 체포, 투옥했던 천도교인 오봉빈은 오세창의 지도를 받아 조선미술관을 창설해 운영했다. 그는 뛰어난 화상이었으며 1940년에 십명가산수풍경화전을 기획하는 기량을 보여주었다.

에 한 획을 긋는 뜻깊은 전람회였다. 아무튼 조선미술관은 우리 미술사에서 지전 및 서화포의 화랑 전통을 잇고 있을 뿐만 아니라 기획전 따위를 일궈낸 미술관 또는 화랑이라 하겠다.

전람회

2월에는 병영, 5월에 의령에서 철도국 양화전이 열렸으며, 6월에서 7월 사이에 평양에서 고금서화전, 원산과 나주에서 서화전이 열렸다.

9월에 경성치과의전이 주최한 전조선중학교미술전람회 및 대구 템페라회가 주최한 대구 아동미술전람회가 열렸다. 올해는 유난히 학생들을 중심으로 하는 큰 전시회가 이뤄졌는데, 경성 제2고보의 제2회 미술전람회가 11월 30일부터 열려 이 해의 학생미술전을 마감했다.

9월에 열린 동아일보사 주최 제1회 전조선학생미술전람회는 그 규모가 매우 컸다. 그림과 서예에 이한복, 김주경, 이용우, 김종태, 이영일, 고희동, 이승만, 안종원, 이종우, 노수현, 이병규, 김돈희, 김은호, 안석주, 이상범, 공예에 문경자와 임숙재가 심사위원으로 나섰는데[68] 그 이름만으로도 당대의 미술동네를 주름잡을 만했다. 특히 동아일보사는 초중등학생을 대상으로 관람 감상문을 모집하기도 했다.[69]

7월에는 통영에서 유채수채화 분야 전람회가 열렸으며, 서화협회전이 끝난 10월 평양에서는 고금서화전이 열렸다. 9월에 광화문 어느 빌딩에서 정해창의 사진전람회가 열렸고, 개성에서 송도미술전람회, 10월에 예산에서 김보윤(金寶潤)의 서화 개인전이 열렸다.

11월에 대구 제일수상소학교에서 대구교육회 주최로 양화전람회가 열렸다. 올해 동경미술학교를 졸업한 김호룡(金浩龍)의 작품전이었다.[70] 김호룡은 지난해 조선미전에 입선해 대구 미술동네에서 눈길을 끌어 올해 대구교육회에서 초대전람회를 열었던 듯하다.

나혜석 개인전 유럽 여행을 마치고 3월에 귀국한 나혜석은

고향 수원에서 작품전을 열었다. 9월 23일과 24일 이틀 동안 수원 불교포교당에서 개최한 이 전시회는 중외일보사 수원지국이 후원한 것으로, 수원 지역에서는 첫 유채화 개인 전람회였다. 나혜석은 이 전시회에 유럽 여행 동안 제작한 작품들은 물론, 유럽에서 구입해 온 작품들도 참고품으로 함께 전시해 눈길을 모았다.[71]

제3회 영과회전 영과회가 주최한 전람회는 처음부터 회원은 물론 소년화가들의 작품을 모은 전시였는데 지난해 제2회전 때는 이같은 방식을 좀더 넓혀 동요와 시가부까지 두어 종합예술제에 버금갈 정도였다. 제3회전에 이르러서는 시화전까지 아울렀다.[72] 하지만 지난해와 마찬가지로 서울의 어떤 신문도 이 행사를 다루지 않았다. 영과회는 이를 끝으로 해산했다. 『대구매일신문』 1981년 7월 10일자는 이를 가리켜 또렷한 이유를 밝히지 않은 채 '일제의 탄압'[73]에 따른 것이라고 썼다. 여기서 말하는 탄압이란 짐작컨대 프로연극을 지향하는 대구 가두극장을 만든 이상춘의 경찰 체포와 관련한 일이었을 터이다.

제1회 녹향회전 1929년에 의욕 넘치는 전람회를 꾸민 단체는 녹향회였는데, 녹향회는 조선일보사의 후원을 받았다. 녹향회는 5월 14일, 전람회 규정을 발표했다.

녹향회 전람회 규정
1. 장소: 경성부 경운동 천도교회 기념관. 회기: 자 5월 24일로 지 동 29일, 매일 오전 9시로 오후 6시까지. 반입: 5월 20일, 21일, 22일 3일간 매일 오후 1시로 동 7시까지. 반출: 작품 반출은 폐회시로부터 만 2일간으로 함을 요함. 단 지방 출품인에 한하여는 운임 선불제로 반송함을 득함.
2. 본 전람회 출품은 서양화에 한함. 단 조각에 한하여는 출품함도 득함.
3. 출품 점수는 일반 출품은 매인(每人) 하(下) 5점 한, 본회 동인은 무제한. 단 일반출품은 본회에서 선정된 위원이 차를 감정함.(위원은 5월 17일 지상발표)
4. 본회는 찬조 출품제를 치(置)함.(차의 규정은 별로 정함)
5. 출품은 자기의 작품 및 상속자를 통과한 고인의 작품에 한함. 단 출품시는 본회 소정의 출품원 및 본 규정 제1호에 의함을 요함.
6. 본회 출품의 일체 비용은 출품인의 자담으로 함.
7. 진열 작품 중 매약되는 시는 해(該) 대가의 2할을 본회에 납부함을 요함.(단 출품할 시에는 번호, 명제, 종별, 촌법(寸法), 가격, 비고, 해설 등을 기록할 일)[74]
　그 뒤 5월 19일에는, 작품 반입을 경성여자미술학교 안에

마련한 임시사무소인 김주경의 방으로 해줄 것과 함께, 일반 출품작 심사를 맡을 감정원 명단을 발표했다. 감정원은 이창현, 박광진, 김주경이었다.[75] 감정원들은 일반 출품작을 심사해 입선작을 뽑았다. 16명 21점이었는데[76] 눈길을 끄는 것은 〈풍경〉의 이상대(李相大)로 그는 프로예맹 맹원이었다.

　논객들의 눈길은 그런 일반 응모 입선작에 머물지 않았다. 〈도시의 가을〉〈수원 풍경〉〈조춘〉〈효춘(曉春)〉〈정물〉〈나체〉들을 출품한 김주경, 〈정물〉〈하(夏)〉〈연강춘색(沿江春色)〉〈풍경 1〉〈황주(黃州) 풍경 2〉〈스케치〉들을 출품한 장석표, 〈적의(赤衣)〉〈발(髮)〉〈동경(東京)의 설(雪)〉들을 낸 박광진, 〈여래상〉들을 낸 심영섭, 〈자화상〉〈인간〉들을 낸 김용준이 눈길을 모았다.

　안석주는 김용준의 '대담한 필치와 강렬한 색채와 그리고 평내한 성성' 력을 기렸다. 그러나 심영섭에 대해서는 젊은 치기에 지나지 않는 작품으로 내쳤다.[77] 이에 대해 또 다른 논객 이태준은 비방당하는 작가의 고독함을 어루만지면서 심영섭의 '이단성과 대반역의 정신'을 힘주어 감싼다. 이태준은 심영섭에 대해 다음처럼 썼다.

　"정통 동양적, 원시적 자연주의 입장에서 상징적 표현주의의 방법이라고 할까. 아무튼 서양화의 재료(物的)를 용(用)하였으나, 그 엄연한 주관은 정통 동양 본래의 철학과 종교와 예술원리 위에 토대를 둔 작가이다. 그 표현형식에서까지도 서양화의 원리, 즉 사실주의, 자연주의, 인상주의(물론 상대적, 객관적 사실) 등 기타에 대한 대반역의 정신을 알 수 있다.(로제티, 밀레, 뭉크, 세잔느, 마티스, 칸딘스키 등은 특별한 구분이 있지만) 서양적 사상 위에서 방황하던 서양미술 탐구자의 동양주의로, 아세아주의로 돌아오려는 자기창조의 큰 운동임을 알 수 있다. 나는 이러한 씨의 출현이 얼마나 반가운지 알 수 없다."[78]

　이러한 기림은 녹향회의 심영섭이 내세운 아세아주의에 대한 뒷받침일 것이다. 이태준은 녹향회의 주도자 김주경에 대해, 독자한 세계를 창조하지 못했다고 가리키는데, 녹향회 이념의 잣대에 충실치 못하다는 꾸짖음이다. 이태준은 또 다른 녹향회 주도자 장석표를 김주경과 빗대 놓았다.

　"김주경 씨의 색채가 북극의 달밤이라면, 장씨의 색채는 열대지방의 붉은 흙일 것이다."[79]

제8회 조선미전 총독부는 5월이면 열려야 할 제8회 조선미전을 9월에 열겠다고 발표했다.[80] 매년 5월과 6월을 화려하게 휩쓸던 조선미전을 박람회 일정 때문에 9월로 옮겼다.[81] 8월 25

일까지 반입받은 결과 수묵채색화 분야 133점, 유채수채화 분야 777점, 조소 21점, 서예 236점, 사군자 96점, 모두 1263점이었다. 심사위원은 수묵채색화 분야에 마츠바야시 게이게츠(松林桂月), 유채수채화 및 조소 분야에 타나베 이타로(田邊至), 서예 및 사군자 분야에 나가오 우잔(長尾雨山)이었다.[82] 조선인으로는 서예 및 사군자 분야에 김돈희와 서병오만이 참가한 심사는 8월 26, 27일 이틀 동안 치뤄졌으며, 28일 오전 10시에 입선작품을 발표했다.[83] 29일에는 특선작품 발표가 있었다.

입선은 수묵채색화 분야 33점, 유채수채화 133점, 조소 7점, 서예 51점, 사군자 17점, 모두 241점이었으며 무감사 59점을 아울러 내걸 작품은 모두 300점이었다.[84] 응모작은 지난해에 비해 200점 가까이 늘었으며, 조선인 입선작품은 무감사 포함 모두 105점이었다. 수묵채색화 분야 입선은 최우석, 김경원, 박승무, 정규원, 정찬영, 노수현, 백윤문, 변관식, 배석린의 작품 13점, 무감사는 이영일, 이한복 이상범, 김은호, 김규진의 작품 10점이었고, 유채수채화 분야 입선은 윤희순, 오지호, 서동진, 이인성, 이봉상, 황영진, 선우담, 박문옥, 정현웅, 홍우백, 홍득순, 김중현, 장석표를 비롯한 이들의 작품 30점, 무감사는 김주경, 김종태, 이승만의 9점이었다. 조소 입선은 장기남, 임순무, 문석오의 4점, 서예 입선은 이석호, 김영진, 이한복, 김진민, 오기양, 손재형을 비롯한 이들의 14점, 무감사는 김규진, 김돈희의 3점이었고, 사군자는 배효원, 문화선, 김희순, 서동균, 황용하, 정대기, 이경배, 이병직을 비롯한 이들의 16점, 무감사는 박호병, 김진우, 김규진의 6점이었다.

총독부는 8월 29일 오전 11시에 특선작품을 발표했다.[85] 이영일의 〈농촌 아이〉와 이상범의 〈만추〉, 김주경의 〈북악산을 등진 풍경〉, 김종태의 〈오수〉, 홍득순의 〈교외 풍경〉, 김영진, 김진민의 글씨와 정운면의 〈묵매〉였다.[86] 또 전주 작가들인 이응노를 비롯한 4명의 사군자 작품, 평양 지역의 기생인 강취운의 난초, 문석오의 조소 〈소녀 흉상〉이 눈길을 끌었다. 총독부는 걸기를 끝내 놓고 일반 공개 하루 앞날인 8월 30일 오전부터 기자단 초청 공개를 마친 뒤 오후 6시부터 코다마(児玉) 정무총감이 주재하는 조선미전 작품 비평회를 가졌다.[87]

9월 1일부터 30일까지 제8회 조선미전이 왜성대 총독부 옛 청사에서 열렸다. 옛 청사는 총독부가 상품진열관으로 바꿔 쓰고 있었다. 이번 조선미전은 특이한 점이 없었다. 황실에서 늘 하듯 몇 작품을 사들였다는 소식이 고작이다.[88] 황실에서는 이영일의 〈농촌 아이〉와 김주경의 〈북악을 등진 풍경〉, 김돈희의 〈치가격언(治家格言)〉 및 일본인 1명의 작품을, 일본 궁내성에서는 홍득순의 특선작품 〈방화(訪花) 수류정(隨柳亭)〉과 김진우의 사군자 〈청풍〉, 김영진의 서예 작품 〈8자 대련〉 및 일본인 작품 2점을 샀다.[89]

제8회 조선미전 조소 전시실. 일제하 조소 분야는 지극히 빈약했다. 모든 예술 분야가 마찬가지지만 국립 조소예술 양성기관을 배제한 일제정책과 함께 오랜 전통을 지닌 조소예술가들이 미술동네로 들어오지 않은 탓이다.

조선미전 비평 이번 전람회에서 흥미로운 것은 화가이자 평필을 들었던 김종태가 김주경의 작품 〈북악을 등진 풍경〉에 대해 '초가집과는 계급이 다른' 건물을 그렸음을 들어 몇 가지 흠만 없다면 '훌륭한 서양 풍경화'라고 비아냥거리는 대목이다. '향토예술의 이론을 잘 아는' 김주경이므로 비아냥댄다고 덧붙여 놓았다. 심묵이란 필명을 쓴 한 논객이 이 작품에 대해 '그 정취가 현대적이며 문화촌식'이라고 평가한 대목[90]과 같은 헤아림이겠다. 반면에 홍득순의 작품에 대해서는 구도와 색채, 터치와 기운이 빼어나며, '밝은, 유쾌한 빛을 보겠으며 우리나라의 정취를 엿볼 수 있다'고 가리키면서 향토미가 넘친다고 추켜세우고 있다.[91]

심묵은 이영일의 〈농촌 아이〉에 대해 서양화의 방법으로 그린 채색화임을 강조하는 가운데 화면 구성에서 '장식적 방법'을 썼다고 헤아렸다. 그런 방법은 '환상적 정서'를 노리는 것인데 이 작품은 그 높이에 이르지 못했다고 평가했다. 왜냐하면 '몽롱한 환상곡'도 아니며 '단순한 관능적 자극력'조차 갖지 못한데다가 '깊은 맛도 없고 농촌현실 폭로의 통쾌한 맛'도 없는 탓이라는 것이다.[92]

또한 논객 안석주는 이영일의 〈농촌 아이〉에 대해 '도회지의 귀공자가 여행 중의 인상을 옮겨 놓은 인상화에 지나지 않는다'[93]고 꾸짖었다. 실제로 이영일은 '서울을 향하는 열차를 타고 올라오는 길에 차창 밖 풍경을' 보며 얻은 인상을 그린 것이라고 말하고 있다.[94] 그 밖에 안석주는 조소 분야에 김복진의 후배들이 있음을 가리키면서 막상 김복진의 작품이 없다고 씀으로써 김복진의 징역살이를 상기시키고 있다.[95]

서화협회 옹호론 지난해 임화가 서화협회에 대해 소시민 미술가들의 단체라고 헤아렸던 데 대해, 올해엔 심영섭이 나서

서 서화협회 옹호론을 펼쳤다. 하지만 감상에 젖은 심영섭의 옹호는 처량하기까지 하다.

"실로 과거의 아름다웠던 꿈과 현재의 적막을 생각할 때는 오직 모든 것이 애상에서 생기를 잊어버리게 된다. 그와 같이 금일에 9회를 맞이하는 협전을 생각할 때도 나는 별다른 애상을 느끼게 된다. 장구한 역사는 그만두고라도 금번 9회전을 준비하기에 얼마나 주최자와 일 작가의 눈물겨운 싸움이 있었는가? 부유한 계급이 아주 없는 것이 아니지만 대체로 특수한 사정에 있는 우리들로서 더욱이 미술의 길을 밟는다는 것은 참으로 모험이라 하지 않을 수 없다."[96]

이와 달리 안석주의 서화협회전 옹호론은 매서운 것이다. 물론 '조선미전에 내놓는 작품엔 역작을 내놓는 화가들이 협전에는 졸렬한 작품을 내놓는 심리를 의심'한다는 점에서는 같지만, 협회가 이제 10회 전람회를 앞두고 있는 만큼 '기치의 선명함을 보여줄 때'라고 주장했던 것이다. 안석주는 다음처럼 썼다.

"첫째로, 이 협전이 조선에 있어서 민족적으로나 대중적으로 보아서 큰 의의를 가지고 있고, 이것이 민간측으로의 중대한 한 기관임에 저간(這間)과 같이 호흡만 끊기지 않으려는 노력보다도 필사의 노력이 있어야 하고, 어떠한 큰 비약이 있어야 하며, 어떠한 정치적 의미를 띤 고투가 있어야 한다.
그리고 여기에 무릇 조선인 화가 된 자로서는 마땅히 협회전을 지지하여야 할 것이며, 따라서 어떠한 간휼(奸譎)한 획책으로의 어느 기관이 있다면 이것은 철저히 배격하여야 할 것이다. 그리하여 우리는 여기에 협전에 대하여 중대한 임무를 주어야만 된다. 그런고로 우리는 제10회전을 앞둔 오늘에 이 협전을 중대시하지 않으면 안 된다."[97]

안석주는 서화협회야말로 '민족적인 기치의 선명함'을 보여주어야 한다고 생각했으며, 따라서 '비약'과 '어떠한 정치적 의미를 띤 고투'를 요구했던 것이다.[98] 하지만 심영섭은 임화가 지난해 펼쳤던 서화협회에 대한 견해를 끄집어내, 부르주아스럽다느니 정치성을 가져야 한다는 따위의 헤아림을 '일종의 객설에 불과'한 것으로 내치면서, 조금도 정치적일 수 없는 서화협회를 두고 무슨 맑스의 이론을 들이대느냐고 꾸짖었다.[99] 이같은 맞섬과 긴장은 서화협회의 미학이념과 정치성을 마련하는 데 아무런 영향을 끼치지 못했으나 권위있는 단체로 꾸려야겠다는 간사들의 자세를 일으켜 세우는 데는 큰 영향을 끼쳤다.

지난해 임화와 올해 안석주의 주장과 희망은 식민지 미술가들의 전망과 관련해 미학과 이념의 지표를 내세워 민족의 지지를 얻을 수 있는 방법이었다.

제9회 서화협회전 1929년 10월에 접어들어 서화협회가 바빠졌다. 고희동은 전람회를 앞두고 한 신문사 기자에게 다음과 같이 말했다.

"서화협회의 창립은 십이 년 전이나 전람회를 개최하기는 금번이 제9회로, 작품의 양에 있어서는 작년보다 한 이십 점 덜하나[100] 질에 있어서는 상당히 진보되었는데 작품 중에는 종래 다른 전람회에서 보기도 드문 것이 많습니다."[101]

서화협회는 전람회를 10월 20일부터 휘문고보에서 열기로 결정하고, 작품은 16일부터 18일 사이에 받기로 했다.[102] 하지만 어떤 사정이 생겨 기일을 미뤄야 했다.[103]

10월 27일부터 11월 5일까지 열흘 동안 휘문고보 강당에서 열린 이 전시회에는 수묵채색화 분야 37점, 유채수채화 분야 33점, 서예 사군자 19점, 모두 89점이 나왔다.[104] 『조선일보』는 일부러 지면을 마련해 오세창, 안종원, 김진우, 이도영, 고희동, 오기양, 허백련, 민형식, 유창환, 노석재, 장석표, 김진민 들의 작품을 도판으로 연재해[105] 대중의 눈길을 끌어들였다. 분야별 출품작가들은 다음과 같다.

서예 : 오세창, 김돈희, 민형식(閔衡植), 안종원(安鍾元), 김진민(金瑨珉)
사군자 : 김진우, 박병래(朴秉來), 김희순(金熙舜), 유진찬(兪鎭贊), 김용진, 김돈희, 고희동, 박호병
수묵채색화 : 이도영, 오일영, 김경원, 고희동, 노수현, 이상범, 허백련, 심인섭(沈寅燮), 배렴(裵濂), 장운봉(張雲鳳), 정찬영, 이석호, 정규원(丁圭原), 이여옥(李璵鈺), 한유동(韓維東), 민세현(閔世鉉)
유채수채화 : 정현웅, 김응진, 장석표, 이제상(李濟商), 이병현, 신홍휴, 최혜영, 김정환, 윤진해, 김택동, 김정식, 황영진, 백용기, 노석재, 노희종, 유기홍.

남달리 『조선일보』는 「서화협회 미전과 그 의의에 대하여 바라는 뜻」이란 제목으로 격려의 시평을 발표해 서화협회전람회에 힘을 실어 주었다.

"조선 민간서화계 명류(名流)를 망라한 서화협회에서는 금 이십칠일부터 오는 십일월 오일까지 십 일간 원동 휘문고보

강당에서 제9회로 미술전람회를 열게 되었다. 조선총독부에서 주장하는 미술전람회보다도 앞서서 이 서화협회의 미술전람회는 열리었던 것이다. 그리고 총독부 주최의 조선미술전람회와 대치하여 민간의 미전으로 그 만장의 기염을 토하는 것이다. …우리는 서화계의 문외한이나 동 협회의 고희동 씨의 말을 들으면 그 질(質)도 축년(逐年) 향상된다고 한다. 이렇게 향상된 작품이, 기막히고 말라붙은 조선청년의 정서에 한 줄기 윤택한 샘물을 부어 준다면 다행일 것이다."[106]

서화협회전 비평 안석주는 이도영의 〈석굴암 관음상〉을 눈여겨보면서 근래 보기 드문 노작이라고 치켜세웠다. 소재의 중요성이 아니라 '무엇을 표현하려 하였는가'를 생각하며 그 작품을 보아야 한다고 새삼 민족성을 일깨웠던 것이다. 또 안석주는 고희동이 재료를 유채에서 수묵·채색으로 바꾼 일에 대해 '동양인으로서 동양인의 정서·정조를 표현하기 쉬운 방편'을 택한 '용단'이라고 추켜세웠다.[107]

이도영의 독특한 세계를 '아담한 곳'으로 헤아리고 있는 심영섭은 안석주와 다른 평가를 내렸다. 〈석굴암 관음상〉보다도 정물화인 〈창청품(窓淸品)〉을 추켜세웠다. 그리고 심영섭은 유채수채화 분야에서 〈포도〉의 장석표와 〈꽃-2〉의 김응진이 '겨우 실내의 적막을 위로'해 줄 뿐이며, 나머지 작가들은 재료와 도구의 성질을 시험하고 있는 중 아니냐고 내쳐 버리고 있다.[108] 나아가 심영섭은 수묵채색화가들인 노수현과 이상범의 작품들에 대해 '학생이 학과를 외우듯이 어떠한 산수법을 외워서 붓을 드는 모양'이라고 꾸짖으면서 '기계적으로 되풀이하는' 형식화에 빠져듦으로써 '위기에 당도'했다고 꼬집고 '새로운 길을 창조'하라고 썼다.

고희동의 자랑과 달리 평범한 높이의 전람회로 그친 제9회 서화협회전에서 달라진 것이 있다면, 비평에서였다. 안석주와 심영섭의 맞섬은 물론, 자신의 비평 속에 펼쳐 놓은 심영섭의 장황스런 서예론 및 회화론이 돋보였고, 이 무렵 『근역서화징』을 세상에 내놓은 오세창의 글씨 〈어거주(魚車舟)〉가 관심의 표적으로 떠올랐다는 사실 정도였다.

1929년의 미술 註

1. 심영섭, 「미술만어(美術漫語) – 녹향회를 조직하고」, 『동아일보』, 1928. 12. 15-16.
2. 이태준, 「녹향회 화랑에서」, 『동아일보』, 1929. 5. 28-30.
3. 안석주, 「녹향전 인상기」, 『조선일보』, 1929. 5. 26-28.
4. 심영섭, 「아세아주의 미술론」, 『동아일보』, 1929. 8. 21-9. 7.
5. 안석주, 「제9회 협전 인상기」, 『조선일보』, 1929. 10. 30-11. 2.
6. 심영섭, 「제9회 협전 평」, 『동아일보』, 1929. 10. 30-11. 5.
7. 최열, 「1928-1932년간 미술논쟁 연구」, 『한국근대미술사학』 창간호, 청년사, 1994 참고.
8. 심영섭, 「제9회 협전 평」, 『동아일보』, 1929. 10. 30-11. 5.
9. 심영섭, 「제9회 협전 평」, 『동아일보』, 1929. 10. 30-11. 5.
10. 심영섭, 「제9회 협전 평」, 『동아일보』, 1929. 10. 30-11. 5.
11. 고희동, 「조선미술계의 과거와 현재와 미래」, 『조선일보』, 1929. 1. 1.
12. 고희동, 「조선미술계의 과거와 현재와 미래」, 『조선일보』, 1929. 1. 1.
13. 고희동, 「조선미술계의 과거와 현재와 미래」, 『조선일보』, 1929. 1. 1.
14. 고희동, 「조선미술계의 과거와 현재와 미래」, 『조선일보』, 1929. 1. 1.
15. 고희동, 「조선미술계의 과거와 현재와 미래」, 『조선일보』, 1929. 1. 1.
16. 고희동은 글에서 '우리 그림'을 구파로 쓰면서 '서양화'인 신파와 어울림을 아우르는 가운데 서양화 이식활동을 '신예술 운동'이라 쓰고 있다. 그리고 글의 흐름을 따져볼 때, 구파는 멸망의 상징이요, 신파는 갱생의 상징으로 전제해 두는 말임을 알 수 있다. 이같이 뒤틀린 역사의식은 지금껏 큰 영향력을 지니고 있는 듯하다.
17. 김종태, 「제8회 미전 평」, 『동아일보』, 1929. 9. 3-12.
18. 심묵, 「총독부 제9회 미전 화랑에서」, 『신민』, 1929. 11.
19. 심영섭, 「제9회 협전 평」, 『동아일보』, 1929. 10. 30-11. 5.
20. 심영섭, 「제9회 협전 평」, 『동아일보』, 1929. 10. 30-11. 5.
21. 안석주, 「제9회 협전 인상기」, 『조선일보』, 1929. 10. 30-11. 2.
22. 김주경, 「미술강좌」, 『학생』, 1929. 8.
23. 심영섭, 「예술교육론」, 『학생』, 1929. 10.
24. 이경희, 「러시아 자수에 대하여」, 『조선강단』, 1929. 9.
25. 최남선, 「동양화, 서양화의 특색은 무엇인가」, 『기괴』 1호, 1929. 5.
26. 일기자, 「이태리 맹인조각가」, 『신생』, 1929. 9.
27. 안석주 · 이승만, 「나체모델과 화가의 감촉」, 『삼천리』, 1929. 6.(이 책 1925년 항목 참고.)
28. 김용준, 『근원수필』, 을유문화사, 1948.
29. 이승만, 『풍류세시기』, 중앙일보사, 1977, pp.259-260.
30. 이승만, 『풍류세시기』, 중앙일보사, 1977, pp.263-264. 조용만은 작가이자 내시(內侍)였던 이병직(李秉直)이 그같은 봉변을 당했다고 썼다.(조용만, 『30년대의 문화예술인들』, 범양사, 1988, p.169.)
31. 이승만, 『풍류세시기』, 중앙일보사, 1977, p.269.
32. 장발, 「장식적 두뇌」, 『별건곤』, 1926. 6.
33. 화실방문기 – 담백 우아한 순 일본식의 화실, 『매일신보』, 1929. 8. 15.
34. 화실방문기 – 담백 우아한 순 일본식의 화실, 『매일신보』, 1929. 8. 15.
35. 화실방문기 – 입신의 평이 있는 청초한 그의 추죽(秋竹), 『매일신보』, 1929. 8. 16.
36. 화실방문기 – 조선 정취와 치밀 염려(艶麗)한 필치, 『매일신보』, 1929. 8. 17.
37. 화실방문기 – 당당한 체구와 호방한 그의 작풍, 『매일신보』, 1929. 8. 18.
38. 화실방문기 – 독특한 묘기와 입당(入堂)한 그의 화론, 『매일신보』, 1929. 8. 19.
39. 화실방문기 – 금주까지 하고 오직 사도에 정진, 『매일신보』, 1929. 8. 22.
40. 화실방문기 – 제전(帝展)에 입선된 최초의 조선화가, 『매일신보』, 1929. 8. 20.
41. 김은호 지음, 이구열 씀, 『화단일경』, 동양출판사, 1968, p.112.
42. 화실방문기 – 당당한 2층 양관 연일 제작에 열중, 『매일신보』, 1929. 8. 21.
43. 화실방문기 – 당당한 이층 양관 – 연일 제작에 열중, 『매일신보』, 1929. 8. 21.
44. 화실방문기 – 현실과 싸우면서 꾸준한 그의 노력, 『매일신보』, 1929. 8. 23.
45. 화실방문기 – 교무 여가에 숙직실에서 집필, 『매일신보』, 1929. 8. 24.
46. 화실방문기 – 교무 여가에 숙직실에서 집필, 『매일신보』, 1929. 8. 24.
47. 화실방문기 – 여행에 집필에 다사한 정력가, 『매일신보』, 1929. 8. 25.
48. 화실방문기 – 여행에 집필에 다사한 정력가, 『매일신보』, 1929. 8. 25.
49. 화실방문기 – 고열과 싸우며 회심의 작을 완성, 『매일신보』, 1929. 8. 26.
50. 화실방문기 – 강렬한 색채와 호방 염려(艶麗)한 필치, 『매일신보』, 1929. 8. 27.
51. 심영섭, 「미술만어 – 녹향회를 조직하고」, 『동아일부』 1928. 12. 15.
52. 심영섭, 「제9회 협전 평」, 『동아일보』, 1929. 10. 30-11. 5.
53. 서화협회미전과 그 의의에 대하여 바라는 뜻, 『조선일보』, 1929. 10. 28.
54. 안석주, 「제9회 협전 인상기」, 『조선일보』, 1929. 10. 30-11. 2.
55. 서화협회 임시총회, 『동아일보』, 1929. 11. 6.
56. 서화협회의 후원회와 기념전람, 『조선일보』, 1929. 11. 8.
57. 서화협회 임총 간사를 개선, 『동아일보』, 1929. 11. 8.
58. 서화협회 임시총회, 『매일신보』, 1929. 11. 8.
59. A기자, 「남녀학교 교수 참관기 – 경성여자미술」, 『학생』, 1929. 4.
60. 김복기, 「개화의 요람 평양화단의 반세기」, 『계간미술』 1987 여름, p.102.
61. 이종우, 「양화 초기」, 『한국의 근대미술』 제3호, 한국근대미술연구소, 1976. 10, p.32.
62. 조용만, 『30년대의 문화예술인들』, 범양사, 1988, p.219.
63. 리재현, 『조선력대미술가편람』, 문학예술종합출판사, 1994, p.182.
64. 김재철, 『조선연극사』, 민학사, 1974, pp.137-141.
65. 이구열, 「한국의 근대화랑사」, 『미술춘추』, 1979. 4-1982. 5 참고.
66. 고금서화전, 『동아일보』, 1929. 9. 10; 고금서화전을 보고, 『조선일보』, 1929. 10. 19-21.
67. 오봉빈, 「조선명화전람회」, 『동아일보』, 1931. 4. 10-12.

68. 난만한 백화를 일당에 전조선학생작품전,『동아일보』, 1929. 9. 6.
69. 전조선학생작품전람회 감상문 모집,『동아일보』, 1929. 9. 26.
70. 양화전람회,『조선일보』, 1929. 11. 30.
71. 나여사 화전 수원에서 개최,『동아일보』, 1929. 9. 23.
72. 윤범모,「수채화의 정착과 대구화단의 형성」,『계간미술』
 1981 가을, p.73.
73. 윤범모,「수채화의 정착과 대구화단의 형성」,『계간미술』
 1981 가을, p.73.
74. 제1회 녹향회전람회,『조선일보』, 1929. 5. 14.
75. 반입을 시작한 녹향회전람회,『조선일보』, 1929. 5. 19.
76. 금 24일부터 녹향회 제1회전 개막,『조선일보』, 1929. 5. 24.
77. 안석주,「녹향전 인상기」,『조선일보』, 1929. 5. 26-28.
78. 이태준,「녹향회 화랑에서」,『동아일보』, 1929. 5. 28-30.
79. 이태준,「녹향회 화랑에서」,『동아일보』, 1929. 5. 28-30.
80. 제8회 조선미전,『조선일보』, 1929. 5. 28.
81. 박람회기까지 미술전을 연기,『동아일보』, 1929. 1. 12.
82.『조선미술전람회 도록』제8권, 조선사진통신사, 1929 참고.
83. 제8회 선전의 감사결과 발표,『매일신보』, 1929. 8. 29.
84. 조선미술전람회 입선작품 발표,『조선일보』, 1929. 8. 29.
85. 조선미술전람회 특선작품 발표,『동아일보』, 1929. 8. 30.
86. 제8회 조선미술전람회 각부의 특선 발표,『매일신보』, 1929. 8. 30.
87. 코다마(兒玉) 총감의 사회로 선전 작품 비평회,『매일신보』, 1929.
 8. 30.
88. 조선미전의 이왕가 매상,『동아일보』, 1929. 9. 25.
89. 조선미전의 이왕가 매상,『동아일보』, 1929. 9. 25.
90. 심묵,「미전 화랑에서」,『신민』, 1929. 11.
91. 김종태,「제8회 미전 평」,『동아일보』, 1929. 9. 3-12.
92. 심묵,「미전 화랑에서」,『신민』, 1929. 11.
93. 안석주,「미전 인상」,『조선일보』, 1929. 9. 6-13.
94. 빛나는 영예와 특선작가의 감상,『매일신보』, 1929. 8. 30.
95. 안석주,「미전 인상」,『조선일보』, 1929. 9. 6-13.
96. 심영섭,「제9회 협전 평」,『동아일보』, 1929. 10. 30-11. 5.
97. 안석주,「제9회 협전 인상기」,『조선일보』, 1929. 10. 30-11. 2.
98. 안석주,「제9회 협전 인상기」,『조선일보』, 1929. 10. 30-11. 2.
99. 심영섭,「제9회 협전 평」,『동아일보』, 1929. 10. 30-11. 5.
100. 1928년 전람회에는 모두 79점이 나왔으므로 20여 점이 줄었다는
 것은 잘못임.
101. 민간 미술가 등용문 제9회 서화미전,『조선일보』, 1929. 10. 27.
102. 민간 서화가단체 서화협회미술전,『조선일보』, 1929. 10. 6.
103. 서화협전 연기,『동아일보』, 1929. 10. 20.
104. 제9회 서화전 팔십구 점 출품,『동아일보』, 1929. 10. 29.
105. 제9회 협전,『조선일보』, 1929. 10. 30-11. 5.
106. 서화협회의 미전과 그 의의에 대하여 바라는 뜻,『조선일보』,
 1929. 10. 28.
107. 안석주,「제9회 협전 인상기」,『조선일보』, 1929. 10. 30-11. 2.
108. 심영섭,「제9회 협전 평」,『동아일보』, 1929. 10. 30-11. 5.

1930년의 미술

이론활동

탐미주의 대 계급미술론 1927년에 동경 유학생 신분으로 국내 프로예맹 이론가들에게 맞섰던 김용준이 올해, 동양미술론을 제창하는 심영섭과 이태준을 뒷받침하고 나왔다. 김용준은 녹향회 동인 가운데 주역이랄 수 있는 심영섭과 함께 장익, 장석표를 포함한 동미회를 조직하고, 첫째, 비민족주의와 비정치성을 내세우면서 둘째, 서구와 일본 및 지난 시절의 미술을 모방하지 않는 '조선의 새로운 예술'을 추구하겠다고 밝혔다. 김용준은 조선화단이 아직도 서구미술을 베끼는 수준에 놓여 있음을 가리키면서 동양미술은 물론 '서구예술을 연구하면서 최후에 조선의 예술'을 찾아야 한다고 주장했다. 그가 말하는 조선의 예술이란 '향토적 정서를 노래하고, 그 율조를 찾는 것'으로서 '동양정신주의와 향토예술론'이다.[1]

이에 맞서 안석주는 녹향회든 동미회든 내세우는 이념과 미학에도 불구하고 모두 일본을 통한 서양미술에 흠뻑 젖어 있음을 꼬집는 가운데, 그것의 신비주의를 꾸짖었다. 나아가 나름의 민중미술론을 펼침으로써 그들의 예술지상주의에 비판을 가했다.

"여기서 우리들의 예술이 대다수의 민중을 떠나서는 안 될 것도 알게 된다. 우리들 대다수 민중이란 투쟁하고 있다. 여기서 예술이 생활의 반영이라고 말하는 그 예술이 우리들에게서 유리되어야 할 것인가?"[2]

이에 김용준은 일본에서 백만양화회를 조직하고 선언문을 발표했다.[3] 김용준은 서양미술에 대한 찬사를 장황하게 늘어놓은 다음, 프로예술을 '사상의 포로'라고 헤아리면서 자신은 '일체의 비정신적인 것에 무관심'할 것을 선언하고 '예술적이고 신비로우며 세기말적으로 제작'하겠다고 밝혔다. 김용준은 '국경을 초월한 예술의 세계'를 꿈꾸었다. 김용준은 '영겁의 윤회'를 떠올리며 '방향이 없고 목적도 없이 흐르는 물과 같이, 영원히 흐르는 물과 같이 무목적의 표어'를 내세웠다. 김용준은 예술이란 '의식적 이성의 비교적 산물'이 아니라 '잠재의식적 정서의 절대산물'이라고 여겼던 것이다. 그의 이같은 신비주의미학은 곧장 프로예맹 맹원 정하보(鄭河普)에게 반박[4]을 당했다.

김용준을 '방랑자'라고 야유한 정하보는, 그들이 '어찌할 줄을 모르다가 사회를 떠나 심미늘 +하는 선비(善美)를 구하는 골목'으로 몰려간 것이라고 그린 다음, 그들이야말로 예술이 사회 속에서 생긴 것임을 모르는 이들이라고 꾸짖었다. 정하보는 백만양화회 회원들이야말로 소부르주아 계급의 불안 속에서 인간의 본능, 성의 향락을 구하는 가운데 생겨난 타락예술가들일 뿐이라고 꼬집었다.

이태준은 협전을 조선미전과 빗대면서 민족의 자존심을 빛내야 한다고 주장하고 '사군자의 몰락은 동양화의 몰락'이라고 말하면서 사군자에 커다란 관심을 기울였다.[5]

서예 및 일본화 모방 비판 지난해 심영섭은 서예 및 사군자를 옹호하면서, 특히 글씨의 추상성을 들어 그 현대성을 밝히는 매우 인상깊은 견해를 내놓은 적이 있다. 이에 대해 윤희순은 협전의 성격은 물론 아울러 서예까지 꾸짖었다. 윤희순은 '서화(書畵)'라는 낱말에 대해 '다소 고대 선비의 여기나 사랑방 취미를 연상'케 하는 것이라고 말하면서, 미술가의 눈으로 보아 '서화협전'이란 이름에 '호감을 갖지 못한다'고 썼다. 윤희순은 서예를 '진정한 예술'이라고 여기지 않았던 것이다. '현대인의 생활감각이 매우 복잡하고 심각해진 탓'이다. 그럼에도 이러한 점을 대다수가 아직도 또렷히 이해치 못하고 있다고 불만을 터뜨리면서 다음처럼 썼다.

"협전이나 미전이 서, 사군자, 동양화, 서양화, 조각 등을 동일한 전람회에 나열하여 놓는 까닭으로 회화도 서와 같이 일개 문인취미나 유한계급의 자기 향락에 지나지 못하는 것으로 곡해를 하는 데 소인(素因)이 있지 않은가 한다."[6]

다른 한쪽, 안석주가 동경 유학생들이 프랑스의 향락 중심의 작품 또는 일본화한 서양미술 베끼기 경향을 비판[7]했거니

와, 이태준은 수묵채색화 분야에서 일본화를 '맹목적으로 모방' 하는 현상이야말로 조선화단의 위기라고 진단했다. 이태준은 일본화를 배우되 '소화한 뒤 자기 주관을 통해 자기 그림을 그려야 할 것' 이라고 매섭게 꾸짖으면서 천재 대망론을 펼치고 있다.

"아직도 화면마다 당(唐) 화첩의 인ㅇ(人ㅇ)을 그대로 들어다 놓으면서 어느 틈에 일본화를 그대로 베껴다 놓은 화폭이 구석구석이 놓여 있다. 가장 불쾌한 현상이다. 일본화를 배우는 것은 좋다. 그러나 소화한 뒤에 자기 주관을 통해서 자기 그림을 그려야 할 것이 아닌가. 붉은 물을 넣었다 하여 붉은 물이 그대로 비치고 붉은 물이 그대로 쏟아지는 것은 유리병이다. 대상 세계를 좀더 응시하라. 그 속에서 상(想)을 꾸미라. 임본(臨本)에서 숙(塾)에서 배운, 암기(暗記)하라고 있는 본뜨기 상(想)을 불살라 버리라. 그렇지 않으면 언제든지 붉은 물이 그대로 비치고 그대로 나올 것이다. 그것은 '환' 이랄 수도 있고 도화랄 수는 있어도 그림이라 작품이라 할 수는 없는 것이다. 시대의 반역이란 천재가 아니고는 못할 일일는지도 모른다. 그러나 누(累)백 년을 두고 당 화첩에 붙들리어 급기야엔 환쟁이로 모두 몰락한 오늘, 다시 아무런 반성이 없이 일본화첩에 매두몰신(埋頭沒身)을 하고 덤비는 격은 너무나 보기에 딱한 일이 아닌가. 조선의 미술가는 언제까지든지 화학생 노릇만 하다가 말 것인가. 천재여, 어서 나타나라."[8]

미술가

1930년은 우리 미술사에 지울 수 없는 한 해였다. 프로미술전람회가 열린 1930년 11월, 프로미술의 씨를 뿌린 김복진 재판이 열렸다. 이념과 미학을 앞세운 단체의 등장과 서화협회전람회의 새로운 개혁, 미술에서 일본색 비판, 심미주의미학의 상승이 이뤄졌지만 김복진의 재판을 지켜보는 미술동네 사람

김복진 재판에 대해 모든 신문들은 사회면 머리기사로 다루었다.
(『조선일보』 1930. 11. 18.)

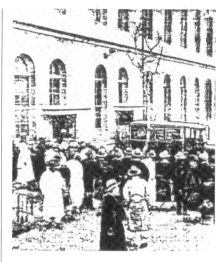

1930년 11월 17일 오전 김복진을 비롯한 20명에 이르는 조선공산당 제4차 간부계 재판이 열리고 있는 경성지방법원 풍경.

들은 무기력하기만 했다. 김복진은 무려 5년 6개월이나 되는 긴 세월을 징역살이로 보내야 했다. 프로예맹 미술가들의 전람회는 탄압을 당해야 했고, 미술동네에서 밀려나 연극 아니면 영화동네로 떠나야 했다. 이를테면 정하보와 강호 들은 1930년 11월, 청복키노 창립에 참가했던 것이다.[9]

1928년 8월 25일 체포당한 김복진은 예심 기간이 무려 2년을 넘겼다. 꼬박 2년 3개월 만에 재판 일정이 잡혔다. 1930년 11월 17일 오전 9시에 경성지방법원 제4호 형사대법정에서 변호사 김병로(金炳魯)가 나선 가운데 첫 재판이 열렸다.[10] "카나가와(金川) 재판장은 김복진으로부터 시작하여 피고 이십 인에 대하여 주소 성명 직업 연령 등을 판에 박은 듯이 순서로 물은 후 잠시 휴게하였다가 동일 한시 사십오분경부터 다시 입정하여 심리할 것을 선언하고 …재판장은 '본건 심리가 치안을 방해할 염려가 있다' 하여 방청 금지를 선언하니 때는 개정한 지 겨우 삼십분도 되지 못하였다. 그리고 피고 이십 인은 철창생활이 삼 년이라는 짧지 않은 시일을 지났으되 창백한 얼굴에도 오히려 건강한 상태"[11]였다. 이처럼 재판은 비밀리에 일사천리로 이어져 21일에 열린 공판 때 검사 구형이 이뤄졌다. 검사는 김복진에게 5년형을 구형했고[12] 28일에 열린 선고 공판에서 재판장은 김복진에게 4년 6개월 징역형을 선고했다.[13]

이상춘은 대구에서 영과회를 조직하고 활동해 오던 가운데 뜻한 바 있어 1929년에 일본으로 건너갔는데 미술을 공부하는 한쪽에서 무대장치를 연구했다. 뒷날 신고송은 다음처럼 썼다.

"내가 유천에 있을 때 홀연히 그(이상춘)는 유명하던 장발을 따고 일본 동경으로 건너갔다가 1년이 지난 뒤 나온다는 편지도 없이 자수(自手)로 만든 새빨간 트렁크를 들고 나오는 길에 유천에를 찾았다. 그의 가방 속에서 나온 것은 그 때의 축지소극장에서 올린 신축지와 좌익극장의 무대사진이었고, 그가

고안한 무대면〔유진 오닐의 「모원(毛猿)」〕이었다. 그가 일 년 동안 동경서 한 일은 조형미술의 공부였고 무대장치의 독습이었다. 이 일 년에 그의 연극에의 지향이 결정되었던 것이다."[14]

1930년에 귀국한 이상춘은 대구에서 신고송, 이갑기와 함께 대구 가두극장을 만들었는데 일제경찰의 탄압으로 공연 한 번 못해 보고 끝났다. 이를 계기삼아 이상춘은 서울로 올라가 버렸다. 이상춘이 동경에 건너갔을 무렵엔 이미 조선프로예맹 동경지부 연극부가 1927년 10월부터 공연활동을 활발히 펼치고 있었다.[15]

수원 프로미술전을 주도한 정하보는 개성에서 태어나 일찍 일본으로 건너가 고학을 한 화가였다. 그는 1930년에 귀국해 '우리나라 초기 노동운동에 참가한 미술가'였다. 미술평론가 리재현은 다음처럼 썼다.

"정하보는 노동운동의 특성에 맞는 미술형식을 탐구하는 과정에 목판화형식이 우월하다는 것을 간파하고 다량 복제할 수 있는 기동적이며 전투적인 미술형식인 판화를 장려할 데 대한 문제를 제기하고 실천을 통하여 그 수범을 보이었다. 그의 영향하에 프롤레타리아문학예술동맹 미술부 미술가들은 일제의 식민지적 약탈을 반대하고 노동운동을 확대강화할 데 대한 내용을 담은 판화들을 창작하여 평양고무공장, 영등포공장 노동자들의 투쟁과 경성전차 종업원들의 집회 등에 들고나가 그들을 고무하였다. …그는 미술부를 책임지고 있던 때에 미술연구소를 내오고 20여 명의 청년들에게 판화 형상방법을 배워 주었다."[16]

고유섭(高裕燮)은 보성고보를 졸업하고 1925년에 경성제국대학교에 입학해 1930년 3월에 철학과 및 미술사학을 전공하고 졸업했다. 그 뒤 3년 동안 조교실에 있다가 약관 28살의 나이로 개성부립박물관장으로 부임했다. 고유섭은 1930년대부터 1944년 세상을 떠날 때까지 연구와 저술에 온힘을 다했다. 15년이라는 짧은 세월이었지만 그는 누구보다도 많은 연구 열매를 내놓았다. 고유섭은 졸업 뒤 배상하(裵相河)를 비롯한 경성제국대학 제1회 졸업생들을 중심으로 만든 학술잡지 『신흥』의 동인으로 참가했다. 잡지는 '우리의 모든 운동에 과학적 근거로부터 우러나오는 행동 지표를 주는 것'을 목표삼고 있었다. 고유섭은 1930년 7월에 처음으로 이 잡지에 「미학의 사적 개관」[17]이란 글을 발표했다. 그가 처음 대중에게 자신의 글을 선보이는 자리였다. 또 그는 경성제국대학교 동문들이 어울렸던 낙산(駱山)문학회 회원으로 문필 활동을 하기도 했다.[18]

도상봉(都相鳳)은 이 무렵 19살 가량의 모델을 구했다. 이 모델은 N여자고보를 졸업한 숙희(淑姬) 또는 숙혜(淑惠)였다. 숙희는 도상봉의 작품 〈욕후(浴后)〉의 모델로 일 주일에 두 번씩 화실에 와 하루 30분 동안 서고 보수는 1원 30전을 받았다. 도상봉은 한 달 동안 상반신만을 그렸다. 이 때 도상봉은 강서산인(江西山人)이란 필명의 벗을 초청해 구경하게끔 했는데 강서산인은 그 모습을 다음처럼 썼다.

"조금 있다가 나는 채필(彩筆)을 들고 전부(殿部)의 제작에 열심하는 M군을 발견하고, 그리고 바로 그 앞에 검은 장막을 배경으로 은같이 하얀 육체를 한 아까 그 여자가 아래위에 실 한 오리 아니 걸치고 몸을 조금 트는 듯이 서향(西向)하고 서 있는 놀라운 광경을 발견하였다. …그러나 실상 채필보다 에둘러 보일 듯한 그 깨끗한 육체를 더 많이 보기를 잊지 않았나. 나사는 외래의 내가 있는 까닭인가 얼굴빛이 붉었다. 그리고 M이 수삼차 주의를 줄만치 뒷등만 이쪽에 보여주기에 힘썼다. 전면의 신비야 보여진 대도 죽어라고 눈감기를 아까 박석고개 넘으면서 여러 차례 맹서한 터이지만 그래도 어쩐지 전면을 못 본 것이 섭섭하였다."[19]

해외활동

스승 김복진이 체포, 투옥당한 몇 달 뒤 일본으로 유학을 떠난 구본웅이 조선에 첫 소식을 보내왔다. 이과회(二科會)미술전람회에 입선했다는 소식이었다. 『조선일보』는 이 소식을 다음과 같이 썼다.

"금번 동경에서 개최되는 이과회미술전람회에 우리 조선사람으로서는 처음으로 구본웅 씨가 동(同) 양화부에 입선하였다는데 씨는 일찍이 중앙기독교청년회 양화과를 마치고서는 화도(畵道)에 원대한 포부를 갖고 도동(渡東)한 이래 태평양 양화연구소에서 불휴(不休)의 노력을 싼(쌓은) 조선의 청년 수재이다."[20]

단체 및 교육

서화협회 서화협회[21]는 1930년 2월 11일, 음식점 식도원에서 임시총회를 열고 가을에 열 제10회 전람회에 대한 세부논의를 했다. 임시총회에 참석하는 회원은 모두 회비를 갖고 갔는데 회비는 1원 50전이었다.[22] 이 자리에서 올해 제10회 서화협회전의 기존 회원제[23]에 심사 및 특선제도를 도입하기로 결정한 듯하다. 지금까지는 회원제에 덧붙여 1924년 제4회 서화협회전 때 서화학원 생도들의 작품을 내걸기 시작했고, 1927

년부터는 회원이 아닌 일반 작가들의 작품도 받아 내걸어왔다. 이번에 새로 도입한 심사 및 특선제도는 지금껏 어정쩡한 회원제를 혁신하는 것으로, 누구의 출품작이든 심사를 거쳐 입선, 특선을 가리도록 하자는 것이다. 하지만 정회원 출품작을 심사대상으로 삼아 탈락시키기도 했는지는 알 수 없다. 윤희순의 그 때 글을 보면, "회원, 심사, 특선 등의 형식을 갖춘 것"[24]이라고 세 가지를 나눠 놓은 것을 보면, 뒷날 1935년에 『조선일보』의 보도[25]에서 쓴 것 처럼 1930년부터 곧장 정회원 출품작은 무감사였을 듯하다. 아무튼 서화협회는 1927년부터 받아온 비회원 출품작품에 대해 1930년부터는 심사를 거쳐 입선을 뽑은 다음, 입선에 오른 작품 가운데 특선을 뽑는 제도를 채택했다. 심사는 지난해 열다섯 명으로 늘린 간사회에서 책임을 맡기로 했다.[26] 이러한 제도 채택에 대해 비평가 윤희순은 다음과 같이 썼다.

"전람회 개최에 금년부터 회원제가 있음을 들었고, 개최 후에 진열된 작품이 심사를 경유하였음을 알았고, 이 글을 쓰는 중에 특선상까지 있음을 알았다. 회원의 자격, 심사원의 씨명 등을 공개 발표치 않았으니 국외자로서는 그 내용을 알 길이 막연하나, 여하간 종래의 막연한 색채를 일소해 보려고 회원, 심사, 특선 등의 형식을 갖춘 것만은 회가 차차 발전되어 가는 표증으로 경하할 일이다."[27]

그러니까, 이런 제도 실시 사실을 전람회에 앞서 널리 알리지는 않았던 게다. 왜 그랬는지는 알 수 없는 일이지만, 일반 응모자들이 줄어들지 않을까 걱정했던 듯하다. 아무튼 논객 이태준은, 특선제도의 채택을 마땅치 않게 생각했다.

"특선이란 금딱지를 붙이는 따위는 틀림없는 오입(誤入)이었다. 물론 좋은 작품을 상찬하고 유망한 작가를 격려시키는 것은 좋은 정신임에 틀림없다. 그러나 남의 제도를 원숭이처럼 본받아 하필 '특선'이란 투(套)요 위에 말한 그 '좋은 정신'을 발휘하기에는 다른 방법이 얼마든지 있을 것이다."[28]

프로예맹 미술부 프로예맹 미술가들은 매우 야심찬 사업을 꿈꾸고 있었다. 2월에 프로예맹 수원지부로 하여금 작품을 모집[29]하는 한쪽에 프롤레타리아미술전람회를 열 꿈에 부풀었던 것이다. 드디어 3월 29일과 30일 이틀 동안 수원 화성학원 강당에서 제1회 전람회가 열렸다. 전람회 준비위원은 박승극, 김규환, 주봉출, 공석정, 차재화 같은 프로예맹 수원지부 맹원들이었으며,[30] 주도자는 일본에서 조선에 드나들던 프로예맹 미술부 중앙집행위원 정하보였다.[31] 어려움을 겪으면서도 전람회

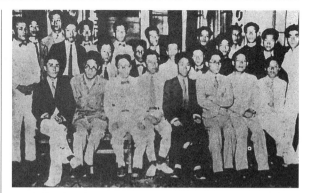
1930년 9월 조선프로예맹 맹원들. 이 무렵 프로예맹 산하 미술부 상임은 이상대, 중앙집행위원회 위원은 안석주, 정하보, 강호였다.

를 마친 이들은 그 힘을 조직 안에 또렷이 새겨, 1930년 4월에 이르러 프로예맹 조직 개편에 씩씩하게 참여했다. 프로예맹은 4월 20일, 중앙위원회를 개최해 정치조직으로서 성격을 드러냈던 대중조직 형태를 청산하고 예술가조직으로 개편했다. 중앙위원회 산하에 기술부를 두고 기술부는 음악부, 미술부, 연극부, 영화부, 문학부로 나누었으며, 미술부 책임에 안석주를 임명했다.[32] 산하의 맹원은 안석주, 정하보, 강호, 이상대, 임화 그리고 박진명, 이상춘, 이갑기, 이주홍, 추민 들이었다. 그 뒤 4월 26일에 개최한 중앙집행위원회에서 미술부 상임에 이상대(李相大)를 선출하고 위원에 안석주, 정하보, 강호를 뽑았다.[33] 프로예맹 미술부는 정하보에게 제2회전을 맡겼다. 정하보는 9월에 제2회전을 열 계획이었지만 여의치 않았던지 다음해로 미뤘다.[34]

일본에 건너가 무대장치를 독습해 온 이상춘은 1930년 11월에 대구에서 문인이자 화가인 이갑기(李甲基) 그리고 연극인 신고송과 함께 극단 '가두극장'을 만들었다. 이들은 '맑스주의를 당당히 내걸기는 했으나 공연 한 번 못하고 유치장 구경만' 해야 했다.[35]

동미회, 녹향회, 백만양화회 1930년 이른봄에 김용준이 동경미술학교 동문들을 모아 동미회를 조직했다. 사무실은 동경에 두고, 대표로는 임학선(林學善)과 김용준을 뽑았다.[36] 김용준은 전시회 계획을 갖고 동아일보사와 접촉해 후원을 받기로 약속했다. 『동아일보』는 동아일보사 강당을 전시장으로 내놓고 3월부터 전시회 기사를 내보냈다.[37]

김용준은 전시회 개막이 가까워지면서 일종의 선언문이랄 수 있는 「동미전을 개최하면서」[38]란 글을 『동아일보』에 발표했다. 김용준은 새로운 예술을 발견치 못하였다"고 말하면서, 그 것은 '진실로 향토적 정서를 노래하고, 그 율조를 찾는 데 있을 것'인데 그렇게 하기 위해 우리 옛 미술과 현대 서구예술을 연구해야 한다고 주장했다. 동경미술학교 조선 동창회가 주최

할 동미전의 의의와 목적이 거기에 있다고 말이다. 김용준의 이러한 야심찬 구상은 전시장에 참고품 및 찬조 출품작을 마련하는 것으로 나타났다.

김용준은 동미회 전시 기간 동안 합평회를 열어 이태준, 김창섭, 임학선, 이제창, 김호룡, 도상봉, 김응표, 이승만, 신용우, 안석주 들을 끌어모았다.[39] 화단의 선배들을 한자리에 모아 눈길을 모으는 솜씨를 보인 셈이다. 논객 이태준은 동미회의 가장 강력한 지지자였다. 이태준은 해가 바뀔 무렵, 1930년 화단을 되짚으면서 '소장들의 자유스러운 발표기관'인 동미전이야말로 '빈약한 조선의 화단을 개척하는 공로자'라고 추켜세웠다.[40]

그러나 김용준은 소수집단인 녹향회 회원 가운데 심영섭, 장익, 장석표를 탈퇴시켜 동미회로 끌어왔으며, 5월로 예정한 녹향회 제2회전에 바로 앞선 4월에 동미회전람회를 열어 녹향회의 힘을 빼버렸는데, 실제로 녹향회전은 열릴 수 없었다. 김주경은 녹향회 제1회전에 출품까지 했던 김용준의 그같은 행위에 적이 분노했을 것이다. 동경미술학교 도화사범과 출신인 김주경은 동미회전에 불참했다. 몇 개월이 지난 9월 25일, 태서관에서 녹향회 제3차 총회를 소집해 오지호에 대한 신입 결정을 한 뒤, 다음해인 1931년 4월에 제2회 전람회를 열기로 합의했다.[41] 전람회 기일을 동미회전과 겹치는 4월로 잡은 것 또한 동미회전람회에 대한 맞섬을 그대로 드러내는 것이다.

1930년이 저물어갈 무렵, 동경에서 한 가지 소식이 날아들었다. 『동아일보』는 「새 미술단체 백만양화회 조직, 동경에서」[42]라는 짧은 기사를 내보냈다. 백만양화회는 김용준, 길진섭, 구본웅, 이마동, 김응진 들이 만들었으며, 1931년 4월 서울에서 전람회를 열 계획임을 알렸다.[43] 이 단체 또한 김용준이 이끈 것으로, 그들이 창립전을 열겠다고 한 4월은 녹향회가 전람회를 열겠다고 이미 밝혔던 때이니, 김용준과 김주경의 맞섬이 대단했음을 짐작하고도 남음이 있다. 아무튼 김용준은 『동아일보』에 「백만양화회를 만들고」란 조직 선언문을 발표했는데 다음과 같이 썼다.

"우리들은 가장 비극적 신을 장식하기 위하여 가장 예술적으로 생활하고, 가장 신비적으로 사유하고, 가장 세기말적으로 제작한다. 그럼으로 우리들은 모든 속악(俗惡)을 혐오하며, 예술 아닌 일체의 것과 비정신적인 일체의 것에 무관심한다."[44]

이처럼 또렷한 성격을 좇는 조직이 녹향회에 이어 줄줄이 태어남에 따라 바야흐로 미술동네에 새로운 기운이 넘쳐 흘렀다. 정하보가 백만양화회 선언문 발표 이틀 뒤, 김용준의 그러한 탐미주의 또는 신비주의미학에 대해 비판했다.[45] 이같이 재빠른 반응조차 실은 미술동네의 활력을 비추는 일이라 하겠다.

이태준은 '순수예술에 진출과 소장 기분의 고조'를 꾀하는 백만양화회의 출발을 보면서 '예술을 강제로 무기화시키려던 시대도 어느덧 지나가는가?'라고 읊조리면서 '커다란 센세이션'을 불러일으킬 것이라고 예언하기도 했다.[46] 하지만 백만양화회는 다음해 열기로 한 전시회를 미뤘고 1931년 12월에 이르러서는 김용준이 나서서 다시 그에 대한 생각을 내놓았다. 김용준은 '너무나 사상가가 예술가연하고, 예술가가 사상가연하던 당착된 이론의 파지자(把持者)가 많은 현상에 대한 반동적 동기' 아래 '순수예술운동에 몰두'하기 위한 것이었다고 밝히고 전람회가 이뤄질 수 없음을 아쉬워했다.[47]

향토회, 영과회 1930년 7월께 대구의 유채수채화가 6명이 향토회를 만들었다. 향토회를 주도하는 인물은 서동진(徐東辰)이었다. 그는 박명조, 김성암, 최화수, 이인성 들을 이끌고 새 조직을 꾸몄는데 1929년까지 함께 했던 영과회의 이상춘, 이갑기 들이 빠져 있다. 이상춘은 영과회를 이끌던 인물이었다. 이상춘이 일본을 다녀오는 사이 서동진은 실험 경향을 보이는 이상춘을 밀어내고자 했을 터이다. 또 귀국한 뒤 11월에 이상춘이 프로경향의 극단을 만든 탓으로 경찰에 체포당하는 따위 사건이 벌어지면서 아예 그를 제껴 버린 듯하다. 순수경향을 추구하는 새단체를 앞장세워 대구 미술동네의 주도권을 틀어쥐었던 게다. 서동진은 대구 조양회관 교육부와 중외·조선·동아일보사 대구지국의 후원 및 대구미술사, 무영당서점, 대구양말소의 후원을 얻어 창립전을 꾀했다.[48]

미술관, 박물관, 수집가

이왕가박물관과 총독부박물관은 비좁음 탓에 소장품 진열에 곤란을 겪고 있었으므로 신축 또는 확장 계획을 세우기 시작했다. 총독부박물관 쪽에서는 내년 예산안에 26000원을 편성해 줄 것을 요구했으며, 이왕가박물관에서는 확장안을 총독부에 요구했다.[49]

2월에 경성일보사가 주최하는 진품(珍品)전람회가 눈길을 모았다. 진품전람회는 2월 21일부터 매일신보사 내청각에서 열렸는데 임자평(林子平)의 유품 가운데 중국 골동품을 비롯한 50여 점, 함석태(咸錫泰), 그리고 여러 일본인 소장 골동품 따위로 채워져 화제를 불러일으켰다.[50]

조선미술관은 제1회 조선고서화진장품전람회를 열었다.[51] 조선미술관 주인 오봉빈은 오세창과 이도영을 초빙해 그들로 하여금 전람회 작품 진열까지 맡도록 했다. 이 전람회는 동아일보사 건물에서 10월 17일부터 22일까지 열렸다. 작품을 내놓은 소장들은 오세창, 박재표(朴在杓), 함석태, 박영철(朴榮

1928년 일본 유학생 시절의 전형필. 일제의 약탈이 일상처럼 이뤄지던 때 오세창의 지도로 문화재 수집과 보호에 신명을 바친 전형필은 사립박물관 보화각(간송미술관)을 설립했다.

喆), 최병한(崔丙漢), 이한복, 윤정하(尹定夏), 최남선 들이었다.[52] 이 전람회는 작품들이 너무 많이 나와 50여 점을 바꾸어 걸어야 할 정도였다.[53]

전형필은 중추원 의관(議官)으로, 부호였던 아버지 전영기(全泳基)의 둘째로 서울 배우개장(梨峴市場) 근처에서 태어났다. 전형필은 휘문고보를 다닐 때 야구부장이었고 이 때 이마동, 박종화 들과 어울렸으며 1926년 봄, 졸업한 뒤 일본으로 유학을 떠났다. 1930년, 동경 조도전(早稻田)대학을 졸업한 뒤 귀국한 전형필은 스물다섯의 청년이었다. 전형필은 숱한 민족미술 유산을 모음에 있어 오세창을 스승으로 모셨다. 그는 유산 수집 첫 무렵을 다음처럼 돌이켰다.

"뜻있는 선배와 친우 들이, 그대가 기왕 꽤 많은 서적을 모았으니 한걸음 더 나아가서 지금 그대가 열심히 하고 있는 고미술품 수집의 일부문으로 날날이 흩어져 가는 우리나라 서적도 함께 수집하되, 그대는 문외한이니 고서적에 밝은 전문인들의 협력을 얻어서 좋은 문고를 하나 만들어 보라는 간곡한 권고를 받고 나도 그 권고가 지극히 좋은 의견이므로 그대로 실행할 것을 결정하고 준비를 하고 있던 중 마침 유명한 고서포인 한남서림(翰南書林)이 점포를 이양하게 되어 내가 그 점포를 인수하게 되었으니…"[54]

전형필은 귀국 뒤부터 곧장 오세창을 스승삼아 고미술품 수집을 열심히 하고 있었다. 숱한 미술유산이 일본과 서구로 약탈당하고 있던 터에 전형필이야말로 사학자 최완수의 표현대로 '문화재 수집 보호에 신명을 바쳤던 광복 지사의 대표'였다. 전형필은 식민지 시대의 대수장가로, 민족유산이 빠져나가는 것을 일부나마 가로막은 민족 문화인이었던 것이다.

김찬영(金瓚永)은 문필생활을 접어둔 채 서화골동 수집에 손을 댔다. 조선미술관 관주 오봉빈은 김찬영에 대해 "세상에서 드물게 보는 선인(善人)이요 호인이라 조선에서 제일이라는 고려기를 위시하여 서화골동 전부가 호품이요 진품"[55]이라고 소개했다. 그 밖에도 화가 이한복이 소품 골동 수집가로 잘 알려져 있었다.[56]

전람회

3월에는 서울에서 김우범, 담양에서 정춘원(鄭春園), 서천에서 청파(靑坡)의 개인전이 있었다. 6월에는 매일신보사 내청각에서 일본인 아카마츠 린사쿠(赤松麟作)의 유화 개인전이 11일부터 12일까지 이틀간 열렸다. 그 밖에 10월에 공주에서 서화전람회가 열렸으며, 김낙선(金洛善)의 개인전이 있었고, 12월 20일부터 21일까지 황용하 4형제가 군산에서 형제전을 가졌다.

제1회 향토회전 10월 17일, 서화협회전이 열리던 날, 대구 조양회관에서는 향토회 창립전이 열리고 있었다. 영과회가 제대로 활동하지 못함에 따라 침체에 빠져 있던 대구 지역에서 새로운 단체의 창립전인 만큼 아연 눈길을 끌었다. 조양회관 교육부가 주최하는 형식을 갖추고 열린 이 전시회에는 60여 점이 나왔다.[57] 이인성(李仁星) 13점, 김성암(金星岩) 8점, 박명

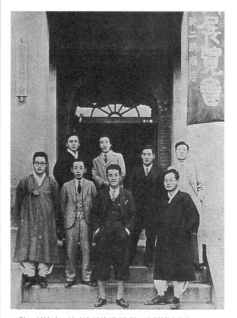

10월 17일부터 20일까지 열린 제1회 향토회 전람회장인 대구 조양회관 정문에 선 회원들.
앞줄 왼쪽부터 서병기, 서동진, 박명조, 최화수.
뒷줄 첫번째는 배명학. 영과회를 잇는 향토회전람회에는 개막 첫날 무려 이천여 명의 관객이 몰려들었다.

조(朴命祚) 8점, 서동진 4점, 김용준 3점, 최화수(崔華秀) 12점 모두 6명이 48점을 출품하고 있었다. 이인성은 〈가을의 어느 날〉 〈성당의 아침〉 〈풍경〉 〈어느 날 오후〉 〈오후〉 〈정물〉 〈다리 있는 풍경〉 〈다리야〉 〈녹색조의 풍경〉 〈음(陰)〉 〈풍경 일작(一作)〉 〈겨울의 어느 날〉 〈한강에서〉, 김성암은 〈흰 벽이 있는 풍경〉 〈풍경〉 〈정물〉 1,2,3, 〈여름 소경〉 〈풍경〉 〈초추〉, 박명조는 〈풍경〉 〈습작(정물)〉 〈습작 1〉 〈자화상(만화)〉 〈꽃〉 1, 2, 〈정물〉 〈습작 2〉, 서동진은 〈성탑 부근〉 〈오후 풍경〉 〈녹색 빠크〉 〈습작〉, 김용준은 〈정물〉 〈풍경〉 〈꽃〉, 최화수는 〈황포(黃布) 정물〉 〈파이프를 배(配)한 정물〉 〈추일(秋日)의 오후〉 〈성탑 있는 풍경〉 〈정물 습작〉 〈백일초(白日草)〉 〈석양〉 〈습작〉 〈악기 있는 정물〉 〈청림교(青林橋)〉 〈초추 소제〉 〈풍경〉을 내걸었다.[58] 이 때 『동아일보』는 60여 점을 내걸었다고 썼는데 이처럼 차이가 나는 것은 참고품을 내걸었던 낫빈 듯하나. 전시 첫날에 2천 명이 넘는 관람객이 몰려들어 대구 지역 미술전 사상 첫 기록을 세우기도 했던 이 전시회는 20일에 끝났다.[59]

길진섭전, 임용련·백남순 부부전 9월에 길진섭 개인전이 평양에서 열렸다. 9월 20일부터 22일까지 평양 상품진열관에서 조선일보사 평양지국의 후원으로 열린 이 개인전에는 30여 점이 걸렸다. 삭성회마저 흐트러지면서 평양은 미술동네의 전통이 사그라드는 듯했다. 길진섭은 일찍이 초등학교 시절부터 그림을 잘 그려 신동이란 별명이 붙어다녔거니와 평양에서 개인전을 여는 까닭을 '너무도 적막한 평양 미술동네에 도움' 이 되지 않을까 싶어서라고 밝히고 있다.[60]

11월 5일부터 9일까지 동아일보사에서 임용련과 백남순 부부전이 열렸다.[61] 역사상 없던 부부전이라는 점 때문만이 아니라, 중국과 미국 예일대학 미술과 미술학사 학위를 받았으며 유럽 여행을 하고 돌아온 임용련과, 동경미술학교를 졸업한 백남순 짝이 펼치는 전람회라는 점에서 하나의 사건이었다. 『동아일보』는 두 화가를 '조선이 낳은 세계적 화가' 라고 추켜세우면서 '프랑스 파리에서 살롱에 입선한 양씨의 수법은 조선 양화계에 뚜렷한 이채를 발휘' 하고 있다고 썼다.[62] 『동아일보』는 이들의 경력을 다음처럼 알렸다.

"임용련 씨는 진남포 출생으로 1919년에 중국에 건너가 금릉(金陵)대학에서 2년 동안 있게 되었다. 그러다가 그 길로 아메리카에 건너가 1년 동안 중학교를 마치고, 시카고 미술학교에서 3년 동안 미술 전공을 하고 또다시 예일대학 미술과에서 3년 동안 미술 연구를 하는 동안 그 우수한 천재를 발휘하여 BFA의 학위를 얻는 동시에 장학금을 얻어 작년 1년 동안 구주를 순방하고, 파리에서 살롱에 출품한 것이 영예의 입선이 되

었으며, 그 길로 이탈리아를 거쳐 지난 7월에 귀국하였으며, 백남순 씨는 경성 출생으로 제일고녀(第一高女)에서 졸업하고, 그 길로 일본미술학교에 들어가 1년 동안 있다가 다시 돌아와 4년 동안 보통학교 교원생활을 하는 동안, 미술에 대한 부단의 노력으로 조선미술전람회에 입선이 되었다. 그리고 파리로 가서 3년 동안 아카데미 스칸디납에서 미술을 연구하여 살롱에 출품한 것이 입선이 되었고 또한 살로틸너리에 석 점이나 추천을 받았다."[63]

크로키 20여 점을 합쳐 모두 82점이 나온 이 전람회의 보도에 언론들도 열을 올렸고, 유럽 유학을 한 이종우로 하여금 비평을 쓰게 했다.[64] 이광수도 전시평으로 한몫 거들고 나섰다.[65] 이태준은 다음처럼 부부전을 그려 놓았다.

"부부전이란 것으로도 ○○가 적지 않았지만 작품의 대부분이 외지의 작인 것으로도 인기 있었다. 그리고 물론 그래야 할 것이지만, 부부전과 화풍이 서로 다른 것과 ○색이나 구도에 있어 임씨의 것이 여성적이요, 부인의 것이 오히려 남성적이었던 것도 강한 기억을 남기게 한 동람(同覽)의 인상이었다. 아무튼 해농 부처전은 여러 가지 의미로 1930년의 화단을 장식하였다."[66]

1930년 11월 23일에 잡지 『삼천리』 기자가 부부 화가인 백남순(白南舜), 임용련(任用璉) 가정을 찾아간 적이 있었다. 이때 그들은 서대문 밖 애오개 넘어 아현리 51번지 초가집에 살고 있었다.[67]

제1회 프로미전 1930년대를 열어제끼는 미술동네의 첫 소식은 프롤레타리아미술전람회(프로미전)였다. 프로미전 준비위원들은 다음과 같이 전시요강을 발표했다.

일시 : 3월 29일, 30일 양일
장소 : 수원성 내 남수리 화성학원 강당
준비위원 : 서무부―박승극(朴勝極), 김정원(金正元),
　　　　　 교섭부―공석정(孔錫政), 박승극,
　　　　　 작품부―정광수(鄭光秀), 박승극, 김규환(金奎煥),
　　　　　　　　　 주봉출(朱奉出), 공석정, 차재화(車在化).
출품장소 : 수원 내 남수리 165 프로예술동맹 지부[68]
종류 : 좌익적 서화, 만화, 사진, 포스터, 조각 등.
주의 : 작품은 미술적 가치보다는 프롤레타리아의 '아지' '프로' 만 되는 것이면 하(何) 종류이든지 환영함.[69]

푸도藝術展覽
지난 이석부 일부터
水原에서 開催

조선일보에 띄아 예술동맹원의 무렵... 그 단체 주최로 제1회美... *(신문 기사 세로쓰기, 일부 판독 어려움)*

3월 29일부터 이틀 동안 수원 화성학원 강당에서 열린 제1회 프로미전. (『조선일보』 1930. 4. 1.) 일제는 많은 작품을 압수하고 준비위원들은 체포당하는 수난을 겪었다.

이런 요강에 따라 예정대로 전람회가 열렸지만 우여곡절이 있었는데 일제경찰이 미리 찾아와 70여 점을 압수해 갔다. 뿐만 아니라 전시 안내 프로그램을 등사 인쇄하고 있는 중에 '전 조선 각지와 멀리 일본에서 온 작품을 발표치 못한 것은 유감'이란 문장을 트집잡아 모두 빼앗아 갔다. 또한 '사정에 의하여 발표치 못한다는 포스터' 마저 앗아 갔다.[70]

130여 점의 회화, 판화, 만화, 현수막, 벽보 가운데 70여 점을 빼앗겼지만, 관람객 수천 명이 줄지어 보는 성황을 이뤘다. 그러나 준비위원들이 붙잡혀 가는 수난을 겪어야 했다.[71]

지난해 7월 일본프로미술가동맹 맹원인 정하보가 조선에 건너온 그는 프로미전을 열 계획을 갖고 자신의 작품 〈조선공산당 공판일〉을 비롯해 러시아 콘차로프스키, 일본의 야베 토모에(矢部友衡), 오카모토 토우키(岡本唐貴), 요시하라 요시히코(吉原義彦) 들의 대작을 준비했다. 정하보는 9월에 전시회를 열 생각으로 8월말까지 일반 출품을 다그쳤다.[72] 그러나 이 계획은 이뤄지지 못했다.

정하보의 작품 〈조선공산당 공판일〉은 50호 크기 유화로 리재현은 다음처럼 썼다.

"화면에는 청색 미결수복을 입고 용수(얼굴을 가리우도록 머리에 씌운 꼬깔식의 모자)를 쓴 애국자가 공판정으로 들어가는 모습이 그려져 있다. 애국자의 얼굴은 비록 보이지 않으나 그 떳떳한 자세에서 표현되는 자기 위업의 승리에 대한 확신과 강의한 의지, 불굴의 투지를 명확하게 알 수 있다. 주인공과는 달리 뒤에서 걸어가는 일제경찰은 허장성세한 듯하나 내면세계에서 빚어내는 비굴성이 여실히 드러나고 있다. 그리고 공판정에 운집한 군중들의 각이한 표정에서 애국자에 대한 존경과 지지, 원수들에 대한 저주와 격분의 감정이 잘 나타나 있다."[73]

제1회 동미회전 프로미전 소식이 휩쓸고 지나간 미술동네에 동경미술학교 동창회가 주최하는 동미회전이 동아일보사 후원으로 열렸다. 4월 17일부터 23일까지 동아일보사 건물에서 열린 이 전시회에는 100여 점의 작품이 전시장을 꽉 메웠다.[74] 입장료는 개인 10전을 받았으며 단체는 한 명에 3전을 받았지만 『동아일보』의 홍보 탓인지 성황을 이뤘다. 동미전은 동경미술학교 재학생들의 작품전시회였다. 졸업생들의 작품은 찬조출품이었다. 이 전시회에는 동경미술학교 교수 오카다 사부로우쓰케(岡田三郎助), 나가하라 코우타로우(長原孝太郎), 타나베 이타로(田邊至), 코마야시 만고(小林萬吾)가 작품을 내기도 했다.[75]

동미회는 이승만, 이제창, 안석주, 이태준, 김창섭 들을 초청해 합평회를 열었다. 합평회 결과를 종합해 비평을 발표한 안석주는 그 글에서 김용준을 동미전의 '키잡이'라고 가리키는 가운데 동미전이야말로 '장차 조선화단 개혁 과정의 그 제1단계임을 엿볼 수 있는 동시에 그들은 지금부터 그러한 중차대한 임무'를 갖고 있음을 되살려 주고 있다. 하지만 안석주는 동미전 출품작들이 대체로 시들어 버린 아카데미즘에 빠졌을 뿐만 아니라 새로운 기운은커녕 무기력해 보이기까지 한다고 꾸짖으면서 '이렇게 울고 피를 흘리는 때에 칵테일 같은 그림'이 우리들의 아픔을 달랠 수 있겠느냐고 호되게 나무랐다.[76] 안석주는 이들을 대상으로 '주관적이지 못한 모방' 경향을 꾸짖었다.

"다른 전람회보다 여기서는 각자가 주관 강조에 힘을 썼음에 다른 전람회에 대한 인상이 아직도 뇌리에 남아 있는 이로서는 경이할 수가 있다 하겠다. 그러나 불란서나 기타 구주화

4월 17일부터 23일까지 동아일보사 강당에서 열린 제1회 동미회 전람회장. 김용준이 주도한 동미회는 동경미술학교 재학생들의 모임으로, 졸업생들과 동경미술학교 교수들도 찬조출품을 했다. 김용준의 동미회가 김주경의 녹향회 회원들을 빼옴에 따라 둘 사이의 대립이 매우 심각했다.

단과 통상하던 일본화단의 영향을 받지 아니치 못하는 그들의 작품 중에는, 혹은 현대 불란서의 향락 중심의 작품, 여기서 구축된 일본화한 동종의 회화들 중에서 모방된 작품이 다소 없지 않음도 모든 문화에 있어서, 일본의 영향을 받게 되는 우리들로서는 또한 피치 못할 일이라 하겠지만…"[77]

하지만 이태준은 안석주와 아예 다른 생각을 갖고 있었다.

"동미전은 일회의 내용을 보더라도 실실(實實)한 것이었다. 기교의 미숙은 있을지언정 다른 전람회에서 흔히 느끼는 바, 멸시감을 일으킨 작품은 없었다. 혹 완연하게 자기 아닌 남을 모방한 작품이 있으나 그것은 학생 시대인만치 묵과할 수 있을 뿐만 아니라 당선과 ○○염두에 두지 않는 자유와 대담한 정열에서 자기의 생○(生○)세계 ○○○○한 진정한 의미의 예술품이 적지 않았던 것이다."[78]

제9회 조선미전 5월에 접어들자 미술동네가 시끄러워졌다. 제9회 조선미전이 열리는 달인 탓이다. 일찍이 3월에 총독부 학무국은 조선미전 심사위원 숫자를 늘리고, 총독부 뒤편 경복궁 안에 자리잡고 있는 옛 공진회 미술관 건물을 전람회 장소로 내정해 놓았다.[79] 이 해의 수묵채색화 분야 심사위원은 나가오 우잔(長尾雨山)과 히다 슈우잔(飛田周山)이었으며, 유채수채화 및 조소 분야는 이시이 하쿠테이(石井柏亭), 코마야시 만고(小林萬吾), 서예 및 사군자 분야는 나가오 우잔과 김돈희(金敦熙)였다. 심사위원을 늘린 것은 심사를 보다 엄정히 하자는 뜻과 더불어 "조선미술계가 점차 향상되고 있다"는 판단에 따른 것이었다.[80] '향상'을 보인 조선 미술동네라고 떠들면서도, 거꾸로 조선인 심사위원은 김돈희 한 명으로 줄였다.

출품 원서 제출 1313점에, 들어온 작품은 수묵채색화 분야 93점, 유채수채화 분야 694점, 조소 15점, 서예 219점, 사군자 95점으로 모두 1125점이었다.[81] 지난해에 비해 140점이 줄어들었다. 하지만 5월 15일 발표된 심사 결과, 입선이 337점으로 지난해에 비해 37점이 늘었으며 무감사는 38점이었다.[82] 무감사는 이상범, 이영일, 김종태, 홍득순, 김주경, 김돈희, 김진민, 김영진, 김규진, 정운면 들이었다.

입선작가들은 수묵채색화 분야는 김유탁, 문화선, 한유동, 배렴, 김경원, 노수현, 백윤문, 허건, 박승무, 정찬영, 노수현, 최우석, 전미력 들이었으며, 유채수채화 분야는 이인성, 선우담, 오지호, 정현웅, 이제창, 나혜석, 김중현, 윤희순, 김창섭, 이봉상, 이승만, 최연해, 현계승 들이었다. 조소는 문석오와 장기남, 임순무, 원희연 네 명이었고, 서예는 김경원, 손재형 들이 있었고, 사군자는 황용하, 방무길, 이병직, 이경배, 배효원, 김우범,

박호병, 김희순 들이었다. 박생광은 소묘를 냈다.

이 해에 떠들썩한 사건은 이름 있는 수묵채색화가들 상당수가 작품을 응모치 않았다는 것이다.[83] 지난해까지 꾸준히 응모하던 김진우, 김은호와 변관식, 이한복, 1928년까지 응모하던 지성채, 이용우가 불참했다. 이들의 불참은 '다소 적막한 느낌'[84]을 줄 만큼 조선미전의 무게를 크게 떨어뜨리는 일이었다. 따라서 이영일, 이상범, 박승무, 최우석, 윤희순, 김종태, 손재형, 김진민 들만 특선을 했을 뿐이고 더구나 유채수채화 분야에서 중등학교 재학생의 입선 숫자가 무려 25명이나 될 정도였다.[85]

또 한 가지 눈길을 끈 것은 이인성, 김성암, 김호룡, 최화수, 박균도, 배효원 등 대구 지역의 미술가들이 대거 입선했다는 소식이었다.[86] 하지만 작품으로는 노수현, 나혜석, 박승무, 전미력이, 그리고 특선작가의 작품으로는 김승현과 김종태, 이상범, 최우석, 윤희순이 눈길을 끌었다.[87] 이 해의 무감사 작가들은 1부에 이상범, 이영일, 2부에 김종태, 홍득순, 김주경, 그리고 서예에 김돈희, 김진민, 김영진, 김규진, 사군자에 김규진과 정운면이었다.

유채수채화 및 조소 분야 심사를 맡았던 이시이 하쿠테이(石井柏亭)는 김중현에 대해, 작품이 '신선하고 명쾌'하며, 김종태는 '썩 아름다웠', 윤희순은 '장래가 촉망' 되므로 특선에 올렸다고 말했다. 또 한 명의 심사위원 코마야시 만고(小林萬吾)는 이미 또 다른 식민지 대만의 전람회에 두 차례 갔다온 적이 있음을 내비치며 비슷한 기대를 가지고 왔다고 한다. 하지만 첫날 받은 인상이 '그만도 못하여 처음은 매우 의외'라고 가리킨 다음 '조선사람의 그림에는 간격이 많아 특선한 사람과 겨우 입선한 사람의 그림과의 차이가 너무 심한 듯' 하다고 나름의 평가를 내놓았다. 서예 및 사군자 분야와 수묵채색화 분야를 아우른 심사위원 나가오 우잔(長尾雨山)은 일본 서화에 비해 "별나고 복잡한 맛이 있으며, 기교를 앞세우는 경향이 있다"고 가리켰다. 그러나 유일한 조선인 심사위원인 김돈희는 나가오 우잔의 견해와 같다고 그만 겸손을 떤다.[88]

조선미전 비평 화가이자 논객이었던 김주경은 조선미전에 즈음해 근본문제들을 짚었다.[89] 김주경이 꼬집은 가장 큰 문제점은 소극성과 타성에 젖어 있다는 것이다. 그것은 '진열할 필요가 전혀 없는 도화(圖畵)까지 다수를 진열하여 상품진열관과 큰 차이가 없는 전시장을 보여주고 있으며, 다른 이의 작품을 베낀 복제화도 창작으로 취급하는' 모습에서 드러나고 있다. 따라서 김주경은 조선미전이 무슨 '학예 계발'을 꾀하는 행사가 아니라면 참으로 '미술 발전'을 꾀하는 쪽으로 '변혁'을 이뤄야 할 것이라고 목청을 높이고 있다.

"전람회 자체의 표준이 애매하다고 할는지 또는 일(一) 기관을 통하여 수종(數種)의 목적을 달(達)키 위한 다양의 의미가 내포된 것이라고 볼는지, 그 제정 여하는 별문제거니와 하여간 본 전람회는 그 목표가 미술 발전에 있는 것인지, 학예계발에 있는 것인지 구별이 없으리만큼, 이 양 방면을 혼동하는 점에 있어서는 역시 금년에도 변함이 없다."[90]

김주경은 유채수채화 분야 작품만을 다루었다. 〈해질녘〉〈샤르당 제과〉의 정현웅과 〈풍경〉〈나체〉의 오지호에 대해, 오지호는 '밀레적 성격', 정현웅은 '뭉크적 성격'이라고 빗대면서, 둘 다 '심정(沈靜)과 묵행(默行), 충실한 맛'을 보여주고 있다고 평가한다. 오랫만에 보는 나혜석의 작품 〈아해〉와 〈화가촌〉에 대해서는 늘 보이는 '남성적 기세'가 있으나 '더 극단적인 탈진(脫進)'을 촉구하는 한편, 옛날에 없던 '침울한 색이 인상적'이라고 가리켰다. 〈정물〉〈평양의 여인〉〈풍경〉의 작가 김중현에 대해서는 '색조와 구도가 재미로웠다'고 쓰고, 김호룡의 〈피아노 치는 여자〉는 '음악적 율동이 흔들리는 듯한 느낌'을 주는 작품으로 '단연코 전시회장을 누르는' 작품이라고 추켜세웠다. 〈황의의 여인〉을 그린 윤희순은 '침착'하지만 '다소 용기가 부족한 느낌'을 주는 작가이며, 〈춘양(春陽)〉을 욕(浴)하며〉의 작가 김종태는 '빛나는 화면이 보여주는 바와 같이 한 탈렌트'지만 '오지호나 정현웅과 같은 침착과 자중이 먼저 필요'한 작가라고 나무랐다. 또한 이인성은 '달필'이라고 평가했으며, 박생광의 〈소묘〉에 대해, 솜씨와 열정을 갖고 그린 연필화로 '밀레의 소묘화를 보는 것 같아서 특별한 애착을' 느꼈다고 썼다. 대작을 그려낸 홍득순의 인물화에 대해서는 '취급 곤란인 조선 의상을 남달리 표현하는 데 성공'했지만, 수원의 대표적인 풍경을 그린 작품에 대해서 '설경으로는 좀 무리가 있다'고 꼬집었다.

권구현(權九玄)은 금화산인(金華山人)이란 필명으로 조선미전 비평을 길게 써 발표했다.[91] 권구현은 김종태의 재기발랄함과 노력을 높이 평가하면서도 작품에 대한 불충실성을 차갑게 나무랐다. 김중현에 대해서는 색채 사용의 교묘함에 경탄하면서 찬양을 거듭하고 있으며, 김주경에 대해서는 '전환기에서 고뇌'하고 있으니 앞날이 밝다고 보았으며, 홍득순에 대해서는 치기가 어려 색채를 낭비하는 대담함이 있다고 가리키고, 윤희순은 겸손이 지나쳐 색다르긴 하지만 대성하기 위해 뜨거움이 필요하다고 충고한다. 나혜석은 여행에 피로해 제대로 된 그림이 나오지 않았지만 '채색을 단순하게 또는 평이하게 칠하는 법'이 이전과 달라졌다고 하면서 그게 진보일 수 없으니만큼 '미로'에 빠지지 않았느냐고 의심의 눈초리를 보냈다. 수묵채색화 분야에 대해서 권구현은 다음처럼 썼다.

"유수한 화가측에서 출품을 아니하였고 그대신 별로 신진도 없으며 이영일, 이상범, 최우석, 박승무 군 등의 특선대의 그림도 연래의 작품과 동성이곡이므로 새로운 것이 보이지 아니한다."[92]

이영일의 작품은, 큰 데다 선이 섬세하고 채색은 꿈속 같으나 미완의 느낌과 결점이 있다고 짚었으며, 이상범의 작품에 대해서는 청전류(靑田流)의 웅대함이 있으나 또한 청전류의 천편일률의 필치도 숨길 수 없다고 가리키면서, '상징에서 벗어나 사실로 나가려고' 애를 쓰는 탓에 '상징과 사실의 혼혈아'를 낳고 있다고 꼬집었다. 최우석의 〈고운 최치원 선생〉에 대해서는 고분벽화의 배경이라든지 서책을 곁들인 좌우 따위는 전통의 타성에서 벗어나 발랄함을 보여주는 새로운 경향이라고 치켜세웠지만, 대상 인물의 성격이나 특징을 잡지 못해 '함축한 바가 없이 천박'함에 떨어지고 말았다고 나무랐다. 노수현 또한 일가를 이뤘지만 재래의 전통에 묶여 있으니 구속을 깨뜨리는 용기가 필요하다고 충고했다.

제**10회 서화협회전** 서화협회는 올해부터 심사 및 특선제도를 실시했다.[93] 심사는 간사회 책임이었는데 이 때 간사진은 간사장 이도영과 김진우, 이한복, 김은호, 이상범, 노수현, 이용우, 장석표, 변관식, 최우석, 안석주였다. 전람회가 열리기 앞서 『동아일보』 10월 9일자에 고희동은 「서화협회 제10회 전람회를 앞두고」[94]란 글을 발표했다. 고희동은 서화협회의 우여곡절을 회고하는 가운데 격려와 성원을 호소했다.

1930년 10월 17일부터 26일까지 기념비랄 수 있는 제10회 서화협회전람회가 휘문고보에서 열렸다. 14일부터 15일까지 이틀 동안 응모작품을 받아 심사위원들이 골라낸 작품은 정회원들의 작품을 포함해 글씨 19점, 수묵채색화 39점, 유채수채화 56점, 모두 114점이다. 심사를 했음에도 내건 작품 수가 지난해와 크게 다르지 않았다. 심사 및 특선제도 실시를 널리 알려 눈길을 모으지 않은 탓도 있을 터이다. 아무튼 지난해에 비해 수묵채색화 분야와 글씨 및 사군자 분야에서 한 점씩 줄어들었고, 유채수채화 분야에서 16점이 늘어났다. 입장료는 10전이었다.[95]

심사위원들은 수묵채색화 분야에서 이경배(李慶培)의 〈난(蘭)〉, 정찬영의 〈모란〉을, 유채수채화 분야에서 김공화(金空華)의 〈악기〉, 정현웅의 〈교회당〉을, 서예 분야에서 손재형의 〈전일대(篆一對)〉, 조하서(趙霞撗)의 〈용비어천가〉를 특선으로 뽑았다.[96] 『조선일보』는 진열작품 일부를 사진도판으로 연재하면서 박승무, 김주경, 길진섭, 이영일의 작품은 '협전'으로, 정찬영, 정현웅, 김공화, 이경배, 손재형의 작품은 '협전 특선'

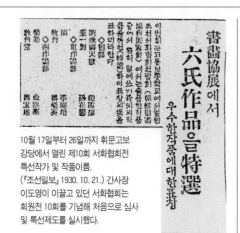

10월 17일부터 26일까지 휘문고보 강당에서 열린 제10회 서화협회전. 특선작가 및 작품이름.
(『조선일보』 1930. 10. 21.) 간사장 이도영이 이끌고 있던 서화협회는 회원전 10회를 기념해 처음으로 심사 및 특선제도를 실시했다.

으로 나눠 보도했다. 이같은 심사 및 특선제도는 찬반 양론을 불렀다. 윤희순은 '박인암을 일소하고 발선하려는 표증'이라고 높이 평가했지만[97] 논객 이태준은 조선미전 제도를 본받는 따위여서 유감이라고 꾸짖었다.[98] 그 밖에 김응진은 유화말고도 판화를 내 눈길을 끌었다.[99]

『조선일보』는 「조선서화계 권위 ─ 오채찬란한 협전」[100]이란 제목으로 보도해 힘을 북돋웠고, 『동아일보』는 사설을 통해 '수백 년 동안 문화생활이 예술에 위축을 가하여, 전래의 좋은 전통과 귀중한 유산이 사라진 우리 사회'라고 쓰고, 서화협회가 '문화적 재흥운동의 일각을 차지하여 분투하는' 점을 들어 보이면서, 서화협회가 걸어 온 지난 10년 동안처럼 앞날에 '광휘 있는 역사를 꾸려나가기를 축하'한다고 썼다.[101] 하지만 비평가 윤희순은 지난날 조선미전에는 대작, 가작을 내면서도 협전에는 소품, 습작을 내던 일을 되짚은 뒤 '협전 출품가는 서화협전을 통하여 훌륭한 예술을 관중에게 보여줄 책임이 있다'고 충고하면서 반성하라고 다그쳤다.[102]

서화협회전 비평 이태준은 조선미전의 위력에 '치명상에 가까운 위압을 받으며 기를 펴보지' 못했다고 동정론을 펼쳤다. 이태준은 일본 대가가 심사를 하는 조선미전에 주눅든 '자존심 약한 신진들이 협전 알기를 헌신짝처럼 구박해' 온 결과, 지난해까지 유채수채화 분야가 빈약했지만 이번에는 질로나 양으로나 수묵채색화 분야를 압도할 정도에 이르렀다고 쓰면서 그 '기세'로 미뤄 '협전의 승리'를 선언했다.[103] 나아가 협전에 불참하는 대가들 그리고 내더라도 값을 생각해서인지 대작, 역작을 내지 않음을 비난하면서 조선미술가의 자존심을 걸고 협전을 지키라고 외쳤다.

이태준은 '사군자의 몰락은 동양화의 몰락'이라고 사군자의 중요함을 힘주어 말하는 가운데 정운면, 김진우, 김용진, 이경배 들의 사군자 작품을 살펴보고 있다. 특히 김용진에 대해

말하기를 '화풍이 순전히 중국통이지만 구도가 자유롭다'고 평가한다.

또한 수묵채색화 분야에서 대체로 고희동의 작품에 대해 나무라는 분위기와 달리, 이태준은 고희동 평가에 적극 나섰다. 이태준은 고희동에 대해 다음처럼 썼다.

"씨는 재래 인습미에서 권태를 느낀 지가 오래다. 이번에도 새것을 시험한 것을 〈산수일대〉 중 하경(夏景)에서 볼 수 있으니 흔히 동양화에서 보는 달은 그처럼 노란 달이 아니다. 어떻게 하면 머릿속에 박힌 개념을 잊어버리고 자연을 직관할 수 있을까 하여 고민한 것이 드러난다. 우리는 그 고민을 존경한다. 앞으로 조선이 가질 새 미술을 위하여. 〈산수일대〉 중에서는 추경(秋景)이 하경보다 필치의 통일은 있으나 그대신 너무 평범하나. 그리고 〈효맹〉은 그 상(想)의 호방한 맛이 그 옆에서는 사람을 내려누르는 힘이 있다. 만일 그 그림 속에서 새삼스러운 당(唐) 노인을 발견하지 않았던들 우리는 얼마나 귀중한 경이를 그대로 가지고 나왔으랴."[104]

신예 비평가 윤희순은 다른 각도에서 고희동을 평가했다. 유채에서 수묵채색으로 재료를 바꾼 고희동의 작품에 대해 "화첩 그대로의 군색한 의법적(依法的) 개념도 적고, 서양화의 순사실적 묘법도 찾아내기"[105] 어렵다고 본 윤희순은, 고희동에게서 장승업을 떠올린다고 가리키고 '이러한 산수화가 시대성을 띨' 수 있겠느냐고 의문을 표시했다. 윤희순은 장승업이야말로 '조선 냄새를 솔직하게 토해낸 대가'였으니 단순히 고인의 위업을 되풀이하는 데 그치지 말기를 바란다고 고희동에게 권했다. 이태준은 이상범에 대해 다음처럼 썼다.

"먹을 쓰는 데 씨만치 자유스런 화가는 드물 것이다. 침침한 산골짜기가 주는 그 무거움과 침묵과 신비함은 씨의 독특한 경지일 것이다. 그러나 우리는 씨에게 불만이 있다. 9회전 때도 장언(長言)한 바이지만, 씨의 화면은 언제든지 한 산, 한 골짜기로 차 있었다. 자세히 보면 새로 나온 그림이나, 늘 어디선가 보던 그림 같은 것만 자꾸 내어놓는다. 그만치 먹의 신비를 포착한 수완으로 왜 좀더 다른 상을 표현하지 않는가. 이 그림에도 예의 그 산, 저 그림에도 예의 그 골짜기 너무 변통이 없지 않은가. 우리는 씨의 그 무게 있는 화면 속에서 어서 새 내용의 그림을 구경하고 싶다."[106]

이태준은 박승무, 노수현의 작품에 대해 나무라고, 정찬영의 〈모란〉을 비롯한 세 작품에 대해 개성 없는 도안, 김경원의 〈만추〉에 대해 생명 없는 장식이라고 꾸짖었다. 또 이영일과

김은호의 작품에 대해 일본색 문제를 들추었다. 이영일의 작품
에 대해서는, 어디서 배웠든 '그대로 먹었다 뱉어 놓지 말고
그것을 육화해야 할 것'과 '의식 진전'을 꾀하라고 주문했다.
김은호에 대해서는, 지난날의 솜씨는 어디로 가버리고 '그냥
일본화가 되고 말았다는 것뿐'이라며 할 말을 잊은 듯 짧게 맺
고 있다.

그에 비해 이도영의 대작 병풍 〈나려기완(羅麗器玩)〉은 '민
족성'을 드러낸 것으로 높이 평가했다.

"장내의 이채이며 재래식 기명절지에 비기어 또한 이채의
작품이다. 기명이 모두 조선 것을 참고하였음이 그렇고, 절지
에 있어 현대 우리 일상생활의 것을 취하였음이 그렇다. 작자
의 고ㅇ(高ㅇ)란, 개성적 반사를 느끼기에 족하였다."[107]

그 밖에 여러 작가들에 대해서도 꼼꼼히 따졌으니 다음과
같다. '색채화가로서 일가의 지위'를 지키고 있는 이승만, '고
전적 공기의 델리케이트'를 느끼게 하는 이제창, '대상에 대한
충실성'을 보이는 정현웅, '고흐를 생각나게 하는 열정의 화
가' 장석표, '화면을 강압적으로 통제하는 민감한' 분위기를
그만두고 아카데미즘으로 후퇴한 김주경, '개성에 넘치는 고
요한 경이'의 작가 길진섭, '감각적 표현의 작가' 김응진, '사
진을 보고 그린 듯' 평범한 백남순, '질서를 잃은 듯하지만 어
떤 통제를 발휘해 조화를 이루는' 임용련, 원색이 지나친 김중
현 들이 있거니와 아무튼 서화협회전이 '공전의 대성황'을 이
루고 있다고 썼다.

1930년의 미술 註

1. 김용준, 「동미전을 개최하면서」, 『동아일보』, 1930. 4. 12-13.
2. 안석주, 「동미전과 합평회」, 『조선일보』, 1930. 4. 23-26.
3. 김용준, 「백만양화회를 만들고」, 『동아일보』, 1930. 12. 23.
4. 정하보, 「백만양화회의 조직과 선언을 보고」, 『조선일보』, 1930. 12. 26.
5. 이태준, 「제10회 서화협전을 보고」, 『동아일보』, 1930. 10. 28-11. 5.
6. 윤희순, 「협전을 보고」, 『매일신보』, 1930. 10. 21-28.
7. 안석주, 「동미전과 합평회」, 『조선일보』, 1930. 4. 23-26.
8. 이태준, 「제10회 서화협전을 보고」, 『동아일보』, 1930. 10. 28-11. 5.
9. 새로 창립된 청복키노, 『조선일보』, 1930. 11. 29.
10. 제4차 공산당 사건, 『조선일보』, 1930. 11. 17.
11. 조공 4차 간부계 금일에 공판 개정, 『조선일보』, 1930. 11. 18.
12. 일사천리로 결심 – 최고에 5년 구형, 『조선일보』, 1930. 11. 23.
13. 최고 4년 6개월, 『조선일보』, 1930. 11. 29. 법적 형기는 4년 6개월이나 예심 기간 1년은 포함되지 않았으므로 김복진의 복역 기간은 1928년 8월 25일부터 1934년 2월 21일까지 만 5년 6개월이다.
14. 신고송, 「죽은 동지에게 보내는 조사 – 나의 죽마지우 이상춘 군」, 『예술운동』 창간호, 1945. 12.
15. 박영정, 「일제 강점기 재일본 조선인 연극운동 연구」, 『한국극예술연구』 제3집, 태동, 1993 참고.
16. 리재현, 『조선력대미술가편람』, 문학예술종합출판사, 1994, p.192.
17. 고유섭, 「미학의 사적 개관」, 『신흥』, 1930. 7.
18. 조용만, 『30년대의 문화예술인들』, 범양사, 1988, p.47.
19. 강서산인, 「나체 범람 – 화가의 화실과 나부」, 『삼천리』, 1930. 8.(강서산인은 M군으로만 표기했지만 숭삼봉에 화실을 둔 화가는 그 무렵 도상봉뿐이다. 그는 1931년에 양화연구소 숭삼화실까지 차려 학생들을 가르쳤다.)
20. 이과미전에 구씨 입선, 『조선일보』, 1930. 9. 5.
21. 서화협회를 이끌던 이는 초대 간사장 이도영이었다. 서화협회 창립 이전부터 마지막까지 고희동을 주도자로 내세우는 견해가 있는데 이는 잘못이다. 1922년에 제5대 회장과 마찬가지인 초대 간사장에 오른 이도영은 1933년 별세할 때까지 의연 간사장이었고 또한 열정에 넘치는 화단활동을 펼치고 있었다. 이도영은 조선미술관이 주최하는 고서화진장품전람회에도 간여했는데 1930년 10월에 다음과 같은 말을 남기고 있다. "공교히 진장품전람회와 서화협회전람회가 동일에 개최하게 되어 협회전에 책임을 가진 나로서는 촌가를 얻을 수 없었습니다. 금일, 조선미술관 주인의 간절한 부탁에 의하여, 지금 위창 오세창 선생과 같이 대개 진열을 마치었습니다."(이도영, 「고서화진장품전 – 진열제작품에 대하여」, 『동아일보』, 1930. 10. 19.)
22. 서화협회 총회, 『조선일보』, 1930. 2. 11.
23. 회원제란 어떤 단체가 전람회를 꾸밀 때 공모전이 아닌 회원 작품으로 꾸미는 제도를 뜻한다.
24. 윤희순, 「협전을 보고」, 『매일신보』, 1930. 10. 21-28.
25. 협전 소사, 『조선일보』, 1935. 10. 25.
26. 서화전람회 6인을 특선, 『동아일보』, 1930. 10. 21.
27. 윤희순, 「협전을 보고」, 『매일신보』, 1930. 10. 21-28.
28. 이태준, 「조선화단의 회고와 전망」, 『매일신보』, 1931. 1. 1-2.
29. 프롤레타리아미술전람회, 『조선일보』, 1930. 2. 28.
30. 프로미술전람회, 『조선일보』, 1930. 3. 12.
31. 최열, 『한국현대미술운동사』, 돌베개, 1991 참고.
32. 부서 변경-부내 확장-프로예맹의 신진용 – 20일 중앙위원회 결정, 『중외일보』, 1930. 4. 22.
33. 프로예맹 본부 중앙위원 결의, 『중외일보』, 1930. 4. 29.
34. 금추에 개최되는 프롤레타리아미전, 『조선일보』, 1930. 8. 2.
35. 김재철, 『조선연극사』, 민학사, 1974, pp.137-147.
36. 김용준은 1926년에 오지호, 임학선과 함께 동경미술학교 서양화과에 입학했으며 이들은 모두 1931년에 졸업했다.(임학선, 「실내가 영하 2도 진종일 화필 운반」, 『조선일보』, 1931. 1. 2 참고.)
37. 동미전 사월 십칠일부터 본사 누상에서, 『동아일보』, 1930. 3. 5.
38. 김용준, 「동미전을 개최하면서」, 『동아일보』, 1930. 4. 12-13.
39. 안석주, 「동미전과 합평회」, 『조선일보』, 1930. 4. 23-26.
40. 이태준, 「조선화단의 회고와 전망」, 『매일신보』, 1931. 1. 1-2.
41. 제2회 녹향전, 『동아일보』, 1930. 9. 30.
42. 『동아일보』, 1930. 12. 13.
43. 새 예술단체 백만회 조직, 『조선일보』, 1939. 12. 21.
44. 김용준, 「백만양화회를 만들고」, 『동아일보』, 1930. 12. 23.
45. 정하보, 「백만양화회의 조직과 선언을 보고」, 『조선일보』, 1930. 12. 26.
46. 이태준, 「조선화단의 회고와 전망」, 『매일신보』, 1931. 1. 1-2.
47. 김용준, 「화단 일 년의 회고」, 『신생』, 1931. 12.
48. 향토회 미전, 『동아일보』, 1930. 10. 17.
49. 귀중한 사재로 박물관을 확장, 『조선일보』, 1930. 8. 28.
50. 진품전람회, 『매일신보』, 1930. 2. 18; 명일 진장품전, 『매일신보』, 1930. 2. 21.
51. 고서화진장품전 금일부터 공개, 『동아일보』, 1930. 10. 18.
52. 이도영, 「고시화진장품전 – 진열제작품에 대하여」, 『동아일보』, 1930. 10. 19.
53. 고서화진장품전 제2회 신출품 오십여 점을 바꾸어 건다, 『동아일보』, 1930. 10. 20.
54. 전형필, 「수서만록(蒐書漫錄)」.(최완수, 「간송이 문화재를 수집하던 이야기」, 『간송문화』 51집, 한국민족미술연구소, 1996, pp.52-53에서 재인용.)
55. 오봉빈, 「서화골동의 수장가 – 박창훈 씨 소장품 매각을 기(機)로 –」, 『동아일보』, 1940. 5. 1.
56. 오봉빈, 「서화골동의 수장가 – 박창훈 씨 소장품 매각을 기(機)로 –」, 『동아일보』, 1940. 5. 1.
57. 향토회 미전, 『동아일보』, 1930. 10. 17.
58. 윤범모, 「향토회와 대구화단」, 『한국근대미술사학』 제4집, 청년사, 1996, pp.13-14.
59. 대구 향토미전회, 『동아일보』, 1930. 10. 21.
60. 평양 길진섭 개인미전회, 『조선일보』, 1930. 9. 10.
61. 임파 임용련 – 해농 백남순 양씨 부부전 개최, 『동아일보』, 1930. 10. 29.
62. 임파·해농 부부전 – 금 5일부터 개최, 『동아일보』, 1930. 11. 6.
63. 임파·해농 양씨 부부전 개최, 『동아일보』, 1930. 10. 29.
64. 이종우, 「임파 씨 부처전」, 『동아일보』, 1930. 11. 8.

65. 이광수, 「임용련 · 백남순 씨 부처전 소인 인상기」, 『동아일보』, 1930. 11. 8.

66. 이태준, 「조선화단의 회고와 전망」, 『매일신보』, 1931. 1. 1-2.

67. 부부 모두 예술가인 가정 – 백남순 여사와 화가 임백파 씨, 『삼천리』, 1931. 1.

68. 프로미술전람 – 수원에 개최, 『조선일보』, 1930. 3. 12.

69. 프로미전 성황 예기, 『조선일보』, 1930. 3. 23.

70. 프로예술전람, 『조선일보』, 1930. 4. 1.

71. 박영희, 「1930년 조선프로예술운동」, 『조선지광』, 1931. 1.

72. 금추에 개최되는 프롤레타리아미전, 『조선일보』, 1930. 8. 2.

73. 리재현, 『조선력대미술가편람』, 문학예술종합출판사, 1994, pp.192-193.

74. 동미전 개막, 『조선일보』, 1930. 4. 18.

75. 동미전, 『동아일보』, 1930. 3. 5.

76. 안석주, 「동미전과 합평회」, 『조선일보』, 1930. 4. 23-26.

77. 안석주, 「동미전과 합평회」, 『조선일보』, 1930. 4. 23-26.

78. 이태준, 「조선화단의 회고와 전망」, 『매일신보』, 1931. 1. 1-2.

79. 금년 미전의 출품은 엄정 공평히 심사, 『매일신보』, 1930. 3. 5.

80. 금년 미전의 출품은 엄정 공평히 심사, 『매일신보』, 1930. 3. 5.

81. 오는 18일에 제9회 조선미전, 『조선일보』, 1930. 5. 12.

82. 금년의 특색은 신진의 배출, 『조선일보』, 1930. 5. 16.

83. 금화산인, 「미전 인상」, 『매일신보』, 1930. 5. 20-25.

84. 금화산인, 「미전 인상」, 『매일신보』, 1930. 5. 20-25.

85. 미술가의 등용문인 선전의 심사결과, 『매일신보』, 1930. 5. 16.

86. 대구의 젊은 미술가, 『동아일보』, 1930. 5. 17.

87. 선전 작품, 『조선일보』, 1930. 5. 19-6. 4.

88. 심사를 마치고 – 각 심사원의 감상, 『매일신보』, 1930. 5. 16.

89. 김주경, 「제9회 조선미전」, 『별건곤』, 1930. 7.

90. 김주경, 「제9회 조선미전」, 『별건곤』, 1930. 7.

91. 금화산인, 「미전 인상」, 『매일신보』, 1930. 5. 20-25.

92. 금화산인, 「미전 인상」, 『매일신보』, 1930. 5. 20-25.

93. 서화전람회 6인을 특선, 『동아일보』, 1930. 10. 21.

94. 고희동, 「서화협회 제10회 전람회를 앞두고」, 『동아일보』, 1930. 10. 9-11.

95. 금년으로 10주년 – 서화전 개최, 『동아일보』, 1930. 10. 19.

96. 서협전람회 6인을 특선, 『동아일보』, 1930. 10. 21.

97. 윤희순, 「협전을 보고」, 『매일신보』, 1930. 10. 21-28.

98. 이태준, 「조선화단의 회고와 전망」, 『매일신보』, 1931. 1. 1-2.

99. 이태준, 「제10회 서화협전을 보고」, 『동아일보』, 1930. 10. 28-11. 5.

100. 조선서화계 권위, 『조선일보』, 1930. 10. 19.

101. 서화협회의 꾸준한 노력, 『동아일보』, 1930. 10. 17.

102. 윤희순, 「협전을 보고」, 『매일신보』, 1930. 10. 21-28.

103. 이태준, 「제10회 서화협전을 보고」, 『동아일보』, 1930. 10. 28-11. 5. 유채수채화가 늘어서 협전이 승리했다는 뜻이 아니라 조선미전에 주눅들지 않는 신진들의 기세가 당당함을 서화협회전에서 볼 수 있기 때문이란 뜻이다.

104. 이태준, 「제10회 서화협전을 보고」, 『동아일보』, 1930. 10. 28-11. 5.

105. 윤희순, 「협전을 보고」, 『매일신보』, 1930. 10. 21-28.

106. 이태준, 「제10회 서화협전을 보고」, 『동아일보』, 1930. 10. 28-11. 5.

107. 이태준, 「제10회 서화협전을 보고」, 『동아일보』, 1930. 10. 28-11. 5.

1931년의 미술

이론활동

비평가론 김용준은 '화가와 화론가가 근본적으로 다른데' 조선에서는 화가가 미술비평을 도맡는다면서 화가의 비평이란 기껏 '기술비평에 제한되는 것'이라고 썼다.[1] 김용준은 또 다른 글에서 비평활동을 살피면서 동미전에 대한 홍득순, 녹향전에 대한 유진오와 김용준, 조선미전에 대한 김종태, 김주경, 협전에 대한 고유섭, 김용준의 비평이 있음을 가리킨 다음 비평에 대해 다음처럼 썼다.

"비평 내용은 대부분이 작품평이었고 혹 어떤 기관의 불원만한 심사태도를 비난한다거나, 너무 곡마장적인 것을 비웃는다거나, 동인끼리의 분열 충돌을 충고한다거나, 쇠잔해 가는 화단을 서러워한다거나 한 등 범위의 것으로 별로히 새로운 이론을 제창한 평론도 없었고 그다지 주목하기에 값있을 만한 것이 없었으므로…"[2]

이러한 김용준의 비평활동 개관은 조선화단을 '외국물 모방시대, 번역시대'로 이해하고 있는 눈길로 보아 자연스러운 것이었다. 그럼에도 김용준은 조선화단에 '너무나 사상가연 예술가연하고 예술가 사상가연하던 당착된 이론의 파지자(把持者)가 많은 현상'을 보이고 있다고 썼는데 이같은 꼬집음은 앞뒤가 다르다.

1931년에만 해도 일본에서 연 조선명화전에 관한 오봉빈의 글이나, 윤희순이 발표한 「일본미술계의 신경향」, 김일성의 「현대미학」, 그리고 정하보의 「신흥미술연구」 및 김용준 스스로 발표했던 「종교와 미술」 같은 이론활동 그리고 해를 바꿔 가며 이뤄졌던 몇 차례 논쟁 따위를 넉넉히 고려하지 않은 지나치게 낮은 평가라 하겠다. 또한 이 해에 동경 조도전대학을 졸업한 홍순혁(洪淳赫)이 일본인 아사카와 타쿠미(淺川巧)가 지은 책 『조선의 소반(小盤)』 서평을 발표하기도 했다.[3]

자주성과 모방 서화협회전에 즈음해 고유섭은 희망을 잃어버린 미술동네의 미망을 꼬집는 가운데, 나라의 운명이 어렵다고 위대한 예술이 없다는 생각은 잘못이라고 논증해 보인다. 빈곤한 시대라서 예술까지 가난할 수밖에 없다는 생각은 잘못이라는 것이다. 민족과 예술의 운명론에 대한 꾸짖음이었다. 또한 고유섭은 일본화풍에 맞서는 자주적 태도를 힘주어 강조했다.[4] 고유섭은 서화협회전에 나온 백윤문의 작품 〈추정(秋情)〉이 '갓 쓰고 왜(倭) 나무신 끄는 격'이라고 꼬집은 뒤, 서양 것이든 일본 것이든 '자주적 입장의 선택이면 상관 없다'고 주장했다. 서양 또는 일본의 미술에 대한 고유섭의 '자주적 입장의 선택'론은 보기 드물게 앞선 것이었다.

김용준은 조선화단에 '일본화풍의 유행'이 일어나고 있다면서 지금 조선화단은 '외국물 모방시대, 번역시대'라고 평가했다.[5] 김용준은 서화협회전 수묵채색화 분야를 따지면서 '남화풍의 쇠미와 일본화풍의 유행'에 대해 꾸짖었다.[6] 김용준은 고유섭과 달리, 일본화는 '겨우 남화의 편각에 불과한 것'인데 왜 '분방자재한 필법으로 혼연(渾然) 자주(自主)하는 곳에서 생명을 창조하는' 고유한 남화를 떠나느냐는 불만에 가득 차 있었던 것이다. 그러므로 사실 묘사에 치중하는 이상범의 화풍에 대해 걱정스러워 하는 한편, 김진우의 대나무 그림이야말로 '전인 미답의 화경이 조선의 한 자랑'이라고 잔뜩 추켜세웠던 것이다. 김용준은 "그 나라의 역사적 조건, 다시 말하면 그 나라의 정치적 범위와 및 그 나라의 지리적 조건(기후, 온도, 자연, 생활현상, 풍속 등)에 비추어 그 국민의 정신적 활동이 어디만큼 가능한가"[7]를 따지면서 '어떠한 시대의 예술'인가를 헤아리는 테느의 견해를 인용하고 있다. 김용준은 테느의 견해를 민족성과 시대성을 헤아리는 견해로 빨아들이고 있었던 것이다.[8]

이런 상황에, 홍득순은 서구 및 일본의 실험 경향을 박테리아라고 비아냥거리면서 '우리의 현실을 여실히 파악하여 가지고 우리의 자연과 환경을 표현하는 것' 또는 '현실을 인식하고 현실을 파악하여 투쟁을 계속하는' 단체활동을 주장했으며,[9] 고유섭은 '오늘에는 오늘의 요구가 있다'고 주장하면서 수묵채색화도 재래의 것으로는 안 된다고 못박고 '응당 시대의 요

구에 따라 변화해야 할 것'이라는 견해를 펼쳤다.[10]

홍득순은 '전통적 사상, 동양 취미, 조선 정조'를 힘주어 말했고[11] 또한 여러 논객들이 조선 풍물을 소재삼은 작품들에 대해 향토미(鄕土美),[12] 향토색(鄕土色),[13] 조선적 동양화 또는 향토예술[14] 따위 낱말로 따지고 헤아려 나갔다. 하지만 대개의 논객들이 내세운 향토성론은 일찍이 김복진이 주장해 왔고 또 올해 고유섭과 홍득순이 주장했던 만큼 시대성이나 현실성에 대한 깊은 꾸짖음과 성찰을 꾀하지 않았다. 게다가 대동아공영권 경영의 맹주로서 일제의 제국주의 문화정책이 식민지 개별 민족의 비정치성 문화 부문만의 특색을 북돋는 쪽으로 나가기 시작하는 조건과 맞물려, 오히려 시간이 흐를수록 김용준의 탐미, 신비주의 같은 관념주의 경향에 가까이 다가가고 있었다.

이같은 흐름과 관련해 올해는 김용준이 나서서 서예 및 사군자 옹호론, 나아가 찬양을 거침없이 했다. 김용준은 정신을 표현하는 서예와 사군자인 탓에 그것이 '얼마나 예술의 극치인가'라고 되물었던 것이다. 김용준은 다음처럼 썼다.

"다른 예술도 그러려니와 특히 서와 사군자에 한하여는 그 표현이 만상(萬象)의 골자를 포착하는 데 있는 것이다. 그것은 일 획 일 점이 곧 우주의 정력의 결정인 동시에 전인격의 구상적 현현(顯現)이다. 우리는 음악예술의 대상의 서술을 기대치 않고 음계와 음계의 연락으로 한 선율을 구성하고, 선율과 선율의 연락으로 한 계조를 구성하고 전계조의 통일이 우리의 희로애락의 감정을 여지없이 구사하는 것같이, 서와 사군자가 또한 하등 사물의 사실을 요치 않고 직감으로 우리의 감정을 이심전심하는 것이다. 그럼으로 그것은 음악과 같이 가장 순수한 예술의 분야를 차지할 것이다. 그러나 불행히 동방사상의 이해가 박약한 시대라 서(書)예술의 운명이 그 후계자를 가지지 못함을 탄식할 뿐이다."[15]

탐미주의 대 계급미술론의 끝 이런 가운데 홍득순은 사실주의를 외치고 나왔지만 곧바로 탐미주의자 김용준의 격렬한 비판에 부딪치고 말았다. 이것은 녹향회 및 동미회를 둘러싼 긴 논쟁의 끝이었다. 물론 그들의 미학마저 수그러든 것은 아니었다.[16]

동미회전을 주재한 홍득순은 심영섭, 김용준 들의 관념 신비주의에 대해 불만을 갖고서 제1회 동미전은 물론 일본에 유행 중인 유파들을 '도피적 경향'이라고 가리키면서, 예술지상주의를 꾸짖는 한편, '우리의 현실 파악과 우리의 자연환경을 표현'하고 '민족적 정신과 인생을 위한 예술론'을 유감없이 펼쳐나갔다.[17] 뒤이어 김주경은 프로미술론과 심영섭, 김용준의 신비주의미학을 모두 싸잡아 꾸짖었지만 스스로의 미학과

방법을 밝히지는 않았다.[18]

이에 대해 김용준은 홍득순과 김주경을 향해 주로 그들이 말하는 것과 행동으로 보여주는 것이 맞아떨어지지 않고 있는 대목을 찾아 일대 반격을 펼치면서 '아직 침묵해야 할 때'라고 주장하고 '조선의 마음, 조선의 빛'을 내세우면서 자신의 미학을 의연 다시 밝히고 있다.[19] 끝으로 안석주가 한 차례 더 나섰다. 안석주는 예술지상주의의 몰락을 주장하는 한편, 김용준 들이 주장하는 조선의 독특한 정조를 표현한 작품이 어디 있느냐고 묻고 '비참한 환경'에 빠진 대중을 위한 미술운동과 그들에게 도움 줄 만한 작품을 내놓으라고 썼다.[20]

1928년부터 이끌어온 이 논쟁은 미학 및 미술론의 대립 축과 조직의 대립 축을 따라 이뤄진 것이었다. 미학 및 미술론의 대립은 1927년 프로미술 논쟁을 통해 올라선 미학과 사상의 높이를 다시 가다듬는 시대의 값어치를 지니고 있다. 또한 조직을 중심에 둔 논쟁의 대립 구도는 식민지 조건에서 처음 나온 것으로, 집단에 대한 관심이 드세지고 있음을 알 수 있다. 소집단 시대의 예고였던 것이다. 그것은 이념 및 학연에 따른 소집단과, 이후 점차 만들어진 파벌과 깊은 관련을 맺는 것이다. 특히 이들의 향토미술론은 조선 예술지상주의의 성격을 표현하는 것이며, 뒷날 가장 위력적인 이론으로 식민지 미술가들의 정신세계에 끼친 영향이 결코 적지 않은 것이었다.

조선화단의 현단계 김용준은 12월에 이르러 1931년 화단을 되짚어 보면서[21] 여러 단체들의 활동에도 불구하고 단체를 갈라칠 만한 '특수색채'가 없다고 불만을 터뜨렸다. 김용준이 보기에 '다종다양의 화풍이 섞이는 비슷한' 모습을 보이면서 단체색(團體色)을 보이지 못하는 것은 '조선의 화단이 아직 조선예술의 창조기에 들어서지 못하고 겨우 외국작품 번역 시기에 있기 때문'이다.

조선 유채화단 경향의 하나는 '사실주의파'요, 다른 하나는 '주관주의화파'라고 헤아린 김용준은 그 모두가 '외국물 모방 시대, 번역시대의 작품'에 지나지 않는다고 평가절하했다. 일본의 경우, '그 발달이 1930년을 절정으로 하여 지금에 와서는 하다하다 못해 난센스 시대까지 생겨났을 정도'인데도 '우리만이 어린아이 걸음 배우듯 외로이 떠도는 그림자' 같다는 것이다.

더불어 윤희순도 '불과 수 명의 작가를 빼놓고는 대개가 중학생급의 화기 초보 연찬기'에 있다고 조선의 유채화 수준을 낮췄다.[22] 윤희순은 조소 분야의 퇴보를 가리키는 한편, 서예 및 사군자도 비판했는데 이런 주장은 심영섭이 서예의 현대성을 발견한 날카로움과 반대쪽에 선 것이다.

김용준, 윤희순의 조선화단 평가는 대개 전통 폐기론 및 서

구화 지상주의에 뿌리를 둔 잣대로 잰 것이다. 하지만, 그렇다고 해서 두 논객의 평가가 덧없는 것이 아니다. 조선민족의 미적 활동과 그 기능 및 구조를 뿌리채 짓밟고 앗아간 일제의 제국주의 문화정책 및 식민지 미술경영 구상에 따라 지금껏 전통 폐기, 일본추수, 서구화 지상주의 일변도였으니 당연히 그 잣대로 보자면 '어린아이 걸음마, 중학생급 연찬기, 모방과 번역시대' 일 수밖에 없었을 터이다.

하지만 잣대를 달리해 민족 자주성 넘치는 미술 구상을 세워 놓고 식민지 조선미술의 흐름을 보자면, 세기말 세기초 형식주의 전통 흐름, 관념 향토성 지향과 서구 모더니즘 지향, 리얼리즘 지향 따위가 어울려 있었다. 그같은 갈래 가지들이 모두 그토록 형편없진 않았을 것이다.[23]

미술가

화가의 삶과 모델에 대한 일반 대중들의 관심을 비추는 희곡이 올해 9월에 나왔다. 양백화(梁白華)의 「화가와 모델」[24]이란 희곡이 그것이다. 처녀모델이 처음 나체모델을 섰다가 화가와 결혼한다는 줄거리로 무대 배경을 설명한 첫 대목은 다음과 같다.

"서책, 화첩이며 나체 석고상 등이 여기저기 흩어져서 놓여 있어 일견에 양(洋)화가의 아틀리에인 줄을 알 수 있다. 실내의 사면은 두 군데가 유리창, 그 하나는 길로 향하였는데 모델을 위하여 심녹색(深綠色)의 장막과 분홍색의 두르는 병풍의 설비가 있다. 막을 열면 화가는 그림을 그릴 채비로 청색 화복(畵服)을 바꾸어 입으면서 무슨 문제가 놓여 있는 것같이 허둥허둥하는 태도로 탁상의 초인종을 누른다. 가복(家僕) 등장."[25]

윤희순의 정치성, 나혜석의 폐허　　김종태는 윤희순을 일러 '쿠르베를 연구하는 작가'라고 가리키는 가운데 윤희순의 작품 〈휴식〉을 가리켜 학생의 스트라이크를 뜻하는 작품이며, 그것을 '묵상(默想)하는 어떤 혼(魂)을 표현'한 작품이라고 밝힌다. 그런데 김종태가 보기에 '화술(畵術) 부족으로 실패'한 작품이다. 왜냐하면 '평면묘사와 입체묘사의 갈등'을 일으킨 작품인 탓이다. 나아가 김종태는 '학생 생활의 스트라이크를 사상으로 묵상하는 소년을 모델링하여, 그것을 관념적으로 묘사하려는 것은 실패요, 그것은 회화의 영역이 아니다'고 매섭게 꾸짖었다.[26]

김주경도 마찬가지로 문제의 작품 〈휴식〉에 대해 '터치의 미를 추구하는 동안, 인물의 인간성을 놓쳤다'고 짚으면서 오히려 〈꽃〉과 〈모란〉에서 감각의 예민성이 돋보인다고 썼다.

하지만 김주경은 윤희순의 작품이 무감사 출품임에도 불구하고 한구석에 몰아넣음으로써 작가에게 '조롱에 가까운 치욕'을 주고 있다고 매섭게 꾸짖었다.[27] 아마 조선미전 당국자들이 이 작품을 보고서, 소재가 광주학생운동에 나선 청년을 떠오르게 하는 작품이어서 한구석에 처박아 눈에 잘 띄지 않도록 했던 모양이다. 무감사 작품이어서 빼버릴 수 없었으며, 철거명령을 내리기도 애매했을지 모르겠다. 이같은 윤희순의 사실주의 지향은 식민지 시대 미술사에서 매우 값어치 있는 것이다.[28]

화제의 주인공 윤희순은 전환기에 처한 나혜석의 작품세계를 날카롭게 짚어냈다. 윤희순은 〈나부〉〈정원〉〈작약〉을 내놓은 나혜석에 대해 '여인화단의 선구자'라고 이름지어 주면서 여류예술가의 불행을 되살린 뒤, 그럼에도 '열정의 예술에서 이성의 예술로 전환하는 과도기의 생산'을 보여주는 작품들이라고 썼다. 윤희순은 나혜석의 그림을 볼 때 '어깨치 못할 애수의 동정'을 느끼는데 그것은 '도피, 안일, 심정(沈靜) 등의 싸늘한 공기가 저회하고' 있는 우울 탓이라고 보았다.[29]

하지만 김종태는 〈정원〉의 작가 나혜석에 대해서 '몇 년 전 걸작, 젊고도 아름답던 〈낭랑묘〉를 떠올리며 이번 작품은 '고담(枯淡)한 흑색이 주조를 이뤄 폐허를 노래'하는데, 그것을 '음사(陰祀)'라고 표현하면서 못마땅하다고 쓰고, 나아가 이 작품을 특선에 올린 일에 대해 불만을 터뜨린다. 여기서 그치지 않고 김종태는 조선미전 심사정책에 대해 여러 가지 의문을 던지면서, 이처럼 문제가 많은 터에 무리한 특선과 낙선 따위는 '작자의 불행'이라고 몰아붙인다.[30] 결국 이것은 나혜석에 대한 비난이라 하겠다. 조선 향토색을 주장하면서 작품세계 또한 향토색을 추구했던 김종태는 정치성과 시대성을 배제했고, 또한 어둡고 폐허를 노래하는 경향에 대해서도 비난했던 것인데, 이것은 향토색을 추구하는 작가들의 의식세계를 엿볼 수 있는 대목이다.

나혜석과 정찬영, 강윤화, 이옥순, 김기창　　『동아일보』는 정찬영과 나혜석에 대해 넓은 지면을 마련했다. 먼저 기자는 조선미전 수묵채색화 분야에서는 여성으로 처음 특선에 오른 정찬영을 소개하면서 결혼 1개월도 지나지 않아 시작한 작품 〈여광(麗光)〉이니 '신혼 기념 제작품'이라 불렀다. 기자는 정찬영이 지금 살고 있는 집을 떠나 얼마 뒤 종로 5정목 이영일의 집 근처로 옮기겠다는 계획을 알리면서 '씨의 이야기 소리는 은방울 소리와 같이 서늘하고 보드러웠으며 기자를 치어다보는 매력있는 그 눈은 바라보는 사람에게 넘치는 애교를 자아내게 하였다'고 그려 놓았다. 정찬영은 기자에게 다음처럼 이야기했다.

"글쎄 그 작품만치 애태운 것은 없었어요. 원체 시일이 짧았드랍니다. 갑자기 혼인을 하게 된 후 고만 출품할 시기는 가깝고 해서 화제를 택하기가 무섭게 사생과 제작하기에 얼마나 피곤을 느끼었는지 모릅니다. 사생할 동안 한 달 남어는 창경원 속 공작새 우리 앞에서 사람은 모여서고 땀도 많이 흘리었습니다. 뜻밖에 이번에 특선이 되니까, 전에 없이 맘이 긴장됩니다. 내년에 무감사가 된다니까 그 때도 꼭 특선이 되어야 하겠어요. 남들은 여자는 남자보다 더- 결혼 후 자기의 취미를 곱게 살리기 어렵다 하지만 나는 이제부터 전에 몇 갑절 그림에 정력을 기울이어 보려 할 뿐입니다. 물론 그 분(씨의 부군)도 대찬성한답니다."[31]

'조선화계에 여자로서는 누구보다도 일찍이 이름을 날린 나혜석 여사' 라고 소개한 기자는 오래 전 조선미전에서 특선을 거듭해 '나혜석의 황금시대라는 칭송' 을 받았던 고비가 있었다면서, 이번에 〈정원〉으로 특선에 올랐으므로 '오늘날의 새로운 영예는 과연 씨의 그 후의 꾸준한 분투와 노력의 결실' 이라고 추켜세웠다. 나혜석은 자신의 작품에 대해 다음처럼 해설했다.

"특선된 〈정원〉은 파리 크루니 뮤지엄 정원인데 이 건물은 2천 년 된 폐허인 크루니 궁전 속에 있는 정원으로 당대에도 유명한 건물일 뿐 아니라 지금은 박물관이 되어 있습니다. 앞에 돌문은 정원 들어가는 문이요 사이에 보이는 집들은 시가입니다. 이것을 출품할 때 특선될 자신은 다소 있었으나 급기 당선하고 보니 퍽 기쁩니다. 그러나 어찌 이것으로 만족하다 하겠습니까."[32]

강윤화(康潤嬅)는 평양권번 소속 기생으로 평양 김윤보의 제자이며 23살의 기생화가였다. 그는 조선미전 입선작품 〈매(梅)〉가 '친구의 강권에 못 이겨 십 분도 못 되는 시간에 그려서 보낸 작품'[33]이라고 밝혔다.

"변변치 못한 것이 입선되었다니 천만 의외 일입니다. 여러 손님네가 시험적으로 하나 그려 보라고 하기에 붓을 들기는 하였으나 밤낮 손님네에게 불려다니기에 한시라도 정력을 다하여 보지 못한 것인데…"[34]

또 한 사람의 여성화가 이옥순(李玉順)도 조선미전 첫 입선작가로 눈길을 끌었다. 이옥순은 일본인 카토우 쇼우린(加藤松林)에게 그림을 배운 지 1년밖에 이르지 않은 신예[35]로 입선작품 〈조춘의 채소〉는 평범한 정물화였다. 하지만 강윤화의

〈매〉는 6년의 수업을 거친 필력이 배어 있는 작품이었다.

올해 조선미전에서 김기창이 눈길을 끌었다. 남달리 김기창에 대한 언론의 관심은 대단했다. 『매일신보』는 「18세 아(啞)소년 훌륭히 입선 - 눈물겨운 그 어머니 이야기」[36]라는 제목으로 넓은 지면을 마련했으며, 『조선일보』는 얼굴 사진과 함께 「귀머거리 소년 미전에 입선」이라는 기사를 마련했다. 기자는 다음처럼 썼다.

"어렸을 때에 귀가 먹어서 불행한 날을 보내이는 금년 18살 된 소년이 김은호 씨의 문하에서 동양화를 연구하여 오던 바, 이번 미전에 출품한 바 입선이 된 김기창 군은, 불구자인 위에 집안이 넉넉치 못한 터에 그의 노력에는 누구나 감탄한다는데 군은 시내 승동보통학교 당국자의 양해를 얻어 그 학교를 마치었으며 재학 당시에는 정구선수였고 그 외에 동요도 잘 쓴다는데 누구나 이의 천분을 생각하고 후원자가 나서기를 바란다 한다."[37]

또한 『동아일보』는 김기창의 어머니 한윤명(韓潤明)의 이야기를 실었다.

"기자는 김군의 모친 되는 한윤명 씨를 찾은즉, 기쁨이 넘치는 얼굴로 기자를 맞으며 '듣지 못하는 아이가 완전한 사람들과 같이 입선되었으니 매우 기쁩니다. 아직 그림을 배운 지도 얼마 안 되고 그다지 잘 그리지도 못하였을 것인데 입선된 것은 요행인가 합니다. 부모 된 마음에는 참으로 기쁩니다마는 불구자라는 것이 한편으로 슬프기도 합니다' 하고 고개를 숙여버리고 더 말씀이 없었다."[38]

조선화가 총평　논객 이하관(김문집)은 「조선화가 총평」[39]이란 제목으로 27명의 화가들을 취재해 소개했다. 이도영은 '조선의 산 보물' 이며 안중식과 서화미술회를 세우고, 고희동과 더불어 '전람회 운동' 의 공명자였다고 썼다. 고희동은 조선 정부가 일본 문부성에 교섭해 일본 유학을 하고 돌아온 화가로, 화가 지위 상승운동 및 서화협회와 그 전람회를 이끌어 온 '고독한 분투' 를 하며 청빈하게 살아온 이라고 썼다. 허백련은 '호남의 숨어 있는 대가', 김진우는 오직 한 명인 '사군자의 대가', 김은호는 너무 유명해 노인인 줄로 알려졌을 정도인데 '인물화로서는 제일인자', 노수현 또한 '산수 대가', 이상범은 신문사 직장을 갖고 있거니와 '독자의 화경' 을 지니고 있으며, 옛 위인들을 그리는 최우석은 '화단의 고고학자' 인데 일본화가들의 역사화를 지나치게 참고하고 있음을 꼬집었다. 이영일은 '순 일본화계의 작가' 이며, 적막과 애수가 흘러 무

서운 매력이 숨은 작가요, 이종우는 프랑스 유학 뒤 신고전주의 경향을 보인 화가로서 나체 그림으로 전람회 때마다 철회 처분을 받았으며, 김주경은 꾸준히 후기 인상파 계보를 보여온 화가로 화단활약이 대단하다고 썼다. 황술조는 성격상 '열정객(熱情客)'으로 고흐와 같은 일화가 있는 화가요, 1931년 봄에 일본에서 귀국한 김용준의 작품세계는 어둡고 무거운 색, 굵고 호방스러운 선, 신비의 유혹이 흐른다고 소개하고, 화실에서 보는 작품들은 '어두침침한 화면 속에서 무덤에서 파놓은 듯한 인물들의 인상이 무서운 꿈을 꾸게 하고 가위를 눌리게 하는' 것이라고 썼다. 교편 생활에 바쁜 장발은 '조선 성화가(聖畵家)'요, '웅대한 무드'를 뿜던 이창현은 녹향회 회원, 부부화가인 도상봉, 문단에서도 명성이 있는 나혜석은 인상주의에서 벗어나 화풍이 퍽 달라졌다고 소개했고, 구본웅은 '폭포 줄기처럼 쏟아지는 부탕한 선이 요새 와서는 마티스 사실과 키스를' 하는 변화를 보이고 있으며, 이병규는 표현이 온아, 다정, 얌전, 충실, 심중, 솔직한 특색을 보이고 있고, 골동품 애호가 김창섭은 프랑스로 건너간다는 소식이 있음을 알려 주었다. 새로 녹향회에 가입한 오지호는 첫인상이 키 작고 안차고 매서운 듯한 표정을 주는데 작품은 침착하고 건실한 맛이 첫인상이라고 소개한다. 깔끔한 성격의 이승만은 신문사 삽화로 시간을 빼앗기고 있으며, 작품에 길다란 해설을 써 넣는 습관 탓에 시를 쓰면 좋겠다는 평을 듣기도 했던 심영섭은 '환상의 세계와 같이 노장의 허무경에서 화필을 놀리는' 화가인데 근래 딸을 얻었다고 하며, 이제창은 말이 많은 편이고, 심영섭과 더불어 녹향회를 탈퇴한 장석표는 '열정가'로 즉흥에 다작의 화가라고 소개했다. 부부화가인 임응련은 질서와 정확을, 백남순은 남성스러우며 향락성을 보이는 붓놀림이 돋보인다고 썼다.

『**매**일신보』 화가 탐방 　 『매일신보』는 「선전을 앞두고」란 제목으로 작가들의 화실을 찾은 결과를 보도했다. 기자는 연재를 앞둔 글에서 '그들은 어떠한 빛과 어떠한 선으로 금년의 우리 화단을 빛내려는지' 알아보겠다고 밝혔다. 기자는 맨 처음 김종태 화실을 찾았다.[40]

기자는 세 번 출품에 모두 특선을 한 김종태를 '경쾌하고 참신한 화풍으로 우리 서양화단에 이채를 보이는 청년화가'라고 썼다. 김종태는 일본에 다녀와서 잘 곳을 얻어 화실로 쓰고 있었는데 연두색 저고리에 붉은 치마, 가죽신을 신고 통의자에 앉은 스물 남짓 젊은 부인을 모델로 세우고 그 옆에 만개한 홍도꽃 꽂힌 화병을 둔 채 기자를 맞이했다.

"그 사이 모델이 없어서 꽤 곤경을 치르다가 마침 저 분이(저 편에 서 있는 부인을 보면서) 자진하여 모델이 되어 주셔

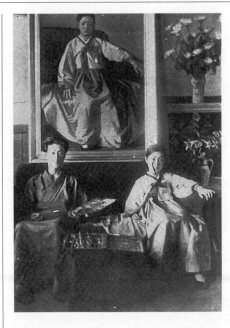

한복차림의 모델과 일본 옷 차림의 김종태. 요절한 김종태는 경쾌하고 참신한 화풍을 가졌으며, 평범한 □제로 향토닝을 추구하려 했던 화가였다.

서 그 후의로 지금 이것을 그리게 되었습니다. 감상이라고는 별로 없습니다. 기발한 제재로써 기발한 것을 그리는 것보다 평범한—우리가 항용 보고 듣는, 그러한 평범한 것을 제재로써 그 속에 서려 있는 향토성을 나타내어 보고 싶습니다. 말하자면 겉으로 흐르는 그 빛보다도 그 속에 숨어 있는 저류를 길어 보고 싶습니다. 하지만 어디 모든 것이 뜻대로 되어야지요…"[41]

기자는 다음날 이영일을 찾아갔다. 기자는 이영일의 작품에 대해 '애연한 속에 아름다운 색채와 무르녹은 향토 냄새를 흘리어, 보는 사람으로 하여금 향긋하고 정다운 봄동산에 선 듯한 느낌을 가지게끔 한다'고 썼다. 이영일은 올해엔 조선미전에 응모치 않을 생각이었는데 스승 이케가미 슈우호(池上秀畝)가 심사위원으로 오는데 내지 않는다면 죄송스러워 제작에 착수했다면서 '그림만 그려서는 밥을 먹을 수 없는 것이 우리 조선의 형편이므로 청량리 농장에 나가서 농사를 짓습니다. 농사를 지어서 먹을 길을 장만하면서 그림에 전력을 넣으려고 합니다'고 말해 기자의 마음을 아프게 했는데, 기자는 이영일이 흙냄새에 친하므로 그의 예술이 향토적 색채를 더욱 농후히 띨 것이니 그 농사는 창고만을 채움이 아니요, 예술을 위하여 오히려 유리한 길일는지도 모르겠다고 멋진 뜻풀이를 해놓는다.

기자가 찾았을 때 이영일의 제자 정찬영도 함께 조선미전에 내기 위한 작품을 하고 있는 모습을 본 기자는 농장에서 얻은 충동의 산물로 〈가을 매〉를 그리고 있다는 이영일의 작품에 대해 다음과 같이 썼다.

"커다란 늙은 갈나무에 활기가 넘치는 매가 옆을 돌아보고 앉은 것이 씨의 이번 그림의 제재이다. 그가 일하는 청량리의 농장은 바람이 심하여 나뭇잎이 모두 한쪽으로 쏠리었다. 거기서 충동을 받아 이번 작품을 제작하게 되었다."[42]

기자는 따로 지면을 마련해 정찬영을 네번째로 다루었는데 스승 이영일의 이야기를 듣고 썼다. 이영일은 자신이 작품 제목을 붙여 주고 있음을 보여주고 정찬영이 열심이라고 칭찬하면서 그가 '한평생 그림에 몸을 바치려고 한다'고 추켜세웠다. 기자는 정찬영을 두고 '괴롬이 많은 우리 화단에서 더욱 이중 삼중으로 괴롬이 많은 여자의 몸으로 오로지 그 길을 향하여 나아가려는 씨의 예술은 반드시 우리의 기대를 헛되이 하지 않으리라'고 본다고 말하면서 글을 맺었다.[43] 세번째는 윤희순이었다. 그는 여전히 주교보통학교 교사였고 숙직실이 그의 화실이었다. 기자는 '씨의 그림은 진실한 것이 그의 특색으로 그의 그림을 대하면 표리가 없는 순결하고 참된 느낌을 받게 된다'고 썼다. 윤희순은 기자에게 다음과 같이 말했다.

"감상이라고는 별로 없습니다. 항상 그리고 싶어서 그리기는 하지만 마음대로 되지 않습니다. 보시는 바와 같이 이 모양으로 틈틈이 그리게 되고 여유있는 생활을 못하게 되니 늘 절박합니다. 많이 보고 많이 그리고 많이 생각해야 될 터인데 어디 그렇게 되어야지요! 금년에는 두 점을 낼까 합니다. 저 아래 놓인 꽃 그린 것과 위에 놓은 인물인데 어찌 될는지 그야 지금 알 수 있습니까?"[44]

다섯번째는 이승만이었다. 기자는 이승만이 유채화단에서 뿐만 아니라 신문소설 삽화에서도 중요한 자리를 차지하고 있다고 썼다. 이승만은 '쫄들리는 생활의 부대낌을 받는 가운데 작품 제작에 피로한 신경을 써서 쉴 때가 없다'고 털어놓으며 다음처럼 말했다.

"일 년에 한두 번 붓을 들게 되니 늘 서투르기만 합니다. 낮이면 숫제 살아갈 일에 여념이 없이 지내다가도 이렇게 어쩌다 여시(餘時)에 붓을 들어 보니 마음대로 되겠습니까. 그리는 것도 그리는 것이지만 남의 작품을 많이 보아야 할 터인데 여기서야 늘 우물 속의 개구리지 좋은 그림을 어디 볼 수가 있어야지요. 일전에 어떤 분을 우연히 만나서 그가 구하여 둔 서양 명화를 많이 보았는데 지금까지도 그것은 유쾌한 일이었습니다. 그리고 그런 그림을 보면 충동도 받게 됩니다. 우리의 생활이 늘 이 모양으로 계속된다면 우리의 그림도 이에서 더 진전을 바라기가 어려우리라고 믿습니다."[45]

여섯번째는 이상범이었다. 기자는 이상범을 '누구나 모르는 이가 없는 바와 같이 그는 조선 근대의 명화 안심전 문하의 수재로서 우리 화단에 명성같이 나타난 이래 그의 예술은 날을 쌓아 빛나고 있다'고 내력을 밝힌 뒤, 그의 '화풍은 중국 고대의 남화에 현대적 색채와 O실을 조화한 것이 특색으로서 소삽한 가운데 애연한 정서를 자아내는 것은, 작품을 보는 이로 하여금 자기 자신을 잊어버리고 그림에 끌려 작자의 정서에 조화되는 것 같은 느낌을 받게 한다'고 극찬한다. 조선미전 응모작 〈촌로(村路)〉는 '전경이 푸른 보리밭이고 뒤로는 늦은 봄 산을 등진 농촌'을 그린 대작이었다. 작가는 기자에게 매일 신문사로 출퇴근하다 보니 시간이 제대로 없어 이 그림도 밤에 그린 것이라고 털어놓았다.[46]

잡지 『신생』은 이상범을 취재했다. 기자가 묻자 이상범은 어떤 병에 걸려 자신이 다섯 살 때부터 다섯 해를 알 수 없는 기억상실의 시기를 거쳤다고 밝히고, 열 살이 넘어 공주에서 서울로 이사와 비로소 그림 취미를 세웠다고 돌이켰다.

이상범은 자신이 서울에 올라온 뒤 청년학관에 다니며 공부하다 그만두고 서화미술원에 홀로 찾아가 안중식에게 그림을 배우기 시작했는데 아예 안중식의 집에서 노수현과 함께 먹고 자며 배웠고, 자신의 호 청전(靑田)은 안중식이 오세창과 상의해 지어 준 것이라고 했다. 또 이상범은 1916년께 신문관(新文館) 주최 백일장에 작품을 내 입선한 적이 있다는 사실도 밝혔다. 그런데 이 때 이상범도 이른바 식민미술사관의 영향을 짙게 받고 있음을 알려 주는 다음과 같은 말을 했다.

"조선의 미술이란 것이 삼국의 성대(聖代)로부터 장장(長長)한 역사를 가진 것이나 근래에 있어서는 사회적 교육적으로 전수하지 못하여 왔다 하여도 일미(溢美)한 말이 아닐 것입니다. 모든 문화에 있어 잠자는 시대, 함정에 떨어진 시대라고 볼 수 있는 십칠팔 년 전 그 때야말로 길을 인도하는 기관이 없었고…"[47]

미술가

허형(許瀅)은 허련의 넷째아들이며 허건(許健)의 아버지였다. 허형은 허백련과 정규원(丁奎原)을 길러낸 이로 전남 여러 지역을 떠돌던 화가였다.

해외활동

일찍이 1927년에 언론을 통해 눈길을 끌었던 박영섭이 미국에서 업무 때문에 귀국을 했다. 『동아일보』는 박영섭이 필라

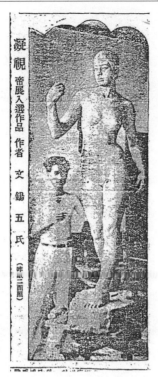

凝視

帝展入選作品

作者

文錫五氏

(林三面?)

제국미술전람회에 입선한
작품〈응시〉와 작가
문석오.(『동아일보』
1931. 10. 14.)
문석오의 부상은 김복진의
투옥으로 침체에 빠진
조소 예술동네를 살찌우는
것이었다.

델피아 '찌맨타운'에 있는 미국 국립미술관 스케치과 주임으로 재직하고 있다고 소개하면서 5월 21일, 고국을 찾아왔다고 알렸다. 11년 만에 고국을 찾은 박영섭은 약 두 달 동안 역사 깊은 조선의 풍물을 감상하며 고적을 순례했는데, 미국에 조선의 고대미술과 현대 풍물을 소개 편찬하는 데 필요한 자료를 수집하기 위해 잠시 귀국한 것이었다. 박영섭은 기자에게 다음처럼 말했다.

"이번 나의 길은 11년 만의 고국이건만 잠간 다녀갈 길이매 이른바 꿈길 같습니다. 이번 나의 공무 여행은 조선의 미술을 미국에 널리 소개하고자 국립도서관의 출장의 명을 받아 왔습니다. 때마침 조선에 미술전람회가 열리는 때이니까 한 곳에서 고국 여러 선배의 정수 짜낸 미술작품을 보게 된 것이 퍽 다행한 일이외다. 짧은 동안에 우리 선조의 정력을 다한 고대미술을 골고루 보겠습니까마는 개성을 비롯하여 평양의 낙랑 고적과 경주를 주로 시찰하렵니다."[48]

『동아일보』는 박영섭의 약력을 좀더 상세히 소개하고 있다. 박영섭은 33살인데 천연동 111-1에 여든의 할머니가 계셨으며, 1915년에 배재학당을 졸업하고 그 뒤 인천에서 교원 생활을 했으며, 1920년에 미국에 건너갔다. 박영섭은 뉴쭈(뉴욕?)시 주립미술공업학교에 입학해 1924년에 졸업했으며 1년 동안 필라델피아 미술연구회에서 연구한 뒤 1925년부터 국립미

술관에 취직해 오늘에 이르렀다. 박영섭은 미국 펜실베이니아 주 '마텐스뻑' 장로교회 목사 박준섭의 아우로, 7월 하순께 미국으로 돌아가는 길에 캘리포니아에서 '써든대학'을 졸업하고 뉴욕에서 음악을 전공하는 미국 출생의 임마주리와 결혼할 계획을 갖고 있었다.[49]

나혜석이 유화 분야에서, 문석오가 조소 분야에서 제국미술전람회 입선을 해 화제로 떠올랐다. 『동아일보』는 "지난 9일, 11일 양일로써 감별을 마치게 된 동경 금번 제국미술전람회 입선 중에는 조선 남녀의 작품이 한 이채를 띠고 있다. 그 중에도 제일 조각부에는 문석오(文錫五) 군의 〈응시(凝視)〉와 제2양화부에는 나혜석 여사의 양화 1점이 입선된 것"[50]이라고 알렸다.

『조선일보』는 문석오의 제국미술전람회 입선 소식을 다루면서 문석오는 평양 관후리(館後里) 80번지가 본적인 당년 28세의 동경미술학교 5학년 학생이라고 밝히고 다음처럼 그의 말을 소개했다.

"금년이 두번째의 출품으로 금년도 낙망하였습니다. 작품은 여자의 육체의 선의 미를 표현시키기에 노력하였던 것으로 사실적의 그것이었습니다."[51]

일찍이 제전(帝展)에 두 차례 입선했던 김복진이 활동을 중지당한 조건에서 김복진의 동경미술학교 조각과 후배 문석오가 입선을 했으므로 눈길을 끌기에 넉넉했는데, 『동아일보』는 두 차례에 걸쳐 작가와 입선작품 나체 전신상 〈응시〉의 사진 도판을 내보내는 열성을 보였다.[52]

올해 동경미술학교 서양화과 졸업을 앞둔 김용준은 졸업작품 때문에 사건을 겪어야 했다. 일제경찰은 그의 작품에 나타난 사상을 문제삼아 그것을 압수해 버렸다. '달리는 기차가 전복되는 것'을 그린 작품인데 일제경찰은 이것이 '자본주의사회의 부패상과 멸망상을 보여주었다'고 헤아렸던 것이다.[53]

동경의 프로미술 활동 일본프로예맹(NAPF)은 1931년 6월, 제3차 작가동맹대회에서 공장과 농촌에서 문화 서클 조직 및 노동자들의 일상 문화활동 지도, 그 활동을 노동조합 활동과 결합시키는 일을 당면 중요임무로 결정했다. 또한 일본프로예맹의 지도자 쿠라하라 코레토(藏原惟人)가 예술 중심에서 보다 폭넓은 문화 중심으로 운동을 펼쳐야 한다고 주장함에 따라 프롤레타리아과학연구소, 신흥교육연구소, 일본프롤레타리아에스페란니스트동맹이 만들어졌다. 그 결과 1931년 11월, 일본프롤레타리아문화연맹(KOPF)이 탄생했다. 일본프로예맹은 해소 선언과 함께 역사 속으로 사라졌다. 일본프롤레타리아문

화연맹은 1932년 3월부터 대탄압과 숱한 전향자의 속출로 말미암아 조직의 혼란과 약화를 맛보았고, 1934년 2월 22일에는 대회를 열어 해체성명을 발표함으로써 역사 속으로 사라졌다.

이런 가운데 일찍이 1927년 10월에 조선프로예맹 동경지부를 조직해 활동하던 재일본 조선인 프로예술 활동가들은 1929년 5월에 합법 출판사 무산자사(無産者社)를 설립하고, 11월에는 지부를 해산하고 무산자사를 통해 활동을 펼쳤다. 무산자사는 비합법 지하출판물을 제작해 조선으로 보내는 식의 활동을 펼쳤지만 1931년에 접어들어 시작된 탄압으로 활동 부진에 다다르자 1931년 11월에 다시 연구단체인 동지사(同志社)를 조직했다. 동지사는 마르크스주의 예술이론을 기초삼은 연구단체임을 내세웠다. 동지사 조직부 부원이었던 박석정(朴石丁)은 본적이 충남으로 1910년에 태어나 보통학교를 졸업하고 공립농잠(農蠶)학교를 중퇴했다. 박석정은 1926년 1월에 일본으로 건너가 1931년 무렵부터 일본프롤레타리아문화연맹 활동을 시작했다. 또 한 명의 재일 프로 미술활동가 윤상열(尹相烈)은 1931년 6월에 조선프로예맹 동경지부 연극활동가들과 함께 동경조선프롤레타리아연구회를 만들고 몇 차례 공연을 했으며, 10월에는 동경조선어극단으로 바꾼 다음, 11월에는 동지사에 참가했는데[54] 이 때 무대미술을 담당했던 듯하다. 1905년 무렵 태어난 윤상열은 일찍이 1922년, 김복진, 원우전, 안석주 들과 더불어 토월회 회원으로 활동했던 화가였다.[55]

단체 및 교육

프로예맹 미술부 1930년 여름 무렵, 임화는 프로예맹의 실질적 지도자로 나섰다.[56] 임화는 프로예맹의 정치운동 강화와 예술가중심 조직개편의 흐름, 다시 말해 제2차 방향전환을 주도해 나갔다. 임화는 1931년 2월부터 일제가 시작한 프로예맹 대검거 와중인 3월, 프로예맹 중앙위원회 확대회의에서 조직 재개편을 확정하고자 했다. 그러나 경찰의 금지령으로 말미암아 모든 회의를 열 수 없어 이 개편안을 끝내 통과시키지 못했

임화. 문학평론가인 그는
투옥당한 김복진의 뒤를 이어
프로예맹의 지도자로 나섰으며
미술부 부원이기도 했다.

다. 개편안에 따르면, 각 예술 종류별 동맹을 건설해 그것을 조선프롤레타리아예술단체협의회로 꾸미는 것이었다. 그 개편안 가운데 미술동맹안은 다음과 같다.

조선프롤레타리아미술동맹(안)
책임자 : 강호, 맹원: 임화, 정하보, 이갑기, 안석주
조선프롤레타리아예술단체협의회(안)
작가동맹 대표 : 이기영(李箕永), 박영희(朴英熙)
극장동맹 대표 : 안막(安漠), 김기진(金基鎭)
영화동맹 대표 : 윤기정(尹基鼎), 한설야(韓雪野)
미술동맹 대표 : 임화, 강호
서기국 서기장 : 윤기정
서기 : 임화[57]

이같은 조직 구상은 "각 부의 활동은 이전에 비해 상대적으로 훨씬 큰 자율성 속에서 활동"[58]할 것을 목표로 삼았음을 보여주고 있으며, 통과 절차를 밟지 못했지만 '실질적 조직'이었을 것이다.[59] 이같은 조직력을 바탕삼아 올해도 프로예맹 미술부는 제2회 프로미전을 추진했다.

하지만 일제는 책임자를 소환해 이유 없이 이 전람회를 불허했다. 미술동네 안으로는 탐미주의가 솟구치고, 밖으로는 이처럼 경찰력에 막힘에 따라 프로미술은 미술동네 한쪽을 차지할 가능성이 사라졌다. 여전히 가두와 공장만이 그들의 활동무대일 수밖에 없다. 물론 미술동네 한쪽을 차지하는 게 이들의 목표가 아니었다. 이를테면 지난해, 제1회 프로미전 요강[60]을 보면, '미술적 가치보다는 프롤레타리아의 아지, 프로'에 더욱 무게를 주고 있을 정도였다.

프로예맹 개성지부는 1930년 12월에 기관지 『군기(群旗)』를 발행했다. 이들은 정치 조직화를 주장하는 가운데, 프로예맹 중앙의 지도방침을 비판하면서 1931년 프로예맹쇄신동맹을 조직했고, 박영희, 김기진은 이들의 제명을 주장했다.[61] 이는 프로예맹 안쪽에 금이 가는 모습을 엿보게 하는 사건이었다. 하지만 그보다는 1931년 2월부터 8월까지 모두 70명이 검거 당함에 따라 프로예맹은 매우 심각한 타격을 입을 수밖에 없었다. 합법운동의 한계를 느낀 미술부 맹원 이갑기는 공공연히 프로예맹 해체론을 주장하기 시작했으며, 몇몇은 새로운 형태의 프로예술운동을 주장하기 시작했다. 새로 자라난 프로미술가들은 프로예맹 안이 아닌 밖에서 다른 형태의 프로미술운동을 구상했다.

극단 미술부 지난해의 대구 가두극장에 이어 여러 곳에서 극단이 만들어졌다. 이러한 현상은 "조선프롤레타리아연극운

동을 전국적으로 통일 규합"62하려는 방침과 맞물린 것이다. 1931년 3월, 개성 대중극장이 『대중극장』이라는 연극잡지를 발간할 계획까지 세우며 출범했다. 여기에 송민(宋民)이 장치부원으로 참가했으며, 해주에서도 봄에 해주연극공장이 출범했는데 박원균(朴元均)이 참가했고, 가을의 이동식소형극장에는 추적양(秋赤陽), 김미남(金美男)이 장치부원으로 참가했다.63 이 무렵, 전미력(全美力)은 '신흥미술동맹'을 구상했으며 다음해 추적양과 함께 실천에 옮겼다.64

녹향회, 동미회　　장익과 장석표, 심영섭이 녹향회를 빠져나감에 따라 녹향회엔 김주경, 박광진, 이창현만 남았는데, 김주경의 노력으로 1930년 9월에 오지호가 새로 들어와 네 명으로 늘었다. 김주경은 심영섭이 떠나자 심영섭이 창립 때 발표했던 선언문 '아세아수의 미술론'에 대해 녹향회의 이념과 미술이론이 아님을 선언했다.65 대신 그들은 녹향회야말로 미술문화의 토대를 닦는 계몽주의 미술운동 단체임을 밝혔다.66

녹향회는 총회를 열어 녹향상과 양화장려상을 새로 만들고 녹향상은 2명, 양화장려상은 약간인에게 수여하기로 결정했다. 이에 따라 녹향회는, 무감사 출품작가는 해당 연도에만 출품을 허락하고, 녹향상 수상자는 무기한 출품을 허락하며, 양화장려상 수상자에게는 다음해까지만 출품을 허락키로 했다.67

한편 녹향회 회원들 가운데 이창현만 빼고 동미회전에 나란히 작품을 내지 않았다. 이에 대해 동미회의 주도자인 김용준은 '대립적 태도'라고 규정한 다음, 서화협회전람회와 녹향회 공모전에서 나란히 심사위원을 하고 있는 김주경과 나머지 회원들도 녹향회에서 공모전 심사위원을 한다는 사실을 가리키면서 다음처럼 비꼬았다.

"전람회란 결코 이해득실을 꾀하여 피차에 살육을 행하는 투쟁장이 아니다. 동창회전람회에의 출품이 그네의 심사원으로서의 권위나 명예를 훼손시키지 않는 데야 이러한 태도를 안 취한들 어떠하리."68

이 때 눈길을 모은 일은 언론의 치우친 보도형태였는데, 그 문제는 공식적으로 논의대상에 올랐다. 동미회전람회를 후원하는 『동아일보』는 1월부터 4월까지 비평과 작품도판 및 전시광경을 포함해 18회나 지면을 내주었다. 녹향회를 후원하는 『조선일보』도 11회를 관련 지면으로 채웠다. 이런 상황에 마주한 김용준은 다음처럼 호되게 썼다.

"동아일보사와 조선일보사는 금번에 양 전람회의 같은 후원자로서, 동아 독자는 녹향전의 존재를 모르고, 조선 독자는 동미전의 존재를 모르리만큼 그들의 선전과 소개는 편협하였으니, 적어도 조선을 대표하는 양대 신문의 인격으로 앉아서, 이처럼 아량이 적다는 것은 그들의 심사 숙고할 문제라 하겠다. 신문사 상호간의 경쟁과 질투는 불가피한 사실이라 하더라도, 어느 정도까지는 공정을 잃지 않는 것이 오히려 그들에게 이점이 돌아가는 것이다."69

서화연구회, 숭삼화실　　미술동네의 교육사업은 지지부진을 면치 못했다. 그런 가운데 화단의 전면에서 뒤로 물러나 있던 김규진이 서화연구회를 새로 단장해 김은호와 힘을 모아 학생들을 모집했다. 『동아일보』는 이를 두고 '김해강 서화연구회 부흥'이라고 추켜세웠다. 서화연구회 장소는 수송동 김규진의 자택이었으며 서화는 물론 부속으로 한어(漢語)도 교육키로 하고70 학생을 모집했다. 교사는 김규진과 김은호 그리고 유창환이었다.71 한편 도상봉은 자신이 살고 있던 숭삼동(崇三洞)에 숭삼화실이란 이름의 유채화 교실을 마련하고 학생들을 모아 나갔다. 도상봉은 서울 숭3동 89번지 건물에 사재를 털어 건물을 마련했다. 정식 명칭은 양화연구소 숭삼화실이다.72

미술관, 박물관

총독부는 조선미전이 끝난 뒤 그 자리에 조선고대명화전을 열었다.73 이 전시회의 속을 알 길이 없지만 1931년 3월 22일부터 4월 4일까지 동경 상야공원에 있는 동경부미술관에서 연 조선미술관의 조선명화전람회에 내걸었던 작품 가운데 일부를 조선으로 가져온 작품들로 채운 전시회였다.

동경의 조선명화전람회는 조선미술관 주인 오봉빈이 1930년 9월에 동아일보사 건물에서 연 조선고서화진장품전을 계기삼아 마련한 전시회이다. 이 때 일본인 미술사학자 세키노 타다시(關野貞)가 오봉빈의 제의를 받아 일본측과 협의 끝에 동경 국민미술협회를 주최자로 내세우고, 조선에서는 이왕가박물관, 총독부박물관, 조선미술관 들을 내세워 만든 조선위원회가 후원 자격을 갖춰 이뤄졌다. 조선위원회는 왕이 총재를 맡고, 조선인과 일본인 30명이 위원으로 참가해 만들었다.74

1931년 1월 16일 오후, 총독부 도서관에서 창덕궁, 총독부미술관 관계자들이 조선고화전 개최를 놓고 간담회를 가졌다. 이 자리에서 이왕가박물관과 총독부박물관의 소장품 전부와, 조선, 일본의 민간인 소장작품을 모두 수집해 3월 하순에 동경 상야미술관에서 조선고화전람회를 열기로 결정했다.75 이 전람회에는 모두 400여 점이 나왔고 또 두터운 도록도 만들었다. 이러한 사실을 떠올려 보면, 이 사업에 총독부가 깊숙이 관여하고 있음을 알 수 있다. 따라서 총독부가 조선미전이 끝난 장

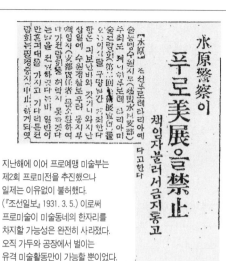

[水原] 조선무로레타리아예 다고한다

水原警察이
푸로美展을禁止
책임자불너서금지통고

지난해에 이어 프로예맹 미술부는 제2회 프로미전을 추진했으나 일제는 이유없이 불허했다. (『조선일보』 1931. 3. 5.) 이로써 프로미술이 미술동네의 한자리를 차지할 가능성은 완전히 사라졌다. 오직 가두와 공장에서 벌이는 유격 미술활동만이 가능할 뿐이었다.

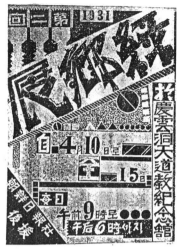

제2회 녹향회전 벽보 세 명의 회원을 동미회 쪽에 빼앗긴 녹향회는 창립선언의 이념 지향성 짙은 미술론을 폐기하고 계몽주의 미술단체라는 점을 뚜렷이 밝혔다.

소에 그 전람회를 개최하는 일은 매우 손쉬웠을 것이다. 전람회 일로 일본에 건너간 오봉빈은 일본인이 갖고 있던 안견의 〈몽유도원도〉를 보고 다음처럼 썼다.

"〈몽유도원도〉는 참 위대한 걸작입니다. …조선에 있어서 무이(無二)의 국보입니다. 금번 명화전의 최고 호평입니다. 가격은 3만 엔 가량이랍니다. 내 전재산을 경주하여서라도 이것을 내 손에 넣었으면 하고 침만 삼키고 있습니다. …나는 이것을 수십차나 보면서… 이것만은 꼭 내 손에, 아니 조선사람 손에 넣었으면 합니다. …이것은 무슨 방법으로라도 도로 회수하여야겠습니다."[76]

전람회

이경배(李慶培)와 조동욱(趙東旭)[77]이 7월에 공주, 10월에 이천에서 사군자전람회를 열었으며, 9월에 박종협(朴鍾協) 서화전이 해주에서, 그리고 8월에 북청, 10월에 성주와 함안에서 집단전람회가 있었고, 11월에는 공주에서 송병돈(宋秉敦)과 신범이(申範伊)가 주도하는 공주화회전람회가 열렸다. 11월 3일부터 6일까지 경성일보사 내청각에서 일본창작화협회전람회가 열렸다.[78]

청도회전, 향토회전 삭성회 이후 평양 미술동네가 이렇다 할 활력을 보이지 못하고 있는 가운데 삭성미술연구소를 홀로 지키고 있던 권명덕이 나서서 청도회(靑都會)를 꾸렸다. 권명덕은 평양의 젊은 미술가들을 모두 끌어모아 평양상품진열관을 쓰기로 하고, 조선일보사 평양지국을 후원자로 끌어들인 뒤 선배 작가들의 작품과 중등학교 학생들의 작품을 함께 걸 계획을 세웠다.[79] 9월 28일까지 들어온 작품은 200점이 넘었다.[80]

예정대로 9월 30일 문을 열었고 10월 6일까지 일 주일 동안 평양 미술동네를 들썩하게 만들었다.

10월 16일부터 19일까지 나흘 동안은 대구가 떠들썩했다. 향토회가 주최하는 제2회 미술전이 열린 것이다. 조양회관 상층에서 열린 이 전람회에는 7명의 회원이 50점의 유화와 수채화를 내놓았다. 서동진, 김성암, 김용준, 최화수, 이인성, 박명조, 배명학(裵命鶴)이 그들이다.[81] 배명학은 신입회원이다.

제2회 프로미전 탐미주의가 기세를 올리는 회오리 속에서도 프로예맹의 활력은 거침이 없었다. 지난해 경찰의 작품 압수가 있었지만, 전시회를 이뤄냈던 이들은 제2회 프로미전도 수원에서 열기로 결정했다. 『조선일보』는 다음과 같이 예고 기사를 내보냈다.

"작년 3월에 조선프롤레타리아예술동맹 수원지부 주최로 제일회 프롤레타리아미술전람회를 개최하여 세상에 일대 센세이션을 일으킨 것은, 아직도 우리들의 기억에 남아 있는 바이어니와 동 지부에서는 금년 제2회 프롤레타리아미술전람회를 또 개최하기로 되었다 한다."[82]

프로미전 준비위원들은 제2회 전람회 규정을 일찍 발표했다.

"시일 : 3월 28일, 29일 양일
장소 : 수원성 내
규정 : 만화, 서화, 유화, 포스터, 사진, 조각 등
주의 : 출품 동지의 주소, 성명, 연령, 소속 단체 등의 명기함
기타 : 순차 발표함
수신 : 수원성 내 북수리 34
후원 : 재 수원 각 사회단체"[83]

이같은 규정을 발표하고 전시회 개최를 기정사실로 떠들자 수원경찰은 프로예맹 수원지부 책임자를 불렀다. 그들은 책임자에게 별다른 이유 없이 전람회 금지를 통보했다.[84] 일제 때 전람회는 개최에 앞서 상세한 내용을 문서로 작성해 해당 지역 경찰서에 제출하고 허락을 얻어야 했다. 하지만 이번 금지 통보는 서류 제출도 하기 앞서 미리 금지조치를 내린 것이었다. 이러한 조치는 지난해 가을에 개최하려 했던 정하보의 프로미전에 대한 금지조처에 이어 연이은 탄압이다.

제2회 녹향회전 프로미전의 좌절이 세상의 눈길을 끌고 있을 때, 미술동네엔 녹향회와 동미회전람회 소식이 날아들었다. 지난해 좌절을 겪은 김주경이 야심차게 밀어붙인 제2회 녹향회전람회는 아연 활기에 넘쳤다. 지난 창립전 때처럼 조선일보사 학예부의 후원을 얻었다. 일찍이 회원작품전과 공모전을 겸으로 펼치던 녹향회는 이번에도 회원들이 추천하는 작가들을 대상으로 무감사 출품제도를 시행키로 했으며, 일반 출품작 심사를 맡을 감정원은 녹향회 회원들이었다.[85] 무기한 출품 자격을 주는 2명의 녹향상, 다음해까지 출품 자격을 주는 약간 명의 양화장려상 제도를 마련하고 출품원서를 받기 시작했다.[86]

출품원서는 3월 20일부터 4월 4일까지 받고 작품은 4월 5일부터 8일까지 나흘 동안 서울 경운동 천도교기념관에서 받았다. 첫날 무려 60점이 들어와 관계자들이 즐거워했다. 전람회는 천도교기념관에서 4월 10일부터 15일까지 열렸으며 관람료는 일반인 15전, 학생 10전을 받기로 했다.

김주경은 4월 5일부터 「녹향전을 앞두고-그림을 어떻게 볼까」[87]라는 긴 글을 『조선일보』에 발표해 눈길을 끌었다. 김주경은 그 글에서 녹향전에 대해 '미술 자체의 발전과 동시에 미술의 대중화'를 목적으로 삼는 전시회라고 규정했다. 이런 규정은 첫번째 전람회 때 내세웠던 서아세아주의와 같은 어떤 이념과는 거리가 멀다. 김주경은 지금 조선은 '문화의 토대 건설을 필요로 하고 있다'고 하면서 '민중에게 새로운 용기와 희망을 뿌려 주는 의미'로서 '무엇보다 계몽적 의미, 미술의 민중화의 의미'를 앞세운다. 이런 계몽주의를 내세운 것은 미술운동의 발자취로 볼 때 뒷걸음질이기도 하지만, 녹향의 초록 동산에 세울 서아세아주의 따위가 지닌 헛됨을 깨우친 결과이기도 하다.

작품 반입을 끝낸 녹향회는 작품 분류와 심사에 들어갔다. 회원 작품은 41점, 일반 출품작이 151점으로 모두 192점이었다. 일반 출품작을 대상으로 심사를 꾀해 39점을 골라냈다. 윤중식(尹仲植)이 〈강변〉〈정물〉〈풍경〉, 임수룡(林水龍, 林群鴻)이 〈얼굴〉, 강관필(姜寬弼)이 〈자화상〉〈S형무소 부근〉〈이른 봄〉, 엄성학(嚴聖學)이 〈청복(靑服)〉〈설경〉〈해질녘〉, 현계승(玄繼承)이 〈정물〉〈습작〉〈소녀 좌상〉〈오버 입은 소녀〉, 배찬

국(裴燦國)이 〈바느질〉〈꽃〉, 서백(徐栢)이 〈자화상〉, 신배균(申配均)이 〈정물〉, 고석(高錫)이 〈명정문(明政門)〉, 함원식(咸元植)이 〈정물〉〈풍경〉을 출품했으며, 그 밖에 문종석, 박주은, 이종순, 유장성, 한창은, 김성배, 최은모, 이근우, 이영석, 김상진, 김택동, 김순길, 고석명, 조○봉 들이 일반 출품작가들이다.[88] 이들 가운데 배찬국의 〈바느질〉, 엄성학의 〈설경〉이 양화장려상을 수상했다.[89]

정회원 이창현은 〈풍경〉, 박광진은 〈정물〉〈석양의 설〉〈설후(雪後)〉〈독서〉〈초추의 빛〉〈개성 풍경〉〈전원 풍경〉, 오지호는 〈풍경〉 1, 2, 5, 〈조춘〉〈설(雪)〉〈잔설〉〈꽃〉〈툇마루〉〈정원〉〈소녀상〉〈어린이〉〈유월 풍경〉〈정물〉〈자화상〉, 김주경은 〈열풍〉〈표류〉〈노점〉〈거리 풍경〉〈아버지〉〈가을〉〈기타〉〈봄〉〈창변〉을 내놓았다.

이 가운데 김주경의 〈거리 풍경〉에 대해 유진오는 '강력한 구성, 위험한 색채의 대담 착잡한 구사'를 높이 평가하고, 〈아버지〉는 괴로운 생활고가 잘 표현되어 있으며, 〈열풍〉은 푸른 빛을 주로 쓴 작품으로 처참 참절한 인상을 주는데 작가가 의식하든 의식하지 않든 '니힐리즘의 얼굴'을 하고 있는 '주지적 경향'을 보여주고 있다고 평가했다. 유진오는 오지호의 작품에도 눈길을 주면서 온건 착실한 그 화풍은 지적(知的)이 아니라 감정적이라고 분석해 놓았다. 박광진에 대해서는 풍부하고 예민한 색감의 작가라고 감탄했다.[90]

제2회 동미회전 동경미술학교 조선동창회가 주최하고 동아일보사 학예부가 후원하는 제2회 동미전이 비가 내리는 4월 11일부터 20일까지 동아일보사 긴물 3층에서 열렸다. 입장료는 개인 10전, 20명 이상 단체는 1인당 3전씩 받았다. 순수한 회원들만의 작품 53점만으로 이뤄진 이번 전시회에는 이순석(李順石)의 도안 작품 15점이 나와 남다름을 뽐냈다.[91]

출품작은 다음과 같다. 홍득순의 〈나체 습작〉〈그림 그리는 여인〉〈상야 풍경〉〈북국의 추억〉〈일녀상〉〈추천(鞦韆)〉〈널 뛰는 소녀〉, 도상봉의 〈소녀상〉〈꽃〉, 이제창의 〈사직단〉, 이종우의 〈풍경〉, 길진섭의 〈풍경〉〈정물〉, 이병규(李昞圭)의 〈정물〉, 이마동의 〈나부〉〈야방 풍경〉 1, 2, 황술조의 〈연돌 소제부〉〈창외 풍경〉〈우인상(友人像)〉, 김용준의 〈남산 풍경〉, 김응진(金應進)의 〈도화역자(道化役者)〉〈여〉, 김두제(金斗濟)의 〈풍경〉, 김호룡(金浩龍)의 〈휴식〉〈석양의 주막〉, 장익(張翼)의 〈정물〉〈가도 소견(街道所見)〉, 이봉영(李鳳榮)의 〈풍경〉, 이순석의 〈장정 도안 15종〉, 임학선(林學善)의 〈꽃〉〈여인상〉〈흰 꽃〉, 이해선(李海善)의 〈자화상〉〈침묵〉〈추상(追想)〉〈나부〉 등 18명의 작품들이 나왔다.[92]

제2회 동미전을 준비한 주도자는 홍득순이었다. 홍득순은

제1회 때 선보인 교수 찬조출품과 조선 고화 및 골동품특별전을 폐지했다. 회원들의 작품만으로 순수히 평가를 받겠다는 뜻이었다.[93] 또 그는 『동아일보』 지상에 제2회전 선언문 성격의 「제2회 동미전을 앞두고」[94]라는 글을 발표했다. 그 글에서 홍득순은 유럽과 일본의 새로운 실험 경향들을 모두 썩은 곳에서 튀어나오는 박테리아 같은 것이라고 몰아치면서 '우리의 현실을 여실히 파악하여 가지고 우리의 자연과 환경을 표현하는 것이 우리의 나아갈 바 정당한 길'이라고 외쳤다.

홍득순은 동미전이 거둔 최대의 수확을 황술조의 〈연돌 소제부〉라고 여겼다. '현실에 있어서 필요한 데몬스트레이션'을 암시하고 있다는 점에 눈길을 준 홍득순은 인물의 '힘있는 동세가 보는 이에게 쾌감'을 주고 있다고 추켜세웠다. 또 녹향회에서 동미회로 옮겨 온 장익의 작품 〈가도 소견〉은 '거리의 룸펜이 겪는 생활의 고통을 유감 없이 표현한' 작품이며 '퉁소를 불고 있는 장님을 쳐다보고 있는 구경꾼까지도 처량하게 보이며 음산한 표정까지도' 잘 된 작품이라고 칭찬을 아끼지 않는다.[95] 이것은 홍득순이 밝힌 동미회의 목적인 '현실을 인식하고 현실을 파악하여 투쟁을 계속하려는 바'에 걸맞는 작품들에 대한 부추김이다. 하지만 문제는 많은 작품들 가운데 그런 작품은 오직 두 점에 지나지 않는다는 사실이다.

이런 모습을 지켜 보던 선배이자 제1회전 주도자였던 김용준이 나서서 호되게 혼내 버렸다. 김용준은 동미전이 원래 주의 주장도 없으며 '다만 제작 경향을 솔직하게 발표'해 '그 작가의 특수한 개성을 발휘할 것을 유일의 희망'으로 삼았던 것인데 무슨 이유로 1년 만에 그 성격과 취지가 그처럼 바뀔 수 있느냐고 꾸짖었다.

김용준은 동미전 출품작가들이 홍득순의 주장과 달리 얼마나 다양한지를 분석해 보여준다. 이종우는 주지적, 고전적 사실주의자요, 도상봉은 아카데미즘과 경향을 보이는데 둘 다 자

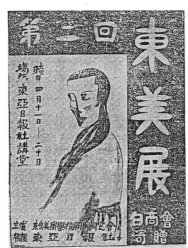

제2회 동미전 벽보
녹향전에 대한 조선일보사의 후원과 마찬가지로 『동아일보』도 후원전람회에 넉넉한 지면을 마련했다. 미술단체의 대립만이 아니라 후원사 또한 대립하고 있음을 보여준다.

연주의파로 나뉘었다. 또 임학선, 길진섭, 이병규, 이마동, 김응진, 홍득순, 황술조, 김용준은 모두 표현주의 경향을 지닌 낭만주의파요, 그 가운데 이병규, 이마동, 홍득순은 후기 인상주의, 임학선은 피카소파, 김응진은 주정적 표현파로 나눌 수 있다는 것이다.[96] 제2회 동미전을 꾸며 놓고 '만족'[97]스러워 하던 홍득순에게는 아닌 밤중에 홍두깨였을 것이다.

홍득순은 자신의 선언과 동미전 출품작들 대부분이 일치하지 않음을 모르지 않았다. 이를테면 김용준의 〈남산 풍경〉에 대해 기와집과 초가집의 '따뜻한 옐로의 밸런스'가 뛰어나고 또한 '남산의 아웃라인이라든지 초가의 지붕의 선과 기와집들의 현묘한 선의 무브망'이야말로 '조선 정조'를 아름답게 드러내고 있다고 보았다. 이종우의 〈풍경〉에서는 서양스런 화풍을 떠나 '전통적 사상, 동양 취미의 풍부함'을 느낄 수 있으며 조선화단에서 전무한 이 작품은 '오리엔탈리즘'에 도달했다고 추켰다. '가령 서양 건물일망정 그 건물이 받는 따뜻한 광선과 그 땅이 얼마나 조선 정조를 표현하였으며, 그 화면의 공기가 얼마나 선명한가'라고 되묻는 것이다. 이마동의 〈야방 풍경 1〉에 대해서는 '자연에 대한 애착심'과 '색의 조화'를 느낄 수 있으며, 길진섭의 〈정물〉에서는 '자유자재한 필촉의 능숙함'을, 이병규의 〈정물〉에서는 작가의 예민한 정신과 대상에 대한 정확한 관찰력 따위를 느낄 수 있다고 썼다.[98] 이같은 선언문과 실제 작품의 엇갈림은 그 무렵 동미회가 하나의 주의, 주장을 밀고 나가는 작가들의 모임이 아님을 보여주는 것이다.[99]

변관식, 이경배 2인전　변관식과 이경배가 2인전람회를 열었다.[100] 변관식은 1929년 11월에 상야(동경)미술학교 3년 청강을 끝내고 일본에서 귀국해 서화협회 간사로 나서는 것으로 활발한 화단활동을 펼쳤다. 사군자 화가였던 이경배와 함께 개최한 전람회는 오랜 일본 생활을 끝내고 조선에서 활동을 시작하는 출발점이었다. 3월 1일 전주공회당에서 '변관식 이경배 화백 전람회'라는 이름으로 열린 이 전람회는 전주의 김희순, 이강원, 박정근 등 전주 인사 50여 명이 뜻을 모아 초대한 전시회로, 일종의 휘호회 성격도 아울렀던 듯 일반 참가자들 가운데 1등부터 4등까지 뽑는 행사를 가졌다.[101]

구본웅, 김종태 개인전　6월 11일부터 15일까지 동아일보사 사옥에서 구본웅 개인전이 열렸는데, 입장료는 받지 않았다.[102] 구본웅은 1927년, 김복진의 지도를 받아 조소 〈머리 습작〉을 조선미전에 응모해 특선에 오른 뒤 1928년 가을, 일본에 건너가 여러 학교를 옮겨다니면서 이과전, 독립전, 태평양전 따위에 응모해 입선을 거듭했다. 이같은 경력을 평가받아 동아일보사의 후원으로 사옥에서 개인전을 열 수 있었다. '폭포 줄기처

6월 11일부터 15일까지
동아일보사 강당에서
구본웅 개인전을 열었다.
구본웅은 그 때 전위미술의
여러 경향을 섭렵하고 있었다.

럼 쏟아지는 부랑(浮浪)한 선(線)'으로 잘 알려진 구본웅은
개인전을 열 무렵 '샤갈'의 화풍에 깊숙이 빠져 있었다.[103] 태
평양미술학교 학생 신분의 구본웅은 개인전에 49점을 내놓았
다. 작품들은 대부분 일상의 주변에 있는 정물 또는 풍경 따위
였다.[104] 구본웅은 11월에도 노상봉, 이해선 늘과 함께 살롱 백
시코에서 소묘전람회를 열었다.[105] 구본웅의 개인전에 대해 김
주경은 다음처럼 썼다.

"이제까지 조선에 소개되지 않았던 쉬르리얼리즘을 처음으
로 소개한 것이다.[연(然)]이나 씨의 발표하였던 작품 전부를
쉬르라는 것은 아니다. 그 중에는 큐비즘과의 중간층과 포비즘
과의 중간층 내지 엑스프레션이즘 또는 임플레이션즘과의
중간층에 속하는 작품들도 병진되었음을 부기하여 둔다.]"[106]

1931년이 끝나가는 12월에 김종태가 개인전을 열었다. 김종
태는 경성사범학교를 졸업하고, 윤희순과 더불어 경성 주교보
통학교 미술교사를 하고 있다가 1930년 3월, 일본에 건너가 이
과회공모전에 응모해 눈길을 끌었던 화가였다. 그는 1931년
12월 19일부터 22일까지 개성 중앙회관에서 개인전을 열었다.
첫날인 19일은 관계자 초대일이었고 다음날부터 일반 공개를
한 이 전람회에는 40여 점을 내걸었다. 이 전람회는 1932년
봄, 서울 개인전을 열기로 계획하고 있던 김종태를 개성의 유
력자 최익선(崔益善)이 주선해 이뤄진 것이었다.[107]

제10회 조선미전 올해도 어김없이 조선미전 소식이 새해
벽두부터 언론 지면을 꾸미며 미술동네를 흔들었다. 총독부는
3월에 접어들어 경복궁에 자리잡은 옛 공진회 미술관 건물, 다
시 말해 총독부미술관에서 열 것과 심사위원을 발표했다.[108] 수
묵채색화 분야엔 카와사키 쇼우코(川崎小虎), 이케가미 슈우
호(池上秀畝), 유채수채화 및 조소 분야엔 코마야시 만고(小林
萬吾), 야마시타 신타로우(山下新太郎)였으며, 서예 및 사군자
분야엔 스기타니 겐초우(杉溪言長)와 김돈희(金敦熙)[109]였다.
총독부는 이른바 꺾어지는 숫자인 10회에 이르른 조선미전

이었던 탓인지 잘해 보기 위해 여성 보조 인력들을 모집했다.
'여자 간시인(看視人)'이란 이름의 이 전시장 보조인력의 자
격은 18살 이상, 상당한 용모와 확실한 추천인의 뒷받침이 있
어야 했다. 20명을 뽑는데 거의 중등학교 졸업생들이 응모했
으며, 동경 어느 전문학교 재학생도 응모했다.[110] 무려 200명이
몰려들어 치열한 경쟁을 보였는데 이것은 미술동네에 대한 여
성의 관심이라기보다는 여성의 취업이 힘겨운 사회 조건을 보
여주는 일이겠다.[111]

5월 14일부터 사흘 동안 작품을 받았는데 그에 앞서 받은
출품 신청서에 따르면 서예 및 사군자 320점, 수묵채색화 90점
유채수채화, 조소 870점으로 모두 1300점이었다.[112] 그를 대상
으로 심사를 끝낸 뒤 18일에 발표한 입선작은 수묵채색화 분
야에 무감사 7점, 입선 45점, 유채수채화 분야에 무감사 9점,
입선 203점, 소소 분야에 입선 15점, 서예 분야에 부감사 7점,
입선 16점, 사군자 분야에 무감사 1점, 입선 19점 등 모두 350
점이었다.[113] 그 가운데 조선인은 150점을 차지했다. 무감사 작
가들은 수묵채색화에서 박승무, 이상범, 김규진, 이영일 그리고
유채수채화에서 윤희순, 김종태, 김중현, 서예에서 김돈희, 김
진민, 손재형, 사군자에서 김규진 들이었다. 특선에 오른 조선
인은 수묵채색화에 이상범, 이영일, 정찬영, 유채수채화에 이인
성, 윤상열, 나혜석, 정현웅, 김중현, 서예에 손재형, 김진민, 사
군자에 이응노, 황용하, 김우범 들이었다.

제10회전은 5월 24일부터 6월 13일까지 열렸다. 황실은 이
번에도 정찬영의 〈모란〉, 김성암의 〈초춘〉, 윤희순의 〈모란〉, 이
승만의 〈풍경〉, 이상범의 〈한교(閑郊)〉, 김원진의 〈대동강변〉,
이응노의 〈청죽〉을 사들였다.[114]

수묵채색화 분야 심사위원들은 카와사키 쇼우코와 이케가
미 슈우호였는데 이들은 '작품의 거의 대개가 일본의 것과 대
동소이'해 유감스러운 일이라면서 '조선의 독특한 기분'을 내
는 쪽으로 나가라고 충고하고 있다.[115] 유채수채화 및 조소 분
야 심사위원들은 '특별하게 말할 만한 것이 하나도 없어서 이
렇다고 할 만한 걸작이 없다. 그러나 대체로는 전년에 비하여
진보한 듯하며, 동일한 사람 작품으로 전혀 타인의 작품과 같
이 다른 수법으로 그린 것과 같은 작품도 적지 않은데 이러한
것은 남의 기성품을 모방한 때문이 아닐까? 이러한 점은 재미
없는 일이므로 이 방면에 대하여 일층 엄선하였다'고 힘주어
말했으며, 서예 및 사군자 분야 심사위원들은 과거 10년간 비
상한 진보를 했다고 말하면서 '서예는 글자에 오자가 많고 또
사군자에는 묵색에 주의가 부족한 것들이 적지 않다'고 꼬집
었다.[116]

조선미전 비평 김종태는 「제10회 미전 평」[117]에서 이인성의

기법에 대한 흠을 짚어내고, 조선여인들을 그린 김중현의 〈춘양〉에 대해서는 그와 같은 골동품들을 '무던한 종합'으로 구성해 향토색을 성취했다고 추켜세웠다.

조선미전에서 눈길을 끄는 일은 시인 이상이 〈자화상〉을 응모해 입선했다는 사실이다. 윤희순은 이 작품에 대해 '무엇인지 새로운 것을 보여주려고 노력하는 신경의 활동이 있다'[118]고 평해 주었다.

윤희순은 「제10회 조선미전 평」[119]에서 서동진의 〈오후의 풍경〉에 대해 대상 사물의 관계를 파악하여 대담한 처리를 하라고 한 다음, 김중현의 대담함에 눈길을 주었다. 그러나 윤희순은 〈춘양(春陽)〉을 통해 작가 김중현의 목표가 '향토색'에 있지만, 작가 스스로 '향토미(鄕土美)'에 감흥이 있었다든지, 향토애의 열정이 있었다든지 하는 심적 요동이 있었던 것이 아니므로, 화면에 나열한 다수한 재료가 결국 설명도(說明圖)에 그치고 말았다고 꾸짖었다. 오지호의 〈나부〉에 대해서는 '아카데미에 충실한 쾌작(快作)'이라고 추키고, 〈의자와 꽃〉〈이 부인〉〈나체 습작〉을 낸 김종태에 대해서는 '미묘한 기교, 유창한 달필, 발랄한 재기!'야말로 조선의 자랑이라고 추켜세웠다. 그 가운데 〈나체 습작〉은 작가의 자중하고 진지한 태도를 엿볼 수 있으며 장중 수작의 지위를 당당히 차지하고 있고, 〈의자와 꽃〉에서는 감각적 오뇌의 폭발을 본다고 헤아렸다.

윤희순은 수묵채색화 분야에서는 정찬영이 남다름을 보여줄 뿐, 발전 없는 적막을 느낀다고 나무랐다. 이상범에 대해서는 〈촌로(村路)〉가 새로운 시험을 하고 있지만 실패했으며, 〈한교(閑郊)〉는 '의연 독특한 향토색'을 갖추었고 또한 '연래의 천편일률한 필법이 점점 숙련화하여 이전의 황량한 풍조(風調)가 아담미려하게 전환함'을 보여준다고 찬양했다.

김주경은 「제10회 조선미전 평」[120]에서 〈세모 풍경〉〈어느날 오후〉의 작가 이인성에 대해서는 구도, 색채가 뛰어난 기교로 말미암아 노숙한 달필이 돋보인다고 썼고, 〈봄의 스케치〉의 임군홍에 대해서는 서울 시민의 춘운(春韻)을 자아내는 장충단 공원의 유연미(柔軟美)를 재기 넘치게 잘 표현했다고 썼다. 박영선에 대해서는 부분에 묶이지 말고 전체를 한 번에 그리는 마음으로 그리라고 충고했으며, 윤중식에 대해서는 광선을 재미있게 표현했다고 썼다. 김종태에 대해서는 '감각적 화가'로서 자신이 추구하는 이상에 철저히 도달했다고 쓰고 〈나체 습작〉은 너무 쉽게 처리하는 습관 탓에 인체가 정물 같아졌다고 꼬집었다.

김주경은 김규진이 작품 〈모란〉을 '사군자부'에 내지 않고 '동양화부'에 낸 일에 시비를 걸면서도, 실물 데생에 가깝다는 점을 밝히면서 별 이의는 없다고 썼다. 그러나 김주경은 심사위원이란 명예를 생각한다면 '마땅히 화상의 집으로나 보내는

것이 올바른 일'이라고 꾸짖었다.

김주경은 박생광의 작품 〈채포(菜圃)〉가 '조선적 동양화'의 가능성을 보여주었다고 놀라워했다. 지난해 1930년, 조선미전 서양화부에 낸 〈소묘 2제 그 2〉를 '목탄 데생의 충실한 향토예술'이라고 되살려 놓고는, 이번 작품은 지난해의 그것을 모태 삼은 담묵화(淡墨畵)로 '사실성과 착안의 독특성'이 돋보인다고 썼다. 따라서 김주경은 작가의 노력 여하에 따라 '조선적 동양화의 특수한 예술'이 나올 가능성이 있을 뿐만 아니라, 이상범의 〈한교〉와 더불어 예술가치가 우월한 작품이라고 평가를 아끼지 않았다.

또한 이상범은 천편일률의 일면이 있으며 '작금에 이르러 씨의 독특한 시적 정서가 희박해 가는 일면에 실○(實○) 표현의 무리한 구속으로 말미암아 화면에 안가화(安價化)의 경향'은 보이지만, '거짓없으며 일관된 ○의(○意)만으로도 가위 조선화단의 한 자랑'이라고 추켜세웠다.

〈추응(秋鷹)〉의 작가 이영일은 언제나 인물화로 '애상적 고독감을 표현'하던 작가였는데 이번에는 '일시적 시국의 추세에 순응'한 그림을 내놓았다고 꼬집었다. 김주경은 이 작품에 대해 '조선에서는 흔치 않은 대가풍의 고안(考案)'이라고 '금분을 많이 사용하는 습관' 탓에 '가을 분위기'를 살리지 못했으니 유감이요, 감각이 뛰어나고 새에 대한 지식이 풍부한 작가가 '표본실의 매'를 그리고 말았으니 애석하다고 썼다.

김주경은 남달리 조소 분야에 대해 눈길을 돌려, 김복진, 구본웅이 없는 탓인지 '빈약의 도가 지나쳐 초급의 습작만 쓸쓸히 진열되어 있을 뿐'이라고 썼다. 그 가운데 조소다운 것은 동경미술학교 조각과 재학생 문석오의 〈소녀 흉상〉이라고 가리키고, 원희연의 〈L형의 머리〉는 '조선의 얼굴 및 인간성'을 표현했다고 썼다.

개신동맹기성회 제10회 조선미전은 그 정도밖에 별다른 화제를 낳지 못했다. 그러나 당대의 논객들은 날카롭고 신랄한 목청을 높였다. 우선 김종태는 「제10회 미전 평」[121]에서, 특선한 일본인 토미타 아야코(富田文子)와 입선한 오지호의 작품을 빗대면서 심사의 잣대가 바르지 못하다고 호되게 꾸짖었다. 또한 작가를 우대했다면서 이승만의 작품도 특선에 오르지 못했으니 이들은 조선미전 공로자임에도 불구하고 일본인 토미타 아야코(富田文子)만 특선을 준 것은 또 무슨 뜻이냐고 묻고, 전람회장 작품 배치 문제, 심사원의 심사 잣대 문제를 들먹이면서 '작품 본위의 미전이냐, 작가 본위의 미전이냐?'고 혼냈다. 나아가 김주경은 조선미전이 이미 10년에 이르렀으니 노쇠는 필연이요, 따라서 '주최측으로서도 별다른 묘책이 없었으니 오늘과 같은 몰락을 앉아서 바라볼 수밖에 없었던 것'

이며, 이미 조선미전은 '서커스' 따위에 지나지 않는다고 비웃었다. 김주경은 조선인들이 서화협회의 새로운 기운에 힘을 모으고 있으며 녹향회의 활약, 동미전과 백만회의 출생을 내세워 자존심을 일깨워 주고 있다.[122]

비평가 윤희순은 조선미전에 대한 가장 매서운 비판자였다. 윤희순은 제10회 조선미전이야말로 '미전 공로자의 대우 문제, 소품주의, 노력 포상주의, 진열 방법, 심사 방법, 전람회 자체 조직 내용' 따위에서 '비난 공격 불평등의 망신창이'로 떨어지고 있다고 꼬집었다. 윤희순은 다음처럼 썼다.

"금년 조미전 감사 표준이 연래에 비하여 오히려 저하된 경향이 있을 뿐 아니라, 심사에 있어서는 작품 본위보다도 지방적 특수정책이 있었음을 보겠다. 원래 이 전람회의 출발이 순수 예술기관으로서의 사명에 있지 않았고, 소위 문화정치 표방의 일 교화 시설에 있었음은 췌언(贅言)을 요치 않는다. 그러나 10년 래로 조미전 자체가 만들어 논 작가에 대하여 심사, 대우, 진열에 있어서 극히 무성의하게 사무적으로 우롱한 것이 결국 사면초가의 금일을 면치 못하게 만든 소인(素因)일 것이다. 이것은 자가당착이요, 내함(內含)된 모순의 폭로이니 작가를 모욕함은 결국 전람회 자체의 권위를 실추하는 것에 불과한 것이다. 심사의 불공평, 특선급의 심사원 추천, 공로자의 대우 등 불평과 비난과 희망이, 혹은 개인으로 혹은 사회적으로 여론화하려 한다 함은, 본문 초두에도 술한 바이거니와 이제 미전이 종래의 형식으로는 발전성이 희박한 이상 일대 개혁을 단행치 않으면 아니 될 기운에 도달하였음은 사실이라고 하겠다. 그러나 제전이 침체, 쇠퇴하는 금일에 있어서 조미전을 제전(帝展)식의 정부 사업으로까지 앙양(昂揚)할 가능성이 없음은 명약관화이겠고, 민간의 권위 있는 후원자가 없는 이상 이과(二科)와 같은 형식으로도 성립되지 못할 것이다.

근일 조미전의 '개신동맹기성회' 라는 조직이 발기되어 특선 3회 이상자의 심사원 등용, 상금제 실시 등을 주장하게 되었다. 그의 실현 여부는 물론 단정키 어렵거니와, 과거에 있어서 고희동 씨, 김관호 씨 등의 조선화단의 원로요 선배인 양씨를 우대하지 않는 당국이니, 이 개신동맹의 소망이 관철된다 치더라도 특선급의 심사원 등용이 과연 어떠한 자태를 보여줄는지 더욱 흥미있는 문제이다. 이들 운동이 성공됨을 상상한다면 이것은 확실히 전람회의 정당화(政黨化)임에 틀림이 없는 것이니, 심사원 유자격의 수는 특선 3회 이상 한 사람에 정비례할 것이고 장래의 심사원 추천과 작품 심감사(審監査, 심사원)의 비율도 역시 이에 정비례하여 연장될 것이다. 특선 3회를 취득한 심사원 유자격 제씨가 미지의 와중에서 어떠한 활약이 있을 것인지 모르겠으나 냉정한 반성과 숙고를 요하며, 아울러

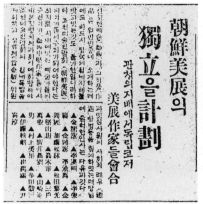

개신동맹기성회 발족.
(『조선일보』 1931. 6. 6.)
심사와 대우, 진열 따위
모든 문제가 10년 동안
쌓여 6월 4일 명치제과에
김용수, 이한복, 이상범,
김종태, 이승만, 김주경,
최우석, 윤희순과
일본인 들이 모여
개신동맹을 조직하고
조선미전 개혁안을
내놓았다.

명확한 의식이 있기를 바란다."[123]

여기서 개신동맹기성회가 우리의 눈길을 끈다. 조선미전이 열릴 때마다 시비가 일어났고 또한 서예 및 사군자부 폐지론 따위가 나오기도 했는데 이번엔 조선미전 제도 전반에 관한 대안을 내놓은 것이다. 조선미전이 한창 열리고 있던 6월 4일 오후 7시, 서울 명치제과에 중견작가들이 모였다. 조선인으로는 김용수, 이한복, 이상범, 김종태, 이승만, 김주경, 최우석, 윤희순, 일본인으로는 카토우 쇼우린(加藤松林), 마치다 레이코우(松田黎光), 카타 야마탄(堅山坦), 타카기 아키라(高木章), 미토 반쇼우(三戸萬象), 히로이 코우운(廣井高雲), 야마자키 마사오(山崎正男), 무라카미 미사토(村上美里), 타다 타케시(多田穀), 이토우 치즈뵤우(伊藤秩描) 들이었다.[124] 개신동맹기성회는 조선미술전람회에 대한 문제들을 토론을 한 뒤 6가지 항목으로 결론을 내렸다.

"1. 추천제 : 이전에 3회 이상 특선, 또는 동교상(同巧賞)을 받은 사람을 유자격자로 하는 추천제를 제정할 것.
2. 위원제 : 피추천자로 위원이 되게 하여 위원은 위원회를 조직, 미전의 전람회 사무의 일체를 자문하고 또 미전의 향상 발달에 대한 건의와 또는 결의권을 가지게 할 것. 또 심사위원의 심사 공정을 감시함. 또 위원은 감(監) 심사를 경유치 않고 미전에 출품 진열할 권리를 가지게 하되 1점 이상을 넘지 않을 것.
3. 심사원제 : 심사원을 위원 중에서 호선하여 진열품의 심사를 하게 하고, 심사부장은 당분간 일본에서 초빙할 것.
4. 상금제 : 지금 특선품에 대하여 궁내성, 이왕직에서 매상하거나 총독 총감이 사는 제도를 없이 하고, 미전에 가장 공헌이 많은 미술가에 미전상과 특선상을 각 한 사람씩 주고, 총독상과 총감상과 궁내성상, 이왕가상을 제정하고, 지금과 같이 특선의 남발을 방지할 것.

5. 위원 및 심사원 대우 : 위원이나 심사원에는 상당한 사회적 예우를 받도록 할 것.
6. 사군자 및 서의 분리 : 서나 사군자는 적당한 방법으로 선전과 분리할 것."[125]

개신동맹기성회는 이런 내용으로 전조선 미술가들에게 의견을 물어 그 합의사항을 총독부에 요구키로 결정했다. 개혁안은 근본적으로 조선미전의 흐름을 총독부 중심에서 위원회 중심으로 옮기는, 이를테면 반관반민 제도화를 꾀하는 것이었다.

이러한 움직임에 서화협회가 발빠르게 대응했다. 6월 6일 오후 2시, 동대문 밖 청량사(淸凉寺)에서 원유회(園遊會)를 열기로 한 것이다.[126] 회비 1원을 받은 이 모임에[127] 얼마나 많은 회원들이 참석했는지, 또는 어떤 내용을 토론했는지 알 길은 없지만, 서화협회에 보다 힘을 모으자는 쪽으로 의견을 모았음을 짐작키는 어렵지 않다.

아무튼 총독부는 6월 13일 오전 9시, 코다마(児玉) 총감의 사무실에서 전람회 기간 동안 2만여 명의 관람객이 몰려든 사실을 자랑하며 상장 및 기념패 수여식을 연 뒤, 총독부 제1식당에서 24명의 특선 수상자들과 함께 다과회를 가졌다.[128] 물론 총독부도 개신동맹기성의 움직임에 눈감고 있을 수는 없었다. 총독부는 개인 접촉을 하는 한편, 회의를 소집해 설득하는 따위의 법석을 떨었다.[129] 다음해 총독부는 엉뚱하게도 조소와 서예 분야를 폐지해 버렸으며, 공예 분야 및 창덕궁, 조선총독상을 신설했다.

제11회 서화협회전 조선미전 개신동맹기성회의 결성이라는 반관반민 개혁 구상에 이른 미술가들의 의욕에도 불구하고 서화협회전람회로 그 열기가 밀려오진 않았다. 또한 지난해부터, 비회원들이 낸 작품을 대상으로 심사하고 또 특선상을 마련했음에도 미술동네의 호응은 크지 않았다. 조선미전에 빗대 보면 응모작품은 터무니없을 정도로 적은 숫자였다.

서화협회는 제11회 회원전 및 제2회 공모전을 위해 1931년 10월 14일부터 작품 반입을 시작했다. 첫날 100여 점이 모두 들어와 협전 관계자를 흐뭇하게 했다. 하지만 반입이 끝날 때까지 50점밖에 더 들어오지 않아 150점을 대상으로 심사에 들어갔다. 서예 13점, 수묵채색화 39점, 유채수채화 52점 등 모두 104점을 입선작으로 올렸다.[130] 무려 46점을 탈락시켰으니 엄격성이 돋보이는 대목이다.

10월 16일부터 25일까지 휘문고보 강당에서 열린 이번 전시회에서 특선작품은 장운봉(張雲鳳)의 〈어린 양〉, 정대기(鄭大基)의 〈우죽(雨竹)〉, 정현웅(鄭玄雄)의 〈부립도서관〉, 홍우백(洪祐伯)의 〈석류〉였다.[131] 정현웅은 지난해 첫 공모전 특선에 연이

은 입상이었다. 이 때 특선이란 낱말을 쓰지 않고 '입상자'란 낱말을 쓰고 있다.

서예에는 오세창의 부채 〈소선 단찰(小扇 短札)〉과 김돈희, 안종원, 황용하의 글씨가 나왔고, 수묵채색화에는 고희동의 〈만산 황엽〉, 오일영의 〈진주담〉, 김진우의 〈고풍(高風)〉, 백윤문의 〈추정〉, 정찬영의 〈공작도(孔雀圖)〉, 이도영의 〈풍경〉, 이상범의 〈산수도〉, 그리고 김돈희의 그림이 있었으며, 유채수채화 분야에서는 고석(高錫)의 〈가을〉, 김용준의 〈정물〉, 황술조의 〈휴식〉, 장석표의 〈풍경 2〉, 길진섭의 〈자화상〉, 강관필의 〈호남 풍경〉, 이해선의 〈수밀도〉, 정영석의 〈풍경〉, 그리고 이병규, 김응진이 작품을 냈다.

논객 김용준은 미술 전문교육을 마친 사람만 헤아려도 2,30명이 넘거늘 협전에 작품을 내는 이가 어찌 겨우 2,30명밖에 아니냐고 분노했다.[132] 김용준은 그 이유를 다음과 같은 탓으로 돌린다. 누군가는 명예에 빠져 더 큰 조선미전으로 달아나고, 누군가는 세력 다툼과 질투에 빠졌으며, 누군가는 권태에 빠져 자멸하고, 누군가는 놀음과 주색잡기에 흘러들고 있다고 말이다. 김용준은 그런 현상을 사회의 가난함으로 말미암은 '희망의 상실'에서 비롯한다고 보았다. 김용준이 보기에 조선화단은 침체 상태였다.

서화협회전 비평 미술사학자 고유섭은 김용준에 앞서 협전을 비평하는 글을 통해 조선화단의 상태를 '저회적(低徊的) 미망'이라고 표현했다.[133] 그 이유를 당시 모든 사람들은 앞서의 김용준과 마찬가지로 조선사회의 정치와 경제의 어려움에서 찾고 있었다. 하지만 고유섭은 '부국강병한 미국은 위대한 예술이 없으며 정치적 혁명을 막 벗어나 경제 회복을 이루지 못한 러시아에 오히려 위대한 예술이 있지 않느냐'고 되물으면서 가난한 시대에는 예술가치가 떨어질 수밖에 없다는 생각이 틀린 거라고 주장했다. 하지만 김용준은 고유섭의 이런 생각과 달랐다.

"자래로 재자가인(才者佳人) 다박명(多薄命)이라, 위대한 예술가로 빈궁과 싸우지 않은 사람이 별로 없으되 개인의 빈궁은 도리어 그 정열을 자극시킨다 하더라도, 한 사회의 빈궁은 모든 것에 희망을 상실케 하는 것이다."[134]

다시 말해 '강렬한 정신적 통제력을 가진 천재라면 모를까 지극히 나쁜 환경은 일반적으로 예술적 정열을 얼려 버리는 것' 아니냐는 것이다. 이처럼 차가운 현실 진단과 비관스런 미래 전망 앞에 마주서면 모든 것이 헛되어 보인다. 하지만 『동아일보』와 『조선일보』의 사설을 통한 부추김은 물론, 남달리

『조선일보』가 펼친 꾸준한 홍보성 보도 및 입선작품 도판 연재는 그 사설 제목대로 「조선미술의 창조」[135]를 향한 희망을 아주 버리지 않고 있음을 엿볼 수 있다. 물론 그 희망도 비관스러움을 바탕에 깔고 있었다. 『조선일보』 사설 필자는 '조선인의 조선의 향토적, 민족적인 예술적 표현 때문에 협전의 사업이 걸음 걸음 진보가 있고, 이 때문에 관계 예술가 제씨의 정진적 노력이 있기를 바라는 것'이지만 예술이란 물질 조건에 지배 당하는 것이므로 그것도 한갓 가슴속의 희망일 뿐이라고 썼다. 사설 필자는 조선 고대예술의 찬란함을 늘어놓은 뒤 고려와 조선 이래 그 수준이 떨어졌다는, 이른바 식민미술사관을 되풀이하면서 '민족적 운명을 영상(映像)함과 같다'고 말하면서 다음처럼 썼다.

"오늘날에 있어 빈궁한 사회를 배경으로 조선인의 조선예술을 진작(振作) 창건한다 함이 워낙 억지에 가까운 일이나, 그러나 여실한 사회의 환경에서 생신하고 또 소박한 조선인, 조선의 표현에 일념을 모을 것이다. 이 때문에는 그의 본거요, 전당으로서의 협회의 사업에 걸맞는 회관이 매우 필요한 것이나 이것이 관계자의 흉중에서만 서리고 있어서 일쩍 실현의 제일보도 내여디디지 못하니, 목하 조선인의 경제상황을 돌아보매 오직 개탄함만에 지나지 못하는 바이다."[136]

『동아일보』 사설 또한 서화협회전이 '대단한 것'이 아니지만 '우리의 것'이므로 관심을 크게 둔다고 말하면서 과거 일본에까지 영향을 주었던 고대의 찬연함을 늘어놓은 뒤 곧장 '불행히 이조에 이르러 유교만능의 여폐가 예술을 등한시하기 때문에 과거의 예술이 일거에 지하에 매몰되고, 때때로 나는 예술가가 부득이 그 천재를 발휘치 못하였'다고 하는, 예의 식민미술사관을 드러내 보인다. 이어 사설 필자는 '최근에 이르러 다시 이의 부흥운동이 일어나니 조선의 예술을 위하여 기뻐할 현상이다. 오직 현하의 모든 생활조건이 불비한 이 때에 있어서, 이를 부흥 발전하기 위하여 노력하는 협전에 대하여 요히 경의를 표하는 바'라고 썼다.[137] 이러한 추켜세움도 잘 헤아려 보면, 식민지 사학자들의 조선미술 쇠퇴론 및 제국 지배 하 식민지 발전론 또는 식민지 미화론과 같은 것이었다.

1931년의 미술 註

1. 김용준, 「서화협회전의 인상」, 『삼천리』, 1931. 11.
2. 김용준, 「화단 일 년의 회고」, 『신생』, 1931. 12.
3. 오봉빈, 「조선명화전람회 – 동경미술관서 끝마치고」, 『동아일보』, 1931. 4. 10-12; 윤희순, 「일본미술계의 신경향」, 『조선일보』, 1931. 10. 27-30; 김일성, 「현대미학」, 『중앙일보』, 1931. 11; 정하보, 「신흥미술연구」, 『조선지광』, 1930. 11-1931. 12; 김용준, 「종교와 미술」, 『신생』, 1931. 10-11; 홍순혁, 「아사카와 타쿠미(淺川巧) 『조선의 소반』을 읽고」, 『동아일보』, 1931. 10. 19.
4. 고유섭, 「협전 관평」, 『동아일보』, 1931. 10. 20-23.
5. 김용준, 「서화협회전의 인상」, 『삼천리』, 1931. 11; 김용준, 「화단 일 년의 회고」, 『신생』, 1931. 12.
6. 김용준, 「서화협회전의 인상」, 『삼천리』, 1931. 11.
7. 김용준, 「서화협회전의 인상」, 『삼천리』, 1931. 11.
8. 하지만 김용준은 시대성과 관련해 식민지 시대의 민족 현실에 눈길을 돌리지 않았다. 이것은 그의 미학과 이념이 탐미주의 및 신비주의라는 점과 이어져 있는 대목이다.
9. 홍득순, 「양춘을 꾸밀 제2회 동미전을 앞두고」, 『동아일보』, 1931. 3. 21-22.
10. 고유섭, 「협전 관평」, 『동아일보』, 1931. 10. 20-23.
11. 홍득순, 「제2회 동미전 평」, 『동아일보』, 1931. 4. 15-21.
12. 윤희순, 「제10회 조미전 평」, 『동아일보』, 1931. 5. 31-6. 9.
13. 김종태, 「제10회 미전 평」, 『매일신보』, 1931. 5. 26-6. 4.
14. 김주경, 「제10회 조선미전 평」, 『조선일보』, 1931. 5. 28-6. 10.
15. 김용준, 「서화협회전의 인상」, 『삼천리』, 1931. 11.
16. 최열, 「1928-1932년간 논쟁 연구」, 『한국근대미술사학』 창간호, 청년사, 1994 참고.
17. 홍득순, 「양춘을 꾸밀 제2회 동미전을 앞두고」, 『동아일보』, 1931. 3. 21-22.
18. 김주경, 「녹향전을 앞두고」, 『조선일보』, 1931. 4. 5-9.
19. 김용준, 「동미전과 녹향전 평」, 『혜성』, 1931. 5.
20. 안석주, 「문예계에 대한 신년 희망」, 『문예월간』, 1932. 1.
21. 김용준, 「화단 일 년의 회고」, 『신생』, 1931. 12.
22. 윤희순, 「제10회 조선미전 평」, 『동아일보』, 1931. 5. 31-6. 9.
23. 뒷날 일부 연구자들은 이러한 여러 지향들에 눈길을 주지 않았고, 새로운 잣대를 마련하지도 않았으니 앞으로 보다 많은 연구가 이뤄져야 할 터이다. 이를테면, 일부 연구자들은 1930년 앞뒤로 한 시기의 작품들이 제대로 남아 있지 않음을 잘 알고 있으면서도 지레 낮은 평가를 서슴지 않아왔다. 짐짓, 채용신과 김진우의 이 무렵 작품 이념과 양식만 떠올린다고 해도 결코 만만치 않음을 알 수 있을 터이다. 첫째, 작품이 없으니 수준이 낮다는 단순논리에서 벗어나야 하고, 둘째, 작품 없이 평가 없다는 말을 새겨야 하며, 셋째, 그 평가 잣대가 무엇인지를 헤아릴 일이다.
24. 양백화, 「화가와 모델」, 『신생』, 1931. 9.
25. 양백화, 「화가와 모델」, 『신생』, 1931. 9.
26. 김종태, 「제10회 미전 평」, 『매일신보』, 1931. 5. 26-6. 4.
27. 김주경, 「제10회 조선미전 평」, 『조선일보』, 1931. 5. 28-6. 10.
28. 이같은 주제를 지닌 작품들이 꽤 있었을 것이지만, 은밀한 방법을 씀으로써 쉽게 알아차리기 어려운 점도 없지 않다. 아무튼 이러한 경향에 대한 연구가 필요하다.
29. 윤희순, 「제10회 조미전 평」, 『동아일보』, 1931. 5. 31-6. 9.
30. 김종태, 「제10회 미전 평」, 『매일신보』, 1931. 5. 26-6. 4.
31. 정찬영 여사 동양화에 여자론 처음 특선, 『동아일보』, 1931. 5. 31.
32. 특선작 정원은 구주 여행의 선물, 『동아일보』, 1931. 6. 3.
33. 조미전의 일홍점 강여사, 『조선일보』, 1931. 5. 26; 미전 초입선, 『동아일보』, 1931. 5. 27.
34. 미전 초입선, 『동아일보』, 1931. 5. 27.
35. 난사 이옥순 양, 『동아일보』, 1931. 5. 22.
36. 18세 아(啞) 소년 훌륭히 입선, 『매일신보』, 1931. 5. 21.
37. 귀머거리 소년 미전에 입선, 『조선일보』, 1931. 5. 24.
38. 당년 18세의 농아소년 김기창 군, 『동아일보』, 1931. 5. 23.
39. 이하관, 「조선화가 총평」, 『동광』, 1931. 5.
40. 선전을 앞두고 – 평범한 데서 향토색을 찾고 싶어, 『매일신보』, 1931. 5. 10.
41. 선전을 앞두고 – 평범한 데서 향토색을 찾고 싶어, 『매일신보』, 1931. 5. 10.
42. 선전을 앞두고 – 호미를 들고 흙냄새를 맡으면서, 『매일신보』, 1931. 5. 12.
43. 선전을 앞두고 – 만록총중에 한 송이의 붉은, 『매일신보』, 1931. 5. 14.
44. 선전을 앞두고 – 금년 출품은 인물 한 점과 꽃 한 점, 『매일신보』, 1931. 5. 13.
45. 선전을 앞두고 – 온갖 괴롬과 싸우면서 채필을 들어, 『매일신보』, 1931. 5. 15.
46. 선전을 앞두고 – 소삽하고도 아른한 그의 화풍, 『매일신보』, 1931. 5. 16.
47. 심전에 사숙한 빈가동(貧家童), 『신생』, 1931. 2.
48. 고대미술을 통해 미국(米國)에 조선 소개, 『동아일보』, 1931. 5. 29.
49. 고대미술을 통해 미국(米國)에 조선 소개, 『동아일보』, 1931. 5. 29.
50. 조각에 문석오 씨, 양화에는 나혜석 여사, 『동아일보』, 1931. 10. 13.
51. 조선 청년조각가 제전(帝展)에 초입선, 『조선일보』, 1931. 10. 11.
52. 〈응시〉 – 제전(帝展) 입선작품 작자 문석오 씨, 『동아일보』, 1931. 10. 13; 제국미술전람회 조각에 문석오 작품 –〈응시〉, 『동아일보』, 1931. 10. 14.
53. 리재현, 『조선력대미술가편람』, 문학예술종합출판사, 1994, p.178. 김용준의 졸업작품으로 기록된 〈여인상〉은 압수사건 뒤에 다시 제출한 작품인 듯하다.
54. 이 책 1933년 해외활동 부분을 볼 것.
55. 이 책 1932년 해외활동 부분을 볼 것.
56. 김윤식, 『한국 근대문예비평사 연구』, 한얼문고, 1973, p.42.
57. 안막, 「조선프롤레타리아예술운동약사」, 『사상월보』 제10호, 1932. 1.
58. 역사문제연구소 문학사연구 모임, 『카프 문학운동 연구』, 역사비평사, 1989, p.244.
59. 최열, 『한국현대미술운동사』, 돌베개, 1991, pp.60-63.
60. 프로미전 성황 예기, 『조선일보』, 1930. 3. 23.
61. 권영민, 「카프의 조직과 해체 1-4」, 『문예중앙』 1988 봄-겨울.(1988 겨울, p.397.)
62. 김재철, 『조선연극사』, 민학사, 1974, p.148.

63. 김재철,『조선연극사』, 민학사, 1974, pp.148-149.

64. 최열,「전미력의 프롤레타리아미술운동론」,『미술연구』제2호, 미술연구회, 1994 참고.

65. 유진오,「제2회 녹향전 인상」,『조선일보』, 1931. 4. 15-18.

66. 김주경,「녹향전을 앞두고 – 그림을 어떻게 볼까」,『조선일보』, 1931. 4. 5-9.

67. 준비에 활기 띠운 녹향회 제2회전,『조선일보』, 1931. 4. 1.

68. 김용준,「동미전과 녹향전」,『혜성』, 1931. 5.

69. 김용준,「동미전과 녹향전」,『혜성』, 1931. 5.

70. 김해강,「서화연구회 부흥」,『동아일보』, 1931. 9. 9.

71. 서화계의 서광,『조선일보』, 1931. 9. 4.

72. 새로 설립된 양화연구소,『조선일보』, 1931. 9. 30.

73. 조선미전회 폐회 – 고명화전 개최,『동아일보』, 1931. 6. 16.

74. 오봉빈,「조선명화전람회 – 동경미술관서 끝마치고」,『동아일보』, 1931. 4. 10-12.

75. 양 박물관 비장으로 조선고화전 개최,『동아일보』, 1931. 1. 17.

76. 오봉빈,「조선명화전람회 – 동경미술관서 끝마치고」,『동아일보』, 1931. 4. 10-12.

77. 1932년 제11회 조선미전에〈석란〉을 응모해 입선했다.

78. 미술전 개최 중,『동아일보』, 1931. 11. 6.

79. 평양 청도회 1회 미술전람,『조선일보』, 1931. 9. 8.

80. 미술전람회,『조선일보』, 1931. 9. 30.

81. 향토회 미전,『동아일보』, 1931. 10. 18.

82. 2회 프로미술전람회,『조선일보』, 1931. 3. 2.

83. 수원프로미전 상세 규정 발표,『조선일보』, 1931. 3. 4.

84. 수원 경찰이 프로미전을 금지,『조선일보』, 1931. 3. 5.

85. 김용준,「동미전과 녹향전」,『혜성』, 1931. 5.

86. 준비에 활기 띠운 녹향회 제2회전,『조선일보』, 1931. 4. 1.

87. 김주경,「녹향전을 앞두고 – 그림을 어떻게 볼까」,『조선일보』, 1931. 4. 5-9.

88. 녹향전 반입 종료,『조선일보』, 1931. 4. 10.

89. 녹향미전 – 양화 장려상,『조선일보』, 1931. 4. 12.

90. 유진오,「제2회 녹향전 인상」,『조선일보』, 1931. 4. 15-18.

91. 동미전 개최,『조선일보』, 1931. 4. 15.

92. 금조 개장한 동미전 제2회,『동아일보』, 1931. 4. 12.

93. 홍득순,「제2회 동미전을 앞두고」,『동아일보』, 1931. 3. 21-22.

94. 홍득순,「제2회 동미전을 앞두고」,『동아일보』, 1931. 3. 21-22.

95. 홍득순,「제2회 동미전 평」,『동아일보』, 1931. 4. 15-21.

96. 김용준,「동미전과 녹향전」,『혜성』, 1931. 5.

97. 홍득순,「제2회 동미전 평」,『동아일보』, 1931. 4. 15-21.

98. 홍득순,「제2회 동미전 평」,『동아일보』, 1931. 4. 15-21.

99. 한 가지 이념과 양식을 밀고 나가는 집단운동은 미술의 역사에서 매우 뜻깊은 것이지만, 그같은 집단운동이 어떤 내용과 방법, 이념과 양식을 지니는 것이냐에 따라 그 값어치가 달라질 수 있음을 떠올리기 바란다.

100. 양 화백 전람회, 변관식 · 이경배 양씨,『동아일보』, 1931. 2. 18.

101. 양 화백 전람회,『동아일보』, 1931. 2. 18.

102. 양화가 구본웅 씨의 개인미술전람회,『동아일보』, 1931. 6. 11.

103. 이하관,「조선화가 총평」,『동광』, 1931. 5.

104. 구본웅 씨 개인미전,『동아일보』, 1931. 6. 12.

105. 3화백의 소묘전람회,『조선일보』, 1931. 11. 5.

106. 김주경,「화단의 회고와 전망」,『조선일보』, 1932. 1. 1-9.

107. 양화가 김종태 씨 개성에서 개인전,『동아일보』, 1931. 12. 16: 김종태 씨 개인 양화전 이일간 연기 개최,『동아일보』, 1931. 12. 20: 이승만,『풍류세시기』, 중앙일보사, 1977, p.257.

108. 제10회 조미전,『조선일보』, 1931. 3. 29.

109. 선전 조선측 심사원 결정,『동아일보』, 1931. 4. 4.

110. 제10회 미전 여간수 모집,『동아일보』, 1931. 5. 6.

111. 펜셋트,『조선일보』, 1931. 5. 12.

112. 조선미술전람 작품 반입 개시,『조선일보』, 1931. 5. 14.

113. 조선미전 입선작 – 총점수 350점,『조선일보』, 1931. 5. 21.

114. 조미전 이왕직 어매상품 결정,『조선일보』, 1931. 6. 8.

115. 각 심사원 소감,『매일신보』, 1931. 5. 20.

116. 각 심사원 소감,『매일신보』, 1931. 5. 20.

117. 김종태,「제10회 미전 평」,『매일신보』, 1931. 5. 26-6. 4.

118. 윤희순,「제10회 조미전 평」,『동아일보』, 1931. 5. 31-6. 9.

119. 윤희순,「제10회 조미전 평」,『동아일보』, 1931. 5. 31-6. 9.

120. 김주경,「제10회 조선미전 평」,『조선일보』, 1931. 5. 28-6. 10.

121. 김종태,「제10회 미전 평」,『매일신보』, 1931. 5. 26-6. 4.

122. 김주경,「제10회 조선미전 평」,『조선일보』, 1931. 5. 28-6. 10.

123. 윤희순,「제10회 조선미전 평」,『동아일보』, 1931. 5. 31-6. 9.

124. 조선미전의 독립을 계획,『조선일보』, 1931. 6. 6.

125. 미전 개혁운동,『동아일보』, 1931. 6. 7.

126. 서화가협회 원유,『조선일보』, 1931. 6. 6.

127. 서화협회 간담회,『동아일보』, 1931. 6. 6.

128. 조선미전회 폐회,『동아일보』, 1931. 6. 16.

129. 이종우,「양화 초기」,『중앙일보』, 1971. 8. 21-9. 4.(『한국의 근대미술』3호, 한국근대미술연구소, 1976. 10, p36에 재수록.)

130. 미술의 가을,『매일신보』, 1931. 10. 17: 협전,『조선일보』, 1931. 10. 21.

131. 협전 입상자,『매일신보』, 1931. 10. 20.

132. 김용준,「서화협회전의 인상」,『삼천리』, 1931. 11.

133. 고유섭,「협전 관평」,『동아일보』, 1931. 10. 20-23.

134. 김용준,「서화협회전의 인상」,『삼천리』, 1931. 11.

135. 제11회 협전 개회 – 조선미술의 창조,『조선일보』, 1931. 10. 16.

136. 제11회 협전 개회 – 조선미술의 창조,『조선일보』, 1931. 10. 16.

137. 서화협회전람회,『동아일보』, 1931. 10. 10.

1932년의 미술

이론활동

이 무렵, 동경 유학생의 한 흐름을 대표하는 논객 김주경과, 국내 독학파의 한 흐름을 대표하는 논객 윤희순은 1932년에 각자 구상을 발표했다. 이들의 구상과 제언은 그 무렵 민족화단이 마주친 문제들을 총화해낸 것이었다.

윤희순의 민족미술 구상 윤희순은 문제의 글 「조선미술의 당면과제」[1]에서 '과거 민족미술 계승'과 더불어 혁신론을 펼치고 있다. 윤희순은 중국 모방으로 간단히 내쳐 버린 김주경과 달리 조선 민족미술에 대해 꼼꼼히 따지고 헤아려 비판을 가했다. 윤희순은 조선시대의 문인미술은 대개 '양반계급의 완롱물(玩弄物)'이었다고 가리키고 더구나 "최근 양반계급의 몰락과 소소한 부자의 출현 이후에는 소위 조선 동양화가들은 주문대로 휘호하고 주찬(酒餐)의 향응을 받았으니 그것은 완연(宛然) 기생적 대우(待遇)밖에는 아니 되는 것"[2]이라고 매섭게 꾸짖었다. 윤희순은 특히 그 그림이 자연을 대상으로 삼아 상징과 도피를 뜻하는 것이었으며 '정치도 경제도 민족도 문화도 아무러한 생활도 관계가 없었다'고 꾸짖고 그 돌파구는 다음과 같다고 썼다.

"그러므로 현(現) 조선미술가는 특권계급 지배하의 노예적 미술행동과 중간계급의 도피 퇴영적인 기생충적 미술행동을 청산 배격하여야 할 것이다. 그리하여 능동적 미술행동과 미술의 생활화에 돌진하여야 할 것이다."[3]

윤희순은 무엇을 계승할 것인가에 대해 해답을 내놓고 있다. 윤희순은 일본이 몰골법과 평면 묘사를 되풀이하는 동안 조선은 서구 문예부흥기 앞뒤 시기에 '사실주의적 묘사에 신생면을 개척'했다고 높이 평가했다. 윤희순은 초상화야말로 '골격 근육의 사실적 묘사는 다 빈치 이상이고 성격 표현은 렘브란트에 미칠 바 아니다'고 격찬한다. 이 대목에서 김홍도를 추켜세우면서 '동양화에서 서양화적 사실에 성공하였고 신윤복은 동양화의 조선화와 미술의 생활화를 실현'했다고 하면서 그 사실주의 기교, 미술의 생활화 및 조선화의 형식'을 계승해야 한다고 제창했다. 윤희순은 신라의 불상, 고구려 벽화, 고려의 청자, 이조의 회화에 흐르는 일관된 미의 형식이 있다고 쓰고 그것은 '완전무구한 조화 통일의 미! 원만극치의 미! 웅건과 우미와 신비를 겸한 최고의 미! 미의 절정'인데 그것은 민족의 특수한 정조이므로 바로 이것을 계승, 발전시켜 민족을 기조로 한 미술을 낳아야 한다고 내세웠다.

나아가 윤희순은 외국미술 수입 문제를 제기했다. 그는 서양그림의 영향을 받은 일본그림 형식에서 직수입이 아니라 그것이 지니고 있는 경탄할 만한 '채색 기교'를 수입해 소화할 것이며, 서구미술의 최근 첨단 미술사조는 흘러가는 것에 지나지 않으니 일본을 통해 재탕을 또다시 재탕할 필요는 없고 다만 기록을 통해 지식으로 만들면 족하되 다만 유럽의 르네상스 고전파를 '약진적으로 흡수 소화 창작'하자고 제창한다. 한편 소비에트의 신흥미술은 그 내용에 있어 '조선민족이 요구하는 미'를 갖추고 있다고 보고 그것은 "비현실에서 현실로, 감미에서 소박으로, 도피에서 진취로, 굴종에서 ××으로, 회색에서 명색(明色)으로, 몽롱에서 정확으로, 파멸에서 건설로, 감상에서 의분으로, 승리로!, 에네르기의 발전으로! 맥진(驀進)하는 미술"[4]이며, 추를 폭로하고 미를 발전시키는 미술이라고 말하는 가운데 다만 그것은 '민족적 특수정세'를 고려하여 흡수, 전개해야 할 것이라고 제안한다.

그 밖에도 윤희순은 우리 화단이 마주하고 있는 문제들을 꼼꼼하게 헤아려 대안을 내놓았다. 윤희순은 이 한 편의 글로 당대의 논객으로 떠올랐으며 민족주의 이론가의 모습을 또렷하게 아로새겼던 것이다. 윤희순 구상의 틀은 다음과 같다.

조선미술계의 당면과제 목차
1. 과거 조선미술을 어떻게 계승할 것인가. 즉 민족미술의 발전을 위하여 과거의 민족미술에서 무엇을 버리고, 무엇을 계승하겠는가.
 1) 노예적, 기생충적 미술행동을 청산하여야 한다.

2) 근세 조선미술의 사실주의와 미술의 생활화를 계승 발전할 것이다.

3) 조선미술의 특수한 미의 형식을 계승할 것이다.

2. 외국미술을 어떠한 약진적 방법으로 비판, 흡수할까?

 1) 일본화의 채색을 과학적으로 흡입하자.

 2) 불란서 기성미술에서 고전주의 형식을 흡수하고, 근대 첨단미술은 기록을 통하여 지식을 만들자.

 3) 싸벳트 신흥미술의 내용을 흡수하여 다시 민족적 특수정조로 빚어낼 것이다.

3. 서화협전, 조미전 등 각종 전람회의 기구 및 비판, 희망

 1) 진부한 서화협회는 민족적 재인식에서 약진하여야 한다.

 2) 모순 불합리의 조미전은 배격할 것이다.

 3) 동미전

 4) 녹향전

 5) 동아 주최 남녀학생전

4. 정치 경제의 파멸을 당한 현정세에서는 미술이 생활보장의 직접 역할을 하지 못한다는 관념으로 미술을 등한시하는 일반적 오류를 극복하여야 한다.

 1) 과거 미술의 미학적 오류를 청산하여야 한다.

 2) 생활보장의 근본적 에네르기를 발전케 하는 미술의 생활화를 재인식할 것이다.

5. 최후로 조선민족의 발전도상에 있어서 미술이 어떠한 방법으로 의식능동적으로 문화활동선상에 참가하겠는가의 문제이다.

 1) 미술의 대중화에 적극적 진출이 있어야 한다.

 2) 신문 잡지의 적극적 미술활동과 미술평론의 진개.

 3) 미술 발표기관의 단일조직화.

 4) 미술 연구기관의 촉성.

보수 민족주의 미술론 윤희순 구상, 다시 말해 진보 민족주의 미술론과 다른 보수 민족주의 미술론도 여전했다. 몽우라는 논객은 앞선 시대의 심영섭, 이태준, 김용준의 견해를 이어 남화의 쇠퇴와 일본화풍 유행을 비판하면서 특히 서예 및 사군자 분야를 폐지한 조선미전의 정책에 대해 동양미술의 특색을 조목조목 들추는 한편, 서양풍에 도취하는 풍조를 날카롭게 따지고 들었다. 몽우는 다음처럼 썼다.

"이 전람회에서 십 년간이나 계속해 오던 서, 사군자, 조각을 어떠한 생각으로 단연 폐지하였는지는 모르되 이상 각 부의 예술로서의 존재가치 여부의 문제는 논급치 않는다 할지라도 아무러튼 동양사람으로서는 그에 대한 철저한 연구와 비판이 없이 그 존재를 몰각해 버리는 것만은 심히 경거망동이 아

닐까 합니다.

서양심(心)이 현실적이라면 동양심은 상징적이외다. 서양의 예술이 형태를 찾을 때 동양의 예술은 신비성을 구합니다. 서양의 예술이 색채와 면을 추구할 때 동양의 예술은 선과 기운을 찾습니다. 대저 예술의 사상이란 진(眞)이 진다움에 있지 않고 진이 진을 떠난 곳에 존재합니다. 진이 진을 추구할 때 그것은 형태와 색채로써 나타나고 진이 진을 추구하여 다시 진을 떠난 때 그것은 오롯이 선(線)으로써 표현됩니다. 이것이 동양의 예술사상이요, 이것이 곧 부전지묘(不傳之妙)일 것입니다. 이 묘미를 가장 안전히 구유(俱有)한 자가 곧 서와 사군자라 할 것입니다. 그러나 불행히 동양인은 동양의 민족심, 동양의 향토심, 동양의 정신생활을 떠나서 그 고유한 정서와 그 고유한 선을 저버리고 맹목적으로 양풍 기분에 도취하고 있습니다. 조각으로 보더라도 가상 훌륭한 신조의 작품을 많이 가진 고신인에게 조선미술전람회란 간판을 가진 곳에서 그 과목을 제거한다 함은 지나치게 가소로운 몰상식이라 하겠습니다."[5]

이러한 민족주의는 실로 일본화풍의 유행과 서구화 지상주의에 대응하는 자주성으로서, 전통을 지켜 고유성 또는 정체성을 유지하려는 몸부림 같은 것이었다. 그럼에도 그것은 식민지미술을 극복하고 민족미술이 나가야 할 내용도, 형식도 아니라는 점에서 진보의 전망을 엿보기 어려운 주장이었다. 세기말 세기초 형식주의가 지닌 시대정신과 양식으로서 갖고 있던 의의와 달리 1930년대의 보수 민족주의란 온전히 복고주의일 수밖에 없는 탓이다. 윤희순이 법고창신을, 김주경이 민족성에 알맞은 이식을 주장했거니와 윤희순 구상과 김주경의 논리가 단순한 모방과, 비판 없는 이식이 아니라는 점을 떠올린다면 더욱 그러하다.

윤희순의 조선 향토색 비판 윤희순은 「제11회 조선미전의 제현상」[6]에서 조선 향토색에 관한 의견을 밝혔다. 윤희순은 조선미전 심사위원들 대부분이 관학파들이며 그들은 '관념미학적 타락과 형식주의의 붕괴작용'을 일으키고 있는 이들로서 그들의 '편협한 관념으로 고집을 피우는데 바로 그 미학이 소위 향토색 또는 향토 정조'라고 뿌리를 헤아렸다. 윤희순은 먼저, 조선미전 응모작가들이 표현하고, 심사위원들이 찬동했을 조선 정조의 배경을 살펴본다. "그들은 조선 정조를 내기 위하여 초가집, 문루, 자산(紫山), 무너진 흙담 등의 제재를 모아 놓았다. 인물을 묘사함에 물동이 얹은 부인에, 아기 업은 소녀, 노란 저고리 파란 치마, 백의, 표모(漂母) 등을 가져온다. 정물에까지 향토색을 내려고 색상자, 소반 등등을 벌려 놓는다"[7]는 것이다. 이런 소재들을 취하는 것이야 당연한 일인데 문제는

소재 취함이 아니라 다음과 같은 것이다.

윤희순은 이러한 테마가 문제가 아니라 중요한 것은 '그 테마를 어떻게 보았느냐의 정조(情調)가 중요한 것이고, 어떻게 보았느냐 하는 것보다도 '어떻게 표현하였느냐가 긴중(緊重)한 문제'이며, 어떻게 발표했느냐보다도 '그 작품이 인생, 사회, 문화에, 다시 말해 조선에 어떤 가치를 던져 주느냐가 결정적 계기'라고 짚었다. 윤희순은 작가들에게 이러한 의식이 없으니 '고전 또는 자연주의를 용인한다고 해도 조선의 독특한 하늘, 샛푸른 깨끗한 하늘의 정경 하나 그려 놓은 작품을 발견할 수 없다'고 불만스러워 했다.

윤희순은 이 문제를 실제 작품을 들어 구체화했다. 윤희순이 보기에, 지방색(地方色)을 뜻한 조선미전의 풍경화 작품들은 이상범의 〈귀초(歸樵)〉, 노수현의 〈추교(秋郊)〉, 정관철(鄭寬徹)의 〈보통문 부근〉, 이순종(李純鍾)의 〈광화문의 아침〉, 권명덕(權明德)의 〈모란대〉, 함희일(咸希一)의 〈일모경(日暮頃)〉, 서백(徐柏)의 〈풍경〉, 권우택(權雨澤)의 〈만추의 교외〉, 현리호(玄利鎬)의 〈풍경〉, 이관희(李觀熙)의 〈개성 관덕정〉, 황헌영(黃憲永)의 〈보통문〉, 정경덕(鄭敬德)의 〈아아, 봄이여〉 들이다. 그런데 이 작품들은 희망이 없는 절망에 가까운 회색, 몽롱, 도피, 퇴폐 혹은 영탄 따위 퇴영과 굴복이 있을 뿐이라고 가리키고, 이것은 '관념적 미학 형태에서 출발한 오류의 로컬 컬러요, 예술의 타락'이라고 썼다. '약자의 예술은 항상 고뇌, 사멸, 쇠약을 미화하려고 한다'는 생각을 갖고 있는 윤희순으로서는 당연한 꾸짖음이었다.

"미술의 예술적 가치는 미에 있으며, 미는 캔버스의 색채를 거쳐서 인생의 신경계통에 조화적 율동과 고조된 생활을 감염 및 발전시키는 힘[力]이다. 그러므로 에네르기의 약동 내지 생활의 발전성이 없는 작품은 반비(反非)미학적 사이비 미술이다."8

물론 윤희순이 보기에, 지금 조선의 자연과 인생은 적막하고 퇴락해 있다. 하지만 윤희순은 화가들에게 '인왕산과 같이 철벽 같은 바위들이—고통과 핍박에 엄연히 집요(執拗)하는 암괴, 무겁고 굳센 집적(集積)도 있지 않은가? 서양화가들이 재미있게 묘사한 흐리멍텅한 담천(曇天), 혼탁한 공기보다도 조선에는 유명하게도 청랑(青朗)한 대공(大空)이 있으며, 붉은 언덕의 태양을 집어삼킬 듯한 적토(赤土)가 있지 않은가?'라고 되묻는다. 그리고 다음처럼 썼다.

"로컬 컬러—는 결코 외국인 여행가에게 엑조틱한 호기심을 만족시킬 수 있는 풍속적 현상에 있는 것이 아니다. 건물(建物)과 첨경(添景) 인물에 조선 독특한 형태 및 색채를 담으려고 또는 애향토적 감정을 발휘하려고 의도하였음에 불구하고, 조선의 자연과 인생의 아무러한 약동적 미와 생명과 에네르기—를 발휘, 앙양하지 못한 것은 작가의 정서 내지 미감, 즉 미학 형태의 오류 및 타락이 그 치명적 소인일 것이다."9

이러한 오류는 수묵채색화 분야의 이옥순, 오주환, 조용승도 마찬가지라고 쓴 다음, '영국의 터너, 불란서의 전원화가 밀레, 도시화가 유트리로, 인상파 마네, 일본의 우다마로 등이 그러하였다. 조선의 현동자(안견), 혜원(신윤복)은 고대의 조선 정조를 획득한 거장들'이라고 예를 들어 보인 다음, 지역색이란 '시대와 사회와 계급의 저류를 흐르는 정서임에, 자연과 인물 기타의 제재를 통하여 표현 발전하는 것'이며 지방색의 발휘는 '향토애심의 표현이며, 향토 속에서 생활하며, 향토와 함께 생장하는 중에서만 가능한 것'이라고 정의했다.10

윤희순의 형식주의 붕괴론 윤희순은 「제11회 조선미전의 제현상」11에서 앞서 살핀 대로 지방색을 내려는 작품들을 골라낸 다음, 이옥순(李玉順)의 〈겨울날〉, 오주환(吳周煥)의 〈실내〉, 조용승(趙龍承)의 〈가로(街路)〉 같은 작품들은 '인물을 테마로 하여 조선 정조를 의도'한 작품이라고 가리켰다. 그러나 그들 작품은 '옷 무늬만 화려하게 묘사하려는 오류'를 저질렀는데 그것은 '미학적 편견' 탓이라고 헤아렸다. 그같은 미학적 편견을 윤희순은 지방색 문제와 연결시키면서 심사위원들의 잣대와 응모작가들의 태도를 싸잡아 다음처럼 꼬집었다.

"그러나 조선미전에 나타난 관념미학적 형태의 타락을, 물론 조선미술가 전체의 대변은 아니다. 그것은 미전의 심사가 인상주의, 자연주의의 고루한 아카데미를 기준으로 한 만치, 또 이러한 심사를 거쳐서 진열된 만치, 미전 품(品, 작품)은 한 개의 카테고리 속에 영합되어 있음을 용이하게 발견할 수 있으며, 그것이 예술의 타락을 의미하는 것이고, 혹 자유발랄한 에네르기!의 충일(充溢)한 작품이 있었더라도 그것은 입선 거부를 면치 못하였을 것이요, 또는 심사원의 사상, 전람회 기관을 비판하여 당초부터 출품하지 아니한 좋은 미술가가 많이 있는 까닭…"12

이런 탓에 조선미전은 '민중에게 약동이 아니라 침체를 주고, 발전과 앙양을 주지 않고 퇴패(頹敗)와 안분(安分)과 도피를 주려 하면서 스스로 예술적 퇴락 사멸의 길을 밟고 있다'고 매섭게 꾸짖었다. 조선미전 작품들 가운데 허다한 풍경화와 소수의 인물화에서 나타나는 '미학적 타락'은, 요약하자면 '무내

용한 테마의 설명적 취재(取材), 대상의 조급한 재현 및 매너리즘적 표현, 재미 및 침착에 대한 피상적 관념으로 인한 색채의 혼탁 따위니 이것은 미전 작가의 무기력한 에네르기 및 사상감정의 오류 내지 무내용을 반증하는 것'이다.

또한 윤희순은 관념미학 형태의 타락과 형식주의 붕괴작용이, 금년에 돌발된 우연한 현상이 아니라고 가리키면서 그 원인은 작품에만 있는 것이 아니라고 밝혔다. 그것은 '사회정세, 작가의 생활사상 및 전람회의 사회적 관련 등에 있는 것이니 정치, 경제적 환경과 문화 형태는 유기적 관계 아래서 바뀌는 것이라면서 다음과 같이 밝혔다.

"조선미전의 출발이 진실한 문화 향상의 의도에 있지 않았고, '1919년 기미사건 직후의 문화정치적 시설을 위한 응급수단'이었음은 과거 10년의 장구한 발표기관을 계속하면서 아직까지 미술연구기관의 시설을 보지 못한 것으로 반증할 수 있는 것이다. 그러므로 여기서 진실한 예술의 발달을 보려 함은 연목구어(緣木求魚)의 감이 있거니와 초기에 있어서 심사원 중에 이도영, 김규진, 타카기(高木) 등 제씨의 조선인 및 조선 거주자가 끼었으나 중도에 그들은 심사원급에 종적을 감추게 되었으며, 금년에 와서는 전에 보던 이과계 심사원도 볼 수 없게 되었음은 무엇을 말하는 것인가? 즉 이것은 미전의 관료화를 말하는 것이며, 문화권 내에 식민정책을 노골화하는 것이다. 그리하여 어용화가 및 저널리스트가 이에 호응 추종함을 보게 되었다. 이러한 분위기 속에서 발효되는 관념미학 형태 및 형식주의미술은 예술의 타락을 맺는 악ㅇ(惡ㅇ)가 되지 않을까?"[13]

윤희순은 조선미전이 보이고 있는 '형식주의미술의 붕괴'를 가리키면서 '예술을 위한 예술은 미술에 있어 기교지상 형식주의의 발달'을 꾀했다고 헤아리고, 실로 '세잔느 이후, 입체파 이후의 근대미술은 캔버스 위에서 기형적 진출'까지 하고 있다고 헤아렸다. 윤희순은 입체파 이후 근대미술에서, 대상이란 작가의 기분을 표현하기 위한 소재 이상 아무것도 아니라고 여겨 대상을 색판이나 면으로 취급할 뿐이라고 썼다. 하지만 윤희순이 보기에, 조선미전의 경우는 그런 것조차 아니다. 조선미전의 경우, '형식주의의 붕괴'에 이르고 있는데 그런 현상을 다음처럼 그렸다.

"조선미전 작가들 가운데 세잔느의 질, 피카소의 양, 그것에 대한 연구태도도 볼 수 없으며, 다만 정물을 위한 정물, 나열을 위한 나열의 구도 그리고 속악한 실감(?) 재현 등에 급급함을 볼 수 있음에 불과하니, 이것은 미술 연구기관이 없고 근대미술품에 접촉할 기회가 없는 중에, 부질없이 전람회 흥행화와

저널리즘의 영합 등으로 인한 미술가 남조(濫造)에서 기인한 폐해이니, 전람회를 위한 작품, 작품을 위한 작품, 따라서 조급한 ㅇ기(ㅇ寄), 조숙한 운필, 화면의 공간을 메꾸기 위한 사물의 나열 등이 내용 없는, 또는 하모니가 없는 무질서한 작품을 만들게 하였다."[14]

윤희순은 홍우백(洪祐伯)의 〈정물〉을 속악(俗惡)한 색조의 장식화로 타락한 작품으로, 이마동(李馬銅)의 〈남(男)〉을 형식주의 아카데믹적 달필로 매너리즘에 빠진 작품이라고 지목했다. 나아가 '내용 없는 내용으로 인한 형식주의 파탄'을 보여주는 작품으로 김중현의 〈바둑 삼매〉와 최우석의 〈을지문덕〉을 들었다. 김중현의 작품은 '유한계급의 봉건적 오락이며, 동양화의 제재로 장구한 역사를 가진' 바둑을 그린 작품인데, 그 같은 소재는 본시 심산유곡, 기암괴석 들을 배경삼아 징사 혹은 노송 그늘에서 유유히 흑백을 다투는 '탈속한 선경'으로 이른바 운치가 있었음을 되살린 다음, 김중현이 그 소재를 유화로 다루는 것은 자유지만, '가장 현대적 기교와 형식에 가장 고풍다운 내용을 관련시키겠느냐 하는 태도가 선명해야 한다'고 쓰고서 다음처럼 꾸짖었다.

"작가의 관점이 충실치 못하였음이 실패의 원인이니 그의 주목점이 피로한 룸펜 부인의 일 정경을 표현함에 있었는지, 삼각법 구도와 군상 등 순수한 형식적 방면에 있었는지가 염려하였다. 그러므로 형식주의의 극치적 타개책으로서 내용적 탐구로 전환됨은 필연이라 하겠으나 형식을 위한 내용은 사실에 있어서 무내용인 만치 형식을 보조하지 못하고 오히려 형식 그것까지 파괴하는 것이다."[15]

또한 최우석의 작품은 '형식주의 미술전람회에서 내용적 테마와의 갈등'을 더욱 또렷이 보여주고 있다고 가리켰다. 윤희순은 '대개 역사적 인물을 테마로 할 때에 그의 숭배감에서 출발하였다면 인물의 위대를 표현하려 할 것이며, 기념비적 감정에서 출발하였다면 그의 행적을 기록, 상징, 고조할 것'이라고 역사화에 대해 쓴 뒤 최우석의 작품에 대해 다음처럼 썼다.

"인격적 특징, 혹 역사적 장면을 환기할 만한 표현을 갖추지 아니하였으니 배경은 결코 테마의 주체는 아니다. 갑의 금박은 사실에 있어서 화면의 전폭을 지배 압박하고 있으니 작자의 의도가 을지문덕 장군의 위대를 표현하려 함이 아니랴, 또는 위대한 을지문덕의 고조를 위하여 갑옷의 위력으로써 보조하려는 것이 아니랴, 찬란한 갑옷의 코스튬 그것에 대단한 흥미와 숭배를 느낀 것이 아닐까? 즉 형식적 기교의 발휘를 위하여

을지문덕이라는 테마를 가져온 것이 아닐까? 그렇다 하면 이런 경우에는 하필 을지문덕이 아니라도 상관없을지니 을지문덕은 고대의 무인이라는 그 추상적 우상의 표현밖에는 아니 되는 까닭이다. 도리어 을지문덕이라는 명제를 붙인 까닭에 형식의 파탄을 초래한 것이 될 것이다. 이것은 형식주의 및 기교 편중주의적 미술의 필연적 모순이요, 붕괴작용의 일 과정적 현상이다."[16]

또 윤희순은 나혜석에 대해 다음처럼 썼다.

"형식주의 아카데미의 중견인 나혜석 씨는 금년 작품 〈소녀〉에서 완전한 쇠락을 고하였다. 형식주의미술이 기교지상으로 편중하는 원칙적 결점은 기괴(奇怪)로운 제재에 의(依)하여서만 테크닉의 효과적 표현을 할 수 있음에 제재의 평범과 함께 테크닉의 평속화는 필연적으로 형식주의미술 자체의 붕괴 몰락을 가져오게 된다."[17]

끝으로 윤희순은 형식주의 테두리에서 벗어나지는 못했으되, 미완성인 형식에다가 작품 태도에 있어 진지와 열과 노력이 있으니 의식 여하에 따라 능동성 짙은 창조를 앙양할 수 있는 작가로 〈초추(初秋)〉의 김경원(金景源)과 〈촉규(蜀葵)〉의 백윤문(白潤文), 〈안양의 좌상〉의 최연해(崔淵海), 〈초추의 전사(田舍)〉의 권중록(權重錄), 〈고랑(孤娘)〉의 이인수(李仁洙)를 내세웠다.

윤희순은 자신의 기존 화풍을 벗어나려는 김경원의 〈초추〉는 '자연과 인생 및 사회를 능동적으로 리얼리크하게 관찰, 해부, 발전하고자 하는 집요함'이 없으니, 다만 동적 대상을 동적으로 표현하려 의도한 능동적 에네르기만을 취하고 있다고 평가했다. 또 백윤문의 〈촉규〉는 기교의 일대 약진을 보여주고 있지만 '비활동적 침정(沈靜)된 정서'에 묶여 있다고 꼬집었다. 하지만 김경원의 동적 형상이 무질서하고 또한 단조로운 금박의 윤곽으로 말미암아 감흥의 정체(停滯)를 당하며, 배경의 담탁(曇濁)에서 오는 몽롱한 저음 따위로 말미암아 장식화와 퇴폐적 정돈(停頓) 정서에 떨어져 결국 그 감흥상태는 백윤문의 정적 정서와 다르지 않다고 헤아렸다.

"근본적 계기는 작가의 에네르기의 능동적 발전 여하에 있는 것이다. 테마를 탐색하는 태도가 능동적이었다 하더라도 발전성이 없는 정서, 즉 감상, 영탄 혹은 서정 등에 잠기어 버리면 관자(觀者)의 감수(感受)하는 심리효과는 비활동적일 것이다. 우리는 예술의 두 가지 방도가 있음을 이해할 수 있으니 그것은 몽상 및 미의 조그만 오아시스를 탐색하는 길과, 능동

적 창조에 매진하는 길의 2면이다. 동양화의 전통적 결점, 더구나 화조산수의 근본적 인습은 현대인의 생활의 창조, 긴장, 관망에 타오르는 에네르기를 발전하기에 막대한 곤란성을 포함하였음은 사실이라 하겠다. 그러나 안일과 탐미와 퇴영과 고루를 박차고 이것을 개척함은 당면한 미술가의 중대한 문제가 아닐까?"[18]

이어 권중록, 최연해의 작품들을 분석한 다음, 예술지상주의를 비판하는 플레하노프의 말을 길게 인용하면서 글을 맺었다.

김주경의 이식미술사관 김주경은 새해 벽두에 「조선화단의 회고와 전망」[19]을 발표했다. 그는 수묵채색화 분야에 대해 '중국문화를 그대로 보수'하고 있으므로 특별한 사조가 있을 리 없다고 보면서 '조선서화계의 형성사'를 '일본을 통한 구주미술사조의 수입사'로 규정한다. 물론 이런 태도와 사관은 서구 근대주의미술의 이념과 미학을 잣대로 세웠을 때 가능한 것이다.[20] 아무튼 김주경은 조선의 서구미술 수입은 일본의 서구미술 수입사와 따로 구분할 수 없을 만큼 비슷하다고 가리키면서, 지금 조선미술은 '후기 인상파적 토대'를 깔고서 지난해 동미전에서는 마티스, 루오 따위의 포비즘도 나왔고, 구본웅 개인전에서는 쉬르리얼리즘, 큐비즘과의 중간, 포비즘과의 중간 또는 표현파나 인상파의 중간이 뒤섞여 나왔다고 소개한다. 특히 조선에서 활동하는 일본인 화가들까지 포함해 여러 유파들이 나타났다고 헤아리면서 아직 나오지 않은 것은 다음과 같다고 썼다.

"아직 조선에 나와보지 못한 것으로는 대체로 '칸딘스키'적 추상파라든가, '루소' 등의 자연주의, 또는 같은 표현주의 중에도 '클레'와 같은 경향이나, '큐비즘'에 있어서도 순전한 '피카시즘' 또는 '퓨리즘'이나, '쉬르리얼리즘'에 있어서도 '에른스트'와 같은 상징적 경향이나, '미로'와 같은 서정적이요 '에로틱'한 것이라든지, '칸딘스키' '말레비치' 등과 같은 '쉬프레마티슴' 같은 것이다."[21]

따라서 김주경이 보기에, 조선의 서구미술 수입은 '사조상으로 보아 그다지 뒤늦지 않은 것'이며, 다른 것이 수입되지 않은 것은 "모든 유파를 현 조선이 이해치 못함에 있는 것이 아니요, 다만 그런 것들이 현 조선에 민족적 입장이나 또는 민족성에 부합되지 않는 편이 많다는 데에 불수입의 원인이 있다"[22]고 헤아린다. 그처럼 이식의 역사가 우리 민족의 미의식과 이어져 있는 것이라고 본 김주경의 눈길은 민족 자주성을 염두에 둔 것이라 하겠다.

또한 김주경은 10여 년의 이식사에서 '조선화단의 실기적 발전'은 장족지세요 괄목상대라 이를 만하다고 평가하면서, '장차 수 년 안에 일본화단과의 전쟁에 손색이 없을 것'이라고 자부심을 내보인다. 하지만 조선의 경제 사정은 미술동네의 실질적 발전을 보장하지 않고 있다고 탄식한다. 끝으로 김주경은 사실파와 초기 인상파의 원색 유행이 지나가고, 이제 주관 강조 경향으로 흐르면서 '경쾌한 간색(間色)' 사용이 늘어나고 있음을 헤아리는 가운데, 하지만 "조선은 특별히 명쾌한 일광을 받고 있는 지방인 만큼 부르주아 예술이 지속되는 한은 남달리 명쾌한 순간이 나타날 것도 필연적 추세라 할 것"[23]임을 예언하고 있다. 다시 말해 김주경은 조선의 사정으로 미루어 부르주아 미술이 꾸준히 이어질 것임을 예언하는 가운데, 조선의 자연 또한 '명쾌한 일광'으로 가득하다고 생각했다. 김주경과 오지호의 조선 인상주의론은 이렇게 출발했던 것이다.

윤희순과 김주경의 공예론 조선미전 조소 분야의 폐지와 공예부의 신설을 두고 '생산적 미술의 쿠데타'라고 빗댄 윤희순은 공예미술이라고는 볼 수 없을 정도로 '비속 진부'하여 공예품 전람회장은 '미술전람회와 백화점 및 박람회, 상공진열관과 차이를 어디서 찾아야 옳을지 심히 미혹하'다고 꾸짖었다. 조선공예는 2천 년의 역사와, 현재도 숨은 거장들이 많다고 가리킨 윤희순은 '미술전람회의 공예품은 공예미술이 표준이어야 하며 선구자라야 할 것'임을 주장하면서, 조선미전 공예품 전시장의 오류의 원인은 조선공예가들의 잘못이 아니라 조선미전의 결함 탓이라고 꾸짖었다.

"그 근본적 원인은 전람회 기구 자체의 결함에 있는 것이다. 순수미술의 실질이 저하되는 중에서 공예미술의 발달을 볼 수 없는 것이다. 입체파 이후의 미래, 표현, 구성, 초현실 등의 근대 부르주아 미술이 공예미술에 얼마나 다대한 영향을 주었는지는 백화점 진열창을 잠깐 들여다보아도 알 것이다."[24]

윤희순은 화신상회가 출품한 병풍채를 오늘날 조선 공예품의 대표로 오인할 위험을 가리키면서 공예의 실용성과 예술성 따위를 들춰내고 '조선의 과거 공예미술은 벌써 세계적 존재로 광휘를 내고 있으니 미전을 통하여 다시 추상받음을 기다릴 필요가 없다'고 단호히 말한다. 김주경은 신설한 조선미전 공예부 작품을 보고 다음 같은 공예론을 펼쳐 보였다.

"공예부에 진열된 총수는 오십륙 점이란 소경(少景)임에도 그 실(實) 성적은 매우 불량한 것이다. 공예부는 금회의 신설일 뿐 아니라 좋은 공예가 나올 지반이 없는 조선인 만큼 이것

만이라도 사세(事勢) 부득이 진열하지 아니할 수 없는 그 내부 사정을 충분히 양해할 점이 있다. 연중(然中)에도 낙선작 일부에서는 혹은 감사(鑑査)의 비(非)를 한하는 듯하나 진열품의 정도로서 추리한다 하면 그는 아직 조선의 공예란 것을 수예와 혼돈시키는 점에 착오가 있지 않은가 한다.

무릇 어느 나라 어느 시대를 물론하고 그 나라의 공예미술이 발전되려 하면 그 필수조건으로서 근본문제가 되는 것은 먼저 그 나라의 순수미술의 건전한 토대 및 그 발전을 가져야 할 것이다. 그는 마치 종합예술에 있어 각본이 없이 극예술이 발전될 수 없는 것과 흡사한 것이다. 그러면 그림을 잘 그리는 사람은 공예도 잘 할 수 있느냐 하면 여기서는 또 문제가 전연 달라지는 것이니 그 때문으로 학교에서나 전람회에서나 공예부란 따로 분리되어 금공, 칠공, 주조 등 각 과가 각각 특수세계를 차리고 특수한 연마를 쌓은 것이나. (이 섬에 내해서는 상식 강화(講話)처럼 되어 잠시 탈선이나 다음 일절을 ○○해 두려 한다.)

그러면 대체로 공예미술이란 것은 우리가 일상 보아오던 바 화려하고 교묘한 일용가구나 잡화 등과 어떠한 차이가 있는 것이며 또는 있어야 할 것인가. 이렇게 되면 또 문제가 확대되어 끝이 없는 것이나 무릇 공예품이란 대의는 무엇보다도 먼저 미적 목적과 실용적 목적을 겸하여야 할 것이다.(그리하여 다시 경우에 따라서는 혹은 미적 의미를 제일의(第一義)로 하고 실용적 의미를 제이의로 하거나 또는 그 반대가 되어야 하는 등의 조건이 변동될 수 있는 것이다) 그럼으로 이 미적 조건이라는 데에서 대개는 예술과 비예술과의 분리가 생기는 것이요 문제가 점점 난국으로 들어가는 것이다. 즉 조선인으로서는 누구나 일반으로 보아 오고 애호하여 오는 자수나, 또는 집집에 감추고 있는 의복장이나 자개 칠기 등은 보통으로 미적인 동시에 실용적임으로 일견 그 전부가 미술품이라고 볼 수 있을 듯한 것이나, 내용에 있어 그것이 어느 정도까지나 또는 어느 범위 내에서 공예로서의 가치를 갖게 될 것인가에 들어서는 결국, 그것이 미로 성립될 수 있는 필요조건의 구비 여하에 따라 좌우될 것이다. 이 점에서는 구체적으로 미적 요소 문제가 생기게 된다. 환언하면 그 자수나 칠기 등에 새겨 있는 기본 도안이 도안적 고안가치가 있어야 하는 동시에 제작상 실기의 가치가 한 가지 떠나지 못할 유기적 결합을 이루어야 할 것이니, 즉 미 내용과 표현양식의 결합을 필요로 하게 된다.

그러면 어떠한 것이 과연 고안가치를 갖는 것이며 기술가치를 갖는 것이냐는 문제가 또다시 전개되는 것이니, 여기서 결국은 공예품을 제작하려는 데는 먼저 기초를 요하게 되는 것이요, 더욱 더욱 문제는 확대되고 또 전문적이다. 이런 의미에서 금회에 진열된 공예품이란 것은 대개가 먼저 고안적 가치

의 결핍으로 공예품 또는 수예품에 불과하는 것이다. 다만 기계적으로 나오는 기술적 생산은 즉 단순한 수예일 뿐이다. 빠사 대회에서 허다히 볼 수 있는 수예품 등과 상거(相距)가 없는 것이다.

참빗, 합죽선(合竹扇), 화석(花席), 연죽, 식탁, 사방목침, 베개모, 수병풍… 이런 것이 물론 공예품이 될 수 없는 것은 결코 아니다. 도리어 조선의 특유 공예를 낳기에 적당한 재료가 될 것이다. 요컨대 문제는 실용 목적적 참빗이요 합죽선일 뿐이요 미적 요소가 없다는 것이다. 조선인 출품 중에 다만 하나 이남이 씨의 〈진유제(眞○製) 조선 촉대식 스탠드〉는 조선 재래의 장촉대를 도제한 것으로 반사경의 역할을 하는 브이형 장치는 종래 것의 원형의 변작이요 화촉을 전구로 대리한 것이다. 순창작은 아니라 할지라도 이만큼이라도 고안(Decoration)의 발현이 있어야 할 것이다. 훨씬 더 좋은 도안과 조각의 기술을 가한다 하면 훌륭한 예술이 될 가능성을 갖춘 스탠드다."[25]

그 밖에 오일영은 「예원총화」[26]란 글을 발표했는데 예술 기원 및 미학을 논하는 조형예술론이었다. 한편 고유섭의 우리 미술사 연구와 결과 발표도 점차 활기를 더해 갔다. 그는 이해에도 잡지 『신흥』에 「조선 탑파 개설」,[27] 『동방평론』에 「조선미술사화」[28]를 연재했다.

미술가

이승만 집에 모이던 이들 가운데 이승만과 김종태, 윤희순은 동년배로서 그 무렵 유채수채화 동네를 휩쓴 '삼총사' 였다. 김종태와 윤희순은 함께 주교(舟橋)보통학교 교사로 어울렸으며 이승만 또한 신문사에 있었으므로 이들은 저녁이면 어울리는 게 하루 일이었다.

윤희순은 이승만보다 휘문고보 1년 선배였고 김종태보다 나이가 많았다. 윤희순은 성격이 근엄하고 착실해 경성법학전문학교에 입학했지만 그 무렵 가세가 기울어 학업을 포기하고 생활 전선에 뛰어들어 신문사 기자로 활동했다. 둘째 아우가 사회주의활동을 했지만 윤희순은 그 쪽으로 기울지 않았다. 윤희순은 성격이 깐깐한 사람이었다. 1932년, 간사장 이도영이 병석에 들어눕자 서화협회전람회를 맡을 사람이 없었다. 대신 실무를 맡을 사람이 고희동뿐이었는데 성의 없는 태도로 임했을 뿐만 아니라 정기전시회조차 끝내 무산시키고 말았다. 이에 윤희순이 몇몇 벗들과 더불어 나섰다. 윤희순은 고희동에게 '그냥 흐지부지할 게 아니라 정정당당하게 거취를 취하고 그만두더라도 이유를 밝혀두자'[29]고 일어섰던 것이다. 윤희순은 그 날카로운 성격대로 뒷날 서화협회 모임 자리에서 고희동의

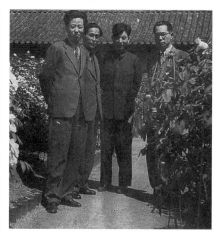

왼쪽부터 윤희순, 이승만과 소설가 정비석, 영문학자 조용만. 그 때 윤희순, 이승만, 김종태를 화단 삼총사라 불렀다. 이들은 국내파인 옥동패 핵심 성원들이었다.

무원칙하고 독선에 찬 운영에 대해 공개비판을 거침없이 하곤 했다.[30] 누이동생 윤정순(尹貞淳)도 화가였던 윤희순은 30년대 화단을 휩쓴 비평가였다. 그도 비평 때문에 여지없이 곤욕을 치렀다. 김은호에 대해 긍정성 넘치는 평가를 하자 김은호와 사이가 좋지 않았던 이용우가 나서서 '대체 김은호에게 무엇을 얻어먹고 칭찬을 했느냐' 고 대들었던 것이다.[31]

이도영이 병석에 누워 1933년에 세상을 떠나자 상임간사 장석표(張錫豹)를 제자로 둔 고희동이 이도영을 대신하는 실세로 떠올랐다. 물론 서화협회 제2대 간사장은 안종원의 몫이었다. 미술계의 국보 이도영이 사라진 서화협회전람회는 어딘지 쓸쓸했다. 조용만은 다음처럼 썼다.

"보성고보나 휘문고보의 강당에서 열리는 협전에 들어가 보면 구경꾼은 두서너 사람밖에 없는 쓸쓸한 전람회장이었다. 춘곡(春谷, 고희동) 회장 자신이 덩그러니 혼자 앉아 있고 장석표라는 젊은 서양화가와 심산 노수현 그리고 몇 사람이 전람회장을 지킬 뿐 한적한 전람회장이었다."[32]

아무튼 고희동의 생활 형편은 넉넉치 못했지만 그 아래 사는 노수현, 김진우와 아침저녁으로 오가며 술을 즐겼다. 그리고 제자 장석표는 고희동의 집에서 거의 살다시피 했다.

오랜 삼총사가 또 한패 있었다. 서화미술회 강습소 출신 이용우와 이상범, 노수현 들을 그렇게 불렀는데 그들은 가장 가까우면서도 만나면 아웅다웅하곤 하는 삼총사였다.[33] 이 무렵 이상범은 조선미전 특선을 연이어 하고 있었는데 언제나 같은 그림인 듯 그렇게 비슷할 수가 없었다. 따라서 사람들은 이상범의 별명을 '천편일률(千篇一律)' 이라 지어 부를 정도였다. 그럼에도 이상범은 고집을 굽히지 않은 채 평생을 그렇게 했다. 홀어머니와 살던 이상범의 집은 이승만과 담 하나 사이였다. 1929년, 창덕궁상 상금을 밑천으로 누하동(樓下洞)에 집을

사 분가해 이승만과 떨어져 살기 시작했다. 형편이 넉넉하지 않았던 이상범은 위로 두 형이 있었고 모두 이승만 들과 어울려 술자리를 자주 벌이곤 했다. 그러던 가운데 이상범의 둘째 형이 금광을 발견해 돈을 벌자 초가 몇 채를 사들여 헐고 새집을 세워 이상범에게 화실을 하라고 주었다. 이게 바로 서울 효자동(孝子洞) 청연산방(靑硯山房)이다.[34]

1931년, 서울 개인전에서의 새로운 화풍으로 화제에 올랐던 구본웅은 태평양미술학교 재학 중인 만학도였다. 그는 시인 이상과 잘 어울렸다. 이상은 키가 훤칠하게 컸고, 구본웅은 꼽추로 겨우 난쟁이를 면할 정도였다. 더구나 그들은 괴상한 옷차림으로 명동거리를 활보하고 다녔다. 사람들은 그들을 곡마단이라 부를 정도였고 장발 히피족도 무색하다 하여 외면할 지경이었다.[35] 화가와 시인의 행색이 이처럼 기괴했으니 이러한 전통으로 말미암아 사람들은 예술가의 모습을 남다른 것이라 여겼는지 모른다.

동상 건립

한편, 이 무렵 동상 제작 열풍이 불기 시작했던 것도 새로운 현상이었다. 올 봄 동경미술학교 조각과 졸업을 앞둔 문석오(文錫五)는 일찍이 1929년의 조선미전, 1931년의 제전(帝展) 입선으로 그 이름이 잘 알려졌던 바 있다. 그는 평양의 교육자 백선행(白善行) 여사 동상을 주문받아 일본에서 제작한 다음, 3월에 조선으로 옮겨 왔다.[36] 백선행이 다음해 세상을 떠나자 장례를 사회장으로 치렀다.[37]

해외활동

대구 수창공립보통학교의 일본인 교장 후원으로 그림을 그리던[38] 이인성은 수채화 〈여름 어느 날〉로 제국미전에 입선했다. 『동아일보』는 이인성을 '동경에 고학하는 19세 소년' 이라고 알렸다.[39] '그는 어려서부터 그림에 많은 취미를 가지고 늘 열심으로 공부하여 오던 바, 작년말에 그림공부를 뜻하고 동경에 고학의 길을 떠나서 낮에는 동경 지대(池袋) 킹상회 예술부에서 일하고 밤에 여가를 내 태평양미술학교에서 공부하는 중' 이라고 소개하면서 이번 입선작품은 올해 여름방학 때 고향 집에 와 모교 교정을 배경으로 3주 동안 그린 작품이라고 밝혔다. 이인성은 기자에게 다음과 같이 말했다.

"제전에 입선된 것을 나는 아주 의외로 생각합니다. 금년 귀국하였을 때에 우리의 흰 옷을 주제로 무엇을 하나 그려보고자 하였으나 무이해한 부형의 반대로 뜻을 채우지 못하고 실

대구에서 천재 소년화가로 이름을 날린 이인성은 조선미전 유채수채화 분야에서도 발군의 기량으로 상을 휩쓸었다.

망 중에 화구를 메고 이리저리 다니다가 심히 뜨거운 햇볕에 쪼여 초화조차 시들시들하여지는 그 중에 문득 한 느낌이 있어 곧 제작에 착수하여 3주일 만에 완성한 것입니다. 이 기회에 더욱 발분하여 향토를 위하여 일하고자 합니다."[40]

동경의 프로미술 활동 1931년 11월에 조직한 동지사(同志社)는 홀로 서서 조선프로예맹을 지원할 것인가, 아니면 일본프롤레타리아문화연맹에 소속해 들어가야 하느냐는 논쟁에 휘말렸다. 1932년 1월, 조선프로예맹은 동지사가 일본프롤레타리아문화연맹에 소속해야 한다는 결정을 내렸고, 이에 따라 2월에 해체선언을 한 다음, 동지사 회원들은 일본프롤레타리아문화연맹 각 동맹에 가입했다. 일본프롤레타리아문화연맹 서기국은 조선프로예맹과 연대를 꾀하기 위해 산하 특별기구로 2월에 조선협의회를 만들고 2월 21일, 제1회 조선협의회 간담회를 개최해 "각 동맹으로부터 각 1명의 협의원을 선출할 것 및 조선협의회 임무로서 재일본 조선노동자의 문화적 욕구를 채울 목적으로 조선이 출판물을 빌헬힐 깃 및 조신 내 프롤레타리아 문화운동을 적극적으로 원조할 것 등을 결의"[41]했다. 따라서 각 동맹 안에 조선위원회를 설치했는데 이들 조선위원회들이 모여 조선협의회를 구성하는 모양새를 갖췄던 것이다.

일본미술가동맹(PP)은 3월 20일에 동경지부 임시총회에서 조선인위원회 설치에 관한 결의를 통과시켰다. 이에 박석정(朴石丁)은 윤상열(尹相烈)을 비롯해 마츠야마 후미오(松山文雄), 키기 모리테루(奇木司輝)[42]와 함께 조선인위원회를 조직하고 5월 3일에 한글 만화 『붉은 주먹』 300부를 등사 작성했다.[43] 또 이들은 8월에 '조선의 국치일(8월 29일), 관동대지진 대학살(9월 1일) 기념을, 조선식민지위원회의 확립의 투쟁에 조직하다!' 라고 제목을 붙인 격문을 발행해 배포했다.[44]

윤상열은 올해 동경조선어극단에 참가해 매우 활발한 무대 장치 활동을 펼치는데 그 가운데 일본 축지 소극장에서 2월 15일에 공연한 〈하차(荷車)〉의 장치를 맡았을 뿐만 아니라 배우로도 출연해 교수 역할을 맡기도 했다.[45]

단체 및 교육

프로예맹과 신흥미술동맹(안) 대구 가두극장에 참가했던 이상춘과 강호는 1932년 6월에 설립한 극단 신건설[46]에 주도적으로 참가하고 있는데[47] 신건설은 프로예맹의 산하조직은 아니었다.[48] 하지만 프로예맹의 외곽조직의 성격을 지니고 있었다.

이상춘은 6월 무렵, 두 가지 비합법 지하조직을 만들었다. 하나는 조선무산예술가동맹이며,[49] 또 다른 하나는 몰트드, 다시 말해 국제혁명연극대였다.[50] 이상춘은 이들 조직의 주도자였다. 이상춘을 비롯한 몰트드 맹원들은 '최하층 생활상을 묘사하고 상영하며 비밀리에 격문을 인쇄'하는 활동을 펼쳐나갔는데 이들은 다음해 2월에 체포당했다. 『조선중앙일보』는 다음처럼 보도하고 있다.

"이번 사건의 주동격인 이상춘은 원래 아나(무정부)계의 인물이던바, 근래 공산주의운동에 가담하여 작년 6월경에 시내 안국동에서 조선무산예술가동맹이라는 표현단체를 조직하여 일본 기타 외국에서 발행된 좌익서적을 구입하여 회람하는 일방, 카프계 문사들을 규합하여 비밀리에 몰트드를 조직하여 표면 문예 연극운동으로서 계급의식을 강화 확대시키고자 암중 활약한 것이라 한다."[51]

프로예맹 활동이 중단당하다시피 했던 1931년, 1차 검거 사건 뒤 '이상춘, 신고송, 강호의 트로이카'[52]가 비합법 예술운동을 펼쳐나갔던 일은 자연스러워 보인다.

강호는 프로예맹 미술부 사업을 정하보에게 넘긴 다음, 영화운동 쪽으로 기울어갔다. 강호는 이상춘과 더불어 1932년에 체포당한 뒤 3년 동안 투옥당했다. 출옥 뒤 부산으로 내려가 간판점 화공 따위를 하다가 1935년께부터 신문사 삽화가로 활동했다.[53]

그같은 비합법 대중운동 방식은 1930년부터 영화운동 쪽에서 꾸준히 이뤄졌고, 프로예맹에 대해 비판하는 새세대 몇몇 미술가들이 프로예맹과 직접 관련 없는 예술운동에 참가하기 시작했다. 1931년 가을, 이동식소형극장 무대장치 부원으로 참가했던 추적양, 김미남과 더불어 전미력이 신흥미술동맹 조직을 구상했다. 그들은 공장과 농촌에서 영화, 연극과 협동해 자신의 이념을 펼칠 것이며 '집단적, 실천적, 혁명적 사실주의' 창작방법론을 제기했다.[54] 신흥미술동맹은 상위 중앙기관으로 신흥예술동맹을 두는 비합법조직이었다. 이같은 비합법조직노선은 합법조직노선을 지켜온 프로예맹과 다른 것이다.[55]

이들은 전미력이 밝힌 미술운동 방침에서 보듯, 화단활동에

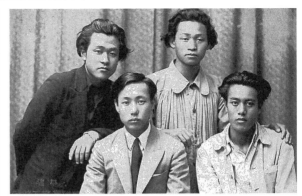

오월회 회원. 왼쪽부터 권명덕, 박영선, 최연해, 현리호.
이들은 삭성회 강습소 출신으로, 권명덕을 비롯한 이들은
그때 평양의 자랑이었으며 평양 유채수채화단을 이끌 주자들이었다.

는 눈길조차 주지 않았다. 이것은 지식인동네가 아닌 노동자, 농민동네를 활동공간으로 삼고 있던 국내 사회주의운동 세력의 길을 따르는 것이었다. 신흥미술동맹과 다른 프로예맹 미술부는 올해도 여전히 1931년에 만들고자 했던 프로미술동맹(안)의 골격을 유지했다.

그 밖에 프로연극운동 흐름에 있는 극단으로 6월에 설립한 이동극단 근대극장에 임천(林泉), 임춘(任椿), 최득천(崔得泉)이 참가했으며, 함흥 동북극장, 평양 명일극장이 "광산과 도시와 농촌, 노농대중을 향하여 순회 흥행을"[56] 했다.

오월회 권명덕은 앞서 살핀 바처럼 삭성회의 대를 잇는 평양 유채수채화 동네의 주도자였다. 지난해 만들었던 청도회를 성공시켜 주도자로서 위상이 한껏 오른 권명덕은 그 뒤 삭성미술연구소 동료들이었던 최연해, 박영선, 현리호를 불러 모아 동인조직 오월회를 만들자고 제안했다. 5월에 만났다는 뜻을 지닌 오월회란 이름에 시원스레 뜻을 함께 모은 이들은 코앞에 닥친 조선미전에 나란히 응모해 모두 입선했다. 『조선일보』는 이들 4명을 머리기사로 올려 큼지막하게 보도했다.[57] 『동아일보』 또한 「평양의 자랑」이란 기사 제목으로 추켜세웠다.[58] 그들 개인은 물론이고 평양화단과 오월회의 위상이 높아지는 순간이었다. 오월회 주도자인 권명덕은 1926년부터 조선미전에 응모하기 시작했으며, 최연해는 1930년, 박영선은 1931년부터 응모해 입선을 하기 시작했으니 수상이 크게 새로울 것은 없었다. 그러나 이들이 오월회를 꾸리고 난 뒤 집단으로 움직이기 시작했다는 점을 헤아릴 필요가 있다. 그들은 스러져 가는 평양화단의 줄기를 다잡아 활기 넘치게 이끄는 기둥으로 자랄 채비를 했던 것이다.

동미회 지난해에 비춰 4월에 나란히 열려야 할 녹향회전람회와 동미회전람회가 막상 4월이 와도 열리지 않았다. 동미회

전은 몇 개월 뒤에 열렸다. 그러나 녹향회전은 아예 열리지 않았다. 흩어져 버린 것이다.

이 대목에서 패기만만한 신예 비평가 윤희순이 주장했던 '미술 발표기관의 단일조직화'가 단순한 개인의 개혁론이라기보다는 그 무렵 미술동네의 흐름을 비추는 것임을 짐작할 수 있다.

"서화협전, 조미전, 동미전, 녹향전 등의 출품작가는 단일전람회에 집합할 것이다. 조선민족의 권위있는 미술 발표기관을 조직할 것이니 조선미술가의 전부는 이에 출품하고 대중은 이 속에서 미술을 배우고 느끼고 생활에까지 흡수할 것이다."[59]

윤희순은 동미전에 대해 '심히 편협한 관학적 취기가 있을 뿐'이며 녹향전은 '소중학생급의 출품자로 발표되는 만치 조숙한 예술가를 남조할 위험'이 도사리고 있다고 세차게 꾸짖으면서 '서화협전, 녹향전, 동미전은 소이(小異)를 초월하여 합동 단일전람회를 조직'하자는 대안을 내놓았던 것이다. 아무튼 녹향회는 해산했고, 동미회도 1932년을 끝으로 해산했다. 게다가 서화협회는 가을에 있을 제12회 전람회를 포기하고 다음해로 늦췄다.

동미회는 제3회 회원전의 성격을 졸업생 중심으로 바꾸기로 결정했다.[60] 지난해까지는 재학생들 중심으로 꾸몄고 졸업생들은 찬조 출품자 자격으로 참가하고 있었다. 이러한 변화는 '충실한 역작을 발표한다면 당분간 계몽 구실을 할 수 있을 것'[61]이라는 윤희순의 화단개혁론과 이어져 있다. 아무튼 동미회는 재학생을 빼고 졸업생들의 작품을 통해 '계몽적 역할'에 충실키로 했던 것이겠다.

서화협회　매년 가을이면 대구에서는 향토회, 서울에서는 서화협회가 주최하는 전람회가 열렸었다. 하지만 이번엔 서화협회가 주저앉아 버렸다. 다음해 봄으로 정기전람회를 미뤘던 것이다. 이런 결정을 누가 내렸는지 알 수 없다. 짐작할 수 있는 것은 안으로는 서화협회를 주도해 왔던 간사장 이도영의 병세 악화를 들 수 있고[62] 밖으로는 앞서 말했듯 '단일전람회 조직론'이 화단 안팎에 큰 흐름으로 퍼져 나가면서 윤희순의 서화협회 비판을 바탕으로 삼은 '서화협회 약진론' 또한 자연스레 힘을 얻었고, 그에 따른 서화협회 간사진들의 문제의식과 이어져 있던 것이었을 터이다.

남달리 서화협회 약진을 주장하는 윤희순의 서화협회 비판은, 그 동안 서화협회에 대한 화단 안팎의 비판을 총망라한 것이었다. '진부한 서화협회는 민족적 재인식에서 약진해야 한다'는 약진론을 펼치는 가운데 윤희순은 다음처럼 썼다.

"서화협전에는 진부한 공기가 충일하였으니 과거 10년간에 조선민족의 심각한 생활의 일 편도 발표된 적이 없다. 골동적 모사와 서양미술의 재탕밖에는 없었다. 서화협회의 조직은 확실히 봉건적 사랑(舍廊)의 연장밖에는 아니 된다. …모든 문화 행동자가 희생과 분투 속에서 바쁜데 미술가는 미풍송월(美風誦月)의 예술 삼매에서 유유소요(悠悠逍遙)만 하고 있겠는가? 더구나 그것이 신흥기분에 타오르는 조선청년에게 무엇을 주겠는가?"[63]

조선미술관

조선미술관 주인 오봉빈(吳鳳彬)은 1930년에 동아일보 후원을 업고 개최해 다음해에는 황실과 세키노 타다시(關野貞) 그리고 총독부의 후원을 얻어 일본까지 순회선을 했던 조신고 서화진장품전을 다시 열었다. 10월 1일부터 5일까지 동아일보사 사옥 3층에서 조선미술관 주최, 동아일보사 학예부 후원으로 열린 제2회 조선고서화진장품전은 주최 쪽이 갖고 있는 작품만 전시를 했던 게 아니라 지난번처럼 여러 소장가들의 소장품을 대상으로 출품 신청을 받아 진열하는 방식의 전시회였다.[64] 100여 점의 서화 골동품이 나왔다.[65] 작품들은 어몽룡의 〈매〉와 이징의 〈산수〉, 김명국의 〈인물〉, 윤두서의 〈산수〉를 비롯해 조중묵의 〈산수〉, 김수철의 〈산수〉, 조희룡의 〈매〉〈죽〉, 그리고 전기, 허련, 유숙의 산수, 대원군과 민영익, 김응원의 난초, 김영, 신명연, 조석진, 안중식의 산수, 장승업의 여러 작품들이 나와 조선시대의 화가들 작품을 거의 망라하는 규모였다.[66] 이번에도 여전히 조선미술관이 24점, 박영철이 14점을 내놓았고 오세창, 함석태, 김용진, 이한복, 박재표 들도 출품했으며 새로 김대현(金大鉉)과 손재형(孫在馨)이 10점 안팎, 박창훈(朴昌薰)이 6점을 내놓았다.

전람회

1월에는 왜관, 3월에는 진주, 4월에는 평산과 남해에서 수묵채색화 전람회가 열렸다. 특히 4월 21일부터 23일까지 종로기독교청년회관에서 외교관 윌버 부인이 수채화 개인전을 열었고,[67] 김경섭이 수묵채색화 개인전을 개최했다. 6월까지는 조선미전의 화려한 그늘에 가려 다른 전시회를 열 엄두를 내지 못했던지 별다른 움직임이 없었다.

7월에 김지성(金之聲)은 서울에서, 유영완(柳永完)은 이리에서 개인전을 열었다. 9월에는 순천에서 하동주(河東州)가, 10월에는 김포에서 임우성, 11월에는 홍성에서 서병갑(徐丙甲), 12월에는 정옥포(丁玉圃)가 경기도 광주에서 각각 수묵

채색화전을 가졌다.

10월에 조선남화협회가 제1회 조선서도전람회를 삼월백화점에서 열었다.[68] 이 전람회는 조선미전에서 서예 분야를 폐지함에 따라 서예가들이 모여 조선남화협회를 조직하고 연 첫 전람회였다.

서울 장곡천정(소공동)에 있는 경성치과의학전문학교에서 10월 15일부터 18일까지 제4회 중등학교미술전람회를 열었다. 조선은 물론 만주, 일본의 중등학생들이 응모한 작품들 가운데 입선 125점, 가작 15점, 준특선 6점, 특선 4점으로 채워졌다. 조선인 특선자는 대구사범에 재학 중인 박봉재(朴鳳在)와 경성제일고보에 재학 중인 배찬국(裵燦國)이었다.[69]

김은호, 허백련 2인전 조선미전이 끝난 뒤 7월 18일부터 20일까지 남대문 통에 자리잡고 있는 삼월백화점 화랑에서 김은호와 허백련 2인전이 열렸다. 이 전람회에는 이들의 최근 몇 년 동안의 작품 70여 점이 나왔다.[70] 『동아일보』는 이들의 2인전을 남달리 다뤄 작품 및 전람회장 사진을 도판으로 실었다.[71]

제3회 동미전, 제3회 향토회전 동미회는 7월에 제3회 전람회를 열었다. 여전히 동아일보사 학예부 후원 아래 7월 15일부터 21일까지 동아일보사 사옥에서 열린 전시회 준비에 모든 회원이 나와 100여 점의 작품을 설치하는 열성을 보였다.[72] 이때 출품한 회원과 작품 들에 대해서는 알 길이 없다. 오직 이마동의 〈복순이〉, 황술조의 〈풍경〉이 『동아일보』 지면에 사진 도판으로 실려 있을 뿐이다.

10월에 대구에서는 향토회가 제3회 전람회를 열었다. 달성공원 앞 조양회관에서 14일 오후부터 50여 점의 작품을 받아들여 종일 설치한 뒤 15일에 문을 열었는데 첫날 무려 800명의 관객이 몰려들었다.[73] 이처럼 높은 인기는 전람회 개막일에 날아든 이인성의 제국미술전람회 입선 소식 탓이었다.[74] 이인성은 19살밖에 먹지 않은 대구 출신으로 일찍이 그림 재주를 인정받아 대구 본정소학교 교장의 후원으로 화가의 뜻을 이어갈 수 있었다. 17살 때인 1929년 조선미전 입선을 해 화제를 낳았던 그가 일본에 건너간 지 1년 만에 제전(帝展) 입선 소식을 알려 왔으니 대구 사람들의 관심이 자연 클 수밖에 없었을 터이다.

조선미전 개혁과 화단의 비판 1932년 2월에 총독부 학무국이 조선미전 개혁안을 발표했다. 제1부 동양화, 제2부 서양화 및 조소, 제3부 서 및 사군자로 나눈 틀을 제1부 동양화, 제2부 서양화, 제3부 공예품으로 바꾼 것이다. 학무국은 조소와 서예는 아예 폐지하고, 사군자는 동양화 쪽에 끼워 넣기로 했다.[75]

그 뒤 3월 22일에 개혁안을 그대로 총독부 고시 제133호로 공시하면서 1인당 출품 점수는 3점, 공예품은 한 점당 십척 평방(十尺平方) 이내의 장소에 내걸 수 있는 크기로 제한하고 있음을 덧붙였다.[76] 그리고 황실과 총독부가 임의로 몇 작품씩 샀던 방식을 바꿔 황실의 상인 창덕궁상 및 조선총독상을 제정해 시상을 하고 그 해당 작품을 사들이기로 했다.[77] 특선작품들에 대해 상패 또는 상금을 수여하는 이 제도는 가난한 화가들에게 매력 넘치는 조건임이 틀림없었을 터이다.[78]

총독부 관리 하야시 시게키(林茂樹)는 공예부 신설에 대해 '근래의 추세인 민예 또는 향토예술에 대한 좋은 방향의 진보를 감안하고 조선 고유 공예의 발전을 위해서' 순정미술(純正美術)이 아닌 공예를 첨가토록 했다고 말하고 올해 공예부는 다른 분야에 비해 출품 숫자가 적은 데도 대단한 눈길을 끌어 팔린 작품 숫자가 단연 두각을 나타냈다고 자랑하면서, 조소 분야 폐지에 대해서는 '종래 출품도 적고 경비 관계로 당분간 중지한다'고 밝혔다.[79]

이같은 개혁안은 지난해 개신동맹기성회는 물론 일찍이 이한복을 비롯한 논객들이 서예와 사군자의 예술성을 무시하는가 하면, 그들을 시대에 뒤떨어진 것으로 몰아치면서 조선미전에는 어울리지 않는다는 비난을 일부 받아들인 결과라 하겠다. 이를테면 개신동맹기성회 구성원이자 조선미전에 대해 가장 날카로운 비판자 윤희순은 '시대의 추세'이므로 그 양과 질이 점차 쇠퇴하는 일은 필연이고 당연한 일이라고 꼬집은 바 있다.[80] 나아가 윤희순은 서예야말로 "문인취미나 유한계급의 자기 향락에 지나지 못하는 것"이라고 헤아리면서 현대예술이라고 말할 수 없을 정도라고 주장했다.[81] 하지만 윤희순은 조소 분야 폐지와 공예부 신설에 대해서는 세차게 꾸짖었다.[82] 윤희순은 조소 분야 폐지야말로 '조선미전의 예술적 타락 붕괴를 대변하는 가장 명료한 현상'이라고 썼다. 다수 중견미술가들이 조선미전을 떠나, 조소 분야를 폐지할 수밖에 없으리만치 절박한 예술적 쇠퇴를 당했다는 것이다. 또한 공예부 신설은 '생산적 미술의 쿠데타'라고 가리키면서 그 결과, "너무도 상상 이상으로 비속 진부함에 놀라지 아니할 수 없으며, 미술전람회와 백화점 및 박람회 상공진열관 등과의 차이를 어디서 찾아야 옳을지"[83] 모를 지경이라고 썼다.

그런데 두 해 뒤에 김종태는 조선미전 공예 분야 설치에 대해 긍정성 짙은 견해를 내놓았다. 김종태는 조선미전 창설 때 '조선의 특수한 사정'으로 서예 및 사군자 분야를 대우했지만 이제 세월이 흘렀으며 서예 사군자는 조선의 실생활과 동떨어져가고 있지만 공예는 실생활과 유기적 연관을 갖고 있음에 비췄을 때, 또한 조선의 오랜 공예 전통을 떠올릴 때 공예 분야의 신설은 매우 환영할 만한 일이라는 주장을 펼쳤다.[84]

新人輩出에는 不及
畫壇權威等脫退
寂寞한美展岐路에直面
朝鮮美展에 不平滿滿

총독부는 조선미전
조소와 서예 분야를 없애고
공예 분야를 신설하고
창덕궁상과 조선총독상을
만들었다. 하지만 지난해
개신동맹기성회가 요구한
내용은 무시당했다.
아무튼 1930년부터
조선미전에 눈돌리는
이들이 급격히 늘어나기
시작했다. (『조선일보』
1932. 5. 29.)

제11회 조선미전에 대한 화단의 꾸짖음은 여전히 거세찼다. 총독부는 개신동맹기성회의 요구 가운데 추천제와 위원제를 신설하고 심사원 제도를 완전히 개혁하라는 요구를 전혀 받아들이지 않았던 것이다. 이런 문제를 총괄해 들고 나선 쪽은 서화협회 같은 화단세력이 아니라 『조선일보』였다. 신문 한 쪽의 대부분을 나눠 조선미전의 문제점을 조목조목 꼬집었다.

먼저 화단의 중진들이 조선미전을 외면하고 있다는 점을 지적했다. 지난해까지 참가한 윤희순, 이제창, 윤상열, 이승만, 오지호, 김종태, 박생광, 이영일, 정찬영이 올해 불참했고, 지난해부터 불참한 김주경, 홍득순, 박승무를 비롯해 1930년부터 김은호, 변관식, 장석표 그리고 길진섭 들이 모두 눈돌리고 있었다. 『조선일보』는 이들 몇몇의 이름을 들먹이며 '전람회 조작에 대한 불만 등 견해의 상위'가 이름있는 이들 사이에 있음을 밝히면서 전람회 수준이 낮아질 것임을 경고했다.[85]

다음, 제도의 미비함을 꾸짖었다. 심사원에 따라 작품 평가가 해마다 좌우되는 조건에서 이미 '예술관의 일가를 이룬' 중진작가에게는 심사제라는 게 굴레라는 것이다. 『조선일보』는 일본의 경우, 특선을 몇 차례 계속하거나 입선을 몇 차례 계속하면 회원으로 추천해 무감사 출품자격을 주는 제도를 갖춘 공모전이 있음을 예로 들어 이런 제도를 도입해야 할 것을 촉구했다. 이를테면 이미 8회나 연속 특선을 한 이상범에게 어떤 보장도 없이 임의의 무감사 출품을 적용할 뿐이라면, 막연한 불안과 불쾌를 떨치기 어려울 것 아니냐고 되묻는다.[86]

끝으로 심사원들이 일본인뿐이라는 사실과 심사 잣대를 문제삼았다. 그 하나는 '미전의 심사가 인상주의, 자연주의의 고루한 아카데미를 기준'[87]으로 삼고 있으므로, 화가의 화풍을 심사원이 억압해 개성 발휘를 가로막을 뿐만 아니라, 일본인 심사원뿐이므로 '조선의 빛, 조선의 정조, 조선인의 표정'을

제대로 이해하겠느냐, '조선인이 아니고서는 알기 힘든 향토색을 어떻게 즉석에서 평가하겠느냐는 말이다.[88] 이같은 모든 나무람을 총괄하여 체계화시킨 이가 윤희순이다. 『신동아』 6월호에 발표한 「조선미술계의 당면과제」와 『매일신보』에 6월 1일부터 8일까지 발표한 「제11회 조선미전의 제현상」이란 글이 그것이다.

아무튼 이같은 조선미전 꾸짖음에 대해 총독부는 별다른 흔들림을 보이지 않았다.

"총독부 당국에서는 아직 정도가 유치하다는 점에서 현재의 조직을 굳게 지켜 나갈 생각을 버리지 않고 있다. 조선미술계의 수준이 낮다는 것이다. 그런 까닭에 특선을 몇 회 계속한다고 곧 그 다음부터는 영구적으로 무감사로 한다면 일리는 있을 것이나 다른 한 면에 화단의 수순이 분란하게 타낙아리라는 염려가 많다는 것이다."[89]

이같은 자세에 대해 조선화단의 논객들이 모두 일어났다. 선봉장 윤희순은 『매일신보』에 「제11회 조선미전의 제현상」[90]을, 김주경은 『동아일보』에 「제11회 조미전 인상기」[91]를, 그리고 화가생이란 필명의 논객은 「제11회 조선미전 만평」[92]을 통해 일어섰으며, 특히 잡지 『동광』은 김주경, 나혜석, 김용준, 이승만, 임화 들을 앞세워 「혼미 저조의 조선미술전람회를 비판함」[93]이란 제목 아래 공세를 취했다.

김주경은 조선미전의 심사위원들이야말로 많은 작가와 관중을 썩히고 있는 주범이며 따라서 지금처럼 정치기관에서 떼내 자치조직을 꾸려 운영해야 할 것을 제안했다. 나혜석은 전체의 통일 정신이 없으며 그마저도 조화로운 진열을 꾀하지 못하고 있고 따라서 영구히 무감사 자격을 지닌 추천제도를 실시할 것과, 심사원도 추천자들 가운데서 뽑을 것을 제안했다. 이승만은 작품의 수요, 다시 말해 작품 경향에 대한 구체적 방침을 보여줄 것과 함께 그와 관련해 심사위원들을 제국미술전람회 계열로 국한시키지 말 것과, 조선인도 심사위원에 참가해야 할 것 그리고 다년간 공헌한 작가에 대한 대우와 안전한 보장제도를 마련해야 할 것, 일반에게 무료로 공개해야 한다고 주장했다.

그리고 보다 근본대책으로는 김주경은 보다 많은 민간단체를 꾸려 훨씬 많은 작품전을 열어야 한다고 주장했으며, 이승만은 미술관과 미술학교의 설치 및 권위있는 전람회의 증가, 미술비평의 활성화를 꾀해야 한다고 주장했고, 임화는 미술학교를 나온 이들이 교사 직업을 갖지 않아야 한다고 주장해 눈길을 끌었다. 그런데 이와 다른 생각을 가진 논객이 있었다.

몽우란 이름의 논객은 「조선미전 소감 편편」[94]을 발표해 일

본화풍의 침윤을 경계하고, 남화야말로 조선스런 것이라고 주장했다. 몽우는 조선미전 개신동맹기성회를 비롯한 논객들의 드센 조선미전 비판에 대해 그것은 특선작가들에게 보다 이상의 특권을 달라는 것이라고 요약했다. 그 밖의 불평들은 모두 횡설수설에 지나지 않는 것이며 '일종의 질투에 가까운 비명을 절규하는 것'인데, 그것은 몽우가 보기에 '말썽 부리는 것' 정도다. 몽우는 끝으로 윤희순의 단일 조직론 및 리얼리즘론에 대해 조롱투로 비난했다. 몽우의 이같은 생각은 조선미전에 대한 드센 꾸짖음에 대한 옹호론 또는 긍정론의 첫 출발이다. 이런 견해는 다음해 녹음생이란 이름의 논객에게로 이어졌다.[95]

제11회 조선미전

김주경은 조선미전이 금년에 이르러 '철저히 앙데팡당식 개인전처럼 바뀌었는데, 다시 말해 소인(素人) 주최의 소인작품전인 동시에 무감사제 전람회'에 이르렀다고 선언했다.[96] 이러한 선언과 더불어 '모순에 가득 차 불합리하기 짝이 없는 조선미전을 배격하자'는 윤희순의 선동[97]에도 불구하고 총독부 학무국은 전람회를 의연히 진행했다. 물론 윤희순의 그 '배격'이 무관심을 뜻하지 않았다. 윤희순은 아무튼 조선미전은 현실적으로 사회적 존재물로서, 여러 현상 및 영향을 끼치고 있으므로 '비판 극복은 할지나 퇴피하여 무관심함은 비겁한 것'이라고 썼다. 따라서 김주경은 응모치 않았고, 윤희순은 응모했던 것이겠다.

지난해까지 이과회(二科會) 계통의 화가가 끼어 있던 심사위원은 올해엔 제전계(帝展系) 관학파 일색이었다. 『동아일보』는 수묵채색화 및 사군자 분야에 이케가미 슈우호(池上秀畝), 유채수채화에 나카자와 히로미츠(中澤弘光)와 코마야시 만고(小林萬吾), 공예에 타나베 타카츠구(田邊孝次)로 결정했음을 알렸는데,[98] 뒷날 간행한 『조선미술전람회 도록』 제11집에 나온 심사위원 명단은 수묵채색화 및 사군자 분야에 이케가미 슈우호와 더불어 카와사키 쇼우코(川崎小虎)가 덧붙어 있으며, 유채수채화 분야의 나카자와 히로미츠는 나가히로 시코우(中弘弛光)로 표기했다. 이들 심사위원과 평의원 및 참여작가들의 의견을 종합해, 공예품에서 2명 이상의 연명(連名) 작품도 인정키로 했으며 다음과 같이 공예품 종류를 결정했다.

"1. 금속기, 2. 도자기 및 초자기(硝瓷器), 3. 염직물(자수편직물을 포함), 4. 칠기, 5. 목죽기, 6. 이상 각종의 종합 공예품 및 의장도안, 의장모형 및 염형(濂型)."[99]

총독부는 5월 7일부터 16일까지 응모작가들에게 출품 원서를 받고 다시 19일부터 21일까지 작품을 받았다.[100] 심사를 거쳐 5월 24, 25일 결과를 발표했는데 그 결과, 수묵채색화 및 사

군자 분야 입선은 무감사 입선 13점 및 심사원 1점을 합쳐 70점, 공예 분야에 56점, 유채수채화 분야에 무감사 입선 22점을 합쳐 276점이었다. 그 가운데 조선인은 수묵채색화 및 사군자 분야에 무감사 입선 9점을 합쳐 21점, 공예는 28점, 유채수채화 분야에 무감사 입선 11점을 포함 모두 97점이었다. 무감사 입선작가는 김규진, 황용하, 이응노, 이상범, 김중현, 정현웅, 나혜석, 이인성 들이었다.

특선은 27일에 발표했는데 수묵채색화 7명 가운데 조선인은 백윤문, 이상범 2명, 유채수채화 14명 가운데 이인성, 이마동, 최연해 3명, 공예는 3명 중 이남이 1명이었다.[101] 또 신설한 창덕궁상은 이상범의 〈귀초(歸樵)〉, 총독상은 최연해의 〈안양의 좌상〉과 이남이의 공예 〈조선식 스탠드〉에 돌아갔다.[102] 일본인 가운데 창덕궁상은 유채수채화에 2명, 총독상은 수묵채색화 1명이었다.

제11회 조선미전의 제2부 유채수채화 분야는 마치 평양과 대구 지역의 화가들을 위한 것 같았다. 오월회를 중심으로 한 평양 지역 화가들의 조선미전 대거 진출은 앞서 지적한 바와 같다. 이 때 평양의 입선자들은 모두 12명이었다. 대구의 경우, 향토회 회원들을 중심으로 응모해 입선한 이들은 모두 16명이었다.[103]

일본 궁내성에서는 배렴의 〈아침 안개〉와 이인성의 〈가이유(カイユ)〉를, 황실에서는 이마동의 〈남자〉, 조선총독부에서는 백윤문의 〈촉규(蜀葵)〉, 홍우백의 〈정물〉, 이관희의 〈개성 관덕정〉을 샀다.[104]

5월 29일부터 6월 18일까지 경복궁 총독부미술관에서 열린 이번 전람회 자체는 별다른 화제가 없었지만 미국인 선교사 토마스가 〈푸른 화분〉을 내 입선한 일[105]과 이상범의 연속 8회 특선[106] 따위가 화제였다. 그리고 새로 만든 공예부 규정에 연명 출품을 인정함에 따라 문제가 발생했다. 이를테면 화신백화점 신태화, 강형선 들의 작품은 실제 제작자 이름이 아니라 백화점 중역 및 고급 직원의 이름으로 냈던 것이다.[107] 연명 규정과 관계 없이 상업주의에 빠진 백화점 쪽의 잘못이지만 애매한 규정이 빚어낸 일이었다.

서화협회전 연기

가을 화단을 채울 협전이 열리지 않았다. 서화협회는 9월 24일, 간사회를 열어 올해 전람회를 중지하고 1933년 4월 중순에 열기로 결정했던 것이다.[108] 이 무렵 간사장 이도영이 병을 얻어 움직이기 힘들었는데[109] 그것이 협전 연기를 할 정도였는지 알 길이 없으나 이도영의 영향력을 떠올린다면 그럴 수도 있을 것이다.

1932년의 미술 註

1. 윤희순, 「조선미술의 당면과제」, 『신동아』, 1932. 6.
2. 윤희순, 「조선미술의 당면과제」, 『신동아』, 1932. 6.
3. 윤희순, 「조선미술의 당면과제」, 『신동아』, 1932. 6.
4. 윤희순, 「조선미술의 당면과제」, 『신동아』, 1932. 6.
5. 몽우, 「조선미전 소감 편편」, 『동방평론』, 1932. 7-8.
6. 윤희순, 「제11회 조선미전의 제현상」, 『매일신보』, 1932. 6. 1-8.
7. 윤희순, 「제11회 조선미전의 제현상」, 『매일신보』, 1932. 6. 1-8.
8. 윤희순, 「제11회 조선미전의 제현상」, 『매일신보』, 1932. 6. 1-8.
9. 윤희순, 「제11회 조선미전의 제현상」, 『매일신보』, 1932. 6. 1-8.
10. 윤희순, 「제11회 조선미전의 제현상」, 『매일신보』, 1932. 6. 1-8.
11. 윤희순, 「제11회 조선미전의 제현상」, 『매일신보』, 1932. 6. 1-8.
12. 윤희순, 「제11회 조선미전의 제현상」, 『매일신보』, 1932. 6. 1-8.
13. 윤희순, 「제11회 조선미전의 제현상」, 『매일신보』, 1932. 6. 1-8.
14. 윤희순, 「제11회 조선미전의 제현상」, 『매일신보』, 1932. 6. 1-8.
15. 윤희순, 「제11회 조선미전의 제현상」, 『매일신보』, 1932. 6. 1-8.
16. 윤희순, 「제11회 조선미전의 제현상」, 『매일신보』, 1932. 6. 1-8.
17. 윤희순, 「제11회 조선미전의 제현상」, 『매일신보』, 1932. 6. 1-8; 화가생, 「조선미전 만평」, 『제일선』, 1932. 7.
18. 윤희순, 「제11회 조선미전의 제현상」, 『매일신보』, 1932. 6. 1-8.
19. 김주경, 「화단의 회고와 전망」, 『조선일보』, 1932. 1. 1-9.
20. 이같은 서구 근대주의미술 이식사관의 이념과 미학은 조선 근대미술의 기점 문제와 날카롭게 이어져 있다. 나는 서구 근대주의미술의 이념과 미학이 아니라 조선 근대주의미술의 이념과 미학을 잣대로 삼아야 한다고 생각한다. 물론 조선 근대주의미술 이념과 미학도 연구대상인데 이것부터 먼저 헤아려 놓는 길이 아니라 함께 아울러 헤아리는 길을 걸을 일이다.
21. 김주경, 「화단의 회고와 전망」, 『조선일보』, 1932. 1. 1-9.
22. 김주경, 「화단의 회고와 전망」, 『조선일보』, 1932. 1. 1-9.
23. 김주경, 「화단의 회고와 전망」, 『조선일보』, 1932. 1. 1-9.
24. 윤희순, 「제11회 조선미전의 제현상」, 『매일신보』, 1932. 6. 1-8.
25. 김주경, 「제11회 조미전 인상기」, 『동아일보』, 1932. 6. 1-9.
26. 오일영, 「예원총화」, 『계명』, 1932. 12.
27. 고유섭, 「조선 탑파 개설」, 『신흥』, 1932. 1.
28. 고유섭, 「조선미술사화」, 『동방평론』, 1932. 5.
29. 이종우, 「양화 초기」, 『중앙일보』, 1971. 8. 21-9. 4.(『한국의 근대미술』 3호, 한국근대미술연구소, 1976, p.38에 재수록.)
30. 이승만, 『풍류세시기』, 중앙일보사, 1977, p.283.
31. 조용만, 『30년대의 문화예술인들』, 범양사, 1988, p.242.
32. 조용만, 『30년대의 문화예술인들』, 범양사, 1988, p.62. 고희동을 회장이라 부르는데, 이미 1922년부터 회장이란 직책이 없어진 지 오래일 뿐만 아니라, 고희동은 회장인 적이 없었으므로 조용만의 착오임. 장석표는 고희동의 제자로서 그의 오른팔 노릇을 했다.
33. 이승만, 『풍류세시기』, 중앙일보사, 1977, p.319.
34. 이승만, 『풍류세시기』, 중앙일보사, 1977, pp.314-318.
35. 이승만, 『풍류세시기』, 중앙일보사, 1977, pp.214-215.
36. 백선행 여사 동상 도착, 『동아일보』, 1932. 3. 22.
37. 고 백선행 여사의 조기 규정 결정, 『조선일보』, 1933. 5. 12.
38. 제전(帝展)의 양화부에 이인성 군 입선, 『동아일보』, 1932. 10. 15.
39. 금추 제전(帝展)에 입선된 이인성 군과 작품, 『동아일보』, 1932. 10. 25.
40. 금추 제전(帝展)에 입선된 이인성 군과 작품, 『동아일보』, 1932. 10. 25.
41. 재동경 극좌 조선인 문화운동에 관한 책동 상황, 『특고(特高)월보』, 1932. 7, 일본 내무성 경보국.(아카시 히로타가(明石博隆), 마치우라 소우조우(松浦總三) 편, 『소화 특고(昭和特高) 탄압사 권 6 - 조선인에 대한 탄압 상권』, 태평출판사, 1975, p.64.)
42. 이들 가운데 마츠야마 후미오(松山文雄), 키기 모리테루(奇木司輝)는 일본인 화가들이다.(『독립운동사자료집 별집 3권』, 독립운동사편찬위원회, 1978, p.413 참고.) 박석정의 일본 이름도 이시이 테루오(石井輝夫)였다. 기다 에미코, 「한일 프롤레타리아 미술운동의 교류에 대하여」, 『미술사논단』 12호, 2001. 상반기.
43. 재동경 극좌 조선인 문화운동에 관한 책동 상황, 『특고(特高)월보』, 1932. 7, 일본 내무성 경보국.(아카시 히로타가(明石博隆), 마치우라 소우조우(松浦總三) 편, 『소화 특고(昭和特高) 탄압사 권 6 - 조선인에 대한 탄압 상권』, 태평출판사, 1975, p.64.) 『붉은 주먹』 발행에 관해서는 『조선일보』 1932년 5월 28일자에 재동경프롯트 관련 소식과 아울러 보도하고 있다.
44. 『독립운동사자료집 별집 3권』, 독립운동사편찬위원회, 1978, p.419.
45. 박영정, 「일제 강점기 재일본 조선인 연극운동 연구」, 『한국극예술연구』 제3집, 태동, 1993 참고.
46. 김재철, 『조선연극사』, 민학사, 1974, p.150.
47. 극운동 통하여 사상을 선전 암기(暗企), 『매일신보』, 1933. 2. 21.
48. 양승국, 「1920 - 1930년대 연극운동론 연구」, 서울대학교 대학원 박사학위 논문, 1992, p.142 참고.
49. 좌익연극의 핵심체 몰트듸 발각 - 무산계급의 참담한 생활을 영화에 여실히 묘사, 상영, 선전하려던 좌익운동 - 종로서 검거의 내용, 『조선중앙일보』, 1933. 2. 21.
50. 좌익연극 비사, 『조선중앙일보』, 1933. 2. 25.
51. 좌익연극의 핵심체 몰트듸 발각 - 무산계급의 참담한 생활을 영화에 여실히 묘사, 상영, 선전하려던 좌익운동 - 종로서 검거의 내용, 『조선중앙일보』, 1933. 2. 21.
52. 박영정, 「연극운동사건에 대한 재검토」, 『민족극과 예술운동』 제10호, 민족극연구회, 1994 여름 참고.
53. 청복키노의 감독인 강호 씨, 『조선일보』, 1931. 1. 26; 리재현, 『조선력대미술가편람』, 문학예술종합출판사, 1994, p.193.
54. 최열, 「전미력의 프롤레타리아 미술운동론」, 『미술연구』 제2호, 미술연구회, 1994 참고.
55. 최열, 『한국현대미술운동사』, 돌베개, 1991, p.64 참고.
56. 김재철, 『조선연극사』, 민학사, 1974, pp.149-150.
57. 평양의 화단, 입선된 4씨 작품과 최연해 군의 특선, 『조선일보』, 1932. 5. 29.
58. 평양의 자랑, 오월회 4명이 전부 미전에 입선, 『동아일보』, 1932. 5. 27.
59. 윤희순, 「조선미술의 당면과제」, 『신동아』, 1932. 6.
60. 동미 동창회 주최 제3회 동미전, 『동아일보』, 1932. 7. 3.
61. 윤희순, 「조선미술의 당면과제」, 『신동아』, 1932. 6.
62. 동양화단의 제일인자 - 떠나간 관재의 예술과 생애, 『조선일보』,

1933. 9. 23.

63. 윤희순, 「조선미술의 당면과제」, 『신동아』, 1932. 6.

64. 조선고서화진장품전, 『동아일보』, 1932. 9. 26.

65. 고서화진장품전, 『동아일보』, 1932. 10. 1.

66. 조선미술관 주최 조선고서화진장품전, 『동아일보』, 1932. 9. 29.

67. 윌버 씨 부인 수채화전람회, 『동아일보』, 1932. 4. 20.

68. 서화협회 – 조선미전에 출품하는 여류화가들, 『신가정』, 1933. 5.

69. 치전 미전, 『동아일보』, 1932. 10. 16.

70. 김은호·허백련 양 화백 작품 전람, 『동아일보』, 1932. 7. 12.

71. 금일부터 개최된 의재·이당 양 화백 공동전람회, 『동아일보』, 1932. 7. 19.

72. 제3회 동미전, 『동아일보』, 1932. 7. 15.

73. 대구 향토미전, 『동아일보』, 1932. 10. 20.

74. 제전(帝展)의 양화부에 이인성 군 입선, 『동아일보』, 1932. 10. 15.

75. 조선미전에 공예품부 신설, 『조선일보』, 1932. 2. 19.

76. 조선미전 임박, 『조선일보』, 1932. 3. 21.

77. 최고상에 3씨 조선인 화가 입상, 『조선일보』, 1932. 5. 29.

78. 화가생(火歌生), 「제 11 회 조선미전 만평」, 『제일선』, 1932. 7.

79. 하야시 시게키(林茂樹), 「선전의 변혁」, 『조선』, 1932. 3.

80. 윤희순, 「제10회 조미전 평」, 『동아일보』, 1931. 5. 31-6. 9.

81. 윤희순, 「협전을 보고」, 『매일신보』, 1930. 10. 21-28.

82. 윤희순, 「제11회 조선미전의 제현상」, 『매일신보』, 1932. 6. 1-8.

83. 윤희순, 「제11회 조선미전의 제현상」, 『매일신보』, 1932. 6. 1-8.

84. 김종태, 「미전 평」, 『매일신보』, 1934. 5. 24-6. 5.

85. 화단 권위 등 탈퇴, 『조선일보』, 1932. 5. 29.

86. 규정 불비가 막심 – 화가 존립을 무시, 『조선일보』, 1932. 5. 29.

87. 윤희순, 「제11회 조선미전의 제현상」, 『매일신보』, 1932. 6. 1-8.

88. 개성 발휘 저해, 『조선일보』, 1932. 5. 29.

89. 화단 수준 저급? 당국 방침 고집 이유, 『조선일보』, 1932. 5. 29.

90. 윤희순, 「제11회 조선미전의 제현상」, 『매일신보』, 1932. 6. 1-8.

91. 김주경, 「제11회 조미전 인상기」, 『동아일보』, 1932. 6. 1-9.

92. 화가생, 「제11회 조선미전 만평」, 『제일선』, 1932. 7.

93. 김주경, 김용준, 이승만, 나혜석, 임화, 「혼미 저조의 조선미술전람회를 비판함」, 『동광』, 1932. 7.

94. 몽우, 「조선미전 소감 편편」, 『동방평론』, 1932. 7-8.

95. 녹음생, 「제12회 조선미술전람회를 보고」, 『중명』, 1933. 7.

96. 김주경, 「제11회 조미전 인상기」, 『동아일보』, 1932. 6. 1-9.

97. 윤희순, 「조선미술의 당면과제」, 『신동아』, 1932. 6.

98. 심사위원 결정, 『동아일보』, 1932. 5. 5.

99. 조선미전에 출품될 공예품 종류 결정, 『동아일보』, 1932. 5. 5.

100. 조선미술전람회, 『조선일보』, 1932. 4. 13.

101. 제11회 조선미전에 조선인 특선 6명, 『동아일보』, 1932. 5. 27.

102. 최고상에 3씨, 『조선일보』, 1932. 5. 29.

103. 『조선미술전람회 도록』 제11집, 조선사진통신사, 1932.

104. 미전 출품화 매상품 결정, 『동아일보』, 1932. 6. 10.

105. 미전 반입 개시, 『조선일보』, 1932. 5. 20.

106. 제11회 조선미전에 조선인 특선 6명, 『동아일보』, 1932. 5. 27.

107. 작자를 무시코 점주(店主) 명의 출품, 『조선일보』, 1932. 5. 29.

108. 금추 서화협전 연기, 『동아일보』, 1932. 9. 26.

109. 고희동, 「고풍 화단의 이채 – 화훼 절지에 특장」, 『조선일보』, 1933. 9. 23.

1933년의 미술

이론활동

타협 개량주의 사상 비판 권구현(權九玄)은 조선미전에 대해 여러 논객들과 다른 생각을 내놓았다. 사상 또는 대우 문제로 말미암아 출품을 거부하는 작가들에 대해 '일 개 경기상으로 보아야 하며, 내 능력만 있으면 대우 문제도 별게 아니라고 주장했다. 게다가 그런저런 문제 때문에 작품을 '일반 관중의 앞에 내어놓지 아니함은 대중을 잊은 행동'이라고 주장했다.[1] 이러한 권구현의 주장은 조선미전이 식민지 통치제도의 하나로서 정치성이 뚜렷하다는 사실과 더불어 식민성과 민족성이 날카롭게 마주치고 있는 곳이라는 점, 그리고 관전의 성격에 대한 재야의식 따위를 고려치 않은 타협 개량주의 발상이다. 물론 출품 거부와 무관심, 적극 참가와 비판적 관심 따위로 민족성과 식민성을 갈라치는 것은 지나치게 단순한 태도라 하겠다. 아무튼 권구현의 그같은 생각은 그가 지난날 프로예맹 안의 무정부주의자였음을 떠올릴 때 시대의 변화를 느끼게 해주는 것이다.

프로예맹의 화가 이갑기는 '천편일률' 이상범을 문단의 이광수와 빗대 보였다. 이상범은 '대가의 풍모로 자기 나름의 완성도'를 갖추었음을 인정한 뒤 다음처럼 썼다.

"현재 조선에 있어서 문학적 영역의 이광수 씨의 위치와, 미술에 있어서 청전의 그것과는 동일한 것으로 평가되는 것이니, 조선의 민족 부르주아지의 미술적 활동자로서는 없어서는 아니 될 분자(分子)일 것이다."[2]

국내 민족운동이 지리멸렬해 가는 조건에서 타협 개량주의자 이광수는 친일성을 드러내 보이고 있었다. 이갑기는 미술동네의 '정치적 의식', 다시 말해 그 이념과 성격을 헤아림에 있어 이상범을 그렇게 분류했던 것이다. 이와 관련해 이갑기는 조선미전의 본질을 민족 관점과 계급 관점에서 헤아리고 있다. 이갑기는 조선미전이야말로 '반동화한 민족 부르주아지를 계급적 기반으로 하는 개량주의적 미술과 소부르주아 미술'의

온상이라고 규정했다. 이러한 눈길은 몇 해 전 임화가 꾀했던 것으로 그것을 보다 체계화시킨 것이다.

특히 이갑기는 조선미전에 응모 입선한 몇몇 작가의 작품을 꾸짖는 가운데 그것이 국내 타협 개량주의 사상과 어떻게 이어져 있는지를 논증하고 있다. 먼저 이갑기는 이옥순의 특선작품 〈외출〉을 두고 '부르주아 풍속화'라고 규정하면서 다음처럼 썼다.

"이 작품의 작가는 적어도 소위 중류 이상의 가정에서 자라난 영양으로서, 부르주아 의식에 상당히 물든 것 같다. 물론 이 작가가 의식적으로 그러한 것을 꾀하였다고는 볼 수 없으나, 화면에 나타난 것으로서는 현대 조선 부르주아의 가정생활에 대한 호의적인 합리성을 고조하고 있다. 이 작가는 아마 은연히 장래에 이러한 생활을 예약하는 듯하다."[3]

그 밖의 작가와 작품에 대해서도 이갑기는 '조악한 골동성 표현'이라든지, 일본 어느 화가의 아류 또는 소부르주아 미술가의 '타락화한 매미류(賣美類)'라고 헤아린다. 특히 이갑기는 신예 김기창의 작품 〈여인〉에 대해 다음처럼 썼다.

"너무나 지독한 부르주아 취미다. 조선인으로서 이 화폭에 나타나 있는 정도의 생활을 할 자가 있다면 가회동 골짝 문화주택쯤에 두서너 개 있을 것 같다. 어쨌든 부르주아가 가질 만한 가구란 것을 모조리 주워 모아서 이리저리 무질서하게나마 배치하느라고 이 작가는 상당히 고심하였을 것이다.

화면에 나타난 것은 두 개의 그야말로 영양(令孃)인데, 한 개는 안락의자에 앉아서 『파우스트』 보표(譜表)를 보고 있고 또 한 개는 곁에 기대서 같이 보고 있는 것이다. 전체의 색조는 아주 혼탁한 무거운 것으로, 좌녀(座女)의 의복과 의자의 녹색은 형용할 수 없는 더러운 빛이다. 그런데다가 서 있는 여자의 전체(全體)는 곧 날아갈 듯한 가벼운 치장을 시켜서 화면 전체의 불균형을 초래하여 그 위에 더 없을 치명상을 주었다.

그리고 이 작품의 작가는 물론 아직 미완성인 듯하다. 이로

보아서 장래의 기술적 발전은 있을 것 같으나 현재 그가 화면을 통하여 나타낸 이데올로기의 정도로 보아서 조선 부르주아 미술에 가장 능력적 일역(一役)을 싸가지고 나올 만하다."[4]

또한 장운봉(張雲鳳)의 작품 〈여수(旅愁)〉에 대해, 이상범의 작품과 더불어 "그 제호라든지 취재라든지 전형적으로 ××한 개량적인 ××적 의식을 고조하는 데 가장 효과적인 일면을 가지고 있다"[5]고 썼다. 이갑기는 이같은 비평을 통해, 식민지 미술의 타협 개량주의 사상과 그 미학이 부르주아 계급의식과 어떻게 하나인지 밝혀나갔다.

모더니즘 미술론 "마티스의 포비즘, 차라의 다다, 올딩턴 등의 이미지스트 운동, 수포 등의 쉬르리얼리즘 – 이것들은 비평가가 반가워하고 현상이 편해할 뿐 아니라, 그들 자신이 차라리 전설을 의미하지 않는 자기 유파의 고유명사에 더 애착을 느낀다."[6]

이같은 말로 새해 벽두에 모더니즘을 선언했던 30년대 모더니즘의 기수 김기림은 조선사회를 자본주의사회로 이해하는 가운데 전쟁과 경제공황, 금융자본이 휩쓸고 있다고 여겼다.[7] 김기림은 조선사회를 비롯한 세계의 현실 및 정신의 모습이란 과학문명의 발달과 생활 감정의 변화, 중세 신비스런 사고의 종언, 기존 문학적 전통의 붕괴, 현대문명의 병적 징후 따위라고 생각했다.[8] 모더니스트들은 그같은 모습을 아우르고 있는 도시야말로 자신들의 요람이라고 여겼던 듯하다. 그 위기에 찬 현실이야말로 모더니즘 예술의 토양이라고 믿었던 김기림은 지나친 전위예술에 대해 꾸짖으면서 작가의 개성과 다양성을 옹호했다.

"표현주의의 열병을 지나온 지 오래인 우리에게는 모더니스트의 의견이 시간적으로도 우리에 가깝거니와 지금에 나는 그것이 가장 방법론의 진론(眞論)에 부딪쳤다고 생각한다."[9]

이런 생각을 갖고서 문명비판 정신을 아우르려던 김기림은 「수첩 속에서 – 현대예술의 원시에 대한 요구」[10]를 발표했다. 여기서 그는 야수파 화가 블라맹크나 마티스, 루오 들의 강렬한 원색과 필치에서 위기의 현대인이 잃어버린 원시의 생명력을 찾고자 하는 예술론을 펼쳐냈다. 야수파, 상징주의, 미래파 같은 모더니즘 미술을 논하면서 김기림은 다음처럼 썼다.

"퇴폐적인 예술일수록 원시적 욕구는 더욱 강렬하였다. 포비스트에게 있어서는 원시는 예술 자체였으며 따라서 예술의

전 규범이었다. …단순과 암시는 원시성의 두 개의 S다. 그리하여 우리는 현대의 화가 가운데 원색을 애완하는 벽(癖)을 가진 사람을 많이 발견한다. 그리고 루즈한, 조야(粗野)한 감촉을 또한 현대인이 굳세게 바라는 것이다. 조야는 역(力)의 상태다. 그것은 또한 건강의 발로이다."[11]

그같은 생각을 지닌 김기림이 서화협회전 평을 썼는데 다른 이들은 나서지 않았다. 이같은 논객들의 무관심은 이상할 정도로 전에 없는 일이었다. 그와 달리 조선미전을 둘러싼 논객들의 관심은 여전했다. 권구현, 이갑기, 배상철, 선우담을 비롯해 녹음생, 퇴강생 들이 나섰던 것이다. 더불어 당대의 쟁쟁한 논객들인 안석주, 김용준, 김주경, 윤희순, 이태준, 구본웅, 김종태 들이 나서지 않았다는 사실도 눈에 띄는 대목이다.

1933년에 이르러서도 비평 분야의 활동은 여전했다. 구본웅은 「청구회전을 보고」[12]를 발표했고, 권구현은 「덕수궁 석조전의 일본미술을 보고」[13]를 발표했다. 나아가 고유섭은 「현대미술계의 귀추」[14]를, 잡지 『신생』은 이름을 밝히지 않은 어떤 필자의 글 「레오나도」[15]를 발표해 세계미술을 논하고 있었고, 『신동아』는 진록스의 글 「현대미술의 과오」[16]를 서구잡지 『커랜트 히스토릭』 6월호에서 옮겨 그대로 실어 놓았다. 최이순은 「미술적 염색법」[17]을, 최상현은 「예술과 종교」[18]라는 글을 발표했다.

미술가

올해 2월, 프로예맹 미술부 맹원인 화가 이상춘과 강호가 조선무산예술가동맹 및 몰트되 사건으로 검거당했다.[19] 이들이 체포당했을 때, 서대문형무소에는 김복진이 일찍이 1928년에 체포당해 4년 6개월째 복역하고 있었다. 이상춘과 강호는 치안유지법 및 출판법 위반 혐의를 받고 체포당했다.[20] 그들은 힘 빠진 합법 프로예맹이 아닌 비합법 조직을 만들어 활동해 왔으며, 신고송과 더불어 연극과 영화 부문을 이끄는 가운데 연극, 영화미술에 종사했던 것이다. 이 사건은 제국에 맞선 미술가와 집단의 운명을 보여주는 것이라 하겠다.

5월 5일, 고희동의 법정 변호인 소완규(蘇完奎)가 경성민사지방법원에 조선견직회사 사장 민규식(閔奎植)을 상대로 500원 청구소송을 냈다. 1932년 12월에 조선견직회사가 고희동에게 비단 보자기 무늬 도안을 받아가 상품화시켰고 그 뒤 고희동이 보수를 여러 차례 청구했지만 어쩐 일인지 지불하지 않았다. 이에 고희동은 '서화가의 지위 보장'을 이유로 청구 소송을 일으킨 것이다. 이같은 사건은 조선은 물론 일본에서도 판례가 없는 일이었다. 『조선일보』는 이를 크게 알리면서 화가

의 지위 보장에 커다란 관계가 있는 일이라고 가리켰다.[21]

이도영, 김규진, 김진만 별세　1933년 우리 미술동네의 가장 커다란 사건은 이도영과 김규진의 별세였다. 이도영은 1884년에 태어나 일찍이 안중식 문하에 입문, 그 후계자로 미술동네를 이끈 주역이었다. 위기의 시대에 대한자강회 활동, 식민의 시대에 서화협회를 이끌어 왔으며 조선미전 심사위원을 역임하는 가운데 1922년 3월부터 제5대 회장격인 서화협회 간사장을 맡았다. 이도영은 1933년 4월에 열린 서화협회전람회에 〈아속인간(我俗人間)〉이라는 여덟 폭 소품을 냈다. 일본화의 영향이 거세찼던 이 무렵, 이 작품은 '그야말로 순수한 조선화의 전형'이란 평가를 받을 정도였다. 아무튼 스스로를 식민지 민족미술동네의 늪 속에 던져 버린 채 그처럼 순수 조선을 화폭에 새겨나왔던 그는 9월 21일 오후 1시 원남동 집에서 아픔을 견디지 못한 채 세상을 떠나 버렸다. 1932년 10월 무렵 병을 얻어 요양을 다니기도 했지만 1년을 버티지 못했던 것이다.

세상을 뜨자 많은 이들이 그 죽음을 슬퍼하며 모였고 650원의 부의금이 모이자 장례를 주도하던 벗 고희동이 400여 원을 남겨 가난한 유족에게 전했다고 한다.[22] 『조선일보』에 따르면 이도영은 무척 가난하게 살았다.[23]

김규진은 20세기초 우리 미술동네의 주역 가운데 한 명이었다. 그는 서예, 사군자 및 회화 그리고 사진 분야에 이르기까지 폭넓은 활동을 펼쳤다. 평양 출신인 김규진의 서화연구회는 서울화단의 중심세력인 오세창, 안중식, 이도영의 서화미술회에 밀렸지만 1910년대 미술동네를 긴장감 넘치게 유지시킨 기관이었다. 조선미전에서도 사군자 심사위원으로 이도영과 함께 나란히 참가하기도 한 김규진은 1930년에 교통사고를 당해 붓을 꺾어야 할 지경이었다. 그럼에도 김규진은 불굴의 의지로 김은호의 협력을 얻어 1931년, 서화연구회를 부흥시켜 9월에 개학을 하기에 이르렀다. 하지만 이미 영향력을 잃어버린 곳에 사람들이 모여들지 않았고, 상심한 김규진은 끝내 1933년 6월 28일, 청량리 집에서 눈을 감았다. 뛰어난 제자를 두지 못한 김규진은 아들이자 뛰어난 화가인 김영기(金永基)를 남겼다.

대구 교남서화회 회원 김진만(金鎭萬)도 이 해에 세상을 떠났다. 1878년에 태어난 김진만은 1900년 무렵 중국을 떠돌았고 1915년에는 독립운동으로 옥고를 치렀던 이로 서예 및 사군자에 뛰어났다.

세 여성화가　2월에 여자미술학사를 개설한 나혜석은 이 무렵 초상화를 그려 주곤 했다. 나혜석은 2월에 80원을 받기로 하고 대학 교수의 초상화를 그리고 있었다. 나혜석은 기자의 질문에 답하기를, 제국미술전람회에 입선하던 1931년 무렵엔

작품 〈파리〉를 300원에 파는 따위로 1400원 가량 손에 쥘 수 있었다고 밝혔다.[24] 부산 시가에 가 있는 딸을 그리워하며 홀로 살고 있던 나혜석은 가정 이야기가 나오자 '얼굴에는 검은 구름이 말 없이 덮이우고 나려 뜬 눈이 약간 경련을 일으키는 듯' 우울함을 감추지 못했다. 나혜석은 학사 한 켠에 불단(佛壇)을 마련해 놓고 곽흥사라는 절에 나가고 있었으며 하루 일과는 오전에 그림을 그리고 오후엔 나들이를 하거나 학생 교육을 하는 것이다.[25]

초여름부터 청전화숙에 나가던 정용희(鄭用姬)는 지난해 고향 충북 음성에서 그림을 그리기 위해 서울에 올라왔던 열아홉 여성화가였다. 고향에서 김규진의 명성을 듣고 그의 화집을 구해 사군자를 홀로 연습하던 이 화가는 김규진 문하에 들어가 1932년 남화협회전람회에 출품하기도 했다.[26]

이영일의 제자 정찬영은 집에 ~~홍식물을 구해나가 관찰하는~~가 하면 창경궁에 사생을 나가곤 하는 여성화가였다. 사물을 안 보면 못 그리냐는 기자의 물음에 정찬영은 '물론 안 보구도 그리긴 하겠지만 보고 꼭 그대로 그리는 데 그림이 산 맛이 있으니까 그렇지요. 떨어질 꽃을 일부러 떨어뜨려 가지고 그 속에서 꽃의 생명을 찾아서 그림 속에다 옮겨 놓는데 예술로서의 가치가 있으니까요!' 라고 답변했다. 또 그는 결혼과 창작 생활에 대해 묻자 다음처럼 밝히고 있다.

"결혼 전에는 그야말로 그림에 전심전력이었지요. 그렇지만 지금은 살림이 복잡해지고 애기까지 있고 보니 그림 그리는 마음이 삭갈려서 도무지 열중되지 않습니다. 열이 적어지고 마음이 해이해져요. 창경원에 가서 새를 그리다가도 아주 열중해서 스케치는, 눈 위로 시계 바늘만 뵈면 벌써 그림 생각은 십리 만리 달아나고 애기 생각 살림 생각이 뛰어오는군요."[27]

조선미전 특선작가들　『조선일보』는 조선미전 특선작가들을 소개했다.[28] 기자가 묻고 작가가 답한 내용은 다음과 같다.

"이옥순(李玉順) 양 : 이옥순 양은 이준영 씨의 말녀로 정신여학교에 재학하던 바 중도에 퇴학하고 그 조예를 그림에 기울여 이번에 특선까지 하게 되었다. 씨는 부내 봉익동 자택에 방문한즉 다음과 같이 이야기하였다. '네 특선이 되었어요. 아직도 그림에는 부끄럽습니다. 그림은 어려서부터 좋아했지요. 그래서 학교도 중도에 그만두고 그림을 전공할까 하고 카토우 쇼우린(加藤松林) 선생 댁에 다니면서 삼 년 동안 배웠습니다. 그 동안 선전에 두세 번 입선되었습니다. 이번에는 집에 화실이 없어서 선생 댁에서 그렸습니다. 본래 인물화를 좋아해서 이번에도 조선인 부인을 모델로 그리었는데 내 집이 아니어

좀 곤란을 받았습니다. 앞으로도 더 힘을 써 볼까 합니다'라고 하여 기쁨에 넘치는 모양이다.

이용우(李用雨) 씨: 이용우 씨를 서대문정으로 방문하였다. 씨는 마침 외출하였다. 씨의 부인은 매우 기쁜 얼굴로 '이전에는 미전에서 상과 특선은 삼 회나 하였지만 그 동안 집안이 너무도 어려우므로 그림을 오 년간이나 출품치 못하였습니다. 비로소 금년에 처음으로 기회를 얻어서 조그맣게 두 장을 그리신 모양인데 그것도 퍽 곤란한 가운데 그리었었습니다'라고 한다. 묵로 이용우 씨는 일찍이 고 안심전 선생의 총애를 받았으며 미전 제일회에 이등상을 혼자 받은 일이 있다. 청년화가로서 장래에 많은 기대를 받고 있다.

이인성(李仁星): 씨는 대구 출생으로 이십 세 미만에 이미 우리 화계에서 수채화로 이름을 날렸으며 선전에서는 계속하여 삼 회나 특선되었다. 씨는 현재 동경에서 형설의 공을 쌓고 있으니 우리 화계의 촉망을 한 몸에 가지고 있는 셈이다.

선우담(鮮于澹) 씨: 선우담 씨는 일찍 동경미술학교 사범과를 마치고 해주고보에서 교편을 잡고 있는데 미전에는 사오 회나 입선되었고 특선으로는 이번이 처음이다.

김종태(金鍾泰) 씨: 김종태 씨는 금년에 이십구 세의 전도 유망한 화재를 가진 분이라 어려서부터 그림에 특재를 가지고 서양화를 그리기 시작하여 조선미술전람회에 특선되기도 금년이 다섯 번째인가 된다. 재작년까지 네 번이나 계속하여 특선이 되었다가 한 번 특선에 떨어지고는 작년 한 해는 쉬었다가 이번에 다시 출품하였다."

동상 건립

지난해 문석오(文錫五)의 동상 제작이 있은 뒤 다시 평양에서 선교사 홀의 동상 제막식이 열렸다.[29] 홀 박사는 1891년 12월, 평양에 도착한 뒤 남산현 교회당을 세우고 연합기독병원의 전신인 기홀병원, 광성(光成)학교 따위를 설립한 미국인인데, 1894년에 전염병 치료에 애를 쓰다가 자신도 그 병에 걸려 세상을 떠났다. 부인과 아들 또한 서울과 해주에서 의료관련 사업을 하고 있었으니 그들이 동상을 제작했던 것이겠다. 하지만 어떤 조소예술가가 제작했는지 알 수 없는데 미루어 짐작컨대, 문석오일 가능성이 높다. 물론 조선에 와 있던 일본인 조소예술가인지도 모르겠다.

해외활동

제1회 와소르 국제미술전람회가 폴란드 바르샤바에서 열렸다. 23개국에서 213명이 700여 점을 응모했다. 그 가운데 일본

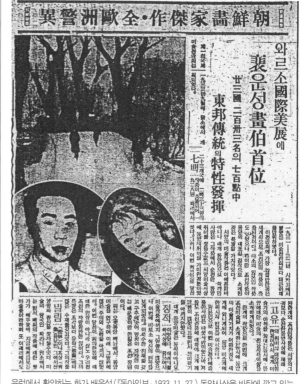

유럽에서 활약하는 화가 배운성.(『동아일보』 1933. 11. 27.) 동양사상을 바탕에 깔고 있는 화가임을 자랑스레 여긴 신문이 지면을 아끼지 않았다. 사진은 배운성의 작품 〈밀림〉〈자화상〉〈여인 초상〉을 편집해 놓은 것이다.

인이 5명이었고 조선인은 배운성(裵雲成) 한 명뿐이었다. 배운성은 일찍이 베를린에서 활동하고 있던 화가로서 〈밀림〉과 〈여인 초상〉 두 점을 이 전람회에 응모해 여기서 1등상을 수상했다. 『동아일보』는 이 소식을 화려하게 전했다. 「조선화가 걸작, 전 구주 경이」라는 제목을 써가며 '씨는 오랫동안 백림(베를린)에서 동양미술을 연구하여 이래 그 방면에 많은 주의와 노력을 아끼지 않았다'고 소개하고 그의 작품은 '조각적 색채를 지닌 유화'요 '순전한 동양사상에 재래 교유의 취미를 더 잘 발휘한 것'이라고 덧붙였다. 작품 사진 및 작가 얼굴 사진을 큼직한 도판으로 소개했음은 물론이다.[30]

1933년 6월에 동경미술학교 4학년 재학 중인 김경준(金京俊)이 동경 제국미술협회를 탈퇴해 새로 조직한 제일미술협회 제5회 공모전에 응모해 입선했다. 입선작품은 백합을 그린 〈정물〉이었다.[31] 11월에는 김영기가 일본의 제4회 태동(泰東)서도원전람회에 〈묵죽〉 두 점을 응모해 입선을 했다.[32] 그리고 9월 동경 이과회공모전에 응모한 김종태와 신홍휴가 입선했다.

"조선화단에서도 일찍이 이름이 높은 김종태 씨와 또 한 사람은 신진화가 신홍휴 씨이다. 김씨는 조선 누이들의 시대성을 표현한 〈누이동생〉을, 신씨는 〈국화〉를 각각 출품한 것인데 이

이과전에는 조선인으로 수 년 전에 구본웅 씨가 처음 입선된 일이 있었다."[33]

일본공산당 당원이자 일본프롤레타리아미술동맹 조선인위원회 위원장 박석정(朴石丁)이 2월 25일 경찰에 체포당했다. 박석정은 본적이 충남으로 1910년에 태어나 보통학교를 졸업하고 공립농잠(農蠶)학교를 중퇴했다. 박석정은 1926년 1월에 일본으로 건너가 신문배달을 하다가 1931년께 일본프롤레타리아문화연맹에 가입해 1932년 7월 이후 식민지위원회 위원장을 역임하던 중 12월에 일본공산당에 입당해 조선공산당재건협의회 프랙트로서 활동하기도 했다. 이 무렵 박석정은 박해쇠(朴亥釗)란 이름을 쓰고 있었다.[34] 일본공산당 관계로 체포당했는데, 함께 일본미술동맹 조선인위원회 활동을 펼치던 윤상열은 이 때 체포당하지 않았다.

단체 및 교육

구인회 구인회(九人會)는 새로운 예술을 꿈꾸는 젊은 문학예술가들의 모임이었다. 구인회는 김기림(金起林), 정지용(鄭芝溶), 이효석(李孝石), 이태준(李泰俊), 이무영(李無影) 그리고 김유영(金幽影), 유치진(柳致眞), 조용만(趙容萬), 이종명(李鍾鳴) 들이 참가해 '순연한 연구적 입장에서 상호의 작품을 비판하며, 다독다작(多讀多作)을 목적으로' 1933년 8월 15일에 창립했다.[35] 그 뒤 박태원(朴泰遠), 이상(李箱), 박팔양(朴八陽)이 회원으로 참가했다. 이 모임은 구성으로 보아 단순한 문인단체가 아니다. 김유영은 영화감독, 유치진은 연극인이었으며, 이태준은 소설가지만 이 무렵 골동품 애호가이자 미술비평가로 나서고 있었다. 조용만에 따르면, 이태준은 골동서화를

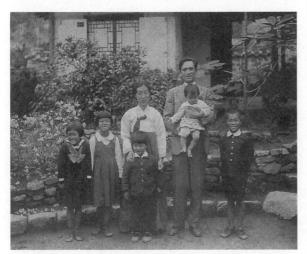
1943년 성북동 집 마당에 모인 이태준 가족. 구인회 회장격이었던 이태준은 김용준과 더불어 순수주의와 조선주의를 다져나간 미술평론가이자 소설가였다.

구인회 부회장이었던 김기림. 그는 시인이자 이론가로 미술비평에도 손을 댔다. 모더니즘을 추구했던 김기림은 문학과 회화의 이미지를 추구한 시인이었다.

좋아해 돈만 있으면 이것을 사들였다.[36]

이들은 하나의 경향, 이를테면 모더니즘을 지향하는 일사불란한 단체는 아니었다. 하지만 프로예맹의 이론가 권환에 따르면 빠르게 바뀌는 정세 속에서 꽃핀 모더니즘 조직이었다.

"모더니슴 문예가들을 중심으로 구인회로 조직되었을 뿐이니라… 현실 도피적, 고답적 문학을 필연적으로 발생케 하는 최근 급격적으로 변해 가는 객관적 정세입니다. 그런지라 금년에는 그 모더니즘 문예가 바야흐로 꽃잎을 열 줄 압니다."[37]

문학사가 서준섭은 구인회의 '순수 모더니즘 성격은 이후 실제 활동과 문학 강연을 통하여'[38] 또렷해졌으며, 1936년 무렵까지 활동했던 구인회의 주역들은 이태준, 박태원, 김기림, 정지용, 이상 들임을 밝혔다. 조용만에 따르면, 이태준은 구인회의 사실상 회장이었고 김기림은 부회장 격이었다.[39]

구인회가 1930년대 전반기 미술사에서 지니고 있는 지위와 역할은 이론활동을 통해서 얻고 있었다. 이태준은 일찍이 1929년부터 녹향회전 비평을 발표하면서 1937년, 「단원과 오원의 후예로서 서양화보담 동양화」[40]라는 글에 이르기까지 미술이론사의 순수주의 및 조선주의를 담당한 논객이었다. 또한 김기림은 「협전을 보고」라는 단 한 꼭지의 미술비평을 발표했지만 김만형, 최재덕, 이쾌대, 유영국, 이규상, 신홍휴 같은, 1930년대 중엽 이후 화단을 휩쓸던 신예들과 어울리며[41] 스스로 문학과 회화의 이미지를 추구하던 시인이었다. 시인 이상은 1931년, 제10회 조선미전에 〈자화상〉을 내 입선하기도 했던 시인으로 구본웅과 매우 가까운 예술가였으며, 박태원이 쓴 신문소설에 연재 삽화[42]를 그리기도 했다.

서화협회 지난해 간사장 이도영의 병환 탓에 정기전람회를 열지 못한 서화협회는 1933년 2월 중순께 모임을 가졌다.[43] 이 자리에서 올 봄에 제12회 전람회를 열기로 했다. 이 때 서화협회 연락처는 안종원의 집 한 켠 건물로, 주소는 서울 장사동 20-2번지, 전화는 광(光) 606번이었다.

4월에 쪼그라든 전람회를 치른 서화협회는 9월 21일, 간사

장 이도영의 타계를 보아야 했다. 장례식을 치른 서화협회는
상당 기간 침체의 늪에 빠져들었던 듯하다. 간사장 유고를 어
떻게 메웠는지 알 길이 없지만, 1935년 1월 1일자 『동아일보』
에 안종원이 간사장으로 나와 있음으로 미루어 이도영 별세
다음 언젠가 두번째 간사장에 취임했을 터이다. 이 때 간사 개
선까지 했는데 새로 뽑힌 간사는 고희동, 이상범, 노수현, 김은
호, 오일영, 김진우, 김경원, 이종우, 장석표 들이다.[44] 그 가운데
장석표는 고희동의 제자로서 언제나 고희동을 따른 이였다.[45]
고희동 – 장석표를 잇는 줄은 이도영 별세 다음 몇 년간 서화
협회를 이끈 실세였다.

청전화숙, 숭삼화실

이상범은 이 무렵 집 사랑채에 화실을
내고 제자들을 받았다. 이상범은 조선미전 연속 특선으로 이름
이 높았다. 이상범의 청전화숙(靑田畵塾)은 김은호의 낙청헌
(絡靑軒)과 더불어 수묵채색화의 2대 사숙이었으며 해방 뒤
수묵채색화 동네를 이끈 실세들을 길러낸 보금자리였다.

이미 1931년 9월, 숭삼화실(崇三畵室)을 개설해 부인 나상
윤(羅祥允)과 함께 학생들을 지도해 오던 도상봉은 1933년 봄
부터 여자부를 신설하고 여성들을 모집했다.[46]

여자미술학사

'조선 여류화단의 권위' 나혜석은 서울 수송
동 146번지 15호에 있는 목조 2층 건물에 여자미술학사를 세웠
는데, 그게 2월의 일이었다. '연령의 제한과 소양 유무의 구별
없이 그림 교수를 하기로 하였다는데, 교수 과목, 교수 시간의
다른 자세한 규정은 당사로 문의'라고 밝힌 나혜석은 이 무
렵 미술학교를 세울 꿈을 꾸고 있었다. 직접 경영할 능력을 갖
추진 못해 '다른 이의 힘을 얻고 나는 기술로만 제공'할 생각을
하고 있었던 것이다.[47] 그 계획의 첫걸음이 여자미술학사였다.[48]
나혜석은 「여자미술학사 취의서(趣意書)」를 써서 발표했다.

"광과 색의 세계! 어떻게 많은 신비와 뛰는 생명이 거기 많
이 있지 않습니까. 갑갑한 것이 거기서 시원해지고, 침침하던
것이 거기서 환하여지고, 고달프던 것이 거기서 기운을 얻고,
아프고 쓰리던 것이 거기서 위로와 평안을 받고, 내 맘껏 내
솜씨껏 내 정신과 내 계획과 내 희망을, 형과 선의 상(上)에 굳
세게 나타내는 미술의 세계를 바라보고서 우리의 눈이 떠어지
지를 않습니까. 우리의 심장이 벌떡거려지지 않습니까. 더구나
오늘날 우리에게야 이 미의 세계를 내놓고 또 무슨 창조의 만
족이 있습니까. 법열의 창일(漲溢)이 있습니까. 더구나 더구나
무거운 전통과 겹겹의 구속을 한꺼번에 다 끊고, 독특하고도
위대한 우리의 잠재력을 활발히 발동시켜서 경이와 개탄과 공
축의 대박(大迫) 만인에게 끼어질 방면이 미술의 세계밖에 또

무슨 터전이 있다고 생각하십니까. 동무의 색시들아. 오시오.
같이 해봅세다. 브러시를 가지고, 캔버스를 들고 일체의 추를
의화(義化)하기 위하여, 일체의 암흑을 명랑화하기 위하여, 다
같이 어둠침침한 골방 속으로서 나아 오시오. 우리의 눈에서
우리의 손끝에서 우리의 만들어내는 예술 위에서 저 흐늘거리
는 시대의 신경을 죄여 줍시다. 갈 바를 몰라서 네거리에 헤매
는 만인간의 신생명 충동을, 길이 펴도 바름이 없는 구원의 미
로 인도하여 봅시다. 나는 변변치 못합니다. 그러나 여러분은
거룩하시지 않습니까. 무거운 짐을 여러분에게 짊어지기 위하
여 나는 다만 새벽녘에 우는 닭이 되려 할 뿐입니다. 한걸음
앞설 만한 길잡기 되어야 할 뿐입니다. 그리하여 여러분이 따
로 서 가기까지의 작은 지팡이가 되려면 그만그만한 영광이
다시 없을 따름입니다. 나는 가냘프지만 여러분은 굳세입니다.
동무야! 색시들아 시대의 '엔젤'아. 새 일할 때가 왔다. 와서
같이 손목을 잡자."[49]

향토회 양화연구소

6월에는 대구에서 향토회가 연구소를
설치했다. 『동아일보』는 향토회가 '매년 역량있는 작품을 발표
함으로써 일반 감상가의 비상한 주의와 기대를' 모으고 있다
고 소개하고, 대구 덕산정(德山町) 덕산사진관 건물을 회원 서
병기(徐丙驥)의 노력으로 손에 넣어 향토회 양화연구소를 열
었음을 알렸다.[50] 이같은 향토회에 대해 『동아일보』는 8월에
접어들어 남다른 관심을 기울여 기획기사를 마련했다. 기자는
다음처럼 썼다.

"경제적 지반이 빈약하여 해마다 공황과 파멸을 눈앞에 둔
사회에 있어서 항상 그 존재와 성가를 정당하게 주장 못하는
것이 예술가 단체이다. 이러한 불우의 환경에 있어서 소리 없
이 꾸준히 자라나 마침내 그 예술적 역량과 사회적 지반을 튼
튼하게 쌓아 올려 지금에는 대구에서 빼지 못할 한 존재로 일
반의 기대와 주목을 끄는 단체가 있으니 그것은 곧 우리의 양
화가의 그룹인 향토회다.

향토회는 지금으로부터 5년 전 대구에 있는 조선인 화가 서
동진, 최화수, 박명조, 이인성 등 제씨의 발기로 조직된 것인데
그 중요한 사업은 매년 가을, 그 동안 정진한 작품으로써 동인
제 전람회를 조양회관 대강당에서 개최하는 것이다. 이리하여
매년 정진에 정진을 거듭한 자취가 역연하여 연중 행사의 하
나로 열리는 대구 향토회미술전람회는 조선화단에서도 유수
한 지위를 차지하고 있을 뿐 아니라 그 회원 중에는 멀리 일본
의 최고 전람회에까지 출품하여 그 성가를 높이고 있다.

이 외에 향토회의 사업으로 특히 회원 서병기 씨의 주선 아
래 덕산정에 향토회 양화연구소를 개설하고 동회 회원을 중심

하여 매일 저력 있는 연구를 맹렬히 계속하는 중이니 더욱 향토회의 장래가 주목되는 바이다."[51]

청구회 10월 무렵 청구회(靑邱會)가 출범했다. 청구회는 동미회 회원 가운데 도상봉, 공진형, 이마동 3명과 일본인 이시구로 요시카즈(石黑義保), 사토우 쿠니오(佐藤九二男), 야마구치 오사오(山口長男), 토오다 카즈오(遠田運雄) 4씨가 모인 단체다. 이들은 10월 27일부터 30일까지 서울 삼월백화점 화랑에서 창립회원전을 열었다.[52] 청구회가 조선의 회화단체요, 따라서 '회화가 순수회화를 향하여 발전함을 따라 회화에 나타나는 동양적 정신의 위대성'을 회화사상 커다란 변혁으로 여기는 구본웅은 그런 바탕을 깔고서 청구회란 이름 그대로 '에콜 드 조선'이어야 함을 요구하는 가운데 '민족성' 문제를 논하는 전람회 평을 발표했다. 조선인과 일본인이 어울린 단체를 두고 민족의 특성 논의를 꾀했으니, 구본웅은 남다름을 드러내고자 했던 듯하다. 그러나 그 다름에 대한 논거란 식민지 민족의 민족성 따위가 아니라 작가 개인의 '고향이 그에게 부여한 특성'에 지나지 않았다.[53]

덕수궁 이왕가미술관 개관

1933년 5월께 황실과 총독부는 9월부터 덕수궁 석조전 구관을 상설미술관으로 만들려는 계획을 세우고 황실의 작품 수십 점을 고르는 중이었다.[54] 석조전 구관은 1898년 총세무사(總稅務司) 하쿠타쿠안(柏卓安)이란 사람이 3백만 원의 예산을 들여 설계한 뒤 기사 오카와(小川)를 초빙해 창의문(彰義門) 부근 화강석재를 채집해 1901년 가을 석초(石礎)를 끝냈으나 정변으로 말미암아 1903년 9월에 다시 시작했다. 이 때 다시 동대문 영풍정(暎風亭) 부근의 화강석을 채집, 꾸준히 진행하다가 1906년에 하쿠타쿠안이 해임당해 일본으로 가 버려 데비손이란 서양인이 공사를 꾸준히 진행해 1907년 6월에 '약략(略略) 준성(竣成)'하고 그 뒤 장식과 설비를 거듭해 1910년 12월 무렵엔 접견실, 침실, 응접실, 목욕실 따위를 황실에서 쓸 수 있도록 설비를 마치고 여인 종사자들의 거실로 쓸 지하실 따위만 남아 있었다. 이제 남은 설비 비용은 3만 원뿐이었다.[55] 이 석조전 구관은 1911년 6월에 완공했다.[56] 일찍이 황실은 소장하고 있던 이천여 점의 작품들을 한자리에 보관할 요량으로 1908년 10월, 창경궁에 박물관을 마련했었다.

총독부는 덕수궁을 미술관으로 꾸미기 위해 석조전 안팎을 수리하고 미술관으로 단장키 위해 5만 원의 예산을 책정했다. 중요한 사실은 그저 보관만을 위한 장소가 아니라 일반 공개를 위한 계획이었다. 황실 소장품만이 아니라 동경 제실(帝室)

1933년 총독부는 덕수궁을 미술관(아래)으로 꾸미고 이곳에서 일본인들의 작품전을 열기 시작했다. 처음엔 창덕궁 이왕가박물관(위) 소장의 조선미술품전람회를 꾸밀 요량이었지만 곧바로 계획을 바꿔 버렸는데 조선인들의 여론이 들끓자 가끔 조선미술품전람회를 열기도 했다. (『동아일보』 1933. 9. 15.)

박물관 및 미술학교 들에 있는 작품들까지 가져와 번갈아가며 전시할 계획을 세운 것이다.[57] 먼저 황실 창덕궁 장원과(掌苑課)는 진열 대상 작품 500점 가운데 1차 선발한 75점의 목록을 발표했다.[58] 공민왕, 안견, 강희안, 이상좌, 김시, 신사임당부터 남계우, 김수철, 백은배, 유숙, 장승업에 이르는 명품들이었다. 나아가 황실은 조선미전 심사 때문에 조선에 온 타나베 타카츠구(田邊孝次) 동경미술학교 교수를 불러 1차 선발한 작품의 '감상을 의뢰'하면서 동경 각 대가들의 작품 초청에 대한 협의를 꾀하기도 했다.[59] 황실은 덕수궁 석조전에 창덕궁 소장 조선미술품을 진열하는 일본인 작가들의 작품도 내걸고자 했던 것이다.[60] 이 때 이왕가박물관 소장품으로 일본화 370점, 유화 151점, 조소 76점, 공예 152점이 있었다.[61]

황실은 동경제국대학 쿠로사카 카츠미(黑坂勝美) 교수에게 일본미술가들의 대표성 있는 작품을 수집하는 일을 위촉해 9월 6일에는 준비 모임을 열었다.[62] 쿠로사카 카츠미는 의욕에 넘쳐 일본의 제국미술전람회를 비롯해 원전(院展), 이과회전람회, 춘양회(春洋會)전람회 따위의 모든 일본 미술단체 전람회를 포괄하는 종합미술전람회로 꾸밀 생각을 했다.[63]

이 과정에서 일본작가들이 '고색 창연한 고화와 함께 진열함을 꺼림'에 따라 '조선 고화의 진열을 중지'[64]키로 결정했다. 이에 대해 『조선일보』는 「고화진열의 목적 변경, 조선회화

를 진열하라」는 사설[65]을 통해 그러한 방침에 대해 항의했지만 총독부의 뜻을 꺾을 수는 없었다. 다만 총독부는 때로 황실 소장 조선미술품도 진열하겠다고 밝히는 정도였다. 작품은 일본 궁가 및 대가 들의 소장품으로, 일본화 44점, 유화 40점, 조소 16점, 공예품 47점을 진열키로 했다. 9월 16일 일본에 있는 왕이 먼저 본 뒤 19일 발송, 26일에 도착하면서 곧장 걸기 시작해 10월 1일부터 선보일 계획을 세웠다. 한편 총독부는 덕수궁 정전을 비롯한 몇 건물을 일반에게 개방하며 휴게실도 마련해 관람객의 편의를 꾀하기로 했다.[66] 전람회는 10월 1일부터 열렸으며 권구현은 「덕수궁 석조전의 일본미술을 보고」라는 제목으로 비평을 발표했다.[67]

작품들은 주로 카와이 교쿠도우(川合玉堂), 나카자와 히로미츠(中澤弘光), 타나베 이타로(田邊至), 코마야시 만고(小林萬吾), 와다 에이사쿠(和田英作) 같은 조선미전 심사위원과, 에이치 슈우타(永地秀太), 타카마 소우시치(高間惣七), 나카무라 요시카즈(中村至一), 시미즈 요시오(淸水良雄) 같은 제국미술전람회 심사위원들 것이었다. 『동아일보』는 이 전람회를 '일본 미술계 최고 걸작품을 망라한 미술의 정화(精華)' 라고 알렸다. 이어 10월과 11월에 연이어 교체전람회를 연 뒤 12월 1일부터 또 다른 일본미술품전람회를 열었는데 이번 전람회 작품들은 경도(京都)회화전문학교가 주선해 마련한 작가들의 작품이었다. 덕수궁 이왕가미술관은 20일 동안을 한 주기로 교체하고 있었다.[68]

조선황실의 미술관에서 일본미술전람회를 한다는 점에 대한 꾸짖음에도 불구하고 덕수궁 이왕가미술관은 일본미술품만을 계속 바꿔가며 진열했다. 조선의 사회 여론이 꾸준히 들끓자 총독부는 덕수궁 이왕가미술관에서 1934년 봄에 한 차례, 가을에 한 차례 조선미술품을 내걸기에 이르렀다.[69]

황실은 1933년 10월 1일 종합미술전 기념도록을 동경에서 제작했다. 『덕수궁미술관 (진열) 일본미술품 도록』이란 이름의 이 화집은 46판본으로 제1회부터 3회까지 걸었던 일본화 43점, 유채화 41점, 조소 15점, 공예 42점을 수록했다. 덕수궁 사무소에서 4원에 판매했다.[70] 이 도록 서문에는 이왕가박물관 및 총독부박물관의 진열품이 '반도의 고대작품이었지만, 석조전에는 주로 근대작가의 작품으로 명치(明治), 대정(大正) 이래 현대에 이르는 명작품들을 소장하고 있는 분들의 출전(出展)을 청하여' 이뤄진 것이라고 밝히고 있다. 이 도록은 1943년까지 모두 9권이 나왔다.[71]

전람회

함경북도 성진에서 활동하는 남상필(南相弼)은 동경미술학

교 서양화과를 졸업한 화가로서, 간도 지역에 있는 대성중학교 교사를 역임했으며, 사업에 힘을 쏟던 가운데 4월 29일부터 5월 1일까지 동아일보사 청진지국의 후원을 얻어 성진 훈련청 대강당에서 개인전을 열 계획이었다.[72] 그런데 무슨 사정이 있었는지 무기한 연기를 하고 말았다.[73] 삭성회 이후 오월회까지 평양의 젊은 화가 권명덕(權明德)은 평양이 낳은 천재화가란 별명을 갖고 있었다. 권명덕은 1933년 가을 금강산 여행을 꾀하며 강릉에 머물던 10월 그곳에서 개인전을 준비했다.[74] 실제로 개인전을 열었는지는 또렷하지 않다.

1933년 2월에 접어들어 김천에서 남화전람회, 5월에는 전북 부안에서 부안서화전이, 원산 진명여자강습소에서 원산미술연구회 주최로 향토예술전람회가 9월 7일부터 9일까지 열렸다.[75] 10월에는 개성 송도고보에서 송도교우회 주최로 송도미전이 열렸다.

35명의 일본인 작가들이 모여 조선미술가협회를 꾸렸다. 2월 10일부터 15일까지 회원들의 작품 60여 점으로 삼월(三越)백화점에서 창립기념전을 개최했다.[76] 수묵채색화가, 유채수채화가뿐만 아니라 공예가들까지 포함한 이들 조선미술가협회 회원전[77]이 끝나고, 곧장 삼월백화점에서는 2월 17일부터 20일까지 동엽회(桐葉會)양화전이 열리기도 했다.[78] 이들은 모두 조선에서 활동하고 있는 일본인 미술가들이었다. 특히 조선미술가협회는 12월 1일부터 5일까지 남대문 상공장려관에서 앙데팡당전을 열었다. 앙데팡당전은 누구나 출품할 수 있는 열린 전람회로 출품 수수료는 1점에 1원씩이었다.[79]

전남 순천에서 선교활동을 하는 미국인 선교사 크레인 목사의 부인 구례인(具禮仁)의 회화전이 1933년 10월 14일부터 16일까지 동아일보사 3층 강당에서 열렸다. 구례인의 전람회는 콜럼비아대학 조선도서관 후원회가 주최하고 동아일보사가 후원하는 것이었다. 구례인은 20년 전 조선에 건너와 꾸준히 조선풍물을 그려온 화가로, '조선 풍속도, 비각(碑閣), 그 밖에 지리산, 평양 모란봉 등 지역적으로도 남북에 미쳤고 〈8월 추석〉 〈김치 시절〉 등 절기의 풍속도 가지가지이며 이 밖에 일본과 미국의 풍경화 몇 점까지' 모두 120여 점을 이번 전람회에 내보였다. 전람회장 입장료는 보통 30전, 학생 15전, 학생 단체는 10전씩 받았다.[80] 『동아일보』는 이 전람회에 커다란 관심을 보여 연일 대서특필했다. 콜럼비아대학 조선도서관 후원회는 콜럼비아대학 종합도서관에 있는 일본관, 중국관 따위에 있는 각 민족문화관 안에 새로 조선관을 설치하려는 목적으로 이 전람회를 열었던 것이다.[81] 『동아일보』는 「점점이 정미(精美)한 보옥(寶玉)」이란 제목 아래 출품작 목록을 실었고 또한 「구례인 부인 회화전 화첩」이란 이름 아래 〈성벽〉과 〈독립문〉의 사진도판을 실었다.[82]

제1회 오월회전, 제1회 청구회전 청구회는 10월 27일부터 30일까지 서울 삼월백화점 화랑에서 창립회원전을 열었는데, 공진형은 〈수삼(水蔘)〉 〈나녀〉를, 도상봉은 〈풍경〉 〈정물〉 〈꽃〉 〈좌상〉을 냈다. 구본웅은 이 전람회에 대해 비평을 가하면서 19세기 유럽 인상파 이후의 표현파 경향을 보이고 있다고 가리키고 '회화의 순수성 발전에 따른 동양적 정신의 위대성'으로 나가길 기대한다[83]고 썼다.

오월회는 지난해 5월에 만들었지만 1년이 훨씬 지난 1933년 10월 1일부터 4일까지 평양 상품진열관에서 창립회원전을 열었다.[84] 주도자 권명덕과 함께 조선미전 특선으로 갑자기 유명해진 최연해 그리고 현리호와 박영선 들의 작품 대작을 포함한 50여 점을 내걸었다.[85] 특히 초청 지도교사 이종우의 작품도 특별 진열했다.[86]

제4회 향토회전 11월 11일부터 13일까지 대구 조양회관 건물에서 향토회는 제4회 회원전을 열었다. 향토회는 두터운 대구 지역의 미술활동가들로 말미암아 새 회원을 늘려갔다.[87] 제4회전의 특징은 의욕에 넘친 대작을 출품한 회원들이 많았다는 점이다. 향토회는 이 전시회가 회원전이었지만 회원이 추천하는 비회원의 작품도 진열하는 방식을 갖추었다.[88]

홍득순, 이인성, 이응노, 구본웅, 선우담 개인전 1933년의 가장 두드러진 특징은 4월에 홍득순 개인전, 7월에 이인성 개인전, 10월에 이응노와 권명덕 개인전 그리고 11월에 구본웅 개인전이 열렸다는 점이다. 뒤이어 강화에서 권태영(權泰暎)의 서화전이 12월에 있었다.

동경미술학교를 졸업한 수원 출신의 홍득순은 이미 동미회를 통해 잘 알려진 유채화가였다. 수원동문회는 이같은 홍득순을 동아일보사 수원지국의 후원을 얻어 초대했다. 전람회는 4월 8일부터 9일까지 이틀 동안 수원공회당에서 열렸다.[89] 홍득순은 얼마 뒤 미국으로 유학을 떠났다.[90]

10대의 어린 나이로 1932년에 제국미술전람회 입선, 1933년에 조선미술전람회 특선을 해 이미 미술동네에 유명해져 버린 이인성에 대해 언론은 대구가 낳은 천재 소년화가라 부르고 있었다. 이인성은 7월 14일부터 19일까지 대구 역전 상품진열소에서 개인전을 열었다. 이 전시회는 서병오를 비롯한 대구 유지들이 발기해 개최한 것으로, 그 동안 공모전 입상작품은 물론 제국미술전람회에 응모할 작품까지 포함시키고 있었다.[91]

이응노(李應魯)는 김규진의 서화연구회에서 대나무 그림을 배웠다. 그는 얼마 뒤 김진우 양식의 대나무법에 빠져들었으며 김규진이 은퇴하자 전주로 옮겨 활동했다. 1931년, 조선미전에서 특선을 했고 게다가 황실에서 작품을 사가는 이른바 '어매

(御買)상품' 대열에 낌으로써 미술동네에 이름이 부쩍 높아졌다.[92] 전주 팔달정(八達町)에서 개척사(開拓社)라는 미술 간판 가게를 경영하고 있던 30살의 젊은 청년 이응노가 1933년 11월 12일, 전주공회당에서 개인전을 열었다. 이 전시회는 전주 유지들의 발기로 이뤄졌다.[93]

구본웅은 화풍과 행동의 남다름 그리고 꼽추라는 신체 조건으로 미술동네에 정평이 나 있었다. 1931년, 동아일보사 사옥에서 화려한 개인전을 가졌던 구본웅은 제2회 개인전을 1933년 11월 18일부터 다방 본아미에서 열었다. 고향에 내려가 그린 20여 점의 작품으로 꾸민 전시회였다.[94]

1929년에 동경미술학교를 졸업한 뒤 해주고보에서 교원생활을 하던 선우담(鮮于澹)이 올해 첫 개인전을 열었다. 선우담은 농촌을 소재로 삼은 유화 〈농민〉 같은 작품을 내놓았다.[95]

제12회 서화협회전 서화협회는 1933년 2월, 지난해 가을 열리지 못했던 제12회 서화협회전람회를 4월 28일부터 5월 7일까지 휘문고보 강당에서 열기로 결정했다. 4월 18일에 출품원서를 교부한 뒤 4월 24일과 25일 이틀 동안 작품을 받기로 했는데 연락 사무실은 서화협회 사무실이던 안종원의 집이었다.[96]

입선 진열작품은 글씨 18점, 사군자 6점, 수묵채색화 14점, 유채수채화 38점으로 모두 76점이었다.[97] 지난 번 전시 때 응모 150점에 입선 진열작품 104점에 비하면 지나치게 줄어든 것이다. 이같은 가난함은 정기전시회를 연기한 탓도 있으나, 앞서 많은 논객들이 꼬집었듯이 협전이 미술가의 등용문으로서 매력을 잃어버린 지 오래라는 보다 근본 이유가 더 크기 때문이라 하겠다. 줄곧 서화협회를 이끌던 간사장 이도영은 병색이 완연해 이번 전람회에 힘을 기울이지 못했을 터이다.

그렇다고 해도 언론들은 아주 차가운 눈길을 보냈다. 꾸짖은 게 아니라 거의 보도를 안했던 것이다. 오직 『조선중앙일보』만이 「협전화보」란을 마련해 출품작들을 연재했으며, 또한 편석촌(片石村)이란 필명을 쓴 모더니즘 시인 김기림에게 비평을 쓰도록 했다.[98] 조선중앙일보사 학예부장이 이태준이었음을 떠올리면 자연스런 일이다. 이태준은 조선주의자 또는 전통계승론자였다. 김기림은 '협회의 존재야말로 조선미전의 관료주의에 대한 대응으로서 빛나는 존재가치를 지니고 있다'고 자랑스러워 했다.

"서화협회전람회는 이번으로서 제12회째다. 오늘의 조선은 미술뿐 아니라 예술의 모든 분야에 있어서 한결같이 생기없는 저조가 흐르고 있는 속에서 전람회를 열두번 째 가졌다고 하는 것은, 그 일만으로도 서화협회의 진기(振氣) 있는 노력에 대하여 우리는 경의를 표하기를 주저하지 않는다."[99]

이번 전시회에는 노수현의 〈이향(離鄉)〉, 이상범의 〈신청(新晴)〉, 김진우의 〈신영풍상(新影風翔)〉, 장석표의 〈풍경〉, 민형식의 〈서(書)〉들과[100] 이도영의 〈아속인간(我俗人間)〉이라는 여덟 폭 소품을 비롯해 구본웅의 〈실제(失題)〉, 길진섭의 〈포즈〉 〈다(多)미자〉 〈수련〉, 이석호의 〈생물〉, 이병규의 〈해골〉 〈명태어〉, 황술조의 〈미(微) 고소(苦笑)〉 〈야생초〉 들이 나왔고 세 명의 여성화가 정용희와 정찬영, 나혜석 들이 나란히 출품했다.[101] 김기림은 '회장의 거의 전부를 차지한 서양화'라고 전람회장을 그리고 있음을 볼 때, 그 밖에 많은 유채화가들이 출품했던 듯하다.

이 가운데 눈길을 끈 작품은 이도영의 작품이다. 김기림은 이 작품에 대해, 유채화는 물론 수묵채색화를 막론하고 일본화의 영향을 받지 않음이 없는데 이도영의 〈아속인간〉은 그러한 영향을 받지 않은 '그야말로 순수한 조선화의 전형'이라고 평가했다.[102] 이도영은 이 작품을 끝으로 9월, 세상을 떠났다.

김기림은 이병규와 황술조를 빗대 이병규는 '생에 대한 열정적인 회의가의 얼굴', 황술조는 '차디찬 시니컬한 실망자의 얼굴'이라고 빗대면서, 이병규는 '항상 대상의 핵심을 포착하려는 심각한 리얼리즘'을 지향하고 있고, 황술조는 '만화적인 씨티리즘'을 지향한다고 하면서 협전의 특색 가운데 하나일 것이라고 짚었다. 또한 이미 '완성된 세계를 가지고 있는 화가'라고 길진섭을 칭찬했다. '지극히 불리한 환경 속에서도 그만한 경지까지 개척해 나간 구본웅의 예술에 대한 정열에 탄복'하는 김기림은 구본웅의 작품 〈실제〉야말로 조선미전의 관료주의에 대한 반대로서 서화협회전의 빛나는 존재가치를 또렷하게 인식토록 해주는 작품이라고 쓰면서 다음처럼 추켜세웠다.

"조선화단의 '아카데미즘'이 그에게 향하여 아무리 돌을 던질지라도 구본웅 씨는 엄연히 우리 화단의 최좌익이다. 적막한 고립에 영광이 있어라."[103]

제12회 조선미전 5월 14일부터 6월 3일까지 열린 제12회 조선미전은 4월 19일부터 28일까지 총독부 학무국에서 출품원서를 교부 접수한 뒤 5월 2일부터 4일까지 작품을 받았다. 접수한 원서는 1245점이었으나 실제 들어온 작품은 1120점이었다. 지난해 1258점에 빗대 보면 138점이 줄어든 것이다.[104] 6일, 7일과 8일 사흘 사이에 심사를 마친 결과 입선 265점, 무감사 57점 등 모두 322점이었다. 유채수채화 분야에서 무감사 40점, 입선 187점 등 모두 227점, 수묵채색화 분야에서 무감사 12점, 입선 46점 등 모두 58점, 공예 분야에서 무감사 5점, 입선 32점 등 모두 37점이었다.[105] 무감사 작가는 백윤문, 이상범,

이인성, 최연해, 이마동 그리고 이남이였다. 심사위원은 수묵채색화 분야에 마즈오카 테루오(松岡輝夫)와 하야미 교슈우(速水御舟), 유채수채화 분야에 미즈타니 쿠니시로우(滿谷國四郎), 아리시마 이쿠마(有島生馬), 공예 분야에 타나베 타카츠구(田邊孝次)였다.[106]

11일 오전 10시에 발표한 특선자는 수묵채색화 분야에서 7명에 7점, 유채수채화 분야에서 11명에 11점, 공예 분야에서 6명에 6점 모두 25명에 25점이었는데, 그 가운데 조선인은 수묵채색화 분야에서 이용우, 이옥순, 이상범, 유채수채화 분야에서 이인성, 김종태, 선우담, 공예 분야에서 강창규가 특선에 올랐고 지난해부터 신설한 창덕궁상에는 〈추산유거(秋山幽居)〉의 이용우, 조선총독상에는 〈초여름 빛〉의 이인성이 올랐다.[107]

5월 12일에 총독부 초대일 행사를 끝낸 뒤 14일부터 6월 3일까지 총독부 뒤 경복궁 터인 공진회미술관 자리에서 제12회 조선미전이 열렸다.[108]

6월 1일 오전 11시, 총독부 제2회의실에서 평의원 입회 아래 학무국장이 수묵채색화가 7명, 유채수채화가 11명, 공예작가 3명에게 특선장을 수여했다. 부상으로는 미술품제작소에서 별도로 만든 금제 메달 한 개씩을 주었으며, 창덕궁상 및 총독부상 수상자에겐 금일봉까지 얹어 주었다.[109] 6월 3일 끝난 조선미전은 3주 동안 유료 입장객 16019명, 무료 입장객 1191명에 입장료 수입은 1670여 원을 올렸다. 2만 명이 넘던 예년에 빗대 줄어든 숫자다. 또한 수묵채색화 분야에서 15점, 유채화 분야에서 16점, 공예 분야에서 14점이 예매되기도 했다.[110]

화제의 작가 이번 조선미전의 최대 사건은 수묵채색화 분야에 응모한 사군자 작품 대부분을 낙선시켜 버린 일이다. 이 사건은 진정과 항의를 불러일으켰다.

또 하나의 화제는 이옥순의 특선이기도 했지만 더 큰 화제는 나혜석의 낙선이었다. 나혜석은 『조선일보』에 따르면 조선미전에 아예 응모하지 않은 이들의 명단에 포함되어 있다.[111] 조선미전 응모에 앞서 나혜석은 한 잡지 기자와의 대담 자리에서 협전과 조선미전에 출품할 것이냐고 묻자 다음처럼 의욕 넘치는 포부를 밝혔다.

"그럼요! 저기 걸린 것 다섯 가지는 서화전에 출품하고, 여기 놓인 것 둘은 선전에 할 것입니다."[112]

따라서 나혜석은 이 해에 응모해 낙선했을 터이다. 그 대담을 보면 쓸쓸하기 짝이 없는 생활을 꾸려나가던 나혜석이었다. 더구나 '특선까지는 못할 듯하다'[113]고 겸손해 하던 나혜석은 충격과 격분, 당혹에 사로잡혔을 터이고, 다음해부터 조선미전

불참작가 대열에 나섰지만 외로움은 더욱 깊어져 갔을 터이다. 더구나 논객들은 점차 그의 작품에 대해 차가운 눈길을 보내기 시작했다.

그 밖에 또 하나의 화제는 해주고보의 교사와 학생 수상이었다. 교사 선우담은 특선, 5학년 학생 오택경은 입선을 했던 것이다. 『조선일보』는 이를 크게 다루면서 해주고보 전체가 즐거움에 가득 차 있다고 썼다.[114]

또 한 가지 사건이 있었다. 진열을 앞둔 입선작품을 대상으로 검열한 결과, 대구사범학교 교사 타카야나기 슈우코우(高柳種行)의 작품 〈나부〉가 풍속 괴란의 혐의가 있다고 당국이 철회 명령을 내린 것이었다. 이 작품은 무감사 입선에 오른 작품이었는데, 무감사 작품에 대한 철회 명령은 조선미전 사상처음 일어난 일이었다.[115] 이에 대해 권구현은 '살풍경한 장면'이라고 분통을 터뜨리면서 일본인 심사위원들이 "우수한 점에서 무감사로 선발하였고, 또 진열하여 무방하겠으므로 진열번호를 부과하고 도동(渡東)하였을 것이 아닌가? 이럼에도 불구하고 경찰 당국에서는 이것을 풍속상 문제에까지 ○으러 부쳐가지고 결국 철회를 명령하였다는 것이다. 물론 우리로서는 이에 대하여 시비를 논할 아무러한 권리도 없는 바이어니와 8,9년 전에도 전람회장의 나체문제로 인하여 학무 당국과 경찰측 간에 물의가 된 적이 있었던 기억이 있다."[116] 게다가 7점에 대해서는 내걸긴 하되 촬영을 금지했다.

조선미전 비평　선우담은 공예 분야를 통해 조선미전의 경향을 날카롭게 꾸짖었다. 선우담은 공예를 논하는 가운데 '민족 고유의 취미와 성정의 독특한 일계(一系)가 내재되었을 것이며 이것이 무형이며 유형'의 원동력일 것이라고 전제했다. 다음, 조선이 낳은 공예엔 조선의 향토색이 있어야 할 것인데 심사위원이 일본에서 왔다고 해서 '제전(帝展)의 그것을 무반성하게도 유일한 표본으로' 삼는 따위를 나무랐다.[117]

또 선우담은 조선미전의 일반 작품의 경향을 볼 때 '미숙한 색채의 진열장'이며 '기술의 미흡' 및 '내용 없는 공허한 태도'가 판을 치고 있고, 게다가 '개성과 시대'를 무시한 채 단순히 '재현적 묘사에만 그치는 작품의 계통이 대다수'라고 따졌다.[118]

권구현은 작품 평[119]을 통해 백윤문의 작품 〈한정(閑庭)〉에서 '풍부하고 농익은 맛'을, 이용우의 〈추산유거〉에 대해서는 『개자원화보』 따위에서 볼 수 있는 로맨틱한 공상의 산물'이라고 비판하면서 '명쾌하면서도 침착한 맛'을 느낄 수 있다고 썼다. 또 이옥순의 〈외출제(外出際)〉는 '일본화식으로 그린 그림'이라고 밝히고 '너무 섬세한 기교에 흐르지' 말라는 충고를 한다. 김종태의 〈좌상〉에 대해서는 명불허전(名不虛傳)이

라 추켜세우면서 '능숙한 필치'가 돋보인다고 썼고, 이마동의 〈봄〉은 힘 하나 안 들인 듯 그린 작품으로 '선은 유화(柔和)한 맛, 색은 농염한 맛'을 풍기고 있다고 적었고, 선우담의 〈2인〉은 고민하는 두 청년을 그린 작품인데 침통미를 갖고 있는 작품이라고 짚으면서 다음처럼 썼다.

"적어도 화면을 2간 이상의 거리만 두고 본다면, 거기서는 곧 살아 움직이는 듯한 동적 자극을 받게 된다. 그리고 무엇을 꿰뚫을 듯한 날카로운 빛은, 오색이 영롱한 좌우의 제화면을 무색케 한다. 이만치 이 작품에서는 암흑가를 버티고 섰는 거인의 기풍 같은 감흥을 느끼게 된다. 하여간 앞길의 그 무엇을 암시하는 듯한 신비를 가진 역(力)의 작이다."[120]

그처럼 선우담의 작품이 농숙(膿熟)하나면, 최연해의 작품은 유화(柔和)하기 그지없다고 빗대면서 〈여인 좌상〉에서의 '서도 여인의 독특한 표정'과 의상의 조화 따위를 볼 때 최연해는 인물화에 깊은 조예를 갖고 있는 작가라고 추켜세웠다.

이갑기는 조선미전 유채수채화 분야에 대해 '재래의 아카데미한 색채가 일본의 소부르 미술의 ○소인 이과적(二科的) 경향에 압도되어' 있으며 수묵채색화 분야에서는 '화풍에서 양화적 경향이 농후'하다고 밝혀 놓았다. 이갑기는 조선미전의 분위기가 바뀌고 있음을 가리키고 있는 이유로 이 해에 '작가들의 자연에 대한 태도의 전환'이 일어나고 있다는 사실을 내세웠다. 또 이갑기는 비단 작가만이 아니라 이를테면 이과전 계열의 화가 아리시마 이쿠마(有島生馬)가 심사위원으로 왔다든지 하는 변화와 연관을 짓고 있다. 그러한 정책은 사회의 계급 현실과 관련되어 있으니 그러한 바뀜은 이 시기에 필연이라는 게 이갑기의 설명이다.[121]

조선미전 비판과 옹호　1932년에 몽우란 필명의 논객이 조선미전 비판론을 펼치는 이들에 대해 '특선작가에 대한 특별대우'를 바란다는 비웃음을 보냈으며, 총독부 학무국 당국자는 조선미전 개혁론에 대해 '조선미술의 수준이 낮다'고 비하하면서 그런 탓에 추천제 따위의 개혁은 불필요하다는 견해를 펼친 바 있다.

그로부터 1년이 지난 뒤 열린 조선미전에 즈음해 다시 많은 논객들이 조선미전을 꾸짖고 나섰다. 매년 그래왔듯이 그 여론을 앞장서 반영해 온 『조선일보』가 올해도 과감하게 나섰다. 「소조 낙막(蕭條落寞)한 미전, 특선급 출품 대멸 ─사도 발전상 중대한 문제, 원인은 규정상의 불평?」[122]이란 제목 아래 다음처럼 고발하고 있다.

『조선일보』는 기사에서 입선작가 명단은 앞 해에 비추어 그

수준이 떨어져 보인다고 전제하고, 근래에 이르러 작가들이 전람회 규정 개선을 주장하는 여론이 높음을 상기시킨 다음, 작가들이 따로 단체를 조직하거나 개인 자격으로 불참하는 경향이 늘어난다는 사실을 그 근거로 내세웠다.

이영일, 김은호, 최우석, 노수현, 윤희순, 김주경, 손일봉, 백남순, 이종숙 들은 물론 '동미전파' 대부분이 불참하고 있음을 들어보이면서 전람회의 질이 빈약해지고 일반인의 인기도 떨어질 것은 짐작키 어렵지 않을 뿐만 아니라 따라서 관제 미술전람회의 앞길에 새로운 발전을 기대키 곤란한 게 아니냐고 나무랐다. 이어서 작가들의 주장이라면서 그 목소리를 들려 주고 있다.

"현재의 전람회는 특선이 된다면 다음 회에는 무감사로 출품할 수 있다는 규정이 있을 뿐으로, 그 이상 화가를 사회적으로 추장(推獎)한다는 규정이 없으니, 새로 된 규정을 세워 화가로서의 자유로운 활동을 할 만한 규정을 지어야겠다는 것이다. 즉 이유로는 수삼 회씩 특선이 되었던 사람으로라도, 연년이 바뀌는 심사원의 눈에만 거슬린다면, 작가로서는 아무리 역작이고 또 새 시험을 했다 하더라도 겨우 입선에만 들고, 도리어 세상에서는 특선에 못 들었다고 작가로의 역량이 떨어진 것같이 평가되는 것을 극히 불쾌하다는 것이다. 또 그보다도 어느 정도까지 진보된 화가로서, 해마다 심사원의 얼굴을 쳐다보면서 온건 중용주의의 작품만 제작한다는 것은 예술가의 자존심과 양심을 거스르는 것이라는 것이다. 그러므로 어느 정도까지 수완이 인정되는 사람에게는 자유로이 자기 발전을 시킬 여유를 주어야 한다는 것이다."[123]

이에 대해 총독부 학무국 오오노(大野) 학무과장은 다음처럼 짧게 대답했다.

"개선에 대한 말도 많으나 일장 일단이 있는 것으로 아직은 그리 필요를 느끼지 않는 바입니다. 현재에는 현재의 제도로 좋다고 생각합니다."[124]

또 조선미전 심사위원으로 조선에 온 동경미술학교 교수 타나베 타카츠구(田邊孝次)는 "조선미술전람회에 심사를 하러 왔었지만 그 진보가 활발치 못한 것"[125]을 들어 낮게 평가했다. 물론 황실의 미술관 건립 계획과 관련해, 부진한 조선미술가들에게 미술관을 통해 좋은 작품들을 많이 볼 기회를 주어 진보케 해야 하니 이왕가미술관 건립을 지지한다는 발언 도중에 나온 말이므로, 조선미전 제도 개혁이 불필요하다는 학무과장의 주장과 별 관련은 없겠다. 하지만 이 따위로 조선미술을 낮

뛰어난 조선인 미술가들의 불참으로 그 수준이 갈수록 떨어져 가는 조선미전에 대한 비판 여론이 높았다. 개혁을 요구해도 총독부는 조선의 미술 수준이 낮아, 남다른 개선 필요를 느끼지 않는다는 말만 되풀이하고 있었다.(『조선일보』 1933. 5. 9.)

게 평가하는 오만스러움은 학무국의 주장을 뒷받침해 주는 근거임에 틀림이 없다.

프로예맹의 미술가 이갑기는 조선미전을 '일본 제전(帝展)의 지점'으로 질 나쁜 축소복사라고 매섭게 꾸짖었다.[126] 이갑기는 프로예맹 미술가답게 다음처럼 썼다.

"조선의 미술문화의 발전과 향상을 촉진하고, 그것을 조장하는 진보적인 역할을 가지지 못할 뿐 아니라 - 본질에 있어서의 그것은 - 문화정책의 일익으로, 미술적 영역에 있어서 반동화한 민족 부르주아지 - 를 유형무형의 가운데 그 계급적 기반으로 하는, 형형색색의 외관을 가진 개량주의적 미술과 및 비(非)유파의 소부르 미술을 ○화(○和)하고, 뒤로 긴류(緊留)하려는 것에 있는 것이니, 그것의 반동적 역할은 제전(帝展)의 그것보담 더 적극적인 점이 강조되어 있는 것이다."[127]

『조선일보』는 조선미전 폐막일에 맞춰 또다시 비판 기사를 내보냈다. 「조락을 말하는 미전 - 대가, 중견작가 출품 태멸으로」[128]라는 제목 아래 '조선미전 초기와 같은 인기와 긴장의 빛'이 사라진 것은 굴지의 대가와 중견 들이 불참한 데서 오는 것이라고 꼬집었다. 따라서 기자는 작가 쪽보다는 일반 감상자 쪽에서 전람회 질을 높이는 어떤 대책을 세워야 한다는 여론이 높다고 주장했다. 이어서 이름을 밝히지 않는 한 화가를 등장시켜 다음과 같은 비판 의견을 내놓았다.

"조선인 화가로서 가장 불쾌한 것은 심사원이 조선의 독특한 향토색을 얼마나 이해하고 있는가가 가장 의심되는 것입니다. 보십시오. 일본인이 그렸다는 조선 풍속으로 색채나 선이 그럴듯한 것이 어디 있습니까. 잠깐잠깐 조선 여행이나 해본 심사원에게 조선 향토색을 표현한 작품을 맡긴다는 것은 크게 불안을 느끼지 않을 수 없소이다."[129]

이처럼 미술동네 논객들과 『조선일보』가 조선미전 비판에 한 목소리를 내고 있었음에도, 녹음생(綠蔭生)이란 필명의 한 논객이 다른 목소리를 내며 일어섰다.[130] 녹음생은 이번 조선미전 입선작 상당수를 조선스럽다고 높이 평가하면서 많은 작품들을 늘어놓았다. 백윤문, 장운봉, 이옥순, 이상범 들의 작품이 그러하고 특히 유채수채화 분야는 '전례가 없을 만큼 왕성하고 화풍 또한 여러 가지 이단이 있어' 풍부하다고 추켜세웠다. 김중현, 선우담, 최연해, 홍득순, 김종태, 권중록, 이마동, 이인성, 이선이, 이준실, 박명조 들의 작품이 모두 그 예들이란다.

나아가 녹음생은 조선미전을 '무시 또는 방관하는 분들이 허다' 한데 이를 이용하지 않을 터라면 훨씬 더 뜻있는 모임을 만들어야 할 것이라고 가리키고 '동미전의 확대 강화야말로 당면한 중대과제가 아니냐? 왜 개인전은 안 보이는가?' 라고 나무란다. 이것은 동미전 계열의 작가들이 조선미전에 대부분 불참하고 있음을 염두에 둔 꾸짖음일 것이다. 조선미전에 대한 무시 또는 방관자들을 향해 녹음생은 이렇게 말한다.

"미술의 장래를 자살케 할 필요가 어디 있는가. 조그마한 감정은 큰 일을 위하여 모름지기 청산힐 것이다."[131]

다른 한쪽에서 권구현은 조선인 화가들이 가져야 할 조선미전에 대한 태도를 다음처럼 밝혔다.

"조선인 화가들 사이에는 혹은 사상적 입장에서 또는 대우문제 등으로 선전에 출품을 거절하는 분들이 있는 모양이나 전람회를 특수한 색안경으로써 비쳐 볼 것이 아니라 일개의 경기장으로 본다면 동화니, 감화니, ○○이니 하는 등의 언구부터 적용되지 않는 것이니, (임화나 안석주처럼) 사상 운운을 할 필요가 없는 것이요, 또 대우문제 같은 것도 나의 수완과 역량만이 충실하였으면 그것으로서 족할 것이어늘, 구태여 일개 심사원의 사안(査眼)이나 당국의 특대 여하를 문제삼아 일반 관중의 앞에 내어놓지 아니함은 대중을 잊은 행동이라 할 수 없는 것이다. 어쨌든 우리는 최후까지 겸손한 태도로써 건실 화학도적 심리를 갖고서 매진하여야 할 것임을 재언하여 둔다."[132]

이런저런 여론에도 불구하고 총독부는 별다른 반응을 보이지 않았다. 그러나 제국미술전람회를 운영하는 일본 정부가 1934년부터 특선, 무감사 제도를 폐지키로 결정하자 곧장 반응을 보였다. 조선미전에서도 3점을 출품할 수 있는 특선 무감사 제도를 폐지해 무감사를 아예 없앤든지 아니면 1점으로 줄이는 무감사 제도로 바꿀 것인지를 놓고 심의를 시작했다.[133]

사군자 심사에 대한 항의 5월 10일에는 사군자를 응모했다가 낙선한 이들을 대표해 민택기(閔宅基)가 심사위원장 직책을 맡고 있는 이마이다(今井田) 정무총감에게 진정서를 보냈다. 왜냐하면 지난해 제1부 수묵채색화 분야로 편입시킨 사군자 분야가 이번 심사 과정에서 단 두 명의 입선자밖에 내지 못했기 때문이다. 민택기는 진정서에서 '조선미전 사군자를 심사한 위원들은 그 자격이 없는 사람들이므로 다시 조선인 서화가를 심사위원으로 넣어가지고 심사를 하되 단 이틀 동안 심사를 한다는 것 또한 불가능한 일이니 시일을 늘려 심사를 해야 할 것' 을 주장하고 있다.[134]

또 한 명의 논객 배상철도 조선미전 심사위원 가운데 꼭 조선사람도 한 사람씩 넣어 '풍속화의 양해와 사군자의 감상에 억울함이 없도록' 하라고 요구했다.[135] 이러한 견해를 집약해 놓은 글을 퇴강생(退岡生)이란 필명의 논객이 발표했다.

"감상은 누구를 물론하고 자기 견문에 의하여 선이든지 악이든지 그 심장 자극에 따라서 감상이 자연적 동(動)하는 바이다. 이번 조선미술전람회 제12회를 당(當)하여 우리 사군자 작가 중 제일 번번치 못한 나로서 뻔뻔스러이 감상의 실정을 이야기한다. 원래 사군자라 하는 것은 동양의 인(人)으로서 조선에 한하여 몇백 년의 특수성이 확실히 있으므로 상당한 역사를 점유하였다. 이를 작(作)할 때에도 보통 동양화의 작품과 달라서 청홍적백의 색채수(色彩水)를 사용하면 취미가 없고 신선한 기분이 적으므로 선배 사군자 작가도 이를 의미함인지 단순히 묵으로만 작품한 것이 대다수이다. 단(但) 묵 한 가지라도 진묵 수묵으로 화(化)하여 작품의 심천원근(深淺遠近)의 구별이 있음은 동양 사군자 작의 유래성(由來性)이다.

혹자, 사군자는 미술이 아니고 서도에 가깝다 말하는 설이 있으나 나로서는 이들의 말을 귀 밖에도 듣지 아니한다. 만일 미술의 여부를 논의하게 되면 사군자는 미술계에 대왕이요 최대 고상한 미술이다. 그 정신의 심원과 만고불변의 미술이다. 청홍적백색을 이용하는 채화(彩畵)와 달라서 일일이 형용을 설명하기 어려운 미술이다. 작자로서 심신 고결, 청상(淸爽), 사의(寫意) 투명한 미술이요, 견자로서 보통 화가 안목으로 감상 불능한 미술이다.

審査員不信任의
陳情書를提出
朝鮮人審査員의採用을要求
四君子落選組代表가

총독부는 조선미전에 서예 및 사군자 분야를 점차로 폐지해 나갔다. 지난해 수묵채색화 분야로 끼워 넣었던 사군자 작품들을 이번엔 심사 과정에서 모두 낙선시켰다. 이에 낙선자 대표 민택기는 진정서를 총독부에 제출했다. (『조선일보』 1933. 5. 12.)

자의 대사업을 진행하여 세계적으로 사군자의 조선 유래성을 발휘하는 것이 좋을 것이다. 나는 이러한 감상으로 작가 여러 분에게 경의로 동정을 표하는 바다."[136]

의지 고상자가 아니면 사군자사(寫)의 진격을 부득(不得)일 것이고 사군자에 상당한 노련가가 아니면 작품의 선부(善否)를 절대 판단할 수 없는 미술이다. 우리 사군자 작가는 무릇 다 아는 바일 것이다. 금번에 전부 낙선의 부문을 점유하였다면 우리 작가는 고사하고 조선 내 시서화 삼가가 누구이든지 다 좋지 못할 감상이 있을 것이다.

사군자 출품가 몇십 인이 전부 작품 실격이라 함은 나로서 절대로 못 믿을 일이다. 우리 사군자 작 기백 년 유래에 특수성을 짐작하여, 진의(眞意) 고결한 심사가 확실히 아님을 자연히 짐작하게 되었다. 그렇다고 심사원에 대하여 불평을 고창(高唱)하는 것이 아니라 각 부 심사원 누구를 물론하고 그 명예라든지 그 미술안에 대하여는 절대로 경의를 표한다. 그러나 사군자의 연구는 전공이 없는 줄로 추상한다. 전공이 없으면 솔직하게 사군자의 부분만 겸양하는 것이 광명정대(光明正大)한 인격자일 것이다. 무리한 비판으로 선부를 결정하는 것은 우리 사군자 작가만 무시할 뿐이 아니라 일반 사회의 안목을 엄단(掩斷)하는 의미 하에서 명예 일부를 도용하는 야심만만가이다. 그러나 우리 사군자 작가로서 이 무시를 분개할 것도 아니고 이 무리를 대항할 것도 아니고 불출품 동맹을 주창할 것도 아니고 청홍적백색을 도장(塗粧)이용하여 열인(悅人) 안목의 화로 변경할 것도 아니다.

문화 진보를 따라서 일층 가일층 분○하여 신기 상쾌한 역작을 힘써서 우리 사군자 작의 특수 유래성을 세계적으로 공포할 것이고, 성의껏 당국에 우리 실정을 진술하여 차회 전람회에는 사군자 부문을 별설(別說)하여 사군자 전문가로 심사의 단평(斷評)을 보이도록 우리 사군자 작의 의지를 관철하는 것이 어떠할까. 당국의 불허로 이를 관철치 못하는 때에는 우리 사군자 작가로 일층 용기를 가하여 일단을 건설하고 사군

1933년의 미술 註

1. 권구현, 「조선미전 단평」, 『동아일보』, 1933. 5. 24-6. 8.
2. 이갑기, 「조선미전 동양화 평」, 『조선일보』, 1933. 5. 24-27.
3. 이갑기, 「제12회 조선미전 평 – 동양화 평」, 『조선일보』, 1933. 5. 24-28.
4. 이갑기, 「제12회 조선미전 평 – 동양화 평」, 『조선일보』, 1933. 5. 24-28.
5. 이갑기, 「제12회 조선미전 평 – 동양화 평」, 『조선일보』, 1933. 5. 24-28.
6. 김기림, 「문예인의 새해선언 – 써클을 선명히 하자」, 『조선일보』, 1933. 1. 1.
7. 김기림, 「인텔리의 장래 – 그 위기와 분화 과정에 관한 소연구」, 『조선일보』, 1931. 5. 17-24.
8. 김기림, 「시에 있어서의 기교주의의 반성과 전망」, 『조선일보』, 1931. 2. 11-14.(서준섭, 「구인회와 모더니즘」, 『1930년대 민족문학의 인식』, 한길사, 1990, p.719 참고.)
9. 김기림, 「예술에 있어서의 리얼리티 – 모럴 문제」, 『조선일보』, 1933. 10. 24.
10. 김기림, 「수첩 속에서 – 현대예술의 원시에 대한 요구」, 『조선일보』, 1933. 8. 9.
11. 김기림, 「수첩 속에서 – 현대예술의 원시에 대한 요구」, 『조선일보』, 1933. 8. 9.
12. 구본웅, 「청구회전을 보고」, 『동아일보』, 1933. 10. 31-11. 5.
13. 권구현, 「덕수궁 석조전의 일본미술을 보고」, 『동아일보』, 1933. 11. 9-17.
14. 고유섭, 「현대미술계의 귀추」, 『신동아』, 1933. 11.
15. 이 달의 화가 – 레오나도, 『신생』, 1933. 5.
16. 진록스, 「현대미술의 과오」, 『신동아』, 1933. 11.
17. 최이순, 「미술적 염색법」, 『신가정』, 1933. 3.
18. 최상현, 「예술과 종교」, 『신생』, 1933. 5.
19. 좌익연극 핵심체, 『조선중앙일보』, 1933. 2. 21.
20. 좌익연극 비사, 『조선중앙일보』, 1933. 2. 25.(이 사건에 대해서는 박영정, 「연극운동의 사건에 대한 재검토」, 『민족극과 예술운동』 제10호, 민족극연구회, 1994 여름호 참고.)
21. 민규식 씨 상대로 화가의 보수 청구, 『조선일보』, 1933. 5. 6.
22. 동양화단의 제일인자 – 떠나간 관재의 예술과 생애, 『조선일보』, 1933. 9. 23.
23. 청렴 담아한 그의 50 생애, 『조선일보』, 1933. 9. 23.
24. 부인 기자, 「여자미술학사」, 『삼천리』, 1933. 3.
25. 서화협전 – 조선미전에 출품하는 여류화가들, 『신가정』, 1933. 5.
26. 서화협회 – 조선미전에 출품하는 여류화가들, 『신가정』, 1933. 5.
27. 서화협회 – 조선미전에 출품하는 여류화가들, 『신가정』, 1933. 5.
28. 제12회 미전 특선 – 입상 발표, 『조선일보』, 1933. 5. 12.
29. 고 홀 박사의 동상 제막식, 『동아일보』, 1933. 6. 6.
30. 와소르 국제미전에 배운성 화백 수위, 『동아일보』, 1933. 11. 27.
31. 동경 제일미전에 김경준 군 입선, 『조선일보』, 1933. 6. 9.
32. 화백 김청강 – 일본미전 입선, 『조선일보』, 1934. 5. 11.
33. 동경 이과전에 입선된 두 조선 청년화가 소식, 『조선중앙일보』, 1933. 9. 8.
34. 『독립운동사자료집 별집 3권』, 독립운동사편찬위원회, 1978, p.436.
35. 구인회 창립, 『조선일보』, 1933. 8. 30.
36. 조용만, 『30년대의 문화예술인들』, 범양사, 1988, p.133.
37. 권환, 「33년 문예평단의 회고와 전망」, 『조선중앙일보』, 1934. 1. 14.
38. 서준섭, 『한국 모더니즘문학 연구』, 일지사, 1988, p39.
39. 조용만, 『30년대의 문화예술인들』, 범양사, 1988, p.134.
40. 이태준, 「단원과 오원의 후예로서 서양화보담 동양화」, 『조선일보』, 1937. 10. 20.
41. 김광균, 「30년대의 화가와 시인들」, 『계간미술』 1982 가을호 참고.
42. 1934년 『조선중앙일보』에 연재한 「소설가 구보 씨의 일일」에 화가를 꿈꾸었던 이상이 삽화를 그리기도 했다.
43. 양춘 4월 중에 서화협회전람회, 『조선일보』, 1933. 2. 21.
44. 예원 각계 현세, 『동아일보』, 1935. 1. 1.
45. 비날세 – 비날인, 『소상』, 1955. 11 참고.
46. 도상봉 씨 양화연구소, 『조선일보』, 1933. 2. 23.
47. 서양화가 나혜석 씨, 『신가정』, 1933. 5.
48. 나혜석 여사 여자미술학사 창설, 『동아일보』, 1933. 2. 4.
49. 나혜석, 「여자미술학사 취의서」, 『삼천리』, 1933. 3.
50. 대구 향토회 연구소 설치, 『동아일보』, 1933. 6. 16.
51. 색다른 존재의 향토회 건보, 『동아일보』, 1933. 8. 3.
52. 미술단체 청구회 미전, 『조선일보』, 1933. 10. 26.
53. 구본웅, 「청구회전을 보고」, 『동아일보』, 1933. 10. 31- 11. 5.
54. 사설 – 미술관 설치에 대하여, 『조선일보』, 1933. 5. 10.
55. 석조전 준공기, 『매일신보』, 1910. 12. 3.
56. 명화와 신품의 정화전, 『동아일보』, 1933. 9. 15.
57. 사장 고화 이천 점 누백 년 내 초대인, 『조선일보』, 1933. 5. 9.
58. 매매 정선한 진작, 『조선일보』, 1933. 5. 9.
59. 선택 진화 감상을 타나베(田邊) 화백에게 의뢰, 『조선일보』, 1933. 5. 11.
60. 창덕궁 비장 명화 10월부터 공개 진열, 『조선일보』, 1934. 9. 15.
61. 본지 특파기자, 「이전된 이왕가박물관」, 『조광』, 1938. 8.
62. 덕수궁의 개방과 종합미술전람회, 『조선일보』, 1933. 9. 7.
63. 이왕직 주최의 종합미술전람회, 『동아일보』, 1933. 9. 7.
64. 창덕궁 비장 명화 10월부터 공개 진열, 『조선일보』, 1934. 9. 15.
65. 고화 진열의 목적 변경, 『조선일보』, 1933. 9. 15.
66. 명화와 신품의 정화전, 『동아일보』, 1933. 9. 15.
67. 권구현, 「덕수궁 석조전의 일본미술을 보고」, 『동아일보』, 1933. 11. 9-17.
68. 석조전의 새 화폭, 『동아일보』, 1933. 11. 27.
69. 창덕궁 비장 명화 10월부터 공개 진열, 『조선일보』, 1934. 9. 15.
70. 덕수궁 진열 화첩 실비 분양, 『조선일보』, 1933. 10. 26.
71. 이왕직, 『덕수궁미술관(진열) 일본미술품 도록』 1-9, 동경, 대총교예사(大塚巧藝社), 1933-1943.
72. 성진 남상필 씨 양화 개인전, 『동아일보』, 1933. 4. 16, 4. 19.
73. 성진 양화전 연기, 『동아일보』, 1933. 4. 28.
74. 서양화 천재 권명덕 개인전, 『조선일보』, 1933. 10. 3.
75. 미술연구소 주최 향토예술전람회, 『조선중앙일보』, 1933. 9. 6.
76. 조선미술가협회 창립기념전, 『조선일보』, 1933. 2. 11.
77. 조선미술가협회, 『동아일보』, 1933. 2. 15.

78. 동엽회 양화전, 『동아일보』, 1933. 2. 18.

79. 조선미술가협회 앙데팡당전, 『조선일보』, 1933. 11. 21.

80. 조선 정조 넘치는 구례인 부인 회화전, 『동아일보』, 1933. 10. 17.

81. 구부인 회화전람, 『동아일보』, 1933. 10. 19.

82. 구례인 부인 회화전, 『동아일보』, 1933. 10. 19.

83. 구본웅, 「청구회전을 보고」, 『동아일보』, 1933. 10. 31-11. 5.

84. 평양 오월회 양화전람회, 『조선일보』, 1933. 10. 1.

85. 오월회 동인 미술전람회, 『동아일보』, 1933. 10. 4.

86. 김복기, 「개화의 요람 – 평양화단의 반세기」, 『계간미술』 1987 여름.

87. 대구의 향토전, 『동아일보』, 1933. 11. 2.

88. 대구 향토전회, 『동아일보』, 1933. 11. 15.

89. 수원에서 양화전, 『동아일보』, 1933. 4. 6.

90. 조선 명류화가의 패트런은 누구, 『사해공론』, 1937. 2.

91. 천재 소년화가 이인성 군 개인전회, 『동아일보』, 1933. 7. 17.

92. 조미전 이왕직 어매상품 결정, 『조선일보』, 1931. 6. 8.

93. 전주 개인전 – 이응노 씨 개최, 『동아일보』, 1933. 10. 11.

94. 구본웅 씨 개인전, 『동아일보』, 1933. 11. 19.

95. 리재현, 『조선력대미술가편람』, 문학예술종합출판사, 1994, p.186.

96. 양춘 4월 중에 서화협회전람회, 『조선일보』, 1933. 2. 21.

97. 협전 금일 개막, 『매일신보』, 1933. 4. 29.

98. 김기림, 「협전을 보고」, 『조선중앙일보』, 1933. 5. 6-7.

99. 김기림, 「협전을 보고」, 『조선중앙일보』, 1933. 5. 6-7.

100. 이구열, 『한국근대미술산고』, 을유문화사, 1972, p.159 참고.

101. 서화협전 – 조선미전에 출품하는 여류화가들, 『신가정』, 1933. 5.

102. 김기림, 「협전을 보고」, 『조선중앙일보』, 1933. 5. 6-7.

103. 김기림, 「협전을 보고」, 『조선중앙일보』, 1933. 5. 6-7.

104. 조선미술전람회, 『동아일보』, 1933. 5. 6.

105. 미전 입선 발표, 『조선일보』, 1933. 5. 9.

106. 『조선미술전람회 도록』 제12집, 조선사진통신사, 1933.

107. 조선미전 특선 발표 – 조선인 화가는 7씨, 『동아일보』, 1933. 5. 12.

108. 12회 미전, 『동아일보』, 1933. 5. 12.

109. 조전 특선장 수여식 거행, 『동아일보』, 1933. 6. 2.

110. 미술전람 입장, 『조선일보』, 1933. 6. 6.

111. 소조 낙막한 미전, 『조선일보』, 1933. 5. 9.

112. 서화협전 조선미전에 출품하는 여류화가들, 『신가정』, 1933. 5.

113. 서화협전 조선미전에 출품하는 여류화가들, 『신가정』, 1933. 5.

114. 조선미술전람회에 사제가 모두 입선, 『조선일보』, 1933. 5. 14.

115. 미전 겸열 결과 투영금지 7점, 『동아일보』, 1933. 5. 13.

116. 권구현, 「조선미전 단평」, 『동아일보』, 1933. 5. 24-6. 8.

117. 선우담, 「혼란 모순 제12회 조미전 2부, 3부를 보고」, 『조선중앙일보』, 1933. 5. 29- 6. 3.

118. 선우담, 「혼란 모순 제12회 조미전 2부, 3부를 보고」, 『조선중앙일보』, 1933. 5. 29- 6. 3.

119. 권구현, 「조선미전 단평」, 『동아일보』, 1933. 5. 25-6. 8.

120. 권구현, 「조선미전 단평」, 『동아일보』, 1933. 5. 25-6. 8.

121. 이갑기, 「제12회 조선미전 평 – 동양화 평」, 『조선일보』, 1933. 5. 24-28.

122. 소조 낙막한 미전, 『조선일보』, 1933. 5. 9.

123. 특선된다 해도 발전할 여지 없다, 『조선일보』, 1933. 5. 9.

124. 개정하여도 장단이 상반, 『조선일보』, 1933. 5. 9.

125. 조선미술의 부진은 명작 감상 부족한 탓, 『조선일보』, 1933. 5. 14.

126. 이갑기, 「제12회 조선미전 평 – 동양화 평」, 『조선일보』, 1933. 5. 24-28.

127. 이갑기, 「제12회 조선미전 평 – 동양화 평」, 『조선일보』, 1933. 5. 24-28.

128. 쇠락을 말하는 미전, 『조선일보』, 1933. 6. 3.

129. 규정 개정이 대급무, 『조선일보』, 1933. 6. 3.

130. 녹음생, 「제12회 조선미술전람회를 보고」, 『중명』, 1933. 7.

131. 녹음생, 「제12회 조선미술전람회를 보고」, 『중명』, 1933. 7.

132. 권구현, 「조선미전 단평」, 『동아일보』, 1933. 5. 24-6. 8.

133. 미전에서도 무감사 제도?, 『조선일보』, 1933. 6. 3.

134. 심사위원 불신임의 진정서를 제출, 『조선일보』, 1933. 5. 12.

135. 배상철, 「조선미전 평」, 『조선중앙일보』, 1933. 5. 17-27.

136. 퇴강생, 「항의 – 조선미술전람회 사군자 채택에 대하여」, 『조선중앙일보』, 1933. 5. 16-17.

1934년의 미술

이론활동

이태준의 정신주의　이태준은 서화협회전 비평[1]을 통해 서예에 특별히 눈길을 주었다. 이태준은 우하 민형식(閔衡植)의 작품에 대해, 붓놀림이 칼 쓰듯 두렵고, 먹 운영의 묘경에 이르렀으며, 손에서 나온 것은 글씨가 아니니 수양과 인격에 따르는 정신을 얻기 시작했다고 평가했다. 이태준은 특히 '완당(김정희)의 괴기를 괴기 아님으로 보는' 안목을 높이 평가하면서 "완당 이후에 우하라 일컫도록 완당과는 다른 우하 독자의 경외(驚畏)의 세계를 창조"[2]할 것을 주문했다. 개성을 힘주어 말했던 것이다. 이어서 이태준은 다음처럼 썼다.

"소림(조석진), 심전(안중식)을 너무나 일찍이 여의었고, 거년(去年)에 있어선 관재(이도영)마저 가버리고 마니, 실로 협전은 이조미술의 계승자 협전으로는 일대 위기에 닥뜨린 감이 없지 못한 시기이다. 어느 구석에 단원의 후예다운 정화(精華)가 있느냐. 어느 구석에 추사의 후학다운 기운이 있느냐."[3]

이같은 물음에 스스로 답하듯, 민족운동의 거목이자 세기초 화단의 사상과 정신의 터전을 마련했던 오세창의 글씨에 대해 극찬을 아끼지 않았다. 이태준은 다음처럼 썼다.

"씨의 작품은 우리에게 경이나 감격을 주지는 않는다. 일언이폐지(一言以蔽之)하면 평범이다. 씨의 작품은 언제든지 눈에 익은 평범이다. 금년에는 무엇을 썼는가 하는 기대뿐, 금년에는 어떻게 썼는가 함은 씨에게선 이미 가버린 과거다. 씨는 이미 자기의 세계에서 호흡한 지 오래다. 구도한 지 오래기 때문에 평범한 것이요, 그렇기 때문에 이 평범은 위대한 평범이다. 우리가 구름을 볼 때 그의 존재는 평범 이상으로 빛나지는 않는다. 그러나 우리가 구름을 찾으려면 아무데서나 만날 수는 없는 것이요, 반드시 하늘을 먼저 우러러봐야 한다. 이 일견 평범한 골격의 상형자로되 오세창 씨의 천지를 떠나서는 볼 수 없는 데 이 평범의 왕국이 있는 것이다. 어찌 보면 정지한 듯,

어찌 보면 아직 유동하는 듯한 씨의 체(體)는 그것 역(亦) 구름과 같은 고요함과 신비가 있다. 씨는 절대경에 군림한 지 이미 오래다."[4]

당대의 김진우에 대해 이태준은 작가의 생활과 사색에 대해 의문스러워하면서 '수완의 기술만으로는 대나무의 성격을 완전히 포착키 불가능할 것'이라고 경고한다. 고도의 정신성을 추구하는 이태준의 매서운 눈길은 정신 우위의 서예 및 사군자에 대한 강조요, 김진우의 생활태도에 대한 꾸짖음이었다.

"그래서 수완(手腕)의 기술만으로는 죽(竹)의 성격을 완전히 포착키 불능할 것이니 작자의 생활부터 죽과 같이 청허(淸虛)하지 못할진대 죽을 죽으로서 다루기 어려울 것이다. 모든 그림이 다 그렇겠지만 더욱 죽이나 난(蘭)을 그리는 자리에서만은 대가에 집념해서는 아니 된다. 씨의 작품이 간혹 화공의 작품으로서 항간에 전락함을 볼 때, 또 그 작품이 ○시 개념적으로 시종된 것을 발견할 때 우리는 일루(一縷)의 불안을 느끼지 않을 수 없기 때문이다."[5]

사군자를 파는 태도를 꾸짖고 있었던 것이다. 이러한 나무람은 순수주의 또는 결벽에 가까운 정신 우위의 태도를 지닌 이태준의 예술론에서 비롯하는 것임도 떠올릴 필요가 있다. 이태준은 이렇게 썼다.

"모든 예술은 정신의 소산이다. 나타나기는 손으로 나타나거나 입으로 나타나거나 그 근원지는 정신이다. 죽의 표현술을 필묵에서 구하는 데 그치지 말기를 삼가 희망하는 바이다."[6]

조선주의　이태준은 조선스런 것, 조선심, 조선 정조를 제창한 관념론자였다. "조선 물정을 묘출하였다고 해선 조선적 작품은 될지언정 조선미술이 되는 것은 아니다. 타나베 이타로(田邊至) 같은 화가가 조선 기생을 조선 담 앞에 세우고 그렸다고 그것이 조선미술이냐, 조선인의 작품이냐 하면 그렇지 않

다"[7]고 주장하는 이태준은 요즈음 '조선심이니 조선 정조니 하고 그것을 고조하는 예술가들'이 있다고 가리키고, 하지만 그들이 '내면적인 것을 잊어버리고 외면적인 것에만 관심'을 기울인다고 꾸짖었다.

"백화점에서 조선색을 고조하려면 무엇보다 먼저 조선 특유의 물산을 진열해야 된다. 태극선, 화문석 같은 것을 늘어놓으면 조선맛이 난다. 그러나 한 예술품이 가진 정신이나 맛은 그러한 조선 물정이나 묘출하였다고 해선 조선적 작품은 될지언정 조선미술이 되는 것은 아니다."[8]

이어서 '같은 흙과 같은 회청질을 하였더라도 이조 도자가 이조 미술품다운 것은 다만 이조 사람다운 그 작가의 솜씨 작풍 때문'이라고 쓰고 '조선의 어떤 물체를 그리기 전에 조선 사람다운 작품을 창조해야 할 것'이라고 요구한다. 그는 다음처럼 참된 조선화를 꿈꾸었던 것이다. 유채화의 조선화까지 기대한 그는 다음처럼 썼다.

"동양화도 오기는 중국에서 왔는데 또 동일한 내용을 그렸으되 조선화로서의 순연(純然)한 경지를 개척 소유하지 않았는가? 양화가들에게 '조선의 양화(洋畵)'를 기다린 지는 이미 오래다."[9]

구본웅은 '우리의 예로부터의 모든 것에서 미술적 탐구'를 꾀해야 한다는 주장을 내놓고 또한 「이조자기」[10]란 글을 발표했다. 구본웅은 다음처럼 다그쳤다.

"지리적 관계와 역사적 관습은 우리에게 민족성 내지 지방색을 규정케 하지 않았습니까. 이 성색(性色)은 유기적 내지 무기적의 모든 점에서 볼 수 있으니 같은 민족 안 지방 사람은 생활풍습과 언어행동이 같음은 말할 것도 없이 취미와 기호도 공통성을 가졌지요. 이는 일조일석지사(一朝一夕之事)가 아니요 구별된 풍토와 오랜 역사가 그리 시킴이니 이것만은… 우리에게는 우리로서의 특유성이 있겠습니다. …그런데 이번 조선미전에서 그러한 직관의 예광(銳光)이 나타난 작품이 그 얼마나 있었습니까."[11]

구본웅은 또한 서예를 미술의 일 부문이라고 규정하면서 '동양미술의 극치'라고 평가하고 '먼저 선의 율동을 볼 것이요, 다음에는 선의 화면과의 조화를 볼 것'이라고 주장하고 있다. 앞선 시기 전통 계승론이 낳은 견해로서 구본웅은 이 무렵 국내 조선주의이념과 사상에 깊숙이 빠져들었던 것이다.

창랑산인(滄浪散人)이란 필명의 논객이 동아일보사가 주최한 고서화전을 계기삼아 「조선, 중국서화의 특색」이란 글을 발표했는데[12] 그는 조선미술 쇠퇴론, 비하론 따위와 관계없이 이조 오백 년의 문예 분야 각 방면이 다 발달했다고 썼다. 창랑산인은 다음처럼 썼다.

"조선화의 특장은 평화스럽고 담박(淡泊)하고 회화의 미가 매우 사랑스럽다. 중국화는 아마도 그로테스크한 데 가깝다. 비록 기공(技工)은 발달되었으나 평화스럽지 못하다. 조선화의 생명은 평화요, 담박이다. 색채로 보아도 조선화는 중국이나 일본화와 같이 난잡하지 아니하고 담주(淡朱)와 담록(淡綠)을 상용(常用)하여 조선 산천초목과 가옥 방구(房具)에 적합하도록 노력하였다."[13]

창랑산인은 우리 미술이 세계적으로 '특수한 지위'를 차지하고 있으며 '이조 오백 년 중에 가장 조선미(朝鮮味)를 뵐 수 있는 대로 사출(寫出)하려고 노력한 화가는' 정선이라고 하면서, 정선은 기술도 뛰어나지만 '지방 색채를 우리의 실생활에 가미'한 화가였고, 김홍도는 선이 또렷하고 준법이 굳세다고 하면서 다음처럼 썼다.

"색채는 주로 주황과 진청(眞靑)을 많이 써 종교화를 보는 기분이 있다. 참 우리 조선이 산출한 화성(畵聖)이라고 할 수 있다."[14]

창랑산인은 그 밖에도 전원취미의 남화 대가 심사정, 조선 근대화 가운데 제일로 용의주도, 치밀한 이인문을 비평한 다음, 유일무이한 독특성을 지닌 김정희를 길게 논했다. 창랑산인의 자부심 넘치는 조선미술론은 이 시대 조선미술 쇠퇴론자들에 대한 날카로운 꾸짖음이었다.

김종태는 문제로 떠오르는 조선 향토색에 관심을 기울였다. 김종태는 조선미전 비평에서[15] 오주환의 작품을 논하는 가운데 '조선 풍속을 그리는 것이 향토예술이 아닌 것을 알 수 있다'고 가리킨 다음, 김기창의 작품은 '현실을 등진 골동취미보다는 도리어 신식 조선'을 나타낸 그림으로 '조선인 생활의 모던화'라 칭찬을 했다. 이런 문제의식은 최연해에 대해서 '문제는 어떻게 그릴까가 아니라 무엇을 그릴까'라면서 '향토 연구'를 하라고 권고하는 흐름과 이어져 있는 것이겠다.[16]

이 문제에 구본웅이 논리적으로 다가섰다.[17] 편집자가 글을 중간중간 잘라내 버려 내용의 풍부함을 얻기 힘들지만, 구본웅은 '생활풍습과 언어행동이 같음은 말할 것도 없이 취미와 기호의 공통성 그리고 구별된 풍토와 오랜 역사'야말로 민족성

또는 지방색이라고 생각하고 있음을 쉽게 알 수 있다. 소재 따위로 민족성을 해석하는 수준을 뛰어넘고 있다. 이런 사유 수준은 이미 구본웅의 스승이자 선배인 김복진과 윤희순이 시대성과 계급성을 통해 관념성을 넘어서고 있었던 데 빗대면 여전히 관념성이 짙다. 구본웅의 향토성론은 김용준, 심영섭, 이태준의 직관과 관념에 바탕을 둔 조선주의와 같다. 특히 김용준이 테느의 이론을 원용하고 있음에 비추어 구본웅이 내세우는 생활풍습, 언어행동 및 풍토와 역사 따위에 바탕을 두는 직관이란 김용준의 이론과 아예 같다. 구본웅은 이어 다음처럼 썼다.

"우리에게는 우리로서의 특유성이 있겠습니다. 조선의 예술, 조선의 미술, 이러한 것이 있을 것이고 이러한 것이 우리에게 아름답게 생각되니 이는 민속적 식관에서 얻은 미의 선물이 우리의 심금을 울리는 까닭일 것입니다. 그리고 반드시 있어야 하겠습니다. 이는 미술적 형식 문제와는 관계가 없습니다."[18]

이런 흐름에서 고유섭의 글쓰기 활동은 빛나는 것이었다. 그는 자못 선정스런 제목의 「내 자랑과 내 보배, 우리의 미술과 공예」,[19] 「조선 고적에 빛나는 미술」[20]을 발표했으니 그 무렵 조선학운동의 흐름을 미술사학 분야에서 이뤄나가고 있었던 것이다.

일본풍 비판 조선미전과 협전을 둘러싸고 비평문을 발표하는 가운데 올해 논객들은 거의 향토색 문제와 일본화풍 문제를 거듭 들먹였다. 향토색에 관해서는 조선미전 심사위원들은 물론 김종태, 구본웅, 송병돈이 겉핥기식 향토색에 대한 꾸짖음을, 일본화풍 문제에 대해서는 이태준, 안석주가 맹목성 짙은 본뜨기에 대해 꾸짖었다.

이태준은 서화협회전을 '이조미술의 계승자'라고 부르면서 뻗어나가기는커녕, '일대 위기'를 맞이했다고 보았다. 이태준이 보기에, 그 이유의 하나는 '맹목적인 일본화열'이다. 이태준은 일본미술이란 안개가 짙은 일본의 자연 속에서 자라난 것인데 어찌 조선에 그렇게 몽환경 같은 자연이 있느냐고 매섭게 나무란다.[21] 이태준은 〈상엽(霜葉)〉〈딸기〉를 그려낸 장우성을 비롯한 일본화 작가들에게 '당신, 무엇 때문에 보카시 투성인 일본화를 그리시오?'라고 묻고서 다음처럼 썼다.

"일본화는 전 동양에서 발원된 회화는 아니다. 운무(雲霧)로 인해 항상 보카시의 세계인 일본의 자연과, 호흡을 그 세계에서 하는 그 민족만이 제작할 수 있는 회화이다. 조선에 어디 그렇게 밤낮 안개가 껴 있는 몽환경 같은 자연이 있는가? 어느

구석에 이렇게 병적으로 하늘하늘거리는 정조(情調)가 있는가? 물론 개인의 성격을 따라서는 그런 종류의 회화이상을 가질 수도 있는 것이다. 그러나 무비판적으로 맹종하는 것은 딱한 일이다. 우리 이조의 빛나는 회화예술을 때로는 좀 찾아볼 줄 알아라. 거기다 비하면 평원과 준봉을 보는 것 같은, 얼마나 장중한 것이리오!"[22]

더불어 오일영, 이용우의 몇 작품을 예로 들며 '비탐색적이며 생각 없이 그리는 무엄한 태도'야말로 예술가 이전의 '환쟁이' 같은 것이며, 게다가 일본 부세회(浮世繪)를 모방하는 따위의 '악취미'가 그 위기를 보여준다고 썼다. 특히 이용우의 작품 〈퇴방(退坊)〉에 대해 또 다른 논객 안석주는 일본 부세회뿐만 아니라 거기다 '파리 취미를 가미한 휘황한 조선의 고대, 현대를 절충한 풍속노'[23]라고 빗섰다.

게다가 양우적이란 논객은 '주호(酒豪)'이신 씨는 관능의 발작으로 조선의 '부세화(浮世畫)'를 꿈꾸셨던 게지, 어쨌든 장난'을 치고 있는 이용우와 더불어 장우성의 〈상엽〉에 대해 전시장 안에서 눈길을 끄는 이유를 들어 '달콤한 일본화의 색채로 해서 장내에서 주의를 끄는 모양'이요, 백윤문의 〈만추〉는 남화풍과 일본화풍이 뒤섞였으며 또 어느 곳엔 양화의 수법이 보인다면서 '상해의 만국인이요, 결코 한민족이 아니'라고 비아냥거렸다.[24]

또한 김종태와 구본웅은 공예 분야에서 서양풍, 일본풍을 비판하고 조선풍을 살려나가길 바랐다. 김종태는 조선미전 비평에서[25] 지난해 일본 제전(帝展)에 나온 강창규(姜昌奎)의 공예작품을 보았다고 쓰고 〈24각 화병〉은 탈속(脫俗)의 아름다움을 느낄 수 있으되 다만 탈속한다고 해서 '시대를 일탈하거나 골동취미에 탈선말고 건실히 자기의 생활을 세워' 나가라고 주문했다. 또 김종태는 근래 여학교에서 자수 교육을 함에 있어 조선 고전의 자수를 버리고 양풍화하는 것을 꼬집었다. 실과 바늘로 양화를 그려 성공한댔자 그다지 좋은 취미도 아니거니와 자수에 대한 인식부족일 뿐이라고 썼다. 자수는 그림이 아니요 자수의 본질을 살려나가야 한다는 주장이었다.

구본웅도 조선미전 비평에서[26] 공예에 대해 '미적 가치와 실용적 가치를 함의' 해야 공예미술로 잘 되었다고 할 수 있으며, 또한 공예의 민족성이 있으나 '공예인만큼 기호성이 더욱 문제'라고 쓰고, 강창규의 〈탁자〉는 금분과 아울러 모양, 색채 따위가 '강호적 취미, 다시 말해 일본적 취미'를 갖고 있다고 쓰고, 하지만 〈화병〉은 흐르는 선이 좋고, 특히 '조선적 계통을 받으며 그것을 현대화시킨 점'을 찬양했다. 장기명의 〈탁자〉도 약한 흠은 있지만 고전적 선조를 현대화시킨 점이 좋다고 평가했다.[27]

정하보의 비평론　비평의 상황을 헤아리는 정하보는 화단의 침체에 대해 다른 눈길로 본다. 정하보는 그것을 부르주아의 기성미술이 자기 활로를 찾지 못함에 따른 것이며 따라서 그 활로를 정당히 지도하지 못하는 데서 기성 미술비평계의 부진 또한 자연스러운 것이라고 파악했다.

"1933년도의 미술비평을 본다 하면 협전과 선전을 통하여 임화 군과 이갑기 군을 제한 외에 기성 비평들 중에서 편석촌(김기림) 씨와 천마산인(권구현) 씨의 단평이 있을 뿐이다. 그러나 그것을 그네들의 비평안 호불(好る)[28]의 견지에서 작품을 대하여 평하였으며 그 작품이 그네들 화인에게 얼마나 '식크○○○' 하는 평이다. 그리하여 그네들의 서재에 또는 응접실에 건다 하면 얼마나 격에 맞을까 하는 견지에서의 비평이다. 이것이 그네들의 미술비평 태도였다."[29]

정하보는 임화와 이갑기를 뺀 나머지 비평가들은 대부분이 자신들의 서재 또는 응접실에 걸면 얼마나 격에 맞겠느냐, 비평가 개인의 좋고 나쁨만을 보는 따위를 잣대로 삼고 있는데 이것은 '구도 기교'의 좋고 나쁨만 따지는 것이요 따라서 그것은 실재하지 않는 '영원한 미' 그리고 '예술지상주의적 미술론, 관념론, 추상론'을 키우는 것에 지나지 않는 비평이라고 가리켰다. 정하보는 다음과 같은 비평론을 내놓았다.

"어느 시대, 어느 민족, 어느 계급을 물론하고 그 시대, 그 민족, 그 계급은 그 사회현실에 응하여 자신에 대한 독특한 미를 발견하며 그 미에 대하여 독특한 견해를 가지고 있는 것이며 또 비평이라는 것도 비평─설명, 즉 작품이 생산된 사회관계의 구명과 평가라는 두 임무를 이행함으로써 비로소 성립되는 것이다."[30]

정하보는 세계자본주의 왕국인 미국의 경제공황 속에서 '종래와 같이 작가 중심의 주관주의 관념론, 추상론 지상주의에 의한 비평'의 무기력을 볼 수 있다고 예를 들어 보이면서, '계급 또는 집단'에 대한 영향력이야말로 예술작품의 가치를 재는 잣대여야 한다고 주장했다. 하지만 정하보는 단지 그러한 잣대만 주장하지 않았다. 예술작품의 내용이 어떤 집단에 이익을 준다고 해서 작품 평가가 끝났다고 여겨서는 안 된다고 하면서, 어떤 내용을 어떤 형식에 따라 표현했는지, 다시 말해 작품이 미적 감각에 어떻게 만족을 줄 수 있는가를 헤아려야 한다고 밝혔다. 정하보는 그것을 형식과 내용의 관련으로 보고 다음처럼 썼다.

"회화는 타예술과 달라서 가장 복잡한 예술이다. 선, 색, 구도 등이 서로 결합되어 빠질 데도 없고 뺄 데도 없는 복잡한 종합적인 여러 가지 요소로 구성되어 있다. 그럼으로 서로 밀접하게 유기적으로 결합되어 한 복잡한 회화라고 하는 종합적 기관을 구성하고 있는 개개의 각 요소를 가장 주의 깊게 분석 연구하여 그 심미학적 가치를 평가하여 회화의 사회적 계급적 기능을 재조사하지 않으면 회화의 본질을 파악하며 정확히 그 작품을 평가할 수 없을 것이다."[31]

정하보는 이러한 비평방법을 '변증법적 논법에 의한 미술비평'이라고 쓰고, '막다른 골목에 접어든 지금의 부르주아 화가와 비평가 들도 문화지도자로서 등장한 신흥계급의 미술에 가까이 다가서서 정확히 이해하며, 그 작품의 생산적 또 비평적 방법을 정확히 이해 실천'해야만 지금의 미로에서 벗어날 수 있을 것이라고 밝혔다.

그 밖에 심영섭은 1934년 10월에 「프롤레타리아 예술운동의 근본적 모순」[32]이란 글을 발표해 정하보의 견해에 대해 반론을 되풀이했다.

프로미술과 모더니즘의 모색　정하보는 프로미술운동의 '혼돈과 곤란'도 꼬집고 있다. 정하보는 조선의 특이한 미술문화 수준 같은 객관 정세는 물론, 프로예맹 미술부의 역량이 빈약한데다가 프로예맹 조직형태의 원시 수준에 따른 질곡 때문에 어려움을 겪고 있다고 보았다. 정하보는 프로예맹 중앙위원회가 문학부와 연극부에 치우쳐 있어 미술부를 돌보지 않고 그 빈약한 역량을 연극부 쪽으로 밀어넣어 몇 개인의 만화, 삽화, 표지 컷 따위 활동만 할 도리밖에 없었다고 거침없이 꼬집었다.

어려움에 처한 프로미술운동에 마주친 정하보는 나름의 프로미술운동에 대한 구상을 내놓았다. 정하보는 먼저 '극장화가', 다시 말해 무대장치 미술가들의 전문성을 확립할 것과 더불어 신문 잡지에 발표하는 만화 따위 창작행위 또한 '대중적 비판 또는 토의'를 거쳐야 할 것을 방침으로 내놓았다. 또 빈약한 역량을 해결해야 하는데 노동자 농민 가운데 미술가를 획득하기에는 현실 정세 때문에 어렵고 따라서 '미술학생 및 급진적 화가층을 상대로 늘려나가야 한다'고 주장했다.[33] 정하보의 이같은 대안 제시는 어려움에 부딪친 프로예술운동을 풀려는 것이었고, 곧바로 조형미술연구소를 창설해 그같은 방침을 위해 애썼다. 특히 정하보는 쿠르베를 소개하면서, 그가 처음으로 프롤레타리아트를 리얼리즘의 입장에서 그린 화가이며, 아카데미즘에 반동해 도전을 개시한 화가라고 가리키고, '파리 프로의 전사'인 그를 연구하는 것이 가장 의식있는 일

이라고 주장했다. 이것이야말로 '신흥화단'의 발전을 위한 길이라는 것이다.[34]

이같은 견해의 반대쪽에서 모더니즘 기수 김기림은 문학의 비인간화 경향을 들어 그 탓을 좌익에게 돌리는 가운데 모더니즘 회화에서 형식주의 및 문명 비판정신을 끌어들여 극복을 꾀해야 한다고 생각했다. 김기림은 다음처럼 썼다.

"회화에 있어서는 문학적인, 내용적인 모든 것을 구축하고 선, 색채, 음영 등의 결합과 배치에 의한 형이상학적 미(美)만을 추구하는 경향이 전구라파의 화단을 지배했다. …한동안 폭풍같이 휩쓸어 온 좌익의 공식적 사회철학에 의한 외부적 압박에 대한 반동으로 더욱 그것이 의식적으로 되고 명료해진 것 같다. 또한 좌익의 편(偏)정치주의의 압박에 반발하는 심리는 성지 그것의 기피를 결과했으며, 편성치주의 선성(先盛)은 그 휘하에 있지 않은 문학인은 더욱 더욱 정치에 냉담한 인상을 주었다. 이러한 경향은 또한 문명사적 근거가 있다. 오늘의 문명은 인간에서 출발해서 이미 인간을 무시하는 경지에까지 이르렀다."[35]

물론, 이러한 김기림의 헤아림은 문학 부문의 사정에 해당하는 것이지 미술 부문에선 거꾸로였다. 프로예맹 미술가들은 김복진을 빼고는 미술동네의 중심에 서기 어려웠다. 그럼에도 불구하고 몇 해 앞선 김용준, 이태준 들의 탐미주의 경향, 또는 모더니즘다운 분위기를 내세운 백만양화회조차 제대로 서지 못했다.[36] 하지만 1930년대 중엽 이후 동경 유학생과 출신 들 사이에 모더니즘은 다양한 갈래를 지으며 퍼져나갔다.

몇 가지 문제의식

송병돈은 전람회에서 수묵채색화와 유채수채화 분야를 나눔이 '기형적 소치'라고 꾸짖고 언젠가 하나로 이뤄질 것이라는 견해를 내놓았다. 똑같은 순수회화를 재료에 따라 사람들이 일부러 나누는 것은 순수미술론에 비춰 잘못이라는 것이다. 그는 다음처럼 썼다.

"새삼스러이 생각되는 것은 회화에 부문을 제일부 동양화니, 제이부 서양화니 하여 명칭으로 구별하고 있는 것은 엄밀히 해석하여 본다면 기형적 소치라 아니할 수 없는 것은 이미 다른 곳에서도 비판한 바로, 현금은 겨우 제일부, 제이부까지로 인위 작정(作定)된 듯하다. 동양화 서양화의 구별함에는, 순수 회화예술에서는 근본적으로 구별하기는 어려우나 단지 제작에 사용하는 재료가 다르고 표현 기교에 있어서 달리 하는 점이 있으리라. 하나 현금은 그 표현 기교에서도 점점 접근하여 온다는 사실도 기지(旣知)되어 있는 일이며 후일은 언제

든지 이러한 명칭은 없어지리라고 믿는다."[37]

"이 땅의 화단은 봄이 와도 여름이 와도 가을이 온 대도 언제든지 평온하고 언제든지 요연(寥然)하여 해마다 해외에서 금의환향하는 군들만 해도 열 손가락이 넘으니까 결코 화인이 없는 것은 아니겠지만 생활난에 찌들려 용감히 붓대를 꺾어버렸는지 (내 자신 이와 같은 용단이 일어날까 내심 두려워하고 있는 인간이지만) 유탕(遊蕩)에 마쳐되어 버렸는지 또는 묵연히 심사(沈思)하고 있는지 스스로 고답하고 표시하려고 아니하는지 여하간 잔잔한 수면 같은 지극히 평온한 화단이다. 그야말로 적요(寂寥)한 가을이다."[38]

구인회에 빗대 볼 때 신인들로 이뤄진 34문학 동인이자 신혜 미술비평가 정현웅은 식민시 조선의 미술가들이 '살아가기 위해 혹은 끽다점(喫茶店)을 벌리고 혹은 골동품 가게를 벌리고, 세탁소(洗濯所)를 벌리고, 간판점으로 가고, 백화점으로 가는 처지'라고 쓰면서도 '객관적 정세가 불리하다고 해서 팔짱을 끼고 앉아 흥분만 하고 있다면 조선은 영영히 미술의 '가을'로 고정되어 있을 것'이라고 가리키고 힘이 미치는 최대한도에서 적극 노력하라고 호소한다. 정현웅은 '예술의 진전과 향상에는 대립과 투쟁이 절대로 필요'하다고 유럽 근대미술사를 통해 논증해 보이면서 고난에 찬 투쟁을 요구했던 것이다.

구본웅은 이 무렵 화단 역량을 매우 낮게 평가하고 있었다. 따라서 그는 '지면을 기는 수평운동'이어야 한다고 주장했다. 그런 운동은 수직운동과 달리 토대를 마련하는 운동이다. 개인만으로 수지운동을 하지 말고 '기초 공작'을 위해 지면을 덮고 돌아다니자는 구본웅은 다음과 같이 그 구체안을 내놓았다.

"기초 공작에 노력합시다. 지면을 덮고 돌아다닙시다. 그 구체적 방법으로는 화단으로 하여금 화단으로의 특종 고립을 없이 하고, 문화운동을 사명으로 일반에 훈화 교육하여, 회화적 수법을 활용함으로 본령 이외의 부문을 통하여서든지, 악수(握手)하여서든지, 보편적으로 일반 관념에 미적 교양을 주입하는 한편 우리의 예로부터의 모든 것에서 미술적 탐구함으로 우리의 가져야 할 바 기점 영역의 성축에 힘씀이 좋겠다 생각합니다."[39]

고희동은 「아직도 표현 못한 조선 산야의 미」[40]란 글에서, 여전히 전통 단절론자들이 받아들인 이른바 식민미술사학의 조선 근대미술 쇠퇴론 따위를 갖고서 당대 화단 부정론, 폄하론을 펼쳐 보였다. 고희동은 최근 30년 동안 조선의 미술에 대해 회고하면서 폄하와 부정을 꾀한다. 고희동은 1900년대초까

지 '전래하는 화법에 고착해서 판에 박아내듯하고 또는 어떠한 그림을 지정하여서 그와 똑같이 그리면 가장 가작이요, 가치가 있게 생각했다'고 썼다. 이것은 모방도 아닐 뿐만 아니라 앞선 사람의 발자국이나 밟아가는 셈이요 '인쇄하는 기계인 셈'이라고 거칠게 꾸짖었다. 따라서 '창작'이란 낱말도 없었으니 이러한 '맹목적 인습'을 벗어나 그 뒤 굳어 버린 '공식을 벗어나 묵은 관례를 버리고 신유행풍을 �� 것'으로 바뀌었다고 썼지만 여전히 고희동은 아직 우리 화단이 '어느 진경(眞境)'에 들어가지 못했다고 여겼다. 이러한 꾸짖음은 세기말 세기초 조선화단에 대한 사실을 지나치게 왜곡하는 것일 뿐만 아니라 1930년대 조선화단에 대해서도 마찬가지의 공식을 들이대는 것에 지나지 않는다.

고희동은 그처럼 형편없는 조선화단의 탈출구를 '특별한 조선의 것'에서 찾았다. 고희동은 금강산의 '맑은 공기, 기묘한 곡선과 찬란한 색채'의 자연미 속에서 자라는 우리이듯 우리 것 가운데 미다운 미를 화면에 드러내 놓자고 주장했다.[41] 또 고희동은 학생작품전람회 합평회 자리에서 말하기를 "조선의 일기는 참으로 청랑(淸郎)하고 유쾌하니만치 그림도 이러한 기분이 들 것이 정한 이치"[42]라고 주장한다. 하지만 이같은 대안은 당대 논객들의 수준에 미치지 못하는 소박한 것이었다.

올해도 해외미술에 대한 소개는 여전했다. 정하보는 「리얼리즘 화가 쿠르베」[43]를 소개했고, 이헌구는 알랭의 「회화론」[44]을 번역했으며, 장발은 「보이론 예술」[45]을 써서 발표했고 NY생이란 필명의 논객은 「원시미술에 나타난 동물의 형태」[46]를 발표했는데 도판들을 써가며 자세히 살펴보고 있다. 특히 전평(全平)이란 논객은 사진을 논하는 글 「사진예술에 대하여」[47]를 발표했다.

미술가

2월 21일, 프로예맹의 조직자 김복진이 5년 6개월 동안의 징역생활을 끝내고 출옥했다. 하지만 김복진은 곧장 프로예맹에 복귀하지 않았다. 프로예맹의 주도권은 이미 후배들에게 넘어가 있었으며, 더구나 프로예맹 밖에서의 활동이 이뤄지고 있었다. 그 후배들과는 함께 활동한 적이 없었다. 게다가 1934년 2월부터 12월까지 모두 80여 명의 프로예맹 맹원들이 검거당하는 시기였다. 따라서 함께 조직활동을 시작할 수는 없었다. 김복진은 먼저 건축 장식업을 시작했지만 여름부터 프로예맹 소설가 이기영, 김기진과 함께 잡지 『청년조선』 창간을 구상하면서 활동을 다시 시작했다. 눈길을 끄는 대목은 이번 검거의 끝에 12월 13일자로 김복진이 다시 체포당했다는 사실이다. 기소 중지로 2개월여 만에 풀려나오긴 했으나, 이러한 과정에

11월 16일 오후 소공동 사회관에서 열린 이도영 서거 1주기 추도회. (『조선일보』 1934. 11. 18.) 이도영은 안중식과 조석진의 제자로, 그들이 세상을 떠나자 서화협회를 이끈 서울화단의 장로였다.

서 김복진의 현실파악과 앞으로 활동에 대한 구상이 영글어갔을 터이다.

서화협회는 11월 9일, 제2대 간사장 안종원 주재로 임시총회를 열고 이도영 서거 1주기를 맞이해 추도회를 갖기로 결정했다. 11월 16일 오후 4시부터 소공동 사회관에서 열린 추도회는 간사장 안종원의 개회사, 고희동의 이도영 약력 보고, 오일영의 추도문 낭독에 이어 내빈들의 추도사가 이어졌다. 50분 동안 진행한 추도회였다.[48]

올해 조선미전 창덕궁상을 수상한 선우담은 평양 소작농의 셋째 아들로 태어났다. 선우담은 홀어머니 슬하에서 자라면서 1924년에 평양 상수리의 고등보통학교를 졸업하고 1926년에 동경미술학교 도화사범과에 입학했다가 서양화과로 옮긴 다음, 1929년에 졸업하고 귀국했다. 선우담은 해주고등보통학교 교사로 해방 때까지 활동하면서 농민들의 생활을 화폭에 담았으며, 1933년부터 1944년까지 네 차례 개인전을 열었다.[49]

동상 건립

재단법인 대구 사립 복명(復明)보통학교 평의회에서는 설립자 김울산(金蔚山) 여사의 동상을 예산 5천 원으로 세울 것을 결정하고 4월부터 기부금 모집에 들어갔다.[50] 또한 10월에는 제일고보 교장 강원보의 동상 제막식이 있었고,[51] 11월 19일에는 세상을 떠난 백선행 여사 동상 제막식이 평양 근처 대동군에 있는 재단법인 기백창덕(紀白彰德)학교에 설립한 백선행 여사 기념관에서 열렸다.[52] 백선행 동상은 이미 1932년에 문석오가 제작한 바 있었는데 이번에 세우는 기념관 동상은 누가 제작했는지 알 수 없다. 물론 문석오 제작일 가능성이 매우 높다.

10월 27일 오후 2시 서울 중앙고보 교정에서는 지난해 세상

10월 27일 오후 2시 중앙고보 교정에서 열린 김기중 동상 제막식. 김기중은 김성수의 양아버지이다. 이 무렵 동상 건립이 하나의 유행이었다. 그러나 뒷날 일제의 전쟁에 따라 모두 파괴당하고 말았다.

을 떠난 김기중(金琪中) 동상 제막식이 열렸다. 김기중은 김성수(金性洙)의 양아버지로 식장에는 사회 윤치호(尹致昊)와 송진우, 김활란, 유억겸, 여운형, 권동진 들이 자리를 함께 했다.[53]

해외활동

1934년 5월 1일부터 일본 상야(上野)공원에서 열린 일본미술협회 주최 제95회 일본미술전람회에 송치헌(宋致憲)이 서예로 입선했다. 그의 작품은 예서 〈화산묘비(華山廟碑)〉였다.[54] 또한 김영기(金永基)도 함께 입선했는데 『조선일보』는 다음처럼 썼다.

"경성서화연구회 회원 화백 청강 김영기 씨가 작품 〈석죽〉을 출품한 바 일류 일본화백의 틈에 끼여 광영의 입선을 하여 입선증과 통지가 서화연구회에 8일에 도착하였다."[55]

김종태는 올해 작품 〈여(女)〉로 이과회전람회에 입선했고,[56] 이인성은 제국미술전람회에 다시 입선했으며,[57] 정대기는 태동(泰東)서도원전람회에 〈죽(竹)〉으로 특선을 했다.[58]

일본프롤레타리아연극동맹 산하 조선인위원회에 참가한 재동경 연극활동가들 가운데 가장 활발한 활동을 펼친 이는 3.1극장에서 일하던 김일영(金一影, 金禹鉉)이었다.[59] 김일영은 1933년 12월에 열린 3.1극장 임시총회에 참가했으며, 1934년 7월, 일본프로연맹이 해산하자 3.1극장이 10월에 고려극단으로 새출발할 때 기술부 산하 미술반 및 의상반 책임자로서 경영부의 기의계(企宜係) 계원도 겸직했다.[60]

1934년 6월에 동경 유학생들이 동경학생예술좌를 만들었다. 이들은 '조선에 진정한 연극예술의 수립을 기약하고, 그를 위해 회원 상호간의 종합적 예술 연구와 조선 방문공연 및 일본 내지에 조선 향토예술을 소개' 하려는 목적을 내세웠다. 이들은 1년 뒤 공연활동을 시작했다. 창립 무렵에 무대장치를 전

담하는 부서인 의장부(意匠部)에 참가한 부원은 김정환(金貞桓), 김병일(金秉一), 장오평(張五平)이었다.[61]

단체 및 교육

조선미술연구소 조선미술연구소는 이용우, 최우석, 이승만, 김은호, 박승무, 이병직, 김경원, 이상범, 안석주, 권구현 들이 모여 조직한 단체다. 이들은 사무실을 천연동(天然洞)에 마련했다.[62] 하지만 단체의 성격과 목적을 알 수 없다. 그런데 이들이 연구소 아틀리에 건물을 마련하기 위해 기금마련소품전을 열기로 한 것을 보면, 동세대 화가들의 토론과 친목을 꾀하는 한편 미술교육기관을 구상했던 듯하다. 1934년 1월 25일부터 사흘 동안 기독청년회관에서 10인화전을 열었다.[63] 흥미로운 것은 여기에 참가한 이승만, 안석주는 유재수채와 분야 국내 독학파를 대표하는 이들이며, 이병직은 김규진의 서화연구회 출신이고, 권구현은 프로예맹 출신이며 나머지는 모두 안중식, 이도영의 문인으로 서화미술회의 대를 잇는 중진들이라는 사실이다. 앞세대들이 세상을 모두 뜬 뒤 대를 잇고자 하는 뜻이 아니었을까. 이 단체는 그 뒤 별다른 활동을 보이지 않았다. 서화협회가 휘청거리고, 녹향회와 동미회가 스러져 감에 따라 자칫 30년대 초기의 뜨거운 소집단 열기가 사그라들 즈음, 이들은 30년대 중엽 화단에 활력을 몰고온 징검다리이기도 했다. 동경 유학생 출신들 중심의 목일회, 신회화예술협회가 그 뒤를 이었던 것이다.

조형미술연구소 1934년, 프로예맹 미술부는 박진명(朴振明)을 책임자로 삼고 있었다. 프로예맹 중앙위원은 박진명과 이상춘, 이갑기였다.[64] 강호가 중앙위원에서 빠진 것은 수감 중인 탓이다. 날로 나빠져 가는 환경 탓에 활동의 돌파구를 찾지 못하던 박진명, 이상춘, 정하보 들은 5월 30일, 조형미술연구소를 창립했다. 이들은 '리얼리즘 회화 연구를 목표'로 내세웠다.[65] 조형미술연구소는 서울 근농동 120번지 건물 2층에 조형화실을 마련해 그곳을 사무실로 정했다.[66]

조형미술연구소는 정하보를 이론가로 내세웠다. 2월 15일자로 정하보가 발표한 「미술비평의 부진」[67] 안에는 '미술학생 및 급진적 화가를 상대로 프로미술역량을 키워야 한다'는 조직 확장을 주장했으며, 3월에는 쿠르베를 배워야 한다는 주장을 내놓았고 연이어 「미술운동의 재출발」[68]을 발표하는 가운데 '신흥화단 발전론'을 제창했던 것이다. 이같은 주장은 점차 드세져 가는 일제 파시즘 속에서 사회주의운동의 방향 전환과 이어져 있는 것이다. 프로예맹의 합법활동조차 불가능한 처지에서 가능한 높이의 합법활동을 펼쳐 보자는 구상을 구체화시킨

것이었다. 정하보가 밝힌 프로예맹 미술부의 주체역량은 첫째, 소수 인원이라는 것, 둘째, 그나마도 연극 무대장치에 투입해온 사정으로 빈약하기 이를데 없었다. 따라서 "몇몇 개인의 개인적 활동으로 신문 잡지 등에 만화 삽화 표지 컷 등을 생산하였다는 것"[69]뿐이었다. 따라서 정하보는 프로예맹 미술부의 확대 강화를 학생 및 급진 화가층을 상대로 획득해야 한다고 주장했다. 노동자 농민 속에서 구하기는 어렵다는 판단에서다. 하지만 조형미술연구소 활동을 시작한 지 얼마 지나지 않아 다시 국제무산예술가동맹의 주도자 이상춘이 체포, 구속당했다.[70] 이상춘은 올해 세브란스전문학교 극단이 장곡천정(長谷川町) 공회당에서 1월에 나웅 연출로 공연한 슈니츨러의 작품 〈최후의 가면〉 전1막에 무대장치도 했었다.[71] 그리고 이 무렵 시인이며 미술동맹 대표 유엽(柳葉),[72] 이갑기[73]가 체포, 구속당했으니 실제로 프로예맹 미술부의 활동은 막을 내린 것이었다.

목일회, 신회화예술협회 조선미전으로 들뜨는 5월에 접어들어 목일회(牧日會)가 모습을 드러냈다.[74] 그들은 조선미전 개막일 며칠 앞에 창립전을 시작했다. 동미회를 비롯한 활동에서 힘을 보여준 김용준을 비롯해 이종우, 이병규, 김응진, 송병돈, 황술조, 구본웅, 길진섭 들이 목일회 구성원이었다. 목일회는 동경미술학교 출신들이 조직했던 동미회 회원들 가운데 8명으로 짰으므로 '동미회 분파'란 말을 들었다.[75]

곧이어 조선미전이 한창이던 6월에는 화가이면서 비평가로 활약하던 정현웅을 비롯해 신홍휴, 구본웅, 김경준, 권영준, 홍우백 들이 신회화예술협회를 조직했다.[76] 이들은 종로 3정목 66번지에 연구소를 설치하고 연구생을 모집해 미술교육을 펼치기로 결정했다. 이들의 취지 및 목적은 다음과 같다.

"미술의 건전한 발전과 신시대에 미술에도 성실하고 침착히 연찬 개척하려는 의지와 열성을 가지고 상호 연마 장려하려는 취지 밑에서 널리 연구원을 모집하며 전람회를 개최하여 미술사상을 사회에 보급시키려는 목적…"[77]

목일회와 신회화예술협회의 출범은 조선미전 응모에 뜻이 없는 미술가들의 위력을 드러내 보인 것이다. 실제로 홍우백을 빼고는 모두 1934년 조선미전에 응모하지 않았으며, 1933년까지 조선미전에 응모했던 정현웅과 신홍휴마저 이 해엔 참가하지 않았다. 물론 조형미술연구소 구성원들도 조선미전과는 무관했던 화가들이었다.

구인회, 그 밖 모더니즘의 요람이었던 구인회는 이태준이 이끌고 있었다. 1934년까지 이태준은 『조선중앙일보』 학예부

신회화예술협회 회원 정현웅. 신회화예술협회는 신시대 미술을 개척하며 미술사상을 사회에 보급하려는 단체였다. 소박한 사실주의자 정현웅은 1936년 베를린 올림픽 보도사진 일장기 말살사건 실무담당자였으며 뒷날 월북해 인민미술가 칭호를 얻으며 활동했다.

장으로 있으면서 1934년 6월 30일 종로 중앙기독교청년회관에서 조선중앙일보사의 후원으로 제1차 시와 소설의 밤을 열었다. 이들은 문단 중진들을 꾸짖는 가운데 다음처럼 어울렸다.

"그(이상)가 경영한다느니보다 소일하는 찻집 '제비' 회칠한 사면벽에는 쥬르 뢰나르의 에피그람이 몇 개 틀에 들어 있었다. 그러니까 이상과 구보(丘甫, 박태원)와 나(김기림)와의 첫 화제는 자연 불란서 문학, 그 중에서도 시일 수밖에 없었고, 나중에는 르네 클레르 영화, 달리의 그림까지 미쳤던가 보다. 이상은 르네 클레르를 퍽 좋아하는 눈치다. 달리에게서는 어떤 정신적 혈연을 느끼는 듯도 싶었다. 1934년 여름 어느 오후, 내가 일하는 신문, 그날 편집이 끝난 바로 뒤의 일이었다."[78]

1934년 5월 15일 오후 4시 30분부터 매일신보사 주최로 매일신보사 내청각에서 미술대강연회가 열렸다. 연사들은 모두 제13회 조선미전 심사위원들이었다. 히로시마 신타로우(廣島新太郎)는 「기생과 이조 호(壺)」, 시라타키 이쿠노쓰케(白瀧幾之助)는 「선전 양화부 소감」, 야마모토 카나에(山本鼎)는 「농민미술의 2종류」, 타나베 타카츠구(田邊孝次)는 「조선과 공예」란 제목을 갖고 열린 이 강연회[79]는 조선미전을 계기삼아 그 효과를 높이기 위한 뜻도 있었을 것이다.

1934년 7월 9일에 조선미술연구소 회원 권구현이 조선일보사 청주지국의 초청을 받아 그곳에서 미술강연회를 가졌다. 청주금융조합 건물에서 열린 이날 강연회는 같은 날부터 이틀 동안 같은 장소에서 권구현의 작품전과 함께 이뤄졌다.[80] 이같은 강연회는 대중의 미술문화를 보다 넓히고 높이려는 뜻이었을 게다.

미술관, 박물관, 화랑, 수집가

2월 1일부터 덕수궁 이왕가미술관에서는 일본미술작품전인 제7회 미술전을 시작했다. 3월 11일에는 제8회 미술전이 문을 열었고, 5월에는 덕수궁 이왕가미술관의 제9회 미술전이 열렸

다. 이처럼 덕수궁 이왕가미술관은 꾸준히 일본미술작품전람회를 해나갔다. 물론 총독부 정책의 소산임은 두말할 필요도 없을 것이다.

조선미술관 또한 활발한 행사를 꾸준히 해나갔다. 2월에 북청에서 서화전람회를 주최했고, 또한 꾸준히 추진하고 있는 고금서화전을 6월 28일부터 30일까지 평양에서 열었다.[81]

1910년의 서울 인구는 약 23만 명이었다. 1934년에는 용산과 성북 같은 인근 지역의 편입에 따라 크게 늘어났으며, 따라서 1935년 서울 인구는 44만 4천여 명, 다시 5년이 지난 1940년 서울 인구는 무려 93만 5천 명이 넘었다.[82] 한편 일본인들 또한 대단히 많은 숫자가 살았는데 1920년에 6만 4천 명, 1928년에는 무려 8만 명이 넘었다. 일본인들은 대개 서울 남산 아래 충무로와 명동 일대에 새거리를 만들어 주요 관청을 짓고, 또한 삼월(三越)백화점 따위를 지어 상권을 이루었다. 삼월백화점은 5층에 삼월화랑(三越畵廊)을 내놓았는데 1932년 7월 18일부터 김은호와 허백련이 이곳에서 2인전을 했으며, 그 해 10월에는 조선남화협회가 제1회 조선서도전을 열었고, 이 때부터 이곳이 화랑으로 자리를 잡았다. 하지만 지난해 조선미술가협회 및 청구회에서 보듯 조선인과 일본인들이 함께 꾸민 단체의 전람회가 주로 열렸음이 눈길을 끈다. 아무래도 일본인

삼월화랑이 자리잡은 삼월백화점.(신세계백화점) 이곳은 대개 일본인들의 상권인 명동 일대에 자리를 잡고 있어 일본인 화가들의 전람회가 잦았다.(위)
화신화랑이 자리잡은 화신백화점. 조선인들의 상권인 종로 일대에 자리를 잡고 있었으며 판매액의 일정액을 화랑과 작가가 나누는 제도를 갖고 있었다. 해방 뒤까지 이곳은 화랑의 대명사였다. 사진은 1938년 제3회 녹과전이 열리던 때 네온사인 불빛이 현수막을 비추고 있는 모습이다.(아래)

들 거주 집중지였던 탓이겠다.

종로는 대개 조선인들이 상권을 갖고 있는 옛거리였는데 이곳에 들어선 화신백화점이 5층에 화신화랑(和信畵廊)을 설치했다. 1934년 5월에 목일회가 이곳에서 창립전을 열었다. 그 뒤 조선인들은 이곳에서 주로 전시를 열었으며, 어느덧 화신화랑은 미술가들의 활동무대를 대표하는 곳으로 떠올랐다. 화신화랑에 대해 자상한 내역을 알 수 없지만, 1939년 4월에 열린 제2회 재동경미술학생협회종합전의 경우, 판매액의 일정액을 화랑과 작가가 나눠 갖는 제도를 시행하고 있었는데, 그 사실을 알려 준 김주경은 그런 제도를 화신화랑의 '관행'이라고 썼다.[83]

북단장 개설 스물아홉 살의 전형필은 성북동에 있는 프랑스 사람 석유상인 블래샹의 별장을 사들였다. 아울러 주변의 땅 일만 평을 사들이고 별장을 개조해 오세창으로 하여금 이름을 지어 주도록 하니 오세창은 그 이름을 북단장(北壇莊)이라 지어 주었으며, 이 때 당대의 서예가 안종원, 이한복, 김태석(金台錫) 들이 현액(懸額)을 써 축하했다. 전형필은 북단장을 조선미술품 보급자리로 삼았다. 또한 북단장 구역 안에 표구소를 설치해 수집한 글씨와 그림 들을 표구, 보수하면서 오동(梧桐)나무 상자 또는 작품에 제발(題跋)을 오세창에게 쓰도록 했다.

전형필은 이 해부터 일본인들이 경성미술구락부에서 여는 미술품 경매에도 참가했다. 일본인 골동상 온고당(溫古堂) 주인 신포 기조우(新保喜三)를 내세워 경매에 나온 우수한 미술품을 사들였는데 올해 3월 3일 열린 와타나베(渡邊)의 소장품 경매에서 1200원 값으로 돌사자 한 쌍을 사들여 북단장 입구를 지키게 했다.[84] 또한 5월 26일 경매에서는 청자를, 9월 13일 경매에서는 백자들을 사들였다.[85]

남산 밑 퇴계로 일본인 거리에 자리잡은 2층 목조건물, 주식회사 경성미술구락부는 틈틈이 조선 미술유산들을 공공연히 매매하는 장소였다. 다시 말해 조선 미술유산을 빼돌리는 보급 또는 유통기지였는데 전형필은 여기에 일본인 골동상을 앞세워 일부나마 막았던 것이다.

이 무렵 고전의 재발견과 조선학운동에 힘입어 전형필의 미술유산 수집활동은 민족사회의 지지를 받았던 듯하다. 또 이 무렵, 수집가들은 김찬영, 박영철을 비롯해 장택상(張澤相), 이병직(李秉直), 백인제(白麟濟), 박창훈(朴昌薰)이었으며,[86] 전형필의 자문에도 응했던 김용진(金容鎭), 고희동, 손재형(孫在馨) 들이 있다.[87]

전람회

1934년 벽두를 장식한 전시회는 10일부터 사흘 동안 광주 상품진열관에서 열린 지성열(池成烈) 개인전이다. 지성열은 『동아일보』에 따르면 일찍이 '소년화가로 명성이 자자' 했으며 1930년에 동경미술학교 서양화과에 입학했지만 3학년 때 가정 형편으로 중퇴한 뒤 광주로 돌아온 24살의 청년화가였다. 이번 전람회에는 49점의 유채화를 내놓았다. 날마다 관객이 수천 명씩 몰려들었고 작품도 대부분 팔려나갔다.[88]

2월 1일부터 6일까지 삼월백화점 5층 화랑에서 영국 여류화가 엘리자베스 키스의 판화전람회가 열렸다. 키스의 판화는 조선 풍물을 소재삼은 것들로 『조선일보』는 '조선의 향토색'을 품고 있다고 썼다.[89] 이 전시회는 1921년에 이은 두번째 키스의 개인전이었다.

김정환, 이병헌 목판화 소품전도 열렸다. 같은 2월에 상주에서 원용성(元用晟) 서화전, 울산에서는 황영두(黃永斗)가 매화를 소재삼은 개인전, 회합에서는 김용배(金龍培) 서화전이 열렸으며, 4월에는 여수에서 김성재(金星齋)가 개인전을 열었다. 6월 2일에는 금산에서 정해준(鄭海駿) 개인전, 8월엔 지성열이 부산, 광주, 목포를 돌며 유화개인순회전을 열었으며, 9월에는 이리에서 조동욱(趙東旭)의 수묵채색화전이 열렸다. 12월에는 군산에서 정형용이 서화전을, 12월 7일부터 11일까지 서울 플라타느다방에서 허남은(許南垠)이 소묘 소품을 모아 개인전을 열었다.[90]

단체전으로는 1월 25일부터 사흘 동안 기독청년회관에서 화단 10인서화전이 열렸다. 조선미술연구소 회원들인 이용우, 최우석, 이승만, 김은호, 박승무, 김경원, 이상범, 안석주, 권구현 들이 50여 점의 소품을 냈는데 이것은 조선미술연구소 아틀리에 마련을 위한 전람회였다.[91]

6월 24일부터 동아일보사 학예부가 주최하는 대규모 고서화전이 사옥에서 열렸다.[92] 이 전람회는 조선은 물론 중국서화까지 아우르는 작품전이었는데 당대 조선의 소장가들이 출품해 이뤄진 전시였다.

한상돈, 신홍휴, 김응표, 이동훈, 김영훈 개인전　6월 29일부터 원산미술연구회 주최, 조선일보사 원산지국 후원으로 원산에서 한상돈(韓相敦) 양화전이 열렸다. 개인전에 신홍휴, 강순명 들이 찬조 출품을 했다. 원산이 고향인 한상돈은 1934년 봄, 동경 일본미술학교를 졸업했다. 그 뒤 10월 21일부터 22일까지 이틀 동안 수원공회당에서 수원 유지들이 개인전을 마련해 주기도 했다. 이 때 한상돈은 40점에 가까운 유채화를 내놓았다.[93]

6월 28일부터 7월 1일까지 서울 명치제과 사옥 3층에서 신

홍휴(申鴻休)가 개인전을 열었고[94] 7월 3일부터는 신의주에서 김응표(金應杓)와 이동훈(李東勳)이 유채화 개인전을 열었으며, 김영훈(金永勳)도 서화전을 열었다.

제1회 평양양화협회전, 제2회 청구회전　평양화단의 유채수채화가들이 조직한 평양양화협회는 10월, 평양 상품진열소에서 창립전을 열었다.[95] 도상봉, 공진형, 이마동을 비롯한 일본인들의 단체인 청구회가 9월 21일부터 24일까지 삼월백화점 화랑에서 제2회 회원전을 열었다.[96]

제5회 향토회전　11월 22일부터 24일까지 대구역 앞 상품진열관에서 제5회 향토회전이 열렸다. 이번 전시회에는 회원 외에도 추천작가 출품 및 찬조 출품제도를 마련했다.[97] 출품회원은 대구 유채수채화가들로 서병기, 박명조, 서동진, 최화수, 이인성, 김성암, 하마무라 미츠오(濱村文雄), 배명학(裵命鶴), 이현택(李鉉澤)이었고, 추천작가는 서병직, 김용조, 김합교, 백문영이었으며 찬조 출품자는 서병오와 서동균, 허섭(許燮) 및 김진만(金鎭萬) 들이었다.[98] 찬조 출품작가들은 모두 수묵채색화가들이었다. 회원 작품 50여 점, 추천작가 출품작 20여 점으로 유채수채화 70여 점이었으며 찬가(讚歌) 출품은 모두 작고 및 원로작가 들의 수묵화 20여 점이었다.[99]

제1회 목일회전　조선미전을 며칠 앞둔 5월 16일부터 22일까지 화신백화점 5층 화신화랑에서 목일회전람회가 열렸다. 구본웅의 〈나부〉〈얼굴〉〈정물〉, 이종우의 〈부인상〉〈이충무공상〉〈추경〉, 이병규의 〈명태어〉〈정물〉〈고목〉, 송병돈의 〈풍경〉〈석수어〉〈꽃〉, 김응진의 〈임금(林檎)〉〈국화〉, 길진섭의 〈꽃〉〈임금〉〈산〉, 김용준의 〈자화상〉〈풍경〉, 황술조의 작품들이 화랑을 채웠다.[100] 모두 46점이 나왔는데 그 가운데 구본웅의 활달한 작품이 14점이나 나와[101] 구본웅 개인 특별전을 하는 듯싶은 느낌이 들 정도였다. 『조선일보』와 『조선중앙일보』는 화보란을 마련했다.

목일회 창립전에 대한 비평을 발표한 사람은 A생이다. A생은 목일회전람회에 8명의 작가들이 출품했는데 작품 점수가 너무 적다는 점과 작품에 대한 작가의 불성실함을 꾸짖었다.[102] A생은 목일회가 동경미술학교 출신들로 동미회 분파인데 이들의 출발이 기성화단의 분기점일 수 있도록 장래를 바라면서도 문호를 개방할 것을 요구하고 있다.

A생은 송병돈은 색채 위주 화가인데 '예리한 감각'이 부족하다고 꼬집었다. 구본웅의 작품에 대해서는 마치 사군자 휘호회에서 보이는 단숨의 붓놀림 같은 화풍 탓에 보는 사람을 눈을 현란케 하지만 '현실에 발붙이지 않은 채 구름 위에다가 그

5월 16일부터 22일까지 화신화랑에서 열린 제1회 목일회 전람회장. 동경미술학교 유학생 출신 8명인 탓에 동미회 분과라는 별명을 지닌 목일회는, 신회화예술협회, 조형미술연구소 구성원들과 마찬가지로 조선미전에 비판 또는 외면 분위기를 반영하는 단체이다.

어느 세계를 건설하려는' 데카당한 일면이 있다고 분석했다. 또 삭품〈일몰〉는 '시각의 메리탑'을 보내두어 삭사의 관섬을 잘 드러낸 작품이라고 지적하면서도 인물을 그린 것은 '몹시도 대담한 구상과 색채'에 비해 '선이 무기력'해 보인다는 지적도 잊지 않았다. 구본웅은 이 때 초현실주의 작품도 내놓고 있는데 A생은 그것을 '현실에 대한 집착력이 강해질수록 그는 이 괴로운 인생을 그 어느 숭고하고 신비스러운 환상의 세계에까지 유도하는' 것이라고 쓰면서도 '현실이 없는 초현실'이라고 꼬집었다.

세련된 기교가 넘치는 길진섭에 대해서는 달필이 피상적 관찰로 미끄러질 위험과, 순간 인상만을 표현하려는 습성이 붙어 '생동감'이 적은 작품을 낳을 가능성이 있다고 경고하고 있다. 김용준과 이병규의 작품에 대해서는 깊은 수련이 이뤄져 인정할 만한 실력을 갖춘 작가들이라고 쓰고, 이종우에 대해서는 '색채가 명랑한 것'은 남유럽 회화의 영향이라고 평가하면서 한복 차림의 여인을 그린 〈부인상〉은 '조선 부인을 통하여 현대를 말하면서 고전을 회상하는 듯한 그러한 작자의 의도'를 헤아리고 있다.

제13회 조선미전

이번 조선미전은 별다른 제도 개선을 꾀하지 않았다. 다만 규정 제3조 무감사 출품 조항 가운데 1점으로 제한하는 단서 조항을 덧붙였을 따름이다. 5월 8일부터 10일까지 사흘 동안 작품을 받은 결과 1162점이 들어왔다. 이번에도 여전히 많은 화가들이 응모하지 않았다. 논객 송병돈은 이런 현상을 다음처럼 썼다.

"필자가 5, 6회 때에 대하던 작가의 작품이 보이지 않는 것은, 작가가 미전에 대하여 무슨 인과가 있는 듯한 것은 일반의 여론과 같이 사실인 모양으로 생각되었다. 특히 동양화부에 있어서 전에 보던 중견과 대가의 작품이 보이지 않았다."[103]

조선미전 불참자들이 여전함을 보여주는 증언이라 하겠다. 아무튼 8일부터 사흘 동안 벌인 심사에서 360점을 뽑았다. 총독부는 14일, 입선자 발표를 했다. 수묵채색화 분야에서는 낙선 71점에 무감사 7점 포함 70점, 유채수채화부에서는 771점 낙선에 무감사 12점 포함 176점, 공예 분야에서는 14점 낙선에 무감사 1점 포함 60점이었다. 그러니까 모두 306점 입선에 856점 낙선이었다.[104] 심사위원은 수묵채색화 분야에 카와무라 만조우(川村萬藏), 히로시마 신타로우(廣島新太郎), 유채수채화 분야에 시라타키 이쿠노쓰케(白瀧幾之助), 야마모토 카나에(山本鼎), 공예 분야에 타나베 타카츠구(田邊孝次)였다.[105] 무감사 작가는 지난해 특선에 올랐던 화가들로, 수묵채색화 분야에 이옥순, 이용우, 이상범, 유채수채화 분야에 이인성, 김종태, 선우담, 공예 분야에 강창규였다.

이어 총독부는 15일 오전 11시에 특선을 발표했다. 제1부 수묵채색화 분야에 일본인 3명 포함 5명, 제2부 유채화 분야에 일본인 1인 포함 5명, 제3부 공예 분야에 일본인 1명 포함 3명이었다.[106] 수묵채색화 분야에서 이용우, 이상범, 유채화 분야에서 선우담, 이인성, 손일현, 임응구, 공예 분야에서 강창규, 장기명이었다.[107] 곧이어 창덕궁상에는 선우담의 〈휴식〉, 조선총독상에는 이용우의 〈계산연효(溪山煙曉)〉와 손일현(孫日鉉)의 〈정물〉, 강창규의 〈건칠 14각 화병〉이 뽑혔다.[108] 총독부 경무당국 검열과 출입 신문기자들의 사전 관람일인 18일, 일본인의 작품 〈나녀〉의 촬영 금지조치를 내렸다.[109]

5월 20일부터 총독부 구내 경복궁 옛 공진회 건물에서 열린 이번 조선미전에는 별다른 화제가 없었다. 다만 개막 첫날인 20일에 비가 내렸다는 사실과 18살 소년 손웅성이 입선[110]했다는 소식이 있었다.

『조선일보』는 지난해 응모해 낙선했던 손일현과 공예 분야에서 첫 특선을 한 장기명(張基命)의 대담 기사를 실었다. 가난한 살림에 화포와 액자를 자신의 손으로 만들어 낸 유채화가 손일현과, 17, 8년 전부터 이왕직미술품제작소에서 일해 오던 장기명이 지금은 총독부 중앙시험소에 근무한다는 이야기를 소개하는 내용이다.[111]

심사기준, 조선색

심사위원들은 이번에 심사의 기준을 '조선색의 표현 여하'에 두었다.[112] 따라서 심사위원들의 심사평도 대개 조선색 또는 향토색을 힘주어 말하는 쪽으로 드러났다. 수묵채색화 분야 심사를 맡은 카와무라 만조우(川村萬藏)는 '제국미술전람회의 영향'[113]을 가리켰고, 히로시마 신타로우(廣島新太朗)는 '그림은 그 지방 인정이라든지 환경의 영향을 받고 성장하는 것'이라며 '자연 그 특색이 나타나야' 하므로 '좀더 조선색이 있었으면 훌륭했을 것'[114]이라고 주장했다.

유채수채화 분야 심사를 맡은 야마모토 카나에(山本鼎)는 응모작품 가운데 인상파 및 야수파 쪽 경향은 적었고, 초현실주의 경향을 보이는 작품도 몇 점 있었으며 '대체로 사실주의 경향'이 많았다고 헤아렸다. 그는 다음처럼 말했다.

"조선의 자연과 인사(人事)의 향토색을 선명히 표현한 출품을 표준으로 심사한 것은 물론입니다."[115]

조선미전에서 조선색, 향토색을 장려 고무하는 기색은 1931년에 이미 심사위원들의 발언에서 매우 뚜렷이 나타나기 시작했다. 게다가 지난해엔 논객들이 어떻게 일본인 심사위원들이 조선 향토색을 제대로 알 수 있겠느냐고 불만을 쏟아내고 있었다. 그러나 올해엔 심사하기 앞서 심사 기준을 조선색의 표현 여하에 두겠다고 공공연히 말하고 있었던 것이다. 특히 총독부 학무국장 와타나베 토요히코(渡邊豊日子)는『조선미술전람회 도록』제13집 머리말에서 공예 분야를 말하는 가운데, '반도 독자의 향토색이 충일한 민예적 작품을 볼 수 있다'고 힘주어 말하고 있다.[116] 이처럼 도록 머리말에 '향토색'이란 낱말이 나타난 것은 처음이다.

조선미전 비평 구본웅은 이인성의 〈가을 어느 날〉에 대해 '묘사의 피상성'을 꾸짖고, 선우담의 〈휴식〉에 대해서는 '색조와 골법'이 최고라고 추켜세웠다.[117]

김종태는 손응성의 작품에 대해 '좁은 방에서 나와 넓은 가두로 나와 볼 필요가' 있다고 자상한 충고를 아끼지 않았다. 또한 〈소녀 좌상〉을 낸 박영선은 '화장부(畵丈夫)'가 될 수 있을 것'이며, 〈꽃〉의 작가 최연해에게는 역량 있다고 쓰고 '향토 연구를 기대'한다고 덧붙였다.[118]

김종태는 백윤문에 대해 '질박한 감각'을 가지라고 요구하면서, 김은호의 기법을 이어받은 오주환, 김기창, 장우성, 한유동, 허민 들이 모두 그러하다고 가리키고, 하지만 그것이 김은호의 자랑거리는 아니라고 일침을 가한다. 전통과 개성에 대한 문제제기였다.[119] 이와 달리 이용우의 작품 〈계산(溪山)〉에 대해 골법(骨法), 선과 색의 변화, 조화, 산수의 배치 모두 잘 되었다고 지적하면서 '조선적 산수도의 풍치'가 보인다고 높이 평가했다.[120]

마찬가지로 화가이자 논객 송병돈도 백윤문, 김기창, 장우성 들을 비평하면서 비슷한 문제를 제기했다. 장우성에게는 '개성미를 표현하는 기쁨'이 필요하다고 썼으며, 김기창의 작품에 대해서는 '물체의 형상을 곱게만 닮게만 그린 것이 회화예술이 아니라'고 쓰고 '기교적 접근'만으로는 안 되며 '기운이 있어야' 흥미가 난다고 꼬집었다.[121]

공예 분야의 조선미전 설치에 대해 환영하는 태도를 지녔던 김종태는 공예야말로 현재 생활과 유기적 관련을 맺고 있다고 여기고 있었다. 김종태는 상품으로서 공예까지 포함해 강력한 옹호론을 펼쳤다.

"환쟁이〔화도장(畵圖匠)〕들도 공예가와 같은 신경(神經)으로 그림을 맨들었으면 훨씬 미술적(?)이요 진보적일 것을 절실히 느끼었다. 화가가 모순된 사상과 둔한 신경으로 우월감과 허영심을 가지고 괴발개발 휘저어 놓은 그림! 이것을 순정미술이라고 공예미술보다 고상히 여기는 초속(超俗)○○미술가들 – 이 많은 것을 개탄하는 바이다. 고상한 그들에게 공예직공의 ○○신경, ○○의식을 갖기를 권하고 싶다."[122]

제13회 서화협회전 서화협회는 1934년 10월 17일부터 이틀 동안 작품을 받았다.[123] 응모해 온 작품은 모두 130점이었다.[124] 무감사인 정회원 출품작을 빼고 심사를 한 결과, 서예 분야에 20점, 수묵채색화 분야에 40점, 유채수채화 분야에 36점, 모두 96점을 입선으로 올려 내걸 수 있었다.[125] 심사결과를 발표하자 지난해와 달리『매일신보』『동아일보』『조선일보』가 모두 지면을 넓게 써 출품작가와 작품명단을 모두 실었다. 물론『조선중앙일보』는 지난해와 마찬가지로 출품작 화보를 꾸몄다.

오세창의 〈상형고문〉, 민형식의 〈국화〉 외 5점, 안종원, 손재형, 오기양, 강경흠, 윤석오, 김흡, 이봉진, 최규상, 송진주, 강신문 들이 서예 분야, 김진우, 오일영, 고희동, 이상범, 이석호, 김은호, 백윤문, 심인섭, 이경배, 노수현, 조동욱, 이용우, 고장곤, 민초운, 원금홍, 민택기, 장우성, 조남종, 김기창, 한유동, 이여성, 이응노, 정용희 들이 수묵채색화 분야, 이병규, 이승만, 길진섭, 장석표, 김중현, 정진홍, 정진형, 황영진, 이병길, 이관희, 한창훈, 이병현, 신홍휴, 이용하, 송정훈, 이상복, 김종연, 손일현, 김동혁, 임군홍, 도상봉, 권영준, 박진명, 윤성로 들이 유채수채화 분야 출품, 입선자들이었다.

10월 20일부터 29일까지 휘문고보에서 열린 제13회 서화협회전에서도 여전히 심사제도를 채택했으나 이번엔 특선을 발표하지 않았다. 안석주는 서화협회전에 '시상제가 없는, 상품화되지 않은 협전'이라고 가리키고 있는데[126] 이는 심사를 안했다는 뜻이 아니라 조선미전처럼 특선 또는 창덕궁상, 조선총독상 따위의 입상이나 작품 매매, 포상 따위가 없다는 뜻이겠다.

심사위원은 간사회에서 책임지는 것이지만 10명이 넘는 이들이 모두 심사위원은 아니었을 터이다. 이와 관련해서『조선일보』가 10월 23일부터 27일 사이에 고희동의 〈금강 5제〉, 장우성의 〈상엽(霜葉)〉, 민형식의 〈서〉, 오세창의 〈상형고문〉, 안

종원의 〈도시석(陶詩石)〉, 오일영의 〈유향〉, 이여성의 〈어가 소경〉을 「협전 화보」란 제목으로, 『동아일보』는 20일부터 26일 사이에 한유동의 〈화조〉, 권영준의 〈휴식하는 모델〉, 김중현의 〈나물 캐는 처녀〉, 길진섭 〈안(顔)〉을 「협전 화첩」이란 제목으로 사진 도판을 실었다는 점을 떠올릴 필요가 있다. 앞 명단의 무게로 보아 심사원 수준이며, 뒤쪽 명단은 특선 대상자 수준인데 신문 편집자의 자의에 따른 선택이므로 막연한 짐작으로 그침이 좋을 듯하다. 아무튼 이 때 신예비평가 정현웅은 협전의 모습을 다음처럼 그렸다.

"가을에 들어서서 미술행사라고 하면, 10월 중순인가 하순경에 조선서화협회전이라는 존재가 있다. 이것이 조선에서 비교적 오랜 역사를 가진 유일한 전람회니까 이것을 북돋으려는 것이 마땅한 것이라 생각되는데 무슨 이유로임인지 출품하는 사람은 매년 극히 일부분에 국한되어 있고, 작품으로 말한다면 아무리 호의를 가지고 보아도 대개는 성의를 느낄 수 없는 미온적인 것뿐이요, 양으로 보더라도 소위 회원급을 제한 일반 작품은 2, 30점을 넘지 못하니까, 이러한 빈약한 존재를 가지고 미술의 가을이라 하기는 너무나 과장이다."[127]

안석주는 「제13회 협전을 보고서」[128]에서, 이여성의 작품은 중국 여행 스케치를 그린 듯한 이국풍정이 드러난다고 헤아렸으며, 새로운 자극이 없는 김은호, 너무 완강한 필법을 벗어나 광활한 세계를 찾아야 할 노수현을 들먹인 다음, 눈길을 끄는 신예작가들에 대해 다음처럼 평가했다. 이석호의 〈가을〉이 눈에 들어오지만, 세부의 결점 탓으로 공허하고, 장우성은 기교가 뛰어나지만 너무 조숙하고, 김기창은 진실한 태도가 장래 대성할 가능성이 보인다고 썼다.

그리고 이태준은 서화협회전의 서예 분야에 남달리 눈길을 주어 그 정신세계를 헤아렸다. 나아가 일본화를 본뜨는 경향을 매섭게 꾸짖으면서 이른바 조선주의에 대한 나름의 견해를 펼쳐 보였다.[129]

논객들은 '병약한 협전'[130]처럼 변화 없는 회화세계를 지키는 이상범에 대해 이구동성으로 변화를 요구했다. 양우적은 이상범의 수법은 '미묘와 애교 없을망정 막 부려먹을 며느리감'처럼 '수법이 질박' 하다고 가리키면서 하지만 '화려한 공상력이 적고 상식 범위가 몹시 좁으며 미에 대한 창조력도 없고 따라서 변통성도 없다'고 무겁게 꾸짖는다.[131] 그러므로 안석주는 이상범을 향해 '일승 일패가 대승을 얻을 수 있는 것같이 자기 예술의 혁명이' 있어야 한다고 요구했다.[132] 위기의 서화협회가 어떤 변화를 꾀해야 하듯이.

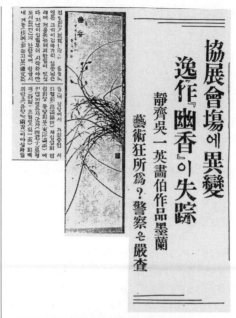

協展會場에 異變
逸作『幽香』이 失踪
靜齊吳一英畵伯作品墨蘭
藝術狂所爲? 警察은 嚴査

10월 26일 오전에 서화협회 전람회장인 휘문고보 강당에서 오일영의 작품이 사라졌다.(『조선일보』 1934. 10. 27.) 작가는 작품을 사랑하는 가난한 예술애호가가 저지른 일이라면 불행 중 다행이라고 말했다.

오일영의 〈유향〉 도난 사건 서화협회 전람회장인 휘문고보 강당에서 사고가 터졌다. 전시 개관 중이던 26일 오전 11시에서 11시 30분 사이에 오일영의 작품 〈유향〉이 감쪽같이 사라져 버린 것이다. 『조선일보』는 이 도난 사건을 매우 크게 다뤘다.[133] 잃어버린 작품은 오일영의 작품 가운데 난초를 그린 작품으로 다른 작품에 비해 논객들의 눈길을 끌지 못했다. 하지만 『조선일보』 기자는 날마다 관람객들의 절찬을 받던 것이라고 치켜세우고 있다. 오일영 스스로도 '나로서는 상당히 주력하여 제작한 고심의 작'[134]이었다고 말하고 있다.

작품 도난 사실을 발견한 서화협회는 재빨리 관할 종로경찰서에 신고했다. 경찰은 '필경 어느 예술광의 소행'[135]으로 보고 수사 방향을 그쪽으로 맞췄다. 물론 이 사건은 고희동의 말처럼 가난한 서화협회가 전시장 감시인을 살 수 없었던 데서 미리 막을 수 없었던 탓이기도 했다.[136] 아무튼 이 사건은 미궁에 빠지고 말았던 듯하다. 오일영의 말처럼 '이욕의 목적으로 훔쳐간 것이 아니고 그 작품을 사랑하는 나머지 어느 가난한 예술애호가가 한 일이라면 불행 중 다행'[137]인지도 모른다.

1934년의 미술 註

1. 이태준, 「제13회 협전 관후기」, 『조선중앙일보』, 1934. 10. 24-30.
2. 이태준, 「제13회 협전 관후기」, 『조선중앙일보』, 1934. 10. 24-30.
3. 이태준, 「제13회 협전 관후기」, 『조선중앙일보』, 1934. 10. 24-30.
4. 이태준, 「제13회 협전 관후기」, 『조선중앙일보』, 1934. 10. 24-30.
5. 이태준, 「제13회 협전 관후기」, 『조선중앙일보』, 1934. 10. 24-30.
6. 이태준, 「제13회 협전 관후기」, 『조선중앙일보』, 1934. 10. 24-30.
7. 이태준, 「제13회 협전 관후기」, 『조선중앙일보』, 1934. 10. 24-30.
8. 이태준, 「제13회 협전 관후기」, 『조선중앙일보』, 1934. 10. 24-30.
9. 이태준, 「제13회 협전 관후기」, 『조선중앙일보』, 1934. 10. 24-30.
10. 구본웅, 「이조자기」, 『월간매신』, 1934 . 6.
11. 구본웅, 「제13회 조선미전을 봄」, 『조선중앙일보』, 1934. 5. 30- 6. 6.
12. 창랑산인, 「조선 중국서화의 특색」, 『동아일보』, 1934. 6. 17.
13. 창랑산인, 「조선 중국서화의 특색」, 『동아일보』, 1934. 6. 17.
14. 창랑산인, 「조선 중국서화의 특색」, 『동아일보』, 1934. 6. 17.
15. 김종태, 「미전 평」, 『매일신보』, 1934. 5. 24-6. 5.
16. 김종태, 「미전 평」, 『매일신보』, 1934. 5. 24-6. 5.
17. 구본웅, 「제13회 조선미전을 봄」, 『조선중앙일보』, 1934. 5. 30-6. 6.
18. 구본웅, 「제13회 조선미전을 봄」, 『조선중앙일보』, 1934. 5. 30-6. 6.
19. 고유섭, 「내 자랑과 내 보배, 우리의 미술과 공예」, 『동아일보』, 1934. 10. 9-20.
20. 고유섭, 「조선 고적에 빛나는 미술」, 『신동아』, 1934. 10-11.
21. 이태준, 「제13회 협전 관후기」, 『조선중앙일보』, 1934. 10. 24-30.
22. 이태준, 「제13회 협전 관후기」, 『조선중앙일보』, 1934. 10. 24-30.
23. 안석주, 「제13회 협전을 보고서」, 『조선일보』, 1934. 10. 23-28.
24. 양우적, 「제13회 협전 평」, 『개벽』, 1934. 12.
25. 김종태, 「미전 평」, 『매일신보』, 1934. 5. 24-6. 5.
26. 구본웅, 「조선미전을 봄」, 『조선중앙일보』, 1934. 6. 1-5.
27. 구본웅, 「조선미전을 봄」, 『조선중앙일보』, 1934. 6. 1-5.
28. 好る는 好不好.
29. 정하보, 「미술비평의 부진」, 『조선중앙일보』, 1934. 2. 15-17.
30. 정하보, 「미술비평의 부진」, 『조선중앙일보』, 1934. 2. 15-17.
31. 정하보, 「미술비평의 부진」, 『조선중앙일보』, 1934. 2. 15-17.
32. 심영섭, 「프롤레타리아 예술운동의 근본적 모순」, 『신동아』, 1934. 10.
33. 정하보, 「미술비평의 부진」, 『조선중앙일보』, 1934. 2. 15-17.
34. 정하보, 「리얼리즘의 화가 쿠르베에 대한 일 고찰」, 『조선중앙일보』, 1934. 3. 17-18.
35. 김기림, 「장래할 문학은? - 신휴머니즘의 요구」, 『조선일보』, 1934. 11. 16.
36. 그것은 모더니즘 또는 전위미술에 대한 배타성이라기보다는 관변 형식주의에 짙게 사로잡힌 미술동네의 분위기와 함께 신흥미술을 주장하던 프로미술에 대한 두려움과 배타성이, 새로움을 주장하는 모더니즘 또는 전위미술에 겹쳐 일어난 현상이었을 터이다.
37. 송병돈, 「미전 관감」, 『조선일보』, 1934. 6. 2-8.
38. 정현웅, 「미술의 가을」, 『신동아』, 1934. 10.
39. 구본웅, 「화단인들은 기점영역(基點領域) 성축(成築)에」, 『조선일보』, 1934. 9. 27.
40. 고희동, 「아직도 표현 못한 조선 산야의 미」, 『조선일보』, 1934. 9. 27.
41. 고희동, 「아직도 표현 못한 조선 산야의 미」, 『조선일보』, 1934. 9. 27.
42. 안종원, 고희동, 이종우, 장선희, 이상범, 이마동, 「학생작품전람회 합평기」, 『신동아』, 1934. 10.
43. 정하보, 「리얼리즘 화가 쿠르베」, 『조선중앙일보』, 1934. 3. 16-18.
44. 알랭 지음, 이헌구 옮김, 「회화론」, 『문학』, 1934. 1.
45. 장발, 「보이론 예술」, 『가톨릭청년』, 1934. 2.
46. NY생, 「원시미술에 나타난 동물의 형태」, 『신동아』, 1934. 10.
47. 전평, 「사진예술에 대하여」, 『조선일보』, 1934. 4. 3-8.
48. 서화협회 임시총회, 『동아일보』, 1934. 11. 9; 16일에 거행한 관재 화백 추도회, 『조선일보』, 1934. 11. 18.
49. 리재현, 『조선력대미술가편람』, 문학예술종합출판사, 1994, p.186.
50. 김울산 여사의 동상 건립 결정, 『동아일보』, 1934. 4. 21.
51. 강원보 일고 교장 동상 제막, 『동아일보』, 1934. 10. 31.
52. 유일의 여류사업가 - 백선행 여사 동상 제막, 『동아일보』, 1934. 11. 20.
53. 고 원파 옹 동상, 『조선일보』, 1934. 10. 28.
54. 송치헌 씨 예서 입선, 『조선일보』, 1934. 5. 9.
55. 화백 김청강, 일본미전 입선, 『조선일보』, 1934. 5. 11.
56. 〈여(女)〉 - 이과회 입선작품, 『조선일보』, 1934. 9. 12.
57. 이인성 화가 - 제전(帝展) 재입선, 『동아일보』, 1934. 10. 13.
58. 정대기 씨 - 태동화전에 입상, 『조선일보』, 1934. 12. 18.
59. 박영정, 「일제 강점기 재일본 조선인 연극운동 연구」, 『한국극예술 연구』 제3집, 태동, 1993 참고.
60. 박영정, 「일제 강점기 재일본 조선인 연극운동 연구」, 『한국극예술 연구』 제3집, 태동, 1993 참고.
61. 동경 유학생계에서 학생예술좌 창립되다, 『조선중앙일보』, 1934. 7. 13.
62. 조선미연의 소품전람회, 『조선일보』, 1934. 1. 25.
63. 장소 변경한 10인화전, 『조선일보』, 1934. 1. 26.
64. 김윤식, 『한국 근대문예비평사 연구』, 한얼문고, 1973, p.45.
65. 조형미술연구소 설립, 『조선중앙일보』, 1934. 6. 1.
66. 조형미술연구소 창립, 『동아일보』, 1934 5. 30.
67. 정하보, 「미술비평의 부진」, 『조선중앙일보』, 1934. 2. 15-17.
68. 정하보, 「미술운동의 재출발」, 『조선중앙일보』, 1934. 4. 27-5. 1.
69. 정하보, 「미술운동의 재출발」, 『조선중앙일보』, 1934. 4. 27-5. 1.
70. 좌익극단 신건설 간부 등 7명 검거, 『조선일보』, 1934. 6. 23.
71. 세전연극, 『조선일보』, 1934. 1. 14.
72. 좌익연극의 핵심체, 몰트드 발각, 무산계급의 참담한 생활을 영화에 여실히 묘사, 상영, 선전하려던 좌익운동, 『조선중앙일보』, 1933. 2. 21. 유엽은 유춘섭(柳春燮)이란 이름도 있으며 1902년, 전북 전주 출생 시인으로 일찍이 「유물사관적 문예론의 근본적 모순」(『조선일보』, 1927. 6. 20-22)을 발표했으며 1932년에 시집 『님께서 나를 부르시니』를 냈다.
73. 프로문사 등 30여 명 신건설사 사건 송국, 『조선일보』, 1935. 1. 15.
74. 서양화가 신단체 - 목일회전람회, 『조선일보』, 1934. 5. 8.
75. A생, 「목일회 제1회 양화전을 보고」, 『조선일보』, 1934. 5. 22-25.
76. 새로 조직된 신회화예술협회, 『조선일보』, 1934. 6. 9.

77. 새로 조직된 신회화예술협회,『조선일보』, 1934. 6. 9.
78. 김기림,「이상의 모습과 예술」,『이상선집』, 백양당, 1949.(서준섭,
『한국 모더니즘문학 연구』, 일지사, 1988, p.52에서 재인용.)
79. 미술 대강연회,『매일신보』, 1934. 5. 15.
80. 미술 전람과 미술 강연회,『조선일보』, 1934. 7. 9.
81. 고금서화전람 – 미술관 주최,『동아일보』, 1934. 6. 30.
82. 손정목,『일제 강점기 도시화 과정 연구』, 일지사, 1996, pp.135-
212 참고.(서울 인구는 1920년에는 24만 7천여 명으로, 1925년에
는 34만 2천여 명으로 늘었다. 1930년에는 39만 4천여 명이었다.)
83. 김주경,「미협전 인상」,『동아일보』, 1939. 4. 22.
84. 이 돌사자는 이 때부터 계속 간송미술관을 지키고 있다.
85. 최완수,「간송이 문화재를 수집하던 이야기」,『간송문화』제51호,
한국민족미술연구소, 1996 참고.
86. 최완수,「간송이 문화재를 수집하던 이야기」,『간송문화』제51호,
한국민족미술연구소, 1996 참고.
87. 조용만,『30년대의 문화예술인들』, 범양사, 1988 참고.
88. 신춘을 장식한 지군의 개인전,『동아일보』, 1934. 1. 14.
89. 영 여류화가의 손으로 재현되는 조선의 향토색,『조선일보』,
1934. 2. 2.
90. 소묘소품전,『동아일보』, 1934. 12. 8.
91. 조선미술연구소의 소품전람회,『조선일보』, 1934. 1. 25.
92. 고서화전 진열 – 명작 능호관 이인상의 산수,『동아일보』,
1934. 6. 24.
93. 한상돈 양화전,『동아일보』, 1934. 10. 23.
94. 신홍휴 씨 양화전,『동아일보』, 1934. 6. 27.
95. 김복기,「개화의 요람 평양화단의 반세기」,『계간미술』
1987 여름호.
96. 청구회전람회 금일부터 삼월에,『동아일보』, 1934. 9. 21.
97. 제5회 향토미술전람회,『조선일보』, 1934. 11. 25.
98. 대구 향토회전,『조선중앙일보』, 1934. 11. 22.
99. 제5회 향토미술전람회,『조선일보』, 1934. 11. 25.
100. 목일회전 화보,『조선일보』, 1934. 5. 17-25.
101. A생,「목일회 제1회 양화전을 보고」,『조선일보』, 1934. 5. 22-25.
102. A생,「목일회 제1회 양화전을 보고」,『조선일보』, 1934. 5. 22-25.
103. 송병돈,「미전 관감」,『조선일보』, 1934. 6. 2-8.
104. 제13회 조선미전 입선자 금조 발표,『매일신보』, 1934. 5. 15.
105.『조선미술전람회 도록』제13집, 조선사진통신사, 1934.
106. 미전 특선 발표,『조선일보』, 1934. 5. 16.
107. 미전 특선 발표,『조선일보』, 1934. 5. 16.
108. 미전 특선 중 수상자 발표,『매일신보』, 1934. 5. 19.
109. 미전 진열 종료,『매일신보』, 1934. 5. 19.
110. 손응성 소년 미전에 2점 입선,『조선일보』, 1934. 5. 24.
111. 의외의 영광 – 17, 8년간 정진,『조선일보』, 1934. 5. 16.
112. 미전 반입 개시,『조선일보』, 1934. 5. 9.
113. 창의에 좀더 힘썼으면,『매일신보』, 1934. 5. 16.
114. 조선색에다 주력을 하라,『매일신보』, 1934. 5. 16.
115. 향토색 표현 선명한 것을,『매일신보』, 1934. 5. 16.
116.『조선미술전람회 도록』제13집, 조선사진통신사, 1934.
117. 구본웅,「제13회 조선미전을 봄」,『조선중앙일보』, 1934.
5. 30-6. 6.
118. 김종태,「미전 평」,『매일신보』, 1934. 5. 24-6. 5.
119. 김종태,「미전 평」,『매일신보』, 1934. 5. 24-6. 5.
120. 김종태,「미전 평」,『매일신보』, 1934. 5. 24-6. 5.
121. 송병돈,「미전 관감」,『조선일보』, 1934. 6. 2-8.
122. 김종태,「미전 평」,『매일신보』, 1934. 5. 24-6. 5.
123. 미술의 가을! 제13회 협전,『조선일보』, 1934. 10. 13.
124. 안석주,「제13회 협전을 보고서」,『조선일보』, 1934. 10. 23-28.
125. 서협전 내용,『매일신보』, 1934. 10. 20; 미술의 가을 서화협전 개
막 – 총 입선작품이 96점,『동아일보』, 1934. 10. 20; 명일 개장할
협전 입선 발표,『조선일보』, 1934. 10. 20.
126. 안석주,「제13회 협전을 보고서」,『조선일보』, 1934. 10. 23-28.
127. 정현웅,「미술의 가을」,『신동아』, 1934. 10.
128. 안석주,「제13회 협전을 보고서」,『조선일보』, 1934. 10. 23-28.
129. 이태준,「제13회 협전 관후기」,『조선중앙일보』, 1934. 10. 24-30.
130. 양우적,「제13회 협전 평」,『개벽』, 1934. 12.
131. 양우적,「제13회 협전 평」,『개벽』, 1934. 12.
132. 안석주,「제13회 협전을 보고서」,『조선일보』, 1934. 10. 23-28.
133. 협전회장에 이변 – 일작(逸作)〈유향〉이 실종,『조선일보』, 1934.
10. 27.
134. 예술욕이면 불행 중 다행,『조선일보』, 1934. 10. 27.
135. 협전회장에 이변 – 일작(逸作)〈유향〉이 실종,『조선일보』, 1934.
10. 27.
136. 작자에 대하여 다시 없이 미안,『조선일보』, 1934. 10. 27.
137. 예술욕이면 불행 중 다행,『조선일보』, 1934. 10. 27.

1930년대 후반기
1935-1939

시대상황과 미술

국내 노동자, 농민 들의 힘겨운 투쟁 그리고 만주 국경 가까운 곳의 무장 독립투쟁과 국외 독립투쟁이 끝없이 펼쳐지고 있는 기운데 1930년대 조선은 희강일로의 도시의 농촌의 폭넓은 기난이 끝기는 줄 모른 채 이른바 '식민지적 자본주의' 사회로의 뒤틀림이 거듭 깊어가고 있었다. 식민 산업의 발흥 및 시장의 확대가 이뤄지는 가운데 농촌사회의 파탄과 도시 빈민의 늘어남이 보다 폭넓고 재빨리 이뤄져 갔던 것이다.[1] 이른바 식민지적 자본주의가 조선민족의 궁핍을 가속화시켜 나갔고, 정치 쪽에서는 1935년 5월, 합법단체인 프로예맹 해산에서 보듯 파시즘 강화가 드세져 갔다. 심지어 일제는 국내 타협 개량주의자들이 주도하는 수양동우회 회원들마저도 1937년 6월, 무려 150명을 체포, 투옥할 정도였다. 이러한 가운데 여전히 사회주의 세력은 인민전선론을 내세웠고 예술가들은 '예술을 무기'로 삼는 합법 대중운동 방침을 갖춰 국내운동을 꾀해 나갔다.

일제는 1935년 5월에 형사소송법을 개정하고, 8월에 신원보증령을 공포했으며 고보에 현역 장교를 배속시켜 군사교육을 실시하는가 하면, 9월엔 모든 학교에 신사참배를 강요했다. 1936년 1월에는 총독부 학무국 안에 사상계를 만들고, 10월에는 사상범 감찰을 위해 서울, 평양, 광주 등 주요도시 7개소에 감찰소와 출장소를 만들었다. 12월 12일에는 조선사상 범보호관찰령을 공포하고 1937년 3월에는 각 관공서에 집무 중 일본어를 사용토록 지시했으며, 10월에는 황국신민 서사 (誓詞)를 제정, 전국에서 시행토록 하고 12월에는 일제 천황의 사진을 각급 학교에 나눠 줘 경배케 했다.

1936년 8월에 제7대 총독으로 부임한 가장 악랄한 철권통치자 미나미 지로우(南次郎) 총독의 첫 말은 '내선일체'였다. 그의 동화정책 가운데 이념 분야에 대한 것으로는 '교학진작(教學振作)'으로 줄일 수 있는 국민정신의 함양이었다. 그 알 맹이는 조선민족은 일본제국의 신민이라는 신념을 갖도록 하는 것이었다.[2]

이와 같은 이른바 식민지적 자본주의 왜곡 확대와 파시즘 강화는 궁핍의 심화와 종속 식민 이데올로기를 강화시켰는데, 그 반대쪽의 민족주의 경향성을 보다 부추기는 요인으로도 작용했다. 그러나 그 무렵 국내 민족주의운동 세력은 비정치, 탈이데올로기를 속살로 삼고 있었다.

미술 부문에서 이른바 식민지적 자본주의 사회에 대응하는 흐름의 하나는 1930년대 귀국한 일본 유학생들의 반관료주의와 어우러져 모더니즘 또는 순수주의를 지향하는 경향이다. 관념 조선주의 및 비정치, 탈이념의 관념주의를 바닥에 깔고 있는 순수주의는 냉소와 절망과 허무 같은 관념, 때로는 신비주의, 동양주의의 옷을 입고 민족성을 앞세우는 조선 향토색 따위의 겉모습으로 나타났다. 그것은 1930년대 중후반에 이르러 이태준에 의해 서양미술 폐기와 수묵채색화로의 전향을 촉구하는 이른바 '서양화에서 동양화에로 전향'과 '조선화의 부흥' 운동론으로 나타나기도 했다.[3] 하지만 그것은 오지호, 김주경의 순수주의와 김용준, 이태준의 정신주의로 갈래지워졌고, 앞의 것은 인상파 양식, 뒤의 것은 표현파 양식을 넘어 수묵채색화 양식까지 넘보는 것으로 흘러갔다.

또한 모더니즘 지향이 나타난 것은 일찍이 김용준, 구본웅 들에 의해서였는데 그 전통을 이어 표현주의를 넘어서는 다음 단계를 보여준 일은 1937년의 김종찬(金宗燦), 이규상(李揆祥) 들의 개인전, 1939년의 조우식(趙宇植), 이범승(李範承) 2인전이었으니 그들은 아방가르드였던 것이다. 하지만 김용준 들은 1930년대 후반기에 이르러 모더니즘 대열에서 빠져나갔고, 새세대들이 물밀듯 밀려들어왔다. 그들은 새로운 감각과 이념으로 무장해 자신들의 힘을 내세우는 여러 소집단

337

을 만들었으며, 서화협회를 대체하는 대규모 집단을 만들어 조선화단의 두터움을 더했다. 이로 말미암아 이론 분야에서 순수회화론, 전위회화론, 서예 사군자론은 물론, 모방과 창조, 세대문제, 경제문제, 작가 의식 문제를 헤아리는 데까지 나아 갈 정도로 활력이 넘쳤다. 해방 뒤, 미술동네에서 가장 뛰어난 역량을 보였던 박문원(朴文遠)은 뒷날, 식민지시대를 회고 하는 자리에서 이 새세대들을 '조선화사(朝鮮畵史)의 주류'의 지위에 올려 놓았다.

"아카데미즘에 불만을 느끼던 우수한 몇몇의 작가들은 발표를 안하였다. 동경서 새로운 표현파의 정신으로 세례를 받 은 일군의 단체들은 자기들의 동인전을 간신히 가져왔었다. 그러한 화가들이 오히려 조선화사의 주류일 것이다."[4]

특히 새로운 양식 실험을 꾀하면서도 대개 자연주의 및 서정성을 추구하는 가운데 서구미술 및 일본미술의 영향을 빨 아들였던 수묵채색화가들과, 자연주의 또는 소박한 사실주의와 서정성을 추구했던 1920년대 일본 유학생들 및 국내 독학 파들은 1930년대 후반 새세대들의 활력과는 다른, 안정 속의 형식주의 또는 실험과 모색을 꾀해 나갔다. 윤희순, 정현웅 들의 소박한 사실주의 또는 선우담의 모색은 식민지 민족의 현실의식을 은밀하게 내보이는 것이었다.

이같은 시대에 채용신과 김진우, 오일영, 정학수는 여전히 자신들의 개성에 넘치는 근대 형식주의전통을 밀고 나갔다. 하지만 그들과 더불어 위력한 근대 형식주의양식을 통해 민족다움과 조선스러움을 틀어쥐고 있던 이도영, 김규진, 지운 영, 윤용구의 잇따른 죽음은 그같은 전통이 스러져 가고 있음을 알리는 것이었다.

한편, 몇몇 국내 운동세력과 일본 사회주의 계열 역량들이 예술을 무기로 삼아 운동의 대중화를 꾀하고자 하는 방침을 세웠다. 이러한 방침은 인민전선운동 전략전술에 기초하는 것으로, 전시 파쇼통치의 거세찬 파도에 대응하는 합법 대중운 동 방식이었다. 그 중심에 선 미술가는 프로예맹 미술부 맹원으로 1937년에 광고미술사를 조직했던 강호였다. 이같은 흐 름을 받치는 이론은 김복진의 새로운 민족미술 구상과 활동이다.

드세지는 파시즘시대의 미술

1930년대말은 파쇼 제도를 마련해 나간 일제 파시즘체제 정립기다. 일제 육군성은 1938년 1월 15일, 조선에서 지원병 제도를 실시하겠다는 계획을 발표했으며, 2월 26일에는 조선육군지원병령을 공포해 4월 3일자로 시행했다. 3월에 조선교 육령 개정 및 각 학교 규정을 공포한 일제는 4월부터 중등학교 조선어 시간을 수학, 실업으로 바꾸라고 지시하고, 5월 4일 에는 일본국가총동원법을 조선에도 시행하겠다고 공포했다. 또 6월 13일에는 학교근로보국대 구성을 지시하고, 경기도의 모든 중학생들에게 매일 6시간씩 근로보국을 실시토록 했다. 7월 1일에는 국민정신총동원조선연맹을 창립, 7월 7일에는 경성운동장에서 결성식을 거행했다. 또한 7월 24일에는 전향자들인 박영희, 김기진, 현제명 들이 시국대응전조선사상보국 연맹도 만들었다. 연맹은 '내선 일체와 일본정신'을 위한 여러 활동을 펼쳐 나갔다. 이 때부터 교원과 관리 들은 모두 제 복을 입었다. 11월에는 수양동우회 사건으로 예심 보석 중이던 이광수를 비롯한 28명이 사상전향서를 재판장에게 냈으 며, 1939년 1월에 총독부는 초등학교 교과서를 모두 바꿔 버렸고, 9월에는 국민징용령 시행규칙을 공포했다. 3월 14일에 는 이광수, 박영희, 임화, 이태준, 최재서, 김동인 들이 황군위문작가단을 만들었고, 10월 29일에는 이광수가 앞장서 조선 문인협회를 만들었는데 이는 '문필 보국'을 내세운 단체였다.

1938년에 시행한 국가총동원법은 1937년에 일본 내각이 주도한 '국민정신총동원' 방침을 구체화한 것으로 그 알맹이 는 일본정신을 일으켜 세우고 전쟁에 임하자는 것이었다. 그 실천사항은 "첫째, 일본정신의 발양, 둘째, 사회풍조의 일신, 셋째, 총후(銃後) 후원의 강화 지속, 넷째, 비상시 경제정책에의 협력, 다섯째, 자원 애호"[5] 따위다. 이러한 '국민정신총동원 운동'을 위해 만든 게 국민정신총동원조선연맹이다. 연맹 간부진은 총독부 고위 관료, 관변 유력자와 친일유지 들이었다. 처음부터 전향 문인 박영희가 참가한 시국대응전조선사상보국연맹은 황도 선양, 내선 일체를 강화하기 위해 사상국방전 선에서 육탄 같은 전사를 내세웠는데 1940년말에 이르러 맹원이 무려 3300명에 이르렀다.[6]

'내선 일체의 실천 강화를 목표하는'[7] 월간지 『동양지광(東洋之光)』을 박희도(朴熙道)가 창간했으며 여기엔 고문으로 최린(崔麟)이 참가했다. 이어 10월에는 최재서(崔載瑞)가 『인문평론』을 창간했는데 그는 동양 신질서의 건설을 주장하면 서 "동양에는 동양으로서의 사태가 있고, 동양민족엔 동양민족으로서 사명이"[8] 있으니 문학인은 무엇을 해야 하느냐?고

묻고 있다.

1938년 6월에 조선교화단체연합회가 나서서 '국민정신총동원과 시국인식 강화'를 위해 자신들이 주관해 이동전람회를 개최하기로 하고 그 일정을 발표했다. 6월 18일 서울 경성상업장려관부터 원산, 함흥, 나남, 청진, 전주, 군산, 광주, 목포까지 순회하기로 한 이 전람회는 "1. 총후 국민정신총동원 편, 2. 열국 현유자원 세력과 일본의 비교 편, 3. 적색 노서아의 현정 편, 4. 폭루 지나의 항일운동 편, 5. 현지 관민의 활동 편, 6. 황도 일본 육해공군의 활약 편"[9] 따위로 그 내용을 채운 것이었다. 미술전람회가 아니라 보도사진전람회였던 듯하다.

총독부도 조선미전 주관부처를 사회교육과로 옮겼으며, 올해 조선미전 초대일에는 육군병원에 입원 중인 상이군인들을 초청하기도 했다. 조선미술가들 가운데 김용진은 부채를 만들어 황군 위문품으로 보냈고 또한 동경미술학교 중퇴생 지성열(池成烈)은 '황군 격전지 취재'를 마치고 돌아와 연 개인전으로 이른바 일제말 친일미술의 '모범'을 보여주었다.

전시 파시즘체제를 향해 달려가는 시대에 미술가들은 민족주의이념과 미학을 조선스런 것, 민족다운 것에 기댔다. 이것은 사실주의, 순수주의, 모더니즘 어느 쪽이든 같았다. 많은 이들이 냉소와 허무, 절망의 숨결을 내뱉고 있는 터에 전통을 지키는 복고주의는 말할 것도 없고, 전통을 계승하고 또한 서구 전위미술과의 조화를 꿈꾸는 새세대의 태도에서 그같은 시대정신을 넉넉히 엿볼 수 있다. 순수주의만으로도 파시즘에 대한 반체제를 꾀하는 것임을 떠올린다면, 전위미술을 제창했던 고오깅(趙五粉) 같은 논패이 '시대정신과 진보성'을 줄기차게 주장했던 생각의 속내를 짐작할 수 있을 디이다.[10]

여전히 리얼리즘을 꿈꾸는 김복진은 법고창신(法古創新)의 방법론을 터전삼아 복고 민족성에 맞서는 한편, 파도처럼 밀려드는 순수 및 전위의 미학에 대응하면서 '동세(動勢)의 미학'으로 새로운 세계를 꿈꾸고 있었다.[11] 김복진은 새세대 중심인 재동경미협전에 대해 격려를 아끼지 않았다. 그는 조선에 '다양한 유파'가 자리를 잡기를 기대하는 한편, 안일에 빠진 '향토작가'들에게 자극이 필요하다고 여겼던 것이고, 또한 윤희순은 전시체제 아래 조선스런 것, 순수한 것을 앞장세워 파도타기를 꾀했다.

한편, 일제는 아시아의 맹주를 꿈꾸며 지역색을 살려나가는 정책을 추구해 반도스러운 것, 조선 향토다운 것을 옛 것에서 찾아 장려했다. 일제의 정책의 알맹이는 '법고창신'과 거리가 먼 복고주의였다. 따라서 그것은 민족주의의 이념 지향과는 본질상 다른 것이었다.

아무튼, 이른바 '민족다운 것, 조선스런 것'에 대한 민족 내부의 요구와 민족 외부의 정책이 겉으로 비슷한 색채를 보이면서 어울렸다.

1930년대말에 이르러, 종속 식민성이 보다 깊고 넓어져 갔다. 미술가들은 일제의 정신총동원운동에 스스로 또는 요청에 따라 나섰다. 그럼에도 전시 파시즘 미술양식은 일본인 미술가들의 전쟁화 같은 '애국미술'이 보여주는 만큼으로 조선인들에게 파고들지 못했다. 이와 관련해 윤희순의 이론활동은 파시즘이 판치는 식민지 미술가가 어떻게 거대한 현실에 마주쳐 자기를 지키면서도 부서지지 않을 수 있는가를 보여준다. 윤희순은 전쟁 후방의 이른바 총후미술론(銃後美術論)을 앞세워 이른바 조선스런 것, 민족다운 것과 순수한 것을 알맹이로 되풀이했다. 윤희순은 전시 독재체제에서 파도타기를 했던 것인데, 실제로 많은 작가들이 그러했다.

정치성을 배제하는 순수 또는 전위야말로 전시 파시즘에 대한 '저항'이었음은 그들이 절망과 허무, 도피와 몽상을 본질로 한다고 하더라도 이데올로기의 시대에 대한 파괴와 탈출을 꿈꾸는 또 다른 테두리를 아우르고 있는 것이다. 물론 누구나 그랬던 것은 아니다. 가장 치열한 순수론자 또는 전위론자들 또는 소박한 사실주의자들, 이를테면 김용준과 이태준, 오지호와 김주경, 그리고 조오장 들이 그랬으며 윤희순과 선우담, 김복진이 그랬다. 더불어 숱한 미술가들이 그러한 이념과 미학, 창작방법을 아우르고 있었음은 물론이다.

이같은 시절에 구본웅은 1939년 12월에 발표한 「제18회 조선미전 양화참견기」[12]란 글을 통해 엉뚱한 발언을 했다. 구본웅은 자신이 여지껏 '조선미전을 높이 평가하고' 있었으며 '솔직한 고백'을 하자면, '사반 세기 양화 수입의 역사로 보거나, 사회상으로 보거나 기대가 어긋나고 있음을 느끼기' 시작했다고 '솔직한 고백'을 했다. 지금껏 조선미전에 대해 매서운 비판자였던 구본웅임을 떠올리면 엉뚱하다. 속뜻은 다음과 같은 말에서 헤아릴 수 있다.

"내선 일체의 현하에 있어, 조선미전을 일 변방의 사실로만 둘 것은 아닐 뿐만 아니라 마땅히 중앙화단의 연장…"[13]

구본웅은 조선미전을 매개삼아 '일 변방에 지나지 않는 조선화단과 중앙화단인 일본화단의 일체화'를 꿈꾸고 있었던 것이다. 내선 일체의 사회상에서 미술 또한 내선 일체를 이뤄야 한다는 구본웅의 이같은 발언이 지니고 있는 역사의 무게는 다가오는 전시체제 미술활동과 관련해 결코 간단치가 않다.

註

1. 정태헌, 「한국의 식민지적 근대화 모순과 그 실체」, 『한국의 근대와 근대성 비판』, 역사비평사, 1996 참고. 다른 한쪽에서 이영훈은 「한국사에 있어서 근대로의 이행과 특질」(『제39회 전국역사학대회』 제39회 전국역사학대회 준비위원회, 1996)을 통해 1930년대 조선사회에 대해, 전통 소농사회 유지와 '식민지 자본주의'의 꾸준한 확대가 이뤄지고 있으며, 식민지 지주제의 양적 팽창이 그치면서 농가경제가 안정되고 또한 식민지 자본주의의 확대로 산업이 확장되었으며, 시장 또한 확대되어 나갔다고 주장했다. 이에 대한 꾸짖음은 정태헌의 앞 논문과 함께 정태헌의 「수탈론의 속류화 속에 사라진 식민지」(『창작과비평』 1997 가을호)와 신용하의 「'식민지 근대화론' 재정립 시도에 대한 비판」(『창작과비평』 1997 겨울호)이 있음.
2. 임종국, 『친일문학론』, 평화출판사, 1966, pp.20-21.
3. 김윤식, 「고전론과 동양문화론」, 『한국 근대문예비평사 연구』,

한얼문고, 1973 참고.
4. 박문원, 「조선미술의 당면과제」, 『인민』, 1945. 12.
5. 임종국, 『일제하의 사상탄압』, 평화출판사, 1985.
6. 임종국, 『일제하의 사상탄압』, 평화출판사, 1985.
7. 편집 후기, 『동양지광』, 1939. 1.
8. 최재서, 「건설과 문학」, 『인문평론』, 1939. 10.
9. 시국 강조키 위해 이동전람회 개최, 『조선일보』, 1938. 6. 18.
10. 이 책의 '1938년의 화단'에서 '조오장의 전위회화론'을 참고할 것.
11. 최열, 『김복진 – 힘의 미학』, 재원, 1995 참고.
12. 구본웅, 「제18회 조선미전 양화참견기」, 『조선일보』, 1939. 6, pp.13-16.
13. 구본웅, 「제18회 조선미전 양화참견기」, 『조선일보』, 1939. 6, pp.13-16.

1935년의 미술

이론활동

화단의 현단계 1935년 5월 11일, 잡지 『예술』은 정하보(鄭河普)를 비롯한 여러 분야의 예술가들을 초청해 「예술문제 좌담회」를 열었다. 이 자리에서 정하보가 먼저 미술 부문에서노재료와 과정이 다를 뿐, 동서양미술에 대한 가치 평가란 같은 것이라는 의견을 내놓으면서 시작했다. 시인 김기림은 궁지에 몰린 서양에서 동양에 대한 관심을 기울이고 있지만, 그것은 '이국적인 것을 탐구하는 것'일 뿐이라고 규정하고 난 뒤, 동양스런 정신만으로 예술을 끌어갈 수 없는 것이라고 주장했다. 이를테면 사군자의 경우, '예술적 정열, 시대적 의의'를 갖지 않고 '자기 경지에 안주'한다면 말기(末技)로 떨어지고 말 것이라고 꾸짖었다.

구본웅은 조선미전이 조선미술계의 전부는 아니지만, 조선미전이 미술의 발달 향상에 기여하고 있음은 또렷하다고 썼다.[2] 나아가 구본웅은 식민지 시대 이후 "조선의 미술로는 동경미술단의 제전(帝展)에 뒤를 밟고 나갈 것이라 하겠다"[3]고 규정하고 1935년 제14회 조선미전에 즈음해 조선미전의 조선인 작가들이 '조선적 회화형식'이 아니라 눈길을 다른 데로 돌려 2, 3명을 빼고는 모두 일본화를 그리고 있다고 밝혔다. 또한 '타지방 출신', 다시 말해 일본인 미술가들은 조선에 살면서 '조선화'되었고 이제는 자연스러울 정도로 '조선적 분위기'를 내고 있다고 평가했다. 구본웅은 당분간이라 하더라도 그것이 하나의 시대 흐름이라고 보면서 수묵채색화 분야를 다음처럼 헤아렸다.

"대체로 보아서 일본화, 남화, 조선화 그리고 기타 해서 몇 가지로 그 경향을 말할 수 있겠으나 대부분이 일본화 그리고 남화이다. 조선화는 겨우 그 맥락이 끊어지지 않을 정도로 볼 수 있을 뿐이니 이도 완전한 일 작품 그것이 조선화식이 아니요, 혹은 남화에서 또는 거의 일본화이면서 기분간(氣分間) 조선화적 호흡이 있음에 불과한 것이나 이를 조선화로 취급하고 싶음에서 나온 말이니 예로는 묵로(이용우), 정재(최우석), 고남〔古南, 유화기(柳和基)〕 제(諸)씨의 작품을 들 수 있을 것이오."[4]

또 유채수채화 분야는 최근 고희동 이후 20년 동안 '동경화단의 서양화 수입의 새탕 수입'을 해왔으니 그 유파는 내개 '인상파를 중심으로 한 호흡에 지나지 못하고' 있다고 주장했다. 이처럼 조선미전이 일본화의 길로 치달았지만 조선화단은 그 흐름을 막거나 다른 어떤 방향으로 돌려 놓을 수 있는 힘을 갖지 못했다.

김복진 구상 김복진은 1935년 여름, 박광진과 함께 비밀리에 해주 여행을 떠났다. 해주의 화가 선우담을 만나기 위해서였다. 김복진은 지난해 11월께 이미 선우담에게 엽서를 보내 만나고 싶다는 뜻을 알렸다. 이 때 선우담은 음울한 현실을 비추는 경향을 보이는 작품을 조선미전에 선보이고 있었다. 첫 공식 만남 뒤에 이들은 따로 은밀히 만났다. 여기서 '미술은 인민의 미술'이어야 한다고 힘주어 말한 김복진은 선우담과 "일제 강점 하에서 어떻게 해서 금후 조선미술을 옳게 발전시킬 수 있겠는가에 대한 문제와 여러 가지로 기본 문제들과 그 방법상의 문제들에 대하여 서로 장시간 논의를 거듭"[5]했다. 김복진은 선우담에게 '당면한 극히 곤란한 시기'의 조선미술 사업은 '어떤 가장(假裝)'이 필요하다고 말하고는 자상한 방안을 펼쳤는데 뒷날 선우담은 김복진의 '조선미술 사업방침'을 다음처럼 줄여 썼다.

"1. 조선미술 공예사(가칭)를 하나 만들고 그 운영은 세상에 흔히 있는 기업체로 하되 사실 내용은 미술 후진 양성과 조선미술 연구사업으로 할 것.
2. 대상 인원은 십칠팔 세 이내의 청년으로서 보통학교 정도나 졸업하고 미술에 특기가 있으면서도 가정이 빈곤하여 학교를 못하는 대상을 모집할 것.
3. 운영은 자립경제로 하되 사업은 손쉽게 구할 수 있는 바가지를 주요 자재로 하여 거기다가 아름다운 그림, 조각 등을

가공 장식하고 또는 나전 칠공을 가한 공예품으로서 과자기, 화병, 장식기물 등을 잘 만들면 일본 기타 구라파에도 팔 수 있고 기업체로도 훌륭하고 수입 지출이 채산되어 점차적으로 기타 공예도 착수한다.

4. 그러면서 한편으로 그 사업을 보장하기 위한 연구사업으로 일반 회화, 조각, 도안의 공부를 시키면서 조선미술 연구사업도 얼마든지 진행할 수 있다.

5. 사업은 우선 극히 미미한 적은 규모로부터 시작되나 점차 발전의 방법으로 자연스럽게 진행시켜야 한다.

합법적으로 사업함에도 그렇고 자금 관계도 그렇다. 이상과 같은 문제들을 내놓으면서 우선 이 사업을 위하여 마음 맞는 진실한 동지들로 2, 3인 정도의 극소 범위로 규합하는 것이 필요하며 사실을 비밀히 할 필요가 있다."[6]

이같은 김복진의 제안을 받은 선우담은 견본 물품을 만들어 여러 가지로 노력해 보았으나 4, 5천 원이라는 자금 문제로 말미암아 공예사 설립에 이르진 못했다. 1934년 5월께 프로예맹의 후배 미술가들인 박진명, 이상춘, 정하보가 만들었던 조형미술연구소, 강호가 1937년 4월에 만들었던 광고미술사, 그리고 1936년 무렵 만들었던 듯한 형성미술가집단이 모두 김복진 구상과 한 줄기 흐름을 이루는 것이다. 그 가운데 형성미술가집단은 1938년에 이르러 일본인 공예가 세오타 카사미(瀨尾孝正)와 공예가 강창원(姜菖園)까지 아울렀으며 광고미술사는 간판 사업까지 펼쳤다. 또 그 사업 가운데 후진 양성 목표에 맞춘 것으로는 1935년에 설치한 미술연구소, 1936년 김은호, 박광진과 함께 만든 조선미술원 들이 있다.

10여 년 전 조선화단의 새 기운을 이끌어갔던 김복진이 6년 만에 돌아와 조선미전 전람회장에 들렀을 때의 느낌은 '어젯밤 무인도에서 돌아온' 사람의 그것이었다. 김복진은 그 모두가 '기이하고 반가워 신기'하기만 했지만 한가할 수 없었다. 자신이 투옥되어 있는 동안 식민지 조선은 바뀌어 있었다. 프로예술운동이 퇴조기에 이르렀던 게 지난해였고 그러한 정세에 맞춰 후배들이 '프로'란 낱말을 버리고 '조형'이란 낱말을 쓰는 모습을 이미 보았던 것이다.

세월이 흘러 바뀐 정세에 알맞게 김복진은 자신의 미학과 창작방법론을 다시 짰다. 맨 처음 그의 고민을 보여주는 글이 「미전을 보고 나서」[7]였다. 그는 여기서 미술을 '근대인의 취미 감정 또는 상식의 형상화'라고 규정하고 '조선스런 것'을 탐색하기 시작했다. 김복진은 여기서 '이미 이곳'으로써 '조선스런 것과 근대다운 것'을 함께 아울러 헤아리고 있었던 것이다.

이 때 김복진은 사회주의미학 테두리를 벗어난 미학 탐구까지 아울렀다. 김복진은 톨스토이와 립스(Theodor Lipps)의 미

학을 읽으며 자신의 체계를 다시 짰다. 먼저 김복진은 립스의 감정이입설을 헤아려 자신의 미학을 보다 폭넓고 깊이있게 짜나갔다. 김복진은 모든 사유의 세계에 숱한 독단과 허위가 있음을 가리키기도 하고, 또한 모든 지식은 역사적, 사회적 결과물로서 쌓여온 것으로 끝없이 움직이는 것이니 그것을 고립시키고 화석화해선 안 된다는 깨달음 따위의 결과, 이를테면 '반성 없는 탕아의 생활을 그대로 그린 작품일지라도 인생에 얼마간 기여를 하는 것'이라고 여기는 데까지 나갔다. 하지만 김복진은 여전히 예술지상주의에 대한 비판과 더불어 '예술과 윤리의 합일론'을 주장했다. 청년시절의 급진성을 버리고 1930년대 중엽의 식민지 조선 현실에 맞도록 다시 짠 부드러운 사실주의미학[8]은 다음과 같다.

"인생에 더욱 적극적으로 동세(動勢), 더욱 인생을 미화하고자 하는 정력, 이와 같은 박력을 가진 예술을 흔구(欣求)하는 것이니 이는 중언할 것도 없이 그것은 더 많이 내용적 가치를 가진 예술이며, ○○○○하면 ○○적 ○○을 가진 예술이며, 가장 사상적 가치를 가진 예술이고, 생활적 가치를 가진 예술"[9]

조선 향토색 조선미전이 열리자 논객들의 눈길은 조선색이라는 화제를 불러일으키기에 걸맞았던 탓에 정찬영(鄭燦英)의 〈소녀〉로 모였다. 이 분위기를 화가이자 논객이었던 김종태(金鍾泰)는 다음처럼 썼다.

"가련한 소녀가 조선의 민족성 내지 향토성을 표방하고 미전회장에 쪼그리고 앉아서 대단한 인기와 선전을 얻은 이상, 필자가 이제 새삼스럽게 할 말은 없습니다. 다만 규수작가가 적은 조선에서는 무조건으로 씨의 존재를 존경하는 바."[10]

이런 분위기에 걸맞게도 안석주는 작품 〈소녀〉에서 '조선의 정조, 그 조그만 화면에서 조선의 분위기를 볼 수가 있고 할미꽃 한 송이에서 조선의 봄을' 느낄 수 있다고 치켜세웠다.[11] 게다가 일본인 "마치다 마사오(松田正雄) 씨의 〈한일(閑日)〉(무감사 특선)은 이 미전의 누구누구의 조선인 작품보다도 조선의 면모의 그 어느 부분이나마 깨끗하게, 아름답게, 숭고하게 표현"[12]했다고 한껏 부풀렸다.

그러나 김종태는 정찬영에게 '자중자존'할 것을 부탁하면서 '근래 미전에서 승승장구지세로 약진하여 나아가는 출세'를 뽐내는 이인성에게도 '모름지기 자중하기를 바란다'고 권고한 다음, 작품 〈경주의 산간〉에 대해 인물 형상화의 흠을 짚어내면서 다음처럼 되묻는다.

"새 새끼와 같은 아이의 얼굴이 만화적으로 유사한 것은 씨의 취미입니까? 미개인의 모습이 여실히 드러나왔으니 혹 그 것을 조선의 '로컬' 이라 할까요?"[13]

그것은 다름 아니라 외지의 예술가들이 조선에 와 으레 드러내는 '지방색'의 특징이라고 하면서 김종태는 그것이야말로 '조선의 인상을 무책임하게 해석하는 것'에 지나지 않는데도 조선미전 작가들은 새삼스럽게 흥분하여 마치 조선에 관광이 나듯이 조선 속에서 소위 그러한 조선을 찾느라고 주책없이 허둥 댄다고 비아냥거렸다. 물론 김종태는 이인성의 작품이 곧 그런 것은 아니라고 비켜가면서 다음처럼 썼다.

"조선의 작가라고 사상적으로 구태여 조선을 그려야 할 것은 아닙니다. 자기의 현실생활을 솔직히 확실히 표현한다면 그곳에 조선의 개성도 있으리라고 믿는 까닭입니다."[14]

나아가 김종태는 조선색 문제에 대해 신라, 고려, 이조의 자기 따위는 '신조선에 있어서 모두 골동 가치 이상'이 아니라는 김복진의 견해를 받아들이면서 그것을 복고주의로 내치는 가운데 다음처럼 썼다.

"회고주의도 좋으나 그것이 진보적이 아니고, 향토주의 그 것은 스케일이 적다. 조선색을 낸다고 과거의 빨간 진흙산을 그려야 한다는 것은 인식 부족을 지나쳐서 일종의 난센스이다. 신조선의 산림은 어느 정도에까지 녹색화하여 삼천리 강산에 그러한 골동산(骨董山)은 볼 수가 없었다."[15]

이같은 조선색 문제에 대해 김복진은 조소 및 공예 분야를 말하는 가운데, 고분벽화의 일부를 베끼거나 옛 기물들의 형태를 끌어오는 것은 현대의 우리와 관계 없다고 짚었다. 그것은 오히려 '조선과 작별한 형해'에 지나지 않는다는 것이다. 그 이유는 다음 같다고 썼다.

"대체로 향토색 조선 정조라 하는 것은 그렇게 표현될 바 아니라고 생각한다. 어째서 그러냐 하면 조선 특유의 정취는 하루 이틀 배워서 되는 것이 아니며 손쉽게 모방되어지는 것도 아니다. 조선의 환경에 그대로 물젖고 그 속에서 생장하지 않고서는 되지 않을 것이다. 그렇다고 해서 조선사람만이 조선의 진실을 붙잡는다는 것도 아니다."[16]

신시대 미술가의 임무 언론인이자 화가인 이여성은 「예술 가에게 보내는 말씀」이란 짧은 편지를 예술가들에게 띄웠다.

"조선의 예술가에게 나는 다음과 같은 꼭 두 말씀을 드리고 싶습니다. 1. 정력주의적인 진지, 성근(誠勤), 예술가— 예술가라면 흔히 마른 체구와 푸른 안색과 풀죽은 거동과 졸리는 눈초리를 연상하게 됩니다. 그리고 담배와 술과 여인과 불규칙과 무절제가 마치 그의 속성인 것같이도 생각되어 정력주의적인 성근한 노력과 진지, 고매한 태도를 잘 얻어 볼 수 없는 경우가 많은 듯합니다. 이는 물론 조선 예술가에만 있는 것이 아니라 조선인 전체에 물들인 병이라 하겠지마는 우리는 이것과 힘써 싸울 굳은 결심을 가지지 않아서는 안 될 줄 압니다. 2. 현실 조선의 과학적 파악자인 예술가—우리의 예술가는 유한자를 위한 사치품의 제조자가 아니요, 민중의 피와 살을 돋우며, 그 감각과 기분을 살리며 또 생활과 활동을 향도하고 붓들우어 주는 위대한 존재가 아니면 아닐지니 조선의 실태를 과학적으로 파악하여 그 마음의 소리를 밝게 듣는 예술기요 구한다는 것도 이 때문이라 할 것입니다."[17]

고유섭(高裕燮)은 「미의 시대성과 신시대 예술가의 임무」[18]에서 미의 시대성을 다음처럼 썼다.

"미(美)라는 것이 한 개의 보편 타당성을 요청하고 있는 가치 표준이라는 것은 미의 법신(法身)을 두고 이름이요, 미가 시대를 따라 지역을 따라 그 양상을 달리한다는 것은 미의 응신(應身)의 일상(一相)을 두고 말함이다. 그러므로 미는 변함으로써 그 불변의 법을 삼나니 미의 시대성이란 것이 이러한 양상의 일모(一貌)를 두고 말함이다."[19]

이어서 고유섭은 시대에 따른 미의 변천을 서구 및 조선을 들어 논증한 다음, 예술가에게서 철학이란 요소를 뺀다면 실로 '한 개의 공장(工匠)'일 뿐이라고 가리키면서 예술가들이야말로 자기 시대, 자기 지역의 '미의 이념'과 철학을 가져야 할 것이라고 주장했다. 나아가 고유섭은 서구의 여러 예술을 모방 이식하되 그것은 예술가 이전의 학습일 뿐임을 논증하고 '조선의 예술가는 적어도 독자의 입지'를 갖고 '위대한 시대관, 예술관, 위대한 목표, 위대한 철학'을 갖고 있어야 함을 반어법을 써서 호소하고 있다.

미술가론 뛰어난 활동력을 보였던 유채화가 김종태는 조선 미술가들의 생활과 의식을 살펴본 글 「미술가의 생활의식 – 생활의 리얼리티」[20]를 남기고 세상을 떠났다. 김종태는 화단이 저급하다는 평가에 대해 그것은 비단 경제문제가 아니라 화가의 의식문제에서 비롯하는 것으로 보아야 한다고 꼬집으면서 그 문제를 따져 나갔다. 조선사회가 미술가를 기생이나 신선

따위로 여겨 푸대접하는데 이는 미술가 자신의 책임이 크다고 생각했다. '미술가 자신이 사회현실에 대한 의식이 적고 따라서 미술 생활에 실감(實感)이 결핍한 탓'이라는 것이다. 자신의 벗 가운데도 기인 괴물이 더러 있으니 한심하다면서 김종태는 다음처럼 썼다.

"우리는 그곳(사회)에서 초월할 수도 없고 도피할 수도 없는 현실을 가졌다. 시대와 사조의 추이를 따라서, 거기에서 필연한 생활을 하야 만할 사실을 가졌다. 적극적으로 선구에 서고, 소극적으로 후위에 서는 역할은 다르나마 우리가 어떠한 세기에, 어떠한 현실을 가진 이상 다같이 그들과 생활할 의무를 가질 것이니, 이제 그것을 검토하여 미술가의 사회적 존재를 재인식할 필요가 있다고 생각한다. 역사와 지리를 종으로, 횡으로 그 시대, 그 사회에는 어떠한 문화나 그것이 다 각기 필연성을 가지고 생존하고 발전하여 온 만큼 미술도 또한 그 속에서 배태되어 유기적 생장을 가져왔으니, 그것은 반드시 사회를 떠나서 단독한 존재와 가치를 갖지 못하였다."[21]

예술지상주의에 대한 비판의식을 내세우는 김종태는 '사상과 생활의 일치와 생활과 예술이 정비례한다'고 주장하는 한편, 미술의 목적은 모든 문화와 마찬가지로 생활의 향상에 있다고 하면서 미술가들이야말로 '시대에 민감하여 이 시대, 이 사회의 현실에 적응한 생활을 해야 하고 따라서 작품은 그 작자의 사상, 생활의 실재(리얼리티)가 낳은 것임을 힘주어 말하고 있다.

조소예술가론 김복진은 요즈음 동상 건립 유행에 대해 자못 감회를 섞어 한 꼭지의 산문을 발표했다. 1927년에 누군가의 동상 제작 제의를 거절했던 김복진은 다음처럼 썼다.

"요동안 껀듯하면 비석을 세운다. 동상을 만든다는 등 좋은 일인지 아닌지 간에 유행 현상을 짓고 있다. 그래서 유행에 박자를 맞추고 다시 새로운 유행의 유행을 만들고 있다. 가령 동상을 건립하더라도 세심히 그 업적을 살피고 그 영향을 돌보아서 비로소 시작할 것이나 얄구진 세상인지라 돈 있고 할 일 없는 분들이 우연으로일지 또 주위의 관계로서인지 문화사업에 다소의 투자(遊資) 처분이 아니면 다예(多譽) 투자로서)를 하면 그 이튿날부터 동상 건설의 계획이 진행된다. 이 통에 끼어서 같이 춤을 출 것인가 정말 생각하여야 할 문제이다."[22]

김복진은 동상 유행에 맞춰 동상에 대한 작가의 태도를 논했다. 먼저 김복진은 서울 안에 있는 10여 개의 동상에 대해,

사람에 가깝지도, 균제와 양감을 지닌 예술가치 있는 것도 거의 없다고 꼬집었다. "용모가 근사하여야 하겠지만 생명을 갖지 않아서 아니 될 것이다. 구리 속에 생명을 부여하는 것은 오직 조각하는 사람의 영분(領分)일 것이니 이 생명의 창조를 하지 못하면 조각가로서의 지위를 잃어버릴 것"[23]이라고 하면서 '처음부터 작품답게 할 것이며 제일작품으로서의 효과가 없을 것이면 황금은 그만두고 금강석을 산같이 준다 하더라도 이를 사절할 것이며, 일단 제작을 승인한 후에는 작품다운 것을 제작하여서 망발이 적은 물건을 긴 세월을 두고 자기도 보고 다른 사람도 보일 것'으로 만들어야 한다고 주장했다. 그럼에도 동상 작가들은 '망발에 가까운 제작비를 요구'하고 있으니 '자기의 작품을 그대로 상품화하고 그 가격을 환산하는 데 차값을 계산하고 삐루가를 계산하고 아들의 교육비와 손자의 양육비를 합계하여 굉장한 숫자를 만든다는 것은 다시 한 번 생각하여 볼 일'이라고 헤아리면서 다음처럼 썼다.

"나는 생각한다. 예술적 작품은 시장을 엿보고 만드는 것이 아니라고 – 시장에서 평정되는 가격이 반드시 예술가로서의 반가운 대접이라고 생각되어지지도 않고 또한 그럴 리도 없으리라고 생각되나니 예술품의 가격을 운위하는 버릇보다도 예술품을 생산하는 데 있어서 작가라는 사람이 얼마나한 힘과 얼마나한 세월이 필요로 하여지며 이 필요 기간에 어떠한 생활을 하는 것인가를 해석한다면 여기의 답안은 손쉽게 내릴 것이다. 예술가의 생활은 결코 특수한 것이 아니니 모든 사람이 하루에 밥을 세 번 먹는데도 불구하고 예술가만이, 동상 작가만이, 네 번이나 다섯 번 먹을 이치는 결단코 없을 것이며 또 그것을 허용할 수도 없을 것이다. 그러므로 예술품은 가격을 환산한다는 것보다 그 작자 역시 사는 인간이며 예술을 작위(作爲)하는 인간이니 인간의 생활, 예술가의 생활을 영위하도록 하여 준다면 고만일 것이다. 한편으로 동상열(銅像熱)이 있고 한편으로 동상 작가가 부족한 탓으로 소위 처녀 이득이라고 할는지 어수선한 통에 일확천금의 꿈은 좀 피하여야 하겠다고 생각한다."[24]

고희동의 비판 이처럼 힘차고 희망찬 목소리와 달리 고희동은 조선유화의 운명에 대해 비관스런 생각을 펼쳐 보였다. 고희동은 유채화단의 침체가 심각하다고 주장하면서 그 이유를 첫째, 경제의 곤란함 때문이며, 둘째, 유화란 '영원히 남의 것'이기 때문에 안하는 탓을 들어 보인다. 고희동은 유화에 대해 다음처럼 주장했다.

"근본적인 것으로 쉽게 말하자면 서양화는 우리 것이 아니

요, 언제까지든지 남의 것이니까 안 그린다는 것입니다. 나는 이렇게 생각합니다. 서양화는 서양인의 생활, 서양인의 감정에서만 본격적으로 완성할 수 있는 예술이라 봅니다. …동양여자를 모델로 그리더라도 그 육체가 서양인 같은 사람을 찾아다 그리고 또 서양인의 육체답게 과장해 그립니다. 거기 무슨 동양인의 예술이 있습니까? 밤낮 남의 입내지요. …그리기는커녕 걸어놓고 구경을 하려도 조선 방에 걸어놓아선 그림을 제대로 살려서 볼 수가 없습니다. 그러니 제작하는 그 시간에선 더욱 동양인으로서의 자기(自己)란 1에서 10까지 몰각(沒却)하지 않고는 완전한 서양화필을 잡을 수가 없습니다. 그러니 우리가 무슨 재주에 우리 현실을 불시에 서양화시켜서 서양화가 나올 생활과 감정을 척척 준비하곤 하겠습니까. 그러니까 서양화란 동양화가 서양인에게 그렇듯이 동양인에게 영원히 남의 것이 아닐까 생각되고 점점 서양화에의 환멸이 커갑니다."[25]

이러한 고희동의 비관은 이미 시대의 흐름에 비추어 낡은 생각일 뿐인데, 그것은 선구자 의식에 사로잡힌 자신이 왜 유화를 버리고 수묵채색화를 시작했는가를 변명하려는 생각에서 나온 것이었다.

1935년엔 비평활동이 대단히 활발했다. 조선미전 관련 비평 11꼭지, 협전 관련 비평 7꼭지가 나왔고, 무대장치와 관련된 글과 더불어 순수주의미학에 다가서려는 몇 꼭지의 글이 나왔으며, 몇 꼭지의 미술사 관련 논문과 윤정순의 「밀레의 예술과 사생활」 및 시인 이상의 「현대미술의 요람」이란 소개글[26] 들이 나왔다.

미술가

1934년 12월 13일, 아우 김기진과 함께 인쇄소에서 체포당한 김복진[27]은 해가 바뀌고 겨울이 다 갈 무렵인 2월 21일 풀려나왔다. 프로예맹과 관련해 체포당했지만 뚜렷한 증거를 못 찾음에 따라 무혐의 처리 끝에 풀려나왔던 것이다. 1934년 2월 21일, 풀려나온 뒤 1년 동안 미술동네에 모습을 드러내지 않은 김복진이었다. 그러나 이번엔 달랐다. 의욕 넘치는 미술동네 활동을 시작했다. 먼저 이태준이 떠난 『조선중앙일보』에 입사, 학예부장을 맡은 다음, 사직공원 근처에 미술연구소를 개설하고 4월에는 조선 각계의 명사들을 대상으로 〈조소 스케치 백인상〉 8점을 제작해 『조선일보』 지상에 발표했다. 그의 조소활동 재개와 더불어 조선미전 공예부에 조소 분야가 다시 자리를 잡았다. 그의 활동으로 말미암아 조소동네는 물론 비평동네뿐만 아니라 화단에 새기운이 일렁였다.

동경에 있던 이인성이 『신동아』에 「조선화단의 X광선」[28]이란 짧은 글을 발표했다. 이인성은 자신의 부친이 한시와 서도를 주장하면서 그림에는 절대 반대를 외치며 몽둥이를 들고 말렸으며 경제문제로도 어려움을 겪었으나 조선미전 입선에 오르자 이해를 해주었다고 자신의 어린 시절을 돌이켰다. 이인성은 '개성'과 '향토'를 힘주어 말하고는 '근본적 색채는 어머님의 뱃속에서 타고나며, 타고난 자연이며 위대한 자연의 힘'을 믿는다고 말한다. 그러므로 이인성은 서구로 떠나고 싶은 마음이 없지 않으나 혹시 개성을 죽이지 않을까 싶어 그 '위험한 길'을 떠나고 싶은 생각이 없다고 썼던 것이다. 이인성은 동경이나 서울에 화실을 세워 작품 발표를 하고 또 미술교육을 일으켜 세우는 것이 자기 꿈이라고 말했다.

동경미술학교를 수석 졸업한 김인승이 조선미전에서 〈나부〉로 특선을 하자 고향 개성에서 중학동창 예술동지들이 '김인승 군 축하회'를 5월 23일 오후 3시에 개성 천일관 본점에서 열어 주었는데 회비는 1원이었다.[29]

개성 송도고보 도화교사였던 김주경이 가을 새학기부터 경성 제일고보 도화교사로 옮겨왔고, 이 무렵 서울의 백화점 도안실에 있던 오지호가 개성 송도고보 도화교사로 옮겨갔다. 또 이 무렵 송병돈은 경북 김천고보 도화교사로 부임해 갔으며, 이해선은 황실에 취직해 있었는데 이 때 덕수궁 이왕가미술관 담당 시무(視務)를 보고 있었다.

지난해 조선미전에서 낙선하고 올해엔 아예 응모조차 하지 않은 나혜석의 여자미술학사 운영 또한 매끄럽지 못했다. 더구나 지난해, 최린을 상대로 12000원의 위자료를 청구하는 소송을 법원에 내 세상에 또다시 요란한 화제를 뿌렸던 나혜석은 올해 낙향을 결심하고 수원으로 떠났다.[30] 물론 10월에 대규모 선람회를 열었으니 창작활동을 중단한 것은 아니었다.

"반도의 프로렌스의 칭(稱)이 있는 예술의 전설적 도시, 수원에 자리를 잡은 나혜석 여사는 최근에 다시 예술의 길로 일로매진하여 그 천분을 닦기로 작정하고 아담한 3칸 초당을 서호성(西湖城) 밖에 짓고 매일 캔버스에 채필을 돌리기에 분주한데 일전 이렇게 새 생활로 들어간다는 뜻으로 지우들에게 아래와 같은 글을 돌렸다.(편집인)

낳고 자라나던 수원 땅에 20년 만에 다시 돌아와 주택을 정하였습니다. 노마성(露馬城)을 본 후에 수원성을 보는 감상은 이상하게도 로맨틱합니다. 수원은 팔경을 가졌으니, 즉 광교적설(光敎積雪), 화홍잔벽(華紅潺僻), 누각대월(螺閣待月), 동산석봉(東山夕烽), 병암간수(屛岩澗水), 유천장제(柳川長堤), 서호낙조(西湖落照), 북지상연(北池賞蓮)이올시다. 실로 화제(畵題)도 많고 산책처도 많습니다. 불건강한 몸을 복약으로 정양

한 후 다시 사회에 나가 선생님의 지도를 받을까 합니다."[31]

지운영, 서병오, 김종태 별세 　지운영과 서병오 그리고 사군자에 뛰어났던 최영년(崔永年), 이기(李琦)가 세상을 떠났다. 네 작가의 별세는 1933년 이도영, 김규진의 별세와 더불어 세기말 세기초 형식파의 스러짐을 상징하는 일이다.

올해 김종태가 돌연 세상을 떠났다. 독특한 개성과 성품으로 미술동네에 숱한 화제를 낳던 김종태였다. 1926년부터 죽던 해까지 조선미전 특선을 6차례나 해서 유채수채화 분야 추천작가로 뽑혔다. 1935년에 평양 지역 스케치 여행을 떠났다가 얻은 병으로 그는 끝내 평양에서 8월 17일, 세상을 떠났다. 그와 가까운 벗이었던 윤희순이 죽음을 슬퍼해 추도의 글을 『매일신보』에 발표했으며,[32] 10월에는 유작전을, 다음해 9월 20일에는 서울 신흥사에서 1주기 추도회와 유작전을 열어 주기도 했다. 윤희순은 김종태의 삶을 '분방과 긴장과 초조로 충일된 투쟁 그것' 이라고 그렸다.

김종태는 어머니가 돌아가시고 일곱 살 때 집을 나와 홀로 자랐다. 그는 일본미술 기행시절에 윤희순에게 쓴 편지에서 다음처럼 말하고 있다.

"나는 어리어서 출가를 하였지요. 어머니의 주장으로… 그것이 일곱 살 때입니다. 어리석은 추억입니다. 나는 이제 모든 과거를 매장한 지 오래입니다. 가정이 어디 있으며 가족이 어데 있습니까. …나에게는 방학에 고국 고향을 찾아간다는 것이 없습니다. 나의 집이 어데 있나요?"[33]

동상 건립

김복진은 경북 김천의 최송설당(崔松雪堂) 여사 동상을 제작했다. 최송설당 여사는 김복진이 보기에 80 노구에도 정정한 기력으로 놀라움을 줄 정도였는데 그는 김천고보 설립자였다. 동상 유행시대에 발맞춰 김복진이 동상 제작에 뛰어들기로 결심한 뜻을 다음처럼 밝히고 있다.

"이미 조각과 일생을 동행한다면 남들이 하도들 함부로 하니 나 역시 한 번 이 통에 끼어 본다야 큰 망발은 없으리라고 생각하였다. 다른 사람들이 만든 동상 이상의 물건은 못 된다 하더라도 결코 다른 사람이 만든 동상 이하의 것은 되지 않을 것이라는 확신을 가졌기 때문이다."[34]

예산 총 6500원을 들인 최송설당 여사의 동상은 11월 30일에 제막식을 거행했다.[35] 이 동상도 뒷날 일제의 공출로 사라져

버렸지만 그 자리에는 김복진의 제자 윤효중이 1950년에 다시 제작한 동상이 그대로 서 있다.

강화도 합일학교(合一學校)에서는 7만 원을 기부하고 세상을 떠난 최상현(崔尙鉉)의 동상을 세웠다. 2천 원의 예산으로 2월부터 시작해 8월 31일 오후 2시, 학교 교정에서 제막식을 거행했는데 여기에 동아일보사 주필 김준연(金俊淵), 여운형(呂運亨), 문일평(文一平) 들이 축사를 했다. 동상 제작에 들어간 비용은 받침까지 모두 1325원이었다.[36] 이어 9월 28일에는 서울 양정의숙 30주년 기념행사가 열렸는데 이 때 설립자 고 엄주익(嚴柱益) 흉상 제막식이 있었다.[37] 그 밖에 부산의 수상왕(水上王)이라 부르는 카시이 겐다로우(香椎源太郎)의 동상 제막식이 10월에 있었다.[38] 하지만 새긴 이가 누구인지는 알 길이 없다.

해외활동

올해 북평(北平) 보인대학(輔仁大學)을 졸업한 김영기(金永基)는 5월 17일부터 열린 화북미술전람회에 미인을 그린 작품 〈월하유성(月下流聲)〉으로 입선했으며 같은 달, 일본미술협회가 주최하는 일본미술전에 〈절애청향(絶厓淸香)〉으로 입선했다.[39]

또한 일본대학에 재학하면서 1934년 10월, 미술연구소 아카데미 아방가르드를 조직해 활동하던 김환기(金煥基)는 백일회(白日會)전람회와 광풍회(光風會)전에 입선했으며, 9월에는 이과회전에 작품 〈종달새 울 때〉를 응모해 입선에 올랐다.[40]

지난해 출발한 동경학생예술좌가 1935년 6월에 축지소극장에서 창립 제1회 공연을 가졌다. 이 때 재정비한 조직의 미술부 부원은 김용하(金龍河)와 황소(黃蘇)였는데 김용하가 책임자였다.[41] 처음에 참가했던 김정환(金貞桓), 김병일(金秉一), 장오평(張五平)[42]은 빠져나갔다.

김일영(金一影)은 1935년 5월, 조선예술좌의 경영부를 맡았으며, 1936년 1월에는 조선예술좌 위원의 한 사람으로서 기술부 미술반 책임자로 참가해 무대미술 활동을 펼쳤다. 하지만 김일영은 곧바로 귀국해 조선에서 무대장치가로 대단한 활동을 펼쳐나갔다.[43]

단체 및 교육

서화협회, 목일회, 청구회, 그 밖 　『동아일보』는 1935년 1월 1일자 예술 관련 기획특집을 「예술 각계의 현안과 현세」라는 제목으로 꾸몄다. 그 가운데 미술 분야는 「민간단체의 확대 강화책」이라는 제목의 좌담으로 채웠다. 좌담은 1934년 12월 9

일 오후 명월관에서 열렸는데 참석자는 공진형, 도상봉, 김용준, 안종원, 고희동, 이종우, 박광진, 김중현, 장석표, 이용우, 김경원이었으며 신문사 쪽에서는 이여성, 이상범, 이마동, 최영수, 서상현이 참석했다.

사회격인 서상현이 '미술가로서 우리 사회에 보내고 싶으신 말씀을 해주셨으면 한다'고 하자 고희동은 '노력해 온 보람이 나서지 않는 것을 한할 뿐'이라고 답했다. 그러자 사회는 '미술을 위한 민간단체를 좀더 권위 있는 것으로 할 수는 없을까요'라고 되묻는다. 이에 대해 고희동은 서화협회가 있는데 전람회나 후진 양성, 잡지 발행을 해 보았으나 여의치 못했다면서 '돈이 없으니 어찌합니까'라고 묻고는 '일반 사회에서도 우리의 미술계를 위하여 용력(用力)'해 줄 것을 요구했다.

이어 김응현은 '화민에 모이는 곳만이라도 있으면' 좋겠다고 의견을 내놓았다. 이어 사회가 '조선미전에는 힘을 들이는 듯한데 협전은 그렇지 못'하다고 가리키자 고희동이 나서서 '경비로나 규모로나, 질로나 양으로나 권위를 세우지 못함은 유감'이라고 불만을 털어놓았다. 장석표는 그 이유를 '화가의 생활이 급박한 상태에 있으니까 그렇지요'라고 말하면서 '도대체 사회가 화가의 지위를 인정하지 않습니다'라는 불만을 터트렸다. 그래도 사회는 '협전을 더 잘해 갈 도리는 없는지요'라고 물었다.

김용준은 외국에서는 관립보다 민간단체가 더욱 활발한 곳도 많이 보았음을 소개하면서 협전의 부진은 '아마 우리 자신들이 성의가 부족한 때문인 듯'하다고 짚고 '고선생은 돈이 없으니 그렇다고 하시지만 그보다도 긴장된 기분이 없는 것이 탈'이라고 꼬집었다. 이어 '더욱 성실히 해야 할 줄 안다'고 덧붙였다.

도상봉은 자신도 협회 회원이라고 밝히면서 '협전을 대표적인 민간단체라고는 생각하지 않는다'고 다른 견해를 내놓았다. 또 '돈이 없다고 하지만 화가들이 전연 성의가 없으며 조선미전에는 전력을 다한 대작을 내면서 협전에는 소품밖에 아니 내니 그러고서야 권위 있는 단체가 될 수 있겠느냐'고 꾸짖었다. 김중현이 다시 나서서 돈이나 사회 탓하지 말고 '우리 자신의 회합장소를 가져야겠다'고 되풀이하자 고희동이 다시 나섰다. '참으로 회합장소가 있어야겠습니다. 서로 만나 보아야 의견도 교환하고 타개책도 생기지 않아요. 그러자니 돈이 있어야겠다고 한 것입니다. 아―전람회장에서 1년 만에 만나고 나서 이야기를 하고 나면 다음해의 회장에서나 다시 만나게 되니 그러고야 어떻게 무엇이 됩니까'라고 되풀이했다. 이에 도상봉이 다시 나섰다. '돈만 있다고 다 되는 것은 아닙니다. 우리 화단인은 거의 전부가 동경에 가서 공부한 이들인고로 자연히 그 곳을 동경하게 되고 따라서 미전을 동경하게 되니 문제입니다.

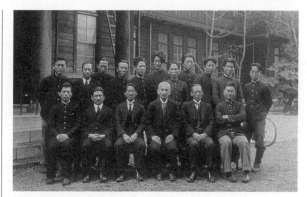

동경미술학교 교정에서 기념촬영한 조선인 유학생. 앞줄 왼쪽이 이순석, 오른쪽은 김응균. 뒷줄 왼쪽 세번째부터 황술조, 김용준, 김응진, 길진섭, 박근호. 한 사람 건너 이마동, 손일봉, 이해선.

미전의 영향은 동경 가면 4,5차밖에 아니 됩니다. 중학 4,5년생도 입선합니다. …돈이 많아서 1호에 백 원, 2백 원으로 사쓴나 면 모르지만 능력 없이는 아니됩니다'라고 주장했다.

서화협회 간사장 안종원은 '모든 분들의 의견이 타당하다'고 말하면서 '성의, 사회의 인정, 돈은 물론 그 세 가지가 다 있어야겠는데 다 없으니…'라고 탄식하면서 '지금 같아선 어쩔 수 없다'고 포기하는 듯한 발언을 했다. 그러자 김중현은 '돈보다도 화가 자신의 결점도 있다고 생각합니다. 대가연하는 체신을 빼버려야겠다'라고 힘주어 말했다.

이용우는 언론 보도에 대해서도 '꽤 고려를 해야 할 문제'라고 밝히고 '미전에 대해서는 지나치고 협전에 대해서는 그 존재까지도 무시하는 듯한 태도를 보이고 있으니 질색할 노릇'이라고 분노를 터뜨렸다. 또 이용우는 조선미전이 심사위원을 자꾸 바꾸는 데 불만이 있다고 딜어놓았다.[44]

『동아일보』는 서화협회와 목일회, 청구회를 간략하게 소개하는 지면도 마련했는데 다음과 같다.

서화협회
서, 동양화, 서양화의 종합단체
임원 : 간사장 안종원(서), 간사 고희동(동서), 이상범(동), 노수현(동), 김은호(동), 오일영(동), 김진우(동), 김경원(동), 이종우(서), 장석표(서), 제씨 등.
회원 : 회원은 전조선 동서양화가 거의 전부.

목일회
동인제. 서양화가 단체. 대개 동경미술학교 출신.
회원 : 이종우 이병규 황술조 송병돈 김용준 길진섭 김응진(이상 전부 동미출), 구본웅(태평양미출).

청구회
재경성동경미술학교 졸업생, 동창, 양화단체.
우리측으로[45] 공진형, 도상봉, 이마동, 박광진.

1935년 5월 21일 프로예맹이 해산계를 제출했다. 12월에 SPA양화연구소를 동경에서 조직했다.[46]

프로예맹 미술부의 해산 1935년 6월 29일자 『조선중앙일보』는 신건설사 사건 예심이 종결되고 전주법원에서 열리는 공판을 소개하면서 미술동맹 대표의 이름을 유엽(柳葉)으로 소개하고 있다.[47] 물론 프로예맹은 앞서 해산당했으니 이 때 현직은 아니겠으나 유엽이란 인물은 1934년 6월부터 일어난 신건설 사건으로 체포당했으므로 이상춘이 이끌어 1932년 6월에 조직한 조선무산예술가동맹 산하 미술동맹에 참가해 활동하던 가운데 언제부터인가 대표직을 맡은 듯하다. 유엽은 전주 출생으로 1932년에 『님께서 나를 부르시니』란 시집을 낸 시인이었다. 비슷한 시기인 1934년 6월께 체포당한 또 다른 프로예맹 미술가 이갑기(李甲基)는 1935년 10월에 재판을 받고 있었다. 이갑기는 프로예맹 활동에 있어 '예술에 있어서 정치주의를 반대'하는 진술을 했으며[48] 또한 이상춘(李相春)은 법정에서 유머스런 진술로 웃음을 터뜨리게 하는 여유를 보이기도 했다.[49] 이들은 12월에 대부분 집행유예로 풀려나왔다.[50]

또 한 명의 아나키스 화가이자 논객이었던 권구현은 1935년 10월, 재판정에서 징역 6개월을 구형당했다.[51] 그에 앞서 권구현은 8월 초순에 부민관 사용과 관련해서 타협 개량주의자 최린을 찾아갔다가 체포당했으니 그와 관련된 어떤 사건이라 하겠다.[52] 아무튼 권구현은 이 무렵 『동아일보』 후원으로 빈민 구제를 위한 전람회 활동을 대단히 활발히 펼치고 있었다.

김복진미술연구소 2월 21일에 출옥한 김복진은 곧장 사직공원 옆 건물에 미술연구소를 차리고 작업을 시작했다. 4월에는 〈조소 스케치 백인상〉을 제작해 『조선일보』 지상에 여덟 차례 연재했다. 4월 7일자 〈소프라노 정훈모〉를 시작으로 〈양정고보 교장 안종원〉〈음악가 현제명〉〈연희전문 부교장 유억겸〉〈장사 서상천〉〈여류명사 김활란〉〈경성여고 교사 손정규〉〈피아니스트 김원복〉들을 안석주의 글과 함께 연재했다. 또 김복진은 〈천지(天池)〉를 비롯한 4종류의 메달을 만들었다.[53] 김복진은 언론사에 입사하는 한편, 미술연구소 학생을 받기 시작했다. 첫째 제자는 홍순경(洪淳慶)이었다. 홍순경은 얼마 뒤 5월에 열린 조선미전에 작품 〈수난〉[54]을 응모해 입선했고 곧이어 이국전(李國銓), 여름엔 보성전문학교 학생 박승구(朴勝龜), 가을엔 배재고보 재학생 윤효중(尹孝重)을 제자로 거둬들였다. 또 이 무렵 이성(李成)이 입문했다. 이성은 서울에서 태어나 일본 대성중학교를 마치고 1933년에 귀국한 뒤 시(詩) 창작에 뜻을 두었으나 김복진 문하에 들어와 조소예술가의 길을 걷기로 마음먹었다.[55] 이들은 모두 뒷날 큰 조소예술가로 자

랐다. 이 때 김복진은 제자들에게 조소예술의 역사와 사상 및 표현에 관해 교육했으며 5년 동안 배웠던 박승구는 뒷날 다음처럼 썼다.

"선생은 조선 고전에 대하여서도 누구보다 관심이 깊으시며, 이를 계승함에 있어서 적극적이었으며 자기의 노력을 아끼지 않았다. 기회만 있으면 여러 친우, 제자 들과 함께 친히 고찰(古刹)을 찾아서 그 건축물과 조각의 역사적 유래와 구조 또한 그 조형성에 대하여 자세한 설명을 들려 주었는 바 그 설명에서 우리 선조들의 아름다운 영위(英偉)에 대하여 칭송하고 경탄하였다. 고전적인 조선 불상조각에 대하여서도 그 당시 인민들의 고귀한 풍격과 수법을 배워야 한다고 강조하였다."[56]

미술학교 설립 문제 1935년 7월 6일자 『조선일보』에 고희동은 '미술학교 건립'을 주장했다.[57] 고희동은 그게 '침체한 우리 미술을 살리는 길'이라고 가리켰는데 이러한 미술 전문학교 설립은 조선 미술동네의 오랜 바람이었다. 그러나 독지가가 나서지 않았으며 건립운동을 꾸준히 해나갈 구심 조직도 없었다.[58]

총독부는 조선의 전문학교 및 대학과 실업전문학교 확충에 대한 조사와 계획을 소홀히 해오다가 1935년이 다 갈 무렵, 설립할 뜻을 내비쳤다. 『조선일보』가 총독부의 뜻을 크게 다루어 여론을 부추겼다. 『조선일보』는 다음처럼 썼다.

"음악, 미술학교도 설립토록 연구 중
정신문화의 발달을 도모코자
특지가의 기부를 기대
전문학교에 대학과 실업전문학교의 확충에 대한 조사는 전기와 같거니와 다시 학무국에서 다년간의 현안인 미술학교와 음악학교의 설치문제가 고려되고 있다 한다. 음악학교와 미술학교의 설치에 대하여는 일찍부터 조선의 독특한 음악 연구와 동양미술의 발전을 조장시키어 총독부의 최근 정책인 정신방면운동과 또 정신문화의 발달을 정서교육에 의하려는 당국의 의도도 있어 최근 미술학교와 음악학교의 설립에 대한 조사와 그 재원 염출문제에도 상당히 자세한 조사를 하고 있어 불원 실현화를 도모할 터라는데 결국 재정상 관계로 특지가의 설립비 기부에 의하여 설립할 터라 한다."[59]

박물관, 화랑, 수집가

박영철(朴榮喆)은 오세창과 남다른 관련을 맺고 있었다. 박영철은 오세창의 자문을 받았을 뿐만 아니라 1936년에는 오세

김복진이 제작한 박영철 동상.
박영철의 이력은 친일로
가득 차 있는데 오세창의 자문 아래
미술품을 수집한 대수장가였다.
박영철은 자신의 소장품 모두와
거금을 아울러 경성제국대학에 기탁해
조선미술관 관주 오봉빈으로부터
경의를 표한다는 찬사를 얻었다.

창의 수집품 모음책 가운데 하나였던 『근역서휘』를 넘겨받아
갖고 있었다.[60] 또한 『근역화휘』도 넘겨받았는데 이 책은 67점
의 그림이 들어 있었고, 박영철이 1938년에 세상을 떠난 뒤 후
손들이 1940년, 경성제대에 수만 원의 돈과 함께 기증해 서울
대학교 박물관 소장품으로 들어갔다.[61] 대규모 미술품 수집가
박영철은 이 무렵 고려자기를 비롯한 미술공예품과 그림을 아
울러 수천 점을 소장하고 있었다. 뿐만 아니라 그는 숱한 조선
고서들을 소장하고 있었으며 학교 설립보다는 조선에 없는 도
서관을 세울 구상을 갖고 있었다. 1935년에 만주국 명예 총영
사 지위를 갖고 있던 박영철은 동경 일본사관학교를 나와 구
한국 정부 요직을 맡아 군제개혁, 군대교련에 세월을 보내다가
식민지 시절에 함경북도, 강원도지사 같은 관료를 거쳐 가업인
상업은행 두취(頭取)로 활동하고 있었다.

1935년 여름, 그의 집 응접실에는 김정희의 글씨 〈계산무진
(溪山無盡)〉과 오세창의 글씨 〈다산시좌(多山詩座)〉가 걸려
있었다. '다산'은 박영철의 호이니 오세창이 그의 부탁을 받아
써 준 것이겠다. 또 그의 응접실 유리 장합 속에는 고려자기를
비롯한 옛 꽃병 따위들이 자리잡고 있었다. 박영철은 자신의
취미를 다음처럼 밝혔다.

"오직 고서화와 시 짓는 것이지요. 고화를 완상할 때나 시석
(詩席)에 앉아 청풍명월(淸風明月)을 읍할 때는 속세의 모든
괴롬이 저절로 사라져서 심히 유쾌합니다."[62]

조선미술관 관주 오봉빈은 1938년에 세상을 떠난 박영철에
대해 말하기를 '원만한 성격'을 지닌 사람으로, 자신이 갖고
있던 서화 골동 모두와 거기에 수만금을 첨부해 경성제국대학
에 기탁한 사실을 들어 '경의를 표한다'고 했다.[63] 박영철을 비
롯한 이 무렵의 수집가는 오세창, 김찬영(金瓚永), 전형필(全

鑿弼)의 뒤를 이은 서예가 손재형(孫在馨)과 의사 박창훈(朴
昌薰)을 들 수 있다.[64]

총독부박물관에서 조선대가필묵 특별전을 열었다. 11월 1일
부터 7일까지 열린 이 전람회는 '전일본박물관주간' 행사의
하나였다. 이순신, 이황, 이이, 김정희, 송시열, 이하응, 정약용,
양사언, 허목, 김옥균을 비롯 수십 명의 조선명필들의 글씨를
진열한 이 특별전은 종래 5전의 관람료를 2전으로 할인해 주
었다.[65]

전람회

1월 27일에는 의주에서 김유탁을 초청해 서화회를 열었고,
진남포에서는 동아, 조선, 조선중앙 3신문사 지국이 함께 주최
해 빈민 구제 기금을 마련하는 권구현 서화전을 빛냈다. 2월에
는 충주에서 박희석(朴喜奭) 서화전이 열렸다. 7월에는 김제
에서 유영완(柳永完) 서화전이, 개성에서 고려청년회가 주최
하는 제2회 개성미술전람회가 22일부터 사흘 동안 고려청년
회관에서 열렸으며, 8월에는 안동에서 권장(權將) 개인전이
열렸다. 11월에는 군산양화회전람회, 공주와 진해에서 서화전
이 열렸다.

이도영, 김종태 유작전　10월 23일, 서화협회 전람회장에는
이도영 유작특별전이 열렸다. 11월 1일까지 휘문고보 강당에
서 열린 이도영 유묵전은 협전을 빛내고 있었다. 10월 28일부
터 김종태 유채화전람회가 열렸는데 이 또한 유작전이었다. 김
종태 유작전은 주위 벗들이 갖고 있는 작품들을 찾아 모은 36
점으로 꾸몄다. 1925년 작품 〈풍경〉, 1926년 작품 〈자화상〉을
비롯해 1935년의 〈대동강〉〈압록강〉까지 10년 동안 그린 작품
들을 진열했다.[66] 조선미전 특선 및 추천작가로 뽑혀 화려함을
뽐내던 김종태의 급작스런 죽음은 미술동네에 하나의 놀라움
이었다.

김주경과 오지호가 함께 어울려, 서화협회전 전시장에 특별
진열한 이도영 유묵전과 김종태 유작전을 관람했다. 이들은 조
선화가들의 눈물겨운 처지를 떠올렸고, 김주경은 아름다운 산
문을 한 편 남겼다. 김종태 유작전을 준비한 벗 이승만은 김종
태의 작품을 모으려고 힘들었다는 이야기를 이들에게 들려 주
었고 김주경은 다음처럼 썼다.

"지나가는 광고지 한 장을 거저 얼음과 같이 언제든지 그냥
이나 한 장 얻기를 바라는 정도의 조선에 앉아서야 무엇을 더
말할 여지가 있으랴. 여기에는 설혹 금(金)사래기가 나온다 할
지라도 그것을 능히 감당하지 못하는 조선이다. 무언 중에도

우리는 이제 새삼스러이 느끼는 것처럼이나 이 땅에 태어난 이의 붓을 놓고 간 뒤 터전의 허무맹랑함이 이를데 없음을 말하였고 설혹 이분네들이 이보다 더 좋은 그림을 산과 같이 남기고 갔다 할지라도 그것을 감당하지 못하는 이 땅임도 말하였다. 두 전람회를 통하여 우리는 훌륭한 그림을 많이 보았다. 이도영 씨의 작에서 가경(佳境)에 들어 재미를 본 흔적을 보았고 앞으로 하루바삐 가경에 들기를 바삐 노력하던 활동이 도중에 좌절된 양(樣)을 김종태 씨의 작에서 읽었다. 다만 애석한 일일 뿐이었다."[67]

이상범·이여성, 김기창·장운봉 2인전　동아일보사 직원들의 모임인 동우회(東友會)가 주최하는 청진, 청정 소품백폭전이 10월의 문을 열었다. 신문은 소품전람회라는 게 '우리 화단의 첫 시험'이라고 하면서 '우리 산수화계에 독특한 경역(境域)을 이룬 청전 이상범 씨와 우리 화단의 숨은 거재 청정 이여성'[68]의 소품 100점으로 꾸민다고 알렸다. 전시회는 예정대로 10월 1일부터 동아일보사 3층 강당에서 문을 열었다. 개막 첫날 오전에 작품 60점이 팔려나갔다.[69] 게다가 사흘 동안 관람객이 무려 천여 명이었고 모든 작품이 다 팔려나갔다.[70]

1935년 1월 24일부터 26일까지 종로 기독청년회관 사교실에서 김기창과 장운봉 2인 소품전이 열렸는데 작품 30여 점을 내걸었다.[71]

10월 1일부터 3일까지 동아일보사 강당에서 열린 이상범, 이여성 2인 소품전람회장.(『동아일보』 1935. 10. 2.) 두 화가는 동아일보사 동료 기자였는데 이상범은 조선미전으로 명성을 높이고 있었으나 언론인일 뿐이었던 이여성과 2인전은 뜻밖이었다. 하지만 이여성은 일찍이 1923년 대구미전에 출품한 적이 있을 정도였으며 1937년에는 조선 역사를 회화화한다는 장대한 야심을 펼치고 있었다.

나혜석, 한상돈, 이인성 개인전　나혜석 개인전은 협전과 개막 일자가 겹친 10월 23일부터 11월 5일까지 진고개 조선관에서 열렸다.[72] 나혜석 전람회는 근작 소품 200여 점을 내건 의욕 넘치는 전시였다.[73] 그러나 별다른 눈길을 끌지 못했을 뿐만 아니라 언론 또한 차가웠다.

원산에서는 10월 8일부터 11일까지 한상돈(韓相敦) 작품전이, 대구 이비시야 2층 건물에서는 11월 1일부터 5일까지 이인성 작품전이 열렸다. 이 자리에 내걸린 작품은 모두 50점이었다. 이 때 일본인 작가의 소품전도 함께 열렸다.[74]

SPA데생전람회, 제6회 향토회전　SPA양화연구소를 동경에 만든 유학생들 몇몇이 12월 23일부터 28일까지 SPA데생전람회를 서울 소공동 플라타느다방에서 열었다. 김환기, 길진섭, 김병기, 이범승 및 일본인 후지타 츠구하루(藤田嗣治)를 비롯한 10명의 소묘 30여 점을 모아 눈길을 끌었다.[75]

제6회 향토회미술전이 대구에서 열렸다. 11월 7일부터 10일까지 대구 이비시야 2층 강당에서 열린 이 전시회엔 회원들이 작품 60여 점을 내놓았다. 출품 회원은 서병기, 서동진, 최화수, 이인성, 박명조, 김용조, 김성암, 배명학과 일본인 1인이었다.[76]

조선미전 제도 변화　조선미전 분야 나눔은 제1부 동양화(단 제3부속 제외), 제2부 서양화 및 조각, 제3부 서 및 사군자[주로 묵색 쓴 간단한 화(畵))였다.[77] 이것을 1932년 3월에 총독부 훈령 제17호에 따라 제1부 동양화(단서 지움), 제2부 서양화(조소 폐지), 제3부 공예품으로 바꿨는데 이 때 제2부 조소와 제3부 서예는 아예 없었고 사군자는 제1부로 옮겼다. 하지만 1933년에는 제1부에 응모한 사군자 작품을 모두 탈락시킴으로써 사군자 분야도 아예 없애 버렸다.

총독부는 올해 전시회의 제도를 크게 바꿨다. 먼저 총독부는 1932년에 없앴던 조소 분야를 되살려 이를 제3부 공예부에 끼워 넣었다. 훈령 제17호를 그대로 유지한 채 1935년에는 분야별 규정을 바꿔 제3부 조소 및 공예로 바꾸었으며, 또한 무감사 규정 2항에 심사위원장이 추천한 자에게 심사 없이 출품할 수 있는 조항을 덧붙였다. 추천작가 제도를 도입한 것이다.[78] 심사위원과 앞 회 특선작가의 무감사 출품 자격도 그대로 지켰다. 그런데 총독부는 심사가 끝나 버린 5월 16일에야 총독부 고시 296호를 통해 이같은 추천제도를 발표했다.

추천작가 제도는 조선미전이 14회를 거듭하면서 내놓은

'조선미전 화가들'을 제도 형식 안에 묶어둠으로써 구조 속의 통제력을 확보하고, 작가에게 권위를 부여함으로써 제도 속의 안정을 얻으려는 것이었다. 시간이 흐를수록 중진 화가들 및 신진 화가들 사이에 퍼져 가는 반관료주의 재야의식에 맞선 방침이라 하겠다. 조소 분야 되살리기는 그 요인을 알 수 없지만, 김복진의 애씀과 더불어 늘어나기 시작하는 조선 안의 조소예술가들을 아우르고자 하는 방침이겠다.

아무튼 총독부는 1부와 2부에 각각 5인, 3부에 3인 등 모두 13인의 추천작가를 뽑았다. 그 잣대는 '초창시대에 역작을 출품하여 특선의 영예를 거듭한 사람들'[79] '특선에 여러 차례 선발되며 또는 이 전람회의 발전에 공헌이 많을 뿐만 아니라 기술 기타의 점에 있어 우수 확실한 사람'[80]을 대상으로, 그 선출 방법과 추천작가 대우는 '심사위원상의 추천에 의히여 영원히 무감사 진열의 대우를 하는 것'이었다. 이에 대해 와타나베(渡邊) 학무국장은 오해를 염려한 듯 앞서 말한 이 외에 '딴 뜻이 없다'고 새삼 밝히고 있다.[81]

제14회 조선미전

5월 19일부터 6월 8일까지 경복궁 총독부 청사 뒤편 옛 공진회 미술관에서 제14회 조선미전이 열렸다.[82] 첫날 날씨는 매우 맑았다.[83] 일반 공개 앞날인 초대일엔 멋진 신사, 귀부인 들이 자동차를 몰고 먼지를 날리며 들어가고 있었다.[84]

5일부터 9일까지 들어온 작품은 수묵채색화 분야에 162점, 유채수채화 분야에 924점, 조소 및 공예 분야에 120점 등 모두 1206점이었다. 이는 지난해보다 야간 늘었지만 조소를 추가함에 따른 것이었다. 11일부터 13일까지 심사를 마친 뒤 14일에 입선자 발표를 했다. 1부 무감사 포함 74점, 2부 무감사 8점 포함 152점, 3부 무감사 2점 포함 70점 등 모두 296점이었다. 그 가운데 조선인들은 수묵채색화 분야에서 이용우, 백윤문, 이상범의 무감사 3점 포함 입선은 27점, 유채수채화 분야에서 이인성, 손일현, 선우담, 임응구의 무감사 4점 포함 입선은 58점, 조소 및 공예 분야에서 장기명의 무감사 작품 1점 포함 입선은 28점 등 모두 113점이었다.[85]

16일에는 추천작가와 특선 그리고 창덕궁상과 조선총독상을 발표했다. 추천작가로 이상범, 이영일, 김종태가 포함되었고 나머지 10명은 모두 일본인이었다. 이들 셋이 첫 추천작가로 오른 것은 연이은 특선자였던 탓이다.

올해 특선자 명단에는 수묵채색화 분야에서 이영일, 이용우, 최우석, 정찬영, 유채수채화 분야에서 이인성과 임응구, 정현웅, 김종태, 김용조, 공예에는 김진갑이 들어 있었다. 창덕궁상은 〈소녀〉의 정찬영과 〈경주의 산간에서〉의 이인성, 조선총독상은 〈준자(俊子)의 상〉의 임응구(林應九)가 받았다.[86]

이번 美展의 收穫은 朝鮮色이 濃厚한 點

初入選한 朝鮮畵壇의 新人三十六名

作品內容보 담色彩로의 傾向

조선색, 향토색은 조선미전 심사위원들의 희망이었을 뿐만 아니라 조선인들의 민족의식을 드러내는 하나의 경향색채이기도 했다. 그러나 일제가 희망하는 조선색이란 일본인들뿐인 심사위원들이 일본을 중앙으로, 식민지 조선을 지방이라는 구도로 설정하는 대동아공영권 문화정책의 산물이었다.(『조선일보』 1935. 5. 16.)

심사평

이번 미전에서 가장 큰 이야깃거리는 조선색이었다. 심사결과를 묻는 기자들에게 수묵채색화 분야 심사위원 마에다 세이손(前田青邨)과 노다 큐우호(野田九浦)는 묵화(墨畵)가 5점에 지나지 않는다고 가리키고[87] 채색화 '2, 3점은 동경화단에 내어놓아도 상당한 것'이라고 늘어놓았다. 심사위원들은 특히 '조선의 공기가 농후하게 드러났음이 유쾌하다'고 입을 모은다.[88] 하지만 마에다 세이손(前田青邨)은 처음 조선에 와보는데 '일본화가 전통에 구속되는 점이 많았다'고 하면서 '색채에 유감스런 점이 나소 있었고 예술적 생명이 없는 것이 5,6점 있었다'고 불만을 털어놓았으며, 노다 큐우호(野田九浦)는 '대체로 중앙화단의 유(流)를 받은 경향이 있다'고 꼬집으면서 '일본화의 관습을 좇은 기분이 매우 있으며, 기술만 나타내기에 힘쓰고 내용이 없는 것이 있었으며, 내용이 진보된 오늘에 있어서는 내용을 기술보다 중히 여기는 경향'임을 깨우치라고 훈계하고 있다.[89]

유채수채화 분야 심사위원 후지시마 타케지(藤島武二)와 코쓰기 호우안(小杉放菴) 들도 '색채로의 경향이 보이는데 이 점에 있어서 좋은 작품도 있는 바 조선이 아니면 볼 수 없는 색채'가 있다고 하면서 '이것이 회화예술 발달의 순서'라고 말한다.[90] 후지시마 타케지(藤島武二)와 코쓰기 호우안(小杉放菴)은 다음과 같이 말한다.

"감사하는 중에 나의 상상 이외로 훌륭한 작품을 많이 발견한 것은 꽤 유쾌하다. 현금은 다종다양의 경향이 많으므로 개인개인이 표현하려 한 목적을 고려하여 심사를 하였는데 상당

히 효과를 나타낸 것으로 생각된다. 예술이 대체로 지방에서는 중앙의 뒤를 쫓는 일이 많다. 중앙화단에 비하여 다소 손색은 없지 못하나 ○자의 딴 전람회에 비하여 우수하다 할지나, 못하지는 않다. 제재도 조선 특유의 자연을 주조한 묘사가 많은 것이 특색이다. 이것이 훌륭한 것으로 입각점(立脚點)을 중시함이 좋은 인상을 주는 것이라고 생각된다. 중앙화단에도 손색이 없을 만한 것이 2,3점 있었다. 그럼에도 '로맨티시즘' '리얼리즘'이 있었고 또는 그림을 설명적으로 취급하였으나 지금은 선, 명암, 색채의 배합 등이 회화적으로 조화를 감각적으로 사람의 시각에 호소하는 것이다. 기초적 수양이 없는 사람의 작품이 우연히 호인상을 주는 것은 그것이 우연한 것에 불과한 것이고 발달 볼 희망은 없는 것이다."[91]

"중앙의 조류를 추종하는 경향이 많은데 조선전람회도 그러하다 할 것이다. 정치적으로도 중앙집권주의인데 예술에도 그렇게 되는 모양이다. 이것이 세계의 대세인 모양이다. 그러나 조선인의 작품으로 조선에서가 아니면 못하는 것이 있었는데 이것이 나에게 가장 유쾌한 기분을 주었다. 이것이 개성이라 할 것이다. 구체적인 것은 선에서 느꼈다. 우량한 작품 중에 조선인의 작품이 퍽 많았다. 그 중의 1점은 서양화의 본격에 입각한 것으로 개성을 존중한 동시에 종횡으로 선을 자유로 사용한 것이 있는 것은 통쾌하였다. 그리고 유회(油繪)에 함부로 된 것도 많았다. 즉 기량만 있고서 큰 액면에 단시일에 함부로 내두른 것에는 예술가의 양심에 비추어 반감을 아니 가질 수 없는 것도 있었다. 그리고 조선전람회의 기초가 박약한 것은 기초 교육을 받을 학교가 없는 까닭인가 한다."[92]

이어 조소 및 공예 분야 심사위원 타나베 타카츠구(田邊孝次)는 다음처럼 말했다.

"과거 3년에 비하여 급진적으로 진보되어 있다. 양과 질에 있어서 제전(帝展) 중에서 볼 수 없는 것이 많았다. 공예부만은 다른 것과 같이 중앙에 추종되지 않고 있으니 이것이 조선전람회의 특색이라 할 것이다. 이대로 2,3년을 지나면 옛날 조선의 공예를 회복할 가능성이 확연하다고 생각된다. 칠기와 나전 공예품을 보아도 밝은 곳에는 백색, 어두운 곳에는 흑색을 칠하고 그 중간에 자개를 새겨 넣어 조화(造花)를 베푼 것들은 그 자개(貝)를 새긴 선이 교통이 번잡한 동경(東京) 등지에서는 도저히 정확할 수가 없는 것인데 조선인은 유적적(遺蹟的)으로 여기에서 국민성이 나타나는 것인 듯하다. 도자기도 내지의 것은 깨끗하기만 한 것인데 조선 것은 소박한 것이 있으면서도 예술미가 풍부한 것이 있다. 조소도 상당하여 그 중

1, 2점은 중앙에 내어놓아도 뚜렷할 것이 있으며 이것도 전도가 유망하다. 요컨대 제3부는 현저히 활기를 띤 것과 제재, 취급, 재료에 완연한 특색을 나타내고 있다."[93]

심사위원들은 제국의 미술가로서 식민지의 수묵채색화를 '일본화', 일본을 '중앙'이라 스스럼없이 부르면서 중앙과 지방을 빗대고 그 높낮이를 즐기는가 하면, 중앙을 본뜨는 지방의 경향을 꾸짖기도 하고, 또한 지방의 특색을 힘주어 말하고 있기도 하다. 그런 말들은 일본인 미술가들의 오만스런 태도를 거울처럼 비추는 것이며, 우월한 제국주의 의식에 가득 찬 눈길로 식민지를 보는 태도에서 비롯하는 것이다.

조선미전 비평 미술비평가이자 영화로 전업을 준비하던 안석주(安碩柱)는 이번 조선미전 심사가 대개 공정함과 엄정성을 잃지 않은 듯하다고 칭찬한다. 또 안석주는 일본인들이 그린 조선 풍경 또는 풍습 따위를 소재삼은 그림들이 '조선에 대한 견해가 엄밀하다든가 정당한 바가 있는 데에 경의'를 나타냈다.[94] 이러한 견해는 구본웅(具本雄)에게서도 나타난다. 구본웅은 일본인 작가들의 작품이 초기와 달리 조선생활을 자기의 일부로 끌어들여 '접근을 지나 교교(交交)에 이르'렀다고 평가한다.[95] 이러한 견해를 지니고 있었으므로 안석주와 구본웅은 평문에서 일본인 작가들의 작품을 조선인 작가와 엇비슷한 비중으로 다루기 시작했다. 지금껏 거의 모든 논객들이 일본인 작품에 대해 눈감아 왔으며, 몇만 다루던 전통을 이들이 허물기 시작했다.

김종태는 심형구의 작품 〈코스튬〉에 대해 내용에 걸맞지 않는 대작을 그려 낭비만 했다고 꾸짖었다. 최영림의 작품 〈시골의 강〉에 대해 구도의 미숙함, 대상을 관념의 눈으로 본 것 따위의 흠을 잡았고, 정현웅의 작품에 대해서는 그 '진지함'을 높이 샀으며, 박상옥의 〈풍경〉에 대해 서울 풍경의 알맹이를 찾지 못한 그림이라고 꼬집고 구도와 색채의 흠과 소묘의 충실성을 짚었다. 또한 올해의 문제작인 선우담의 작품 〈초부(樵夫)〉가 풍기는 분위기를 '음산한 취미'라고 쓴 김종태는 다음과 같이 썼다.

"악마. 비참. 암흑. 죄악. 타락. 웬일인가. 이러한 것을 연상하게 됩니다. 나는 미칠 것같이 무서웠습니다. 씨의 훌륭한 지식과 테크닉은 좀더 선량한 걸작을 만들 수 있을 것을 기대하는 바입니다."[96]

이마동(李馬銅)은 「미전 관람 우감(寓感)」[97]에서 최우석, 배렴, 백윤문 들의 작품을 꾸짖고 이용우 또한 재주만 믿고 붓을

날린다고 나무랐다. 이영일에 대해서는 뛰어난 일본화가로서 정교한 맛을 내지만 너무 머리를 쓰는 게 아니냐고 꾸짖었다. 이옥순의 작품도 화면에 너무 많은 소재들을 채워 넣은 흠이 있고, 정찬영은 문학스런 기분에 빠져 회화다운 요소를 빠뜨리고 있다고 꾸짖었다. 김기창의 작품은 색이 너무 거무충하고, 장우성의 작품은 너무 테두리만 가지고 애를 쓴다고 흠잡았다. 이인성의 〈경주의 산곡에서〉는 빼어난 작품이지만 '의지가 약한 탓'으로 강하지 못하다고 쓰고, 정현웅의 작품은 분명한 수법, 굳셈은 좋으나 좀더 추구해야 할 듯하다고 쓰고, 김종태는 비상한 수완을 갖고 있으며, 김중현의 작품은 색의 미려함이 없고 불안함을 주며, 심형구의 작품은 상식에 가까운 달필에 지나지 않는다고 꼬집었다.

한 해가 다 갈 무렵 김용준은 「화단 일 년의 동정」[98]에서 조선미전을 되돌이켜 보았다. 이상범은 '남화계의 중진' 작가, 이영일은 극찬과 비난이 엇갈리는 작가로, 김종태는 1933년부터 일본 미술 여행한 뒤 놀라운 발전을 보였으나 그만 세상을 떠나 아쉬움 큰 작가라고 그렸다. 또 김용준은 정찬영의 작품 〈소녀〉가 매우 빛났는데 '조선의 공기가 가득 차고 조선의 풀 향기가 떠돈다'고 추켜세우기를 아끼지 않았다. 또한 정현웅에 대해서는 '언제 보아도 가장 건실한 화가'요, 작품 〈좌상〉에 대해서는 '역시 무서운 이지의 메스로 그려진 심각한 색조와 결정적인 선으로써 구성된 작품'이라고 평가를 아끼지 않았으며, 이인성은 화풍이 조금씩 변했는데 이번 〈산골에서〉는 '형태와 색채의 설명에 대하여, 대담한 시험이라 할 만큼 데포르메한 형적이 화면 전폭에 흐르는 작품'이라고 가리키고, 세상에는 평가가 서로 나뉘지만 이인성이야말로 '상상력의 풍부함, 색채의 명랑성, 컴퍼지션의 웅대함'이 있는 '귀재'라고 추켜세우고 있다.

이 해에 새로 자리를 잡은 조소 분야에 대해 구본웅이 눈길을 주었다. 구본웅은 "대체가 인상파적, 약간의 후기 인상파적 경향으로 된 서양조각으로 점령되어졌는 바, 이는 조선에 생성하였던 그것과는 〔회화에 있어서의 동서 상이와 여(如)히〕 그 성질을 달리함은 말할 것도 없는 바"[99]라고 쓰고, 문석오의 작품 〈머리〉는 흥미로움을 주는 '사실적' 소품이며, 김두일의 〈흉상 습작〉은 인상파 경향을 보여주는 작품이라고 평가했다.

제14회 서화협회전

1935년 9월 20일, 서화협회는 전람회 상세규정을 내놓았다.

"회기 : 10월 23일부터 30일까지. 장소 : 원동 사립 휘문고보 강당. 반입기일 : 10월 19일부터 20일까지. 반출기일 : 10월 31일부터 11월 1일까지."[100]

새해 벽두부터 서화협회에 남다른 애정을 보였던 『동아일보』는 9월 21일자에 지면을 마련해 「미술의 가을! 서화협전 박두」라는 제목을 뽑은 뒤 '꾸준한 노력과 정진을 보이는 서화협전'이라고 추켜세우면서 '미술의 가을을 골라 열리는 금년 전람회는 특히 질적, 양적으로 월등한 성적을 보이리라고 관측'한다는 기대성 짐작 기사를 쓸 만큼 사랑 넘치는 기사를 썼다.[101]

계획대로 전시회는 10월 23일 오전 9시부터 30일까지 휘문고보 강당에서 열렸다.[102] 이번 제14회 전람회에는 들어온 작품 가운데 무감사 및 심사를 거쳐 서예 20점, 수묵채색화 47점, 유채수채화 54점을 내걸었다. 22일에 발표한 입선작품 명단을 조선중앙, 동아, 조선, 매일 들이 모두 실었으며 이도영 유묵특별전에 나온 15점의 목록도 실었다.[103] 내건 작품의 출품작가들 가운데 회원은 다음과 같다. 수묵채색화가로 김진우, 소농옥, 오일영, 김기창, 장우성, 심인섭, 이석호, 진제빈, 이용우, 장운봉, 조용승, 박승무, 고희동, 최우석, 김중현, 노수현, 백윤문, 장석표, 이상범, 지성채, 정운면 등 21명, 유채수채화가로 도상봉, 박광진, 이제창, 김중현, 공진형, 장석표, 이승만, 장발, 윤희순, 김용준, 이종우 등 11명, 서예가로 이석호, 오기양, 강신문, 손재형, 오세창, 안종원 등 6명이었다. 비회원은 수묵채색화가로 원금홍, 김희순, 이용길, 백아리, 정종녀, 배렴, 정운파, 정용희, 황종하, 박내용, 정도화, 이순행, 이승의, 이원수, 조남종, 이현옥, 민택기, 이기용, 김영기, 이경배와 유채수채화가로 이관희, 홍우백, 홍일표, 박진명, 이동훈, 엄도만, 임병현, 한창훈, 허남흔, 김동현, 임군홍, 손일현, 송정훈, 장익, 이병현 그리고 서예가로는 김문현, 조하첩, 임승목, 임승설, 김흡, 송치헌이었다.[104]

『조선일보』는 이도영의 〈기명절지(器皿折枝)〉와 〈정물〉, 장발의 〈S양〉, 김진우의 〈시창청우(詩窓聽雨)〉, 백윤문의 〈위진팔황(威振八荒)〉을 도판으로 싣고 이어 「협전작품」이란 제목 아래 김문현의 글씨도 화보로 실어 주었으며 게다가 「협전소사」를 자상하게 싣기도 했다.[105]

『동아일보』는 「협전화첩」이란 제목 아래 오세창의 글씨와 김진우의 〈시창청우〉, 이동훈의 〈풍경〉, 노수현의 〈영춘〉, 이제창의 〈정원의 일우〉, 이종우의 〈모델〉을 연재하는 열성을 보여 주었다. 그러나 평가는 그렇게 좋은 게 아니었다.

서화협회전 비평

일찍이 장석표는 『조선일보』 지면을 통해 특선 및 상금제도의 유혹으로 화려한 조선미전을 부러워하지 말고 '의기 있는 작가가 되라'[106]고 호소하면서, 조선 유일의 민간단체인 서화협회전람회에 관심을 기울일 것을 호소했다. 하지만 막상 전람회를 열고 보니 그렇지 않았던 모양이다. 순

돌이란 필명의 논객은 「개최 중의 서화협전」[107]이란 제목의 글을 통해 회원들 대부분이 책임을 면키 위한 출품에 지나지 않는다고 꼬집었다. 논객은 이번에도 '다만 횟수의 수치를 하나 더하였을 뿐' 이라고 비아냥거리는 가운데, 내년은 15회째이니 누구나 기념하는 숫자인 만큼 지금부터 준비를 할 것을 요구하고 있다.

마찬가지로 장소한(張小翰)이란 논객도 '의무감에서 몇 점씩 출품했을 뿐, 당사자들에게 묻는댔자 자신있는 작품이라고 내세울 리도 없을 것' 이라고 코웃음치면서 '동정으로 볼 협전이지 기대로서 볼 협전이 못 된다' 고 비아냥거린다. 장소한은 '보잘것없는 거기에 왜 출품을 하겠느냐?' 고 묻고 '간부들의 활동이 부족하다' '회원과 일반 화가의 성의가 부족하다' 따위 이유를 들면서 하지만 그 가운데 어떤 한 가지 탓만 있는 게 아니라고 쓰고 있다. 장소한은 관재 이도영의 유작특별전시회가 없었더라면 '이번 협전에서 취할 감흥이란 손톱만치도 없었을 것' 이라고 짚었다.[108]

이같은 비판에 대해 반대편에 서서 서화협회를 옹호한 이는 논객 김복진이었다. 그는 서화협회가 조선 최고의 역사를 지닌 미술단체라고 가리키고 국외자로서는 도저히 상상하지 못할 고난이 있었을 터이므로 그를 이끌어 온 선배와 회원 들에게 머리를 숙여야 한다고 주장했다. 김복진은 다음처럼 썼다.

"수백 점의 진열된 서화는 바야흐로 현재 조선미술의 정화일 것이다. 그는 조선의 미술은 이 이상의 아무것도 아닌 동시에 이하의 아무것도 아닌 까닭이다. 우리는 서화협회의 과거의 공적을 예찬하고 그리고 그 찬미하는 깊은 정으로써 앞으로는 더욱 많이 세계적 안목과 신인의 양성에 전심하기를 바란다."[109]

1935년의 미술 註

1. 정하보·김기림, 「예술문제 좌담회」, 『예술』, 1935. 7.
2. 구본웅, 「선전의 인상」, 『매일신보』, 1935. 5. 23-28.
3. 구본웅, 「선전의 인상」, 『매일신보』, 1935. 5. 23-28.
4. 구본웅, 「선전의 인상」, 『매일신보』, 1935. 5. 23-28.
5. 선우담, 「김복진 선생 회상의 한 토막」, 『조선미술』, 1957. 5.
6. 선우담, 「김복진 선생 회상의 한 토막」, 『조선미술』, 1957. 5.
7. 김복진, 「미전을 보고 나서」, 『조선일보』, 1935. 5. 20-21.
8. 최열, 「김복진의 후기 미술비평 연구」, 『한국근대미술사학』 제4집, 청년사, 1996 참고.
9. 김복진, 「예술관념과 윤리관념은 공간의 양난이다」, 『조선중앙일보』, 1935. 10. 5-6.
10. 김종태, 「조선미전 촌평」, 『조선일보』, 1935. 5. 26-6. 2.
11. 안석주, 「제14회 미전의 전폭에 연한 인상」, 『조선일보』, 1935. 5. 20.
12. 안석주, 「제14회 미전의 전폭에 연한 인상」, 『조선일보』, 1935. 5. 20.
13. 김종태, 「조선미전 촌평」, 『조선일보』, 1935. 5. 26-6. 2.
14. 김종태, 「조선미전 촌평」, 『조선일보』, 1935. 5. 26-6. 2.
15. 김종태, 「미술가의 생활의식 – 생활의 리얼리티」, 『조선일보』, 1935. 7. 8-10.
16. 김복진, 「미전을 보고 나서」, 『조선일보』, 1935. 5. 20-21.
17. 이여성, 「예술가에게 보내는 말씀」, 『신동아』, 1935. 9.
18. 고유섭, 「미의 시대성과 신시대 예술가의 임무」, 『동아일보』, 1935. 6. 6-11.
19. 고유섭, 「미의 시대성과 신시대 예술가의 임무」, 『동아일보』, 1935. 6. 6-11.
20. 김종태, 「미술가의 생활의식 – 생활의 리얼리티」, 『조선일보』, 1935. 7. 9-10.
21. 김종태, 「미술가의 생활의식 – 생활의 리얼리티」, 『조선일보』, 1935. 7. 9-10.
22. 김복진, 「수륙 일천 리」, 『조선중앙일보』, 1935. 8. 13-21.
23. 김복진, 「수륙 일천 리」, 『조선중앙일보』, 1935. 8. 13-21.
24. 김복진, 「수륙 일천 리」, 『조선중앙일보』, 1935. 8. 13-21.
25. 고희동, 「비관뿐인 서양화의 운명」, 『조선중앙일보』, 1935. 5. 6-7.
26. 윤정순, 「밀레의 예술과 사생활」, 『사해공론』, 1935. 6; 이상, 「현대 미술의 요람」.(『이상수필전작집』, 갑인출판사, 1977에 수록.)
27. 경찰서 돌연 성북동 일대 대수색 – 김기진, 김복진 등 다수 검거, 『동아일보』, 1934. 12. 14.
28. 이인성, 「조선화단의 X광선」, 『신동아』, 1935. 1.
29. 미전 특선화가 김인승 군 축하회, 『조선일보』, 1935. 5. 21.
30. 초력사, 「화단소식」, 『예술』, 1935. 7.
31. 나혜석, 「서한」, 『삼천리』, 1935. 3.
32. 윤희순, 「회산 김종태 형」, 『매일신보』, 1935. 8.
33. 윤희순, 「회산 김종태 형」, 『매일신보』, 1935. 8.
34. 김복진, 「수륙 일천 리」, 『조선중앙일보』, 1935. 8. 13-21.
35. 최송설당 동상 기부금 답지, 『동아일보』, 1935. 12. 14; 김천고보 낙성식, 『동아일보』, 1935. 12. 1; 최송설당 여사 동상 제막식 소감, 『조선일보』, 1935. 12. 5-10.
36. 고 최상현 씨 동상, 『동아일보』, 1935. 9. 2.
37. 우리 사학계의 성사, 『동아일보』, 1935. 9. 29.
38. 카시이 겐다로우(香椎源太郞), 『동아일보』, 1935. 10. 26.
39. 김영기 군 작품 –〈월하유성〉입선, 『동아일보』, 1935. 5. 31.
40. 청년화가 김환기 군 – 이과전에 초입선, 『동아일보』, 1935. 9. 6.
41. 박영정, 「일제 강점기 재일본 조선인 연극운동 연구」, 『한국극예술 연구』 제3집, 태동, 1993 참고.
42. 동경 유학생계에서 학생예술좌 창립되다, 『조선중앙일보』, 1934. 7. 13.
43. 박영정, 「일제 강점기 재일본 조선인 연극운동 연구」, 『한국극예술 연구』 제3집, 태동, 1993 참고.
44. 미술 – 민간단체의 확대 강화책, 『동아일보』, 1935. 1. 1.
45. 이로 미루어 동창회에 일본인들도 끼어 있었음을 알 수 있다.
46. 예원 각계 현세 – 미술, 『동아일보』, 1935. 1. 1.
47. 문사 배우 등의 결사 – 신건설 사건 종예, 『조선중앙일보』, 1935. 6. 29.
48. 삼엄한 경계 중에 23명 전부 출정, 『조선중앙일보』, 1935. 10. 29.
49. 프로예맹 공판 견문기, 『조선중앙일보』, 1935. 10. 30.
50. 카프사건 판결 언도, 『조선중앙일보』, 1935. 12. 10.
51. 권구현에게 징역 6개월 구형, 『조선중앙일보』, 1935. 10. 6.
52. 부민관 사용 조례 협의 중, 『조선중앙일보』, 1935. 8. 8.
53. 고 정관 김복진 유작전람회 목록, 『삼천리』, 1940. 12. 이 메달은 1940년 전람회 때 소장자 이정순(李貞淳)이 출품했다.
54. 이 작품은 생김새로 미뤄 스승 김복진을 모델삼은 듯하다.
55. 리재현, 『조선력대미술가편람』, 문학예술종합출판사, 1994, p.233.
56. 박승구, 「김복진 회상기」, 『조선미술』, 1957. 5.
57. 고희동, 「우리의 미술을 살리자면 미술학교 건립이 급무」, 『조선일보』, 1935. 7. 6.
58. 이 대목에서 이도영 사후 그 때 간사장 안종원과 더불어 고희동이 함께 주도하는 서화협회의 영향력 및 결집력 정도 따위를 헤아려 볼 수 있다.
59. 음악 미술학교도 설립토록 연구 중, 『조선일보』, 1935. 11. 6.
60. 석계학인(石溪學人, 홍순혁), 「한말정객 유묵잡고」, 『신동아』, 1936. 2-7 참고.
61. 이구열, 『한국 문화재 수난사』, 돌베개, 1996, p.46 참고.
62. 사업에 쓰고 싶다는 박영철 씨, 『삼천리』, 1935. 9.
63. 오봉빈, 「서화골동의 수장가 – 박창훈 씨 소장품 매각을 기(機)로」, 『동아일보』, 1940. 5. 1.
64. 오봉빈, 「서화골동의 수장가 – 박창훈 씨 소장품 매각을 기(機)로」, 『동아일보』, 1940. 5. 1.
65. 총독부박물관 특별 서비스, 『매일신보』, 1935. 10. 29.
66. 김종태 씨 유작전, 『조선일보』, 1935. 10. 31.
67. 김주경, 「조선화가와 그 유작」, 『학등』, 1936. 3.
68. 청전·청정 소품 백 폭전, 『동아일보』, 1935. 9. 26.
69. 청전·청정 소품전 초일 대성황, 『동아일보』, 1935. 10. 2.
70. 청전·청정 소품전 대성황리 종료, 『동아일보』, 1935. 10. 5.
71. 김·장 양씨 조선화전, 『조선일보』, 1935. 1. 24.
72. 나혜석 여사 소품전, 『조선일보』, 1935. 10. 27.
73. 나혜석 여사 소품전, 『동아일보』, 1935. 10. 27.

74. 이인성 씨 작품 발표, 『조선일보』, 1935. 11. 3.

75. SPA데생전, 『조선일보』, 1935. 12. 24.

76. 대구 향토회 주최 제6회 미술전, 『조선일보』, 1935. 11. 6.

77. 1924년 총독부 훈령 제5호.

78. 『조선미술전람회 도록』 제14집, 조선사진통신사, 1935.

79. 금년 창시의 추천제도 – 영예의 특선 발표, 『동아일보』, 1935. 5. 17.

80. 서양화 특선엔 조선인 독무대, 『조선일보』, 1935. 5. 17.

81. 『조선』, 1935. 6.

82. 미전 반입 종료, 『조선일보』, 1935. 5. 11.

83. 호화 현란의 전당, 『매일신보』, 1935. 5. 20.

84. 이마동, 「미전 관람 우감」, 『동아일보』, 1935. 5. 23-28.

85. 미전 입선 발표, 『조선일보』, 1935. 5. 14.

86. 금년 창시의 추천제도 – 영예의 특선 발표, 『동아일보』, 1935. 5. 27.

87. 이같은 경향은 서예 및 사군자 폐지에 영향을 받은 응모자들의 흐름을 비추는 것인 듯하다.

88. 이번 미전의 수확은 조선색이 농후한 점, 『조선일보』, 1935. 5. 16.

89. 미전, 『매일신보』, 1935. 5. 14.

90. 이번 미전의 수확은 조선색이 농후한 점, 『조선일보』, 1935. 5. 16.

91. 미전, 『매일신보』, 1935. 5. 14.

92. 미전, 『매일신보』, 1935. 5. 14.

93. 미전, 『매일신보』, 1935. 5. 14.

94. 안석주, 「제14회 미전의 전폭에 연한 인상」, 『조선일보』, 1935. 5. 20.

95. 구본웅, 「선전의 인상」, 『매일신보』, 1935. 5. 23-28.

96. 김종태, 「조선미전 춘평」, 『조선일보』, 1935. 5. 26-6. 2.

97. 이마동, 「미전 관람 우감」, 『동아일보』, 1935. 5. 23-28.

98. 김용준, 「화단 일 년의 동정」, 『동아일보』, 1935. 12. 27-28.

99. 구본웅, 「선전의 인상」, 『매일신보』, 1935. 5. 23-28.

100. 서화협전, 『조선일보』, 1935. 9. 21.

101. 미술의 가을! 서화협전 박두, 『동아일보』, 1935. 9. 21.

102. 협전 명일부터 공개, 『동아일보』, 1935. 10. 23.

103. 협전 명일부터 공개, 『동아일보』, 1935. 10. 23.

104. 협전 명일부터 공개, 『동아일보』, 1935. 10. 23.

105. 협전 소사, 『조선일보』, 1935. 10. 25.

106. 장석표, 「의기있는 작가가 되라」, 『조선일보』, 1935. 7. 6.

107. 순돌이, 「개최 중의 서화협전」, 『동아일보』, 1935. 10. 27.

108. 장소한, 「제14회를 맞은 협전 인상기」, 『조선일보』, 1935. 10. 25.

109. 김복진, 「서화협회의 공적」, 『조선중앙일보』, 1935. 10. 27.

1936년의 미술

이론활동

조선 향토색 김용준은 조선화단의 오랜 화제였던 향토색 문제를 제대로 거론했다. 김용준은 그간의 향토색론이 남다를 게 없으며, 작품 또한 지난해 세상을 떠난 김종태의 작품 〈여인상〉과 〈나물 캐는 처녀〉 두 작품만이 '현저하게 조선 고유의 맛을 내어보려는 의도가 보이는 작품' 이라고 주장했다. 또 김용준은 김중현의 작품 〈나물 캐는 소녀〉도 그러하다고 썼는데 두 작품을 다음처럼 소개했다.

"분석하여 보면 이 작가(김종태)는 '로컬 컬러'를 포착하려고 애를 썼다고 단안(斷案)을 내릴 수 있었다. 씨는 무엇보다도 조선사람의 일반적인 기호색이 원색에 가까운 현란한 홍록황람(紅綠黃藍) 등(等) 색이란 것을 알았고 이러한 원시적인 색조가 조선인 본래의 민족적인 색채로 알았던 것이다. 그리하여 색채상으로 조선인적인 리듬을 찾아내는 것이 곧 향토색의 최선(最善)한 표현으로 알았던 모양이었다. 유달리 고운 파란 하늘과 항상 건조하여 타는 듯한 조선의 땅이 누렇게 보이기 때문에 이 두 개와 대색(對色)이 부지중에 자연에뿐 아니라 의복에까지 (조선여자는 노랑저고리에 남(藍)치마를 공식과 같이 입는 습관이 있다) 옮아오게 되고 모든 가구 즙물(汁物)에 칠하는 색까지도 명랑하고 현란한 원시색을 그대로 쓰는 것이다. 김씨는 한동안 떠들던 소위 조선적인 회화 운운에 느낀 바 있었던지 고인이 된 씨를 손잡고 물어 볼 수는 없으나 작품에 나타난 걸로 보아 반드시 그러한 생각으로서 시험해 본 것이리라고 추측된다."[1]

"다음은 김중현 씨의 〈나물 캐는 소녀〉란 제(題)의 작품인데 이 작은 화제부터가 조선의 공기를 ○○케 하려는 계획이 보이는 화면은 그야말로 아리랑 고개를 상상케 할 만한 고개 넘어 좁다란 길 옆에 처녀가 나물 바구니를 들고 있는 장면인데 색채는 약간 우울한 편의 그림이었다."[2]

김용준은 김종태의 경우 조선 정조를 조선의 자연, 인물 및 풍속, 도구 따위와 더불어 특수한 색채를 쓰는 쪽이었고, 김중현의 경우 조선의 전설 및 풍속을 요리하는 쪽이었다고 짚으면서 조선 향토색에 대한 생각을 다음처럼 펼쳤다.

첫째, 조선사람, 물건, 풍경을 그린 작품은 덮어놓고 조선 정조가 흐른다고 하여 조선화가=조선지화(朝鮮之畵)식으로 여기는 경우가 있는데 이것은 조선사람이 아닌 어느 나라 사람일지라도 그런 취재로 그린 작품이 얼마든지 있으니 잘못된 견해라고 꼬집었다. 조선심이란 인종과 풍습을 그렸다고 성취하는 게 아니라는 주장이다.

또 '조선사람이 아니라고 나타내지 못할 색채란 없다'고 생각하는 김용준은 색채란 개인의 개성에 따라 다른 것이라고 가리키고, 하지만 근본에 깔린 민족 색채란 그 문화 발달 정도에 따른 것이라고 썼다.

"대체로 보아 문화가 진보된 민족은 암색(暗色)에 유(類)하는 복잡한 간색(間色)을 쓰고, 문화 성노가 저열(低劣)한 민족은 단순한 원시색을 쓰기를 좋아한다."[3]

그리고 김용준은 '회화의 서사적 기술'로 민족 성격을 대변할 수 없다고 주장하는데, 이것은 회화의 어떤 특정 내용으로 어떤 민족의 성격을 나타낼 수 없다는 뜻이다. 소재주의 또는 사실주의에 대한 반대라 하겠다.

김용준은 '회화란 것이 순전히 색채와 선의 완전한 조화의 세계로서 교양있는 직감력을 이용하여 감상하는 예술'이라고 주장하면서 어떤 제재로의 설명보다는 표현된 선과 색조로 감정을 움직이는 순수회화론을 꺼내 보인다. 또한 김용준은 야나기 무네요시가 조선심의 뿌리 깊은 원천이라고 본 '애조'에 대해 반(半)긍정, 반(半)부정론을 펼쳤다. 왜냐하면 조선예술에는 애조만이 아니라 다른 것도 엿보이는 탓이다. 나아가 김용준은 나름의 조선 정서, 조선 향토색론을 펼쳤다. 그에 앞서 김용준은 다음처럼 썼다.

"고담(枯談)한 맛 - 그렇다. 조선인의 예술에는 무엇보다 먼저 고담한 맛이 숨어 있다. 동양의 가장 큰 대륙을 뒤로 끼고 남은 3면이 바다뿐인 이 반도의 백성들은 그들의 예술이 대륙적이 아닐 것은 물론이다. 대륙적이 아닌 데는 호방한 기개는 찾을 수 없다. 웅장한 화면을 바랄 수는 없다. 호방한 기개와 웅장한 화면이 없는 대신에 가장 반도적인, 신비적이라 할 만큼 청아한 맛이 숨어 있는 것이다. 이 소규모의 깨끗한 맛이 진실로 속이지 못할 조선의 마음이 아닌가 한다.

뜰 앞에 일수화(一樹花)를 조용히 심은 듯한 한적한 작품들이 우리의 귀중한 예술일 것이다.

이 한아(閑雅)한 맛은 가장 정신적인 요소이기 때문에 결코 의식적으로 표현해야 되는 것이 아니요 조선을 깊이 맛볼 줄 아는 예술가들의 손으로 우리의 문화가 좀더 발달되고 우리들의 미술이 좀더 진보되는 날, 자연 생장적(生長的)으로 작품을 통하여 비추어질 것으로 믿는다."[4]

조선미전 비판

김주경(金周經)은 조선미전을 '제국미전의 출장소'라는 표현 한마디로 모든 것이 족하다고 썼다. 김주경이 보기에 '제전(帝展)'을 본과라고 가정하면 조선미전은 예과라고 말할 수 있고, 다시 들어가 그 정신을 찾는다 하면 그것은 본과에 있는 것'이다. 김주경은 그 모든 문제는 심사 표창 제도로부터 비롯하는 것이라고 말한다. 심사가 있으므로 '전람회란 화가에게 씌워 줄 관(冠)을 만들어 파는 점포'로 되어 버렸다는 것이다. 하지만 김주경이 보기에 그런 제도가 없어질 가망이 없다. 다음과 같은 사정 때문이다.

"여행하는 하룻밤의 기분으로 화(畵)를 대하는 심사원의 기분적 처결(處決)이나 경마에 투표함과 다름이 없는 출품자의 터 없는 기대나 쌍방이 정오(正誤)를 논위할 성질이 아님이 동일하기 때문이다."[5]

김주경은 끝으로 현실을 비웃으면서도 희망을 말한다.

"그 스사로의 힘으로 생존할 수 있고 스사로의 힘으로 빛날 수 있는 것은 오직 예술이 있을 뿐이다. 세상에는 매춘이라는 행동이 있다. 그러나 예술은 관능적 존재가 아니니 어찌 매춘의 방법을 필요로 할 것이냐. 그 스사로의 힘으로도 넉넉히, 또 확실히 살고도 오히려 그 나머지의 힘이 영원히 빛날 수 있거늘 무엇이 부족하여 살을 썩히는 길을 용납할 것이냐. 예술은 그 자체가 이미 생명이다. 영원히 빛이다."[6]

동서미술 비교론

고유섭(高裕燮)은 예술의욕과 시양식(視樣式)에 따른 중국화와 서양화의 차이를 논하는 글 「동양화와 서양화」[7]를 발표했다. 그 다름과 같음에 대한 논의는 조금씩 있었지만 올해 고유섭은 이 문제를 제대로 다뤘다. 고유섭은 예술의욕에서 동양의 회화는 자연의 은총을 찬미하고 일체화하기를 욕구하는 것으로, 서양의 회화는 자연과 항쟁하는 인간 중심의 것으로 파악하고, 따라서 물(物) 자체의 본질을 추구하려는 것이다. 동양회화는 그리는 것이지만 서양회화는 칠하는 것인데, 따라서 선과 면 중심의 차이가 생김을 여러 가지로 논증하고 동양회화는 만물의 도(道)의 운동태를 상징하는 것으로서 '상징적이 되고 사의적이 되고 연역적'인데 서양회화는 색으로써 존재태를 표현하는 것으로서 '사실적이요 인상적이요 귀납적'이라고 규정한다. 그에 따라 원근법이 서로 다른 것이며, 화가가 마음으로 대상에 들어가는 동양회화의 산수에 나타나는 인물은 항상 자기이고, 화가가 대상과 대립하여 보고 있을 뿐인 서양회화의 풍경에는 인물이 나타나도 좋고 없어도 좋은 것이다. 고유섭은 글 끝에 지금껏 공통성을 무시했다고 쓰고, 두 예술의 대립을 현대과학적 유물사관에 입각해 헤아리면서 '융합 가능성'을 찾을 수 있을 듯하다고 썼다.

김용준의 모델론

「모델과 여성의 미」[8]에서 김용준은 1925년에 일본에 건너가 천단화학교에 다닐 무렵, 처음 알몸 모델을 보고 괴이함 또는 불쾌한 감정을 느꼈다고 썼다. 알몸 모델을 그리는 것에 대해 '자연 현상 가운데 선과 색채와 형태를 가장 아름답게 간단하면서도 가장 조직적으로 구비한 자연물이 곧 여성의 육체이므로 회화적 제재로 연구하는 데 불과한 것'이라고 여겼던 김용준은 서양여성의 육체미가 단연 첫손꼽힐 것이라고 주장했다. 여성미란 '어깨가 좁을 것, 허리춤이 날씬하여 벌의 허리처럼 될 것, 둔부(臀部)가 넓어야 할 것, 대퇴(大腿)는 굵되 발끝으로 옮아오면서는 뽑은 듯 솔직해야 될 것'이 잣대인 탓이다. 김용준이 보기에 일본여성들 가운데 최근에 그런 이상 타입이 많이 보이지만 '대체로 보아서 어깨와 허리춤이 좁은 것은 좋으나 대퇴부 이하로 내려와서 아래 종아리가 너무 굵다'고 쓰면서 다리가 굵은 것이 여성미의 큰 결점이라고 꼬집었다. 부세회(浮世繪)를 보면 조선여성처럼 종아리가 가느다란 걸 좋아했던 듯한데 변했다는 지적도 잊지 않았다.

김용준은 중국도 옛부터 허리가 가늘어야 한다고 여겼으며, 발을 외씨처럼 잘게 만들어 지금까지 발을 그렇게 기형적으로 만든 사람이 흔하다고 가리키고, 조선여성들도 그와 비슷한 듯한데 아무튼 조선이란 나라가 군자지국이어선지 여성미에 관심을 기울이지 않고 의복 또한 가꾸기를 등한히 하여 '조선여성의 곡선만은 확실히 남의 나라 여성보다 떨어진 것만은 사

실'이라고 썼다. 김용준이 보기에 조선여성은 어깨가 대개 넓고, 허리춤이 굵고, 대퇴부 아래로 발까지 내려가는 곡선이 너무 빈약하다. 그래서 김용준은 "조선여성을 세워 놓고는 진정 그림 그릴 맛이 없다"[9]고 말했던 것이다.

한편, 일찍이 1923년에 「광고회화의 예술운동」, 1927년에 「경성 각 상점 간판 품평회」를 발표했던 김복진은 다시 대중문화에 눈길을 돌려 상가 진열창 및 간판에 대해 따져 보았다. 김복진은 예술성과 상업성의 조화를 잣대로 살펴보면서 상상보다 빈약하다고 평가했다.[10]

올해엔 조선미전에 안석주, 윤희순, 김주경 들이 나섰으며 협전 평은 안석주만 나섰다. 특히 조도전 대학 문학부 사학과를 졸업한 홍순혁은 이하응, 민영익, 김옥균 들의 글씨와 그림을 다룬 장편의 글을 발표했다[11] 김경쥰은 고흐를 소개하는 글을 발표[12]했으며, 김대균이란 논객은 「설레의 미학론」[13]을 발표했다.

미술가

1935년 12월, 김제 금산사에서 불상 경연대회를 열었다. 전국의 승려 가운데 이름있는 조소가들과 더불어 김복진을 초청해 시험 작품을 만들도록 했고, 여기서 김복진의 작품이 당선작으로 뽑혔다. 김복진은 겨울을 난 뒤 1936년 봄부터 높이 11미터의 커다란 불상을 만들기 시작했다. 서울에서 제작한[14] 이 불상은 8월말에 완성됐는데 여기에 들어간 비용은 모두 14000원이었으며 제작 기간은 270일 동안이었다.[15] 아무튼 김복진은 지난해부터 미술연구소에 여러 제자들을 받아들여 조소교육을 시키고 있었으니 조선 조소동네는 아연 활기로 가득 찼다.

김복진의 부인 허하백(許河伯)이 「내 남편을 말함」[16]이란 글을 썼다. 허하백은 처녀시절엔 '인격자, 위대한 정치가나 교육자요 사회적으로 많은 공헌을 남길 활동가' 상을 그리고 있었는데 결혼해 보니 그런 게 아니라고 하면서 다음처럼 썼다.

"그는 정의, 정직, 정심 등등 가톨릭 교도 같은 말을 즐겨 하는 체하며, 몹시 초조하여 무엇이든지 한번 결정하면 즉석에서부터 착수하지 않으면 안 되는 모양이다. 그리고 그 위에 내일을 제쳐 놓고, 남의 일로 몹시도 분주하여 옆에서 보는 사람으로서는 간혹 화증(火症)이 날 때도 있으나, 그 일이 성공될 때마다 좋아하는 것을 보면, 치기만만한 것이 도리어 반갑게 보인다. 두발은 반백이면서 음주는 못하니 이는 다행이나 재물에 어두우면서도 이 사람 저 사람에게 잘도 속아넘어가고 또 다시 탈선을 거듭하는 것이 아마도 이것이야말로 예술가라는 사람이 다 가진 예술병이 아닌가 한다."[17]

전북 김제 금산사 미륵전 본존상을 제작하고 있는 김복진. (『동아일보』 1936. 7. 5.) 김복진은 높이 11.8미터의 미륵불상을 서울에서 제작했다. 이 불상은 장엄성과 경쾌성이 조화를 이룬 현대의 미의식을 담고 있는 20세기 최고의 조소작품이다.

1936년 3월 10일, 파주 경찰서는 그림 도둑 정월성(鄭月成)을 체포했다. 정월성은 36살로 황해도 장단군 강상면에 사는 전과 3범이었다. 그는 1935년 9월 무렵 파주군 임진면 사목리에 있던 〈황희〉 초상화를 훔쳐 12월 23일, 개성 고려정 457번지에 사는 신공양(申公良)에게 팔아 넘겼다. 받은 돈은 6원에 지나지 않았다.[18]

배재고보 학생인 윤효중(尹孝重)은 두상 조소 〈자작상〉으로 학생미술전람회 조각부에서 특선을 했다. 윤효중은 지난해, 1935년 11월에 처음으로 김복진을 만났다. 그 때 김복진과 배재고보 도화교사 임학선(林學善)이 학생 윤효중을 데리고 학교 창립 50주년을 기념해 옛 학교 건물 모형을 함께 제작했다. 이 때 윤효중은 조소에 흥미를 느껴 그 길을 걷기로 마음먹었다. 『조선일보』는 학생미전에 특선한 윤효중의 작품 사진도판을 싣고 배재고보 담임교사의 이야기도 함께 소개했다.[19]

윤용구, 김돈희, 김윤보 별세　윤용구(尹用求)가 세상을 떠났다. 그의 나이 여든셋이었다. 19세기말 관료로 일찍이 은퇴하여 개성 넘치는 사군자에 빠져들었던 윤용구는 절개와 지조 넘치는 저항 지식인이었다.[20] 윤용구는 안중식 들과 어울렸던 이로 1912년, 일제가 내린 남작 작위를 거절하기도 했다. 글씨에 뛰어났던 김돈희(金敦熙)도 올해 세상을 떠났다. 김돈희는 서화협회 제4대 회장으로 조선미전 심사위원을 지낸 이였다.

평양화단의 원로로 기성서화미술회 및 삭성회에 참가했던 김윤보도 올해 세상을 떠났다. 김윤보는 평양 감영 화원 김기엽(金基燁)의 제자로 산수 및 풍속화가였다.

모델 조옥순과 화가 공진형 공진형(孔鎭衡)은 서울 필운정(弼雲町)에 화실을 마련하고 있는 화가였다. 그의 화실은 세 벽이 모두 유리창이었으나 모두 가리고 북쪽 유리창만 넓게 틔웠으며 구석엔 석고상들이 있었고 그 옆 책장엔 미술에 관한 서적들이 수두룩히 꽂혀 있었다. 공진형은 잡지 『삼천리』 기자가 모델화를 몇 번 그렸느냐는 물음에[21] 이번까지 네 번인데 대개 나체화라고 말하면서 나체화야말로 서양회화의 중심이요, 전체라고 해도 지나침이 없다고 말하고 있다. 공진형은 기자에게 조선에서 모델을 구하기 힘들어 화실을 지닌 화가들끼리 모여 동경에서 모델을 데려올 계획을 세우기까지 했으나 실현시키지 못했다고 소개했다.

공진형은 나체화를 자유로이 그릴 수 없는 식민지 조선 사정에 대해 '불편과 제한이 많아서 더구나 양화 연구에는 여간 곤란스럽지 않다'고 말한다. 이를테면 '조선 안에서는 도저히 어떤 전람회에다도 출품할 수 없을 뿐더러 당국에서 보면 곧 몰수하는지도 모른다'는 우려를 갖고 있었던 것이다. 또 공진형은 알몸 모델은 반드시 어린아이를 낳지 않은 여자여야 한다고 주장했다.

기자는 곧이어 공진형 화실에 모델을 서고 있는 21살의 모델 조옥순(趙玉順)과도 이야기를 나눴다. 조옥순은 황해도 어느 고을에서 태어났으나 일찍 아버지를 잃고 어머니 품에서 자라 겨우 보통학교를 졸업하고 생업에 나선 여성이었다. 조옥순은 3년 전부터 모델을 직업으로 삼기 시작했다면서, 처음 모델로 나선 동기는 "나의 가장 친한 동무의 오빠 되시는 이가 모델을 구하기에 처음 발을 들여놓게 된 것"[22]이라고 밝혔다. 이 때 조옥순은 열두 시부터 20분 섰다가 10분 쉬고 해서 네 시까지 서고 보수는 하루 1원 50전을 받았다. 조옥순은 다음처럼 기자에게 말했다.

"괴로운 때도 있고 기쁜 때도 있어요. 처음에 이런 직업에 나섰을 때에는 얼굴이 붉어지고 어떻게 괴롭던지 하루 종일 가만히 섰다가 나면 머리가 아찔해지고 여간 정신의 피로를 느끼지 않았었지마는 지금은 좀 익어져서 그런지 그런 괴로움은 없어졌세요. 그러나 자기의 나체가 화폭에 나타나서 자기의 마음에도 탐스럽게 잘 되어 보일 때는 기쁜 일이지만 어쩐지 제 육체보다 못 되어 보이는 때는 여간 안타깝지 않아요. … 세상 사람들이야 어떻게 알든지 나는 조금도 부끄러움 없이 직업적 모델 여성으로 나서겠어요. 이것도 한 것 직업이니까

요! 더구나 조선화단에 미력(微力)이나마 바칠 수 있는 훌륭한 모델 여성이 된다면 나로서는 기꺼운 일인 줄 압니다."[23]

동상 건립

1934년부터 계획을 세우고 기금 모집을 시작했던 대구 복명보통학교 김울산 여사 동상이 4월 13일 오전 10시 교정에서 제막식을 거행했다.[24] 또한 같은 달 11일 오전 11시에는 안악군 사립 명진학교(明進學校) 교정에서 설립자 유명래(柳明徠) 동상 제막식이 열렸다.[25] 21일 오후 1시에는 서울 진명여고 교정에서 엄준원(嚴俊源) 교장 동상 제막식이 열렸는데 그 비용은 졸업생들이 마련한 것이었다.[26]

김복진은 홍명희(洪命熹) 흉상을 만들었으며 영흥 영평 금광사무소 이종만(李鍾萬) 흉상도 만들었다. 이 작품들은 각각 1940년까지 본인들이 소장하고 있었다.[27]

해외활동

일찍이 독일에 건너가 미술을 시작했던 배운성은 유럽에서 활약하는 조선인 미술가로 조선에 잘 알려져 있었다. 공모전 입상 소식과 잦은 개인전으로 잘 알려졌던 배운성이 1936년 벽두에 개인전 소식을 알려왔다. 2월 10일부터 열리는 이번 전시회는 체코슬로바키아의 프라하에서 어떤 협회의 초대를 받아 꾸민 전시회였다.[28]

만주 신경에서 활동하고 있는 22살의 청년 송정훈(宋政勳)이 4월 25일부터 29일까지 만주 신경 청양삐르 백십자(白十字)에서 제1회 양화발표전람회를 가졌다. 송정훈은 서울에서 태어난 화가로 '만주 풍경화 특유의 흑선(黑線) 사용법을 발견'했으며 국화전람회(國畵展覽會)에 입선한 경력의 소유자였다.[29]

9월에 김환기는 작품 〈22호실의 기념〉으로[30] 김종찬(金宗燦)과 함께 제23회 이과회전에 입선했다.

10월 일본에서 열린 문부성미술전람회에 세 명의 조선인이 입선했다. 평양의 길진섭과 개성의 김인승 그리고 경성의 심형구였다. 물론 세 명 모두 동경에서 활동하고 있었다.[31] 길진섭의 작품은 〈모자(母子)〉였다.

일본에서 아방가르드 연구소를 드나들던 길진섭과 김환기가 츠루미 타케나가(鶴見武長), 칸노우 유이(菅能由爲) 들과 함께 백만회(白蠻會)에 참가해 한 해에 여러 차례 전시회를 가졌다.[32]

일본미술학교 양화과에 다니던 진환(陳瓛)이 일본 동경에서 열린 제1회 신자연파협회전에 〈설청(雪晴)〉을 비롯한 두

점의 작품을 응모해 장려상에 올랐고, 이 해에 베를린에서 열린 제11회 국제올림픽예술경기전에 농구시합 장면을 소재삼아 그린 〈군상〉을 냈다.[33]

단체 및 교육

조선미술원 『조선일보』는 2월 들어 '신춘 화단의 희소식'[34]을 알리고 있다. 김은호, 허백련, 박광진, 김복진 들이 조선미술원을 창설하겠다는 소식이 그것이다. 그들 네 명의 발기인은 서울 중학동 20번지에 터를 사고 새 건물을 짓기로 했다.

이 때 개성 출신의 화가 박광진(朴廣鎭)은 금광 사업으로 돈을 벌어 김은호에게 자신의 중학동(中學洞) 집터를 쓸 수 있도록 했다. 그 터와 더불어 김은호와 김복진은 개인 경비를 절약하고 또한 자신이 가진 서화를 정리해 2만 원의 돈을 모았는데[35] 김은호는 이 때 자신의 소장 고서화들을 담보로 2천 원을 빌려 보탰다고 한다.[36] 8월에 접어들어 투시도까지 나온 조선미술원 건축 계획을 보면 총평수 81평의 2층 건물이었다. 총 공사비는 9200원이 들어갈 것이며 완공되면 학생을 모아 수묵채색화는 김은호, 허백련이, 유채화는 박광진, 조소는 김복진이 지도를 맡기로 했다.[37] 그렇게 해서 지은 건물은 연평수 80평의, 지하실이 있는 3층 양옥이었으며 그곳에 사교실, 숙직실 및 동양화실, 서양화실, 조각실을 설치했다. 조선미술원은 건물을 완공한 1936년 10월, 문을 열었다.[38]

조선미술원의 목적은 '1. 과거 조선미술의 계승, 2. 근대 세계미술의 섭취'였는데 그 내용은 창광회의 강령을 이은 것이다. 조선미술원의 사업 내용은 '동양화 서양화 조각 등 미술 각 부문의 연구소를 설치하여 연구생을 모집하고 미술 동호자의 사교구락소와 전람회장 등을 만들어 널리 공개'하는 것이었다.[39] 또한 그 운영방침은 '조직 이전의 문제로 회원간의 우정의 농담이 문제였다 하니, 그것은 정의(情義)를 기본으로 하자는 것이며 다음으로는 일상 꾸준히 예도를 걷는 작가로 구성하리라는 것이며, 셋째로, 각자의 사생활에 될 수 있는 한 혼탁이 없는 사람을 회원으로 하자'였다.[40] 해가 바뀌고 윤희순은 조선미술원에 대해 다음처럼 격려와 우려의 뜻을 함께 나타냈다.

"이번에 조선미술원이 탄생함은 실로 장하다 하겠으니 그것은 미술가 자신의 주머니와 땀을 짜내어가지고 황량한 형도(荊途)를 용이하게 답파(踏破)하였음과, 연구 발표 회합의 모든 욕구를 다 충족하려는 대기도(大企圖) 밑에서 용자(勇姿)를 나타낸 까닭이다. 간부를 보건대 이당, 의재 양씨는 남북계 동양화단의 쌍벽이며, 서양화의 박광진 씨는 이미 동도(東都,

1936년 10월에 문을 연 조선미술원 조감도.(『조선중앙일보』 1936. 8. 20.)
조선미술원은 박광진이 터를 내놓고 김은호와 김복진 들이 기금을 내놓아 설립한 연건평 80평의 3층 양옥이었다. 조선미술원은 과거 조선미술의 계승과 근대 세계미술의 섭취를 목적으로 내세웠는데 1938년말에 폐쇄했다.

동경)에서 본격적으로 완미에 가까운 탁마(琢磨)를 마친 지 오래인 중진이고, 또 김복진 씨는 조각계의 태두(泰斗)이니 모두 각 분야의 혹성(惑星)들인 데다가 혹은 재(才)와 지(智)로써 혹은 열과 성으로써 혹은 재(財)로써 한 모퉁이씩의 특이한 장기를 가지고 있는 분들이니 반드시 유종의 미가 있으리라 믿는다. 그러나 항상 이러한 사업은 부질없는 시기(猜忌)로 혹은 무성의와 무관심으로 용사(龍蛇)의 전철을 거듭하는 수가 있으니 유의(有意)한 인들의 협조와 더불어 원인(院人) 제씨의 부단한 분투가 있어야 할 것이다."[41]

서화협회, 후소회, 그 밖 『동아일보』는 1936년 1월 1일자에서 미술동네를 다루는 가운데 지난해와 마찬가지로 서화협회에 대한 비중을 높였다. 지난해엔 여럿의 좌담으로 지면을 꾸몄으나 이번에는 고희동의 글 「조선화단과 제15회 협전」[42]이란 글을 실었다. 이 글에서 고희동은 떡잎시대와 속잎시대를 거쳐 지금은 3기인데 속잎이 퍼지는 시대요 그래서 머지않은 장래에 '꽃이 피어 열매가 맺힐' 것이라고 주장했다. 지난해 유화동네의 전망을 비관스레 말하던 태도와는 다른 것이라 하겠다.

『동아일보』는 「각계 진용과 현세」라는 기획기사에서 서화협회 회원이 모두 74명이라고 밝혔다. 이 숫자는 1918년, 창립 때 45명이었으니 중간에 죽은 12명을 떠올린다고 하더라도 그렇게 많은 숫자라 하기 어렵다. 더구나 조선미전에 응모해 입선하는 조선미술가의 숫자를 따진다면 더욱 그러하다. 아무튼 1936년의 서화협회를 이끌어 나가는 간사장은 안종원이었으며, 간사진은 고희동, 이상범, 이종우, 장석표, 노수현, 오일영, 김진우였다.[43] 그러나 실제로는 이 무렵 서화협회는 "회원 전체로서의 통일이 적고 기개가 부족하면서도 애착조차 부족한"[44] 단체였다. 따라서 T.O생이란 필명의 논객에 따르면, 지금 서화

협회는 고희동과 그 제자 장석표의 노력으로 겨우 이어나가고 있었다고 한다. 이도영 사후 고희동-장석표 체제로 옮겨갔는데 이 때 간사 이종우는 뒷날 "상무간사 장석표 씨…는 춘곡(春谷, 고희동)의 신봉자"였지만, 나름대로 다른 회원의 불만을 받아들이는 가운데 "춘곡의 파쇼에 반발하여 협회를 바로잡는데 큰 역할을 했다"[45]고 회고했다.

이어서 『동아일보』는 국내 미술가로 여성화가인 정찬영을, 재동경 미술가로는 김환기를 얼굴 사진까지 곁들여 가며 기대할 만한 화가로 내세웠다. 이어 동미회와 청구회가 해체되었다고 정리한 뒤, 일본인과 조선인을 가리지 않고 서울에 있는 동경미술학교 졸업생 동창회인 목일회는 왕래 부진했는데, 최근 일대 혁신을 계획해 회원을 새로 모아 20명에 이르렀으며 올해 의욕에 찬 전람회를 준비한다는 소식을 전한다.[46] 하지만 목일회는 여름이 지나갈 때까지도 별다른 소식이 없었고[47] 해가 바뀌어서야 이름을 목시회로 바꿔 전람회를 했다.

1월 18일, 권농정(勸農町) 161번지 김은호 화실 낙청헌에서 모인 백윤문, 김기창, 장우성, 한유동, 이유태, 조중현 들은 후소회(後素會)를 만들고 스승 김은호의 지도를 받으면서 회원 전람회를 펼쳐나가기로 했다.[48] 이들은 10월에 창립전을 가졌다.

조선연극협회 미술부, 조선상업미술가협회 1936년 8월 21일, 강호, 이상춘, 추완호(秋完鎬, 추적양), 김일영(金一影) 들이 모여 조선연극협회를 조직했다. 김일영은 일본 동경에서 프로연극 활동을 하다가 올해 귀국해 타협 개량주의극단 경성극연구회에 가입, 이상춘, 강호, 추완호와 함께 이 회를 개조해 조선연극협회로 바꾸고 프로연극의 상연을 꾀하면서 협회를 확대 강화해 나갔다.[49]

이러한 움직임은 조선 국내 민족운동 역량 및 일본의 사회주의 계열 역량 들이 '예술을 무기로 하여 대중의 감정에 미치고, 계급의식을 격발시킴으로써 공산주의운동의 대중화를 꾀하고, 독특한 전술을 조선예술계에 투입'하고자 했던 방침과 이어져 있었다. 특히 이러한 움직임의 한 갈래를 이루고 있던 재소 공산주의자 박창순(朴昌順)은 조선의 인민전선운동 전략 전술을 세우고 있는데 이것은 '일체의 섹트정책을 포기함과 동시에 각 계급을 망라하여 전인민적 역량을 반제국주의전선에 집중'시키는 전략 방침이었다. 또 그는 전술 방침으로 일제히 합법공개단체에 들어가되 종래처럼 프락션 운동 또는 좌익 그룹 결성을 하지 말 것이며, 정치 선전에 치우치지 말고, 일반 대중의 일상생활문제를 포착하고, 작가단체는 좌우익 기타 파벌을 따지지 말고 대동단결하여 문화전선을 수립할 것이며, 언론기관은 반동, 개량 등 그 성질 여하를 불문하고 그에 참가할 것 들을 내세웠다.[50] 이같은 전략 전술 방침에 따른 것이 바로

조선연극협회, 1937년 4월의 광고미술사였던 것이다.

조선상업미술가협회는 '조선 상업미술의 연구 장려를 목적'으로 삼아 8월에 만든 단체였다. 이들은 사무실을 경성 남대문통 1-121에 두고 매년 봄가을 두 차례 전람회를 가질 계획을 세웠다. 회원은 평양 출신의 권명덕, 프로예맹 미술부원 강호와 이상춘을 비롯해 모두 10명이었다.[51]

백만회, 녹과회 1936년은 새로운 단체가 화려하게 꽃피운 한 해였다. 1월 18일, 후소회가 출범했으며, 3월에는 동경에서 백만회(白蠻會)가, 6월에는 녹과회(綠果會)가, 8월에는 조선상업미술협회와 남화회가 출범했던 것이다.

백만회는 길진섭과 김환기 그리고 일본인 츠루미 타케나가(鶴見武長), 칸노우 유이(菅能由爲), 후타코시 미에코(船越三枝子)가 어울려 만든 단체인데 1936년 한 해에만 세 차례나 전시회를 열었다. 여기에 길진섭은 제2회전에 〈두 여인〉〈어선〉을, 제3회전에 〈형매(兄妹)〉를, 김환기는 제3회전에만 〈동방(東方)〉을 냈다.[52]

녹과회는 조선 유채화동네의 신인들이 모여 그 취지를 '상호 능률 향상을 목적으로 매년 1회씩 전람회를 개최하여 각기 작품을 비판하고 일반에게 공개하자'는 것으로 내세운 단체다. 엄도만, 홍순문(洪淳文), 송정훈, 임군홍, 최규만(崔奎晩)이 그 창립 기성회원이었다.[53]

남화회, 조선서화미술원, 이인성양화연구소 남화회는 김돈희, 송치헌(宋致憲) 들이 발기인으로 나서서 조직한 '남화 향상 보급'을 꾀하고자 했던 단체였다. 남화회는 사무실을 근농동에 두고 학생을 모아 매주 1회씩 연구회를 개최키로 결정하고 지도 선생에 변관식을 초청했다.[54]

최우석과 이용우는 일찍이 1929년에 설립해 운영해 왔던 조선서화미술원을 크게 확장키로 뜻을 모았다. 사무실을 인사동 224번지 최우석 집에 두고 그림을 배울 학생들을 모집하기 시작했다.[55] 하지만 이들의 분발은 조선미술원의 야심찬 구상과 실천의 힘에 미치지 못했음은 물론이다.

한편 대구에서는 올해 결혼한 이인성이 양화연구소를 개설했다.[56] 처가인 대구 남산병원 건물 3층에 설비를 갖춘 연구소로 개인 화실 및 학생을 받아 교육을 할 목적을 갖고 있었다.

박물관, 미술관, 제작소

총독부는 1936년 4월에 총독부 '종합박물관'을 짓는 옆 터에 새로 조선미술공예관을 건축하겠다는 구상을 밝혔다.

"오랫동안 조선미술전람회장으로 내려오던 회장이 금번 건축 중에 있는 종합박물관의 건설로 인하여 그 자리에서 다른 데로 이전치 아니하면 아니 되기 때문에 금년 미술전람회만을 그 자리에서 하고 곧 이전하기로 되었다. 그렇기 때문에 그의 이전비 20만 원을 계상하고 14일 이마이다(今井田) 정무총감의 귀임을 기다리어 총독부 각 관계국 과장 이하 관민 유력자들의 그에 대한 간담회가 있으리라 한다. 목하 총독부의 복안으로서는 그의 기지(基地)는 종합박물관 뒤로 정하여 공비 20만 원으로써 상설 조선미술공예관을 건설하려는 것이라 한다. 봄마다 열리는 조선미술전람회는 한정 기간만 동관을 회장으로 사용하고 그 외에는 언제나 조선의 유수한 작품을 상시로 진열하여 일반에게 관람시키리라는 것이다."[57]

황실에서는 덕수궁 석조전 옆 터에 조선미술품을 진열할 수 있는 건물을 짓기로 했다. 1936년 8월 21일에 기공한 이 석조전 신관의 총예산은 30만 원이었다. 설계자는 일본인 나카무라 요시헤이(中村與資平)였다.[58] 이 때 『동아일보』는 다음과 같이 보도했다.

"현재 이왕가의 미술품은 삼국신라 시대 이후의 조각 약 400점, 신라 고려 이조 시대의 도자기와 기타 미술공예품 약 7천 점 모두 조선 고래 미술의 정화로서 종래 그를 창경원 내 조선식 옛날 건축물과 25,6년 전에 건축된 진열관에 진열하여 왔었다. 그러나 그는 미술품을 진열할 만한 시설이 없는 옛날 건물일 뿐 아니라 창경원은 부중에서 치우친 곳으로 일반 관람에 불편도 적지 아니하므로 교통이 매우 편의한 덕수궁으로 그 위치를 옮기어 신축키로 된 것이라 한다. 그리하여 2, 3년 전부터 개관한 석조전에는 종래와 같이 현대미술품을 진열하고 새로 건축하는 진열관에는 고대미술품을 진열하여 신구미술의 전당을 만들려는 것이라 한다."[59]

황실에서 운영하는 덕수궁 이왕가미술관은 오랜 준비 끝에 10월 1일부터 새로 준비한 일본인작품전시회를 시작했다. 황실은 동경미술학교 교수 타나베 이타로(田邊至)를 초대해 일본에서 수집해 온 작품 진열을 지도케 했다. 진열 대상 작품은 일본화 16점, 유채화 38점, 조소 28점 모두 72점이었다.[60]

1936년 7월 13일, 주식회사 조선미술품제작소는 임시총회를 열고 해산을 결정했다. 1922년 8월 18일, 기왕의 황실에서 운영하던 한성미술품제작소를 민간 주식회사로 전환했던 제작소는 당시 26만 원의 자본금으로 시작했었다. 제작소는 황금정의 부지 1300평 및 사옥을 동양척식회사에 팔기로 했다.[61]

전람회

2월 하순에는 연길에서 이상학(李相鶴) 서화전이 있었고, 5월에 강동에서 김유탁 서화전이, 회합에서 함종대(咸鍾大) 서화전이 열렸으며, 5월 7일부터 13일까지 서울 상공장려관에서 일본 이과회초청전이 열렸다. 부산일보사 주최로 열린 이 전시회는 곧이어 23일부터 27일까지 부산 산업장려관으로 옮겨갔다.[62] 미술동네의 차가운 눈길 탓인지 언론들 또한 별다른 지면을 내지 않아 그 속사정을 알 길이 없다. 8월에 혜산진에서 서화전이 열렸으며, 9월에는 5일부터 7일까지 해주에서 오택경(吳澤慶) 개인전이 열렸다. 오택경은 선우담의 제자이다.

길진섭, 손일봉, 송정훈 개인전　3월 15일부터 22일까지 길진섭 소품전이 '낙랑 파-라'라는 곳에서 열렸다. 이 소품전은 지난해 이상범, 이여성 백 폭 소품전과 나혜석의 200점 소품전에 이은 것으로 미술동네에서 호평을 얻고 있는 방식이었다. 길진섭은 이 전람회에 30여 점의 소품을 걸어 놓고 현장에서 즉매했다. 길진섭은 이런 방식이 자신의 '정진에 필요한 회구대(繪具代)나마 만들려 하는 것'이라고 하면서 1점의 가격이 10원에서 40원까지라고 미리 밝혀 광고했다. 『동아일보』는 길진섭이 이러한 전람회를 열기까지의 자취를 다음처럼 알렸다.

"서양화의 길진섭 씨는 이미 조선화단에서 상당한 인정을 받고 있는 화가거니와 씨는 현재 동경에 있어 모든 인고와 싸워가며 더욱 사도에 정진하여 백만회의 일원으로 중앙미술전, 백일회전에도 입선되었는 바 이번에 도안가 이순석 씨 등 재경 우인의 주선으로…"[63]

6월 19일부터 21일까지 손일봉(孫一峰)[64], 25일부터 27일까지 만주에서 이미 개인전을 가졌던 송정훈이 이번에는 서울 대택상회 건물 3층에서 개인전을 열었다.[65]

현희문 조소전　7월에 접어들어 우리 미술사상 첫 조소 개인전람회가 열렸다.

"현희문 씨 역작, 조각전람회
오는 17일부터 20일까지 사흘간 시내 대택상회 홀에서 현희문(玄熙文) 씨의 조각전람회를 열기로 되었다 한다. 이 현씨는 곤궁한 가운데에서 자습으로 성공한 재인으로 동경에 건너가서도 기술 연구하여 확실한 일가를 이루고 있다 하므로 동 전람회는 기대되는 바 적지 않다 한다."[66]

6월 10일부터 12일까지 열린 제1회 녹과회 전람회장인
소공동 플라타느다방 앞에 선 회원들. 왼쪽부터 임군홍, 엄도만, 송정훈,
홍순문, 최규만. 이들은 동경 유학생들이 아니라는 점에 공통점이 있다.

조선 첫 조소 개인전람회임에도 불구하고 알 수 있는 사실
은 거의 없다.

제1회 녹과회전, 후소회전 1936년 6월에 창립한 녹과회는
곧바로 서울 소공동 플라타느(PLATANE)다방에서 창립전을
열었다. 10일부터 12일까지 임군홍(林群鴻)의 〈장미〉〈나부〉,
엄도만(嚴道萬)의 〈인물〉〈풍경〉, 송정훈(宋政勳)의 〈아이〉, 최
규만(崔奎晩)의 〈정물〉〈코스튬〉을 비롯 모두 15점의 작품으
로 연 그그만 전시회였다.[67]

제1회 후소회전이 10월 30일부터 11월 3일까지 태평로 조
선실업구락부에서 열렸다. 백윤문, 김기창, 장우성, 한유동, 조
중현, 이석호, 노진식, 조용승, 장운봉, 이유태, 정도화 들 11명
이 작품을 냈다. 『조선일보』는 백윤문의 〈팔가조(八歌鳥)〉와
김기창의 〈출가(出家)〉를 화보로 실어 전람회를 축하했다.[68]
스승 김은호는 회원 자격이 없어 동료 변관식과 더불어 찬조
자격으로 작품을 냈다.[69]

조선미전 제도 변화 총독부는 조선미전 응모 출품자격 규
정 제7조 본적지 및 거주기간 제한을 통해 대동아공영권 안의
조선이라는 지역성을 또렷이 살려왔다. 한편 무감사 출품 조항
인 제3조를 통해 이런저런 작가들을 아우를 수 있는 숨통을
틔워놓았다. 올해 지역성 제한 해당조항인 7조를 손질했다.[70]
총독부는 응모 자격을 좀더 넓혀 자기가 제작한 작품 및 고인
의 작품은 본인 또는 본인이 아니더라도 '상속인'이 대리 출
품할 수 있게끔 했던 조항을 이번 제15회전부터 본인은 물론

'제작자의 가족'이면 누구나 대리 출품할 수 있도록 바꿨다.
또 조선 본적자 및 조선에서 6개월 이상 계속 거주한 자만이
응모할 수 있는 자격 제한을 1929년부터 계속 3회 입상 또는
특선한 자에게도 응모 출품할 자격을 주도록 넓혔는데 이번엔
그 폭을 더 넓혔다.

첫째, 조선 본적자나 주소를 갖고 있는 자, 둘째, 조선에 3년
이상 계속 거주한 자, 셋째, 3회 이상 특선한 자로 바꾸었는데,
이 내용은 얼핏 보면 거주기간 6개월을 3년으로 늘렸으니 응
모 출품자격 요건을 훨씬 엄격히 제한하는 것이다. 하지만 1항
에서 주소를 갖고 있는 자를 포함함으로써 6개월이든 3년이든
계속 거주기간 제한을 사실상 폐지한 것이나 다름이 없는 내
용이다. 위 세 조항의 요건을 모두 충족시켜야 응모출품이 가
능한 게 아니라 낱개로 적용하는 조항이기 때문이다. 이같은
응모 출품자격 넓힘은 조선에 살고 있는 일본인만이 아니라
일본에 살다가 조선에 잠깐 건너와 활동하는 일본인들의 응모
출품을 꾀하는 것이었다.

그리고 총독부는 첫째, 심사위원, 둘째, 추천작가(1점), 셋째,
앞 회 특선작가(1점) 들에게 준 무감사 출품자격을 올해부터
심사위원 대신 심사위원장이 필요하다고 인정하는 자로 바꿈
으로써 무감사의 폭을 대단히 넓혀 놓았다. 총독부는 이런 개
정안을 3월 30일자 고시 207호로 확정했다.

제15회 조선미전 5월 5일부터 작품을 받기 시작해 1153점
이 들어왔다. 출품작품은 수묵채색화 분야에 144점, 유채수채
화 분야 867점, 조소 및 공예 분야에 156점,[71] 출품자는 모두
609명이었다. 조선인은 291명이 505점을 응모했다.

심사위원들은 응모작들을 심사한 뒤 11일 오전 10시에 총
독부 학무국에서 입선자와 작품을 발표했다. 심사위원은 수묵
채색화 분야에 코다마 쇼우조우(兒玉省三), 마에다 렌조우(前
田廉造), 유채수채화 분야에 미나미 쿤조우(南薫造), 야쓰이
소우타로우(安井曾太朗), 공예 및 조소 분야에 타나베 타카츠
구(田邊孝次)였다. 제1부는 조선인 추천작가 이상범의 1점을
포함해 추천은 모두 4점, 무감사는 2점이다. 무감사에 조선인
은 없고, 입선은 모두 85점 가운데 조선인들은 새로 입선한 작
가들의 13점을 합쳐 모두 40점이었다.

제2부는 조선인 추천작가로 세상을 떠난 김종태의 1점을
포함해 추천은 모두 5점, 무감사는 조선인 이인성, 김용조, 정
현웅, 임응구의 4점 포함 9점이었으며, 모두 294점에 이르는
입선 가운데 조선인들은 새 입선작가 27점을 합쳐 77점이었
다. 제3부에서 공예는 무감사 조선인 김진갑의 1점 포함 3점이
었고, 입선은 공예에 조선인 37점 포함 60점, 조소에 일본인 추
천 1점, 무감사 1점, 입선은 조선인 11점 포함 19점이었다.[72]

14일 오전 10시에는 특선자를 발표했다. 수묵채색화 분야 다섯 명 가운데 조선인이 〈춘양(春陽)〉의 김중현, 〈두 여인〉의 오주환, 〈위진팔황(威振八荒)〉의 백윤문, 〈요원(遼遠)〉의 배렴들 4명, 유채수채화 분야 여덟 명 가운데 조선인이 〈농촌 소녀〉의 김중현, 〈노어부〉의 심형구, 〈폐적(廢蹟)〉의 이봉상, 〈첫봄의 산곡〉의 이인성 들 4명, 조소 및 공예 분야 일곱 명 가운데 조선인이 공예 분야에서 〈봉황문양〉의 장기명 1명, 조소에는 조선인이 없었다.[73]

특선 발표가 있던 5월 14일 오후 2시에 총독이 관람을 한 다음, 15일에는 작가 및 관계자 초청 내견 행사를 치르고 17일부터 일반 공개를 시작해 6월 6일까지 열렸다. 관람료는 보통 20전, 학생 10전을 받았다.[74] 총독부는 조선미전 시상식을 6월 3일 오전 10시 주선총독부 제3회의실에서 가졌다. 수상자들에게 특선 상장과 상패 및 상금을 수여한 뒤 학무국장이 나서서 창덕궁상 및 총독상을 시상했다. 이어서 심사위원장이 인사말을 하고 수상자를 대표한 작가 쪽의 인사말이 있은 뒤 마쳤다.[75]

이 해에도 여전히 이인성은 '화려함'을 누렸다. 그는 일찍이 조선총독상, 창덕궁상을 거푸 수상했었거니와 올해도 어김없이 〈첫봄의 산곡〉으로 조선총독상을 안았다. 김중현도 〈춘양〉으로 조선총독상을 수상했다.

화제의 작가 눈길을 끌었던 일은 지난해 추천작가 이영일과 특선작가 정찬영이 나란히 출품하지 않았던 일이다. 아무튼 스승과 제자인 둘 다 1점씩의 무감사 출품자격이 있었는데 내지 않았으니 어떤 사정이 있었던 듯하다. 그런데도 이영일의 제자들인 숙명여고 재학생들은 모두 응모해 입선하고 있었다. 또 한 가지 눈길을 끌었던 일은 별세한 추천작가 김종태의 작품 한 점을 내걸고 거기에 조의를 상징하는 표를 붙였던 일이다.[76]

『동아일보』는 숙명여고 재학생 및 졸업생 6명과 이상범 문하의 이현옥 들이 입선한 사실을 '빛나는 여성들'이란 제목으로 크게 보도했다.[77] 『매일신보』는 첫 입선한 여성화가들을 소개했다. 숙명여고를 졸업하고 올해 동경여자미술학교를 나온 이갑향(李甲鄕), 영생여고를 졸업하고 올해 동경여자미술학교를 나온 이인복(李仁福), 숙명여고 4학년 학생인 이유희(李侑喜)와 김명하(金明河)의 간략한 이력을 밝혀 놓았다.[78] 이 때 숙명여고 도화교사는 이영일이었다.[79] 또한 정종녀를 '금년 22세의 청년. 경북 거창 출생이며 대판미술학교에서 불과 2개월 가량 정식의 공부를 하였을 뿐 그의 천분과 노력에 금일의 영관을 갖게 한 것'이라고 치켜세웠다.[80]

또 평양을 중심으로 하는 평안남도 지역에서 무려 20명이나 입선했다는 사실도 화제였다. 평남 지역에서 활동하는 최연해, 박영선을 비롯해 동경미술학교 조각과를 졸업한 김두일의

입선도 이 때 눈길을 끌고 있었다.[81]

특선 발표와 함께 최고의 이야깃거리는 김중현이었다. 그는 수묵채색화 분야에서 〈춘양(春陽)〉, 유채수채화 분야에서 〈농촌 소녀〉를 내 모두 특선에 올랐던 것이다. 게다가 〈춘양〉으로 조선총독상까지 받음에 따라 '화려함'은 꼭대기에 이르렀다. 김중현은 이 때 36살이었으며 총독부 토목과 하천계에 근무하고 있었고 어릴 때부터 조선미전에 꾸준히 응모해 온 독학 화가였다. 그에게 유일한 미술동네 문은 조선미전이었다. 직장생활을 하면서 스무 살 때부터 스승 없이 유화를 시작했다. 처음부터 김중현은 인물화에 깊은 관심을 기울여 왔던 작가로 첫 해 응모에서 낙선한 뒤 꾸준히 입선을 해오다가 이 해에 한꺼번에 큰 상을 안았던 것이다. 김중현은 다음과 같이 수상 소감을 말했다.

"그림은 20세 때부터 그리기 시작하였으나 선배들의 작품을 구경하면서 독학하여 왔습니다. 연구가 서양화이고 금년에는 시험적으로 동양화를 그렸던 바 특선이 되었다고 합니다. 직업을 가졌으므로 틈틈이 그려본 것인데 나의 취미이므로 앞으로 더욱 힘써 연구를 하고자 합니다."[82]

또한 독학으로 화가의 길을 걷는 오주환도 특선에 올랐으며, 이도영 문하에서 배우던 배렴이 첫 특선을 했고, 김은호 문하의 백윤문도 특선에 올랐다. 그러나 백윤문의 작품 〈위진팔황(威振八荒)〉은 지난해 협전에 냈던 작품과 같은 것이어서 엉성한 구석을 보여주는 것이라 하겠다. 게다가 10살짜리 어린이가 유채수채화 분야에서 입선을 했다. 평안남도 평원군 한천공립보통학교 4학년생인 김청주(金淸柱)의 작품 〈꽃다발〉이 그것인데 그 때 평양 한천금융조합에 근무하던 박영선의 지도를 받는 어린이였다.[83]

심사평 심사위원들은 올해도 심사평을 내놓았다. 먼저 수묵채색화 분야 심사위원 코다마 쇼우조우(児玉省三)는 자기가 조선에 처음 왔다고 말하고는 '그 중 몇 점은 중앙(일본)화단에 가져가도 손색이 없을 것이어서 매우 유쾌히 생각' 하고 있으며 '사실적인 것, 남화풍의 것이 있어 문제가 있었는데 이것을 배격하는 것은 아니나 다만 깊이 연구하여 각각 그 도에 연구를 하여 본도에 들어가기를 바란다. 다소 주의하였으면 좋았을 것도 있는데 이것은 지도자가 없는 까닭으로 생각한다. 지도자만 있으면 괄목할 발달을 할 것으로 생각한다' 고 잔뜩 힘주어 말했다.[84] 유채수채화 분야 심사위원 미나미 쿤조우(南薰造)는 자신이 10년 전 4회 때 왔다고 밝히며 '그 때와 비교하여 흥미가 있었다. 일반으로 진보된 것이 명확히 보였다.

그것은 형식과 내용, 전체인데 이전은 표현하는 기술이 불충분하여 원시적인 풍도 있었지만 금일은 테크닉이 매우 훌륭하여졌다. 형식의 종류도 많고 버라이어티도 다양이었다'고 말한다. 또 공예 및 조소 분야 심사위원 타나베 타카츠구(田邊孝次)는 다음과 같이 말했다.[85]

"금년의 심사에는 수준을 훨씬 올리어서 전년에 입선시키던 수예 등을 뽑아 버리고 순전한 예술품으로만 입선시키었다. 일반적으로 많이 진보된 것을 기뻐하는데 그 중에 4, 5건은 동경 제전(帝展)에서도 보기 드문 것이 있고 조선 독특한 것이 많았음을 유쾌하게 생각한다. 공예에는 〈조선문(朝鮮紋) 병풍〉 강욱향 군 작과, 조각에는 김두일 군 작 〈소녀 흉상〉과 김복진 군 작 〈불상 습작〉이 우수한 것이다."[86]

올해도 여전히 향토색이 조선미전의 알맹이었다. 수묵채색화 분야 심사위원 가운데 마에다 렌조우(前田廉造)는 '신라, 고려의 문화를 연구할 것과 전통적 모범을 원료로 연구할 것'을 권하고 있다. 유채화 분야의 미나미 쿤조우(南薰造)는 '지방색'은 일종의 버릇이라고 가리키고 대체로 조선인들이 회색을 조선색이라고 잘못 생각하고 있으니 '조선의 풍경은 명랑하니만큼 회색으로 어둡게 할 필요가 없다'고 주장한다. 또 한 사람의 심사위원 야쓰이 소우타로우(安井曾太朗)도 마찬가지로 조선의 그림은 '어둡고 암흑한 것이 많다'고 가리키면서 '조선의 첫 인상은 명랑한데 작품은 우울한 것이 많은 것은 유감으로 생각된다'고 주장한다. 그는 '될 수 있는 대로 명랑한 회화를 선택하도록 하기를 바란다. 조선인의 그림은 색채에 감각적인 것이 재미가 있다'고 힘주어 말한다.[87] 특선작품들은 심사위원들의 그러한 잣대에 따른 것이라고 보아도 무리가 없을 듯하다.

조선미전 비평 안석주는 「미전 개평」[88]에서 김중현이 두 분야에서 특선한 사실을 가리켜 '야심만만의 예술가이나 그의 실력을 보아 영웅심에서만이 아니라'고 인정하고 있다. 김중현은 조선의 풍물을 잘 소화해 일상생활을 내면까지 다채롭게 헤아려 그리는 태도의 건실함이 그렇다는 것이요, 하지만 유화든 수묵채색화든 모두 '기교의 탁월함을 보여주진 못하고' 있다고 꼬집었다.

윤희순은 「미전의 인상」[89]에서 김중현에 대해 같은 기관, 같은 전람회장에서 한 작가의 작품이 모두 특선되어 두 쪽에 걸려 있으니 '화가의 역량 및 작품가치야 그렇더라도 화단 및 사회에 어떠한 영향이 미칠까에 대하여는 충분히 비판할 여지가 있는 문제'라고 꼬집었다. 윤희순이 보기에 김중현은 자신의

유채화 구도와 기법을 수묵채색화에 그대로 썼는데 만약 그처럼 나눌 필요가 없음이 정당하다면 작가는 매우 대담한 성취를 거두었음이 틀림없다고 썼다. 윤희순은 김중현이 일상생활에서 취재한 것은 좋으나 옷의 색채 따위를 볼 때, 나날이 색조가 바뀌어 가는 터에 '원색에 가까운 단조로운 빛으로만 향토를 말하려는 것은 심히 ○○하다 할 것'이고 또 그것은 '진부한 비속감을 주기 쉬운 것'이라고 평가했다. 이어서 윤희순은 '장중을 압도하는' 김기창, '경쾌' 백윤문, '달필'인 정종녀를 치켜세웠으며 이상범에 대해서는 새로운 것을 바라는 것은 포기했으되 늘 보여주던 '세속 사생의 가미도 없고 묵색도 ○약하며, ○○소박한 풍도(風度)는 씨의 항구한 생명'이라고 썼다. 오주환의 〈두 여인〉은 배색, 수법 따위가 세련된 현대인의 감각을 보여준다고 쓰고, 허민의 〈모자도〉는 '평면과 입체'가 어울려 있으며, 장운봉의 〈교외 만추〉는 서양 회화풍의 구도로 사물의 설명이 또렷해 비속한 느낌이 든다고 평가했다.

윤희순은 유채수채화 분야에서 김중현의 〈신개지 풍경〉이 색조의 침착한 안정을 주고 있으며 '순박한 고향사람을 만나는 것 같은 친한 맛이 있으면서 허장영색이 없는 전아(典雅)한 기품을 갖추고 있다'고 평가하면서도 '마치 암자의 단청과 같은 효과를 겨누는 계획에서 한 걸음 나가지 아니하면 저회 취미(低徊趣味)에 머무르게 될 것'이라고 경고하고 있다.

이인성의 〈과수의 일우〉에 대해서는 지난해보다 '색조가 고담(枯淡)해졌으며, 주홍의 열정을 청회색 속에 숨겼다'고 쓰고, 〈첫봄의 산곡〉에 대해서는 '씨 특징의 수법을 자연스러이 읊는 서정시라 하겠다'고 가리켰다. 윤희순은 이인성에 대해 그 감각이 밝고 맑아 화면의 어두운 그늘을 용납하지 않거니와 '광과 색'만으로도 빛나고 있다고 추켜세우고, 이인성의 예술에 있어서 쉽사리 양식화한 것이 장래를 위하여 어떠할지는 예측할 수 없으나 자신을 갖고 제작함에 있어 예술가로서 높은 곳에 서 있다고 부추김을 아끼지 않고 있다.

이동훈의 〈서문 밖 풍경〉은 박력이 없고, 최재덕의 〈정물〉은 미완성인 듯하며, 박상옥의 〈정물〉은 구심력을 고조해도 좋을 듯하고, 심형구의 〈노어부〉는 건실하며, 임군홍의 〈여인 좌상〉은 건강치 못한 현대인의 정신이 엿보이는데 그것은 지난날의 예술이 아니냐고 되묻고, 박영선의 〈탁상 정물〉은 경쾌미를 주며, 박수근의 〈일하는 여인〉은 화면이 컬컬하고 백분을 써서 음○(陰○)하다고 썼다. 정현웅의 〈춘자(春姿)〉는 세련감 넘치고, 윤정순의 〈풍경〉은 흑백을 기조로 삼아 현대인이 지닌 특이한 신감각을 보여주고 있다고 평가했다. 또 지난해 세상을 떠났지만 추천으로 올려 내건 김종태의 〈선교리 풍경〉에 대해서는 작품평이 아니라 추모의 마음을 다음처럼 썼다.

"짧은 반생을 추억케 하며 화단에 남긴 자취가 장(長)하고 큼을 다시금 느끼게 한다. 애도의 정을 못 이길 뿐, 씨의 황홀 ○○하던 활약을 다시 못 보게 됨은 한없이 아까운 일이며, 섭섭한 정은 전람회의 한구석이 빈 것 같은 느낌을 준다."[90]

조선미전 조소 분야 『매일신보』는 올해 첫 입선한 작가들을 여러 차례 꾸준히 소개했는데 그 가운데 눈길을 끄는 것은 김복진의 제자 3명이 나란히 조소 분야에서 입선했다는 사실이다. 한재홍(韓在弘)은 조선중앙일보사 출판부의 급사, 이국전(李國銓)은 음식점 정자옥의 점원이었으며, 안영숙(安榮淑)은 경성여고보를 졸업한 처녀로 1935년부터 김복진의 사직동 미술연구소에 다니고 있었던 제자들이었다.[91] 『조선중앙일보』는 급사로 근무하는 19살의 한재홍을 소개하면서 김복진 문하에서 1년 동안 배웠음을 밝혔고 스승 김복진은 그같은 한재홍에 대해 다음처럼 말했다.

"한군은 매우 부지런한 소년이며 놀라운 천재성을 가지고 있다고 생각합니다. 나의 문하에서 조각을 배우기는 불과 1년밖에 안 되었으며 게다가 그는 하루 종일 신문사 일을 하고 야학까지 다니며 적은 시간에 이 방면 연구를 하였으나 3, 4년 된 사람들보다도 훨씬 능숙하게 되었습니다. 장래가 매우 촉망됩니다."[92]

그리고 김복진의 제자 안영숙은 다음처럼 입선소감을 밝히고 있다.

"저는 소화 7년(1932)에 여고보를 졸업 후 가정일을 보아오던 중 작년 4월경부터 조각가 김복진 선생의 문하에서 조각을 공부하여 왔는데 금번에는 시험적으로 만든 것이 뜻밖에 입선이 되었습니다. 그리고 별반 동기는 없으나 우연히 김선생님 댁에 놀러갔다가 선생님의 작품을 보고 비로소 그 방면에 연구를 하여 보려고 하게 된 것입니다."[93]

또한 이국전에 대해서 『매일신보』는 다음처럼 썼다.

"군은 충남 당진 출생으로 금년 21세의 전도가 양양한 천재청년이다. 가세가 넉넉지 못하여 양주보통학교만 졸업하고 경성 정자옥 점원으로 들어가서 여가를 보아 선배인 김복진 씨 지도를 받아서 틈틈이 배운 것으로 금번 입선된 조각은 작년 여름에 만든 작품이 뜻밖에 그와 같은 입선된 것이라 한다. 금년 작품은 병으로 인하여 오랫동안 병원에 입원하여 있던 관계로 금번에 출품을 못하였다 하며 이제부터는 그 방면에 한

층 더 힘써서 배우려 열중하여 보겠다 한다."[94]

윤희순은 지난해부터 활기를 띠기 시작한 조선미전 조소 분야에 대해 다음과 같이 썼다.

"김두일 씨 〈소녀 흉상〉〈T의 흉상〉은 양이 벅차지 못하고, 이국전 씨 〈소림 씨상〉〈노부〉는 진지하나 운동이 적고, 홍순경 씨 〈Y씨의 흉상〉은 어깨 이하가 빈약하고, 이병삼 씨 〈바가지의 수확〉〈일의 여가(餘暇)〉는 비속하다. 한재홍 씨 〈자작상〉은 강건하나 음영이 적다. 조각계의 원로요 거장인 김복진 씨의 출품은 조각부를 생광(生光)케 하였다. 〈불상 습작〉보다는 〈수(首)〉에 있어서 씨의 ○○ 무애(無碍)한 독특한 감정을 볼 수 있다. 〈수(首)〉는 흔흔(欣欣)하게 ○○함이 아니다. ○○되어 있는 감정에 부닥쳐 나온 즉흥으로 보임은 씨의 수법이 노련 ○○하여 가공의 잔손질을 부정하는 까닭이 아닐까? 아무튼 장중 유일한 인간의 얼굴이다. 그러나 음영 속에 숨어 있는 우울은 형식의 조화(調和)를 위하여 이것을 영영 내어쫓기 전에는 흙덩어리의 요철이 주는 흥미(?)를 손실함이 없을까? 씨의 가지고 있는 감정 내용이 형식미를 ○○하고 승리의 미소를 띨 때까지 어떻게 발전되어 갈는지는 의문이다."[95]

제15회 서화협회전 1936년 11월 5일에 작품을 받은 협전 응모작은 모두 250여 점이었다. 간사회의 심사를 거쳐 7일 오후에 발표한 입선작품 숫자는 수묵채색화 분야에 48점, 유채 수채화 분야에 42점, 서예 분야에 18점으로 모두 108점이었다.[96] 비회원으로 입선한 작가는 모두 5명에 지나지 않았다.[97] 거의 대부분이 회원인 셈이다. 특선을 뽑지 않았는데[98] 작품에 등수를 매기는 방법이 낳는 부작용을 생각했던 듯하다.

11월 8일부터 15일까지 8일 동안 휘문고보 강당에서 열린 이 전시회는 매일 오전 10시부터 오후 5시까지 관람객을 받았으며 입장료는 10전이었다.[99]

안석주는 「제15회 협전 인상기」[100]에서 안타까움과 불만을 한꺼번에 터뜨렸다.

"제15회의 서화협회전람회는 역시 휘문강당에서 열렸다. 가난한 살림에 걸맞는 회장이지만 너무도 사회의 원조를 못 받는 '협전'은 그래도 몇 사람의 작품을 진열하기에는 과히 협착하지 않다고나 할까? 출품자가 적은 것도 사계에 종사하는 이들이 너무도 여기에 멀리한 데에 섭섭하다 아니할 수 없다."[101]

안석주는 수명만 길다고 자랑스러운 게 아니고 그것을 어떻게 발전시켰느냐가 중요하다고 꼬집는 가운데 '장래를 우려할

만큼 창백한 얼굴을 보여주고 있다'고 그 위기를 짚었다. 안석주는 위기를 이겨내기 위해 서예나 사군자를 따로 나눠 독립을 시킨다거나 하는 혁신을 꾀해야 한다고 처방을 내놓았다. 하지만 안석주가 보기에, 서화협회의 위기가 너무 깊어 '자기 자체에서 힘을 끌어낼 시기'는 지나 버렸으니만큼 밖으로부터 어떤 힘을 받아야 성장할 수 있을 것이라고 전망했다. 이같은 '창백한 위기'를 안타까이 여긴 언론들은 보도에 힘을 기울였다. 『동아일보』와 『조선중앙일보』가 정간 상태여서 『조선일보』와 『매일신보』가 더욱 애써 크게 다룬 듯하다. 입선자 명단은 물론 심사 발표와 서화협회를 주도하고 있던 고희동의 대담기사를 싣고 또한 반입 장면, 전시장 풍경 따위와 함께 연재 화보란을 마련해 작품 사진도판을 실었다. 이를테면 『조선일보』는 고희동의 산수 병풍, 오세창과 안종원의 글씨, 장발의 〈춘앵무(春鶯舞)〉, 노수현의 〈만추〉, 김용준의 〈추양(秋陽)〉을 연재했고, 『매일신보』도 연재 화보를 꾸몄다.

『조선일보』는 전시가 끝나는 날짜부터 안석주의 비평을 연재했다. 유채수채화 분야에 대해서는 정현웅, 김용준의 작품이 볼 만하되 대체로 '습작' 수준의 작품들이 많으니 세월이 지나야 나아질 거라고 쓰고 우리 미술동네는 '아직도 서양화에 대한 견해가 박약'하다고 원인을 짚었다. 안석주는 노수현과 장발, 고희동, 김은호, 이종우, 정현웅 들의 작품이 눈길을 끈다고 가리켰다.

김은호의 작품 〈백로(白鷺)〉는 살아 있는 듯 아름다운 작품이며, 정현웅의 〈말 타는 소녀와 피에로〉는 그 서커스 극단의 모든 것을 '배경의 색채, 의상의 색채, 살색' 따위에서 엿볼 수 있을 만큼 실감 넘치는 작품으로, '예술가의 예리한 촉감에 놀라울 만'하다고 추켜세웠다. 또 안석주는 색채 효과를 중심으로 생각하는 정물과 같은 작품들이 많은 미술동네에서, 인물의 환경과 그 심리상태를 떠올리며 작품 창작에 임하는 이종우의 태도가 볼 만하다고 쓰고 있다. 〈만추〉를 낸 노수현에 대해서는 비록 미완성이긴 해도 이처럼 대작을 냈으니 그것만으로도 칭찬할 만하다고 쓴 다음, '옛 옷을 벗어 버리고 새 옷을 떨쳐 입고 나선 느낌을 주는 작품'이라고 추켜세웠다.

그 밖에 고희동은 유화에서 수묵채색화로 전환한 작가로, '장차 수묵채색화의 변천을 가져올 전야의 작품'을 보여주었다는 점에서, 장발은 성화(聖畵)만 하던 작가의, 일반 작품전람회 출품이라는 점에서 의의를 찾을 수 있다고 썼다.

안석주는 수묵채색화 분야에 〈어린이〉를 낸 김중현에 대해 '어딘가 붓이 덜 간 데가 있으며 짜임새가 덜한 맛'이 있다고 가리키면서도 바로 그것이 좋은 점이라고 분석했다. 〈화조일대(花鳥一對)〉를 낸 백윤문에 대해서는 기교를 앞세워 늘 되풀이하고 있음을, 〈장수산 풍경〉을 낸 변관식에 대해서는 '옛날의

힘찬 선'이 보이지 않는다는 사실을, 〈귀초(歸焦)〉를 낸 이용우에 대해서는 '일류의 재기'에만 머무르고 있음이 불만이라고 쓰고, 거꾸로 〈모운(暮雲)〉과 〈모연(暮煙)〉을 낸 이상범에 대해서는 자신의 특징이라 할 '스러져 가는 선'과 '적막한 기분으로 가득 찬 분위기' '시취(詩趣) 있는 길' 따위를 보다 강화해야 할 것이라고 주문했다.

1936년의 미술 註

1. 김용준, 「회화로 나타나는 향토색의 음미」, 『동아일보』, 1936. 5. 3-5.
2. 김용준, 「회화로 나타나는 향토색의 음미」, 『동아일보』, 1936. 5. 3-5.
3. 김용준, 「회화로 나타나는 향토색의 음미」, 『동아일보』, 1936. 5. 3-5.
4. 김용준, 「회화로 나타나는 향토색의 음미」, 『동아일보』, 1936. 5. 3-5.
5. 김주경, 「조선미술전람회와 그 기구」, 『신동아』, 1936. 6.
6. 김주경, 「조선미술전람회와 그 기구」, 『신동아』, 1936. 6.
7. 고유섭, 「동양화와 서양화」, 『사해공론』, 1936. 2.
8. 김용준, 「모델과 여성의 미」, 『여성』, 1936. 9.
9. 김용준, 「모델과 여성의 미」, 『여성』, 1936. 9.
10. 김복진, 「종로상가 진열창 品평회」, 『중앙』, 1936. 1: 김복진, 「송로상가 간판 품평기」, 『중앙』, 1936. 2.
11. 석계학인(石溪學人, 홍순혁), 「한말정객 유묵잡고」, 『신동아』, 1936. 2-7.
12. 김경준, 「화성 반 고흐 - 오늘은 그의 탄생일」, 『조선중앙일보』, 1936. 3. 31-4. 2.
13. 김대균, 「쉴레의 미학론」, 『사해공론』, 1936. 8.
14. 대작 춘향과 미륵 - 후덕한 미륵불, 『조선일보』, 1939. 1. 10.
15. 38척의 불상 - 김복진 씨 제작 중, 『동아일보』, 1936. 7. 5.
16. 허하백, 「내 남편을 말함」, 『여성』, 1936. 4.
17. 허하백, 「내 남편을 말함」, 『여성』, 1936. 4.
18. 황 방촌 선생 초상화 절취범, 『조선일보』, 1936. 4. 5.
19. 제가 특선되다니 기쁘고 놀랍습니다, 『조선일보』, 1936. 10. 8.
20. 최열, 『근대 수묵채색화 감상법』, 대원사, 1996 참고.
21. 나체 모델 화실 풍경, 『삼천리』, 1936. 8.
22. 나체 모델 화실 풍경, 『삼천리』, 1936. 8.
23. 나체 모델 화실 풍경, 『삼천리』, 1936. 8.
24. 대구 김울산 여사, 『동아』, 1936. 4. 15.
25. 안악 명진학교주, 『동아일보』, 1936. 4. 15.
26. 진명여고 교장 동상 제막식, 『동아일보』, 1936. 4. 19.
27. 고 정관 김복진 유작전람회 목록, 『삼천리』, 1940. 12.
28. 화가 배운성 씨 프라그에서 개인전, 『동아일보』, 1936. 1. 28.
29. 화가 송정훈 군 양화전람회, 『동아일보』, 1936. 4. 26.
30. 김환기 작, 『조선일보』, 1936. 9. 25.
31. 문전(文展) 신입선, 『매일신보』, 1936. 10. 13.
32. 김영나, 1930년대 동경 유학생들, 『근대한국미술논총』, 학고재, 1992 참고.
33. 이구열, 「허민과 진환」, 『한국의 근대미술』 제4호, 한국근대미술연구소, 1977 참고.
34. 신춘 화단의 희소식 - 조선미술원 창설, 『조선일보』, 1936. 2. 5.
35. 일기자, 「조선미술원 방문기」, 『비판』, 1938. 6.
36. 김은호 지음, 이구열 씀, 『화단일경』, 동양출판사, 1968, p.133.
37. 조선미술원 연구소 신축, 『조선일보』, 1936. 8. 22.
38. 일기자, 「조선미술원 방문기」, 『비판』, 1938. 6.
39. 조선미술원 창설, 『조선중앙일보』, 1936. 2. 5.
40. 일기자, 「조선미술원 방문기」, 『비판』, 1938. 6.
41. 윤희순, 「조선미술원 낙성기념 소품전을 보고」, 『매일신보』, 1937. 4. 7.
42. 고희동, 「조선화단과 제15회 협전」, 『동아일보』, 1936. 1. 1.
43. 각계 진용과 현세 - 미술계 - 서화협회, 『동아일보』, 1936. 1. 1.
44. T.O생, 「화단 촌평」, 『신동아』, 1936. 8.
45. 이종우, 「양화 초기」, 『중앙일보』, 1971. 8. 21-9. 4.(『한국의 근대미술』 제3호, 한국근대미술연구소, 1976. 10, p38에서 재인용.)
46. 각계 진용과 현세 - 미술계 - 목일회, 『동아일보』, 1936. 1. 1.
47. T.O생, 「화단 촌평」, 『신동아』, 1936. 8.
48. 김은호 지음, 이구열 씀, 『화단일경』, 동양출판사, 1968, p.122.
49. 재동경 프로연극계 조선진출 사건, 『고등외사월보』 제8호, 1940. 3.
50. 재동경 프로연극계 조선진출 사건, 『고등외사월보』 제8호, 1940. 3.
51. 조선상업미협 창립, 『조선일보』, 1936. 8. 27.
52. 김영나, 「1930년대 동경 유학생들」, 『근대한국미술논총』, 학고재, 1992, p315.
53. 신진양화가 녹과전을 창립, 『동아일보』, 1936. 6. 9.
54. 남화회 창립, 『소선일보』, 1936. 9. 3.
55. 조선미술원 비약적 확장, 『조선일보』, 1936. 3. 3.
56. T.O생, 「화단 촌평」, 『신동아』, 1936. 8.
57. 미술공예관, 『동아일보』, 1936. 4. 14.
58. 본지 특파기자, 「이전된 이왕가박물관」, 『조광』, 1938. 8.
59. 이왕가미술관, 『동아일보』, 1936. 4. 15.
60. 진열품 총교체될 덕수궁의 미술관, 『조선일보』, 1936. 9. 29.
61. 미술품제작소 해산키로 결정, 『조선일보』, 1936. 7. 15.
62. 일본 민간미술단체 이과회전 초빙, 『조선일보』, 1936. 5. 7.
63. 길진섭 소품전, 『동아일보』, 1936. 3. 15.
64. 손일봉 개인전, 『조선일보』, 1936. 6. 16.
65. 신진 송정훈 개인전, 『조선일보』, 1936. 6. 25.
66. 현희문 씨 역작, 『동아일보』, 1936. 7. 4.
67. 윤범모, 「임군홍의 생애와 예술」, 『망각의 화가 임군홍』, 롯데미술관, 1984, p.151 참고.
68. 후소회전, 『조선일보』, 1936. 11. 3.
69. 김은호 지음, 이구열 씀, 『화단일경』, 동양출판사, 1968, p.124.
70. 『조선미술전람회 도록』 제15집, 조선사진통신사, 1936.
71. 동서양화부는 작품이 감소, 『동아일보』, 1936. 5. 9.
72. 미전 입선자 발표, 『매일신보』, 1936. 5. 12.
73. 특선 20명 중에 조선인이 반수를 점령, 『조선일보』, 1936. 5. 15.
74. 신록 고궁의 예술의 훈향 - 미전 17일부터 공개, 『매일신보』, 1936. 5. 16.
75. 미전 특선 시상식, 『동아일보』, 1936. 6. 4.
76. 안석주, 「미전 개평」, 『조선일보』, 1936. 5. 20-28.
77. 제15회 미전에 빛나는 여성들, 『동아일보』, 1936. 5. 14.
78. 미술의 용문에 오른 신인들의 기쁨은 1-2, 『매일신보』, 1936. 5. 12-13.
79. 동양화와 공예에 숙명 4재원 입선, 『조선중앙일보』, 1936. 5. 12.
80. 선배 제씨의 지도를 간망, 『매일신보』, 1936. 5. 12.
81. 선전 입선자 평남에 20명, 『매일신보』, 1936. 5. 13.
82. 1, 2부 모두 특선 - 김중현 군 영예, 『매일신보』, 1936. 5. 15.
83. 미술 조선의 자랑 - 10세 소년 당당 입선, 『매일신보』, 1936. 5. 17.
84. 미전 입선자 발표, 『매일신보』, 1936. 5. 12.
85. 미전 입선자 발표, 『매일신보』, 1936. 5. 12.
86. 향토색 농후, 『동아일보』, 1936. 5. 12.

87. 심사원 선후감, 『매일신보』, 1936. 5. 12 ; 향토색 농후, 『동아일보』, 1936. 5. 12.
88. 안석주, 「미전 개평」, 『조선일보』, 1936. 5. 20-28.
89. 윤희순, 「미전의 인상」, 『매일신보』, 1936. 5. 21-29.
90. 윤희순, 「미전의 인상」, 『매일신보』, 1936. 5. 21-29.
91. 미술의 용문에 오른 신인들의 기쁨은, 『매일신보』, 1936. 5. 13.
92. 19세의 한군 – 조각에 초입선, 『조선중앙일보』, 1936. 5. 12.
93. 안영숙, 「놀러간 것이 오늘의 동기」, 『매일신보』, 1936. 5. 13.
94. 전도 양양한 천재의 청년, 『매일신보』, 1936. 5. 13.
95. 윤희순, 「미전의 인상」, 『매일신보』, 1936. 5. 21-29.
96. 협전 입선 발표, 『매일신보』, 1936. 11. 9.
97. 조선미술의 전당 – 서화협회전람회, 『조선일보』, 1936. 11. 8.
98. 장구한 역사에 질적으로 향상, 『조선일보』, 1936. 11. 8.
99. 협전 입선 발표, 『매일신보』, 1936. 11. 8.
100. 안석주, 「제15회 협전 인상기」, 『조선일보』, 1936. 11. 15-18.
101. 안석주, 「제15회 협전 인상기」, 『조선일보』, 1936. 11. 15-18.

1937년의 미술

이론활동

화단의 현단계 1936년 11월에 열린 제15회 서화협회회원전 및 공모전이 서화협회의 끝일 줄은, 해가 바뀌고 1937년 가을이 올 때까진 아무도 몰랐었다. 아무튼 해가 바뀌면서 미술동네는 새로운 기분에 들떴다.

1937년 새해 벽두, 논객 안석주가 『조선일보』에 「개화기의 우리 미술계, 새해 발전은 어떠련가」라는 제목의 글로 미술동네의 분위기를 주름잡았다. 먼저 안석주는 1936년의 굵은 자취들을 거슬러 올라가면서 앞으로의 미술동네를 낙관할 수 있다고 썼다. 연례 행사인 조선미전과 서화협회전, 조선일보사 주최의 전조선학생미전을 통한 수재들의 장려, 김은호, 김복진 그리고 최우석, 이용우의 미술교육기관 개설, 후소회의 출현을 볼 때 그러하다는 것이다.

안석주는 조선미전과 서화협회전이 인재 배출과 일반인들의 안목을 높여 놓았다는 점을 높이 평가한다. 그러나 조선미전에서 동경화단의 영향을 짙게 받고 있음을 가리키고 그것은 '정세'의 영향이라고 헤아렸다. 그럼에도 불구하고 문제는, 작가의 역량에 달린 것이라고 말하는 가운데, 수묵채색화 분야에서 '자기 토대를 세운' 김중현, 유채수채화 분야에서 '독특한 경지에 오른' 이인성을 내세움으로써 자부심을 은근히 내비친다. 하지만 조선미전의 경우 '대체로 보아 특선작 이외에는 조선인 쪽의 실력이 일본 내지인의 실력보담 적으나마 차이가 있는 것은 부인치 못할 것'이라고 쓰고 있다.

안석주는 미술동네가 처한 환경을 매우 중요하게 여겼는데 예술에 관한 '사회적 반응이 없는' 조선의 현실을 앞세운다. 미술동네 사람들 대개가 생활의 여유가 없는 탓에 흔들리며 따라서 대작을 제작한다는 것은 불가능한 일이라고 가리켰다. 그러한 환경을 개선하기 위해 미술학교 설립은 물론 미술인들을 대우하는 사회여야 하며, 미술인들의 생활을 위한 기관이 세워져야 함을 힘주어 말했다. 또한 언론기관이 나서서 적극적인 미술사업을 펼쳐야 한다고 썼다. 나아가 그러한 환경을 마련키 위한 미술계 인사들의 끊임없는 노력 또한 필요하고 작가들 또한 '주관적 수준 향상이 절대로 필요'하다고 썼다.

안석주의 이같은 환경 개선론에 발맞춰 마침 우령생(牛鈴生)이란 필명의 논객은 식민지 조선의 미술 문화환경을 다음처럼 썼다.[2]

"조선사람의 생활이 그림만 그리고도 먹을 걱정이 없어져야 걸작도 나오고 해서 세상에 화제가 될 것이다. 지금 자기의 재산이 있어 화실을 짓고 걱정없이 사는 사람도 있지만 다른 직업에 얽매이면서 여가에 제작을 하는 이가 많고 혹 신문 같은 데 삽화를 그리는 이도 있는데 이 신문 삽화가도 대개가 전속이 되어 있다. 그래도 이런 이들은 삽화라도 신문에 매일 발표를 하니 우울하지는 않을 것이지만 앞으로는 전속이 되지 않고 밖에서 삽화를 제작하지 않으면 좋은 삽화가 많이 나오지 않을 것이다. 어쨌든 그림으로써 생활을 하는 사람은 동양화가에 많고 양화가는 신문 삽화 외에는 학교선생이니 이 외에는 곤란한 처지에 있는 이가 많다."[3]

수묵채색화의 근대성 및 신흥 모더니즘 1937년의 조선미술가들을 '근대 조선미술사의 전기적 존재'라고 표현한 김복진은 네 명의 수묵채색화 작가를 묶어 '근대를 동경하는 특이한 기수'라고 부르면서 네 명의 종합전람회를 구상하기도 했다.

"고(故) 관재 이도영 씨 이후의 동양화는 근대적 음향을 가진 것이라고 나는 보고 있다. 김은호 씨, 이상범 씨, 노수현 씨, 허백련 씨는 각기 영역을 달리하면서도 그러나 근대를 동경하는 특이한 4기수이다. 김은호 씨의 우아(優雅), 이상범 씨의 정적(靜寂), 노수현 씨의 강곡(剛穀), 허백련 씨의 활담(活淡)을 1실에 집중하여 볼 흥행적 가치도 생각되어지지마는 그보다는 한걸음 현재 조선 동양화의 전폭적 음미로서 이어지기를 갈망하는 바이다. 금번 동원 전람회에 비록 소폭일지나 이상범 씨를 제(除)하고서 그 외 3씨가 출진(出陣)하여 과연 서로 이채를 보여주어 더욱 4가(家)의 종합전을 요망하게 된다."[4]

1937년 조선화단에 김종찬(金宗燦)과 이규상(李揆祥)의 개인전 그리고 이규상, 조우식(趙宇植) 들이 참가한 양화극현사(洋畵極現社)전람회는 아방가르드를 내세우는 세대의 본격 출발을 알리는 것이었다. 일찍이 1931년, 구본웅이 앞서 내보였던 '이색적인 화풍'은 그의 두번째 개인전인 1933년에서도 여전했으니 아방가르드 화풍의 선구자였던 셈이다. 물론 김용준을 비롯한 몇몇의 '이색 화풍' 실험이 있었지만 대개 그 작품들은 전람회에 공개하지 않았다. 아무튼 김종찬, 이규상의 개인전은 1930년대말 조선 모더니즘 미술의 개화를 알리는 꼭지점이었던 것이다.

하지만 이들 둘의 개인전과 양화극현사에 대한 비평가와 언론의 반응은 차가웠다. 언론의 간략한 보도를 빼고는 어떤 비평도 없었다. 다만 윤희순은 두 작가에 대해 '새로운 감각'을 보여주고 있다고 평가했고,[5] 구본웅은 극현사에 대해 '회화의 근본문제를 이해하지도 못한 채 피상적 형식미만을 추구하는 위험'을 경고하는 정도였다.[6] 그러나 김복진이 참가하고 있던 조선미술원에서는 이들에게 눈길을 주었다. 이들은 개인전을 마친 바로 다음에 열린 조선미술원 낙성기념전에 초대를 받아 나란히 찬조 출품했다. 구본웅도 여기에 찬조 출품을 했는데 미뤄 보건대 김복진의 뜻에 따른 것이겠다.

구본웅은 유채수채화 분야가 조선에 들어선 지 20년이지만 그 뒤 '각양각색의 회화적 경향 내지 행동'이 있음을 가리키면서 이를테면 '인상주의니 후기 인상주의니 혹은 사실주의니 표현주의니 상징주의니도 하고 또는 미래파니 기하파니 입체파니 초현실파 순수파 따위가 '마치 군웅할거' 하듯 '자랑하는 태도'가 보이는데 그게 마땅치 않다고 썼다. 아무튼 화단의 풍요로움과 변화를 느끼게 해주는 이같은 구본웅의 글은 1937년 화단이 아우르고 있는 '신흥미술 경향'[7]을 넉넉히 짐작케 해준다. 물론 이것은 유채수채화 분야에 대한 이야기였다.

향토색 비판, 조선화 부흥론 김복진은 1937년이 다 갈 무렵, 조선 향토색과 관련한 견해를 다시 내놓았다. 김복진은 전시를 함께 본 문인 이광수가 유채화가 서진달(徐鎭達)의 작품을 보고 회심의 가작이라고 칭찬하면서 '황의(黃衣)의 조선여성과 조선식 청동 화로를 통하여 소위 조선적 정서를 영묘하게 표백(表白)한 화재에 놀랐다'고 말한 데 대해 다음과 같이 썼다.

"일반으로 미술감상의 태도는 미술의 기본적 요소를 탐색 완상(玩賞)하기 전에 그 '작용'을 감상자 자기류의 문학적 해석을 붙이어서 보는 것이 통례일 것이다. 춘원(이광수) 역시 이 파(派)에 소속하였으나 '작용'을 잃은 회화도, 예술도 없을

것이니 서진달 씨의 작품은 유창한 일품이므로 감상 태도를 달리하면서 나도 그에게 동의를 표하였다.

그러나 이 문제는 아직 조선에서는 염두에도 오르지 못하고 있나니 연년이 총독부 미술전람회에서 가장 그것을 느끼게 한다. '조선적' '향토적' '반도적'이라는 수수께끼를 가지고서 미술의 본질을 말살하는 모험을 되풀이하고 있는 연고이다. 이것의 예로서 동 전람회에 출진한 수많은 공예품에서 제저(題著)를 보는 것이니 이것은 지나가는 외방(外方) 인사의 촉각에 부딪치는 '신기(新奇)' '괴기(怪奇)'에 그칠 따름이고 결코 '조선적'이나 '반도적'인 것은 아닐 것이다.

본래 향토적 의미는 미술 소재의 지방적 상이와, 종족의 풍속적 상이와, 각개 사회의 철학의 상이를 말하는 것이리라. 그러나 의연 미술의 본질은─그 구성 요건은 별립(別立)을 허용하지 않는 것이다. 그러므로 동 미술전람회의 수다한 공예품과 또는 조선적 미각을 가졌다는 우수한 회화는 통틀어서 외방인사의 향토 산물적 내지 '수출품적' 가치 이상의 것이 아니라고 나는 늘 생각되어지고 있다."[8]

이태준은 '조선화 부흥운동'을 외치면서 서양미술을 하는 이들에게 동양화로 전향을 촉구하고는 그 이유를 몇 가지로 나눴다. 첫째, 동서양은 뚜렷한 경계가 있는데 동양인이 서양 흉내 내기를 해봐야 대가가 되기 어려울 터인즉, 그 취미와 교양으로 볼 때 그러하다. 둘째, 인체를 보더라도 서양인은 입체적이요, 동양인은 비입체적인데 동양인 나름의 미점(美點)이 있으니 자연까지도 아울러 서양화는 서양화, 동양화는 동양화에 맞는 무슨 성질이 있을 터이다. 셋째, 생활과 작품은 한덩어리인데 조선생활을 하는 사람이 서양화를 한다면 그것은 자기 분열일 뿐이다. 넷째, 김홍도나 장승업을 이어 나갈 사람은 동양인, 조선인이요 그게 사리(事理)와 기(氣)에 순(順)하는 것이며, 문학에 비해 조선미술은 대단히 풍부한 유산을 갖고 있음에도 불구하고 썩혀둘 필요가 없다는 것이다. 이처럼 서양미술은 '색채 본위'요 '입체적'이며 '수공적'인 데 비해 동양미술은 '비입체적'이라고 차이를 말하면서 끝으로 동양미술은 '기(氣)'의 예술이라고 밝히고, 아무튼 자신의 주장이 무리가 많은 줄 알지만 '서양화에서 동양화에로 전향'과 '조선화의 부흥' 운동이 맹렬히 일어나길 힘주어 주장하고 글을 맺었다.[9]

고희동과 구본웅의 몇 가지 생각 고희동과 구본웅은 1937년 7월, 「화단 쌍곡선」[10]이라는 주제로 대담을 나눴다. 이 대담은 '풍속화와 조선 정취' '조선의 풍경과 독특한 색채' '사회생활과 미의식'이란 세 가지 주제로 나눠져 있다. 대담 방식은 구본웅이 질문하면 고희동이 답변하는 식이었다. 고희동은 첫

주제를 논하는 자리에서 신라 고려의 그림은 남아 있는 게 없으므로 조선그림만을 따져나가면서 '그림 자체는 당, 송 이후 모두 중국 영향을 받아 창조적인 것은 없다'고 주장했다. 조선 베에다 조선붓을 쓰니 '기분'은 조선 것일 수 있으나 '화의(畵意)는 중국 것'이라고 생각했던 것이다. 소재로서 무릉도원, 화풍도 송, 원풍 아니냐는 것이다. 그러나 일본화는 본래 따로 있었으니 중국 영향을 받지 않았다고 소개했다. 이어 고희동은 김홍도, 신윤복의 풍속화에 조선 정취가 가장 풍부했음을 말하면서 그런데 그들 뒤로는 다시 중국풍을 본뜨기 시작해서 나중에는 중국화보다 모방하다가 오늘날에 이르렀으니 조선 정취를 찾으려면 김홍도, 신윤복의 풍속화를 보아야 한다고 주장했다.

이어 두번째 주제에서, 고희동과 구본웅은 사실성에서 벗어나 서양미술의 최근 동향을 논하면서 '막다른 골목에 닥쳐 옆길을 뚫는 것'이라고 주장하고는 '우리야 어디 막다른 골목에 가보기나 했나요. 가보지도 못하고 남이 이리 가면 이리로 따라가고 저리로 가면 저리로 따라가는 것'이라고 말했다.

고희동은 조선 유채화가들이 '조선 독특한 색채에 대해서 너무 무관심'하다고 꾸짖으면서 그 색채를 조선의 청명한 자연 풍광으로 설명한다. 또 구본웅이 회화의 사상성에 대해 묻자 고희동은 '그림이 산 그림이 되자면 물론 그런 것이 있어야 하지만은 그림이 되기 전에 그런 것은 필요치 않다'고 하면서 '그림도 역시 먼저 그림이 되어야 한다'고 주장했다.

고희동은 조선에 서양회화가 들어온 지 20년 동안 지금까지 서양회화를 그리는 사람은 모두 40여 명이라고 소개하면서 대개 생활난 탓에 그만둬 버리지만 풍족해도 그만둔다고 소개하고 그 이유를 사회 풍조의 자극이 없다는 데로 돌렸다. 왜 유화를 버리고 수묵채색화로 바꿨냐는 구본웅의 물음에 고희동은 '어쩐지 서양화를 그리지 못하게 되니까'라고 대답했다. 구본웅은 '요즘 서양화에서 동양화로 넘어오는 경향이 많다'고 소개하자 고희동은 '서양화의 기분을 동양화에서 내어보았으면 좋겠는데 잘 안 된다'고 자신의 고민을 털어놓았다.

미술계와 사회의 관련에 대한 물음에 고희동은 일상생활에서 미적 의식의 필요성을 말하면서 최근 몇백 년 동안 미술을 천대해 왔던 탓에 사회의 그림에 대한 인식이 가속도로 퇴화했다고 주장했다. 이어서 고희동은 최근 30년 동안 자신의 경험에 비추어 일반의 회화에 대한 감상력은 대단한 진보를 이뤘다고 말하면서 '이제는 장식용으로 그림을 그릴 줄 알고 소중히 여긴다'고 소개했다. 고희동의 이같은 생각은 19세기말과 20세기초 미술사에 대한 사실 왜곡에서 비롯하는 것으로, 일찍이 최남선의 조선미술 쇠퇴론 및 비하론[11]의 되풀이다.

또 고희동은 서화협회에 대해서 자신이 '동경미술학교를

마치고 돌아와 전람회를 하나 해보려고 이리저리 발론(發論)을 해서' 만든 것이라고 했다.[12]

한편 구본웅은 서양미술 이식사를 나름으로 정리했는데 이 것은 고희동과의 대담에서 보이는 내용으로 미뤄 고희동의 견해를 따져 헤아리지 않은 채 고스란히 받아들인 것이라 하겠다. 구본웅은 이 때부터 이식사에 관한 한 고희동 추종자였다. 구본웅은 우리 서양회화 수입은 '다른 여러 분야의 수입과 유를 같이해 간접 영향을 받아 왔다'고 쓴 다음, 고희동에 대해 '동경미술학교에 최초의 수학자요 따라서 우리의 양화적 미술행동의 ○○이라 할 것'이라고 하면서 "현하의 양화단을 붕아(崩芽)케 하였음은, 그 일은 오로지 춘곡 고희동 씨에게 속할 것이었다"[13]고 단호히 주장했다. 또한 고희동, 김관호를 비롯한 인상주의, 후기 인상주의로 시작해 지금은 각양각색을 보여 '마치 군웅할거 시대'와 같다고 개괄했다.

아무튼 고희동에 대한 이같은 구본웅의 추켜세움은 1935년에 고희동 스스로 서양미술 이식사뿐만 아니라 조선화단 형성사에서 자신이 어떤 존재였는지를 과장해 나갔던 대목[14]을 따져 헤아림 없이 그대로 받아들여 요란하게 추켜세운 데 지나지 않는다. 물론 서양미술 이식사에서 고희동 나름의 역할에 대해 1935년 무렵, 구본웅은 물론[15] 그에 앞선 이들까지 모르는 이는 없었다. 그러나 구본웅은 고희동의 주장을 고스란히 받아들여 부풀리고 그 지위와 역할을 추켜세웠다.

1937년 비평활동에 나선 논객은 김복진, 구본웅, 윤희순, 김주경, 이태준, 정현웅 들이었다. 이들은 조선미전과 목시회전, 조선미술원 낙성기념전 그리고 이송령이란 화가의 개인전 평을 썼다.

올해의 이론 분야에서 남다른 점은 이름을 밝히지 않은 논객의 「색채와 품성」,[16] 「포스터에 관한 연구와 색채」,[17] 그리고 고유섭의 「형태미의 구성」[18] 같은 조형론 연구가 이뤄지고 있다는 점이다. 김주경은 이 해에 「세계 명화」[19]라는 이름으로 20회에 이르는 장편 신문 연재물을 남겼다. 더불어 정해준이라는 이름의 논객은 「동양화의 취재문제」[20]를 발표했으며 숱한 우리 미술관련 집필과 발표를 꾀하는 고유섭은 「고대미술에서 우리는 무엇을 얻을 것인가」[21]를 발표해 미술사학의 의미를 고민하는 모습을 아울러 보여주었다. 문일평(文一平)은 이 해에 「이조화가지(李朝畵家誌)」[22]란 제목으로 16명의 조선시대 화가들을 다룬 글을 발표했다. 그는 여기서 정선을 '화종(畵宗)'으로, 김홍도를 '화선(畵仙)'으로 불렀다.

미술가

김복진은 이 무렵 화가로서 언론 삽화에 종사하는 이들에

눈을 돌려 그 기량이 눈에 띄게 나아졌음을 소개하고 있다.

"금년도에 있어서 우리의 삽화계는 그 제판술(製版術)의 유치함에도 불구하고 비범한 진경을 보이고 있다. 『조선일보』의 김규택, 정현웅 양씨와, 『동아일보』의 홍득순, 『매일신보』의 이승만 씨의 연속적 노력은 급기야 의연 우열(愚劣)한 제판술로 하여금 실력 이상의 명예를 갖게 하였고 조선 인물 내지 조선 의복에 대한 새로운 정형을 세워 주려는 또는 거의 정형화한 공작(工作)을 대체로 한 김규택, 정현웅 양씨의 공적에 나는 많은 감사를 가지며 더욱 잡지 『소년』 지상에서 정현웅 씨의 삽화를 대할 때에는 가끔 미소를 나는 가져 볼 적이 있다."[23]

윤성상(尹聖相)이란 여성 논객이 잡지 『여성』에 「여류 인물평 정찬영론」[24]을 발표했다. 윤성상은 정찬영의 인상이 매우 부드럽다고 힘주어 말하면서 여류화단의 제일인자요 '여류화단만에 국한된 명성을 가진 화가가 아니다. 적어도 조선 굴지의 화가의 하나이다'라고 추켜세운다. 세 아이의 어머니 정찬영에 대해, 찬양의 근거를 기껏 조선미전 입선, 특선이란 경력에서 찾고 있었으니 '론'이라 이름붙인 글치고는 인물 됨됨이에 많은 부분을 쏟은 수필일 뿐이다. 오히려 김남천(金南天)이 쓴 짧은 인상기가 돋보인다. 김남천은 정찬영이 올해 조선미전에 내놓은 작품 〈공작〉이 금가루를 뿌린 것으로 '제재의 빈곤'을 생각나게 한다고 하면서, 예술은 생활의 반영인데 도피나 주관적 초현실은 미술을 진정으로 창조하는 길이 아니라고 가리키고, 오히려 35,36년에 소녀를 그린 작품들을 취할 만하거니와 이 방향을 고집하라고 충고까지 했다. 김남천은 "아직 40이 되기도 멀었다 하니 파탄할 각오하고 새 방향을 취하여 걷기를 바란다. 씨는 평양 출생으로 젊어서 여고시절에는 눈이 쌍꺼풀지고 미인소리도 들었다"[25]는 사실을 알려 준다.

같은 잡지에 화가 고희동 가정 방문기가 실렸다. 이름을 밝히지 않은 기자가 쓴 것으로 '인종(忍從)'을 미덕으로 삼는 전형적 동양가정'이란 부제를 달아 놓고 있다. 이 방문기에서 고희동은 자신이 그림 그린 지 꼭 30년째라고 말하면서 안중식에게 배우다가 러시아와 일본 전쟁 무렵 서양인들을 사귀었고 그들 가정에서 그림을 얻어 볼 기회를 가져 동경미술학교에 들어가 유채화를 공부했다고 회고했다. 또 그는 조선 예술동네가 '침체 상태'에 빠져 있다고 주장했다.[26]

같은 잡지 다음 호에 실린 조소예술가 김복진 가정 방문기는 '절장보단(絕長補短)'으로 사시 명랑'[27]이란 부제를 붙여 놓았다. 사직공원 옆 양옥은 '크림빛'이었고 문패엔 나란히 '金復鎭 許河伯'이라 붙여 놓은 집이었다. 시원한 유리창 밖에 고목 느티나무 가지가 늘어져 있고 실내엔 이광수 글씨와 민영

환 글씨를 비롯해 현판이 많았다. 그 무렵 김복진의 미술연구소에는 10여 명의 제자들이 다니고 있었다. 그 가운데 1937년, 조선미전 조소 분야에 8명의 제자가 입선을 했다고 밝히고 있다. 이 때 허하백은 곧 첫 아이를 낳을 처지였다. 기자가 아들딸 나시면 뭘 가르치시렵니까 하고 물으니 김복진은 '아들 나면 서정권 같은 권투를 가르치구 딸을 나면 최승희처럼 춤을 가르쳐야겠습니다'라고 대답했다.

시인 김광균(金光均)은 1936년에 처음 서울에 올라와 처음 '블라맹크 그림의 현대의 위기 감각을 높이 평가'한다는 모더니즘 시인 김기림(金起林)을 만났다. 김광균은 김기림의 소개로 시인 오장환(吳章煥)을 비롯해 화가 김만형(金晩炯), 최재덕(崔載德), 이규상(李揆祥), 신홍휴(申鴻休) 들을 만났다. 그 시인들은 화가들 못지않게 그림 감상에 열을 올렸으니 그들은 유럽회화들을 도판으로 담고 있는 화집들을 구해 돌려 보곤 했다.[28]

최재덕은 경남 진주의 지주 아들로 태어나 태평양미술학교를 졸업한 화가였으며, 신홍휴는 서울 연지동(蓮池洞)에 화실을 지닌 화가였다. 그는 '나비넥타이에 안경을 쓰고 콧수염을 기른 꼬마화가'였다. 그는 화실을 갖고 있었으나 작품을 많이 하지 않았고 뒷날 그 화실은 김인승이 구입했다.[29] 김만형은 개성 소상인의 맏아들로 태어나 제국미술학교를 졸업한 화가였다.

올해 5월, 조선미전 심사 보조원인 참여작가로 나선 김은호는 금비녀 헌납운동을 벌이던 애국금채회(金釵會)의 활약상을 그림으로 그려 11월 20일, 총독부에 헌납했다. 이 사건은 김은호의 후원자 윤덕영(尹德榮)의 권유에 따른 것으로, 일제에 협력하는 활동을 내용삼아 조선인 미술가가 형상화한 점과, 나아가 그 주제방향이 그러한 활동을 추켜세우고 있다는 점, 작가가 그것을 일제에 헌납했다는 점 따위의 특징을 지니고 있다.

그 가운데 가장 큰 문제는 작품의 주제방향이라 하겠다. 작가의 창작 행위 밖의 화단활동에서 반식민지 때부터 식민지 시대 내내 협력관계가 숱하게 이뤄져 왔다. 일찍이 창씨개명을 했던 화가들조차 있었다. 덧붙여 작가의 창작 의도와 창작 동기에 관한 문제가 있을 터이지만 알맹이는 작품의 소재와 주제방향에 있다.[30] 김은호의 활동은 개인의 것이었으되 한 켠에서 그게 집단으로 이뤄지기 시작한 것은 1937년 5월 1일의 일이다. 이광수, 최남선 들은 총독부 학무국과 더불어 조선문예회를 조직하고 가요를 통한 '사회 교화' 사업을 펼쳐나갔다.[31]

올해 8월, 해주에서 4인전을 연 오택경(吳澤慶)은 1913년 해주에서 자작농의 외아들로 태어났다. 5대 독자인 오택경은 1929년에 입학한 해주공립보통학교에서 선우담에게 그림을 배웠다. 오택경은 일본에 건너갔지만 해운주식회사 부두노동

자로 생계를 이으면서 야간 미술학원에 다니던 중 1937년에 심한 부상을 당해 노동력을 잃어버린 채 귀국해야 했다. 오택경은 귀국한 뒤 학교교사를 하면서 부두노동자 파업에도 참가하여 퇴직당한 채 해주 시멘트공장에서 강제노동을 해야 했다. 오택경은 1936년에 〈부두 노동자의 식사〉 〈아리랑〉 따위를 창작했는데 〈아리랑〉에 대해 리재현은 다음처럼 썼다.

"〈아리랑〉은 대대로 농사짓던 땅을 일본놈들에게 빼앗기고 고향을 떠나 정처 없는 길을 가는 농민들의 생활을 그린 것으로서 작품은 일제경찰 놈들에게 탄압을 받았다."[32]

이상춘, 권구현 별세 프로예맹 미술부 활동가이자 연극 분야에서 활동했던 이상춘이 1937년 11월 13일 오전 2시, 자택에서 숨을 거두었다. 『조선일보』는 다음과 같이 보도했다.

"신진 무대장치가로서 독특한 수법이 있어서 장래가 촉망되던 이상춘 군은 숙오로 신음하던 중 금 13일 오전 2시 시내 돈암정 424의 26호 자택에서 29세를 일기로 영면하였다."[33]

이상춘은 1928년, 대구 영과회를 주도했고, 1929년에 일본에 건너가 무대미술을 공부하고 귀국해 프로예맹 연극부 책임자로 활동하면서 극단 신건설, 국제혁명연극대 따위를 조직하는가 하면, 1932년부터 체포와 투옥을 거듭했으며 1934년 6월에 다시 검거돼 1935년 12월에 출옥, 1936년엔 조선상업미술가협회, 조선연극협회를 조직하고 활동을 시작했으나 병세가 나빠져 가던 중 1937년 11월 13일, 자살했다.[34]
초기 프로예맹에 참가했던 권구현이 이상춘과 달리 무정부주의자로 프로예맹에서 제명당하여 1920년대 후반, 무정부주의 문예운동에 참가, 1927년에 시집 『흑방(黑房)의 선물』[35]을 내기도 했고 또한 조선미전에 수묵채색화를 꾸준히 응모했던 이였다. 이들의 불행한 죽음은 식민지 프로예술운동이 한 시대를 끝내고 있음을 상징하는 일이었다.

화단인 언파레이드 우령생(牛鈴生)의 글 「화단인 언파레이드」[36]는 미술동네 미술가들의 분위기를 매우 잘 알려 준다.

"화실을 가진 이는 서양화에 장발, 박광진, 공진형, 도상봉 씨 등이요, 동양화로는 김은호, 이용우, 이상범, 최우석, 이한복 제씨인데 그 외에는 화실을 가졌다는 이를 듣지 못하였다. 이러하니 이 외에 제씨는 제작하기에 불편을 느끼는 이가 많을 것이므로 일본 내지 화단처럼 패트런이 있으면 화실도 지었지만, 조선에서는 패트런을 가진 이가 몇 분 안 되는데 이 분들

도 패트런의 후원을 톡톡히는 못 보는 모양이다. 더구나 양화 같은 것은 자기 재산이 없으면 어려운데 바라는 것은 일 년에 한 번씩의 총독부 미전과 서화협회전시회에서 작품이 팔리는 것이나 명사의 소개장을 들고 부리나케 다녀야 일 년에 몇 폭쯤 팔리는 이도 많지 않다.

동양화가는 전풍(展風)이라든지 큰 요리집 같은 데서 주문을 하여 때때론 목에 돈이 들어오고 지방 출장을 가도 깁두루마기 필묵만 들고 가면 어느 때는 돈 천 원도 가지고 서울로 오지만 양화는 들고 다니는 게 많아서 지방에 가서 전시회를 하기도 어렵고 개인의 의뢰 제작도 드물어서 그 많은 채색 값이 문제되어 좀처럼 화필을 들기가 어려우니 여기에 그이들의 고민이 있다. 일본 내지만 하여도 출판물이 발달해서 삽화나 표지와 같은 것으로 그래도 풍족히 살지만 여기는 그렇지 못하며 또는 동경(東京) 대판(大阪) 기타에 산업기관이 많으니 포스터라든지 기타 화가들의 손을 빌릴 일이 많지만 조선에는 아직도 산업이 발달 못 됐으니 화가에게 요구가 적은 까닭에 재분(才分)이 있는 사람이 생활에 쪼들리는 것이다.

그래서 한 번 교원으로나 신문사에 입사를 하거나 관청회사에 취직을 할 때는 그의 정말 작품은 보기가 어렵다. 이래서 필자가 저번에 학생작품전을 보고 거기에 천분이 있는 사람을 많이 보았을 때 그들의 앞날을 생각하게 되었으며 그들에게 활동할 무대를 주어야 할 것을 생각하는 사람이 많아지기를 바랐다.

과거에 안심전(안중식), 소림(조석진) 같은 이도 생활이 궁했지만 고 이도영 씨를 필두로 고 김용수 씨도 요절 후에 참(慘)한 생활의 흔적을 보고 고인의 우인들이 낙루(落淚)하였었다.

그러니까 자고로 예술가들이 호화로운 생활을 할 수 없었던 것이나 예술가는 가난해야 좋은 작품이 나온다는 이유는 어디서 나온 것인지 '예술가가 돈은 해 무얼해!!!' 하고서 그림 값도 안 주고 달아나는 사람도 보았으니 어처구니 없는 세상이다.

그런데 조선화단에서 술을 안 자시는 분이 드문데 속 모르는 이는 흉을 보는 이도 있으나 그들에게는 이 술이 없으면 괴로운 세월을 웃고 보낼 수는 없는 것이다. 그래서 화폭 값을 받아서는 술로 없애는 이도 있지마는 밥도 밥이려니와 화우(畵友)와 같이 황혼에 주점에서 웃고 떠드는 것도 그분들에게는 더 없는 쾌락인지 모른다. 누구는 화가들을 세상하고는 담을 쌓았다고 하지만 담을 쌓아야만 화필이라도 들지 세상과 집안에 귀를 기울이기만 하는 날에는 그들의 화필 쥔 손에 맥이 풀릴 것이다. 처세를 잘해 보려고 하면 벌써 그는 예술가는 아니요 다른 가(家)일 것이다. 처세를 어떻게 해야 한다는 것을 알고서 거기에 맘을 두지 않는 이는 달관도 물리칠 수는 없

는 일이 아닌가! 옛 화인(畵人)도 그랬고 지금 화인도 그럴진대 옛날 밀레의 생활도 청렴한 생활일 것이니 동서양을 막론하고 청렴한 사람은 화가라고 할 수 있을까. 그러나 그 화가가 죽은 뒤에 그림 값이 부쩍 오르는 것은 '가부'나 '미두(米豆)'와는 다르다고 할까.

화가들은 우의(友誼)가 두텁다. 고 이도영 씨와 고희동 씨의 사이라든지 최우석 씨와 이용우 씨와의 사이라든지 김은호 씨 윤희순 씨와 김중현 씨, 이승만 씨 기타 남달리 우의를 존중하는 이가 많다. 이것이 조선화단에만 있는 아름다운 이야깃거리다. 그래서 이분들의 세계는 비좁으나 늘 평화하다. 그것은 화인의 생활을 피차에 잘 아는 까닭이니 누가 이 화인들의 생활을 보살펴 볼 것이냐. 그런데 화단에서 그림을 가지고 집간이나 의지하던 화실까지 세운 이는 김은호 씨다. 씨는 그림이 아니고 초상화를 부업으로 해서 참 악전고투로 생활의 기처(其處)를 조그마하나마 세워 빈한만은 면한 모양이요 고희동 씨 같은 분도 화단에 공로자라면 이랄 수 있는 분으로도 요즘에야 조금 숨을 돌이키게 된 것도 효성스러운 영식(令息) 때문이다.

장발, 이종우, 이한복, 도상봉 씨 등은 교원생활을 하고 이종우 씨는 총독부 토목과에 재근(在勤) 중이며 이승만, 이용우, 정현웅, 노수현, 이상범, 김규택, 기타 수씨는 신문 삽화를 그리고 사원으로 있는 분들이다. 이마동 씨 기타 지방에서 교편을 잡은 이도 있어 이 분들의 작품활동이 민활(敏活)치 못하다. 어쨌든 재산이 있고도 교원생활을 하는 이도 있어 육영사업을 위하여 몸과 화필을 바치는 이도 있었다. 이 세상이 그림을 요구하게 되었다는 것은 기쁜 일이다.

너무 화인의 생활 타령만 해서 안 되었으니 화제를 달리 돌리기로 하였다. 그런데 자녀가 많기로는 고희동, 최우석, 장발 씨를 먼저 들 수 있으니 장발 씨 같은 이는 5,6남매나 된다 하며 또 자녀가 놀기로는 변관식 씨 같은 이다. 그리고 신식 가정으로는 장발, 도상봉, 공진형, 이승만 등 제씨이니 그분들은 연애결혼을 하였다 한다. 행복한 이들일 것이다. 그 중에도 도상봉 부처는 동 부인 산보를 늘 하는 이들인데 꽃같이 빛나는 미남과 여인(麗人)이며 기타 제씨는 동 부인 외출을 못 보아 그런지 화가는 독행을 좋아하는 모양이다. 그래서 신식 부인을 맞이한 이들이 적은 것 같다.

좌담 잘 하기로는 고희동 씨, 이용우 씨, 이한복 씨, 도상봉 씨, 장석표 씨 등인데 다 각기 식이 다르고 말투가 다르나 다 명인들이다. 장발 씨는 색씨 같고, 이제창 씨는 물아범 같고, 이승만 씨는 꼬챙이 같고, 노수현 씨는 책방 주인 같고, 이종우 씨는 늘 침울해서 철학자 같고, 제씨가 다 각기 별명을 하나씩 가지고 있으나 그것은 그 분들끼리 웃음의 소리로 할 이야기

이기에 여기에서는 그만두기로 하자. 화가 중에서 노래 잘하는 이는 적은데 이용우 씨는 평양애심가의 명인이요, 이제창 씨는 찬송가를 잘 부르는데 구주의 십자가 보혈로를 더 잘하며, 노수현 씨도 보기에 명창 같은데 잘 안 하는 모양이다. 김규택 씨는 바이올린을 잘 켠다.

다 각기 은재(隱才)가 하나씩은 있는 것이다. 어떻게든지 전 화단의 발기로 신년 연회를 베푼다면 여러 가지 흥미있는 일이 많을 것인데 잘 모일 것 같은데 잘 안 모여지는 것이 사람일지니 이것이 공상에 그친다면 섭섭한 일이다.

그런데 동양화가들은 미술학교를 나온 이가 적고 대개가 독학인데 미술학교를 나온 이는 필자가 알기에는 이한복 씨이며 서양화가에는 반수 이상이 미술학교 출신인데 대개가 학교에 교편을 잡은 이들은 교육 자격이 있으므로 미술학교 출신이다. 어쨌든 천재는 학교를 나오거나 안 나오거나 별로 차이가 없는 모양으로 그것은 어느 곳이고 마찬가지일 것이다. 그런데 근일에는 여류화가들의 소식이 없는데 백남순, 나혜석 기타 제씨의 작품을 못 보겠다.

소족(簫簇)하였다고 할까 활기를 띠었다고나 할까. 화단도 묵은 해를 보내고 새해를 맞이해서 더욱 발전이 될 것이다. 대전람회도 있어야 하겠지만 개인전과 연구기관과 미술 잡지 등이 생기기를 바라며 화단 제씨께 새해에 건투를 바라며 그친다."[37]

또한 이름을 밝히지 않은 기자가 같은 시기에 「조선 명류 화가의 패트런은 누구?」[38]란 글을 발표해 화단 분위기를 잘 알게 해주고 있다. 그 내용은 앞선 우령생의 글과 비슷하지만 겹치지 않는 정도를 소개하자면 대체로 다음과 같다.

먼저 교사로는 윤희순, 김주경, 김용준, 송병돈, 오지호, 선우담, 이숙종이 더 있었고 화실을 갖춘 이로 김복진이 더 있었다. 특히 미술가에게 후원인은 창작의 안정을 위해 매우 중요한 존재이다. 나혜석은 오빠가 만주국 재정부장으로 초기 후원인이었고, 도상봉의 경우 부친의 이해와 지원을 바탕삼고 있으며 최린이 작품을 추천해 팔리도록 힘을 써주기도 했다. 이마동은 삼촌, 정찬영은 남편의 힘을 얻고 있었다. 하지만 부모로부터 후원이 대부분이었으며 그 밖의 미술가들은 스스로 직업을 갖고 생계를 꾸려나가는 가운데 여가 시간에 창작을 하고 있었다. 이러한 문제를 아울러 김복진은 다음처럼 썼다.

"조선에서는 아직 화상이 없고 무지한 골동상이 횡행하면서 있으니 이들의 요구에 따라 상품(畵作)을 제작하던 화가들이 참락(慘落)하는 골동품과 같이 걸음을 같이하지 않을까. 그리하여 그것이 앞으로 오는 시대에 어떻게 표현될 것인가가 흥미있는 문제이다.

미술가의 전향이 반드시 일률적으로 화단에 타격만을 주는 바 아니니 먼저 말한 바와 같이 미술 교육가로서 교편을 잡음도 불가한 바 없을 바이며 순수미술에서 삽화에로 자리를 옮기어 가지고 화단을 측면 옹호함도 또한 불가하지 않은 것일 것이다."[39]

동상 건립

조선총독을 지낸 사이토우(齋藤) 기념사업회는 세상을 떠난 그를 기념하기 위해 전기 편찬, 동상 건립을 추진하면서 30만 원을 모금함에 있어 일본과 조선에서 반반 모으기로 하고, 그 가운데 3만 원 예산으로 똑같은 동상 두 점을 만들어 그 가운데 하나는 조선총독부 청사에 세우기로 결정했다.[40] 이어 7월에는 순천고보 설립의 공로자 김종익(金鍾翊)이 세상을 떠나자 동상을 건립하기로 결정했다.[41] 미국 할리우드의 조소예술가 후럿츠 벤켈은 할리우드 거리에 오대륙 선수들 다섯 명이 지구 위에 손잡고 서 있는 모습의 대형 기념상을 제작키로 하고 아시아 인물로 마라톤 우승자 손기정(孫基禎)을 모델삼았다.[42] 또한 8월, 20여 명의 조합원들이 모여 전북 완주군 삼례의 산업조합 창업자이자 이사 윤건중(尹建重)의 동상도 세우기로 했다. 검소한 생활을 기념한다는 뜻이었다.[43] 1933년 8월에 범인 체포를 꾀하다가 범인의 총에 맞아 죽은 순사부장 송증산(宋曾山) 4주기를 맞이하여 고향 청진의 유지들이 동상을 세워 '경찰의 수호신'으로 기리기로 했으니[44] 이제 동상 건립은 남다른 것이 아니라 흔한 일로 바뀌고 말았던 것이다.

조선 성서공회 총무 밀러(조선 이름 閔休)는 35년 동안 서울에서 근무한 외국인이었다. 은퇴해 고국으로 돌아가는 그를 위해 성서공회에서는 송별회 날 그의 동액(銅額)을 제작해 제막식을 열었다.[45] 이 동액은 김복진의 작품이었다.

10월에는 충남 공주 영명(永明)학교 윌리암 교장 동상 제막식이 있었다.[46] 김복진이 제작한 동상이었다.[47] 전북 익산의 송병우가 아동교육을 위해 2만 원을 내놓아 면민들은 동상을 세우기로 결정했으며[48] 개성에서는 11월 30일, 고려인삼 사업에 업적을 남긴 개성삼업조합 조합장이었던 고 손봉상(孫鳳祥) 동상을 인삼신사(人蔘神祠) 구내에 세웠다.[49] 이 동상 또한 김복진의 작품이었다. 김복진은 그 밖에도 조선일보사의 방응모(方應謨),[50] 경성 화산수상소학교 정봉현, 인천계림자선회 김윤복 들의 동상도 제작했다.

해외활동

김만형이 3월에 일본 제7회 독립미술협회전람회에 〈적과

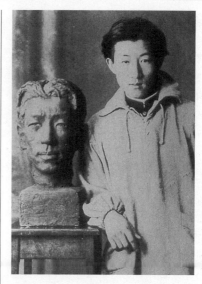

자소상 앞에 선 이국전. 이국전은 김복진의 제자로 일본대학 예술부에 유학해 활발한 활동을 펼쳤으며 1940년 김복진이 세상을 떠나자 김복진 미술연구소를 물려받아 운영했다. 1949년 제1회 국전 조각부 심사위원을 했으나 월북했다.

(赤波) 풍경〉을 응모해 입선했다.[51] 다음달에는 이쾌대가 작품 〈부인상〉을 제4회 녹포사(綠包社)전람회에 응모해 입선했으며,[52] 제국미술학교 학생이던 황헌영(黃憲永)은 〈연돌 있는 풍경〉으로 일본 국화(國華)미술전에 입선을 했다.[53] 또 대판미술학교 재학생 노태범(盧太範)은 작품 〈춘장(春裝)〉으로 제2회 입광회(立光會)전람회에 입선했다.[54]

7월 10일부터 19일까지 열린 일본 자유미술가협회가 주최한 제1회 자유미술전에 〈말이 보이는 풍경〉의 문학수, 〈작품 B〉의 유영국, 〈작품 4〉 〈작품 6〉의 주현 들이 입선에 올랐고, 회우 자격의 김환기는 〈항공표식〉을 출품했다.[55] 1937년 10월 11일에 발표한 일본 문전(文展)에 심형구가 입선을 했다. 심형구는 동경미술학교를 졸업하고 연구과에 자리를 잡고 있었다.[56] 입선작품은 〈검무(劍舞)〉였다.[57]

또한 김복진 미술연구소에서 수업을 받다가 일본으로 건너갔던 이국전(李國銓)이 12월에 열린 일본 구조사(構造社)전람회에 조소 〈습작〉으로 입선에 뽑혔다. 『조선일보』는 다음처럼 썼다.

"이국전 군은 시내 모 백화점에 근무하면서 조각을 공부하다가 그 방면으로 매진코자 금춘 동경으로 건너가 고학 중인데 지난 11월 초순 상야(上野)에서 열리는 구조사전에 그의 작품 〈습작〉이 입선되었다. 이번 구조사전에 출품된 조각은 총 230여 점이나 그 중에서 입선된 작품은 겨우 21점에 불과하다고 한다."[58]

동경에서 열린 제2회 신자연파협회전에 〈풍경〉을 비롯한 석 점을 응모해 장려상을 수상한 진환은 올해부터 회우 자격을 얻었다.[59]

단체 및 교육

광고미술사, 조선상업미술협회 1937년 4월 상순께 강호, 김일영, 추적양 들이 광고미술사를 만들었다. 이미 지난해 조선연극협회를 만들었던 이들은 4월 하순께 자신들의 활동을 통제하는 기관으로 공산주의자협의회를 조직했다. 이들 조직은 총책임 겸 노동부에 최소복(崔小福), 조직책임 겸 학생부에 이정업(李定業), 선전책임 겸 소시민부에 장병옥(張炳玉), 영화부에 추완호, 상업부(간판)에 조이연(趙履衍), 조사책임 겸 미술부에 강호, 연락책임 겸 연극부에 김일영의 체계를 갖췄다. 이들은 비합법 잠행운동 방침을 채택하고 각 분야에서 활동을 펼쳤는데, 1937년 6월 상순에 갑자기 관할 경찰서로부터 조선연극협회 해산명령을 받았고 또한 광고미술사도 경영난에 빠져서로 흩어졌다. 이들의 활동은 강호, 김일영, 추적양을 비롯한 7명이 1938년 2월, 체포, 투옥당해 막을 내렸다.[60] 김일영과 강호는 1942년까지 무려 4년 동안 징역생활을 해야 했다.[61]

총독부는 1937년 4월 14일, 경성상공회의소에서 삼월백화점, 화신백화점, 삼중정상회 대표들을 모아 협의회를 열었다. 조선 상업미술의 수준이 '일본 내지에 비해 적지 않게 뒤되 있으므로' 그 발전을 꾀하기 위해 조선상업미술협회를 창설코자 하는 뜻에서였다.[62]

목일회 – 목시회 목일회(牧日會)가 6월에 제3회 전람회를 열었다. 목일회는 여러 가지 우여곡절을 겪었는데, 김주경은 그 사정을 다음처럼 썼다.

> "목일회가 목시회로 개칭된 유래에는 모종의 난관이 있었다는 말을 들었거니와 오늘 목시전을 보게 된 것만으로도 한 다행한 일이요 앞으로도 중단되지 말기를 축복하여 마지않는 바이다."[63]

'모종의 난관' 때문에 이름을 바꿨다는 김주경의 표현만으로는 그 '난관'의 정체를 알 수 없다. 목일회 회원이었던 구본웅은 이 점에 대해 올해가 끝나갈 무렵 다음과 같이 썼다.

> "앞으로의 제2회전은 좀 잘하여 달라는 것이 그 당시의 생각이었으나 사정은 사정을 낳아 목시회는 해산을 하고 말았습니다. 이는 내부적 사태가 아니었습니다. 그래서 목시회는 드디어, 모였던 분 20인의 화가는 재차 분산적 ○○의 길을 걷게 되었음은 개인으로서뿐이 아니라 미술계를 위하여 일단의 ○○을 띠게 합니다. 여름이 가고 가을이 지나 초동 들어 한 목시회전의 대부분의 화가와 새로이 송병돈 씨를 가하여 12인의

동인전이 화신에서 개최되었으니 아무러한 이유도, 목적도 갖지 않았고 단순히 우교적 십○(十○)이 이같이 작품으로 화인을 일당에 모았음은 목시회 ○○의 ○○을 품은 그들에게 기쁨이 되었으며 힘이 되었습니다."[64]

앞의 글을 새기자면, 목일회는 1934년 창립전 뒤에 '사정'이 생겨 1차 해산했고 1935년 제2회전을 열지 못했다. 하지만 목일회 회원들이 다시 모여 출발했다. 『동아일보』 1936년 1월 1일자에 따르면, 목일회는 조직을 정비하고 1936년에 제2회전을 꾀했다. '최근 일대 혁신을 계획하여 회원을 새로 모아 20명에 이르렀으며 올해 의욕적인 전람회를'[65] 꾀했던 것이다. 그러나 이것도 '사정은 사정을 낳은' 외부적 '사태'를 맞이하여 '재차 분산'했으니 목일회는 이렇게 없어졌던 것이겠다. 이게 2차 해산이다.

여기에 덧붙여 『동아일보』 1935년, 1936년 연속 두 해 동안 1월 1일자에 목일회를 소개하고 있음을 떠올린다면, 1차 해산을 겪은 다음 만든 2차 모임이 1936년 1월 1일까지 그대로 있었음을 알 수 있다. 목시회란 이름으로 전람회를 연 게 1937년 6월의 일이니까 그 이름을 바꾼 때는 1936년 1월 이후부터 1937년 6월 사이의 일이다.

구본웅이 쓴 앞 글에 따르면, 목일회가 2차 해산을 겪을 무렵 '여름이 가고 가을이 지나 초동 들어 목시회전 대부분의 화가와 새로이 송병돈을 포함 12인의 동인전을 화신에서' 열었다고 썼는데, 이 일 또한 1936년 1월 이후부터 1937년 6월 사이의 일이다. 그저 목적도 없이 연 12명 동인전 형식을 취한 이 전시회는 내용만으로는 목일회 제2회전이다.[66]

이렇게 보자면 또렷한 사실은 1934년 5월, 목일회 창립 때부터 1936년 언젠가까지 2년 동안 목일회가 두 차례의 해산을 거치며 존재했다는 것과, 3년째인 1937년 6월에 목시회란 이름으로 전시회를 열었다는 것이다. 그런데 그 사이에 열렸다는 12인 동인전과 2차례 해산을 낳게 한 그 '사정', 외부적 '사태', '모종의 난관'의 정체는 뚜렷하지 않다. 앞선 논객들의 짐작 가운데 그럴듯한 것은 첫째, 총독부가 목일회란 이름 가운데 일(日)을 '일본'으로 알아듣고서 일본을 다스린다는 뜻의 '목일본(牧日本)'이니 불쾌 또는 불온스레 여겨 이름을 바꿀 것을 요구했다는 것이다. 그래서 동인들은 일(日)과 시(時)의 뜻이 엇비슷하므로 눈감고 아옹 식으로 목시회로 바꿨다는 것이다. 둘째, 민족의식을 지닌 회원들이 '나날을 키운다' 또는 '날을 기다린다'는 뜻으로 목일(牧日)이라 이름지었는데 이를 알아챈 일제가 이름을 바꾸라고 '명령' 함에 따라 동인들은 일(日)과 시(時)의 뜻이 엇비슷하므로 눈감고 아옹 식으로 목시회로 바꿨다는 것이다. 어느 쪽이든 회원들이 항일 민족의식을

지니고 있었으며 독립의 그날을 염원하고 있었다는 생각을 바탕에 깔고 있는 짐작이다. 그러나 이런 짐작이나 주장, 나아가 회고 따위는 무리가 많다. 목일회를 목시회라고 바꿨는데 목일(牧日)과 목시(牧時)의 차이가 거의 없음을 아는 이라면 그같은 짐작과 주장이 얼마나 터무니없는 것이며, 나아가 우여곡절을 겪으면서도 목일회란 이름을 무려 2년 가까이 쓰고 있었음을 생각한다면, 일제, 총독부, 경찰이 2년 가까이 인내를 갖고 지켜 보았다는 이야기거나 명령에 굴복치 않고 무려 2년 동안 저항했다는 이야기다.[67] 따라서 김주경이 말하는 '모종의 난관'과 구본웅이 표현한 외부 '사태'를 정치 분야로 비약시키기보다는 창작 분야 또는 단체 밖에서 이뤄진 출신학교, 재정 따위 문제로 짐작해야 할지도 모르겠다.

미술관, 박물관

덕수궁 이왕가미술관에서 일본 10대작가 작품전을 4월 1일부터 30일까지 열었다. 초대작가는 우에무라 쇼우엔(上村松園)을 비롯한 일본 신문전(新文展) 초대작가들이었다. 황실은 일본의 동경미술학교와 경도회화전문학교에 전시회를 위탁했던 듯하다.[68]

오봉빈 천도교원이었던 오봉빈은 3.1민족해방운동 때 상해(上海)에서 안창호를 만나 감화를 받은 다음, 수양동지회 회원으로 활동하고 있었다. 1937년, 일제는 보다 억센 민족 탄압을 꾀했는데, 6월에 접어들어 안창호의 수양동지회 회원 150여명을 치안유지법 위반 혐의로 한꺼번에 체포, 투옥했다. 이 때 조선미술관 주인 오봉빈도 체포, 투옥당했는데 오봉빈은 1심 재판에서 2년 구형을 받았으나 무죄로 풀려나왔다. 투옥 기간 동안 조선미술관은 표구 일로 가까웠던 김창식(金昌植)이 돌봐 주었다.[69]

미술관 신축 계획 총독부 뒤편에 자리잡고 있는 옛 공진회 미술관은 조선미전 개최 전람회장으로 그 이름을 날려왔다. 그러던 중 총독부는 시정 25주년을 기념해 총독부박물관을 건설키로 했다. 따라서 총독부는 조선미전을 다른 곳에서 열기로 하고 그에 필요한 예산 2만 원을 책정했다.[70]

그 뒤 1937년 10월 총독부는 미술관을 새로 짓기로 했음을 알렸다. 새로 짓고 있는 총독부박물관 뒤뜰에 터를 잡고 십수만 원을 들여 1938년 가을까지 완공키로 했던 것이다. 총독부는 이에 따라 조선미전의 개최 기일도 봄에서 가을로 연기하기로 했다.[71] 『동아일보』는 다음처럼 썼다.

총독부는 경복궁 안에 자리잡고 있는 박물관 뒤쪽에 새로 미술관을 짓기로 했으며 또한 황실에서도 지난해부터 덕수궁 석조전 옆터에 새로 미술관을 짓고 있었다. 미술대학이 없는 미술관 정책은 일제의 식민지 미술정책이 얼마나 거꾸로인지를 보여주는 것이다. (『조선일보』 1937. 10. 31.)

"일찍 미술 조선의 전당인 대미술관 신축에 대하여 각 방면에서 요망 중이던 바 요즈음 총독부에서는 십수만 원을 들여 2개년 계속 사업으로 조선 정조가 농후한 미술관을 신축키로 결정하였다 한다. 현 총독부박물관 후정에 부지를 선정하고 근근 공사에 착수하여 명년 초추(初秋)까지에 준공할 터이라는데 공사가 완성될 때에는 조선미전에 1단에 색채가 있을 것이라 한다."[72]

황실은 1936년 4월에 덕수궁 석조전 옆에 미술관을 새로 짓기로 했다.[73] 황실은 18000여 점의 소장 작품들을 모두 창경궁 이왕가박물관에 진열해 왔는데 옛 건물인 탓에 불편을 느껴오던 터였다. 황실은 조선은행 건축 때 감독자로 나선 바 있던 일본인 나카무라 요시헤이(中村與志平)에게 설계를 맡겼다. 총 공사비 30만 원에 철근 콘크리트를 쓴 3층짜리 이 건물은 조선의 정취를 다분히 풍기는 쪽으로 방향을 잡았으며 석조전과 마루를 서로 통하게끔 했다. 완공 목표 시일은 1937년 10월이었다.[74]

전람회

조선미술원 개관전 단체전으로는 조선미술원 회관 신축 기념전람회가 4월 1일부터 일 주일간 열려 미술동네의 봄을 더욱 화사하게 했다. 당시 '미술계의 권위' 김은호, 허백련, 박광진, 김복진 들이 경영하는 조선미술원은 산뜻한 건물까지 짓고 각 분야마다 작업실과 전람회장까지 갖춰 학생들을 모집해 미술교육을 펼치고자 했으니[75] 조선 미술동네의 뜨거운 지지를 얻을 만했던 것이다.

구본웅은 전람회를 통해 세상에 선보인 조선미술원 출현을 이 해의 미술계에 가장 앞세울 만한 사건으로 평가했다.[76] 언론 또한 논객 윤희순, 김영준 들로 하여금 전람회 평을 발표토록 했는데 논객 윤희순은 소품전에 대해 다음처럼 쓰고 있다.

"소품전은 상하층의 3실로 되어 있어 동양화 2실, 서양화 및 조각이 1실로서 동양화가 6할 이상을 차지하였다. 회장은 어둡도 밝도 않은 광도며, 여기에 알맞은 소품들이 한데 어우러져서 평화와 재미로 조화되어 있는 야릇한 아취를 보여준다. 아마 이것은 허장을 부리지 않은 소품이라는 데에서 비저 나온 바 소위 소미(小味)의 향기라 할까! 매우 즐거웁고 정다운 마음으로 화폭을 애무할 수 있었다."[77]

김은호는 이 전람회에 15점을 냈으며[78] 모두 100점이 넘는 작품을 진열했다.[79] 회원 4명의 작품 이외에도 찬조 출품을 받아 전시하였던 탓이다. 고희동은 〈백석청계(百石淸溪)〉를, 노수현은 〈산수〉, 이용우는 〈추(秋)〉, 이한복은 〈새〉, 이석호는 〈매석(媒石)〉, 황용하는 〈묵국(墨菊)〉, 구본웅은 〈불탄(佛誕)〉과 〈부인상〉, 이승만은 〈풍경〉, 도상봉은 〈산백합〉, 이제창은 〈나부〉를 냈으며 앞서 개인전을 열어 '새로운 감각'[80]을 자랑했던 김종찬과 이규상도 찬조 작품을 냈다. 여기서 눈길을 끄는 것은 조소소품의 진열이다. 조선미전을 빼고 나면 어떤 단체전에도 조소를 진열한 적이 없었다. 이 전시회가 그런 관례를 깨고 새로운 모습으로 나타났다. 윤희순은 그것을 다음과 같이 썼다.

"조각부의 김복진 씨는 그의 연구생과 함께 섞이어 가지고 저력 있고 소박하게 그러나 예지에 빛나고 있다. 〈불상〉은 오히려 씨로서는 수작에 ○○○한다. 씨의 함축 있는 교양과 사색은 그의 재품(才品)과 함께 연구생으로 하여금 다수한 '로댕'이 되게 할 것은 틀림없을 것이다."[81]

또한 김복진은 이 전람회에 근작 15점을 낸 김은호에 대해, '조선미술원 총수이며 현재 동양화단의 거봉 김은호 씨의 15, 6점의 근업(近業)을 일당(一堂)에 모은 위관을 직설적으로 말하는 수십 점의 고심작을 볼 때에 동인의 하나로서 자연 머리가 숙여졌다'고 찬양했다.[82] 또 다른 논객 김영준은 김은호에 대해 '근대 조선의 동양화단의 위훈(偉動)을 세운'이라고 가리키고 '운명적이라 할 만치 구래의 형식화한 동양화의 극복자'라고 평가하면서, 허백련에 대해서는 '서산에 해 떨어지는 격인 남화계 동양화의 몰락을 오로지 혼자 붙잡고' 있다고 썼다.[83] 그런 허백련에 대해 '짐짓 점잖은 풍도로서 노경에서 소요' 하는 작가라고 헤아린 윤희순은 김은호에 대해 찬양을 아끼지 않았다.

"이당(김은호)의 취재(取材), 물채(物彩) 등의 다양성은 이당의 격(格)이라느니보다는 취(趣)에 속한 것으로 언제든지 새

로운 '제네레즘'을 향하여 손을 대는 패기는 비록 다분히 시기(市氣)를 겸(兼)했다 하나 그의 관록은 언제든지 의연히 한 폭의 아름다운 그림을 만들고 있다. 제1실의 〈장미〉보다는 제2실의 〈장미〉가 더 아름답고, 〈매월(梅月)〉은 더 거속(去屬) 정화(淨化)되었다. 〈콤포지션〉과 〈코스튬〉이 9분의 힘에서 그쳤음은 다작 때문인지, 아무러튼 대가다운 역량을 보였다 하겠다."[84]

회원 가운데 한 명인 박광진에 대해 "대부분이 즉흥적인 풍경으로서 호담(豪膽)한 필치가 명쾌한 '바류스켈'과 더불어 사실이면서도 낭만적인 특이한 감흥을 일으킨다. 씨의 '데생'을 기조로 하는 근엄한 묘사 태도는 중후미를 가지고 있다"고 평가한 윤희순은 그 밖에 찬조 출품한 작가들에 대해서도 추켜세우기를 망설이지 않았다.

"춘곡 고희동 씨의 〈백석청계(百石淸溪)〉는 뇌락주탈(磊落酒脫)한 중에 추궁하는 박력이 옷깃을 여미게 하며, 심산(노수현)의 〈산수〉는 유창하면서 온건한 필치와 조금도 사기(邪氣)를 품지 않았음에 찬의(贊意)를 갖겠다. 이용우 씨의 〈추〉는 설색(設色)의 '콘트라스트', 운율적 '엣펙트'가 다 좋다. 무호(이한복)의 〈새〉는 깨끗하고 수품(秀品)답게 아름답다. 황용하 씨의 〈묵국(墨菊)〉은 표연 고담한 기운이 명인의 필이라 하겠다. 이석호 씨의 〈매석(媒石)〉은 특이한 화풍이 주의를 끌고 있다. …찬조 출품의 구본웅 씨 〈불탄(佛誕)〉은 생신한 감각이라 하겠고 〈부인상〉은 현대적인 요소가 앙그러지게 구성되어 있다. 이승만 씨 〈풍경〉은 단순한 대상을 가지고 심오한 입체감을 내었음에 표일한 재능을 보여주었다. 도상봉 씨 〈산백합〉, 이제창 씨 〈나부〉〈화(花)〉는 견실하고 점잖은 묘사라 하겠다. 김종찬 씨와 이규상 씨는 새로운 감각을 보여주고 있다."[85]

김종찬, 이규상, 이철이, 송정훈, 길진섭 개인전 1937년초 우리 미술동네에 새로운 바람이 불었다. 김종찬(金宗燦)과 이규상(李揆祥)의 전람회가 그것이다. 이들은 일본 유학생들로 아방가르드를 표방하는 경향에 속해 있었던 화가들이었다. 김종찬은 1936년 9월 일본에서 이과회 공모전에 입선을 한 뒤 작품을 모아 이 해 2월 25일부터 26일까지 경성일보사 내청각에서 개인전을 열었다.[86] 그는 이쾌대, 이중섭, 최재덕 들과 어울린 아방가르드 경향의 작가였다. 3월에 접어들어 같은 경향을 추구하는 이규상이 어낙랑 다방에서 개인전을 열었다.[87] 6월 20일부터 춘천에서 이철이 개인전이 열렸고,[88] 서울에서는 11월 23일부터 25일까지 화신갤러리에서 송정훈 개인전이 열렸다. 지난해 6월에도 만주 풍경화 개인전을 가졌던 송정훈은 이 전람회에 중국 전역의 풍경화 50여 점을 내놓았다.[89]

길진섭은 올해 여름, 평양에서 개인전을 열었다. 10-40호 크기 유화 40여 점을 내놓았는데 〈언덕 풍경〉 〈성 밖의 여인들〉 따위였다.[90] 지난해 소품전에 이은 두번째 개인전이었다.

해주 4인전 해주에서 4인전람회가 열렸다. 8월 27일부터 30일까지 해주회관에서 열린 이 전시회에는 해주고보 교사 선우담과 오택경, 최정복, 우동화 들이 참가했는데, 이들을 조선일보사 해주지국에서 초대했던 것이다.[91] 리재현은 오택경이 올해 귀향 개인전을 열었다고 쓰고 있다.[92] 미뤄보면, 올해 일본에서 귀국한 오택경이 개인전을 열면서 오택경의 스승 선우담과 더불어 제자들이 함께 작품을 낸 듯하다.

제2회 녹과회전, 극현사전, 그 밖 4월 10일부터 12일까지 충무로 입구 대택화랑에서 제2회 녹과회전이 열렸다. 임군홍은 〈나부〉 〈정물〉 〈소녀상〉을 비롯 11점, 엄도만은 〈소녀상〉 〈인물〉 〈자화상〉을 비롯 6점, 송정훈은 〈남경 풍경〉 〈상해 풍경〉을 비롯 6점, 최규만은 〈어떤 포즈〉 〈수원 풍경〉을 비롯 9점을 냈으며, 신입 회원인 홍순문(洪淳文)은 〈구름 낀 강가〉 〈자화상〉 〈대동강변〉 〈눈의 한강〉을 비롯 7점, 손일현(孫日鉉)은 〈포구 풍경〉 〈한강〉 〈소녀상〉을 비롯 9점을 냈다. 모두 48점이었다.[93]

7월에 접어들어 극현사(極現社)양화전람회가 17일부터 20일까지 대택화랑에서 열렸다. 이 전시회는 조우식(趙宇植), 이규상을 비롯한 다섯 명의 동인전으로, 화단의 '신흥적 경향'을 보여주는 것이었다. 최재덕은 〈자화상〉 〈도회 풍경〉 〈어린이들〉 〈정물〉 〈바다〉 〈교외〉를 출품했으며, 손응성은 〈풍경〉을 비롯한 10점, 이규상은 〈하얀 얼굴〉을 비롯한 12점을 냈다.[94] 구본웅은 "신흥적 경향을 가진 작품전이었습니다마는 신경향이라는 형식적 ○○으로 말미암아 본질적 ○○성(○○性)을 ○○한 감을 주는 작품을"[95] 볼 수 있다고 쓰면서, 하지만 참가 작가의 '예술적 격위(格位)'에 비추어 회심의 작품전으로는 너무나 정열이 없었다'고 꾸짖었다.

7월 16일부터 17일까지 이틀 동안 개성 중앙회관 강당에서 향토미술전람회가 열렸다. 이 전시회는 개성 출신 동경 유학생들의 청년 친목모임인 송경(松京)학우회가 주최하고 조선일보사 개성지국이 후원하는 것이었다. 4형제 화가로 널리 알려진 황용하, 황종하, 황성하와 김인승, 심형구, 공진형, 박광진, 김경승을 비롯해 박을복, 김순길의 자수가 나왔다.[96] 11월에 인천에서는 제1회 육인사전람회가 열렸다.

목시회전 6월 10일부터 17일까지 화신백화점 화랑에서 목시회전람회가 열렸다.[97] 목시회는 1934년에 김용준, 이종우, 이병규, 김응진, 황술조, 구본웅, 길진섭, 송병돈 들이 만든 목일회

가 1936년 1월 이후 그 이름을 바꾼 단체다. 구본웅은 〈만파(卍巴)〉와 〈초화(草花)〉 〈호(虎)〉 〈팔마(八馬)〉 〈사자(獅子)〉 〈풍경〉, 장발은 〈성화(聖畵)〉, 임용련은 〈불상〉, 이마동은 〈포구〉, 김용준은 〈오월〉 〈정물〉 〈소품〉, 이병규는 〈자화상〉 〈정물〉, 이종우는 〈소부(小婦)〉 〈우인상(友人像)〉 〈R군 초상〉, 황술조는 〈좌상〉 〈스케치〉, 길진섭은 〈비너스의 손〉을 내놓았고, 임용련과 백남순은 합작 유채화 〈병풍〉을 내놓았다. 그 밖에도 많은 작품들이 있어 모두 60여 점이나 되었다.

김복진이 '독특한 세계를 형성하려는 정의(情意)에 감격'[98]한 목시회전람회에 대한 관심은 매우 컸다. 『동아일보』는 주요 작가들의 작품을 도판으로 연재하는가 하면, 논객 김주경을 내세워 비평을 쓰게 했고, 『조선일보』도 논객 정현웅에게 전람회평을 발표하도록 지면을 냈다.

김주경은 구본웅의 작품에 눈길을 주어 다음처럼 썼다. 구본웅의 〈호〉와 〈사자〉는 지(知)에 매여서 선(線)이 동(動)하지 못하고 있으며 따라서 그림이 '정적 선, 즉 도안적'이라고 썼고, 〈팔마〉에 대해서는 '상상력의 미흡이 주는 불안을 제(除)한다 하면 귀여운 말이다. 우리에게 동물성을 잊어버리게 하는 양 같은 말이다'라고 썼다. 또한 구본웅을 '지적(知的)'이라고 칭찬하는 가운데 그의 작품 〈만파〉와 장발의 기독교 〈성화〉에 대해 '이지의 활동을 필요케 하는 난해도'라고 지적하고 그에 비해 임용련의 〈불상〉은 '좀더 회화적'이라고 분석했다.

"장발 씨의 기독상(基督像)과 구본웅 씨의 〈만파〉는 한 가지 화적(畵的) 감정이 극히 희박한 반면에 그 작품의 결과되기까지에 요한 바 정신적 요소가 이지적 활동이 주로 되어 있는 점에서 유사한 것이며, 관자에 있어서는 작자의 지적 계획을 해득(解得)할 노력이 첨가되는 만큼 더한층 이지의 활동을 필요케 하는 난해도라고 볼 수밖에 없다. 여기에 비하면 임용련 씨의 〈불상〉은 좀더 회화적이다."[99]

또 김주경은 '딱딱하고 어려운 논리를 전제로 한 여러 장의 대작보다도 담담여수(淡淡如水)한 한낱 소폭은 얼마나 우리에게 정다운 것이랴. 이야말로 인간이 사랑할 수 있는 그림'이라고 쓴 뒤 김용준의 작품들이야말로 '정다운 말소리'를 듣는 듯하다고 추켜세웠다. 또 이종우의 작품 〈소부〉는 강한 박력을 가졌지만 남자상을 '못 그린다'고 가리키면서 피부의 질감 부족을 꼬집었다. 가장 흥미로운 것은 백남순과 임용련이 합작으로 그려 출품한 유채화 〈병풍〉에 대한 꾸짖음이다. 김주경은 다음처럼 썼다.

"빠르셋나로 시엔나류의 취미를 모르는 이로서는 흥미를

느낄 수 없다. 그 주관색의 과용으로 인한 폐해는 각 화면에 예술감정을 억압하고 있다. 할 말을 미리 한다 하면 대상의 고유색이 완전히 무시되는 때는 그 화법이 사실적 양식을 취한 때에 한하여는 채색으로 그린 그림이라고는 할 수 없는 '데생'이 된다. 그림을 그리는 사람은 누구나 그 그림을 색으로 그리는 것이냐, 먹으로 그리는 그림이냐를 명확히 할 필요가 있겠다. 두 분의 병풍화는 공예적 의의로도 부적합한 방법이다. 어느 것이나 그림으로서의 통일을 잃었으니 화적(畵的) 가치로는 운위(云謂)할 수 없다."[100]

마찬가지로 황술조의 작품에 대해 그의 호인(好人) 토수(土水, 황술조)를 색채와 이어 보면서 꾸짖음을 거듭했다. 길진섭에 대해서도, 빈약하고 성의가 부족해 '사무적인 그림'이라고 꾸짖고 있다. 한편, 정현웅이 목시회 평 「목시회전 평」[101]에서 작가 이름 밑에 씨자를 안 붙였다고 몇몇 회원들이 '분개하여 항의'를 하는 사건이 일어났다. 뒷날 논객 조오장(趙五將)은 그 사건을 되살리면서 "좀 넓은 데서 좀더 큰 문제 – 화가가 가져야 할 예술성 문제를 논의함이 어떨까"[102]라고 나무랐으니 짐작컨대 목시회 회원들, 다시 말해 동경 유학생 출신의 지나친 자부심을 엿볼 수 있는 대목이다.

조선미전 제도 변화 4월에 접어들어 총독부 학무국이 지난 2월에 예고했던 대로 조선미전과 관련해 '새 계획'을 내놓았다.[103] 각 부 2명씩이던 조선미전 심사위원을 각 부 일본인 1명씩으로 줄이고 그 밑에 심사 참여작가를 두기로 했다. 1924년 제3회 때부터 신설했던 제6조 평의원 조항, 1926년 제5회 때 신설했던 참여 규정조항에 따르면 평의원이건 참여작가건 모두 조선총독의 촉탁에 따라 총독의 자문에 응해 의견을 내놓는다는 것이었다. 그 부분 가운데 평의원은 그대로 두고, 참여작가 부분만 심사위원회 위원장의 지휘를 받아 '감사 및 심사 사무를 보조'하는 것으로 바꿨다. 심사 참여의 자격 요건은 '조선미전에서 상을 받은 사람 가운데 공로와 지식과 경력이 있는 사람'으로 두 명 또는 세 명을 두기로 했다. 이에 대해 학무국장은 다음과 같이 말했다.

"심사위원은 경비 등의 관계로 각 부에 한 사람씩으로 하고 그 위원의 추천은 동경미술학교장에게 전혀 일임하였었다. 그리고 그 밑에 조선에 있는 미술가로서 참여를 두게 하였는데 이것은 미술가를 우대한다는 뜻도 있으나 기실은 거의 명예적으로 일을 보아 주게 한 것이다."[104]

그러니까 심사 참여란 '명예직'에 지나지 않았다. 그러나

그같은 명예직조차 매년 조선총독이 임명하는 한시직에 지나지 않았다.[105] 그런데 지나침이 있다고 여긴 듯, 위 심사 참여 작가의 작품 1점을 무감사 입선으로 하여 전시할 수 있도록 배려했다. 이와 관련해 무감사 출품 규정인 제3조의 세 가지, 다시 말해 첫째, 심사위원장이 필요하다고 인정하는 자, 둘째, 추천작가, 셋째, 앞회 특선작가였던 것을, 첫째, 심사위원, 둘째, 참여작가, 셋째, 추천작가, 넷째, 앞회 특선작가로 바꿨다. 바뀐 항목은 일 년 만에 되살린 심사위원 무감사 출품과, 새로운 기능을 부여한 참여작가를 무감사에 끼워 넣은 첫째와 둘째 항이다.[106] 총독부는 이러한 내용을 4월 19일자 고시 275호로 발표해 확정했다.

이에 따라 학무국은 일본인 세 명을 각 부 심사위원으로 뽑고 난 다음, 심사 참여작가로 1부에 세 명, 2부와 3부에 두 명씩을 뽑았다. 이 때 조선인으로는 1부에 김은호를 뽑았다.[107] 총독부 당국자에 따르자면 이같은 심사 참여제도는 '참여 인선 과정의 문제점과 지금껏 단 한 명뿐인 일본인 심사위원의 심사 자체의 불철저함에 대한 우려'에서 나온 방침[108]인데, 아무튼 총독부가 김은호를 심사 참여로 뽑은 일은 김은호가 7년 동안 조선미전을 외면해 오던 작가임을 떠올려 볼 때 놀라운 일이었다. 김은호는 자신의 처지를 다음처럼 말했다.

"저 같은 사람에게 참여라는 중직은 부적당한 일인 줄 압니다마는 미력하나마 조선미술계를 위하여서라는 의미에서 처음에 사양하다가 당국자의 강권을 이기지 못하여 받았습니다. 더욱 나는 신병으로 말미암아 10년 이래 선전에 출품하지 않았으므로 한층 더 미안한 생각이 듭니다."[109]

제16회 조선미전 총독부 학무국은 5월 4일부터 사흘 동안 응모작품 반입을 끝내고 심사에 착수하여 11일 오전 입선자 명단을 발표했다. 수묵채색화 분야에서 146점 응모에 입선 42점, 유채수채화 분야에서 895점 응모에 입선 140점, 조소 및 공예 분야에서 187점 응모에 입선 89점이었다. 모두 합쳐 보면 1228점 응모에 271점 입선이었으므로 지난해 1153점 응모에 294점 입선에 빗대 보면 줄어든 것이다. 각 부로 나눠 빗대 보면, 수묵채색화 분야에서 응모 숫자는 1할 증가에, 입선 숫자는 2할이 줄었고, 유채수채화 분야는 응모가 4할이 늘었는데 입선은 1할이 줄었다. 조소 및 공예에서는 응모가 2할 늘었으며 입선은 3할 이상 늘어났다. 올해 심사위원은 제국미술원 회원 아라키 테이지로우(荒木悌二郎),[110] 동경미술학교 교수 타나베 이타로(田邊至), 츠다 노부오(津田信夫)였다.[111]

추천 및 무감사 작품은 제1부 추천 6점에 무감사 4점으로 모두 10점, 제2부 추천 3점에 무감사 10점으로 모두 13점, 제3

조선미전 반입 첫날 작가들이 작품을 들고 줄을 서 있는 모습. (『조선일보』 1937. 5. 5.)
총독부는 이번부터 심사 참여제도를 도입해 조선인을 심사에 참여케 했는데 말이
심사지 사실은 심사 권한이 없는 명예직에 지나지 않았다.

부 조소작품은 추천 및 무감사 각 1점, 공예작품은 무감사 3점
이었다. 5월 11일 발표한 추천작가는 이상범, 이영일, 김은호였
다.[112] 이상범과 이영일, 그리고 세상을 떠난 김종태는 1935년
추선삭가였으므로 새로울 것은 없으나 이미 참여작가로 뽑힌
김은호까지 추천작가로 올려 놓았다. 13일에는 이인성과 김은
호를 추천작가로 추가한다고 발표했다.[113] 조선인 무감사 작가
는 수묵채색화 분야에서 백윤문, 김중현, 배렴, 유채수채화 분
야에서 추천작가인 이인성을 비롯, 이봉상(李鳳商), 김중현, 심
형구였고, 조소 및 공예 분야는 한 명도 없었다.[114]

5월 13일 오전, 총독부 학무국에서 추천 및 특선작품을 발
표했다. 특선은 수묵채색화 분야에서 김기창, 박원수 및 일본
인 4명 포함 6명, 유채수채화 분야에서 김인승, 심형구, 김중현
및 일본인 5명 포함 8명, 조소 분야는 김복진 및 일본인 1명
포함 2명, 공예 분야는 권운룡, 김현빈, 조기준, 강창원, 이만승
및 일본인 5명 포함 10명이었다.[115] 첫 특선에 오른 이는 김기
창, 김인승, 강창원을 뺀 나머지 작가들이었다. 김중현은 네번
째 특선, 김복진은 10년 만의 특선이었다. 김기창은 작품 〈고
담(古談)〉으로, 김인승은 첫 특선에 오른 작품 〈나부〉로 창덕
궁상을, 심형구는 〈해변〉으로 조선총독상을 받았다.[116]

5월 15일 초대자 공개를 마치고 다음날부터 문을 연 조선미
전은 6월 5일까지 21일 동안 무료 관람 2천여 명을 포함해
26700여 명의 관객을 동원했다. 이 숫자는 지난해에 비해 7천
명이 늘어난 것이다.[117] 이에 따라 입장료 수입도 5348원을 올
렸다.[118]

지난해에 비해 볼 때 수묵채색화 및 유채수채화 분야의 줄
어듦과 공예 분야의 늘어남으로 요약할 수 있는 심사 결과는
총독부 쪽에 따르면 '심사 수준을 높여 엄선한 관계' 탓이
다.[119] 하지만 공예 분야를 보면 바른 변명이 아니다. 총독부는
공예 분야에 대해 장려책을 쓰고 있었던 듯 전람회 도록 서문
에서조차 '반도 미술 공예에 앞서 나가는 기운을 볼 수 있음'
을 유난히 힘주어 말하고 있다.[120]

각 부 심사위원들의 심사평을 보면 전체가 '온건하고 건전

한 진보'를 보이고 있다는 정도이다. 수묵채색화 분야를 심사
한 아라키 테이지로우(荒木悌二郎)는 '신경향의 급격한 영향'
을 받은 작품이 없음을 가리키고 있으며, 유채수채화 분야를
심사한 타나베 이타로(田邊至)도 마찬가지로 '새로운 화풍을
따르지 않고 온건한 해석을 한 점'을 가리키면서 전시장소에
맞는 크기와 색채, 형식을 따른 작품이 없다는 불만과, 풍경화
는 '너무 화풍이 같아서 개인적 특색'을 찾을 수 없다는 점을
불만으로 내세웠다. 조소 및 공예 분야를 심사한 츠다 노부오
(津田信夫)는 조소에서 '별로 이렇다 할 작품이 없다'고 단언
하면서, 공예 분야는 고대 조선의 작품을 모방하려는 경향과
더불어 '자연스런 태도로 새것에 착안하려는 자세'가 부족하
다고 불만을 털어놓았다. 특히 그는 '조선사람은 형상에 대한
감각은 좋은데 기공(技工)과 의장(意匠)에 대한 연구가 부족'
하다고 말했다.[121]

화제의 작가 언론들은 늘 그랬듯 화제의 작가를 찾아 다녔
다. 네번째 특선에 오른 김중현은 총독부 토목과 하천계에 근
무하고 있던 작가였다. 유화 〈정원〉이 특선에 올랐는데 그 소
감을 다음처럼 말했다.

"워낙 자유로운 시간을 갖지 못한 몸으로 관청 시간의 틈을
타서 그리노라니 무얼 번번한 그림이 되었겠습니까. 더구나 취
재(取材)의 범위가 얼마든지 있는 것을 하필 저의 집 뜰을 취
재한 것도 마음껏 취재를 할 시간과 마음의 여유를 갖지 못하
였기 때문입니다. 하여간 약 1주일 동안 방청(放廳) 후 매일같
이 내 집에서 내 뜰을 보고 단정히 그리었습니다. 특선은 금회
로 제4차인가 합니다."[122]

김복진은 조선공산당 사건으로 무려 6년의 징역살이 뒤 첫
특선이었으므로 느낌이 남달랐다. 그는 이렇게 말했다.

"대정 15년(1926)에 선전 특선이 된 뒤 그 동안 제 일신상
사정으로 사계와 관계가 없이 지내다가 10년 만인 작년에 출
품하여 입선이 되었고, 이어서 금년에 출품하여 명색 두번째
선전 특선이 된 모양인데, 근 10년 동안이나 관계를 끊었던 일
을 다시 시작하니까 매우 힘이 듭니다. 오래간만에 또다시 계
속되는 모양 같으니까 앞으로 한산한 조각계를 위하여 전진하
려고 생각합니다. 더욱 취재는 보통 있음직한 〈나부〉를 취한
것으로 그다지 말씀드릴 만한 것이 없습니다."[123]

올해 조선미전의 별은 김기창이었다. 일찍이 보통학교 시절
귀가 먹고 반벙어리가 되어 버려 어머니가 김은호를 찾아가

아들을 그림의 길로 밀어 준 다음, 조선미전에 꾸준히 응모, 입선을 거듭했던 터였다. 입선 일곱번 만에 〈고담(古談)〉으로 특선을 했다. 그러자 언론들은 그 기구한 예술가의 삶과 출세를 화려하게 축복했다. 『매일신보』는 '선전 최대의 감격!, 이중의 고통과 싸우며 특선의 영예 획득' '불우의 천재아'[124]라고 쓰는가 하면, 그 다음날도 '모친 묘전에 달려가 특선 기쁨'[125]이란 제목 아래 9단의 커다란 기사로 김기창의 오늘이 있기까지 가장 큰 역할을 했던 김기창의 어머니 한윤명 여사에 대해 추켜세우는 기사를 내보냈다. 『조선일보』 또한 「무언 불청 10여 년, 채관을 잡고 재생」[126]이란 제목 아래 시원스레 지면을 주었다.

김기창은 이번 특선작품이 안동 예배당 목사댁을 빌려 1달 동안 제작한 것이며 '어린 시절의 추억을 그리려고 한 작품'이라고 밝히면서 자신은 '어머님의 가신 뜻과 스승 김은호의 은혜를 생각해서라도 힘껏 조선화단을 위하여 일생을 바칠 생각'이라고 말한다. 김기창은 기자에게 다음처럼 말을 했다. '나에게는 오직 그림 그것뿐입니다.'[127]

『매일신보』는 입선자 발표 바로 뒤, 각 분야에서 첫 입선작가들을 소개하는 기사를 내보냈다. 먼저 수묵채색화 분야에서 이유태(李惟台)와 최근배, 조복애 그리고 유채수채화 분야에서 엄도만(嚴道萬)과 고석(高錫), 조소에서 현호철(玄鎬喆)과 장익달(張翼達), 공예에서 민종태(閔鍾泰)와 김종남(金鍾南)들이 그들이다. 김은호의 제자 이유태는 자신의 작품 〈가두(街頭)〉가 7척×8척이나 되는 대작이라고 소개하고 자신의 수상을 스승 김은호의 덕으로 돌리고 있다.[128]

최근배는 수묵채색화 분야에서 〈고추〉와 〈승무〉 그리고 유채수채화 분야에서 〈구상(丘上) 여인〉이 모두 입선해서 눈길을 끌었다. 최근배는 일본미술학교를 졸업한 유화가였지만 동시에 일본에서 수묵채색화를 배워 양쪽에 힘을 기울였다.[129] 최근배는 다음과 같이 말했다.

"금번에 저의 작품이 3점이나 전부 입선되었다는 것은 너무나 꿈 밖의 일입니다. 이 모든 것이 여러 선배 선생님들의 후원하신 덕택인가 합니다. 저는 장래라도 동서양화 중에서 가장 장처(長處)만 취하여 연구를 거듭할 각오입니다. 그리하여 조선미술계에 한 도움이 된다면 만족하겠습니다."[130]

23살의 청년 엄도만은 주교공립보통학교를 졸업한 뒤부터 지금껏 9년 동안 회사 도안사로 근무하던 중이었다. 격무에 틈을 내거나 밤 또는 일요일에 그림을 그리곤 했던 엄도만은 이번 작품 〈소녀상〉도 그런 식으로 3주 동안 작업했다.[131]

조소 분야에서 입선한 여덟 명 가운데 여섯이 김복진의 제자라는 사실 또한 눈길을 끌었다. 그 가운데 〈자작상〉의 배재고보 4학년 현호철과 〈머리〉의 장익달이 눈길을 모았다. 현호철은 어리다는 점에서 그러했고, 장익달은 보통학교만 졸업한, 가난하기 짝이 없는 청년이라는 점에서 그러했다. 『매일신보』는 장익달을 '역경의 고난을 용감히 극복'[132]했다고 크게 보도하면서 '입지전 중의 인물'로 떠올렸고, 『조선일보』는 두 명을 '조각계 양 천재'[133]라고 추켜세웠다.

대구 지역의 조선미전 입선자 배출도 흥미거리였다. 일본인 입선자를 포함해 모두 18명이나 입선했던 것이다.[134] 그 가운데 이인성은 무감사 입선이었고, 김용조가 있었다.

조선미전 비평 올해 조선미전 비평에 나선 이는 심형구였다. 심형구는 「미전 단평」[135]에서 다른 논객들과 달리 조선미전에 대해 '전폭적 경의를 표하는 바'라고 썼다. 심형구는 50점 정도는 '일본 제전(帝展)에 내도 손색이 없다'고 말한 심사위원 타나베 이타로(田邊至)의 말을 들춰 보이며 '향상이 보인다는 점에서 경하할 따름'이라고 썼던 것이다.

아무튼 심형구는 윤희순의 〈남아〉에 대해, 대상물을 이지적으로 또한 겸손한 태도로 관찰해 표현에 고심 추구한 역작이라고 추켜세우고, 이인성의 〈한정(閑庭)〉에 대해서는 색채를 적당히 배치해 '고결(高潔)한 조선의 정서가 잘 발휘되었다고 추켜세웠다. 정현웅의 〈아코디언〉에 대해서는 작가의 '풍부한 소질'을 엿볼 수 있는 역작이라고 썼고, 김만형의 〈2인〉에 대해서는 '자유스런 모델링과 데포름', 그리고 '단순화된 색채' 및 '근대미가 있는 구상'이라고 높이 평가했다. 박수근(朴壽根)의 〈봄〉에 대해서는 다음처럼 썼다.

"서양의 화가 아스란[136]을 연상시킨다마는 인물이 너무 화면의 중심에 존재한 관계로 안전감(安全感)이 부족하다."[137]

심형구는 임군홍(林群鴻)의 〈모델〉에 대해 자유스러운 필법이 좋으며, 김중현의 〈진달래 필 때〉에 대해서는 명쾌하지만 강약이 부족하다고 쓰고, 서진달(徐鎭達)의 〈실내〉는 통일감이 좋다고 평가했다. 박영선의 〈어린이〉는 대상을 이지적으로 관찰했지만 굳어 보이고, 김흥수(金興洙)의 〈밤의 정물〉은 감각적 필치가 있으며, 김인승의 〈나부〉는 자유스러운 필치와 흥미있는 구도의 역작이라고 썼다. 특히 고석(高錫)의 〈지어(池魚)〉에 대해 '도안적 효과에 성공한 흥미로운 소품'이라고 쓰고, 손응성(孫應星)의 〈청복(靑服)〉에 대해서는 침착한 관찰과 대담한 필치, 안정감 있는 화면이 좋으나 예민한 터치가 있어야겠다고 썼다. 박성환(朴成煥)의 〈계류(溪流)〉에 대해서는 화면의 회색톤이 계류의 서늘하고 고요한 감정을 맛보게 하나

색채 원근에 변화가 부족해 물질감이 불확실하다고 흠을 잡고, 임군홍의 〈소녀상〉에 대해서는 투명에 가까울 만치 명랑한 색채가 좋으나 대상을 추구, 관찰할 것을 요구했으며, 이봉상의 〈적색 재킷의 아이〉는 모델을 추구 관찰하는 태도가 좋고 순수성 있는 견실한 작품이지만 화면 전체에 비해 머리가 약하다고 흠을 꼬집었다.

일본인으로서는 처음으로 유채수채화 분야 심사를 맡았던 타나베 이타로(田邊至)가 「감사 후감」의 형식을 빌어 조선미전 비평을 한 언론에 발표했다.[138] 남다른 내용은 없고, 다만 일본인 화가들을 중심으로 다루고 있다는 점이 눈길을 끈다.

그 해 12월에 구본웅은 화단 일 년을 회고하는 글[139]에서 이상범, 김기창, 김중현, 이인성, 심형구, 김인승, 김복진의 조선미전 출품작을 '금년도의 가작'으로 손꼽았다.

또한 김복진은 신체상의 어려움을 겪는 김기창과, 가정의 번잡스러움을 이겨내는 정찬영의 힘겨운 돌파 자세를 앞세워 보이는 가운데 이상범의 끝없는 되풀이를 꾸짖었다. 아무튼 김복진은 이인성, 김중현, 심형구, 김인승 들의 대작들이 조선미전을 장식함에 따라 '동 전람회로서는 처음으로 현란한 호화판이 만들어졌'고 추켜세웠다.[140]

서화협회전 마감

서화협회는 이번 가을 전람회를 돌연 연기한다고 발표했다. 『조선일보』와 『동아일보』는 이 소식을 매우 짧게 알렸다.

"조선서화협회에서는 시월 중에 전람회를 열려던 예정을 사정에 의하여 연기하기로 되었다."[141]

"연년이 가을마다 개최되어 오던 서화협회 주최의 전람회를 금년은 특히 다단한 시국에 재회하였으므로 중지하기로 결정하였다 한다."[142]

기사 가운데 '사정'과 '다단한 시국에 재회'했다는 표현이 무엇을 뜻하는지 알 수 없다. 간사장 안종원이나 또는 고희동이 기자들에게 그렇게 설명했던 듯하다. 고희동은 뒷날 다음처럼 증언했다.

"그 당시 일본경찰에서 일지(日支)사변이 극심하던 때라 허가를 취소하고 정지를 명령하였다. 어찌할 수 없이 그만두었다. …필경에는 협회를 해산하라는 명령까지 받았다. 별말 없이 이 회원 중에 불온당(不穩當)한 사람이 있다는 까닭이었다."[143]

서화협회전람회 중지 정도 사태가 아니라 아예 협회 해산

명령을 받았다는 것이다. 이처럼 심각한 사태에 즈음해서 서화협회는 '다단한 시국에 다시 만났으므로' 전람회를 연기 또는 중지한다고 발표했던 것이다. 그 '다단한 시국'이 일제의 전시체제를 뜻하는 것임은 또렷하다. 하지만 서화협회가 일제의 그 같은 시국에 협력하기 위한 것인지, 아니면 그 시국에 맞서기 위해서인지 알 길이 없다. 다만 그 내용이 뒷날 고희동의 말처럼 '전시 허가 취소, 정지 명령 및 단체 해산 명령'이고, 이러한 '명령'이 사실이라면, 식민지 조선 민족미술의 발자취에서 프로예맹 미술가들에게 대한 탄압 이래 가장 커다란 탄압 사건이다.[144] 뒷날 이종우와 이승만의 회고는 이 무렵 서화협회 사정을 알려 주고 있다.

"협회의 발전을 위하여 서양화가들의 가담은 필연적 요청이었다. 협회 자체로 보면, 춘곡(고희동)의 독주를 억제하려는 이유도 있었겠으나… 체질이 개선된 서화협회가 시기적으로 순탄하진 못했다. 중일전쟁이 발발하자 일제는 한국인의 거취에 신경을 곤두세우고 있었다. 개혁의 저의는 어쨌든간에 이 단체의 움직임이 활발해지자 총독부는 은근히 압력을 가했다. …춘곡이 몇몇 사람과 의논하여 협전을 유야무야로 집어치울 심산이었다. 그 기미를 안 개혁파의 소장 양화가들은 춘곡에게 대들었다. '그냥 흐지부지할 게 아니라 정정당당하게 거취를 취하고 그만두더라도 이유를 밝혀 두자.' 그래서 열린 것이 1936년의 마지막 협전이요, 전시회가 끝나는 날엔 함께 모여 기념사진까지 찍었다."[145]

"서화협회를 고희동 씨가 주관하던 때였다. …서화협회가 서양화부를 받아들이고 나서도 종래부터 내려오던 권위는 상존하고 있었다. 번번이 총회나 간사회의 결의사항이 무시되는 사례가 종종 일어나곤 했다. 기실 이러한 일인(一人) 독단이 회의 다수결에 의한 협의사항을 번복하거나 철회해도 차마 정면으로 나서서 따지질 못하고 그저 뒤에서 수런대다가는 말아버리곤 했다. 당시 협회 간사로 참여하고 있던 범이(凡以, 윤희순)가 정식으로 들고 일어났다. 다시 말해서 반기를 든 것이었다."[146]

이종우가 말하는 총독부의 '은근한 압력'이 무엇인지 알 길이 없지만, 고희동의 회고를 뒷받침해 줄 수도 있는 내용이다. 하지만 그 해에 구본웅의 글[147]로 미루어, 총독부가 해산 명령을 내렸다는 고희동의 증언 또는 은근히 서화협회전 중지를 부추겼다는 이종우의 회고를 따를 수 없다. 오히려 여기서 눈길을 끄는 것은 고희동이 '몇몇 사람과 의논하여 협전을 유야무야로 집어치울 심산'이었지만 윤희순 같은 젊은이들의 정식

항의를 받고서야 '열린 것'이라는 내용이다. 구본웅은 1937년에 다음처럼 썼다.

"사정을 이유로 미술인이 미전을 중지하려 함은, 미명으로 감추고자 하는 태만에 지나지 못함이 아닐까 합니다."[148]

구본웅은 '더욱이 기관의 수반으로 지도적 입장에 처하고 계신 분 중에서' 그런 태도를 보이고 있다면서, 간사들은 물론 '수반'의 책임을 준엄히 꾸짖고 서화협회전람회 중지야말로 1937년 미술동네의 가장 큰 일이요 '비애의 중지'라고 표현했다. 이같은 구본웅의 말은 '일제가 전람회 중지를 은근히 부추긴다거나, 협회 해산명령을 내렸다'는 이종우와 고희동의 증언 또는 회고에 대한 믿음을 잃게 하는 것이다.[149] 특히 고희동과 더불어 간사의 한 사람이었던 오일영은 서화협회의 쇠락 또는 해체에 대해 1938년에 쓰기를, "어찌 군 1인에게만 책임이 유(有)하다 하리오"[150]라고 고희동을 감싸는 말을 하고 있는데, 바로 그 감싸기는 그 때까지 많은 이들이 사건의 책임을 고희동에게 묻고 있음을 보여주는 매우 또렷한 증거다.[151] 아무튼 김복진은 서화협회전람회 중지를 보고서 다음처럼 그 섭섭한 마음을 그렸다.

"모든 의미에서 근대 조선미술계의 모태인 서화협회가 금년도 전람회의 불(不)개최는 짐짓 추풍막락(秋風莫落)의 느낌을 주고 있다. 연년이 미술의 가을이, 협전의 불개최로 올해는 그저 단풍 드는 가을을 천송(踐送)할 따름이니 고적한 마음 오죽 나만 같지 않은 것 같다."[152]

1937년의 미술 註

1. 안석주, 「개화기의 우리 미술계」, 『조선일보』, 1937. 1. 3.
2. 우령생, 「화단인 언파레이드」, 『조광』, 1937. 2.
3. 우령생, 「화단인 언파레이드」, 『조광』, 1937. 2.
4. 김복진, 「정축 조선미술계 대관」, 『조광』, 1937. 12.
5. 윤희순, 「조선미술원 낙성기념 소품전을 보고」, 『매일신보』, 1937. 4. 7.
6. 구본웅, 「집단에서 분산에로」, 『동아일보』, 1937. 12. 10-11.
7. 구본웅, 「집단에서 분산에로」, 『동아일보』, 1937. 12. 10-11.
8. 김복진, 「정축 조선미술계 대관」, 『조광』, 1937. 12.
9. 이태준, 「난원과 모원의 우혜로서 서양화보남 농양화」, 『조선일보』, 1937. 10. 20.
10. 구본웅 · 고희동, 「화단 쌍곡선」, 『조선일보』, 1937. 7. 20-22.
11. 최남선, 「예술과 근면」, 『청춘』, 1917. 11.
12. 이러한 회고를 두고 고희동이 서화협회를 만들었다는 풀이를 하는 것은 잘못이다. 서화협회는 '전람회 하나 하려고 만든' 단체가 아님은 물론이며, 고희동이 서화협회를 제안하고 주도할 만한 지위에 있지도 않았다.
13. 구본웅, 「집단에서 분산에로」, 『동아일보』, 1937. 12. 10-11.
14. 고희동, 「비관뿐인 서양화의 운명」, 『조선중앙일보』, 1935. 5. 6-7.
15. 구본웅, 「선전의 인상」, 『매일신보』, 1935. 5. 23-28.
16. 색채와 품성, 『사해공론』, 1937. 6.
17. 포스터에 관한 연구와 색채, 『사해공론』, 1937. 6.
18. 고유섭, 「형태미의 구성」, 『이화』, 1937. 6.
19. 김주경, 「세계명화」 1-20, 『동아일보』, 1937. 11. 3-12. 8.
20. 정해준, 「동양화의 취재문제」, 『매일신보』, 1937. 4. 8-11.
21. 고유섭, 「고대미술에서 우리는 무엇을 얻을 것인가」, 『조선일보』, 1937. 1. 4.
22. 문일평, 「이조 화가지(畵家誌)」, 『조선일보』, 1937. 11. 25-12. 10.
23. 김복진, 「정축 조선미술계 대관」, 『조광』, 1937. 12.
24. 윤성상, 「정찬영론」, 『여성』, 1937. 7.
25. 김남천, 「동양화가 정찬영 씨」, 『여성』, 1937. 9.
26. 화백 고희동 씨 가정, 『여성』, 1937. 7.
27. 조각가 김복진 씨 가정, 『여성』, 1937. 8.
28. 김광균, 「30년대의 화가와 시인들」, 『계간미술』 1982 가을호 참고.
29. 김광균, 「30년대의 화가와 시인들」, 『계간미술』 1982 가을호 참고.
30. 이른바 '친일미술'의 잣대는 그 대상이 '작품과 작가' 그리고 그 것을 둘러싼 '환경'이며 사실에서의 엄격함과 정황에서의 복잡함, 그리고 그 작가의 세계관 및 이념과 미학, 방법은 물론 성장과 생활을 폭넓게 헤아려야 한다.
31. 임종국, 『친일문학론』, 평화출판사, 1966. p.78.
32. 리재현, 『조선력대미술가편람』, 문학예술종합출판사, 1994, p.219.
33. 무대장치가 이상춘 군 서거, 『조선일보』, 1937. 11. 16.
34. 신고송, 「죽은 동지에게 보내는 조사」, 『예술운동』, 1945. 12.
35. 이 시집은 "당대의 현실을 비판하고 일제의 억압에서 해방되고자 하는 의지를 뜨겁게 나타내면서 응축된 표현의 묘미를 긴장되게

갖추었다"(조동일, 『한국문학통사 5』 제3판, 지식산업사, 1995, p.302.)는 평가를 받고 있다.
36. 우령생, 「화단인 언파레이드」, 『조광』, 1937. 2.
37. 우령생, 「화단인 언파레이드」, 『조광』, 1937. 2.
38. 조선 명류 화가의 패트런은 누구?, 『사해공론』, 1937. 2.
39. 김복진, 「정축 조선미술계 대관」, 『조광』, 1937. 12.
40. 고 사이토우 마코토(齋藤) 자작 기념사업의 진행, 『매일신보』, 1937. 5. 11.
41. 고 김종익 씨 동상, 『동아일보』, 1937. 7. 30.
42. 하리우드 영화가에 오대륙 선수 동상, 『동아일보』, 1937. 8. 9.
43. 삼례 윤건중 씨 표창기념 준비, 『동아일보』, 1937. 8. 20.
44. 순직 부장 동상 건립, 『동아일보』, 1937. 9. 5.
45. 민휴 씨 은퇴 귀국, 『동아일보』, 1937. 9. 13.
46. 윌리암 공주영명실수교장 동상, 『동아일보』, 1937. 9. 19. 이 작품은 이 해 조선미전에 출품했다.
47. 고 정관 김복진 유작전람회 목록, 『삼천리』, 1940. 12.
48. 송병우 옹의 특지, 『농아일보』, 1937. 11. 16.
49. 인삼계의 은인 – 손씨 동상 제막, 『동아일보』, 1937. 12. 2.
50. 고 정관 김복진 유작전람회 목록, 『삼천리』, 1940. 12. 이 작품은 1940년 당시 방응모 본인이 소장하고 있었다.
51. 적파 풍경, 『조선일보』, 1937. 3. 28.
52. 〈부인상〉 이쾌대 씨 작, 『조선일보』, 1937. 4. 15.
53. 국화(國華)미술전에 평양 황군 입선, 『조선일보』, 1937. 4. 24.
54. 춘양, 『조선일보』, 1937. 7. 11.
55. 김영나, 「1930년대 동경 유학생들」, 『근대한국미술논총』, 학고재, 1992, p.286.
56. 동경 문전(文展)에 심형구 군 입선, 『동아일보』, 1937. 10. 16.
57. 귀재 심형구 씨 문전(文展)에 입선, 『조선일보』, 1937. 10. 16.
58. 조각가 이국전 군 – 구조사전 입선, 『조선일보』, 1937. 12. 22.
59. 이구열, 「허민과 진환」, 『한국의 근대미술』 제4호, 한국근대미술연구소, 1977 참고.
60. 재동경 프로연극계 조선진출 사건, 『고등외사월보』 제8호, 1940. 3.
61. 리재현, 『조선력대미술가편람』, 문학예술종합출판사, 1994, pp.193-203.
62. 조선상업미술협회, 『조선일보』, 1937. 4. 21.
63. 김주경, 「목시회전 별견」, 『동아일보』, 1937. 6. 13-17.
64. 구본웅, 「정축년의 미술계」, 『동아일보』, 1937. 12. 10-11.
65. 각계 진용과 현세 – 미술계 – 목일회, 『동아일보』, 1936. 1. 1.
66. 하지만 1997년까지 나는 이 전람회 사실을 그 때 신문 잡지 따위에서 확인할 수 없었고, 나아가 1934년과 1935년 초겨울 무렵도 마찬가지로 비슷한 전람회 개최 사실을 확인할 수 없었다.
67. 일제가 단체 이름에 간섭했을 수 있다. 그러나 그 간섭을 '탄압'으로 해석해야 할지는 더 따져 볼 일이다. 바꾸라는 명령에 따라 바꾸었다면 그것은 '굴종'은 아니더라도 '타협'임엔 틀림이 없다. 이른바 '탄압'이란, 행위 주체의 저항이라는 의식과 행동, 이론과 실천에 뒤이은 정신 또는 힘을 통한 강제를 이르는 것이다. 설령 저항의식과 행동을 펼쳤다고 하더라도 저들의 회유, 압력에 타협했다면, 탄압 운운은 지나친 것이다.
68. 신문전(新文展)초대전 출품작 덕수궁미술관에 진열, 『조선일보』, 1937. 4. 1.
69. 이구열, 「한국의 근대 화랑사」, 『미술춘추』, 1979. 4-1982. 5.
70. 명실이 상부하는 조선미술의 전당, 『조선일보』, 1936. 4. 15.

71. 총독부미술관 신축키로 결정,『조선일보』, 1937. 10. 31.

72. 호화의 예술 전당,『동아일보』, 1937. 11. 1.

73. 이왕직에서도 진열관을 신축,『조선일보』, 1936. 4. 15.

74. 석조전과 나란히 호화미술관 건축,『조선일보』, 1936. 6. 14.

75. 조선미술원 기념낙성전,『조선일보』, 1937. 3. 17.

76. 구본웅,「정축년의 미술계」,『동아일보』, 1937. 12. 10.

77. 윤희순,「조선미술원 낙성기념소품전을 보고」,『매일신보』, 1937. 4. 7.

78. 김복진,「정축 조선미술계 대관」,『조광』, 1937. 12.

79. 김영준,「조선미술원 창립기념 소품전 평」,『조선일보』, 1937. 4. 8.

80. 윤희순,「조선미술원 낙성기념소품전을 보고」,『매일신보』, 1937. 4. 7.

81. 윤희순,「조선미술원 낙성기념소품전을 보고」,『매일신보』, 1937. 4. 7.

82. 김복진,「정축 조선미술계 대관」,『조광』, 1937. 12.

83. 김영준,「조선미술원 창립기념소품전평」,『조선일보』, 1937. 4. 8.

84. 윤희순,「조선미술원 낙성기념 소품전을 보고」,『매일신보』, 1937. 4. 7.

85. 윤희순,「조선미술원 낙성기념 소품전을 보고」,『매일신보』, 1937. 4. 7.

86. 김종찬 군의 개인전람회,『조선일보』, 1937. 2. 25.

87. 이규상 개인전 – 어나랑,『조선일보』, 1937. 3. 11.

88. 이철이 군 개인전,『조선일보』, 1937. 6. 22.

89. 송정훈 씨 양화전,『동아일보』, 1937. 11. 23.

90. 리재현,『조선력대미술가편람』, 문학예술종합출판사, 1994, p.189.

91. 본보 해주지국 주최 미술 4인전람회,『조선일보』, 1937. 8. 27.

92. 리재현,『조선력대미술가편람』, 문학예술종합출판사, 1994, p.219.

93. 윤범모,「임군홍의 생애와 예술」,『망각의 화가 임군홍』, 롯데미술관, 1984, p.151 참고.

94. 극현사 양화전,『조선일보』, 1937. 7. 9; 윤범모,「신미술가협회 연구」,『한국근대미술사학』 제5집, 청년사, 1997 참고.

95. 구본웅,「정축년의 미술계」,『동아일보』, 1937. 12. 10-11.

96. 향토미술전람회,『조선일보』, 1937. 7. 10.

97. 목시회 양화전,『조선일보』, 1937. 6. 12.

98. 김복진,「정축 조선미술계 대관」,『조광』, 1937. 12.

99. 김주경,「목시회전 별견」,『동아일보』, 1937. 6. 13-17.

100. 김주경,「목시회전 별견」,『동아일보』, 1937. 6. 13-17.

101. 정현웅,「목시회전 평」,『조선일보』, 1937. 6. 13-16.

102. 조오장,「전위운동의 제창」,『조선일보』, 1938. 7. 4.

103. 미전 개최 준비,『조선일보』, 1937. 2. 17.

104. 조선미전 심사원 참여 선정,『조선일보』, 1937. 4. 20.

105. 조선미술전람회 규정 중 개정 개소,『조선일보』, 1937. 4. 20.

106. 『조선미술전람회 도록』 제16집, 조선사진통신사, 1937.

107. 조선미전 심사원 참여 선정,『조선일보』, 1937. 4. 20.

108. 조선미전 심사원 참여 선정,『조선일보』, 1937. 4. 20.

109. 미전 참여원에 김은호 화백,『동아일보』, 1937. 4. 20.

110. 아라키 테이지로우(荒木悌二郎)는 아라키 짓포(荒木十畝)의 다른 이름이다.

111. 조선미전 심사원 참여 선정,『조선일보』, 1937. 4. 20.

112. 출품은 증, 입선은 감,『조선일보』, 1937. 5. 11.

113. 각 부 특선을 통하여 신인의 진출 괄목,『조선일보』, 1937. 5. 14. 그리고 이 추가 명단은 총독부가 전람회 뒷날 발간하는『조선미술전람회 도록』제16집에 기록했다.

114. 제16회 조선미술전람회 영예의 입선자 발표,『매일신보』, 1937. 5. 11.

115. 조선미술전람회의 특선 26점 결정,『매일신보』, 1937. 5. 14.

116. 조선미전의 영예,『매일신보』, 1937. 5. 15.

117. 미전 입장자 이만 명 돌파,『조선일보』, 1937. 6. 5.

118. 금기 미전 입장자,『조선일보』, 1937. 6. 8.

119. 출품은 증 – 입선은 감,『조선일보』, 1937. 5. 11.

120. 토미나가 분이치(富永文一),「서(序)」,『조선미술전람회 도록』제16집, 조선사진통신사, 1937.

121. 입선 발표와 선후의 감상,『매일신보』, 1937. 5. 11.

122. 4차 특선,『매일신보』, 1937. 5. 14.

123. 10년 만에,『매일신보』, 1937. 5. 14.

124. 선전 최대의 감격!,『매일신보』, 1937. 5. 14.

125. 모친 묘전에 달려가,『매일신보』, 1937. 5. 15.

126. 무언 불청 10여 년,『조선일보』, 1937. 5. 14.

127. 무언 불청 10여 년,『조선일보』, 1937. 5. 14.

128. 이당 선생의 선도하신 덕택,『매일신보』, 1937. 5. 11.

129. 3점 출품,『매일신보』, 1937. 5. 11.

130. 3점 출품,『매일신보』, 1937. 5. 11.

131. 격무의 여가,『매일신보』, 1937. 5. 11.

132. 역경의 고난을 용감히 극복,『매일신보』, 1937. 5. 11.

133. 조소계 양 천재,『조선일보』, 1937. 5. 11.

134. 미전 입선자 대구에서 18명,『조선일보』, 1937. 5. 12.

135. 심형구,「미전 단평」,『조선일보』, 1937. 5. 22-23.

136. 아스란이 누군지 알 수 없다.

137. 심형구,「미전 단평」,『조선일보』, 1937. 5. 22-23.

138. 타나베 이타로(田邊至),「선전 양화 감사 후감」,『매일신보』, 1937. 5. 22-6. 2.

139. 구본웅,「집단에서 분산에로」,『동아일보』, 1937. 12. 10.

140. 김복진,「정축 조선미술계 대관」,『조광』, 1937. 12.

141. 서화협회전람회 연기,『조선일보』, 1937. 10. 5.

142. 서화협회전람회 금년은 중지,『동아일보』, 1937. 10. 5.

143. 고희동,「나와 서화협회시대」,『신천지』, 1954. 2.(『한국의 근대미술』 제2호, 한국근대미술연구소, 1976. 4, pp.16-17에서 재인용.)

144. 서화협회 회원들은 결속력이 흐릿하다고 해도 조선 미술동네를 싸잡을 만큼 크고 오랜 조직이었으며, 성격 또한 일제에 저항해 온 것도 아니고, 주요 작가들이 조선미전과 겹쳐 있다는 점, 그리고 서화협회 밖에도 조선인 미술가들의 단체와 전람회가 숱하게 있었을 뿐만 아니라 서화협회전 중지 다음에 열린 많은 단체전, 특히 총독부가 후원하는 재동경미술협회전의 거대규모를 떠올린다면 고희동의 회고는 지나친 것이다. 따라서 일제가 판단을 잘못했거나 아니면 고희동의 회고가 틀린 것이다. 더구나 총독부가 서화협회 회원 가운데 '불온당한 사람'이 있다고 했다는데, 이 무렵 회원 또는 간사 들의 성향 및 활동 경력을 따져 볼 때 틀린 것이거나 만약 그것이 사실이라면 대단히 놀라운 일이다.

145. 이종우,「양화 초기」,『중앙일보』, 1971. 8. 21-9. 4.(『한국의 근대미술』 제3호, 한국근대미술연구소, 1976. 10, p.38에서 재인용.)

146. 이승만,『풍류세시기』, 중앙일보사, 1977, p.283. 윤희순이 간사였다는 사실은 그 때 신문 잡지 따위에서 확인할 길이 없다.

147. 구본웅,「정축년의 미술계」,『동아일보』, 1937. 12. 10-11.

148. 구본웅,「정축년의 미술계」,『동아일보』, 1937. 12. 10-11.

149. 물론 고희동의 증언대로 일제경찰로부터 해산명령을 받았을 수
도 있으며, 이종우의 증언대로 총독부의 은근한 압력을 받았을 수
도 있다. 해산명령을 받았다면 그게 널리 알려질 수밖에 없었을
터이지만 은근한 압력이라면 널리 알릴 수 없었을 수도 있겠다.
그게 사실이라면, 이같은 '탄압'에도 불구하고 고희동과 잘 알고
있던 구본웅의 꾸짖음은 속사정도 모른 채 떠든 허튼 말에 지나
지 않는다. 하지만 그같은 중대한 사태를 전혀 모른 채 우물 안 개
구리처럼 엉뚱하게 '기관의 수장, 지도자'라고 또렷하게 간사장
안종원 또는 고희동을 향해 '미명으로 태만함을 감추고자 한다'
고 꾸짖을 정도로 구본웅이 소식에 깜깜했거나 어리석지는 않았
을 터이다.
150. 오일영, 「화백 고희동론」, 『비판』, 1938. 6.(『한국의 근대미술』 제2
호, 한국근대미술연구소, 1976. 4, p.24에서 재인용.)
151. 만약 총독부의 해산명령이 사실이라면, 간사장 안종원 및 고희동
은 이 때까지 그 사실을 많은 이들에게 감추고 있었다는 뜻이다.
그 사실을 밝히기만 하면, 구본웅은 물론, 많은 이들이 고희동에
게 책임을 묻거나 둘을 일노 없었을 터이니까. 간사상 안종원이나
고희동만 알고 다른 모든 간사들이나 회원들에겐 비밀로 하라는
명령까지 받은 것일까.
152. 김복진, 「정축 조선미술계 대관」, 『조광』, 1937. 12.

1938년의 미술

이론활동

오지호, 김주경의 순수회화론 오지호의 「순수회화론」,[1] 김주경의 「미와 예술」[2]은 조선의 자연 환경이 조선민족의 생리 및 심리에 영향을 끼쳐 왔음을 논거삼아 그 특질을 예술과 일치시키고, 나아가 그것을 순수주의이념과 미학으로 아우름으로써 독창성 짙은 순수미술론 체계를 일구었다. 두 꼭지의 글은 모두 길고 짜임새 있는 틀을 갖추고 있다. 김주경은 '자연 속의 모든 생명이 지닌, 그 존재를 현현(顯現)하기에 필요한 형태와 색채의 조화 또는 선율적 조화를 갖춘 것'을 '가장 아름다운 것' 또는 '생명의 자연상(自然相)'이라고 부르면서 그것이야말로 '생명의 완성, 생의 찬송, 생의 광휘'라고 썼다. 김주경은 '생명의 현현'을 미의 근본문제라고 정의했다. 김주경은 생물과 무생물의 미와 추를 논증하고 나아가 형태와 색채의 아름다움, 선율의 아름다움, 빛의 아름다움 그리고 미의 종류 따위를 헤아리면서 다음처럼 되풀이한다.

"미를 형성하는 기본요소는 '생명'이요, 동시에 미는 생명의 현현, 즉 '생명의 자연상'이 아니면 아니 된다."[3]

김주경은 저절로 있는 세계로서 자연에 이르는 활동은 '심미적 본능 또는 창조적 본능의 발현'이며 '그것은 대상 이상의 아름다운 세계를 창조 직관'하는 것이라고 하면서 예술의 형식문제, 회화문제를 길게 논증했다.

오지호는 '생명의 가장 아름다운 순간을 영원화한 것'으로서의 '회화는 광(光)의 예술'이라고 단정지으면서 '태양에의 환희의 표현이 회화'요, '회화는 인류가 태양에게 보내는 찬가'라고 썼다.

"회화는 환희의 예술이다. 환희는 회화의 본질이다. 회화는 환희만으로 되는 예술이다. 그러므로 회화는 환희만을 표현하는 것이라야 한다. 인간적 고통, 비애, 암흑을 표현하는 것이어서는 안 된다."[4]

오지호는 색이란 빛의 변화요, 형(形)은 힘의 존재방식, 활동방식이므로 둘은 나눌 수 없다고 헤아린 다음, 회화는 '자연의 형체를 조성(組成)하는 유기적 결합체'라고 주장한다.

"회화에 있어서의 자연의 사실(寫實)은 자연의 사실 그것이 목적이 아니요, 새 자연을 창조하는 방법으로서 자연의 이법(理法)을 사실하는 것이다. 그러므로 회화에 있어서의 사실은 그 가운데 생명의 법칙이 행하게 될 수도 있는 형체이면 족할 것이요, 현실에 있는 그대로의 외형과 같음을 요하지 않는다. 예술에 있어서의 생명의 표현은 현실의 생명의 모사가 아니요, 새 생명의 창조다. 그러나 예술에 있어서의 새 생명도 그것이 생명으로서 존재함에는 현실의 생명의 법칙에 의하여서만 가능하다."[5]

오지호는 회화란 자연 이상의 자연, 생명의 법칙을 드러내는 것이라고 주장했던 것이다. 따라서 오지호에게 가장 중요한 것은 '생명'이었다.

한편 오지호와 김주경은 '근래의 일부 화파인 소위 전위화파 일단'에 대해, 대상의 자연성을 파괴하면서 미적 유기체를 절단내고 또한 대상을 추상형으로 설명하려는 것은 모두 '기하적 구성형처럼 도안에 지나지 않으며 또는 상업미술이 될 수 있을 것'[6]이라고 꼬집었다.

조오장의 전위회화론 '전위운동'을 제창한 논객 조오장(趙五將)은 1938년에 세 꼭지의 글을 발표했다. 일본미술학교 재학생이었던 조오장은 7월에 「전위운동의 제창」[7]이란 글을 『조선일보』에 투고해 머리에 '초고 중인 전위회화론에서 떼어 몇 줄 적었다'고 밝히고 있어 뒷날 잡지 『조광』 11월호에 발표한 「전위회화의 본질」[8]과 아울러 보아야 한다.

먼저 조오장은 전위운동의 사조(史潮)가 새로운 '항쟁의 코스'로 옮겨 가고 있는 이 때 '아직껏 잠꼬대에서 안도하여 이상의 세계를 방황하는 몽유병자 같은 화단의 거성들'뿐인 조선화단의 상황에 대해 탄식한다. 조오장은 눈길을 외국화단으

로 돌려보라고 하면서 피카소, 부르통, 미로, 에른스트, 마그리트의 '세기적 회화의 혁명을 목격하면서도 우리의 화단은 잠자고 있다'고 분개하면서 다시 한번 외국으로 눈돌리라고 호소한다. 조오장은 조선화단에서 이처럼 자신의 호소를 알아 줄 이들은 기껏 몇몇인데 그들에 대해 다음처럼 썼다.

"동경 자유미술가협회우로 있는 김환기 씨, 길진섭 씨, 이범승(李範承) 씨, 김병기(金秉騏) 씨, 유영국(劉永國) 씨 등이며 서울화단의 유일한 존재인 이동현(李東玹) 씨 그리고 재작년도에 개인전을 열고 작년도에 제일회 극현사(極現社)동인전에 출품하였던 이규상(李揆祥) 씨 이외에도 몇몇 동무가 있으나 아직껏 작품이 제시되지 않은 한 문제할 수는 없다. 이들은 벌써 '피카소'의 세계를 찾으려 했고 '부르통, 에른스트, 만 레이, 달리'의 위치와 테크닉을 공부했을 것이다. '콜라주, 오브제, 릴리프, 포토그램화, 앱스트랙 아트' 등의 화파를 연구하며 생활하고 있다."[9]

이어 조오장은 '내일의 과학성 문제 속에서 회화가 요구한 연습곡을 생각하며, 작품의 발표로써 우리들의 화단에는 재출발'이 필요하다면서 글을 맺고 있다. 조오장은 10월에 접어들어 모더니즘과 순수주의를 다룬 「신정신의 미래」[10]란 글을 발표했다. 이 글에서 전위미술의 여러 갈래들의 특성을 보여준 뒤 프랑스의 퓨리즘을 소개했다.

11월에 접어들어 발표한 「전위회화의 본질」[11]은 조오장이 조선에 전위미술의 이념과 미학을 뿌리내리고자 하는 줄기찬 노력을 보여주는 것이다. 소오상은 글에서 선위운동에 대한 사회의 꾸짖음을 되살리면서 자극 없는 생활에 빠져 만족하고 있는 화가들에 대해 "시대적 가치와 사실적 가치에 대한 존재 인식을 확연히 가지지 못하는 오늘날 화가들"[12]이라고 꾸짖고, 전위회화란 추상주의와 초현실주의만이 아니라 '좀더 진보적인 회화로서 해석 방법과 의의'를 가져야 하며, 그것은 일상생활과 대중들의 맹목적인 반역정신에서 일어나는 우울과 고정화로부터 '다시 새로운 문제와 정신, 강력한 자극, 자유로운 걸음걸이'야말로 전위회화의 정신이라고 주장한다. 또 조오장은 전위회화란 다음과 같은 것이라고 썼다.

"명일로 닥쳐올 시대적 조류를 찾아서 예술적 지침을 위한 오늘날의 현상을 해부하며 고찰해야 할 것이다. 이러한 새로움이 단순한 새로운 그것에서 종시(終始)되고 마는 것이 아니고 그것을 초월하여 진실한 미적 내용을 파악하며 실재적인 가치를 구비해야 할 것이다."[13]

그러므로 조오장은 '시대성과 본질적 의문, 그리고 단순한 새로움만에 현상적인 것과 혼합시키는 것'이라기보다는 '리얼한 가치에 대한 인식과 필연성에 대한 요구에 충당시키기 위하여 우리들은 언제고 정신에 대한 한가지 통일'을 꿈꾸는 것이라고 주장한다.

김용준의 정신주의 미술론 1938년 8월에 발표한 김용준의 미술론[14]은 순수주의이념 및 미학과 다름없었지만 김주경, 오지호의 그것과는 다른 것이었다. 김용준은 미술이란 무슨 사업도, 학문도, 자연의 모방도 아니라고 주장하면서 인격과 감정, 정신의 소산임을 주장했던 것이다.

김용준은 미에 대한 앞선 시대의 탐구를 늘어놓은 다음, 그것은 학문으로서 이론화한 미이지 실제의 미일 수 없다고 쓰고, 실제의 미에서는 '직관'이 중요하다면서 미란 '감정의 활동'이며 바로 그 '감정의 활동을 작품으로 표현한 것이 미술'이라고 논증했다. 김용준은 예술 기원에서 유희본능설을 취하면서 고도의 정신과 인격을 알맹이로 내세웠다. 따라서 김용준은 '미는 우리 인간의 제일 순수한 감정의 표현'이라고 정의하면서 진선미를 끌어와 '인격의 현현'임을 해명했다. 김용준은 인격의 현현으로서 순수한 감정의 표현을 추구하는 '예술가의 순수한 감정을 통해 재현'한다면 모든 추한 것, 악한 것도 미 또는 선이 된다고 주장했다. 따라서 김용준은 다음처럼 썼다.

"오직 그 지고한 감정을 통하고 세련된 기술로서 연마될 때 제재의 여하를 막론하고 진정한 한 개의 미술품이 창작되는 것입니다. 신정한 비술은 반드시 우리에게 고결한 인격과 순수한 감정과 위대한 정신을 보여주는 것이라야 할 것입니다. 그러므로 진정한 미술을 구함은 결코 쉬운 일이 아닐 것입니다. 모든 이욕에서 떠나고 모든 사념의 세계에서 떠난 가장 깨끗한 정신적 소산이고서야 비로소 미술품이 될 수 있는 것입니다."[15]

김복진의 세대 조화론 김복진은 비평활동을 돌이켜 보면서 조선미전과 협전 초기 시절, 자신의 비평은 '화가론'일 뿐이었고 그러다 보니 우정이 흔들렸다고 썼다. 세월이 흘러 지금 자신이 맺은 그 '부질없는 관계를 다시 정정'하고 싶지만, 이제 고희동, 이한복, 최우석 들을 비롯한 많은 선배들을 볼 수 없으니 '소원'을 풀 길이 없어졌다고 말한다. 이 대목에서 김복진은 화단의 '신진대사'를 인정하면서도 힘 있는 선배들을 맞이하지 못하거나 또는 찾아오지 않는 일에 대해 아쉬움을 말하는데 이는 신구세대 조화론일 터이다. 따라서 김복진은 퇴역하지 않은 많은 선배들이 조선미전에 출진하기를 바랐다. 김복진은 다음처럼 썼다.

"들으니 지금의 전람회장의 두어 배 되는 미술관을 신축하고 명년(明年)부터 새로운 기분을 가지리라 한다. 이 기분의 가장 효과적 수확을 수확하기 위하여서 선배는 선배대로 대우하는 모든 방법을 생각하여내서 새로운 출발을 비롯하여졌으면도 하고 또 이런 전례로서 선배 지대에서는 주객 양면의 사정은 반복을 거듭하고 있는 것이다. 만일 우리의 생활이 모든 점으로 보아 질서가 있다면 각자 자기의 길로 직접적으로 갈 수가 있을 것이고 진행 중도에 다소의 곡절이 있다손 치더라도 거기에는 곧 자기의 반성이 뒤를 이어 올 것이니 재출발이 무난할 것이나 현재의 사정은 통틀어서 있어 한번 분위기를 벗어나서 좀처럼 원상회복이 불가능하게 된다. 가령 이 전람회에 십여 년 간을 두고 연속 출품하다가 어느 시기에 만일 실패를 보면 이 화가로서는 그 다음부터 거의 이 전람회에 대한 흥미를 아니 가져지고 있으니 ○○ 전람회는 연년이 신문 사회면을 장식하게 하는 신인의 교대출발을 거듭할 따름이며 다소 내력이 장구한 전문인은 형형(形形)을 감추어지게만 꼭 되어지는 느낌이 없지 않다."[16]

두터움을 더해 가는 조선화단이었으니 세대에 대한 의식이 자라남은 자연스러운 일이겠다. 이와 이어져 지난해처럼 올해도 구본웅은 근대미술가들을 역사 속에서 인식하려고 애를 썼다. 구본웅은 근대미술가들의 지위와 역할을 다음처럼 헤아렸다.

"우리네 미술계를 볼 때 오원(장승업)의 뒤를 이어 심전(안중식), 관재(이도영) 그리고 백련(지운영), 이들을 계승한 동양화 부문의 화가는 무호 이한복 씨가 상야미술학교(동경미술학교) 출신이오, 그 외의 거개가 개인적 사사 혹은 사숙으로 수업하였으나, 서양화 부문에 있어서는 대부분이 도동(渡東)하여 정규의 화업을 한 터로 관사립 미술학교를 졸업한 자 고희동, 김관호, 김찬영 씨를 비롯하여 ○○○십여 인이요, 멀리 해외 유학한 자가 5,6인이 되거늘 현재는 십 년 공적으로 전수한 미술 제작의 기능을 도로(徒勞)에 돌리고 타에서 생활적 방책을 강구하기에 여념이 없으니…"[17]

이같은 헤아림은 자신이 걸어온 길을 돌이켜 봄으로써 빈 곳과 채운 곳을 따지고 가려 무엇을 어떻게 해야 할 것인가를 밝혀보려는 역사의식의 싹틈이 낳은 것이다. 하지만 구본웅은 조선전통을 대물림하고 있는 고유한 미술의 미학과 양식, 서구 근대주의미술의 이식과 소화를 통한 새 미학과 양식의 조화와 긴장 구도를 헤아려 식민지 조선 민족미술이 지녀야 할 이념과 양식의 잣대를 갖추지 못했다.

모방과 창조　김복진은 회화에서 모방의 문제에 대해 논하고 있다. 조선미전에 낸 김인승의 작품 〈지생(芝生)〉에 대한 논란이 일어났을 때 이 문제에 대해 김복진이 나섰던 것이다. 김복진은 15년여 전에 이탈리아에서 어떤 작가의 '포즈'을 둘러싸고 논란이 있었으나 어떤 결론도 얻지 못했다고 소개하고 '동일한 초목, 동일한 과실, 동일한 장소를 회화화한다고 하여서 선작자의 우선권(?)을 침해하였다고 말할 수 없을 것'이라고 주장했다.

"여기서 한 걸음 더 나가서 구도, 색채가 총체로 동일하지 않은 바에야 부분적으로 유사한 것을 문제로 등장시키는 것은 다시 한번 문제삼는 자기를 회고할 바 있지나 않은가 한다. 우리는 때로 '우연의 일치'를 볼 수도 있고 또는 의식적 모방도 할 수 있으니 그 모방이 모방에 그치지 않고 얼마나한 정도로 소화하여서 자기의 물건을 만들어서 있는가 하는 데에 문제의 요령은 감추어져 있다고 생각된다. 하므로 나는 씨를 대신하여 수많은 종교화와 동양 전래의 남화(南畵)에 그 예를 일일이 지적해서 문제를 제기한 인물들에게 보내고 싶으며 더욱 목전에 있는 이 전람회 양화실에서도 분명한 표본을 두어 개 골라서 계몽을 시키어 보고 싶은 생각까지도 갖고 있다."[18]

그같은 모방과 관련해 창조성 및 개성에 대한 김복진의 견해는 다음과 같다.

"이상범 씨는 씨대로 자기 독특한 화풍을 아로새겨내었거니와 이상 제씨(박원수, 배렴, 심은택, 정용희)는 이상범 씨의 풍도를 그대로 전수하여서 안일을 읊조리고 있다는 점이 더욱 생각거리이다. 지금 이상의 제작을 가지고 그 화가의 성명을 바꾸어 놓는다 치더라도 누가 그 우열을 말할 수 있을까. 결국 씨 등은 현재에 있어서 이상범 씨의 부록적 활동을 하고 있다고 극언을 할 수 있는 만치 반성의 뒷길이 열리어 있으며 우리들은 화가가 되려 하며 결코 화사가 되고 싶지 않으므로서이다."[19]

김복진과 이여성의 미의식　조선일보사에서 지령 6천 호 기념 및 혁신 5주년 기념으로 조선특산품전람회와 함께 향토예술대회를 개최했다. 향토예술대회는 전국의 민속예술 경연대회였다. 『조선일보』는 이에 각계 전문가들로 하여금 그 감상기 지면을 마련해 조소예술가 김복진, 화가 이여성을 비롯해 송석하, 유치진, 이희승 들에게 그 인상을 비평토록 했다.

김복진은 그 민속예술에 대해 첫째, 지금 우리의 예술 감상 안목이 높아졌으며, 둘째, 민속놀이란 게 흙냄새 구수한 논두렁, 밭두렁을 무대로 하는 것이므로 바람보다 못했다고 꾸짖었

다. 이러한 그의 비판은 전통 부흥론자가 아닌 전통의 계승과 혁신을 지향하는 미학을 보여준다. 김복진은 봉산탈춤에 대해 수정한다면 무용극으로 쓸 수 있을 것이라고 평가하는 가운데 권농(勸農)패의 한 장면을 다음처럼 썼다.

"권농패가 눈에 띄었는데 그 때의 왜 동기(童妓)들이 나오는 게 있지 않아요? 그 동기들이 팔을 이렇게 들라고 하는 그 순간의 포즈, 물론 팔을 완전히 든 다음엔 벌써 해방이 되어서 재미 적습니다. 그것은 무척 아름다운 것이었고 또 내가 만일 조각에 옮기고 싶은 것이 있었다면 역시 이 장면이었습니다."[20]

이여성은 그같은 민속예술이야말로 자신처럼 '역사화를 그리는 사람은 발을 벗고 달려가야 할 좋은 재료의 향기가 가득한 것'이라고 가리키면서 봉산탈춤과 걸궁패의 순간순간 장면들은 '아름답고 선명'해서 화면에 옮겨보고 싶은 욕심이 난다고 썼다. 이여성은 그들의 옷색깔을 문제삼으면서 다음처럼 썼다.

"우리 화가의 눈은 늘 그 의상의 색채에 신경을 쓰게 되는데 너무 야비한 원색은 아주 질색이에요. 그야 옛날엔 원색밖에 쓸 줄을 몰랐으니까 이제 와서 우리가 맘대로 고칠 수는 없으나 같은 원색이면서도 좀더 조화되게 할 수도 있는 건데… 이 앞으로 영원히 우리 자손에게 물려 줄 선물이라면 좀더 가꾸어 보다 더 큰 아름다움이 있어야 할 겝니다."[21]

조선 역사를 그림으로 풀어나가고 있던 이여성의 이러한 문제제기 또한 단순한 전통 계승이 아니라 그것의 변화를 꾀하고자 하는 혁신 의식을 아우르고 있음을 보여주는 것이다. 한편 정현웅은 1938년 5월 3일부터 5월 6일까지 걸궁패, 봉산탈춤, 산대도감, 꼭두각시를 소재삼아 「민예소묘」란 제목으로 문학평론가 이해조의 짧은 산문을 곁들인 스케치를 『조선일보』에 연재했다.[22]

모델론 김복진, 구본웅, 정현웅, 김환기, 최근배 들이 4월 16일, 한자리에 모여 '모델'에 관한 좌담회[23]를 열었다. 잡지 『조광』의 기획이었다.

김복진은 자신이 모델에게 '의식적으로 가혹하리만큼 냉정한 태도'를 보인다고 하면서 자기는 살이 좀 있는 편을 좋아하는데 1937년엔 테라시마(寺島)라는 모델이 죽어 영혼을 위해 참묘(參墓)도 해주었다고 밝혔다. 김복진은 언젠가 색주개 집에서 200원에 한 명을 사왔는데 모델로 온 줄은 모르고 첩으로 온 줄 알고 있다가 '매일 벗겨 놓고 조각 제작에만 몰두하는 남편(?)을 의아의 눈으로 쳐다' 보다가 끝내 도망쳐 버렸다

는 일화와 함께 1925년, 졸업작품 제작 때 어린 조봉희를 모델로 썼던 이야기를 소개하면서 다음 같은 일화도 소개했다.

"언젠가 '헤렌'이라는 노서아 여자를 한 번 모델로 써 보았는데 이 여자의 아버지는 독일계의 노서아 사람이고 어머니는 조선 기생입니다. 그래 그 '헤렌'을 꾀어가지고 모델로 데려오긴 했으나 어디 옷을 벗어야지요. 그래 그것을 벗기노라고 참 굳은 땀을 흘렸습니다. 서양인의 육체는 조선사람보다 풍부하고 좋다거니 뭐 어떠니 하면서 겨우 벗겨 놓았습니다. 또 언젠가는 조선사람 행랑어멈을 데려다가 문을 걸고 벗으라고 했더니 깜짝 놀라면서 안 벗겠다는 게요. 그래 여기 올 때 벗기를 약속하고 온 것이 아닌가고 절반은 협위(脅威)로 벗긴 적이 있지요. 또 다르게 벗기는 방법은 여자를 추켜올리는 것이 유일한 방법입니다."[24]

구본웅은 '남자와 같은 여자, 다시 말해 중성적 여자'를 좋아한다고 밝혔고, 최근배는 '살빛의 신비함'을 힘주어 말했으며, 김환기는 '마르지 않고 허리가 잘숙한 처녀'가 좋다고 하면서 '인체의 생동성과 복잡성' 탓에 알몸을 그리는 게 아니냐고 되물었고, 정현웅은 얼굴이 밉고 고운 것은 문제가 아니라며 '몸의 무궁한 미'를 찬양했다. 김복진도 알몸그림은 예술 사상 영구한 대상이라고 하면서 착의나 알몸이나 한가지인데 그것은 '옷 그것을 그리는 게 아니라 육체와 의장(衣裝)의 관계를 그리는' 탓이라고 말한다. 또 김복진, 정현웅, 구본웅은 '미에 대한 기성관념을 모델에 접하여 고치는 것'이라고 나름의 알몸그림론을 펼쳤다. 이것을 종합해 김복진은 다음처럼 주장했다.

"나는 조선여자를 육칠 인 가량 나체 모델로 써 보았는데 모다들의 어깨가 넓어서 못 쓰겠어요. 키는 오 척에다 어깨의 넓이가 일 척 일 촌 이상이면 못 씁니다. 어깨가 넓고 가슴과 요부가 가늘면 보기 싫습니다. 또 손은 손목에서 손가락 끝까지가 그 몸의 십분지 일이면 되고, 살지고 마른 것은 개인에 따라 차이가 있겠지만 나로서는 가슴만 맞으면 됩니다. 그리고 얼굴이 곱다고 되는 것이 아니고 균형이 맞아야 되지요. 사람에게는 각각 남이 갖지 못한 특징이 있으니까 그 특징을 발견하여 그것에 매력을 가지면 될 것입니다. 그리고 다음에는 유방과 골반이 중요합니다. 제작상에 있어서 나는 아이 낳기 전이면 모두 처녀라고 보는데 아이를 낳고 보면 골반과 유방에 차이가 생기지요. 처녀는 유방이 종 같고 젖꼭지가 위를 향합니다. 그것이 퍽 좋습니다. 그러나 아이를 나면 젖꼭지가 축 처지지요. 면적이 크고 탄력이 없고… 그 다음, 골반은 조각에 있

어서 제일 문제가 되는 것입니다. 그 위치의 정확 여하에 따라 전부를 평가할 수도 있습니다. 골반에 따라 조각품의 위치가 안정되지요. 그리고 산후면 위보다 아래가 더 퍼지는데 다리와 다리 사이가 전같이 밀접하지를 못하지요. 이와 같은 점만 면하면 나는 어떤 모델이든 환영합니다. …가령 죽은 자의 동상 같은 것을 제작하려면 한 장밖에 없는 사진을 보고 횡면, 후면 등을 숫자적으로 연구 산출해야 하지요. 대개 사람의 얼굴에는 사각, 원형, 타원형의 3종이 있습니다. 이것은 정면만이 아니라 측면을 두고 말해도 마찬가진데 하여튼 한 장의 사진을 보고 이런 것을 모두 연상해내야만 됩니다. 또 여자에 대한 매력 문제도 정비된 것만을 요하는 것이 아니고 때로는 소위 탈선한 점도 그것에 미를 느낄 수가 있지요. 보통 '아름답다'고 하는 데는 '젊음'과 '아름다움'을 혼용하는 사람들이 많으나 '젊음'을 제하고 나머지가 참다운 '미'일 것입니다. 그러니까 모델은 반드시 미인이 아니라도 될 것이며 또 코가 정비치 못하면 다른 데가 아무리 좋아도 틀리지요. 조선 여자는 대개 코가 약하고 눈과 눈 사이가 멀어서 원방에서 보면 눈은 보이지 않고 미간만 보이지요."[25]

홍득순과 길진섭은 1939년에 모델에 대한 산문을 쓰고 있는데 알몸모델을 3백 명 넘게 보았다고 말하는 길진섭은 동경미술학교 졸업작품 제작을 위해 어떤 모델을 보고 겪는 마음의 들뜸을 표현해 놓았다. 길진섭은 "동양인으로는 보기 드문 안면의 입체감이라든가 그 코, 입 그리고 처녀만이 가질 수 있는 육색(肉色)과 아울러 건강미에 나는 아주 정복을 당하고만 모양"[26]이라고 돌이켜 보았으며 또 '수백의 여인의 몸을 보았'다는 홍득순은 1934년 무렵, 남수원에서 생활하고 있던 중 알몸모델을 구할 일이 생겨 이웃 18살 처녀를 만나 '몇 마디 건네기도 전에 승락해' 3개월 동안 작업한 일을 되돌이켰다.

"이 곱고 깨끗한 균제의 풍부한 기름진 육체를 18년 동안 곱게 감춰두었다가 이 적은 화인(畫人)에게 풀어헤쳐 내맡긴다는 것은 너무나 아까운 일이 아니겠습니까. 기계에서 쭉 뽑아낸 듯한 미끈한 선, 어두침침한 바라크 화실이 서기(曙氣)를 뿜었습니다. 이 황홀한 신 – 머리는 옻과(漆黑)같이 검고 그 눈은 삐로드와 같이 보드럽고 그 살결은 진주와 같이 빛났습니다. 나는 구석구석의 신비의 율동을 보았습니다. …팔레트는 질서를 잃고 소위 피카피아의 색조로 화할 땐 나는 또다시 사디스트가 되고 말았습니다. 그의 탐스런 히프, 셜더, 스토막, 이 모든 토르소, 내 귀는 분명히 청옥을 덮어놓은 듯한 젖가슴에서 심장의 고동을 들었습니다. 놀랐습니다. 아무리 대담한 시골 처녀라 해도, 아무리 화가를 앙모하는 색시라 쳐도 이처럼

태연한 포즈, 그대로 누워 있는 성녀(聖女)를 감히 무엇이라 베란다에 기입하여 뮤즈를 부르겠습니까."[27]

전위미술을 주장하는 조우식은 「무대장치가의 태도」[28]를, 문인 김문집은 로댕과 세잔느에 대한 논문[29]을 발표했으며, 고유섭은 네 꼭지의 미술사 논문을 발표했는데 모두 일본어로 쓴 것들이었다. 이 논문은 화가 안견, 안귀생, 윤두서 들을 다룬 것이었다.[30] 또한 백이의(白耳義) 겐츠대학 동양학연구소 연구원 김재원(金載元)은 「삼황(三皇)부터 주대(周代)까지 동양문화의 고구(考究)」「고고학상으로 본 상고(上古)의 전구(戰具)」 및 「룩국(國)여행기」[31]를 『조선일보』에 발표했다.

미술가

지난해, 고희동의 역할을 높이 평가했던 구본웅은 올해 들어와 대담하게도 20세기 화단 형성사에서 고희동을 최고의 실력자, 유일한 선각자로 꾸미고 부풀렀다. 구본웅은 다음처럼 썼다.

"우리 미술계 최초의 단체는 서화협회일지니, 이는 조선 출신으로 양풍 회화를 맨 처음 뜻하고, 加동하여 상야(上野)미술학교에서 정규에 의한 수업을 함으로써 미술적 신사조를 수입한 춘곡 고희동 씨의 노력으로 서화에 염수(染手)하던 유객(儒客)의 모임으로 탄생하였으니, 미술 부문의 영지(領地)에서 조선문화 발전을 위함이었고 해를 따라 공적이 또한 컸으니, 현재의 조선미술인으로 동회의 천류(泉流)를 마시지 않은 자 또한 드물 것이다."[32]

이같은 견해의 뼈대는 물론 고희동이 했던 이야기들을 바탕 삼았던 것이다.[33] 더불어 오세창의 조카 오일영은 「화백 고희동론」[34]에서 고희동에 대해 '조선서화계의 기숙(耆宿) 제씨로 더불어 거금 20여 년 전에 서화협회라는 조선에 유일한 민간 예술단체를 창설한 후 총무의 직을 양장(執掌)하여, 한때 조선 미술의 부흥기가 왔다고 할 만큼 서광이 비치었으나 세월이 흘러 이제는 어려워졌다고 쓰고, 그 어려움이 '어찌 군 1인에게만 책임이 있다 하겠느냐'고 물었다. 오일영은 고희동에 대해 사람들이 말하기를 '너무 완강하여 타협성이 부족하다든지, 너무 비밀하여 독재적'이라고 하는 이들도 있지만 큰일을 하다 보면 사람들의 모함을 받는다는 옛말을 꺼내며, 고희동의 장단은 논할 필요가 없다고 일축한다. 또 오일영은 고희동의 그림이 자못 원인화(元人畫)의 기풍이 있으며 또한 옛 법에만 묶이지 않았다고 쓰고, 감상안도 형형하여 오늘엔 원로격이라

고 추켜세운다. 오일영의 글은 작가론을 내세운 고희동 찬양과 옹호론이었다.

1929년께 광주에 온 정운면(鄭雲勉)은 그 무렵 광주에서 네 해를 머무르던 변관식에게 그림을 배우면서 서울의 김경원(金景源)과 가까이 지냈다. 정운면은 1927년부터 조선미전에 응모해 입선과 특선에 오르기를 거듭했고 그 무렵 광주에 살던 허림(許林)과 어울렸다.

허림은 남다른 감각으로 1935년부터 조선미전에 입선을 거듭했는데, 김복진은 그를 정로(正路)가 아닌 방도(傍道)를 걷는 화가라고 헤아릴 정도였다. 아무튼 광주화단은 이들 밖에 서화가들이 나름으로 어울리고 있었다.

여기에 허백련이 광주로 이사와 정착하면서 허백련을 중심으로 화단이 다시 꾸며졌다. 하지만 허림은 허백련의 그림에 대해 "너무 고답적이며 중국 그림 냄새가 난다"[35]고 꾸짖으면서 연진회(鍊眞會)에 참가하지 않았다. 허림은 시대감각을 쫓아 새 양식을 지향했던 것이다.

1940년에 접어들어 정운면의 일본 문전 출품을 둘러싼 허백련과의 이견, 정운면의 일본행 따위가 보여주듯 해방 뒤 광주화단은 허백련과 정운면의 줄기로 이뤄졌으나 1948년, 정운면의 요절로 두 줄기 흐름은 막을 내렸다.

잡지 『여성』은 백남순과 정찬영이 서로에 대해 쓴 글을 공개했다. 먼저 후배 정찬영은 1930년에 열렸던 백남순, 임용련 부부전람회를 보았다고 돌이키면서 그 때 전람회장 풍경을 쓴 다음, '부군의 것보다 부인의 것이 더 우월한데' 라는 관람객의 말을 소개한 다음, 조선 특유의 향토색을 기대했으나 지금껏 개인전 이후 작품을 본 적이 없음을 유감이라고 밝혔다.[36] 백남순은, '언제 보아도 예쁘면서 잠깐 평양적 날카로운 기운을 머금은 씨에게서 어느 정도의 매력도 느낀다' 고 정찬영에 대해 썼다. 또한 정찬영의 '자세하고 섬세극치한 화필은 감상자로 하여금 그 인내력과 성격의 조밀함' 이 못내 부럽다고 쓰고 '색채에 있어서 동양적 원시적 색채를 그냥 그대로 세련시키고 있는 점에서 조선 재래의 전통을 잘 살리려' 하는 작가라고 헤아렸다.[37]

1938년 6월에 화가 김용진은 아주 남다른 일을 벌여 화제에 올랐다. 김용진은 사변이 발생한 다음, 색지 오백 매에 그림을 그려 황군 위문으로 헌납한 일이 있었던 작가다.

『매일신보』는 '지난 3-5월 석 달 동안 위궤양으로 병석에 누워 있으면서도 무운장구를 기원하며 황군 위문을 생각하여 부채 200개를 사서 그려 제일선 황군에게 보내 달라고 2일 총독부 사회교육과에 보냈다' 고 알렸는데 김용진은 다음과 같이 말하고 있다.

"신문에까지 발표할 것은 없소이다. 전선에서 종일 태양 아래 시달리는 병사를 생각하여 사소한 선풍을 보낸 것에 지나지 않지요. 여름의 선물로는 ○○가 좋은데 ○부채만 보내는 것도 의미가 없다고 생각하였습니다. 변변치 못한 ○○를 보냈던 것이지요."[38]

올해 권구현이 세상을 떠났다.

오세창의 『근역인수(槿域印藪)』 『조선일보』가 오세창을 다룬 기사를 내보냈다.[39] 십 년 전 『근역서화징』을 냈을 때 서평이 나왔을 뿐, 오세창은 언론이 자신을 다루는 것을 즐기지 않았다. 이 때도 마찬가지로 찾아온 기자에게 어김없이 신문에 내지 말라고 '명령' 했다. 하지만 기자는 크게 화내지 않을 것 같은 느낌이 들어 촬영한 사진과 더불어 선생의 근황과 이른바 오세창 인보학(印譜學)을 소개했다. 기자는 오세창에 대해 세상사람들이 전례(篆隷)의 대가요, 추사 김정희 이후 유일한 금석학자라고 하는데 그것말고 비장의 인보학을 연구하고 있어 그 점을 취재했다. 기자가 가서 본 것은 『근역인수(槿域印藪)』였다. 여섯 권으로 나눠져 성별로 목차를 꾸민 이 책은 기자가 보기에 정세주밀(精細周密)하기 짝이 없었다. 오세창은 이 무렵 육백여 방(方)의 인(印)을 십여 년 전부터 모아왔으며 칠순 연세임에도 앞으로도 연구와 수집을 그치지 않겠다고 밝혔다.

김복진의 〈백화(百花)〉와 안창호 데드마스크 김복진은 2월께 동아일보사가 주최한 제1회 연극경연대회 심사위원으로 참가했다. 이 때 배우 한은진(韓銀珍)이 박화성의 소설 『백화(百花)』를 원작으로 삼아 무대에 나가 연기상을 수상했다. 김복진은 한은진을 모델로 작품을 제작하기 시작했다.

소문을 듣고 『조선일보』 기자가 미술연구소를 찾아갔다. 기자가 보기에 작업실은 "발판이니 사다리니 쇠꼬챙이니 나무꼬챙이니 가지각색이 파산당한 고물상 점방"[40] 같았다. 기자는 배우 한은진이 모델을 섰을 때 김복진이 제작하고 있는 6척 높이의 목조를 보았는데 이 때가 4월이었다.

또한 김복진은 옥중에서 병보석으로 나와 대학병원에 입원해 있던 안창호(安昌浩)에게 은밀히 접근해 데드마스크를 떠내는 데 성공했다. 군사 작전을 방불케 하는 이 일은 제자 이국전과 함께 한 일이었다.

"독립정신의 화신, 민주주의의 선구자, 지성스러운 청년지도자, 위대한 개혁자, 위대한 정치가 도산 안창호는 피고인의 신분으로 위문객도 마음대로 드나들지 못하는 병실에서 그가

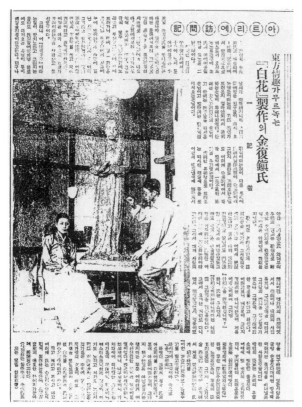

배우 한은진을 모델로 삼아 〈백화〉를 제작하고 있는 김복진. (『조선일보』 1938. 4. 6.)
목조 등신대인 〈백화〉는 날렵한 아름다움이 빛나는 걸작이다. 사진에 보이는 작품만이
아니라 또 다른 〈백화〉도 제작했지만 어느 것도 남아 있지 않다.

사랑하던 한반도를 영원히 작별하였다. 그의 나이 만 59년 4개월, 한국 풍속으로 환갑을 맞이하기 8개월 전이었다. 조각가 이국전이 데드마스크를 떴으나 경찰에 압수되고, 그와 그 선생 김복진이 경찰에 연행되어 곤욕을 당하였다. 옥중의 동지들은 이틀 후에 서대문 형무소 간수가 몰래 전하는 소식으로써 도산의 별세를 알았다."[41]

이렇게 해서 김복진은 〈도산상〉을 제작할 수 있었고 이 작품은 안창호 집안으로 들어갔다. 이 작품은 1940년 10월, 김복진 유작전람회에 나왔다.[42]

이여성의 조선 역사화 새해 벽두를 세차게 때리는 소식이 1월 8일자로 날아들었다. 이상범과 2인전을 했음에도 여전히 여기화가로 불렸던 이여성의 야심만만한 창작 소식이었다. 먼저 『조선일보』 기자는 우리 민족의 생활 역사를 형상으로 인식하는 데 '고아나 다름없는' 상황이라고 말한 다음, 그 상황에 눈길을 준 이여성이 '조선의 긴 역사를 시간적으로 평면화'시켜 보겠다는 뜻을 갖고 있다고 썼다.

"조선 역사와 풍속에 색다른 대목들을 붙잡아 이것을 영롱한 채관(彩管)을 통하여 체계 있는 풍속화집을 만들기로 하여 이미 채필을 잡은 지 두 해 동안 전심전력, 주옥 같은 명화를 한 폭 한 폭 꾸며 나가는 화백이 있으니 그는 중년에 화도로 전향하여 동양화단에 귀재로 알려진 청정 이여성 씨이다."[43]

이 무렵 이여성은 중악정(中岳町)에 화실을 마련하고 있었다. 이층 건물에 화구와 참고서를 늘어둔 채 기자가 찾아갔을 때 대동여지도를 만든 김정호를 화폭에 그리고 있었다. 또 벽에는 〈김유신 참마도(斬馬圖)〉가 걸려 있었다. '구척 장수가 장검을 빼어들어 백마를 한 칼에 쳐 죽이는 옆에 선녀 같은 미인이 스러져 앉은 채 눈물을 지우는 광경'을 그린 것이었다. 이여성은 이 작품을 위해 문헌을 새겨 김유신의 얼굴과 옷은 물론 신라 칼, 말굴레, 안장을 따져나갔고 또한 그 미인 기생을 그리기 위해 그 때 유행했으리라 싶은 기생의 옷과 장신구, 머리 트는 법 따위에 대한 지식을 얻으려 경주를 수 차례 찾았다. 게다가 조선 고대사에 조예 깊은 사학자들을 만나기도 여러 차례 거듭했다.

기자는 이여성의 조선 풍속화란 '고전의 독파와 타고난 화재가 혼연 일체가 되어 나온 것'이라고 추켜세운 뒤 완성해 놓은 작품들을 소개하고 있다. 신라시대가 다섯 점, 고구려시대가 석 점, 고려시대가 〈격구지도〉 한 점이며 지금 그리는 〈대동여지도 작자 고산자〉를 합해 석 점 해서 모두 12점이다. 이여성은 기자에게 자신의 건강과 조건이 허락하는 한 각 시대의 중대하고 흥미를 끄는 인물 또는 사건을 모두 그림으로 재현할 것이며 이를 체계화시켜 〈눈으로 보는 조선 풍속사〉를 만든다는 원대한 구상을 밝혔다.

이여성은 이러한 작업의 외로움을 토로하면서 일본에서도 마츠오카 에이큐우(松岡暎丘)와 후쿠다 케이노쓰케(福田慧之助)가 이런 역사화를 그리고 있을 뿐이라고 밝힌다. 조선에는 이런 화가가 없으니 자신이 '마치 농부가 새 밭을 가는 감회에 잠긴다'고 말한다.[44] 『조선일보』는 그의 작품 〈격구지도〉와 〈청해진 대사 장보고(張保皐)〉에 대해 자상한 설명을 덧붙이고 있다.

〈격구지도〉는 고려시대 때 단오날에 유행했던 격구를 다룬 것으로, 네 사람이 한패가 되어 말을 타고 막대기로 공을 치는 운동이자 놀이다. 이여성은 이 작품을 위해 『어정무예통지(御定武藝通誌)』와 『용비어천가』『경국대전』을 검토했으며 황실 아악부 뒤뜰에 있는 구 태복사(太僕寺) 신당(神堂)에 있는 벽화에서 모습을 따왔다. 〈청해진 대사 장보고〉는 『삼국사기』 및 『신당서(新唐書)』 그리고 일본의 중 원인(圓仁)이 지은 『입당구법순례행기(入唐求法巡禮行記)』와 경주 지역의 금관총, 식

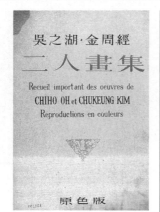

1938년에 펴낸 『오지호·김주경 2인화집』. 자신들의 작품과 함께 스스로 예술론을 밝히는 긴 글 두 꼭지를 실었다.

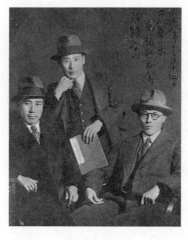

『오지호·김주경 2인화집』 출판기념회 기념촬영. 오른쪽부터 김주경. 소설가 이무영, 오지호. 오지호와 김주경은 인상파 양식을 조선화시킨 거장들이다.

이총(飾耳塚), 양산(梁山) 부부총의 벽화에서 취재해 그렸다.

또한 현재 3개월 동안 고심하고 있는 〈대동여지도 작자 고산자〉는 시집도 안 간 채 나이 사십이 다 된 딸을 데리고 지도 판각에 여념이 없는 김정호의 모습을 재연한 작품이었다. 이여성은 기자에게 다음처럼 말했다.

"이와 같이 풍속화는 형식에 있어서는 한 장의 그림에 지나지 않으나 그 내용, 그 정신에 있어서는 전혀 역사에 남아 있는 인간 사회의 풍속 습관이 중심이 되는 것이니만큼 자유로운 구상을 용서치 않으며 반드시 출전에 충실하여 한 줄의 선이나 점 하나라도 역사적 근거를 잊어서는 안 되니만치 작자로서의 고심은 더욱 큰 것이다. 그러나 바야흐로 파묻혀 없어지려는 옛 풍습을 그림으로 체험하여 후세에 남겨 준다는 것은 뜻있는 일인줄 믿고 시작해 본 것이다. 아직 이같은 길을 걸어가는 사람을 발견치 못한 것은 나로서는 무엇보다도 쓸쓸히 여기는 바로, 새해를 당하여 새 밭을 가는 듯한 나의 외로움이 하루바삐 사라지기를 바라며 믿는 바이다."[45]

이처럼 2년 동안 장대한 역사화를 제작한 이여성에게 언론은 사화가(史畵家)란 칭호를 붙여 주었다.[46]

『오지호·김주경 2인화집』 1938년에 『오지호·김주경 2인화집』이 나왔다.[47] 구본웅은 이 화집의 출간을 '미술계의 이색편'이라고 가리키면서 비단 미술동네의 일만이 아니라 '출판계의 희소식'이라고 추켜세웠다. 구본웅은 다음처럼 썼다.

"오지호·김주경 양씨의 노력은 치하하여 마지않는 바이며, 양씨가 함께 전의 녹향전 동인으로 녹향회 이후로는 화단적 소식이 끊기었더니 금반(今般) 화집에 수록된 작품이 오지호의 작품 한 점을 제한 외에는 전부가 최근의 신작인 점으로 보아서 양인의 신작 발표전의 감조차 갖게 하였다. 화가로서의

양씨가 어떠한 심경으로 이번 화집을 출판하였는지는 알 수 없는 바이나 7, 8년간이나 화단에서 자취를 감추고 있었던 터이니 그 간의 신작이 많다면 일반적으로 발표를 함이 어떨까.

화집에 수록된 각 10점의 작품은 양씨로서 동일한 콤비를 다수히 하여 후에 O함에 가히 부끄러움이 없다 할 만큼 자부하는 데서 선출된 것이니 이 화집으로써 우리는 양씨의 예술에 접하는 기틀을 삼음이 마땅할 것이다. 양씨에게 화집을 출판하는 노력을 더한 O유용O시키기를 바람은 나만의 욕심일까."[48]

동상 건립

1938년 6월 4일, 충남 당진군 함덕면 신리 공립신촌수상(新村壽常)소학교 설립자 박병열(朴炳烈) 동상 제막식이 교정에서 열렸다. 그는 학교 설립을 위해 4만 원을 기증했는데[49] 제작자는 김복진이었다. 또 한양호(韓亮鎬)의 수상(壽像)도 김복진이 제작했다. 한양호는 1935년, 경성여자상업학교에 80만 원을 기부한 이로,[50] 교정에 세운 동상 이외에 또 다른 〈한양호상〉을 박광진이 소장하고 있었다. 이것은 복제품인 듯하다. 김복진은 세브란스 의학전문학교에 〈러들러 상〉을, 간도 연길(延吉) 거리에 김동한(金東漢) 동상을 제작했다.[51]

그 밖에 개성의 교육사업가 김정혜 여사 동상 건립을 기성회에서 추진하고 있었고,[52] 조선총독을 지낸 사이토우(齋藤) 동상 제막식이 11월에 있었다.[53]

해외활동

이쾌대가 일본 녹포사 제5회 전람회에 작품 〈무희의 휴식〉을 응모해 입선에 올랐다.[54] 3월에 접어들어 동경 상야공원 동경부립미술관에서 열린 제8회 독립미술전람회에 석희만(石熙

滿)과[55] 이용하(李龍河)가 입선했다. 석희만은 간도에서 중학을 졸업하고 1935년에 일본미술학교 양화과에 입학, 고학으로 학업을 이끌던 이였다.[56] 석희만의 작품 〈붉은 집〉과 이용하의 작품 〈작업장〉을 『조선일보』가 사진 도판으로 소개해 주었다.[57] 이어 제국미술학교 재학생 김종하(金鍾夏)가 일본 주선(主線) 미술협회전람회에 〈일꾼〉으로 입선했다.[58] 6월에는 경북 영덕군 출신의 고학생 노태범이 지난해에 이어 제3회 입광회(立光會)전에 작품 〈경주 풍경〉으로 입선했다.[59]

김환기는 5월 22일부터 31일까지 일본에서 열린 제2회 자유미술가협회전람회에 순수 추상작품 〈백구(白鷗)〉와 〈론도〉〈아리아〉를 응모해 입선했다.[60] 〈말이 보이는 풍경〉 석 점을 낸 문학수(文學洙), 〈작품 R 2〉〈작품 R 3〉을 낸 유영국, 〈도월(盜月)〉을 낸 박생광, 〈소묘〉 A, B, C와 〈작품〉 1, 2를 낸 이중섭, 〈작품〉 1, 2, 3을 낸 주현이 입선했으며 그 가운데 문학수와 유영국은 협회상을 받고 회우로 추대되었다.[61] 응모를 앞두고 벗들뿐만 아니라 자신도 입선만큼은 자신있어 했다는 이쾌대는 작품 〈운명〉으로 이과회전에 입선했다. 이 사실을 보도한 『동아일보』는 이쾌대가 이여성의 아우임을 알려 주고 있다.[62]

10월에 접어들어 일본 관전인 제1회 문부성미술전람회가 열렸다. 여기에 목조 작품 〈백화(百花)〉를 낸 김복진,[63] 〈배를 따다〉를 낸 정말조(鄭末朝)가 입선했다. 정말조는 경도(京都) 미술학교를 거쳐 1937년부터 경도회화전문학교 연구과에 재학하면서 니시야마 쓰이쇼우(西山翠嶂) 문하에서 배우고 있었다.[64]

진환은 올해 일본미술학교 양화과를 졸업하고 동경미술공예학원 순수미술연구실에 들어갔으며 이어 동경에서 열린 제3회 신자연파협회전에 〈교수(交手)〉와 〈두 사람〉을 출품했다.[65]

단체 및 교육

조선미술원 『동아일보』가 1월에 접어들어 조선미술원이 어려움에 처했음을 일러 '고투(苦鬪)' 하고 있다고 썼다. 이 무렵 조선미술원에는 35명의 연구생들이 다니고 있었다. 수업료는 받지 않고 있었으며 특히 이 무렵 재단법인으로 조직을 전환시켜 안정을 꾀하려 하고 있었다.[66] 물론 이 계획은 이루지 못했다. 얼마 뒤 잡지 『비판』은 6월호에 「조선미술원 방문기」[67]를 실었다. 글쓴이는 일기자였다. 이 무렵 회원은 김은호, 김복진, 허백련, 박광진, 김인승 들이었으며 5월께 연구생은 30여 명이었으니 여전한 숫자였다. 특히 이 무렵 조선미술원은 조선 고대미술품 감정 및 전람회 개최를 계획하고 있었으며, 사업부를 따로 만들어 석기, 도자기, 목기, 칠, 금공 주조 따위의 공예미술을 제작 지도하기 위한 구상을 진척시키고 있었다. 이것은

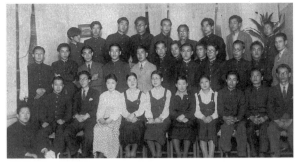

1938년 6월 14일에 찍은 재동경미술학생협회 기념사진. 맨 앞 앉은 이가 홍일표. 앞줄 오른쪽에서 세번째가 윤중식. 가운데줄 왼쪽에서 네번째가 박상옥. 그 옆이 이쾌대, 주경. 끝이 심형구. 뒷줄 왼쪽에서 네번째가 김두환. 한 사람 건너 김종하.

1935년에 내놓은 김복진 구상에 이어져 있는 것이다.

하지만 얼마 뒤 조선미술원 간판이 떨어지고 금광회사 문패가 붙었다. 땅을 내놓았던 박광진이 금광에 손을 댔다가 실패했고 그가 터를 팔아야겠다고 나선 탓이다. 건물과 터가 함께 팔렸고 건물 값은 김은호의 몫이었다. 이렇게 조선미술원이 사라졌다. 구본웅은 그런 풍경을 그 해 12월에 다음처럼 썼다.

"조선미술원 정문에 금광회사의 문패가 붙었음은, 그 옥사 앞을 지나는 우리에게 우울감을 갖게 한다니 작년의 환희가 불과 1년에 금년의 비애를 내포하였다는 점을 우리는 의혹하는 바이다.

조선미술원은 동양화의 김은호 씨, 허백련 씨와 서양화의 박광진 씨 그리고 조각의 김복진 씨로, 각계의 선달(先達) 제씨의 뜻 있는 결합에서 배생(培生)된 것으로, 실로 미술계의 경사라 자랑하였고 문화층의 일반적 기대도 컸던 바 개원 기념소품전의 개최가 있었으며, 수 명의 연구생이 오락가락하였을 뿐으로 그 후는 유야무야로 이렇다 할 만한 자취가 없이 유명무실의 허원(虛院)으로 사라짐을 전하니 동 원 당사 제씨의 가일층의 노력을 바람은 나만의 욕심이 아닐 것이다."[68]

재동경미술학생협회 재동경미술학생협회 조직과 서울전람회의 실현은 동경 유학생들의 오랜 희망이었다. 재동경미술학생협회란 일찍이 동경 미술 유학생들의 모임을 발전시킨 단체다. 처음엔 김학준(金學俊)이 회장인 조선미술학우회라는 단체였는데 이것을 1933년 무렵, 백우회(白牛會)로 바꿨다가 드디어 1938년에 재동경미술학생협회라 하고 서울에서 첫 전람회를 열었다. 그러니까 협회는 전람회를 위해 따로 만든 단체라기보다는 오랜 자취를 지닌 끝의 열매라고 보아야 하겠다. 이 점을 김복진은 "다소의 시일이라도 동경에서 유학생의 생활을 가져 본 사람으로서는 이번의 미술학생종합전의 개최를 보고 일종의 수치감을 느끼나니 과거에 논의만 거듭하다가 의견의 갈

래를 수습하지 못한 바"[69]였다고 돌이켜 보고 있다. 김복진은 그 희망을 '10년을 두고 해온 숙원'이라고 표현했다.[70] 아무튼 그 숙원이 1938년 4월에 이뤄졌다. 협회 회장은 김학준이었다.

형성미술가집단 7월에 접어들어 형성(型成)미술가집단에 새로 네 명의 회원이 가입했다. 김복진과 공예가 강창원 그리고 일본인으로서 유채화가인 야스타케 요시오(安武芳男), 공예가인 세오타 카사미(瀨尾孝正)가 그들이다. 형성미술가집단은 이를 계기로 11월 초순 무렵 제3회 회원전을 개최할 것을 발표하고 준비에 들어갔다.[71] 이 또한 김복진 구상과 이어져 있는 조직이다.

연진회 올해 광주군 이사와 자리를 잡은 허백련은 제주와 전주에서 개인전을 연 다음, 정운면(鄭雲勉), 구철우(具哲祐), 허행면(許行冕), 정상호(鄭相浩), 노형규(盧衡奎), 노주봉(盧周鳳)들과 함께 연진회(鍊眞會)를 만들기로 결정했다. 노형규가 쓴 발기문은 다음과 같다.

"예술을 배움은 진경(眞境)에 드는 일이요, 양생(養生)을 진원(眞元)에 이르도록 하는 일이다. 우리가 예악(藝樂)으로써 모아 놀고 여생을 값지게 보내기 위해 연진회를 세운 것이다. 이 세상에 태어나서 서로 부명(賦命)이 같지 않아 혹은 벼슬을 해서 치민치정(治民治政)하고, 산림에 숨어 목식(木食) 간음(澗飮)으로 즐거움을 누리는 이도 있으리라. 그러나 우리의 바탕은 부귀를 구하지 않는 바탕이라, 좋아하는 것을 그저 좋아하고, 또 시서화 삼절은 고금인이 다 좋아하는 것이라서 이를 즐기기 위해 모였다."[72]

연진회 창립회원은 앞서 논의에 참가한 이들과 더불어 김동곤(金東坤), 최한영(崔漢泳), 이원보(李源甫), 민병기(閔丙棋), 오석유(吳錫裕), 양백아(梁白我), 최정숙(崔正淑), 야노 순지(矢野俊二)였다. 이원보, 민병기, 오석유 들은 참사관 또는 군수 같은 관리였다.[73]

학교 설립계획과 후원자 1935년 11월, 총독부 학무국에서 미술학교와 음악학교 설립 검토를 한다는 보도가 나갔지만 '재정상 관계'로 흐지부지 끝난 적이 있다. 그 문제가 불쑥 튀어나온 것은 1938년 제17회 조선미전 때다. 조선미전 심사위원 모두 조선에 미술학교가 없음을 거론했다. 이러한 의견과 관련하여 학무국 시오하라(鹽原) 국장이 이 문제에 대해 기자들에게 의견을 내놓았다.

일찍이 어떤 지방 유지가 예술 방면 학교 설립에 써 달라고

거액 100만 원을 기부해 왔다.[74] 이에 학무국 사회교육과 과장 김대우(金大羽)가 조선미전 심사위원 위촉 사무로 일본에 건너갔을 때 관계기관에 미술학교 설립문제를 논의했다.

그 뒤 조선미전 심사위원들이 조선 총독, 총감에게 '조선의 산천은 가위 금수강산인데다가 조선인의 미술에 대한 소질이 좋은즉 조선에 미술학교 설립은 절대로 필요하다'는 의견을 힘주어 말했다. 심사위원들은 모두 약속이나 한 듯 미술학교의 필요성을 늘어놓았는데 총독부가 이를 받아들였던 것이다.[75]

이에 따라 학무국장은 기자들에게 음악 미술학교를 모두 한꺼번에 설치하기에는 어려움이 있으므로 앞서 말한 어떤 유지의 기부금을 기초로 우선 미술학교부터 설치할 계획임을 밝혔다.[76] 학무국에서 판단하고 있는 학교 설립 예산은 모두 200만 원인데 기부금과 나머지 부족금은 내년 예산에 계상토록 하여 1939년 4월께 개학할 것이라고 했다. 그러나 학무국장은 다음처럼 말했다.

"오직 남은 문제는 전시체제 비상시국에 과연 이 예산이 순조로 통과될지? 이것뿐이다."[77]

총독부 학무국은 음악과 미술을 병행하는 학교안과 남녀공학 구상을 지니고 있었다. 총독부는 음악 미술학교를 세움으로써 중등학교 음악 미술교사의 절대 부족을 해소하고, 또한 '조선 특유의 로컬 컬러를 발휘하는 유수한 학교로 키우는' 두 가지 목적을 한꺼번에 이룰 수 있을 것이라고 판단하고 있었다.[78] 그런데 '전시 비상시국' 탓이었든지 이 계획을 이루지 못하고 말았다.

총독부의 미술학교 설립계획.
(『조선일보』 1938. 6. 2.)
천만장자 최창학이 총독부에 미술학교 설립을 위해 백만 원이란 큰돈을 내놓았다. 이에 총독부는 음악 미술학교를 설립하겠다고 밝혔지만 비상시국을 내세워 미뤄 버렸다.

한편 총독부 오오노(大野) 정무총감은 6월 20일, 기자들과 만나 미술 음악학교 설립에 대한 논의와 관련해 눈길을 끌 만한 의견을 내놓았다. 다름이 아니라 공예전문 연구기관인 공예학교를 설치하겠다는 뜻을 발표한 것이다.

"아직 구체화하였다고는 볼 수 없으나 공예 방면의 전문 연구기관은 필요하다. 조선사람들은 이 방면에 아주 독특한 재주가 있다. 너무 고상한 전문적 공예도 좋지마는 그보다도 일상 생활 속에 필요한 것을 많이 만든다는 것이 좋을 것이다. 하여간 머지않아서 공예전문 연구기관 설치를 구체화할 것이다."[79]

총감은 내년 예산에 설치비를 계상할 것이라고 큰소리까지 쳤다. 하지만 이 공예학교도 만들지 않았다. 한편, 앞서 어떤 유지가 100만 원을 기부해 왔다고 했는데, 학교 창립 구체안이 나올 때까지 발표하지 않겠다는 방침에 따라 짐작만 무성했다. 이에 잡지 『삼천리』는 소식통의 말을 이용해 '최근 애국운동(일제에 대한 애국)에도 10만 원을 내어놓은 천만장자 최창학(崔昌學)인 것 같다'는 기사를 내보냈다. 덧붙여 이렇게 썼다.

"사실 백만 원의 대금을 쓸 만한 사람은, 코바야시(小林)나 노구치(野口)가 아니면 최창학 씨밖에 꼽을 사람이 없다."[80]

최창학은 평북, 삭주 지역 일대의 광산 110여 개소를 소유하고 있던 이로, 1938년에 이 가운데 76개소를 일본광업에 팔아 거금을 손에 쥔 천만장자였다.[81] 최창학은 언론인 방응모(方應謨)와 송진우(宋鎭禹), 그리고 박영철(朴榮喆) 들과 친했다. 최창학은 이승훈(李承薰)의 평북 정주 오산학교 기본금으로 500만 원을 내놓은 적이 있으며, 1938년에 학교 설립에 200만 원을 기부하겠다는 계획을 갖고 있었다.[82]

미술관, 박물관, 화랑, 수집가

「공예미」[83]란 글을 발표한 함석태(咸錫泰)는 당대 수장가로 알려진 이다. 함석태는 조선미술관 관주이자 수장가였던 오봉빈과도 이런저런 인연을 갖고 있었으며 1940년, 조선미술관이 주최한 십대가산수풍경화전 참고품전람회에 소장품을 출품한 열 명의 수장가 가운데 한 사람이었다. 함석태는 자신이 수장가로 나선 마음을 다음처럼 썼다.

"차라리 깨끗하게 모든 시비를 떠나고 일체 경계를 초월하여 저 무색(無色)이 흙과 티끌에 묻혀 있는 옛 조선의 공예미술의 이해 있는 임자가 되어보고자 하는 것도 또한 외람하나

보화각(간송미술관) 완공 기념촬영. 뒷줄 왼쪽부터 이상범, 박종화, 고희동. 아랫줄 왼쪽부터 김복진, 안종원, 오세창, 전형필, 박종삼, 노수현, 이순황. 오세창은 아름다운 서화와 자랑스런 골동품 들이 천추의 정화라고 찬양했다.

마 나의 한번뇌(閑煩惱)의 한 끝이었다."[84]

전형필의 보화각 전형필(全鎣弼)은 성북동 숲속에 북단장(北壇莊)을 세운 다음부터 대담한 수집의욕을 보였다. 특히 1937년 2월, 당대 최고라던 존 갯스비(J. Gadsby)의 고려청자 수장품을 한꺼번에 사들여 고려자기 부문에서 "질적으로 세계 제일을 자랑할 만"[85]해졌다. 또한 3월에는 경매에 나온 이병직(李秉直)의 서화 골동 수장품 가운데 일급품을 사 왔다. 이처럼 늘어가는 수장품들을 위해 전형필은 새 건물을 짓기로 마음먹고 건설에 착수해 1938년 윤7월에 완공했다. 건물 이름을 보화각(葆華閣)이라 지어 준 오세창은 지석(誌石)에 "서화(書畵) 심히 아름답고, 고동(古董)은 자랑할 만. 일가(一家)에 모인 것이, 천추(千秋)의 정화(精華)로다"[86]라고 써 축하했다. 전형필의 이같은 활동에 대해 조선미술관 관주 오봉빈은 '수백만금을 투자해 국내외에서 국보급 유물을 모은 이'라고 가리키고 다음처럼 찬양했다.

"전씨의 이 장거는 전문학교나 대학을 개교하는 이상으로 심원한 의미가 있고, 우리 사회에 일대 공로자라고 볼 수 있다. 낙양의 지가는 누가 올렸는지 근래 조선 서화 골동 값을 올린 이는 전씨라 볼 수 있다."[87]

덕수궁 이왕가미술관 1909년 11월 1일부터 지금껏 창경궁 안의 명정전(明政殿)에 자리잡고 있던 이왕가박물관이 덕수궁 새 건물로 옮겨왔다. 창경궁 이왕가박물관은 3월 25일에 폐관했다. 이렇게 옮겨오면서 창경궁박물관 본관과 덕수궁 석조전 구관 및 새로 지은 석조전 신관을 통폐합해서 덕수궁 신구관을 '이왕가미술관'이라 이름지었던 것이다.[88]

덕수궁 석조전 신관은 1936년에 30만 원의 예산으로 기공

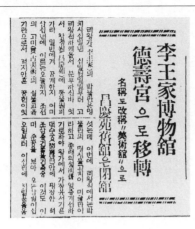

李王家博物館
德壽宮으로 移轉

名稱도 改稱 "美術館"으로
昌慶苑寶物舘은 閉舘

이왕가는 1938년 3월 창경궁박물관을 폐관하고 덕수궁 석조전 신구관을 이왕가미술관이라 이름지었다. (『조선일보』 1938. 3. 24.)

해 2년 만인 1938년 2월에 완성했다. 건평 356평, 모두 1929평으로[89] '근세 부흥식'의 화강암과 입주석을 섞어 3층으로 지은 '백악관'으로서, 『동아일보』는 '그 외관도 훌륭하거니와 창경궁 안에 있던 박물관에서 조선 고미술에 관한 것만을 선택, 진열한 그 내용도 볼 만한 것이'고 쓰면서 건물 사진까지 함께 실어 소개했다.[90] 이곳으로 창경궁에 있던 소장품들을 3월 25일부터 옮기기 시작[91]해 5월까지 진열을 마쳤다. 구관은 관행대로 일본 근대미술품을 전시했고 신관은 창경궁에서 옮겨온 조선의 미술품을 진열했다. 따라서 구관은 흔히 덕수궁미술관으로, 신관은 이왕가박물관으로 불렸다.

이왕가박물관은 6월 4일과 5일 정오까지 초대인사 공개일로 하고, 6월 5일부터 일반 공개를 시작했다.[92] 덕수궁 이왕가박물관은 작품의 종류에 따라 모두 7실로 나누었다. 제1실은 '토기, 도기류', 제2실은 '고려 후기의 도자기', 제3실은 조선에서 나온 '중국도자기', 제4실은 '조선시대 도자기', 제5실은 '공예품', 제6실은 '회화', 제7실은 '불상'이었다. 현관에는 불상들과 흥천사 종 따위를 진열해 두었다. 회화실에는 고려시대 공민왕의 찢어진 〈천산대렵도〉를 비롯해, 안견, 이상좌, 이영윤, 이정, 어몽룡, 조속, 이징, 강세황, 신위, 남계우 들의 작품을 진열해 놓고 있었다.[93] 처음 개관했을 때 이왕가박물관을 관람한 김복진은 공예품에 눈길을 돌려 다음처럼 썼다.

"나는 미술전람회에 가기 전에 덕수궁 내 이왕가미술관을 먼저 보았다. 이왕가미술관이 신축되고 오늘만이 문외불출(門外不出)의 허다한 비품(秘品)을 관람시킨다 하므로 여독(旅毒)이 채 풀리지 않은 다리를 끌고 갔었다. 나는 과거 조선의 아름다운 공예를 대할 때마다 무척 옛날이 그립다. 〈각장 화장상〉(이층 칠기부) 앞에서 곱게 단장하던 '작은 아씨'를 생각해낼 수도 있고, 〈상감청자매죽오문서판〉을 가지고서 왕희지의 필법을 공부하던 부지런한 도련님을 그려 볼 수도 있고, 〈상감○○수금 모란지과형병〉을 손쉽게 어루만지던 마님들의

○○하였던 생활이 무척 그립다. 한 시간 두 시간 세 시간이 지나는 것을 잊어버리고서 과거 조선의 방방곡곡을 헤매니 그만큼 한탄적이며 감정적으로 기울어진다. 부질없는 문학적 상상이라고 말할 수 있으리라."[94]

그 뒤 해가 끝나기 앞서 석조전 신관에 자리잡은 미술관에서는 일본의 전람회를 소개하느라 열을 올렸다. 이를테면 1937년 가을에 열렸던 일본 문부성미술전람회 출품작 가운데 대표적인 작품 30여 점을 가져와 1월 20일부터 30일까지 연전시회[95]가 그런 것이다.

조선미술관에서 개최한 명보(名寶)서화종합전람회가 12월 9일부터 11일까지 사흘 동안 부민관 1층 강당에서 열렸다. 고려시대의 불화와 안평대군, 이황, 이이, 이순신, 김명국, 이광사, 윤두서, 정선, 심사정, 이인상, 최북, 이인문, 김득신, 김홍도, 신위, 김정희, 조석진, 안중식, 이도영 들의 역대 대표 작가들의 작품을 내걸었으며 참고품으로 명나라와 청나라의 작품도 내걸었다. 조선미술관은 이 작품들을 판매했는데 예약 및 즉매를 함께 했다.[96]

전람회

1월에 나주에서 이근화(李根華) 서화전, 4월과 6월에 하동에서 권구현이 개인전을 열었는데 6월 개인전은 '지리산 개인전'이었다.[97] 4월에 보성에서 허효봉(許曉峰), 5월에 안동에서 장운봉 서화전이 열렸고, 8월에 홍천에서 안준근(安俊根) 개인전, 9월에 함북 무산에서 석희만(石熙滿) 개인전, 10월에 함종대(咸鍾大) 서화전이 열렸다. 또 일본인 사토미 카츠조우(里見勝藏) 개인전이 4월 15일부터 닷새 동안 삼월백화점 5층 갤러리에서 열렸다.[98]

단체전으로는 5월 7일부터 12일까지 화신갤러리에서 동경여자미술전문학교 졸업생들의 작품전이 열렸다. 150여 점의 자수를 포함한 다양한 작품들이 내걸렸다.[99] 이 전람회에는 〈병풍〉을 낸 나이균(羅以均), 자수작품 〈수련〉의 김경순(金慶順)과 〈풍경〉의 박을복(朴乙福)을 비롯해 〈탁자〉의 전명자(全明子) 들이 참가했다.[100] 9월에 접어들어 신진 양화가 소품전람회가 부산에서 열렸는데, 부산의 유채화가들이 연 전람회였다.[101] 11월에는 제2회 육인사(六人社)미술전이 인천에서 열렸다.[102]

중견작가 양화소품전 2월 15일부터 19일까지 화신 7층 갤러리에서 중견작가 근작 양화소품전이 열렸다. 입장료는 무료였으며 화신화랑이 주최하는 초대전이었다.[103] 구본웅은 다음처럼 썼다.

"경성에 있는 화가 십수 씨에게 작품을 빌려다가 화랑에서 전람시켰으니 그 목적이 관객의 유치에 있었을 것으로, 미술작품을 전람시킨다는 것과 그 작품전의 이름이 중견작가 전람회이면 족한지라 작품의 호불호가 말할 배 아니어니와 진전된 작품에 취할 바 없었다. 차종 전람회가 주최자의 목적과 출품작가의 기대가 부합되기 어려울 것이라 할지라도 어느 의미에서 작가를 위하여 또한 있음직도 한 일이니 앞날의 이러한 것이 있게 될진대 당사자는 숙고함이 있어서 성과를 거두게 할 일이다."[104]

출품작가는 공진형(孔鎭衡), 길진섭(吉鎭燮), 이마동(李馬銅), 홍득순(洪得順), 이승만(李承晩), 윤희순(尹喜淳), 이병현(李秉玹), 구본웅(具本雄), 이종우(李鍾禹), 김중현(金重鉉), 홍우백(洪祐伯), 도상봉(都相鳳), 이병규(李昞圭), 신홍휴(申鴻休), 이제창(李濟昶), 박광진(朴廣鎭), 정현웅(鄭玄雄) 들이었다.[105] 길진섭은 〈흑선(黑船)〉, 이병현은 〈면창(眠窓)〉, 정현웅은 〈백마와 소녀〉, 이종우는 〈무제〉, 홍득순은 〈흑장미〉, 홍우백은 〈영은정(詠恩亭)〉, 이병규는 〈해변〉, 구본웅은 〈풍경〉을 냈는데 『조선일보』는 이들 작품을 도판으로 꾸며 연재하는 관심을 보였다.[106]

제1회 재동경미협전

4월 23일부터 27일까지 화신갤러리에서 재동경미술학생협회가 주최하는 제1회 재동경미술학생협회총합전이 열렸다. 일본 유학생 30여 명의 수묵채색화, 유채화, 조소, 자수와 나전칠기까지 포괄해 모두 50여 점이 걸렸다. 출품자는 심형구, 김만형(金晩炯), 구종서(具宗書), 이쾌대(李快大), 최재덕(崔載德), 조병덕(趙炳悳), 윤중식(尹仲植), 고석, 김학준, 홍일표(洪逸杓), 이철이(李哲伊), 윤효중(尹孝重), 윤승욱, 이국전(李國銓), 이성화(李聖華), 김인승,[107] 양학제(梁學濟), 주경(朱慶), 석희만(石熙滿), 송문섭(宋文燮), 김원(金源), 김두환(金斗煥), 김재석(金在奭), 김종하(金鍾夏), 한을록(韓乙祿), 이응노, 박유분(朴有分), 유의순(劉義順), 김정현(金貞賢)[108] 들이었다. 김만형은 〈풍경〉〈꽃〉, 홍일표는 〈소년〉, 고석은 〈습작〉, 이쾌대는 〈습작〉 A, B, 심형구는 〈문〉〈강변〉, 김원은 〈만물상 전망〉, 김학준은 〈소녀〉를 냈다. 조소작품으로는 윤효중의 나무 조각 〈물고기〉와 〈사슴〉, 이국전의 〈머리〉, 이성화의 〈노인상〉, 〈불상 두신〉이 나왔으며[109] 이응노는 〈남천(南天)〉과 〈신록〉을 냈다.

이 전람회에 대해 짧지만 두 편이나 비평을 발표한 김복진은 작품 거의가 미완성 또는 습작 정도요 남의 것을 베낀 것 따위가 아니면 자기 과시를 위한 붓놀림 따위 수준이라고 매섭게 꾸짖었다.[110] 그 가운데 심형구의 작품이 '활달하여 압권'

을 이루고 있다고 추켜세우면서, 이성화의 조소가 미묘한 기분을 표현하는 데 다가서고 있고, 이쾌대의 〈습작〉은 색채의 운율이 세련되어 있다고 가리켰다. 또 〈습작〉의 작가 고석은 '특이한 지향'을, 김학준의 〈소녀〉는 '투명한 일품'이라고 추켜세웠다. 특히 김복진은 윤효중의 목조를 '조선에서 처음 보는 것'이므로 기대할 만하다고 썼다.[111]

김복진은 아무튼 이 전람회가 앞으로도 거듭 이뤄져 유파를 달리하는 작품들을 많이 보여주길 바란다고 밝히고 있다. 왜냐하면 '적송(赤松)의 그늘 속에서 시야가 좁아진 향토작가에게 미치는 영향'을 생각했던 탓이다.[112]

이마동, 임군홍, 이인성, 최연해, 황헌영 개인전

조선미전 직전인 6월 1일부터 5일까지 이마동 개인전이 화신화랑에서 열렸다. 50여 점이 걸린 이 전람회에 대해 구본웅[113]과 김용준, 정현웅 들이 나서서 비평을 발표했다. 이처럼 개인전에, 그것도 조선미전 입선자 발표 따위로 요란한 때에 여러 비평가가 나서고 또 언론이 지면을 내주는 일은 흔치 않은 일이었다. 구본웅은 "매화(賣畵)인지라 다소 감미(甘味)에 결(缺)한 감이 없지 않으나 그 사상에 노력한 건실한 작화태도와 구도의 묘법에서 씨의 비범한 재능을 엿볼 수 있었음은 차종의 다른 전람회와는 그 유를 달리 하였다 하더라도 과언은 아닐 것"[114]이라고 썼으며, 정현웅은 이마동이 무려 5년 동안 침묵을 깨고 돌연 세상에 작품을 내놓은 일을 가리키는 가운데, 침묵하는 동안 '내면적 충실'과 어려운 조건과 싸우며 '비상한 노력'을 한 결과임을 추켜세우고 있다. 정현웅은 〈우후의 순항(巡航)〉〈꽃다발〉〈전원 풍경〉〈안개 낀 날〉〈금어〉 따위의 작품을 들면서 이마동이란 작가에 대해 다음처럼 썼다.

"순수하고 솔직한 자연의 칭미자(稱美者)요 자연을 끔찍히 사랑하는 시인이다."[115]

당대의 논객 김용준은 이마동의 20년 벗이다. 김용준은 글머리에 이마동의 노력을 칭송하면서 축하한다고 밝히고 이름 마동(馬銅), 호 청구(靑駒)와 함께 올해가 말 해인 병오(丙午)년이므로 말이 셋이나 겹쳐 있음을 가리켜 그것은 솔직함과 명쾌한 성격을 비추는 것이라고 풀어 놓았다. 나아가 이마동은 성격이 쾌활하고 명랑하기로 유명하다고 밝히면서 "현대의 예술가는 무릇 이만한 열정과 이만한 명랑성이 있고서야 비로소 발랄한 예술품을 산출할 가능성이 있고 것이니, 이군의 이만한 명랑한 개개의 예술품은 오직 그의 슬픔을 슬픔으로 여기지 않는 곳에서 또는 어두어질래야 어두어질 수 없는 쾌활성에서 어느 결엔지 모르게 배태되고 세련되고 하여 물오르듯

줄줄 흘러나온 것"[116]이라고 풀어 놓았다. 김용준은 이마동 회화의 알맹이를 다음처럼 그려 놓았다.

"군의 솔직하고 명랑한 성격은 오늘날 조선청년의 대다수가 품고 있는 내재한 우울이라고는 추호만큼도 없다. 그는 자연의 가추가추를 감수하는 대로 솔직하게 고백하여 줄 따름인 죄 없는 예술가이다. 군의 머리에는 붉은색, 옆에는 푸른색, 누른색 옆에는 보라색 하는 기려(奇麗)한 색채의 계조(階調)가 고운 음악으로 되어 숨어 있을 뿐이다. 그리하여 군은 노래하고 싶을 때 한 곡조 내어뽑는 그것이 곧 군의 이 작품들일 것이다."[117]

7월 30일부터 8월 3일까지 오아시스 다방에서 임군홍의 개인전이 열렸다. 작품은 〈묵상〉 〈순정〉 〈나부〉 〈소녀상〉 〈포즈〉 〈청량리 풍경〉 〈한강〉 〈마포 석양〉을 비롯해 모두 21점이 나왔는데[118] 주로 인물화였다.[119]

이인성은 11월 3일부터 8일까지 동아일보사 학예부 후원을 얻어 동아일보사 사옥 3층 강당에서 개인전을 열었다.[120] 이인성은 〈해인사 팔만대장경〉을 비롯 수채화 20점을 포함 모두 45점을 내놓았는데 대작은 운반 관계로 내걸지 못했다.[121] 『동아일보』는 이인성 개인전 보도에 열을 올려 전시 진행 중인 11월 5일자에 넓은 지면을 배정해 얼굴 사진은 물론 찬사로 가득 채운 다음, 진열 작품목록과 더불어 조선과 동경에서의 화단활동 경력을 장황하게 실어 놓았다. 이 목록을 보면 대개의 작품이 경주 일대와 해인사, 포항 등지를 그린 것들임을 알 수 있다. 또 그 작품의 값은 1호당 10원이라고 밝혀 놓고 있다.[122] 구본웅은 이인성 개인전에 대해 '상당히 득도(得渡)한 씨의 재능을 엿볼 수 있었으니 특히 수채화에 묘함이 더'하다고 평가했다.[123]

최연해, 황헌영도 올해 평양에서 개인전을 열었다.[124]

허백련, 김은호 개인전

허백련은 올해 제주와 전주에서 개인전을 열었다. 미술 회관을 짓는 기금을 마련하겠다는 명분을 내세운 탓인지 여러 벗들이 돕고 또한 전주에서는 백인기(白仁基), 박기순 같은 부자들이 몽땅 사주어 큰 성공을 거두었다.[125]

9월에는 서울에서 김은호 개인전이 열렸다. 9월 28일부터 10월 5일까지 화신화랑에서 연 이 전시회에 김은호는 근작 60여 점을 내걸었다. 구본웅은 김은호의 소품전람회에 대해, 그 목적이 '대개 작품을 팔겠다는 데' 있다고 가리키고, "비록 그 얼마의 대가와 교환하여 작품의 가치를 옮길 수 있는 수 점의 낙필(落筆)로 족한 소품이라도 그 작품에 대하여는 예술적 책임을 져야 할 것이다. 작품을 구하는 자로는 중한 돈을 내놓게 할진대 자기의 예술을 너무 아낌도 또한 의리는 아닐지니 예술적 안목이 부족한 자를 위하여 그렸다고 예술적 가치가 부족함을 슬그머니 벌려 놓고 자안(自安)을 가질 수 있을까"[126]라고 물었다.

제3회 녹과회전, 제4회 목시회전

10월 26일부터 30일까지 화신화랑에서 열린 녹과회전람회는 금년이 세번째였다.[127] 한홍택(韓弘澤)과 김동혁(金東赫)을 새 회원으로 받아들인 이번 제3회전에, 송정훈은 〈추억〉 〈한강〉 〈농우(農牛)〉 〈복숭아〉 〈맥추(麥秋)〉를 비롯 10점, 최규만은 〈맥추(麥秋) 청주 부근〉 〈아코디언을 켜는 남자〉 〈부인상〉 〈뚝섬〉을 비롯 10점, 한홍택은 〈붉은 조끼의 사람〉 〈무희수(舞姬首)〉를 비롯 8점, 김동혁은 〈한라산〉 〈중량교 부근〉 〈자상(自像)〉을 비롯 8점, 임군홍은 〈청량리 풍경〉 〈부녀상〉 〈포즈〉를 비롯 10점, 엄도만은 〈폐허〉 〈촌부〉 〈마포〉를 비롯 8점 등 모두 54점의 작품을 냈다. 녹과회는 이번 전람회에서 화신백화점 옥상에 네온사인으로 '제3회 양화녹과전'이란 큰 표지물과 함께 현수막을 내거는 의욕을 보였다.[128] 구본웅은 이 전람회에 대해 짧은 비평을 썼다. 가을에 접어들어 유화 전시가 없는 터에 녹과회전 개최는 우리 화단을 위해 '실감있는 활력소'라고 찬양한 구본웅은 송정훈의 〈천변 소견〉과 〈소〉, 임군홍의 〈가을빛〉을 높이 평가했다.[129]

그 뒤 11월 23일부터 27일까지 화신화랑에서 양화동인전이 열렸다. 여기에는 길진섭, 이마동, 이종우, 이병규, 김용준, 구본웅, 공진형 들이 작품을 냈다.[130] 이들은 모두 목시회 회원으로서 지난해 목시회전에 참가 출품했던 화가 가운데 장발과 임용련, 백남순, 황술조, 송병돈이 빠진 나머지 모두였다. 다음해 7월에 제5회 목시회전이 열렸는데 따라서 이 전람회는 목시회 제4회전이라 보아도 무리가 없을 것이다.

지나사변 종군화가전

11월 27일부터 12월 4일까지 삼중정(三中井)화랑에서 지나사변 종군화가전이 열렸다. 이 전시는 대일본 육군종군화협회와 육군성이 주최하고 조선군 보도부 및 제20사단 사령부가 후원했다. 출품작가는 후지시마 타케지(藤島武二), 카와바타 류우시(川端龍子)를 비롯해 모두 49명의 일본인 화가였다. 여기 나온 작품들은 대부분 공습, 돌격, 함락 입성, 중국인들의 황군 입성 환영, 함락 후 평화, 그 외 명소 따위를 그린 것으로 100여 점에 이르렀다. 그 가운데 후지시마 타케지의 〈황포강 정박 중인 군함〉, 카와바타 류우시의 〈노구교〉, 카와시마 리이치로우(川島理一郎)의 〈남개대학 폭격의 흔적〉, 츠루다 고로우(鶴田吾郎)의 〈광안문〉, 나카무라 나오토(中村直人)의 〈조우하(鳥羽河)〉 따위가 '역사적 전지 기록을 가지면서도 회화적 작품으로 볼 수' 있을 정도라는 논객 김진화의 평을 보면 전시회의 성격을 짐작할 수 있을 것이다. 그 밖에 카시와바라 카쿠타로우(柏原覺太郎)의 〈서호 호

반)이 '작가 자신의 독자적 예술미를 보이고' 있으며 시미즈 토시(淸水登之)는 '독립전 작가이니만치 아방가르드의 작화 양식을 가지고서 진지의 전술과 병사의 피로를 여실히 보여주고 있다'고 밝혀 놓았다. 김진화(金鎭火)는 이 작품전에 대해 다음처럼 썼다.

"예술을 위한 작품이 아니고 국가적으로 역사의 기록일 것이다. 작가로서 예술적 작품을 창작하는 외 기록으로써 보존할 수 있는 것이 또한 화가로서의 업적이 과연 클 것이라고 생각된다. 전지 보도의 의미를 또한 가질 수 있는 것으로서 현장을 직면치 못한 민중으로서는 화면을 통하여 전지 실황을 육안으로써 볼 수 있다는 것을 이들 종군화가들에 대한 혜택이라고 하지 않을 수도 없을 것이다. 이러한 전람회를 감상한다는 것에 있어서는 물론 예술을 느낌이람보다도 시국 인식을 위주한 의미에서 관전의 의의를 두겠으나…"[131]

제17회 조선미전 총독부는 조선미전 소관 부처를 학무국에서 사회교육과로 옮겼다. 학무국 직할 사업에서 학무국 소속 사회교육과로 옮겼으니 격하라고도 할 수 있겠다. 사회교육과는 사회 교화 및 예술 전반에 대한 사무를 관장하는 부서로 총독부박물관도 담당하는 부서였다.[132] 업무를 옮겨 받은 사회교육과는 몇 가지 변화를 꾀했다. 그 가운데 하나는 조선인에게 심사권을 주지 않고 보조만 하게 하던 심사 참여규정을 개정해 심사권을 주는 것이었다.[133] 물론 이런 구상이 실제로 이뤄지지 않았다. 다만 지난해 각 부마다 심사원을 한 명씩 세운 것을 바꿔 1부와 2부 심사위원을 일본인 2명으로 늘렸을 따름이다. 심사위원은 전시를 한참 앞둔 3월 초순에 결정됐고, 장황스런 설명을 붙여 학무국장이 그 명단을 발표했다.[134]

또한 사회교육과는 여지껏 조선미전을 열어오던 총독부박물관, 다시 말해 총독부 뒤편에 있는 공진회미술관을 헐고 총독부 관할 조선박물관을 새로 짓기로 했던 탓에 이번 조선미전은 경복궁 어느 건물에서 개최키로 했다.[135]

5월 24일부터 사흘 동안 출품 원서 및 작품을 받고 28일부터 사흘 동안 심사를 했다. 들어온 작품은 수묵채색화 151점, 유채수채화 789점, 조소 및 공예 194점으로 모두 1134점이었다. 유채수채화 분야는 지난해 906점에서 크게 줄어들었고 다른 분야는 엇비슷했다.[136]

심사에 앞서 심사 보조인 참여작가를 발표했다. 총독부 학무국은 1부 참여작가로 지난해 김은호 한 명이었던 것을 두 명으로 늘려 이상범을 추가했다.[137] 그 밖엔 모두 일본인이 차지했다.

총독부는 31일, 입선작품을 발표했다. 제1부 46점, 제2부 137점, 제3부 공예 분야 66점, 조소 분야 14점이었으며 무감사는 25점, 추천은 9점을 포함해 모두 263점이었다.[138] 수묵채색화 분야 무감사 작가는 김은호, 이상범, 이영일, 김기창, 박원수(朴元壽), 유채수채화 분야에 김인승, 이인성, 심형구, 김중현, 공예 분야에 이만승, 김현빈, 강창원, 조소 분야에 김복진 들이었다.[139] 그 중 추천은 이영일, 이인성이었다.

6월 2일 오전 학무국에서 특선작품을 발표했다. 수묵채색화 분야에서 심은택, 김기창, 유채수채화 분야에서 심형구, 최계순, 김인승, 조소에서 김복진, 공예에서 강창원, 정인호, 김동일을 특선에 뽑고 이어 특선작품 가운데 심은택의 〈조용한 교외〉는 창덕궁상, 김기창의 〈여름날〉과 김복진의 〈여인 입상〉은 총독상에 올렸다.

6월 2일 오후 3시, 정무총감이 미리 내견을 한 뒤[140] 일반 공개에 하루 앞서 초대자들에게만 공개하는 행사에 총독부는 그 초대자 범위를 확장해 육군병원에 수용되어 있는 상이군인 가운데 외출 가능한 병사들을 모두 초대키로 했다.[141] 병사들을 위로한다는 뜻이었지만 전시 파시즘체제를 비추는 것이었다. 이 무렵 일제는 지원병이란 제도를 마련해 적극 추진하고 있었다. 또 총독부는 일본인 작가의 알몸그림 2점에 대해 촬영 금지 조치를 내렸다.[142]

다음날 5일부터 25일까지 개관한 조선미전은 언론의 대단한 보도는 물론 예년과 다름없는 성황을 누렸다. 첫날 1500여 명이 관람했고[143] 이어 사흘 만에 4000명을 넘어섰다.[144] 20일 동안 모두 32551명으로 지난해 26740명에 비해 5천여 명이 늘어났다. 특히 지난해엔 52점이 팔렸으나 올해엔 67점이 팔려 매매도 활발했다.[145] 끝으로 6월 20일 오전 11시 30분부터 총독부 제1회의실에서 특선 이상 수상자가 참석한 가운데 총감 주재로 수상식이 열렸다. 총독의 시상 및 인사말에 이어 수상자 대표 일본인 작가 이마다 케이이치로우(今田慶一郎)가 나서서 답사를 한 뒤 폐회하는 식이었다.[146]

심사평 하시모토 칸세츠(橋本關雪)와 함께 제1부 심사위원이었던 야자와 겐게츠(矢澤弦月)는 심사평에서 조선에 대해 애정을 가진 듯 미술학교 설치를 당국에 다그치는 발언을 하면서 작가들에게 '고전 작가들의 작품 또는 일본 선배들의 작품에 대해 충분히 연구할 것'을 권고했다.[147]

"제17회 선전 심사원으로서 조선에 온 적이 있는 나는, 그간 14년을 지나서 이번에 하시모토(橋本) 선생과 같이 조선에 와서 제17회 선전의 감사를 하였는데 이 14년 동안에 당국의 노력과 작가의 정진에 의하여 반도미술의 진전에 상당한 효과를 나타내 있었음을 느끼었다. 그것은 특선이 된, 또는 추천이

된 각 작가의 작품을 보아도 충분히 알 수가 있다. 조선의 미술에 대한 시설의 장식을 보고 총독부박물관, 이왕가박물관이 있고 또 이왕가미술관으로서 아직 내지에는 없는 현대미술관이 있는 오늘날에 있어 각 작가는 그 자연 연구와 동시에 고전 연구 또는 내지 여러 선배의 작품에 대하여 충분한 연구를 하여 일층 노력하여 특색 있는 반도미술의 건설을 하기를 바란다. 동시에 이해 있는 현 당국에 의하여 하루라도 빨리 미술교육기관의 정비를 촉진시키어 그 진전의 조장을 하기를 바란다."[148]

또 이하라 우사부로우(伊原宇三郎)와 함께 제2부 심사위원이었던 와다 에이사쿠(和田英作)는 일본을 '중앙화단' 이라고 뽐내면서 조선미전 또한 중앙화단에 빗대 '조금도 손색이 없는 작품이 많다' 고 추켜세웠다. 2회전 때 심사를 하러 왔을 적에 비해 '경이적 진전의 속도' 를 보이고 있으며 따라서 '앞으로 몇 해가 안 되어서 중앙화단의 연장 지역을 벗어나서 조선 본래의 자태로 조선 독자의 미술을 수립할 날이 올 것을 기대' 한다고 말한다.

이어 와다 에이사쿠(和田英作)는 조선화가들이 '너무 중앙화단의 공기를 따라가기에 급급하고 더욱이 그것이 표면적이고 형식적' 이라고 꾸짖으면서 회화로서 중요한 내용과, 화가로서 교양 실력의 함양을 소홀히 하는 탓이라고 가리키고 교육기관 설치가 이뤄지면 나아질 것이라는 희망을 말한다.[149]

조소와 공예를 심사한 타카무라 토요치카(高村豊周)는 공예에 '조선의 독특한 자개공예와 자수의 기술이 일본화해 가는 것은 한번 당하는 과정이라 십분 고려할 점' 이라고 가리키고 '전통적인 기술과 문채(紋彩)를 현대생활에 적합하도록 변화를 시킨 노력에 감격' 한다고 썼다. 그리고 조소 분야에서 조소교육기관이 없음에도 불구하고 2,3작가의 작품이 일본의 대전람회에 비해 조금도 손색이 없다고 값을 매겼다.[150]

화제의 작가　이 때 이상범 문하에서 배우다가 일본 대판미술학교 동양화과에 재학하던 정종녀가 세번째 입선을 했다. 『매일신보』는 정종녀가 처음 입선한 것으로 알고 '화필 든 지 단 일 년 만에 입선된 천재화가' 요, '방랑생활이 낳아 놓은 역작 등' 이라고 잘못 썼다.[151]

이대원(李大源)은 이 때 18살의 경성제2고보 학생이었는데 유채화 〈파밭〉과 공예작품 〈병풍〉이 함께 입선을 했다. 이대원은 따로 지도 받은 적이 없고, 보통학교 때부터 취미가 있어 지난해 공예부에 처음 응모해 입선했는데 올해엔 유채화까지 두 분야에 입선한 것이다. 이대원은, 이 때 장차 미술학교 가는 게 꿈이지만 가정 형편 탓에 어찌될지 모르겠다고 털어놓았다.[152] 이 무렵 학교 교사는 이종우와 일본인 사토우 쿠니오(佐

藤九二男)였다. 이대원은 1940년에 경성제국대학 법과로 진학했다.[153] 방덕천(邦德天)은 경성사범학교 교비생이었으며, 이철이(李哲伊)는 동경미술학교 졸업생으로 총독부에 근무하던 중이었다. 유채화 〈첫 여름의 벗〉으로 입선한 박문홍(朴文弘)은 1936년부터 총독부 광산과에 근무하고 있는 독학생이었다.

이 밖에도 『매일신보』는 몇몇 작가들을 더 소개하고 있으며 특히 '여성공예 대 기염' 이란 제목 아래 윤봉숙(尹鳳淑), 손영자(孫英子), 나이균(羅以均), 장선희(張善禧), 임의순(任義淳)을 소개하고 있다.[154] 『동아일보』도 이들 다섯 명과 박을복(朴乙福)을 따로 묶어 '입선의 영광을 얻게 된 미전에 빛나는 여성들' 이란 제목으로 크게 보도했다.[155] 그 가운데 장선희는 조선여자기예원 원장으로, 34살의 자수연구가로 불리고 있었다. 그는 동경여자미술학교를 졸업했으며 정신여상, 이화전문 자수교사를 지냈고 1926년에 경성여자미술연구회를 조직해 후진을 양성했던 '선각자' 였다.[156] 여성들은 이처럼 공예 분야로 쏠렸는데 올해 유채화 분야에 여성화가는 〈휴식〉을 낸 이갑향(李甲鄕) 오직 한 명이었다.

〈조용한 교외〉로 특선에 오른 심은택(沈銀澤)은 첫 입선에 첫 특선, 게다가 창덕궁상까지 받아 단연 이번 조선미전의 화제작가로 떠올랐다. 심은택은 동경서 공부하고 돌아온 뒤 4남매를 키우면서 '상업을 경영하다가 지난해부터 병을 앓은 뒤 몸이 쇠약해져 수양을 하느라 1937년 10월부터 이상범 문하에서 그림을 배우기 시작한 작가였다.[157] 여생을 그림에 바치겠다는 결심을 밝힌 그는 자신의 수상을 모두 스승 이상범의 덕으로 돌렸다.[158] 김기창은 불구로 지난해 이미 창덕궁상을 받은 적이 있는데다가 거듭 총독상을 받았으니 자연 눈길을 끌 만했다. 김기창의 아버지 김승환(金升煥)은 아들의 수상 소식을 듣고 다음처럼 말했다.

"어려서 심한 열병을 치르고 나서 귀를 상한 후부터는 불구자로 일생을 보내게 되어 부모된 자로서 가엾기 끝이 없었으나 그래도 농인(聾人)으로서도 할 만한 직업을 얻게 하려고 목공 일을 시키려 하였더니 본인이 반대할 뿐만 아니라 제 모(母)가 극력 반대하므로 본인의 희망대로 그림 공부를 시키기로 작정하고 김은호 선생에게 부탁하여 한 삼 년 공부시킨 후 그 후부터는 집에서 제 혼자서 열심으로 공부하더니 이렇게 특선까지 되었습니다. 모두가 다 김은호 선생의 은덕이지요. 자못 한 가지 유감된 것은 그렇게까지 후원하고 격려해 주던 제 어미가 6년 전에 세상을 떠나고 말아서 이 즐거움을 함께 나누지 못하는 것입니다."[159]

〈수변〉으로 특선에 오른 심형구는 작품을 응모해 놓은 뒤

동경으로 건너가 자신의 입상 소식을 금세 들을 수 없었다.[160] 김기창과 마찬가지로 기자가 운니정(雲尼町) 22번지 자택에서 아버지를 만났다. 아버지는 아들이 경성제2고보 다닐 때부터 그림을 좋아했다고 말하면서 '하루바삐 자기도 만족할 만한 그림을 그려 주기를 바란다'고 말했다.[161] 〈교외 스케치〉로 특선에 오른 최계순은 학교도 제대로 다니지 못하며 홀로 그림을 배운 25살의 젊은이였다.[162] 그는 조선일보사 광고부에 근무하고 있었으며 서울 변두리 행촌정(杏村町)에 살고 있었다.[163] 〈나체〉로 특선한 김인승은, 이 무렵 서울 조선미술원과 개성 본가 아틀리에를 왕복하며 창작활동을 하고 있었지만 대개는 서울에 머무르고 있었다.[164] 김인승은 다음처럼 말했다.

"그림은 이론을 가져야 한다고 하나 나로서는 내가 가진 회화이론을 표현하질 못합니다. 금번에 특선된 것은 나로서는 자신이 있었다고 할 수는 없습니다. 그저 자꾸 공부하겠습니다."[165]

또한 칠순에 접어든 정인호(鄭寅琥)가 조선미전에서 특선을 해 눈길을 끌었다. 말총을 재료로 삼은 공예작품 〈쿠션〉을 내 특선에 오른 정인호는 일찍이 1900년대에 들어서 말총과 소총을 이용해 여러 물건 만드는 것을 연구해 첫 특허를 받은 이였다. 그는 1936년부터 조선미전에 두 번 입선했고 세번째 응모에서 특선에 올랐던 것이다.[166]

조소 분야 작가들 '조선조각의 권위' 김복진 또한 '중도 7, 8년 동안 조소동네에서 떠난 후에 소화 10년경 사상운동 방면에서 청산하고 다시 조소동네에 돌아온 이래 두 번 출품을 하여 입선되었으나 재출발 이래 특선된 것은 이번이 처음'이므로 단연 눈길을 모을 수 있었다.[167] 게다가 조선미전 조소 분야는 김복진 제자들이 점령하다시피 하고 있었다. 이런 김복진에 대해 『동아일보』는 '현대 조선 조각 미술계의 원로' '이미 입신경에 들어선' '세계 조각사에 일 세기를 획할 걸작이 숨은 듯'한 조각가라고 추켜세웠다.[168] 먼저 김복진은 자신의 수상작품에 대한 견해를 밝혔다.

"금번 여인 입상은 작년에 제작한 것입니다. 심사가 끝난 뒤 심사위원으로 동경서 건너온 타카무라 토요치카(高村豊周) 씨를 만나서 저의 조각 태도에 대하여 기탄 없는 평을 청하였더니 그는 나의 기교 치중을 지적해 주었습니다. 이것은 금후 나의 제작 태도에 참고가 되는 평이었으나 나는 금번의 여인 입상으로 내가 나아갈 길을 지시했다는 데서 뜻있는 것이라고 봅니다. 즉 미완성미(未完成美)에의 길이 나의 앞에 열려 서 있는 코스일 것이며 이것을 위하여 노력해 나갈 것입니다."[169]

"나는 이번에 특선이 되었다고 해서 어떠한 영예를 얻었다는 것보다, 조각가로서 자체의 모순을 발견하게 된 기회를 얻었으므로 느껴진 맘속이 오히려 더 크다. 나는 타카무라 심사원으로부터 이런 말을 들었다. '내가 본 바로는 군의 작품이 제일 좋았다. 그러나 이것이 군의 기술적 숙련으로 된 것이지 결코 군의 열과 성을 보여낸 ○○으로서 된 것이 아니다.' 그의 이 비평을 나는 크게 감명하는 바이다."[170]

또 김복진의 제자로서 〈학도〉로 첫 입선한 최동환(崔桐煥)에 대해 『매일신보』는 다음처럼 썼다.

"조선 조각계에 대부대를 이루고 있는 김복진 씨 문하에서 이번에 세 사람이나 초입선을 하여 조각 조선을 위한 ○기록을 지었다. 그 중의 한 사람 최동환 군은 〈춘향이〉로 유명한 전북 남원군 운봉면 출생으로 사고무친한 외로운 청년인데 석고로 조각하는 것을 그의 생활의 전부로 하고 있는 청년이다. 이번에 입선한 〈자상(自像)〉은 2개월간의 역작이며 2년 동안을 하루같이 연구에 힘쓴 결과라 한다. 그 동안 단 한 분밖에 없는 동경의 친형으로부터 출품에 대한 격려의 전보가 두 번씩 왔던 ○○ 김선생님의 지도도 크려니와 형님으로부터의 격려 전보가 이번에 입선을 시킨 것입니다 하면서 김복진 씨 아틀리에에서 연구에 몰두를 하고 있다. 그리고 이번에 김복진 씨 아틀리에에서 출품되어 입선된 것이 모두 일곱 점이나 된다."[171]

그리고 〈자작상〉으로 입선한 김갑수(金甲洙)와 〈조군의 머리〉로 입선한 김정수(金丁秀)도 김복진의 제자였다. 김정수는 일본인에게 일 년 동안 조소 지도를 받았으며, 뒤에 김복진 문하에 들어간 조소예술가였다.[172] 김갑수는 젊은 날 동경, 대판을 떠돌기도 했으며 유화도 그려보곤 했는데 우연히 김복진을 만나 '따뜻한 온정적 지도를 받아 금년부터 조각을 공부'하기 시작한 신인이었다. 김갑수는 '이번 출품은 전혀 김복진 선생의 성의로 한 것'이라고 밝혀[173] 김복진이 조선 조소동네를 위해 애쓰는 모습을 엿볼 수 있게끔 한다.

그 밖에 〈여인〉으로 입선한 현성각(玄聖珏)은 함경남도 이원(利原) 출신으로, 조선미전에 입선하자 고향에서 '조각계의 숨은 천재'라며 축하회를 열어 주었다.[174]

조선미전 긍정 부정론 구본웅은 제17회 조선미전을 다음처럼 개괄했다.

"동양화부의 남화식 화폭과 서양화부의 실(室)과 화(畵)과의 정물 화폭의 그 시절과는 전혀 변하여 동양화는 수 폭의 골

동식 존재가치를 근(僅)히 보지하는 남화 외에는 사생을 주로 하는 신식화법이 압도적 승리임을 볼 수 있고, 서양화는 단연 인물화가 우세임도 이 전람회의 진전으로는 볼 수 있는 경향 일 것이며, 양 부가 다같이 조선적 풍속도의 주제를 삼음은 이 전람회의 특색…"175

당대의 쟁쟁한 비평가 윤희순은 조선미전이 한덩어리로 어떤 방향으로 나간다는 사실만으로도 스스로 합목적스런 진행을 하고 있다고, 거리를 둔 채 담담하게 평가하고 있다.176 김복진 또한 현재 조선에서 조선미전말고 다른 대등한 전람회 또는 이를 대비할 만한 전람회를 가질 수 있다면 모르되 그렇지 않다면 이 전람회에 보다 많은 선배들의 출품을 희망하는 글을 발표했다.177

안석주도 참여제도를 신설하는 따위로 공로자들의 대우를 향상시키고 있음을 들어 그 구실이 커질 것이며 또한 지난날을 돌아볼 때 그 작품들이 크게 발전했다고 긍정스런 평가를 내렸다.178 특히 안석주 특선작품들을 대상으로 다음과 같이 평가하고 있다.

"비로소 작가마다 자기의 일로(一路)를 개척한 작품을 보여 주고, 한편으로는 외래의 화풍 모방을 버리고 자기들의 개성을 통하여 조선의 흙 위에서 생동하는 선과 색채를 보여주고, 또 어느 것은 골동품으로 내어 버렸던 옛날 동양화폭에서 고전파적 수법 심득(探得)한 작품도 있어 이런 것들이 이번 미전의 특이한 성격이 될 것같이 보인다."179

구본웅은 이번 조선미전에 대한 가장 드센 비판자였다. 물론 조선미전 자체에 대해서도 그랬지만 알맹이는 주로 조선미전 테두리 안에서 이른바 '영광'을 누리는 작가들을 향한 것이었다. 구본웅은 조선미전이 태어난 햇수로 따지면 지금은 비교할 수 없게 질로나 양으로 좋아졌다고 가리키는 가운데 하지만 '겨우 한두 명의 유자격자가 있으므로 전체 낙제생을 면하였음은 불행 중 다행'이라고 평가한다.180 게다가 그 한두 명의 합격자도 사실은 우연히 얻은 결과라고 보았다. 구본웅은 또한 작품 앞에 금딱지를 붙여 놓은 입상자들을 '특대생'으로 빗대면서 비아냥거리고 있다.

"금년에 나열된 특대생의 작품적 추잡함이 어떠한 정도인 가는 청량제 한 봉만 준비하면 아무리 탁한 그대의 분별력으로도 능히 짐작할 수 있을 것이다. 특대생이란 본래가 자만심의 양조업자라, 취한 나머지의 추태 발작증으로 넘어짐이 보통임도 또한 보통이라. 특대생 된 후의 행동에까지 책임지기는

어렵다고 고정(苦情)을 말할지 모르나 담임 선생이여. 금년도 우등생은 어찌 그리 많은고? 금사용(金事用) 금제(禁制)라 금이 귀한 이 판에 금지를 많이 쓰는 것이 효과적이라 그랬는가? 어디서 금색급 우등생이 대량 주문이 있어 그랬는가."181

회화 분야 비평 구본웅은 수묵채색화든 유채수채화든 모두 '다 같이 조선적 풍속도를 주제로 삼고 있음은 이 전람회의 특징이며 '이국취향 원더풀'을 외치는 심사위원의 호기심을 흔들려는 작가들의 얄궂은 수단'일 것이라고 밝히고 있다. 그러나 그것은 구본웅이 보기에 다음과 같은 것이다.

"단원, 혜원 이래 풍속화에 굶주린 우리들이라 차종(此種) 화폭에 접함을 즐기어 마지않으나 곡해된 습속과 왜견(歪見)된 형태는, 사이비의 불쾌한 악취를 부란(腐卵)같이 발산하여 관자로 하여금 방독 연습장 참관의 진풍경적 정신작용을 생리케 함은, 예술가적 순진성의 파탈(破脫)행동이라 할 것까지는 없다손 하더라도 미술가여, 그대는 순정에 살라 하여 예술가적 호흡으로 흉위(胸圍)를 키울 것이요, 결코 정치적이거나 상략적(商略的)이어서는 앞날의 상처를 짓게 되기 쉬움을 말하고 싶음은 나의 정(情)이다."182

많은 논객들이 조선미전 비평에 나섰으므로 작품에 대한 비평 또한 풍성했다. 먼저 김복진은 허건의 〈시우적청(時雨適晴)〉에 대해 산과 가옥의 진정(眞情)을 찾지 못했으나 〈망우리 풍경〉의 작가 김영기는 가옥의 묘법에서 그것을 찾았고 또한 색의 조화까지 얻었으며, 김기창의 〈하일(夏日)〉은 '시대와 주의(主義)를 압도하는 교묘한 작품'이요, 〈전가(田家)〉의 작가 허림(許林)의 작품을 보고는 '정로(正路)는 때로 형극의 길'임을 되살려 주고 그렇다고 방도(傍道)를 찾아선 안 될 것이라고 덧붙였다. 또한 정종녀의 〈산촌 수성(水聲)〉에 대해서는 남화 중의 일품이라고 쓰고, 〈동원춘사(東園春事)〉의 이응노에 대해서는 다음처럼 썼다.

"안정하였던 고향(남화)을 버리고 새로운 모색의 길을 떠난 하나의 이민, 나는 이렇게 생각하여 보았다. 바야흐로 전향기에 섰으니 절충의 파종은 피할 수 없으리라고."183

김은호에 대해서는 짧은 시간에 작품을 완성하는 숙련이 부러우나 창작에만 전념할 필요가 있음을 권유했고, 이영일의 작품도 빛나며, 〈모운(暮韻)〉의 작가 이상범에 대해서 다음처럼 썼다.

"〈모운〉은 솔직이 씨의 진경(進境)을 말하지 않는다. 씨의 화격(畵格)은 여기에 그치고 말 것인가는 씨의 주위에 있는 사람으로서 하나의 수수께끼이다. 화가는 창조만이 일이 아니고 때로는 파괴의 일도 하여보는 것이니 씨로서는 기성의 자기체계를 부숴보는 모험을 하여주었으면 한다. 모험으로부터 오는 고난이야말로 화가로서의 생애를 두고 미각(味覺)할 오직 하나의 유감일 것이다. 하므로 〈모운〉 역시 장대한 구도인데 불구하고 감수성이 그리 둔하지 않은 우리에게는 너무나 감미를 주는 바이므로 씨를 위하여서 자진하여서 자기체계를 파괴하여 달라는 바를 말하는 것…"[184]

김복진은 김인승에 대해서 그의 세 작품 〈습작〉〈지생(芝生)〉〈나부〉가 장내를 위압할 정도라고 쓰고 그는 이미 세상을 떠난 강신호, 김종태를 잇고 있다고 썼다. 또 이인성에 대해서는 '〈무(舞)〉를 보고 씨의 기품과 정열을 아는 나로서는 창의의 일단을 말하는 〈무〉에서 불일간 완성되리라는 대작을 꼭 미각하고 싶은 의욕을 가지게 하며 또 동시에 씨의 패기를 호흡하여 보고 싶다'고 칭찬을 아끼지 않았다. 이대원의 〈파밭〉에 대해서는 '강조된 색채와 흥분된 야취'를 사랑한다고 썼고, 〈수변(水邊)〉〈전복(戰服)〉의 작가 심형구에 대해서는 '전 화면을 평등의 노력으로 묘파한 데서 정직함'을 볼 수 있으나 〈전복〉의 '과도한 정직'은 관람하기에 괴로움을 주었다고 썼다. 뒷날 개성 넘치는 세계를 이룩했던 〈농가의 여〉의 작가 박수근에 대해서 김복진은 다음처럼 썼다.

"백흑조(白黑調)의 계음(階音)이 적절하나 이와 같은 습작은 안이한 듯하면서, 곤란할 것이라 생각되니 작가의 대성을 위하여 변화를 진정한 의미에서 더욱 크게 보아 주었으면 하고…"[185]

안석주는 김기창의 〈하일(夏日)〉에 대해 구상이 단순하고 필치가 청초하며 색채의 따뜻한 맛, 표현의 간결한 맛이 있을 뿐만 아니라, '조선 현대 부인상으로서 다분히 우아한 매력을 가지고 있고 조선 여성의 미와 그 의복미를 그 안면의 색채, 그 표정 그리고 그 두 여자의 의복 색채의 대조 또는 그 유연한 선에서 그 배경의 단조한 색채에서 잘 살렸다'고 평가했다.[186] 다른 논객 윤희순은 김기창의 그같은 능력을 헤아려 김은호와 연결시키고 있다. 윤희순은 김은호에게 '관념에 해방된 사실주의-색채감각'을 요구하면서 현대스럽진 않지만, 전형으로서 조선 미인은 '보배'랄 수 있는데 이를 이을 수 있는 화가는 김기창밖에 없다고 여겼던 것이다.[187]

안석주는 김인승에 대해서 기교가 우수하다고 쓰고, 또 심

형구에 대해서는 무미건조할 정도로 소박한 것, 장식 없는 것을 특징삼는 작가라고 썼다.[188]

구본웅은 「제17회 조선미술전람회의 인상」[189]에서 김기창의 〈하일〉에 대해 '정돈된 화면과 선조(線條)가 다소 장식적이나마 어느 정도의 미적 기분을 맛보게' 하지만 안료에 대한 지식이 부족하여 화면 색조가 흐트러졌다는 흠을 잡고, 수묵채색화와 유화 양쪽에 작품을 모두 응모하는 김중현에 대해 동양화 제작 태도를 착각하고 있다고 트집을 잡으면서 수묵채색화 〈춘일〉, 유채화 〈왕십리 풍경〉 모두 기술에 있어 착색이 혼탁하고, 구도에 있어 졸협(拙挾)하며 화계(畵界)가 추형(雛形)이라고 드세게 꾸짖었다. 나아가 구본웅은 김은호와 이영일에 대해 회화성과 관련한 시비를 걸어 '도화사' 따위를 거론하며 나무랐으며 이상범에 대해서는 그 매너리즘을 꾸짖는다.

"김은호 씨의 〈향로〉는 회화적 요소를 찾기 어려운 작품의 하나이니 여사(如斯)한 것이 미술적 작품의 전진(展陳)을 표방하는 장소에 걸린다면 사(寫)·도(圖)·회(繪) 등의 구분을 어찌할 것인가를 설명키 어려움을 어찌하리오? 도화사로서의 역을 벗고 화가로서의 영분(領分)을 다할 만한 의도와 역량을 가짐이 있기를 바라는 바이니 〈향로〉의 회화적 표현의 결핍과 회화적 색감의 불미(不美)는 가히 김은호 씨의 작가로서 어떠함 아니일까를 말함이 아닐까 한다. 이영일 씨의 〈산양지도(山羊之圖)〉는 제일도(題日圖)이니 작가의 본의가 작도(作圖)에 있고 작화에 있지 않음일지니 도·화의 시비는 차치하고 작품에서 볼 수 있는 장식적 의도로 출발한 이 작가의 주장이 기교의 부족으로 씨의 뜻을 이루지 못하여 드디어 빈약한 졸작의 출현이 되고 말았도다. …이상범 씨 〈모운(暮韻)〉은 씨의 매너리즘의 궁곤을 말함은 씨가 아무리 자신의 매너리즘이 가진 빈곤을 타개코자 하였어도 극복치 못한 씨의 신세를 말할 뿐 아니라 모운이 가진 농묵의 졸렬함은 이 작품의 생명을 의심케 하며 자수공예랑(娘)의 손을 빌어 모운을 살릴 도리를 찾도록 하였으면 하여진다."[190]

구본웅의 매서운 비판은 여기서 머무르지 않고 이상범의 문하인 배렴(裵濂)과 심은택(沈銀澤)에게도 날카롭다. 스승 이상범이 배렴의 '동심을 어지럽혔다'고 쓰면서 '부랑성'을 나무랐고, 심은택의 작품 〈정교(靜郊)〉에 대해서는 일맥의 정취를 보이고 있지만 '필치의 미련(未鍊)과 화체(畵體)의 취급 황잡(荒雜)'이 눈에 띄니 특히 수분의 과다와 낙필의 중복은 실로 환기(幻氣)를 띠고 있다고 나무랐다. 또한 〈전복(戰服)〉을 작품이라고 전람회에 낸 심형구에 대해 그 마음이 흐트러졌다고 꾸짖고, 이인성의 작품 〈무(舞)〉에 대해서는 비범한 재

능을 엿볼 수 있으나 '드라마틱한 점의 시비가 있을 것이요, 동시에 이 작품의 가진 바 회화적 모멘트가 어떤가를 묻고 싶으며, 특히 이 작품이 가진 바 세계가 완전치 못한 감을 줌은 어쩜일까' 라고 묻고 '소취(小趣)가 대승(大乘)의 길을 막음을 작가는 아는지' 궁금하다고 썼다.

조소 분야 비평

김복진은 대부분 자신의 제자들 일색인 조소 분야에 대해 다음처럼 썼다.

"윤승욱 씨 〈풍윤(豊潤)〉은 골반 이하에 난점이 많고 제작 시일의 관계인지는 알 바 없으나 수족의 무경륜으로 통체(統體)의 양감을 줄이었으며, 최동환 씨 〈학도〉는 여기서부터 무엇을 한까 하는 것을 알아 주었으며 하며 김두익 씨 〈흉상〉은 안면과 경부(脛部)의 연속에 파탄(破綻)이라느니보다 전연 무이해가 눈에 띄어 보이고, 김갑수 씨 〈자작상〉은 착색의 혼탁으로 감상에 곤란한 바 많으나 대체로 무난하며, 현성각 씨 〈젊은 여자〉는 의복의 질감이 박약(薄弱)하다고 생각하며, 김정수 〈조군의 수(首)〉는 눈썹(眉)의 연구를 권하고 싶으나 두상으로서는 가장 박진력이 있어 보였고, 윤승욱 씨 〈한일(閑日)〉은 조선에서 처음 구경하는 대리석 조각이니만치 미완성품이나마 큰 기대를 가진다. 명춘 학교를 마치고 이 땅에서 만날 것을 나는 반가워하며, 장익달 씨 〈W양 상〉은 양협(兩頰)과 견부(肩部)와 모발에 재고를 권한다."[191]

안석주는 조소 분야를 이끄는 김복진에 대해 다음처럼 썼다.

"김복진 씨 〈여인 입상〉은 오랫만에 보는 씨의 진실을 보이는 작품으로 이 1작으로 이미 씨는 노련한 명장의 길로 들어선 느낌이다. 다른 예술에서도 그렇지만 이 조소에 있어서도 너무도 젊은 이의 작품은 어디고 경박한 데가 있지만 김씨의 지금의 그 연령이 자기도 모르게 자기를 어느 높은 지대로 끌고 가는 것을 느낄지도 모른다. 더구나 나부상에 있어서 관찰자로 하여금 야비한 감촉을 갖게 하기 쉬운 터로 이 〈여인 입상〉은 작자의 그 엄숙한 관조가 있었기 때문에 이 작품은 성공한 작품으로 본다. 여인의 육체 위에 씨는 향토색을 다분히 드러내는 듯한 느낌이 있다. 이런 조소품을 이해할 줄 모르는 사람이 있겠으나 희랍 조소품에서 그 희랍의 역사까지를 볼 수 있기 때문이다. 또 미켈란젤로의 조소에서 나는 희랍인과는 다른 혈통을 보기 때문이다. 로댕의 작품도 역시 그러하다. 김씨의 2작에서 〈백화(白花)〉는 조금 결함이 있는 작품이다. 그 어깨 그 팔의 길이까지라도 측정할 수 있으나 씨의 작품에서 그런 가혹한 '렌즈'를 비추지 않아도 좋으리만큼 씨는 입신경에 들었다고 볼 수 있다."[192]

구본웅은 김복진의 작품에 대해 흠을 잡았다. 김복진의 두 작품 모두 통일성이 부족하고, 특히 〈백화〉는 사실력의 결여가 눈에 보인다고 나무랐다.[193]

조선미전 이동전

평양에서 조선미전 작품들을 전시할 수 없겠느냐는 건의가 총독부에 들어왔다.[194] 이러한 건의를 받은 총독부는 서울 전람회가 끝나면 '우수작을 골라' 평양, 부산을 비롯한 여러 도시로 순회하는 방안을 따졌다. 이에 따라 총독부는 각 도에 그 뜻을 묻는 문서를 내려 보냈다.[195] 이 계획은 '여러 지역에 미술에 대한 인식을 넓힐 수 있으므로 조선예술계의 발전 향상을 위하여 자못 훌륭한 계획' 이라는 긍정스런 반응을 얻었다. 그러나 총독부 당국자는 순회전람회에 대해 다음과 같이 회의론을 펼쳤다.

먼저 조선미전 지역 순회를 하려면 규정을 개정해야 하고 예산을 추가해야 한다. 하지만 예산은 이미 결정되어 있는 상태고, 규정도 아직 개정 준비조차 하지 않았다. 더구나 지역 순회 때 모든 작가의 승인이 있어야 하며 각 도의 희망과 예산이 있어야 할 일이다.[196]

그런 어려움에도 불구하고 총독부 학무국 사회교육과에서 순회전람회를 이루고자 노력한 결과, 전람회가 끝나가는 6월 말께 부산에서 개최키로 결정했다.[197] 7월 1일부터 2주일 동안 부산산업장려관과 부산일보사 강당 두 곳에서 열릴 이 전람회는 부산 당국 주최로 열기로 했으며 수묵채색화 29점, 유채화 70점, 조소 및 공예 34점 등 모두 133점만 골라 전시키로 했다.[198]

총독부는 순회전을 앞두고 6월 24일부터 28일까지 순회 대상 지역에 세 명의 미술가를 파견해 강연회를 개최, 관심을 높이는 일을 벌였다. 이가라시 미츠구(五十嵐三次), 토오다 카즈오(遠田運雄), 마치다 마사오(松田正雄)를 강사로 촉탁해 파견했던 것이다.[199]

하지만 7월 1일에 부산에서는 이 전람회가 계획대로 열리지 않았다. 총독부는 이 전람회를 7월 8일부터 열흘 동안 열기로 미뤘던 것이다.[200] 우여곡절을 겪은 이 순회전람회가 이뤄졌는지 알 길이 없으나 이뤄지지 않았던 듯하다.[201]

1938년의 미술 註

1. 오지호,「순수회화론」,『오지호 · 김주경 2인화집』, 1938.
2. 김주경,「미와 예술」,『오지호 · 김주경 2인화집』, 1938.
3. 김주경,「미와 예술」,『오지호 · 김주경 2인화집』, 1938.
4. 오지호,「순수회화론」,『오지호 · 김주경 2인화집』, 1938.
5. 오지호,「순수회화론」,『오지호 · 김주경 2인화집』, 1938.
6. 김주경,「미와 예술」,『오지호 · 김주경 2인화집』, 1938.
7. 조오장,「전위운동의 제창」,『조선일보』, 1938. 7. 4.
8. 조오장,「전위회화의 본질」,『조광』, 1938. 11.
9. 조오장,「전위운동의 제창」,『조선일보』, 1938. 7. 4. 조오장이 내보인 작가들은 대부분 일본에서 활동하고 있었는데 이규상은 1937년, 조선에서 개인전과 단체전에 작품을 내보인 작가였으며 김환기의 이름이 1936년부터 서울 언론에 오르내리곤 했다.
10. 조오장,「신정신의 미래」,『조선일보』, 1938. 10. 17.
11. 조오장,「전위회화의 본질」,『조광』, 1938. 11.
12. 조오장,「전위회화의 본질」,『조광』, 1938. 11.
13. 조오장,「전위회화의 본질」,『조광』, 1938. 11.
14. 김용준,「미술」,『조광』, 1938. 8.
15. 김용준,「미술」,『조광』, 1938. 8.
16. 김복진,「제17회 조미전 평」,『조선일보』, 1938. 6. 8-12.
17. 구본웅,「금년의 화단」,『동아일보』, 1938. 12. 8-10.
18. 김복진,「제17회 조미전 평」,『조선일보』, 1938. 6. 8-12.
19. 김복진,「제17회 조미전 평」,『조선일보』, 1938. 6. 8-12.
20. 김복진,「최고의 아름다운 포즈」,『조선일보』, 1938. 5. 7.
21. 이여성,「경허한 식욕이 움직이는 걸궁패의 회화적 요소」,『조선일보』, 1938. 5. 7.
22. 정현웅 그림 · 이원조 글,「민예소묘」,『조선일보』, 1938. 5. 3-6.
23. 김복진 · 구본웅 · 김환기 · 정현웅 · 최근배,「화가 조각가의 모델 좌담회」,『조광』, 1938. 6.
24. 김복진 · 구본웅 · 김환기 · 정현웅 · 최근배,「화가 조각가의 모델 좌담회」,『조광』, 1938. 6.
25. 김복진 · 구본웅 · 김환기 · 정현웅 · 최근배,「화가 조각가의 모델 좌담회」,『조광』, 1938. 6.
26. 길진섭,「화가의 모델 로맨스 – 입체미의 그 여인」,『조광』, 1939. 3.
27. 홍득순,「화가의 모델 로맨스 – 농촌 처녀의 미태」,『조광』, 1939. 3.
28. 조우식,「무대장치가의 태도」,『막』, 1938. 8.
29. 김문집,「로댕조각의 근대적 악마주의의 연구」,『비평문학』, 1938. 7:「세잔느 무정」,『비평문학』, 1938. 7.
30. 고유섭,「안견, 안귀생, 윤두서」,『국사사전』제1책, 부산방(富山房), 1938.
31. 김재원,「삼황(三皇)부터 주대(周代)까지 동양문화의 고구(考究)」,『조선일보』, 1938. 1. 29:「고고학상으로 본 상고(上古)의 전구(戰具)」,『조선일보』, 1938. 6. 23-30:「록국(國) 여행기」,『조선일보』, 1938. 12. 23-27.
32. 구본웅,「금년의 화단」,『동아일보』, 1938. 12. 8-10.
33. 1937년 7월에 구본웅은 고희동과 만나 회고담을 듣고 그것을『조선일보』7월 20일자부터 22일자까지 세 차례 연재했다. 고희동의 지위와 역할에 관한 구본웅의 글쓰기는 모두 고희동이 회고에 따른 것이다.
34. 오일영,「화백 고희동론」,『비판』, 1938. 6.
35. 문순태,『의재 허백련』, 중앙일보사, 1977, p.166.
36. 정찬영,「내동무 공개장 – 백남순」,『여성』, 1938. 10.
37. 백남순,「내동무 공개장 – 정찬영」,『여성』, 1938. 10.
38. 백선(白扇)에 단성(丹誠)의 회화 – 황군 위문으로 헌납,『매일신보』, 1938. 6. 3.
39. 십년적공의 인보학,『조선일보』, 1938. 3. 18.
40. 동방 정취가 무르녹는〈백화〉제작의 김복진 씨,『조선일보』, 1938. 4. 6.
41. 주요한,「안도산 전서」, 삼중당, 1963, p.443.
42. 고 정관 김복진 유작전람회 목록,『삼천리』, 1940. 12.
43. 찬연한 조선문화를 채관을 통해 재영,『조선일보』, 1938. 1. 8.
44. 출전과 고증이 없고는 일선 일점도 촉필난(觸筆難),『조선일보』, 1938. 1. 9.
45. 출전과 고증이 없고는 일선 일점도 촉필난,『조선일보』, 1938. 1. 9.
46. 이여성,「동양화 감상법」,『조선일보』, 1939. 4. 19-21.
47. 김용준,「화집출판의 효시」,『조선일보』, 1938.
48. 구본웅,「무인이 걸어온 길」,『동아일보』, 1938. 12. 8-9.
49. 당진 신촌수상소학교,『동아일보』, 1938. 6. 8.
50. 여자상업학교의 은인,『동아일보』, 1938. 7. 24.
51. 고 정관 김복진 유작전람회 목록,『삼천리』, 1940. 12.
52. 김정혜 여사 동상 건립,『동아일보』, 1938. 6. 30.
53. 사이토우(齋藤) 자작 동상 제막식 거행,『동아일보』, 1938. 11. 22.
54. 이쾌대 씨 작,『조선일보』, 1938. 1. 16.
55. 동경 독립전에 조선청년 양 명 입선,『조선일보』, 1938. 3. 12.
56. 고학으로 전공한 화가,『동아일보』, 1938. 3. 25.
57.〈붉은 집〉,『조선일보』, 1938. 3. 27; 제8회 독립미술전,『조선일보』, 1938. 4. 1.
58. 김종하 작,『조선일보』, 1938. 3. 31.
59. 노태범 군 입선,『조선일보』, 1938. 6. 7.
60. 백구,『조선일보』, 1938. 6. 14.
61. 김영나,「1930년대 동경 유학생들」,『근대한국미술논총』, 학고재, 1992, p.286.
62. 이과회 미전에 이쾌대 군 초입선,『동아일보』, 1938. 9. 2.
63. 제1회 문전 – 김복진 씨 입선,『동아일보』, 1938. 10. 12.
64. 정말조 씨도 문전에 입선,『조선일보』, 1938. 10. 14.
65. 이구열,「허민과 진환」,『한국의 근대미술』제4호, 한국근대미술연구소, 1977 참고.
66. 문화건설 도상의 조선,『동아일보』, 1938. 1. 8.
67. 일기자,「조선미술원 방문기」,『비판』, 1938. 6.
68. 구본웅,「금년의 화단」,『동아일보』, 1938. 12. 8-10.
69. 김복진,「재동경미술학생의 종합전 인상기」,『동아일보』, 1938. 4. 28.
70. 김복진,「재동경미술학생의 종합전 인상기」,『동아일보』, 1938. 4. 28.
71. 형성미술가집단,『조선일보』, 1938. 7. 23.
72. 노형규,「연진회 발기문」.(문순태,『의재 허백련』, 중앙일보사, 1977, p.159에서 재인용.)
73. 문순태,『의재 허백련』, 중앙일보사, 1977, p.159.

74. 계획 점차 구체화하는 음악미술학교 설립,『매일신보』, 1938. 6. 7.

75. 미술조선도 약진,『매일신보』, 1938. 5. 31.

76. 조선에 미술학교,『조선일보』, 1938. 6. 2.

77. 조선에 미술학교,『조선일보』, 1938. 6. 2.

78. 계획 점차 구체화하는 음악미술학교 설립,『매일신보』, 1938. 6. 7. 이 무렵 총독부는 '정서교육의 완전'과 음악을 통해 '자라나는 젊은 혼을 명랑 건전하게 지도하고', 미술을 통해 '관찰력과 정서를 함양케 한다는 목적으로 교육개혁안을 세워 중등학교 과정을 바꿔 나가는 중이었다.

79. 공예전문교 실현,『동아일보』, 1938. 6. 21.

80. 백만 원은 최창학 씨 호(乎),『삼천리』, 1938. 8.

81. 초패왕,「천만장자 최창학」,『삼천리』, 1938. 5.

82. 초패왕,「천만장자 최창학」,『삼천리』, 1938. 5.

83. 함석태,「공예미」,『문장』, 1939. 9.

84. 함석태,「공예미」,『문장』, 1939. 9.

85. 최완수,「간송이 문화재를 수집하던 이야기」,『간송문화』제51호, 한국민족미술연구소, 1991, p.72.

86. 최완수,「간송이 문화재를 수집하던 이야기」,『간송문화』제51호, 한국민족미술연구소, 1991, pp.74-75.

87. 오봉빈,「서화골동의 수장가 - 박창훈 씨 소장품 매각을 기(機)로」,『동아일보』, 1940. 5. 1.

88. 이조문화의 조감적 전당,『조선일보』, 1938. 2. 9.

89. 이조문화의 조감적 전당,『조선일보』, 1938. 2. 9.

90. 미술관 6월 4일에 일반에 공개,『동아일보』, 1938. 5. 31.

91. 이왕가박물관 덕수궁으로 이전,『조선일보』, 1938. 3. 24.

92. 미술관 6월 4일에 일반에 공개,『동아일보』, 1938. 5. 31.

93. 본지 특파기자,「이전된 이왕가박물관」,『조광』, 1938. 8.

94. 김복진,「제17회 조미전 평」,『조선일보』, 1938. 6. 8-12.

95. 덕수궁미술관에 문전 걸작품 진열,『조선일보』, 1938. 1. 12.

96. 명보서화전,『조선일보』, 1938. 12. 10.

97. 천마산인 화백의 지리산 개인전,『동아일보』, 1938. 6. 14.

98. 사토미 카츠조우(里見勝藏),『조선일보』, 1938. 4. 17.

99. 동경여미전 졸업생 작품전람회 개최,『동아일보』, 1938. 5. 7.

100. 동경여자미술학교 졸업생 작품,『조선일보』, 1938. 5. 11-14.

101. 신진양화가 소품전람회,『동아일보』, 1938. 9. 10.

102. 인천 육인사 제2회 미술전,『동아일보』, 1938. 11. 3.

103. 구본웅,「금년의 화단」,『동아일보』, 1938. 12. 8-10.

104. 구본웅,「금년의 화단」,『동아일보』, 1938. 12. 8-10.

105. 중견작가의 양화전,『조선일보』, 1938. 2. 16.

106.『조선일보』, 1938. 2. 18-25.

107. 동경미술학생전,『동아일보』, 1938. 4. 15.

108. 연영애,『백우회(재동경미술학생협회) 연구』, 홍익대학교 대학원 회화과, 1975 참고.

109. 재동경미술학생전 작품집,『조선일보』, 1938. 4. 25.

110. 김복진,「동경미술학생전 일별」,『비판』, 1938. 6.

111. 김복진,「재동경미술학생의 종합전 인상기」,『동아일보』, 1938. 4. 28.

112. 김복진,「재동경미술학생의 종합전 인상기」,『동아일보』, 1938. 4. 28.

113. 구본웅,「이마동 씨의 양화 소품전」,『매일신보』, 1938. 6. 4.

114. 구본웅,「금년의 화단」,『동아일보』, 1938. 12. 8-10.

115. 정현웅,「이마동 씨 개인전 기」,『조선일보』, 1938. 6. 1.

116. 김용준,「이마동 개인전」,『동아일보』, 1938. 6. 4.

117. 김용준,「이마동 개인전」,『동아일보』, 1938. 6. 4.

118. 윤범모,「임군홍의 생애와 예술」,『망각의 화가 임군홍』, 롯데미술관, 1984, p.155 참고.

119. 구본웅,「무인이 걸어온 길」,『동아일보』, 1938. 12. 8-9.

120. 이인성 개인전 성황,『동아일보』, 1938. 11. 5.

121. 화단의 중진 이인성 씨 작품전을 개최,『동아일보』, 1938. 10. 27.

122. 이인성 개인전 성황,『동아일보』, 1938. 11. 5.

123. 구본웅,「무인이 걸어온 길」,『동아일보』, 1938. 12. 8-9.

124. 리재현,『조선력대미술가편람』, 문학예술종합출판사, 1994.

125. 문순태,『의재 허백련』, 중앙일보사, 1977, p.157.

126. 구본웅,「무인이 걸어온 길」,『동아일보』, 1938. 12. 8-9.

127. 녹과전,『동아일보』, 1938. 10. 23.

128. 윤범모,「임군홍의 생애와 예술」,『망각의 화가 임군홍』, 롯데미술관, 1984, pp.151-152 참고.

129. 구본웅,「제3회 녹과전 평」,『조선일보』, 1938. 11. 5.

130. 양화동인전,『조선일보』, 1938. 11. 26.

131. 김진화,「지나사변 종군화전람회를 보고」,『문장』, 1939. 2.

132. 조선미술전람회를 사회교육과로 이관,『조선일보』, 1938. 1. 8.

133. 조선미전 회기 - 6월로 개최 연기,『조선일보』, 1938. 3. 8.

134. 조선미술전의 심사원 결정에 대하여,『동아일보』, 1938. 4. 10.

135. 조선미전 회기 - 6월로 개최 연기,『조선일보』, 1938. 3. 8.

136. 미전 출품 마감,『조선일보』, 1938. 5. 28.

137. 조선미전 참여 11명을 결정,『조선일보』, 1938. 5. 27.

138. 제17회 조선미전 입선 역작 263점,『동아일보』, 1938. 5. 31.

139. 주옥! 263점 신인 80명 등용,『매일신보』, 1938. 5. 31; 미전 입선자 중 3명은 무감사,『조선일보』, 1938. 6. 1.

140. 오오노(大野) 총감이 내견,『매일신보』, 1938. 6. 3.

141. 접수는 감해도 역작품 불소,『조선일보』, 1938. 5. 29.

142. 특선 24점 중 신인 12씨에 영관,『매일신보』, 1938. 6. 3.

143. 미전 공개 초일에 관람자 약 일천오백,『매일신보』, 1938. 6. 7.

144. 삼 일간 미전 입장자 사천 명 돌파,『동아일보』, 1938. 6. 9.

145. 미전 입장자,『조선일보』, 1938. 6. 28.

146. 미전 특선 수상식,『동아일보』, 1938. 6. 21.

147. 야자와 겐게츠(矢澤弦月),「조선화가의 정진에 경탄」,『동아일보』, 1938. 5. 31.

148. 미술조선도 약진,『매일신보』, 1938. 5. 31.

149. 와다 에이사쿠(和田英作),「질적 향상에 놀랄 만하다」,『동아일보』, 1938. 5. 31.

150. 타카무라 토요치카((高村豊周),「미술조선도 약진」,『매일신보』, 1938. 5. 31.

151. 빛나는 미전 초입선,『매일신보』, 1938. 5. 31.

152. 선생 없는 독학의 준재,『매일신보』, 1938. 5. 31.

153. 장명수,「선과 점들로 되살리는 나의 소우주」,『계간미술』1986 봄호 참고.

154. 여성 공예 대기염,『매일신보』, 1938. 5. 31.

155. 입선의 영광을 얻게 된 미전에 빛나는 여성들,『동아일보』1938. 6. 3.

156. 장선희 여사,『매일신보』, 1938. 5. 31.

157. 화필 든지 단 일 년에 입선된 천재화가,『매일신보』, 1938. 5. 31.

158. 청전 문하 1년에 초입선에 특선,『조선일보』, 1938. 6. 3.

159. 불구의 정진 - 두번째 특선,『조선일보』, 1938. 6. 3.

160. 반가워하는 80 조모, 『조선일보』, 1938. 6. 3.
161. 제전(帝展)에도 입선 화도에 정진, 『동아일보』, 1938. 6. 4.
162. 순전한 독학, 『조선일보』, 1938. 6. 3.
163. 독학으로 금일에, 『동아일보』, 1938. 6. 4.
164. 정진하면서 화학도 지도, 『동아일보』, 1938. 6. 4.
165. 자신 가졌던 이번 작품, 『조선일보』, 1938. 6. 3.
166. 각고 삼십 년에 칠순 노인 특선, 『동아일보』, 1938. 6. 9.
167. 특선의 환회, 『매일신보』, 1938. 6. 3.
168. 동반자는 석고, 『동아일보』, 1938. 6. 4.
169. 김복진, 「미완성미를 목표로 한 것」, 『조선일보』, 1938. 6. 4.
170. 재출발 후 처음, 『매일신보』, 1938. 6. 3.
171. 최동환 군의 말, 『매일신보』, 1938. 5. 31.
172. 김정수 군의 말, 『매일신보』, 1938. 5. 31.
173. 김갑수 씨 담, 『매일신보』, 1938. 5. 31.
174. 조각계의 숨은 천재, 『동아일보』, 1938. 6. 12.
175. 구본웅, 「제17회 조선미술전람회의 인상」, 『사해공론』, 1938. 7.
176. 윤희순, 「제17회 조선미술전람회 평」, 『매일신보』, 1938. 6. 12-13.
177. 김복진, 「제17회 조선미전 평」, 『조선일보』, 1938. 6. 8-12.
178. 안석주, 「선전 특선작품 평」, 『삼천리』, 1938. 8.
179. 안석주, 「선전 특선작품 평」, 『삼천리』, 1938. 8.
180. 구본웅, 「제17회 조선미술전람회의 인상」, 『사해공론』, 1938. 7.
181. 구본웅, 「제17회 조선미술전람회의 인상」, 『사해공론』, 1938. 7.
182. 구본웅, 「제17회 조선미술전람회의 인상」, 『사해공론』, 1938. 7.
183. 김복진, 「제17회 조미전 평」, 『조선일보』, 1938. 6. 8 -12.
184. 김복진, 「제17회 조미전 평」, 『조선일보』, 1938. 6. 8 -12.
185. 김복진, 「제17회 조미전 평」, 『조선일보』, 1938. 6. 8 -12.
186. 안석주, 「선전 특선작품 평」, 『삼천리』, 1938. 8.
187. 윤희순, 「제17회 조선미술전람회 평」, 『매일신보』, 1938. 6. 12-13.
188. 안석주, 「선전 특선작품 평」, 『삼천리』, 1938. 8.
189. 구본웅, 「제17회 조선미술전람회의 인상」, 『사해공론』, 1938. 7.
190. 구본웅, 「제17회 조선미술전람회의 인상」, 『사해공론』, 1938. 7.
191. 김복진, 「제17회 조미전 평」, 『조선일보』, 1938. 6. 8 -12.
192. 안석주, 「선전 특선작품 평」, 『삼천리』, 1938. 8.
193. 구본웅, 「제17회 조선미술전람회의 인상」, 『사해공론』, 1938. 7.
194. 미전 이동전람회, 『매일신보』, 1938. 6. 7.
195. 조선미술전람회 지방 순회를 계획, 『조선일보』, 1938. 6. 7.
196. 조선미술전람회 지방 순회를 계획, 『조선일보』, 1938. 6. 7.
197. 미전 지방 순회, 『조선일보』, 1938. 6. 23.
198. 미전 이동전, 『동아일보』, 1938. 6. 29.
199. 참여 3씨 파견, 『조선일보』, 1938. 6. 25.
200. 미전 지방 순회 – 부산서 10일간 개최, 『조선일보』, 1938. 7. 1.
201. 각 도의 희망과 사정에 따라 조미전개최 계획 원상대로는 실현
 곤란, 『동아일보』, 1938. 6. 7.

1939년의 미술

이론활동

미술가 及 단체론 미술공예론을 제창하는 자리에서 김복진은 무질서한 사생활과 무계획한 경제생활 속에서도 뛰어난 예술작품을 창작해낼 수 있음을 공예가 강창규(姜昌奎)를 통해 논증하면서 '창조를 위하여 일체(一切)를 불ㅇ(不ㅇ)하는 예술적 생활에서만이 예술적 작품이 생산된다'고 주장했다. 김복진은 "생활과 시대와 작품은 등분 삼각형의 정규(定規)가 아니라"[1]고 여기고 있었다. 다시 말해 김복진은 시대와 생활에 대한 예술 나름의 특수성을 주장하고 있었던 것이다. 한편 김복진은 조선화단을 다음처럼 그려 놓았다.

"이 대지에서 지향을 미술에 두고 청춘과 싸우는 미술가의 무리를 대할 때 사회적 또는 문화적 지도책이 의당 있어야 할 것이다. 모든 선진 사회에서는 예술가나 학자를 막론하고, 그들의 연구 생활의 이면에는 반드시 1,2의 후원자가 있고 이러므로써 그 연구 도정에 ㅇㅇ의 염려가 없을 뿐더러 연구 자체의 성과가 싹튼 것이다. 그런데 이 땅의 예술가나 학자를 지망하는 사람은, 그것은 그야말로 형극의 길로 떠난 오지의 ㅇ도(ㅇ徒)들이다. 이들의 장래를 보고서 만일 눈물이 없다면 그는 오감(五感)을 잃은 사람이리라.

나는 진실로 말한다. 조선미술가는 선배나 후배를 물론하고서 도대체 천재적 미술가뿐이라고 말을 하나니, 그는 이들 화가가 미적 정신도 없고 경제적 여유도 없으면서 이 길로 출발한 그 의력(意力)도 굉장한 바이나 그보다는 한 개의 작품을 제작할 때의 그들의 시간적 경제적 고민이다. 이런 고민을 현실로 보고서 어찌 그것을 ㅇㅇ할 바리요. 선전은 이상의 영양 부족의 천재 미술가의 집합처요 따라서 소화 불량의 증상을 가진 것이 선전의 성격일 것이다."[2]

정현웅은 『조선일보』에 유채화 분야를 중심으로 한 해를 돌아보는 글 「화단 일 년 보고-상실된 순결과 지성」[3]을 발표했다. 정현웅은 올해 유채화 동네를 떠올릴 때 작가들이 대부분 겸손하게도 '우리는 초창기다, 습작기다 하는 자위'를 하고 있는데 그러한 자위는 대단히 어리석은 것이라고 꾸짖었다.

정현웅은 누구나 말하는 '조선화단의 빈곤'이란 경제 사정 말고도 '인간성의 결핍과 지성의 결핍' 탓이 크다고 꼬집었다. 첫째, 지성의 결핍은 '작가의 무자각과 안주'인데 시대정신에 대한 고뇌 없이 세계사상에 대해 목적 없는 기계처럼 되풀이를 하고 있으며 그로 말미암아 '선배들의 마비와 젊은 작가들의 무자각'을 볼 수 있다는 것이다. 둘째, 인간성 결핍은 젊은 작가들이 '예술의 열정을 자기 선전의 열정'과 바꾸고 있으니 '순결성'을 잃고 매소부(賣笑婦)처럼 상인 근성을 거리낌 없이 발휘하고 있음을 볼 수 있다고 한다. 정현웅은 이 대목에서 예술과 인간성을 새삼 생각한다고 탄식하면서 재동경미협전의 이쾌대, 조선미전의 박영선, 김만형, 개인전을 한 김인승, 심형구, 목시회전의 김환기, 길진섭 들이 올해를 풍년이라고 말할 수 있게 하는 화가들이라고 썼다.

1월에 화단의 기본적인 문제들을 짚었던 길진섭은 6월께 집단에 대한 나름의 생각을 내놓았다.[4] 길진섭은 단체의 유형이 두 가지가 있다고 썼다.

"나는 화가들의 집단 유형을 두 가지로 구별한다. 1은 경제적 조건에서와 상품의 수량 문제에서 한 집단이 형성되고 집단적 행동에 아무러한 고집과 의도가 없이 단순히 자기의 작품을 어떤 집단을 이용하여 발표하겠다는 평범한 의미에서 형성된 집단이겠고, 2는 완전히 독자적 창조의 세계를 파악하고 의식적 작화 양식에 '스타일'을 가지고서 사상 혹은 혁신적 주장을 목적한 집단, 즉 의식적으로 회화운동을 위주하는 집단이다."[5]

하지만 길진섭이 보기에 조선에는 '새로운 의도와 시대적 회화운동의 정신을' 갖지 못한 자연발생적인 첫째 유형의 집단밖에 없다. 그러므로 길진섭은 '사회의 발전에 추종하는 것이 아니라 문화운동의 지도적 사명을 가지고 있는' 유형의 집단을 바라고 있었다. 이처럼 '작가의 사상 혹은 경향의 윤곽'

이 또렷한 것만을 단체로 규정하는 길진섭은 수묵채색화가들에게서 그런 집단은 없다고 단정하고, 유화가들의 경우엔 그런 집단으로 '현재 재동경미술협회전, 녹과전 그리고 양화동인전, 다시 말해 목시회전의 세 집단이 겨우 존재하고' 있다고 가리켰다.

세대문제 주경(朱慶)은 세대 사이의 문제를 들추었다.[6] 주경은 먼저 '화가인척 탈만을 쓰고 평소에 천실(薦實)한 연마와 함양이 없이 선인의 주견적 관념과 추측의 결구(結構)인 이론이나 권위나 양식적(良識的) 협량(狹量)으로 후배길에 원조는 못하나마 오히려 장해가 됨에 불과하다면 대단히 염려'스럽다고 하면서 또한 '신진화가에 있어서는 노대가와 달리 '오벨리스크'한 사상이며 '프레시'한 감각이 농후하면 할수록 시대성을 가장 투철히 띠고 있는 만큼 '콘크리트'부터 상이(相異)함은 사실이며 그 왕성한 기개와 박력이야말로 장관임은 수긍하나, 그렇다 하여 선배에 대하여 존경심을 갖지 아니하고 소홀히 구는 것은 숙고 삼갈 일'이라고 경고했다. 이어서 주경은 다음처럼 썼다.

"선배 가운데 인습적 구태(舊態)를 해탈치 못한 분이 설혹 있다 할지라도 그들의 많은 체험과 지각이란 귀중한 것이 있기 때문이니 양해(諒解)를 가져야 하겠다. 일에 있어서나 생각에 있어서나 다소라도 젊은 우리는 반드시 알아둘 것과 배울 것이 많이 있음을 믿는 터이다. '테크닉'이나 '마티에르'나 착안점이 독특히 다름으로 하여 우수할 바 못 되며, 예술 개척 과정에 발랄히 신흥미술에 있어 '리드'한다고 자랑이 될 게 없다. '퓨리즘'이고 '네오쉬르리얼리즘'이고 경향과 양식의 '아티튜드'가 예술을 낳는 것은 아니겠다고 생각한다. 문제는 숭고하고 진검(眞劍)된 '에스프리'이니, 스스로 겸손히 삼가 더 훌륭한 성취를 위하여서는 하자(何者)이고 채택할 것은 하고 경대(敬對)해야겠다. 단 온고지신의 의미로만 보더라도 될 수 있는 한도(限度) 서로 절충 양보하여 손목을 친히 잡고, 미술가란 남다른 경우에 있어 더욱이나 난관의 길이니만큼 각자 맹성하여 시대상이나 자아, 직책에 용의주도한 깊은 인식을 가져야 할 줄로 믿는다."[7]

경제문제와 작가의식 김주경은 재동미협전을 거론하는 가운데 대체로 소품이 많은 것을 보아 판매를 염두에 둔 것으로 '재동경 제씨의 경제적 곤경'을 짐작하며 동정심을 느낀다고 썼다. 김주경은 모든 전람회가 그런 것은 아니지만 다른 전람회들 또한 그렇듯 재동경미협전도 화랑 쪽에 판매 작품의 몇 할을 내고 있음을 소개하고 있다. 하지만 김주경은 작품목록

뒤쪽에 '사진(寫眞) 수명(數名)이 인쇄되어' 있음을 가리키고, 이런 일은 주최 단체와 화랑 양쪽이 전람회를 주최하는 목적에 비추어 '근래 전람회가 낳은 큰 폐풍(廢風)'의 하나라고 꼬집었다. 김주경은 전람회란 판매만 목적이 아니요, 신성한 일이므로 목적에 위반되는 일이 없도록 화랑은 그 전시회를 '보호'할 일이며, 만약 그렇지 않다면 주최 단체가 나서서 해결할 일이라면서 다음처럼 썼다.

"이는 비록 작은 일이나 마치 화폭을 끼운 액자 뒤에 못을 박는 것과 같은 일이라, 그 그림에 못을 박고 안 박는 것은 그 그림을 끝까지 사랑하느냐 아니하느냐의 귀결이니 – 즉 자기의 예술을 진실로 사랑하는 정신이 여기까지 미치기를 또한 축복하는 바이다. 이 정신이 만일 불필요하다 하면 그는 자기의 그림을 좋은 벽면에 걸지 말고 극히 조악(粗惡)한 장소에 버려 썩히는 것까지도 시인하고 그것을 애석히 여기지 않아야 할 것이다."[8]

김환기는 「기묘년 화단 회고」[9]에서 개인전의 상업화 경향에 대해 다음처럼 썼다.

"화가가 개인전을 갖는다는 것은 순전히 작품 발표를 의미하겠는데 근자에 와서 개인전이란 그 전부가 극히 향기롭지 못한 의도에서 성행된 듯싶으나 폐업하기는 좀 미련이 있을지 모르나 차라리 상인이 되어 버리는 것이 의미가 있지 않을까."[10]

「미술계의 제문제」[11]에서 최근배는 화가의 경제문제에 대해 다음처럼 썼다.

"조선서 먹을 걱정 없이 예도(藝道)에 정진할 수 있는 사람은 불과 몇몇에 지나지 못할 것이고 이 외에 전부는 떳떳한 조건 밑에서 일할 수 없는 것이다. 따라 민중을 교화시키는 일보다도 민중이 흡사히 여길 사도(邪道)를 밟게 되는 일도 적지 않다. 사실 이렇게라도 생활이 되는 것은 일부 동양화가에 있을까 말까 한 형편이다. 이 외에 태반은 화업을 포기하고 봉급자로 전향하는 것이 상투다."[12]

화가의 경제문제와 관련해 문제를 작가의식까지 이어 깊이 논한 이는 김용준이다. 김용준은 조선 미술문화를 둘러싼 사회환경에 대해 꾸짖음을 거듭하면서 '물질적 여유의 유무를 불문하고 예술적 자극과 제작의 여유를 얻을 수 없는 사회적 불리'함을 탓하고 있다. 하지만 김용준은 그보다는 화가들의 '작가의식'이 알맹이임을 다음과 같은 꾸짖음을 통해 되살려 주

고 있다. 김용준이 보기에, 물질적 여유가 있는 화가들이 대개 '관변측 유력자, 민간의 소위 유지들에게 갖은 교태를 다 부리며 화액(畵額, 액자) 밑에 붉은 딱지 운동을 그야말로 침식을 잊고' 벌이는가 하면, '어떤 신진작가의 일군은 예술에 대한 연구적인 태도보다도 하루바삐 명성을 얻기 위하여 가장 저속한 수법으로써 남작(濫作)한 작품들을 진열해 놓고, 먼저 각 방면의 유지를 초청할 것과 기성의 평가들에게 후원하는 소개평을 얻기에 급급하는 단체도 있다'고 꼬집으면서 다음처럼 매섭게 꾸짖고 있다. '예술을 돈을 위한 상품으로 아는 예술가들이야말로 하루빨리 이 땅에서 물러가라'고 말이다. 특히 김용준은 유명해지기 위해 그 민중들에게 아부하려고 애쓰는 예술가들이 있음을 꼬집으면서 다음처럼 썼다.

"언론과 성가(聲價)란 일시적인 것이요, 예술의 구원한 생명이 될 수는 없다. 생명을 요구하는 예술가는 민중의 안목을 두려워 하는 법이 없다. 민중이란 생명 있는 예술을 이해하기에는 도야지처럼 무식한 것이다."[13]

화단의 **현단계**　길진섭은 한 해가 저물어갈 무렵, 잡지『문장』에「화단의 일 년」[14]에서 '작가다운 작가, 집단다운 집단'을 힘주어 말하는 가운데 재동경미술협회를 통해 심형구, 김인승, 김만형, 이쾌대 들이 활약을 보이기 시작했고 또 정관철(鄭寬徹)의 활약에 기대를 걸었다. 또 그는 조선미전에서〈검무(劍舞)〉의 작가 김만형이야말로 뛰어난 구상력과 세련된 마티에르가 빛나고 있으며, 박영선 또한 '뛰어난 기교와 보기 드문 명랑성'으로 앞길을 내다볼 만하다고 썼다. 특히 길진섭은 양화동인전을 열고 있는 목시회에 대해 회를 거듭할수록 진보를 보여주지 못하는 유명무실한 집단이라고 꾸짖었다.

길진섭은 성대(成大) 홀에서 열린 신진작가 조우식(趙宇植)과 이범승(李範承) 2인전이야말로 '추상파의 경향을 받아 앞으로 회화예술의 새로운 발견'을 꾀하고 있음을 평가하면서 목시회원 가운데 '부단의 노작(勞作)'을 보이는 이병규, '압스트락숀'의 김환기(金煥基)야말로 '전위적 신작화 양식'을 보여주었다고 높이 평가했다.

또한 길진섭은 개인전을 연 김은호에 대해서도 '기공(技功)적인 세계, 우아한 색감'을 헤아리면서 그의 제자들이 꾸민 후소회 동인들은 물론 이상범에 대해서도 적극 평가했다.

잡지『조광』에「화단의 일 년」[15]을 발표한 구본웅은 변관식, 심형구, 김인승, 이관희(李觀熙), 박성규(朴性圭) 들이 펼친 왕성한 개인전에 대해 '신선치 못해 무의미하다'고 꾸짖었다. 구본웅이 보기에 '반도 문화계가 상승 일방(一方)'인데도 회화분야는 움직이지 않고 있었다. 구본웅은 자신이 동인인 목시회

전에 대해서도 부진하기 짝이 없으며, 조선미전도 '진로의 목적을 알 수 없는 것으로 무목적적 항해'요, '선수의 패권' 또한 예사로 일삼는 곳일 뿐이니, 다만 군학일봉(群鶴一鳳)으로 김만형만이 눈에 보이며, 오직 몇몇 화가가 '동경화단에 진출'했다는 사실로 위로 삼겠다고 썼다. 이런 태도는 구본웅이 일본의 우월함을 적극 인정하는 태도를 지니고 있음을 보여주는 것이다.

김환기도「기묘년 화단 회고」[16]에서, 일본화단의 양적 풍요로움을 '부러울 일'이라고 썼다. 일부 유학생들의 의식을 보여주는 대목이다. 김환기는 조선미전을 통해 발표했던 박영선과 김만형의 작품을 추켜세우고, 심형구와 이인성에 대해서는 '필요 이상의 대작'으로 '데생의 오류가 심해 어색하므로 실패'한 것이라고 꾸짖었다. 김인승의 작품 또한 '동경 어떤 대가의 작품을 연상케 하므로 불편'하다고 꼬집었으며, 김인승의 개인전에 대해서는 '화면을 무난히 처리하는 수련된 역량은 인정할 수 있지만, 진실로 회화는 손재간의 문제가 아님'을 충고하고, 심형구 개인전에 대해서도 개성은 있지만 '예술의 고도를 느낄 수 없었다'고 꾸짖었다.

김환기는 목시회의 양화동인전을 '덤덤했다'고 평가하면서, 길진섭이 양으로나 질로나 가장 이채로운 작가였지만 불만스럽고, 이병규, 이마동, 홍득순, 구본웅 들 모두가 남다른 느낌을 주지 못하고 있으니 반성하라고 다그쳤다.

재동경미술협회전에 대해서는 '지극히 활기가 등등하여 우리 화단의 한낱 희망이 아닐 수' 없고 나아가 '각 작품을 통하여 충분히 생생한 분위기를 느낄 수 있었으며, 이 생생한 감이란 발전한다는 의미에서 자못 위대할 것이고, 지금 및 기타 그들에게 걸작을 바란다는 것은 좀 무리일는지도 모른다'고 감쌌다.

수묵채색화의 **현단계**　조선화단에 빗대 일본화단을 부러워하는 김환기는「기묘년 화단 회고」[17]에서 김은호와 이응노 개인전을 언급했다. 김은호 개인전은 못 보았고, 이응노 개인전은 '특기할 만한 발표전이라고는 할 수 없겠다'고 가벼이 지나친 김환기는, 조선 수묵채색화 분야의 수준을 그 태반이 '초보적 습작기를 넘지 못했다'고 내려쳤다. 그런 처지에 수묵채색화단을 이끌고 있을 뿐만 아니라 현재 화단에서 부동의 존재인 '조선미전의 거장 김은호와 이상범에게 혁신적 예술의 경지를 바라는 것은 지나친 욕망이지만 좀더 신뢰할 만한 신선한 경지를 보여주기'를 요구했다. 특히 김환기는 김은호와 이상범의 양대 사숙이 극히 좋지만, 그들의 '정신 내지는 작가적 태도 여하에 따라 악질의 영향이 없다고도 단정할 수 없을 것'이라고 경고했다.

김환기는 이상범의 구수한 맛 따위의 매너리즘을 가리키면서 '화면적 완성보다 그것이 불완성에 끝났을지라도 작가의 진보적 에스프리를' 요구하고, 김은호에 대해서는 '기교적 미흡'이 있는데 그것을 특유의 '온화한 분위기'로 덮어 버리는 '불가사의'를 지니고 있다고 감탄한다.

나아가 김환기는 회화예술의 시야가 날로 확대되는 오늘날 '동양화니 서양화니 하는 확연한 구별을 짓기도 어려울 것이나 (특수한 작품에 한해서) 구별을 짓기 전에 타블로로서 감상하는 게 회화의 세계를 넓게 하고 진보를 촉진하지 않을까'라고 되물었다.

최근배는 수묵채색화 분야를 돌아보는 글 「화단 일 년 보고 -기대되는 정신적 비약」[18]을 발표했다. 올해 수묵채색화 분야는 예년에 비해 활기를 보였지만 십 년 전이나 오늘의 차이가 없으며 창조정신 및 시대감각을 찾으려는 노력이 모자람을 매섭게 꾸짖었다. 최근배는 조선 수묵채색화 화단을 크게 두 가지로 나눌 수 있다고 하면서, 첫째, 수묵 분야을 기초로 하는 남화 계열, 둘째, 소위 일본화 계열이 있다고 썼다. 남화 계열은 보수성 짙을 뿐이어서 우리가 요구하는 회화와는 엄청난 거리가 있다고 가리키고, 일본화 계열에 대해서는 지난날 일본화단을 따라갈 뿐, 요즘 발랄한 새 동향에 눈들 새조차 없는 형편이니 한심하다고 썼다. 최근배는 조선미전에서 특히 〈오월의 눈〉을 낸 작가 정종녀야말로 '금년 중의 큰 수확'이라고 썼고, 변관식 개인전이나 김은호 개인전 모두 기대를 어그러뜨리진 않았다고 썼다.

순수주의와 모더니즘의 대립 모더니즘에 대한 비판을 꾀한 첫 논객은 김주경이었다. 오래 전부터 비평문의 아름다움을 추구하던 김주경은 이번에도 시정(詩情)이 넘치는 문투로 서구 전위미술가들에 대한 비판을 꾀했다. 동경화단을 들추면서 "예술감정을 본위로 하지 않는 이지군(理智群)의 망동(파(破)예술파)이나 또는 발표 본위의 허식과 기만 내지 필요 이상의 견대한 양적 경쟁"[19]을 꾸짖었던 김주경은 「화원(花園)과 전화(戰火)」[20]라는 아름다운 제목의 글에서 19세기 이후 서구 전위미술사를 차분히 따졌다. 김주경은 예술, 특히 미술은 불화(不和)나 전쟁 속에서는 자랄 수 없다는 생각을 바탕에 깔고서, 제일차 세계대전을 앞뒤로 일어난 독일 표현파, 이탈리아 미래파 운동 따위가 모두 작품 수확에서 문학 쪽에 빗댈 수 없을 정도 아니냐고 되물었다. 이를테면 미래파 운동의 수장 마리네티의 작품이라는 게 '살육, 전투, 파괴를 찬미하는 선언문 외에 예술다운 작품'이 어디 있느냐는 것이다. 김주경은 그 기계문명이 끼친 영향은 꽃밭에 떨어진 폭탄이었으니 '현대미술의 실정'을 보여주는 것이며 '금일까지의 세계미술은 기실 잡다

무변한 파벌적 논쟁이 중복되었을 뿐으로 하등의 질적 향상을 보이지 못하고 있는 것'이라고 헤아렸다. 그런 서구미술은 아무튼 가위 놀랄 만한 속도로 전세계에 퍼졌는데 동양의 실정은 다음과 같다고 썼다.

"동양에서는 겨우 인상주의시대부터 유화라는 것이 불과 몇 사람을 통하여 수입된 끝이라 아직 서양미술이라는 것이 어떤 것인 줄을 잘 알지 못하던 시대였음에도 역시 이러한 산만한 영향을 받아서 마치 대포에 얻어맞은 건물처럼 방금 조각 조각으로 파괴되는 도중에 있는 것 같은 건물 풍경화나(미래파) 또는 온갖 기물을 일제(一齊)로 한칼에 할복한 것 같은 괴화(怪畵, 입체파) 또는 화면 철사, 신문지, 머리털 등속이 주렁주렁 매달린 안가(顏稼?)이 당당히 미술전람회라는 벽에 걸리게 된 것이다. 이는 과연 놀랄 만한 현상이었다."[21]

하지만 지금 서구에서는 '순 부르주아의 일시 유희'였던 피카소의 프랑스 입체파라든지 러시아 구성파가 모두 자취를 감추었으며, 독일 또한 여전히 표현주의를 지향하고 있지만 '전쟁기의 소위 혁신파로서 미술의 사적 가치'를 가졌다고 할 만한 것은 '마티스' '트랑' 등을 중심한 '야수주의 일파'에 지나지 않는다고 주장했다. 김주경은 그같은 모든 전위미술의 흐름을 '전쟁의 소동으로 인해 쫓겨 다니는 고난이었을 뿐'이라고 규정하면서 그 '상처를 잃는 신음'으로 말미암아 '금일의 세계미술계가 한 가지 극단적 자아주의(自我主義)'를 낳았으니 결국 '예술의 본질 추구적 진실성의 상실과 함께 단기적, 일시적 효과로서 상업적 기만의 경향이 가속도로 농후해진 것'만 남아있다고 탄식했다.

이처럼 밀려들어오는 모더니즘을 경계했던 김주경의 벗이자 더불어 지난해 「순수회화론」을 발표해 순수주의를 앞서 이끌어갔던 오지호는 보다 세차게 공격했다. 모더니즘 또는 전위미술의 상징이랄 수 있는 피카소 비판[22]에 나섰던 것이다.

오지호는 '오늘날 피카소의 이름은 문화인의 상식'으로 퍼졌다고 가리키면서 거의 '숭배의 대상'에 가까워졌는데 사실 그것은 피카소가 천재인 탓도, 그의 작품이 절대가치를 지닌 것도 아니요, 다만 '우연이 만들어낸 일종의 신기루'일 뿐이라고 헤아렸다. 피카소는 '입체파'라는 어떤 형식을 고안함으로써 희소가치, 독창성의 가치를 이뤄냈지만, 예술이란 자연을 떠나 존재할 수 없음에도 피카소는 회화의 전통을 철저히 무시함으로써 그 '기형(奇形)'으로 호기심을 '만족'시켜 주었고, 또 '그칠 줄 모르는 형식 변경'을 꾀해 '인기를 효과적'으로 유지한 이였다는 것이다. 그러므로 피카소는 '높은 이상을 표현하기에 적합한 형식을 발견치 못한' 세상을 우롱하는 수단

으로서 예술을 다루었던 것이다. 또한 피카소의 창작방법은 '신기(新奇)를 위한 신기'요, '감정적 요구에 따른 것이 아니라 이지(理智)의 작위(作爲)로서 무감정성(無感情性)'을 특징으로 하는 것이다. 이러한 피카소 예술은 '반회화적인 순수추상형식'을 널리 퍼뜨려 장식미술에 영향을 끼쳤으며, 또 다른쪽으로는 회화미술에 영향을 끼쳤는데 회화에 대한 신념을 상실케 하는 악영향을 끼쳤다. 오지호는 그러한 본질에도 불구하고 피카소의 영향력이 끼치고 있는 현실을 빗대 다음과 같은 이야기를 들려 주며 글을 맺고 있다.

"어떤 매약 제조업주에게 고지식한 친구 하나가 이렇게 물었다고 한다. '먹어서 효력이 없다면 그 약이 광고로 한때는 팔린다 하더라도 결국 그것이 오래가지는 못할 것 아닌가.' 이 물음에 대하여 '한 번 먹어본 사람이면 두 번 사먹지 않는다. 그러나 그 한 번만 사먹는 어리석은 무리들이 뒤이어 얼마든지 생겨나오니, 장래를 걱정할 것은 없다'고 그 매약업주는 대답하였다는 것이다. 세상이라는 것을 잘 본 말이다. 피카소를 발단으로 하는 오늘의 세계미술의 혼란된 양상의 장래에 대해서도 적용될 수 있는 말이 아닌가 한다."[23]

이같은 김주경과 오지호의 비판에 대해 직접 맞서 나선 논객은 없었지만, 김용준, 정현웅, 길진섭, 김환기를 글쓴이로 내세운 『조선일보』는 1939년 6월 11일자 5면 모두를 '현대의 미술'이란 특집으로 채웠다.[24] 이 가운데 김환기는 김주경, 오지호에 맞서는 비판을, 김용준은 김환기까지 포함한 양쪽을 꾸짖는 자세를 보였다.

추상미술을 지향하고 있던 김환기는 전위미술의 역사 당위성을 주장하면서 추상회화의 출현이야말로 현대 문화사의 한 에포크요, '현대의 전위회화의 그 주류는 직선, 곡선, 면, 입체 따위의 형태를 갖춘 것'이라고 설명했다. 그리고 입체파야말로 순수 회화예술을 추구한 것인데 지금의 모든 전위회화는 입체파를 통과한 회화정신을 갖고 있으므로, 근대예술을 현대예술로 계승한 것이라고 주장했다. 이러한 생각을 지니고 있던 김환기는 전위회화의 테두리에서는 자연의 재현을 이미 떠났음을 되살려 보인 뒤 "요컨대 시대의 성격, 시대의 의식이 달라졌다는 데 있을 것이니, 그린다는 것은 오로지 묘사가 아님은 이미 상식화해 버린 사실"[25]이라고 썼다. 나아가 김환기는 그 '자연의 모방에서 촌보(寸步)'도 벗어나지 못한 회화는 '가장 민중에게 접근한 감(感)이 있을지 모르지만' 기차보다 비행기에 매력을 더 크게 느끼는 오늘날 그런 회화는 '우리의 생활, 문화 일반에 있어 아무런 관련도 있을 수 없다'고 주장했다. 김환기는 끝으로 다음처럼 되물었다.

"현하 조선화단에 전위적 회화의 분위기가 있는지 없는지 나는 모르되 적어도 현대예술에 있어서 사상, 시대성, 의식, 감각, 즉 말하자면 적어도 현대생활의 표현형식 또는 방법이 가장 추상회화에 다분한 특질이 없지 않을까?"[26]

이러한 주장은 김주경, 오지호가 겨냥한 추상미술의 당사자로서 반론임에 틀림이 없다.

「매너리즘과 회화」[27]란 제목으로 글을 쓴 김용준은 '묵은 것을 자기 예술에까지 옮겨 놓는 작품'이야말로 매너리즘에 빠지는 것이라고 가리키면서, 나아가 시대가 바뀌어 미래파, 입체파, 표현파마저도 오늘날에 이르러서는 역시 매너리즘에 빠져든 것이고, 심지어는 지금 세기의 화단을 휩쓰는 '포비즘과 초현실파마저도 매너리즘의 전철을 밟고 있지 않은가 싶다'고 꼬집을 정도였다.

그런 포비즘이나 초현실파마저도 '지금 우리에게 하등의 신선한 미감을 일으킬 수 없을 뿐만 아니라 도리어 진부하게' 보인다고 했던 김용준은 하물며 오늘날까지 인상파 회화를 되풀이하는 이가 있다면 그는 아주 진부한 예술가일 터인즉, 그들의 화풍을 답습한다면 도저히 두눈으로 볼 수 없는 추태일 것이라고 썼다. 이것은 김주경과 오지호를 비롯한 조선 인상주의 화가들을 겨냥하는 것이다. 아무튼 김용준은 조선에도 다음처럼 두 가지 유형의 화가들이 있는데 모두 문제가 있다고 썼다.

"진지한 태도로 자연을 탐구하는 분도 있습니다. 신(新)과 기(奇)를 취하여 부단히 노력하는 분도 있습니다. 그러나 이러한 유위(有爲)의 작가들에게 공통되게 느껴지는 것은 예술에 대한 열애(熱愛)와 야심이 없는 것입니다. 예술에 대한 열애와 야심이 없고서 다만 피상적으로 추종하고 모방하고 하여서는 언제든 '매너리즘'이란 껍질을 벗어날 수는 없지나 않을까 생각이 옵니다."[28]

김용준은 김주경, 오지호 쪽에 대해서도 호되게 꾸짖으면서, 오지호가 모더니즘을 꾸짖으면서 쓴 낱말인 신기(新奇)를 인용해 모더니즘 쪽에 대해서도 나무라는 자세를 보였던 것이다. 아무튼 김용준은 시대의 유행을 따르는 이가 아니었다. 그는 '옛 것을 존경하고 탐색'하되 '새 것을 열망하는 야심'을 갖고 '어떻게 하여야 대상의 아름다움을 체득할 수 있느냐 하는 회화의 근본정신'을 지킬 때 매너리즘에 떨어지는 위험을 피할 수 있을 것이라고 주장했던 것이다. 그러므로 김용준은 양쪽 모두를 꾸짖는 자리에 섰던 것이다.

정현웅은 초현실주의에 대한 단순 해설을 겨냥했고,[29] 다른 지면에 추상주의 회화[30] 또는 현대 전위미술 전반에 대한 역사

의 당위성을 밝히면서 소개하는 역할에 충실했다.[31] 길진섭은 '문화운동의 지도적 사명을 지닌 의식적 회화운동 집단'의 필요성을 주장하면서 모더니즘의 흐름에 섰음은 또렷하지만, 조선화단의 집단에 대한 일반론을 펼치는 데 머물렀으므로[32] 정현웅과 마찬가지로 논쟁과 거리를 두고 있었다.

조우식의 일본추상미술을 소개하는 「전위회화 분석론」, 「전위회화 분석 속론」도 발표되었다.[33]

김복진의 조소 및 공예론 김복진은 조소 및 공예에 대해 나름의 생각을 펼쳐 보였다. 김복진은 먼저 윤승욱의 대리석 작품 〈한일(閑日)〉을 들추면서 조소는 문학, 회화와 다른 재료로 말미암은 근본 성질이 따로 있음을 되살려 준다.

"석재(石材)에 대하여 나로서도 큰 경험은 없으나 그러나 대리석 또는 조선에 많은 화강석이나 강화애석(江華艾石, 강릉 애석), 경주 불석 등등의 제각기 가지고 있는 특질을 활용하지 않고서는 – 이것의 무이해로서는 조각이 되지 않는다는 것만은 짐작하게 되었으므로 감히 말하는 것이다. 재료의 불소화(不消化)로 하여 족부, 배부, 흉부 등의 평준화, 전흉부(前胸部)의 협착미가 생기지나 않았을까 하는데 만일 이상의 관찰에 오단(誤斷)이 있다면 그것은 원형에 있어 조각적 기량 부족이라고 말할밖에 없다는 것이다."[34]

이처럼 재료문제와 함께 그 소화력을 들춘 다음, 김복진은 조소에서 사실 묘사력과 대상 인물에 대한 연구를 먼저 해결해야 함을 힘주어 말했다. 또한 김복진은 '표피 속에 있는 운율, 다시 말해 생명'에 무게를 주면서 이같은 잣대에 비추어 이국전의 〈여 습작〉과 〈나(裸) 좌상〉을 '감미(甘美)에 흐르는 결점'이 있으나 가장 놀라운 작품이라고 평가했다.

"표현상 모든 장점을 일거에 쉽사리 통일하여 버린 수단이라든가 '모델'의 이해(○○○○의 파악)가 옳다는 것이다. 조각부 출진(出陣) 중에서 대상의 모사에만 그치지 않고 대상이 가지고 있는 근본적인 '동(動)' '세(勢)'를 붙잡자는 노력을 보여준 것은 오직 이군 2작이 있을 뿐…"[35]

다시 말해, 대상에 대한 파악력, 표현력의 뛰어남을 바탕삼아 '근본적인 동세', 다시 말해 표피 속에 있는 운율과 생명을 제대로 드러냈다고 보았던 것이다. 김복진은 나아가 단순히 재료를 다룰 줄 안다면 그게 조소라고 믿는 기술자로서 '매너리즘화한 로맨티스트'들이 있다고 꾸짖고, 조소의 첫걸음에 관한 상식조차 없는 보조원들로서는 그같은 경향에 빠질 위험이

있다고 경고했다.

또 김복진은 조소 감상과 관련해 나름의 견해를 내놓고 있다. 대개 공모전에서 작품 크기를 늘린다고 대우를 해주거나 석고나 흙이 아닌 목조, 석조, 철조를 했다고 높이 평가하는 것은 폐단이라고 가리키고, 그러한 점을 염두에 두지 말고 '진실'을 잣대로 조소를 감상해야 한다는 주장을 펼쳤다.

김복진은 조선미전에서 조소 분야를 공예부와 섞어 놓았는데 이는 잘못이니 조소를 독립시키거나 아니면 대안으로 서양화부에 섞는 것이 근대 미술문화에 맞는 방식일 것이라고 주장했다. 근대에 이르러 조소와 공예가 지니고 있는 미의 본질이 다르다는 것이 김복진 논리의 근거였다. 김복진은 공예야말로 그 개념의 풍요로움, 갈래의 많음을 들어 조소가 공예의 일부이거나 비슷한 게 아니라고 여겼다.

김복진은 '공예의 실용성과 예술성의 통일'[36]을 힘차게 주장했다. 김복진은 강창규(姜昌奎)의 조선미전 특선작품 〈건칠화병 습작〉에 대해 '경쾌한 원형의 연마 수법, 상감의 ○○가 눈에 덤벅 드러나니 이는 오로지 씨의 예술적 생활 속에서 비로소 생산된 것'이라고 헤아리면서 어떤 사람들은 강창규의 '무질서한 사생활과 수지의 계획이 없는 경제생활에 놀라'곤 하지만 바로 그런 속에서 비로소 작품다운 작품이 탄생한다고 주장했다. 김복진은 예술로서의 공예, 다시 말해 미술공예론을 제창했던 것인데 다음과 같다.

"창조를 위하여 일체(一切)를 불고(不顧)하는 예술적 생활에서만이 예술적 작품이 생산된다는 논리를 이 기회에 강조하나니 작가적 집단이 없고, 시대적 초조를 가져 보지 못하고, 인간의 표리(表理)를 보지 못하고, 사물의 그림자를 조직할 줄을 모르고서는 공예를 말하기가 어렵다 한다."[37]

김용준의 서예 예찬 김용준은 봄에 열린 제1회 서도전람회를 떠올리며 서예 찬양론을 펼쳤다.[38] 김용준은 30년 전(1909)까지만 해도 집집마다 벼루와 먹을 갖추고 있었으나 '밀려온 서구식 교육은 종래의 유산에 대한 하등의 성찰과 비판도 없이 재래식 방법은 모조리 업신여기는 통에 서도(書道)는 참담한 잔재뿐'으로 떨어지고 말았다고 탄식했다.

"지금 우리들의 교육과 정세가 그러한 회고적(懷古的)인 곳에도 적극적으로 탐닉할 것까지는 없다 치더라도 동양사람만이 가진 보배를 아주 몰살해 버리는 것은 너무나 과한 일이 아닌가. 채화(彩畵)를 찌꺽지술이라면 묵화(墨畵)는 막걸리요, 사군자는 약주요, 서(書)는 소주(燒酒) 아니 될 수 없을 것이다. 글씨란 흰 종이에 종횡으로 그어지는 검은 획(劃)일 뿐인

데, 형(形)을 갖추지 못하였으나 만상(萬象)을 모조리 갖춘 듯하며, 색을 지니지 않은 듯하나 능히 영롱한 오색을 능가한다. 담(淡)한 듯하나 농(濃)하며, 단순한 듯하나 변화가 무궁한 것이 글씨다. 먹으로 죽죽 그어진 것이 글씨이어늘, 어찌하여 어떤 글씨에는 정시(正視)하지 못할 만한 위엄을 갖춘 것도 있고, 어떤 글씨에는 그와 반대로 아함(阿陷)과 비루(卑陋)함이 역연히 보이고 있는가."[39]

이렇게 되물은 김용준은 "서는 진실로 예술의 극치요 정화일 것이니, 어찌하여야 하루바삐 서가 다시 보급되고 이해를 받을 날이 올 수가 있을까"[40]라고 간절한 바람을 털어놓고 있다. 김용준의 이같은 서예 찬양론은 1926년, 서예는 예술이 아니라고 주장했던 이들의 조선미전 서예 사군자 분야 폐지론과, 1929년의 옹호론이 맞서 되풀이를 거듭해 오던 흐름을 잇는 것이다. 또 김용준의 이 찬양론은 곧이어 대세를 얻는 동양미술론을 예고하는 것이며 전통 부정론에 맞서는 것이다. 이같은 견해는 일찍이 고유섭이 동양그림의 특징을 논할 때 서예 및 회화, 조소와 유기성 짙은 관련을 통해 헤아렸던 점에 뿌리를 두는 것이다.

작가론

작가들에 대한 나름의 탐구는 일찍이 조희룡과 유재건 그리고 장지연이 펼친 바 있고, 오세창이 『근역서화징』을 통해 집대성한 바 있다. 그 다음, 1931년에 이하관의 「조선화가 총평」, 1935년에 김완근의 「조선사상 위인 열전 – 서화미술부」, 1936년에 홍순혁의 「한말정객 유묵잡고」, 1937년에 우령생의 「화단인 언파레이드」 따위를 들 수 있다. 하지만 이것은 여럿을 묶어 논한 것이고, 개인을 따로 다룬 것으로는 1937년에 윤성상의 「규수화가 정찬영론」과 1938년에 오일영의 「화백 고희동론」이 있다. 그 밖에 유럽 미술가들을 다룬 글들도 여럿 있음은 물론이다.

올해 김용준이 발표한 「청전 이상범론」[41]은 작가론의 높낮이를 한층 높인 것이었다. 먼저 김용준은 작가와의 인연을 소개하고 이상범은 '선음한(善飮漢)'이라면서 작가의 술버릇을 통해 성격을, 기자 생활을 들어 창작 환경을 드러내 보인다. 김용준은 이상범이야말로 인물화가 자격은 없으니 철두철미 산수화가요, 산뜻한 재주 넘치는 화가가 아니니 '노력의 화가'라고 규정하고, 그의 신문 삽화가 10년을 하루같이 변할 줄도, 늘줄도, 고칠 줄도 모르니 지긋지긋하다는 세평을 소개하면서 다음처럼 썼다.

"나는 그의 오늘날의 독특한 화경이 이렇게도 재주 없고 변통수 없는 그이기 때문에 생겨난 것이 아닌가 하고 생각한다."[42]

김용준이 보기에 이상범은 세 가지 요소, 다시 말해 화격을 갖출 수 있는 예술에 대한 양심, 대성할 수 있는 열애, 자기 세계를 창조할 수 있는 고집을 모두 갖추고 있다. 그런 대통 같은 고집을 터전삼아 이상범은 '유원(幽遠)한 화풍'을 이룩했다면서 그 독자적인 세계를 다음처럼 풀어보였다.

"그는 남화계의 계승자이면서도 남화에서 가장 중요시하는 선을 구사하지 않는다. 아니, 그는 선을 자유로 구사할 재기를 갖지 못한 작가다. 그의 전화면은 대소의 미점(米點)만이 혼혼연(渾渾然)하게 늘어서 있어서 그것이 산이 되고 골이 되고, 혹은 이지러져 가는 초가집이 되고, 혹은 숙조(蕭條)한 나무들이 되고, 또 혹은 초부(樵夫)가 되고 한다. 그는 화재를 곧잘 모연에 어린 황한적막(荒寒寂寞)한 산간 소로에서 취한다. 그가 그리는 산은 웅대하되 뼈대 없는 부드러움을 감춘 듯한 산이며, 이 산과 산들 사이로는 흔히 좁다란 산길이 외로운 초부를 데리고 양장(羊腸)처럼 꼬부라져 사라진다. 때로는 청전도 거울 같은 수면을 그리고 그 위로 한 잎 쪽배를 띄우는 풍류가 없는 바도 아니지만, 그러나 십중팔구 그의 구도는 천편일률로 똑같은 양식을 가지고 있다. 이것을 혹 매너리즘이라고 공격하는 이도 있고, 너무 보수적이 되어 창작적 정신이 안 보인다고 하는 이도 있지만(사실 이것이 청전의 큰 결점이기도 하나), 아무튼 우리는 청전의 화면에서 옛날 서당 취미를 연상하게 되거나 혹은 도포자락 길게 늘어뜨린 선비님을 만난 듯한 순수한 조선적인 감정을 느끼는 것만은 부인할 수 없다. 말하자면 이것이 곧 청전의 독자적인 세계인 것이다."[43]

'남들이 만들어 놓은 예술을 그대로 추종하는 혼미한 우리 화가들 가운데' 유독 이상범만이 이처럼 복고풍의 '순수한 조선적 감정'을 지켜오고 있으니 조선미전의 일본인 심사위원들이 '반가워했던 것'이라고 쓴 김용준은 이상범의 그 길을 '바른 길'이라고 보면서, 위대하진 못하지만 자기의 세계를 순수하게 개척한 사람으로서 '우리의 공통된 자랑'이라고 추켜세웠다. 이어 김용준은, 그 독자성이야말로 역사의 것임을 논증했다. 이상범의 스승 안중식을 '화보식인 그야말로 매너리즘의 화가'라고 평가한 김용준은 스승 안중식과 달리 '평원(平遠)한 취재로부터 고갈(枯渴)한 점획과 유원한 발묵법(潑墨法)에 이르기까지 모조리 청전 아니면 할 수 없는 독사성'을 갖추고 있으므로 영광에 빛난다고 가리킨 다음, 요즘 조선미전이 '자못 청전 유행시대를 이루고' 있거니와 그런 현상은 이상범 화풍의 매력 탓이며, 따르는 이들의 무자각한 탓이지만, 얼만큼 이상범의 '지반(地盤)이 굳은가'를 보여주는 것이라고 헤아렸다.

김주경의 색채론　　재동경미협전을 비평하는 자리에서 김주경은 색채 사용에 관한 문제를 내놓았다.[44] 김주경은 동경화단에서 공통성 넘치게도 점토색을 남용하고 있음을 가리키고 나아가 그러한 색 남용을 조선사람들이 '로컬 컬러'라고 여겨 오히려 좋은 뜻'으로 해석하고 있다고 꾸짖었다. 점토색 남용 현상 탓에 일본회화가 형태 발전에 그칠 뿐, 색채 발전을 하지 못하고 있는 이 때, '동경을 다녀온 여러 화가가 지금도 이 점토의 때를 벗어나지 못하고 있다'고 탄식한다. 김주경은 점토색에 대해 다음처럼 썼다.

"원래로 로시엔나, 빠튜 日, 빤트센나 등 O의 색이란 그것이 '빛'이라는 성질을 가진 색이 아니다. 그러므로 이런 종류의 색은 그 사용에 있어 특수한 기법을 쓰지 않는 한 화(畵)의 생명을 조장하기보다는 손상하는 편이 많다."[45]

김주경은 재동경미협전 출품작가들 가운데 최재덕, 홍일표, 정관철 들의 그림, 박유분의 공예가 모두 그러한 위험을 안고 있다고 가리켰다. 또 김주경은 어두운 색채 사용이나 색의 지나침에 대해서도 마음을 쓰고 있다. 이를테면 다음과 같은 비평이 그러하다.

"색채 문제에 있어서 개인적으로 볼 때에 이인승(김인승) 씨의 그림은 원래 색채적 위험성을 가진 것은 아니다. 다만 그 빛깔이 아직도 육안적(肉眼的) 색에 그쳐 있음이 비약을 요하는 점이다. 그리고 김만형 씨의 작품으로 연전에 본 〈설경〉에서는 확(確) 지적(知的) 건실미(健實美)의 반면에 색채적 불안을 보이고 있었으나 이번의 〈화(花)〉에 이르러서는 그 불안을 일소하여 신선한 면목을 보였으니 앞으로의 약진을 더욱 요망케 한다. 이쾌대 씨의 〈습작 B〉와 〈2인 초상〉은 상극을 다투는 위험색으로 인하여 적지 않은 타격을 받고 있다."[46]

서구미술 이식론　　서양미술 이식사 및 식민지 화단 형성사에서 고희동의 역할을 대담하게 부풀려 왔던 구본웅은 1939년에 접어들어 다음처럼 썼다.

"우리의 서양화의 수입이 박연암(朴趾源)의 서양학적 교류기에 원(源)을 둔 것을 말하거나 김두량의 〈양구도(洋狗圖)〉가 서양화적 기법을 썼다든지 하는 것은 이 자리에 말할 것은 아니로되, 만근의 양화의 수입으로 현재의 양화단의 기초를 이루어 준 것은, 사반 세기 전에 내지에서 수연(修研) 이귀(而歸)한 고희동 씨, 김관호 씨 등의 힘과 조선 내에서는 현재에도 조선미전에 출진하는 타카기 하이쓰이(高木背水) 씨와 수

씨의 내지인을 사사한 정규익 씨 등의 힘이라 할지니, 생각컨대 사반 세기의 단사적(短史的) 성과가 지금의 성황을 갖게 된 것은 동호의 동경할 바이나, 내선 일체의 현하(現下)에 있어 조선미전을 일 변방의 사실로만 둘 것은 아닐 뿐만 아니라, 마땅히 중앙화단의 연장으로도 볼 수 있으니, 이리 말함은 반도적 특성을 무시하려는 것은 아니요, 한갓 마티에르 성(性)의 역(域)에 있어서의 말인 것은 말할 것도 없거니와 사회상의 접근에 있어서도 말할 수 있는 것이다."[47]

구본웅은 중앙과 변방, 일본과 반도라는 구도를 넘어 내선 일체의 사회에서 '마땅히 중앙화단의 연장'이라는, 다시 말해 일본과 반도가 하나라는 의식을 내비치고 있다. 논객들이 일본화 본뜨기를 꾸짖고 있던 터에 대담한 의식을 내보였던 것이다. 이것은 꾸준히 서구 근대주의미술을 본떠 온 구본웅의 창작활동을 떠올려 보면 이해가 쉽다. 구본웅은 일본 유학생들의 오랜 전통인 서구화 지상주의를 떨쳐 버리지 못하고 있었던 것이다.

길진섭(吉鎭燮)은 「회화미술의 제문제」[48]에서 서구미술의 대중 보급이 절실하다고 주장했다. 길진섭이 보기에 조선미술의 현단계가 아직 낮은 수준이기 때문이다.

"지금 조선의 회화예술에 있어서는 현대미술의 초원지(招源地)라고 볼 수 있는 불란서나 가까이 동경(東京)화단과 같은 장내(場內)를 위한 작품이라든가, 예술적 사상운동의 정치적 색채라든가, 이론을 고집하는 행동 혹은 일 개 단체의 주의 주장을 표면화시켜 각자가 문화의식을 강조한다는 적극적 수단을 취해야 할 시대는 아직 아니다. 그러나 이러한 반면에 작품 발표의 책임과 연구 과정의 계속적 작품을 발표할 의무가 있는 것으로서 대중이 회화예술에 대한 의식 향상과 따라서 진전이 있을 것이다."[49]

이같은 처지에서 길진섭은, 이러저러한 비평보다는 미술이론과 새로운 유파의 회화론 및 회화예술에 대한 지식을 소개하는 문필활동의 필요성을 힘주어 말했다. 따라서 길진섭은 각 신문사마다 전문 미술기자가 필요하다고 주장했다. 길진섭은 일본화단의 재빠른 유럽미술 소개 풍조를 가리키면서, 조선에서도 '회화운동에 대한 이론과 새로이 발생하는 유파의 회화론 소개나 대중에게는 회화예술의 대한 상식적 지식'이 필요한데 그럴려면 언론의 노력이 필요하다고 여겼다.

이론 분야에서 1939년의 가장 커다란 특징은 많은 이들이 해외미술의 여러 사조를 적극 소개했다는 점이다. 가장 열정 넘치게 해외미술의 여러 사조들을 소개한 이는 해외문학파

『34문학』 동인인 정현웅이었다. 정현웅은 눈길을 넓혀 '폴란드의 미술'을 소개했고, 김영기는 중국화단을 소개하는 글을 발표했으며, 구본웅, 김용준 또한 관련 글을 발표해 이들 모두 눈길을 모았다.[50]

일본미술학교를 나와 동경학생예술좌 무대장치를 맡았던 홍성인(洪性仁)은 무대미술, 수장가 함석태는 공예를 다룬 글을 발표했는데 일본인 후지무라 히코시로우(藤村彦四郎)도 공예에 관한 글을 발표했다.[51] 또한 감상법 같은 대중화를 염두에 둔 글도 몇 편 나왔다.[52] 최근배는 미술교육기관 설립의 필요성과, 무료로 사용할 수 있는 공공화랑 설립문제, 강력하고 권위 있는 단체 조직, 공동화실 및 연구소 설치, 미술비평의 활성화 따위를 미술계의 과제로 내놓았다.[53]

그 밖에 10년 단위로 꺾이는 해여서인지 연시와 연말에 전망과 회고의 글이 풍요로웠다는 점과 개인전 및 단체전에 대한 비평도 충실했다는 점이 남다른 특징이라 할 수 있다. 오세창 다음도, 독보랄 수 있는 고유섭의 미술사학 연구 열매에 더해 미술사학자의 높이를 넘보는 이여성과 김용준이 이 때부터 본격적인 화가론[54]을 발표하기 시작했다.

미술가

김은호의 〈춘향〉과 김복진의 〈미륵〉 김복진과 김은호가 새해를 들뜨게 만들었다. 『조선일보』는 1월 10일자에 「대작 춘향과 미륵」이란 제목으로 큰 기사를 내보냈다.

"우리 미술계의 거장인 동양화의 김은호 씨와 조각의 김복진 씨가 신춘에 들면서, 천세에 남길 대작을 경영케 되어 미술계에서뿐만 아니라 듣는 사람으로 하여금 누구나 귀를 기울일 만한 이야깃거리를 던지고 있다. 김은호 씨는 가장 아름다운 우리 고전문학 『춘향전』의 춘향의 영정을 그려 전라북도 남원 춘향의 이야기를 빚어낸 광한루 옆 춘향의 사당에 붙이기로 되었고, 김복진 씨는 전사에 키가 삼십구척이나 되는 미륵을 만들었는데[55] 이번에 은진미륵보다 키가 크기로는 형님뻘이 될 육십 척의 미륵불을 만들어 충청북도 보은 속리사(법주사)에 뫼시기로 되었다. 한편엔 정절이 고매하기로 고금에 드문 아름다운 조선여성의 대표가 될 춘향을 현대의 안목으로 새로 그려내고, 또 한편은 덕이 후하고 높기로나 크고 건장하기로나 천만세를 두고 요지부동할 미륵님을 건설케 된 것은, 경박하고 부허한 이 세상에 마음의 새 빛을 던져 주는 세기적 표로 두 분의 역작에는 기대가 더욱 크다."[56]

1938년 어느 날, 호남은행 두취(頭取) 현준호(玄俊鎬)와 식

산은행 두취 임번장(林繁藏)이 남원 광한루에 들러 춘향 사당을 늘려 다듬고 영정도 다시 그려야겠다는 생각을 했다. 사당은 1933년, 남원군에서 세운 것이었으며 초상 또한 그 때 그려 걸어둔 것이었다. 현준호가 비용을 대기로 하고 임번장이 당대의 인물화가 김은호에게 교섭을 했다. 김은호는 연말에 김태준(金台俊), 송석하(宋錫夏), 이여성(李如星) 들에게 의견을 물었다. 그 결과는 다음과 같았다.

"1. 우선 처녀 춘향이를 그리되 명랑하고도 총명하고 의지가 강하여 절개 있는 색시를 그릴 것, 2. 옷은 그 시대를 가리어 일백칠팔십 년 내지 이백 년 전의 풍속을 참고하여 당홍치마의 연두 저고리를 입히는데 긴 치마에 짧은 저고리에 회장 달고 해서 아주 일천하에 색시를 그릴 것, 3. 물론 미인일 것이고 앉은 춘향이보다 서 있는 춘향이가 더 좋다."[57]

그 무렵 춘향은 소설, 연극, 영화 따위로 형상화를 거듭하고 있었으므로 이에 부담스러워 했던 김은호는 '조선 춘향이를 그릴 것만은 틀림없다'고 다짐했다. 남원에 다시 가 보고 해 김은호는 4월까지 완성할 계획을 세웠으며 잡지 『삼천리』 기자의 대담 요청에 응해, 춘향은 실제로 있던 인물이 아니라고 믿고 있으며 춘향을 그림에 있어 모델 없이 상상으로 그릴 것이라고 밝혔다.[58]

하지만 『매일신보』 5월 24일자 기사를 보면 조선권번 기생 김명애(金明愛)를 춘향 모델로 했다고 밝혀 놓았다. 아무튼 김은호는 5월께 완성해 25일에 남원으로 가져 다음날 큰 춘향제를 열고 입혼식(入魂式)을 거행했다.[59] 작품은 크기가 길이 6척 5촌, 넓이 3척이며, 서 있는 19살짜리 춘향 모습이었다. 이 작품에 대해 '조선의 모나리자라고 할 만치 아름답고 신비한 걸작'이라고 추켜세운 『동아일보』 기자는 다음처럼 썼다.

"미와 열(熱)과 의(義)와 이성(理性)의 결정(結晶)된, 여신 같이 아름답고 신비한 녹의홍상(綠衣紅裳)의 단정한 입상으로, 다물린 입에 숨은 굳은 의지와 뒷날의 암야의 수난을 물리친 샛별 같은 두눈 하며 복스런 몸과 귀와 탐스런 머리 모두가 동양미의 최고봉이요, 선마다 춘향이의 혼이 숨고, 색마다 이 땅의 신비한 꿈이 숨어 흡사 춘향이 호흡하는 듯하여 보는 사람으로 하여금 서절로 머리를 숙이게 한다."

논객 최익한이 춘향상 봉안에 즈음해 감상문을 발표했다.[60] 물론 최익한은 작품을 직접 본 게 아니라 신문 지면의 도판을 보았을 뿐이다. 최익한은 먼저 '열녀 춘향이 아니란 것'과 그렇다면 작가의 말대로 처녀 춘향일 텐데 그도 아니라는 의문

을 표시했다. 최익한은 '이몽룡과 백년 가약을 맺은 뒤에야 정렬(貞烈)의 춘향이요, 맺기 전 춘향이라면 재색 겸비한 처녀일 뿐 천고의 절조를 발휘한 열녀가 아니'라고 꼬집고 '열녀를 두고 전신의 처녀를 숭배한다는 것'은 말이 아니라고 꾸짖었다. 그저 일개 미인 처녀에게 머리를 숙이고 경허히 대할 사람이 없을 터이니 말이다.

최익한은 또한 '이조 옛날 처녀라면 열 살을 먹든지 스무 살을 먹든지 처녀인 한에는 귀밑머리를 따는 것이 상하 귀천을 물론하고 일정한 습속'이라는 고증을 한 뒤 김은호의 '귀밑머리를 따지 않은 이 화상은 눈을 씻고 보아도 신식 뒷머리를 한 현대 여성'이라고 꼬집었다. 최익한은 다음처럼 호되게 꾸짖고 있다.

"필자는 원본을 보지 못하였으니 의상의 색채와 지문에 대하여는 잘 알 수 없거니와 여하간 복장 체재가 경편(輕便) ○○한 현대풍에 치우쳤고 유(幽)한 막중한 고전미가 너무 없어 보인다. 처녀 춘향이라면 더구나 퇴기의 천녀(賤女)요, 기적에 등록된 천신으로서 당시 경호(京湖) 양반여자에만 한한 습속인 완(左)치마를 입었을 것인가. 춘향이가 실제적 인물이냐 가상적 인물이냐 하는 문제는 이제 곤란해 판단하기 어려우나 실재든 가상이든 그것이 소설의 주인공이 된 이상에는 일정한 사실과 시대와 계급과 풍속을 참고치 않고는 그를 상상할 수 없는 것이 아닌가. 특히 사화가(史畵家)의 주의치 않으면 안 될 중요한 문제이다."[61]

김은호의 춘향상이 여러 가지 논란을 불러일으켰지만 김복진의 미륵상에 대해서는 별다른 논란이 없었다. 그것은 불교 조소가 미술동네의 눈길을 끌 만한 게 아닌 탓이었겠다. 하지만 언론은 달랐다. 먼저 눈길이 머문 대목은 그 크기였다. 은진미륵은 갓의 높이까지 합쳐 오십오 척인데 이번 미륵상은 갓 없이 육십 척이므로 몸체는 훨씬 큰 것이었다. 김복진은 이 대불사를 1939년 봄에 시작해 2년 동안 진행키로 했으며 예산은 이만 원, 연인원 팔천 명의 인부를 동원할 계획을 세웠다. 속에 돌을 쌓아 그 위에 콘크리트를 입히는 방식을 취하기로 했다. 김복진은 이 일이 '조각이라기보다 건축에 가깝다'고 말하면서 '금산사 미륵은 서울에서 만들었지만, 이번은 속리사에 가서 제작할 것'이라고 밝혔다.

"첫째, 근세의 미륵은 체격이 그리 좋지 못한 데 불만이 있습니다. 이번 것은 체격이 건전한 미륵을 만들려는데 옛날 우리 조각으로 말하면 신라 것에 가까운 것이 될 것입니다."[62]

김주경은 자신의 작품 60여 점을 교육기관에 기증키로 했다. (『동아일보』 1939. 2. 10.) 자라나는 세대들의 환경을 미화해 미술문화 발전에 기여한다는 뜻이었다. 하지만 세월이 흐르면서 작품은 모두 유실되고 말았다.

그 해 3월 16일자 『동아일보』는 그 미륵불 모형을 사진으로 실은 기사를 내보냈다. 기사에 따르면 높이가 75척으로 나와 있다. 또한 속리산 법주사의 미륵 인연에 대한 이야기와 건조 경위도 들려 주고 있다. 1200년 전 진표(眞表) 율사가 그곳에 용화보전을 건조하고 그 안에 미륵존상을 안치시켰는데 100여 년 전에 풍우와 화재 따위로 도괴됨에 따라 전북 정읍군 태인면 태흥리 사람 김수곤(金水坤)의 시주로 이뤄질 수 있었다는 것이다. 김수곤은 그 때 나이 73살이었다. 그는 경비 30000원을 냈는데 이에 따라 김복진은 조그만 모형을 만들었고 드디어 3월 13일 기공식을 거행할 수 있었다.[63] 그 신문에 따르면 1940년 10월 무렵 완성할 계획이었다.

김복진은 1939년 3월 무렵, 필운정(弼雲町) 집을 팔고 팔판정(八判町)에서 살고 있었는데, 봄엔 한강이 보이는 한남정(漢南町)에 새집을 지을 계획을 세우고 있었다.[64]

김주경의 작품 기증 　김주경이 새해 벽두 화단을 흔들었다. 자신의 작품 60여 점을 몇몇 교육기관에 기증키로 결정했던 것이다.[65] 김주경은 여러 불리한 조건 탓에 예술 혜택이 크지 못한 문화단체인 교육기관에 작품을 기증해 미술문화 발전에 기여해 보겠다는 생각으로 작품을 내놓았다. 기증작품을 자세히 살펴보면, 먼저 보성전문학교에 〈남방의 가을〉〈만주의 벌〉〈소녀〉〈송화강〉〈부녀 야유도〉〈송화강 우경〉〈봉천 북릉(北陵)〉을 포함해 모두 25점, 이화여전에 〈자연의 감화〉〈오지호〉〈가을 하늘〉〈백화〉〈총석정〉〈보리밭〉을 포함한 33점, 경성보육전문학교에 〈국화〉, 동아일보사에 〈풀밭〉, 조선일보사에 〈만리장성〉, 매일신보사에 〈송화강변〉 각 1점씩이다. 김주경은 작품 분배의 모든 준비 절차를 2월 9일에 끝내고 2월 11일 오후

1시에 시내 청진정(淸灘町) 245번지에 관계자들을 모아 작품 배분을 마쳤다.

이 소식을 전한 『동아일보』는 김주경을 '우리 양화단의 경이적 존재'라고 가리키며 교사 생활의 박봉으로 겨우 생활을 유지하고 있는 가난한 화가의 이 장거를 다음처럼 썼다.

"지금까지에도 이러한 일이 없는 바는 아니로되 자기의 전 작품을 제공했다는 예는 외국에서도 별로 없던 일이라 하며, 더욱 박봉으로 겨우 생활을 유지하고 있는 씨인 만큼 그의 이번 장거에 대한 칭송은 절정에 달하였다. 기증하는 데도 일일이 작자가 장소를 지정한 것이며, 보관 방법에 관한 상세한 조문(條文)까지를 첨부한 것을 보아도 씨가 얼마나 작품을 사랑하는가가 엿보인다고 한다."[66]

미술계 인물론 길진섭은 「미술계 인물론」[67]을 발표했다. 이 글은 여러 화가들의 특징을 짧게 다루는 작가론 전통을 잇는 글이었다. 길진섭은 화가들이 대개 독특한 특징을 지니고 있음을 헤아리면서 '인물의 성격을 알면 그 작가의 작품까지 연상할' 수 있다고 주장하고 몇몇 화가들을 살피고 있다.

길진섭이 보기에 고희동은 '제자를 지극히 사랑하는' 사람으로 미루어 순수한 인간미가 있고, 또 동양화로 전향한 뒤 작품에서 젊음이 있듯 항상 젊음을 잃지 않는 이였다. 또 이종우는 '상당한 호남(好男)'이며 동작이 느린 데는 화가들 가운데 대표요, 양정중학교 선생인 이병규는 뚱뚱하고 동작이 느리게 보이지만 반면 성격이 급하고 제작 열정을 따를 신진이 없을 징도라고 썼다.

또한 미국과 프랑스를 거쳐온 임용련은 귀국한 지 오래인데도 '양풍(洋風) 제스처'가 여전하며, 부인 백남순은 '작품에서 보여주던 여성만이 가질 수 있는 가벼운 정서가 없어지고 주부다운 소박감과 화가가 낳을 수 있는 완전한 고집'이 엿보인다고 썼다. 또 '정치적 미남'인 도상봉, '천재형의 여성적 애교'를 가진 오지호, '타산적이고 일종 샌님'으로 보이는 김주경, '다정스럽게 읽으시고 악의라곤 조금도 없는' 김중현, '여성적인데다 상당한 신경질'의 장발, '신경질이고 날카로운 감성'을 지닌 이승만을 소개하고 '고독상의 선부(善夫)' 김용준에 대해서는 다음처럼 썼다.

"선비의 타입이면서도 화가다운 곳이 있다. 침착하고 사색적인 안면 표정이 보는 사람으로 하여금 학구적 인상을 준다. 최근의 씨는 사군자, 서도에까지 정진하고 있으며 씨의 회화적 기질에 있어서는 제일인자라고 해도 과언이 아닐 성싶다."[68]

김용준은 「한묵(翰墨) 여담」[69]이란 수필에서 화가들의 술버릇을 논했다. 김용준은 김은호, 김주경, 이여성 들이 남달리 술과 인연이 멀 뿐, 대부분의 애주열이 엄청나다고 쓰면서 이도영, 고희동은 물론 이종우, 이병규, 황술조, 정현웅, 김중현, 이한복, 이상범, 노수현, 장석표, 길진섭, 최우석 들은 '한말 술을 지고 가기보다는 마시고 가는 것이 한결 간편하다는 애주가'라고 소개하고 '예술가의 특성이란 대개 애주와 방만함과 세사에 등한한 것'이라고 새기면서 그런 기질과 습성이 '반드시 표현상으로 나타나는 것'이라고 썼다.

"침착한 성격을 소유한 김은호 씨 같은 분의 작품에는 어딘지 모르게 온화한 구석이 느껴지는 것이라든지, 둥근 성격을 가진 고희동 씨의 작품에는 구석에서 구석까지가 무난하여 보이는 것이라든지, 좀 비천한 성격을 가진 분의 작품에는 역시 속일 수 없이 교(巧)함과 불성실한 공기가 화폭 전면에 떠돌고 있는 것이라든지를 보면, 성격이 그대로 표현으로 옮겨진다는 데에 무슨 조화나 있는 듯이 생각될 때도 있다. 이러한 성격상 영향을 불소(不少)하게 받는 것을 보아 자유와 표일(飄逸)과 방만(倣慢)과 무애(無涯)함을 사랑하는 예술가들이 자연 술을 친하게 된다는 것은 조금도 무리함이 없을 것이다. 술에 의하여 예술가의 감정이 순화되고, 창작심이 풍부해질 수 있다는 것은 예술가에 있어 한낱 지대의 기쁨이 아니 될 수 없을 것이다."[70]

최지원, 황술조 별세 평양에서 활동하는 최지원(崔志元)은 올해 조선미전에 〈결인과 꽃〉이란 나무판화 작품을 응모해 입선했다. 최지원은 평양 광성고보(光成高普) 중퇴생으로 '아버지도 없고 집이 가난하니까 독학'한 미술가 지망생이었다. 그는 시도 잘 쓰고 그림도 좋았는데 그의 집 농짝 서랍 뒷면에 판이라는 판은 모두 판화로 채워둘 정도였다. 그 때 최지원이 영향을 받은 이는 평양박물관 학예직 오노 타다아키(小野忠明)로 그는 동경미술학교 출신으로 최지원을 도와 주곤 했다. 최지원의 호는 주호(珠壺)였는데 1939년에 세상을 떠나자 다음해 1940년, 벗들이 호를 딴 단체인 주호회(珠壺會)를 만들기도 했다.[71]

한 해가 끝나가던 12월 29일 황술조(黃述祚)가 세상을 떠났다. 1936년에 경주로 옮겨 경주고적보존회 상임고문으로 옛 미술에 빠져들었던 황술조는, 겨울 내내 후두(喉頭)결핵으로 한동안 고생하다가, 병세가 깊어져 대구도립병원을 거쳐 서울 견지(堅志)의원까지 밀려왔다. 황술조는 위문 온 벗 김진섭(金晉燮)에게 말하기를 '김공, 김공도 술 좀 자그마니 먹소'라고 가느다란 목소리로 당부했다. 황술조는 술꾼이었다. '술이 병

이었던가' 그만 그는 서른여섯의 젊은 나이로 세상을 떠나야 했다.[72] 김진섭은 다음처럼 추모사를 썼다.

"그러나 참으로 예술가는 다행하다. 그는 이제 우리 앞에 없으되 그의 예술은 그의 생명을 영원히 전하리니…"[73]

또한 수묵채색화가 심인섭(沈寅燮), 민택기(閔宅基), 박영효(朴泳孝)가 세상을 떠났다.

동상 건립

충북 진천군 진천제2공립 및 심상소학교 건축비 4만 원을 기증한 이호신(李鎬臣)의 공로를 기리기 위해 군내 유지들이 동상을 세우기로 결정했다.[74] 그 밖엔 별다른 동상 건립 기록이 없다. 이것은 전시체제 아래서 오히려 공출을 해야 할 상황이었던 탓이겠다.

조선 미술가들의 해외활동

3월, 진환이 일본 신자연파협회 제4회 전람회에서 작품 〈귀로〉로 협회상을 수상했다.[75] 진환은 그 밖에도 〈풍년제〉〈농부와 안산자(案山子)〉도 출품했다.[76] 또한 제9회 독립미술협회전람회에 진환은 〈집(集)〉을,[77] 김만형은 〈무희(舞姬)〉, 석희만은 〈2층집〉으로 입선을 했다.[78] 4월, 이응노는 작품 〈산〉을 제1회 일본화원전람회에 응모해 입선했으며,[79] 같은 달 열린 제3회 주선(主線)미술전람회에 여인 알몸 전신상 조소작품 〈좌상〉을 응모한 이국전이 입선했다. 『조선일보』는 작품 사진도판과 함께 다음처럼 보도했다.

"씨는 금년 25세의 청년으로서 일찍이 김복진 씨 아래서 조각을 공부하다가 도동해서 더욱 연구 중 이번에 제3회 주선미술전에 씨의 〈좌상〉으로서 입선되었다."[80]

이규상은 〈작품 A〉로 5월 21일부터 30일까지 동경에서 열린 제3회 자유미술전에 입선했으며,[81] 준회원 자격이랄 수 있는 회우 자격으로 〈여(麗)〉의 김환기, 〈떨어지는 말〉〈비행기가 있는 풍경〉의 문학수, 〈작품 1〉의 유영국 들이 지난해에 이어 출품했다. 김환기는 이 때 조선지방 지부장을 맡았다.[82] 김환기는 1934년께 후지타 츠구하루(藤田嗣治)의 아방가르드 미술연구소에 다녔는데 이 때 길진섭도 함께 다니고 있었다.[83] 문학수는 말을 대단히 좋아했는데 변호사인 아버지가 말을 사주기까지 했다. 또한 수줍음 잘 타면서도 노래를 잘하던 이중섭은 소를 유난히

좋아했다.[84] 또 이 전시회가 관서(關西)로 옮겨 6월에 열렸을 때 앞의 작가들이 모두 같은 작품을 출품하고 있었으며, 조우식이 새로 〈Foto-C〉〈Foto-O〉〈Foto-E〉를 출품하고 있다.[85]

같은 6월에 김만형, 석희만(石熙滿), 이용하(李龍河), 홍준명(洪俊明), 진환 들이 모두 독립미술전에 입선했다.[86] 9월에 열린 제28회 이과회전람회에 이쾌대와 최재덕(崔載德)이 나란히 입선했다. 이번 이과전에는 응모 점수가 회화 3709점, 조소 412점이었으며, 입선은 회화 439점, 조소 29점이었다.[87] 『동아일보』와 『조선일보』는 나란히 이쾌대의 입선작품 〈석양 소풍〉을 도판으로 실어 주었다.[88] 김종찬(金宗燦)도 입선을 했는데 그의 작품은 〈산서(山西) 오지 야전병원〉을 그린 작품이었다.[89] 김종찬은 제국미술학교에서 문화학원으로 전학한 이였다.[90] 황헌영은 〈소풍〉으로 입선에 올랐다. 같은 달 박생광이 제26회 일본미술원전람회에 작품 〈구사(鳩舍)〉로 입선을 했다.[91] 김영기는 중국, 만주, 일본의 화가들을 대상으로 하는 흥아서도연맹전람회에 작품 〈동강범주(桐江帆舟)〉를 응모해 특선을 했으며[92] 김석환은 입선을 했다.[93]

10월 16일부터 11월 20일까지 열리는 일본 문부성미술전람회에 이국전과 윤승욱이 조소 분야에 나란히 입선했다.[94] 윤승욱은 〈목욕녀〉를 냈다.[95]

동경미술학교 재학생 기의벽(奇義闢)이 4월 15일, 일본 경시청에 체포당했다. 이어 천단화교 학생 방영훈(方英勳)도 체포당했다.[96] 이들은 모두 치안유지법 위반 혐의로 체포되었는데 기수벽은 6월 2일, 유물론연구회에 관계한 혐의로 송치당했다. 기수벽은 27살, 방영훈은 25살의 청년미술가였다.[97] 이들은 1934년 일본프롤레타리아문화연맹 해산 이후 재일 조선인 프로미술 운동가들이다.

1935년부터 공연을 시작한 동경학생예술좌는 꾸준히 활동을 펼쳐왔는데 1937년께 배우로 참가했던 홍성인(洪性仁)이 미술부 부원으로 활동했으며 그는 1939년 무렵 귀국했다.[98]

일본 독립전 입선　전위미술을 조선에 보급시키기 위해 열정을 쏟고 있던 조우식은 「독립전 조선작가 평」[99]을 발표했다. 조우식은 먼저, 우리의 유화운동은 서구만큼 오랜 전통 없이 '다만 사생아' 같이 자라왔던 것이라면서 그러므로 '이 시대의 그림에 대한 필연성'을 싹틔워야 한다고 주장했다. 조우식은 '사변(事變)'이 일어나면서 화가들이 갈 길에 대해 괴로움을 겪기 시작했는데 일본의 모더니스트들은 자유미술가협회의 하세가와 사부로우(長谷川三郎)가 제창했듯이 '양화의 동양적인 오브제의 섭취와 양화의 동양적인 테크닉의 섭취의 문제'에 마주쳐 있다고 소개했다. 따라서 우리의 모더니스트들은 '오늘날의 새로운 생활의식의 조형적 표현'을 꾀해야 할 것이라고 다그쳤

다. 조우식이 보기에, 일본 독립미술전에 입선한 다섯 명의 조선인 화가인 김만형, 석희만, 이용하, 홍준명(洪俊明), 진환 들의 그림은 '약하고 차가웠다.'

조우식은 〈검무(劍舞)〉를 낸 김만형에 대해 '소박한 가운데 지성적인 태도'를 지닌 화가라고 평가했다. 하지만 다른 각도의 문제의식으로 김만형을 꾸짖었다. 일본의 공모전에 젊은 조선인 화가들이 대개 '조선을 주제로 하는 것'을 내곤 하는데 그같은 태도는 '조선적인 엑조티즘을 이용해 영예를 바라는' 탓이라면서 김만형을 꾸짖었던 것이다. 이어서 조우식은 1938년에 김인승이 광풍회에 낸 작품이야말로 '우리들의 전통적인 아름다움을 더럽힌 것'이라고 덧붙였다. 석희만에 대해서는 '대륙적인 화면, 숙달한 테크닉'을 추켜세우고, 〈구의 상(丘의 上)〉를 낸 홍준명에 대해서는 '세잔의 대비법에서부터 다시 공부'하라고 나무랐다. 〈반도(半島)의 전사(田舍)〉를 낸 이용하에 대해서는 '음악적인 색을 찾으려는 열정'이 있으므로 뒷날 '날카로운 지성적인 감각의 해석이 음악적인 색채와 조화'를 찾는다면 걸작을 낼 수 있을 것이지만 조선의 어느 마을을 잘못 그려 '더럽혀 놓고 말았다'고 꾸짖고는 다음처럼 충고하고 있다.

"이렇게까지 더럽혀지고 만 우리들의 마을〔半島〕이었다면 이 땅의 예술은 어느 나라에서 가져왔던가. 고려의 집기가 세계적인 공예품이란 것은 이 두 분이 다시 미술 전집을 펴 봐도 알 것이요. 공예사를 봐도 알 것이겠는데 – (모를 바 사람의 마음이니라)!"[100]

단체 및 교육

후소회 1936년 1월, 김은호의 제자들이 조직한 후소회는 그해 10월 창립전을 가진 뒤 두 해를 거른 다음, 3년 만에 기지개를 켰다. 회원들이 이를 위해 열심이었던 듯 1939년 9월 13일자 『동아일보』에 관련 기사가 자상하게 실렸다.

"조선화단에서 인물화의 권위인 이당 김은호 씨는 씨의 화실인 권농정 161번지에서 서화에 뜻을 둔 사람 30여 명을 모아서 후소회를 만들어 동양화의 수업을 지도하고 있는데 적막한 조선화단에 공헌이 적지 않다고 한다. 이 외에도 우리 서화의 선배들이 개인으로 교수하여 그 문하에 많은 인재를 배출시킨 분이 한두 사람이 아니고 또 현재도 전연 보수도 없이 후진들을 위해 지도하여 가는 분이 많기는 하나 이같이 30여 명이나 모아서 지도하는 외에 매주일 한 번씩 공동연구까지 하는 일은 드물다고 한다."[101]

김은호 제자들은 이 무렵 30여 명이었는데 그들이 후소회란 모임을 꾸렸다. (『동아일보』 1939. 9. 13.) 김은호는 뛰어난 교육자였다. 미술학교가 없는 식민지 조선에서 그의 화실은 후배 미술학도들의 요람이었다.

회원 장우성은 적극성을 띠고 나서 『조선일보』 지상에 후소회전람회와 관련한 글을 발표했다. 장우성은 글에서 "더한층 상호의 면려(勉勵)와 돈목(敦睦)을 꾀하고 나아가 동양화 본령의 진취 발양과 예술가로서의 함양을 확충하려는 의도에서 진실로 금란적(金蘭的) 계회(契會)의 필요를 느끼는 우리 후소회"[102]라고 그 성격을 밝혀 놓았다.

박물관, 미술관

1939년 봄, 총독부 뒤뜰에 조선총독부미술관이 섰다.[103] 1938년부터 짓기 시작한 이 건물은 옛 공진회미술관을 대치하는 건물이다. 이 건물에 들어간 비용은 13만 원이었으며 총독부는 이곳을 일반인들도 사용할 수 있도록 그에 대한 규정을 마련했다.[104] 개관 첫 기념전은 조선총독부가 나선 제1회 서도전람회였다.[105] 전시회는 논객들의 눈길을 끌지 못했지만 이 무렵 사군자 및 서예에 관심을 기울이던 김용준이 이에 대해 소개하고 있다. '참고 진열로 중국 조자앙, 구양순, 안진경 들의 작품과 근대 조선의 이광사, 신위, 김정희, 권돈인 들의 역작이 많이 있어 근래 드물게 보는 좋은 전람회'였다고 썼다.

덕수궁 이왕가미술관 제8실 고미술관에 고구려 벽화 모사 및 고분 모형을 진열해 4월 1일부터 전람회를 열었다.[106] 평안남도 강서군과 용강군 고분벽화를 본뜬 것인데 모두 오오타 텐요우(太田天洋)와 코바 칸키치(小場桓吉) 들이 그렸다. 덕수궁 이왕가미술관은 9월 10일 고적 애호일을 맞이해 입장료 반액 할인 행사를 펼쳤다. 고적 애호사상을 강조 보급키 위한 이 행사는 단체 이외의 관람료만 반액 할인하는 것이었다.[107]

전람회

4월 27일부터 박성규(朴性圭) 개인전[108]이 열렸고, 6월 28일부터 삼월화랑에서 일본인 야쓰다 간우(保田寛雨) 개인전이 열렸다. 12월에 이관희(李觀熙)는 북경에서 개인전을 가졌으며, 박성규도 다시 개인전을 가졌다.[109] 또한 동경의 화가들이 대거 작품을 낸 신선양화전(新選洋畵展)이 11월 4일부터 삼중정(三中井)백화점 갤러리에서 열렸다. 이시이 하쿠테이(石井柏亭), 야마시타 신타로우(山下新太郎), 아리시마 이쿠마(有島生馬), 후지타 츠구하루(藤田嗣治), 토우고우 세이지(東鄉青児), 노마 진콘(野間仁根), 쓰즈키 신타로우(鈴木信太郎), 이시카와 토라지(石川寅治), 카와시마 리이치로우(川島理一郎), 코지마 젠자부로우(児島善三郎), 이노쿠마 젠이치로우(猪熊玄一郎), 키시다 류우세이(岸田劉生) 들의 작품들을 내건 전람회였다.[110] 그 밖에 4월 20일께 철원에서 서화전,[111] 5월에는 회령[112]과 협천[113]에서 서화전이 열렸으며, 7월에 양구와 춘천에서 서화전이 열렸고, 11월에는 서천 지역과 북청 지역에서 서화전이 열렸다.

변관식 개인전 방랑길을 떠돌던 변관식이 마흔의 나이에 개인전을 열었다. 1937년부터 방랑길에 올라 금강산에 들어갔던 변관식은 1930년부터 조선미전과 인연을 끊었다. 화신화랑에서 3월 16일부터 연 전시장에는 산수 풍경 67점이 걸려 있었다. 『동아일보』는 그가 없는 사이 화단이 적막했는데 그는 조선 명산대천을 주유 편답하면서 기암절경을 사생하며 돌아다녔고 관람자 희망에 따라 판매한다는 소식을 전했다. 또 뒤에 작품 사진을 도판으로 소개하기도 했던 『조선일보』는 다음처럼 알렸다.

"우리 화단에 중진이며 특히 산수화에 명성이 높던 소정 변관식 씨는 한동안 채관(彩管)을 들르지 않더니 씨는 그 동안 금강산을 비롯해서 여러 명승지를 편답하면서 더욱 사도(斯道)에 정진하던 중 근래에 그 동안 소작 육십여 점을 모아가지고 중앙에 나타나 오는 십육 일부터 종로 화신갤러리에서 개인전람회를 열리라고 하는데 오랫동안 대하지 못하던 씨의 화풍에 얼마나 한 진전이 있나 해서 일반은 기대하고 있다."[114]

최우석, 황성하, 박승무, 조동욱, 이응노 개인전 4월에는 최우석 개인전,[115] 5월에는 개성에서 황성하 개인전,[116] 10월에는 박승무가 청진에서 개인전[117]을 열었으며, 조동욱도 10월에 개인전을 가졌다.[118] 12월에 열린 이응노 개인전은 '이응노 신남화(新南畵)전'이란 제목으로 16일부터 20일까지 화신화랑에서 열렸는데 김환기는 "특기할 만한 발표전이라고는 할 수 없겠다"[119]고 혹평을 가했다.

조우식·이범승 2인전 눈길을 끄는 전람회는 7월 18일부터 20일까지 동숭동 제대(帝大)갤러리에서 열린 조우식, 주현(周現, 李範承) 2인전이었다. 출품작은 사진 30점과 회화 10점으로 독특한 짜임새를 지닌 것이었다.[120] 이 때 『조선일보』는 이들 두 작가를 '일본 동경에 있는 자유미전 계통'의 작가들로 소개하면서 주현의 작품 〈프로그램〉을 도판으로 소개하기도 했다. 길진섭은 이 전시회에 대해 다음처럼 썼다.

"그리고 널리 알려지지 못하였을지는 모르나 이범승, 조우식 양 신진이 성대 홀에서 2인전이 있었다. 양씨의 작품은 역시 추상파의 경향을 받아 앞으로 회화예술의 새로운 발견을 위하여 정진하는 모양이나 시대적 유행에 그치지 않고 회화정신에 깊은 추구가 있어야 할 것이다."[121]

심형구, 김인승, 박영선 개인전 조선미전이 한창인 6월, 심형구가 1일부터 4일까지 화신화랑에서 개인전을 열었다. 금강산 사생화를 포함해 모두 40여 점이었으며, 이 전람회는 명사들인 윤치호, 이상협, 김성수, 민규식을 비롯해 일본인들이 나서서 마련해 준 것이었다.[122] 곧이어 3일부터 5일까지 삼월백화점 화랑에서 근작 소품 50여 점을 갖고 김인승이 개인전을 열었다.[123] 이들 두 명의 화가들에 대한 언론의 태도는 수묵채색화가들의 전시 때와는 매우 달랐다. 모든 신문들이 나서서 작품 사진도판까지 실어가며 개인전을 알려 주었고, 특히 『조선일보』는 조선미전으로 넘치는 미술 지면에도 불구하고 두 작가의 개인전 비평을 싣는 정성을 보였다. 모두 정현웅이 평필을 들었다.

정현웅은 심형구에 대해 '작품에 대한 엄격성'을 지키는 작가요 '화려한 것은 없는 대신 소박한 열정과 진지한 노력으로서 한 발 한 걸음 자기의 길'을 쌓아가고 있는 작가라고 썼다.[124] '인간이 온화하고 건실하고 겸손한 것과 같이 그의 작품도 끝까지 온화하고 건실하고 겸손하다'는 것이다. 정현웅에 따르면 심형구 작품은 '회색을 기조로 한 온건한 색채'가 넘치며 〈여인 좌상〉은 대표성 있는 성공작이지만 바다 안개 같은 색채의 혼탁, 묘사에 집착하는 태도, 완성 직전에 붓을 던져버린 듯한 불안 따위 결점 탓에 '그림이 어딘지 허약해 보인다'는 점도 꼬집었다.

김인승에 대해서는 온건한 어투지만 매우 날카롭게 꾸짖었다. 정현웅은 먼저 김인승을 '자연주의자요 아카데미샹'이라고 규정한 다음, 김인승 정도의 '기술적 우수성'은 '누구나 성실

을 가지고 노력한다면 도달할 수 있는 것'이라고 가리키면서, 예술가로서 조건 가운데 '중대한 핵심은 예술가로서의 센스이며 그것이 바로 예술가에게 진정한 의미의 소질' 임에도 김인승은 그것을 갖추지 못했고 따라서 김인승은 '훌륭한 상식의 인(人)'일 뿐이요 따라서 '김씨의 예술은 이제부터요, 화가로서 갈 수 있는 한 자격을 얻은 것'이라고 평가했던 것이다.[125]

박영선이 평양에서 개인전을 열었다. 『동아일보』는 평양을 '미의 도시'라고 추켜세우면서 그곳이 낳은 화가 박영선이 개인전을 연다고 썼다. 개인전은 9월 16일부터 17일까지 이틀 동안 평양 삼중정백화점에서 열렸는데 30여 점의 작품을 걸어 놓았다.[126]

제2회 새동경미협전 1일 20일부터 25일까지 제2회 재동경미협전람회가 화신화랑에서 열렸다.[127] 첫날인 20일은 초대일로 일반인 공개는 다음날부터였다.[128] 이 무렵 재동경미협은 회원이 무려 100여 명에 이르는 큰 단체였다.[129] 1933년부터 백우회란 이름으로 모인 이들은 대표 김학준을 비롯해 모두가 꾸준히 노력을 기울여 유학생들 대부분을 회원으로 끌어들였다.[130] 이런 규모는 서화협회 이후 처음이었다. 당대의 비평가 정현웅은 이 협회에 대해 '적은 의미로서는 조선화단의 후계자들이요 나아가서는 다음에 올 새로운 제너레이션'을 건설할 사람들'[131]이라고 한껏 그 뜻을 부풀려 놓았다.

따라서 언론은 일본 문전 입선작가 심형구, 김인승 그리고 이과전 입선작가 이쾌대, 고석, 독립전 입선작가 김만형 그리고 김학준, 구종서, 조병덕, 최재덕, 박유분 들이 이 협회에 있음을 내세워 홍보에 적극 나섰다.[132] 『동아일보』는 사설까지 써서 협회전을 격려했다.[133] 사설은 그 규모로 보나, 참가자들의 수준으로 보나 '근래 보기 드문 예술의 전당을 이루고 있다'고 쓰고 '빈궁한 생활의 압력'을 거론하면서도 이러한 단체가 있음에 따라 서로 유기적인 연락을 취해 가면서 '동도(同道)수업의 반려가 된다면 중도의 낙오자를 좀더 적게 할 수 있을 것'이라고 북돋았다.

관계자 초대 공개일인 20일 행사를 마치고 다음날부터 일반 공개에 들어갔다. 협회는 유화, 조소, 공예, 자수 분야를 폭넓게 아울러 회원 가운데 30여 명의 작품 60여 점을 골라 내걸기로 했다. 출품자는 1회전과 상당한 차이가 있다. 1회전에 냈던 이는 김원, 조병덕, 홍일표, 김인승, 김학준, 심형구, 이쾌대, 주경, 고석(高錫), 최재덕, 구종서(具宗書), 김만형, 윤효중, 김재석, 박유분(朴有分)이었고, 새로 출품한 이는 윤자선(尹子善), 김병철(金炳哲), 채두석(蔡斗錫), 송혜수(宋惠秀), 정관철(鄭寬徹), 정온녀(鄭溫女), 우동화(禹東和), 이원경(李源京), 서강헌(徐康軒), 황낙인(黃樂仁), 문재덕(文在悳) 들이었다. 김만

형의 〈화(花)〉, 이쾌대의 〈습작〉 A, B, 〈2인 초상〉, 심형구의 〈대해(大海) 해안〉, 김학준의 〈해(海)〉, 정관철의 〈동경 풍경〉, 최재덕의 〈소녀〉 〈2인〉, 홍일표의 〈산〉 〈반신상〉, 박유분의 〈공작〉, 송혜수의 〈자화상〉, 채두석의 〈시장 풍경〉, 조병덕의 〈포스터〉를 내걸었다. 또한 협회는 작품 판매와 관련해 화신화랑의 관례인 판매액의 일정액을 화랑과 작가가 나눠갖는 방식을 취했다.[134]

재동경미협전 비평 전람회가 열리자 세 명의 비평가가 나섰다. '동경화단의 추세와 경향을 느끼면서' 동시에 '기성작가들의 안일과 무자각을 벗어나 어떻게 새로운 싹을 보여주고 있는지 기대했던' 정현웅은 '커다란 실망'을 느껴야 했다.[135] 하지만 거꾸로 '동경의 요란하기 짝이 없는 분위기를 고스란히 반영하지 않을까 염려하던' 김주경은 '전시장 안의 대체 공기가 순직(純直)과 성실과 자중과 또 정의(情誼)로 가득 차 있음'을 보고 '더욱 기뻐하여 마지' 않았다.[136] 윤희순은 재학생과 졸업생 들의 연구단체이므로 진지한 탐구와 습작을 기대했으므로 호감을 갖는다고 담담하게 썼다.[137] 김주경은 작품들을 크기라든지 색채 문제와 관련해 평가했다.

"이번에 출진된 작품들이 대체로 소품이 많은 것은, 일면으로 재동경 제씨의 경제적 곤경을 연상케 하는 점도 있어 동정을 품게 함도 없는 바 아니나 그 반면으로는 근래에 전람회가 낳은 큰 폐풍(廢風)인 ○본위의 외적 ○쟁(○爭)이 아닌 점으로서 예술적 분위기를 돋구는 호(好)경향이라 아니할 수 없다. 이런 점에 있어서 더욱이 이 그림들은 물질적 은택(恩澤)을 받지 못하는 이 땅의 사람으로서 가히 친애할 수 있는 느낌을 주며 각 화면에는 희망과 열의를 감추고 있어 그러한 맛을 맛보는 이들이 가져온 선물이라는 뜻을 스스로 설명하고 있음과 같다.

김만형 씨의 〈화(花)〉와 이쾌대 씨의 〈습작 A〉와 심형구 씨의 〈대해(大海) 해안〉과 김학준의 〈해(海)〉에서 나는 특히 이러한 느낌을 느낀다. 그 외에도 고석 씨의 작품과 정온녀 씨의 2점과 정관철 씨의 〈동경 풍경〉과 최재덕 씨의 〈소녀〉와 김인승 씨의 〈○○〉 등에서도 동연(同然)한 것을 느낄 수 있다.

그림이란 대작으로서 좋은 예술을 내기도 어려운 일이어니와 소품으로서 좋은 예술을 내기는 더욱 지난(至難)한 일이다. 그는 화면의 좁은 비례로 화(畫)의 질적 효과를 내기가 더욱 지난하기 때문이다. 이런 의미에 있어서 이 분들의 화폭이 질적으로 우량한 것이 더욱 친애할 점이다."[138]

또한 김주경은 이쾌대의 작품들을 가리켜 "상극을 다투는 위험색으로 인하여 적지 않은 타격을 받고 있다"[139]고 꼬집었

다. 하지만 정현웅은 이쾌대의 작품에 대해 '머리를 숙여' 다음처럼 추켜세웠다.

"세밀한 '데생' '마티에르'의 묘구도(妙構圖)의 이성적인 집약, 신비주의적인 고전미(味)와 현대적인 '상티망'이 화면을 흘러서 일종의 종교미(味)를 느낀다. 그러나 이러한 환몽적(幻夢的) 감상주의와 동양적 고전 취미는 자칫하면 회화의 제일의적(第一義的) 의도를 잊고, 자위적인 의고(擬古) 취미와 저급한 소녀 잡지(雜誌) 취미에 젖기 쉬운 위험이 있다. 〈습작〉 A, B에도 약간 이러한 느낌이 없지 않았다. 이지성(理知性)을 연마할 것이다. 가장 기대를 갖는 화가다."[140]

정현웅은 실험성 넘치는 태도를 보이길 바랐던 탓에 우동화(禹東和)의 실험에 깊은 관심을 쏟았다. 전위예술에 대한 기성 화단의 무시와 매몰찬 천대에도 불구하고 '새로운 시대성을 가지고 전위적인 청년들 사이에 견고한 지반을 쌓아가고 있음'을 대세로 파악한 정현웅은 다음처럼 회원들에 대해 불만을 쏟아 놓았다.

"나는 여기에 대한 시비는 말하지 않으련다. 다만 이 회(會)에 모인 회원들이 이러한 데 대하여 너무나 무관심하다는 것이 의외였다. 이 태도를 축복해야 좋을지 싫어해야 할지 모른다."[141]

그러한 정현웅의 잣대는 별다른 실험정신을 보여주지 않고 있는 작가들에게 날카로운 화살을 날렸다. 이를테면 김인승에게 날린 화살이 그러하다. 정현웅은 김인승에게 다음처럼 말한다.

"기득한 기술에 안주하는 평이 있을 뿐, 의욕도 없고 고뇌도 없다. 평범한 기술을 위한 기술만을 보이려 하는데 일종의 반감을 느낀다. 이 분은 지금 이 '아카데미즘'을 벗어던지는 용단을 가질 시기가 아닌가."[142]

김만형의 "두꺼운 마티에르와 박두해 가는 '봄꽃' 표현은 특이한 명랑성이요 근대적 감각"을 보여준다고 쓴 정현웅은 '진지한 태도'의 작가 김학준의 〈바다〉는 마티에르가 불완전한 탓에 화면 효과가 없다고 보았다. '평범을 기피하려는' '기대를 가져 좋은 작가' 정관철은 '화면 구성과 의도에 무리와 오산'이 있으며 〈동경 풍경〉은 배경 처리의 억지가 심했다고 꾸짖었다. 〈자화상〉의 작가 송혜수 또한 작품이 딱딱하며 '질에 대한 추구가 약하다'고 가리키는 가운데 '색채에는 환상적인 차밍이 있다'고 썼다. 또한 최재덕의 그림에 대해서 터치,

선, 볼륨 따위가 좋지 않아 '평면적'이라고 꾸짖는가 하면, 정온녀 또한 '대상에 대한 감상도, 여자다운 섬세한 상티망도 없다'고 나무랐다. 마찬가지로 심형구의 작품에 대해서도 '약하고 불확실한 터치가 화면 전체를 연약한 느낌'으로 만들어 버렸다고 꾸짖었다.

윤희순은 〈풍경〉의 작가 조병덕이 유일하게 나이프 묘법을 썼다고 밝히면서 "빛깔을 깨끗이 하고 예리하고도 중량미가 있는 억양을 내는 데 효과적"[143]이 아니겠느냐고 묻는다. 〈꽃〉 〈횡안(橫顔)〉의 김인승에 대해서는 화장에 능란한 미인의 달콤한 맛을 느낄 수 있음을, 심형구에 대해서는 윤택과 세련을, 정온녀에게서는 남국적 정서와 깨끗한 색감을, 최재덕에 대해서는 여유있음을, 김만형에게서는 양풍 취미를 느낄 수 있다고 썼다. 윤희순은 김학준의 〈해(海)〉는 '3차원적인 공간도 있고 소박한 자연과 친애하는 느낌'을 주며, 언덕, 바위 등의 질감도 좋다고 헤아리면서 〈산〉 〈여(女)〉는 평탄하고 단조한 것이 흠'이라고 꼬집었다. 송혜수는 〈자화상〉 〈비불(非佛)〉을 냈는데 '이러한 환상적 묘사일수록 사실적인 묘사 기능이 충분하여야 할 것이며, 〈비불〉의 하부 3인 두부(頭部)의 색조를 그대로 연장하였다면 좋았'을 것이라고 헤아렸다. 또 윤희순은 〈습작〉 A, B와 〈2인 초상〉을 낸 이쾌대에 대해서는 다음처럼 썼다.

"환상과 시를 그리는 것은 자유이다. 낭만파는 위대한 암시를 주었었다. 그러나 그것은 첫째로 회화적인 조건과 효과가 병행하지 않으면 비속한 삽화나 간판이 되기 쉽다."[144]

제1회 연진회전, 제1회 목포미술전 봄 어느 날, 광주 상공진열관에서 연진회 주최 회관기금마련전이 열렸다. 이것은 제1회 회원전이기도 했다. 광주의 갑부 현준호(玄俊鎬), 최정숙(崔正淑) 들이 작품을 사주어 수익금을 제법 마련할 수 있었다.[145]

7월 28일부터 30일까지 전남 목포공회당에서 제1회 목포미술전람회가 열렸다. 참가작가들은 허건, 허림, 이종원(李鍾元), 정재현(鄭宰賢)을 비롯 10명으로 『조선일보』는 남달리 조선미전 입선작가 정재현의 출품작 명단을 소개하고 있다. 〈세계정세와 일본정신〉 〈설야의 유달산〉 〈황파의 흑산해〉 〈춘교〉 〈무인의 세를 보낸다〉 〈국기〉 따위의 제목[146]으로 미뤄 풍경은 물론 그 때 전쟁 분위기를 소재삼은 작품인 듯하다. 특히 그 주최가 관청인 목포부임을 볼 때 그러하다.

제5회 목시회전 화려한 조선미전이 막을 내린 다음, 7월에 접어들어 1일부터 5일까지 화신화랑에서 양화동인전이 열렸다. 양화동인은 이종우, 길진섭, 이병규, 이마동, 김용준, 구본웅, 공진형 그리고 새로 동인에 가입한 김환기를 비롯해 모두 20

조선미전에서 첫 특선에 오른
김만형. (『조선일보』1939. 6. 2.)
김만형은 이 무렵 집안이 파산해
광삽으로 떠돌아야 했다.
하지만 화가의 길을 포기하지
않았는데 그는 당대의 비평가들인
김복진, 정현웅 들로부터 근대적
감각에 넘친다는 평가를
받고 있었다.

명이 짠 조직으로 목시회 후신이었다. 따라서 그들은 제5회전이라고 밝혔던 것이다.[147] 언제나 언론의 각광이 따랐던 이번에는 『조선일보』가 이병규의 〈꽃〉, 길진섭의 〈폭포〉를 도판으로 소개하는 정도에 머물렀다. 동인의 한 사람인 구본웅은 이 양화동인전에 대해 '반도가 현(現)에 가진 가장 중견적 작가 단이며 동시에 가장 기대할 양화단체로 그 활동은 곧 반도 양화단의 활동으로도 볼 수 있는 터'라고 썼다.[148] 김환기는 양화동인전에 대해 덤덤했다고 꼬집으면서 남달리 구본웅에 눈길을 기울였다. 모더니즘을 추구하는 김환기가 보기에 구본웅은 같은 계보의 앞세대였던 탓이겠다.

"구본웅 씨로 말하면 여전한 씨의 독특한 화법을 되풀이하고 있었는데 그것이 독특할는지는 모르나 독특함으로써 예술작품은 될 수 없다. 씨에게는 작품적 결과로 보아 극히 우연의 성과를 놓치는 막연한 작화 태도를 볼 수 있으니 진실한 작가로서의 반성이 있기를 바란다."[149]

특선작가 신작전 8월에 접어들어 첫 소식은, 가을께 조선미전 특선자들의 신작전람회를 화신화랑이 주최한다는 소식이었다.[150] 18회를 거듭해 오면서 조선미전은 특선작가를 130여 명이나 내놓았다. 화신화랑은 여기에 눈길을 돌려, 조선미전 참여 및 특선작가를 망라해 전람회를 꾸밀 것을 계획하고 각 작가들과 접촉, 출품 의사를 물어 9월에 제1회 조선미전 특선작가 신작전을 개최키로 결정했다.

9월 8일부터 15일까지 문을 연 이 전람회에는 46명이 참가

했다. 수묵채색화 분야에서 이상범, 김은호, 이영일, 김기창, 유채수채화 분야에서 이승만, 정현웅, 김인승, 김만형 들이 작품을 냈는데 조선미전 참여작가들은 찬조 출품 자격으로 출품하고 있었다.[151] 김기창은 〈연계(軟鷄)〉, 정현웅은 〈계류〉를 냈는데 『조선일보』가 이들의 작품을 도판으로 소개하는 등 높은 관심을 보였다. 이 전람회에 대해 논객들은 여러 가지로 꾸짖기를 아끼지 않았는데 그 가운데 길진섭은 다음처럼 썼다.

"금년도에 있어서 미술전람회로서 최종막(最終幕)이라고 볼 수 있는 것이 특선작가전일 것이다. 이 전람회의 한 이채(異彩)라고 할 수 있는 것은 조선촌(村)에서 종래에 없던 새 기록으로 일선인(日鮮人) 작가의 작품이 한 회장에 진열되었다는 것이다. 이 전람회가 화신 주최로서 화신갤러리에서 개최되니만치 먼저 느껴지는 것이 화신 자체의 상업적 정책의 야심이다. 역시 동양화와 서양화의 합동 진열로서 소품일망정 동양화의 작품들이 훨씬 압도적 인기를 가졌고 작가 일 인에 일 점에 한한 이들 작품을 일일이 들어 말할 수는 없겠으나 특히 양화부에 있어서는 마개 뽑은 삐루 맛이다. 물론 조선미술전람회에 있어서의 수준을 가진 특선작가들의 작품인 것이고, 이들 작가들의 역량에서 이상의 작품을 요구할 바는 못 된다 할지라도 자기들이 가지고 있는 역량에 있어서의 책임있는 작품을 발표해야 할 것이다. 한 예술가로서 자기가 추구하는 예술의 발전성을 가지는 회의적 입장에서 의도하는 욕구로서의 작화를 현상치 못했다는 것이다. 여기에 출품한 작가들 전부가 그렇다 한다면 나의 경솔일지는 모르겠으나, 특선작가란 한 지위

의 보좌에 참여하기 위하여 극히 미숙한 필치의 작품을 만들기에 애쓴 작가에는 과연 경악하지 않을 수 없었다."[152]

제2회 후소회전 10월에 접어들어 후소회는 3일부터 8일까지 화신화랑에서 제2회 회원전을 열었다.[153] 이 전시회에는 10년의 활동 경력을 지닌 화가 12명의 근작 40여 점이 나왔다. 김은호는 찬조 자격으로 작품 〈효(曉)〉를 내놓았다.[154] 백윤문, 한유동, 김기창, 조용승, 이석호, 정도화, 장우성, 장운봉, 오주환, 이유태, 조중현, 김한영만이 작품을 냈는데 이들은 전람회 안내장에 '후소회는 이당 김은호 화백의 문제(門弟) 중 이미 일성을 이룬 신진으로서 결성'[155]한 것이라고 당당히 밝혔으니 김은호 문하생 모두가 회원 자격을 지니는 것은 아니고 제한을 두었던 것이겠다.

종군화가전 8월 19일부터 일 주일 동안, 화신갤러리에서 유채화가 지성열(池成烈)이 개인전을 열었다. 그의 개인전은 일본군이 중국에서 벌이는 전투 지역을 직접 돌아다니며 그린 작품 55점으로 꾸민 것이었다. 그는 1938년 8월부터 1939년 6월까지 중국 북경, 개봉, 서주, 상해, 한구, 남경, 홍콩 등 일본 군대 제일선 전쟁터를 돌아다니며 '황군의 격전의 자취를 사생'한 작가였다.[156]

송정훈의 개인전은 1938년 11월 종군화가로 중국에 파견을 나갔다가 1년 만에 귀국한 결과를 보여주는 전람회였다. 그의 개인전은 12월 9일부터 13일까지 화신화랑에서 열렸는데 무한삼묘(武漢三廟)로부터 동정호(洞庭湖)를 거쳐 경한선(京漢線) 방면까지를 그린 작품들,[157] 다시 말해 그 동안 제작한 수백 점의 스케치를 정리한 작품들로 입장료는 받지 않았다.[158]

여섯 신문사가 후원하는 하나오카 반슈우(花岡萬舟)의 전선보고전람회가 7월 15일부터 24일까지 총독부미술관에서 열렸다.[159] 주최자는 국민정신총동원조선연맹이었다. 하나오카 반슈우는 '전선화가(戰線畵家)로 유명한' 화가였다. 일본군 대장 테라우치 토시카즈(寺內壽一) 따위 장군들의 특별 후원을 받으며 활동하는 이 하나오카 반슈우의 개인전 제목은 '일본정신 작흥(作興) 전선보고 단심(丹心)화전'이었다. 총독부는 이 전람회를 계기로 '서울 출신의 전몰 용사의 영령을 위로하고 전선 사자(死者)들의 초상을 휘호하여 유가족에게 무료로 증정'하는 사업을 펼치기로 결정했다.

제18회 조선미전 총독부는 1939년에 접어들어 조선미전 심사 참여 작가들의 출품작에 대해 규정을 바꿨다. 앞서까지는 추천작가와 참여작가 모두 한 점만 무감사로 내걸게 한 규정을 두 점까지 출품할 수 있도록 바꿔[160] 3월 18일자 고시 226호를 통해 확정했다.[161] 그런데 8월에 간행한『조선미술전람회 도록』제18집에 실린 규정을 보면, 해당 제3조는 그 내용이 다르다.[162] 1항 심사위원 출품작, 2항 추천작가 1점, 3항 앞 회 특선작가 1점이다. 잘못 인쇄한 것일 수도 있지만, 추천 및 참여 작가들 가운데 이인성만 2점을 냈고 김은호, 이상범은 1점만 내고 있다. 아무튼 지난해 제3조 규정은 1항 심사위원의 출품, 2항 참여작가 1점, 3항 추천작가 1점, 4항 앞 회 특선작가 1점이었다. 이 가운데 올해는 심사위원 및 참여작가 무감사 항목을 빼버린 것이다.

4월에는, 제1부 야자와 겐게츠(矢澤弦月), 제2부 나카자와 히로미츠(中澤弘光)와 이하라 우사부로우(伊原宇三郎), 제3부 타카무라 토요치카(高村豊周)로 심사위원을 결정했다. 이들은 모두 동경미술학교 교수거나 제전(帝展) 및 문전 심사위원들이었다. 총독부는 5월 23일부터 25일까지 작품을 받았다. 또 전람회 장소를 새로 지은 총독부 뒤뜰의 총독부미술관으로 결정해 응모작 출입문도 효자동 전차 종점이 있는 신무문(神武門)으로 옮겼다.[163]

작품 출품은 688명 1170점으로 지난해 638명 1152점에 빗대 조금 늘었다. 물론 그 가운데 대부분이 예년과 마찬가지로 유채수채화 분야였다. 유채수채화 분야만 453명 818점이었던 것이다.[164] 심사원들이 심사를 마치고 5월 29일 입선자를 발표했다. 수묵채색화 분야에서 94명 139점 응모 가운데 82점 입선, 조소 및 공예 분야에서 조소 16명 26점 응모, 공예 122명 188점 응모에 조소 14점 입선, 공예 78점 입선 합해서 모두 92점이 입선에 올랐으며, 유채수채화 분야에서 420명 810점 응모에 입선자 175명의 작품 196점이 입선했다. 수묵채색화 분야 첫 입선자가 21명, 유채수채화 분야 첫 입선자는 42명, 조소 및 공예 분야 첫 입선자는 23명이었다.[165]

눈길을 끄는 것은, 심사위원들이 언제 도착해 어디에서 묵고 있는지를 다루는 신문 보도 내용이다. 야자와 겐게츠(矢澤弦月)는 26일 입경해 반도호텔에 숙소를 정했으며 나머지 세 명은 26일과 27일에 와서 비전옥(備前屋)에 머무른다는 것이다.[166] 또한 심사가 끝난 뒤 그들의 동정을 다음처럼 보도했다.

"신록이 한창인 경주와 평양의 옛 문화를 찾아 채필 행각을 하기로 하였는데 제1부의 이리에 하코우(入江波光) 씨는 지난 30일 평양을 들러 오늘 서울로 왔으며 다시 제2부의 나카자와 히로미츠(中澤弘光), 이하라 우사부로우(伊原宇三郎), 제1부의 야자와 겐게츠(矢澤弦月) 씨 등은 오늘 밤차로 경주에 들러 그곳서 스케치를 하고 2,3일 후 동경으로 갈 터이며 제3부의 타카무라 토요치카(高村豊周) 씨는 서울서 여러 곳을 시찰하고 2일 비행기로 돌아가리라고 한다."[167]

이같은 관심은 조선미전에 끌리는 미술인들의 눈길이 어디로 향하는지를 보여주는 대목이다.

총독부는 올해의 심사 보조를 위한 참여작가로 김은호와 이상범을 뽑았다. 하지만 규정에 따르면, 참여작가는 무감사 출품자가 아니므로 둘 다 추천작가 자격으로 김은호는 〈승무〉, 이상범은 〈승혼(乘昏)〉을 냈다. 추천작가는 앞의 김은호와 이상범 그리고 〈애향(愛鄕)〉의 이인성이었다. 하지만 지난해 추천작가였던 이영일이 올해 다시 빠졌다. 무감사 작가는 지난해 특선에 오른 작가들로, 수묵채색화 분야에 〈우후(雨後)〉의 심은택, 〈고완(古翫)〉의 김기창, 유채수채화 분야에 〈3인〉의 심형구, 〈문학 소녀〉의 김인승, 〈희백합(姬百合)〉의 최계순, 조소 분야에 〈나부 A〉의 김복진, 공예 분야에 〈건칠화병(乾漆花瓶)〉의 강창규(姜昌奎), 〈마미제(馬尾製)〉의 정인호였다.

6월 1일에는 특선을 발표했다. 수묵채색화 분야 8명 가운데 조선인은 〈3월의 눈〉의 정종녀, 〈황량(荒凉)〉의 이응노, 〈산가(山家)〉의 이용우, 〈고완〉의 김기창, 유채수채화 분야 12명 가운데 〈대동강 소견〉의 박영선, 〈3인〉의 심형구, 〈문학 소녀〉의 김인승, 〈검무(劍舞)〉의 김만형, 〈붉은 건물〉의 금경연, 공예 4명 가운데 강창규, 조소 3명 가운데 김복진, 김경승이 특선에 올랐다. 나머지는 모두 일본인이었다.[168] 6월 1일에 심사원 선후감 발표가 있었고, 6월 2일에는 창덕궁상과 총독상을 발표했다. 창덕궁상에는 〈3월의 눈〉의 정종녀, 총독상은 〈황량〉의 이응노와 〈대동강 소견〉의 박영선, 〈소녀 입상〉의 김경승이 올랐다.[169] 이들에 대한 시상식은 폐막을 4일 앞둔 20일 오후 2시부터 총독부 제일회의실에서 이뤄졌다.[170] 이 자리에는 총독과 학무국장, 사회교육과장이 열석하고 총독이 직접 상장을 수여했다.

모든 준비를 마치고 일반 공개를 하루 앞둔 6월 2일 오전 9시 10분에 총독과 정무총감이 각각 비서관을 데리고 새로 꾸민 조선미전 전시장 사열을 시작했다. 총독은 사회교육과장의 안내를 받아 심사원 타카무라 토요치카(高村豊周)와 심사 참여작가인 김은호, 이상범 들이 작품 설명을 하는 가운데 작품 사열을 마쳤다. 총독은 서예에 조예가 있어 수묵채색화 분야에선 나름의 감상을 했으나, 유채수채화 분야에 와서는 "전연 문외한이라는 듯 질문을 연발하며 이 작품은 어째서 특선이 되었느냐? 색채와 필선만 좋으면 입선이 되느냐는 등의 그럴듯한 우문(愚問)을 발하여 서양화 입문에 관한 강좌"[171]를 듣는 식이었으며 한 시간 동안 관람을 했다고 한다. 곧이어 10시부터는 신문사 관계자 초청 공개, 3일은 초대일로 각 방면 명사들의 참관이 이어졌다.[172] 개막일인 4일은 일요일인데다 날씨가 매우 좋아 개막한 9시부터 세 시간여 만에 6백 명의 관람객이 줄을 이었다.[173] 새로 지은 건물에 대한 관심까지 겹친 결과로 개막 일 주일 만에 17000명이 관람했으며 이 숫자는 지난

해 같은 기간에 비해 무려 5000명이 증가한 숫자였다. 또한 일요일인 11일에는 3700명이 입장해 하루 최고기록을 세웠다.[174] 이러한 인기가 6월 24일까지 계속 이어져, 전람회 전 기간 동안 40000여 명이 입장해 조선미전 역사상 가장 많은 관람객을 기록했다.[175]

화제의 작가 어김없이 이 해에도 언론들은 입선자들 가운데 눈길 끌 만한 내용을 다퉈 다뤘다. 먼저 김규진의 세 아들 그리고 허림과 허건 형제가 나란히 입선한 사실, 이상범과 그 아들 이건영의 입선 사실과 스승과 제자의 동시 입선 소식이 눈길을 끌 만했다. 『조선일보』는 이미 세상을 떠난 김규진이 남긴 세 아들에 대해서 「해강의 세 아들, 동양화에 모조리 입선」이란 제목으로, 이상범과 이건영에 대해서는 「부자 상전(相傳)」이란 제목으로 사진까지 실었다.[176] 또 『동아일보』는 이상범의 제자 배렴, 배렴의 제자 안태원의 입선에 대해서도 「사제가 동시에 입선」이라고 보도했다.[177] 또한 경북지역의 화가 17명이 입선한 사실을 따로 보도했다. 일본인을 포함해 경주의 박봉수(朴奉洙)가 수묵채색화로 입선했으며, 유채수채화 분야에서 안동의 금경연(琴經淵), 청도의 장정복(張貞福), 영주의 권진호(權鎭浩) 그리고 대구의 이인성, 김용조, 최성각(崔性珏), 박재봉(朴佅洙) 들이 그들이다.[178] 『조선일보』는 광주 허백련의 문하인 연진회 회원들도 허행면, 조정규 등 네 명이 입선했다는 사실을 따로 보도했다.[179]

또 이 해에 박득순(朴得錞)이 첫 입선을 했다. 박득순은 태평양미술학교를 졸업한 뒤 귀국해 경성부 도시계획과에 근무하고 있던 중이었다.[180] 또 이화여전을 1939년 봄에 졸업한 한오영(韓午英), 조도전(早稻田)대학 전문부 정치경제학 전공자 박병수(朴佅洙)도 첫 입선자로 남달랐다. 한오영은 18살의 어린 처녀로 졸업하자 이상범 문하에 들어가 배우기 시작했으며, 박병수는 전공이 정치경제학이지만 동경의 영목연구소(鈴木研究所)에서 회화를 배우고 있는 28살의 청년이었다.

조소 분야에서 독학 출신 채남인(蔡南仁)이 첫 입선을 해 화제에 올랐다. 채남인은 이미 조선미전 유채수채화 분야에서 입선을 거듭한 작가로 무대장치 전문가였다. 채남인은 어떤 이유에선가 경성에 거주하고 있던 일본인 작가 노나카 토메조우(野中十米藏)에게 1938년부터 조소를 배웠다.[181] 일 년 뒤인 올해 조선미전에 유채수채화 분야와 조소 분야에 응모해 양쪽에서 입선을 했던 것이다.

또한 유채수채화를 전공한 주경도 조소를 응모해 윤승욱, 이국전, 김경승, 문석오, 김복진과 같은 당대 조각가들 틈에 끼어 나란히 입선에 올랐다. 그의 조소 습작은 "양화를 하는 데는 조각을 잘 해야 된다"는 제국미술학교 교수 시미즈 타카시(淸水

多嘉示)의 가르침에 따른 것이었다.[182] 주경은 중앙고보를 마치고 동경으로 건너가 다카마 마츠시치로우(高間松七郎) 문하에서 6년을 배운 뒤 다시 동경미술학교에 들어간 화가였다. 특선을 한 박영선은 유화 〈대동강 풍경〉으로 수상을 했는데 이때 그는 평양 선교리 금융조합 서기로 재직하던 중이었다.[183]

첫 특선에 오른 김만형은 개성 제이공립보통학교와 경성 제일고보를 거쳐 1939년 봄, 제국미술학교를 졸업한 개성 출신의 화가였다. 그는 1937년부터 동경 독립전에 내리 입선을 거듭했고 조선미전에는 1937년 첫 입선, 1938년 낙선을 거친 작가로 이 해에 〈검무〉로 특선에 이르렀다. "조선미전에는 재작년에 처음으로 입선하였으나 작년에는 낙선되는 등 심사의 표준을 알 수가 없어 이번에는 출품을 할 것인가 안할 것인가 동무들 사이에 상당히 문제가 되었으나 나는 석 점을 내었더니 두 점이 입선되었습니다"[184]고 말하는 김만형은, 특선에 이른 소감을 말하면서 '서양화의 조선화라 할까, 조선 정서가 풍부하고 조선 냄새가 나는 서양화'[185] 그리고 '개성을 밝히는 작품을 제작'[186]할 것이라고 다짐했다.

이응노는 이 무렵, 서대문 김영기의 집에 잠시 머무르고 있었다. 김규진 문하에서 사군자를 배우다가 일본으로 건너가 마츠바야시 게이게츠(松林桂月)에게 남화를 배우고 있는 때였으며 일본 제1회 원전(院展)에서 입선도 했던 이응노는 올해 조선미전에서 〈황량〉으로 첫 특선에 올랐다. 그는 고학을 해온 자신의 처지를 상기시키면서 "우리 사회에도 예술 방면에 종사하는 사람에게 생활 보장을 시켜 주는 기관"[187]이 생겼으면 좋겠다는 바람을 말하고 있다.

또한 이 무렵 서울 통의동 3번지에서 하숙을 하고 있던 정종녀는 동경 입정(立正)중학 및 대판미술학교를 고학으로 마쳤던 경남 거창 출신의 화가였다. 1928년, 거창보통학교를 졸업한 정종녀는 곧바로 일본으로 건너가 공장에서 일하며 야간에 미술학원엘 나갔었다.[188] 〈삼월의 눈〉을 응모해 첫 특선에 오른 정종녀는 작품 창작의도를 다음처럼 말했다.

"대판 하숙에 있을 때 역경에서 우는 아는 여학생 한 사람이 있었으므로 그를 용기있게 하여 주기 위하여 삼월의 동백꽃이 무거운 눈을 머리에 이고도 꼿꼿이 하고 또 그 아래에는 원앙을 그리어 그 여자의 존재를 의미한 것입니다."[189]

또 〈산가(山家)〉로 네번째 특선한 이용우는 자신의 창작에 대해 다음처럼 말한다.

"종래로 동양화는 명암이 위주였으나 선만을 가지고 조선색을 나타내려고 고심을 한 것이 〈산가〉라는 작품입니다. 나의 연구도 주로 선만을 가지고 조선색을 나타내려는 것인데 앞으로도 이 화법에 대한 연구를 더한층 하려고 합니다."[190]

또 〈고완〉으로 세번째 특선한 김기창은 "앞으로는 더욱 개성을 얻기에 노력할 작정"이며 "그림에만 정신을 넣고 살아갈 작정"이라고 각오를 밝혔다.[191] 〈3인〉으로 네번째 특선을 한 심형구는 "이번 것은 제전에 내어보려고 근 일 년이나 걸려서 작년 여름에 완성한 것인데 사변 관계로 작년은 일백오십 호 이상의 큰 그림은 받지 않았기 때문에 그냥 두었다가 금년에 이것을 선전에 낸 것입니다. 제전(帝展) 특선을 목표로 나로서는 몹시 애를 써서 그린 그림이니만치…"[192]라고 어딘지 불만 섞인 생각을 내보이고 있다.

또 형제가 나란히 특선을 한 김인승, 김경승이 화제에 올랐다. 김인승은 유화 〈문학 소녀〉로, 김경승은 조소작품 〈소녀 입상〉으로 특선에 올랐는데 둘 다 동경미술학교를 졸업했으며, 김인승은 개성중학교, 김경승은 경성사범과 여자사범 교사였다. 두 형제는 기자의 질문에 더욱 열심히 하겠다는 말만 했다.[193]

심사평 심사원 선후감의 주요 내용은 올해도 역시 조선 향토색이었다. 수묵채색화 분야 심사원 야자와 겐게츠(矢澤弦月)의 선후감은 다음과 같다.

"총독부 당국의 미술에 대한 관심의 발로인 신미술관의 건설이 어떻게 작가의 심리에 반영했는가. 금년 출품화를 보면, 딴은 대작이 많은 것과 또 그 어느 것이나 역작이고 작년에 비해서 실로 현저한 진경(進境)을 보이고 있다. 그러나 이것은 반드시 미술관 신설의 영향만이 아닐 것이다. 비상 시국하에 있는, 오등(吾等) 일본인이 각 방면으로 일단 긴장해서 각각 그 담당한 각자의 일에 노력 매진하는 결과의 표현이 아닐까. 또 각 부의 참여 제군이 그 주위 후진에 대하여 이 지도가 득의(得宜)한 뒤의 소산이기도 할 것이고 물론 그 공적을 인정해야 한다. 나는 작년에 10년 만에 선전의 감심사(鑑審査)에 임해서 선전 창설 이래 17년을 경과한 오늘, 반도미술이 어떻게 약진하면서 있는가를 생각고 크게 유쾌하게 생각하고 있으나 감사를 마치고 진열된 제1부의 작품을 순람(巡覽)하고 좀 지나치게 관선(寬選)이 되지 않았나 하는 감상을 가진 점이 있다. 그런데 금년 출품을 보고는 그 위우(僞憂)는 일소되고 일개년 간의 진보가 너무 현저해서 대작 역작이 극히 많은 데 일치했다. 따라서 입선 수도 작년보다 증가하고 그 질도 향상되었다. 실로 반도미술을 위해서 경하해 마지않는다. 금후는 다년 악망(握望)하던 지도기관의 정비와 작가 제군의 정진으로 특색 있는 반도미술의 설립을 희망한다. 심사원에 있어서

작품에 대한 감상 등에 대하여는 이리에(入江) 심사원이 따로 소신을 발표하리라고 생각하나 간단히 감사에 대해서 그 태도를 말해서 출품작가의 참고에 공(供)하고자 한다.

1. 표현에 미숙한 점이 있을지라도 우수한 소질을 궁지(窮知)할 수 있는 것.
2. 반도의 오랜 전통을 묵수(墨守)하면서 진경을 보인 것.
3. 정확한 자연 관조와 자유롭고도 순진 청신한 표현수법으로써 제작한 것.
4. 특색 있는 색채와 중후한 기교가 그야말로 반도적인 것.
5. 중앙화단의 작가의 우수 기법을 섭취해서 소화하려고 한 것.
6. 견실한 기법과 진지한 노력에 의한 것.

등등 결점은 있어도 한 가지 뛰어난 그 무엇을 파(把)한 것은 될 수 있는 대로 그것을 인정하고 금후의 진전을 기대 장려하는 의미를 풍겨서 감사했다."194

유채수채화 분야 심사원 이하라 우사부로우(伊原宇三郎)의 선후감은 다음과 같다.

"선전은 금년 제18회를 맞아서 수 년 현저한 진보의 자취를 보이고 있는 것은 경하해 마지않는다.

제2부의 입선작을 통람하면 특히 걸출한 작품이 보이지 않으나 그것은 착착 발전의 도상에 있는 선전으로서는 당연한 일로서 차라리 전체의 평균 수준선이 내지의 대전람회에 비해서 추호도 손색이 없는 것을 자랑해도 좋다고 생각한다. 취중(就中) 가장 깊이 느낀 것은 반도인 화가의 괄목할 대두로서 특히 그 대부분이 경륜이 풍부한 청년층이므로 장래에 큰 기대를 가진다. 방금(方今)은 반도에는 선전이라는 실로 훌륭한 장려기관이 있으나 일방, 지도기관이 아직 완비되어 있지 않으므로 선전이 최고기관이 되어 자칫하면 작가의 마음이 풀어지기 쉬운 점이 없지 않으므로 이 점의 경계, 자중이 필요하다. 또 내지에서는 제종 단체가 서로 대치해서 어떤 의미에서는 미술계가 분열상태에 있으나 선전에서는 완안(完安)한 종합전의 모양을 가지고 내용적으로는 내지의 전람회보다 다양성을 가져서 무엇보다도 반가운 일로서 이 이상상태는 금후에도 더욱 잘 원호해서 길러 주었으면 한다.

일반적으로 보아서 견실한 작품의 것이 많고 낙선화 중에도 그저 유행을 쫓고 신기를 뽐낸 것은 거의 없었다. 다만 이는 ○○○로서는 할 수 없는 일이다. 전체의 작품 경향에 동경의 직접 영향이 너무 강하고 제재 이외에 조선이라는 지방색이 예술적으로 나타난 작품이 극히 적었으나 기후 풍토 생활 모

든 점으로 내지와 상위(相違)가 있는 조선에서는 장래 조선 독자 예술이 생겨 나와도 좋다고 생각한다.

제2부는 출품 수가 매우 많으므로 한정된 회장의 벽면에는 자연 엄선이 될밖에 없었다. 더 2,30매 추려도 좋았을 작품이 있었으나 유감이나 그만두었다. 수상한 12매는 모두 훌륭하게 되어서 작년보다는 좀 수가 많으나 금년은 이 이하로 줄이기는 어려웠다.

또 일반 입선작 중에 기교가 꽤 유치한 것도 몇 매 섞여 있으나 이는 기교 이외에 무엇인가 버릴 수 없는 소질이 보이므로 추렸다. 이 ○○의 작자는 주위의 유행에 눈을 팔지 말고 자기의 좋은 소질을 장(長)시켰으면 하고 또 상당한 기교를 가지고도 작품이 평범에 빠져서 낙선된 사람들의 참고라도 되면 행(幸)이겠다."195

조소 및 공예 분야 심사원 타카무라 토요치카(高村豊周)는 선후감을 다음처럼 썼다.

"제3부는 조소와 공예가 함께 작년도에 비해서 진보의 자취가 뚜렷하게 눈에 띄인다. 조소에서는 작년도에는 등신대 이상의 전신상은 근소하고 머리뿐인 것이 과반수를 점령하고 있었으나 금년은 그것이 아주 역현상을 정(呈)했다. 이는 작가의 노력을 여실하게 말하는 것이다. 그 우에 이 등신 이상의 전신에 우수한 것이 많은 것은 차라리 일경(一驚)할 일이다. 그리고 거대한 부조 일 점과 실재(實材) 조각(석고 착색이 아닌 것, 즉 석재 청동으로 된 것) 2점이 진열된 것은 특기해도 좋다.

공예에서는 입선작품의 수준은 확실히 작년도보다 높아졌고 대체로 조선의 고전을 현대생활 가운데 살려서 또 전통적 기술 가운데 다시 신수법을 담으려는 경향이다. 다음에 공예의 흠점을 말하면 작년도의 특선에 추종하는 경향이 보이는 것이다. 가령 작년도에 낙랑문양의 손 상자(箱子)가 특선이 되었는데 금년도에는 같은 낙랑문양의 분(盆)이 매우 눈에 띄었다. 작년에 낙랑문 손 상자가 특선이 된 것은 손 상자의 구조와 크기와 낙랑문양과의 관계에 작가적 감각의 우수성이 보인 까닭이고 무슨 낙랑문양 자신을 추장(推獎)한 것은 아니다. 그러므로 낙랑문양을 그리면 아무것이라도 좋다고 생각하면 매우 잘 못이다. 그리고 자수는 꽤 들어왔으나 대부분 못 쓸 것이었다. 그 기술에 대해서는 추장해도 좋을 것이었으나 공예는 단순한 기술로만은 아니 된다. 근본이 되는 것은 도안이다. 그 도안이 자수 작품에는 아주 되지 않은 것이 많았다. 특히 사조파풍(四條派風)의 일본화를 그대로 병풍이나 골축(骨軸)에 자수하는 것은 꼭 그만두어 주었으면 한다. 자수는 자수로서 독특한 분야를 개척해야 한다. 나○(螺○)의 실내 용구류도 역시 장식자

수의 경향이 있다. 이는 나이(螺O)의 특색이겠으니 할 수 없다고 할지도 모르나 적어도 문양이 정리되어야 하겠다."[196]

이들의 심사 소감 가운데 조선 향토색과 관련한 부분을 『동아일보』는 '조선의 작가들이 조선의 독특한 지방색이 가져온 예술적 작품이 적고, 작품 전체가 동경화단의 직접 영향을 받아가고 있으므로 앞으로는 조선의 기후, 풍토, 생활 등 모든 점에 있어 조선 독자적 예술이 창작되어야 하겠다'고 요약해 놓았다.[197]

조선미전 비평　총독부 기관지 『조선』 1939년 7월호는 「미술의 조선」[198]이란 특집을 마련했다. 여기에는 조선미전 심사원 초대석상에서 미나미 지로우(南次郎) 총독의 연설을 맨 앞에 요약한 다음, 각 분야 심사위원들을 내세워 심사 소감을 실었다. 이어서 야마다 시니치(山田新一)는 유채수채화 분야 비평을, 카토우 코린토(加藤小林人)가 수묵채색화 분야 비평을, 후지무라 히코시로우(藤村彦四郎)가 공예 분야 비평을, 그리고 하라다 시게야쓰(原田茂安)는 각 분야마다 나타난 시국색을 주제삼아 글을 썼다.[199]

야마다 시니치(山田新一)는 조선미전이야말로 동경, 경도의 '중앙 유력 대전람회'의 수준에 다가서고 있으니 대만 대전(臺展), 만주 만전(滿展)을 비롯한 '전국 지방전람회의 왕자'라고 추켜세웠다. 그는 글에서 이인성, 김만형, 심형구, 박영선, 김인승 들과 같이 대개 '독특한 조선색'을 살린 작품들 위주로 평가했다. 카토우 코린토(加藤小林人)는 조선화가들 대다수가 내지화단의 호화로운 화풍, 세련된 수법을 보고 따르고 있으니 '조선의 전통과 특색'이 사라져 가는 느낌이 있다고 썼다. 그는 조선의 전통 기분과 수법을 지키는 작가로 이용우를 들어보이고 김기창은 일본풍을, 정종녀는 조선전통과 일본풍을 절충한다고 보았다. 이응노는 일본풍 재료와 수법을 빌어 조선의 공기를 묘사하는 데 성공을, 김은호는 조선 전통재료와 수법을 비상하고 대담하게 써서 현실을 묘사하는 데 성공하고 있다고 평가했다. 하라다 시게야쓰(原田茂安)는 사변이 일어난 뒤 조선미전에서 시국색이 각 분야에서 나타나고 있음을 밝히고 여러 작품들을 예로 들고 있는데 조선인의 작품으로는 유채수채화 분야에서 박진명(朴振明)의 〈천단(天壇)〉 단 한 점만을 꼽고 있다.

이 무렵 새로 등장한 논객 최근배가 조선미전 제1부 수묵채색화 분야에 평필을 들었다.[200] 최근배는 두 가지 경향으로 나눠 보았다. 하나는 '순일본화 계통'이요 또 하나는 '남화 계통'이다. 최근배는 순일본화 계통은 제국미전을 그대로 본뜨는 것이지만 지난해에 빗대 '도말(塗抹)한' 그림이 늘어났으

며 따라서 그 '표현이 저조한 것'이 많았다고 꼬집었다. 그럼에도 맹목에 가까운 추종이 아니라 나름의 과정을 거친다는 의의가 있다고 평가하고 있다.

최근배는 '현대와 같이 생활 기반에 양풍이 침투하여 우리의 생각과 감각이 시대를 따르려고 하는데' 고립될 수 없는 노릇이요, 따라서 수묵채색화 분야가 '고민하는 점은 어떻게 하면 양화의 사실을 배우며 또 어떻게 하면 이 사실에서 탈각하여 독자의 경지에 이를까 하는 것'이다.

최근배는 남화 계통에 대해서는 몇 개 외엔 전부 한 사람이 그린 것처럼 화풍이 비슷하며 아무 정신도 없이 재래의 기법과 법칙에서 벗어나지 않고 있다고 꾸짖었다. '지나치게 보수적이며 매너리즘에 빠졌다'는 것이다.

추상미술을 지향하는 논객 김환기는 해가 저물 무렵 조선미전 출품 몇몇 작가들에 대해 비평을 꾀했다.[201] 조선미전을 세 번이나 둘러보았다고 쓴 김환기는 김만형이야말로 '진보적'인데 그의 뛰어난 상티망은 '어딘지 때리면 흩어져 버릴 것 같은 극히 애린(愛隣)한 시적 전운(全韻)이 전 화면에서 느낄 수' 있도록 해준다고 헤아리면서도 자칫 문학성을 짙게 할 위험이 있을 듯하다면서 조형성을 적극 추구해 회화의 순수성을 얻으라고 충고했다. 김인승에 대해서는, 그의 작품이 일본 어떤 대가의 작품을 떠올리게 해 심히 불편을 느꼈다고 그 모방을 꾸짖으면서 충분한 기량이 있으니 '작가와 직공을 구별하는 극히 상식적 판단을 가져' 줄 것을 주문했다. 또 필요 이상의 대작을 낸 심형구와 이인성의 작품에는 인물 묘사에서 데생의 오류가 심했다고 꼬집었다.

심형구는 유채수채화 분야와 조소 및 공예 분야를 대상으로 삼아 비평을 발표했다.[202] 눈길을 끄는 대목은 조소 비평인데, 드물다는 점에서 그러하다. 물론 기교와 효과를 거론하는 간단한 인상기를 벗어난 것은 아니다. 이를테면 김경승 작품에 대해 '건전한 데생력'을 높이 산다거나, 윤승욱의 대리석 작품 〈한일(閑日)〉에 대해 앞다리의 무리를 꼬집고, 문석오의 〈습작〉에 대해 '색과 포즈가 너무 강직하여 효과가 부족한 듯하다'고 쓴 것, 그리고 김복진의 〈나부〉에 대하여 '색감에 감미(甘味)가 있는 것이 관자의 마음을 끌게 한다' 따위가 그렇다. 김복진의 〈나체 B〉에 대해 '로댕의 작 〈청동시대〉나 〈도보하는 사람〉을 연상할 만한 걸작이라 하겠다. 건실한 데생력과 아울러 적당한 동세가 표현되어 있다'고 쓴 대목도 마찬가지다.

구본웅은 조선미전 비평을 꾀하는 자리[203]에서 서예 및 회화, 조소의 관련을 논했다. 구본웅은 서화동원론(書畵同源論)에 바탕을 둔 서예와 그림의 관계에 대해 '어느 점에서 많은 공통성'을 지닐 수 있음은 사실이지만, 이를 따라 조소와 그림의 공통성을 말하는 것은 전혀 다른 것이라고 꼬집으면서, 서

예와 그림은 '한정된 2차적 세계에서의 허실 취급'에서 그 공통성을 말할 수 있는 것이지만, '조각의 3차성은 원통상의 문제요, 회화적 3차성은 직관적 작용'임을 떠올릴 때 그 차이가 있음을 깨우쳐 혼동치 말아야 할 것이라고 논했다.

구본웅은 또 유채수채화 분야를 이야기하면서 사반 세기 동안의 발자취를 더듬고 있다. 그런 가운데 '내선 일체의 현하에 있어 조선미전을 일 변방의 사실로만 둘 것은 아닐 뿐만 아니라 중앙화단의 연장으로도 볼 수' 있을 것이라고 목청을 높였다.[204] 이처럼 '내선 일체'를 말하는 구본웅의 태도는 엉뚱하지만 최근 고희동에게 들은 서양 근대주의미술 이식사라든지 조선미술 쇠퇴론 따위를 재빠르게 받아들이고 있던 구본웅의 패배주의 심리로 볼 때 자연스러운 귀결이라고 볼 수 있다.

또한 구본웅은 동서미술이 재료에 있어 차이가 있을지언정 회화 표현 기능에 있어 차별이 점차 없어지는 듯한 경향이 보인다고 쓰면서도 '서양화만이 가능하다고 볼 수 있는 회화적 고차 행동'이 있으며 '서양화에는 서양화만의 세계를 가지고 있음'을 힘주어 말하고 있다. 구본웅은 조선미전이 '해마다 한둘씩 가작을 보이는 것만은 행(幸)일지니 금년의 김만형 씨'가 그렇다고도 썼다. 구본웅은 '회화는 시(詩)'라고 하면서 '여기에 서사시의 일행(一行)이었으니, 조선미전에서 보기 드문 가작 김만형 씨의 〈검무(劍舞)〉'라고 추켜세우면서 '미려한 색조는 진주와 같이 한 세계를 영롱케 하며 그 아름다움이 능히 이 땅의 미를 다 내었다'고 추켜세웠다. 또 박영선의 〈대동강 풍경〉에 대해서는 재미있고 쉽게 그린 작품인데 이런 작품을 계속할 수 있다면 장래도 낙관할 수 있다고 하면서, 가슴의 처리는 좋은데 근경의 점경 인물 따위를 좀더 자연스레 만들었다면 하는 아쉬움을, 최연해의 〈정양의 상〉에 대해서는 다음처럼 꾸짖었다.

"회화인은 모름지기 순직(純直)할지니라. 회화의 세계가 곧 작자의 생활세계와 합일되는 데서 나오는 것이 비로소 회화일 것이니 별개의 우상을 짓고자 노력함은 어리석음의 하나요 보는 사람도 속지 않는다."[205]

구본웅은 또 이인성의 〈뒤뜰〉은 장중 제일 큰 작품이며 매우 노력한 것도 알 수 있지만 "대작만큼 상당한 '메티에(마티에르)'도 인(認)할 수는 있으되 마음의 너그러움이 없었던가 대작이 성공은 못 되었음을 애석하여 마지않는다"[206]고 꾸짖었다. 또 김인승의 〈문학 소녀〉에 대해서는 '매우 솔직한 태도의 작품이며 누군가의 말을 빌면 수재의 답안이라 하고, 덧붙여 수재와 천재는 다르니라는 말을 들은 적이 있지만 그렇게까지 말할 것은 없고 즐겁게 볼 수 있는 작품'이라고 썼다.

조선미전 관람을 함께 하며 김복진은 〈고완(古翫)〉〈물레방앗간의 아침〉을 낸 김기창의 물음에 답변해 주었는데[207] 그 내용은 다음과 같다. 김복진은 김기창을 쉴새 없는 새로운 탐구자라고 하면서 16회 조선미전 출품작 〈고담(古談)〉과 다음해의 〈하일(夏日)〉을 거쳐 '노작(努作)'을 거듭하는' 화가라고 칭찬을 아끼지 않았다. 김복진은 〈고완〉에 대해 인물과 다른 사물의 관계가 조화롭지 못하다고 하면서 '고기(古器)나 고불(古佛)의 ○○를 모사하지 말고서 부분과 부분과의 관계, 다시 말하면 ○○○를 표현하는 데 ○를 가져주기를 청'하면서 왜냐하면 '회화는 10지(指)로 그리는 것이 아니고 ○○는 두뇌로 그리는 바라고 생각하는 까닭'이라고 가리켰다. 하지만 김복진은 〈고완〉에서 이미 그 편린을 보이고 있다고 덧붙였다.

또한 정종녀에 대해서는 '〈가야산 해인사〉의 왕대(旺大)한 사실, 〈홍류동의 춘〉에서 ○화된 어깨틈을 볼 수 있고, 〈삼월의 설〉에서 색채의 ○적 배치의 신기축(新基築)을 선전에다 보여준 것은 정말조(鄭末朝) 씨의 〈춘교(春郊)〉와 더불어 하나의 공적'이라고 평가하면서, 정말조의 〈춘교〉는 어린 소녀의 안면 특성에 따른 '아름다운 작품'으로 색채를 잘 썼다고 추켜세웠다. 또한 이용우는 김은호와 이상범 2대문(二大門) 계열을 벗어나 분방한 꿈을 꾸는 작가로 대단히 특이한 존재요, 작품 〈산가(山家)〉는 진열 작품 가운데 가작이라고 평가했으며, 남화를 버리고 새로운 모색을 꾀하는 이응노에 대해 다음처럼 썼다.

"이응노 씨 작 〈황량〉〈하일〉〈숙추(肅秋)〉 3작에 대하여서는, 안일하였던 고○(故○, 南畵)를 버리고 새로운 모색의 길을 떠난 하나의 유민(流民). 나는 이렇게 생각하여 보았다. 바야흐로 전향기(轉向期)에 섰으니 절충의 파탄(破綻)은 또한 피할 수 없으리라고 말한 전년도 평문에다가 '터치'의 ○○은 내용을 떠나는 경향이 있지 않은가 한다. 그러나 나의 ○○으로써 모험은 바로 청춘이고 청춘은 곧 예술의 ○○일지니 씨의 모험은 반드시 신세계를 발견하리라고 약속할 수 있다는 것이다."[208]

또한 '전통적 미의식의 소유자' 김은호의 작품 〈승무〉에 대해서는 극찬을 아끼지 않았으니 김복진 자신의 미학인 정중동(靜中動)의 동학(動學)이 드러난 작품이라고 썼다. "약동자(躍動姿)를 ○○한 것만치 ○○된 ○미(○味)가 많다고 한다. 정(靜)이 극(極)한데 동(動)이 있는 이라는 색감의 해탈, 우리는 씨의 이 해탈을 받은 환희를 잊어서는 아니 되나니 지금껏 수많은 승무를 그린 화가들은 더욱 씨의 이 동학을 버릴 수 없을 것"[209]이라고 썼던 것이다. 〈승혼(乘昏)〉의 작가 이상범에 대해

서도 세상의 많은 말들에 묶일 필요 없이 초연히 밀고 나가야 할 것이라고 하면서 '조선적 목가는 황혼일수록 더욱 강한 것이니' 〈승혼〉이야말로 그것을 표현한 대표작이라고 추켜세웠다. 〈3인〉의 심형구는 '찬미(讚美)를' 자아내지만 화면 하부가 미치지 못하고, 〈뒤뜰〉 〈애향〉의 작가 이인성은 기질과 패기가 넘치지만 〈애향〉에서 어린이의 팔과 다리에 흠이 있다고 꼬집었다. 〈문학 소녀〉와 〈황의(黃衣)〉의 작가 김인승은 지난 발자취를 살펴볼 때 실망을 자아내지만 수묵채색화 분야에서 김은호, 이상범이 지닌 지도자의 지위를 이들 심형구, 이인성, 김인승에게 바란다고 썼다. 특히 김복진은 〈검무〉의 작가 김만형을 '근대화가의 눈'을 가진 작가라고 하면서 다음처럼 추켰다.

"김만형 〈검무〉는 '무브먼트'의 포착이 정확하다. 세부를 버리고 전체의 유동을 잡은 곳이 확실히 비범한 것이 있다. '모델' 또는 제재를 대할 때 ○○세부에 눈이 끌리는 것인데 〈검무〉의 작자는 근대화가로서의 눈을 가졌다. 씨의 눈동자는 선전계 양화가가 가져 보지 못한 것인만치 나는 진○(珍○)하고 영원하기를 바란다. 과연 '덩어리'를 볼 줄 아는 화가야말로 정도(正道)를 갈 수 있으리라."[210]

조선미전 비판과 미술학교 설립계획 김복진은 조선미전의 제도 몇 가지를 매섭게 꾸짖었다. 먼저 참여 제도에 관해서 여러 갈래로 나무랐다. 작품 앞에 참여라는 표찰을 붙이는 따위에 대해 '무식한 눈을 혼란하는 마술' 아니면 '모독'이라고 꾸짖었다. 왜냐하면 다음과 같은 탓이다.

"대체로 미술가는 행정 내지 사법 관리가 아니다. 선전의 참여는 그것이 호신술이나 양로 보험의 일종이 아닐 터라는 것이 건전한 상식일 것이다. 그럼에도 불구하고 그들은 우수한 작품을 생산하여 후진을 계발하며 신진을 ○○하며 참여의 권위를 높이지 않고서 엉뚱하게 전람회 ○○○○에 ○○하기를 ○○하는 결과 여러 가지 물의를 일으키고 있으니…"[211]

따라서 김복진은 참여 선출방법이나 수당 따위 제도에 대한 새로운 연구를 제안했다. 김복진은 전시작품 앞에 참여만이 아니라 추천, 특선까지 표찰을 붙이는 행위를 '영광도 아니고 오히려 주객이 다 부끄러운 일의 하나'라고 꼬집었다. 왜냐하면 '문화에 뒤떨어졌다는 자기 표시일 뿐'인 탓이다. 따라서 김복진은 그 제도의 폐지를 드세게 주장했다.

그리고 『동아일보』는 사설을 통해 조선미전의 개혁을 총독부에 촉구했다.[212] 그것은 수묵채색화 분야의 응모가 줄어든 점 및 조소 및 공예 분야 응모작 가운데 절반 이상이 입선해 숫자

를 채우고 있는 점 따위를 들먹이고, 게다가 수묵채색화 분야에 있어 기성화가의 응모가 드물다는 점과 유채수채화 분야에서 동경미술학교 계열의 응모가 많지 않다는 사실은 다음과 같은 문제가 있는 것이라고 썼다.

"혹은 말한다. 심사원이 매년 갱신되는 것을 지적한다. 혹은 제도상의 불만을 말하기도 한다. 입선, 특선, 입상이 되어도 특별한 권위와 대우의 좋지 못한 불만도 있는 모양이다."[213]

따라서 조선미전을 개혁해야 한다고 소리를 높였다. 먼저 논객은 제도상의 개혁을 꾀할 것을 다그치고 다른 한쪽으로 미술교육기관의 설치를 힘주어 말한 뒤 '총독부 미전 외에 민간 미전도 더욱 조성시켜 독특한 미술 성격을 발휘하여 감으로써 예술 조선의 향상 발전'을 꾀해야 할 것이라고 덧붙였다. 다음해에 재동경미술협회전람회를 총독부 사회교육과에서 후원하면서 전람회장도 총독부미술관을 빌려 주었으니 사설의 주장 탓이었는지도 모른다.

그같이 촉구한 『동아일보』는 며칠 뒤인 6월 2일자에 다시 개혁을 다그치는 기사를 내보낸다. 『동아일보』는 조선미전 심사위원들의 심사소감에 나타난 공통점을 요약하자면, 조선의 작가들이 조선의 독특한 지방색이 가져온 예술다운 작품이 적고, 작품 전체가 동경화단의 직접 영향을 받아가고 있을 뿐만 아니라, 미술 장려기관은 있으나 지도기관이 없다는 것이라고 썼다. 기자는 이 사실을 '유감'스러운 일이라고 가리키면서 왜 필요한지를 다음과 같이 펼쳐 보였다.

"첫째, 미술 지도기관의 절대 필요, 둘째, 초등학교 정조(情調) 교육을 확충하는 데 따라 그 지도자 양성의 입장에서 미술 전문 교육기관이 필요, 셋째, 조선 고대의 미술이 발달했으나 조선으로 내려오면서 점점 퇴보되어 가고 있는 현실에 비춰 조선미술 부흥을 위해 필요, 넷째, 공예미술이란 실용성이 있는 것이거니와 그것을 좀더 고도로 또는 보편성 있록 발전시키기 위해 필요…"[214]

이에 대해 총독부 학무국 사회교육과 이원보(李源甫) 과장은 '늦든 빠르든 미술교육 전문기관이 어느 때고 실현될 것만은 틀림없는 일'이라고 장담하고 있다.[215]

또한 같은 날 약속이나 한 듯 『매일신보』 또한 조선미전을 계기로 '종래의 현안으로 내려오던 미술학교 문제는 조만간에 실현이 된다고 하는 기꺼운 소식'을 보도했다.[216] 『매일신보』는 먼저 조선미전 심사원으로 왔던 이들이 조선의 미술기관인 조선미전 작품들이 보여주고 있는 통폐를 극복하기 위해 미술교

육기관이 필요하다고 여겨 총독부 학무당국에 건의를 거듭했다는 점을 가리키고 있다. 이들이 가리킨 조선미술의 통폐는 1. 표현이 아직도 미숙한 점이 있으며 중앙화단의 기법을 본뜨고 있는 것, 2. 장려기관으로 미술전람회는 있으나 상설된 지도기관이 없으므로 작가들의 마음이 긴장되지 못하고 있는 것, 3. 작풍에 모방이 있어 조선적인 것, 지방적인 향토색이 없는 것, 4. 심심하고도 조선의 독특한 예술을 사랑할 만한 것이 없는 것 등이다.

또한 지난해에 총독부가 예산을 세워 계획을 구체화시키던 중 예산 삭제를 당했던 일과, 독지가가 나서서 학교를 세울 뜻을 밝혔지만 사변 관계로 중단된 일을 돌이켜 볼 때 학교 설립은 '전연 몽상이 아닌 것'이라고 가리키면서 관계자들의 대담을 실었다. 먼저 지난해에도 학교 설립을 총독부에 건의했던 조선미전 심사원 타카무라 토요치카(高村豊周)는 공예 분야의 높은 수준과 전시에 국내 산품의 수출을 진흥시키는 일이 필요한 만큼 이것을 지도할 수 있는 상설기관으로서 미술학교를 설치해야 하며 국가정책으로 실현해야 한다는 주장을 펼쳤다.[217] 또한 학무국 사회교육과장은 심사원들로부터 건의를 들었다고 밝히면서 다음 같은 견해를 내놓았다.

"특히 조선 독특한 예술을 살리는 것과 조선의 공예를 해외로 진출시키는 데 절대로 필요하다고 역설하는 것을 들은 만큼 많은 자극을 받았다. 학무국으로서도 이 자극 있는 제안에 대하여 응당 대책이 세워질 것으로 보이는 만큼 조만간 실현될 문제로 생각하고 있다."[218]

이같은 장담에 걸맞게도 총독부는 먼저, 1940년 봄에 조선미술연구회를 발족시켜 그 안에 조선미술연구소를 설치하겠다고 발표했다. 연구소는 조선미술학교 설치의 전단계로 새로 지은 총독부 뒤뜰 총독부미술관을 쓸 계획이었다. 연구소는 먼저 동양화과, 서양화과, 공예과를 두고 지도책임 교사는 조선미전 참여작가들 가운데 뽑기로 했다. 총독부 사회교육과는 이를 위해 내년 예산에 그 경비 7만 원을 올렸으며 예산이 통과 확정되는 대로 각 과 정원 50명 규모의 학생을 뽑을 것이라고 밝혔다.

한편 지도책임 교사로는 수묵채색화 분야에 이상범과 김은호, 유채수채화 분야에 토오다 카즈오(遠田運雄), 야마다 시니치(山田新一), 공예 분야에 아사카와 노리다카(淺川伯敎)를 내정했다.[219]

1939년의 미술 註

1. 김복진, 「선전의 성격」, 『매일신보』, 1939. 6. 10-16.
2. 김복진, 「선전의 성격」, 『매일신보』, 1939. 6. 10-16.
3. 정현웅, 「화단 일 년 보고 – 상실된 순결과 지성」, 『조선일보』, 1939. 12. 9.
4. 길진섭, 「조선화단의 현상」, 『조선일보』, 1939. 6. 11.
5. 길진섭, 「조선화단의 현상」, 『조선일보』, 1939. 6. 11.
6. 주경, 「화가 자아인식」, 『문장』, 1939. 7.
7. 주경, 「화가 자아인식」, 『문장』, 1939. 7.
8. 김주경, 「미협전 인상」, 『동아일보』, 1939. 4. 22-23.
9. 김환기, 「기묘년 화단 회고」, 『동아일보』, 1939. 12. 21-22.
10. 김환기, 「기묘년 화단 회고」, 『동아일보』, 1939. 12. 21-22.
11. 최근배, 「미술계의 제문제」, 『조광』, 1939. 1.
12. 최근배, 「미술계의 제문제」, 『조광』, 1939. 1.
13. 김용준, 「회화적 고민과 예술적 양심」, 『문장』, 1939. 10.
14. 길진섭, 「화단의 일 년」, 『문장』, 1939. 12.
15. 구본웅, 「화단의 일 년」, 『조광』, 1939. 12.
16. 김환기, 「기묘년 화단 회고」, 『동아일보』, 1939. 12. 21-22.
17. 김환기, 「기묘년 화단 회고」, 『동아일보』, 1939. 12. 21-22.
18. 최근배, 「화단 일 년 보고서 – 동양화」, 『조선일보』, 1939. 12. 12.
19. 김주경, 「미협전 인상」, 『동아일보』, 1939. 4. 22-23.
20. 김주경, 「세계대전을 회고함 – 미국편 화원과 전화」, 『동아일보』, 1939. 5. 9-10.
21. 김주경, 「세계대전을 회고함 – 미국편 화원과 전화」, 『동아일보』, 1939. 5. 9-10.
22. 오지호, 「피카소와 현대회화」, 『동아일보』, 1939. 5. 31-6. 7.
23. 오지호, 「피카소와 현대회화」, 『동아일보』, 1939. 5. 31-6. 7.
24. 김용준·정현웅·김환기·길진섭, 「현대의 미술」, 『조선일보』, 1939. 6. 11.
25. 김환기, 「추상주의 소론」, 『조선일보』, 1939. 6. 11.
26. 김환기, 「추상주의 소론」, 『조선일보』, 1939. 6. 11.
27. 김용준, 「만네리즘과 회화」, 『조선일보』, 1939. 6. 11.
28. 김용준, 「만네리즘과 회화」, 『조선일보』, 1939. 6. 11.
29. 정현웅, 「초현실주의 개관」, 『조선일보』, 1939. 6. 11.
30. 정현웅, 「추상주의 회화」, 『조선일보』, 1939. 6. 2.
31. 정현웅, 「현대미술의 이야기」, 『여성』, 1939. 6.
32. 길진섭, 「조선화단의 현상」, 『조선일보』, 1939. 6. 11.
33. 조우식, 「전위회화 분석론」, 『매일신보』, 1939. 9. 10; 「전위회화 분석 속론」, 『매일신보』, 1939. 10. 1
34. 김복진, 「선전의 성격」, 『매일신보』, 1939. 6. 10-16.
35. 김복진, 「선전의 성격」, 『매일신보』, 1939. 6. 10-16.
36. 김복진, 「선전의 성격」, 『매일신보』, 1939. 6. 10-16.
37. 김복진, 「선전의 성격」, 『매일신보』, 1939. 6. 10-16.
38. 김용준, 「한묵 여담」, 『문장』, 1939. 11.
39. 김용준, 「한묵 여담」, 『문장』, 1939. 11.
40. 김용준, 「한묵 여담」, 『문장』, 1939. 11.
41. 김용준, 「청전 이상범론」, 『문장』, 1939. 9.
42. 김용준, 「청전 이상범론」, 『문장』, 1939. 9.
43. 김용준, 「청전 이상범론」, 『문장』, 1939. 9.
44. 김주경, 「미협전 인상」, 『동아일보』, 1939. 4. 22
45. 김주경, 「미협전 인상」, 『동아일보』, 1939. 4. 22
46. 김주경, 「미협전 인상」, 『동아일보』, 1939. 4. 22
47. 구본웅, 「양화 참견기」, 『조선일보』, 1939. 6. 13-16.
48. 길진섭, 「회화미술의 제문제」, 『조광』, 1939. 1.
49. 길진섭, 「회화미술의 제문제」, 『조광』, 1939. 1.
50. 정현웅, 「파란(폴란드)의 미술」, 『조광』, 1939. 11; 김주경, 「세계대전을 회고함 – 미국편, 화원과 전화」, 『동아일보』, 1939. 5. 9-10; 김영기, 「지나화단의 조류」 1-17, 『동아일보』, 1939. 9. 19-10. 15; 구본웅, 「현대미술의 제문제」, 『조광』, 1939. 1; 김용준, 「만네리즘과 회화」, 『조선일보』, 1939. 6. 11.
51. 홍성인, 「화가와 무대미술」, 『막』, 1939. 6; 함석태, 「공예미」, 『문장』, 1939. 9; 후지무라 히코시로우(藤村彦四郎), 「조선공예의 육성」, 『조선일보』, 1939. 9.12-19.
52. 이여성, 「동양화과 – 감상법」, 『조선일보』, 1939. 4. 19-21; 김용준, 「서양화과 – 감상법」, 『조선일보』, 1939. 4. 28-5. 2; 최근배, 「동양화를 보는 법」, 『여성』, 1939. 6.
53. 최근배, 「미술계의 제문제」, 『조광』, 1939.1.
54. 김용준, 「이조의 산수화가」, 『문장』, 1939. 4; 이여성, 「이녕」, 『조선명인전』, 조선일보사, 1939.
55. 금산사 미륵전 본존불의 크기가 11.82미터인데 이것을 가리키는 것임.
56. 대작 춘향과 미륵, 『조선일보』, 1939. 1. 10.
57. 총명한 춘향을, 『조선일보』, 1939. 1. 10.
58. 춘향상 화필을 잡고, 『삼천리』, 1939. 4.
59. 춘향이가 살아온 듯, 『매일신보』, 1939. 5. 24.
60. 최익한, 「김은호 화백의 춘향상을 보고」, 『동아일보』, 1939. 5. 27.
61. 최익한, 「김은호 화백의 춘향상을 보고」, 『동아일보』, 1939. 5. 27.
62. 후덕한 미륵불, 『조선일보』, 1939. 1. 10.
63. 조선 제일의 대불, 『동아일보』, 1939. 3. 16.
64. 허하백 씨와 문화주택, 『여성』, 1939. 3.
65. 김주경 씨 노작, 『동아일보』, 1939. 2. 10.
66. 김주경 씨 노작, 『동아일보』, 1939. 2. 10.
67. 길진섭, 「미술계 인물론」, 『신세기』, 1939. 9.
68. 길진섭, 「미술계 인물론」, 『신세기』, 1939. 9.
69. 김용준, 「한묵 여담」, 『문장』, 1939. 11.
70. 김용준, 「한묵 여담」, 『문장』, 1939. 11.
71. 장리석의 증언.(김복기, 「개화의 요람 평양화단의 반세기」, 『계간미술』 1987 여름호, p.105.)
72. 김진섭, 「토수 황술조의 유작전을 앞두고」, 『동아일보』, 1940. 6. 25-26.
73. 김진섭, 「토수 황술조의 유작전을 앞두고」, 『동아일보』, 1940. 6. 25-26.
74. 진천 교육계의 은인, 『동아일보』, 1939. 2. 24.
75. 〈귀로〉 신자연파협회, 『조선일보』, 1939. 3. 5.
76. 이구열, 「허민과 진환」, 『한국의 근대미술』 제4호, 한국근대미술연구소, 1977 참고.
77. 이구열, 「허민과 진환」, 『한국의 근대미술』 제4호, 한국근대미술연구소, 1977 참고.

78. 독립미전 입선작,『동아일보』, 1939. 3. 24.

79. 〈산〉,『조선일보』, 1939. 4. 30.

80. 신진 조각가 이국전 씨,『조선일보』, 1939. 4. 28.

81. 〈작품 A〉,『조선일보』, 1939. 6. 2.

82. 김영나,「1930년대 동경 유학생들」,『근대한국미술논총』, 학고재, 1992, p.286.

83. 윤범모,「1930년대 동경 유학생과 아방가르드 – 재미작가 김병기 화백 증언」,『가나아트』, 1994. 7-8 참고.

84. 윤범모,「1930년대 동경 유학생과 아방가르드 – 재미작가 김병기 화백 증언」,『가나아트』, 1994. 7-8 참고.

85. 김영나,「1930년대 동경 유학생들」,『근대한국미술논총』, 학고재, 1992, p.287.

86. 조우식,「독립전 조선작가 평」,『여성』, 1939. 6.

87. 이과전에 조선 두 화가,『동아일보』, 1939. 9. 5.

88. 〈석양 소풍〉,『조선일보』, 1939. 9. 12; 〈저녁 소풍〉 이쾌대 작,『동아일보』, 1939. 9. 13.

89. 산서 오지의 야전병원,『조선일보』, 1939. 10. 4.

90. 윤범모,「1930년대 동경 유학생과 아방가르드 – 재미작가 김병기 화백 증언」,『가나아트』, 1994. 7-8 참고.

91. 박생광 씨의 〈구사〉,『조선일보』, 1939. 9. 14.

92. 흥아서도전람에 김영기 씨 특선,『동아일보』, 1939. 9. 22.

93. 흥아서전에 입선,『동아일보』, 1939. 10. 21.

94. 경성 양군 초입선,『매일신보』, 1939. 10. 10.

95. 윤승욱 작,『동아일보』, 1939. 11. 25.

96.『독립운동사자료집 별집 3권』, 독립운동사편찬위원회, 1978, p.589.

97.『독립운동사자료집 별집 3권』, 독립운동사편찬위원회, 1978, p.595.

98. 박영정,「일제 강점기 재일본 조선인 연극운동 연구」,『한국극예술연구』 제3집, 태동, 1993 참고.

99. 조우식,「독립전 조선작가 평」,『여성』, 1939. 6.

100. 조우식,「독립전 조선작가 평」,『여성』, 1939. 6.

101. 화단의 첫 시험,『동아일보』, 1939. 9. 13.

102. 장우성,「동양화의 신단계」,『조선일보』, 1939. 10. 5-6.

103. 총독부미술관 개설,『동아일보』, 1939. 5. 12.

104. 총독부미술관 준공,『동아일보』, 1939. 5. 15.

105. 김용준,「한묵 여담」,『문장』, 1939. 11.

106. 고구려벽화 모사와 고분 모형을 진열,『동아일보』, 1939. 4. 2.

107. 고적 애호일에 관람료 할인,『동아일보』, 1939. 9. 8.

108. 박성규 씨 개인전,『매일신보』, 1939. 4. 28.

109. 구본웅,「화단의 일 년」,『조광』, 1939. 12.

110. 신선양화전,『조선일보』, 1939. 11. 2.

111. 철원 서화회 성황,『동아일보』, 1939. 4. 20.

112. 서화전람회 개최,『동아일보』, 1939. 5. 17.

113. 매션 서화전,『동아일보』, 1939. 5. 13.

114. 소정 변관식 씨 소품전 개최,『조선일보』, 1939. 3. 11.

115. 정재 화백의 작품전,『동아일보』, 1939. 4. 6.

116. 황성하 화백 개인전 개최,『동아일보』, 1939. 5. 18.

117. 청진지국 후원 하에,『동아일보』, 1939. 10. 6.

118. 송재 조동욱 석란 작품전,『동아일보』, 1939. 10. 17.

119. 김환기,「을묘년 화단 회고」,『동아일보』, 1939. 12. 21-22.

120. 조우식 · 주현 2인전,『조선일보』, 1939. 7. 15.

121. 길진섭,「조선화단의 현상」,『조선일보』, 1939. 6. 11.

122. 심형구 씨 개인전,『동아일보』, 1939. 5. 30.

123. 김인승 개인전,『동아일보』, 1939. 5. 28.

124. 정현웅,「심형구 씨 개인전 평」,『조선일보』, 1939. 6. 4.

125. 정현웅,「김인승 씨 개인전 평」,『조선일보』, 1939. 6. 6.

126. 박영선 개인화전,『동아일보』, 1939. 9. 18.

127. 재동경미술협회 제2회 작품전,『조선일보』, 1939. 4. 17.

128. 미술협회 제2회전,『동아일보』, 1939. 4. 20.

129. 재동경미협전,『조선일보』, 1938. 4. 19.

130. 사설,「미술협회전을 보고」,『동아일보』, 1939. 4. 22.

131. 정현웅,「재동경미협전 평」,『조선일보』, 1939. 4. 23-27.

132. 재동경미협전,『조선일보』, 1938. 4. 19.

133. 사설,「미술협회전을 보고」,『동아일보』, 1939. 4. 22.

134. 김주경,「미협전 인상」,『동아일보』, 1939. 4. 22.

135. 정현웅,「재동경미협전 평」,『조선일보』, 1939. 4. 23-27.

136. 김주경,「미협전 인상」,『동아일보』, 1939. 4. 22.

137. 윤희순,「재동경미술협회전람회를 보고」,『매일신보』, 1939. 4. 22.

138. 김주경,「미협전 인상」,『동아일보』, 1939. 4. 22.

139. 김주경,「미협전 인상」,『동아일보』, 1939. 4. 22.

140. 정현웅,「재동경미협전 평」,『조선일보』, 1939. 4. 23-27.

141. 정현웅,「재동경미협전 평」,『조선일보』, 1939. 4. 23-27.

142. 정현웅,「재동경미협전 평」,『조선일보』, 1939. 4. 23-27.

143. 윤희순,「재동경미술협회전람회를 보고」,『매일신보』, 1939. 4. 22.

144. 윤희순,「재동경미술협회전람회를 보고」,『매일신보』, 1939. 4. 22.

145. 문순태,「의재 허백련」, 중앙일보사, 1977, p.160 참고.

146. 목포미술전람회,『조선일보』, 1939. 7. 27.

147. 양화동인전,『조선일보』, 1939. 7. 2.

148. 구본웅,「화단의 일 년」,『조광』, 1939. 12.

149. 김환기,「기묘년 화단 회고」,『동아일보』, 1939. 12. 21-22.

150. 조선화단의 지보인 특선작가 신작전,『동아일보』, 1939. 8. 2.

151. 조선미전 특선작가전,『조선일보』, 1939. 9. 9.

152. 길진섭,「화단의 일 년」,『문장』, 1939. 12.

153. 후소회 제2회전,『조선일보』, 1939. 9. 21.

154. 후소회전 개막,『조선일보』, 1939. 10. 5.

155. 김은호 지음, 이구열 씀,『화단일경』, 동양출판사, 1968, p.125.

156. 북중지 전적 사생전,『조선일보』, 1939. 8. 19.

157. 송정훈 씨 종군작품전,『동아일보』, 1939. 12. 10.

158. 종군화가 송정훈 씨 개인전,『조선일보』, 1939. 12. 6.

159. 하나오카 반슈우(花岡萬舟) 화백의 단심보국화전,『동아일보』, 1939. 7. 7.

160. 미전 감사 규정 변경,『조선일보』, 1939. 3. 18.

161. 조선미술전,『동아일보』, 1939. 3. 16.

162.『조선미술전람회 도록』 제18집, 조선사진통신사, 1939 참고.

163. 미전 반입 접수,『조선일보』, 1939. 5. 21.

164. 양화가 압도적 다수,『조선일보』, 1939. 5. 27.

165. 조각과 공예품에 초입선 23인, 동양화 82점, 질적으로 향상,『매일신보』, 1939. 5. 30.

166. 심사원 명일 입경,『조선일보』, 1939. 5. 25.

167. 선전 심사원들 경주 평양 유람,『매일신보』, 1939. 6. 2.

168. 고르고 고른 특선작, 주옥 같은 27점,『매일신보』, 1939. 6. 2.

169. 선전 최고의 영예 – 창덕궁상과 총독상,『매일신보』, 1939. 6. 3.

170. 미전 상장 수여,『조선일보』, 1939. 6. 15.

171. 미나미(南) 총독 관람,『매일신보』, 1939. 6. 3.

172. 4일부터 공개,『매일신보』, 1939. 6. 3.

173. 조선미전 개막, 『조선일보』, 1939. 6. 5.

174. 조선미전 성황, 『조선일보』, 1939. 6. 13.

175. 미전의 입장자 사만여 명의 신기록, 『동아일보』, 1939. 6. 26.

176. 초입선의 영예, 『조선일보』, 1939. 5. 30.

177. 제18회 조선미전 다항다채의 걸작품, 『동아일보』, 1939. 5. 30.

178. 경북의 화가 17명이 입선, 『동아일보』, 1939. 6. 2.

179. 광주 연진회원 4명 선전 입선, 『조선일보』, 1939. 6. 4.

180. 재학시 작품에 가필하여 출품, 『조선일보』, 1939. 5. 30.

181. 독학으로 출세!, 『매일신보』, 1939. 5. 30.

182. 주경, 「양화를 전공」, 『매일신보』, 1939. 5. 30.

183. 박영선, 「공휴일에 제작」, 『매일신보』, 1939. 6. 3.

184. 김만형, 「더욱 정진하리다」, 『조선일보』, 1939. 6. 2.

185. 김만형, 「조선 정서의 서양화를 그린다」, 『동아일보』, 1939. 6. 2.

186. 김만형, 「졸작에 불과」, 『매일신보』, 1939. 6. 2.

187. 이응노, 「고학으로 성공」, 『조선일보』, 1939. 6. 2.

188. 리재현, 『조선력대미술가편람』, 문학예술종합출판사, 1994 참고.

189. 정종녀, 「출품 세번째」, 『매일신보』, 1939. 6. 2.

190. 이용우, 「선으로 조선색을」, 『조선일보』, 1939. 6. 2.

191. 김기창, 「귀먹고 벙어리로 세번째 특선」, 『조선일보』, 1939. 6. 2.

192. 심형구, 「애써서 그린 보람이외다」, 『조선일보』, 1939. 6. 2.

193. 특선 형제, 『조선일보』, 1939. 6. 2.

194. 야자와 겐게츠(矢澤弦月), 「비상한 약진 특색을 존중」, 『조선일보』, 1939. 6. 2.

195. 이하라 우사부로우(伊原宇三郎), 「이미 동경 수준 – 조선색의 출현을 기대」, 『조선일보』, 1939. 6. 2.

196. 타카무라 토요치카(高村豊周), 「대작들이 우수 – 고전적 기법의 좋은 맛」, 『조선일보』, 1939. 6. 2.

197. 아까웁게 방임된 이 땅의 화가들, 『동아일보』, 1939. 6. 2.

198. 야자와 겐게츠(矢澤弦月), 「심사를 마치고」: 이하라 우사부로우(伊原宇三郎), 「견실한 작품이 많았다」: 타카무라 토요치카(高村豊周), 「고심을 느낄 수 있었다」.(『조선』, 1939. 7.)

199. 야마다 시니치(山田新一), 「선전 제2부(서양화)의 수준」: 카토우 코린토(加藤小林人), 「선전 잡감」: 후지무라 히코시로우(藤村彦四郎), 「공예품」: 하라다 시게야쓰(原田茂安), 「선전에 표현된 시국색」.(『조선』, 1939. 7.)

200. 최근배, 「조선미전 평」, 『조선일보』, 1939. 6. 8-11.

201. 김환기, 「기묘년 화단 회고」, 『동아일보』, 1939. 12. 21-22.

202. 심형구, 「제18회 조선미전 인상기」, 『동아일보』, 1939. 6. 10-14.

203. 구본웅, 「양화 참견기」, 『조선일보』, 1939. 6. 13-16.

204. 구본웅, 「양화 참견기」, 『조선일보』, 1939. 6. 13-16.

205. 구본웅, 「화단의 일 년」, 『조광』, 1939. 12.

206. 구본웅, 「화단의 일 년」, 『조광』, 1939. 12.

207. 김복진, 「선전의 성격」, 『매일신보』, 1939. 6. 10-16.

208. 김복진, 「선전의 성격」, 『매일신보』, 1939. 6. 10-16.

209. 김복진, 「선전의 성격」, 『매일신보』, 1939. 6. 10-16.

210. 김복진, 「선전의 성격」, 『매일신보』, 1939. 6. 10-16.

211. 김복진, 「선전의 성격」, 『매일신보』, 1939. 6. 10-16.

212. 미전 발표를 보고, 『동아일보』, 1939. 5. 31.

213. 미전 발표를 보고, 『동아일보』, 1939. 5. 31.

214. 아까웁게 방임된 이 땅의 화가들, 『동아일보』, 1939. 6. 2.

215. 아까웁게 방임된 이 땅의 화가들, 『동아일보』, 1939. 6. 2.

216. 각 방면의 요망 높은 미술학교 설치문제, 『매일신보』, 1939. 6. 2.

217. 타카무라 토요치카(高村豊周), 「적극 방침 필요」, 『매일신보』, 1939. 6. 2.

218. 조만간 실현, 『매일신보』, 1939. 6. 2.

219. 대망의 미술연구소 – 명춘부터 50명 수용, 『동아일보』, 1939. 8. 17.

1940년대 전반기
1940-1945

시대상황과 미술

일제가 사치 금지령을 내렸다[1] 이에 대해 김용주은 「사치와 취미를 막하는 좌담회」에서 정두 이상으로 하는 것을 사치라고 정의하면서 다음처럼 썼다.

"지금 우리들이 생활하는 것은 사치가 아니라 질소 이하의 생활을 하고 있는데 이러한 실정에도 불구하고 외국사람이 조선사람 생활에 대해서 써놓은 것을 보면, 기가 막히더군요. '조선사람들은 사치스러운 백성'이라고. 그들은 도회지에 지나다니는 여자들의 몸치장을 보고 하는 소린지 모르지만, 그것도 인조견으로 치장한 사람이 많은 것을 모르는 말이 아닐까요. 농촌에 발을 들여놓아보라고 하고 싶어요. 그들이 전조선 인구의 팔할이요, 그들의 생활이 질소 이하라는 것을…"[2]

일제는 물자난을 이유삼아 1940년 8월, 『동아일보』와 『조선일보』를 폐간시켰다. 두 일간신문은 1920년에 창간해 20년 동안 영욕의 세월을 보내며, 미술문화 발전에 커다란 영향을 끼쳐왔다. 『조선일보』는 폐간호에 다음처럼 썼다.

"비바람 겪어서 이십춘(春). 일일에 일갈(一喝), 이 몸의 사명도 이 날로 종언(終焉)."[3]

그리고 이 때부터 여러 잡지들에 한글이 줄어들고 일본어가 늘어나기 시작했다. 특히 문학평론가 최재서는 1941년 11월에 '광란 노도의 시대에 있어서 항상 변함없이 진보의 편에 서는 것'을 목표삼아 『국민문학』을 창간했다. 최재서는 그 잡지에 「조선문학의 현단계」[4]를 발표하여 '지도적 문화이론을 수립하고, 내선문화를 종합하며, 국민문화의 건설'을 꾀해야 한다고 주장했다. 그것을 위해 최재서가 한 일은 '반도 황국신민화에 최후의 손질을 가하려는' 국어(일본어) 보급운동이었다. 『국민문학』을 완전 일본어판으로 찍어냈던 것이다.[5] 이같은 분위기에 발맞추듯 1942년에 이르러서는 글쓰기 분야에서 최근배가 조선미전에 대한 비평 「선전 동양화 평」[6]을 잡지 『조광』 6월호에 일본어로 발표했다.

1942년 6월 15일에 부임해 온 새 총독 코이소 쿠니아키(小磯國昭)는 징병, 학병, 해군지원병을 제도화하는 이른바 결전(決戰) 분위기로 몰아나갔다. 1942년 11월 1일, 일제는 따로 두었던 조선총독부를 내무성 관할로 옮겨 일본행정과 통일을 꾀해 이른바 전시행정기구로 효율성을 높였다.

1941년 12월 26일에 발포한 물자통제령에 따라 용지 배급을 시작했는데 『매일신보』는 물자부족으로 말미암아 1942년 4월 11일자부터 조간 네 쪽, 석간 두 쪽으로 줄였다. 총독부 정보과는 조선 징병제 실시와 일본어 보급운동에 박차를 가하기 위해 포스터를 만들어 학교, 정거장, 공장, 회사, 도시 각 가정에 붙이기로 결정했다. '우리들은 황국에 부름을 받았다'는 징병제 포스터와 '국어로 나아가자, 대동아' '어머니 다녀오겠습니다' '오늘도 하루종일 국어로 말하자, 응' 따위의 일본어 보급 포스터들이었는데 모두 오만육천 장을 뿌렸다.[7]

1941년 12월, 미국 하와이를 공격하면서 미국과 영국에 대한 선전포고를 했던 일본은 1942년 1월부터 3월까지 동남아시아 침략 만행을 저지르면서 마닐라, 싱가포르, 랭군을 잇따라 강점해 나갔다. 대동아전쟁을 벌였던 것이다. 식민지 조선은 전시 보급기지로서 사람과 물자를 닥치는 대로 앗아갔으니 전쟁터보다 훨씬 황폐한 분위기를 맛보아야 했다. 그럼에

도 예술가들은 다음과 같이했다.

조선문인협회는 1942년 9월 5일 기독교청년회관에서 상임간사회를 소집해 실천요강을 채택했다. 그 요강은 '문단의 일본어화'를 촉진하고 성지 참배, 근로봉사 실천, 일본 고전 연구회 개최를 통한 '문인의 일본적 단련'을 꾀하며 일본정신의 작품화, 동아 신질서 건설의 인식, 징병제 취지 철저 따위의 '작품의 국책 협력' 그리고 조선 내 증산운동 현지조사, 중국 전지(戰地) 탐방, 만주 개척 시찰을 통한 '현지 작가동원'을 내용으로 하는 것이었다.[8] 총력연맹이 주최하는 '예술 부문 관계자 연성회(鍊成會)'가 1943년 2월 3일 오후 한시부터 여섯시까지 조선 신궁(神宮)에서 열렸다. 이것은 미술 관계자 6명을 비롯, 문인, 음악, 영화, 연극 선전보도 관계자 37명을 대상으로 '일본적 예술의 창조'를 위한 행사였다.[9] 12월 12일에도 조선 신궁(神宮)에서 문화인들이 '결의 선양대회'를 열었다.[10]

1940년에 접어들어 화단 역량의 두터움으로 말미암아 화단 및 이론활동이 눈부시게 늘어났다. 이같은 추세는 1943년까지 이어졌으나 1944년에 이르러 그 활력이 눈에 띌 정도로 떨어졌다.

1940년대 전반기 조선 미술동네는 조선스런 것의 지향과 전시체제 미술활동이 거센 물결을 이뤘다. 첫째, 조선스런 것의 지향은 서구 근대주의미술 일변도에 맞서는 민족 고유미술에 대한 탐구 및 전통의 계승과 혁신 경향 그리고 대동아 구상과 이어져 있는 복고주의 경향과 뒤섞여 있었다. 이러한 지향은 창작에서만이 아니라 미학과 미술사학 분야에서도 힘있게 이뤄졌다. 이 때 이론활동은 윤희순의 독무대와도 같았으며, 미술사학에서는 고유섭 그리고 화단활동에서는 수묵채색화가들은 물론 재동경미술협회 및 신미술가협회 같은 새세대 미술가들이 이끌어나갔다.

둘째, 전시체제 미술활동은 후방 보급기지였던 식민지 조선에서 전시체제 이데올로기 선전선동을 위한 미술가들의 운동이다. 여기서 이른바 친일미술활동을 벌인 조선미술가들이 나타났다. 전시체제 미술활동은 식민지 미술의 민족성과 식민성이 마주치는 흐름이다. 이 흐름은 민족다움과 조선스러움은 물론, 봉건스러운 것 또는 근대다운 것 따위까지 아우르며, 우리 민족의 미적 활동의 본질과 구조 및 그 기능에 스며들어 있는 제국의 식민이데올로기다. 민족다움과 조선스러움을 틀어쥐고자 했던 윤희순의 절묘한 파도타기가 피할 길 없는 것인지, 아니면 교묘한 전시체제 친일미술활동인지 손쉽게 가르기 어려운 탓이 바로 그 스며듦 또는 뒤섞임에 있는 것일 게다. 전쟁을 그리기보다는 활력 넘치는 순수미와 자율성을 소리높여 외쳤던 윤희순은 자신의 파도타기에 대해 일제하 '양심적인 작가'들을 설명하는 자리를 빌어 해방 뒤 다음처럼 썼다.

"양심적인 작가는 이러한 현실을 초월하여 미의 순수와 자율성을 부르짖게 되었다. 그러나 흔히는 퇴폐적 경향을 갖게 되었는데, 이것은 현실적으로 반항할 능력이 없음을 스스로 규정함에서 빚어 나온 것이었다."[11]

이 시기 미술은 순수주의 지향이 보다 거센 물결을 이루었다. 윤희순의 절묘한 파도타기 미술론 구사에서 보듯, 전쟁과 전시체제 뒤켠에서 힘있게 밀어붙인 순수주의 미술론은 파쇼체제 아래의 저항이라는 뒤틀린 시대정신이기도 했다. 이런 가운데서도 은밀히 사실주의 미술가들이 숨쉬고 있었다. 아무튼 전시 파시즘이 미친 듯 날뛰던 시절, 숱한 미술가들은 전시체제 열차에 끼어타기와, 숨죽이며 도피하기 또는 곡예하듯 양쪽을 넘나들며 은밀한 파도타기 따위로 어두운 굴을 한 걸음씩 헤쳐나가야 했다.[12]

註

1. 일제하 조선인의 가난은 상상을 뛰어넘는 것이다. 강만길, 『일제시대 빈민생활사 연구』, 창작사, 1987 참고.
2. 김용준 밖 좌담, 「사치와 취미를 말하는 좌담회」, 『여성』, 1940. 9.
3. 팔면봉, 『조선일보』, 1940. 8. 10.
4. 최재서, 「조선문학의 현단계」, 『국민문학』, 1942. 8.
5. 임종국, 『친일문학론』, 평화출판사, 1966, p.63.
6. 최근배, 「선전 동양화 평」, 『조광』, 1942. 6.

7. 징병제 인식 철저와 국어 보급에 박차, 『매일신보』, 1942. 6. 18.
8. 임종국, 『친일문학론』, 평화출판사, 1966, pp.106-107.
9. 연성하는 예술가들, 『매일신보』, 1943. 2. 4.
10. 문화단체 결의선양, 『매일신보』, 1943. 12. 13.
11. 윤희순, 『조선미술사연구』, 서울신문사, 1947, p.144.
12. 최열, 「1940년대의 미술」, 『한국근대유화전』, 국립현대미술관, 1997 참고.

1940년의 미술

이론활동

고뇌와 방황 이 무렵 전시 상황에 따라 민감한 미술가들이 여러 가지 정신의 억압을 겪었던 듯하다. 이러한 시대에 윤희순은 '미의 기사론(騎士論)'을 내놓았다. 드디어 시대를 견디는 윤희순의 파도타기 논리가 선보인 대목이다. "화공, 환쟁이, 묵객이라는 명칭이 화가, 미술가, 예술가로 바뀌었다는 것은, 그 천품(天稟)이 화공시대보다 발달되거나 새로 바뀌어졌다는 것이 아닐 것이다. 그 지력(智力)이 계발되어서 노예적인 기반(羈絆)에서 해방을 얻고 자유독립의 문화인이 되었다는 것이다. 시대에 예속된 기공(技工)이 아니라 지성(智性)이 빛나는 세대의 선구자로서 인류 문명의 기수가 될 수 있다는 것에 의의가 있는 것"[1]이라고 말하면서 다음처럼 탄식했다.

"근대에 와서는 이러한 문화적인 활동을 단순한 유희나 소견법(消遣法)으로 보기에는 너무도 아깝다. 빈곤과 혹은 역경과 싸우며, 그 생명을 오로지 예술을 위하여 초개같이 버린 미의 기사(騎士)가 얼마나 많은가. 개성의 발휘, 인간성의 앙양, 고상한 예술을 위한 희생자들이다. 그들이 생존을 위하여 싸우는 것보다도 더 귀한 가치를 그 예술을 위하여 싸우는 용기에서 얻은 것이다. 영구히 빛나는 꽃다발을 후세에 남겨 준 위대한 용사들이다. 그러나 그들이 개척한 화원(花園)에는 가화(假花)의 무리가 눈을 현황미혹(眩恍迷惑)하게 만들고 있다. 향기로운 꽃봉오리로 알고 자세히 보면 요괴한 조화(造花)임에 놀라게 된다."[2]

길진섭은 「이성을 넘어 행동으로」[3]라는 글에서 "전격(電擊) 작전이란 벌써 시대적 술어이고 따라서 그 행동의 철저함과 그 결과의 효과를 말하고 있다. 만일 나에게 이러한 과감한 결산력(決算力)과 뜻한 바 행동의 순행(順行)할 수 있다면 벌써 나는 그림을 그린다는 감정의 세계에서 이탈했을는지 모른다. 만일 나에게 한한 전격 작전이 있다면, 가느다란 한 여행에나 타당할는지…"[4]라고 썼고, 김환기는 「구하던 일 년」[5]에서 '지

금 우리들은 복잡한 기구(機構)의 사회환경에 처해 있다. 급속도로 변모해 가는 주위의 정세를 무관심 상태로 평온히 지낼 수는 없다'고 말하면서도 '그렇다고 구(求)하는 마음의 활동이 정지할 수는 없다'고 했다. 김환기는 이에 앞서 "요새와 같이 그림이 괴롭기는 비록 얇은 내 경험이나 전에 없던 고통이었다. 이것은 혼란한 현대에 처해 있는 내 자신의 심리적 불안일지도 모르나 현실의 불안은 적어도 작가 전반에게 작용하는 공통된 시대적 심리일 것"[6]이라고 썼다.

김만형은 「선전 우감」[7]에서, 화가도 독선주의 태도를 취할 때는 이미 지났다면서 우리도 항상 사회와의 교류 밑에서 날카로운 촉각을 움직여 이 시대의 정신을 파악해야 할 것이라고 주장하면서도 "나는 비상시라고 전쟁을 회화하라는 것이 아니다. 오직 정물을 그리더라도 우리의 고민과 환희를 표현할 수 있다는 것"[8]을 내세우는 것이라고 썼다.

화가들에게 우울함이 밀려들었다. 『조선일보』는 그 사정을 다음처럼 그려 놓았다.

"유월 초순에 열리는 조선미술전람회를 앞두고 화가들의 정진은 요즈음이 한창인데 여기에도 사변의 영향이 가깝게 닥쳐와서 화가들을 우울케 하고 있다. 즉 그림 재료 중 가장 중요한 '캔버스'와 물감의 부족이 심한데 그 중 물감은 종래 대체로 외국제품을 써 왔으나 이것은 현재 전연 상품이 없고 국내제품도 색소(色素)만은 외국에서 수입하여서 쓰는 것이나 이것도 국내 생산품을 쓰는 결과 흰빛, 초록빛 등은 품질이 대단히 떨어져서 이 재료로는 도저히 좋은 작품을 낼 수가 없다는 것이다. 다음, 캔버스는 종래 십수 종이나 있던 것이 원료 관계로 지금은 삼사 종밖에 없으므로 이상 두 가지의 큰 사정이 금년 미술전람회에 직접 간접으로 미칠 영향은 적지 않을 것으로 보인다."[9]

새해 벽두에 모인 안석주, 김용준, 길진섭은 다음 같은 이야기를 나눴다. 문인 이하윤(異河潤)이 '화단의 시대정신 운운하는 데 그 점에 대해 말씀'을 해달라고 하자 먼저 길진섭이 나섰다.

"길진섭: 화단도 뭐 별것 없습니다. 시대정신은 소설에 있어서의 사상과 같이 거의 병행해 왔다고 볼 수 있지요. 나는 그보다도 화단에도 비평가가 나왔으면 합니다.

안석주: 저도 그림을 좀 그려 보았습니다마는 그림이란 시대색을 띤다는 것은 여간 힘드는 일이 아닙니다. 서양화는 세잔느시대부터 동양화 같았고 세잔느시대 이후부터 개성이 있었다고 보겠지요. 세계대전 이후에는 표현파 그림이 성행했는데 조선화단은 아직도 방황하는 것 같습니다.

김용준: 문제가 다소 막연한 듯합니다. 시대조류와 작화정신도 병행해 온 것은 사실이나 이것은 주로 서양화에 대한 말이고 동양화는 다만 감각에만 있다고 보는데 감각에도 동양화는 다소 고루하지요. 화가는 당연히 시대성에 대하여 감수성이 풍부해야 합니다. 그러나 너무 민감해도 아니 되고, 그렇다고 너무 둔감해서는 더 큰 탈이지요. 조선에는 한참 쉬르리얼리즘이 유행하되니 그것도 지금은 옛날이고 또 모더니즘이 유행하더군요. 그러나 쉬르리얼리즘이나 모더니즘이 조선화단에 완전히 수립되었느냐 하면 그렇지도 못했습니다. 다 모방한 것이었는데 그것도 철저치 못했습니다. 지금의 조선화가들은 나 보기에는 자꾸 고루만 해가는 것 같으니 큰 탈입니다. 허나 조선의 화가가 고루해지는 원인은 무엇보다도 예술사상에 있어 진보적인 것이 없었기 때문에 그렇게 된 듯합니다.

이하윤: 그렇다면 조선의 회화는 전혀 오리지널한 것이 없는 것일까요.

김용준: 그야 전혀 없지도 않지요. 개성을 나타내는 데는 조선화가도 남보다 못하지 않지요.

정래동(丁來東): 현금 조선화가들은 거의 공통된 것같이 ○○○이 없는 것 같은데 어떤 까닭인가요.

김용준: 다소 그런 편이지요. 그 중요한 이유는 일본 내지에 가서 그림을 배워 오기 때문에 자연 일본화풍을 배워오고 또 그 선생을 뛰어넘는 작가들이 없으니 그렇게 되는 듯합니다.

이하윤: 조선화가들이 그린 서양화에 조선적 특색을 적확(適確)히 적출할 수 있습니까.

김용준: 역시 다른 데는 있으나…

정인섭(鄭寅燮): 나는 무슨 서양화니 동양화니 하는 것보다도 풍속화를 많이 그렸으면 좋겠습니다."[10]

조선조각론 김복진은 「조선조각도의 향방」[11]이란 글에서 '서도(書道)는 조각의 어머니'라고 빗댔다. 이를테면 김정희의 글씨는 그대로 조각의 원리요, 오세창의 전각(篆刻) 또한 그와 다르지 않다는 것이다. 동양의 조형미술 가운데 '왕위는 글씨'라고 여겼던 김복진은 글씨와 전각을 다음처럼 따져 헤아렸다. 글씨는 "비례 균형의 규약, 필치의 생리적 심리적 통정(統整), 감각 충동의 전달, 배포(配布) 구조의 합리성"[12]을 갖추고 있으며, 전각(篆刻)은 "선의 강약, 지속(遲速), 경중, 태세(太細), 글씨의 모든 변화를 벼리고 목(木), 석(石), 철(鐵) 등의 인재(印材)의 질감을 살리는 것"[13]이다. 그같은 조형미와 조형 충동으로 보건대 그것은 곧장 조소의 원리라는 것이다.

김복진은 동경 유학생들을 중심으로 조선 조소동네를 돌이켜 보면서 근래에는 이국전, 윤효중, 박승구, 이성화, 김두일, 문석오, 김경승, 윤승욱, 조규봉 들이 자리를 잡고 있으니 '이 시대를 대표할 수 있는' 높이는 아니지만 '본격적으로 나갈 수 있을' 정도라고 내세우면서, 조선미전을 보면 다른 분야보다 조소 분야가 '작품 수준이 고르고 제작 태도가 진지하고 경쟁이 왕성'하므로 앞날의 희망이 크다고 썼다.

김복진은 '조각의 논리'를 갖고서 '좀 똑똑한 것'을 만들어야 한다고 주장했다. 그러면서 주문품이나 동상 따위로 청춘을 보내지 말아야 한다'면서, 동상이란 '대외적 간섭, 기한, 예산, 대소, 위치 등의 구속이 많은데다가 작가 자신이 이상의 모든 조건의 소화력 부족'을 느낄 수 있으니 적어도 한 번씩은 다시 만들어 보아야 할 것이라고 하는 가운데 다음과 같은 생각을 펼쳤다.

"동상조각, 석고조각, 목조, 석조 모든 조각은 그대로 이도기(李陶器)와 같이 흙내가 물씬 나게 하여야 할 것이겠고 추사(秋史, 김정희)의 글씨같이 한 각에 한 자에 하나 이상, 열 이상 무한의 '옥타브'가 있어야 할 것입니다."[14]

김복진의 제자 이국전은 「신라적 종합」[15]에서 오늘의 인간 타입이라는 게 전통을 이은 것이라기보다 근년 서양문화의 영향에서 얻은 바가 크다고 헤아린 다음 "신타입이란 구타입의 신해석 혹은 신견해에서 출생하는 것"[16]이라고 주장했다. 이국전은 지금 전쟁 속에서 변화하고 있으니 그 가운데서 '인간 독자한 타입'이 펼쳐져야 할 것이라고 하면서 '내일의 인간 타입'이란 너무 넓고 알지 못할 영토가 많다고 가리키고 조소 분야를 살펴보고 있다.

이국전은 정신과 물체의 균형이 잡힌 이집트 조소를 거쳐 동양에서는 '정신적 타입'이 나왔고, 서양에서는 '물체적 타입'이 나왔다고 주장했다. 이국전은 그 정신적 타입이 신라시대에 와서 "정신적인 동시에 육체적 물질적 내용이 가입"[17]했다고 하면서 그런 예는 경주지방 일대에 흔하다고 썼다. 그 가운데 석굴암 조각은 '동서양 공통된 조각적 요소, 조형적 요소가 구비되어 있고 동시에 조각에서 중요한 광선의 효과까지 참작하면서 조각의 놓일 위치가 정해졌다. 또 석불인만큼 종교적, 정신적 내용이 풍부한 점 등 외국조각에서는 못 볼 타입일

것'이라고 헤아렸다.

이국전은 자연과 멀리 떨어져 묶인 생활을 하는 현대에 이르러 이를테면 양복 저고린지, 조선 저고린지 모를 부자연한 의복에서 보듯 이른바 도시 타입의 부자연스러움에 묶여 있다고 꼬집고, 내일의 인간은 현재의 부자연을 후회할 것이라고 하면서 새로운 세계관을 갖고서 반성해야 한다고 주장했다.

"모름지기 내일의 인간으로는 넓히 세계사적 관점에 서서 동양의 정신적 원리도 참작한 독특한 타입의 인간이 자연 출현하리라 믿는다."[18]

구본웅의 미술사관의 식민화 구본웅은 「조선화적 특이성」[19]이란 글을 통해 조선 근대화단의 흐름을 나름대로 짚으면서 서구 근대주의미술이 어떻게 조선에 옮겨 왔는지를 썼다. 구본웅은 먼저, 조선화에서 남화적 전통이 심사정, 정선, 김홍도, 신윤복을 거쳐 장승업에 이르러 고조를 이뤘고, 조석진과 안중식, 이도영, 지운영으로 이어져 '조선화 축성을 게을리하지 아니하였다'고 평가했다. 이러한 남화의 조선화 축성론은 남화를 쇠퇴하는 것으로만 보는 최남선, 고희동의 견해와 다른 것이다. 나아가 북화 기법을 재음미하는 김은호는 백윤문, 김기창 들을 길러냈으니 '다소 풍토적 특이성의 단절'이 있었지만 '기술적 진전'을 이루었으며, 앞날의 가능성이 있다고 썼다. 이한복에 대해서는 '사생적 기능을 다분히 구비함에서 건실한 일가를 이루었는 바 씨에게서 특히 취할 점은, 조선화적 특이성의 내포'엿보이는 점이라고 높이 평가했다. 또한 이영일처럼 일본화에 기초를 둔 작가군들이 있는데 이들은 '기법의 확연함, 회화관의 정확함'으로 조선화단에 기법의 발달상을 뚜렷이 얻을 수 있게끔 한 공로가 크다고 추켜세웠다.

나아가 구본웅은 서화협회전과 조선미전이야말로 "유생적(儒生的) 여기(餘技)에서 자득하던 동양화로 하여 완연한 회화적 영역을 갖게 할 뿐 아니라 외래의 장(長)을 본받고, 나의 특성을 잃지 않음에서 예술의 본길을 걷고 있음"[20]을 보여주었다고 높이 평가했다. 이같은 구본웅의 근대미술 발달사관은 동도서기론과 같은 눈길을 갖고서 민족미술의 정체성을 헤아리는 것이다.

한편 서구 근대주의미술 이식의 역사도 줄기를 찾아 정리했다. 구본웅은 신문화 수입과 흐름을 함께 하는 서양화 수입이 두 갈래에서 이뤄졌다고 썼다. 한 갈래는 '비조(鼻祖) 고희동' 쪽이고, 다른 한쪽은 일본인 타카기 하이쓰이(高木背水)나 외국인들이 조선에 와서 이뤄진 것이라고 썼다. 이어 다음 단계로 넘어가 서양미술 수입에 앞선 개척자들이 있는데 그것도 두 갈래로 나눴다. 하나는 '동경파(東京派)'로, 고희동, 김관호,

김찬영이며, 다른 하나는 '옥동패(玉洞牌)'인 이승만, 김중현, 이제창, 안석주, 정규익 들이다. 이렇게 시작해 이뤄진 조선 유채화단은 구본웅이 보기에 '괄목할 발전'을 이룩했다. 그 증거로 지금 동경 유학생들이 대개 60여 명에 이를 정도임을 들어 보였다. 이같은 구본웅의 간략한 서구 근대주의미술 조선 이식사는 빼어난 정리임에 틀림없다.

덧붙여 구본웅은 동경파로서 '비조 고희동'의 '서양화 수입은 획기적 사실'이며 '오늘의 성왕(盛旺)'을 볼 때 경의를 표하는 바'라고 추켜세웠다. 구본웅은 이십 년 동안 십구세기 사실주의, 인상파 경향을 비롯해 현대주의, 초현실주의에 이르기까지 '파리에서 동경으로 옮긴 화풍은 그 즉시로 반도 양화단에 옮겨 왔고 또한 직접적으로 파리 밖의 교류까지' 이뤄왔다고 감탄하고 있다. 하지만 이 대목에서 구본웅은 조선화단이 '지역적 특성은 버리지 못하고 혼선적 발전으로 일견 무체계적 화단'에 이르고 말았다고 나무랐다. 구본웅은 다음처럼 썼다.

"반도화단에서도 도래되었음은 현대적 문화 교섭이 주는 필연적 조건이라 할 것이로되, 이 성과는 금일의 반도화단이 파리, 동경과 같은 첨단에서 교섭하고 있음이 비록 형식적이요, 순연한 종행적(從行的)이라 하더라도 이를 섭섭히 말하느니보다는, 내일의 새로운 출발을 위하여 속성적 공부만이라도 족한 바임은 사실이다. 이리하여 본처에서 수 세기에 쌓아온 것을 사반 세기에 달려온 화단은, 그러는 중에는 지역적 특성은 버리지 못하고 혼선적 발전으로 일견 무체계적 화단을 가졌으나, 여기에서 재출발하려는 고뇌는 크면 큰 만큼 명일을 말할 것이니, 이는 곧 신동아 건설에 있어서 화단적 역할이기도 할 것이다."[21]

구본웅이 보기에, 수입을 주로 해온 조선화단의 미래는 '신동아 건설'과 이어져 있었다. 구본웅은 앞서 자신이 정리한 18세기 이후 조선화의 특이성 구축과 발달론을 덮어둔 다음, 나아가 서구 근대주의미술 이식과 풍요로운 발전론까지 덮어 버린 채, 엉뚱하게도 다음처럼 썼다.

구본웅은 이십 년 전 신문화, 신사조의 향로(向路) 없이 옛 미술을 계승하던 조선화단을 어린이의 '아생적(芽生的) 행동을 취한 화단'으로 보면서, 그 때 '일본문화의 후원을 얻어 비로소 현대적인 모든 조건을 갖춰나옴에 따라 오늘의 형태를 갖추었다'고 규정하고, 그같은 발자취를 더듬어 이제 "시대는 동아 신질서 건설의 사역(使役)이 부(賦)한지라 화가로서의 보국을 꾀함에서 신회화의 제작을 할 수 있을 것"[22]이라고 주장했던 것이다. 한 꼭지 글 안에서 앞뒤 논리의 어긋남은 그만두고라도, 급작스레 일본을 통해, 일본의 후원으로 이룩한 조

선화단이라든지, 신동아 건설을 위해 화가들이 보국해야 한다는 따위의 주장을 왜 내세웠는지 의문스럽다.

구본웅은 최근 20년 동안 서구 근대주의미술을 이식하는 가운데, 민족 정체성을 지키면서 그 '조선화적 특이성'을 얻어냈는지에 기울여야 할 눈길을 거둔 채 급작스레 조선미술 비하론 및 일본 우위론, 신동아 건설론을 받아들인 첫 논객이었다.

김용준의 모방단계론

새해 벽두에 발표한 글 「전통에의 재음미」[23]란 글에서 김용준은 양식의 창조란 네 단계가 있다고 생각했다. 앞선 시대의 표현양식이 한 시대를 건너뛰는 첫 계단은 외래 양식의 모방시기이며, 그 다음은 자기 고전에 대한 재음미 시기요, 셋째로는 절충 시기일 것이며, 넷째는 완성기다.

김용준이 보기에, 서양 기계문명 흡수와 함께 동양의 여러 나라는 모두 그것을 모방하기 바빴던 시기가 있던 것처럼, 미술에서도 서양미술을 그대로 모방하는 시기가 있으니 이것이 첫째 계단이다. 김용준은 '모방은 창조의 모태'라고 주장하면서 이를테면 고려예술도 처음엔 송원(宋元) 관계 속에서 시작했으며, 지금 유행하는 일본화도 서양그림을 모방해서 생긴 것이라고 썼다. 이조회화도 '이조풍의 유생취(儒生臭)가 그 묵색(墨色)과 취재'에서 느껴지지만 중국식 남화의 모방에서 '이조식 남화'를 창조한 것이라고 주장하고, 그러한 이조식 남화가 이미 있었으나 최근 서양그림이 들어오고 조선미전에 일본화가 들어와 그것을 그대로 모방하는 것으로 바뀌었다는 것이다.

이같은 모방기가 지나가고 자기 전통을 재음미하는 시기가 오며, 그리고 절충된 예술이 생기는 것은 자연의 흐름이라고 헤아렸던 김용준은, 지금 조선회화는 걸음걸이가 대단히 느리다고 생각했다.

"서양화는 처음 조선에 들어올 때는 인상파풍의 회화였던 것이, 그것이 지금은 차츰 외지사상(外地思想)의 파동과 같이 점점 첨예화하는 경향만 따를 뿐이지, 아직 어찌하면 이것이 향토적인 자기 반성의 길을 취할까 하는 고민은 보이지 않고, 동양화는 남화보다도 일본화 양식이 거의 풍미한 지 오래였는데 아직 모방의 길에서 한걸음도 떠나지 못한 채 있다."[24]

김용준의 이같은 생각은 모방과 창조의 관계를 헤아림으로써, 조선미술의 창조를 희망하는 것이다. 하지만 우리 미술사를 모방과 창조의 되풀이를 통한 것으로 단순화시키는 잘못을 저지르고 있다. 이것은 식민미술사학의 틀을 고스란히 되풀이하는 것으로, 1926년 김복진이 내놓은 '토착미술과 이민미술의 대립구도'를 발전시키기보다는 오히려 후퇴시키는 생각이다.[25]

김용준, 이태준의 전통 부흥론

김용준은 조선화단이 모방을 일삼고 있으나 조선화가들이 '모방을 추구해 온 것은 아니'라고 하면서 '새로운 양식을 발견하기에 지나치게 급하였'던 것은 아닌가 싶다고 썼다. 김용준이 보기에, 조선작가에게 남은 문제는 '외래의 모방도, 옛으로 환원하는 것'도 아니며, 오직 "새로운 시대의 감각과 호흡과 감정이 느끼어지는 한 개 새로운 양식"[26]을 발견하는 것이다. 하지만 김용준이 보기에, 새로운 양식은 기적처럼 별안간 툭 튀어나오는게 아니다. 할애비 없는 손자란 결코 없으니 우리는 새로운 양식을 향해 지나치게 바쁜 나머지 마치 자식 잃은 시아비가 과부인 서양 며느리더러 '너 어서 내 손자를 낳아 주렴' 하는 푸념을 하는 게 아닌가 싶다고 하면서, 우리 미술유산을 계승해야 한다고 주장했다. 단순한 환경에 처했다고 해도 전통을 무시할 수 없는 일인데, 지금처럼 서양식 모더니즘이나 절충처럼 여러 가지로 요란한 기류 가운데서 새로운 양식을 찾으려면 당연히 '전통에 의거'해야 한다는 것이다.

김용준은 이조시대 미술이야말로 '모조리 우리들의 향토정(鄕土情)을 잘 전해 주는 전통이요 가장 믿을성 있는 유산'이라고 헤아렸다. 지금 우리 생활과 습관, 풍속, 심리상으로 가장 가까운 거리와 밀접한 감정을 지니고 있는 탓이다. 김용준은 이조회화에 대한 꾸짖음이 있으나 '확고한 지반'이 선 것만은 사실이라고 주장하면서 다음처럼 썼다.

"조선회화의 고전을 찾는다면 역시 이조회화를, 잊을 수 없는 전통적 면모를 찾으려 해도 역시 이조회화를 보는 수밖에 없으며, 조선미술이 새로운 방향을 향하려는 ○○과, 새로운 스타일을 찾으려는 노력이 필요하다면 외래의 예술양식의 흡입이 지극히 필요한 동시에, 그것을 소화하기 위하여는 자가특제의 전통적인 소화제를 먹지 않고는 도저히 그 위장의 조직이 용허치 않는다."[27]

김용준의 이같은 생각은 조선시대 회화에 대한 날카로운 헤아림 없이 나올 수 없는 것이다. 계승과 혁신의 헤아림에 있어 돋보이는 생각이라 하겠다.

이태준은 요즘 청년층 사이에서도 '신식(新式)에 멀미'를 낸다고 꼬집으면서 '고전열(古典熱)'이 불어닥치고 있다고 썼다.

"사오 년 전만 하여도 고물점(古物店)에서 우리 젊은 패는 만나기가 힘들었다. 일 세기나 쓴 듯한 퇴색한 '나까오리'를 벗어놓고는 으레 허리부터 휘어가지고, 돋보기를 꺼내 쓰고서야 물건을 보기 시작하는 노인들이 대부분이었다. 그런데 요즘은 양품점에서나 만나던 젊은 신사들을 고물점에서 만나기

가 그리 어렵지 않다. 고물점을 매우 신선케 하는 좋은 기풍(氣風)이다."[28]

그러면서도 이태준은 젊은이들이 너무 고완품(古翫品)을 가까이 하는 것은 '조로(早老)'를 생각해 반성해야 함을 짚어 두고 있다. 그 무렵 고완품 취미는 '선인들의 생활 용기, 부녀자들의 세간살이 따위를 이모저모 가려 사랑에 진열'하는 따위였다. 서화는 물론이지만 대체로 도자기, 문방구 그리고 부녀자 화장기구, 찻종(茶鍾)이나 술병, 접시, 인주갑, 담뱃갑, 재털이를 사랑에 늘어놓고는 몇 날을 갇혀 고요함과 가까움에 몰입하니 쾌남아들이 보기에 좀스러울 따름이다.

"빈 접시요, 빈 병이다. 담긴 것은 떡이나 물이 아니라 정적과 허무다. 그것은 이미 그릇이라기보다 한 천지요 우주다. 남 보기에는 한낱 파기편명(破器片皿)에 불과하나 그 주인에게 있어서는 무궁한 산하요, 장엄한 가람(伽藍)일 수 있다. 고완의 구극경지(究極境地)도 여기겠지만, 주인 그 자신을 비실용적 인간으로 포로하는 것도 이 경지인줄 알지 않으면 안 된다."[29]

이태준은 골동(骨董)의 어원은 중국에서 비롯한 것이며 '고동(古銅)'의 음전(音轉)이라고 밝혔다. 이태준은 한문의 악습으로 말미암아 그 뜻이 바뀌었다고 탄식한다.

"고(古)자는 추사 같은 이도 얼마나 즐기어 쓴 여운 그윽한 글자임에 반해, 골(骨)자란 얼마나 화장장에서나 추릴 수 있는 것 같은, 앙상한 죽음의 글자인가!"[30]

그 '골' 자로 말미암아 생명감이 박탈당했으니 골동이란 낱말보다 '고완품'이라 쓰고 싶다고 이태준은 주장했다. 이태준이 보기에, 소장(所藏)만 일삼는 것은 '과욕이요 완상(翫賞)도 어느 정도의 연구 비판이 없이는 수박 겉핥기라기보다, 그 기물의 정체를 못 찾고 늘 샷(邪)된 매력에만 끌려 방황할 것'이라고 경고한다.

"고전이라거나 전통이란 것이 오직 보관되는 것만으로 그친다면 그것은 주검이요 무덤의 대명사일 것이다. 박물관이란 한낱 '아름다운 묘지'에 불과할 것이다. 우리가 돈과 시간을 들여 자기의 서재를 묘지화시킬 필요는 없는 것이다. 청년층 지식인들이 도자기를 수집하는 것은, 고서적을 수집하는 것과 같은 의미를 나타내야 할 것이다. 완상이나 소장욕에 그치지 않고, 미술품으로, 공예품으로 정당한 현대적 해석을 발견해서 고물(古物) 그것이 주검의 먼지를 털고 새로운 미와 새로운

생명의 불사조가 되게 해주어야 할 것이다. 거기에 정말 고완의 생활화가 있는 줄 안다."[31]

오봉빈의 수집가론 오봉빈은 조선미술관 운영자로서 뛰어난 화상이었다. 오봉빈은 사람들이 서화골동을 특수 계층의 애롱물로 여기는 탓에 일반인들 사이에서는 눈길을 주지 않았지만 서화골동은 "우리 정신 수양에서 볼 때 만권의 윤리학서보다 한 편의 유묵(乳墨)이야말로 산 자료요 일대 교훈"[32]을 줄 수 있을 것이라고 주장하고, 서화골동 수장이란 학교 설립에 버금가는 일이라면서 서화골동에 대한 애호열이 널리 퍼지기를 바란다고 썼다.

오봉빈은 서화골동 수집 애호의 대선배로 오세창과 대수장가 전형필을 들어 보인 다음, 서화 수장 또한 수장가의 성격을 비추는 것이라고 가리키고 박영철, 김찬영 들의 예를 들어 논증해 보인다. 박영철은 성격이 원만해 수집한 서화골동 또한 '둥글고 모두 밉지 않은 물건'이고, 또한 김찬영은 세상에서 드물게 보는 "선인(善人)이요 호인이라 조선에서 제일이라는 고려기를 위시하여 서화골동 전부가 호품이요 진품"[33]이라고 썼던 것이다. 또한 오봉빈은 전형필이 미술관을 짓는 일과 더불어 서화골동의 값을 올린 이라고 가리키고 앞으로 그 값이 지금의 열 배, 백 배는 더 오를 것임을 예측했고, 사후 기증을 했다는 사실을 들어 박영철에게 경의를 표함으로써 단순히 수집 문제가 아니라 문제의식의 폭을 넓혀 그것의 경제가치와 문화가치를 아울렀던 것이다.

또 오봉빈은 1940년에 의학박사로서 자신의 수장품을 판매해 버린 박창훈(朴昌薰)을 예로 들면서 아무튼 개인 사정 탓에 팔았거니와 새로 사들인 이들에게 "신중히 보관하시기를 재삼 부탁한다"[34]고 끝을 맺음으로써 문화재의 보존에 대해 돋보이는 견해를 지니고 있음을 보여주고 있다.

안확의 조선미술사관 조선문화 저술가인 안확은 일찍이 1915년에 조선미술에 대한 글을 발표한 적이 있다. 올해, 안확은 야심에 찬 글 「조선미술사요(要)」[35]를 발표했는데 외국학자들이 조선미술을 지나치게 부추기거나 근거 없이 타박하므로 문헌과 실물을 헤아려 '조선미술의 진상을 천명'하려고 했다고 밝혔다. 안확은 글에서, 조선은 봉건제도가 없이 발전한 민족으로서 삼국시대까지 유럽처럼 '한 가지 통일양식 없이 지방색을' 갖고 있었다고 하면서, 이조시대까지 그같은 고유의 '의상(意想)과 재료를 인수(因受)하여 발달을 전개'해 왔다고 보았다. 이것은 외국학자들이 조선의 미술에 대해 '중국 감화 및 모조'로 독단함에 따른 반론으로, 조선의 미술은 '고전식, 외래식, 또는 참신기발의 다종다양'하다고 주장했다. 안확이

보기에 조선의 '취용(取用) 정신은 무조건으로 외물(外物)을 숭배 모취(摹取)함이 아니며, 자국의 문화를 풍부케 하기 위하여 채장보단(採長補短)의 이용을 한 것'이었다.

조선 전통 애호론자였던 안확의 미술사학은 당대 미술문화에 대해서도 '조선 특유의 정신'을 힘주어 주장하는 데까지 미치고 있는데 다음처럼 썼다.

"근일에 이르러 신풍조가 일어나면서 문화 양식과 미술상 활동이 홀변(忽變)하여 개신(改新) 의상(意想)을 일으키매 문화를 지배하기 가(可)한 타율적인 권위는 없어지고 문화의 각 부문은 각자의 목적을 쫓아 순수히 자율적으로 발전함을 얻으니 이로부터 문화 및 미술은 신면목을 나타내게 된 것이다. 그러나 이 신문화가 발전함을 따라서도 조선적인 특수한 미술정신이 대비약을 시(試)하여 자기의 천재로 한없이 발전함이 있어야 할 것이다."[36]

조선미의 특질론 김용준은 예술이 각 시대마다 양식을 갖고 있는데 그 특색을 두 가지로 나누어 볼 수 있다고 생각했다. 하나는 회화상의 특색으로 '시대를 따라 달리 표현되는 형식을 갖추고 있는 것'이요, 다른 하나는 본질의 특색으로 '각 시대를 통하여 공통적으로 느껴지는 무엇'이다. 김용준이 보기에, 본질의 특색이란 '본능적인 감각'이다. 그것은 선, 형, 색을 떠난 관념의 문제인 탓에 '소박한 맛이라든지 전아(典雅)한 맛'이라고 표현한다고 해도, 원시인의 소박과 조선스런 소박, 석굴암 본존의 전아와 희랍 파르테논 신전의 전아를 어떻게 나누느냐고 물어볼 때 답변하기 어려울 정도로 '심리적인 경지의 것'이다. 이것은 조선문화의 창조성을 헤아리는 것과 같은 것이다. 1935년에 김용준은 이것을 '고담(枯淡)한 맛'으로 규정한 바 있는데, 김용준은 더이상 이 문제에 대해 말하지 않은 채 어려운 문제일 뿐이라고 말하는 데 머물렀다.[37]

고유섭은 새해 벽두에 창조와 모방을 논하면서 인간정신의 자주성을 힘주어 내세웠다.[38] 고유섭은 우리 공예가 중국으로부터 영향을 받았으나 우아한 정서, 깊이 있는 형이상학, 기교에서 '정신적으로 특별한 조선적 취태(趣態)'를 발휘하여 그곳에 남다른 문화가치의 성립'을 이뤘다고 주장했다. 고유섭이 보기에, 창조란 '모방과 전용(轉用)과 응용과 변용을 토대로 한 그 위에 생겨난 특수한 나무'이며, 거기에 '자주적 정신과 새로운 것, 새로운 의미의 가치적 향상'을 이룩하는 것인데 조선의 공예는 그것을 이뤘다. 고유섭은 우리의 전통공예는 '상상력의 풍부함과 구성력의 장(長)함'을 갖추고 있으니 이것이야말로 창조성을 증명해 주고 있다고 주장했던 것이다.

아무튼 고유섭은 조선을 둘러싼 숱한 외부 문화들을 끌어들

이고 받아들일 수 있었던 때야말로 '확실히 행복'했다고 여겼다. 그런데 우리 옛 문화는 '이미 원천이 고갈되어 사회(死灰)로' 바뀌었고 게다가 '근세 서구문명이 이 땅에 밀려들 때' 끌어들이고 받아들일 어떤 다른 문화가 없었으므로 결국 '대단원'을 내려야 했다는 것이다.

고유섭은 7월에 접어들어 조선 미술문화의 성격을 밝히는 글[39]을 발표했다. 여기서 고유섭은 '전통이란 '손에서' '손으로의' 넘어다니는 것이 아니라 '피로써' '피를 씨는' 악전고투를 치러 '피로써' 얻게 되는 것'이라고 주장하면서 자연의 풍토문제나 혈연에 따른 민족성은 숙명이며, 문화 형성의 요소지만 가치론의 대상이 아니라고 가리키고 '문화가치'를 중요한 개념으로 내세웠다. 고유섭은 문화가치란 '비정율적(非定律的), 비인과율적(非因果律的), 비기계적, 비논리적, 비고정적인 데 있는 것'이라고 주장하면서 '숙명적이며 비비약적(非飛躍的)이고 형식논리적이며 기계적인 곳에서 어찌 적극이요, 소극이라 할 진보와 퇴화의 규정이 있겠느냐'고 되물었다.

그런 생각을 바탕에 깔고서 조선 미술문화의 성격을 첫째, 구상력, 상상력의 풍부를 들어 보이고, 다음에 온아(溫雅)한 '구수한' 특질과 단아(端雅)한 '맵자' 두 가지를 조선예술의 우수한 특색 가운데 하나라고 주장했다. 또 온아와 단아한 특색이 색채로 나타날 때는 다채적(多彩的)인 멋쟁이가 아니라 그것은 '질박, 담소(淡素), 무기교의 기교'라야 이룰 수 있으니, 우리나라는 다른 나라에 비해 '매우 단색적'이며 그것은 '적조미(寂照美)의 일면'으로 나온다고 주장했다.

이같은 고유섭의 조선스런 아름다움의 본질 탐구는 관념에 바탕을 둔 추상개념을 향한 것이었다. 고유섭만이 아니라 오랜 역사를 지닌 한 민족의 미의식과 그 감정을 한마디로 드러내고자 하는 이들은 모두 그같은 추상개념에 머물러야 했다. 미의식과 감정은 계급에 따라 다르고, 시대에 따라 바뀌는 것인 탓이다.

초현실주의론 1940년 7월, 사진을 매개삼아 쓴 글 「전위사진」[40]을 통해 초현실주의의 사진·활용을 소개한 조우식(趙宇植)은, 10월에 「현대예술과 상징성」[41]이란 글을 발표했다. 조우식은 글 머리에서 사회 정세가 요구하는 새로운 답안은 다름 아닌 '현대미술이 가진 상징성'이라고 주장했다. 먼저 조우식은 1935년 6월 파리에서 열린 '국제작가회의'에 참가한 앙드레 말로, 싱클레어 루이스의 발언을 '정치적 편향에 대한 새로운 의식과 개인성'을 앞세우는 논거로 내세웠다. 국제작가회의는 당대 양심과 행동하는 지식인들의 모임으로, '인간성 해방문화의 옹호와 표현의 자유'를 내세워 파시즘에 대항하는 휴머니즘 문학을 제창한 모임이었다. 이 모임이 식민지 조선문

단에 휴머니즘 논쟁을 불러일으켰다.[42] 하지만 조우식은 작가회의에 맞서 단독 행동을 취한 어떤 사건을 내세우면서 그것은 '정치주의에 대하여 시와 회화의 유니크한 전선(戰線)을 팽창시키고 있는 것'이며 "의식과 무의식, 합리와 비합리, 외부와 내부에 대한 모순의 해결이, 인간성에 대한 해결과 공통된 불가피한 궤도인 것을 확신함에 지나지 않는다"[43]고 보았다. 조우식은 쉬르리알리즘이야말로 그같은 문제에 날카롭게 다가서고 있다고 생각했다.

"쉬르리얼리즘이 속류적(俗流的) 유물론의 여파에 따라 유실되고 말리라고는 생각되지 않는다. 초현실성을 인간적인 욕망의 원리 가운데 깊이 결합시키며 들리지 않는 절호(絶呼)에 귀를 기울이며, 개성적인 상징 가운데에서 초자연의 진실을 발견함이 장래할 문화의 가장 커다란 과제가 아닐까 생각한다. 이러한 의식적인 의미로서, 미완성인 프로이드이즘이 현대 이후로 기여하는 바에 의의와 동등한, 쉬르리얼리즘의 미래에 가질 정신성에 대한 공헌을 결코 협소시할 수는 없을 것이다."[44]

조우식은 동양의 예술은 대부분 자연주의에서 출발한 것이고 따라서 리얼리즘의 편협성, 예술의 빈곤을 보여주는 것이라고 주장했다. 조우식이 보기에, 일본의 상징주의도 자연주의의 공격으로 유산당했는데 우리도 다르지 않으며, 몰이해를 당하고 있는데 그것은 회화에서도 동양화와 서양화, 표현성, 본질성의 기묘한 모순의 대립이 자리잡고 있는 탓이라고 생각했다.

프랑스 초현실주의는 형식의 경계를 타파하고 새로운 표현수단을 발견하려는 데 있는 것인데, '동양회화에서 직면하고 있는 동양화와의 모순에 대한 실험'은 당연히 쉬르리얼리즘을 탐구하는 이들의 일이라고 생각한 조우식은 '오늘날 새로운 동양화의 양화적인 표현 가운데에서, 동양화적인 주제의 환치로써나, 혹은 구라파적인 신고전주의를 답습함에 있어서는 도저히 성취되지 못할 문제'라고 주장하고 다음처럼 썼다.

"이것은 외부적인 인습적 표현이 아니고, 우리들의 무의식한 힘을 환기하는 가장 새로운 상징의 객관화, 영감의 재발견을 위한 새로운 표현조건을 찾는 데에 있을 것이다. 더욱이 새로운 표현의 메커니즘을 발견하는 것은 외부적인 효과를 위하여, 비개성적인, 관용(慣用)된 방법을, 조급히 적용하는 데 있어서는 결코 도달되지 않을 것이다. 이러한 의미에서 우리들은 쉬르리얼리즘의 회화와 시를 현대에 있어서 전위예술의 명목을 붙이고 주장하지 않으면 안 될 것이다."[45]

이어서 조우식은 앙드레 브르통의 글을 인용하면서 '사회

적, 표면적인 내용을 가진 회화는 제이의적(第二義的)인 장르'일 뿐이니 '상상의 자유로움'과 '표현된 주관의 선입적(先入的) 관념을 버린 잠재 내용의 혁신적인 회화'를 추구할 일이라면서 다음처럼 주장하고 글을 맺었다.

"온갖 요소를 순수한 심령적 표현 가운데에서 구하고 있으며 그 표현수단은 이러한 점에서 환각과 혼동되지 않으며, 진실된 지각적인 데까지 진전될 수 있는 것을 주장한다."[46]

조선스런 모더니즘 지향 김만형은 일본의 전위미술 흐름을 개괄하면서 초현실주의와 순수 추상미술이 '큰 예술의 금자탑'을 이루지는 못했지만 그 환상적인 신감각의 세력은 현대인의 시각을 즐겁게 해주'었다고 평가하면서 "독립한 한 예술의 '장르'를 형성하는 것보다 오히려 일반 사회생활로 널리 흘러들어가 상업미술을 위시로 하여 건축 공예 기타 각 방면의 시각미의 신영토를" 열어 놓았다고 헤아렸다. 이같은 일본화단의 '열성과 진지한 태도'에 빗대볼 때 조선화단이야말로 '허공 같은 슬럼프'에 빠졌다고 여긴 김만형은, 조선에서 서양미술을 수입해 '우리 것을 만들고 그것에 의해 우리의 사상 감정을 표현'하려면 '외국서 수십 년간 단계적으로 해온 일을 우리는 한 시대에 평면적으로 각 사람들이 분담해 수행'해야 한다고 주장했다. '아카데미스트, 다다이스트, 큐비스트, 쉬르리얼리스트, 리얼리스트, 다 좋다. 다 나와야겠다'고 소리를 높였던 것이다. 왜냐하면 김만형이 보기에 "예술을 하려면 작가는 자기 자신 내에 그 예술사를 체험해야 한다. 한 사회에 있어서도 마찬가지일 것이다. 조선서도 이 백지(白紙)를 묵시(默視)하고 건너뛸 수는 없[47]기 때문이다.

조우식은 전위예술을 배우기 앞서, 조선에 있을 때 사적(史蹟)을 더듬고, 골동품을 감상했고, 틈봐서 그 역사적인 것을 고찰했다고 회고하면서 '첫째, 구라파적인 서양화의 고전적인 해석, 둘째, 서양화에 있어서의 고전의 현대적인 섭취와 해석'을 해보고 싶어서 유럽 전위예술만을 공부했다고 밝혔다. 이때를 '이방(異邦)생활'이라고 표현한 조우식은 '오늘날 우리들 사회에서 내돌림 받는 추상예술의 젊은 현역'이라고 주장하면서 다음처럼 썼다.

"남이 모르는 이상한 형식 속에서 말더듬이와 같은 태도를 가지고, 절름발이 같은 보조(步調)로 내 길러난 향토의 이야기를 모르는 체하고 몇 해 동안 이방의 풍토에 묻혀 현대세계를 휩쓰는 구라파의 문화를 공부해 가며, 거기에 내 온 정신과 노력을 경주하고 오늘까지 생활해 왔다."[48]

그렇게 배우고 나서 오늘날 옛 자신의 조선 생활과 이방 생활을 '대비, 분석' 해 보고 내린 결론은 다음과 같다.

"구라파의 선구자들이 귀중한 노력을 가지고 거의 삼십 년 가까이 이룬 추상예술의 보조(步調) 가운데에는 십수 세기 이전부터 탐구해 온 우리들의 선조의 힘찬 행적이 있기 때문이다. 다시 말하면 문화의 전위를 걷는 오늘날 구라파의 미술운동의 선봉이 피육(皮肉)이랄까, 우리들의 선인들이 해버린 찌꺼기인 것이란 말이다. 이것을 우리는 잊지 말아야 한다."[49]

그래서 추상작가 조우식이 내린 결론은 '고전을 사랑한다'는 것이었다. 그 '고전은 내 가족들의 유산' 같은 것이다. 그런데 조우식이 보기에, '고전은 그 시대의 전위예술이므로 고전은 전위가 아니면 알 수 없는 것' 이라면서 자신 같은 전위가 사랑하는 옛 고전은 다음과 같다고 밝혔다.

"동방 민족들은 상상의 나라를 창조하고 재현시켰고 자연의 고아한 시취(詩趣)에서 붓을 옮겨, 존귀한 인성(人性)을 배양했으며, 누구의 추종도 허용치 않는 특성(特性)한 예술을 부드러운 필촉과 자연에서 나온 그대로의 소재가 아름다운 한 폭의 비경을 표현하지 않았나. 이 때 사람들은 놀랐고, 우미한 시에 도취되고 말았다."[50]

또 한 명의 추상작가 김환기는 조선미전을 보고서 창 없는 방, 암실 생활에서 극도의 근시가 되어 버렸다고 쓰고는 '진실로 자연을 감격해 보고 아름다운 시상(詩想)에 도달' 해야 할 것이라고 꾸짖었다. 왜냐하면 김환기는 이 때 다음과 같이 생각하고 있었기 때문이다.

"회화는 문학과 달라서 조형성의 절대적 조건을 가졌다. 이 조형이라는 것은 시각적 문제에 그치지 않고 결국은 자연과 인생에 대해서 구체적 표현임을 반성하지 않으면 안 된다."[51]

모더니즘 비판 고유섭은 새해 벽두에 현대미(現代美)에 대한 글 「현대미의 특성」[52]을 발표했다. 고유섭은 현대를 제일차 대전부터 제이차 대전 발발 전까지로 잡고 그 기간 동안 이뤄진 현대미의 특성을 '덧없을 뿐 아니라 부서지기 쉬운 것' 이라고 정의했다. 고유섭이 보기에, 현대미가 어떤 양태(樣態)를 지니지 않은 듯 불안하며 '현대미가 잃은 것은 사상성이요, 얻은 것은 지성' 이다. 또한 현대미는 상징도 신비도 없는 동시에 꿈도 없다. 꿈이 있다면, 기껏 '미의 병리학(病理學)'을 구성하고 있을 뿐이요, 꿈에 대하여 임상의(臨床醫)와 같이 색채와 형태를 칼로 파헤치고 있으니 '분석된 꿈을 보고하는 직능' 을 갖고 있다고 썼다. 고유섭이 보기에 현대미는 다음과 같은 것이다.

"현대미는 구성의 미요, 양태의 미이다. 이곳에는 셀르로이드 같은 투명한 표피성이 있다. 따라서 감성도 말초적으로 예리하다. 그러나 온도도 혈기도 없다. 이것은 지성의 첨예성과 합치된 소치이다. 감각의 극단의 유희가 있으나 악성(惡性)의 끈기가 없는 것이다. 그것은 비굴이든 죄악이든 그러한 관념으로부터 촌탁(忖度)될 그러한 것이 아니다. 현대미는 오직 무색의 페이브먼트를 지향 없이 속보로 상쾌히 뛰고 있다. 그러나 잠자리 없는 참새의 불안을 품고서 —일말의 애수를 실마리같이 품고서—"[53]

현대미란 '사실로 과거의 미에 비하여 한정된 계급에 수응(需應)되었던 수공업적인 미가 아니고 일반에 수급(需給)될 수 있는 데파트의 상품 같은 공용성(功用性)을 갖고 있다' 고 헤아린 고유섭은 그 예술적인 조각, 회화 등을 모형, 도안 들과 비교하더라도 과히 심한 모독이 아닐 것이라고 썼다. 이같은 꾸짖음은 오지호의 모더니즘 비판과 엇비슷하다.

지난해 모더니즘 비판에 나섰던 오지호가 다시 「현대회화의 근본문제」[54]라는 긴 글을 발표했다. 오지호가 보기에, 현대회화는 전에 볼 수 없는 심각한 혼란에 빠졌는데 그것은 입체파의 발생에서 발단한 것이다. 입체파 이후 모든 유파들은 입체파 직후 발생한 몇 유파들의 되풀이에 지나지 않음을 논증하고서 오지호는, 1940년 현재에도 "회화는 물론 소멸하지 아니하였다. 그렇다고 이와 같은 회화에 대한 무정견(無定見)이 시정되지도 아니하였다. 고전의 재음미 등을 일부에서 운위하는 이외에 더욱 새로운 주의나 주장을 내걸고 나서는 개인이나 단체도 볼 수 없다. 그러나 회화의 혼돈은 의연히 계속되고 있는 것"[55]이라고 헤아렸다.

오지호가 보기에, 그 혼란의 원인은 회화형식이 시대에 따라 자꾸 변하는 것이라고 생각하여 새 형식 발견을 위해 모색, 고민, 항쟁하는 데 있다. 그러나 예술이란 인간의 한 본능의 소산이요, 따라서 그 형식은 발생 당초 결정되는 것이며, 기본형식이 불변하는 것이고, 회화는 '자연 재현을 기본으로 하는 구상적 표현형식' 이다. 하지만 현대에 이르러 돌연히 그것이 근본부터 동요하기 시작했다. 오지호는 그 원인을 다음처럼 썼다.

"근대에 있어 기계의 급속한 발달과 그것의 폭력에 경악한 일부 지식인의 정신 도착에서 유래된 현상인 것이다. …본능적, 직관적 표현인 회화활동이 다른 여러 가지 지적 판단과 혼동하게 된 것이다."[56]

인간과 기계의 혼동, 예술의 창작활동과 지적 활동과의 혼동으로 말미암아 지적 활동이 예술의 창작활동을 대치해 버렸고, 이에 따라 회화형식이 도구의 형식처럼 시대에 따라 변하는 것으로 생각하기 시작했다는 게 오지호의 견해다. 오지호는 예술의 근본 지도원리로 사상이 나서서 입체파 이후 전위파 회화운동 전부를 지배하고 있다고 헤아리면서, '이것은 인간의 우주에 대한 지적인 인식과 인간의 내적 본능과를 혼동한 결과'요, 그것은 마치 예술적 교양이 예술을 만드는 것이라고 여김과 같다고 썼다. 그러한 관념이 만든 새로운 형식은 대체로 '추상적 표현형식'이다.

오지호가 보기에, 입체파 이후의 전위파 회화운동은 자연재현 회화에 대한 도전과 투쟁의 역사였다. 그리고 그것은 실게 추상 중간 경향 및 순수추상 경향 따위로 나눌 수 있는데, 중간 경향은 회색 같은 것이거나 병든 것이므로 '자연 소멸할 것'이고, 순수추상 경향은 전위파 회화운동의 최종 도달점으로 완성된 것인데, 기계시대의 기계적 생활환경에 적응한 형식으로서 "그것은 회화로서의 신형식이 아니고, 도안으로서의 신양식"[57]이라고 주장했다. 이러한 도안은 시대의 요구와 사회의 수요에 따라 당연히 나올 것이 나온 것인데 다만 당사자들이 제대로 인식하고 있지 못할 뿐으로 '도안을 신회화로 착각'하고 있다는 것이다. 오지호는 다음처럼 썼다.

"19세기 인상파를 전후로 하는 찬란한 번영을 한 고비로 하고, 그 후 회화는 전반적으로 타락의 길을 밟아온 것이다. 회화에 있어서의 이와 같은 현상은 기계시대에 조우한 회화로서 한번은 겪어야 하는 홍역일지 모른다. 그러나, 회화의 참된 성질을 생각할 때, 이것은 결코 정상(正常)한 길이 아니라는 것을 알아야 할 것이다. 시대적 혼란을 틈타서 개입한 회화적 협잡물을 철저히 소탕하고 회화를 회화 본연의 위치로 환원케 하는 것이 이 시대에 있어서의 자각있는 화가들의 역사적 의무라고 나는 생각한다."[58]

윤희순은 모더니즘을 곧장 겨냥하지 않았으되 감상의 계급 분화를 가리키면서 이를테면 '근대회화 반성론'을 펼쳤다. 윤희순은 '사진술 발달 전엔 대상을 모방 재현하는 기능으로 회화의 가치를 정했던 탓에 누구든지 쉽게 감상할 수 있었으며 일반 대중들도 곧 이해할 수 있었다'면서, 하지만 세잔느의 주관주의 이후로 추상파에 이르기까지 백화난만한 근대회화는 감상층의 계급분화를 일으켰다고 보았다. 윤희순은 근대회화가 항상 청신한 자극과 암시를 현대인에게 주었음에도 이런 착종된 시대의 그늘 밑에 숨어 안가(安價)한 사회(邪戲)로 청춘을 살라 버린 예술광들이 얼마나 많았느냐고 탄식하면서, 이제

그림은 아무나 알아볼 수 없다는 것이 일반의 상식이라고 썼다.

"상아의 탑은 신비로운 안개 속으로 숨게 되었다. 용이하게 알아볼 수 없는 것이 진가를 높이는 요소인 듯이 착각을 일으키게까지도 되었다. 화가 자신조차 알지 못하는 그림을 그렸는지도 모를 일이다. 우리에게 최근 삼십 간은 역사적인 결환기(缺環期)였다. 이 결환을 보충할 자신의 수정도 분화도 없이, 또 그러한 용의(用意)의 여극(餘隙)을 주지 않고 이와 같이 양화의 마네, 세잔느 이후의 변화가 촉급(促急)하게 밀려들어왔다. 안심전(안중식) 계통의 고유한 화업이 따라서 혼란에 빠졌다. 그리고 양화는 본격적인 양성기관도 없이 금일까지 내려온 것이다."[59]

윤희순의 신미술 구상 윤희순은 「19회 선전 개평(概評)」[60]에서 서구 근대미술이 동양미술의 정신을 흡수해 발전을 꾀해 이것이 다시 동양에 쉽게 영향을 주어 '예술의 세계화'를 이루었고 또 그게 동양그림에도 영향을 주어 서로 발전했다고 헤아렸다. 윤희순은 동양그림이 '대상의 재현보다 주관주의 세계'를 열어 놓았으니 '확실히 서양보다 선각이고 또 높은 사상'을 갖춘 것이되 그게 '현실적 탐구'가 부진해 '발전이 없었고 또한 졸렬함을 숨기는 수단으로' 떨어지고 말아 '겨우 문인의 좁은 서재 속에서 명맥을 유지'할 뿐이라고 꼬집었다. 또 윤희순은 서양 근대그림의 흐름도 과학적 묘사와 재현으로부터 동양의 정신주의 영향으로 말미암은 주관주의로 나갔지만, 근래의 혼돈으로 혼란에 빠졌으니 따라서 '장래의 신미술은 정신적인 동양인의 혼'에서 구할 수 있을 것이라고 주장했다. 윤희순이 보기에, 동양의 그것은 '과학보다는 훨씬 유심적이고, 동양인은 원래가 그들에 비하여 유심적으로는 천재인 까닭'이다. 따라서 신미술 창조는 '우리들의 대업'일지도 모른다고 생각했다.

윤희순이 보기에, 그렇다고 해도 당면 현실에서 해야 할 일들이 많은데 첫째, 서양화 기법을 내 것으로 만들고, 둘째, 수입한 일본화 기법을 몸에 적시며, 셋째, 조석진, 안중식의 화격과 기법을 계승하고, 넷째, 신세대 미술을 확립하는 일이다. 그렇게 하기 위해서 윤희순은 미술가들이 '인류문화의 선구자라는 것을 정확하게 깨달아야 할 것'이라고 생각했는데 윤희순의 구상이 대단히 크다는 점을 알 수 있는 대목이다.

윤희순은, 서양인들의 예술관이 유심적(唯心的)임을 '십프〔립스(Lipps?)〕'의 글 「미술비판의 십이 원리」에서 '재현예술은 눈의 렌즈를 거쳐서 보는 자연이고, 신세대의 미술은 마음의 렌즈를 거쳐서 보는 자연'이라고 주장한 대목을 인용해 논증하는 가운데 다음처럼 썼다.

"동양화는 더욱이 고상한 정신주의의 오랜 역사를 가지고 있다. 이것을 현대적 감각으로 표현하는 것이 신동양화, 즉 신미술의 발전할 길이 될 것이다."[61]

또한 윤희순은 회화를 동서양화로 나누는데 그건 '재료만 다를 뿐, 회화적 내용과 가치는 전혀 동일'하다고 하면서 '표현형식을 따로이 분기(分岐)시켜 생각할 필요가 없다'고 주장했다. "오직 그 전통의 미점(美點)을 토대로 하고 서로 섭취융합한다는 것은 자연의 현상'[62]이라고 가리켰다.

하지만 윤희순은 첫째, 서양 회화기법을 토대로 삼고 있는 학교 도화교육, 둘째, 훨씬 큰 표현의 자유로움 때문에 '회화적 효과와 사상이 동양화보다 서양화가 한걸음 앞서고' 있다고 썼다. 그것은 건축, 의상 들이 서양화한 사회환경 탓도 있으며 '근본적으로 현대 서양화의 출발이 사상의 표현'에 있으므로 단순한 장식을 떠나서 작자의 인생관, 예술관의 표현을 꾀하는 것인 탓이다. 또한 '전람회장에서 박력이라든지 입체감이라든지 현대적인 효과로 보아서도 서양화는 훨씬 신세대의 미를 갖추고 있다.' 따라서 유채화가들이 늘어나고 있으며 청년들의 절대 지지를 받고 있는 것이다.

윤희순은 그처럼 '서양인의 감각에서 자라난 서양화를 우리들이 어떻게 소화하고 생활화해서 나아갈까'는 간단한 문제가 아니라고 가리켰다.

고유섭은 「말로의 모방설」[63]을 소개했고 또한 독일 표현파의 거장 브루노 타우트(Bruno Taut)가 지은 책을 소개하는 「일본미술의 재발견」[64]을 썼다. 또 고유섭은 「인왕제색(仁王霽色)」,[65] 「인재(仁齋) 강희안전(姜希顔傳) 소고(小考)」[66]와 「고대인의 미의식」,[67] 「신라의 미술」,[68] 「개성박물관 진열품 해설」[69]을 비롯해 많은 논문 및 수필 들을 발표했다. 그 밖에 총독부에 근무하며 옛 건축물 수리를 담당하고 있던 이한철(李漢哲)이 「조선의 건축」[70]을 발표해 눈길을 모았다.

미술가

1940년 무렵, 종로 네거리를 나가면 두 명의 거인을 마주치곤 하는데 그들은 길진섭과 김환기였다. 거구로 정평이 난 길진섭 한 사람만으로도 '자칫 화단을 스포츠 단체'인 것처럼 오해받게 하는 '위험 인물'이었는데, 여기에 남해(南海)에 있다 올라온 김환기가 몇 촌 더 큰 거구요, 이미 장사(壯士) 이영일, 역사(力士) 이여성 들이 있으므로 문단이나 음악계에 비해 체격에 있어 상당히 우수하다는 말들이 있었다.[71] 길진섭은 평양출신으로 1932년에 동경미술학교를 졸업하고 1937년 여름, 평양에서 개인전을 가진 뒤 서울로 올라와 1년 동안 잡지 『문

장』 편집원을 지낸 다음, 해방 때까지 경성보육학교, 동구여자상업학교 교원으로 활동했다.[72]

3년 동안 일본생활을 거쳐 19년 동안이나 유럽에서 활동하던 배운성이 9월에 귀국했다. 그는 자신의 작품 수백 점을 모두 파리에 두고 왔으므로 '조선에 별로 없는 초상화를 제작해 개인전을 할 계획'임을 밝혔다.[73] 배운성은 백림(伯林, 베를린)미술학교를 졸업한 화가로 파리 살롱 회원 및 독일문화원 회원이었다. 또한 유럽에서 9년 동안 활동하던 김재원(金載元)이 귀국했다. 김재원은 뮌헨대학을 졸업하고 백이의(白耳義, 벨지움) 안토와프에 있는 겐츠대학 동양학연구실 연구원이었다. 김재원은 베를린 박물관 잡지에 조선에 관한 글을 종종 발표하곤 했다. 배운성은 6월 11일, 파리에 있다가 전쟁으로 말미암아 작품들 백육칠십 점을 그대로 두고 일본대사관의 권고에 따라 '탈출'했고, 김재원은 5월 4일 벨기에 일본대사관의 권고로 '탈출'해 독일로 갔다가 5월 14일에 떠났다.[74] 이들은 10월 20일 한자리에 모여 유럽에 대한 대담을 가졌다.

배운성은 독일인들은 국가에 대한 좋은 복종자이며, 조선사람은 위정자와 자기 의사와 다르면 염세(厭世) 또는 보복을 해버리는데 이것은 성격상 결함이라고 주장했다. 이에 대해 김재원은 독일인들은 판단력이 뛰어나 결코 복종자는 아니라고 주장했다. 또 배운성이 프랑스 민족이 미를 사랑하는 민족이라고 주장하자, 김재원은 화려와 사치를 즐기는 민족이라고 반론을 펼쳤다.

정용희(鄭用姬)와 이현옥(李賢玉)은 「여류화가의 이상적 미남」[75]이란 주제로 글을 발표했다. 정용희는 이삼십 년 전만 해도 여성의 입장과는 무관하게 강제로 결혼해야 했지만 지금은 달라졌다고 썼다. '이상에만 맞으면' 결혼하는 게 상식이라는 것이다. 정용희는 갖은 남성의 모습을 늘어놓은 뒤 자신은 '탄력 중에도 큼직한 키의 씩씩한 걸음걸이의 남성'이야말로 이상에 맞는 남성이라고 밝혔다.

그 무렵 미술가들의 조선미전 응모 풍속을 엿볼 수 있는 글을 남긴 이가 최근배다. 조선미전에서 〈탄금도〉로 창덕궁상을 수상한 최근배는 「〈탄금도〉 제작기」[76]를 썼는데 다음과 같다. 조선미전에 응모할 마음으로 고민하다가 성악연구회 박씨를 통해 기생 한산월(韓山月)을 모델삼아 가야금을 뜯는 모습을 그리기 시작했다. 가야금을 성악연구회에서 빌려 한산월 집으로 찾아가 스케치 몇 장을 하고 돌아온 게 5월 1일, 그 때부터 18일까지 그려 완성했다. 표구점 그림틀 값이 25원인데 자기가 짜면 10원쯤이 드는 까닭에 직접 만들어 5월 22일에는 그림을 '보자기로 싸고 구루마꾼'에게 운반을 맡겼다.

김복진, 고석, 이용하 별세 1940년 8월 18일, 김복진이 세상

김복진은 8월 18일 경성제국대학 부속병원에서 세상을 떠났다. (『매일신보』 1940. 8. 20.) 딸 보보가 이질로 세상을 뜨자 한 달 뒤 따라 죽으면 무어라고 부르느냐면서 미친 듯 떠돌다가 세상을 떠난 김복진은 20세기 우리 미술의 참된 스승이다.

을 떠났다. 『매일신보』는 「조각계의 기숙(耆宿), 김복진 씨 18일 영면」이란 기사로 추모했다.

"조각계의 기숙 김복진 씨는 일전부터 연건정 284번지 자택에서 위장병으로 치료를 하여 오던 중 18일 오후 열한시 반에 약석(藥石)의 효과 없이 향년 40세를 일기로 하고 영면하였다. 유족으로는 허하백(許河伯) 미망인뿐이고 자녀가 없다. 씨는 대정 13년(1924) 동경미술학교 재학 중 동경 제전에 초출품이 입선이 되고 동 14년(1925)에 미술학교를 졸업한 후 소화 3년(1928) 가을까지 배재고보, 고학당, 여자상업학교 등 교육사업에 종사하고 소화 10년(1935)에 중앙일보사(조선중앙일보사) 학예부장, 소화 11년(1936)에 조선미술원을 창립하여 미술가 양성과 작품 제작에 전념하였으며, 그 동안 제전 입선 이회, 문전 입선 일회에 이르렀다. 조선미전 특선 6회에 동 15년(1940)에는 선전 추천인이 되고 그는 동상과 미륵불 등을 제작하여 조선조각계의 원로로서 많은 공적을 남기고 금일에 이르렀다."[77]

김복진은 이 무렵 가족과 함께 동경으로 건너갈 준비를 마치고 일본에 다녀온 뒤 네 살짜리 딸 보보가 이질에 걸려 세상을 떠나자 미친 듯 떠돌다가 '부모가 돌아가신 데 따라 죽으면 효자라 하고, 남편을 따라 죽으면 열녀라 하는데, 부모가 자식을 따르면 무어라고 할까'[78]라고 물으며, 딸이 죽은 꼭 한 달 뒤인 8월 18일 저녁 11시 30분에 경성제국대학 부속병원에서 숨을 거두었다.[79]

서거 사십구 일째인 10월 5일 오후 세시부터 네시까지 부민관 강당에서 일백오십여 명이 모인 가운데 김복진 추도회가 열렸다. 더불어 유작전도 함께 열렸는데 발기인은 김은호를 비롯

한 몇 명이었다. 이관구(李寬求)의 사회로 열린 추도회에는 여운형, 방응모, 이광수의 추도사가 있었다.[80] 추도사를 했던 여운형은 김복진 주례를 섰던 이였으며, 김복진은 죽기 다섯 달 전인 3월에 말하기를 자신이 죽은 뒤 묘지명을 '사람과 사람의 일을 알려던 김복진 지묘'라고 해주었으면 좋겠다고 했다.[81]

그가 세상을 떠난 뒤 잡지 『조광』은 「정관(井觀, 김복진)의 예술」,[82] 『삼천리』는 「천재 조각가 김복진 씨」[83]를 제목으로 추모 특집을 마련했다. 『조광』에는 구본웅과 안석주가 썼고, 『삼천리』는 이광수와 김은호, 방응모의 추모사 그리고 김복진의 부인 허하백의 「조각실에서의 암루(暗淚)」를 실었다. 구본웅은 김복진의 조각을 대하는 엄격한 태도와 조선조각계의 중시조(中始祖)로서의 공적을, 안석주는 김복진이 미술계 및 조선 무대장치의 역사에 끼친 획기적인 공적을 헤아리는 내용을 썼다. 특히 『삼천리』는 유작전에 나온 작품목록을 싣고 있다.

"1. 자상(自像), 대정 14년[이제창(李濟昶) 씨 소장], 2. 관세음(목조), 소화 15년[김용진(金容鎭) 씨 소장], 3. 나부(석고), 소화 10년[박승목(朴勝木) 씨 소장], 4.[84], 5. 홍명희(洪命熹) 씨상, 소화 11년[홍명희 씨 소장], 6. 도산(島山, 안창호) 상, 소화 11년[안씨댁 소장], 7. 이종만(李鍾萬, 영흥군 영평 금광) 씨상, 소화 11년[이종만 씨 소장], 8. 한양호(韓亮鎬, 경성여상) 씨상, 소화 12년[박광진(朴廣鎭) 씨 소장], 9. 방응모(方應謨) 씨상, 소화 12년[방응모 씨 소장], 10. 관세음(석고), 소화 12년[김형원(金炯元) 씨 소장], 11. 나부(석고), 소화 14년[변영로(卞榮魯) 씨 소장], 12. 사색(석고), 소화 14년[자택 소장], 13. 소조(小鳥, 목조), 소화 14년[자택 소장], 14. 북극노인(北極老人), 소화 14년[자택 소장], 15. 백화(百花, 목조), 소화 13년[자택 소장], 16. 노인(대리석), 소화 14년[자택 소장], 17. 박영철(朴榮喆) 씨상(석고), 소화 15년[자택 소장], 18. 소년(석고), 소화 15년[자택 소장], 19. 메달〈천지(天池)〉외 4점, 소화 10년[이정순(李貞淳) 씨 소장].

—작품사진 9엽(葉) 1. 윌리암 씨상[공주 영명(永明)학교], 2. 화산(華山)소학교 주지상(主之像, 鄭鳳鉉), 4. 최송설당(崔松雪堂) 여사지상[김천중학], 5. 김동한(金東漢) 씨상[간도 연길가(延吉街)] 외 4점."[85]

이 목록은 유작전람회 관련목록인데 이 때 모으지 못한 작품 및 생략한 사진을 추가하면, 1936년, 김제 금산사 미륵대불과 경성 영도사(永導寺)의 석가모니불, 1937년, 인천 계림자선회의 김윤복(金允福) 씨상, 경성 성서공회의 밀러 씨상, 1938년, 세브란스의학전문학교의 러들러 선생상, 당진군 합남(合南)소학교의 박병렬(朴炳烈) 씨상 들이 있다.[86] 그리고 유작으

로 완성을 하지 못한 채 세상을 떠나야 했던 속리산 법주사 미륵대불이 미완성인 채로 남아 있었다.

김복진과 더불어 고석(高錫), 이용하(李龍河)가 세상을 떠났다.

이용하는 일본에서 활동했는데 독립전을 무대로 삼은[87] 화가였으며, 고석은 재동경미술협회 회원으로 올해 재동경미협전 때 유작특별전을 마련했다.[88]

해외활동

1940년 3월 10일부터 24일까지 동경 상야미술관에서 열린 제10회 독립미술전에 김만형, 진환, 석희만, 홍일표(洪逸杓), 안기풍(安基豊), 김해(金海), 승동표(承東杓), 곽인식(郭仁植)을 비롯 모두 9명이 입선했다.[89] 일본에 있던 김만형은 그들의 작품에 대해 기교와 정신이 낮은 수준이며 신인들인 탓에 눈길을 끌 만한 작품이 부족하다고 평가하면서 다음처럼 썼다.

"진환 씨 〈낙(樂)〉, 상당한 수완과 두뇌를 가진 작가로 믿으며, 전체의 색조도 좋으나 '포름'에 대한 추구가 부족하여 결정이 없고 소위 값싼 '독립전풍'에 물들지 않을까 염려된다. 석희만 씨의 〈풍경〉, 무난한 작품이나, 이후 한걸음 더 나가 즉흥적인 사생화에서 벗어나 조형적이고 구성적인 튼튼한 작품을 보여주기 바란다. 홍일표 씨 〈소녀상〉의 시정과 씨가 이미 획득한 '포름'을 기뻐한다.

김해 씨 〈정포(靜蒲)〉, 온건한 풍경, 안기풍 씨 〈해와 여인들〉, 의도만은 알 수 있으나 '데셍'의 부족을 느낀다. 그 외 홍준명(洪俊明) 씨 〈현무문〉, 곽인식 씨 〈모던 걸〉, 승동표 씨 〈정물〉 〈나의 모자〉 등이 있다. 끝으로 2년간 꾸준히 출품해 오던 이용하 씨의 죽음을 아까워한다."[90]

그 밖에 김만형은 〈모자(母子)〉를 냈는데 『조선일보』는 이들의 작품을 3월 22일부터 4월 12일까지 모두 사진도판으로 소개했다.[91]

동경에서 열린 제5회 신자연파협회전에 〈소와 꽃〉을 비롯한 두 점을 낸 진환은 동경미술공예학원을 졸업하고 그곳 강사 및 부속 아동미술학교 주임을 맡았다.[92]

동경 괴인사(塊人社) 사우(社友) 자격으로 제9회 괴인사전람회에 〈여인 좌상〉을 출품한 이국전은 공모전 감사(監査)를 맡았다. 이국전의 작품 〈여인 좌상〉을 사진도판으로 소개한 『조선일보』는 그를 '아직도 30이 못 되는 청년조각가로서 그 정진과 비범한 천질(天質)은 그 장래가 실로 무한하다'고 썼

다.[93]

4월에 접어들어 초현실주의를 내세운 일본 미술문화협회 제1회 전람회에 김종남(金鐘湳)이 〈풍경〉 연작 석 점을 내 미술문화상을 수상했다. 김종남은 그 때 카네코 히데오(金子英雄)라는 일본이름을 쓰고 있었다. 그는 1915년에 태어나 1929년에 일본으로 건너가 일본미술학교를 졸업하고 독립전에도 출품했다. 김종남은 미술문화협회의 주도자 후쿠자와 이치로(福澤一郎) 연구소에 다녔다.[94]

5월 22일부터 31일까지 열린 이른바 황기(皇紀) 2600년을 기념해 열린 제4회 자유미술가협회전에 김환기가 회우 자격으로 〈창(窓)〉과 〈섬 이야기〉를 냈으며,[95] 회우 문학수는 〈춘향단죄지도(春香斷罪之圖)〉 〈죄녀(罪女) 습작〉 〈울어대는 소〉 〈병마(病馬)와 소〉를 비롯 모두 일곱 점을 냈다. 회우 유영국은 〈작품 404〉 연작 다섯 점을 냈고, 안기풍(安基豊)은 〈포플러〉 〈봄날〉을, 이중섭은 〈와녀(臥女)〉 〈서 있는 소〉를 포함 모두 4점으로 입선했다.[96] 이중섭은 협회상을 수상했다. 조우식은 〈벽화 시안〉을 내 입선했다.[97] 이 전시회 비평 「추상과 추상적」[98]을 발표한 진환은 김환기의 작품 태도에서 세련된 '도시적 현대인의 두뇌'를 느낄 수 있다고 썼다. 문학수에 대해서는 '향토적인 감정'을 바탕삼은 내면정신의 교류를 느낄 수 있으며 그의 작품은 '향토적인 시요, 송가'라고 추켜세웠다. 유영국의 작품은 모두 나무판과 색채를 쓴 작품으로, '도시적인 감각과 현대 생활면의 의식을 환원시키려는 데서 이 물체와 환경과의 조화'를 떠올리게끔 한다고 썼다. 또 이중섭은 진환이 보기에 문학수에 비해 '회화적 구성'이 뛰어난데 '질소(質素)와 감정을 다소 지적으로 이동(異動)하리라는 여력을 보이고 있다'고 썼다. 조우식은 '형태에 대한 감각'을 중시하는 추상미술가요, 안기풍은 '화면의 분위기'를 중시하는 화가인데 '다소 감상적이어서 전체를 약하게 하는' 느낌이 든다고 썼다.

10월 1일부터 22일까지 일본 동경 상야미술관에서 열린 기원 2600년 봉축미술전람회에 김인승이 작품 〈여인 좌상〉을 응모해 입선했다.[99]

11월 15일부터 19일까지 동경 상야미술관에서 열린 제5회 문인서화전람회에 김영기가 특선 및 일등에 올랐다.[100]

황기 2600년 기념 미술창작가협회 경성전 일본 자유미술가협회는 이름을 미술창작가협회로 바꾸고 10월 12일부터 16일까지 부민회관에서 황기 2600년 기념 미술창작가협회 경성전을 열었다. 이 전시회에는 회우 김환기가 〈섬 이야기〉 〈정물〉 〈실내악〉 〈풍경 1〉 〈아타미 풍경〉, 회우 문학수가 〈말이 있는 풍경〉 〈나는 말〉 〈말과 여자들〉 〈서커스〉, 회우 유영국이 〈릴리

프〉 연작 넉 점을 냈으며, 〈회화〉 연작 넉 점을 낸 이규상과, 〈소의 머리〉 〈서 있는 소〉 〈산의 풍경〉 〈망월(望月)〉을 낸 이중섭, 〈산책〉을 낸 안기풍이 입선에 올랐다. 『매일신보』는 문학수의 〈나는 말〉과 안기풍의 작품 〈산책〉을 사진도판으로 소개했다.[101] 길진섭은 이 전시회에 대해 다음처럼 썼다.

"미술창작가협회 경성전은 중앙(일본)화단의 전위화가들의 집단이다. 이들의 작품을 이해하기에 우리 화단은 얼마나 멀어져 있는가. 이 전을 소개하기보다 이 전에서 같이 어깨를 겨누고 나가는 김환기, 유영국, 문학수, 그 외 이중섭, 안기풍 씨 등의 각기 독창적 화법과 시대에 앞서는 미의식에서 우리는 새로운 감정으로 관전의 기회를 가졌다고 믿는다."[102]

김환기는 유영국의 작품에 대해 '동경이나 경성에서 흔히 볼 수 있는 신흥 다방식 건물 실내장식과 같은 극히 유행적인 무내용한 것'에 지나지 않아 아무런 느낌도 받을 수 없다고 꾸짖으면서 이중섭의 작품에 대해서는 극찬을 했다.

"이중섭 씨―작품 거의 전부가 소(牛)를 취재했는데 침착한 색채의 계조, 정확한 대포름, 솔직한 이마주, 소박한 환희―좋은 소양을 가진 작가이다. 쏘쳐오는 소, 외치는 소, 세기의 운향(韻響)을 듣는 것 같았다. 응시하는 소의 눈동자 아름다운 애련이었다. 씨는 이 한 해에 있어 우리 화단에 일등의 빛나는 존재였다. 정진을 바란다."[103]

단체 및 교육

PAS 동인, 연진회, 주호회 지난해 건물을 마련한 광주의 연진회는 제2회 회원전을 열어 빚을 갚은 뒤 허백련이 지도에 나섰다. 이 때 연진회 교육은 다음처럼 이뤄졌다.

"회원들은 일 주일에 하루씩 모여 그림을 그리고 글씨를 썼다. 의재(毅齋, 허백련)가 체본(體本)을 그려 주거나 써 주면 회원들은 그것을 임사(臨寫)하거나 본떠서 썼다. 월 회비는 5원씩이었다. 의재는 회원들이 그린 작품을 하나하나 강평해 주었으며, 한 달 것을 모아 회관 안에 전시하여 스스로 잘못된 점을 발견, 고쳐나가도록 하였다. 처음엔 회원이 열대여섯 명밖에 안 되었던 것이 일 년이 되자 서른다섯 명으로 늘었다. 특히 기관장들이나 지방유지들 출입이 잦았으며 그들은 회관에 들를 때마다 당시 일백 장에 오 원씩 하던 중국 진화선지를 오천 장씩 사들고 왔다. 의재는 체본만도 하루 평균 이십여 장

제1회 PAS 동인 전람회장. 앞줄 왼쪽에서 두번째 손응성.
뒷줄 왼쪽부터 최재덕, 채두석, 조병덕, 박득순. 태평양미술학교 졸업생들이 만든
PAS 동인들은 스스로 반도화단이 시세대임을 내세우며 조선미전 개막일에 맞춰
창립전을 여는 패기를 보였다.

씩이나 그려야 했는데 회원이 아닌 사람들까지 몰려와 의재의 체본을 받아가려고 하였다."[104]

5월에 접어들어 PAS 동인이 출발했다. PAS 동인은 서울에서 활동하는 태평양미술학교 졸업생 최재덕, 손응성, 조병덕(趙炳惠), 채두석(蔡斗錫), 박득순(朴得錞), 송문섭(宋文燮)과 일본인 오카지마 마사모토(岡島正元)를 포함해 일곱 명이 만든 조직이다.[105] 이들은 "우리들이 반도화단의 영거 제너레이션임을 자각하고 넓은 시야와 의기(意氣)와 열을 가지고 각자 최대한도의 제작을 발표하겠다"[106]는 목적을 내세운 집단이었는데, 화신갤러리에서 개최한 이들의 창립 전시 일자가 조선미전 첫날과 같은 날인 6월 2일이었음을 볼 때 패기만만한 분위기를 알 수 있다.

평양에서 박수근, 황유엽, 장리석을 비롯해 변철환(邊哲煥), 홍건표(洪建杓), 오노 타다아키(小野忠明) 들이 모여 주호회(珠壺會)를 조직했다. 이 단체는 최지원 일 주기를 맞이해 그의 호를 따 만든 것이다.[107] 이 무렵 박수근은 평남도청 사회과에 근무하고 있었다.

재동경미협 재동경미술협회는 7월 이전에 모임을 갖고 제3회 전람회를 위한 준비위원회를 만들었다. 준비위원회는 김학준(金學俊)과 주경(朱慶)이 총무, 서양화부 주임은 홍일표와 최재덕, 동양화부 주임은 이유태, 조각부 주임은 김경승, 윤효중, 공예부 주임은 문재덕(文在惠)과 김재석(金在奭), 여자 각부 주임은 정온녀(鄭溫女)와 김영숙(金英淑)이 맡았으며, 포스터 프로그램 담임은 이성화(李聖華), 박유분(朴有分), 홍일표, 인쇄 담임은 조병덕, 문재덕, 사회교섭 담임은 심형구, 김인승,

송문섭, 임완규(林完圭), 박상옥(朴商玉), 특별회비 및 고석(高錫) 유작 간선(幹旋) 담임은 김만형, 특별교섭 담임은 김경승, 선전 취급 담임은 장욱진(張旭鎭), 김종하(金鍾夏), 임완규 그리고 경성 책임회원은 김만형, 박유분, 김경승으로 짰다. 얼마 뒤 준비위원회는 구성원을 달리하고 있는데 그 가운데 경찰교섭 일반 담당자는 심형구, 김인승, 김만형, 진열 담당자는 이쾌대, 최재덕, 사진 책임은 윤효중, 외부(外部) 신무문(神武門) 안내 책임자는 장욱진, 현관수부 책임자는 이유태, 정온녀, 부내 안내 책임자는 임완규, 조병덕, 박상옥, 김종하, 내부 감시계는 박유분, 김영숙, 이복진(李福鎭), 정치영(鄭致瑛)이었다.[108]

재동경미술협회는 조선총독부 학무국 사회교육과에 총독부미술관 사용허가원을 제출했다.

"재동경미술협회 내용

목적 : 재동경미술학생에 의한 미술전람회를 개최하여 상호 일층 연찬을 도모하고 따라서 조선미술의 향상 발전에 공헌할 것을 목적으로 함. 회기 : 연 1회 이상 전람회를 개최함. 종목 : 동양화, 서양화, 조각, 공예. 회장 사용 이유 : 예년 화신갤러리에서 전람회를 개최했지만 장소가 협소한 고로 충분히 그 목적을 이루지 못하여 이에 귀 미술관을 빌려서 한층 그 목적의 달성을 도모하기 위함임."[109]

그 때 총무를 맡았던 주경에 따르면 총독부미술관 관장격인 정치참사관 카토우(加藤)의 도움으로 총독부의 후원을 얻을 수 있었으며 9월에는 총독부미술관에서 대규모 회원전을 열 수 있었다고 한다.

교 **육기관 설립문제** 조선미전 심사위원들의 심사평에 대해 『동아일보』 사설 논객은 심사위원들이 조선에 미술교육기관이 없음을 지적한 데 대해 공감을 표시하면서 특히 미술공예 전문학교를 세울 것을 주장했다.[110] 이어 『동아일보』는 다시 「창조기의 미술 조선에 지도기관이 아직 없다」[111]는 제목의 기사를 내보냈다. 기자는 조선에 미술과 공예를 장려하는 전람회는 있지만 미술과 공예를 지도하는 기관이 없는 것은 모순이요 큰 문제라고 가리키면서 총독부에서도 자상한 계획을 갖고 있었지만 '전시에 있어서 문화적 시설이 용인되지 않으므로 아직 실현을 보지 못하고 있고, 일부 민간에서도 그 창립운동이 맹렬하되 넉넉한 경비를 던지는 독지가가 아직 나타나지 않아서 이 때까지 이렇다 할 계획이 서지 못하였다'고 밝히고 관립이건 사립이건 독지가를 기대한다고 썼다.[112]

미술관

3월 16일은 황실의 옛 왕비 장례일이므로 미술관 휴관일이었다.[113] 항상 일본인 작품을 전시하고 있는 이왕가미술관은 또한 매월 한 번씩 바꿔 걸었는데 3월,[114] 4월에도 늘 그렇듯 바꿔 걸었다.[115] 대개 이왕가미술관은 일본화만 가끔 새 것으로 바꾸어 왔고 서양그림이나 조소 및 공예품은 일 년에 한 번씩 진열품을 바꿔 왔다. 하지만 6월에는 모두 바꿔 버렸는데[116] 동경 및 경도에서 백삼십여 점을 가져와 '모두 근대 일본화단의 권위자들을 총망라'[117]한 전시회로 꾸몄으니 "일본화 십구 점, 서양화 이십사 점, 조각 사십사 점, 공예품 사십오 점"[118]으로 꾸몄다.

조선미술관은 3월 21일부터 24일까지 조선명가서화전람회를 중국 북경 중앙공원에서 열었다.[119] 이 때 근대부와 현대부로 나눠 놓았는데 그 명단은 다음과 같다.

근대부

신위, 김정희, 허련, 이하응, 정학교, 장승업, 양기훈, 정대유, 지운영, 조석진, 현채, 이완용, 안중식, 김윤식, 윤용구, 박영효, 김규진, 김돈희, 이도영.

현대부

오세창, 김용진, 김은호, 김태석, 이한복, 이상범, 이용우, 민형식, 고희동, 노수현, 안종원, 변관식, 박승무, 백윤문, 손재형, 허백련, 김경원, 최우석, 정운면.[120]

조선미술관은 4월에 개관 십주년 기념 십대가산수풍경화전을 기획하고 동아일보사 학예부 후원을 얻어 열기로 결정했다. 조선미술관은 4월 13일 조선호텔에서 출품자 모임을 열었다. 이 자리에는 고희동, 허백련, 김은호, 박승무, 이한복, 이상범, 최우석, 노수현, 변관식, 이용우가 참석했다. 이들은 조선미술관과 다음과 같은 사항에 뜻을 함께 했다.

"1. 출품기일 : 5월 10일, 1. 출품 점수 : 매명 3점(반절 1점은 조선미술관 기념 보존, 횡물(橫物) 일 점은 매약에 관(關)함), 1. 전람기일 5월 28일부터 31일까지 4일간, 1. 장소 : 부민관 3층 강당."[121]

또 이들은 자신들이 동인(同人)이 되어 다음해엔 한 사람을 추천해 11명으로 하고, 그 다음해에도 마찬가지로 하여 매년 한 사람씩 늘려나가기로 했다. 그 밖에 전람회에는 조선미술관 소장품 고서화 100점도 참고출품으로 진열키로 했다. 하지만 이러한 내용이 알려지면서 잡음이 나자 미술관은 작가 선정 잣대를 발표했다.

"1. 소림, 심전 양 선생에게 직접 수업한 화가, 2. 화단생활 30년 계속한 화가, 3. 조선미술전람회에 입상 또는 특선한 화가."[122]

물론 이같은 잣대에 맞아떨어지는 화가는 더 많았다. 따라서 미술관 쪽은 '천만 유감'임을 밝히고 또한 참고품전람회에도 조선미술관과 연고관계를 가지고 있는 대수장가들의 소장품을 골랐다고 밝혔다. 출품 대수장가들 명단은 다음과 같다.

"전형필, 김덕영(金悳永), 장택상(張澤相), 함석태(咸錫泰), 한상억(韓相億), 손재형, 이병직(李秉直), 김용진(金容鎭), 박상건(朴商健), 오봉빈."[123]

『동아일보』는 이들 소장가들의 출품작 목록을 싣고 있는데 출품자들이 5월 20일 오후 세시에 조선미술관 분관에서 모여 작품을 선정했다. 함석태는 강세황, 최북, 김수철, 심사정의 그림, 한상억은 심사정, 김득신, 김홍도의 그림, 김덕영은 정황, 조석진의 그림과 김정희의 글씨, 장택상은 변상벽, 정선의 그림, 전형필은 김명국의 그림과 이용의 글씨, 김용진은 이도영의 그림, 박상건은 김석준, 정학교, 현채, 윤용구의 글씨와 강진희, 장승업, 안중식의 그림, 이병직은 신사임당, 남계우, 김규진의 그림과 김정희의 글씨, 손재형은 최북, 심사정, 유숙, 조석진, 안중식의 그림을 냈다. 오봉빈은 이황, 이이, 윤순, 이광사의 글씨와 이인상, 정선, 심사정, 최북, 고운, 이인문, 신위, 김홍도, 안중식, 민영익의 그림과 김정희의 글씨, 조선미술관은 이정, 정선, 김홍도, 이하응, 장승업, 김영, 안중식, 조석진, 김규진, 양기훈의 그림과 명가들의 글씨 수십 점을 내놓았다.[124]

조선 미술동네에서 굴지의 수장가(收藏家)인 박창훈(朴昌薰)은 소장품들을 남산정 2정목 경성미술구락부에서 4월 5일부터 이틀 동안 공개한 뒤, 일요일인 7일 정오부터 판매했다. 출품작은 조선시대 사대부, 문인 들의 편지글 일 인 일 점 모두 1200여 편 모음인 『동한유편(東翰類編)』, 조선 고화가 백여 명 일 인 일 폭 화집인 『화첩열상정화(畵帖列上精華)』를 비롯 최북의 〈금강산 전경〉, 이재관의 그림, 심사정의 그림, 조석진과 안중식 합작 그림과 김정희의 글씨, 중국인 옹방강(翁方綱), 소동파(蘇東坡), 이토우 히로부미, 노기(乃木) 대장 따위의 작품, 그리고 낙랑 및 고려시대의 골동품 50여 점이었다.[125]

이 가운데 『동한유편』은 서울의 모씨가 칠천이백오십 원에, 『화첩열상정화』는 원산 유지 윤원갑(尹園甲)이 사천 원에 사갔다.[126]

전람회

2월 10일부터 17일까지 화신갤러리에서 고서화전람회가 열렸다.[127] 2월, 청진에서는 이진순(李眞淳) 개인전을 열었고,[128] 진주의 유채화가 조영제(趙榮濟)가 3월 15일부터 나흘 동안 진주에서 개인전을 열었으며,[129] 5월 하순 무렵, 장호원에서 최한구(崔翰求) 서화전람회가 열렸다.[130]

박승무, 배렴 개인전　4월 23일부터 28일까지 화신갤러리에서 박승무(朴勝武)가 근작 73점으로 개인전을 열었다. 『조선일보』는 박승무를 다음처럼 소개했다.

"씨는 일찍이 근세 조선화단의 거봉인 안심전, 조석진 양화백 문하의 고제(高弟)였을 뿐 아니라 또한 지나 고미술에 연구가 깊어 이제 대성의 역(域)에 달해 있으며 조선미전 개시 이래 특이한 분야를 열어 십수 회에 걸쳐 특선, 입선의 영예를 얻은 분이다. 화백의 묘사는 산수 풍경에 더욱 뛰어난 정평이 있거니와 필치가 우아치밀하여 범속을 벗어나 독특한 창작적 기품이 넘쳐 감상가의 눈을 애끊는다."[131]

최근배는 남화 계통의 수묵채색화가들이 지닌 병폐로서 고매하여 초세간적 화경임을 자처한다 하더라도 〈도계춘색(桃溪春色)〉의 경지에서만 놀기도 싫증날 일 아니겠느냐고 묻고, 작품에 어떤 의도나 신경, 별다른 신미(新味)도 없이 천편일률이라고 꾸짖으면서 박승무 또한 그러하다고 가리켰다. 그러면서도 '치밀하고 노숙한 필치와 담담한 흥취는 자랑할 만하다'고 추켜세웠다.[132]

배렴(裵濂)은 5월 4일부터 9일까지 화신화랑에서 개인전을 열었다.[133] 작품은 모두 53점이었으며 그 가운데 반 이상이 금강산 사생이었다. 『조선일보』는 그를 '화단의 기숙(耆宿)'이라 표현했으니[134] 젊은 작가에게 지나친 것이었다. 고희동은 "필치에도 변화가 있고 착상에 사색도 있다. 인습에 고착되지 아니하였다"[135]고 칭찬을 아끼지 않았다.

박성규 개인전, 황술조 유작전　4월 3일부터 정자옥(丁子屋)에서 박성규(朴性圭) 개인전이 열렸다.[136] 박성규는 지난해에도 전람회를 연 파스텔 화가였다. 길진섭은 박성규 파스텔전람회에 대해 "외로이 정진하고 있는 진실한 작화 태도와 화면이 가진 노스텔지어의 정취를 애껴 관상할 전(展)"[137]이라고 추켜세웠다.

6월 16일부터 23일까지 화신갤러리에서 황술조 유작전이 열렸다. 작품은 유작 60여 점이었다.[138] 유작전은 황술조와 매우

가까웠던 이병규, 길진섭 들이 나서서 경주화실에 있던 50점은 물론 대구, 김천, 개성에 흩어져 있던 작품 24점을 모아 이뤄질 수 있었다.[139] 황술조는 동경미술학교를 졸업한 뒤 개성 상업학교와 호수돈여고 교사를 시작했으나 곧 그만두고 서울에서 활동하다가 여제자와 결혼, 경주로 내려갔다. 1936년엔 경주고적보존회 상임고문으로 옛미술에 빠져들기도 했다. 이 무렵 수묵채색화 분야에 눈길을 돌리기도 했던 황술조는 문인 김진섭의 표현을 빌면 그림 다음에는 술을 좋아했다.[140]

김만형 개인전 8월 24일부터 27일까지 정자옥 4층 화랑에서 김만형이 첫 개인전을 열었다.[141] 김만형은 〈해제(海祭)〉 〈모란〉 〈소녀상〉 들을 냈다. 김만형은 '회화는 어디까지든지 제일 먼저 아름다워야 한다. 작가의 사상은 그 화면의 장식성을 통해서 감상자에게 감득(感得)되는 것'이라고 주장하는 화가였다. 김만형은 그처럼 아름다우려면, 선, 색, 구성 등 여러 조건의 미를 찾을 수 있으나 "나는 여기서 한 가지 더 '마티에르(재료)'의 미를 요구"한다면서 '유화라면 유화도구가 지닌 독특한 물질적 미를 살려야 한다'고 주장했다. 김만형은 이를테면 루오, 보나르, 피카소의 마티에르가 주옥같이 아름답다고 여겼을 뿐만 아니라 '고려청자기 또한 조금도 빠진 데 없고, 조금도 혼탁하지 않은 정결미를' 느끼고 있던 화가였다.[142]

김용준의 표현에 따르면 김만형은 '조숙한 작가'로서 '인상파 직계에 속하지 않으면서도 현대미술의 필연적 진로인 인상주의와 신낭만주의의 결합한 놈으로 타개의 길을 걷고' 있는 작가다. 김용준이 보기에 김만형은 그같은 절충한 신비시가 풍기는 시적 정서를 갖추고 있는 작가로서 색채의 향기를 지닌 아름다운 시인이다. 김용준은 그럼에도 김만형에게서는 이국

개인전을 앞둔 화실에서의 김만형. 작품은 〈해제(海祭)〉.
집안 파산에도 불구하고 줄기찬 창작활동을 펼친 김만형은 1944년 조선미전 때 제주처녀의 비참한 생활을 그렸다는 이유로 작품 철거를 당하기도 했다.

정취가 경계를 지나쳐 서양취(西洋臭)가 농후하다고 꾸짖었다. 김용준은 서양화답다는 것과 서양취가 난다는 것은 근본부터 다른 문제라고 가리키면서 '내용이 주는 인상'에 눈길을 돌리라고 충고하고, 인물 묘사에 있어 데생의 부족을 꼬집으면서 다음처럼 썼다.

"김군의 작품이 주는 최대한 불안은 이 데생의 부족에서 오는 것일 것이다. 군은 혹 이것을 그의 포름이 가져오는 한 개의 데포르마숑이라고 역설할는지 모른다. 그러나 데포르마숑을 아무리 극단으로 할지라도 데생의 실력은 일호 반사(一毫半絲)가 숨김 없이 화면에 나타나고야 마는 것이다. 르느아르 같은 사람의 인물을 보면 머리에서부터 발까지에 그의 독특한 포름을 가지고 있으나 조금도 불안함이 없는 것은 그의 인물이 해부학적으로 보아서도 조금도 틀림이 없는 건실한 데생의 힘이 있는 까닭이다. 김군의 인물은 두부가 희랍형을 취한 데는 군의 자유려니와 하악부(下顎部, 아래턱)의 해부가 턱없이 부족하고 코스튬에 있어 의장(衣裝)을 통해 육체를 느낄 수 없는 것은 역시 데생의 불(不)수련이 가져오는 불안이다. 대체로 화면을 향하여 좌반부의 데생에 무관심하는 것은 큰 실수다. 씸메트리를 잃어버린다는 것은 어느 의미를 보든지 미를 상케 하는 첫 조건이 된다. 이러한 결점들은 요컨대 군이 너무 아이디어에 탐닉하고 리얼에 대한 반성이 부족한 탓이라 하겠다."[143]

윤희순은 김만형에 대해 "유구한 유동의 세계, 근원적인 존재의 의취(意趣), 청신한 생명력의 충일 속에 작품정신을 볼 수 있다. 모든 형식…은 회화의 구성을 위한 미묘섬세한 신경의 천만 가닥의 통합된 전체로서 흡수되었다"[144]고 격찬하는 가운데 '배분과 여백이 동양적'인 〈모란〉을 성공작이라고 내세웠다. 하지만 〈소녀상〉에 나타나는 '서양취'는 모던 취미에서 비롯하는 것인데 자칫 마네킹을 연상케 한다고 꾸짖고 '객관성을 망각하고 너무 개(個)의 취미에서 안심할 때에 자아류(自我流)에 흐를 위험이 있다'고 헤아렸다.

그 밖에 김환기는 김용준과 윤희순이 이미 가리킨 바, 김만형의 서구 모방 경향을 떠올려 좀더 나무랐다. "나는 씨의 작품에서 모방을 본다. 예술은 창의였고 모방은 아니었다. 서양의 대가를 모방한 동경의 대가, 동경의 대가를 모방한 씨의 예술이었다. 우리가 전람회를 보고, 화집을 보고 하는 것은 모방하려는 데 있지 않다. 적어도 창작이란 그러한 표면적 기술은 아니다"[145]고 가리키면서 나아가 김만형의 장점인 '감미스러운 문예적 시정은 현대회화의 진보적 요소'가 아니라고 꼬집었다.

고희동 개인전 11월에 접어들어 고희동 개인전이 열렸다.

고희동 개인전 기념촬영. 앞줄 왼쪽부터 장석표, 이해선, 이승만, 최우석, 고희동, 노수현. 뒷줄 왼쪽부터 고흥찬, 이태준, 윤희순, 김규택, 김용준, 길진섭, 정병조, 안석주, 이용우, 고유섭, 정순택. 1933년에 이도영이 세상을 뜨자 고희동은 그의 대를 이어 화단의 원로로 대접받았는데 1937년에 들어와 자신이 서화협회 창립을 주도했다는 주장을 내놓았다.

이 전람회에 안석주가 나서서 찬사를 발표했다. 안석주는 고희동과 다음과 같은 이야기를 나눴다고 소개했다.

"ㅡ선생님. 저도 나이가 들어갈수록 양화를 그린 저로서도 동양화를 더욱 하고 싶습니다. 그것이 제가 제게로 돌아온 것이지요? 하니까 선생의 말씀이

ㅡ그게 옳은 길이지.

ㅡ저도 그렇게 생각합니다. 선생께서는 동양화로 돌아오셨으면서도 거기에 서양화에서 좋은 점을 가져오셨습니다. 서양의 사실성, 입체감, 터치(○○)의 운동 등입니다. 그러나 그렇다고 해서도 서양화가 아니고 전연 동양화인 것입니다. 이 말에 선생은 웃으셨지만 여기에 선생의 노력이 얼마나 컸는가를 생각할 수 있다."[146]

안석주는 '선생은 우리에게 그림을 갖다 주시고 또 지금에는 우리들의 그림을 위하여 ○○을 주신 게다'라고 쓰고 고희동의 산과 나무와 바위를 높이 평가할 수 있으며 특히 어려운 물을 잘 그려냈으니 높이 평가할 수 있다고 썼다. 또한 버릴 것과 취할 것이 있는데 고희동은 자유자재라고 추켜세우면서, 고희동은 새것을 가져왔고 또 앞으로 그렇게 나가야 한다고 내세우고는, 이 전람회가 지나간 뒤 수묵채색화 분야에 큰 영향을 끼칠 것이라고 예언할 정도였다. 안석주는 '이번 춘곡 작품에서는 감상한다는 것보다도 배우기 위해서 봐야 한다고 나는 감히 말을 한다'고 썼으니 비평이라기보다는 제자의 감상문 같은 것이라 하겠다.

가곡(佳谷)이란 필명의 논객은 고희동을 '만년 청춘'이라부르면서 "동양화에서 출발해서 서양에 우거했던 춘곡(春谷, 고희동)이 다시 동양화로 돌아갔다. 금의환향은 못 될망정 한 밑천 잡은 것은 확실하다. 운필에 완고하고 실사에 암매(暗昧)한 동양화에 양화의 과학성을 조미(調味)"[147]했다고 쓰고 있다.

길진섭 개인전

길진섭 개인전 12월에 접어들어 화신화랑에서 길진섭 개인전이 열렸다. 현란한 꽃송이 같은 〈비너스의 손〉 〈어선〉 〈산로(山路)〉 〈해운대〉 〈덕수궁〉은 담백한데 이것은 동경과 경성의 풍토 차이를 보여주며, 〈성 밖의 여자들〉 〈활(活)〉은 데포름을, 〈수련〉 같은 작품은 사실 탐구를 보여주고 있다고 쓴 윤희순은 길진섭을 정신과 기술이 혼연융합된 예술가로서 현대성 짙은 향기를 지닌 화가라고 평가했다. 윤희순은 전람회장에서 '부드럽고 따뜻한 회색 분위기 속에 싸여서 환상의 세계'를 느꼈다고 하면서 다음처럼 썼다.

"어느 것이나 그것은 그것대로 일관되는 감각 위에서 효과를 내었고 또 조화되었다. 깨끗한 회색조 속에 아로새긴 황과 청과 단(丹)의 생신(生新) 영롱한 색감, 다시 흑과 백의 극치에까지 앙양시킨 악센트, 어디까지 극명하게 물적 관계를 균배하여 놓기에 효과적인 선, 고요하던 바다에서 금시에 물결이 일고 나뭇가지에서 싱싱한 잎이 너울거리며 구름이 꿈틀하며 옮기어가는 듯이 모든 정체와 대치되는 유동의 세계를 만들어내기에 효과적인 점과 터치 그리고 유화의 유화다운 기름냄새를 또한 유화답게 없애 버린 데서 더욱 그 화업이 광채를 내었다. 그러나 외면적인 효과에서 안이한 만족을 얻는 것만으로는 창백한 퇴폐 취미에 떨어지기 쉽다는 것을 말하여 둔다."[148]

스스로를 소극적 성격의 소유자라고 여겼던 길진섭은, 지난 여름날 일본 여행을 떠나면서 개인전을 결심했다. 그 결심에 즈음한 마음을 다음처럼 썼다.

"지금까지 생활에서 쌓아온 정열을 단시일에 가지가지 형태를 대상하고 쏟아 버릴 작정이다. 그 다음의 공허(空虛)는 나는 모른다. 그것의 불안을 방비(防備)할 구태여 이성을 묵살해도 좋도다."[149]

또 길진섭은 전라도 일대 풍경화를 모아 목포에서 개인전을 열었는데 〈유달산〉을 비롯한 20여 점의 작품을 내걸었다.[150]

제1, 2회 문인서화전

제1, 2회 문인서화전 1940년 1월 15일부터 21일까지 조선일보사 강당에서 문인전(文人展)동호회가 조선일보사 학예부의 후원을 얻어 제1회 문인서화전람회를 열었다.[151] 김진우의 〈죽림(竹林)〉 대병풍, 김영기의 〈자옥함로(紫玉含露)〉, 조동호(趙東虎)의 〈묵죽〉, 한규복(韓圭復)의 〈총란(叢蘭)〉, 조동욱(趙東旭)의 〈석란(石蘭)〉, 정운면(鄭雲勉)의 〈묵매〉 들이 나왔다.[152] 그 밖에 이응노, 김영채(金永采), 민택기(閔宅基), 이광열(李光烈) 들이 사군자 작품을 내놓았다.[153]

이 전람회는 조선 전통문화 부흥 흐름을 잘 보여주는 전시회라 하겠다. 문인 박목(朴木)은 서예, 사군자가 조선미전에서 밀려나고 서화협회전람회마저 그쳐 버려 '순정(純正, 순수)미술 권외로 취급당해 대중에게 접근할 길을 잃어버려 왔다'고 가리키고 다음처럼 썼다.

"세기초 이래 급하게 몰려온 서양문화의 조류에 파묻혀서 그림자조차 희미하더니 작금 차츰 자각되어 오는 동양 문운(文運)부흥의 기운에 힘을 얻어 고개를 들게 되었다."[154]

'묵죽 하면 김진우, 김진우 하면 묵죽을 연상'한다는 박목은, 김진우의 기법이 지나치게 난숙(爛熟)하여 신(神)에 가깝지 못하고 속(俗)에 가깝게 되었다고 꾸짖으면서도 '청초한 맛을 보이는 현묘(玄妙)한 수법'에 찬탄을 아끼지 않았다.

이응노 작품의 괴석 묘사는 만점에 가깝고 운(韻)은 얻었으되 변환자재한 맛이 부족하다, 김영기는 '재기발랄'하지만 중국 대가들을 모방했으니 운(韻)과 격(格)을 얻고 자유로움을 찾으라고 충고했다. 정운면은 무난하고, 조동욱은 기운생동, 골법용필의 묘는 얻었으되 꽃 향기가 없다고 꼬집었다. 그 밖에 해서(楷書)야말로 기초랄 수 있는데 서예 분야에서 이것을 보기 어렵다고 개괄한 뒤 각 작가들에 대한 평을 꾀하고 맺었다.

이 때 김진우는 『조선일보』 지상에 「사군자 감상은 이렇게」라는 감상법을 연재했다. 사군자의 알맹이를 풀어 놓은 김진우는 사군자는 결코 다른 그림같이 그린다고 하지 않고, 사군자를 친다거나 사군자를 쓴다고 해야 올바르다고 하면서 글씨와 그림의 명인이 되어야 사군자의 명인이 될 수 있다고 밝혔다. 특히 김진우는 『대전통편(大典通編)』 도화서 화원 취재 조항을 인용해 "대가 일등으로 되어 있고, 산수가 이등이고, 인물이 삼등이고, 그 외의 짐승이나 새나 화초 같은 것은 다음으로 되어 있습니다"[155]라고 말했다. 이 말이 시비를 불러 산수화가, 인물화가들이 격분했다. 이에 따라 김진우는 4월에 접어들어 반박과 해명을 꾀하는 글을 발표했다. 김진우는 그 비난자들에게 "조선 오백 년 화단의 유래와 역사와 헌장에 무식을 폭로하는 동시에 오만무례함"[156] 깨우치라고 꾸짖었다.

10월 10일부터 18일까지 종로 청년회관에서 황기 2600년을 기념하는 제2회 문인서화전이 열렸다. 문인서화전은 1월에 만들었던 문인전동호회를 문인서화연구회로 바꾸고 연구회가 주최자로 나서 꾸민 전시회로, 매일신보사 학예부 후원을 얻어 김진우, 조동욱, 조동호, 김영기를 비롯한 이들의 작품은 물론 일본에 거주하는 이들의 작품도 초대해 함께 내걸었다.[157]

십대가산수풍경화전, 제2회 특선작가전 5월 28일부터 31일

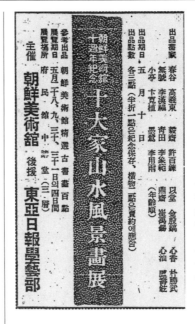

십대가산수풍경화전
(『동아일보』 1940. 5. 27.)
조선미술관에서 주최하는 십대가산수풍경화전은 당대 화단을 주름잡고 있던 수묵채색화가들을 내세웠다. 이 전람회는 10대가란 낱말을 유행시켜 조선미전 특선작가 신작전과 함께 성공한 기획전이었다.

까지 부민관 3층 중강당에서 조선미술관이 주최한 십대가산수풍경전이 열렸다. 후원을 맡은 『동아일보』는 5월 27일에 넓은 지면을 써서 출품작가 열 명의 이력을 명함사진과 더불어 소개했다.[158] 나아가 『동아일보』는 조선미전의 열풍에도 의연 출품작가 열 명의 작품을 세 차례로 나눠 도판으로 소개했다.[159] 이러한 보도에 힘입어 관중들이 밀려 대성황을 이룰 수 있었다.[160]

화신화랑은 지난해에 이어 올해에도 조선미전 특선작가들을 모아 제2회 특선작가전을 열었다. 9월 7일부터 화신화랑에서 열린 이 전람회에는 특선작가와 조선미전 참여작가의 찬조 출품까지 아울렀다.[161] 길진섭은 이 전람회에 대해 '졸작들'이라고 꾸짖으면서 '작품이 상품으로 이용될 땐 작가 자신이 치욕'이라고 가리켰다.[162]

제1회 PAS전 6월 2일부터 6일까지 화신갤러리에서 제1회 PAS전이 열렸다. 태평양미술학교를 졸업하고 서울에서 활동하는 이들의 단체인 PAS 동인은 최재덕, 손응성을 비롯해 7명인데 이번 전람회에 45점을 냈다.[163] 김만형은 이들의 전람회를 '불타는 정열'이라 표현했다. 김만형이 보기에 〈초하의 공원〉〈자화상〉들을 낸 최재덕은 소박한 생활감정을 보여주지만 대상물을 응시하지 않고 개념만 갖고 그리는 데서 팔이 막대기 같아졌다고 흠을 잡았고, 조병덕에 대해서는 대상물 관찰 공부를 해야 할 정도로 데생이 부족하다고 꾸짖었으며, 손응성, 박득순에게는 '자연현상의 표면 묘사는 그만하고 한걸음 더 나아가 자연 관조에서 얻은 감격을 표현함으로써 자기 개성의 재발견과 자기 존재의 주장에 노력'할 것을 요구했다. 채두석과 송문섭은 이들과 달랐다. 김만형은 다음처럼 썼다.

"채두석의 아카데미즘의 구투(舊套)를 벗으려는 고민과 송문섭 씨의 살바도르 달리의 스페인 풍경을 연상시키는 기괴성과 환상성을 띤 풍경에서 씨의 가지고 있는 센스빌리티를 감득할 수 있으나 모두 조형성이 부족하여…"[164]

제3회 재동경미협전 재동경미술협회가 9월 5일부터 10일까지 총독부미술관에서 제3회 전람회를 열었다. 재동경미술협회는 자신들이 전람회에 대한 태도를 "완성된 작품보다도 순정에 불타는 젊은 미술인의 면학의 일단으로 감상하여 주기를 바란다. …장래 조선화단을 짊어질 중대사명을 가진 청년작가로서 부끄럽지 않도록!"[165]하겠다고 밝혔다. 김인승은 〈실내〉〈여인 좌상〉, 장욱진은 〈건물〉, 이수억(李壽億)은 〈자화상〉, 황염수(黃廉秀)는 〈풍경〉 송혜수(宋惠秀)는 〈소〉, 김종하는 〈꽃 파는 소녀〉, 홍일표는 〈소녀〉, 김원(金源)은 〈여〉, 정온녀는 〈정물〉, 서진달은 〈나부〉〈정물〉, 윤중식은 〈아이들〉, 심형구는 〈중남해 공원〉, 진환은 〈소〉, 이유태는 〈밤에 피는 꽃〉, 이쾌대는 〈습작〉, 최재덕은 〈여인상〉, 이철이(李哲伊)는 〈정물〉, 송문섭은 〈교회〉, 조병덕은 〈자매와 양〉, 이규상은 〈오전 네시〉, 임완규는 〈작품〉, 주경은 〈풍경〉, 김종찬은 〈중국〉, 김두환은 〈여승〉, 김만형은 〈자매〉, 윤자선(尹子善)은 〈습작〉, 안기풍은 〈조선〉, 김학준은 〈바위〉, 박상옥은 〈정물〉, 이팔찬은 〈태산목(泰山木)〉을 냈다. 조소 분야에서 박승구(朴勝龜)는 〈수(手)〉, 김경승은 〈입녀상〉, 윤승욱(尹承旭)은 〈나체 좌상〉을 냈다. 그 밖에 공예 분야에도 박상옥, 문재덕, 박유분, 김재석 들이 작품을 냈다.

고석 유작전에는 〈무희〉〈독서〉〈소〉〈꽃 파는 아가씨〉〈나부〉〈화실〉〈귀로〉〈잉어〉〈마굿간〉〈야채전〉〈절필〉들이 나왔다.[166]

윤희순은 세대론을 내세우며 서화협회가 노쇠함을 보이고 있는 오늘 재동경미술협회에 참가하고 있는 새 세대들이야말로 '비약적 생광(生光)'을 보여주고 있다고 추켜세웠다. "화면마다에서 삼투되어 나오는 열정적인 감흥! 그것은 친애와 불안이 착종되어 있으면서 미래를 약속하는 얼굴들이다. 청춘적 혼돈에서 구속 없는 욕구에 매진하는 굉음들이다. 정신과 생명은 충일하여 자아의 부단한 혁명 속에서 전 생활감정이 긴장되어 있는 포즈들"[167]을 보았다고 가리킨 윤희순은, 이번 전람회가 지나치게 화려했는데 '좀더 사실적인 박력을 추구'할 것을 요구하면서 '미태와 허구가 없는, 표현역량의 충실'이 필요하다고 썼다.

하지만 길진섭은 재동경미술협회전람회는 학생들이 태반인데 '일찍부터 사회에 발을 들여놓으려는 갸륵한 야심으로 말미암아 작품정신을 뒤로 하는 것을 볼 때 적이 불쾌'를 느낀다고 하면서 "역시 김인승, 심형구, 최재덕, 이쾌대, 조병덕, 김만형 씨 등의 작품에서 각자들의 개성과 원만한 테크닉을 엿볼

제3회 재동경미협전
제3회전 벽보 총독부
사회교육과의 후원을 얻어
총독부미술관에서 회원전을
열 정도로 규모가 컸다.

수 있고, 조소에 김경승 씨의 작품에서 그의 사실력에 경복할 바가 있으며, 우리 조각계의 선배인 고 김복진 씨의 뒤를 이어 새로운 지도자가 되리라 믿는다"[168]고 추켜세웠다.

제3회 후소회전, 제2회 연진회전 11월 3일부터 9일까지 화신화랑에서 제3회 후소회전이 열렸다. 정홍거(鄭弘巨)는 〈장미〉〈석양〉, 장운봉(張雲鳳)은 〈글라디올러스〉〈연(蓮)〉, 장우성(張遇聖)은 〈좌상〉, 허민(許珉)은 〈달리아〉, 조용승(曹龍承)은 〈좌상〉, 이유태(李惟台)는 〈달리아〉, 김화경(金華慶)은 〈토향(土鄕)〉〈기(妓)〉, 안동숙(安東淑)은 〈토끼〉, 백윤문(白潤文)은 〈옥잠화〉, 이팔찬(李八燦)은 〈오음(五陰)〉, 김기창은 〈추과(秋果)〉, 이석호(李碩鎬)는 〈정적(靜寂)〉〈청성묘(淸聖廟)〉, 배정례(裵貞禮)는 〈여인〉, 한유동(韓維東)은 〈새〉를 냈고 박창선, 이종구, 오주환, 윤수용, 정완섭, 이규옥 들도 작품을 냈다.[169]

지난해 연진회 건물을 세운 뒤 빚에 쪼들리던 회원들이 제2회 회원전을 광주상공진열관에서 열었다.[170] 정회원 모두 출품했으며 허건(許健)도 작품을 냈다.

제19회 조선미전 조선총독부는 3월 하순에 조선미전 기일과 심사위원을 결정했다. 전시기일은 6월 2일부터 23일까지 총독부미술관, 심사위원은 제1부 수묵채색화 분야에 동경미술학교 강사 야자와 겐게츠(矢澤眩月), 제2부 유채수채화 분야에 동경미술학교 교수 이하라 우사부로우(伊原于三郎), 제3부 조소 및 공예 분야에 동경미술학교 교수들인 타테하타 타이무(建畠大夢)와 타카무라 토요치카(高村豊周)를 결정해 발표했다.[171] 지난해와 다른 점은 조소 분야 심사위원으로 타테하타 타이무가 끼어들었다는 점이다. 또한 올해부터 국민정신총동원조선연맹 총재 카와시마(川島) 대장이 주는 총재상을 만들어 한 사람에게 주기로 했다.[172]

총독부 학무국은 5월 17일부터 20일까지 회장 설비를 마치고 21일부터 23일까지 작품을 받은 다음 25, 26일 이틀 동안 심사, 다음날 입선자 발표, 30일에는 특선, 31일에는 창덕궁상 및 총독상 수상자를 발표키로 했다.[173] 또 총독부는 5월 11일에

조선미전 참여작가 명단을 발표했다. 여기에는 제1부에 이상범과 김은호를 포함해 5명, 제2부 4명, 제3부 2명인데 조선인이 여전히 없었다.[174] 또 총독부는 추천작가 선정 잣대를 '첫째, 여러 번 특선한 사람, 둘째, 미술전람회에 공로자, 셋째, 기술이 우수한 사람 가운데 심사원의 추천'에 따른다고 다시 밝혔다. 추천작가는 출품만 하면 언제든지 무감사 출품 자격을 갖고 또한 참여작가에 뽑힐 자격을 얻는 제도였다.[175]

반입 마감날인 23일까지 들어온 작품들은 제1부 116명 145점, 제2부 437명 834점, 제3부 공예 분야 122명 169점, 조소 분야 18명 23점이다.[176] 25일부터 이틀 동안 심사를 마쳤다.

27일 발표한 입선자는 수묵채색화 분야 82점 입선 가운데 첫 입선이 19점, 유채수채화 분야에서 222점 입선 가운데 첫 입선이 70점, 공예 분야에서 64점 입선 가운데 첫 입선이 30점, 조소 분야에서 14점 입선 가운데 첫 입선이 3점이다. 모두 388점 입선이었고 첫 입선은 모두 122점으로 지난해보다 약간 늘었다.[177]

30일에는 특선을 발표했다. 수묵채색화 분야에서 〈여일(麗日)〉의 김기창, 〈탄금도(彈琴圖)〉의 최근배, 〈석굴암의 아침〉의 정종녀, 〈추원(追遠)〉의 정말조(鄭末朝), 유채수채화 분야에서 〈청의(靑衣)〉의 김인승, 〈군상〉의 김만형, 〈스키 복장(服裝)〉의 손응성(孫應星), 〈어떤 뜰 풍경〉의 조병덕, 〈소녀들〉의 심형구, 〈신개지(新開地)〉의 박영선, 조소 분야에서 〈소년〉의 김복진, 〈목동〉의 김경승, 〈머리〉의 조규봉, 공예 분야에서 〈건칠성기(乾漆盛器)〉의 강창규, 〈낙랑모양 탁자〉의 장기명, 〈모자〉의 정인호 들이었다.[178]

총독부는 31일에 추천작가 및 창덕궁상, 총독상, 국민정신총동원조선연맹 총재상을 발표했다. 추천작가는 김기창, 김인승, 심형구, 김복진, 강창규를 뽑았으며, 창덕궁상은 〈탄금도〉의 최근배, 〈건칠성기〉의 강창규, 조선총독상은 〈추원〉의 정말조, 〈어떤 뜰 풍경〉의 조병덕, 〈소년〉의 김복진, 〈모자〉의 정인호, 총재상은 〈머리〉의 조규봉(曹圭奉)이 올랐다.[179] 그 뒤 총독부는 이인성을 추천작가로 뽑아 발표했다.[180]

올해도 어김없이 개막에 앞서 총독부 정무총감 오오노(大野) 심사위원장이 31일 오후 1시 반에 사전 검열을 겸한 관람을 하고[181] 난 뒤 다음날 초대일을 거쳐 6월 2일 오전 9시부터 일반 공개를 시작했다. 날씨가 맑은 일요일이었는데 정오까지 관람객이 무려 이천여 명에 이르렀다.[182] 총독부는 오오노(大野) 정무총감 주재로 15일 오전 열한시 총독부 제일회의실에서 특선자 이상 입상자들에 대한 수상식을 베풀었다.[183]

심사평 1938년부터 삼 년째 유채수채화 분야 심사위원을 해 온 이하라 우사부로우(伊原宇三郎)는 물자 부족으로 작품 숫자가 줄어들 줄 알았는데 천 점이 넘었으며, 작품 경향도 여전히 '건실한 걸음으로 나가고 있어서 조선문화가 답보도 하지 않고 전진하고 있음은 기쁘기 짝이 없다'고 밝혔다. 이하라 우사부로우(伊原宇三郎)는 반도인들의 뛰어난 예술 천품이 여러 사정으로 잠갔으나 한 십 년 이십 년래 잠을 떨쳐 버리고 일어난 것이라고 주장하고는 '이 사실을 내지인이나 조선에 있는 사람들이나 그리 인정하지 않는 듯하지만 나는 여러 가지 확실한 사실로 증명할 수 있다'고 자신있게 내세웠다.[184]

그러나 수묵채색화 분야 심사를 맡은 야자와 겐게츠(矢澤眩月)는 아직도 '포육(哺育) 시대'를 면치 못하고 있다고 주장하면서 따라서 '표현기법, 취재의 범위, 화면의 대소에 구애하는 일 없이 우수한 소질이 보이는 작품에 대해 다소의 결점이 있더라도 힘써 채택'했다고 밝히면서 '입선자라고 반드시 자랑할 것이 아니고 낙선자라고 결코 낙담할 것 없이 서로 겸허'하라고 타이른다.[185]

공예 분야 심사를 맡은 타카무라 토요치카(高村豊周)는 '재작년에도 주의를 주었으나 여전히 자개를 많이 써 장식 과잉에 빠져 상품화한 작품'이 많다고 주의를 주고 '일본화를 그대로' 짠 자수가 많은데다 금속공예가 하나도 없는 점, 그리고 도자기와 염색에 대해서는 탄식을 할 뿐이며, 조선 특유의 화각(華角) 기술이 흥미가 있다고 말했다. 끝으로 타카무라 토요치카(高村豊周)는 도안 기량이 빈약하다고 꾸짖었다.[186]

조소 분야 심사위원 타테하타 타이무(建畠大夢)는 특선작품들이 '대체로 리얼리즘으로 예술에 대한 태도가 진실'하다고 평가하고, 김복진의 〈소년〉에 대해 "청년의 솔직한 성격을 묘사한 점으로 성공이다. 이 작가에게 바랄 것은 인체의 근육운동을 내면적으로 통찰하여 일층 해석을 더한 사생을 하면 더욱 탁월한 작품을 얻으리라"[187]고 말했다. 타테하타 타이무(建畠大夢)는 김복진의 동경미술학교 시절 교수였다. 타테하타 타이무는 〈목동〉의 김경승에 대해 '취미적 형식에 흐르지 말고 본격적으로 나아갈 것'을 주문했고, 〈머리〉의 조규봉에 대해서는 '근대감각이 흐르지만 머리카락의 조각화에 게을리 한 것'이라고 흠을 잡았다.[188]

윤희순은 심사 잣대 가운데 향토색 문제와 그를 겨냥하는 응모작가들의 문제를 아울러 꾸짖으면서 향토색에 대한 견해를 펼쳐 보였다. 윤희순은 여행 기분에 싸인 심사원들이 일종 이국 정조적(情調的)인 정서에 휩싸여 항상 향토색을 장려해 왔는데 그러한 심사원의 호기적(好奇的)인 눈을 떠올려 일시 우대를 받으려는 화가들을 아울러 꾸짖었다. 윤희순은 향토색이란 "향토에서 성장하고 향토 생활에 젖어 있는 그 속에서 저절로 발효되는 독특한 조선 향토색을 말하는 것"[189]이어서 일부러 향토색을 내려 하지 않더라도 자연스레 표현할 수 있을 것이라고 보았다. 그런데도 "이것을 새삼스레 문제삼아 가지

고 머리를 짜내어가면서 피상적인 엽기(獵奇)"[190]에 빠지는 이들이 있다는 것이다. 그것은 윤희순이 보기에 '병적인 향토 취미'에 지나지 않는데 대체로 수묵채색화 분야에 이것이 많이 보인다고 가리켰다. 윤희순은 다음처럼 썼다.

"향토색은 반드시 가장 원시적인 색채가 아닐 것이다. 또 회고 취미를 가리켜 말하는 것도 아닐 것이다. 노란 저고리, 물동이, 갓 쓴 촌민, 초가집, 기생, 단청한 고궁 등의 그것을 말하는 것이 아니라 그러한 대상이 향토색을 표현하는 일 매개물이 될 수는 있다. 그러나 향토색은 향토의 자연 및 인생과 친애하고 그 속에서 생장하는 자신의 마음을 자각할 때에 스며나오는 감정의 발로이다. 경애와 생장과 생활감으로 보는 마음과 호기와 사욕으로 보는 눈은 근본으로 다른 것이다. 전자는 향토색이 저절로 나올 수 있지만 후자는 추한 풍속도나 저급한 회엽서(繪葉書)밖에는 더 만들지 못할 것이다. 그러므로 재료가 하필 '조선 토산물'이 아니라도 색과 필촉과 선과 조자(調子)의 율동에서 향토색이 나올 수 있는 것이다. 향토 정조는 마음의 문제이다. 그 표현형식은 회화적인 소질의 문제이다. 대상의 형태문제가 아니다. 그것은 미술의 현대적인 가치가 대상의 모방에 있지 않고 미의 창조에 있는 것과 동철(同轍)의 이칙(理則)이다."[191]

화제의 작가 가족 단위 입선이 눈길을 끌었다. 이상범과 아들 이건영(李建英), 삼형제인 김영기, 김영무, 김영채와 허림(許林), 허건(許健) 형제, 임홍은(林鴻恩), 임동은(林同恩) 형제가 그들이다.[192] 또한 첫 입선한 조소예술가 윤효중(尹孝重)은 동경미술학교에서 목조를 전공하고 있었는데 입선 소감을 묻는 기자에게, 목조를 하려는 사람이 별로 없는데 자신의 목조 〈아침〉이 입선되어 기쁘다고 말했다.[193] 1938년에 일본미술학교를 졸업하고 후소회에 가입해 김은호의 지도를 받던 배정례(裵貞禮)도 첫 입선에 올랐으며,[194] 〈어느 정원의 풍경〉으로 첫 입선한 조병덕(趙炳悳)은 지난해 부모 모두 세상을 떠났다는 사실이 화제에 올랐다.[195]

기자가 찾아갔을 때 연건정(蓮建町) 284번지 집에는 특선에 오른 김복진은 없고 부인 허하백(許河伯)이 있었다. 허하백은 남편에 대해 '어느 것이나 소홀히 제작하지 않는 것'이 제작태도라고 밝히면서 어머님이 기뻐하실 것이라고 말했다.[196] 심형구(沈亨求)는 올해부터 이화여고보 교사로 나가기 시작하고 있던 작가였다.[197]

정종녀는 이 때 일본 대판미술학교 재학생이었다. 김만형은 적선정(積善町) 아틀리에에서 작품에 열중하고 있는 화가로 작품 〈군상〉에 대해 "팔십오 호의 캔버스에 여덟 명의 벌거벗은 여자를 그린 것인데 작년에 동경서 그렸던 것입니다. 될 수 있는 대로 빛깔에 주의하였는데 자료가 곤란하여 힘들었습니다. 생의 기쁨을 표현하려고 애써 보았습니다"[198]고 설명했다.

지난해 특선에 이은 두번째 특선자 박영선은, 동경에서 이과전 및 문전이 열리면 꼭 관람을 다니는 열성을 가진 사람[199]이라고 『조선일보』가 소개하고 있고, 또 지난해에 이어 김인승, 김경승 형제가 나란히 특선한 사실을 소개하면서 김인승은 개성공립고등학교, 김경승은 경성여자사범, 남자사범의 도화교사임을 알려 주고 있다. 이들은 여전히 적선정 아틀리에에서 작업을 하고 있었다.[200]

공예 분야의 강창규(姜昌奎)는 경남 함안군 출신으로 동경미술학교 칠공과를 1934년에 졸업한 뒤에도 일본에서 활동하면서 제국미술전람회에서 지금껏 다섯 차례 입선한 경력이 있는 공예가였다. 그는 이번 자신의 칠기는 나무를 쓰지 않고 베〔麻〕 세 겹 위에 옻칠을 해서 만든 과자 그릇인데 석 달 걸렸다고 밝혔다.[201]

조선미전 비평 「19회 선전 개평」[202]에서 윤희순은 총독부미술관이 총독부 뒤뜰에 자리잡고 있어서 관료성 짙은 느낌이 드는데다 구석진 곳이어서 '자유발랄한 신미술을 기대하기 어렵다'고 흠을 잡았다. 게다가 총독부는 미술교육기관조차 만들지 않고 개최하는 '기형적 생성'이며, 심사위원도 자주 바꾸고 '심사 색채의 돌변, 입락(入落)의 무상(無償), 중학생급 입선 범람'이 있어 '관학적인 건강한 미술의 규범'을 바라기 어려울 지경이라고 꾸짖었다. 윤희순은 '미술 행정'에 대해 다음처럼 썼다.

"미술행정은 단순한 관청 사무 이상으로 미술에 대한 조예와 미술계에 정통(精通)한 인물의 인격있는 통제하에서만 완미(完美)하게 수행될 수 있으리라는 것을 생각하게 한다. 미술에 이렇다 할 관련이 없는 순 행정관 밑에서 일정한 심사급조차 없게 되니까 자연히 작가들은 심사에 대한 사행심(射倖心)에 사로잡히게 되기 쉽다."[203]

이어 작품비평에 들어간 윤희순은 공예 분야에 대해 "공예에서는 자개박이와 말총의 이용이 중요한 부분을 차지하고 있음을 알겠다. 자개 공예는 도안의 개척할 여지가 더 있을 듯하며 조선의 수(繡)를 더 발전시킬 수 있을 것으로 믿는다. 그리고 금년에는 물재(物材) 관계도 있겠으나 놋, 유리, 알루미늄 등의 재료로서 생활과 밀접한 관계가 있는 새로운 미로 구성된 공예품이 나와도 좋을 듯하다"[204]고 썼다.

윤희순은 이번 조선미전에서 화조가 줄고 인물이 많아졌음

을 가리키면서 '시대의 반영'이라고 썼다. 윤희순은 최근배의 〈탄금도〉는 '수일(秀逸)의 가작(佳作)'이라고 추켜세우면서 '구도의 필연성'이 좋으며 '손에서 작자의 약동하는 예지를 볼 수 있다'고 헤아리고, 기백 넘치는 정종녀의 작품 〈석굴암의 아침〉은 '중심의 고조와 통일을 생각'해야 할 것이고, 흑과 백의 대비를 꾀한 〈정(庭)〉의 작가 배정례도 '고아(高雅)한 취미를 더 추구'하라고 충고한다. 김기창의 〈여일(麗日)〉은 '천지(天地)에서 실패'했는데 여백은 공허감이 있으며 꽃도 너무 반복되고 원근의 변화가 없다'고 꼬집으면서 '색의 주탈(酒脫)한 맛'이 있다고 썼다.

또 〈외출〉의 김은호는 미인화의 본령을 조금이나마 보여주었지만, 〈아침〉의 이상범은 소략한 작품에 생신(生新)한 맛이 적다고 꾸짖고, 〈낚시〉의 백윤문과 〈한일(閑日)〉의 정홍거는 세밀한 것에 집착해 전체와 간화(簡化)의 미를 저버렸으며, 〈추원(追遠)〉의 정말조는 지질(紙質)을 이용한 효과가 좋았지만 전면이 갑갑하고, 이용우의 〈강산춘심도(江山春深圖)〉는 원근이 적고, 가옥의 되풀이로 말미암아 실패했는데 이용우 특유의 '표묘(縹妙)한 필치로 사생을 한다면 성공'할 것이라고 하면서, 이응노의 〈가을〉에 대해서도 다음처럼 꾸짖었다.

"무의미한 중루(重疊)에 시종한 느낌이 있다. 대체의 부분의 변화가 뚜렷하지 않았고 착잡한 험이 있다. 동양 고화 특유의 장기를 몰각할 필요는 없을 것이다."205

〈군상〉과 〈썬룸〉을 낸 김만형에 대해 윤희순은 '서양화다운 감각과 미'를 보여준 작가로서 '풍윤(豊潤)한 마티에르가 깊이가 있고 싱싱한 생명의 끝없는 노래를 듣는 듯한 느낌'을 주고 있으나 〈썬룸〉은 구도조차 양풍의 건축에, 인물 의상은 조선옷이지만 그 얼굴, 포즈의 어디에선지 서양취가 난다고 헤아렸다. 따라서 '완전히 우리들의 생활감정에 썩 들어맞는 게 아니지만, 회화적 미가 회화의 요소라는 의미로 보아서 장중의 대표작'이라고 평가했다. 그러면서 윤희순은 "과연 이러한 양풍 감각이 작자의 생활에서 발효되어 나왔다면 장래의 발전이 어찌될 것인가 흥미'롭다고 썼다.

손응성의 〈스키복〉은 너무 곱게 다스리려 하다가 피상에 그친 묘사에 머물렀고, 박영선의 〈신개지〉는 명암이 산란해 통일을 잃었으며, 조병덕의 〈정(庭)〉은 너무 암울하고, 홍우백의 〈책장〉은 전체의 초점이 확실치 않고, 이대원의 〈초하의 못 [池]〉은 도안 같기는 하지만 정서의 약동만 있었다면 독특했을 것이라고 가리켰다. 특히 식민지 시절의 어두운 모습을 아로새긴 정현웅의 〈대합실의 일우〉에 대해서는 다음처럼 썼다.

"서사적인 사상을 볼 수 있다. 흑과 황의 대비는 그 효과를 충분히 내지 못했으며, 이런 화인(畫因)일수록 회화적인 효과—여기서는 사실적 의미—를 결코 소홀히 볼 수 없음을 생각하게 된다."206

심형구도 조선미전 유채수채화 분야를 다룬 긴 글을 발표했다.207 많은 작가들을 다루었는데 대단히 간략한 인상기에 지나지 않았다. 심형구는 박수근의 〈맷돌질하는 여인〉에 대해 구도가 재미있으며 '화면 전체를 흑색으로 통일한 것도 좋게 생각된다마는 암색 중에서 명색을 발견'해야 할 것을 요구하고, 정현웅의 작품 〈대합실의 일우〉에 대해 다음처럼 썼다.

"구상에 있어서 작자의 천품(天品)을 능히 엿볼 수 있다. 좌편 상부 여인의 데포름한 팔(腕)과 주체 인물의 바지(하의)와 우편 여인 녹의(綠衣)의 주름살이 눈에 뜨인다마는 중심 인물의 무릎 위에 놓여 있는 두 손의 묘사법을 가지고 화면 전체를 통일하였으면 좋겠다고 생각한다."208

김만형은 조선미전을 '화단에서 가장 왕성한 삼사십대 작가들이 참가치 않은 탓인지 아마추어 미술가의 발표전'에 지나지 않았다고 꼬집으면서, 자연의 재현이란 사진 대용물일 뿐이니 '사상의 빈곤증'에서 벗어나 창조자로 나설 것을 촉구했다. 김만형이 보기에, 조선미전 전람회장에는 '대상물의 표면 묘사에만 급급하여 대상물의 진실(내용)을 파악할 생각은 조금도 갖지 못'한 채 '두뇌를 휴식 상태로 두고 손 끝의 기교만 있을 뿐이니 자기를 상실하는 경향과 습작적 작품이 범람'하고 있었다. 김만형은 조선 유채화단에서 '지성의 빈곤, 인간성을 발견하려는 욕구의 결핍을 너무나 통절히 느끼는 바'라고 탄식했다.209

김만형과 더불어 조선미전을 '초학자(初學者)의 등용문'210이라고 비아냥거리는 길진섭은 「제19회 조선미전 서양화 평」211에서 조선미전에 대해 '창조된 작품이 아니고 다만 대상인 물체를 재현하기에만도 그 화법에 극히 미숙한 작품이 반 이상을 차지하고 있다'고 하면서 '중등학교 학생전의 느낌밖에 없다'고 꾸짖었다. 또한 어떤 심사 잣대를 갖고 있는지는 모르되 입선작과 특선작 차이가 엄청나다고 꼬집은 길진섭은, 주최측이 왜 이 점을 유의치 않는 것이냐고 묻고 또 출품작가들에 대해서도 재빨리 작가 위치를 얻으려는 야심에 대해 경고했다. 특히 길진섭은 조선미전의 경향이 '두말할 것도 없이 자연묘사 그것뿐으로, 아무러한 주의주장을 고집하는 작품을 관상(觀賞)할 수 없다'고 헤아렸다.

박영선의 작품에 대해 명랑하며 기술상으로 진전을 보이고 있으나 사생에 머물러 작가의 사상으로 대상을 소화하고 자기

감정을 향락할 수 있는 여유를 가져야 할 것이라고 헤아렸다. 조병덕의 작품에 대해서는 공간에서 오는 따뜻한 애정을 느낄 수 있지만, 생활과 사상에서 주는 애정이 아니므로 데생 시대가 필요할 것이라고 나무랐다. 또 이대원의 작품 〈초하(初夏)의 못〉은 작화양식에서 독자적이며, 새로운 경지를 추구하는 시대의식의 시현(示現)을 이루었다고 평가했다. 물체의 변형에서도 부자연한 느낌이 없으며, 작품에 한 포에지가 있다는 것이다. 하지만 원근의 소화력이 부족하니 앞으로 전통의 구속을 받지 말라고 덧붙였다.

석희만의 〈뒷골목〉은 포비즘의 작품으로 좋은 마티에르를 갖추고 있으되 입체감이 부족하다고 꼬집었다. 서진달(徐鎭達)의 〈스토브〉에 대해서는 물체 묘사와 질감에 충실하다고 하면서 표현력에 보다 큰 야심을 가지라고 북돋았다. 길진섭이 보기에 김인승은 '묘사력이 뛰어난 기술의 왕자'이며 '완벽의 기술로 표면 처리의 아름다움'을 추구하는 데 그칠 뿐 '새로운 미의 발견'을 꾀하지 못한다고 가리키고, 〈착의(着衣)〉〈고창(古窓)〉 두 작품 모두 미인을 그렸는데 '미인을 보자면 차라리 거리로 나서는 편이 영리한 게 아니냐'고 되묻고 있다.

"〈고창〉은 이 작품을 보기 전에 명제만으로 상상한다면, 어떤 숨은 슬픈 역사라도 말하는 느낌이 있으나 직접 작품을 대할 때 아무러한 전설도 찾을 수 없다. 완벽의 기술로 표면 정리의 아름다움보다 문화는 회화에서 새로운 미의 발견을 요구한다. 씨의 묘사력에 대한 기술에는 이 미전에 왕자일 것이다."[212]

또 이인성의 작품 〈녹량(綠糧)〉에서 녹색의 아름다움을 느끼지만 〈춘화(春花)〉에서는 너무 치밀하고 지나치게 그린 병폐로 꽃이 가진 보드라운 감촉을 잃어버렸다고 썼다. 고운 마티에르의 작가 김만형의 〈군상〉은 인물 처리에 입체의 결합과 붉은 빛깔의 '포(布)'로 말미암아 인물에 압박감이 있다고 꼬집었다. 〈썬룸〉에서는 소녀들의 가벼운 속삭임이 시작되는 아름다움을 느낀다고 추켜세우면서 구성에 있어 작품의 면적 이상에 큰 공간을 지닐 수 있는 것은 벌써 작자가 의도하는 세계에 효과의 자신을 갖춘 탓이라고 높이 평가했다. 최재덕의 〈포도원〉과 〈창(窓)〉에 대해서는 다음처럼 썼다.

"이 두 점의 작품은 지금까지 조선에서 발표된 적이 없는 작품이다. 〈포도원〉 같은 것은 벽화의 구도를 인용하여서 현실 생활의 일면을 표현하려는 벽화적 양식으로서 구성한 의도가 일실에 한 이채를 띠고 있다. 입체적 감각의 결여와 앞으로 장식화로 기울어질 위험성을 피하여 꾸준히 이 화풍에 추구하기를 바란다."[213]

윤자선(尹子善)의 〈자화상〉을 보고 모딜리아니를 떠올렸다고 쓴 길진섭은 정열과 인간미를 느낄 수 있으며, 박수근의 〈맷돌질하는 여인〉에 대해 다음처럼 썼다.

"이 작품의 가진 기술이라든지 구상은 논할 바 못 되나, 그 착상만은 판화로서의 효과를 가졌으면 한다."[214]

〈주막〉과 〈아이들〉을 낸 김중현에 대해서는 '그야말로 그리기 위한 그림'이라고 비아냥거린 길진섭은 데생과 광선 취급이 모두 부자연스럽다며, 역량에 알맞은 화재(畵材)를 골라야 할 것이라고 꾸짖었다.

정현웅의 〈대합실의 일우〉는 뒷날 "선조의 뼈가 묻힌 정든 고향을 떠나가는 유랑민들의 처량한 모습을 통하여 일제 식민지 통치의 암흑상"[215]을 나타냈다는 평가를 받은 작품으로, 길진섭은 이 작품을 노작(勞作)이라고 추켜세우면서 다음처럼 썼다.

"노작이 결코 작품으로 완성되었다는 이유는 없다. 그러나 노작에서는 반드시 작자가 제작에 대한 태도의 충실과 진실성은 내포하고 있는 법이다. 여기에는 경의를 가질 수 있다. 이 작품의 효과를 본다면, 먼저 콤퍼지션의 구속을 받고, 화면의 기법상으로는 인물과 인물과의 공간이 없다. 협착히 배치했다는 것은 벌써, 화면 구성의 모순이다. 색감에 있어서도 우울한 장면에 우울한 색채라야만 의도한 슬픔이 표현되는 법은 아니다. 반비례의 화려한 색감을 인용함에서 반응할 때 새로이 구현되는 심각한 슬픔이 있을 것이다."[216]

심형구의 〈흥아를 지킨다〉는 친일미술활동을 또렷하게 증명해 주는 작품이다. 길진섭은 이 작품에 대해 포스터라고 규정하고 '작자의 의도는 미명(未明)이 사라지는 순간을 캐치하려는 데 있으나, 이 그림의 효과로서는 강렬한 색채의 과장으로서 박력이 필요할 것'이라고 꼬집었다. 또한 심형구의 다른 응모작 〈소녀들〉이 특선에 오른 것 정도로는 작가가 불만스러울 것이라고 비아냥거린 길진섭은 심형구라는 작가의 정신문제를 들먹였다.

"작가가 정신생활을 한다는 것은 재론을 요치 않는다. 물론 작가라 해서 처세에 대한 수단을 전연 가져서는 안 된다는 것은 아니겠으나, 현대회화는 완벽의 기술보다도 에스프리를 요구한다."[217]

길진섭은 수묵채색화 분야에서 정종녀의 〈석굴암의 아침〉

을 조선미전 수준을 뛰어넘는 우수한 작품이라고 본다고 쓰고, 조소 분야에서 조규봉의 〈머리〉, 주경의 〈여인의 머리〉, 공예 분야에서 강창규의 〈건칠성기〉를 높이 평가했다.[218]

김복진은 조소 분야에 김경승, 이국전을 비롯해 신인 조규봉과 윤효중의 작품을 즐거운 마음으로 보았다고 가리키면서 "경부(輕部), 흉부(胸部)의 동세와 미세한 '살결'의 표현에 특이한 기법"을 보인 조규봉의 〈머리〉, 조선미전 이래 나무조각의 정통수법을 보여준 윤효중의 〈아침〔朝〕〉이 그렇다고 평가했다. 그러나 〈목동〉의 작가 김경승은 조소가 지닌 본질의 길을 잃어버렸고, 〈여자 좌상〉과 〈흉상〉의 이국전은 박력이 부족한데다 옷 표현법을 더 생각하라고 충고했다. 그 밖에 주경의 〈여자의 머리〉는 전아(典雅)한 소품이라고 지나쳤으나 〈문씨의 상〉을 낸 김두일(金斗一)은 처음부터 다시 시작할 일이고, 윤승욱의 〈어떤 여자〉는 조소와 우상을 혼동하고 있으므로 비평 밖이라고 나무랐다.[219]

「미전의 걸작」[220]이란 글을 발표한 구본웅은 정말조와 김기창의 작품이 모두 '영감(靈感)을 등한'히 했다고 꾸짖고, 김기창의 〈여일(麗日)〉은 꽃 채색이 꽃빛이 아니라 안료의 나열에 그쳤으며, 화초로서 유기성을 목적으로 해야 한다고 가리키고 토끼도 입체감을 결여했다고 꾸짖었다. 최근배의 〈탄금도(彈琴圖)〉는 기법의 세련은 눈에 띄지만 향로의 기법과 배치가 적당치 못하며 '알 수 없는 풍속'을 그렸다고 꾸짖었다.

구본웅은 이상범의 〈아침〉은 구도를 지나치게 조작한 듯하며 왼쪽의 서 있는 나무 또한 고집에 지나지 않는다고 꾸짖고, 정종녀의 〈석굴암의 아침〉에 대해서는 석굴암의 아름다움을 재표현하려는 뜻을 이루지 못했으니 이는 구도와 회화성의 가난함 탓이요, 질감 또한 작가의 졸렬함을 드러내니 아마 힘에 부치는 대작이었던 데 실패의 원인이 있을 것이라고 짐작했다. 또한 박영선, 조병덕, 심형구, 김인승 들에 대해서도 모두 흠을 잡았으며, 이인성의 〈녹량(綠糧)〉에 대해서는 '역량이 있는 작가이니만큼 정연(整然)된 그림이나 형식적 수법의 자취가 많음으로써 오는 건조함이 이 작가에게 신개척이 있었으면' 한다고 요구하고, 김만형의 〈군상〉〈썬룸〉에 대해서는 추켜세우기를 아끼지 않았다.

"이 두 작품은 이번 회화 부문에서 백미라 하겠습니다. 제작의 태도도 좋고 수법도 도(度)를 얻어 역(域)에 달한 작풍을 가히 알 수 있습니다. 물론 고운 색감과 좋은 구상(構想)으로 아름다운 시(詩)를 가졌습니다. 이 작가에게 바란다면 가진 바 세계가 좁은 것을 넓힐 수 없을까 하는 점일 것입니다."[221]

김청강(金靑岡)은 「조선미전 평―동양화부」[222]를 발표했다.

김청강은 조선미전 수묵채색화 분야에 대해 '재래 손에만 익은 그림식(式), 즉 매너리즘'에 빠져 있다가 '일본화풍이 일방으로 호수(湖水)같이 몰려드니 어느덧 미전의 동양화는 내지 화단의 일 연장기관이 된 감'을 느낀다고 썼다. 그것은 김청강이 보기에, 이번 조선미전에 '일본화단의 화풍을 따라 매너리즘의 구태를 버리고 현대에 적합한 시대적인 화풍의 작품'이 많은 탓이다.

나아가 김청강은 아무 거리낌없이 일본화단을 중앙화단이라 부르면서 문전 입선작가들 몇이 조선미전에 출품한 사실을 들어 조선미전 수준이 높아졌다고 썼으니 조선미술 열등의식을 깊이 지니고 있는 논객이라 할 수 있다.

김청강은 정말조를 '문전에도 2회나 입선한 작가'라고 가리키면서 작품 〈추원(追遠)〉에 대해 발군의 테크닉 중심의 작품이라고 추켜세웠다. 화조화를 낸 김기창에 대해서는 역시 인물화가요, 이석호에 대해서는 색채의 분장법 가운데 중도법(重塗法)이 뛰어나고, 이건영은 신묘법(新描法)으로 새로운 기분을 냈다고 짚었다.

김청강은 최근배의 〈탄금도〉는 삼각형 구도를 잘 써 효과를 높인 가작이며, 이유태의 〈바위〔巖〕〉는 구도에 고심한 노작이요, 안동숙의 〈군계(群鷄)〉는 색채의 조화를 얻었으며, 중도법을 써 양(量)을 표현하고 있는 작품이고, 백윤문은 지난날에 빗대 테크닉이 못하고 화풍 역시 매너리즘에 기울어졌다고 썼다. 또 임신(林愼)의 〈사양(斜陽)〉은 구상과 구도가 새롭지만 화법의 변화가 필요하다고 썼고, 허건에 대해서는 순남화의 길을 버리고 자아의 별도(別道)를 연구 개척한 태도를 추켜세웠으며, 허민의 〈도원유금(桃園遊禽)〉은 부채(賦彩)는 화려하지만 무슨 인쇄화를 보는 듯한 느낌이라고 꾸짖었고, 김중현의 〈실내〉는 고화(古畵)를 보는 느낌이 든다고 꼬집었다. 〈석굴암의 아침〉과 〈월영(月影)〉을 낸 정종녀에 대해서는 다음처럼 썼다.

"특선된 〈석굴암의 아침〉은 장중을 압도할 만한 역작이다. 더욱이 대불상의 모양은 요지부동의 장엄한 기개를 잘 표현하였다. 동씨 작 〈월영〉은 동인의 작품으로는 너무나 빈약하다. 필치는 새로우나 원근 전후의 거리가 표현되지 못하였다."[223]

김청강은 정용희의 〈우제(雨霽)〉에 대해 온건한 작품이라고 썼고, 장우성의 〈모양〉은 기법을 쇄신한 진경을 충분히 표현한 가작으로 얼굴이 좀더 조선맛이 있었다면 좋겠다는 아쉬움을 덧붙였다. 이응노의 〈가을〔秋〕〉에 대해서는 다음처럼 썼다.

"거년 특선작에 비하여 훨씬 못하다. 좀더 작품에 대하여 침착한 태도가 필요하다."[224]

전시체제 미술활동

이론활동

전시체제 미술론　일제의 후원으로 조선화단이 발달해 현대다운 형태를 갖췄다고 여기고 있던 구본웅은 '신동아 건설'을 위해 미술가들에게 "시대는 동아 신질서 건설의 사역(使役)이 부(賦)한지라 화가로서의 보국을 꾀함에서 신회화의 제작"이 있을 것이라고 주장한 게 5월이었다.[225] 다시 구본웅은 7월에 「사변과 미술인」[226]이란 글을 발표했다.

"이 년 전 노구교(盧溝橋) 상에서 일어난 사변은 금일의 신동아 성전에로 이 년간 발전에 발전을 하였다.

이 년간 황군은 북지(北支)로부터 남지에 걸쳐 ○업(○業)을 위하여 충성을 다하여 오고 이에 감사하는 총후(銃後)의 국민은 한마음으로 봉공(奉公)에 힘써 오는 것이다.

미술인도 또한 뜻과 기(技)를 다하여 국민으로서의 본분을 다하여 온 것은 말할 바 없으니 혹은 종군화가로서 성전(聖戰)을 채취(彩取)하며 혹은 시국을 말하는 화건(畵巾)을 지음으로써 뚜렷한 성전미술을 낳게까지 되어온 것이 금일의 미술계이며 삼 년간의 미술 동향이었다.

석일(昔日)의 싸움은 ○○의 싸움이었으나 금일의 전쟁은 선전전(宣傳戰)이 큰 역(役)을 하는 터라 사변 ○○에 있어서도 ○○-작(作)이 또한 중대한 역할을 하는 것으로도 알 수 있는 바 '이에 있어서는 포스터'를 말하는 것은 아니로되 미술의 역할을 많이 인용하게 되어 미술의 가진 바 수단이 곧 일종의 무기화하는 감까지 있음은 미술인으로서 다행히 여기는 바이다. 이에 우리들 미술인은 적극적으로 역할을 다하여 사변 승리를 위하여, 신동아 건설을 위하여 미술의 무기화에 힘쓸 것이며 나아가 신동아 미술의 탄생을 꾀할 것이라 하겠으니 미술이 결코 일방적 ○○을 위함이 아닌 것은 말할 것도 없거니와 그 가진 바 기능을 이용함에 따라서는 능히 총후군(銃後軍)의 문화행동으로서만 ○○이 있는 것도 아니요 ○○에서도 능히 가담하여 건설의 역책(役策)이 될 수 있으며 그리 활동하고 있음은 실로 미술의 ○사(○事)임에도 우리는 세기의 기쁨을 느끼는 바이다.

신동아의 창생! 어느 곳 세기의 예술이며 성전의 걸작이니 만민소평(萬民素平)의 동아천지(東亞天地)가 뜻하지 않게 각 ○○의 ○○으로 난○(亂○)을 지음에 황군은 ○○을 띠었고, 황민(皇民)은 억조일심(億兆一心) 황군의 호기(豪氣)에 호응하여 ○성우(○性又)에 오로지 힘을 다하는 터이니 이는 ○소적업(○所適業)으로 일선의 흔들림도 없이 보조를 맞추는 차시하(此時下)에 미술계인들 그 자리를 잊을 것이랴.

미술계는 현실성으로 일선적 가담을 하고 또 한편으로는 ○세기의 문화에 공헌될 만한 신질서적 미술을 갖기에 힘쓰는 것이다.

역사는 말하나니 미술은 어느 때고 시대성을 ○○할 뿐만 아니라 전혀 시대성의 표적(表敵)으로서 그 자체의 발전상을 갖는 감이 있는 것이라. 이제 신동아의 창생은 곧 신미술의 탄생을 말함과도 같은 바로 우리 미술인으로서는 ○없는 ○○에 가득 찬 심정으로 황민으로서의 봉공(奉公)을 다하는 일방(一方) 신동아 건설이 주는 예술적 활기에 ○○을 느끼는 바임을 말할 것이다.

7월 7일의 제2주년 기념일이 지나간 지 며칠 되지 않는다. 칠석의 옛 전설로만 생활의 기쁨을 그려 오던 우리는 2년 전 새로운 세기적 ○○○을 우리에게 주는 사변 기념일로서 이 날을 갖게 됨은 ○○으로 채색하는 ○○의 ○○에서만이 아니라 맘의 꽃을 가지고 무보(武步)의 ○자(○子)에 바치어 이 날을 감명(感銘)할 것이다.

미술인이여! 우리는 황국신민이다. 가진 바 기능을 다하여 군국(君國)에 보(報)할 것이다."[227]

심형구는 「제19회 조선미전 인상기」[228]란 글 연재 첫날인 6월 5일, 조선미전이 열리는 총독부미술관이 얼마나 아담한지, 조선미전의 활기당당함을 내세운 뒤 다음처럼 썼다.

"근일의 구주의 정세로 보거나 더욱 신동아 건설의 대임(大任)을 쌍견(雙肩)에 지고 국가적으로 일대 약진을 ○○진행하고 있는 차제이니 오인은 차시(此時)에 일대 각오가 없지 못할 것이다."[229]

심형구는 이어서 '물론 작가는 작품을 제작함이 마땅하며 또 그것이 전체인즉, 잠시라도 이 경지에서 떠나서는 그의 존재는 없을 것이다'고 덧붙였다. 심형구가 이 글을 발표한 날 열리고 있던 조선미전 전람회장에는 심형구의 작품 〈흥아(興亞)를 지키다〉가 전쟁 분위기를 높여 주고 있었다.

야나기 무네요시의 동양문화 건설론　야나기 무네요시(柳宗悅)는 조선미술, 특히 공예 분야를 대상으로 삼아 연구를 꾀해 온 일본인이었다. 그는 일찍이 '다른 민족이 다른 민족을 동화시키는 것에 대해 부정하던'[230] 미술사학자였다.

올해 잡지 『삼천리』가 마련한 좌담에서 야나기 무네요시는

테라우치(寺內) 전 총독이 미술에 상당한 관심을 갖고서 석굴암 수선, 고적 관련 도서 출판, 박물관 건조를 했으며, 역대 총독과 황실의 노력으로 조선 공예품이 잘 보존되어 있다고 주장했다. 하지만 이조 때 것은 많이 없어져 자신이 조선민족미술관을 만들어 나름대로 수집했다고 회고했다. 야나기 무네요시는 보존이 잘 안 된 이유를 "대체로 조선인은 기물(器物)에 흥미가 적으며, 또 낡은 것은 묘에서 나온 것이 많은데 조선인은 묘 속에 있던 것을 집에 들여 두기를 싫어하는 습관 그리고 이조 이후 기물을 천한 직인(職人)의 손으로 만들었기에 존귀하게 여기지 않았던 탓"[231]이라고 생각했다.

야나기 무네요시는 조선처럼 전통을 지키는 곳은 없다고 하면서 옛 것을 기조로 하여 새것을 만들 힘이 있을 터인데, 지금은 수법만 남아 있으므로 현재 상태로는 산업으로 발전하기 힘든 처지에 있으니, 산업의 발전을 위해 도청에서 보호를 해야 할 것이며, 나아가 조선인들은 경쟁에서 질 테니 일본화한 것을 만들지 말고 조선다운 것을 만들어야 한다고 주장했다.

나아가 야나기 무네요시는 일본의 도자기가 조선의 영향을 받았음을 논증하면서 '지리적으로, 혹은 문화적으로, 언어적으로 밀접한 관계가 있었고 또 현재도 있으므로 장래 서로 협력해서 동양문화를 건설해 나갈 책임이 상호'에게 있다고 주장했다.

"문화의 교류라는 것은 동무의 관계 비슷한 것이어서 상호 존경해서 합하지 않으면 안 되리라고 생각합니다. 서로 존경해서 비로소 배우려는 마음이 일어나는 것입니다. 조선 것을 존경하고, 상호 협력해서 이것을 성장시키려면 무엇보다도 조선 독특한 것을 보존하고 그 힘을 생장시키는 것입니다. 요컨대 상호 특성을 정당히 인식하는 일입니다. 양 민족의 접근 거리의 단축은 예술로 사귀는 것이 가장 가까운 길이라고 생각합니다. 최근 조선의 예술이 각 분야에 있어서 두각을 나타내고 있는 것은 유쾌한 일입니다."[232]

미술가

이 무렵 사군자 작가이자 중추원 참의였던 한규복(韓圭復)도 이가키 케이후쿠(井垣圭復)로 창씨를 했다.[233] 안석주는 이름을 야쓰다 사카에(安田榮)로 바꿨다. 개명을 한 것이겠다.[234]

1940년부터 구본웅과 심형구가 신동아 건설을 위해 미술가들이 무엇인가를 해야 한다고 주장하는 글을 발표하기 시작했다. 또한 조선미전 전시장에는 심형구의 〈흥아를 지키다〉는 제목의 유화가 걸려 있었다. 전선을 지키는 일제 병사의 뒷모습을 그린 작품이었다.

또한 1940년 2월, 일본의 모던일본사가 만든 조선예술상 제1회 수상자에 이광수가 뽑혔다. 조선예술상은 "전시하 반도의 예술문화를 위하여 꾸준히 노력한 공로자를 표창"[235]하려고 만든 것인데 상금은 오백 원이었다.[236] 비평가로, 조소예술가로, 또한 프로예맹의 지도자이자 조선공산당 간부로 활동해 그 이름이 쟁쟁하던 김복진은 1940년 3월께 애국공채 50원어치를 샀고 국방헌금은 월정 2원을 냈다.[237]

안석주는 10월 12일, 일제 조선군 사령부의 안내로 양주(楊州) 지원병 훈련소 일일 입소를 했다. 이광수(李光洙), 최정희(崔貞熙), 유진오(俞鎭午), 모윤숙(毛允淑), 최영수(崔永秀), 함대훈(咸大勳), 정비석(鄭飛石) 들과 함께였다. 이광수는 '신체와 정신의 개조 이것은 조선 이천삼백만 국민 모두 통과해야 할 과정으로서 천황께 바쳐서 쓸데 있는 사람이 되는 것'을 주장했거니와 안석주는 입소 소감을 다음처럼 썼다.

"지원병 훈련소의 견학은 비록 하룻동안에 지나지 못했으나 영원히 내 맘에서 사라지지 않을 감격을 받았습니다. 열성으로 교시해 주시는 교관들의 말씀도 기억이 새롭거니와 반도의 청년들이 여기서 정신의 훈련, 육체의 훈련을 받는데서 국가의 간성이 될 수 있고 황국신민으로서 할 바 의무를 깨달으리라 생각합니다. 앞으로 대학 출신까지도 이 훈련소에 입소하게 되기를 바랍니다. 그리고 문화인들은 한번씩이라도 이 훈련소를 견학할 필요가 있습니다."[238]

단체 및 교육

국민정신총동원조선연맹 1940년 10월 16일, 국민정신총동원조선연맹을 강화해 국민총력조선연맹이 다시 출발했다. 이 단체는 내선 일체의 실(實)을 기하고 각 그 직역(職域)에서 멸사봉공의 성(誠)을 봉(奉)하여 국방국가체제의 완성, 동아 신질서 건설에 힘쓰는 것을 강령으로 삼아 출발했다. 연맹은 12월 8일부터 삼월백화점, 삼중정백화점에서 국민총력전람회를 열었다. 전람회에는 "국민총력 발휘와 조선의 신체제 그리고 세계의 신질서 건설과 동아공영권 확립에 대한"[239] 여러 가지 물품들이 걸려 있었는데, 『매일신보』 12월 12일자에 나온 사진도판을 보면 벽면에 걸린 작품이 대형 그림인 듯하다.

황도학회, 대화숙 미술부 1940년 12월 25일 황도학회(皇道學會) 결성식이 부민관에서 열렸다. 이광수가 주도하는 이 학회엔 미술인으로 심형구와 영화인으로 변신한 안석주가 참가했다. 학회는 첫째, 일본정신의 뿌리를 담고 있는 일본 문헌들을 공부하고, 둘째, 일본정신을 퍼뜨리며, 셋째, 신궁과 신사 참

배를 실천 장려하는 것을 목표로 삼고 있었다.[240]

시국대응전선사상보국연맹은 1940년 12월 28일 모든 조직을 재단법인 대화숙(大和塾)으로 바꿨다.[241] 대화숙은 사상교육기관 같은 곳인데 뒷날 미술부도 이곳에 설치했다.

전람회

마치이 이와네(松井石根)가 회장, 후지시마 타케지(藤島武二)가 부회장으로 있는 일제 육군미술협회는 육군성, 조선군, 조선총독부의 후원을 얻어 7월 4일부터 18일까지 경복궁 총독부미술관에서 지나사변 4주년 기념전람회로 성전(聖戰)미술전람회를 개최, '사변 이래의 여러 가지 귀중한 작품'[242] 70여 점이 나 있는데, 모두 "성전이 가처와 이에 종구하는 황군 장병의 숭엄한 활약을 취재한 것"[243]들이었다. 출품작가는 대부분 일본인 화가들로 후지시마 타케지, 이시이 하쿠테이(石井柏亭), 나카무라 켄이치(中村研一), 이노우에 코우사쿠(井上幸作) 들이다.[244] 육군미술협회는 지난해 북경에서 전람회를 열었던 단체였다.[245]

6월 19일부터 23일까지 화신갤러리에서 일본인 코무로 타카오(小室孝雄) 개인전이 열렸다. 코무로 타카오는 일본군 촉탁 종군화가로, 조선 주둔 일본군 용산(龍山) 사단을 위해 수많은 전쟁화를 그린 화가였다. 그는 이번 개인전에 조선 풍물을 취재한 작품들 수십 점을 내놓았다.[246]

1940년의 미술 註

1. 윤희순, 「회사한상(繪事閑想)」, 『문장』, 1940. 6.
2. 윤희순, 「회사한상(繪事閑想)」, 『문장』, 1940. 6.
3. 길진섭, 「이성을 넘어 행동으로」, 『여성』, 1940. 9.
4. 길진섭, 「이성을 넘어 행동으로」, 『여성』, 1940. 9.
5. 김환기는 르네상스 화가들이나 후기 인상파 화가들이야말로 '끊임 없는 사색과 구하는 진실한 작가들이요 스스로 구하는 데서 성장할 수 있는 작가들'이라고 썼다.(김환기, 「구하던 일 년」, 『문장』, 1940. 12.)
6. 김환기, 「구하던 일 년」, 『문장』, 1940. 12.
7. 김만형, 「선전 우감」, 『인문평론』, 1940. 7.
8. 김만형, 「선전 우감」, 『인문평론』, 1940. 7.
9. 화가들의 우울, 『조선일보』, 1940. 5. 9.
10. 초유의 예술 종합논의 3, 『동아일보』, 1940. 1. 4.
11. 김복진, 「조선조각도의 향방」, 『동아일보』, 1940. 5. 10.
12. 김복진, 「조선조각도의 향방」, 『동아일보』, 1940. 5. 10.
13. 김복진, 「조선조각도의 향방」, 『동아일보』, 1940. 5. 10.
14. 김복진, 「조선조각도의 향방」, 『동아일보』, 1940. 5. 10.
15. 이국전, 「신라적 종합」, 『조선일보』, 1940. 6. 8.
16. 이국전, 「신라적 종합」, 『조선일보』, 1940. 6. 8.
17. 이국전, 「신라적 종합」, 『조선일보』, 1940. 6. 8.
18. 이국전, 「신라적 종합」, 『조선일보』, 1940. 6. 8.
19. 구본웅, 「조선화적 특이성」, 『동아일보』, 1940. 5. 1-2.
20. 구본웅, 「조선화적 특이성」, 『동아일보』, 1940. 5. 1-2.
21. 구본웅, 「조선화적 특이성」, 『동아일보』, 1940. 5. 1-2.
22. 구본웅, 「조선화적 특이성」, 『동아일보』, 1940. 5. 1-2.
23. 김용준, 「전통에의 재음미」, 『동아일보』, 1940. 1. 14.
24. 김용준, 「전통에의 재음미」, 『동아일보』, 1940. 1. 14.
25. 최열, 「최초의 근대조각가 김복진의 미술이론」, 『월간미술』, 1994. 9 참고.(원고 제목은 「청년 김복진의 활동과 미술론 연구」였다. 나는 김복진을 '최초의 근대조각가'라고 부르기보다는 서양조소예술을 처음 배운 조소예술가라고 불러야 한다고 생각한다.)
26. 김용준, 「전통에의 재음미」, 『동아일보』, 1940. 1. 14.
27. 김용준, 「전통에의 재음미」, 『동아일보』, 1940. 1. 14.
28. 이태준, 「고완품과 생활」, 『문장』, 1940. 10.
29. 이태준, 「고완품과 생활」, 『문장』, 1940. 10.
30. 이태준, 「고완품과 생활」, 『문장』, 1940. 10.
31. 이태준, 「고완품과 생활」, 『문장』, 1940. 10.
32. 오봉빈, 「서화골동의 수장가 - 박창훈 씨 소장품 매각을 기(機)로 -」, 『동아일보』, 1940. 5. 1.
33. 오봉빈, 「서화골동의 수장가 - 박창훈 씨 소장품 매각을 기(機)로 -」, 『동아일보』, 1940. 5. 1.
34. 오봉빈, 「서화골동의 수장가 - 박창훈 씨 소장품 매각을 기(機)로 -」, 『동아일보』, 1940. 5. 1.
35. 안확, 「조선미술사요」, 『조선일보』, 1940. 5. 11-6. 11.
36. 안확, 「조선미술사요」, 『조선일보』, 1940. 5. 11-6. 11.
37. 김용준, 「전통에의 재음미」, 『동아일보』, 1940. 1. 14.
38. 고유섭, 「자주정신에 인(因)한 조선적 취태의 발휘」, 『동아일보』, 1940. 1. 4-7.
39. 고유섭, 「조선 미술문화의 몇 낱 성격」, 『조선일보』, 1940. 7. 26-27.
40. 조우식, 「소개 - 전위사진」, 『조선일보』, 1940. 7. 6-9.
41. 조우식, 「현대예술과 상징성」, 『조광』, 1940. 10.
42. 김영민, 『한국문학비평논쟁사』, 한길사, 1992, p.468 참고.
43. 조우식, 「현대예술과 상징성」, 『조광』, 1940. 10.
44. 조우식, 「현대예술과 상징성」, 『조광』, 1940. 10.
45. 조우식, 「현대예술과 상징성」, 『조광』, 1940. 10.
46. 조우식, 「현대예술과 상징성」, 『조광』, 1940. 10.
47. 김만형, 「제10회 독립전을 보고」, 『조선일보』, 1940. 3. 27-29.
48. 조우식, 「고전과 가치」, 『문장』, 1940. 9.
49. 조우식, 「고전과 가치」, 『문장』, 1940. 9.
50. 조우식, 「고전과 가치」, 『문장』, 1940. 9.
51. 김환기, 「구하던 일 년」, 『문장』, 1940. 12.
52. 고유섭, 「현대미의 특성」, 『인문평론』, 1940. 1.
53. 고유섭, 「현대미의 특성」, 『인문평론』, 1940. 1.
54. 오지호, 「현대회화의 근본문제」, 『동아일보』, 1940. 4. 18-5. 1.
55. 오지호, 「현대회화의 근본문제」, 『동아일보』, 1940. 4. 18-5. 1.
56. 오지호, 「현대회화의 근본문제」, 『동아일보』, 1940. 4. 18-5. 1.
57. 오지호, 「현대회화의 근본문제」, 『동아일보』, 1940. 4. 18-5. 1.
58. 오지호, 「현대회화의 근본문제」, 『동아일보』, 1940. 4. 18-5. 1.
59. 윤희순, 「회사한상(繪事閑想)」, 『문장』, 1940. 6.
60. 윤희순, 「19회 선전 개평」, 『매일신보』, 1940. 6. 12-14.
61. 윤희순, 「19회 선전 개평」, 『매일신보』, 1940. 6. 12-14.
62. 윤희순, 「19회 선전 개평」, 『매일신보』, 1940. 6. 12-14.
63. 고유섭, 「말로의 모방설」, 『인문평론』, 1940. 9.
64. 고유섭, 「일본미술의 재발견」, 『인문평론』, 1940. 4.
65. 고유섭, 「인왕제색」, 『문장』, 1940. 9.
66. 고유섭, 「인제 강희안 소고」, 『문장』, 1940. 10-11.
67. 고유섭, 「고대인의 미의식」, 『조광』, 1940. 11.
68. 고유섭, 「신라의 미술」, 『태양』, 1940. 2-3.
69. 고유섭, 「개성박물관 진열품 해설」, 『조광』, 1940. 6.
70. 이한철, 「조선의 건축」, 『조광』, 1940. 10.
71. 화단 거인국, 『조선일보』, 1940. 3. 9.
72. 리재현, 『조선력대미술가편람』, 문학예술종합출판사, 1994, p.189.
73. 배운성 씨, 『삼천리』, 1940. 12.
74. 배운성·김재원, 「백림 파리 백이의의 전화 속에서 최근 귀국한 양 씨의 보고기」, 『삼천리』, 1940. 12. 그 밖에 김재원은 지난해 「구주(歐洲)에서 본 구주」(『조선일보』, 1939. 11. 11-15)를 발표했다.
75. 정용희, 「여류화가의 이상적 미남」, 『삼천리』, 1940. 6.
76. 최근배, 「〈탄금도〉 제작기」, 『삼천리』, 1940. 7.
77. 조각계의 기숙 - 김복진 씨 18일 영면, 『매일신보』, 1940. 8. 20.
78. 허하백, 「조각실에서 암루(暗淚)」, 『삼천리』, 1940. 12.
79. 최열, 『힘의 미학 - 김복진』, 재원, 1995 참고.
80. 고 김복진 씨 추도회 성대, 『매일신보』, 1940. 10. 6.
81. 조각가 김복진, 『삼천리』, 1940. 3.
82. 정관의 예술, 『조광』, 1940. 10.
83. 천재 조각가 김복진 씨, 『삼천리』, 1940. 12.
84. 지워져 있음. 검열의 흔적이라면 작품의 제목은 『노동자』인 듯하다.

85. 고 정관 김복진 유작전람회 목록, 『삼천리』, 1940. 12.

86. 일기자, 「조선미술원 탐방기」, 『비판』, 1938. 6 참고.

87. 김만형, 「제10회 독립전을 보고」, 『조선일보』, 1940. 3. 27-29.

88. 연영애, 『백우회(재동경미술협회) 연구』, 홍익대학교 대학원 회화과, 1975, p.52.

89. 독립미전 개최, 『동아일보』, 1940. 3. 15.

90. 김만형, 「제10회 독립전을 보고」, 『조선일보』, 1940. 3. 27-29.

91. 제10회 독립전 입선, 『조선일보』, 1940. 3. 22-4. 12.

92. 이구열, 「허민과 진환」, 『한국의 근대미술』 제4호, 한국근대미술연구소, 1977 참고.

93. 〈여인 좌상〉, 『조선일보』, 1940. 4. 5.

94. 김영나, 「1930년대 동경 유학생들」, 『근대한국미술논총』, 학고재, 1992, p.311 참고.

95. 〈섬 이야기〉, 『조선일보』, 1940. 6. 15.

96. 동경 제4회 자유미술가협회전, 『조선일보』, 1940. 6. 22.

97. 진환, 「추상과 추상적」, 『조선일보』, 1940. 6. 19-21.

98. 진환, 「추상과 추상적」, 『조선일보』, 1940. 6. 19-21.

99. 미술계의 콩쿠르 – 봉축미전 개막, 『매일신보』, 1940. 10. 1.

100. 문인서화전람회, 『매일신보』, 1940. 11. 27.

101. 미술창작가협회미술전, 『매일신보』, 1940. 10. 14-17.

102. 길진섭, 「미술 시평」, 『문장』, 1940. 11.

103. 김환기, 「구하던 일 년」, 『문장』, 1940. 12.

104. 문순태, 『의재 허백련』, 중앙일보사, 1977, p.160.

105. P-A-S전, 『조선일보』, 1940. 5. 18.

106. 김만형, 「P-A-S동인전 평」, 『조선일보』, 1940. 6. 18.

107. 김복기, 「개화의 요람 – 평양화단의 반세기」, 『계간미술』 1987 여름호 참고.

108. 연영애, 『백우회(재동경미술협회) 연구』, 홍익대학교 대학원 회화과, 1975, pp.46-48 참고.

109. 연영애, 『백우회(재동경미술협회) 연구』, 홍익대학교 대학원 회화과, 1975, p.49.

110. 미술공예의 창정, 『동아일보』, 1940. 5. 29.

111. 창조기의 미술 조선에 지도기관이 아직 없다, 『동아일보』, 1940. 6. 1.

112. 창조기의 미술 조선에 지도기관이 아직 없다, 『동아일보』, 1940. 6. 1.

113. 창경원과 미술관, 『동아일보』, 1940. 3. 15.

114. 일본화 진열 개체, 『동아일보』, 1940. 3. 3.

115. 이왕가미술관 일본화 진열 개체, 『동아일보』, 1940. 4. 2.

116. 이왕가미술관 – 근대미술 총교체, 『조선일보』, 1940. 6. 2.

117. 근대 일본화, 『동아일보』, 1940. 5. 30.

118. 이왕가미술관 – 근대미술 총교체, 『조선일보』, 1940. 6. 2.

119. 조선서화전, 『동아일보』, 1940. 2. 21.

120. 이구열, 「한국의 근대화랑사」, 『미술춘추』, 1979. 4-1982. 5.

121. 명가의 산수화전, 『동아일보』, 1940. 4. 17.

122. 십대가 조선미술관 주최 산수풍경화전, 『동아일보』, 1940. 5. 17.

123. 십대가 조선미술관 주최 산수풍경화전, 『동아일보』, 1940. 5. 17.

124. 십대가산수풍경화전 참고고서화 결정, 『동아일보』, 1940. 5. 26.

125. 박창훈 씨 소장, 『동아일보』, 1940. 4. 5.

126. 오봉빈, 「서화골동의 수장가」, 『동아일보』, 1940. 5. 1.

127. 고서화전람회, 『동아일보』, 1940. 2. 14.

128. 근산 이진순 서화전, 『동아일보』, 1940. 2. 21.

129. 화가 조영제 군 양화전람회, 『동아일보』, 1940. 3. 15.

130. 효재 최한구 서화전람회, 『동아일보』, 1940. 5. 29.

131. 박승무 개인전, 『조선일보』, 1940. 4. 26.

132. 최근배, 「남화의 일률성」, 『조선일보』, 1940. 5. 1.

133. 제당 배렴 화백, 『동아일보』, 1940. 5. 7.

134. 제당 배렴 개인전, 『조선일보』, 1940. 5. 14.

135. 고희동, 「일단의 진경」, 『조선일보』, 1940. 5. 14.

136. 박성규 씨 개인전, 『조선일보』, 1940. 3. 29.

137. 길진섭, 「미술 시평」, 『문장』, 1940. 6.

138. 토수 황술조 씨 유작전, 『조선일보』, 1940. 6. 28.

139. 김진섭, 「토수 황술조의 유작전을 앞두고」, 『동아일보』, 1940. 6. 25-26.

140. 김진섭, 「토수 황술조의 유작전을 앞두고」, 『동아일보』, 1940. 6. 25-26.

141. 김만형 씨 개인전, 『조선일보』, 1940. 8. 10.

142. 김만형, 「선전 우감」, 『인문평론』, 1940. 7.

143. 김용준, 「김만형 군의 예술 – 그의 개인전을 보고」, 『문장』, 1940. 10.

144. 윤희순, 「자아류의 위험」, 『매일신보』, 1940. 8. ?

145. 김환기, 「구하던 일 년」, 『문장』, 1940. 12.

146. 안석주, 「춘곡 개인전」, 『매일신보』, 1940. 11. 3-5.

147. 가곡, 「현역인물론」, 『조광』, 1941. 1.

148. 윤희순, 「회화의 현대성」, 『매일신보』, 1940. 12. 6-7.

149. 길진섭, 「이성을 넘어 행동으로」, 『여성』, 1940. 9.

150. 리재현, 『조선력대미술가편람』, 문학예술종합출판사, 1994, p.189.

151. 문인서화전 개막, 『조선일보』, 1940. 1. 16.

152. 문인서화전, 『조선일보』, 1940. 1. 17-20.

153. 박목, 「서화의 재발견 – 문인서화 촌평」, 『조선일보』, 1940. 1. 27.

154. 박목, 「서화의 재발견 – 문인서화 촌평」, 『조선일보』, 1940. 1. 27.

155. 김진우, 「사군자 감상은 이렇게」, 『조선일보』, 1940. 1. 13-14.

156. 김진우, 「사군자와 유언(流言)」, 『조선일보』, 1940. 4. 9.

157. 제2회 문인서화전 개최, 『매일신보』, 1940. 9. 26.

158. 십대가의 이력, 『동아일보』, 1940. 5. 27.

159. 십대가산수풍경화전 화보, 『동아일보』, 1940. 5. 29-6. 1.

160. 십대가산수화전, 『동아일보』, 1940. 6. 1.

161. 제2회 특선작가전, 『동아일보』, 1940. 8. 9.

162. 길진섭, 「미술 시평」, 『문장』, 1940. 11.

163. P-A-S전, 『조선일보』, 1940. 5. 18.

164. 김만형, 「P-A-S동인전 평」, 『조선일보』, 1940. 6. 18.

165. 윤희순, 「재동경미술협회전」, 『매일신보』, 1940. 9. 13.

166. 연영애, 『백우회(재동경미술협회) 연구』, 홍익대학교 대학원 회화과, 1975, p.52.

167. 윤희순, 「재동경미술협회전」, 『매일신보』, 1940. 9. 13.

168. 길진섭, 「미술 시평」, 『문장』, 1940. 11.

169. 후소회전 연일 대성황, 『매일신보』, 1940. 11. 7; 김은호 지음, 이구열 씀, 『화단일경』, 동양출판사, 1968, pp.125-126.

170. 문순태, 『의재 허백련』, 중앙일보사, 1977, p.160.

171. 조선미전 – 심사원 4씨 결정, 『조선일보』, 1940. 3. 23.

172. 미전특선 명일 발표, 『동아일보』, 1940. 5. 30.

173. 박두한 조선미전, 『조선일보』, 1940. 5. 8.

174. 조선미전, 『동아일보』, 1940. 5. 12.

175. 미전의 최고영예, 『조선일보』, 1940. 6. 1.

176. 신진의 역작 다수,『조선일보』, 1940. 5. 24.

177. 미전의 입선 발표,『동아일보』, 1940. 5. 28.

178. 각고 면려의 결정,『조선일보』, 1940. 5. 31.

179. 미전 추천작가 발표,『동아일보』, 1940. 6. 1.

180. 미전 추천 이인성,『조선일보』, 1940. 6. 11.

181. 오오노(大野) 총감 미전 감상,『조선일보』, 1940. 6. 1.

182. 미전 개관 첫날에,『조선일보』, 1940. 6. 3.

183. 미전 상장 수여식,『조선일보』, 1940. 6. 13.

184. 선천적인 재질이 분류와 같이,『조선일보』, 1940. 5. 28.

185. 포육(哺育)시대,『조선일보』, 1940. 5. 28.

186. 도안의 소양이 부족하다!,『조선일보』, 1940. 5. 28.

187. 예술에 대한 태도가 진실,『조선일보』, 1940. 6. 1.

188. 예술에 대한 태도가 진실,『조선일보』, 1940. 6. 1.

189. 윤희순,「19회 선전 개평」,『매일신보』, 1940. 6. 12-14.

190. 윤희순,「19회 선전 개평」,『매일신보』, 1940. 6. 12-14.

191. 윤희순,「19회 선전 개평」,『매일신보』, 1940. 6. 12-14.

192. 초입선이 대다수,『동아일보』, 1940. 5. 28.

193. 유일의 목조 출품자,『매일신보』, 1940. 5. 28.

194. 꾸준히 정진,『매일신보』, 1940. 5. 28.

195. 애아의 성공을 빌던 부모는 지하에,『매일신보』, 1940. 5. 28.

196. 부인의 얼굴에 희색이 만면,『조선일보』, 1940. 5. 31.

197. 아직까지 좀더,『조선일보』, 1940. 5. 31.

198. 생의 기쁨 표현에 노력,『조선일보』, 1940. 5. 31.

199. 각고 십오륙 년,『조선일보』, 1940. 5. 31.

200. 형제의 정진,『조선일보』, 1940. 5. 31.

201. 특선 계속 육회,『조선일보』, 1940. 5. 31.

202. 윤희순,「19회 선전 개평」,『매일신보』, 1940. 6. 12-14.

203. 윤희순,「19회 선전 개평」,『매일신보』, 1940. 6. 12-14.

204. 윤희순,「19회 선전 개평」,『매일신보』, 1940. 6. 12-14.

205. 윤희순,「19회 선전 개평」,『매일신보』, 1940. 6. 12-14.

206. 윤희순,「19회 선전 개평」,『매일신보』, 1940. 6. 12-14.

207. 심형구,「제19회 조선미전 인상기」,『동아일보』, 1940. 6. 5-11.

208. 심형구,「제19회 조선미전 인상기」,『동아일보』, 1940. 6. 5-11.

209. 김만형,「선전 우감」,『인문평론』, 1940. 7.

210. 길진섭,「미술 시평」,『문장』, 1940. 6.

211. 길진섭,「제19회 조선미전 서양화 평」,『조선일보』, 1940. 6. 7-12.

212. 길진섭,「제19회 조선미전 서양화 평」,『조선일보』, 1940. 6. 7-12.

213. 길진섭,「제19회 조선미전 서양화 평」,『조선일보』, 1940. 6. 7-12.

214. 길진섭,「제19회 조선미전 서양화 평」,『조선일보』, 1940. 6. 7-12.

215. 조선미술가동맹,『조선미술사』, 과학백과사전출판사, 1987.(『조선 미술사』, 한마당, 1989, p.308.)

216. 길진섭,「제19회 조선미전 서양화 평」,『조선일보』, 1940. 6. 7-12.

217. 길진섭,「제19회 조선미전 서양화 평」,『조선일보』, 1940. 6. 7-12.

218. 길진섭,「미술 시평」,『문장』, 1940. 6.

219. 김복진,「제19회 조선미전 인상기 – 조각부」,『동아일보』, 1940. 6. 16.

220. 구본웅,「미전의 걸작」,『삼천리』, 1940. 7.

221. 구본웅,「미전의 걸작」,『삼천리』, 1940. 7.

222. 김청강,「조선미전 평 – 동양화부」,『조선일보』, 1940. 6. 14-15. 글 쓴이는 김영기(金永基)인 듯한데 호를 청강(晴岡)으로 쓰고 있으 므로 다른 이일 수도 있다.

223. 김청강,「조선미전 평 – 동양화부」,『조선일보』, 1940. 6. 14-15.

224. 김청강,「조선미전 평 – 동양화부」,『조선일보』, 1940. 6. 14-15.

225. 구본웅,「조선화적 특이성」,『동아일보』, 1940. 5. 1-2;「채필보국 의 일념」,『매일신보』, 1940. 1. 3.

226. 구본웅,「사변과 미술인」,『매일신보』, 1940. 7. 9.

227. 구본웅,「사변과 미술인」,『매일신보』, 1940. 7. 9.

228. 심형구,「제19회 조선미전 인상기」,『동아일보』, 1940. 6. 5-11.

229. 심형구,「제19회 조선미전 인상기」,『동아일보』, 1940. 6. 5-11.

230. 야나기 무네요시(柳宗悅),「조선에 온 감상」,『서광』, 1920. 9.

231. 야나기 무네요시(柳宗悅), 아키타 우쟈쿠(秋田雨雀),「조선의 문 학과 미술공예」,『삼천리』, 1940. 9.

232. 야나기 무네요시(柳宗悅), 아키타 우쟈쿠(秋田雨雀),「조선의 문 학과 미술공예」,『삼천리』, 1940. 9.

233. 임종국,『친일문학론』, 평화출판사, 1966, p.494.

234. 임종국,『친일문학론』, 평화출판사, 1966, p.489.

235. 조선예술상,『매일신보』, 1943. 3. 21.

236. 아국의 문화상과 예술상,『삼천리』, 1940. 5.

237. 조각가 김복진,『삼천리』, 1940. 3.

238. 안석주,「문사부대와 지원병 – 문화인도 입소 필요」,『삼천리』, 1940. 12.

239. 미나미(南) 총독도 총력전에,『매일신보』, 1940. 12. 12.

240. 임종국,『친일문학론』, 평화출판사, 1966, p.125.

241. 임종국,『친일문학론』, 평화출판사, 1966, p.93.

242. 성전미술전,『동아일보』, 1940. 6. 22.

243. 성전미술전람회,『조선일보』, 1940. 7. 5.

244. 성전미술전람회,『조선일보』, 1940. 7. 5.

245. 성전미술전람,『동아일보』, 1940. 7. 3.

246. 코무로(小室) 도군(徒軍) 화가,『조선일보』, 1940. 6. 15.

1941년의 미술

이론활동

조선 미술문화 창정(創定) 잡지『춘추』는 의욕에 넘치는 특집을 꾸몄다. 조선 미술문화의 문세들을 빛 기시 형목으로 나눠 설문지를 고희동, 이상범, 이여성, 고유섭, 길진섭, 심형구, 이쾌대, 김용준, 문학수, 최재덕 들에게 주었고 이것을 좌담 형식으로 재구성해「조선 신미술문화 창정(創定) 대평의」란 제목으로 만들었다.

지도기관에 관해서는 한결같이 미술학교가 있어야겠다고 주장하면서 이상범은 개인지도만 이뤄지는 형편이라고 탄식했고, 고희동과 심형구, 최재덕은 기성작가들이 항상 모일 수 있는 구락부 형식의 연구소를 우선 설립할 것을 제안하기도 했다. 문학수는 전람회를 중심으로 하는 것은 폐해가 크다고 지적하면서 미술학교 설립이 우선이며 다음으로 '개성에 따라 신시대의 화가로서 교육과 실력을 기를 만한 연구소가 각처에 생겨야 할 것'이라고 주장했다. 이쾌대는 만약이란 단서를 붙여 학교 설립이 이뤄진다고 해도 일본의 권위 작가들을 교수로 초빙할 텐데 대가들이 조선까지 올지 걱정이라고 말하고 있다. 고유섭은 첫째, 미술학교, 둘째, 미술연구소, 셋째, 민예관을 설립할 것이라고 답변했다. 하지만 심형구는 이미 이백만 원 예산으로 미술학교를 설립한다던 총독부 계획이 유야무야한 사실을 볼 때 그 실현문제가 곤란할 것이라고 짐작했다.

조선미술의 특징에 대한 설문에 이상범, 이쾌대, 김용준은 답변을 피해 버렸고, 고유섭은 따로 발표한 논문「조선 고대미술의 특색과 전승문제」[2]로 답변을 돌려놓았다. 길진섭과 최재덕은 단순히 연구하고 살려나가야 한다는 주장을 했고, 고희동은 회화를 발전시켜 나가야 한다고 답변했다. 심형구는 단순, 아담함이 통일되어 고귀한 품격을 갖고 있다고 주장했으며, 그것을 배워 현대화하는 것이 의무이자 목표라고 내세웠다. 문학수는 다음처럼 답변했다.

"조선의 미술은 찬연한 발자취뿐이고 지속되어 내려오는 강경한 전통의 힘은 약한 것이니 스스로 반성하여 두 번 다시 선인들의 체념을 거듭하지 말고 정통적인 회화를 발견하여 세계의 눈앞에 내놓고 조선미술의 특징으로서는 평양 대성산을 중심으로 한 강서, 용강의 고분 속에 있는 수다한, 상금(尙今)까지 생명이 불길이 시끼기기 않는 비은 신선(飛雲 神仙)의 그림과 청룡백호가 움직이는 것을 지상에 용출시키는 데 있다 생각합니다."[3]

이여성은 각 시대의 특징을 '삼국시대의 웅경(雄勁)함과, 통일시대의 화미(華美)함과, 고려시대의 정치(情緻)함과, 이조시대의 소담(素淡)함'이라고 밝히고, 앞으로 생겨날 미술이란 '그러한 시대적 특징을 혼일(渾一) 대성한 것'이라고 주장했다. 이여성은 '이조 말엽 퇴폐된 미술'을 보고 이 땅의 미술 성격을 헤아리지 말 것을 강조했다. 그는 미술의 향토 특징은 쇼 윈도에 진열한 진주가 아니라 백길 물 속의 껍질 속에 숨어 있는 진주와 같다고 했다. 또 이여성은 미술가들에게 전람회, 미술관, 참고관, 도서관을 찾아 배우라고 주문하면서, '예술가는 그 개성을 존중하는 것같이 그 향토색을 존중해야 거짓 없는 예술, 뼈 있는 예술, 생명의 예술이 탄생할 것'이라고 가리키고 이것을 어떻게 살려나가느냐를 고민해야 한다고 주장했다.

공예의 부흥과 개량을 묻는 물음에 대해 고유섭은 민예 지도기관 및 민간의 애호와 요구를 통한 부흥을, 이여성은 기계공업시대에 철늦은 수공업 부활은 곤란하지만 조선 목물의 모제(模製) 같은 것은 가능할 것이라고 예를 들었다.

심형구는 상업을 목적으로 삼지 않고 가정에서 수공업으로 제작하다 보니 기술 퇴보와 하등 예술과 인연이 먼 물건으로 떨어지고 있다고 헤아리고 대책으로 전문 미술학교 공예부 또는 중학 정도 수준의 공예미술학교 따위를 설립해야 한다고 주장했다. 김용준은 '지도층의 양성'을 주장했으며 고희동은 연구기관 설립이 급선무라고 주장했다.

조선미전에 관한 물음에 대해 고희동은 지금껏 공헌이 많고 크니 계속할수록 공헌이 더 늘 줄 안다고 하면서 별다른 희망과 조건이 없다고 말했으나, 문학수는 공헌도 있었지만 '전람회 출품 외에는 제작을 안하고 어떻게 하면 적은 노력으로 많

은 효과를 얻나 그것만 연구하는 많은 불행한 청년화가' 들을 보면, 양화 수입기에 '회화의 기초 공부를 위한 기관이 없었다는 것을 새삼 깨닫는다' 고 탄식하면서 '이십 년 전에 전람회가 생기기 전 먼저 연구단체가 필요했을 것' 이라고 돌이키고 있다. 또 길진섭은 미전의 수준을 높여야 한다고 가리켰고 심형구는 다음 세 가지를 내세웠다.

1, 진열 작품의 수준을 높여서 양보다 질적 향상을 시킬 것.
2, 다수의 수상과 매상을 하지 말고 좀더 실질적으로 대우를 개선시킬 것.
3, 우수한 청년작가에게는 적당한 시기에 2,3년간이라도 구라파나 동경 등지로 연구 여행을 보내도록 할 것입니다.[4]

이쾌대는 심사위원이 매년 바뀌다 보니 전람회가 안정을 잃었고 성장을 해쳤다고 꼬집으면서 일정한 몇 사람을 두어 줄기 있는 전람회를 만들어야 미술문화의 한 동력으로 자리잡을 것이라고 주장했다. 하지만 이여성은 심사원을 '아카데믹한 사람들로만 한정치 말고 좀 새로운 사람들로 썩 바꾸어 부를 일' 이라고 소리를 높였고, 최재덕은 '당선을 목적한 작품' 들이 미전 경향이라고 가리키고 그 원인이 심사원 초빙에 있다면서 다음 같은 대안을 내놓았다.

"미전에 순수성을 구하고 독창성을 찾는다면 먼저 심사원은 각 부문 최소한 3인은 되어야 하겠으며 3인 중에도 관전(官展), 야전(野展)을 통해서 각 파의 권위자라야만 할 것입니다."[5]

조선미전 심사원 가운데 '오늘 조선의 화인들은 그 작품에 순수성이 적고 독창성이 적어서 당대 화풍을 추수하려는 경향이 있다' 고 꾸짖은 데 대해 어떻게 생각하느냐는 물음에 대해 거의 모두 수긍했다. 특히 고희동은 조선에 전람회가 없었다거나, 전람회에 낼 작품을 해본 적이 없었다거나, 과거 선배의 작품에서도 얻어 본 일이 없었다고 주장하면서 '저절로 먼저부터 있는 전람회의 화풍(일본의 전람회 화풍)을 들 수밖에' 없으므로 자연히 '그러한 풍(일본풍)이 유행' 할 수밖에 없고 따라서 '조선에서 하는 전람회라 하여도 순수한 조선의 기분을 표현하기 어렵다' 고 주장했다. 이쾌대, 문학수, 이상범, 이여성, 고유섭 모두 모방 풍조를 꾸짖고, 이쾌대는 자기의 신념을 확실히 소유할 것을, 문학수는 동서양의 모든 기술과 광범위한 지능 습득' 을, 이상범은 개성과 독창성을 주장했으며, 이여성은 그 이유를 따져 화가들이 '기(技)를 배우기에 급급하고 신(神)을 잡아넣기에 미약한 탓' 이며, 고유섭은 전통의 자각, 자신의 자각, 생활 탐색이 없어 모방과 추수에 떨어졌을

터라고 헤아렸다.

그런데 심형구는 독창이 없다는 데 대해 일리가 있으나 발달 경로의 문제라고 돌렸고, 길진섭은 출품하는 작가들의 정신 문제라고 초점을 돌려놓았으며, 김용준은 '그럴 법도 하지마는 안 그럴 법도 합니다' 라고 심사원을 향해 비꼬았다.

감상력과 구매력 문제에 대한 물음에 고희동은 "일반이 작품에 대한 감상력, 구매력 등 같은 것은 별로 방법도 없고 생각해 본 점도 없습니다. 차차 앞으로 작품과 접촉이 많아지면 안목이 넓어지는 동시에 저절로 되겠지요. 별로 요청할 점은 없습니다"[6]라고 답변했고, 이상범 또한 "일반 사회에 매길 테니 우리로서야 무어라 말하기가 곤란합니다. 구매력에 대해서도 대답하기가 어렵습니다만 그 방면에 관심이 적은 것은 분명합니다. 일반에게 청이 있다면 좀더 그 방면에 관심을 가졌으면 합니다"[7]라고 답변했다.

하지만 이여성은 전람회장에서 매겨져 있는 작품 값과 실제의 감상욕, 구매력이 지나치게 차이가 난다고 가리키고, 작가의 겸양과 대가의 교양이 필요하다고 헤아렸으며, 고유섭은 일반인들의 미적 생활 부족 탓이 있으나 문화인의 각성과 함께 고미술품을 항상 공개해 일반인이 이용케 하고 화가들 또한 문필을 들어 미술품에 대한 담설(談說)이 있어야 한다고 주문했다. 또한 이쾌대는 학교, 도서관, 공원, 공장 따위에서 회화 및 조소 진열 및 설치를 하는 방법을 제안했으며, 심형구는 대중의 왕래가 빈번한 거리에 설치하고 '적당한 장소를 택하여 음악과 간단한 런치와 차를 취할 수 있는 그릴에 미술을 감상할 수 있는 상설 갤러리 같은 것' 을 만들면 좋겠다고 답변했다. 문학수는 다음과 같이 정책 대안을 내놓기도 했다.

"작품 구매에 관해서는 이태리 정부와 같이, 건축물에 대해서는 그림 수 점씩 걸라는 법령이 조선에도 있으면 화가들의 생활도 보장되고 일반의 생활도 높아지겠습니다. 이렇게 하면 물론 보수계급의 장식물로서의 가치보다 훨씬 회화가 그 적합한 용도를 밝히겠습니다."[8]

협전을 예로 들어 민간 전람기구의 필요성을 묻는 데 대해, 서화협회전람회 말기를 주도했던 고희동은 '사정에 의하여 있다 없다 하고 하다 못하다 합니다. 물론 필요하다고 생각하는 것이니까 앞으로 있던 것이 다시 계속도 되겠고 없던 것이 생겨나기도 할 것' 이라고 답변했다. 길진섭은 협전이 삼사 년 동안 개최치 못한 것을 통탄스럽다고 말하면서 그 죄는 현 화단 작가들에게 있다고 답변했고, 이여성과 심형구도 협전 부활에 찬성했는데, 심형구는 전람회 비용과 작가의 제작비 지출을 걱정했다. 이상범은 협전 향상을 주장하면서도 숙전(塾展)과 개

인전을 강조했고, 문학수는 재야단체만이 회화 진흥을 이루었으며 특히 십 년, 이십 년 공적을 쌓은 대규모 개인전이 일 년에 2,3차씩 있었으면 하는 기대를 내보였다. 이쾌대는 조만간 색다른 전람회 탄생을 예고하면서 먼저 그림과 조각 연구소 설립이 필요함을 강조했으며, 최재덕은 권위 있는 재야전의 필요성을 말하면서도 실력 없는 오합(烏合)의 단체에 대한 염려를 보였다.

미술 분야에서 서도는 어떤 것이냐는 물음에 대해, 고유섭은 동양만 생각한다면 미술 분야에 함께 놓을 수 있으나 서양 미술과 혼여(混輿)할 수 없다고 주장했다. 고유섭은 서도와 사군자는 전통으로는 같은 것인데 '근대적 의미에서 미술이라 할 때 서도와 사군자는 미술에서 자연 분리될 수밖에 없다'고 보았다. 길진섭도 마찬가지로 '서도는 미술 부문으로 혼동할 수 없다'고 주장했으며, 고희동은 동양에서 특이한 미술의 일부이나 '전세계적이라고 할 수 없다'고 주장했다.

그러나 김용준은 '미술로는 고답파(高踏派)'라고 답변했을 뿐만 아니라 오히려 학교의 습자 교실부터 근본적으로 고쳐야 한다고 목청을 가다듬었다. 심형구는 서도를 미술문화에 어울려도 무난하겠다고 생각했다.

끝으로 고희동은 미술가 양성기관 설립을 주장하면서도 조선미술 향상, 진흥책에 대하여는 남다른 생각이 없다고 말하고 있으며, 고유섭은 다음처럼 조선 미술문화 창정론(創定論)을 펼쳤다.

"요는 조선 고대미술의 전통성에 대한 반성, 각성, 파지(把持)가 문제인즉 이것은 조선 고대미술 연구소의 설립과 그 활동에 기다리는 수밖에 없습니다. 미술연구소라면 한갓 기술적 연구소만 생각하나 그러한 것보다도 학문적 연구소가 미술문화 향상을 위하여 더욱 필요한 것입니다. 예컨대 동경제국미술 연구소 내지 국화사(國華社), 동경미술연구소 등과 같은 기관이올시다."9

고희동은 미술교육기관의 역사를 묻는 『춘추』 기자의 물음에 대해 '특별한 것은 없었고 궁중에 도화서가 있었지만 그것을 교육기관이라고 할 수 없다'고 못박았다. 고희동은 '도화서란 군왕의 초상을 맡아 그리던 곳이며, 다른 이는 화원이 될 수 없고, 세습제도인 탓에 회화가 발달하지 못했으며 따라서 화원의 그림도 그림이라고 할 수 없었다'고 주장했다.10 간혹 천분(天分) 있는 화원 중 우수한 화가가 나타나 명화를 남기기도 했지만 그것은 큰 가뭄에 콩나듯 했던 것이고, 또 일반인들 가운데서도 서화에 정진한 사람도 있지만 천한 일이라고 화원되기를 싫어했으니 "그래서 화원 중에 명화원이 없고 민

간의 명화인을 선발하여, 말하자면 기술자를 특별히 초빙하여 화상(畵像)을 그리고 벼슬을 주는 예도 있어서 최근에도 조소림(조석진), 안심전(안중식) 같은 분이 모두 관직을"11 받았다고 썼다. 이같은 생각은 도화서와 화원에 대한 무지에서 나온 것이라 하겠다.

초상화는 조선 것이 상당히 발달되지 않았느냐는 기자의 질문에 고희동은, 조선 안에서 독특하게 발달한 것도 있지만 '중국의 화풍이 들어왔다고 할 수 있다'고 하면서 '중국서 온 것을 조선화하였다'고 단정했다. 또한 회화의 보전이 어려운 탓과 더불어 옛 조선사람들이 미술에 대한 이해가 없어서 그림이 남지 않았다고 말하고 있다. 하지만 19세기 내전을 겪었으며, 반식민지에서 식민지로 옮겨가는 과정에서 벌어진 외세의 도굴, 약탈, 파괴 따위를 염두에 두지 않는 이같은 발언은 극단에 가까운 역사 왜곡이다.

고희동의 그같은 생각에 대해, 기자가 근래 골동열(骨董熱)을 들추자 고희동은 "그것은 모르는 말이외다. 골동열은 아주 딴 데 원인이 있습니다. 예술품을 애호해서 매매하고, 가지기 위해 사들이는 것이 아니라 모두가 장삿속이외다. 추사 글씨 한 폭에 몇천 원, 단원 그림 한 폭에 얼마얼마 하는 것이 다 장사치들의 소위(所爲)가 많습니다. 어쨌든 요사이 학교 학생들은 전보다 훨씬 취미를 가지는 것 같더군요"12라고 냉소했다.13

고희동의 이같은 생각은 우리 미술사 이해를 왜곡시켰다. 고희동이 해방, 6.25를 거치면서 남한 미술동네 복판에서 문화 분야에 정치성 높은 영향력을 끼치고 있었음을 떠올릴 일이다. 아무튼 고희동의 미술사 지식이 짧았던 것이지만, 그보다는 앞서 살펴온 바 뒤틀린 여러 의식이 더욱 문제라 하겠다.

윤희순의 비평론 윤희순은 후소회전람회 평 끝에, 지면이 없어 회원 전부를 다루지 못하는 점을 밝히고서 작가들에게 자신의 평을 '허탄(虛坦)한 마음으로' 읽어 주길 부탁했다. 왜냐하면 윤희순이 보기에 비평이란 다음과 같은 것이기 때문이다.

"비평은 그 원리에 있어 일종의 해석으로서 사람의 얼굴이 다른 것같이 견해가 서로 다른 것이어서 수학의 답안 고사나 물품의 공정 가격 모양으로 평가가 결정되는 것은 아니다. 오직 반성과 참고와 추진력의 도움으로서 대하여야 할 것이다."14

스스로 화가인 윤희순은 미술이론 또는 비평이 자리잡지 못한 탓을 화가들에게 돌렸다. 예술 이전의 문제인 미숙한 묘사 기술만이 판을 치고 있었으니 "미술평론의 지도적인 예술론이나 문화사적으로 혹은 미학적 내지 예술학적 고찰이나 또는 사회와의 관계로서 검토한다거나의 이론 수립이 있을 수 없었

다"[15]는 것이다. 때로 그런 시도가 없지 않았으나 그것마저도 '대상이 없는 가공론'일 뿐이었으니 그런 것보다 '감상에 대한 관조에의 안내로서 미술이론이 절실히 필요'했다는 게 윤희순의 생각이었다. 게다가 근대 회화의 다양함과 변화 탓에 표준을 세우기 어려웠으며 '미술상식이 희박한 저널리스트 평론가의 선택과 조장(助長)이 틀이 없어 편익(偏益), 몰상식한 평론'이 나와 도리어 미술 해석을 저해하고 위축케 했다. 윤희순은 여기서 평론의 필요함을 힘주어 말하고 있는데 그 필요성을 다음과 같이 썼다.

"석수장이는 그 기술의 숙달이 공임(工賃)의 표준이 될 뿐이다. 미술이 문화적 의의를 띠고 예술이 될 수 있다는 것은 내면적인 정서가 있는 까닭이고 따라서 그의 이론이 생기는 것이며 그러므로 예술적 발전을 위하여는 평론이 절대 필요한 것이다."[16]

윤희순의 창작 정신론 윤희순은 시대 또는 동서양의 전통에 따라 '자연 묘사의 방법과 상징적 표현의 방법'이 발달해 왔는데 현대에 이르러 이러한 두 길이 함께 존재한다고 쓰고, 근대회화에선 상징 표현이 더 높은 정신이라고 헤아렸다. 윤희순은 다음처럼 썼다.

"단순한 스케치나 카메라적 전사(轉寫)가 아니라 작가의 예술적 정서의 전체적인 안계(眼界)로 이루어지는 가장 사실적인 표현을 말하는 것이다. 즉 그것은 붓 끝의 묘사가 아니라 마음의 표현인 것이다. 그 마음이라는 것은 시대의 정서이기도 하며 따라서 교양과 사상의 거울이기도 한 것이다."[17]

윤희순의 이같은 생각은 향토색에 관한 의견과도 맞닿아 있는 것이었고, 나아가 시대양식, 민족양식, 개인양식에 대한 사유와 이어져 있는 것이었다. '전통을 계승하되 발전하여 새로 살려야 하고 또한 동양화와 서양화, 북화와 남화를 첨별(籤別)할 필요도 없는 것이며 이에 얽매일 것도 없는 것'이라고 여기던 윤희순은 다음처럼 썼다.

"예술의 시대양식 혹은 민족양식이 그 시대와 그 민족의 사상에서 우러나오는 것과 같이 개인양식은 작가의 정서생활이 유동되어 가는 동안에 저절로 이루어지는 것이다. 그러나 어느 정도의 기술적 양식이 성립된 뒤에 작가의 예술적 정서가 빈곤하여지면 그곳에 교착(膠着)하여 버리거나 화석화한다. 그러나 정신의 부단한 수연(修研)의 작가 – 풍부한 정서의 작가는 기술적 양식을 획득한 뒤에 더욱 그의 예술은 광채를 내어

높고 깊어갈 뿐 아니라 양식의 부단한 발전이 있다."[18]

윤희순의 서도와 사군자론 윤희순은 고전을 찾으려는 풍조의 원인을 '구주 문화의 매력에 매혹당해 오랫동안 잃어버린 고유 문화 회고와 탐구' 바람에서 찾았다. 윤희순은 하지만 "저회(低徊) 취미나 회고적인 감상에만 머무르지 않고 신문화 창조에 양분이 될 시사(示唆)를 얻는 데에 그 지표가 서 있다면 이것이야말로 가장 진보적인 태도일 것"[19]이라고 여겼다. 그러나 윤희순은 먼저 전통과 고전을 제대로 파악하는 일이 앞서야 한다고 가리키면서, 그것은 '전통을 무시하지 않고 존경하는 마음'과 고전을 소화해 내 피 속에 융화시키는 것과 같으며, 하루이틀이나 일시의 흥미로는 이뤄질 일이 아니라고 썼다.

이어서 윤희순은 서도, 전각론을 펼쳤다. 윤희순은 현대예술다운 해석을 하자면 순수미술이 아니지만 동양 고유의 고전 일부라고 따졌다. 윤희순은 동양과 서양 문자가 서로 달라 근본 차이가 있으니 한자 초창기 상형문자야말로 서화가 다른 게 아니었음의 증거라고 서화 미분(未分), 서화 동체(同體), 서화일치사상이라는 역사의 원인을 헤아렸다. 더구나 남화의 기초 과정이 사군자인데 이 또한 서법에 기대고 있었다는 것이다. 따라서 그 때는 회화를 따로 떼어 생각하지 않았고 서화란 고상한 선비의 운치있는 여기(餘技)로 대접했으며 서법을 토대로 하지 않는 원체(院體)의 회화는 비속한 말기(末技) 따위로 여겼음을 들어 보였다. 윤희순이 보기에, 십구세기 서구미술 신사상이 조선에 들어오면서 회화를 따로 떼어냈던 것이다.

「사군자의 예술적 한계」[20]란 글에서 윤희순은 아름다운 꽃들이 사군자라는 질곡 속에서 벗어날 줄 모른 채 현대미술 전람회장에서 몰락의 운명에 자리하고 있다고 썼다. 현대 미의식과 빗대 보면 그렇다는 것이다. 윤희순은 사군자란 군자의 마음을 담아온 것으로 그 '목적이 순수미의 표현에 있지 않다'고 하는 점을 사군자의 유래를 통해 논증하면서, 하지만 그 정신성이야말로 표현파 이후 근대예술의 주관화와 일치하는 것으로 볼 수 있다고 썼다. 또 반면에 사군자는 그 형식이 매란국죽의 생태를 정확히 관찰해 양식화하고 단순화한 것임도 짚어 두었다. 그러나 윤희순이 보기에, 현대에 이르러 미의식이 바뀜에 따라 그 '단순한 필치와 군자의 의취(意趣)'만으로는 예술이 될 수 없다고 보았다.

윤희순은 따라서 현대의 미의식과 거리가 먼 김진우나 김응원, 조동욱 같은 당대 사군자 대가들에게서 '새로운 미의 개척'을 바라는 것보다는 그 형식이 지닌 것들에서 '전통의 미를 재음미할 기회를 얻는 것'이 바람직하다고 주장했다. 윤희순이 보기에, 그러한 사군자에서도 나름의 '시대의 반영'을 꾀할 수 있는 대목이 없지 않은데, 이를테면 조동욱의 난초 그림

476

에서 잎새의 삐침이 여간한 비바람에도 굽히지 않을 듯한 필치가 있으니 전래의 그림과 붓에서 흘러나오는 맛이며, 김응원의 난초 그림에서 흘러나오는 아향(雅香) 또한 인품의 높은 격이 있으니 '그것은 두루마기 속에 감춘 육체적 변화' 뿐이 아니라 '시대에의 표현일 수도 있다'는 것이다. 우리가 그것에 감화할 경우도 있다고 헤아리면서 윤희순은 사군자의 새 길은 다음처럼 찾아야 한다고 썼다.

"앞으로 사군자는 사군자라는 관념에서 해탈하여야 할 것이다. 군자의 의취를 담고 안 담고 간에 대상을 순수한 조형미로서 보고 표현하는 데에서 새 길을 찾을 것이다."[21]

윤희순의 남화론 윤희순이 보기에, 현대 남화의 어려움은 남화 본래 정신에 있다. 남화 정신은 사생에 있지 않고 사의다. '객관적이고 색채적인 사실'은 남화보다는 북화에서 발달했다. 북화보다도 서양화는 더 효과가 높다. 그러므로 객관 묘사에만 추종한다면 남화는 도저히 현대예술의 권내에서 견딜 수 없을 것이라고 주장했다.[22]

이같은 난관에 마주친 지금, 현대회화의 특징은 서양화에 동양화의 정신을, 동양화에서 서양화의 기법을 담고 있으며, 남화와 북화가 서로 가까워진 것을 들 수 있는데, 윤희순이 보기에 장래에는 여러 유파와 화풍을 혼합한 신예술 형식의 성립을 넉넉히 상상할 수 있을 정도다. 하지만 윤희순은 남화는 남화 특유의 것을 살리는 데 생명이 있다고 주장했다. '전통이 없고는 역사 발전이 없다'고 믿는 윤희순이었던 탓이다. 윤희순은 남화의 특수성을 여러 가지로 논증하고 '남화를 시라고 한다면 북화는 산문, 서양화는 소설'이라고 빗대면서 다음처럼 썼다.

"물론 금일에 있어 점과 선을 구식의 서법에 의거할 필요는 없다. 그러나 만일 내면적인 생명력의 분류(奔流)가 없이 수채화식의 묘사에만 힘쓴다면 남화의 장래는 위험하지 않을까 한다. 다시 선의 문제만을 가지고 생각해 보면 서양화에서는 면과 면의 경계를 선으로 본다. 그러나 동양화의 선은 그 자체의 입체적인 색채가 있는 것이다. 강약, 억양, 농담, 곡직(曲直), 지속(遲速), 광협(廣狹) 등 여기서 다 적을 수 없는 선율이 있는 것이다.

점의 연장이 선이라는 서양식의 해석과는 별달리 동양의 점의 변화는 또한 무궁하다. 그러므로 사생법에 있어 서양화는 먼저 무수한 반확정적인 선이 집적하는 동안에 시각적으로 점차 조응되어서 그 중에서 확정된 선이 만들어지고 그것이 윤곽과 음영이 든다.

동양화 더욱이 남화에 있어서는 먼저 대상을 마음속에서 반

고유섭(왼쪽)은 미술사학자로, 윤희순(오른쪽)은 미술비평가이자 뛰어난 미술사학자로 활동했다. 두 거장의 때이른 죽음은 김복진의 요절과 함께 우리 미술정신사, 미술이론사에서 커다란 손실이라고 할 수 있다.

추적으로 몇 번이고 여과 정화시켜서 신념 있는 파악을 한 뒤에 비로소 지면을 대하면 한 점 한 선이 곧 회화가 되는 것이며 그 점 그 선은 오랫동안 세련된 자유창달한 음악적인 것이다.

그리고 이와 함께 남화에서 가장 근본적인 문제는 용묵(用墨)이다. 소극적인 혹은 단순한 묵이어서는 안 될 것이다. 풍부한 표현력과 색채감을 가진 묵. 여실히 대상을 인식(認識) 주는 박력을 가진 선의 운동. 이것은 가장 사실적인 의미의 남화일 것이며 지나(중국)의 풍물보다도 경도(京都)의 화조보다도 별다른 독자의 자연과 인생 속에서 나온 회화야말로 남화뿐에서뿐이 아니라 현대인이 바라는 회화예술일 것이다."[23]

고유섭의 향토예술론 잡지 『삼천리』가 국민총력조선연맹이 문화부를 설치한 것을 계기삼아 "향토예술의 부흥 또는 새로운 민예의 창조와 진흥책"[24]을 모색하기 위해 이능화(李能和), 손진태(孫晋泰), 송석하(宋錫夏), 김윤경(金允經), 최현배(崔鉉培)를 비롯한 미술사학자 및 민속학자 들을 중심으로 「향토예술과 농촌 오락의 진흥책」[25]이란 특집을 꾸몄다. 여기에 고유섭은 「미술공예와 그 조흥책(助興策)」[26]을 썼다.

고유섭은 향토예술이란 독일어에 어원을 갖고 있다고 하면서, 도시문명과 대립시켜 "향토의 문명이란 자연 대 인생의 생산생활이 문제되어 있는 것"[27]이라고 주장하고, 향토예술이란 '자연의 지방적 특수제약'과 '자연의 지방적 특수산물의 제약과 혈연'을 통하여서의 자연애에 대한 것으로 물질적 생활에 직접 인연을 갖고 나서는 것이라고 보았다. 따라서 '향토예술이란 도시에서 볼 수 없는 생활의 정착성, 집착성을 엿보게 하며 도시예술의 역사 성격에 반하여 자연과 함께 영원성이 있음을 감싸지 않을 수 없다'고 보았다.

고유섭이 보기에, 향토예술이란 '처음부터 미를 위하여 만든 것도 미를 구한 것도 아니며, 다만 생활을 위해 무한한 도

움이 되고, 생활에 부수(附隨)되다 보니 무한한 애착성(愛着性)을 얻고, 그리하여 어루만지고 닦는 사이에 닦이고 닦여 미화된 것'이다.

그러므로 향토예술이란 '사교적이요, 의례적이요, 수식된 도시의 예술, 즉 미술공예'와 다른 것인데 이것을 야나기 무네요시(柳宗悅)가 '민예'라는 낱말로 구별하고 있다고 인용하면서 다음처럼 썼다.

"착심(着心)된 생활 그에 대한 순박한 애정, 이 요소를 버리고 향토예술의 다른 특징은 없는 것이다. 특히 생활에 대한 순박한 애정이 없이 그 생활이 집착될 수 없는 것이며 집착되지 아니한 생활에 영원성이 있을 리 없는 것이다. 그리하고 향토에 반착(盤着)하여 있어 향토에 대한 고집을 잃지 않는 곳에 그 민생의 항구성이 있는 것이니, 이러한 뜻에서도 향토예술의 의의는 다시 강조되지 아니하면 아니 될 것이다."[28]

고유섭의 조선미술 특색론 고유섭은 「조선 고대미술의 특색과 전승문제」[29]를 발표해 지난해 내놓았던 조선 미술문화의 성격 몇 가지를 다듬었다. 고유섭은 1910년까지 변천이 있었지만 '줏대, 주된 성격'으로서 전통의 성격 특색을 '무기교의 기교와 무계획의 계획'이라고 주장했다. 이것은 분별 의식과 작위가 아니라 "기교요 계획이 생활과 분리되고 분화되기 이전의 것으로 구상적(具象的) 생활 그 자체의 생활 본능의 양식화로서 흘러나오는 것"[30]이라고 풀었다. 또 그것은 "생활과의 합조(合調)가 처음부터 문제되어 있지 않고, 구상적 생활의 본연적 양식 발현으로 생활과 생활의 연속에서 생활과 함께 운명을 같이"[31]하는 것이다.

고유섭은 그것을 '기술이 기술가의 손에서 전통이 계승되지 아니하고, 기술가의 혈통이라는 다만 그 이유에서, 그가 기술가이든 아니든 기술가의 행세를 하지 아니치 못하던 조선의 풍속'으로 증명하고자 했다. 고유섭이 보기에 그처럼 '기술이 혈통에서 상전(相傳)'하고 있으니 조선에는 개성, 천재, 기교 미술이 발달하지 않았고 따라서 '조선에는 근대적 의미에서의 미술이란 것은 있지 아니하였고 근일의 용어인 민예라는 것만' 남았다. 고유섭이 생각하는 민예로서의 미술은 계급문화로서의 특수성보다도 일반 대중적 생활의 전체 호흡이 그대로 들여다보이는 것이다. 또한 고유섭이 보기에, 조선미술은 신앙과 생활과 미술이 분리되어 있지 않았고, 또한 순전히 감상만을 위한 근대다운 의미의 미술이 아니며, 상품화한 미술이 아니다. 그래서 조선미술은 '정치(情緻)하고 정돈된 맛에서는 항상 부족하며 그 대신 질박한 맛과 둔후(鈍厚)한 맛과 순진한 맛이 우승'하다고 보았다. 그 이유를 고유섭은 '정인(町人)사회, 시민사회

가 형성되지 못하였던 데'에서 찾았다.

고유섭은 또한 '외부적 자연적 지리적 환경의 소치'로 말미암아 '단아한 작은 맛'이, 그리고 '생활의 면, 생활의 태도'에서 '큰 맛'이 나오는데 이것은 '구수한 큰 맛'이다. 고유섭은 그것을 "조선의 예술이 생활에 반착(盤着)된 것임을 말하였지만, 조선의 생활은 또한 지토(地土)에 뿌리 깊이 반착하고 있다. 조선의 생활은 흙냄새가 아직도 난다. 이것은 결국에 있어 정인사회, 시민사회를 이루지 못하였던 곳에 그 원인이 있다. 그러므로 조선의 미술은 확실히 지토에 반착하고 있다. 지토를, 생활을 깊이 확실히 물고 있다"[32]는 데서 논증했다. 고유섭은 다음처럼 썼다.

"단아한 맛과 구수한 큰 맛이 개념으로선 모순된 것이나 적조(寂照)와 유머가 합치되어 있음과 같이 성격적으로 한 몸을 이루고 있는 듯하다."[33]

그리고 끝으로 고유섭은 그같은 특색, 성격이 시대를 따라 변천된 것이 아니라, 시대의 경과를 따라 더욱더 구체화해 왔다고 하면서 그 줏대를 고집하자고 주장했다. 고유섭은 줏대를 고집하는 것을 '자아의식의 자각으로 독자성의 발휘라는 것'이요 '자아의식의 확충'이라고 풀었다.

또 고유섭은 특색이나 전통이 반드시 전부 가치가 있고 또 고집해야 할 것이 아니라고 하면서 '수승(秀勝)한 일면과 동시에 열악된 일면'도 있으니 더욱 확충시킬 것과 깨끗이 버려야 할 것을 잘 분별해야 할 것이라고 주장했다.

이러한 고유섭의 견해는 사회경제사 발전을 염두에 두었다는 점에서 지난해 조선스런 아름다움에 대한 추상성에서 한결음 나간 것이다. 하지만 조선사회를 여전한 농경사회로 묶어두었다는 점, 역사와 시대에 따른 인간사회의 변화를 보다 폭넓게 인정치 않고 있다는 점에서 조선미술의 '초역사적 줏대'로서 특색 및 성격에 대한 고유섭의 견해는 초역사, 탈시대의 추상화를 벗어나는 것은 아니다.[34]

미술사학 고유섭은 「조선미술과 불교」,[35] 「약사신앙과 신라미술」,[36] 「미술의 내선(內鮮) 교섭」,[37] 「고려도자와 이조도자」,[38] 「고려청자 와(瓦)」[39] 들을 발표해 조선미술사학에서 독보의 지위를 자랑했다. 잡지 『춘추』는 총독부박물관 주임 아리미즈 코우이치(有光敎一)와 부여박물관 분관 관장 쓰기사부 로우(杉三郎), 이왕가미술관 관장 카츠라기 쓰에지(葛城末治) 그리고 개성박물관 관장 고유섭을 필자삼아 「우리 박물관의 보물 자랑」[40]을 특집으로 만들어 박물관 소장품을 소개했다.

이여성은, 이 해에 「고구려 고분벽화 이야기」[41]와 「조선 복

색 원류고」[42]를 발표했고, 1947년에 『조선복식사』를 백양당에서 냈으며 미술사학자로 활동했다. 박물학자 석주명(石宙明)이 잡지 『조광』에 「남나비전」을 발표했다. 석주명은 나비 연구를 꾀하면서 옛 고전들을 살펴보던 중 나비화가 남계우를 알았던 것이다. 석주명은 남계우의 작품이 조선 나비를 연구하는 데 과학가치가 가장 크다고 가리켰다. 서예가 김무삼은 「완당(김정희)의 서도에 관한 약간의 고찰」[43]을 발표했다.

잡지 『춘추』는 영국의 미술학자 찰스 헌트의 글 「미술조선의 발견」[44]을 번역해 소개했다. 이 글은 1929년 6월에 찰스 헌트가 왕립아시아학술협회 조선지부에서 행한 학술강연 내용 일부를 번역한 것이다.

미학 분야에서 고유섭은 공자 및 쉴러에 대한 탐구를 꾀해 도덕적 미와 유예(游藝)의 정신이 동서 공통이라고 논증한 「유어예(游於藝)」[45]를 발표해 동서미학에 접근했으며, 잡지 『문장』은 흄이 쓴 「앙리 베르그송의 예술이론」[46]을 요약 번역해 소개했다.

미술가

잡지 『삼천리』가 최근배 가정을 취재했다.[47] 최근배가 일본에 있을 때 결혼을 했는데 부인이 일본여성이었던 탓이다. 최근배는 부인 사이 치요코(崔千代子)와 1936년에 결혼해 다음 해 귀국해 서울에서 『조선일보』 기자를 하면서 살림을 하다가 신문이 폐간당하고서 고향 경북 김천으로 옮겨가 살고 있던 터였다. 부인 사이 치요코는 남편과 만나 사랑으로 결혼하고 낯선 조선 생활을 겪으며 아이 둘까지 낳고 살면서 이런저런 느낌을 기자에게 말했다. 아이 낳기 전까진 남편 모델을 자주 섰다는 이야기도 하는가 하면 가장 큰 걱정으로는 아이들 교육문제라고 밝혔다. 어머니가 일본여성인 탓이었다.

채용신, 정하보 별세 채용신이 6월에 세상을 떠났다. 1850년에 태어나 무려 아흔 살을 넘겨 산 화가 채용신은 관료로 젊은 날을 보내다가 의병장 최익현의 제자로 숱한 민족 지사들의 초상화를 그렸다. 채용신은 전통양식을 계승, 혁신해 독창성 넘치는 초상화 세계를 일궈냈으며, 식민지 시대 우리 민족성을 드러내는 전신사조에 이르른 절정의 거장이었다.[48]

정하보가 세상을 떠났다. 1930년, 수원프로미술전 주도자였던 그는 프로예맹의 미술가로 활동하면서 판화를 통한 선전미술활동에 앞장섰던 이로, 1931년의 투옥 생활에서 비롯한 쇠약함을 이겨내고 염색업을 하며 고향 개성과 서울을 오가면서 활동을 재개했지만, 1938년에 다시 병이 도져 1941년, 끝내 세상을 떠나고 말았다.[49]

동상 건립

3월 2일 오전 11시 30분 서울 죽첨정(竹添町) 적십자병원에서 백여 명이 참석한 가운데 동상 제막식이 성대하게 열렸다. 1933년부터 조선진료소장으로 부임해 1936년부터는 대일본적십자사 조선본부 병원 초대원장으로 1939년에 퇴임한 이와후치 토모지(岩淵友次)의 환갑을 기념해 제작한 것인데,[50] 물자가 부족한 때라고 해도 필요하다면 일본인들의 동상은 이처럼 언제든 만들곤 했던 듯하다.

해외활동

4월 10일부터 21일까지 일본에서 열린 제5회 미술창작가협회전람회에 김환기, 문학수, 유영국 들이 회우 자격으로 작품을 냈다. 김환기는 〈바다〉 연작 A-B 넉 점을, 문학수는 〈죽은 새〉 연작 두 점을, 유영국은 〈10〉 연작 여덟 점을 냈다. 이중섭은 〈망월(望月)〉과 〈소와 여인〉을 응모해 입선하고 곧바로 회우 자격을 얻었다.

일본 미술문화협회 제2회 전람회에 카네코 히데오(金子英雄)가 1회에 이어 〈만추(晚秋)〉와 〈수변(水邊)〉을, 김하건(金河鍵)이 〈해안에 있는 정물〉과 〈야원(野原)의 정물〉을 냈다.[51] 제11회 독립미술협회전람회에 제국미술학교 3학년 재학 중이던 송혜수가 〈소〉를 내 입선했다.[52]

4월 하순 동경에서 제10회 괴인사(塊人社)조각전람회가 열렸다. 회원인 이국전과 윤승욱이 작품을 냈다.[53]

10월에 열린 일본 문전에 〈산과 경성〉을 낸 박영선이 입선했다.[54]

단체 및 교육

신미술가협회 3월에 일본에서 활동하고 있는 조선미술인들이 신미술가협회를 조직했다. 이들은 이과회에서 활동하는 김종찬, 이쾌대, 신제작협회의 최재덕, 창작가협회의 문학수, 이중섭, 독립협회의 진환 그리고 소속이 없는 김준(金準俊) 들이었다. 이들은 3월 2일부터 6일까지 동경 은좌에 있는 청수사화랑에서 창립전을 열고 5월에 서울에서 전람회를 열기로 했다.[55] 이 단체의 주도자는 이쾌대였다. 안내장에 표시한 협회 사무소 주소를 보면 '서울 궁정동 16-3 이쾌대 방(方)'임으로 미루어도 그러하다.[56]

구신회, 대구미술가협회 2월 24일에는 구신회(九晨會)가 출범했다. 이들은 첫 사업으로 오는 유월 하순쯤 제일회 발표

전람회를 갖기로 결정했는데[57] 여기에 참가한 이들은 김경승 만을 빼고[58] 조선미전 추천작가들로, 구성원은 다음과 같다.

제1부 일본화 : 김기창, 이마다 케이이치로우(今田慶一郎), 나카우치 토시히코(中內利彦), 에구치 케이시로우(江口敬四郎).
제2부 양화 : 심형구, 김인승, 호시노 츠기히코(星野二彦).
제3부 조각 : 김경승, 토바리 유키오(戶張幸男).[59]

3월에 접어들어 대구에서 대구미술가협회를 대구사범학교 교우인 일본인 타카야나기 슈우코우(高柳種行)를 비롯한 몇몇 이 조직하고 이에 많은 회원들이 가입하기를 바라면서 전람회 개최, 농촌○○○ 등 개최, 미술적 봉사, 재료 배급 공동구입, 강연회 개최, 연구소 개설, 참고도서 구매 따위 사업계획을 세웠다. 『매일신보』는 이와 관련해 다음과 같은 기사를 내보냈다.

"대구미술계는 제전, 선전에 다수의 특선을 내고 있어 경성 다음으로 평양, 부산보다 압도적 우수함에도 아직까지 미술관계자의 단체가 없이 다만 내지인들의 대구미술협회와 조선인 측의 향토회라는 미미한 존재였던 바…"[60]

미술관, 발굴

5월에 접어들어 이왕가미술관은 조선미전 이십 주년을 기념해 일본 근대미술작품 교체 진열을 준비했다. 총독부에서 기획한 심사위원 작품들까지 포함한 교체전람회는 6월 1일 초대 관람을 마치고 다음날부터 일반 관람을 시작했다.[61] 작품은 백수십 점이었으니 다른 때와 비슷했다.

6월 19일, 코이즈미 아키오(小泉顯夫) 평양박물관 관장이 평남 중화군 동두면 진파리에서 고구려 고분벽화를 발견했다고 발표했다.[62] 코이즈미는 이에 22일부터 쓰에마츠 쿠마히코(末松熊彦) 경성제국대학 교수, 유채화가 키요쓰키 요시(淸須美) 그리고 총독부 촉탁(囑託) 코메다(米田) 들을 초청해 평양박물관 오노(小野) 촉탁과 함께 현장에서 측량 및 벽화 촬영을 시작했다. 코이즈미는 1904년 러일전쟁 직후 강서 고분 벽화와 1915년 무렵, 만주 집안현에서 발견한 27호 고분벽화에 비해 이 벽화의 색채가 선명하다고 하면서, 이 고분을 조선 보물고적 천년기념물로 지정토록 했다며 기자에게 다음과 같이 말하고 있다.

"참으로 기적이라 할는지 이렇게 훌륭한 벽화를 보기는 처음이다. 이 동명왕릉은 근처에는 훌륭한 벽화가 있었다는 풍설

은 벌써 오래 전부터 듣고 있었는데 그 동안 낙랑고분을 발굴하기에 바빠 그 본격적 탐색을 하지 못하고 있던 게 지난 시월 칠일, 평양 ○○부대의 진포(神保) 소좌가 그 일대를 산보하다가 우연히 한 고분의 벽화를 발견하였다. 그래서 그 보고를 받고 내가 그곳으로 달려가 조사해 보니 이것은 인물을 그린 것으로 ○○○○그림이었으○○ ○○○○로 인하여 ○○○○○○○되어 있었다. 그래서 이 점을 계기로 이 근처를 예의 탐색하고 있던 중 지난 십구일 오후에 세상을 떠들게 하고 있는 지금 이 벽화를 발견하게 된 것이다. 먼저 진포(神保) 소좌가 발견한 고분을 동명왕릉 제1호 고분으로 하고 내가 발견한 것을 제2호라고 이름을 붙인 다음 곧 본부에 타전을 하여 조사대를 파견하도록 요청하여 지금 촬영과 측량을 하고 있는 중이다. 이 2호 고분도 1호 고분과 마찬가지로 도굴을 당하였으나 벽화에는 아무런 상처를 받고 있지 않는 것이 이상하다마는 1호 고분이 파괴당하지 않았더라면 이야말로 공전절후의 대벽화라고 할 수 있었을지도 모르겠다. 이 2호 고분의 그림은 1호 고분의 인물과 같이 훌륭한 것은 못 되나 아주 필치가 선명한 것과, 바람벽에 약 한 치 가량이나 두터○○○○으로 칠한 다음 그 위에 붉은색으로 그린 것이 특징이다. 이 점이 지금까지 선명하고 화려하다고 ○○년 만주 집안 벽화보다 우수한 것이며 그림은 ○을 하지 만든 위에 그냥 그림을 그린 강서화보다 호화현란하다는 것이다. 그림 그린 양식은 고구려의 왕도가 만주 집안현으로부터 평양으로 옮기어 오던 서기 사백이십 년 전후에 모두 그린 것이므로 집안현 이십칠호 고분벽화나 강서 벽화 그리고 이번 제2호 벽화가 모다 비슷한 점이 있다. 이 점으로 보아 당시의 고분벽화의 양식은 한 계통을 이루고 있었다는 것을 알 수 있다. 단지 기술의 차이나 고분이 크고작은 것에 차이가 있을 뿐이다. …이 벽화 외에도 동명왕릉 주위에 있는 약 삼십여의 작은 고분에도 훌륭한 벽화가 많이 있을 것으로 오는 구월경에는 일제히 조사를 할 예정이다. 이 때에 또 세상을 놀라게 할 벽화가 세상에 드러날지도 모른다."[63]

전람회

정해창, 조동욱, 김무삼 개인전 3월 4일부터 6일까지 화신화랑에서 정해창(鄭海昌)의 서도전각전(書道篆刻展)이 열렸다. 정해창은 오세창과 김태준(金台俊)에게 서예와 전각을 배운 이로, 글씨와 전각 및 각도(刻刀) 오십여 점을 내놓았다.[64] 윤희순은 「서도전각의 미」[65]란 비평을 발표했다. 윤희순은 정해창에 대해 옛으로 돌아가는 소박한 심성을 지닌 이라고 추켜세우면서 계승자로서 '동양정신을 찾는 일사(逸士)'라고 그렸다.

3월 중순께 송재(松齋) 난병전(蘭屏展)이 열렸다. 송재는 조

동욱(趙東旭)으로 '대나무는 김진우, 난초는 조동욱'이라 이를 정도로 난초 그림에 이름이 높은 화가였다. 윤희순은 「사군자의 예술적 한계」[66]에서 조동욱의 난초 그림은 물론, 김진우의 대나무 그림도 현대회화와는 거리가 멀다고 헤아렸다. 또한 기교에 넘치는 구성으로 말미암아 '일종의 공예품으로 보일 만치 틀이 잡혀 동양 고전'의 향기를 느낄 수 있다고 보았다.

4월 26일부터 30일까지 서울 중앙청년회관 소강당에서 김무삼(金武森)의 전서(篆書)전람회가 열렸다.[67] 구본웅은 「지연의 전예전을 보고」[68]를 써서 그 전람회를 축하해 주었다.

이응노, 김경원, 조옥봉 개인전

조선미전이 막을 내린 뒤 6월 24일부터 29일까지 이응노가 화신화랑에서 신작 50점으로 개인전을 열었다. 『매일신보』는 그의 개인전을 작품사진까지 곁들여 보도하면서 이응노가 일본미술협회전람회, 일본문인화전람회, 흥아서화전람회에 입선과 특선을 거듭한 화가로 자기만의 독특한 화풍을 개척한 남화계의 일인자라고 소개했다.[69]

10월 1일부터 김경원(金景源) 개인전이 화신화랑에서 열렸다. 작품 오십여 점이 나왔는데,[70] 윤희순은 「탄월(灘月) 개전을 보고」[71]에서 김경원이 조석진, 안중식의 화법을 계승한 화가로서 비단 위에 흐르는 아름다운 색채와 미려한 필치로 정평있는 화가라고 추켜세웠다. 김경원의 이번 작품은 모두 화조화였으니 윤희순은 화조화에 대한 남화 산수 쪽의 냉대를 꼬집고 일본의 경우엔 이 채색화가 신국면을 개척해 나갔음을 떠올리면서 김경원의 개인전이 도리어 늦었음을 탄식했다.

11월 15일부터 19일까지 화신화랑에서 조옥봉(趙玉峰) 개인전이 열렸다. 조옥봉은 김진우의 제자로 난초 중심의 작품 90여 점을 내놓았다.[72] 『매일신보』는 조옥봉을 사란(寫蘭)계의 기숙(耆宿) 또는 난초의 일인자라고 추켜세우면서 사진도판을 곁들여 보도를 거듭했다.[73]

박영선, 박성규 개인전

2월에 박영선이 개인전을 열었다. 내건 작품은 사십여 점이었다. 김환기는 「정열의 화가」[74]란 제목의 개인전 비평을 통해 박영선이야말로 정열로 창작하는 건실한 화가라고 추켜세웠다. 개인전 장소와 일정을 잡은 뒤에야 작품 제작에 들어가는 작가가 아니라 늘 창작을 하는 작가라는 것이다. 김환기가 보기에, 소품 〈암석(岩石)〉이 좋았는데 작품은 하늘과 바위와 바다 그리고 물상(物象)에 깃든 역광(逆光)의 파동이 하나의 우주감(宇宙感)을 준다는 것이다. 〈풍경〉에서 보듯 박영선의 풍부한 색채감을 볼 때 컬러리스트는 아니지만, 녹색계통의 색감이 인물화, 정물화보다 풍경화에 더 성공한 작품이 많다고 가리키고, 〈창(窓)〉 〈산악〉 〈노량진〉 들은 모두 좋았지만 하늘과 구름이 작품마다 되풀이되었으며 그

것은 기공적(技功的) 재미에 도취한 것이니 각각으로 변하고 움직이는 하늘과 구름을 참으로 느껴보라고 주문했다. 김환기는 끝으로 다음처럼 썼다.

"현대회화상에 불리워지는 입체라는 말은 화면적인 데 있지 않고 정신을 말함이다. 현대회화는 입체적 정신인 데서 바랄 수 있고 회화의 구극(究極)은 지성의 구극은 명랑하려는 데 있다."[75]

7월 24일부터 27일까지 문화학원 출신인 박성규의 제4회 파스텔화 개인전이 정자옥화랑에서 열렸다. 40여 점의 출품작으로 이뤄져 성황을 이루었다.[76] 윤희순은 박성규의 파스텔 그림에 대하여 '정답고 자상하며 아름다운 이야기와 꽃 향기 같은 청신한 숨소리'를 느낀다고 썼다. 윤희순이 보기에 박성규는 어질고 순박한 자연과 친애하는 마음으로 조선의 하늘, 맑고 푸른 하늘을 그릴 줄 아는 화가다.

"〈백사(白沙)〉의 굽이쳐드는 녹수 청산 떠내려 가는 배 속의 흰옷 입은 사람들의 떼 '존부리앙'의 벗겨진 둔덕 담복 속의 점철(點綴) 등이 마치 칠보 단장같이 찬란한 색편으로 꾸며진 '모자이크'와 같다. 여기서 작품을 하나씩 비판할 지면이 없음은 유감이나 10년 전의 작품이라는 〈향원정〉에 비하여 근작은 세련된 대신 추궁하는 박력이 적어졌음은 반성할 점일 것이고 첨경(添景) 인물의 묘사가 〈백사〉에서는 성공하였으나 대개 실패하였음은 아까운 일이며 컬러리스트인 까닭도 있겠지만 데생의 무게가 부족한 느낌이 없지 않다. 〈백사〉 〈산앵(山櫻)〉 〈조춘〉 〈개나리〉 〈수(樹)〉 〈하산(夏山)〉 등은 탄력있는 작품이며, 〈황진(黃塵)〉 〈박모(薄暮)〉 〈우운(雨雲)〉 〈가(街)〉 〈무(霧)〉 등은 도회적인 애수조차 울려나오는 높은 정서이다. 〈분수〉 〈낙락(落落)〉 〈석모(夕暮)〉의 '콘티' 소묘는 남화와 같은 여운이 있다."[77]

이인성, 김환기, 길진섭 개인전

10월 7일부터 12일까지 정자옥화랑에서 이인성 개인전이 열렸다. 이인성은 일본 문전 입선작품으로 50호 크기의 〈복숭아〉를 비롯한 22점을 내놓았는데 대개 근작 소품들이었다.[78]

11월 19일부터 23일까지 정자옥화랑에서 김환기가 30점 가량의 작품으로 개인전을 열었다.[79] 개인전 평 「김환기 개인전 인상기」[80]를 발표한 길진섭은 '이미 추상화가로 정평있는 김환기의 이 전람회에서 새로운 시대를 감상할 수 있을 것'이라고 소개하고, 그 화폭에 얼마나 아름다움과 이야기가 숨어 있는지 느낄 수 있으며, 작품에 생활을 지니고 있으며 '독립한

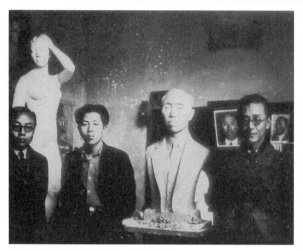

이국전이 운영하는 경성미술연구소. 가운데가 홍일표.
이국전은 1943년 무렵 사직동에 있는 스승 김복진의 미술연구소를
창성동으로 옮겨 운영했다.

색채'가 있다고 썼다.

길진섭이 보기에 김환기는 '자기의 생활 속에서 ○○의 세계를 자기화시키고 그 생활을 소화시키는 작가'이며 항상 현대다운 것을 연구하는 작가다. 길진섭은 우리가 자연에서 가장 아름다운 빛깔을 찾을 때는 무지개를 찾아볼 수 있지만 회화는 먼저 자연보다 아름다워야 할 텐데 바로 김환기의 작품에서 그 아름다움을 어찌 느끼지 못하겠느냐고 되물을 정도였다.

길진섭은 김환기가 화면 구석구석에 빈틈을 허하지 않을 정도로 한 군데의 터치나 극히 적은 부분의 마티에르에 대한, 사상과 테크닉의 부족을 느낄 때는 화폭을 그대로 부둥켜 안고 실컷 울어대는 작가이고 또 그만치 회화를 사랑하는 자국이 있다고 쓰고는, 그것을 느끼지 않고 어찌 이 작품 앞에서 울수 있겠느냐고 감격했다.

또 길진섭은 '현대를 소화하는 감수성'만이 아니라 김환기가 '고전을 찾는 작가'라고 썼다. 〈부(婦)〉〈화(花)〉〈고○(古○)〉와 같은 작품들이 그렇다고 한다. 또한 〈병(瓶)〉〈전원(田園)〉 같은 작품에서 '현대를 호흡하는 시대의 감성'을 찾을 수 있다고 썼다. 선과 면, 각(角)으로 이뤄진 한 화면 속에 모아놓고 색채와 아울러 생활을 담고 있는 작품이라는 것이다.

길진섭은 〈해변가〉를 비롯한 40점을 갖고 평양에서 개인전을 열었다.[81]

이국전 개인전 11월 26일부터 30일까지 정자옥화랑에서 이국전 조소 개인전이 열렸다. 『매일신보』는 다음처럼 썼다.

"지금까지 회화 개전은 있었으나 조소 개전은 없었다.[82] 이번에 젊은 조각가 이국전 씨는 30여 점 작품을 가지고 데뷔하

게 되었다. 씨는 일대(日大, 일본대학교) 예술과를 졸업하였고 문전에 삼사 회 입선되었으며 괴인사, 주선전에도 출품하여 주○작가로서의 기염을 토하였다. 선전 조각부에서는 ○○한 멤버로 ○○○은 바 있었다. ○○적인 ○○로써 일반의 기대는 자못 큰 바 있다."[83]

제1회 청전화숙전 3월 13일부터 19일까지 화신갤러리에서 청전화숙(青田畵塾)전람회가 열렸다.[84] 이상범 문하생들의 전람회였는데 윤희순은 이것을 김은호의 '후소회와 호일대(好一對)'라고 쓰고, 이상범에 대해 "이상범의 남화는 독특한 갈필(渴筆) 찰윤(擦潤)의 산수로서 신경지를 열어 일가를 이룬 지는 오래다. 그의 사랑하는 산과 나무는 밤낮 보는 북악과 같이 뎀뎀하고 변화없는 듯하면서, 그의 장기인 안개 속에서 흘러나오는 소박한 향수는 그윽한 향취를 돋아 준다. 제 고장의 자연을 사랑하는 질실(質實)된 마음의 표징과 솔직한 자아 고백을 볼 수 있다. 청전의 그림에 잠음이 없지는 않다. 그러나 그것은 너무도 고담(枯淡)하고 초세간적인 것보다는 도리어 친하기 쉽고, 현실 유리의 선경을 꿈꾸는 것보다는 인간의 체취와 같은 현세적인 박력이 있다"[85]고 추켜세우면서 전람회에 대해 다음처럼 평가했다.

"이번 숙전(塾展)에서 양심적인 훈도(薰陶)의 첫번 결실을 보여주었다. 남화에서 흔히 볼 수 있는 화제 시문을 화면에 쓰는 것이라든지, 기교(奇矯)한 괴석의 반복이나 허구에 가까운 누각 등을 떠나서 사생 본위의 사실적 경향으로 남화의 구태에서 일보 전진하였다."[86]

제4회 후소회전, 제1회 이묵회전 11월 4일부터 9일까지 화신화랑에서 제4회 후소회전이 열렸다.[87] 이석호가 〈석보살(石菩薩)〉과 〈적경(寂景)〉, 한유동이 〈해(蟹)〉, 안동숙은 〈달리아〉, 박창선(朴昌善)은 〈풍경〉, 이유태는 〈산 백합〉, 장우성은 〈여인과 선인장〉〈장미〉, 장운봉은 〈남해 모색(暮色)〉, 허민은 〈나팔꽃〉, 정도화는 〈석양〉, 김화경은 〈한정(閒庭)〉, 조용승은 〈소의(素衣)〉, 김기창은 〈설한(雪寒)〉〈백호 청룡 일대〉, 조중현은 〈꽃〉, 정완섭은 〈어린이〉, 백윤문은 〈첫가을〉을 냈다.[88]

윤희순은 「후소회전 평」[89]에서 민간전람회로서의 뜻을 높이 샀다. 윤희순은 전람회 작품들 가운데 김은호의 〈추정(秋情)〉과 허민의 〈적광(寂光)〉, 이완용의 〈연계(軟鷄)〉를 금년의 수확이라고 높이 평가했다. 윤희순은 백문윤과 장우성, 이유태가 현대다운 감각을 가진 작가요, 세련된 기법을 가진 작가라고 추켜세운 다음, 장우성의 〈여인과 선인장〉은 인물화의 독단장(獨壇場)이라고 평가하고, 장우성이야말로 김은호의 미인화를

현대화하는 데 성공한 후계자라고 가리켰다. 인물과 옷주름은 자신있는 묘사력을 자랑하지만 구도와 색채가 불안정하고 희박하니 반성해야 한다면서 '작가의 정서가 건실할수록 생활을 투시하는 힘이 있는 것'이라고 들려 준다. 또한 이유태는 아담하지만 힘이 없으며, 백윤문의 〈잔추(殘秋)〉는 북화식의 강인한 선으로 빛을 잘 섭취했고, 조중현의 〈과일〉은 넘치는 따스한 색감이 아름다운 향취를 준다고 썼다.

윤희순은 이석호와 김기창이 서양풍 기법을 흡수했는데 이석호의 〈적경〉〈석보살〉과 김기창의 〈백호 청룡 일대〉가 그것인데 김기창의 작품은 실패라고 헤아리면서 '이러한 서양풍 기법의 흡수는 작가의 꾸준한 노력이 다대한 곤란을 뚫고 넘을 때에 성공되는 것으로 아직 숙제로 둘 수밖에 없다'고 썼다.

창립 일 주년을 맞이한 이묵회(以墨會)는 7월 2일부터 4일까지 화신화랑에서 회원전을 열었다.[90] 이묵회는 김은호와 가까운 실업가와 관리 들이 함께 어울린 단체였다.[91] 이묵회 창립전에는 회원 16명의 작품 수십 점과 함께 찬조작품으로[92] 오세창, 최린, 노수현, 박승무, 백윤문, 변관식, 조동욱, 한규복, 정운면, 심은택, 이상범, 안종원, 허백련, 김용진, 김기창, 김은호의 작품이 나왔다.[93] 윤희순은 「이묵회전 인상기」[94]에서 "여유 있는 시간을 서화로써 소견(消遣)한다는 것은 운치 있는 일이다. 이묵회는 이러한 아취 있는 회합이었으며, 이번 전람회는 또한 명창정범(明窓靜凡)의 사랑(舍廊)의 일(一) 연장(延長) 같아서 지묵의 소박한 선염이 가히 볼 만하였다. 더욱이 직업적인 현기(衒氣)나 제작적인 야심이 없어서 안심하고 감상할 수 있었다"고 썼다. 윤희순은 이묵회 회원들의 작품들에 대해 거론한 뒤 글씨를 낸 오세창과 안종원에 대해서는 '당대 사계(斯界)의 사표(師表)'라고 추켜세우고, 남화의 중진들로는 허백련은 '전아(典雅)한 경영', 변관식은 '패기', 박승무는 '화윤(華潤)한 필치'를 내세웠으며, 후소회 회원들로는 수제자 백윤문의 '남화적 활원(闊遠)한 필의'가 빛나고 있다고 추켰다.

동양화가 신작전　11월 19일부터 23일까지 부민관에서 경성가정예술후원회가 주최하는 동양화가 신작전람회가 열렸다.[95] 이십 명의 화가들과 규수화가들도 참가하여 모두 50여 점으로 꾸민 것이었다.[96] 「동양화가 신작전을 보고」[97]라는 전시평을 쓴 윤희순의 표현에 따르면, 화단의 원로인 고희동과 중진인 김은호, 이상범, 이용우, 최우석, 변관식, 이한복, 노수현 같은 작가들이 작품을 낸 전람회로, 윤희순은 '협전의 쓸쓸한 침묵을 회상하게' 한다고 썼다.

고희동의 〈청추계산(淸秋溪山)〉과 〈무림청수(茂林淸水)〉는 '함께 격(格)과 취(趣)가 혼용되어 있어 전번 개전(個展)의 지본화(紙本畵)보다도 오히려 견포상(絹布上)에서의 독특한 경

지를 보여주고 있다. 유채화의 필벽(筆癖)과 짙은 묵빛이 함께 소탈(消脫)되어서 이제는 푸른 공기 속의 아담하고 우려(優麗)한 동양 정서가 높게 빛나기 시작하였다'고 쓰고, 이상범의 〈효(曉)〉는 '새로운 시험으로서 성공하였다고 보겠는데 〈산가방곡(山家滂谷)〉은 그의 종이 위의 터치가 있을 수 없어 너무 곱고 얇아졌다. 남화에서는 지질과 필치와 선염(渲染)의 관계를 소홀히 할 수는 없지 않을까?'라고 되물었다.

김은호의 〈한정(閑庭)〉은 간결한 중에도 아취(雅趣)를 갖추었다. 그러나 〈송림유거(松林幽居)〉는 습작의 역(域)에 머무르고 말았다고 쓰고, 이한복의 〈금강소경〉은 준경(遵勁)한 필의라든지 경묘한 절주(節奏)가 남화다운 일취를 갖추어 운치가 넘쳐 있으며 〈장미〉도 또한 쇄락(殺落)하여 더욱이 지질과 묵의 효과를 잘 살렸다고 평가했다.

이용우의 〈2곡 병풍〉은 웅휘한 계량(計量)인데 완전한 성과를 내었다고 할 수 없더라도 기백과 신탐구의 정열을 알 수 있다고 쓰고, 최우석의 〈청공(淸供)〉은 온건한 필치로써 전통의 한구석을 잊지 않고 있음을 말하여 주고 있으며, 〈해물(海物)〉은 너무 사실스러워 도리어 사의(寫意)를 잃었다고 평가하고, 노수현의 〈한정(閑庭)〉〈추계(秋溪)〉는 명쾌한 색조가 원근을 뚜렷히 내어서 대작일수록 효과가 났을 것이라고 썼다. 백윤문의 〈구(鳩)〉는 검은 잎에 흰 비둘기를 넣어서 흑과 백의 대비를 가지고, 구도에 있어서도 일본화의 신양식을 담았으며 비단 위의 고운 맛도 있다고 쓰고, 정홍거는 다작이고 건실한 공부를 한 작가로, 정열에 끌려 색채와 필촉의 요설(饒舌)을 느낄 수 있으나 깊이 파들어가려는 열의는 풋과일 같은 향기가 있다고 했다. 그 중에도 〈초추(初秋)〉 2제는 신미(新味) 있는 감각으로 보겠다고 평가했다. 정종녀의 〈봉래(蓬萊)〉는 산의 무게를 잘 내었고 바위와 소나무도 비범한 수법이며, 김기창의 〈백장미〉는 깨끗하고 견실한 수법을 보여주고 있다고 헤아렸다.

김진우의 〈죽(竹)〉과 조동욱의 〈난(蘭)〉은 이미 한 개의 형식에 잠겨 있어 '예술적 작위를 운위할 수는 없다'고 말하면서 '난초는 가냘프고 매끈한 속의 곡선미와 함께 맑은 향기를 상징하기에 힘쓸 것이고, 대는 직선미와 씩씩한 기개 그리고 회화적으로는 원근 표리 농담의 표현을 줄 수는 없는 것이 아닌가?'라고 되물었다.

영세민 빈민 기금전　12월 16일부터 20일까지 정자옥화랑과 화신화랑에서 한꺼번에 세말세민 동정(歲末細民 同情) 서화즉매회가 열렸다. 이 전람회는 매일신보사가 영세민, 고아를 돕기 위해 기금을 마련하고자 기획해 화단 및 서도계 대표작가들에 뜻을 알려 이뤄진 전람회로서 50여 명이 참가를 수락해 이뤄졌다.[98] 『매일신보』는 미리 작품을 보내온 고희동, 이상

범, 김은호 그리고 김용진 들의 작품을 사진도판으로 소개해 관심을 높여나갔는데, 화신화랑에는 사군자만을 따로 모아 내걸었다.[99] 첫날 문을 열자 김은호의 〈산림〉과 야자와 겐게츠(矢澤眩月)의 〈매화〉를 비롯한 열 점이 금세 팔려나갔다.[100] 첫날 오후 한시께 김은호와 이상범이 전람회장에 왔는데 『매일신보』 기자는 이들이 다음처럼 말했다고 썼다.

"우리들이 조선화단에서 수십 년래로 작가 생활을 하여왔으나 이러한 숭고한 계획은 최초일 뿐 아니라 전람회장을 돌아보니 성황이 이렇게까지 작가들이 진진한 태도와 타는 듯한 열정을 바쳐서 작품을 내어놓았던 전례도 보지 못하였는 바입니다. 이것만으로도 일반 작가들이 이번 귀사의 계획에 얼마나 헌신적으로 협력하고 있는가 하는 것이 명백하며 또한 그 ○○으로서 이 전람회가 단순히 세궁민(細窮民) 구제뿐 아니라 예술조선을 위한 흔적이 얼마나 뚜렷하다는 점을 알 수 있습니다."[101]

제1회 신미술가협전
5월 14일부터 18일까지 화신화랑에서 제1회 신미술가협회 경성전람회가 열렸다. 이것은 일본에서 활동하는 화가들의 회원전으로, 이쾌대, 김종찬, 최재덕, 문학수, 이중섭, 진환, 김학준 들이 작품을 냈다.[102] 여기에 김종찬은 〈연꽃〉, 이중섭은 〈연꽃이 있는 풍경〉, 이쾌대는 〈부녀도〉, 최재덕은 〈뜰〉을 냈고, 진환은 〈소와 하늘〉을 비롯 석 점을 냈다.[103]

제4회 재동경미협전
9월 1일부터 10일까지 총독부 학무국 사회교육과 후원으로 총독부미술관에서 열린 재동경미술협회 제4회전에 대해 『매일신보』는 "성전하에 미술학도로서 채관보국(彩管報國)의 열의를 반영한 주옥 같은 역작은 관객의 눈을 끌었는데 특히 이번에는 불란서 대가들의 작품과 낙랑시대의 고적 유물도 참고로 출품하여 더욱 인기를"[104] 끌었다고 소개했다. 전람회에는 이쾌대, 윤자선, 김만형, 한홍택, 진환, 김경승, 윤승욱, 이주행(李周行), 심형구, 김인승, 조병덕, 김종찬, 최재

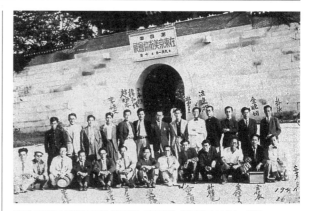

제4회 재동경미술협회 전람회 기념촬영. 뒷줄 왼쪽 네번째부터 이쾌대, 조병덕, 한홍택, 윤승욱, 임완규, 홍일표, 두 사람 건너 김만형, 박영선. 앞줄 왼쪽부터 두 사람 건너 이순종, 한 사람 건너 이유태, 윤자선, 최재덕, 김학준, 주경, 박승구, 김종하, 김인승.

덕, 김원, 임규삼(林圭三), 백영제, 홍일표, 송문섭, 황염수 들이 출품했으며 곽흥모(郭興摸)는 〈농촌 풍경〉을 냈다. 조소 분야에서는 이주행이 〈머리〉, 김경승이 〈머리〉, 윤승욱이 〈소품〉을 냈으며, 조두영(趙斗永)이 포스터 작품을 냈다. 배운성은 「재동경미술협회 제4회전 평」을 발표해 처음으로 작품 비평에 나섰는데 먼저 〈섬〉을 낸 진환에 대해 '색과 면이 좋았으며 화상(畵想)이 분명한 표현적인 작품'이라고 평가했고, 윤자선, 김만형, 한홍택의 작품을 전람회의 대표적인 작품이라고 추켜세우면서 특히 〈십면 관음〉을 낸 김만형에 대해 고아한 색감, 기교의 세련을 가진 작가가 있다는 것은 자랑할 만한 현상이라고 썼다. 또한 이쾌대에 대해서는 다음처럼 썼다.

"이쾌대는 조선 풍속을 될 수 있는 대로 나이브한 형식으로 표현하려고 노력한 듯하나 색과 선, 또 구성에 있어서 의도한 데까지는 미치지 못한 것 같으나 그대로 ○○○○○하면 조선 독특의 ○○을 짜아낼 수 있을 줄 믿는다."[105]

제3회 특선작가전, 유회 오인전
9월 2일부터 7일까지 화신화랑에서 제3회 조선미전 특선작가 신작전람회가 열렸다. 『매일신보』는 "오늘과 같이 박한 시국하에 있어 국민생활의 정서를 붙들며 윤택히 하기 위하여서는 미술가의 전 정신을 쏟아서 그려진 예술작품에 접촉하는 데 있어 최대의 효과를 얻을 수 있는 것"[106]이라고 소개하고 80여 점이 나왔다고 알렸다. 길진섭은 「제3회 선전특선작가 신작전을 보고」[107]를 발표했다.

12월 21일부터 25일까지 화신화랑에서 손응성, 이동훈, 박득순, 조병덕, 백영제 들의 유회(油繪) 오인전이 열렸다.[108] 지난해 손응성, 조병덕, 박득순을 포함한 태평양미술학교 졸업생들의 PAS동인이 흩어지고 다시 모인 모임인 듯하다.

제3회 조선미전 특선작가전.
(『매일신보』1941. 9. 3.)
화신화랑은 특선작가전을
기획해 눈길을 모았다.
조선미술관의
십대가산수풍경화전과 함께
성공한 화랑 기획전이었다.
이 때 유일한 신문이었던
『매일신보』는 전쟁터 후방의
조선을 총후지대라 불러
한반도의 미술을
총후미술이라 일렀다.

제20회 조선미전

총독부는 조선미전 20주년을 맞이해 일찍부터 준비를 시작했다. 전람회는 6월 1일부터 22일까지 열기로 하고 특별 기념사업으로 조선미전 심사위원 28명의 작품을 모아 특별전을 열기로 했다. 이를 위해 총독부는 총독부미술관 전시회장 일부를 넓히기로 결정하는 한편, 2월에 사회교육국 촉탁 모리메이마(森明麿)를 일본으로 보내 출품작 교섭을 꾀하도록 했다. 또 총독부는 6월 20일 총독부 제1회의실에서 조선미전에 공로자를 뽑아 표창도 하기로 했다. 이용우가 이 상을 탔다. 20년 동안 꾸준히 응모했다는 게 수상 이유였다.[109] 참여에 김은호, 이상범, 추천에 김기창, 김인승, 심형구, 이인성이 선정되었다.[110] 이상범, 김은호, 이영일, 이인성, 강창규도 수상했다.[111] 이같은 일에 대해 비평가 윤희순은 '기념전의 뜻을 잘 드러낸 것'이라고 평가했다.[112] 하지만 길진섭은 시대의 변천에 따라 미의식도 바뀌는데 십 년, 이십 년 전의 작품, 심지어 1890년대의 작품까지 걸어두는 터에 왜 좀더 새로운 시대의 작품들은 내걸지 않았느냐고 불만을 터뜨렸다.[113]

이번 전람회에 들어온 작품은 모두 1185점으로 지난해와 엇비슷했다. 하지만 27일에 발표한 심사 결과 지난해 입선작 348점보다 줄어 286점이었다.[114] 심사위원은 수묵채색화 분야에 유우키 소메이(結城素明), 유채수채화 분야에 타나베 이타로(田邊至), 조소 분야에 세키노 세이운(關野聖雲), 공예 분야에 롯카쿠 시쓰이(六角紫水)였다.

5월 29일 총독부는 특선작품 발표를 했다. 수묵채색화 분야에서 〈푸른 전복(戰服)〉의 장우성, 〈여(旅)〉의 정말조와 유채수채화 분야에서 〈무녀도〉의 김중현, 조소 분야에서 〈어떤 감정〉의 김경승, 〈머리〉의 조규봉, 〈피리 부는 소녀〉의 윤승욱, 〈정류(靜流)〉의 윤효중, 공예 분야에서 〈칠기〉의 이세영, 〈화입(花入)〉의 김재석 그리고 나머지 일본인들은 수묵채색화 분야

셋, 유채수채화 분야 여덟, 공예 분야 셋이었다. 눈길을 끄는 대목은 조소 분야에서 일본인이 하나도 없다는 점이다.[115] 이어 30일에 총독부는 특선작품 가운데 창덕궁상과 총독상을 뽑아 발표했다. 창덕궁상에는 김경승의 〈어떤 감정〉과 일본인 두 점, 조선총독상에는 정말조, 장우성, 김중현, 조규봉, 이세영의 작품을 비롯해 일본인 한 점, 총력연맹상은 일본인 한 점을 뽑았다.[116]

5월 29일 오후 한시, 오오노(大野) 정무총감이 미리 전시장을 둘러본 뒤[117] 31일 오전 아홉시부터 심사위원들이 나서서 작품 설명을 하는 가운데 관민 오천여 명을 회장으로 초대해 관람을 마쳤다.[118] 다음날 6월 1일 아침 아홉시부터 일반인들에게 문을 열었다. 어제 밤 비가 내려 아침까지 그치지 않았지만 관객들이 모여 오후 두시까지 입장객 숫자가 약 이천여 명에 이르렀다. 전람회는 언제나처럼 오전 아홉시에서 오후 다섯시까지였고 이번 전람회는 22일까지였다.[119] 이십 일 동안 열린 전람회에는 관객이 오만오천오백여 명으로 지난해에 비해 무려 일만사천 명이 늘어났다.[120]

심사평

수묵채색화 분야 심사위원이자 동경미술학교 교수 유우키 소메이(結城素明)는 다음처럼 말했다.

"최근 조선미술전람회의 내용을 잘 알지 못함으로 자세한 것은 말할 수 없으나 이십 년의 긴 역사를 자랑하는 기념전람회인 관계로 일반 작품에 대작과 역작이 많았고 전체의 작품이 명랑해진 것은 유쾌하다. 그만큼 당국의 열심 지도 장려와 참여인들의 진력에 감사하며 극히 조선미술계의 장래를 위하여 일반 출품자들의 정진이 있기를 바라고 당국으로서는 연구소 같은 것을 설치해 주었으면 좋겠다."[121]

유채수채화 분야 심사위원이자 동경미술학교 교수 타나베 이타로(田邊至)는 다음처럼 말했다.

"제2부 서양화는 총 점수 팔백수십 점 중에서 일백오십 점을 뽑은 것은 상당한 엄선이나 특히 여기적(餘技的)인 것은 절대로 뽑지를 않았다. 오 년 전에 심사원으로 왔던 일이 있는데 견실한 발전을 보인 것은 고마운 일이고 다소 〇〇성을 가진 작품 중에도 약간 기술적 결함이 있는 것은 유감이다. 특히 주의할 점은 지방적 출품 가운데 지도자의 잘못으로 모방을 한 것이 많아서 한 작가가 이렇게 많은 출품을 했나 할 만큼 지도자측의 반성을 바라고 싶은 적이 많이 있었으며 반도미술계의 발전을 위하여 소극적인 지망생을 장려함보다도 본질적 기초를 개척하는 데에 충실을 두기 바란다."[122]

조소 분야 심사위원이자 동경미술학교 교수 세키노 세이운 (關野聖雲)은 다음처럼 말했다.

"작년과 같은 입선 수효로 작가들의 경향은 내면적이요 순후(純厚)하며 머리가 좋은 작가가 많아서 좋았다. 다만 기술 문제로 한층 더 연구를 해주었으면 좋겠고 소질들이 좋은 작가들이니 금후의 기대가 크다. 그리고 바라건대 제3부에 조각, 제4부의 공예로 부를 갈라 주었으면 좋겠다."[123]

김봉룡, 박상옥, 정인호, 김재석, 이세영(李世榮), 조만석(趙萬石), 홍순태(洪淳泰), 이초악(李初岳), 김악산(金樂山) 들이 입선한[124] 공예 분야의 심사위원이자 동경미술학교 교수 롯카쿠 시쓰이(六角紫水)는 다음처럼 말했다.

"이번 공예품 전체를 통하여 예술적 풍모가 현저하게 늘어난 것에 대하여 작가들에게 감사하는 바이며 특히 공예에 현저한 진보가 있는 것은 고마운 일이다. 다만 한 가지 유감된 점은 조선 고래의 전통 있는 특수공예 중 도자와 목죽 기타의 유명한 작품들이 적은 것이며 또한 대의 수출을 할 만한 것이 없는 것이다. 그러므로 종래와 같은 표면뿐인 장식적 작품을 떠나 내부적 실질적인 것에 치중하여 특수연구를 쌓아 가지고 항상 대세계적이 되기를 바라는 바이다."[125]

화제의 작가 전람회가 열리고 가장 큰 화제로 떠오른 작가는 세상을 떠난 김복진이었다. 지난해 세상을 떠난 김복진의 작품 〈백화〉가 자리잡고 있었는데 작품 앞에 검정 리본이 놓여 있었다. 관람객들은 이 앞을 지나가다가 걸음을 멈춰 고인에게 경의를 표하곤 했다. 작품사진과 미망인의 얼굴사진을 곁들여 이 일을 소개한 『매일신보』는 이처럼 남다른 일은, 숙명여고보 교사이자 미망인 허하백이 이 작품을 출품해 리본을 달도록 했던 데서 비롯한 것이라고 알리면서 미망인의 다음과 같은 이야기를 소개했다.

"〈백화〉의 원형은 경성 있을 때 약 한 달 동안에 걸쳐 만들었고, 완전히 제작하기는 그이가 동경에 가서 하였습니다. 그 작품뿐이 아니라 그이는 자기가 만든 작품이라고 하면 무엇이나 사랑하는 성격을 가졌었는데 흔히 〈백화〉는 아끼고 사랑하여 문전에 입선한 뒤에도 좀더 고치겠다고 하여 가져다 두었던 것입니다. 그러나 그는 결국 작품을 마음에 맞도록 고치지 못하고 말았습니다. 아무튼 일반이 〈백화〉를 보며 고인을 생각할 것을 생각하면 자연히 감개무량해질 뿐입니다."[126]

『매일신보』는 장우성, 윤효중, 김중현의 특선작품을 도판으로 싣고, 정말조, 장우성, 김중현, 김경승, 윤승욱을 취재해 싣고 있다.[127] 정말조는 일본 경도(京都)회화전문학교 연구 과정에 있었는데 취재기자가 찾은 곳은 마치다 마사오(松田正雄)의 집이었다. 방학 때 귀국하면 꼭 마치다 마사오의 집에서 머물렀던 탓이다. 장우성은 하숙집에 머물고 있었는데 취재기자에게 "이번 특선은 오로지 김은호 선생의 지도에 있습니다. 화제는 옛날 무관(武官)의 전복(戰服)을 여자에게 입혀 놓은 것인데 일부 무용에서 쓰고 있는 고전적인 전복을 현대화시켜 본 것입니다"고 말하고 있는데 기자는 이 작품 〈푸른 전복〉에 대해 '그 많은 작품 중에서도 유달리 시선을 모은' 작품이라고 밝혔다. 김중현은 이 때 체신국 일을 하면서 틈틈이 그림을 그리고 있었고 더구나 지난 2월 다섯 남매 가운데 둘째 딸아이를 잃었다. 김중현의 집은 사직정 278번지였다.

경성사범 및 여자사범학교 교사인 김경승은 자신의 특선 소식에 "그 잠든 귀엽고 고운 소년의 순진한 어느 감정의 한 부분을 표현하고자 힘썼던 것인데 첫째로 지난 4일까지 병상에 누워 있어서 시일이 없었기 때문에 여러 가지로 불충분한 점이 많은 미완성품입니다. 이제는 건강도 회복되었으니까 앞으로는 더욱 정진하여 새로 경지를 개척해 볼 결심이외다"고 다짐했다. 윤승욱은 지난해 동경미술학교 조각과를 졸업하고 아사쿠사 후미오(朝倉文夫) 교수의 연구실에서 연구생으로 머무르고 있어 기자가 관수정(觀水町) 127의 1호로 찾아가자 할아버지가 손자의 첫 특선을 즐거워하고 있었다.[128]

또 입선작품 가운데 경복중학교 학생 둘이 출품한 게 있어 눈길을 모았다. 한 명은 일본인이었고 또 한 명은 오학년 학생으로 권옥연(權玉淵)이었다. 권옥연은 〈꽃〉을 냈다. 『매일신보』는 이들의 얼굴사진을 내고 「선전 입선에 이채」란 제목으로 크게 다뤄 주었다.[129]

조선미전 비평 『동아일보』와 『조선일보』를 폐간한 탓으로 전람회 기간 동안 나온 비평은 오직 윤희순의 「20주년 기념 조선미술전람회 평」[130]뿐이었다.

윤희순은 김은호의 작품 〈춘한(春寒)〉에 '극명한 향토취(鄕土臭)'가 있다고 헤아렸다. '향토적인 전형의 선, 향토적인 얼굴과 의상 등 자신있는 그 양식은 역시 이당 자신의 호흡과 피가 섞인 것으로 오랜 동안 깃들인 - 생명의 뿌리를 박은 향토 - 생활에서 발효되어 나온 것'이라고 썼다. 하지만 그저 그 뿐이지 '멜로디와 리듬이 없다'고 꼬집고, 왜 그것을 그렇게 그리지 않으면 안 되었는지가 또렷해서 '유기적인 분위기의 세계'를 이뤄야 했는데 그렇지 않다고 꾸짖었다. 윤희순이 보기에 그것은 '구도(構圖)의, 정신의 문제이며, 예술미와 통속미

〔패기와 시기(市氣)〕의 분기점이다.'

장우성의 〈푸른 전복〉은 '이지적인 선, 연연(妍妍)한 회색조, 단순한 배치 등이 분단장(紛丹粧)을 하여 도회적인 밝고 삽상(颯爽, 상쾌)한 인상을 주면서 피상적인 매혹에 그치고 말았다. 벗어 놓은 신발과 파마넨트는 더욱 화면에 오래 친할 수 없는 불안을' 준다고 쓴 윤희순은 정종녀의 〈설정(雪庭)〉은 참새를 쓸데없이 그려 넣었다고 흠을 잡고, 정말조의 〈여(旅)〉는 여행의 정서를 느낄 수 없으며, 이상범의 〈고원(高原)〉은 묵화로서의 독단장(獨壇場)이지만 운연(雲烟)과 산악은 더 변화할 수도 있을 것이며, 붓끝이 표묘(票緲)해질수록 두께가 얇아지는 느낌이 있는데 황량하고 소박한 정서에 비단옷을 입히면 안 될 것이라고 보았다. 또한 이건영의 〈산사(山寺)〉는 대담한 수법이나 부분적인 사생의 힘과 원근(遠近)의 악센트가 들어맞지 않으며, 허건의 〈녹우(綠雨)〉는 기교가 모자라지만 운치있는 그림인데 이러한 남화풍으로는 그 중 성공했다고 평가했다. 또 윤희순은 김기창의 〈춘앵무(春鶯舞)〉는 무감각한 묘사로서 두 사람을 서로 등을 대게 한 구도는 좋으나 그 자세 표정 색채가 춤추는 사람은 아니라고 쓰고 의상 도안 같은 관념 묘사에 그쳤다고 꾸짖었다.

〈말〉을 낸 이인성에 대해 피로해 보인다고 쓴 윤희순은, 김인승의 〈청음(聽音)〉에서 '포즈의 미를 보는 데의 재능을 보여줄 뿐 아니라 묘사기술의 당당한 역량이 전람회장을 빛나게 한다'고 하면서 '내면적인 탐구보다 항상 형식적 공작(工作)에서 새 길을 찾는 작가'라고 쓰고, 〈부인상〉을 낸 김만형에 대해서는 '작년과 같은 내면적인 서양 정서에의 소박한 열정의 작열을 표면화하려 하다. 그러나 이성(理性)의 냉각(冷却)한 피곡(皮穀)은 산만한 적멸(寂滅)의 감을 주었으며, 부인의 백의의 그늘의 색감은 이해하기 어렵다'고 썼다. 박영선의 〈산과 경성(京城)〉은 주된 강조점이 없이 산만한 것이 결함이고 〈화포(畵布)〉는 '잘 정순(整頓)되고 따뜻한 색조가 좋은 인상을' 갖고 있으니 특선을 받아도 좋았을 것이지만 악센트가 없다고 썼다. 또한 임응구, 손응성, 홍우백 들은 능란한 자연 묘사 솜씨를 지닌 이들이라고 썼는데 〈화실〉과 〈한경(閑景)〉을 낸 심형구에 대해서는 '조루(粗漏)한 실패를 하면서까지 이런 대화폭을 만드는 취미를 이해할 수 없다'고 꾸짖었다. 김중현의 〈무녀도〉에 대해서는 다음처럼 썼다.

"〈무녀도〉는 풍속화적인 화인(畵因)과 독특한 색조가 감각의 특이성을 말하여 주어 충충한 당집 속의 휘황(輝煌)한 촛불을 그리고 그 뒤로 보이는 편, 소대가리 등 무당의 옷과 갓의 기이한 색조들의 합주는 공기와 거리가 생겨서 깊은 입체감이 보인다. 그러나 대소인원들의 괴골격의 반복은 화면 하반

부의 무게와 조화를 깨뜨렸다. 왜 이런 것을 이렇게 그리지 않으면 안 될 것인가의 정서를 얼른 감수(感受)할 수 없다. 우리들의 주위의 이러한 풍속적 취재는 많다. 그것을 어떻게 취급하여야 할까는 결국 작가의 정서와 사상과 혹은 교양이 지시할 것이지만 먼저 왜 그런 것을 그릴 수밖에 없는가의 문제로부터 출발하여야 할 것이다. 화재의 선택은 현대예술가의 자유이고 또 특권이 되었다 하나 그만치 명확한 주관을 세워야 할 것은 물론이다. 〈무녀도〉는 좋은 재료이고 또 특이한 색조를 가졌다. 그러나 그보다 더 근본적인 문제, 즉 회화적인 조건과 예술적 정서의 충실감이 희박하고 모호(模糊)하였다."[131]

하지만 처음으로 평필을 든 화가 최연해(崔淵海)는 김중현의 〈무녀도〉에 대해 달리 썼다. 「미술 시평」[132]이란 글에서 최연해는, 주제와 관련해 작가 개성의 독자성을 힘주어 말하는 가운데 조선미전 화가들이 대체적으로 선배들의 모티프를 모방에 가까운 구도와 재료 따위로 되풀이해 오고 있음을 가리킨 다음, 김중현의 작품에 대해 다음처럼 썼던 것이다.

"한둘의 작품에서 고향적, 즉 하나의 전통에서 오는 향토 정취를 근거로서 우리가 가진 생활 계승을 의미한 작품을 찾아볼 수 있는 것에 적이 나의 마음 한구석의 자위를 가질 수 있다. 작품으로 예를 들어 김중현 씨의 특선작 〈무녀도〉 같은 작품에서 지나간 날의 우리의 생활감정을 여실히 음미할 수 있고 따라서 화면 구성과 테크닉의 병행을 감득할 수 있는 작품의 하나일 것이다."[133]

김중현의 〈무녀도〉와 반대 성격을 지닌 작품은 박영선의 〈화폭(畵幅)의 앞〉이다. 최연해는 다음처럼 꾸짖었다.

"제작태도에 진실성은 있으나 르네상스 이후의 작화(作畵) 양식으로서 순전히 서양인의 생활화한 작화의도가 우리의 생활감정에 인수(引受)할 수 없는 객관적 작품의 하나라고 볼 수가 있다. 여기에서 재삼 모티프의 인용에 양심적인 것과 다시 한번 작가 자신의 대상에 대한 개인적 감각의 표현을 의욕해야 할 것을 말하고 싶다."[134]

그리고 최연해는 수묵채색화 분야에서 흔히 대작들을 내놓아 노작(努作)의 경지를 보이고 있긴 하지만 '작품에서는 물체 묘사력의 빈약이 있고, 묘사에 충실하고 그 기교에 경탄할 바 있는 작품에서는 생활에 대한 감정, 다시 말하면 의도에 내용적 요소의 결핍'을 느낀다고 썼다. 최연해는 참여 또는 추천 작가들의 작품에서 기술만 보여주고 있다고 하면서 윤희순과

달리 정말조의 작품 〈여(旅)〉를 높이 평가했다.

"기술만 보여주는 반면에 정말조 씨의 특선작 〈여〉에서 나는 호감을 가질 수 있다는 것이다. 물론 이것은 내 개인이 가지는 개인적 비판인지는 모르나 이 작품에서는 인간적인 것 그리고 생활감정을 먼저 작자가 의도함으로써 그에 따라가는 역량이 이 충분한 표현에 효과를 가진 작품으로서 화면에 반영하는 색감의 현대성을 또한 말하고 있는 작품이다. 동양화에 있어서 이만한 회화적 요소를 가진 작품을 2, 3 열거할 수 있을 것이나 결국 일반 작품에서 나의 기대에 만족할 수 없는 적막을 느낀 것이다."135

야심 넘치는 모습으로 조선미전 평필을 든 길진섭은 『조광』 7월호에 「20주년을 맞는 선전을 보고」136라는 글에 '회화 정신의 결여를 주로 하여' 라는 부제를 달아 놓았다.

"1부 동양화 장내에서 동양화 자체의 회화성을 상실하고 양화류(洋畵流)의 흥미 본위의 작품들과 대체로 '데생'의 빈곤을 느끼는 반면에 2부 서양화에 있어서 인간적 정열의 상격(相隔)한 작품과 무조건으로 대상인 형태 혹은 자연을 진실하게 파악하기 전에 묘사에 흥취한 대부분의 이들 작품에서 어찌 환멸을 느끼지 않으랴. 더욱이 4부 공예에 있어 회화적 상식의 곤궁(困窮)과 생활 전통의 역사적 고찰의 결여에서 오는 작가적 교양을 출진(出陣)된 작품을 통하여서 우리가 발견할 수 있다는 것을 부정할 수 없는 바이며 3부 조각에서 가느다랗게 대공(大空)에 뻗어 오른 힘없는 포플러의 생명력을 느끼는 것이다."137

길진섭은 최근배, 조용승, 이현옥의 작품들에 대해서 모두 흠을 잡았으며, 김은호, 이상범, 심은택의 작품에 대해서도 마찬가지였다. 허건의 작품에 대해서도 노작으로 구성에 성공했을 뿐 이러저러한 흠을 잡았으며, 김기창의 〈춘앵무〉에 대해서도 마찬가지였다.

"김기창 〈춘앵무〉: 음률에 따라 움직이는 동작의 완벽한 표현력은 가졌으나 두 인물을 취급한 인물과의 유동하는 공간의 결여가 있다. 의장(衣裝)에 있어서는 극히 아름다워야 할 청색이 두부(頭部)에 장식한 금색에 대비하여 너무나 조말(粗末)한 감이 있고 진행하는 동작에서 앞에 올 새로운 음조를 예기(豫期)하는 준비의 불안이 있다. 말하자면 한줄기 힘이 없다 할까."138

이응노의 작품 〈봉춘흥아(逢春與亞)의 가(家)〉에 대해서는 태작이라고 단정짓고 다음처럼 흠을 잡았다.

"회화는 설명이 아니다. 회화를 하는 자는 먼저 그 시대에 앞서야 하고 무언무어(無言無語)의 회화로 문화에 책임이 있음을 알아야 한다. 노작(勞作)이 어찌 예술이 되랴. 다만 한 가지만 들어 말함에 현대생활을 의도한 이 작품에서 요소적인 색감에 있어서 벌써 한 세기 전을 말한다. 화가는 먼저 회화적 교양을 축적해야 한다."139

하지만 장우성의 〈푸른 전복〉에 대해 동세를 요구했을 뿐, 색조의 통일과 색감의 현대성을 가진 작품이라고 하면서 정말조의 〈여〉와 더불어 가작이라고 평가하고, 정말조의 〈여〉는 '화면에 큰 스페이스를 인용하여 여수(旅愁)의 흐르는 감정을 엷은 색조로 교차시키고, 콤퍼지션의 용단력과 이 위험성을 벗어난 인물의 배치에서 다만, 아버지를 따르는 소녀의 동경이 미지의 애상' 을 말하고 있는데, 다만 소녀의 댕기가 튀어 보이고 노인의 바지에 입체감이 없다고 흠을 잡았다.

또한 박영선의 〈산과 경성〉〈화포의 앞〉은 지난해 작품에 비해 색조에서 진보를 보였다고 평가하면서 특선에 뽑지 않은 심사위원의 태도를 꾸짖으면서도 〈화포의 앞〉은 인물 배치에 무리가 있다고 꼬집었다. 이인성의 〈말〉에 대해서는 고갱의 시적 정서를 연상케 한다고 하면서 다음처럼 썼다.

"화면 구성에 벽화적 요소를 구극(究極)하려는 작자의 의도라면 모르거니와 순정(純正) 회화의 성격상으로 본다면 화면 좌편의 점경(點景)이 다만 무의미한 정취에 불과하고 〈말〉 후부 배경으로 원근의 나무 사수(四樹)의 똑같은 '후도사' 는 고려할 바 있을 줄 안다. 그리고 목마가 아닌 이상 생동하는 표현이 있어야 할 것이다."140

길진섭은 손응성의 〈부인상〉은 일본인 화가 코이소 료우헤이(小磯良平)의 발법(拔法)과 색채를 모방한 게 아니냐고 의심하고, 조병덕의 〈농촌 소견〉에 대해서는 '농촌에 대한 동경을 회화화할 때 그 감정의 재현을, 잃어서는 안 될 향토스런 것과 현대인으로서의 감정을 소박한 농촌을 소재 삼고 있음을 긍정하면서, 김만형의 〈부인상〉에 대해서 소재에 앞서 로망이 앞서며 '사실 묘사에 충실하면서 좌상이 막막한 돌밭에 놓여져 있다는 것의 부자연이 있고, 작자의 주관이 의도한 한 화면이 감상하는 자에게 있어서 하나의 객관으로 이동하는 감정의 세계를 작자만이 고집할 수 없는 일' 이라고 꾸짖었다. 특히 '색채를 취급하는 테크닉에 있어서 울트라의 빛깔인 상의의

'길쌈'이 이 화면 전체의 색조에서 얼마나 격리해 있느냐'고 물었다. 또한 주경의 〈편물하는 여자〉에 대해서는 '황색 빽을 취급함은 소녀가 입은 의장(衣裝) 흑(黑)의 효과를 의도한 듯하나 블랙 그 빛깔의 성질을 좀더 추궁할 필요'가 있다고 하면서, '작품에 사상이 없는 이상 황색을 배경으로 한 소녀로서 명제를 붙인다면 타당'하지 않겠느냐고 주장했다.

김인승의 〈청음(聽音)〉에 대해서는 생활의 안주(安住)를 회화적 에스프리에서보다도 설명적으로 소설의 한 구절을 읽을 수 있는 것뿐이며, 〈아코디언 남자〉에서 '차라리 회화적인 것'을 느끼니 다행이라고 하면서 '이 작가에게서 묘사력인 기술을 뺀다면 무엇이 남겠느냐'고 되물었다. 김중현의 〈무녀도〉에 대해서는 다음처럼 썼다.

"조선적인 집군(集群)의 배열과 풍속의 이야기가 있는 작품이다. 야광의 효과도 작자의 불변하는 기술로 볼 수 있으나 전면 아동의 흰 의복에는 어찌하여 밤빛을 잃어버렸는고."[141]

길진섭은 경복고 5학년 재학생인 권옥연의 〈꽃〉에 대해, 일본인 야마다 시니치(山田新一)의 특선작품 〈꽃〉보다 우수한 작품이라고 칭찬하면서 야마다 시니치의 작품은 꽃의 빛깔을 아름답게 묘사하려는 데 그쳤으나, 권옥연의 〈꽃〉은 '한 걸음 더 꽃 자체가 가진 빛을 소화시킬 수 있는 기술의 여유'를 보이고 있다고 평했다.

한편 길진섭은 후지사와 슈니치(藤澤俊一)의 〈노상에서〉를 특선작 중 첫째라고 하면서 '조선의 풍속을 터치한 관찰력과 소화력은 선전에서 보는 조선 풍속도를 의도한 몇몇 작가의 화풍에 대비할 바'가 아니라고 격찬했다. 마찬가지로 윤희순도 그 작품에 대해 이곳의 향토색과 백의를 뛰어나게 잘 보고 표현했다고 가리키면서, '후지사와 슈니치의 정서야말로 어리석은 향토 악취미 작가들에게 좋은 계시'라고 평가했다.[142]

조소 분야에 대해 최연해는 김경승, 조규봉, 윤효중에게 눈길을 주었는데,[143] 길진섭 또한 김경승에 대해 '기술에 있어 제일인자요 사색하는 작가'라고 평가했으며, 윤효중을 '목조의 일인자로 우리 조소 예술동네의 중보(重寶)'라고 치켜세우고, 〈정녕(靜佇)〉에 대해 '드리운 손과 전면에 손의 감각은 이 작품을 살리는 데 어떠한 이론의 근거'가 있느냐고 되물었다.[144] 윤희순은 조규봉의 작품 〈사색〉에 대해 "도회적인 감각이 떠도는 이지와 감정이 잘 조화된 얼굴"[145]이라고 평가했으며 길진섭은 조규봉의 작품 〈얼굴〉이야말로 실로 가작이라고 추켜세우면서 다음처럼 썼다.

"김경승의 작품이 이성적이라면 조규봉의 작품에서는 감성의 애상을 느낄 수 있는 좋은 대조일 것이다."[146]

공예 분야에 대해서 최연해는 '기술 본위의 작품으로서 상품과 한 예술품과의 경계선의 색험(色驗)을 떠나 좀더 작가들의 회화다운 교양에서 구현되는 작품을 보여주기를 기대'한다고 썼고,[147] 길진섭은 '생활양식을 추구'해야 할 것이라고 가리켰다. 특히 길진섭은 이세영(李世榮)의 작품 〈국화모양 나전입식(螺鈿入飾)〉에 대해 조선다운 것의 상실을, 김재석의 〈화입(花入)〉에 대해 풍속에서 오는 생활양식에 고전을 망각한 것 따위를 꼬집었다.[148]

전시체제 미술활동

이론활동

새해 벽두에 조우식은 「예술의 귀향 — 미술의 신체제」[149]란 글을 발표해 미술이 어떻게 국가에 협력할 것인가 하는 문제를 논했다. 조우식은 전체주의 국가라는 전시체제를 충실히 인식하고 국방국가 건설에 한 모퉁이를 들고 나가야 한다고 주장하면서, 상업화와 명예만 추구하며 예술을 핥아먹고 있는 것이 지금까지 화단의 현상이라고 주장하면서, 또한 전위예술의 무반성한 율동, 현실적 사회와 관련성을 불합리하게 떼어놓는 것이야말로 생활의 부패와 이기주의와 정신 파산이라고 꾸짖었다. 조우식은 범세계주의 예술의 초국가주의성을 꾸짖으면서 그 추상주의를 드세게 꼬집었다. 조우식은 '국적을 잃은 코스모포리틱한 예술의 특성이 추상주의라는 무성격한 탈을 쓰고 우리의 정신사회를 착란시켰고 젊은 작가의 귀중한 열정을 이러한 곳에 낭비'했다고 생각했다.

조우식은 모더니스트와 조선미전에 자리잡아 예술을 팔고 있는 화가들을 나무라는 가운데 민족의 미술을 찬양하고 있다. 조우식은 '과거의 예술이 민족의 혈액 가운데에서 각기 그 개유(個有)한 내적 법칙에서부터 탄생했으며 완성해 왔고, 현실에 대한 신선한 감성을 호흡하면서 특유한 인간성이 맥동(脈動)하지 않았느냐'고 되물으면서 또 다음처럼 묻는다.

"내 몸에서 흐르는 혈관의 움직임을 모르는 자가 어찌 남의 내음새를 운운할 수 있겠으며 동양의 풍토와 전설을 모르고 내 땅의 윤리를 모르는 자가 어찌 구주의 민족성을 알 수 있겠는가."[150]

조우식의 그같은 견해는 신동아 건설이라는 일제의 논리를 미술 쪽에 구체화하는 것이며 결국 그것은 전체주의 국가에 대한 미술의 복종과 선도를 향한 것이다.

"신체제가 전체주의 국가의 질서를 전 사회기구의 변동에 영향시킬 것이며 국민 생활로써 새로운 국가체제에 봉사하기 위하여 국민들은 여기에 경제라든가 문화라든가의 영역에 있어서 모든 낡은 모순을 비판하고 극복하면서 우리는 진실한 시대적 의식의 파악에 노력하며 국가가 의도하는 문화정책의 신체제를 따르기 위하여 우리는 우리를 알아야 하고 우리를 사랑해야 한다."[151]

심형구는 「시국과 미술」[152]이란 글에서 예술이 목적을 갖지 않아야 한다는 생각은 구체제적(舊體制的) 생각이라고 주장하면서 독일인의 예를 들어 그들은 예술이 '국민적, 민족적 기쁨을 전체에 표현하는 데 목적을 두고 있음'을 추켜세웠다. 심형구는 오늘날 미술을 위한 미술이란 있을 수 없어졌다고 주장하고 '하등의 목적이 없이는 미술 또한 무가치한 물건'이라고 하면서 '한 민족의 예술이라는 것은 그 민족을 강대하게 한다는 목적이 없어서는 안 될 것'이라고 내세웠다. 심형구가 보기에 조선은 예술가의 황금시대가 없었기 때문에 불행 중 다행이라면서 화가로서 생활 보장이 없었으니, 이 문화의 전환기에 처하여 유용한 일을 하기 쉽고 또 자연스레 생활에 보탬도 될 것이라고 보았다. 그 방법으로 심형구는 신문 삽화나 무대장치야말로 미술을 생활화하는 수단이요, 화실에 조용히 앉아 있을 게 아니라 포스터, 책 장정, 성냥과 레텔까지라도 그리는 것을 제안하면서 '좁은 문에서 나와 독선 고립주의는 청산'하라고 목청을 높였다. 그런 심형구의 뜻에 따른 것인지 몰라도 많은 화가들이 그런 일에 나섰던 점을 잘 새겨보아야 할 듯하다.

1935년부터 영화에 손을 대기 시작한 안석주는 올해 「조선영화의 갈 길」[153]이란 글을 발표했다. 그 부제가 '영화와 신체제'였는데 안석주는 영화 부문에서 전시체제론의 기수로 나선 것이다. 안석주는 먼저 '영화령(映畵令)이 제시한 것, 영화인협회의 결성, 이래서 주로 금일의 국가 신체제에 있어서 또는 현하 비상시국과 영화와의 관련성이 강의의 중심이 된 조선총독부 후원 조선영화인협회 주최의 영화문화강습회 개최 또한 이 영화인협회가 국력총연맹에 의존하여야 할 것 등, 이미 조선영화계에 신체제가 온 것을 다시 여기서 중언할 필요가 없다'고 설명했다. 안석주는 '비상시 국가의 문화로서 역할'을 말하면서 '조선영화가 가져야만 하는 일본정신 앙양, 로컬 컬러'를 염두에 두어야 한다고 주장하고 이어서 각각 야츠다 타츠오(安田辰雄), 카야마 미츠로우(香山光郎)로 창씨개명한 안종화

(安鍾和)와 이광수의 말을 빌려 다음처럼 되풀이 주장했다.

"황국신민으로 이 시국에 대처할 것도 영화인이겠지만… 영화인도 카메라를 총인(銃刃)으로 출정한 병사요, 조선영화는 병참기기의 영화로서 차중대(且重大)한 역할이 있으므로, 오로지 협회의 존재는 영화인으로 하여금 그런 의미의 훈련도장으로 삼아야 할 것이다."[154]

조중현은 마츠오카 시게아키(松岡重顯)로,[155] 김두환은 카네코 토칸(金子斗煥)으로,[156] 박래현은 목호일수(木戶一秀)[157]로 창씨개명했다.

미술가

올 들어 김은호는 조선미전에 츠루야마 인코우(鶴山殷鎬)라는 이름으로 작품을 냈다. 창씨개명에 참가한 것인데 성만 바꾼 것이다.[158]

제2회 조선예술상 미술 분야 수상자로 고희동이 뽑혔다. 하지만 자료가 없어 수상 이유를 알 길이 없다. 어쩌면 1940년 11월에 연 개인전이 직접 계기였는지 모르겠다. 아무튼 이 때 미술 분야 심사위원은 일본인 이시이 하쿠테이(石井柏亭), 유우키 소메이(結城素明)였다.[159] 5월 6일 오후 다시 관계자 삼십여 명이 참석한 가운데 반도호텔에서 열린 수상식에는 무용 분야 수상자 한성준(韓成俊), 문학 분야 수상자 이태준과 함께 고희동이 국민총력연맹 야나베(矢鍋) 문화부장으로부터 상장을 받았으며, 총독부 카츠라(桂) 사회교육과장, 경성제대 카라시마(辛島) 교수, 경성방송국 핫카이(八樊) 제이방송과장 들의 축사가 이어졌다.[160] 축사가 끝나자 고희동이 답사를 했으며 뒤이어 '화기 자못 애애한 속에' 세시 무렵 식이 끝났다. 수상자 가운데 이태준은 별다른 말이 없었으나, 조선춤의 원로 한성준은 은퇴를 앞두고 '이런 광영을 입게 되니 무엇이라 감상을 말해야 할지 모르겠다'고 하면서 고손녀 한영숙(韓英淑)을 후계자로 만들 것이라고 밝혔다. 고희동은 다음처럼 말했다.

"미술학교를 나온 지 벌써 30여 년에 지금 우수한 후배들이 300명이나 있는 중에 아무런 활동도 없는 터에 이번에 상을 받게 되어 더 한층 짐이 무거워지는 것 같다."[161]

『매일신보』는 1월 1일자 각도 지사들의 목소리를 담은 특집기사 한복판에 김기창의 작품 〈승무〉를 도판으로 끼워 넣었다.[162] 작품 내용은 단순한 승무였으나 지면을 차지하고 있는 기사제목들은 '황국신민서사를 실천'한다든지 '성업 완수에

매진' 또는 '거도 총력을 발휘'한다는 식이어서 식민지임을 느끼게 하고 있었다. 4일자에도 영지초를 그린 이한복의 작품 〈불로만년(不老萬年)〉을, 다음날에도 이제창의 풍경화를 싣고 있다. 노수현의 괴석도는 9일자, 김은호의 산수화는 12일자, 박승무의 산수화는 17일자, 김경원의 〈세한삼우도〉는 18일자에 싣고 있다.

단체 및 교육

조선(경성)미술가협회 국민총력조선연맹 산하에 문화부를 설치한 것은 1941년 1월 29일이었다. 문화부 문화위원으로 참가한 미술가는 이상범과 심형구였다. 연맹은 5월 초순, 문화부 특별기관으로 문화협회를 설치했는데 문화협회는 문예단체 연락기관의 성격을 지녔다. 산하에 연극, 음악협회를 두었다. 예술 부문 연락계에 참가한 미술가는 일본인 조소예술가 아사카와 노리다카(淺川伯教)였다.[163]

2월 초순에 경성미술가협회 조직이 이뤄졌다. 『매일신보』는 "미술가들의 신체제 운동 – 중대한 시국에 직면하여 우리 미술가들도 굳세게 총력을 발휘하기 위하여 회화, 조각, 공예, 도안의 각 부문에 이르러 일치 협력한 다음 미술가 본래의 사명을 다함으로써 직역봉공을 하려고"[164] 이 단체를 발기했다고 알렸다. 이 단체 발기자들은 김인승, 심형구, 이상범, 카타 야마탄(堅山坦), 히요시 마모루(日吉守), 야마다 시니치(山田新一), 미키 히로시(三木弘), 에구치 케이시로우(江口敬四郎), 토오다 카즈오(遠田渾雄), 토바리 유키오(戶張幸男), 이가라시 미츠구(五十嵐三次), 하마구치 요시테루(濱口良光), 오오하시 마코토(大橋實), 아사카와 노리다카 들이며 전화번호 본국 2439번인 사무실을 갖추고 있었고 또한 회화, 조소, 공예, 도안 분야를 가리지 않고 회원을 확대해 나가기로 했다.[165] 이들은 2월 22일 오후 두시부터 부민관 중강당에서 경성미술가협회 결성식을 열었다. 이들은 "국가의 비상시국에 직면하여 신체제 아래서 일억일심으로 직역봉공을 하여야 할 이 때, 미술가 일동도 궐기하여 서로 단결을 굳게 하고 또한 조선총력연맹에 협력하여 직역봉공을 다하자는 목적"[166]을 내세웠다. 결성식장에는 총력연맹 야나베(矢鍋) 문화부장을 비롯해 각 분야 미술가들 백오십여 명이 모였으며 세시부터 간담회에 들어가 격의 없는 의견을 나눈 뒤 네시에 폐회했다. 이 자리에서 뽑힌 역원(役員)들은 다음과 같다.[167]

회장 : 시오하라 토키사부로우(鹽原時三郎)
제1부(동양화) : 이영일(상임), 이상범, 김은호, 마치다 마사오(松田正雄, 상임), 에구치 케이시로우(江口敬四郎, 상임), 카

타 야마탄(堅山坦), 이마다 케이이치로우(今田慶一郎).
제2부(서양화) : 심형구(상임), 김인승, 이종우, 배운성, 장발, 미키 히로시(三木弘), 히요시 마모루(日吉守), 시즈미 타카요시(淸水節義), 카노우 타츠오(加納辰夫), 토오다 카즈오(遠田運雄, 상임), 호시노 츠기히코(星野二彦), 야마다 시니치(山田新一), 무라카미 미사토(村上美里), 야마구치 오사오(山口長男).
제3부(조각) : 김경승, 토바리 유키오(戶張幸男, 상임).
제4부(공예) : 아사카와 노리다카(淺川伯教, 상임), 이가라시 미츠구(五十嵐三次, 상임), 하마구치 요시테루(濱口良光, 상임), 우에노 키이츠로우(上野喜一郎) 외 일본인 5명.
제5부(도안) : 오오하시 마코토(大橋實, 상임) 외 일본인 2명.
평의원 : 김인승, 이종우, 배운성, 장발, 미키 히로시(三木弘), 히요시 마모루(日吉守), 시즈미 타카요시(淸水節義), 카노우 타츠오(加納辰夫), 호시노 츠기히코(星野二彦), 야마다 시니치(山田新一), 무라카미 미사토(村上美里), 야마구치 오사오(山口長男).
이사 : 심형구, 토오다 카즈오(遠田運雄).[168]

또한 고문은 야나베 에이자부로우(矢鍋永三郎), 이사장 카츠라 코우준(桂珖淳), 이사 모리메이마(森明麿), 백철(白鐵), 마치다 마사야(道田昌彌) 그리고 간사는 미치다 마사야(關義基)와 심형구였고, 그 밖에 각 부마다 일본인 한 명씩이 간사를 맡고 있었다.[169] 이 단체는 얼마 뒤 조선미술가협회로 이름을 바꾸었던 듯하다. 『매일신보』 3월 3일자 기사를 보면 조선미술가협회로 부르고 있다.[170] 아무튼 단체의 회장은 총독부 학무국장, 고문은 총력연맹 문화부장, 이사장은 학무국 사회교육과장, 이사는 매일신문사 학예부장 백철을 비롯해 관료와 언론인 들이며 간사 또한 사회교육국 촉탁이었으니 임종국의 표현에 따르면 '내선 일체 관민 합작의 총력체제'였다.

그 뒤 1943년 1월 11일, 연맹은 예술가단체연락협의회를 구성했는데 여기에는 조선미술가협회, 선전미술협회, 보도사진협회가 자리를 잡았다.[171]

전람회

조선총력연맹은 연말 연시에 가두 이동전을 열었다. 거리에서 하루씩 연 이 전람회는 영미(英米) 적멸 선전 포스터 24점을 가지고 12월 30일부터 다음해 1월 8일까지 남대문, 동대문, 서대문처럼 통행이 많은 곳에서 열어 눈길을 끌 수 있었다.[172]

1941년의 미술 註

1. 조선 신미술문화 창정(創定) 대평의, 『춘추』, 1941. 6.
2. 고유섭, 「조선 고대미술의 특색과 전승문제」, 『춘추』, 1941. 6.
3. 조선 신미술문화 창정(創定) 대평의, 『춘추』, 1941. 6.
4. 조선 신미술문화 창정(創定) 대평의, 『춘추』, 1941. 6.
5. 조선 신미술문화 창정(創定) 대평의, 『춘추』, 1941. 6.
6. 조선 신미술문화 창정(創定) 대평의, 『춘추』, 1941. 6.
7. 조선 신미술문화 창정(創定) 대평의, 『춘추』, 1941. 6.
8. 조선 신미술문화 창정(創定) 대평의, 『춘추』, 1941. 6.
9. 조선 신미술문화 창정(創定) 대평의, 『춘추』, 1941. 6.
10. 하지만 도화서는 세습 제도기관이 아닐 뿐만 아니라 학생과 교수를 두어 미술교육기관 기능을 지니고 있었는데 학생들 가운데 엄격한 시험을 통해 화원으로 발돋움하는 제도를 갖추고 있었다.
11. 고희동, 함종진, 「학교 신설을 건의함」, 『춘추』, 1941. 4.
12. 고희동, 함종진, 「학교 신설을 건의함」, 『춘추』, 1941. 4.
13. 오세창, 전형필, 오봉빈, 박영철 들의 수집만 떠올려보더라도 이같은 냉소는 불행한 생각이다.
14. 윤희순, 「후소회전 평」, 『매일신보』, 1941. 11. 14.
15. 윤희순, 「20주년 기념 조선미술전람회 평」, 『매일신보』, 1941. 6. 19-21.
16. 윤희순, 「20주년 기념 조선미술전람회 평」, 『매일신보』, 1941. 6. 19-21.
17. 윤희순, 「20주년 기념 조선미술전람회 평」, 『매일신보』, 1941. 6. 19-21.
18. 윤희순, 「20주년 기념 조선미술전람회 평」, 『매일신보』, 1941. 6. 19-21.
19. 윤희순, 「서도전각의 미」, 『매일신보』, 1941. 3. 8.
20. 윤희순, 「사군자의 예술적 한계」, 『매일신보』, 1941. 3. 30.
21. 윤희순, 「사군자의 예술적 한계」, 『매일신보』, 1941. 3. 30.
22. 윤희순, 「청전화숙전을 보고」, 『매일신보』, 1941. 3. 19-21.
23. 윤희순, 「청전화숙전을 보고」, 『매일신보』, 1941. 3. 19-21.
24. 향토예술과 농촌오락의 진흥책, 『삼천리』, 1941. 3.
25. 향토예술과 농촌오락의 진흥책, 『삼천리』, 1941. 3.
26. 고유섭, 「미술공예와 그 조흥책」, 『삼천리』, 1941. 3.
27. 고유섭, 「미술공예와 그 조흥책」, 『삼천리』, 1941. 3.
28. 고유섭, 「미술공예와 그 조흥책」, 『삼천리』, 1941. 3.
29. 고유섭, 「조선 고대미술의 특색과 전승문제」, 『춘추』, 1941. 6.
30. 고유섭, 「조선 고대미술의 특색과 전승문제」, 『춘추』, 1941. 6.
31. 고유섭, 「조선 고대미술의 특색과 전승문제」, 『춘추』, 1941. 6.
32. 고유섭, 「조선 고대미술의 특색과 전승문제」, 『춘추』, 1941. 6.
33. 고유섭, 「조선 고대미술의 특색과 전승문제」, 『춘추』, 1941. 6.
34. 고유섭이 내세우는 성격 및 특색이라는 게 시민사회 형성이 이뤄지지 않았다는 판단에 바탕을 두고 있는데, 이같은 바탕은 인류 사회 형성 과정은 물론, 동북아시아 여러 민족의 사회 형성에 대한 헤아림이 보다 필요한 대목이다.
35. 고유섭, 「조선미술과 불교」, 『조광』, 1941. 3.
36. 고유섭, 「약사신앙과 신라미술」, 『춘추』, 1941. 3.
37. 고유섭, 「미술의 내선교섭」, 『조광』, 1941. 8.
38. 고유섭, 「고려도자와 이조도자」, 『조광』, 1941. 10.
39. 고유섭, 「고려청자 와」, 『춘추』, 1941. 11.
40. 우리 박물관의 보물 자랑, 『춘추』, 1941. 11.
41. 이여성, 「고구려 고분벽화 이야기」, 『춘추』, 1941. 11.
42. 이여성, 「조선복색 원류고」, 『춘추』, 1941. 2.
43. 김무삼, 「완당의 서도에 관한 약간의 고찰」, 『조광』, 1941. 12.
44. 촬스 헌트, 「미술 조선의 발견」, 『춘추』, 1941. 6.
45. 고유섭, 「유어예」, 『문장』, 1941. 4.
46. 흄, 「앙리 베르그송의 예술이론」, 『문장』, 1941. 4.
47. 내선 결혼의 예술가 가정기, 『삼천리』, 1941. 3.
48. 최열, 「인물화의 거장 – 채용신」, 『미술세계』, 1993. 11 참고.
49. 리재현, 『조선력대미술가편람』, 문학예술종합출판사, 1994, p.192.
50. 적십자 사업 은인, 『매일신보』, 1941. 3. 3.
51. 김영나, 「1930년대 동경 유학생들」, 『근대한국미술논총』, 학고재, 1992 참고.
52. 동경 독립미전에 송혜수 군 초입선, 『매일신보』, 1941. 4. 25.
53. 괴인사 조각전, 『매일신보』, 1941. 5. 1.
54. 박영선 씨, 『매일신보』, 1941. 10. 20.
55. 신미술가협회의 제1회 경성전, 『매일신보』, 1941. 5. 14.
56. 이구열, 「허민과 진환」, 『한국의 근대미술』 제4호, 한국근대미술연구소, 1977 참고.
57. 반도화단의 중견이 총동, 『매일신보』, 1941. 3. 3.
58. 김경승은 1942년 6월에 추천작가로 뽑혔다.
59. 화단의 최고봉, 『매일신보』, 1941. 8. 26.
60. 미술 봉사에 대구미술가협회 창립, 『매일신보』, 1941. 3. 11.
61. 덕수궁 석조전 – 일본화 진열 개체, 『매일신보』, 1941. 6. 1.
62. 우대받은 대벽화, 『매일신보』, 1941. 6. 27.
63. 우대받은 대벽화, 『매일신보』, 1941. 6. 27.
64. 수모인(水母人) 정해창, 『매일신보』, 1941. 3. 6.
65. 윤희순, 「서도전각의 미」, 『매일신보』, 1941. 3. 8.
66. 윤희순, 「사군자의 예술적 한계」, 『매일신보』, 1941. 3. 30.
67. 지연 학인 김무삼 씨, 『매일신보』, 1941. 4. 30.
68. 구본웅, 「지연의 전예전을 보고」, 『매일신보』, 1941. 5. 10-11.
69. 고암 이응노 화백 남화신작전, 『매일신보』, 1941. 6. 24.
70. 탄월 개인전 성황, 『매일신보』, 1941. 10. 2.
71. 윤희순, 「탄월 개전을 보고」, 『매일신보』, 1941. 10. 4.
72. 사란계의 기숙(耆宿) – 조옥봉 개인전, 『매일신보』, 1941. 11. 14.
73. 유일의 여류서화가 조옥봉 개인전 성황, 『매일신보』, 1941. 11. 19.
74. 김환기, 「정열의 화가」, 『매일신보』, 1941. 2. 26.
75. 김환기, 「정열의 화가」, 『매일신보』, 1941. 2. 26.
76. 박성규 군의 제4회 파스텔전 성황, 『매일신보』, 1941. 7. 26.
77. 윤희순, 「박성규 파스텔전 – 자연을 말하는 회화」, 『매일신보』, 1941. 7. 24.
78. 이인성 개인전 연일 성황, 『매일신보』, 1941. 10. 11.
79. 김환기 씨 양화 개전, 『매일신보』, 1941. 11. 19.
80. 길진섭, 「김환기 개인전 인상기」, 『매일신보』, 1941. 11. 24.
81. 리재현, 『조선력대미술가편람』, 문학예술종합출판사, 1994, p.189.
82. 이미 1937년 7월, 현희문의 조소 개인전이 열렸으므로 잘못이다.
83. 이국전 씨 조소 개전, 『매일신보』, 1941. 11. 26.
84. 청전화숙전, 『매일신보』, 1941. 3. 18.

85. 청전화숙전,『매일신보』, 1941. 3. 18.

86. 윤희순,「청전화숙전을 보고」,『매일신보』, 1941. 3. 19-21.

87. 제4회 후소회 신작전 성황,『매일신보』, 1941. 11. 7.

88. 김은호 지음, 이구열 씀,『화단일경』, 동양출판사, 1968. p.126 참고.

89. 윤희순,「후소회전 평」,『매일신보』, 1941. 11. 14.

90. 이묵회 창립 일주 기념전,『매일신보』, 1941. 7. 2.

91. 김은호 지음, 이구열 씀,『화단일경』, 동양출판사, 1968. p.132 참고.

92. 이묵회 창립 일주 기념전,『매일신보』, 1941. 7. 2.

93. 제1회 이묵회전람회,『매일신보』, 1941. 7. 1.

94. 윤희순,「이묵회전 인상기」,『매일신보』, 1941. 7. 4.

95. 동양화가 신작전 성황,『매일신보』, 1941. 11. 20.

96. 동양화가를 망라,『매일신보』, 1941. 11. 13.

97. 윤희순,「동양화가 신작전을 보고」,『매일신보』, 1941. 11. 21-22.

98. 주옥 같은 명작들,『매일신보』, 1941. 12. 7.

99. 삼색일 봉서의 선풍,『매일신보』, 1941. 12. 8.

100. 우아찬란한 대화랑,『매일신보』, 1941. 12. 17.

101. 초유의 감격사,『매일신보』, 1941. 12. 17.

102. 신미술가협회,『매일신보』, 1941. 5. 6.

103. 윤범모,「신미술가협회 연구」,『한국근대미술사학』제5집, 청년사, 1997; 이구열,「허민과 진환」,『한국의 근대미술』제4호, 한국근대미술연구소, 1977 참고.

104. 미술의 가을, 동미협회의 개막,『매일신보』, 1941. 9. 2.

105. 배운성,「재동경미술협회 제4회전 평」,『매일신보』, 1941. 9. 24-25.

106. 총후 역작,『매일신보』, 1941. 9. 3.

107. 길진섭,「제3회 선전 특선작가 신작전을 보고」,『매일신보』, 1941. 9. 6.

108. 유회 오인전, 성황,『매일신보』, 1941. 12. 22.

109. 미술 조선의 성사(盛事),『매일신보』, 1941. 2. 19; 묵로 이용우 화백 신작 개인전 개최,『매일신보』, 1942. 2. 25.

110.「근래에 희유한 엄선」,『매일신보』, 1941. 5. 28.

111.「선전 공로자 표창」,『매일신보』, 1941. 6. 13.

112. 윤희순,「20주년 기념 조선미술전람회 평」,『매일신보』, 1941. 6. 19-21.

113. 길진섭,「20주년을 맞는 선전을 보고」,『문장』, 1941. 7.

114. 반도미술의 신단계,『매일신보』, 1941. 5. 28.

115. 주옥 같은 이십이 점,『매일신보』, 1941. 5. 30.

116. 선전 – 창덕궁상,『매일신보』, 1941. 5. 31.

117. 오오노(大野) 정무총감 – 선전 출품 감상,『매일신보』, 1941. 5. 30.

118. 선전 초대일,『매일신보』, 1941. 6. 1.

119. 미술의 전당 개막,『매일신보』, 1941. 6. 2.

120. 선전 금일로 폐막,『매일신보』, 1941. 6. 22.

121. 유우키 소메이(結城素明),「역작이 많다」,『매일신보』, 1941. 5. 28.

122. 타나베 이타로(田邊至),「모방성을 버리라」,『매일신보』, 1941. 5. 28.

123. 세키노 쇼우운(關野聖雲),「순후한 색채」,『매일신보』, 1941. 5. 28.

124. 선전 입선 공예품,『매일신보』, 1941. 5. 28.

125. 롯카쿠 시쓰이(六角紫水),「세계적이 되라」,『매일신보』, 1941. 5. 28.

126. 고인 예술을 존중 – 김복진 씨의 유작〈백화〉를 출품,『매일신보』, 1941. 6. 3.

127. 주옥 같은 이십이 점,『매일신보』, 1941. 5. 30.

128. 특선작가의 기쁨,『매일신보』, 1941. 5. 30.

129. 선전 입선에 이채,『매일신보』, 1941. 6. 1.

130. 윤희순,「20주년 기념 조선미술전람회 평」,『매일신보』, 1941. 6. 19-21.

131. 윤희순,「20주년 기념 조선미술전람회 평」,『매일신보』, 1941. 6. 19-21.

132. 최연해,「미술 시평」,『춘추』, 1941. 7.

133. 최연해,「미술 시평」,『춘추』, 1941. 7.

134. 최연해,「미술 시평」,『춘추』, 1941. 7.

135. 최연해,「미술 시평」,『춘추』, 1941. 7.

136. 길진섭,「20주년을 맞는 선전을 보고」,『문장』, 1941. 7.

137. 길진섭,「20주년을 맞는 선전을 보고」,『문장』, 1941. 7.

138. 길진섭,「20주년을 맞는 선전을 보고」,『문장』, 1941. 7.

139. 길진섭,「20주년을 맞는 선전을 보고」,『문장』, 1941. 7.

140. 길진섭,「20주년을 맞는 선전을 보고」,『문장』, 1941. 7.

141. 길진섭,「20주년을 맞는 선전을 보고」,『문장』, 1941. 7.

142. 윤희순,「20주년 기념 조선미술전람회 평」,『매일신보』, 1941. 6. 19-21.

143. 최연해,「미술 시평」,『춘추』, 1941. 7.

144. 길진섭,「20주년을 맞는 선전을 보고」,『문장』, 1941. 7.

145. 윤희순,「20주년 기념 조선미술전람회 평」,『매일신보』, 1941. 6. 19-21.

146. 길진섭,「20주년을 맞는 선전을 보고」,『문장』, 1941. 7.

147. 최연해,「미술 시평」,『춘추』, 1941. 7.

148. 길진섭,「20주년을 맞는 선전을 보고」,『문장』, 1941. 7.

149. 조우식,「미술의 신체제」,『조광』, 1941. 1.

150. 조우식,「미술의 신체제」,『조광』, 1941. 1.

151. 조우식,「미술의 신체제」,『조광』, 1941. 1.

152. 심형구,「시국과 미술」,『신시대』, 1941. 10.

153. 안석주,「조선영화의 갈 길」,『조광』, 1941. 1.

154. 안석주,「조선영화의 갈 길」,『조광』, 1941. 1.

155. 독수리 작자 마츠오카 시게아키(松岡重顯) 씨,『매일신보』, 1942. 5. 29.

156. 채관에 보국의 열화,『매일신보』, 1942. 11. 3.

157.「근래에 희유한 엄선」,『매일신보』, 1941. 5. 28.

158. 길진섭,「20주년을 맞는 선전을 보고」,『문장』, 1941. 7 참고.

159. 임종국,『친일문학론』, 평화출판사, 1966, p.73.

160. 명일 수여식,『매일신보』, 1941. 5. 6.

161. 모던 일본예술상,『매일신보』, 1941. 5. 7.

162. 김기창 화백 시호(試毫),『매일신보』, 1941. 1. 1.

163. 임종국,『친일문학론』, 평화출판사, 1966, p.113.

164. 미술계의 신체제,『매일신보』, 1941. 2. 11.

165. 미술계의 신체제,『매일신보』, 1941. 2. 11.

166. 화단의 신발족!,『매일신보』, 1941. 2. 23.

167. 화단의 신발족!,『매일신보』, 1941. 2. 23.(임종국,「황국신민시절의 미술계」,『계간미술』1983 봄호 참고.)

168. 조선 신미술문화 창정 대평의,『춘추』, 1941. 6.

169. 임종국,「황국신민시절의 미술계」,『계간미술』1983 봄호 참고.

170. 반도화단의 중견이 총동,『매일신보』, 1941. 3. 3.

171. 임종국,『친일문학론』, 평화출판사, 1966, p.118.

172. 정전(征戰) 포스터 – 연맹서 가두 이동전,『매일신문』, 1941. 12. 31.

1942년의 미술

이론활동

시대와 순수 반도총후미술전을 비평[1]하는 자리에서 윤희순은 전쟁미술이란 '작가의 예술적 욕구와 국가의 사상적 욕구'가 완전히 협조를 이루지 못하면 성공할 수 없으며, '기법의 문제와 더불어 근원적으로 작가의 전쟁미술에 대한 사상의 수준'에 따르는 것이라고 헤아렸다. 윤희순이 보기에 전쟁미술이란 '국가가 욕구하는 기념적 가치 및 정신의 앙양'에 있는 미술이다. 이러한 생각은 윤희순보다 앞서 국민총력조선연맹 문화부장이자 조선미술가협회 고문인 야나베 에이자부로우(矢鍋永三郎)가 부르짖은 국민미술론에 담겨 있는 것으로, 윤희순은 거리를 둔 채 따짐과 헤아림을, 야나베 부장은 부르짖음을 꾀했다는 점에서 다르다.

윤희순은 조선미전을 비평하는 글인 「미술의 시대색」[2]에서 '전시 아래 의력적(意力的)인 무장' 또는 '시대의 기수' '비장한 미'를 되풀이하면서 그러나 '작가들의 정신력이 빈약하여 그런 작품을 찾는다는 것은 도리어 무리한 주문'이라고 쓰고, 높은 정신과 깊은 교양, 마음의 여유를 내세우면서 '예술'을 힘주어 말하고 있다. 왜냐하면 윤희순이 보기에 '예술의 내용, 사상성은 외부의 영향으로만 이루어지는 것이 아니'기 때문이다. 윤희순은 '시국 소재를 그 외부적인 형태에서만 구하여 성공할 수 없으니, 회화는 멀리 회화의 역사가 시작한 때부터 장래에 있어서 아마 영구히 첫째로 회화스런 데부터 출발'하는 것이라고 생각했다. 따라서 '심사원이나 대중의 환심을 사려는 저속한 야욕에서 벗어나 예술의 전사로서의 열의와 용기를 보여주기 바란다'고 썼다. 윤희순은 시국의 흐름에 따르지 않는 순수한 예술의 전사를 희망했던 것이다. 윤희순은 시대색 반영을 다음에서 찾았다.

"시대색을 반영한 현상으로는 군상의 의도가 많아진 경향을 들 수 있다. 이것은 전체적인 단결의 정신, 집단의 미의 반영이기도 하다."[3]

윤희순은 '구성의 성공을 단순한 취미로 거둘 수 없다'고 주장했다. 투철한 사실력과 높은 정신력의 파지(把持)가 있어야 한다고 헤아렸다. 윤희순이 보기에, 그런 것들은 문학적 내용, 포즈의 과장, 왜곡, 빛과 그림자, 색의 대비와 조화, 입체감의 역학적 구성 등 회화의 발달한 탐구에서 얻을 수 있는 것이다. 따라서 '군상'을 취급한 작품들 거의 오합(烏合)의 중(衆)이라고 꾸짖었다. 윤희순은 전시 아래 조건에서 그 알맹이를 바르게 파악하고 있었지만 그것을 화가들에게 요구하고 지도하기보다는 '예술'을 요구했다. 윤희순은 '이제 시대는 미술을 한 개의 장식품이나 사치품으로서만 돌려 버리거나 골동화시키기에만 그쳐 버릴 만치 한가롭지 않다'고 내세우면서도 '더 질박(質朴)하고 진실하게 생각'하라고 주장했다. 또 '경치를 미화하고 미인도를 보는 것과 같은 관조에 그쳐 버리는 것은 옛날의 아직 세련되지 못한 심미감'이라고 꾸짖으면서 '생사를 초월한 절박한 순간에는 미인을 미인으로서보다는 한 사람의 인간으로 대하게 된다'고 가리키고 '그것은 외형으로 분식(扮飾)된 미가 아니라 미의 미, 진실한 미를 발견하는 것'이라고 강조했다. 바로 이어 윤희순은 다음처럼 썼다.

"미인뿐이 아니라 한 그루의 나무, 한 송이 꽃에서도 깊이 파묻힌 미지(未知)의 미 — 가시적(可視的)인 미를 발견하는 것이 예술가이다."[4]

동양미술론 윤희순은 시대가 바뀌어 '동양인의 동양으로 모든 의식의 방향'[5]이 전환하고 있다고 썼다. 윤희순은 지금껏 인상파 이후 프랑스 미술이 풍미하는 가운데 우리들 또한 현혹되어 왔으며, 그것은 시대 추세였고, 또한 '근대 자유사상에서 발효한 미의식의 세계적 반영이요 시대의식'이라고 인정했다. 하지만 시대가 바뀐 지금, 그 전환은 전쟁으로 말미암아 급작스레 나타난 것이 아니라 다음과 같은 것이다.

"이제 시대는 전환하여 동양인의 동양으로 모든 의식의 방향은 집중되었다. 이것은 전쟁이라는 커다란 사실을 계기로 하

여 졸연히 나타난 변화로 보기 쉽지만, 실상은 벌써부터 배태되어 온 동양정신의 부흥의식이 전쟁이라는 정치적 형태로써 폭발된 것이다."[6]

윤희순은 그것을 '미술의 동양정신 부흥'이라고도 부르고, 같은 뜻으로 '대동아사상이 미술로 구현되는 형태'라고도 불렀다. 자신의 동양미술론은 복고주의도 아니며 서양미술 폐기도 아니라고 주장한 윤희순은, 당면문제를 다음 같은 세 가지로 나눴다.

첫째, 전쟁미술
둘째, 동양미의 신발견
셋째, 유화의 동양적인 기법화

윤희순은 전쟁미술 문제에서 작가의 예술성과 국가의 사상성을 나누고 그것의 조화를 헤아리면서 그것은 그리 쉬운 일이 아니라고 쓴 뒤 '작가의 전쟁미술에 대한 사상의 수준'이 근원문제라고 짚었다. 나아가 윤희순은 김은호가 꾀한 그런 것보다는 차라리 이상범처럼 사상이 노출되지 않는 편이 비속에 떨어지는 파탄을 면했음을 예로 들어 보여준다.

다음, 동양미의 신발견은 다음과 같은 것이다.

"동양고전의 재인식, 전통의 발전적 계승, 즉 동양 고래의 기법을 복고적으로 새삼스러이 답습한다는 것이 아니라 등한히 하였던 고전으로부터 새로운 미술을 개척하여 작품화하는 것이다."[7]

남화라는 낱말 뜻에도 해석의 여지가 많음을 헤아리면서 윤희순은 조선에서 남화계의 활약이 큰 것이야말로 조선의 특수한 현상이라고 가리키고 그러나 그런 '동양정신의 부흥의식은 잘못하면 단순한 복고적인 지세(紙細) 취미'에 빠지기 쉽다고 하면서도 그 출발은 남화든 북화든 고전을 좀더 재인식하는 데 있다고 주장했다. 나아가 윤희순은 "선과 묵과 필운(筆韻)과 의취(意趣) 등을 몰각하는 사실적인 도말법(塗抹法)의 서양화식 수법"[8]에 대해 반성을 촉구했다. 윤희순은 올해 개인전을 연 세 명의 화가들을 통해 그 문제를 헤아렸다.

"묵로(墨鷺, 이용우)는 백여 점의 방대한 수효의 작품을 발표하였다. (필자는 불행히 감상할 기회를 잃었으므로 작품 내용은 말할 수 없다.) 의재(毅齋, 허백련)는 복고적인 발표에 그쳤다. 심산(心汕, 노수현)은 종래 남화의 특수성인 비형사주의(非形似主義) 및 필법의 간소주의와는 대척적(對蹠的)인 사실적 묘출(描出)과 필묵의 요설(饒舌)로써 대담한 신기법을 썼다. 그렇다고 북화적인 동양화로 볼 수도 없었다. 그 진지한 묘사태도는 개자원 복사식의 남화에서 훨씬 탈각하여 주었다."[9]

셋째, 유화의 동양적인 기법화 문제에 대해서는 일본의 독립미술협회 회원 코지마 젠자부로우(児島善三郞)의 예를 들었다. 그는 10월 28일부터 11월 1일까지 정자옥화랑에서 33점의 작품으로 개인전을 연 화가였다.[10] 윤희순은 그의 색채적인 기법으로 유채의 일본화에 성공함으로써 '유화의 동양화'에 하나의 모범을 보였으니, 다시 말해 서양미술의 향토화를 이룩했다는 것이다. 하지만 윤희순은 이 문제도 "대승적으로 우선 본격적인 유화기법의 획득으로부터 출발"[11]할 것을 요구했다. 이 대목에서 윤희순은 '조선작가들의 통폐(通弊)로 제재의 원시적인 혹은 이국 정조적인 데로 향토화의 계획을 세우려고 하는 것'을 되살려 꼬집고 올해 김중현, 김인승, 이인성, 김만형, 박영선 들이 이 문제에 정진했다고 가리켰다.

그 가운데 김만형은 『조광』 6월호에 「나의 제작태도」[12]란 글을 발표하면서 나름의 미술론을 밝히는 가운데 '우리의 눈은 너무나 서양을 향하였고 우리들의 생활에서는 너무나 멀리 떨어진 작품을 만들었고, 우리들의 정당히 이어받아야 할 유산을 너무나 경시하여 왔다'고 반성하면서, 서양의 여러 미술과 우리 고전을 다시 인식해야 한다는 생각을 내놓았다. 김만형은 '서양미술의 이해와 동시에 더욱 힘써 우리가 살고 있는 또 수만 년 우리 선조가 살아온 이 동양정신과 미의 본질을 파악'해야 한다고 주장하면서, 이것이 표현해야 할 내용이고 또 그것이 우리 예술을 재건할 토대일 것임을 못박았다.

"희랍 조각만을 완벽한 작품으로 믿고 오던 눈에 경주 석굴암의 본존·보살상 등의 완벽한 미는 너무나 큰 경이였다. 강서고분 청룡도의 패기만만한 선, 빈틈 없는 구성, 백제관음의, 정적(靜寂)한 분위기, 정치한 고려 공예품들, 심오한 청자색, 소박한 백자 등등, 우리 몸 가까이 있으면서도 등한히 생각하던 것이 무한한 감격과 환희와 교시를 준다. 모두 흡수하자. 모두 다 영양분이 될 것이다."[13]

김기창 또한 같은 지면에 발표한 「본질에의 탐구」[14]란 글에서 전통이란 예술 발전의 중대한 소인(素因)이라고 주장했다. 그는 젊은 화가들이 고전에 대한 흥미와, 전통에 대한 인식을 갖지 못한 탓에 회화 발전이 늦어지고, 화가 또한 몽매함 속에 방황하고 있다고 헤아렸다. 또한 회고주의나 골동스런 엽기주의(獵奇主義)가 아닌 생명의 발견, 거울 같은 내 실감의 발견이야말로 전통 연구의 목적이라고 주장하면서 다음처럼 썼다.

"고전과 전통을 망각하는 것은 자기의 한 인간성으로서 존재가치를 무시하는 것과 동일하다 할 겁니다. 그러므로 젊은 30대 청년들은 시대성만 추구치 말고 고전에 대한 흥미와 동양적인 전통에 탐구를 가져야겠습니다. 문제는 전통을 여하히 이해할 것인가. 전통 가운데에 여하한 부분을 붙잡아야 할 것인가가 문제이겠으나 작자의 수의(隨意)로 자기의 전통을 찾아보아야 할 것입니다."15

김만형과 김기창은 그 무렵 서양취(西洋臭), 도시감각 따위를 추구하고 있다는 평가를 받고 있었던 화가들이다. 전통 및 고전에 대한 이들의 반성 또는 성찰이야말로 "이번의 전쟁이 이러한 우리의 눈을 뜨게 하여주었다"16는 김만형의 고백처럼 파시즘이 드세져 가는 시절의 한 풍경이었다.

미술 특성론 　윤희순은 여러 종류의 예술 가운데 미술 매체의 특성을 논했다.17 윤희순은 근대미술은 전람회를 통해 발전되어 왔다고 가리키고 '고대의 사랑 속에서만 애완을 받고 특수층의 독점이었던 것에 비하면 전람회라는 형식은 미술의 세계를 훨씬 광범하게 만들었다'고 논증했다.

그런데 그것은 인쇄술의 발달에 따른 문학에 비하면 '그 삼투성'이 극히 비좁다는 것이다. 윤희순이 보기에 그것은 미술이라는 특수체질의 운명이다. 따라서 대중 감상층을 얻기가 곤란한데도 불구하고 '시각을 거쳐서, 더욱이 문자의 이해를 필요로 하지 않는 단순한 색채와 형체의 예술인 점으로 보아서 가장 대중스럽게 쉬운 감상을 할 수 있을 것같이 생각하는' 경우도 있지만, 윤희순이 보기에 그것은 피상(皮相)스런 관찰로서 예술의 핵심까지 도달치 못하는 해석이다. 윤희순은 미술의 그런 특질을 다음처럼 논했다.

"언어 – 문자를 통하여 사상 감정을 전수하는 방법이 가장 자유롭고 용이한 데 비하여, 청각에 의한 음악은 또한 가장 반복적인 효과로서 빠르고 선명한 데 비하여, 미술은 훨씬 사색적인 것이다. 색과 형의 단순화된 구성은 용이한 이해나 선동적인 감수(感受)보다도 함축의 관조에서 비로소 충분한 감상을 할 수 있다. 그 연상 작용에 있어 견식(見識)의 소지력(所持力)이 크게 지배하는 것은 물론이다. 그러므로 문화선상에서 가장 좁기는 하나 높은 감상력을 필요로 하는 것이다."18

이같은 특질로 말미암아 일반 감상층 획득이 어려웠고, 다른 쪽으로는 비판력이 모호한 그늘 아래서 작가들이 예술 행동의 안이함을 착각해 왔다고 꼬집었다.

화가들의 미술론 　잡지 『조광』은 「나의 작품」19이란 특집을 마련해 김만형, 최근배, 홍일표, 김기창의 글을 싣고 있다. 이것은 작가가 자신의 예술태도와 지향을 밝히는 것이다.

최근배는 「고독에 안주하는 경지」20를 썼다. 여기서 최근배는 그림이란 이론의 소산이 아니라고 말하면서 '고독에 안주할 수 있고 정적(靜寂)을 참으로 사랑할 수 있는 경지'를 찾아 그려왔다고 밝혔다. 최근배는 시류에 따르지 않고 누구에게 보이려는 작품을 만들지 않으려 애쓰고 있으니 그저 '순진한 표현'을 꾀할 뿐이라는 것이다. 또 자신의 작품이 정적인 데 치우쳤다고 하는데 그것은 자기 성격의 표현이라고 썼다. 장고를 쳐서 노래를 맞받아 하려는 장면을 그린 1941년의 작품 〈한운(閒雲)〉은 동전정(動前靜)을, 또한 농악을 소재로 삼은 작품 〈농악〉도 다분히 동적이면서도 동중정(動中靜)으로 한순간의 정(靜)을 잡는다는 것이다. 최근배는 다음처럼 썼다.

"동전정에는 동적인 것보다 미래에 바라는 암시가 크기 때문이며 동양사상의 근원도 여기 있는가 한다. 내가 양화를 공부하여 도중에서 동양화로 옮기게 된 것도 나의 성격과 아울러 내가 동양사람인 까닭인지도 모른다. 꼭 이런 동양적인 데서 출발한 것은 아니지만 내 작품의 한 경향으로서 향토적인 취재를 많이 하게 되는 것도 전혀 관계없는 일은 아니다. 이 향토적인 데서 조상의 때문은, 구수한 시가 있기 때문이다."21

홍일표는 「문학성과 조형성」22이란 글에서 자신은 내용이 풍만한 여유있는 분위기, 평화하고 정적인 공기, 엄숙한 성격을 사랑한다고 밝혔다. 홍일표는 근본에 있어 회화다운 효과를 의도하고 있으되 근래 다소 문학스런 취재에 흥미를 느낀다고 썼다. 홍일표는 대상을 덩어리로 보고 싶어한다고 말하면서 '시각을 통해 보이는 광경, 대상은 시적이요, 조형적인 형체의 이미지로 변하며 나는 이것을 백지에다 색과 선과 형체를 빌려 표현하려고 갖은 수단을' 다하면서 '자신의 의지를 내포할 수 있는 엄격한 형식'이 자기를 괴롭힌다고 썼다.

김만형은 "그 대상에서만은 감격과 환희를 재현하기 위하여 자연물에서 취사선택을 자유로이 한 후 자기의 가지고 있는 기교의 전 능력을 발휘시키게 되는 것이다. 이 감격과 환희가 감상자에게로 전달되어야 하는 것이며 따라서 이것이 없는 작품은 무가치하다"23고 주장하면서, 단순한 자연주의가 아닌, 광범한 여러 유파를 초월하고 융합한 새로운 리얼리즘을 내세웠다. 김만형은 앞서 말한 동양정신 아래서 "깊은 애정과 예리한 관찰력으로 대상 관찰, 대만물(對萬物)의 정신과 미(본질)를 감수 파악 매재(媒材)에 의하여 적합한 기교로 구상화시킴"24을 창작방법으로 주장했다. 그러면서 '나는 사실적 수단

에 의하여 추상적인 자기 내용을 표현하고 싶은 것이요, 즉 주관적 정신과 객관적 사실의 내용 조화를 내 작품 위에 찾고 싶은 것'이라고 밝혔다.

김기창은 신앙과 예술을 하나로 묶어 헤아리면서 신앙이야말로 생활과 예술에 진선미의 합체를 얻게 해주는 것이라고 주장하고 '진선미 또는 불타는 신념과 신앙으로 전심전력 미의 탐구에 바칠 것'을 내세웠다. 그것이 '대자연에 대한 착애(着愛)를 느끼는 것과 자기의 인격적, 정신적 수양'을 가져다주는 탓이다. 김기창은 다음처럼 썼다.

"동양화를 자기의 천직으로 가진 작가라면 무엇보담도 시대 착오의 골동적(骨董的) 취미성으로부터 탈각할 것이며, 인생에 대한 진실한 양심적 생활태도를 갖도록 수양할 것이고, 정열적인 진지한 태도로써 가식없는 실생활로부터 제재(題材)를 갖고, 지리적(智理的)인 근대정신의 움직임을 응시하여 자기의 존재성을 자각하도록 노력할 것이며, 외형보담 내면생활에 탐구를 갖는 동시에 적극적인 제작태도를 가져야 할 줄 압니다. 순수한 동양회화를 창조하려면 자연과 시대와 건강한 정신과에 입각하여 진(眞)의 원리를 추구하지 않으면 이루지 못할 것입니다."[25]

미술가

지난해 유월에 세상을 떠난 화가 채용신의 작품〈운낭자(雲浪子)〉는 그 동안 누가 그린 것인지 알려져 있지 않았다. 부인이 어린아이를 안고 있는 모습이 마리아가 예수를 안고 있는 모습을 떠올리게 하고 또 그림자를 또렷하게 드러내는 음영법을 써서 입체감을 솟게 한다고 해서 흥미를 일으키고 있던 작품이었다.

"이 그림의 작가와 시대에 대하여는 확실한 증거가 없어 역사가들의 상상적인 판단을 내리고 있었다. 그런데 작금 조선말 작가인 〇〇주관 화사 석지(石芝) 채용신의 손자뻘 되는 서대문 경찰서 히라오카 케이다이〔平岡奎大, 구명(舊名) 채규대(蔡奎大)〕씨가 조부 그림 행방을 찾던 중 총독부박물관에〈운낭자〉가 비장되어 있음을 알게 된 데서 과학적 조사가 시작되었다. 지금까지 이 그림의 작가는 권위 역사가들이 배용신(裵龍臣)이라고 하고 또 이백 년 전의 작품으로 단정하고 있었으므로, 작년 가을에 세상에서는 채용신이 이 그림의 정말 작가인가 어떤가를 신중히 조사하기로 되어, 모처에 깊이 비장하였던 이 그림을 지난번 서울에 갔다가 이 그림의 인장과, 히라오카 케이다이 씨가 유품으로 전하여 가지고 있는 인장과를 전

문가가 대조하였던 바 드디어 사실로 판정된 것이다. 그 뒤 역사 서적과 그의 유품을 조사하였던 바 이 주관 화사는 이 그림 외에〈운중일송(雲中一松)〉 등의 병풍, 풍속화와 역대 임금의 초상을 그리어 광무(光武) 황제로부터 석강(石江)의 별호를 받고 있다. 그런데 히라오카 씨는 이번 기회에 전기〈운중일송〉과 그 밖에 초상화 20여 점을 총독부박물관에 기증하기로 수속 중인데 수속이 끝나면 명년 일월에 채용신 작품전람회를 열어 일반에게 공개하기로 되었다."[26]

박호병, 정규원, 허림 별세 1878년에 태어나 사군자로 이름을 떨친 박호병(朴好秉), 1899년 전남 진도에서 태어나 스승 허형의 제자로 남도 산수의 흐름을 이어나간 정규원(丁圭原), 허건의 아우로 1917년에 태어난 허림(許林)이 올해 세상을 떠났다. 스물다섯의 젊은 나이로 세상을 떠난 허림은 현실 속의 소재를 추구하면서 수묵채색화의 전통을 혁신해 나간 모험가였다.

해외활동

9월, 일본 동경 상야미술관에서 열린 제29회 이과전에 박상옥이〈한정(閑庭)〉, 박성환(朴成煥)이〈겨울의 장수산(長壽山)〉을 내 입선했다.[27]

10월 16일부터 11월 20일까지 일본 동경 상야미술관에서 열린 제5회 문무성미술전람회에서 유화〈남선(南鮮)의 농가〉를 낸 김용조(金龍祚)와〈실내〉를 낸 박영선 그리고 정말조 들이 입선했다.[28]

단체 및 교육

경성미술연구소 이국전이 지난해 일본대학 예술과를 졸업하고 귀국해 스승 김복진의 미술연구소를 이어받았다. 미술연구소는 사직정 262번지의 24호에 자리잡고 있었는데, 이국전은 이곳에 경성미술연구소란 이름을 새로 붙여 개설, '동지들과 함께 연구' 활동을 하고 있었다.[29] 여기에 출입하던 미술가들이 제법 있었지만 올해 조소 분야에 입선한 염태진(廉泰鎭)만 이름을 알 수 있다.[30]

미술학교 설립문제 이미 때늦었지만 김기창은 올해 미술학교 설립을 주장했는데 지금 여러 방면에서 미술학교의 필요를 인식하고 설립 기운이 농후하다고 주장하면서 학교 하나 없는 것은 수치스러운 일이라고 지적했다. 특히 김기창은 미술학교의 목표를 다음처럼 내세워야 한다고 썼다.

"1. 조선의 미술교육을 위하여, 2. 조선의 전통미술을 연구키 위하여 절대로 필요한 기관…"[31]

또 김기창은 크고작은 단체전과 개인전이 폭주하고 있음을 소개하고 두손을 들어 축복한다고 하면서, 이것은 일반대중과 미술과의 친밀성을 연결시켜 미술을 대중화하며 또한 미술의 수준을 높여나가는 것이라고 헤아렸다. 하지만 김기창이 보기에, 그 질이 너무 낮아 같은 화가로서 얼굴을 붉힐 정도였다. 그같은 조잡한 작품을 대중화, 상품화시킴으로써 미술 발전에 피해를 주는 까닭이다. 그래서 김기창은 다음처럼 썼다.

"왜 미술가가 상인이 되어야 할까요. 이는 비참한 현실입니다. 미술가가 상인이 되어야 생활에서 예도로 재진출할 수 있음도 사실이나 미술가는 예술인이 되어야 상인과 분리될 수 있는 것이겠지요. 명일의 대사회 사업을 한다고 금일에 파렴치 죄를 범해서야 되겠습니까. 그런 고로 예술가는 자존이 있고 자임(自任)이 있어서 예술도에 순사(殉死)할 결심이 제일의적으로 필요하겠지요. 그러나 결벽 제일주의로 생활을 완전히 파괴함은 물론 현명치 못할 겁니다. 우리는 여기에서 고통이 있고 싸움이 있는 것을 재인식하지 않아서는 안 될 것입니다."[32]

기념탑 건립

신촌에 있는 연희전문학교 초대 학장 언더우드 동상을 철거한 자리에 높이 15척짜리 흥아유신기념탑(興亞維新記念塔)을 세웠다. 탑 한가운데를 차지하는 글씨는 미나미 지로우(南次郎) 총독이 썼고 '석공'을 시켜 새겨 넣었다.[33]

미술관

창경궁 입장료는 지난 30년여 년 내내 어른 10전, 아이 5전이었다. 그 사이 물가가 오른 것을 감안해 4월 15일부터 어른 20전, 아이 10전, 그리고 20명 이상 단체는 어른 15전, 아이 5전으로 바꾸었으며, 덕수궁은 5전 균일했던 것을 어른 10전, 열세 살 아래 아이는 5전, 그리고 20명 이상 단체는 5전씩으로 바꿨다. 또한 덕수궁 안의 이왕가미술관 입장료는 종전대로 어른 20전, 아이 10전을 받기로 했다.[34]

이왕가미술관에 새로 들어온 일본화가 있어 미술관은 진열품을 바꿔 4월 18일부터 일반에게 공개했다. 새로 들어온 일본화는 유우키 소메이(結城素明), 코무로 쓰이운(小室翠雲) 들의 작품들이었다.[35] 4월 12일 오후 한시부터 덕수궁 야외에서 총력연맹이 주최하는 '경성 애국 백만 일반인들을 위한 음악

회'가 열렸다. 현제명(玄濟明)은 이 음악회에서 독창을 했다.[36]

1930년께 일본 조일신문(朝日新聞) 기자였던 강세형(姜世馨)이 1941년 4월부터 7월까지 조선 문화기행을 했다. 그는 잡지『춘추』1942년 2월호에「조선문화 만보」[37]를 발표했는데 여기서 그는 조선의 여러 박물관을 모두 견학했다고 밝혔다. 강세형은 글에서 조선의 생활문화부터 미술, 음악 따위에 대한 나름의 소견을 밝혔는데, '현금 조선에 있어서는 조선의 본성인 미술애호, 미술적 감각, 창작적 기능이 다시 발로되는 시대'라고 헤아렸다. 강세형은 조선에서 서화, 도자기, 기타 골동품에 대한 일반적 취미가 증대하고 있으며, 이왕가박물관, 개성박물관, 평양박물관, 부여박물관 그리고 서울의 어느 수장가의 비장품을 보고서 조선미술의 우수함을 깨달았다고 썼다. 그는 '어느 의미로 보아 조선은 문화적 르네상스'라고 표현했다.

전람회

이용우, 허백련, 최규상, 노수현 개인전　　이용우는 지난해부터 준비해 오던 개인전을[38] 3월 7일부터 11일까지 부민관 3층 중강당에서 열었다. 『매일신보』는 전람회를 앞두고 작품사진을 곁들인 예고 기사를 내보냈는데, 안중식과 조석진 문하에서 자란 이용우를 '동양화단의 귀재로 고종시대의 오원 장승업의 화풍을 계승'한 화가라고 소개했다. 그의 첫 개인전인 이번 전시회는 지난해 조선미전 이십 주년 기념 공로상을 수상한 기념이라고 밝히고 있으며 백수십 점의 작품을 내놓을 계획이라고 알렸다.[39]〈해송도(海松圖)〉〈군어도(群魚圖)〉를 비롯 109점을 걸었다. 이용우가 공로상을 탄 이유는 20년간 계속 출품한 사실에 대한 평가였다.[40]

3월 25일부터 29일까지 정자옥화랑에서 허백련 개인전이 열렸다.[41] 허백련은 근작 60여 점을 걸어 놓았는데『매일신보』는 예고 기사와 성황을 알리는 보도 및 작품과 전시장 사진까지 실었고, 이어 김매정(金梅丁)은「의재의 산수」[42]를 발표했다. 작가를 한번도 만난 적이 없음을 밝힌 김매정은 허백련이 이미 정평 있는 화가로서, 근대 조선화 가운데 문기(文氣) 높은 허련의 후손이며, 허백련이 그 의발(衣鉢)을 전수한 이라고 소개했다. 김매정은 허백련이 남종화의 전통을 충실히 지켜온 화가로서 시기(市氣)와 속기(俗氣)를 일소하고 문자기(文字氣)가 떠돌고 있으며 또한 코무로 쓰이운(小室翠雲)에게 사사하였다지만 그의 개성이 센 탓인지 그 영향을 크게 받지 않았다고 평가했다. 하지만 김매정이 보기에, 경영위치(經營位置)에서 옛 것을 따르며 점경 인물이 변화가 없는 점을 흠으로 잡았다.

4월 4일부터 9일까지 화신화랑에서 최규상(崔圭祥)이 설송(雪松)서도전각전을 열었다. 최규상은 이묵회 회원전에 출품

한 이인데 이번 첫 개인전에 80여 점의 작품을 내걸었다.[43]

10월 7일부터 11일까지 화신화랑에서 노수현 개인전이 열렸다. 노수현은 소품 40여 점을 내걸었다.[44] 김용준은 「심산(心汕)의 산수화」[45]란 글을 발표했다. 김용준은 먼저, 동양화가로서 노수현의 지위를 높이 평가하고 안중식 문하에서 이상범과 더불어 이름이 높았으며 한때 오락만화로 일세를 풍미했음을 소개했다. 그 뒤 창작에 전념해 지금, 안중식의 여운이 어느 구석에 남아 있지만 안중식보다 한걸음 나아갈 수 있었음을 평가하면서, 사실 묘사를 중시해 원화풍(院畵風)으로 기울어지는 면이 농후한데 사형(寫形)에 생동하는 기가 있다고 썼다. 또 노수현은 화폭 모두에서 종래 남화의 공식과 달리 형식 탐구를 꾀함에 따라 실림을 지어내고 있다고 평가했다. 김용준은 현재의 동양화가 가운데에서 '누구보다 우선하여 노수현의 그림에 서구식 사실이 많이 있는데 이것은 결코 가(可)타 할 것도 아니오 부(否)타 할 것도 아니라'고 썼다. 현대를 호흡하는 화가로서 그에 따른 감수성이 예민할수록 자연스런 일이되 다만 어떤 방향을 취하느냐가 문제일 뿐이라는 것이다. 김용준이 보기에 노수현은 교묘히 그 길을 타개하고 있는 화가지만 부단히 형사(形似)에 관심하는 동안 신기(神氣)를 잃을까 걱정이라고 밝혔다.

김인승, 길진섭, 최연해 개인전 4월 24일부터 26일까지 평양 삼중정(三中井)백화점 갤러리에서 김인승 개인전이 열렸다. 작품은 일본 문부성미술전람회 및 조선미전에 출품했던 작품을 비롯 "대동아전쟁 하에서 총후의 ○○을 ○○(描寫)한 최근의 ○○○ 30여 점을 진열하기로 되어 있는데 그림의 호수도 백 호까지라는 큰 것이 있으므로 근래에 보기 드문 대작전으로" 채워져 있었다.[46]

길진섭은 지난해에 이어 올해에도 평양에서 개인전을 열었다. 〈한강〉을 비롯한 20여 점을 내걸었는데 '더욱 황폐화되어 가는 농촌과 헐벗은 인민들의 비참한 생활'을 담은 '회색조가 짙게' 깔린 그림이었다.[47] 최연해도 세번째 개인전을 평양에서 열었다.[48]

서양화가 수묵화전 4월 11일부터 화신화랑에서 서양화가 수묵화전이 열렸다. 작품을 낸 화가는 박광진, 김무삼(金武森), 이제창, 구본웅, 이승만, 윤희순 들이었는데 이들의 수묵화 30여 점이 나왔다. 『매일신보』는 이 전람회를 가리켜 '금번 화단의 이채 있는 인기'를 얻을 것이라고 썼다.[49]

제2회 청전화숙전, 제5회 후소회전 3월 18일부터 23일까지 화신화랑에서 제2회 청전화숙전람회가 열렸다. 배렴, 심은택,

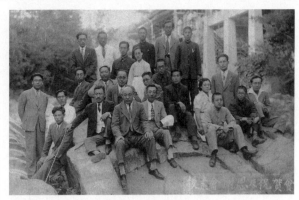

정릉 천향원별장에서 후소회 회원들의 기념촬영.
뒷줄 왼쪽부터 이유태, 이규옥, 강희원, 여성 건너 안동숙, 이석호.
가운데 줄 왼쪽부터 장우성, 허백련, 김은호, 박승무, 세 사람 건너
이응노. 아래줄 위쪽 김기창. 김기창 앞에 앉은 조중현.

정종녀, 정용희, 이현옥, 허림, 이건영, 한오영 들이 출품했다.[50]

11월 15일부터 19일까지 화신화랑에서 제5회 후소회전람회가 열렸다. 회원 21명이 30여 점의 작품을 냈다.

제1회 창룡사전, 영세민 기금전 3월 20일부터 25일까지 정자옥화랑에서 제1회 창룡사전람회가 열렸다. 창룡사(蒼龍社)는 이봉상(李鳳商)을 비롯해 일본인들이 참가한 단체였다.[51]

지난해 매일신보사가 주최했던 세말세민 동정(歲末細民 同情)서화즉매회에 이어 올해도 12월 18일부터 20일까지 정자옥화랑에서 두번째 전람회가 열렸다. 고희동, 김은호, 박승무, 이한복, 이상범, 배렴을 비롯한 수십 명이 작품 60여 점을 내놓았다.[52]

제2회 신미술가협전, 제3회 특선작가전 5월 13일부터 17일까지 화신화랑에서 제2회 신미술가협회전람회가 열렸다. 이쾌대, 최재덕, 이중섭, 진환, 김종찬을 비롯해 신입 회원 홍일표가 새로 참가했고 진환은 이 때 〈우기(牛記)〉 연작 석 점을 냈다.[53]

또한 9월 3일부터 9일까지 화신화랑에서는 40여 점의 작품을 갖고서 제3회 조선미전 특선작가전이 열렸다.[54]

제1회 제미동창전, 제2회 구신회전 8월 20일부터 23일까지 화신화랑에서 제1회 제미(帝美)동창전이 열렸다. 이들은 조선에서 활동하는 제국미술학교 졸업자들로, 일본인과 함께 김만형, 이쾌대, 홍일표, 주경 들이 참가해 40여 점의 작품을 내놓았다.[55]

9월 2일부터 6일까지 정자옥화랑에서 구신회(九晨會)가 지난해 6월에 이어 두번째 회원전인 신작대전람회를 열었다. 『매일신보』는 이들에 대해 '채화 보국의 열의로 총후의 대작을

망라' 한 전람회요 역작 30여 점을 내걸 것이라고 보도했다.[56]

제5회 재동경미협전 10월 1일부터 10일까지 총독부미술관에서 재동경미술협회가 주최하고 총독부 사회교육과가 후원하는 제5회 재동경미술협회전람회가[57] 열렸다. 이번 전람회에는 회원 작품 삼백여 점과 함께 '화단의 선배급 중진들의 특별' 전시를 계획하고 특별진열실을 마련해[58] 이제창, 배운성 그리고 일본인 사토우(佐藤)의 작품을 내걸어 눈길을 끌었다. 「화단의 윤리」[59]를 통해 윤희순은 관전 이외에 서화협전을 중단한 뒤 오직 이 재동경미협전만이 활동해 왔을 뿐이라고 치켜세우고 특별진열실의 설치야말로 '더욱 화단의 틀이 잡히고 질서가 정돈되어 정상한 미술 발전을 약속하는 것'이라고 평가했다. 그 이유는 "근래 같더라도 사대적인 여진이 남아서 자기들의 선배를 멸각(蔑却)하려는 폐풍이 있었기 때문"[60]이다. 그런데도 이들 청년이 먼저 질서를 존중하고 있으니 윤희순이 보기에 '아름다운 윤리'가 아닐 수 없다는 것이다. 하지만 "그들은 이 전람회를 그들이 동경하는 문전, 이과전 출품의 준비전으로밖에는 삼으려"[61] 하지 않고 있음을 꼬집었다. 윤희순은 다음처럼 썼다.

"일찍이 이 난에서 재동경 미술학생 제씨에게 그 과학적 기법의 탁마를 부탁하였거니와 김만형, 박상옥 씨 등 수씨의 작품은 본격적인 탐구 – 과학적인 유채 구사의 기법이 캔버스 속에 숨어들기 시작하였다. 예년에 비하여 양(量)의 손색이 없지 않으나 그 질에 있어서는 더욱 견실한 지반 위에서 건전한 감각을 보여주었다. 결국은 개인의 작품활동이 화단의 수준을 올리게 되는 것이다. 회원 제씨의 건투와 선배 중견작가의 양심적인 협력으로 화단 발흥에 힘써야 할 것이다."[62]

제2회 충북미전 10월 30일부터 충북 청주 동정(東町)의 어느 학교 강당에서 충북의 교육과가 주최한 제2회 충북미술전람회가 열렸다. 이 전람회는 공모전으로 회화와 서도의 두 개 부로 나누어 작품을 받았다. 모두 400여 점이 들어왔고 심사위원은 회화부 야마다 시니치(山田新一)를 비롯한 두 명 모두 일본인이었다. 심사 결과 특선 16점, 가작 13점, 입선 91점으로 모두 120점을 내걸 수 있었다. 응모자들은 대부분 중등학교 재학생들이었다.[63]

제21회 조선미전 총독부는 2월 초순, 제21회 조선미전을 오는 5월 31일부터 6월 21일까지 총독부미술관에서 열기로 결정했다. 출품 원서 및 반입기일은 5월 19일부터 사흘 동안이며, 심사는 23일부터 사흘 동안 하기로 했으며 심사위원은 아직 결정하지 않았는데, 총독부는 이번 조선미전에 대해 "대동아전쟁의 결전 의식을 미술을 통하여 표현하는 훌륭한 작품이 많이 나오기를 기대"[64]한다고 밝혔다.

4월 중순 총독부는 심사위원 명단을 발표했다. 제1부 수묵채색화 분야에 카와사키 류우이치(川崎隆一), 제2부 유채수채화 분야에 미나미 쿤조우(南薰造), 제3부 조소 분야에 나이토 우신(內藤伸), 공예 분야에 시미즈 카메조우(淸水龜藏)였다.[65]

5월 19일 총독부는 조선미전 작품 반입을 시작했다. 언론은 이를 「화면마다 전쟁색」이란 제목으로 뽑아 보도했다. 그러나 함께 게재한 반입 광경에 나타난 몇 작품들은 여인 좌상들이었다.[66]

총독부는 26일 입선을 발표했다. 반입 작품 모두 1269점 가운데 입선 343점이었고, 분야별 입선은 제1부 수묵채색화 분야에 66점, 제2부 유채수채화 분야에 196점, 제3부 조소 및 공예 분야에 조소 6점, 공예 75점이었다.[67] 이같은 숫자는 지난해에 비해 반입은 80여 점, 입선 50여 점이 늘어난 숫자였고, 첫 입선작품은 제1부에 14점, 제2부에 57점, 조소 3점, 공예 40점이었다. 총독부는 27일 입선작품 셋을 추가로 발표했다.[68]

참여작가는 김은호, 이상범, 추천작가는 김기창, 이인성, 김인승, 심형구, 강창원이었으며, 이들을 포함한 무감사 출품작가들은 김중현, 장우성, 정말조, 윤승욱, 김경승 들이었다.[69] 총독부는 6월 2일자로 김경승을 추천작가로 올려 발표했다. 이 때 그의 집 주소는 원동 44번지의 3호였다.[70]

5월 28일에 총독부는 조선미전 특선작을 발표했다. 제1부에서는 일본인 둘과 〈청춘 일기〉의 장우성, 〈춘완(春暖)〉의 정말조, 〈독수리〉의 조중현, 제2부에서는 일본인 다섯과 〈노파상〉의 조병덕, 〈초하(初夏)의 빛〉의 박영선, 〈풍경〉의 김종하(金鍾夏) 그리고 〈자화상〉을 낸 이로 창씨개명한 박득순인 아라이 쥰페이(新井淳平), 제3부 조소 분야에서는 〈머리〉의 이국전, 〈여명〉의 김경승, 공예 분야에서는 일본인 셋과 〈나전(螺鈿)〉의 심부길(沈富吉), 〈나전평탁(螺鈿平卓)〉의 김봉룡 그리고 정인호 들이었다.[71]

총독부는 5월 29일에 창덕궁상과 총독상 수상자를 발표했다. 창덕궁상에는 〈청춘 일기〉의 장우성, 조선총독상에는 〈춘완(春暖)〉의 정말조, 〈무의(舞衣)〉의 박영선, 〈여명(黎明)〉의 김경승이 올랐다.[72] 30일에 이천여 명이 초대 관람을 마친 제21회 조선미전은 31일 오전 9시 총독부미술관에서 막을 올렸다. 『매일신보』는 "이번 전람회에 입선된 작품은 대동아전쟁 이래 결전 필승할 국민의 총의를 대표한 시국색으로 엉키어 있어 예술적 감상과 함께 경하할 일"[73]이라고 썼다. 개막 첫날 3400여 명의 관객이 몰려 지난해에 비해 600여 명이 늘어났는데[74] 이것은 지난해 개막 첫날 비가 내렸던 탓이었겠다.

새로 부임한 코이소(小磯) 총독이 6월 20일 오후 두시 십분부터 세시까지 비서관을 대동하고 카츠라 코우준(桂珖淳) 사회교육과장의 안내로 조선미전 관람을 했는데, 이 자리에서 그는 자신이 남화에 일가견이 있음을 자랑하면서 몇몇 작품에 대해 특색과 장점 따위를 비평해 수행원들이 감탄을 하곤 했다.[75] 6월 17일 총독부 제1회의실에서 타나카(田中) 정무총감이 입석하여 수상식을 열었다.[76]

심사평 심사위원들은 심사를 끝내고 각자 소감을 발표했다. 먼저 제1부 심사위원인 동경미술학교 교수 카와사키 류우이치(川崎隆一)는 다음처럼 말했다.

"나는 십 년 전에 두 번 심사하러 온 일이 있었는데 그 당시와 비교해 보면 비상히 진보한 것을 알 수 있다. 일반적으로 일본화계의 작풍을 이해하여 동경의 전람회 성적에 접근했음은 장래의 희망이 확연한 것으로 반가운 일이다. 작가들에게 바라는 바는 지금까지에 기교는 점차로 진보해 왔으므로 이후부터는 내용을 충실히 하여야 하고 힘찬 표현을 하는 것이다. 그러자면 각자들이 연구회를 만들어 가지고 사생과 고화(古畵) 연구 등으로 평소부터 열심히 힘써야 할 것이다."[77]

제2부 심사위원인 미나미 쿤조우(南薰造)는 이번이 네번째 심사를 한 것이라고 하면서 다음처럼 말했다.

"선전의 심사로 이번 네번째 찾는데 전번 온 이후로는 육년 만이다. 그 때에 비하면 훌륭히 진보하였다. 예를 들면 입선한 최하 수준은 비상히 성적이 올랐고 또 특선후보급의 인수도 놀랄 만큼 증가하였다. 이같은 상급 작가들이 좀더 노력한다면 선전도 훌륭해질 것으로 확신하는 바이다. 또 작년과 비교해 보아도 출품 점수도 많이 증가하였을 뿐 아니라 자재난이 심한 오늘에도 불구하고 의외로 대작의 수효가 많았던 것도 선전 출품작가들이 얼마나 긴장 중에 노력했는가 하는 것을 반영한 것이라고 볼 수 있다. 또 시국하 국민정신을 반영하여 그 화제 내용으로 보건대 유기적(遊技的)인 것은 그 자취를 감추고 자숙 긴장하여 실제적인 것이 많다. 또 군사적인 것과 총후국민생활에 관한 것 등 시국에 직접 관계되는 것이 많이 출품되었는데 그 의도는 좋았으나 기술적으로 불충분한 것이 많아서 많은 입선을 보지 못한 것은 유감이나 이것도 점차로 진보할 것이다."[78]

조소 분야 심사위원인 제국미술전람회 심사위원 나이토 우신(內藤伸)은 조소 분야의 출품 숫자가 극히 적은 것을 애석히 생각한다면서, 조소에서 첫째로 중요한, 재료를 구하기 어려움은 시국을 생각할 때 자연스런 일임을 말하고 있다. 나이토 우신(內藤伸)은 반도문화를 위해 몇 가지 고려할 점은 첫째, 일본인 작가들은 문부성미술전람회 등 일반 조소의 경향에 대해 엄밀히 헤아려 각자의 길에 정진하고 있으며, 지금 미술계 여러 부문, 특히 조소는 중대한 분기점에 이르러 있으니 작품 경향 및 예술 감상의 각도에서 비판 없는 추종은 수치스런 일일 것이라고 하는가 하면, 일본 조소동네 동향 그리고 전시를 위한 요구는 일시적인 것이며, 원래 숭고한 목표가 있거니와 동양 제민족의 신운에 따른 빛을 찾아 동양의 예술을 고조시켜야 할 것이라고 장광설을 늘어놓았다.[79]

공예 분야 심사위원인 동경미술학교 교수 시미즈 카메조우(淸水龜藏)는 응모 검수가 늘어 경하할 일이라고 한 다음, 칠기류가 반을 넘는다고 밝히고, 형태와 모양을 주의해야 할 것이며 금공품이 아예 없음을 꼬집으면서 당국의 지도를 당부했다.[80]

화제의 작가 올해 추천작가로 뽑힌 김경승은 겸손의 뜻을 표현한 뒤 추천작가에 오른 소감을 다음처럼 말했다.

"더구나 조각은 근래에 와서 중요한 재료를 손에 넣을 수가 없어서 앞으로는 곤란한 점도 받을 것이지만 이보다 더 중대한 문제는 당대 구라파 작품의 영향과 감상의 각도를 버리고 '일본인의 의기와 신념을 표현'하는 데, 새 생명을 개척하는 대동아전쟁 하에 조각계의 새 길을 개척하는 것일 것입니다. 나는 이같이 중대한 사명을 위하여 미력이나마 다하여 보겠습니다."[81]

『매일신보』는 첫 입선작가들을 소개했다. 먼저 유화와 조소에 함께 입선한 염태진(廉泰鎭)은 김복진의 제자 이국전이 운영하는 사직정 경성미술연구소에서 수업하고 있는 28살의 청년이었다. 그는 기자에게 말하기를 "학교 시대에 석고부를 공부하였고, 또 같이 연구하는 이국전 군이 조각을 하므로 쇼크를 받아 공부를 하여온 뿐"[82]이라고 했다. 첫 특선에 오른 이국전은 사직정 262번지의 24호에 자리잡고 있는 김복진의 미술연구소를 이어받아 경성미술연구소를 개설해 운영하고 있었다. 이국전은 자신의 작품 〈수(首)〉를 〈목〉이라 부르면서 "약 반 달 동안에 완성한 것인데 전부터 저는 조선에 작품이 적은 것을 유감으로 생각하였습니다. 이후 열심히 조각을 위하여 인류의 예술에 공헌하고"[83] 싶다고 큰 포부를 밝혔다.

이름을 마츠오카 시게아키(松岡重顯)로 쓴 조중현은 충남에서 나서 독학으로 그림을 그리다가 서울에서 김은호 문하에 들어갔으며 그 뒤 동경으로 건너가 1년 남짓 있었는데, 이번

특선작품 〈독수리〉에 얽힌 이야기를 어머니 김씨가 기자에게 해주었다.

"요새는 궁금한 듯이 자리가 붙지 않더니 이 기쁨을 빨리 알려 주고 하십니다. 이번 그림은 동물원에 사십 일 동안이나 다녔고 집에 와서도 스무 날이나 계속하여 그렸습니다. 힘들인 보람이 나와서 퍽이나 기뻐할 것입니다."[84]

김종하(金鍾夏)는 일찍이 일본에 건너가 동경 목백(目白) 상업을 거쳐 제국미술학교 사범과를 졸업한 화가로, 이 때 서울 재동 15번지의 7호에 살고 있었다. 특선작품 〈풍경〉에 대해 아버지 김덕기는 이렇게 말하고 있다.

"이번 그림은 덕수궁에서 미국영사관을 내려다보는 풍경입니다. 어려서부터 그림 그리기도 좋아하였고 불란서까지 연구를 가려 했었습니다. 그러나 이후로도 열심히 공부를 하여 반드시 훌륭한 화가가 되어 보겠다고 말하고 있습니다."[85]

카네다 호우류우(金田奉龍)란 이름을 쓰고 있는 김봉룡(金奉龍)은 공장을 삼청동에 차려 놓고 있었다. 특선작품 〈나전평탁〉에 대해 말하기를 '금년에 재료가 손에 들어오지 않아서 서투른 대로' 한 것이라고 밝히고, '조선에는 아직 이런 지도기관이나 지도자가 없어서 그 발달이 외국에 비해 퍽 늦은 것은 항상 유감'이라고 주장했다.[86]

창씨개명을 한 함남의 박득순은 아라이 준페이(新井淳平)로, 1938년에 일본 태평양미술학교를 졸업한 뒤 경성부청 도시계획과에 근무하고 있었다.[87]

조선미전 비평 최근배는 「선전 동양화 평」[88]에서 김은호 일파, 특히 인물화들, 이상범의 남화계통의 천편일률, 허건을 비롯한 이들의 채부(彩賦)를 특징별로 나눴다. 최근배는 기교 우열에 차이가 있으나 장우성, 김기창, 김화경은 색감, 이건영, 이현옥, 정용희는 수묵 남화계, 또한 허건, 김정현(金正炫)의 점묘법 따위를 그 특징으로 들고서 동문들이 같은 주의를 주장하는 것에 대해 그것이 무반성, 맹목적인 추종이라면 허용할 수 없다고 썼다.

최근배는 매년 비약하는 이건영, 장중 첫째로 세련된 기교를 보여주는 정말조, 역작을 내놓은 이응노, 신경지를 개척하는 김기창, 근래 문전 전위파의 영향을 보여주는 이팔찬, 일본화의 소양에 유의해야 할 장우성, 생기가 도는 화면의 구도와 색감을 보여준 이석호, 금후 활약을 기대하는 정종녀라고 썼다. 최근배는 이 글을 일본어로 써서 발표했는데 따라서 창씨개명한 조선인들의 이름을 그대로 썼다.

윤희순은 「미술의 시대색」[89]에서 올해 조선미전 회화 분야를 다음과 같이 그렸다.

"서양화부의 현상으로는 일반으로 기술이 견고해지고 색이 세련되어 감은 진경(進境)으로 볼 수 있다. 동양화부에서는 서양식의 채구(彩具)를 중후하게 퇴적하는 기법과 묵화의 사실적인 경향을 들 수 있다. 이것은 뒤늦기는 하지만 새로운 탐색의 일면이다. 추천, 참여급에 벌써 노(老)티를 띠어서 위축하는 경향이 보이는 것은 또한 조로로 볼 수밖에 없다. 신인들의 활동력이 박약하다는 것은 좋은 현상이 아니다."[90]

윤희순은 정말조의 〈춘완(春暖)〉은 일본화의 격을 갖춘 작품으로, 간결한 구도, 고담한 색, 옷주름의 경건(勁健)한 선 따위가 장중 제일이라고 평가하고, 조중현의 〈독수리〉도 역작인데, 묵의 선염 효과로 웅혼미가 나왔으니 이들 두 작품은 금년의 수확이라고 높이 추켜세웠다.

군상을 그린 장우성의 〈청춘 일기〉는 도회적 정서를 갖춘 작품인데 골격이 크지만 발랄함을 잃어버린 포즈요, 불건강한 청춘이라고 꾸짖었다. 윤희순은 '현실의 일부일지는 모르나 퇴폐를 미화하려는 감상적인 취미는 청산할 것이며, 기름 흐르는 파마넨트의 묘사는 작년 것보다도 더 저속'하다고 흠을 잡았다. 김기창의 〈혹일(或日)〉에 대해서도 마찬가지로 이렇게 큰 그림에 작가의 노력을 낭비할 필요가 있느냐고 되묻고 '부감식인 구도로 입체적인 현대미(現代味)를 내려고 하는 이상 해조(諧調)의 원근을 고려해야 할 것'이라고 꼬집었다.

이응노의 〈동도교외(東都郊外)〉는 양식의 반복이 운치를 손(損)했으며, 정종녀의 〈낙화담(落花潭)〉은 패기가 있는 작품으로 흠은 있으나 남화다운 유일한 존재로 눈을 끈다고 쓰고, 허건이 보여주는 서양화스런 묘사에 빗대 훨씬 동양답다고 썼다. 〈고산(高山)의 가을〉의 이건영과 〈추교(秋郊)〉의 이현옥에 대해서는 다음처럼 썼다.

"묵화로서 사실적인 묘사를 하는 태도는 좋으나 선과 양식(예컨대 준법 등)을 어떻게 현대화할까가 문제이다. 전통을 전혀 내어 버리면 벌써 그것은 전혀 별개의 것이다. 묵화의 사실 추궁이 콘테화에 미치지 못할 것이다."[91]

김인승의 〈춘조(春調)〉는 대작으로 사진술과 영화술에도 많이 이용되는 렘브란트 광선 탓에 속취(俗臭)가 있고, 같은 모델을 반복해서 성격을 무시한 한 사람의 확대로 군상을 취급한 작품임을 흠으로 잡았다. 윤희순이 보기에 이 작품은, 다

빈치 이후 인체의 융기감(隆起感), 세잔느 이후 전체적인 면과 광의 구성으로의 발전 같은 고전의 세련을 이어받지 못한 작품이다. 김중현의 〈훈향(燻香)〉은 '사실적이 아닌 관념적인 반복의 군상'인데, 김인승의 작품이 미인형의 미에 집착했다면, 김중현은 괴인형, 괴인미(怪人美)에 사로잡혔다고 쓴 윤희순은 두 작품 모두 매너리즘에 빠졌으며 '이처럼 내용이 희박한 기교주의 및 무기교주의는 현대 전람회식의 이 대 주형(鑄型)으로 일시적 매혹을 줄 수 있지만, 질박한 소품보다도 예술적인 가치와 영원성에 있어 얼마나 부질없는 허영이냐'고 묻고 있다. 윤희순은 거기에 내용이 박약한 패기보다는 차라리 솔직한 대상 관조가 진실을 보여준다고 덧붙였다.

박영선의 〈무의(舞衣)〉는 원색의 효기가 제대로 나지 않았는데 화구의 두께와 터치 탓이며 배경의 색조가 혼탁한 때문 아니냐고 물었다. 또 심형구의 〈초상(草上)〉은 유화다운 투명성이 아니라 심히 산란하고 조잡하다고 꾸짖었으며, 이인성의 〈오월의 못〔池〕〉에 대해 윤희순은 '훨씬 회화적이다. 아직 이인성 씨는 이 전람회의 유일한 기법의 인(人)이고 순수한 화가로서 대표인 자리에 있다. 회화 장식성은 사상의 성장이 없을 때에는 추상적 효과를 내지 못하고 사도(邪道)로 타락한다'고 하면서, 장식에만 치우친 이대원이나, 사상에만 치우친 이봉상 모두 편벽된 태도라고 꼬집었다. 김만형의 〈석불 있는 정(庭)〉에서 현대화가의 오뇌(懊惱)를 발견한 윤희순은 다음처럼 썼다.

"그것은 진통과 같은 새로운 출생에의 일 현상인지 모른다. 씨의 연래의 서양취(西洋臭) 있는 수법에 대하여 그의 서양적 정서의 발전을 흥미있게 보아왔다. 이제 완전히 서양에서의 이반을 보여주었다. 그 제재에 있어 포즈(예컨대 소나무 가지)에 있어 동양에의 복고를 모색하였다. 이 작품에는 과도적인 많은 파탄이 있다. 그러나 석불의 옷칠같이 투명한 기법은 앞으로의 새로운 암시를 보여준다."[92]

또 윤희순은 이인성이 가장 훌륭한 '기법의 인(人)'인 것에 비해, 김만형은 그 변환되는 기법에서 장래를 기대할 수 있다고 쓰고, 정현웅의 〈자화상〉에 대해 다음처럼 썼다.

"색채의 윤택이 충분타고는 할 수 없으나 생활의 체취를 발산한다. 고요한 관조가 아니라 소박한 고백이다. 여기서는 아름다운 뉘앙스라든가 발전적인 정서의 약동은 느낄 수 없지만 진실의 표출이 있다. 이러한 겸허한 태도는 퍽 순(純)된 정서에서 나오는 것이리라. 결국 예술의 출발점은 이런 데 있다."[93]

전시체제 미술활동

이론활동

국민미술론 조선연맹 야나베 에이자부로우(矢鍋永三郎) 부장은 '국민미술론자'였다. 그는 「전시생활과 조선미술」[94]이란 긴 글에서 전시 아래서의 여러 가지 특수성을 들면서 미술 또한 다르지 않음을 논했다. 그는 첫째, 전쟁을 소재삼은 전쟁화와 더불어 생활에 위안을 주는 자연과 인사(人事)를 소재삼은 총후의 미술을 논하면서, 종전의 자유주의적 사색에 바탕을 두는 취재는 피해야 한다고 주장했다 퇴폐적이며 호색적(好色的)이고 영미 구가풍(英美 謳歌風) 따위가 그런 것이다.

야나베 에이자부로우는 미술가도 국민의 한 사람으로 국민적 신념을 갖고 세계를 보아야 한다고 하면서 미술 또한 초현실주의, 입체주의, 야수주의 미술정신이 일본에 유행하고 있으나 어떻게 그것이 펼쳐져 온 것인지 서구의 사정을 검토해야 함에도 무비판으로 유행하는 것은 시정해야 할 것이라고 주장했다. 또한 그는 조선의 미술은 조선의 풍토에 영향을 받는 특수한 것인데 오늘날에 이르러 '조선의 미적 전통을 지양(止揚)하고 황국화'를 꾀해야 할 것이라고 주장했다. 현실의 미술정세를 분석하는 데서 출발해야 한다는 것이다. 그것이 그가 주장하는 국민미술의 알맹이라 하겠다.

미술가

조선미전 추천작가로 뽑힌 김경승은 나름의 시각에서 조선 조소예술의 현실적 과제를 논하면서, 전시체제 미술활동에서 부딪치게 되는 커다란 어려움은 재료의 부족 따위에서 발생하는 것이 아니라, 익숙한 서구 조소예술에서 받은 영향 따위에 더욱 크게 있다고 헤아리면서, 지금은 "일본인의 의기와 신념을 표현하는 데, 새 생명을 개척하는 대동아전쟁 하에 조각계의 새 길을 개척하는"[95] 것이 우리 조소예술가들이 풀어나가야 할 가장 큰 과제라고 힘주어 말하면서, 자신도 온힘을 다하겠다고, 친일 미술활동을 드러내 놓고 다짐하고 있다.

올해 들어 여럿이 창씨개명에 참가했다. 김화경은 카네야마 카케이(金山華慶)로,[96] 정홍거는 엔니치 코우쿄(延日弘巨)로,[97] 정완섭(鄭完燮)은 타케다 칸쇼우(竹田完燮)로,[98] 안동숙(安東淑)은 야쓰모토 츠카토시(安本東淑)로,[99] 박창선(朴昌善)은 히라하라 마사요시(平原昌善)로,[100] 이기범(李奇範)은 마시로 키한(眞城奇範)으로, 김봉룡은 카네다 호우류우(金田奉龍)로,[101]

양달석은 양원달석(梁原達錫)으로,[102] 박득순은 아라이 준페이(新井淳平)로[103] 창씨만 하여 성만 바꾼 이들은 알 수 있으나 창씨개명을 해 모두 바꾼 이들은 금세 알기 어렵다.

조선문인협회는 '문단의 일본어화'라는 강령에 따른 활동을 펼쳐나갔는데, 12월 8일, 동양극장에서 조선문인협회, 연극문화협회, 동양극장이 함께 주최하고 총력연맹 정보과와 매일신문사가 후원하는 국민시낭독회를 열었다. 시 낭송에 이광수, 모윤숙, 노천명 들이 나섰는데 여기에 조우식도 나섰다.[104]

매일신보사는 올해, 적도 아래 싸우는 황군장병들에게 부채 30만 자루 헌납운동을 펼쳤다. 이 때 윤치호는 부채 천 자루 값 280원을 기탁하기도 했다.[105] 이 무렵, 노수현이 부채 그림을 그려 헌납했다. 때는 또렷하지 않은데 그런 사실을 조용만(趙容萬)이 증언해 주고 있다.

"일제말에 총독부에서는 황군 장병을 위문한다고 부채 그림을 수백 장씩 그려오라고 해 심산(心汕, 노수현)도 온 여름 동안 부채 그림만 그렸다. 이 때문에 엉덩이에 땀띠가 나 고생을 몹시 하고 나서는 다시는 누가 무어래도 선면(扇面) 그림은 그려 주지 않았다."[106]

일본인의 전쟁화

지원병으로 나섰다가 산서(山西) 지방에서 전사한 이인석(李仁錫) 상등병의 이름을 길이 남기기 위해 야마다 시니치(山田新一)가 그의 전사 장면을 그렸는데 『매일신보』는 그 사실을 자상하게 보도했다. 야마다 시니치가 구상을 가다듬고 있던 중 총후미술전람회장에서 조선육군 보도부 대좌와 우연히 만나 그 이야기를 꺼내자 대좌는 '그건 좋은 생각이다. 대동아미술전람회에는 꼭 이인석 상등병의 그림을 그려 달라'고 하면서 모델로 22부대에 있는 지원병 출신의 병사를 매일 화실로 보내 주기로 약속했다. 그렇게 시작한 작품은 50호 크기였는데 바른편 아래에는 이인석 상등병의 최후 모습, 왼편에는 이를 지키는 전우를 배치한 것으로, 이 작품을 오는 12월 1일 동경 상야미술관에서 열리는 대동아미술전람회에 출품키로 했다.[107]

단체 및 교육

조선남화연맹 8월 30일 정자옥백화점 사교실에서 조선 남화가 40여 명이 조선남화연맹을 만들었다. 이들은 "남화정신을 기초로 하는 작가를 총망라하는 단체로서 금후 이 정신을 줄기로 하여 작품의 연구와 발표를 목적"으로 내세웠다. 또 이

작품 판매수익을 전액 일제에 헌납키로 결정한 조선남화연맹. (『매일신보』 1942. 9. 30.) 고희동, 이상범, 김은호, 김용진, 이용우, 김기창, 노수현, 이한복, 박승무, 이승만, 이응노, 이건영, 백윤문, 배렴, 허건, 윤희순과 일본인들이 참가한 단체로, 당대의 수묵채색화가들이 대부분 참가했다.

들은 '뜻을 모아 채관(彩管)보국의 결의를 공고히' 했다. 이들은 10월 1일부터 6일까지 조선남화연맹전람회를 정자옥에서 열기로 했는데, 출품작품 전부에 대한 판매 수익금을 육해군에 헌납키로 결정했다. 참가자들은 고희동, 이상범, 김은호, 김용진, 이용우, 김기창, 노수현, 이한복, 박승무, 이승만, 이응노, 이건영, 백윤문, 배렴, 허건, 윤희순을 비롯한 스물여덟 명과 그 밖에도 일본인 카타 야마탄(堅山坦), 미키 히로시(三木弘)를 비롯한 아홉 명이 참가하고 있었다.[108]

전람회

5월 27일부터 31일까지 정자옥화랑에서 매일신보사가 주최하는 무적대해군포스터전람회가 열렸다. 5월 27일은 해군기념일이었다. 경성 20여 개 중등학생들이 제작한, 모두 150점의 포스터를 내건 전람회였다.[109] 주최측은 30일 오후 두시에 시상식을 열어 특선자인 경기상업고등학교 사학년 카네다 텐유우(金田展雄)를 비롯 일등 한 명, 이등 세 명, 삼등 네 명, 가작 사십여 명 등 모두 오십 명에게 상장을 주고 해군 무관상, 매일신보 사장상 따위를 주었다.[110]

9월 15일부터 20일까지 시내 네 백화점에서 대만주국전이 열렸다. 정자옥화랑은 '약진편', 화신화랑은 '인문편', 삼월화랑은 '군사편', 삼중정화랑은 '개척편'으로 나누어 사진 자료 따위를 늘어놓은 전시회였는데, 만주국 건국 십 주년을 기념해 조선연맹이 주최한 전람회였다.[111]

제1회 조선남화연맹전 10월 1일부터 6일까지 정자옥화랑에서 제1회 조선남화연맹전람회가 열렸다. 출품작 판매 수익금은 모두 정부 육해군에 헌납했다.[112] 고희동, 이상범, 김은호, 김용진, 이용우, 김기창, 노수현, 이한복, 박승무, 이승만, 이응노, 이건영, 백윤문, 배렴, 허건, 윤희순을 비롯한 조선인 스물여덟 명이 작품을 냈으며 일본인 카타 야마탄(堅山坦)과 미키 히로시(三木弘) 들도 작품을 냈다.

11월 3일부터 8일까지 삼월화랑과 정자옥화랑에서 열린 반도총후미술전람회. (『매일신보』 1942. 11. 3.) 조선연맹 산하 조선미술가협회가 주최한 이 공모전은 조선미전에 맞먹을 정도의 규모였다. 조선인 초대작가로 김기창, 이상범, 김은호, 김인승, 심형구였다.

제1회 반도총후미술전람회 조선연맹 산하 조선미술가협회는 9월 중순부터 총독부 정보과의 후원을 얻어 '반도총후(銃後)미술전람회'를 11월 3일부터 8일까지 삼월백화점 및 정자옥백화점 화랑에서 열기로 하고 준비에 들어갔다. 그 목적은 "총후 반도의 생생한 총후 생활을 묘사한 미술을 진열하여 민중의 시국인식을 계발 지도하기"[113] 위한 것이었다. 전람회는 예정대로 이뤄졌다. 유채수채화 분야에서 239점, 수묵채색화 분야에서 53점 등 모두 292점이 들어왔다. 조선미술가협회는 이를 대상으로 심사를 해 모두 87점을 뽑았다.

반도총후미술전 일본화부 초대작가는 〈폐품 회수반〉을 낸 김기창을 비롯해 일본인 두 명, 위원작가는 〈천고마비(天高馬肥)〉를 낸 이상범, 〈방공훈련〉을 낸 김은호, 유채수채화 분야 초대작가는 〈전선의 화(華)〉를 낸 김인승, 〈동아(東亞)를 지킴〉을 낸 심형구와 일본인 한 명, 위원작가는 야마다 시니치, 히요시 마모루(日吉守), 미키 히로시(三木弘)를 비롯 모두 일본인 네 명이었다.

총독상 수상작품은 임○○(林○○)의 〈군복을 수리하는 애국반〉이며, 일본화부 특선에 야쓰모토 츠카토시(安本東淑, 안동숙)의 〈비행기〉를 포함한 네 작품, 유채수채화 분야 특선에 박영선 〈추경(秋耕)〉을 포함한 여덟 작품, 일본화부 입선에 박

원수(朴元壽), 심은택(沈銀澤)을 포함한 16명, 유채화 분야 입선에 카네코 토간(金子斗煥, 김두환), 홍우백을 포함한 58점이 올랐다. 입선자 명단에 오른 이들이 거의 젊은 작가들이므로 낯선 이름들이며 특히 이름이 넉 자로 이뤄져 모두 일본인들인 듯하지만 조선인들이 창씨개명한 경우도 제법 있을 듯하다.

이 작품들 중 유채수채화 분야의 작품은 삼월백화점, 수묵채색화 분야 작품은 정자옥백화점 화랑에서 3일부터 일반 공개하기 시작했다.[114] 7일 오전 9시 반에는 타나카(田中) 정무총감이 전시장 두 곳을 돌며 "채관(彩菅)"을 통하여 전시의식을 고취시킨 역작품에 감탄"[115]하고 돌아갔다.

「금년의 미술계」[116]에서 윤희순은 이 전람회가 유치하지만 조선 내 작가로서 처음 나타난 전쟁미술 단체전이라고 밝혔다. 윤희순은 총후미술선이란 빌빠 게개(題材)의 대상이 전쟁 장면의 긴박미(緊迫味)를 따를 수 없는 것이며 따라서 지난 성전미술전과 비교할 필요도 없지만 아무튼 작가 역량 따위로 미루어 어른과 젖먹이의 차이라고 평가했다. 윤희순은 전쟁미술이란 '국가가 욕구하는 기념적 가치 및 정신의 앙양'에 있는 것으로, 작가의 예술적 욕구와 국가의 사상적 욕구가 완전히 협조를 이루지 못하면 성공할 수 없다고 가리키고, 기법도 문제지만 더 근원 문제는 작가의 전쟁미술에 대한 사상의 수준에 있다고 썼다. 이를테면 총후미술전의 작품들이 유치한 이유는 결국 작가 역량 문제도 있지만 '선전 출품보다도 오히려 힘을 안 들였으며 전쟁미술이 국가적인 예술운동이라는 인식이 부족한 탓이 아니냐'고 되묻고, 다시 말해 작가들의 전쟁미술에 대한 사상성이 낮다고 헤아렸다. 윤희순은 김은호의 작품 〈방공훈련〉을 대상삼아 다음처럼 썼다.

"김은호 씨는 조선의 중년 주부의 얼굴을 여실히 묘출하였고 구도에 있어서도 씨의 상례의 형을 벗어난 대담한 수질(手質)이었으므로 전에 보지 못하던 공간과 분위기도 나왔다. 씨에게는 사상이 필요하였었던 모양이다. 사상성과 예술성의 조화는 그리 용이한 것은 아니다. 그러므로 차라리 이상범 씨, 야마다 시니치 씨같이 사상이 노출되지 않는 편이 비속에 떨어지는 파탄을 면할 수 있어 예술적으로 무난하였다."[117]

1942년의 미술 註

1. 윤희순, 「금년의 미술계」, 『춘추』, 1942. 12.
2. 윤희순, 「미술의 시대색」, 『매일신보』, 1942. 6. 9-14.
3. 윤희순, 「미술의 시대색」, 『매일신보』, 1942. 6. 9-14.
4. 윤희순, 「미술의 시대색」, 『매일신보』, 1942. 6. 9-14.
5. 윤희순, 「금년의 미술계」, 『춘추』, 1942. 12.
6. 윤희순, 「금년의 미술계」, 『춘추』, 1942. 12.
7. 윤희순, 「금년의 미술계」, 『춘추』, 1942. 12.
8. 윤희순, 「금년의 미술계」, 『춘추』, 1942. 12.
9. 윤희순, 「금년의 미술계」, 『춘추』, 1942. 12.
10. 코지마(兒島) 화백 개인전, 『매일신보』, 1942. 10. 25.
11. 윤희순, 「금년의 미술계」, 『춘추』, 1942. 12.
12. 김만형, 「나의 제작태도」, 『조광』, 1942. 6.
13. 김만형, 「나의 제작태도」, 『조광』, 1942. 6.
14. 김기창, 「본질에의 탐구」, 『조광』, 1942. 6.
15. 김기창, 「본질에의 탐구」, 『조광』, 1942. 6.
16. 김만형, 「나의 제작태도」, 『조광』, 1942. 6.
17. 윤희순, 「화단의 윤리」, 『매일신보』, 1942. 10. 6.
18. 윤희순, 「화단의 윤리」, 『매일신보』, 1942. 10. 6.
19. 김만형, 「나의 제작태도」, 『조광』, 1942. 6.
20. 최근배, 「고독에 안주하는 경지」, 『조광』, 1942. 6.
21. 최근배, 「고독에 안주하는 경지」, 『조광』, 1942. 6.
22. 홍일표, 「문학성과 조형성」, 『조광』, 1942. 6.
23. 김만형, 「나의 제작태도」, 『조광』, 1942. 6.
24. 김만형, 「나의 제작태도」, 『조광』, 1942. 6.
25. 김만형, 「나의 제작태도」, 『조광』, 1942. 6.
26. 명화 운낭자의 작가 채용신으로 판명, 『매일신보』, 1942. 12. 20.
27. 조선작가들 이과전에 활약, 『매일신보』, 1942. 9. 16.
28. 반도화단의 기염, 『매일신보』, 1942. 10. 18.
29. 수(首)작가 이국전 씨, 『매일신보』, 1942. 5. 29.
30. 양화와 조각에, 『매일신보』, 1942. 5. 27.
31. 김기창, 「본질에의 탐구」, 『조광』, 1942. 6.
32. 김기창, 「본질에의 탐구」, 『조광』, 1942. 6.
33. 총독 휘호의 흥아유신기념탑, 『매일신보』, 1942. 4. 12.
34. 창경원과 덕수궁, 『매일신보』, 1942. 4. 12.
35. 미술관 일본에 새화 진열, 『매일신보』, 1942. 4. 19.
36. 춘광하 감미한 향연, 『매일신보』, 1942. 4. 12.
37. 강세형, 「조선문화 만보」, 『춘추』, 1942. 2.
38. 묵로 화백 개인전 준비, 『매일신보』, 1941. 11. 20.
39. 묵로 이용우 화백 신작 개인전 개최, 『매일신보』, 1942. 2. 25.
40. 묵로 개인전, 『매일신보』, 1942. 3. 8.
41. 허백련 화백 개인전, 『매일신보』, 1942. 3. 21.
42. 김매정, 「의재의 산수」, 『매일신보』, 1942. 3. 28.
43. 설송 서도전, 『매일신보』, 1942. 4. 5.
44. 심산 화백 개인전, 『매일신보』, 1942. 10. 8.
45. 김용준, 「심산의 산수화」, 『매일신보』, 1942. 10. 10-11.
46. 김인승 화백 평양에서 개인전, 『매일신보』, 1942. 4. 24.
47. 리재현, 『조선력대미술가편람』, 문학예술종합출판사, 1994, p.190.
48. 리재현, 『조선력대미술가편람』, 문학예술종합출판사, 1994, p.197.
49. 수묵전, 『매일신보』, 1942. 4. 12.
50. 제2회 청전화숙전, 『매일신보』, 1942. 3. 13.
51. 창룡사 주최 제1회 작품전, 『매일신보』, 1942. 3. 23.
52. 서화 통해 세민 구제, 『매일신보』, 1942. 12. 20.
53. 이구열, 「허민과 진환」, 『한국의 근대미술』 제4호, 한국근대미술연구소, 1977 참고.
54. 미술의 가을, 『매일신보』, 1942. 9. 4.
55. 제미동창전 성황, 『매일신보』, 1942. 8. 22.
56. 화단의 최고 – 구신회전, 『매일신보』, 1942. 8. 26.
57. 제5회 재동경미술협회전, 『매일신보』, 1942. 10. 1.
58. 재동경미술협회, 『매일신보』, 1942. 10. 1.
59. 윤희순, 「화단의 윤리」, 『매일신보』, 1942. 10. 6.
60. 윤희순, 「금년의 미술계」, 『춘추』, 1942. 12.
61. 윤희순, 「금년의 미술계」, 『춘추』, 1942. 12.
62. 윤희순, 「화단의 윤리」, 『매일신보』, 1942. 10. 6.
63. 선전에의 등용문, 『매일신보』, 1942. 11. 2.
64. 전시미술의 전당, 『매일신보』, 1942. 2. 4.
65. 선전 심사원, 『매일신보』, 1942. 4. 19.
66. 화면마다 전쟁색, 『매일신보』, 1942. 5. 20.
67. 진지한 역작 343점, 『매일신보』, 1942. 5. 27.
68. 조선미술전람회 입선작 추가발표, 『매일신보』, 1942. 5. 28.
69. 진지한 역작 343점, 『매일신보』, 1942.5.27. 이 보도에는 이인성이 무감사 출품작가로만 나오는데 이인성은 이미 추천작가였다.(야마다 시니치(山田新一), 「미술 조선의 금석」, 『조선』, 1942. 6 참고.)
70. 선전 추천 또 일인, 『매일신보』, 1942. 6. 3.
71. 주옥 같은 이십삼 점, 『매일신보』, 1942. 5. 29.
72. 영예의 창덕궁 – 총독상, 『매일신보』, 1942. 5. 30.
73. 선전은 금일 개막, 『매일신보』, 1942. 5. 31.
74. 미술의 전당, 『매일신보』, 1942. 6. 1.
75. 남화에 비평 일색, 『매일신보』, 1942. 6. 21.
76. 「미술조선의 영예」, 『매일신보』, 1942. 6. 18.
77. 카와사키 류우이치(川崎隆一), 「기교보다 내용」, 『매일신보』, 1942. 5. 27.
78. 미나미 쿤조우(南薰造), 「향상되는 수준」, 『매일신보』, 1942. 5. 27.
79. 나이토 우신(內藤伸), 「새로운 태동」, 『조선』, 1942. 6.
80. 시미즈 카메조우(淸水龜藏), 「형태와 모양에 주의」, 『조선』, 1942. 6.
81. 선전 추천 또 일인, 『매일신보』, 1942. 6. 3.
82. 선전을 수놓은 초입선 중의 이채, 『매일신보』, 1942. 5. 27.
83. 수(首)작가 이국전 씨, 『매일신보』, 1942. 5. 29.
84. 독수리 작자 마츠오카 시게아키(松岡重顯) 씨, 『매일신보』, 1942. 5. 29.
85. 풍경 작자 김종하 씨, 『매일신보』, 1942. 5. 29.
86. 나전평탁(螺鈿平卓) 작자 카네다 호우류우(金田奉龍) 씨, 『매일신보』, 1942. 5. 29.
87. 소녀 작자 아라이 준페이(新井淳平) 씨, 『매일신보』, 1942. 5. 29.
88. 최근배, 「선전 동양화 평」, 『조광』, 1942. 6.
89. 윤희순, 「미술의 시대색」, 『매일신보』, 1942. 6. 9-14.
90. 윤희순, 「미술의 시대색」, 『매일신보』, 1942. 6. 9-14.

91. 윤희순, 「미술의 시대색」, 『매일신보』, 1942. 6. 9-14.
92. 윤희순, 「미술의 시대색」, 『매일신보』, 1942. 6. 9-14.
93. 윤희순, 「미술의 시대색」, 『매일신보』, 1942. 6. 9-14.
94. 야나베 에이자부로우(矢鍋永三郎), 「전시생활과 조선미술」, 『조
 선』, 1942. 6.
95. 선전 추천 또 일인, 『매일신보』, 1942. 6. 3.
96. 최근배, 「선전 동양화 평」, 『조광』, 1942. 6.
97. 최근배, 「선전 동양화 평」, 『조광』, 1942. 6.
98. 최근배, 「선전 동양화 평」, 『조광』, 1942. 6.
99. 최근배, 「선전 동양화 평」, 『조광』, 1942.6.
100. 최근배, 「선전 동양화 평」, 『조광』, 1942. 6.
101. 나전평탁 작자 카네다 호우류우(金田奉龍) 씨, 『매일신보』,
 1942. 5. 29.
102. 「진기한 여자 343점」, 『매일신보』, 1942. 5. 27.
103. 「소녀작가 아라이 쥰페이(新井淳平)」, 『매일신보』, 1942. 5. 29.
104. 임종국, 『친일문학론』, 평화출판사, 1966, p.109.
105. 부채 헌납열 팽배!, 『매일신보』, 1942. 4. 5.
106. 조용만, 『30년대의 문화예술인들』, 범양사, 1988, p.233.
107. 화폭에 재생하는 이상등병, 『매일신보』, 1942. 11. 21.
108. 반도 남화가 총망라, 『매일신보』, 1942. 9. 30.
109. 본사 주최 해군포스터전, 『매일신보』, 1942. 5. 28.
110. 작일 명예의 수상식, 『매일신보』, 1942. 5. 31.
111. 대만주국전, 『매일신보』, 1942. 9. 16.
112. 출품은 전부 헌납, 『매일신보』, 1942. 10. 2.
113. 총후미술전람회, 『매일신보』, 1942. 9. 23.
114. 채관에 보국의 열화, 『매일신보』, 1942. 11. 3.
115. 타나카(田中) 총감 - 총후미술전에, 『매일신보』, 1942. 11. 8.
116. 윤희순, 「금년의 미술계」, 『춘추』, 1942. 12.
117. 윤희순, 「금년의 미술계」, 『춘추』, 1942. 12.

1943년의 미술

이론활동

시대와 미술가　윤희순은 '미증유의 대전쟁' 속에서 살고 있는 지금, 한 사람의 예술가로서 대사일번(大死一番)의 심도(心度)가 필요하다고 여겼다. 윤희순은 그것을 '회화예술가로서의 예술의사, 회화의 의욕'으로 풀었다. 윤희순은 조선 반도는 작년까지 몸소 직접 피를 흘리지 않아도 좋을 듯한 별세계에 살았는데 이제 징병제 실시, 해군특별지원병제 따위가 실시되었으니, 글을 쓰는 오늘, 다음과 같은 느낌을 갖는다고 썼다.

"신문지상에 읍소하는 전문대학 학도들의 특별지원병 출진의 비장한 부르짖음은 전신의 신경이 한꺼번에 울고 심장을 뿌리채 흔들어 놓는 일대 비장한 충격을 준다. 이제 생사의 문제는 우리들 앞에 당도하였다. 결코 남의 이야기가 아니다. 우리들의 형제자매들이 총과 칼을 들고 피를 흘리게 되었다. 여기서 우리는 무엇을 느낄 수 있는가?"[1]

윤희순은 이제 관념이 아니라 현실이며 '이제 우리는 용이하게 대사일번의 경지를 깨우칠 열쇠를 손에 넣을 수 있는 첩경에 처해 있다'고 생각했다. 윤희순은 그래서 다음처럼 썼다.

"생사를 초월한다는 것은 사(死)를 무서워하지 않는 것이다. 회화 제작에도 이러한 사에 태연한 기백으로 덤빈다면 산 그림을 그릴 수 있을 것이다. …미의 개념을 숭고와 비장과 골계로 3분한다면 비장은 전쟁과 같은 대수난에서 느낄 수 있을 것이리라. 그것은 형식에서 반드시 낭만적일 필요는 없지만 그 예술의사는 낭만이 아닐 수 없다. …전시와 같은 포탄 연우(煙雨)의 대변환기에 있어서는 평화시대의 찬란하던 예술이 혼란에 빠지고 쇠멸하는 것같이 보이지만 실상은 다음 시대의 신예술을 수태하는 대변화의 비상률적(非常律的)인 현상인 것이다. 과거의 전란시기에 처하였던 위대한 예술가들이 평화시대보다도 더 훌륭한 작품을 남겨 놓았다."[2]

윤희순은 그 위대한 예술가의 예로 다 빈치, 미켈란젤로, 원말사대가(元末四大家)와 팔대산인(八大山人), 석도(石濤)를 내세웠다. 짐짓 전쟁화를 비껴간 것이겠다. 윤희순은 다음처럼 주장했다.

"이러한 일탈적인 예술(원말사대가, 팔대산인, 석도)이라도 교묘한 위편(僞騙)과 기교(奇矯)한 만착(瞞着)의 회화보다는 높은 가치가 있음은 물론이다. 물론 어느 것이고 회화의 자율성을 망각할 수는 없다. 즉 회화의 순수성, 회화 그것의 미의 성장은 언제든지 가장 근원적인 생명임을 말할 것도 없다."[3]

최근 20년간 조선화단사　윤희순은 일본어로 쓴 「조선미전의 모색성」[4]이란 글에서 서화협회에 앞서는 조직체로 서화미술회를 앞장세우면서 '최초의 연구단체'라고 규정했다. 윤희순은 그 때 안중식, 조석진이 지도를 맡았고, 이미 일가를 이룬 이도영, 김응원, 현채가 화업을 보조했다고 밝혔다. 그리고 윤희순은 서화협회야말로 '근대예술의 이념'에 걸맞는 것으로 보았다.

앞선 글과 거의 같은 「조미전과 화단」[5]이란 글에서 윤희순은 서화협회전람회를 '근대미술의 영향으로 열린 최초의 전람회'라고 규정한 다음, 연대기 순으로 식민지 조선화단의 흐름을 정리했다. 먼저 조선미전과 빗대 보았는데 규모에서 협전을 능가했고, 또한 조선미전 10회 무렵까지는 조선화단을 대변했다고 평가했다. 하지만 조선미전의 기구가 갖고 있는 결함으로 중견작가들이 떠나 버렸으니 10회 무렵을 계기로 조선 안의 작가들을 포용할 능력이 없어지기 시작했으며, 이 때부터 화단 경향 및 그 생성 과정은 조선미전권 밖에서 찾아볼 수밖에 없어졌다고 가리켰다. 또한 서화협회전도 민간전이지만 협전 작가 대다수가 조선미전에 출품했고 서화협전 예술양식에 특수한 것도 없었으니 관전과 대척(對蹠)은 아니었으며 이를테면 문전에서 파생된 이과와는 본질부터 다른 것이라고 헤아렸다.

윤희순은 서화협회전과 조선미전 10회 무렵까지는 조선화단의 계몽기요 평화시대이며 인상주의의 현란한 꽃이 피기도

했다고 돌이켜 보았다. 윤희순은 그 때 작가들로 고희동, 김관호, 나혜석, 김창섭, 이제창, 이승만, 김주경, 오지호, 홍득순, 이종우, 윤상열, 김용준, 박상진, 길진섭, 이마동, 윤희순과 세상을 떠난 강신호, 김종태를 들었다.

윤희순이 보기에 조선화단의 1기가 끝난 조선미전 10회 무렵 이후의 변화는 '동경을 거쳐 밀려드는 신흥미술의 노도'에서 비롯한 것으로, 미온적인 인상파 화풍 양식에 파란을 일으켰으며 여기에 다시 민족과 계급의 이름으로 '인생을 위한 예술'의 조수가 팽배했다고 회고했다. 그러나 그것은 이렇다 할 흔적을 남기지 못하고 '예술을 위한 예술' 밑에 깔려 버리고 말았다. 이어지는 윤희순의 회고는 다음과 같다.

제1기를 끝으로 조선화단은 현대적인 분별작용이 일어났는데 1928년에 귀국한 이종우의 영향이 컸다. 이종우는 개인전을 열어 신고전파풍의 서양취 나는 수법을 보여주었는데 조선화단에 큰 자극이었으며, 1930년에 귀국한 임용련, 백남순이 미국과 프랑스에서 머물 때의 작품으로 전람회를 열어 화단에 새로운 화제를 던졌다.

뒤이어 1929년에는 김주경, 박광진, 심영섭이 녹향회를 조직해 표현파풍의 화풍으로 신흥기분을 돋웠고, 다음해 동미전은 동경의 신흥미술을 소개해 주었으며 1931년, 구본웅의 초현실주의 개인전은 동미전 김용준의 기이한 낭만적 미래파풍의 작품과 함께 '첨단미술의 대표적 기염을 토했다'고 보았다.

1935년에 신자연파풍의 독특함을 보여준 이송령이 있고, 또 이종우, 이병규, 길진섭, 김용준, 구본웅 들이 모인 목시회는 '초유의 강력한 멤버'로 등장했다. 이마동 씨가 '온화한 인상풍'의 개인전으로 데뷔한 뒤에 길진섭 씨는 '지성적인 현대풍'의 개인전을 가졌다. 그 후 김환기 씨의 '추상주의풍'의 개인전과 신미술가협회의 이쾌대, 최재덕, 홍일표, 진환, 윤자선, 이중섭, 김종찬 씨들에 의해 '근대미술의 최근 경향까지를 대략 이식'할 수 있었다. 그 동안 개인전을 5회째 가진 박성규 씨의 파스텔화는 '서정적인 화풍'이 또한 이채가 있었고, 수묵채색화의 김은호, 박승무, 배렴, 이용우, 김경원, 노수현, 허백련, 변관식 씨등의 개인전과 후소회전(後素會展), 청전화숙전(靑田畵塾展) 등은 비록 예술적인 새로운 발전은 없었다 하나 그들이 신문화 형식의 공개전람회를 가졌다는 것은 또한 화단 전체의 일 발전계정(發展階程)으로 볼 수 있는 것이다.[6]

1921년에 연 '인상파풍'의 나혜석 개인전은 여성은 물론 유화가의 첫 개인전이었으며, 그 작품이 정열적인 내용을 갖고 있었으므로 센세이션을 일으켰다. 그 뒤로 신흥미술의 발흥은 종(從)으로 화단의 경향사를 이뤄왔다. 따라서 조선미전은 이러한 화단의 변천과는 소원한 위치에 있었다. 그러나 이들 선구적 중견, 전위작가 들은 산병적(散兵的)인, 다시 말해 흩어져

있는 탓에 협전과 같은 민간전의 쇠퇴와 함께 지속적인 발전을 할 수 없었으며 또한 그것은 신흥미술의 분열성이기도 하다.

그 밖에 김은호, 정말조는 조선미전이 아니라 '실상은 문전(文展)에서 출발한 작가'요, 김인승, 이인성, 박영선, 김만형, 심형구도 '문전, 이과 등에 대한 사대적(事大的) 경향의 작가'이다.

그렇다면 조선미전은 어떤가. 이상범이야말로 20년 동안 똑같은 그림으로 '조선미전의 역사적 작가'다. 배렴, 김기창, 장우성 들도 모두 조선미전에서 자랐다. 또 김중현도 조선미전이 낳은 작가라 하겠다. 그런데 근래 참여, 추천제를 만든 뒤 일종의 움직일 수 없는 장벽처럼 버티고 서 있으니 새로운 작가진으로서 관전의 범주를 이루려는 경향을 보이고 있다.

이같은 윤희순의 최근 20년간 조선화단사 정리는 유화 중심의 변천사로, 그 이식의 발자취를 헤아리는 수준에서 뜻이 있다. 서화협전을 근대미술의 영향에 따른 것으로 본다든지, 구미에서 배우고 온 이들의 영향을 평가하는 것, 그리고 문전이나 이과전 출신 작가들에 대해 사대 경향이라고 평가하는 따위가 그러하다.

식민지 미술가의 글쓰기 　많은 미술인들이 창씨개명에 나서는 가운데 이 무렵 가장 많은 미술 문필활동을 펼치고 있던 윤희순은 1943년에 접어들면서 윤우인(尹又忍) 또는 윤고산(尹古山)이라는 필명을 쓰기 시작했다. 총독부 기관지로서 일제 전시체제 보도의 첨병인 『매일신보』 학예부에 오랫동안 근무했던 그로서는 고뇌에 빠졌을 것임을 짐작하기 어렵지 않다. 따라서 필명 쓰기는 고뇌가 낳은 것인지도 모르겠다.

지난해 최근배가 「선전 동양화 평」[7]을 『조광』 6월호에 일본어로 발표했던 일을 시작으로, 올해 윤희순이 일본어 미술비평을 썼다.[8] 물론 모두 일본어로 쓴 것은 아니다. 조선인 미술가의 일본어 글쓰기는 대개 고유섭이 일본의 학술지에 발표하기 위한 미술사 논문이 많은데, 이를테면 1939년, 일본에서 발간한 『조선의 청자』[9]가 그렇다. 이같은 일본어 글쓰기와 발표하기는, 식민지 조건에서 모국어 버리기에 이어져 있다. 물론 그 안에 담긴 내용의 학술가치라든지 정보의 가치, 그리고 그들이 처한 개인의 처지를 새기는 일도 가볍게 여길 일은 아니다. 지금 매질하는 것은 그같은 값어치가 아니다. 식민지 조건에서 지식인의 태도와 자세, 의식세계를 헤아리자는 말이다.

비평가 및 비평론 　"미술에 이론을 붙여 놓는 것은 미술사의 영역이다. 미술의 본질을 천명하려는 것은 미학이다. 이론으로 미술을 지도하려는 것은 미술비평의 안목이리라."[10]

이것은 윤희순의 정의다. 윤희순은 자신이 '학자도 비평가도' 아니며 '금박 붙은 작가도' 아니라고 말하면서 다음처럼 자신이 비평을 쓰는 것에 대해 말하고 있다.

"그러나 언제든지 의연히 작품을 만들어 보려는 의욕은 속 깊이 불타오르고, 제작을 할 수 없는 동안 화론이라도 읽지 않으면 무료를 참을 수 없고, 전람회가 없으면 박물관이라도 찾아야 궁금하지 않고, 고인들의 화적을 창졸간에도 동경하여 마지 않는 심사(心思) 스스로의 벽(癖)과 치(癡)를 웃을 뿐이다."[11]

길진섭은 「제3회 신미술가협회전을 보고」[12]에서 지식인들 가운데 이쾌대, 최재덕, 진환 들의 작품에 대해 "무엇을 의미한 그림이냐—든가, 혹은 무슨 파의 그림이냐—"고 물어오는 이들이 있음을 가리키며 감상과 비평에 대한 견해를 밝혔다.

길진섭은 작품이란 '작가가 이미 의욕에서 구성한 것이며 표현해낸 것'이라면서 감상자가 다시 작자에게 설명을 요구할 수 없는 것이라고 헤아렸다. 길진섭이 보기에 이미 작품에는 '일반 감상자에 대한 감명이 허락되어 있는 것'이며, 따라서 '일반 감상자 또한 회화에 대한 견식에 의하여 한 작품에 비판을 가질 수 있는 것으로, 역시 감상자 자신의 시대적인 사상의 교류와 교양 여하에 있어서 미에 대한 의식과 감상의식의 체득으로부터 감상의 차이가 존재할 뿐'이다.

길진섭은 감상을 위해 감상자에게 '객관적인 일종의 교육, 지식을 요구하며' 또 유파에 대한 지식을 바랄 때는 '회화사를 더듬고 화론을 논의해야 할 것'인데, 따라서 '활자를 통한 지식의 흡수와 화면을 통한 직접 감명'을 아울러 확립해야 한다고 헤아렸다. 그같은 헤아림은 '전면적으로 직접 작품평에 본의(本意)를 가질 때는 목표의 기준을 세워야 할 것을 지금까지 평이라고 써 온 경험에서 체득한 사실'이라고 밝힌 길진섭은 비평에 대해 다음처럼 썼다.

"평은 작품 그것의 전부를 의미할 수 없겠으나 대체로 표현양식에 있어서의 기술에 대한 평으로 볼 수 있게 된다. 그러므로 곧 그 작품을 제작한 작가와 필자 간의 대화일 수밖에 없다. 그렇다면, 일반 대중에게 미의식에 대한 발전의 필요는— 하고 반문할 때 결국 상기한 바와 같이 회화 그것의 지식과의 약속인 작품을 대할 때 관자는 감정, 즉 감수할 수 있는 역량의 한도에서 문제가 비롯해야 할 줄 안다."[13]

동양미술론 윤희순은 「미술 시평」[14] 글 머리에서 일본화의 색채감각과 붓놀림을 두고 '화면의 저력이 부족하고 장식적인 화려함에 빠져 있음을 가리킨 다음, 조선미술은 중국미술의 영

향을 받아 향토화를 시켜 위대한 미술을 수립했고 일본에 전달하는 역할을 했다는 사실을 일깨웠다. 윤희순은 대륙과 섬, 반도의 지리적 특성을 들어 보이면서 조선은 두 가지 특징을 '조화, 혼합시킨 미의 완성자'라고 추켜세웠다.

또 윤희순은 김중현 개인전 비평을 하는 가운데 흠을 잡으면서 '동양인의 통폐인 근경의 경시와 '바류스켈의 희박감'이 나타난다고 가리키고 "형체상의 원근보다는 차라리 토운의 원근에서 더 유화 본래의 근원적인 충실감이 나오는 것"[15]이라고 주장했다. 윤희순이 보기에 그것은 '아마 서양인의 감각과 근본적으로 다른 까닭인' 듯하며 김중현이 그 대목에서 저회(低徊)한다고 말했다. 윤희순은 이 무렵 동서미술의 차이를 여러 쪽에서 헤아리고 있었던 것이다.

따라서 윤희순은 "불란서의 근대미술에 대한 회의, 서양미술의 재검토, 서양과 동양의 예술상의 승률(乘律), 일본화와 남화의 장래, 화구 재료의 문제 등 회화예술 자체의 잡다성의 통일을 위한 번뇌와 이것을 극복하려는 고민은 또한 현대의 이곳 우리들에게 핍박한 일대 시련"[16]이라고 썼다.

「신미술가협회전」[17]이란 글에서 윤희순은 '동양인은 원래가 과학적인 구성의 전통이 없었을 뿐만 아니라 체질에도 맞지 않았다'고 하면서 '서양문화에 대한 회의와 동양정신의 발흥을 계기로 하여 미술의 향토화가 문제가 될 수밖에 없었는데 이 길이 당연한 순로(順路)'라고 주장했다. 윤희순이 보기에 20세기의 미술은 "대상의 질곡에서 해방되어 오직 회화적인 색과 형으로 구성되는 예술양식까지 도달하였다. 이러한 정신에서 이루어지는 개성적인 창작은 현대인이 욕구하는 청신한 생활의 추진력이 될 수 있었다. 아무리 몽환적인 묘사라도 화면은 명쾌하게 단순화되었다. 이 단순화되는 명쾌성은 감미한 매력을 가지고 정신을 위무하고 다시 새로운 미를 생산하도록 자극하였다."[18] 이러한 흐름이 커다란 분기점을 마련했고 '동양인의 반발적인 동양적 표현'이 등장했다. 윤희순은 신미술가협회의 출현이야말로 이같은 정신의 작가집단 탄생이라고 평가했다. 윤희순은 신미술가협회 회원 다수의 작품에서 '유화의 향토화의 양식 획득' 문제를 헤아렸다. 이 점에 대해 윤희순은 다음처럼 썼다.

"그러나 유화의 향토화는 양식이나 제재만으로는 도저히 성공할 수 없을 것이다. 여기에는 기법의 문제가 최후의 해결을 주는 것이다. 응시하는 힘이 없이 양식부터 세우려는 초조한 마음, 이것을 솔직하게 포기할 때에 견고한 기법 위에 서게 될 수 있는 것이 아닐까? 그 때에는 하나의 색편(色片)과 한 가닥 선이 확실한 신념 밑에서 정곡(正鵠)한 위치에 놓여져 있게 될 것이다."[19]

또한 윤희순은 수묵채색화 분야에 대해서도 깊이 있는 고민을 보여준다. 조선미전을 계기삼아 쓴 글 「동양정신과 기법의 문제」[20]에서 윤희순은 '사의(寫意)의 긴 전통을 지닌 회화가 사랑에서 일반공개의 화랑으로 나가 강렬한 분위기에 조화되기에는 기법상 난관이 있었다'고 주장했다. 따라서 이것을 극복하느라 흔히들 유화수법을 모방하는데 '분(粉)'의 남용은 선을 무시하고 화면의 전충(塡充)은 여운을 몰각'해 버려 동양회화 고유의 생명까지 잃어버리기 쉽다고 본 윤희순은 원래의 면목을 제대로 파악하는 데서 출발해야 한다고 생각했다. 윤희순이 보기에 정말조의 〈청일(晴日)〉이 그같은 정신의 구현에 다가선 식품인데, 김기창의 〈석존(釋尊)〉과 정종녀의 〈호국금강공명왕〉은 '서양화적인 패기가 앞서고 동양적인 신비감이 없어 주객이 뒤바뀐 작품이다. 화면을 전충하는, 다시 말해 화면을 이처럼 꽉 채우면 서양화에서조차 실패일 터인데 이것은 선과 여백을 망각하는 데서 생기는 파탄이다. 윤희순은 이것을 두고 옛 사람은 적묵여금(積墨如金)이라 했는데 오늘날은 적분여금(積粉如金)이라고 했다. 분을 아끼면 선이 살아날 것이란 뜻이다. 윤희순이 보기에 기운생동과 더불어 소묘와 구도를 뜻하는 골법용필, 경영위치 같은 옛 육법을 버리지 말고 현대화하라고 주문한다.

"문제는 항상 근원적인 전통의 정신을 기반으로 하여 발전되어야 할 것이다."[21]

윤희순은 이 문제를 김은호의 작품세계를 중심으로 이상범과 장우성, 이유태, 배렴 들을 들어 논했다. 먼저 김은호에 대해 윤희순은 김은호가 상(想)의 인(人)이 아니라 기(技)의 인(人)이라고 가리키면서 따라서 그 품(品)이 순수한 회화의 인이라고 보았다. 윤희순이 보기에 김은호는 미인화가요 '향토화가로서 높은 자리'를 차지하고 있는데 조선미전에 나온 김은호의 작품 〈승무〉는 '향토적인 고유한 품(品)의 근원적인 전형'이다. 무녀의 버선발은 장판방냄새를 풍기고 있다는 것이다. 게다가 흑장삼의 용묵의 묘, 유려한 선, 부채(賦彩)의 전아, 의문(衣紋)에 이르기까지 완벽한 기법을 구사하고 있다. 김은호는 모델의 동세라든지 구도가 현대감각과는 거리가 먼데 김은호의 '향토적 품(品)은 정진의 지속에서 얻은 것'이라고 쓴 윤희순은 김은호에 빗댈 만한 작가로 이상범을 내세웠다.

윤희순은 작가 이상범에 대해 '수묵의 인(人)'이라고 쓰고, 남화다운 기운의 높은 경지에서 소요할 줄 아는 용묵의 인(人)이요, 수묵의 선미에서 체득한 기법은 근래 산용(山容)보다 나무의 창경(蒼勁)한 필치에서 더욱 고고(枯高)한 격을 이루었다고 보았다. 특히 작품 〈조애(朝靄)〉는 향수에 젖게 만드

는 황량한 작품으로 그 향토 정조는 유현한 공간을 표류하면서 언제든지 소박한 고향으로 돌아오게 만든다고 평가했다.

한편 이 무렵, 동양미술론과 관련해서 보성전문학교 교수로 있던 미술사학자 김재원(金載元)은 수필 「예술과 감상」[22]에서 몇 가지 생각을 밝혔다. 동양사람들이 서양문화에 심취하는 나머지 동양예술의 가치를 알지 못하는 풍조에 대해 탄식했다. 또 김재원은 중국처럼 자기 물건을 지킬 줄 모르는 데가 드물다고 쓰고는 '자국의 예술품을 잘 지키고 아껴 오래 전부터 그 유출을 금한 것은 일본'이라고 가리키고 '과연 그 위관에 황홀하지 않을 수 없다'고 감탄했다. 그같이 소개한 김재원은 도화나 자수를 가르키는 일에 아울러 미에 대한 판단력, 예술에 대한 감상력을 높이기 위해 동양예술사를 가르쳐야 한다고 주장했다. 그게 '동양정신, 이어서는 일본정신을 아는' 데 많은 도움'을 줄 것이라고 주장했다.

배운성 화실을 방문한 『춘추』기자가 쓴 글[23]을 보면, 기자와 배운성이 나눈 이야기 가운데 동양미술에 대한 생각을 밝힌 대목이 있다. 유럽에서 활동했던 후지타 츠구하루(藤田嗣治)라는 화가를 가리켜 '그 분 그림의 인기가 좋았다는 것은 동양적인 선이라고 들었는데 그 선이 그렇게 구주인들껜 흥미가 있습니까'라고 묻는 기자에게 배운성은 다음같이 말했다.

"─그럼요. 그 사람들은 동양사람의 특유한 선을 배우지 못해 애를 쓰니깐요. 동양적 선을 배우려고 하는 구주화가들의 그림이면 다 좋은 것인 줄만 믿고 그것을 본받으려고 하는 우리 동양화가들의 생각은 큰 잘못이라고 봐요. 자기가 가지고 있는 훌륭한 것을 잊어버리고 우리 것이 구주에 가서 잘못 될 것을 모르고 그것이 좋은 것인 줄만 생각코 그 놈을 배우려고들 하니깐요.

─동양적인 선이란 몇천 년 동안 오래오래 받아온 피[血]일까요.

─그렇지요. 우리네 선조부터 해온 훌륭한 일은 그림뿐만 아니라 모든 것이 구라파 사람들로 하여금 배울 수가 없다는 것은 근저적으로 흐르는 피가 다르니깐요.

─요즈음 젊은 화학생들은 일본의 양화란 인상파 이후 것이 수입되어 그 전 것이며, 고전을 마음껏 보고 배울 수 없어 곤란하다고 합니다. 저쪽 것을 고전으로부터 충분히 소화한 후 우리 동양사람의 것을 만들어야 된다고들 합니다. 그럴까요.

─일리가 있는 말입니다. 그러나 양화를 배운다고 해서 꼭 서양 고전만 공부해야 된다는 법은 없겠지요. 양화를 완전한 우리 것으로 하려면, 서양 고전만으로도 안 되겠지요. 회화의 본질에 있어선 동서 양쪽 것 중에서 서로 버릴 수 없는 것이 있지 않을까요. 그렇다면 양화를 그린다고 해서 동양의 고전은

그냥 망각해 버릴 수는 없다고 생각됩니다."[24]

개성과 **보편성**　윤희순은 신미술가협회전에 사실풍의 작품을 낸 윤자선의 작품과 함께 개성을 내기 위해 의욕을 먼저 앞세운 최재덕을 헤아리면서 개성과 보편성에 대해 논하고 있다.

"현대회화의 혼란성은 이러한 평범한 이칙(理則)을 망각한 데서 생긴 것이다. 그것은 착각하기 쉬우면서 가장 근원적인 초점이다. 보편성에서 유리된 개성이라는 것은 있을 수 없는 것이지만 왕왕 개성에 절대성이 있는 것같이 착각하여 개성을 위한 개성이라는 맹랑한 허방에 빠진다. 예술상의 기교(奇矯)는 이러한 착각에서부터 생긴다. 즉 표현된 개성이 보편성을 내포하고 있느냐의 점이다. 회화의 보편성을 데생이라든지 질감이라든지 하는 평속(平俗)한 해석으로 한다면 그와 동시에 색채미나 형체미의 대중성도 요구되리라. 그러나 이러한 평속성을 초월하려는 작가에 있어서는 벌써 극복되었어야 할 문제들이다. 즉 개성이 없는 보편성이라는 것은 이러한 비속한 레벨에 그치는 것이지만, 개성이 있는 보편성이라는 것은 그 보편성을 개성의 탐구로 앙양시키고, 그러므로 개성은 개성으로서의 기능을 완성할 수 있는 것이다. 보편성에서 출발하지 않고 또는 보편성에까지 파고 들어가지 못한 개성은 하루살이 같은 존재밖에 안 된다."[25]

일본인들이 일본어로 미술 관련 글을 쓰는 일은 이제 흔해졌다. 올해에도 사토우 쿠니오(佐藤九二男)는 「단광회의 사람」[26]과 「화가 방담」,[27] 「이태리의 미술」[28]을, 야마구치 요우코우(山口陽廣)가 「비약을 기다림」[29]을, 우가요시 츠구(宇賀嘉次)는 「미술의 일 년」[30]을 발표했다.

미술가

올해 일본에서 개인전을 연 문학수(文學洙)는 평양에서 부유한 변호사의 서자로 태어났다. 그는 1929년, 정주 오산고등보통학교에 입학했으나 3년 만에 퇴학당한 다음, 평양으로 옮겼는데 여기서도 동맹휴학 관계로 3개월 만에 퇴학당했다. 문학수는 1932년, 일본으로 건너가 제국미술학교를 다니면서 자유미술가협회를 무대로 활동했다. 문학수는 올해 징용을 피해 귀국, 평양에서 여학교 도화교원으로 활동했다.[31]

젊은 날을 거의 유럽에서 살았다고 느끼던 배운성은 1940년에 귀국했다. 잡지 『춘추』 기자가 배운성 화실을 방문했다.[32] 기자에게 배운성은 자신이 정치경제학을 공부하려고 일본에 갔다가 조도전대학을 2학년 때 중퇴하고 독일로 건너갔다가 소묘를 배우던 터에 소묘 선생으로부터 화가의 길을 권유받고 부모 몰래 미술대학으로 진로를 바꾸었다고 털어놓았다. 배운성은 모두들 개인전을 기다린다고 하면서 언제 할 것이냐고 기자가 묻자 가을께 서울에서 할 계획이라고 밝혔다.

전남 진도에서 1873년에 태어난 서예가 송태회(宋泰會)가 세상을 떠났다. 송태회는 전북 고창에서 한문과 서예를 지도하며 지냈는데 조선미전에 입선하기도 했다.

해외활동

3월 중순, 동경 은좌(銀座) 국옥(菊屋)화랑에서 문학수가 개인전을 열었다. 동경에 있던 김학준이 3월 21일자로 진환에게 보낸 편지 가운데, 문학수 개인전 소식과 아울러 동경 안에서 이중섭이 이사를 했다는 소식을 알려 주었다.[33]

8월 6일부터 종군화가 송정훈이 상해 남경로화랑(南京路花廊)에서 8일까지 개인전을 열었다. 개인전에 38점을 내놓은 송정훈은 이 때 일본과 중국과의 문화교류 활동을 펼치고 있었으며 중일문화협회, 상해미술협회 회원이었다.[34]

3월 25일부터 4월 2일까지 동경 상야공원 일본미술회관에서 열린 제7회 미술창작가협회전람회에 회원 자격으로 문학수, 회우 자격으로 이중섭이 출품했고, 송혜수와 배동신(裵東信)이 입선했다. 문학수는 〈말과 소녀〉〈촌의 생활〉〈마상(馬上)〉〈화물차〉를, 이중섭은 〈소묘〉 다섯 점과 〈망월(望月)〉〈소와 소녀〉〈여인〉을 냈고, 송혜수는 〈소〉 두 점, 〈집〉〈야(野)〉〈대동석불〉〈만다라〉를, 배동신은 〈소녀〉를 냈으며,[35] 이중섭은 이 때 신태양사의 제4회 조선예술상을 받았다.

제4회 미술문화협회전람회에는 카네코 히데오(金子英雄)와 함께 김하건이 〈고원의 봄〉〈이태백의 환상〉〈수면〉〈출발〉을 출품했다.[36]

10월 1일부터 열린 북경 화북정무위원회 교육총서(總署) 주최 제5회 흥아미술전람회에 조선인 인천○○(仁川○○)이 유화 작품 〈불국사 사대천왕〉을 응모해 일등에 올랐다. 인천○○은 함북 경성군 출신으로 1939년에 중학교를 졸업한 뒤 만주국 안동성에서 교원생활을 하다가 1941년에 국립북경예술전과학교에 입학했다.[37]

일본에서 열린 이과회전람회에 최재덕이 입선했다. 이 때 손응성(孫應星)은 이과회를 비롯해 문부성미술전람회까지 아울러 다음처럼 일본미술계에 대한 소감을 썼다.

"지나간 가을에 동경서 열린 각 전람회를 적어보면 이과(二科), 신제작파, 문전 어느 전람회나 한 사람이 그린 것 같은, 즉 말하자면 이과형, 신제작파형, 이런 것이 있기 때문에 이과에

입선하려면 이런 그림, 신제작파 입선하려면 이런 그림, 이렇게 각 회형(會型)을 만들어 제법 된 그림도 빨간 표를 붙이게 되고, 영 우스운 그림이 상을 받게 되는 것도 같다. 광풍회에서 낙선한 그림이 문전에서 상 탄 실례도 있고 여러 가지 유머한 일이 많았다. 나는 이과에서 불쾌한 감을 느끼고 그러나 이과 수령이라 할 쿠마카이 모리카즈(熊谷守一)에 특별실은 한 분위기가 있었다. 창립된 지 얼마 안 되는 신제작파는 아직 생채(生彩)가 남았다. 후지시마 타케지(藤島武二) 특별실에서 당당한 화격을 가진 그림 냄새를 맡았고 그리고 이과에서 옮겨 온 타케야 후지오(竹谷富士雄)와 최재덕 양인은 일반 출품 중에서 아무런 형(型)도 아닌 소박한 효과였다. 이번 문전은 불상이 많았다. 특선된 작품에서도 불상을 위급된 것이 두 점이나 되었다. 이미 예술품으로 되어 있는 각 사(寺)의 불상을 왜 이리 새삼스럽게 재삼 예술화하려는고 우스운 현상이라 말하는 사람들이 많았다."[38]

또한 손응성은 일본의 여러 미술관, 전람회를 돌아 본 감상문을 발표했다. 손응성은 먼저 일본 창부(倉敷)의 대원(大原) 미술관에서 로댕, 엘 그레코, 르누아르, 툴루즈-로트렉, 샤반느, 고흐, 고갱 유럽 대가의 작품 70점을 보고, 또 동경 삼정(三井) 컬렉션에서 코로, 마네, 그리고 복도(福島)컬렉션이 자생당 홀에서 연 특별전람회에서 마티스, 드랭, 피카소, 루오, 보나르의 작품을 보았다고 소개하면서 그 감격을 써 놓았다.[39]

단체 및 교육

경성미술연구소 사직정에 자리잡고 있던 경성미술연구소가 봄께 이국전의 자택인 창성정(昌成町) 108번지의 3으로 옮겨갔다. 경성미술연구소는 김복진이 개설한 곳으로 이국전이 물려받아 운영하던 중 어떤 사정에서인지 올해 이전을 한 것이다.[40] 경성미술연구소는 학생들을 많이 받아들이진 않았던 듯하다. 아무튼 이곳엔 염태진, 홍일표가 드나들었고 학생으로는 올해 처음 조선미전 입선에 오른 이응세(李應世)가 있었다.

신미술가협회 이쾌대, 이중섭, 문학수, 김종찬, 진환을 비롯해, 김학준, 최재덕, 홍일표 들이 1941년에 조직한 신미술가협회는 올해 윤자선을 새 회원으로 받아들였다. 신미술가협회는 길진섭에 따르면, "동경 중앙화단에 위용을 가진 이과전, 독립전, 신제작파전 등에 떳떳이 출진하여 신진으로서 활약하는 한편, 우리 화단에 있어서의 발표는 모름지기 깊은 정열을"[41] 기울이고 있는 단체다. 불과 3년에 지나지 않는 신미술가협회가 '내용과 기술에 있어 급진적으로 정진을 보여준 이유'를 길진

섭은 다음처럼 썼다.

"먼저 이들 동인으로 조직된 모임이면서도 우정의 결합에 있고 동인 개인적으로, 우리 화단에서 종종 볼 수 있는 생활수단으로서 획득하려는 지위적 존재의 계단에 무념하고 순수한 작가적 양심의 소산인 데 있다. 그리고 어디까지든지 진실한 회화에의 탐구적인 의욕이 시대를 금그어 나가는 정열과 성격을 파악하려는 가치의 결정인 것이다. 더욱이 한 스승을 모시거나 한 집단으로서 체계를 수립하려 할 때, 왕왕히 개성에 태만해지고 화풍에 동화되는 위험성이 있으나 신미술가협회 동인 개개에 있어서는 완전히 각기 화풍은 물론, 뚜렷한 개성의 성격을 발견할 수 있다. 결국 이것은 작가로서 인격 완성에 도달하는 과정인 것을 닉닉히 말허고 있는 것이다. 이것만으로도 우리 화단에 있어서 회화 발달사에 확실한 선을 그을 수 있을 것이고 문화의 동력이 아니라고 부인할 수 없는 사실이다."[42]

서울에 있는 이쾌대가 전북 고창 고향에 있던 진환에게 3월 29일자로 보낸 편지 내용 가운데 신미술가협회의 모습이 들어 있다.

"우리 발표 기간도 각각으로 절박해 옵니다. 먼저번 여러 가지 뜻으로 부민관으로 하려 한 것이나 역시 화신으로 정했습니다. 5월 초순이 될는지 중순이 될른지는 미정이나 확정되는 대로 알려드리겠습니다. 일전 종찬 형 귀성차 경성 들렀기로 동경 제우들 열심히 하고 있는 소식 들었습니다. 배운성 씨 입회 건은 중지하고, 문학수 군 입회 의사 있는 모양이나 우선 중섭 형에게 일임하고 방치해 둔 셈입니다. 학준 군은 동경서 개전 준비를 하고 있는 모양인데, 언제나 하게 되는지는 미정인 듯합니다."[43]

재동경미술협회 재동경미술협회는 제6회 회원전을 앞두고 '출품 규정'을 마련했다. 유인물에는 한 사람이 석 점 이상으로 제한했던 것을 한 사람 다섯 점 이내로 바꿨으니 줄인 것이고, 전람회비는 한 사람이 5원을 내야 한다고 규정하고 있다. 또 작품 반입은 8월 3일부터 4일까지이며 지방에서 가져오는 회원은 7월말까지 경성사무소로 반입할 것을 요청하고 있다.[44]

박물관, 미술관

이왕가미술관은 개관 십 주년을 맞이해 이왕가미술관 및 총독부미술관 소장 일본인 미술가들의 작품 및 근래 수집한 일본인 화가들의 작품들까지 모두 모아, 그 가운데 뛰어난 작품

만을 골라 6월 1일부터 개관기념전람회를 열었다.[45]

전람회

박성규, 임지호, 최학렬 개인전　'반도화단의 유일한 파스텔 화가' 박성규 개인전이 3월 1일부터 4일까지 정자옥화랑에서 열렸다.[46] 윤희순은 박성규에 대해 '속사적(速寫的)인 놀림으로 변화하는 찰나적 광경을 그림으로써 질감 및 양감이 희박하지만 시적 분위기, 다시 말해 색채적 효과를 살리는 분위기주의'의 파스텔 화가라고 가리켰다.[47]

4월 13일부터 17일까지 화신화랑에서 임지호(林之虎) 개인전이 열렸다. 임지호는 서예 및 사군자로 널리 알려진 작가인데 특히 난초 그림에 뛰어났다. 그는 흑란(黑蘭) 33점을 내걸었다.[48]

함경남도 홍원에서 미술강습소를 운영하던 최학렬이 개인전을 열었다. 그는 일본 유학시절 때인 1934년에 만화작품 〈토지 수탈 반대〉를 그리기도 했다.[49]

김하건, 이쾌대, 김만형, 김중현 개인전　8월 12일부터 16일까지 함북 청진 궁시대환(宮市大丸)이란 곳에서 청진일보사와 경성(鏡城)공립중학교 동창회 주최로 김하건 양화개인전을 열었다. 그는 30여 점의 작품을 내걸었고 또한 전람회 목록에는 동경미술학교 타나베 이타로(田邊至) 교수의 격려사를 실어 놓았다.[50]

10월 6일부터 10일까지 화신화랑에서 신미술가협회 주최로 이쾌대 개인전이 열렸다.

10월 27일부터 30일까지 화신화랑에서 김만형 개인전이 열렸다. 화랑에는 '자연에 대한 깊은 애정과 진지한 태도는 원숙한 수법으로 화면을 아름답게 꾸며 빛낼' 작품 30여 점이 걸렸다.[51]

가을 무렵, 김중현이 대작 〈불암산〉〈무녀도〉와 소품 〈조춘의 경성 풍경〉〈농촌 석모(夕暮)〉〈도(島)〉〈마포〉〈팔당(八堂)〉〈한강 풍경〉〈계곡〉〈춘일〉〈초추〉〈교외 풍경〉〈봉원사(奉元寺)〉〈옥천암(玉泉庵)〉〈사직공원〉을 비롯해 모두 30여 점의 작품으로 개인전을 열었다.[52] 윤희순은 김중현이 풍속적 제재로써 특이한 작품 또는 괴기한 화면을 보여준 화가라고 썼다.

"재기를 내세우는 신경질적인 근대감각파의 새파란 가시도 없고 이지적인 영리한 허구의 마술도 없다. 오직 순박하고 명쾌한 예술감정이 서리어 있을 뿐이다. 씨와 면분이 있는 사람이면 그의 허탄(虛坦)한 심도(心度)가 그대로 화면에 나왔음

을 알 것이다. 이러한 인즉화(人即畵)의 심예일여(心藝一如)의 경지는 잣단 기교만으로는 이루어질 수 없는 것이다."[53]

그러면서 윤희순은 김중현의 화업 20년은 오직 이런 소박한 예술의욕의 지속과 표현의 노력으로 일관해 왔다고 쓰고 이제 이미 대가의 풍모를 갖추었다고 평가했다.

제3회 청전화숙전, 제6회 후소회전　3월 24일부터 30일까지 화신화랑에서 청전화숙 제3회 전람회가 열렸다. 제자 10여 명의 작품과 이상범의 찬조작품으로 모두 40여 점을 내걸었다.[54]

10월 20일부터 24일까지 화신화랑에서 제6회 후소회전이 열렸다. 출품자는 〈사자〉의 장우성, 〈화(花)〉의 이석호, 〈메루와 베루〉의 정홍거, 〈작약〉의 조용승, 〈백로〉의 김학수, 〈초하〉의 정완섭, 〈저무는 가을〉의 최춘환(崔春煥), 〈휴식〉의 이유태, 〈인물〉의 배정례, 〈캥거루〉의 안동숙, 〈장미〉 1, 2의 김기창, 〈설(雪)〉의 김화경을 비롯해, 이경길, 김재배, 이창호, 이남호, 송헌중, 강희원, 윤수용, 장용준, 박창선, 이계만, 이규옥, 황영준, 이병도 들이다. 이에 대해 윤희순은 "화선지(畫仙紙) 대신에 조선 백지를 쓴 것은 비장한 느낌을 주기도 하지만 이것은 도리어 미래의 신기법을 약속하는 계기로서 시대가 주는 하나의 좋은 시금석"[55]이라고 가리키면서, 김은호의 지도가 치우치지 않았으므로 전람회에서 '남화적인 것, 북화적인 것, 신일본화적인 것 등의 다기적 경향'을 볼 수 있음을 높이 평가했다.

윤희순은, 김은호는 근대예술에 대한 해석과 체험이 없으므로 전통 위에서 변화를 지향하는 데 그치고 있고 또 제자들은 '근대적 교양과 예술의 신식 섭취에 적합한 시대에 처하여 있다. 그러나 그들은 양화의 사실적 수법에만 끌리거나 신일본화의 형식에만 추급(追及)하려고 할 뿐으로 현대예술의 자율성이 이미 자연주의를 초월한 지 오래였음에 대한 지각, 즉 회화의 순수성이 극단으로 분열하는 동안에 세련된 감각과 정치화한 지성에 대한 이해와 체험이 부족'하다고 썼다.

제3회 신미술가협전　5월 5일부터 9일까지 화신화랑에서 신미술가협회 제3회 전람회가 열렸다. 회원은 김종찬, 김학준, 이중섭, 이쾌대, 진환, 최재덕, 홍일표를 비롯해 새로 가입한 독립미술협회 회원 윤자선이었다.[56] 지난해 제2회전에 신병으로 불참했던 김종찬이 이번엔 출품했다. 『매일신보』는 이들의 전람회에 대해, 작품 수준의 성숙과 회원 각자의 독창성을 뚜렷하게 간직하고 있다고 썼다.[57] 최재덕은 〈어(魚)〉〈도(道)〉〈영(泳)〉〈계(鷄)〉, 김종찬은 〈꽃〉 두 점, 진환은 〈소의 일기〉 7, 8, 〈소(沼)〉, 이쾌대는 〈부인도〉〈마(馬)〉〈추천도(鞦韆圖)〉〈모자도(母子圖)〉〈낭(娘)〉, 홍일표는 〈정물〉 석 점, 〈풍경〉〈소

5월 5일부터 9일까지 화신화랑에서 열린 제3회 신미술가협회 정람회장에서.
왼쪽부터 홍일표, 최재덕, 김종찬, 윤자선, 진환, 이쾌대. 당대의 비평가들은
신미술가협회 회원들의 난만한 기량을 높이 평가하는 가운데
지나친 조숙과 함께 모험적인 유락성(遊樂性)을 꼬집었다.

품〉, 윤자선은 〈소녀상〉〈추과(秋果)〉〈금어(金魚)〉〈정물〉〈습작〉을 냈다.[58] 그런데 어떤 사정이었는지 이중섭과 김학준은 작품을 내지 않았다.

윤희순은 「신미술가협회전」[59]이란 글에서 이쾌대는 인물, 의상에 향토적 제재를 쓰고 있고 '화면의 색조가 완연 고식(古式), 채화(彩畵), 예컨대 덧문에 붙이는 십장생도라든지 병풍의 구식 화조화가 오랫동안 겨러서 일종의 고전미를 띠게 된 색조를 연상케 하여 향토색을 지표로 하는 노력'이 보이고, 김종찬 또한 남화적 정서를 동경하고 있으니 인물과 필체가 그러하며, 진환의 소 또한 조선 소의 정서를 응시하는 데서 발효하는 것이요, 윤자선의 제재인 흑의 여인 또한 조선 흑색 의상을 새로이 표현하는 탐구인 것이다. 그러나 윤희순이 보기에 그것은 아직 다음과 같은 한계를 지닌 것이다.

"진환 씨의 왜곡, 김종찬 씨의 분위기주의, 홍일표 씨의 청과 홍의 색채의 대비로써 기도하는 효과주의, 최재덕 씨의 치졸주의, 이쾌대 씨의 〈부인도〉의 눈시울과 옷주름의 서양식 묘법과 말달리기 등이 동경화단의 이러한 모방성에서 파생된 것으로 볼 수 있다. 이것은 장래에 초극될 점이겠는데 이 모방성이 어느 정도로 극복될 때에 비로소 이 회(會)의 예술양식이 궤도에 오르게 될 것이리라. 그것은 또한 동시에 유화의 향토화의 양식을 획득하는 날이며, 그 때에 이 회의 집단의식이 선명해질 것이다."[60]

그러므로 윤희순은 이쾌대의 구상을 이뤄 줄 만큼 표현기법이 따르지 못하고 있으며 따라서 화면이 산만하고 상의 초점이 흐르며 회화적 색채의 미나 형의 미도 이뤄내지 못했다고 그 결점을 꼬집었다. 그러나 진환은 이쾌대에 비해 세련된 지

성이 있으므로 훨씬 앙그러지고 색감도 명쾌하며, 이와 달리 홍일표는 기법보다 정신의 문제를 더 헤아려야 하겠다고 꼬집고, 그같은 작가정신으로 볼 때 윤자선의 작품이 "훨씬 생기 있는 화면을 가졌다. 이 회 중에서는 가장 진지한 사실풍의 작가인데 장중 성공한 작품이라 하겠다. 이러한 평담(平淡)한 회화가 반드시 비예술적이 아닌 것같이 기교(奇矯)로운 회화가 반드시 예술일 수는 없을 것"[61]이라고 썼던 것이다. 또 '가장 명쾌한 색감'을 지닌 최재덕은 개성을 먼저 앞세우고 있다고 쓰면서 "최씨뿐이 아니라 회원 제씨는 이러한 위기에서의 모험적인 유락성(遊樂性)에서 해탈하여야 할 것"[62]을 권유했다.

정현웅은 「신미술가협회전」[63]이란 글을 통해 '이 회의 회원들은 그림을 만드는 일종의 영리한 감성 같은 것을 가지고 있는 반면에 너무나 소숙하다는 그조를 느끼다'고 꼬집었다. 최재덕의 〈계(鷄)〉와 윤자선의 〈추과(秋果)〉를 장내 수작이라고 추켜세우면서, 〈추과〉에 대해 감각, 색채가 좋으며 톤도 뚜렷하게 정돈되어 있음을 평가한 정현웅은 〈습작〉에 대해 고전적인 연애장면을 그리려는 목적인지, 촛불의 역광을 그리려고 한 것인지 몰라도 춘향전의 포스터를 떠올리게 하는 작품이라고 소개했다. 〈습작〉과 〈소녀상〉은 그로테스크한 느낌을 준다고 썼다. 정현웅은 최재덕의 〈영(泳)〉을 보고 조선의 우수한 옛 공예품을 떠올렸는데, 아무튼 원색에 가까운 예리한 색채와 그의 감상이 천진난만한 동화의 세계를 생각케 하는 작가 최재덕은 뛰어난 색채가요, 순진한 세계도 귀엽다고 추켜세웠다. 김종찬의 작품을 본 정현웅은 아이스 캔디 같은 그림이라고 표현했다. 또 홍일표의 작품에 대해서는 무리한 느낌을 주니 지성(智性)에 따르지 말고 순직(純直)한 감정으로 그려야 한다고 충고하고 있으며, 진환에 대해서는 '낭만적인 요소'를 갖고 있다고 하면서 "소라는 한 개의 제재를 빌어 표현하려는 것 같은데 확실히 이것은 이 분의 독자의 세계요, 같은 제재를 취급하면서 늘 해석에 변화가 있는 것에는 감심(感心)하였다. 이번 그림은 선도 대담하게 세련되고, 독선적인 요소도 없어졌다. 다만 너무나 자기 감상에 젖을려고 해서 그림의 중대한 것을 잊을려는 위험성이 없지도 않다"[64]고 평가했다. 이쾌대에 대해서는 다음처럼 썼다.

"여전히 향토적인 서정의 세계. 〈부인도〉에서 가장 성공하였다. 하나 매너리즘에 떨어져 가는 것 같다. 동양적인 것, 향토적인 것을 의도하는 것 같은데 이런 의미로 향토색이나 동양을 해석한다면 너무나 간단하고 피상적이다. 이 분의 재능을 사랑하는 데서 나는 충심으로 자중하기를 바라 마지않는다."[65]

길진섭은 「제3회 신미술가협회전을 보고」[66]를 발표했다. 길

진섭은 최재덕의 작품에서 비잔틴 미술을 떠올렸다. '현대적이고 세련된 우화 속에서 색채의 취급과 소재의 소박감' 탓이다. 길진섭이 보기에 '비잔틴 미술은 종교에 기인한 형식주의지만, 최재덕의 작품은 현대의 생활과 형식에서 이탈한 화려한 자유화'였다. 또 문학성과 이념성 짙은 진환의 작품은 '화면상의 선의 교차는 현대인의 생활의 착란을 단순화하고, 원시적일 수 있는 소의 전설을 취재로 함으로 회화의 시대성의 교류를 한 대화로 전개시키는 지성이 있다'고 헤아렸다.

길진섭은 이쾌대에게서는 '고전에의 탐구'를 볼 수 있다면서 '고전은 회화사의 고전만이 아니다. 향토적인 애착에서 고조(高調)될 낭만과 같이 등잔 밑에 전설을 이야기하는 웅변으로, 여기에는 조형을 무시해도 좋다'고 추켜세웠다. 홍일표에게서는 개성의 자유로움, 배열의 추상화가 돋보이고, 윤자선은 대상을 애무하고 생활화시켜 신비를 체득하는 감성의 소유자라고 썼다. 김종찬에 대해서는 '자연을, 즉 인품성으로 대비할 수 있는 경우에 미의 본질을 생명, 혹은 작화되는 회화의 전(全)감정으로 소화할 수 있는 것을 약속한다. 이러한 의미에서 씨의 작화태도는 아름다운 풍경에, 즉 아름다운 감정에서 미의 이식을 도모하는 명랑한 작가'라고 썼다. 이어서 작품 하나하나에 대해 다음처럼 썼다.

"이쾌대 씨 화풍에 테마에 있어서 한 풍속의 습성이 과장되는 센티멘털에서 좀더 냉정해야 할 게다. 작품 〈추천도〉 〈낭(娘)〉의 원경에 있는 점경에서 팔을 쳐들고 똑같은 대화를 요구하는 회화 속에 설명은 통속화될 수밖에 없다. 〈부인도〉에 있어서 인물의 머리와 배경인 말의 목 빛깔이 같은 색감으로 해서 인물이 지배해야 할 공기를 산만시키고 있다. 진환 씨의 〈소의 일기〉에서는 형상의 변형화에 곤란과 능숙한 기술에 끌린 경향이 있지 않을까. 이러한 화면에 대중에 대한 호소는 작가 자신이 의도한 최초의 감정 그대로의 처치(處置)가 필요한 듯하다. 그리고 최재덕 씨는 원근과 입체를 부정하는 것은 좋으나 이러한 화면 구성일수록 볼륨에 대한 정확성이 필요하다. 〈계(鷄)〉 〈도(道)〉와 같은 작품은 4, 5일간의 발표보다도 우리가 항상 볼 수 있는 곳에 항상 진열되어 있어도 좋다. 김종찬 씨의 대작 〈화(花)〉에 있어서 소를 몰고 가는 점경과 물동이를 이고 가는 설명이 필요할는지. 다만 오솔길 하나만으로도 그 뒤에 피리 소리가 있고 정한(靜閑)의 생활을 엿볼 수 있지 않을까. 홍일표 씨의 〈정물〉1, 2, 3에서는 질감의 결여를 느낄 수 있다. 탐구의 경우에 대상에 대하여 편협할 수는 있으나 망각해서는 안 될 줄 안다. 윤자선 씨는 작품 〈금어(金漁)〉에서 광선으로 인한 초자(硝子)의 변화에 너무 치중함으로 입체감을 상실했고 〈소녀상〉은 수족에 있어서 아름다운 볼륨을 의도했

다면 이 화면의 초점인 눈의 형태가 너무 초상에 접근했다는 것을 말하고 싶다. 〈추과〉는 과실 그보다도 열매를 세상에 보내 주는 나무와 가지와 아름답게 생명이 떨어지는 잎, 하나하나를 연상할 수 있다. 상기한 동인 외에 억세고 구상적인 작가 이중섭 씨와 다채다감한 김준 씨 두 분의 작품이 이번 제3회전에 출진되지 못했다는 것은 일반 감상자의 슬픔이다."[67]

제6회 재동경미협전 재동경미술협회는 8월 6일부터 15일까지 국민총력조선연맹과 조선미술가협회 후원으로[68] 총독부미술관에서 제6회 전람회를 열었다. 이 전람회에는 재동경 유학생과 함께 김인승, 심형구, 김학준, 김만형, 이쾌대, 홍일표 들이 모두 참가 출품해 60여 명의 작품 300여 점이 나왔다. 정현웅은 「제6회 재동경미술협회전 인상」[69]에서 다음처럼 썼다.

"김인승 씨 〈여인 좌상〉 〈습작〉 – 할 말이 없다. 자신의 너무나 혁혁한 명성을 생각해서라도 또 위치를 생각해서라도 겸손한 마음으로 자신을 냉정하게 바라보아야 한다. 그것이 자기를 구하는 유일의 길이다.

조병덕 씨 〈습작〉 – 이 실에서는 이것이 역시 뛰어나다. 제재에 좀 위험성이 있으나 마티에르도 좋고 무엇보다도 추구하려는 진지성이 가찬할 만하다. 궤짝에 비해서 고리가 너무 가벼운 느낌이 있다. 금속성의 물질감이 있어야 했다.

이찬영(李燦永) 씨 – 선전 작품에서 이 분의 역량을 인정했는데 이번 작품은 그리 신통치 못하나 여하간 근자에 뚜렷한 진전이 있다. 〈할빈 풍경 1〉이 솔직하고 귀엽다.

한홍택(韓弘澤) 씨 〈키타이스타야〉 외 – 무난하다. 건물의 무게와 질감이 없어서 무대의 세트와 같다. 이러한 제재는 어떻게 구르든 그림이 된다는 안일에서 외형 묘사로만 간단하게 처리해 버린 탓이다.

임완규(林完圭) 씨 〈추(秋)〉 〈토방(土房)〉 – 기대할 만한 분이다. 화면 전체를 통한 악센트가 일단 더 필요할 것 같은데 어떨지.

김만형 씨 〈좌상〉 – 장내에서는 우수한 편이나 이 분의 그림으로는 보통작이다. 소녀의 얼굴과 손의 볼륨이 부족하다. 이 분의 그림을 볼 때마다 늘 아까웁다고 생각하는 것은 작품 위에 노력의 자취는 역력히 알 수 있으나 그것은 노력이 대상의 추구에 있는 것이 아니라 마티에르의 추구에만 그쳐 있다는 것이다. 다시 말하면 예술의 포인트의 중대한 착오를 하고 있지 않은가 하는 생각이 든다. 좋은 재능을 가지고 정력을 그릇 소비한다는 것은 가석(可惜)한 일이 아닐 수 없다.

심형구 씨 – 이 분은 일생의 부침에 관한 중대한 분기점에서 있다. 즉 예술이 무엇이냐는 것을 깨닫느냐 못 깨닫느냐 하

는 데 이 분이 앞으로 그림을 그려갈 수 있느냐 없느냐 하는 절실한 문제가 가로 놓여 있다.

손응성 씨 〈무제〉 1, 2, 3 - 보석과 같은 소품이다. 회장을 돌다가 이 소품 앞에서 못에나 박힌 듯이 서 버렸다. 이 전람회 전체를 통하여 이 소품이 단연 압권이라는 데는 아무도 이의가 없으리라. 나는 무조건하고 공명했고 그림다운 그림도 보았다는 것이 내 솔직한 고백이다. 이 그림을 본 다음에는 주위의 모든 그림이 단지 화포에다 채색칠을 해놓았다는 느낌밖에 없었다. 작자에 대하여 경의를 표하며 앞으로 더욱 크게 될 것을 나는 조금도 의심치 않는다.

회께더 씨 〈정물〉 - 재래의 현란한 원색을 버리고 이번에는 회색을 기조로 해서 시험한 것 같은데 이네나마 좋으면서 회색 구사에 연구가 좀 부족하였다. 하나 역시 이러한 세계에서는 이 분에게 따를 사람이 없을 것 같다. 이것은 이 분의 소질의 순수한 데에서 오는 것이다. 이런 유의 그림일수록 작자라는 것이 유난히 앞서 눈에 띈다.

이정규(李禎奎) 씨 〈할빈 풍경〉 1, 2 외 - 수다한 할빈 풍경 중에서 이 분의 것이 뛰어날 뿐 아니라 장내에서도 우수하다. 다른 것은 여행지에서의 스케치라는 느낌인데 이것은 제법 '타블로'의 품격을 갖추었다. 색감이 좋고 제재에 대한 사랑이 깊다. 금년의 재동경미전의 큰 수확의 하나였다. 자못 이러한 이국정서에 대한 사랑을 조선의 산천에 쏟아 주었으면 한다. 유트리로는 파리에서 나서 파리에서 자란 사람이었다.

박영선 씨 〈작품〉 1, 2 - 역시 수완이 있다. 이 분의 그림에는 늘 재치가 앞서 서서 어떻든 먼저 재치에 감복을 하게 되는데 그것이 장점이라면 장점이고 단점이라면 단점이다. 이 두 장의 소품에도 구석구석에 재치가 넘친다. 북한산이 좋았다.

홍일표 씨 - 관념과 사실에 아직 정돈이 없어서 불안을 느끼나 신미술가협회전 때 작품보다 좋게 보였다.

박상옥 씨 〈호일(好日)〉 〈초추(初秋)〉 - 양식적인 그림이 드문 이 회장에서 이 그림이 유난히 눈에 띈다. 성과도 좋고 백색을 기조로 한 연한 색감이 감미한 느낌을 준다. 그러나 두 개의 작품에 대한 의도와 감각이 너무나 같아서 개개에 독자성이 없고 인상이 희미하다. 이런 그림은 한 장을 보나 열 장을 보나 매한가지다.

분엔 유우조우(文園有操) 씨 〈휴식〉 - 역량이 없이 덮어 놓고 대작을 얼는다는 것이 얼마나 어리석은 일이라는 것을 스스로 광고하는 셈이다. 손응성 씨 소품과 호(好) 대조다.

카나야 히로쓰케(金谷裕相) 씨 - 바탕칠만 하고 그대로 내던진 느낌이 있다. 그러나 성과는 그리 나쁘지 않다.

송혜수 씨 - 흥미있게 보았다. 색채가 좋다. 향토적 감상주의(感傷主義)라고 할까. 이런 경향의 그림을 그리는 분이 문학

수, 이중섭, 진환 씨등 외에 몇몇 분 있는데 서로 약속이나 한 것같이 소를 중요한 대상으로 하고 있다는 것은 생각할 문제가 아닌가 한다.

윤자선 씨 - 유약하다. 아름다운 색채만을 쓴다고 아름다운 그림이 되는 것은 아니다. 데생의 부족이 눈에 띄는데 색면의 '평도(平塗)'로 데생을 구한다는 것은 여간한 능수(能手)가 아니고는 지난한 일일 게다.

주경 씨 - 너무나 조잡하다."[70]

제22회 조선미전

2월 초순에 접어들어 총독부는 오는 5월 30일부터 6월 20일까지 총독부미술관에서 제22회 조선미전을 개최키로 결정했다. 또 총독부는 5월 16일부터 사흘간 출품 원서와 작품 반입 기산으로 정하고 21일부터 사흘 동안 심사키로 했다. 『매일신보』는 다음처럼 썼다.

"작년에 개최되었던 제21회 전람회에 출품되었던 작품은 그 대부분이 대동아전쟁 하 결전 필승 황국민(皇國民) 사기를 반영시킨 것으로 주목되었던 만큼 결전의 소화 18년(1943) 봄에 개최될 이번 전람회에는 적국 미영을 격멸하고야 말 굳센 결의를 반영시키는 비상○○○ 작품이 다수히 출품될 것으로 기대되는 바 크다."[71]

4월에 총독부 학무국은 조선미전 심사위원을 발표했다. 제1부 수묵채색화 분야는 옛 문전 심사위원 야마구치 사부로우(山口三郎), 제2부 유채수채화 분야는 제국예술원 회원 이시이 하쿠테이(石井柏亭), 제3부 조소 분야에 하네시타 슈조(羽下修三), 공예 분야에 켄로쿠(松田權六)로 결정했음을 발표하고 작품 반입 기간을 5월 15일부터 사흘 동안으로 바꾸었다.[72] 『매일신보』는 조선미전 작품 반입 첫날 모두 180여 점이 들어왔으며 지난해 첫날과 비슷한 숫자임을 알리는 기사를 내보냈다.[73] 이어 심사위원인 이시이 하쿠테이(石井柏亭)가 19일 하관(下關)을 거쳐 조선으로 출발했으며 부산에서 하루 자고 20일 오전에 서울로 떠날 예정임을 하관발 통신으로 알렸다.[74]

19일 오후까지 들어온 작품은 제1부 126점, 제2부 837점, 제3부 조소 및 공예 230점으로 모두 1193점이다. 지난해에 비해 60여 점 줄었으나 출품작가는 오히려 지난해 790명에 비해 78명이 늘어난 868명이었다.[75] 심사를 마치고 24일 발표한 입선 숫자는 모두 384점이었다. 제1부는 참여 4점, 추천 3점, 무감사 9점을 포함 모두 65점, 제2부는 참여 6점, 추천 5점, 무감사 8점을 포함 모두 205점인데 첫 입선이 63점이었다. 제3부 조소 분야는 참여 2점, 추천 2점, 무감사 1점 포함 모두 19점인데 첫 입선이 9점이었으며 공예 분야는 무감사 6점을 포함 모두 95점

인데 첫 입선이 33점이었다.[76] 그런데 얼마 뒤 『매일신보』는 제1부 입선작을 77점, 제2부 입선작 271점, 제3부 조소 입선작 14점, 공예 입선작 100점으로 보도하고 있다.[77] 이같은 보도는 모두 462점이나 입선작이 나왔다는 것인데 잘못인 듯하다.

올해 참여작가는 츠루야마 인코우(鶴山殷鎬, 김은호), 이상범, 추천작가는 김은호, 이상범, 김기창, 이인성, 김인승, 김경승, 무감사는 장우성, 정말조, 김종하, 박영선, 조병덕, 이국전 그리고 공예 분야 무감사는 김봉룡, 정인호, 심부길(沈富吉) 들이었다.[78] 심형구는 올해 추천작가에서 빠졌다.

26일에는 특선작품을 발표했다. 제1부에서 〈청일(晴日)〉의 정말조, 〈화실〉의 장우성, 〈산전(山田)〉의 배렴, 〈여(女) 3부작 −지감정(智感情)〉의 이유태, 〈차림〉의 박래현, 제2부에서 〈실내 한정(閑靜)〉의 박영선, 〈저녁 준비〉의 조병덕, 〈유(劉) 노인상〉의 최연해, 제3부 조소에서 〈얼굴〉의 조규봉, 〈소년〉의 이국전, 〈천인침(千人針)〉의 윤효중, 〈정공(征空)〉의 윤승욱, 공예에서 〈서장(書藏)〉의 김기주(金鎭柱), 〈준모편제(駿毛編製) 핸드백〉의 정인호, 〈남방(南方)의 꽃〉의 장동순(張東順) 들이었다.[79]

27일에 발표한 새 추천작가는 정말조와 일본인 두 명을 포함 모두 세 명이었다. 창덕궁상은 〈화실〉의 장우성, 〈서장〉의 김기주, 총독상은 〈여 3부작 −지감정〉의 이유태, 〈차림〉의 박래현(朴峽賢), 〈천인침〉의 윤효중이었다.[80]

6월 15일 오후 한시부터 총독부 제일회의실에서 열린 수상식에는 참여, 추천작가 모두를 비롯한 30여 명이 참가했다. 이때 답사는 처음으로 조선인이 맡아 했는데 장우성이었다.[81]

관민 3천 명을 부른 29일 초대일[82]을 앞두고 27일 오전 타나카(田中) 정무총감이 개막에 앞서 참관을 했다. 관람 시간이 30분이었으니[83] 껍데기 같은 검열임을 알 수 있다. 30일에 문을 연 조선미전은 관람시간이 매일 오전 9시부터 오후 다섯시까지였고 관람료는 어른 20전, 아이 10전이었다.[84] 첫날 관람객은 모두 5천여 명이었다.[85]

심사평 심사를 마친 심사위원들은 나름의 심사평을 했다. 먼저 제1부 심사위원은 자신이 십여 년 전에 심사를 했을 때는 십여 점을 뽑고 나니 나머지는 구태의연하기 짝이 없었는데 이번엔 모두 약진하는 의욕에 불타고 활기가 넘쳐 흐르는 것이 엿보여 격세의 느낌을 금할 수 없다고 말했다. 또 그는 출품자들이 '입선하겠다는 의식에 끌려서 너무 지나치게 애를 썼다는 점도 없지 않은데 그러므로 자연히 작품도 유형적(類型的)에 빠져 독창적인 씩씩함을 충분히 발휘시키지 못한 점을 주의하라'고 충고하고 있다.[86] 유채수채화 분야 심사위원 이시이 하쿠테이(石井柏亭)는 다음처럼 말했다.

"선전 심사는 십여 년 전에 한 번 종사한 일이 있는데 그 때에 비하면 작품 점수가 증가하고 또 작가의 수효와 화풍도 변화되어 질적으로 진보가 현저하다. 미술교육 시설이 충분치 못한 반도로서 대단히 기쁜 일이다. 그림의 경향은 대체로 온전하다. 기술도 상당한 수준에 도달하여 중앙의 화단에 내놓아도 손색없을 것도 개중에는 있다. 금후에는 작가는 사상의 향상과 정신 연성(鍊成)이며 예술상의 미를 깊게 하는 것 등에 유의해야 할 것이다. 어느 정도 호평을 얻게 된 데에 방심하지 말고 더욱 분발하여 힘쓸 수 있도록 인간 그 자체를 연성하는 것이 필요한 것이다. 또 취재(取材)에 있어서도 그 독특한 것을 전문적으로 추구하는 것도 좋지만 한번쯤은 평판을 얻은 취재와 화풍을 언제까지나 익혀나가는 것도 고려할 문제이다."[87]

이시이 하쿠테이(石井柏亭)는 얼마 뒤 기자와의 대담을 통해 다른 생각도 밝혔는데 조선미전 심사소감을 묻는 기자의 물음에 "반도의 고유한 ○○와 풍속을 그린 것이 많은데 이것은 매우 좋습니다. 그리고 근대풍을 그린 것도 있어 변화가 많아 매우 재미있었"[88]다고 하면서 수채화가 적은 것이 섭섭하다고 밝혔다. 제3부 조소 분야 심사위원 하시모(羽下)는 다음처럼 말했다.

"금년의 조소는 듣건대 작년보다 출품수가 갑절이나 많다고 하는데 상당히 역작이 많고 따라서 엄선하지 않을 수 없었기 때문에 시국하 재료난에도 불구하고 기껏 애썼으나 입선하지 못한 분도 있는 것은 유감이다. 그러나 다시 연구를 거듭하여 명년에는 영광을 얻도록 바라는 바이다. 지금 국가 민족의 흥망을 걸고 싸우는 대동아 전쟁 아래에서 평시와 조금도 다름없이 예술 제작에 전념할 수 있는 것은 황공하온 일이나 어○위에 의한 것으로서 전쟁과 예술과의 관계를 생각할 때 우리는 감정을 새로이 하여 예술 봉공에 매진하여야 할 것이다."[89]

공예 분야 심사위원 마츠다(松田)는 지난해보다 출품이 일할가량 늘었는데 자재 입수가 힘든데도 정성들인 작품이 많아 회장이 크다면 더 뽑을 수 있었다고 말하면서, 작품 가운데 나전품이 제일 많으며 장래를 기대하지만 좀더 튼튼하고 실용적이며 건강한 것을 만들도록 노력해야 한다고 가리켰다. 도자는 훌륭한 역사를 지녔음에도 이 전람회에는 볼 만한 것이 없었다고 혹평했다. 마츠다(松田)는 "대체로 도안과 의장력이 빈약하고 대신 차라리 기초의 ○○한 것이었다. 이것은 발전도상에 있는 조선공예를 위하여 힘써 ○○○야 할 문제"[90]라고 가리키고 적당한 기관의 설치가 필요하다면서 공예가들에게 "고전에 대한 인식을 가지고, 모방하는 것을 떠나 창의의 세계를 빚어

낼 각오가 있을 것"[91]을 주문했다.

화제의 작가 입선자들 가운데 조소 분야 첫 입선자로 화제를 모은 이응세는 중학교를 퇴학한 경성미술연구소 이국전 문하생이었다. 이응세는 〈얼굴〉을 응모해 입선했으며 아현동에 살고 있었는데 그는 여러 선생님들의 지도를 받았으며 조소는 국민학교 때부터 시작했고 이번 작품은 동생을 모델로 삼은 것이라고 밝혔다.[92] 여기서 여러 선생님이란 경성미술연구소에 이국전과 어울린 염태진, 홍일표 들을 가리키는 것이겠다.

이국전은 연이은 특선으로 눈길을 모았는데 작품 〈소년〉은 "강궤를 두 어깨에 짊어진 건전한 소국민의 표현에 힘"[93] 들인 작품이라고 밝혔다. 관훈정 111번지에 살고 있던 정이호는 일흔다섯 살의 노장이었는데 그는 말총을 이용해 핸드백을 만들었다고 밝히면서 좀더 현대다운 것을 만들어보고자 한 것이라고 자기 작품을 소개하는 노익장을 과시했다.[94] 자수로 첫 입선에 특선까지 한 장동순은 금년에 숙명여전 기예과를 졸업한 여성이다.[95]

조선미전 비평 윤희순은 「조미전과 화단」[96]을 발표했다. 그는 조선미전에 대해 '회화나 조각보다도 말총핸드백이 가장 세련된 미'를 갖고 있다고 풍자했다. 나아가 참여와 추천작가들이 보잘것없으니 노후한 게 아니냐고 꾸짖는다. 윤희순은 이인성과 정말조를 추켜세웠고, 미완성이지만 김만형, 박영선, 장우성, 이유태도 예술의욕이 보여 발전성 있는 작가라고 평했다.

아무튼 윤희순은 조선미전을 통해 조선화단의 전모와 대표다운 가치표준을 구할 수 없다고 헤아리면서 작가와 당국자의 반성을 촉구하고 조선미전에 눈돌리고 있는 중견작가들을 향해 다음처럼 썼다.

"화단의 중견들도 한번 심사숙려하여야 할 것이다. 조미전에 대한 불출품이 단순히 영예의 지위문제에서 발단되었거나 작품의 저조에서 생긴 비겁한 퇴각인 경우에는 그것은 작가로서 부끄러운 일이다. 조미전에 대한 불출품이 작가정신에 기인하였거나 또는 이념적 상이에서 생긴 경우에 그 독자의 정신, 대척적인 이념의 실천, 구현이 없다면 그것은 어리석은 불평객밖에 아무것도 아닐 것이다."

윤희순은 조선화단의 발전을 위해 분위기를 양성하는 것, 다시 말해 '화단이라는 무형의 협조적 결성이 있어야 한다'고 주장했다. 그래야 작가 대 작가, 작가 대 사회가 원활할 것이며 그를 위해서는 관전과 민간전의 발전을 꾀해야 하는데 그 초점은 다름아닌 '동양정신 부흥의식'이다. 윤희순이 보기에 '지

금은 정히 동양의 르네상스'인데 모든 게 그것으로 통일될 것이며 거기서 새로운 길을 개척할 수 있을 것이라고 믿었다.

다른 글에서 윤희순은 〈승무〉의 김은호, 〈조애(朝靄)〉의 이상범을 전통과 향토스런 정서를 가장 잘 드러낸 화가로 높이 평가했고, 정말조는 전통 회화의 정신에 충실하면서도 현대화하는데 다가선 작가라고 평가했다. 이어 김기창의 〈석존〉, 정종녀의 〈호국금강공명왕〉은 서양화 흉내만 냈고 동양스런 신비가 없다고 가리켰고, 조중현의 〈악어〉는 입체 같은 사실을 그리려는 데서 실패 원인이 있음을 꼬집었다. 윤희순은 장우성과 이유태의 작품에 대해 다음처럼 평가했다.

"(장우성의 〈화실〉은) 남자와 여자의 의상은 전혀 묘사감이 달라서 남자의 마시에서 더 새로운 의욕을 표현하기에 힘쓰면서 여자의 의상은 이에 따르지 못하고 소묘조차 불완전하였다. …(그것은) 이유태 씨 〈삼부작〉에서도 볼 수 있다. 그러나 금년의 문제작으로서 〈화실〉과 〈삼부작〉은 주목된다. 장씨는 재분이 있으나 비현실적인 모더니즘을 청산하지 않으면 비속에 기울어질 위험이 있다. 이유태 씨의 이만한 대작을 의도한 역량은 적지 않은 적공(積功)에서 이루어진 것일 것이다. 그리고 신진작가들 중에서 이유태 씨가 가지고 있는 특질은 가장 서양식 수법에 침윤되지 않은 것이다. 〈지(智)〉의 배경인 모란은 향토적인 고유한 품(品)이 있다."[97]

야마다 시니치는 「선전 제2부 평」[98]에서 추천작가 이인성의 수채화 〈화(花)〉는 전람회장의 압권이라 찬양했다. 박영선의 〈실내 한정〉은 색감의 아름다움과 부드러움은 남이 따르기를 허락치 않지만 작은 기교를 경계하라고 충고하고, 조병덕은 착실한 사생이 돋보인다고 평가했다. 김만형의 〈보살상〉은 노력이 큰 대작이지만 부분에 따라 묘사의 지나침이 보인다고 흠을 잡았고, 박상옥의 〈한경(閑境)〉은 독특한 맛을 풍기고 있지만 늘 같은 화재(畵材)에 집착을 보이고 있음을 꾸짖었으며, 기량이 좋은 방덕천의 〈소녀〉는 매력이 넘친다고 썼다.

시대와 미술 별다른 화제도 논란도 없는 이번 조선미전은 이미 윤희순의 표현대로 관전의 지위를 굳혀가고 있었다. 전쟁분위기를 곧장 내는 전쟁화 또한 다수를 차지하고 있지 않으므로 그 분위기는 더욱 그러했다. 전쟁화는 대개 성전미술전이나 총후미술전 같은 대규모전람회로 빨려들어가고 있었던 탓이다. 다만 몇몇이 시대상황에 조응하는 작품을 제작한 듯하다. 도판이 없으므로 따로 헤아리기 어려우나 제목만 본다면, 허행면(許行冕)의 〈자원개발〉과 윤효중의 〈천인침(千人針)〉 그리고 정현웅의 〈흑외투〉를 들 수 있다.

그 가운데 〈흑외투〉는 철거 명령을 받아 전시장에서 자취를 감추고 말았다. 야마다 시니치의 짐작에 따르면 '제작 태도가 부박(浮薄)하고 또한 시국을 고려할 때 어울리지 않았던 탓'이다.[99] 윤효중의 목조 〈천인침〉은 대동아전쟁 승리의 염원을 담은 글씨나 무늬를 천 번의 바느질로 새기는, 그 무렵 후방 여성들의 모습을 담고 있는 한복 여성상이니 정현웅의 〈흑외투〉와는 반대의 자리에 선 작품이다.

또 다른 쪽에서 이른바 동양정신에 바탕을 둔 미술의 흐름을 엿보게 하는 것은 불상을 소재삼는 작품들이다. 일찍이 불상 소재 그림이야 있었지만 1940년대 조선미전에서는 1942년에 김만형의 〈석불이 있는 뜰〉이 있었고 올해엔 김만형의 〈보살상〉, 김기창의 〈석존〉, 정종녀의 〈호국금강공명왕〉이 줄섰다.

끝으로 세상을 떠난 타카기 하이쓰이(高木背水)의 작품 두 점이 전시장에 걸렸다는 점이 남다르다. 〈봄의 아침〉과 〈시(柿)의 실(實)〉을 본 야마다 시니치는 조선미전의 대선배인 타카기 하이쓰이의 죽음을 애도한다고 썼다.[100]

전시체제 미술활동

미술가

이 무렵 송정훈이 창씨개명을 했다. 앞서 일찍이 했을지 모르나 종군유화개인전을 열던 1월, 그는 마츠이 아사오(松井勳)란 이름을 내걸었다.[101] 또한 임응구(林應九)도 이 무렵 이토우 오우큐우(伊藤應九)로 바꿨다.[102] 목포 출신의 유학생 문원(文園)도 분엔 유우조우(文園有操), 같은 동경 유학생 김유상(金裕相)은 카나야 히로쓰케(金谷裕相)[103]로, 방덕천(邦德天)은 쿠니모토 토쿠덴(邦本德天)으로 이름을 바꿨다.[104] 또 아오타 준쇼우(青田純鍾)란 이름도 보이는데 재동경미협 회원으로 이순종(李純鍾)인 듯하다.[105] 이용우는 평림원작(平林園作)[106]으로, 박수근은 신정수근(新井壽根)으로, 황유엽은 황본유엽(黃本瑜燁)[107]으로, 최영림은 좌정영림(佐井榮林)으로, 윤승욱은 영천욱(鈴川旭)[108]으로 창씨개명을 했다.

"전시하 반도의 예술문화를 위하여 꾸준히 노력한 공로자를 표창"[109]하려는 목적의 제4회 조선예술상은 노수현이 받았다. 이 때 주관처는 신태양사였는데 이것은 모던일본사의 후신이다. 1942년 10월에 개인전에 대한 좋은 평가가 수상이유인데 그 가운데서도 출품작 〈화양동(華陽洞)〉이 뛰어나다고 밝혔다. 함께 수상한 이는 문학 분야에서 1942년 9월부터 『부산일보』에 일본어로 소설 「청기와집」 연재를 시작한 소설가 이무영(李無影), 연극 분야에서 조선연극협회 직속 이동극단, 음악 분야에서 궁내부 장예원 전악(典樂), 1913년에는 이왕직 아악수장(雅樂手杖)을 거쳐 아악사장(師長)을 역임한 궁정악사 함화진(咸和鎭)이 받았는데 수상이유는 아악기의 일종인 경(磬)을 다시 만든 공적이었다.[110] 수상식은 3월 31일 오후 두시 매일신보사 회의실에서 있었는데 매일신보사 사장이 상을 전달했고 이광수가 축사를, 함화진이 답사를 했다.[111]

6월 15일 오후 한시부터 총독부 제일회의실에서 조선미전 특선상 수여 및 수상식이 열렸다. 오오노(大野) 학무국장이 주도한 이 수상식에는 참여, 추천작가 모두를 비롯한 30여 명이 참가했는데, 먼저 국민의례를 마치고 학무국장이 심사위원장인 정무총감을 대리해 상장을 수여했다. 학무국장이 나서서 인사를 시작한 다음의 모습을 『매일신보』는 아래처럼 썼다.

"결전하 예술가의 두 어깨에 지워진 임무가 중대함을 강조하는 열렬한 인사를 하자 일동을 대표하여 동양화의 장우성 화백은 감격에 떨리는 목소리로 총후 국민예술 건설에 심혼을 경주하여 매진할 것을 굳게 맹세하는 답사를 한 후 동 한시 40분경에 이 수상식은 끝났다."[112]

〈화실〉로 창덕궁상을 수상한 장우성은 이 때까지 조선인이 답사한 일이 한 번도 없었는데, 그 해에는 이상하게도 조선인인 장우성에게 답사를 하도록 했다고 말하면서 다음처럼 썼다.

"지금까지 선전에서 한국인이 수상자 대표 답사를 한 일이 없었는데 갑자기 내게 그 일이 맡겨지다니… 나는 일본말이 유창하지 못할 뿐 아니라 일본인 수상자도 많은데, 왜 하필 나에게 답사를 하라고 그러느냐고 사양했다. 그리고 일본말에 능숙한 정말조를 대신 천거했지만 허사였다. 그런데 당장 내일 할 일을 놓고 오늘에야 통고를 하니 당황하지 않을 수 없는 노릇이었다. 하지만 연설을 하는 것도 아니고 써서 읽으면 되는 일이어서 '하겠다'고 하고 화실에 돌아와 원고를 쓰느라 진땀을 뺐다. 나는 장황하지 않게 상을 주어 고맙다, 앞으로 더욱 정진하겠다는 내용으로 짤막한 답사를 만들었다. 원고를 만들어 놓고 전당포에 가서 모닝코트를 빌렸다. 이 때 답사자는 모닝코트를 입어야 하는 것이 관례였기 때문이다. …정무총감(학무국장)이 나와 상장과 상금을 주었다. 시상이 끝나고 나서야 수상자 대표답사가 있었다. …얼마 후 화실에 돌아온 현초(玄艸, 이유태)는 이당 선생이 이만저만 화가 난 게 아니더라고 전했다. '답사를 하려면 의논해서 하지 않고 제가 뭐 잘났다고 마음대로 하느냐'고 역정을 내더라는 것이다."[113]

일본인 마루야마(丸山)란 사람이 환갑을 맞이해 잠시 조선에 건너왔다. 10월 5일, 박춘금(朴春琴)을 비롯한 100여 명의 조선인 유지들이 뜻을 모아 작품 〈백두영봉(白頭靈峰)〉을 선물했다. 이것은 김은호의 작품이었다.[114]

징병제 축하 시화

일제는 징병제를 8월 1일부터 조선에서 실시했는데 총독부는 8월 1일부터 일 주일간을 징병제 실시 감사결의 선양운동 주간으로 선포하고 총력연맹 주최로 1일 조선 신궁에서 징병제 실시를 기념하는 성대한 필승기원제를 열었으며, 『매일신보』는 8월 1일자 1면을 「금일 감격의 징병제 실시」라는 제목으로 전면특집을 꾸몄다.[115] 이 날부터 1면 한복판에 커다란 격자칸을 마련해 시를 곁들인 시화를 연재했다. 그 시화란은 「님의 부르심을 받고서」였고 첫날은 김기진의 시, 고희동의 그림으로 채웠다.[116] 두번째는 카네무라 류우사이(金村龍濟, 김용제)의 시, 배운성의 그림,[117] 세번째는 김인승,[118] 네번째는 김중현,[119] 다섯번째는 이상범,[120] 여섯번째는 김기창,[121] 일곱번째는 이용우[122]가 나서서 조선징병제 실시를 축하하는 그림을 그렸다. 고희동은 호랑이, 김중현은 구름 속의 용, 이용우는 사쿠라 꽃나무를 그렸고, 배운성은 나팔을 부는 병사, 김인승은 완전 군장을 한 병사, 이상범은 일장기 아래 나팔을 부는 병사의 뒷모습, 김기창은 징병에 응해 떠나는 청년과 노부모를 그렸다.

『매일신보』는 1943년 12월 8일, 대동아전쟁 2주년을 맞이해 1면 모두를 일본 '천황'의 '조서(詔書)'와 '대동아전 제3년에 거국 멸적 총진군'이란 굵직한 활자를 한가운데 새긴 옆에 코이소(小磯) 총독, 군사령관의 담화, 사설 따위로 메웠다. 지면 아래쪽엔 이병기의 시 「28일」이 실려 있고, 맨 위쪽 옆으로 길쭉한 화면에는 천마(天馬)가 구름을 흐트리며 나는 그림이 새겨져 있는데 이는 김기창의 작품이다.[123]

국민총력조선연맹은 김사량(金史良), 이무영, 윤희순을 비롯한 6명의 작가, 화가를 일본에 파견했다. 견학을 통해 '무적 일본 해군의 위용을 보고 그 훈련상황을 작품을 통해 반도에 전파' 하기 위한 목적이었다. 진해경비부, 좌세보(佐世保)해병단, 해군병학교, 해군잠수학교를 견학한 일행은 9월 7일 오전 7시 동경에 도착하여 오전에 해군성을 방문하고 8일에는 토포(土浦)항공학교 시찰을 한 뒤 귀국했다.[124] 김사량은 귀국 뒤 『매일신보』에 「해군행(海軍行)」이란 글을 발표했는데 이 때 삽화를 윤희순이 그렸다.[125] 한편 시로 자신의 전문기량을 바꾼 조우식은 「조선군 보도반원 수첩」이란 『국민문학』 특집에 일본어로 「출발」이란 글을 발표했다.[126]

동상 건립 및 헌납 공출

조선징병실시를 맞이해 코카(古加)를 비롯한 일본인 조소예술가 12명이 모여 징병제기념상을 제작해 내선 일체의 발상지인 부여에 헌납한다는 소식이 날아들었다. 조소예술가들은 조선군 참모장에게 이 소식을 알렸는데 코카(古加)는 조선에서 개인전을 가진 바 있었다.[127]

전쟁 후방의 역할을 끝없이 선전선동하고 있는 『매일신보』는 12월 3일자 사설 「금속 공출운동의 전개」[128]를 내보내는가 하면, 연이어 「동전, 놋그릇 다 내놓자」[129]는 선동기사를 내보낼 정도였다.

경성부 당국은 서울 국민학교 교정에 일찍부터 건립해 놓은 동상을 공출키로 했는데 먼저 뽑은 열두 기는 노기(乃木) 대장을 비롯해 모두 일본인들의 동상이었다. 그 동상의 인물들은 모두 일제의 충신, 군인 따위들인데 공출하는 명분은 아직 미국이나 영국이 항복할 때까지는 예상 이상의 일대 소모전이 필요한 때문임을 내세웠다.[130] 동상 공출은 다음과 같이 이뤄졌다.

"전쟁에 이기느냐 지느냐, 일억의 피를 끓게 하는 결전이 벌어지고 있는 이 때 '때려 부숴야 만다'는 애국열의에 불타는 소국민들의 정성에 의하여 동상(銅像)부대가 용약 미영(米英) 격멸의 제일선에 나서게 되었다. 부내 각 국민학교 생도들은 대동아전쟁 발발 후 국방헌금으로, 애국기 헌납으로 총후 정성을 나타내어 싸우는 소국민의 정성을 유감없이 발휘하여 왔는데 금속류의 회수 운동이 전선적(全鮮的)으로 전개되자 그들은 공부하는 데 교재가 되고 충심으로 우러러 받드는 노기 대장 동상을 선뜻 군에 바치기로 된 것이다. …오는 8일 오후 한시 반, 네 국민학교 대표가 조선군사령부로 이다가키 군사령관을 방문하고 도합 여섯 개의 동상을 헌납하기로 된 것이다."[131]

이렇게 시작한 동상 공출이 점차 번져갔다. 3월 10일, 인천 창영국민학교 이사회에서는 만장일치로 몇 해 동안 교정에 있던 난코우(楠公) 동상을 헌납, '미영 격멸을 위해 수일 내로 용약 출정, 성대한 전별식을 거행하기로' 했다.[132] 또한 창덕가정여학교 교정에 서있던 일본인 히사코(久子) 부인의 동상도 전쟁 출정식을 닮은 화려한 행사와 함께 헌납했다.[133] 7월 3일에는 일본인 오오야마(大山)라는 사람이 개성 남본정(南本町) 자신의 별장에 있는 크기 7척 8촌에 무게 5백 킬로그램짜리 동상을 조선군 애국부에 헌납했다.[134] 일찍이 1927년, 선린상업학교 창립 20주년을 맞이해 교정에 설치한 설립자 오오쿠라(大倉) 남작의 동상을 올해 10월 23일, 해군 무관부에 헌납했다. 헌납은 창립 36주년 기념행사를 마치고 이어 '천황 폐하 만세!' 봉

창을 한 다음, 학생 70여 명이 나서서 이를 가져다 주었다.[135]

단체 및 교육

조선미술가협회 총력연맹은 1월 11일, 국민문화 건설운동 강화를 위해 예술가단체연락협의회를 구성했다.[136] 여러 단체들을 긴밀히 이어 일사불란한 활동을 꾀하고자 했던 이 협의회에는 조선미술가협회, 선전미술협회를 비롯해 조선문인협회, 국민시가연맹, 조선음악협회, 조선연극문화협회, 조선영화제작사, 조선영화배급사, 보도사진협회 들을 포괄했다.[137] 이에 발맞춰 얼마 뒤 조선미술가협회도 기구 개편을 꾀했다.

이 무렵 조선미술가협회는 조선의 미술가 240명이 회원으로 참가한 대규모 조직이었다. 조선미술가협회는 '전시하 직역보국에 매진하기 위하여' 기구 개혁을 준비, 3월 21일 오후 태평동 체신사업회관에서 총회를 개최했다. 여기 참가한 회원은 130여 명이었다. 또한 조선군 대위, 총독부 정보과장, 총력연맹 선전부장 들이 자리를 함께 했다. 총회에서는 종래 이사에 새로 간사장 1명, 간사 30명을 임명하고 협회에 사무국을 설치하기로 결정했다. 또 총력연맹 문화부장 야나베 에이자부로우(矢鍋永三郎) 고문을 회장으로 뽑았다. 또 다섯 명의 화가를 생산 현장에 파견, 열다섯 점의 작품을 제작해 5월에 삼월백화점에서 전람회를 열기로 하고 다음 네 가지 신규사업을 결정했다.

1. 반도인 작가에게 일본정신의 진수를 체득케 하기 위해 성지 순례를 한다.
2. 국경 경비에 정진하고 있는 황군용사, 경관, 관원, 관리 들을 위문하기 위해 만화가를 파견한다.
3. 반도총후미술전람회는 주로 보도미술, 생산미술에 중점을 두어 역작을 모집한다.
4. 회원의 시국인식 앙양을 기념하기 위하여 될 수 있는 대로 강연회, 좌담회를 개최한다.[138]

윤희순은 이같은 조선미술가협회에 대해 "완연 선전(조선미전)의 별개 단체인 감이 있다. …미술가협회는 더 민간의 중진들을 초대 포섭하지 않으면 파행적임을 면치 못할 것"[139]이라고 꼬집었다.

미술가협회의 지도기관인 총력연맹은 12월 8일에 성전 2주년 기념대회를 조선 신궁(神宮)에서 열어 "아등 국민은 더한 층 황국신민된 진수에 철하여 필승의 신념을 새로이 하고 불요불굴 오직 결승적 생산 증강에 정신(挺身)하는 동시에 전쟁생활을 궁행(躬行)하여써 성전의 목적을 달성하여 성지(聖旨)에 봉부(奉副)할 것을 서(誓)"[140]한다는 선언문을 채택했다.

단광회 1943년 2월에 단광회(丹光會)가 탄생했다. 단광회는 이토우 오우큐우(伊藤應九)로 창씨개명한 임응구, 김인승, 김만형, 손응성, 심형구, 박영선, 이봉상과 일본인들이 회원으로 참가한 단체였다. 대표는 야마다 시니치(山田新一)였다.[141] 일본인은 야마다 시니치 밖에도 사쿠라다 쇼우이치(櫻田精一), 타카하시 타케시(高橋武), 야쓰타케 요시오(安武芳男), 오오히로 케이지로우(大平敬次郎), 오카다 세이이치(岡田淸一), 네즈 슈우이치(根津莊一), 후지사와 슈니치(藤澤俊一), 야마시타 카즈히코(山下一彦), 토오야마 마사하루(遠山正治) 들이다.[142] 『매일신보』는 다음처럼 보도했다.

"조선 양화단의 중진인 조선미전 참여인 야마다 시니치 씨를 중심으로 이번에 새로 미술단체 단광회를 조직하고 오는 사월에 제일회 작품발표회를 개최키로 되었다. 회원은 조선서 모두 중견작가로 활약할 뿐 아니라 내지의 화단에서도 활약하는 신진기예 이십일 명이 모였다."[143]

단광회는 야마다 신이치가 후지시마 타케지(藤島武二)에게 배우던 미술학교 시절 동급생, 또는 조선에서 활동하면서 이런 저런 인연으로 알던 이들을 묶은 단체로, 문전 및 춘양회, 독립전에서 활동하는 일급 화가와 조선화단의 뛰어난 화가 들이 참가했으며 남달리 마츠자키 요시미(松崎喜美)와 호리 치에코(堀千枝子) 같은 여류화가도 참가했다.[144]

단광회는 곧바로 〈조선징병제 실시〉라는 백 호 크기 작품을 공동으로 제작하기 시작했다. 김인승, 야마다 시니치를 비롯해 모두 열아홉 명이 참가해 완성한 이 작품은 4월 회원전 때 일반 공개했으며 6월 14일에는 조선군에 기증했다. 기증은 대표 야마다 시니치가 조선군 애국부로 이 작품을 들고 가 헌납하는 형식을 취했다. 이 작품은 1942년 5월, 조선에서 1944년부터 징병제를 실시한다고 발표했는데 "단광회에서는 이 광영의 제도를 길이 기념하고자 회원 19명이 힘을 합하여 나라에 봉공할 수 있는 길이 열리어 기쁨에 넘친 반도의 한 모습을 그린 것"[145]이었다.

조선서도보국회 6월 27일 오후 세시부터 태평동 체신사업관에서 국민총력조선연맹 후원 아래 조선서도보국회 발회식이 열렸다. 회원 백여 명이 참석한 가운데 국민의례를 시작으로 열린 발회식에서 식산은행 두취(頭取) 임번장(林繁藏)을 추대하고 이어 본회의 취지에 대한 격의 없는 협의를 했는데 그 결과 "대일본서도보국회와 같이 서도를 통하여 총력을 결집함으로써 대동아문화 건설에 이바지하는 데 있다. 그리고 본회에서는 기관지 등 출판물도 간행하여 문화 부문을 개척하려

재도경미술협회 회원 김인승을 비롯 김두환, 이유태, 김유상, 조중현, 이순종, 윤정순, 윤사선 들은 8일 0일 경성육군병원을 방문했다.(『매일신보』1943. 8. 10.)

는 것"[146]으로 합의했다. 다섯시에 폐회한 뒤 일동은 조선 신궁에 참배하러 나섰다.

대화숙 미술부

포탄과 어뢰를 만들기 위해 조선군 애국부 및 해군 무관부에서 거둬들이고 있는 각종 금속 물품들을 보면 동상, 불구, 식기, 장식품, 금속제품 들 가운데 '다시 구하기 어려운 예술품과 골동품, 현대의 저명한 미술품들이 섞여 있어서 문화정책상 그 형체를 남기도록 하자'는 방침을 세웠다. 이에 그 형을 뜨고 모사를 경성 대화숙(大和塾) 미술부에 맡겼다. 대화숙 미술부는 조각부, 공예부, 초상화부, 도안부로 짜여져 있는데 헌납품 가운데 고른 것을 시멘트 및 석고로 그 원형을 그대로 제작했다. 이를테면 1943년 6월께 진명여고 교장 엄주익의 동상 모형을 석고로 뜨고 있었다.[147] 이같은 사업에 대해 대화숙 미술부 쪽은 다음처럼 말했다.

"문화정책상으로 보아 헌납품의 원형을 떠두고 또 일반의 헌납품도 ○○저 우리 미술부에서는 모형 제작을 하기로 한 것입니다. 동상, 불구만이 아니라 간판이라든가 미술품 등 무엇이나 맡아 제작하고 있습니다."[148]

대화숙 미술부 산하 조각부에는 윤효중, 조규봉, 김정수가 자리잡고 있었다. 또 여기엔 어린 조소예술가 백문기(白文基)가 작업을 위해 윤효중을 따라다니고 있었다.[149]

재동경미술협회

8월, 제6회 재동경미술협회 전시 기간 동안 회원 11명은 9일 오후 두시 반쯤 경성육군병원을 방문했다. 김인승, 마츠하루 히테유키(松治秀幸), 카네코 토간(金子斗煥, 김두환), 이유태, 카나야 히로쓰케(金谷裕相), 조중현, 유○희(柳○熙), 아오타 준쇼우(青田純鍾), 윤정순(尹貞淳), 윤자선 들이

었다. 이들은 다음처럼 했다.

"이 수건에 그림 한 폭을 그려 주십시오. 내 얼굴을 하나 그려 주십시오. 백의에 몸을 싼 상이용사들이 침대 위에서 내려와 엽서 혹은 수건을 내어놓고 또는 얼굴을 들고 젊은 화가들에게 그림 그려 주기를 청하고 있다. 이곳은 경성육군병원 ○호실로 9일 오후 두시 반쯤 재기 봉공의 날을 손꼽아 기다리며 치료에 정진하고 있는 백의용사들을 스케치로 위문하고자 방문한 재동경미술협회 김인승 씨 이하의 육군병원 위문대원의 정성스러운 채관위문에 백의용사들은 한때의 더위도 잊고 미술을 통한 위문을 받는 것이었다. 일행 11명은 이날 육군병원을 방문하자 미리 준비해 가지고 온 아름다운 그림을 그린 색지 30매를 우선 용사들에게 기증한 다음, 용사들이 청하는 대로 엽서, 수건 혹은 색지 등에 가지가지의 그림을 그려 그늘을 기쁘게 하고 동 네시쯤 돌아갔다."[150]

해외활동

김인승의 〈유기헌납〉

3월 5일부터 14일까지 일본 동경 삼정(三井)백화점에서 육군성 보도부 후원으로 육군미술협회가 주최하는 제36회 육군기념일을 기리는 육군미술전람회가 열렸다. 여기에 김인승이 〈유기헌납(鍮器獻納)〉을 출품했다. 김인승의 출품은 육군미술협회 회원인 야마다 시니치가 일본인 화가 한 명과 함께 김인승을 추거(推擧)함에 따른 것이었는데 『매일신보』는 '이번 육군기념일 행사로 첫번 열리는 미술전에 조선화단에서 출품하게 된 것은 전쟁 이후 굳건한 약진을 이

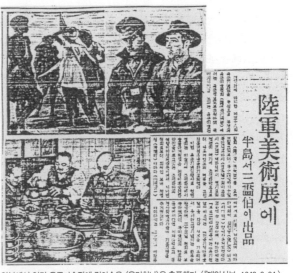

일본에서 열린 육군미술전에 김인승은 〈유기헌납〉을 출품했다. (『매일신보』1943. 2. 24.) 일제는 조선인들을 징병, 징용, 위안부로 끌어갔고 또한 쇠붙이 따위까지 앗아갔다. 하지만 김인승의 작품은 앗기는 것에 대한 고발이 아니었다.

루고 있는 조선화단의 역량이 인정된 때문'이라고 추켜세우면서 추거된 세 명의 화가들이 이에 '감격'해 "각각 정성을 기울여서 웅휘하고 생기 넘치는 화폭을 완성하여 23일 협회로 부송하였는데 동 미술전이 많은 작품 속에서 단연 이채를 띠고 동경 사람들의 가슴에 깊은 감명을 주게 될 것"[151]이라고 썼다. 김인승의 작품에 대해 야마다 시니치(山田新一)는 다음처럼 말했다.

"반도의 민중에게 조상으로부터 전하여 온 유기처럼 중요한 것은 없을 터이지요. 어느 의미로는 훌륭한 재산이고 가보이기도 합니다. 그러나 황군의 필승을 기원하여 마지않는 반도 내 신민은 이런 것마저를 기쁜 낯으로 헌납하고 있는 것입니다. 작자는 그 빛나는 정신에 감격하여 채관(彩管)에 열의를 부었습니다."[152]

해외상황

일본미술보국회　일본미술보국회는 1943년 4월 9일 일본의 군인회관에서 개최한 제일회 예술보국대회 자리에서 미술가연맹의 미야모토 사부로우(宮本三郎)가 "국책에 협력하여 적극적 활동을 할 미술가보국정신대의 결성을 제안한 데 대하여 동 대회에 출석한 후지타 츠구하루(藤田嗣治), 나카무라 켄이치(中村研一) 양 화백이, 일본화단의 용사들의 찬성자가 격증하고 있어"[153] 발족한 단체였다. 이어 4월 29일 일본미술보국회가 결성되었는데 이는 모든 화가들이 참가한 조직이었고 미술가보국정신대는 다음과 같은 것이었다.

"육해군 보도반원으로서 전선에서 활약하고 온 경험자를 중심으로 화단의 신인을 모아 소인 수의 강력한 조직을 가지고 사업으로서는 대원을 현지에 파견하여 보도 사무에 정진시키는 외에 1. 미술에 의한 각종 문화공작, 2. 미술가의 심미안으로써 점령지역에 대한 건설사업에 종사케 한다. 이 정신대는 거도(去度) 가을까지는 결성을 보게 될 터인데 이에 대해 미야모토 사부로우(宮本三郎) 화백은 '일본미술보국회가 결성되는 것은 좋은 일이다. 화가 전부를 포용하는 대규모의 것인 만큼 적극적인 활동을 하는 데 여러 가지 불편이 있을 것으로 생각된다. 이런 의미에서 원기 왕성한 신인을 중심으로 하여 규모는 적더라도 활발히 약약할 수 있는 정신대를 만들려고 한다. 나 외에도 같은 생각을 가지고 있는 사람이 상당히 있는 모양이므로 보국회가 되면 본격적으로 준비를 시작할 터이다.'"[154]

『매일신보』는 이어 200여 명이 참석해 5월 16일 오전 9시반부터 동경 대동아성에서 열린 보국회 결성 소식을 알렸다.[155] 미술보국회는 첫 사업으로 죽은 야마모토(山本) 원수의 초상화 및 초상조각을 위촉 제작해 해군과 관계 각 방면으로 보내는 일을 펼쳤는데 이 소식도 자상하게 전했다.[156]

『매일신보』는 이 무렵, 일본과 관련한 보도를 늘리는 가운데 미술 관련 글을 꾸준히 실었다. 3월에는 종군화가 두 명의 사망 소식을 보도했고[157] 또 오가와 타케(尾川多計)의 글 「예술상의 미술가」[158]를 실었는데 이는 일본에 있는 예술상을 소개하는 것이었다. 또 앞서 일본미술보국회는 물론 대일본공예회의 결성에 관해서도 시평 형식으로 보도[159]했는데 물자난에도 불구하고, 세계 수준인 공예는 일본문화의 진수를 인식시키는 데 크게 효과를 낼 것이므로 그것을 장려해야 하며 대일본공예회 탄생이 그 계기일 것이라고 소개했다. 5월 16일에는 베트남과 인도 각지에서 국제문화진흥회 주최로 일본미술전람회를 열었음을 소개하면서 베트남, 인도에서도 이에 호응해 살롱회원작가 작품 회화, 조소 들 124점으로 6월부터 동경, 오사카, 고베에서 열리는 불인(佛印)현대미술전 개최 소식을 알렸다.[160] 또한 육군에서는 제이차 화가 파견을 비롯한 전람회, 포스터 제작 따위 사업을 계획했는데 이런 사업 내용을 자세히 보도했다.[161] 또 토야마 우사부로우(外山卯三郎)의 「황국미술관의 확립」[162]이란 글을 실었다. 이 글은 화가가 대동아전쟁의 전사로 나서서 전쟁화를 그림으로써 황국정신을 갖추어야 함을 선동하는 것이었다. 10월 17일부터 동경 상야미술관에서 열린 제6회 문부성미술전람회에 대한 소식도 자세히 전하고 있는데 시국의 영향에 따른 재료 부족의 영향에도 불구하고 구도 및 제작기술로 극복한다든지 하는 소식을 보도했다.[163]

만주미술가협회　만주에서도 이러저러한 활동이 있었는데 만주예문연맹이 그 활동의 주체였다. 연맹 산하에는 만주미술가협회, 만주서도가협회, 만주공예가협회를 비롯하여 만주문예가협회, 만주악단협회, 만주사진가협회, 만주작곡가협회, 만주무용가협회 들이 참가하고 있었다. 연맹은 1943년 12월 4일부터 이틀 동안 만주국예문가회의를 열었는데 이는 결전예문 전국대회 행사 가운데 하나였다. 총력연맹은 주요한과 유치진들을 회의에 참석시켰다. 대회 행사 가운데 1일부터 5일까지 삼중정백화점 화랑에서는 만주미술가협회가 담당하는 사진포스터 원화전, 3일부터 5일까지 기념공회당에서 만주서도가협회가 담당하는 서도전, 8일부터 15일까지 금태(金泰)백화점에서 만주미술가협회가 담당하는 '북(北)의 파수(把守)'란 제목의 미술전람회가 열렸다. 대회의 취지는 '총력을 다하여 필승의 전선에 정신(挺身)을 다하며 황민 전통의 정신을 과감하게 실천'하는 따위였다.[164]

전람회

2월 2일부터 7일까지 화신화랑이 주최하는 결전생활 실천 철저시행 반성전람회가 열렸다. 총력연맹이 '각 애국반을 통해 선전해 온 실천사항을 다시 한번 깊게 인식시키고 반성시키려는' 뜻에서 연 이 전람회에는 그같은 실천사항 관련 내용을 담은 그림이나 만화 또는 글씨 들이 나왔는데 모두 총력연맹 회원들의 작품이었다.[165] 다시 말해 총력연맹 산하 조선미술가협회 회원들이 작품을 냈을 터이다.

3월 6일부터 서울 4대 백화점 화랑에서 육군기념일을 기리는 두번째 대육군선이 홍아부 조서규 후원으로 총력연맹 주최 아래 열렸다. 정자옥화랑은 육군혼편, 삼중정화랑은 전통역사편, 삼월화랑은 전민강ㅇ편, 화신화랑은 총후감사편으로 짜놓았다.『매일신보』는 다음처럼 썼다.

"각기 군인정신과 황군의 전통역사, 국방의 중요성, 총후의 임무를 유감없이 표현하여 놓았는데 특히 이 전람회는 남방전선에서 빼앗은 적의 노획 병기도 진열되어 각 회장은 개막 직후부터 관중이 쇄도하여 무적 육군의 위용에 삼삼스리 감격과 찬탄을 마지않고 결전 필승의 결의를 더욱 굳게 하고 있다."[166]

선무반(宣撫班)의 활약상을 담은 자료를 조선군 보도부가 제공해 화신회랑에서 3월 17일부터 21일까지 대동아전쟁선무전단전(傳單展)을 열었다. 전단들은 '현지 주민의 언어로 흥미진진한 각종 만화를 그려 넣은' 그림 포스터의 모습을 갖춘 것 따위였다.[167]

6월 27일부터 7월 4일까지 화신화랑에서 '미영(米英) 격멸 벽시(壁詩) 만화전'이 열렸다. 이 전람회는 조선문인협회 시부회가 조선만화인협회의 협찬을 얻어 개최한 전람회로 30일에는 하타(波田) 총장이 관람했다.[168]

징병제도 실시와 때를 맞춰 경성일보사와 매일신보사는 조선총독부 및 국민총력조선연맹 후원으로 '징병제 실시 감사회화, 철방(綴方) 현상모집'을 시작했다. 이것은 초등학생 및 중등학생을 대상으로 크레파스, 파스텔, 수채화, 유화를 포함한 모든 종류의 그림으로 다만 '반도에 신설된 징병제를 주제로 삼은 것'이었으며 9월말까지 접수토록 하고 심사발표는 11월 3일에 할 계획임을 『매일신보』지상에 공고했다.[169]

경성부는 일본 이동전협회와 공동주최로 징병제 실시에 관한 그림 해설의 전람회를 국민학교 아동을 상대로 열었다. 징병 관련 포스터들을 각 학교 강당에 걸어두고 교사가 학생들에게 설명하는 형식을 취하도록 했는데 부모와 형제들도 함께 관람시키도록 했다.[170]

4월 2일부터 7일까지 삼월화랑에서 열린 제1회 단광회전람회장에서. 뒷쪽 가운데 걸린 작품이 〈조선징병제 시행〉이다. 이 작품은 전람회를 마치고 일본군 사령부에 헌납했다.

애국백인일수전 1월 9일부터 17일까지 정자옥화랑에서 조선미술가협회, 조선문인협회, 국민시가연맹 공동주최로 애국백인일수(百人一首)전람회가 열렸다. 총력연맹이 총괄하는 이 행사는 강연회도 아우르는 것이었다. 출품자는 모두 알 수 없다. 다만 나카노 토시코(中野俊子), 케이초우(契鳥) 같은 일본인들 이름만 알 수 있다. 내건 작품은 실비로 매각해 국방헌금으로 헌납했다.[171]

제1회 단광회전 4월 2일부터 7일까지 삼월백화점 화랑에서 제1회 단광회전람회를 열었다. 단광회는 4월 1일 단광회상과 장려상을 발표했는데, 상금 200원의 단광회상은 사쿠라다 쇼우이치(櫻田精一), 상금 100원의 장려상은 일본인 화가 네즈 슈우이치(根津莊ㅇ)를 포함한 〈무의(舞衣)〉의 박영선, 〈언덕이 있는 풍경〉의 김만형이 받았다. 특히 단광회전람회는 김인승, 야마다 시니치를 비롯한 회원 19명이 모두 참가해 징병제도 실시의 감격을 백 호 크기 화폭에 공동제작한 〈조선징병제 시행〉을 발표해 눈길을 끌었다.[172] 전람회장에는 31점이 나붙었다. 〈조선징병제 시행〉은 단연 인기를 모은 작품인데 '지원병의 행진, 천인침(千人針)을 배경으로 쿠라시게 슈우조우(倉茂周藏) 소장, 조선해군 무관부 마츠모토 이치로우(松本一郎) 대좌, 지원병 훈련소 우키타카나메(海田要) 소장, 총력연맹 사무국 하타 시게카즈(波田重一) 총장, 경기도 타카야쓰히코(高安彦) 지사, 윤치호(尹致昊) 들의 얼굴을 교묘한 몽타주로 징병의 기쁨을 나타낸 화상'이었다. 이 작품은 전람회가 끝나면 군사령부에 헌납하기로 했다.[173]

생산현지 보고전 5월 6일부터 12일까지 삼월백화점에서 조선미술가협회 주최 생산현지미술 보고전람회가 열렸다. 조선미술가협회는 회원들 가운데 권위있는 화가들을 제철소, 공장, 발전소, 광산, 조선소, 제재소 같은 생산현장에 파견해 그곳을

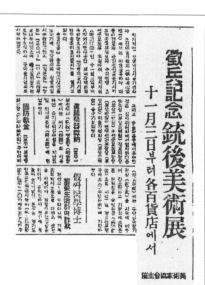

徵兵記念
銃後美術展
十一月三日부터 各百貨店에서
國防獻金
催主會家術美

조선연맹 산하
조선미술가협회가 주최해
11월 3일부터 8일까지
삼월화랑, 정자옥화랑,
삼중정화랑에서 열린
징병제실시기념
반도총후미술전.
(『매일신보』 1943. 10. 9.)

상세히 시찰케 하여 그린 30여 점을 모아 전람회를 연 것이다. 이 전람회는 기계공업 방면에는 토오다 카즈오(遠田渾雄), 조선 방면에는 야마다 시니치, 광산 방면에는 에구치 케이시로우(江口敬四郎)를 비롯해 임산(林産) 방면과 농사 방면까지 모두 일본인 다섯 화가의 작품으로 꾸민 것이다.[174]

제1회 남종화전 7월 5일부터 11일까지 총독부미술관에서 대동아공영권 안 문화교류를 목표삼아 일본 남화가 코무로 쓰이운(小室翠雲)이 주최하고 총독부와 조일(朝日)신문사가 후원하는 남종화전람회가 열렸다. 일본, 만주, 중국의 남종화들을 아울러 펼치는 이 전람회는 동경(東京), 경도(京都)를 거쳐 서울로 옮겨온 것인데, 앞으로 신경, 북경, 상해 따위로 옮길 계획을 갖고 있었다.[175] 다음해 열린 제2회전에는 김은호, 이상범을 비롯 카토우 코린토(加藤小林人), 카타 야마탄(堅山坦)이 출품했다.[176]

징병기념 제2회 반도총후미술전 조선미술가협회는 총독부 정보과, 총력연맹, 조선군 보도부 후원으로 오는 11월 3일, 명치절을 기해 '징병제실시기념 반도총후미술전'을 열기로 했다. 8일까지 열린 이 전람회는 '총후 국민의 정신을 높이기 위한 것과 징병제 실시에 관한 것으로 10월 15일까지 신청을 받았다.[177] 조선미술가협회는 '반도화단 전체와 미술단체를 총동원시켜 징병실시의 광영을 총후 생활의 구석구석마다 발휘시키고 있는 씩씩한 자태를 화폭에 여실히 나타내어 총후 생활을 더욱 꿋꿋하게 하고 문화계발에 이바지하겠다'고 밝혔다. 전람회는 삼월, 정자옥, 삼중정 화랑에서 일제히 열기로 했으며, 특히 "일본화, 양화 외에 다시 포스터와 만화까지도 널리

일반으로부터 모집"할 계획과 함께 조선총독상, 정보과장상, 연맹선전부장상, 군보도부장상, 미술가협회회상 시상 계획을 발표했다.[178] 총독상은 3백 원, 정보과장상은 2백 원, 조선군 보도부장상은 백 원, 연맹 선전부장상은 백 원, 미술가협회장상은 2백 원을 부상으로 줬다.[179] 일본인 야마구치 요우코우(山口陽廣)는 이 전람회에 대해 대부분 조선미전 반입자들이 응모하고 있으며 취재에 있어 시국을 자각하며 작가 자신의 혼을 담기에 충실해야 할 것을 촉구했다.[180] 윤희순은 총후미술전이 '전장의 처절한 대상과는 거리가 먼 까닭에 제재를 탐색하는 안계(眼界)가 단조'롭다고 지적하고 다음처럼 썼다.

"비장의 예술은 성전미술이나 총후미술과 같은 반드시 현실 묘사로서 이루어지는 전쟁화에만 국한할 필요가 없다. 상징적인 표현으로도 될 수 있을 것이다."[181]

제2회 조선남화연맹전 12월 15일부터 19일까지 정자옥화랑에서 제2회 조선남화연맹전람회가 열렸다.[182]

송정훈 개인전 1월 30일부터 정자옥 4층 화랑에서 송정훈이 종군 유화개인전을 열었다. 송정훈은 1939년 12월에도 종군 스케치 전람회를 열었는데 이번엔 유화작품 〈장정(長征)〉을 비롯한 30점을 내걸었다. '황군의 용전분투와 대륙의 전야를 열심히 그린' 그의 이 전람회에는 조선군 보도부장 쿠라시게 슈우조우(倉茂周藏) 소장이 하루 앞선 29일 미리 관람하기도 했다.[183] 윤희순은 그의 작품이 대담한 생략, 강렬한 색채를 구사하는 것으로, 색의 대비, 장식적 배치로 효과를 높이고 있다고 쓰고, 화단을 풍미하는 야수파적 과도기 현상을 보이고 있음을 지적하면서 새롭게 출발할 각오를 하라고 충고했다.[184]

일본인들 2월 9일부터 14일까지 정자옥화랑에서 조선문인협회 주최로 일본문학보국회와 총력연맹 공동후원으로 일본인 문인 명묵전(名墨展)을 열어 작품 판매 수익금을 건함(健艦)운동 자금으로 썼다.[185]

5월 5일부터 9일까지 삼월화랑에서 일본인 육군보도반원 다이치카츠(大智活)의 남방민속화 개인전이 열렸다. 지난해 3월부터 12월까지 육군보도반원으로 남방 지역에 종군 활동을 하면서 그린 남방 풍속화 50여 점을 내걸었다.[186]

6월 19일부터 24일까지 정자옥화랑에서 일본인 화가 하라(原)의 개인전람회가 열렸다. 그는 20년 동안 파리에서 활동하다가 1940년에 귀국한 화가로, 근래 조선에 건너와 제작한 작품과 파리시절 작품 23점을 내걸었다.[187]

1943년의 미술 註

1. 윤희순, 「금년의 화단」, 『춘추』, 1943. 12.
2. 윤희순, 「금년의 화단」, 『춘추』, 1943. 12.
3. 윤희순, 「금년의 화단」, 『춘추』, 1943. 12.
4. 윤희순, 「조선미전의 모색성」, 『국민문학』, 1943. 7.
5. 윤희순, 「조미전과 화단」, 『신시대』, 1943. 8.
6. 윤희순, 「조미전과 화단」, 『신시대』, 1943. 8.
7. 최근배, 「선전 동양화 평」, 『조광』, 1942. 6.
8. 윤희순, 「미술 시평 – 개인전을 돌아봄」, 『국민문학』, 1943. 4.
9. 고유섭, 『조선의 청자』, 보운사, 1939.(진홍섭 옮김, 『고려청자』, 을유문화사, 1954.)
10. 윤희순, 「금년의 화단」, 『춘추』, 1943. 12.
11. 윤희순, 「금년의 화단」, 『춘추』, 1943. 12.
12. 길진섭, 「제3회 신미술가협회전을 보고」, 『춘추』, 1943. 6.
13. 길진섭, 「제3회 신미술가협회전을 보고」, 『춘추』, 1943. 6.
14. 윤희순, 「미술 시평」, 『국민문학』, 1943. 2.
15. 윤희순, 「심예일여(心藝一如) – 김중현 개인전을 보고」, 『매일신보』, 1943. 10.
16. 윤희순, 「금년의 화단」, 『춘추』, 1943. 12.
17. 윤희순, 「신미술가협회전」, 『국민문학』, 1943. 6.
18. 윤희순, 「신미술가협회전」, 『국민문학』, 1943. 6.
19. 윤희순, 「신미술가협회전」, 『국민문학』, 1943. 6.
20. 윤희순, 「동양정신과 기법의 문제」, 『매일신보』, 1943. 6. 7-8.
21. 윤희순, 「동양정신과 기법의 문제」, 『매일신보』, 1943. 6. 7-8.
22. 김재원, 「예술과 감상」, 『조광』, 1943. 10.
23. 본지 기자, 「배운성 씨 화실을 찾아서」, 『춘추』, 1943. 6.
24. 본지 기자, 「배운성 씨 화실을 찾아서」, 『춘추』, 1943. 6.
25. 윤희순, 「신미술가협회전」, 『국민문학』, 1943. 6.
26. 사토우 쿠니오(佐藤九二男), 「단광회의 사람」, 『국민문학』, 1943. 6.
27. 사토우 쿠니오(佐藤九二男), 「화가 방담」, 『조광』, 1943. 8.
28. 사토우 쿠니오(佐藤九二男), 「이태리의 예술」, 『조광』, 1943. 8.
29. 야마구치 요우코우(山口陽廣), 「비약을 기다림」, 『문화조선』, 1943. 12.
30. 우가요시 츠구(宇賀嘉次), 「미술의 일 년」, 『신시대』, 1943. 12.
31. 리재현, 『조선력대미술가편람』, 문학예술종합출판사, 1994, p.251.
32. 본지 기자, 「배운성 씨 화실을 찾아서」, 『춘추』, 1943. 6.
33. 이구열, 「허민과 진환」, 『한국의 근대미술』 제4호, 한국근대미술연구소, 1977 참고.
34. 상해서 송정 씨 개인전, 『매일신보』, 1943. 8. 7.
35. 미술창작가협회전, 『매일신보』, 1943. 4. 1.
36. 김영나, 「1930년대 동경 유학생들」, 『근대한국미술논총』, 학고재, 1992, p311.
37. 반도인 일등 당선, 『매일신보』, 1943. 10. 8.
38. 반도인 일등 당선, 『매일신보』, 1943. 10. 8.
39. 손응성, 「대원(大原)미술관 관람기 등」, 『조광』, 1943. 2.
40. 앞으로 더 공부, 『매일신보』, 1943. 5. 27.
41. 길진섭, 「제3회 신미술가협회전을 보고」, 『춘추』, 1943. 6.
42. 길진섭, 「제3회 신미술가협회전을 보고」, 『춘추』, 1943. 6.
43. 이구열, 「허민과 진환」, 『한국의 근대미술』 제4호, 한국근대미술연구소, 1977 참고.
44. 주경 소장, 「재동경미술협회, 출품 규정」.(연영애, 『백우회(재동경미술협회) 연구』, 홍익대학교 대학원 회화과, 1975.)
45. 십 년 수집의 대작, 『매일신보』, 1943. 6. 1.
46. 박성규 개인 화전, 『매일신보』, 1943. 3. 4.
47. 윤희순, 「미술 시평 – 개인전을 돌아봄」, 『국민문학』, 1943. 4.
48. 임지호 난화전, 『매일신보』, 1943. 4. 13.
49. 임지호 난화전, 『매일신보』, 1943. 4. 13.
50. 김영나, 「1930년대 동경 유학생들」, 『근대한국미술논총』, 학고재, 1992, pp313-314.
51. 김만형 씨 유화 개전, 『매일신보』, 1943. 10. 27.
52. 윤희순, 「금년의 화단」, 『춘추』, 1943. 12.
53. 윤희순, 「심예일여(心藝一如) – 김중현 개인전을 보고」, 『매일신보』, 1943. 10.
54. 청전화숙전, 『매일신보』, 1943. 3. 25.
55. 윤희순, 「후소회전 평」, 『매일신보』, 1943. 10. 27.
56. 신미술가협회 제3회전, 『조광』, 1943. 5.
57. 신미술가협회 제3회 전람회, 『매일신보』, 1943. 5. 2.
58. 『제3회 신미술가협회』 목록, 1943.
59. 윤희순, 「신미술가협회전」, 『국민문학』, 1943. 6.
60. 윤희순, 「신미술가협회전」, 『국민문학』, 1943. 6.
61. 윤희순, 「신미술가협회전」, 『국민문학』, 1943. 6.
62. 윤희순, 「신미술가협회전」, 『국민문학』, 1943. 6.
63. 정현웅, 「신미술가협회전」, 『조광』, 1943. 6.
64. 정현웅, 「신미술가협회전」, 『조광』, 1943. 6.
65. 정현웅, 「신미술가협회전」, 『조광』, 1943. 6.
66. 길진섭, 「제3회 신미술가협회전을 보고」, 『춘추』, 1943. 6.
67. 길진섭, 「제3회 신미술가협회전을 보고」, 『춘추』, 1943. 6.
68. 재동경미협, 『매일신보』, 1943. 7. 28.
69. 정현웅, 「제6회 재동경미술협회전 인상」, 『조광』, 1943. 9.
70. 정현웅, 「제6회 재동경미술협회전 인상」, 『조광』, 1943. 9.
71. 제22회 선전, 『매일신보』, 1943. 2. 5.
72. 선전 심사원 결정, 『매일신보』, 1943. 4. 27.
73. 선전 작품 반입 개시, 『매일신보』, 1943. 5. 18.
74. 이시이(石井) 화백 하관발 도선(渡鮮), 『매일신보』, 1943. 5. 21.
75. 이시이(石井) 화백 하관발 도선(渡鮮), 『매일신보』, 1943. 5. 21.
76. 채관보국의 역작품, 『매일신보』, 1943. 5. 25.
77. 채관보국의 역작품, 『매일신보』, 1943. 5. 25.
78. 채관보국의 역작품, 『매일신보』, 1943. 5. 25.
79. 선전 특선은 23점, 『매일신보』, 1943. 5. 27.
80. 선전의 신추천 3씨, 『매일신보』, 1943. 5. 28.
81. 조선미전 수상식, 『매일신보』, 1943. 6. 16.
82. 결전한 채관의 정예, 『매일신보』, 1943. 5. 30.
83. 진열 완료한 선전, 『매일신보』, 1943. 5. 28.
84. 결전하 채관의 정예, 『매일신보』, 1943. 5. 30.
85. 초일부터 성황, 『매일신보』, 1943. 5. 31.
86. 기백이 없었다, 『매일신보』, 1943. 5. 25.
87. 질적 진보 현저, 『매일신보』, 1943. 5. 25.
88. 이시이 하쿠테이(石井柏亭), 「특선에 구애말라」, 『매일신보』, 1943. 5. 29.

89. 재료난을 극복,『매일신보』, 1943. 5. 25.

90. 공예 선후감,『매일신보』, 1943. 5. 26.

91. 공예 선후감,『매일신보』, 1943. 5. 26.

92. 중학교 중퇴로,『매일신보』, 1943. 5. 25.

93. 앞으로 더 공부,『매일신보』, 1943. 5. 27.

94. 말총 연구 삼십 년,『매일신보』, 1943. 5. 27.

95. 졸업 기념작품,『매일신보』, 1943. 5. 27.

96. 윤희순,「조미전과 화단」,『신시대』, 1943. 8.

97. 윤희순,「동양정신과 기법의 문제」,『매일신보』, 1943. 6. 7-8.

98. 야마다 시니이치(山田新一),「선전 제2부 평」,『조광』, 1943. 7.

99. 야마다 시니치(山田新一),「선전 제2부 평」,『조광』, 1943. 7.

100. 야마다 시니치(山田新一),「선전 제2부 평」,『조광』, 1943. 7.

101. 쿠라시게(倉茂) 보도부장 송정 씨 개인전에,『매일신보』, 1943. 1. 30.

102. 신양화단체 단광회 탄생,『매일신보』, 1943. 2. 3.

103. 정현웅,「제6회 재동경미술협회전 인상」,『조광』, 1943. 9.

104. 야마다 시니치(山田新一),「선전 제2부 평」,『조광』, 1943. 7.

105. 채관으로 용사 위문,『매일신보』, 1943. 8. 10.

106. 원동석,「일제 미술 잔재의 청산을 위하여」,『실천문학』 1985 여름 호.

107.「채관보록의 역작품」,『매일신보』 1943. 5. 25.

108.「모델 없어 고심」,『매일신보』, 1943. 5. 27.

109. 조선예술상,『매일신보』, 1943. 3. 21.

110. 조선예술상,『매일신보』, 1943. 3. 21.

111. 문화전사의 영예,『매일신보』, 1943. 4. 1.

112. 조선미전 수상식,『매일신보』, 1943. 6. 16.

113. 장우성,『화맥 인맥』, 중앙일보사, 1982, pp.63-64.

114. 백두영봉 일 폭,『매일신보』, 1943. 10. 22.

115. 금일 감격의 징병제 실시,『매일신보』, 1943. 8. 1.

116. 고희동,「님의 부르심을 받고서」,『매일신보』, 1943. 8. 1.

117. 배운성,「님의 부르심을 받고서」,『매일신보』, 1943. 8. 3.

118. 김인승,「님의 부르심을 받고서」,『매일신보』, 1943. 8. 4.

119. 김중현,「님의 부르심을 받고서」,『매일신보』, 1943. 8. 5.

120. 이상범,「님의 부르심을 받고서」,『매일신보』, 1943. 8. 6.

121. 김기창,「님의 부르심을 받고서」,『매일신보』, 1943. 8. 7.

122. 이용우,「님의 부르심을 받고서」,『매일신보』, 1943. 8. 8.

123. 천마(天馬),『매일신보』, 1943. 12. 8.

124. 해군 견학 반도 문인 화가 입경,『매일신보』, 1943. 9. 8.

125. 김사량,「해군행」,『매일신보』, 1943. 10. 10-17.

126. 조우식,「출발」,『국민문학』, 1943. 7.

127. 징병 조선 기념상,『매일신보』, 1943. 9. 10.

128. 사설,「금속 공출운동의 전개」,『매일신보』, 1943. 12. 3.

129. 동전 놋그릇 다 내놓자,『매일신보』, 1943. 12. 4.

130. 응소(應召)되는 충신의 동상,『매일신보』, 1943. 2. 24.

131. 동상을 속속 헌납,『매일신보』, 1943. 3. 7.

132. 난코우(楠公) 동상 헌납,『매일신보』, 1943. 3. 16.

133. 히사코(久子) 부인 동상 출정,『매일신보』, 1943. 3. 23.

134. 명예의 동상 출정,『매일신보』, 1943. 7. 4.

135. 오오쿠라(大倉) 남 동상 응소,『매일신보』, 1943. 10. 24.

136. 황도문화 진흥에,『매일신보』, 1943. 1. 8.

137. 임종국,『친일문학론』, 평화출판사, 1966, p.118.

138. 미술도 전력 증강에,『매일신보』, 1943. 3. 23.

139. 윤희순,「금년의 화단」,『춘추』, 1943. 12.

140. 임종국,『친일문학론』, 평화출판사, 1966, p.121.

141. 징병제 실기 기념,『매일신보』, 1943. 6. 15.

142. 사토우 쿠니오(佐藤九二男),「단광회의 사람」,『국민문학』, 1943. 6.

143. 신양화단체 단광회 탄생,『매일신보』, 1943. 2. 3.

144. 사토우 쿠니오(佐藤九二男),「단광회의 사람」,『국민문학』, 1943. 6.

145. 징병제 실기 기념,『매일신보』, 1943. 6. 15.

146. 조선서도보국회 창설,『매일신보』, 1943. 6. 28.

147. 응소 동상 모형 제작,『매일신보』, 1943. 6. 4.

148. 대화숙 미술부 담,『매일신보』, 1943. 6. 1.

149. 백문기의 증언 - 1995년 7월 김복진기념사업회 관련으로 만났을 때 들려 준 이야기이다.

150. 채관으로 용사 위문,『매일신보』, 1943. 8. 10.

151. 육군미술전에,『매일신보』, 1943. 2. 24.

152. 육군미술전에,『매일신보』, 1943. 2. 24.

153. 미술보국정신대,『매일신보』, 1943. 4. 13.

154. 미술보국정신대,『매일신보』, 1943. 4. 13.

155. 미술보국회 발회식,『매일신보』, 1943. 5. 19.

156. 원수의 초상과 조형,『매일신보』, 1943. 5. 27.

157. 두 해군화가,『매일신보』, 1943. 3. 25.

158. 오가와 타케(尾川多計),「예술상의 미술가」,『매일신보』, 1943. 4. 23.

159. 공예기술의 보존,『매일신보』, 1943. 4. 24.

160. 불인 현대미술,『매일신보』, 1943. 5. 16.

161. 화가 제이차 파유,『매일신보』, 1943. 6. 1.

162. 토야마 우사부로우(外山卯三郎),「황국미술관의 확립」,『매일신보』, 1943. 6. 19.

163. 다채한 일본화 미술공예,『매일신보』, 1943. 10. 12.

164. 임종국,『친일문학론』, 평화출판사, 1966, pp.166-167.

165. 매월의 실천 반성,『매일신보』, 1943. 2. 3.

166. 첫날부터 대성황,『매일신보』, 1943. 3. 7.

167. 선무의 노고 전시,『매일신보』, 1943. 3. 18.

168. 격멸의 벽시 만화,『매일신보』, 1943. 7. 1.

169. 징병제 실시 감사 회화 철방 현상모집,『매일신보』, 1943. 8. 3.

170. 징병그림 이동전,『매일신보』, 1943. 8. 24.

171. 애국 백인일수전,『매일신보』, 1943. 1. 8.

172. 결전미술의 정수,『매일신보』, 1943. 4. 2.

173. 조선 징병제 시행,『매일신보』, 1943. 4. 3.

174. 화면에 감투의 기백,『매일신보』, 1943. 5. 9.

175. 남종전,『매일신보』, 1943. 7. 9.

176. 임종국,「황국신민화 시절의 미술계」,『계간미술』 1983 봄호, p.107.

177. 징병기념총후미술전,『매일신보』, 1943. 10. 9.

178. 감격을 화폭에,『매일신보』, 1943. 7. 28.

179. 징병기념총후미술전,『매일신보』, 1943. 10. 9.

180. 야마구치 요우코우(山口陽廣),「비약을 기대함」,『문화조선』, 1943. 12.

181. 윤희순,「금년의 화단」,『춘추』, 1943. 12.

182. 남화연맹 제2회전,『매일신보』, 1943. 12. 18.

183. 쿠라시게(倉茂) 보도부장 송정 씨 개인전에,『매일신보』, 1943. 1. 30.

184. 윤희순,「미술 시평 - 개인전을 돌아봄」,『국민문학』, 1943. 4.

185. 조선문인협회 주최로 문인명묵전람회,『매일신보』, 1943. 2. 9.

186. 남방민속화 개전,『매일신보』, 1943. 5. 4.

187. 하라(原) 화백 개인전,『매일신보』, 1943. 6. 10.

1944-45년의 미술

이론활동

전통의 현대화 윤희순은 여전히 동양미술에 깊은 관심을 기울였다. 윤희순은 『조선화보』 7월호에 「조선의 회화」라는 일본어로 쓴 짧은 글을 발표했다. 윤희순은 이 글에서 삼국시대부터의 회화사를 간략히 소개했다. 이어서 무려 고전 274종을 섭렵하여 지은 오세창의 『근역서화징』을 소개하면서, 장래 미술연구가와 애호가를 위해 큰 역할을 할 것이라고 평가했다. 특히 그같은 오세창의 저술은 오늘의 미술에서도 중요한데, 왜냐하면 '현대적 감각의 새로운 미술이란 전통의 지반(地盤)을 헤아리는 것으로부터 기초를 세워야' 하기 때문이다. 윤희순은 '동양 또는 조선반도의 특질적 이념 아래 직감적 관조, 반성, 납득에서 출발하는 것이야말로 오늘의 과제'라고 주장했다.

윤희순은 「선전 평」[2]에서 두 가지를 내세웠다. 하나는 모티프에 대한 영감이며 또 다른 하나는 동양화 자신의 전통이다. 윤희순은 '가시성(可視性)의 회화화(繪畵化)에까지 도달하면서 동양화의 독특한 정신과 기법을 내포하는 것이어야 한다'고 주장했다. 다시 말해 직관 및 기교의 수련 그리고 교양에서 얻는 지성을 아울러야 한다는 것이다. 윤희순은 다음처럼 썼다.

"고구려벽화를 회상하자. 신라의 석불을 회고하자. 고려의 청자, 이조의 초상화, 남화에까지 다시 한번 고전에의 추모를 환기하여 보자─그런데 고구려의 시대 기상(氣象)을 생각하지 않고 벽화의 호암충천(豪岩衝天)의 기운을 이해할 수 없는것 같이 신라 그렇고, 고려, 이조가 다 그렇다. 이제 현대의 작가들에게는 이런 시대정신의 체득에 있어서 동정할 만한 난관에 있음은 확실이다."[3]

점차 늘어왔던 일본인들의 비평활동이 1944년에 이르러 대단히 활발해졌다. 조선미전 때도 그랬지만 매월 시평에 적극 나서서 비평을 꾀했던 것이다. 이를테면 개인전 평까지 쓰기 시작했는데, 단광회에 참가했던 호리 치에코(堀千枝子)는 손응성 개인전 비평을 써 발표했다.[4]

미술가

김만형은 개성의 소상인 가정에서 맏아들로 태어났다. 1939년에 제국미술학교를 졸업한 뒤 귀국한 그는 파산한 집안을 위해 화신백화점, 단양군 양정광산 따위에서 노동하며 창작에 힘을 기울였다. 김만형은 올해 〈붉은 보를 쓴 여인〉을 발표해 화제를 불러일으켰다. 리재현은 다음처럼 썼다.

"김만형의 작품 〈붉은 보를 쓴 여인〉은 제주도 처녀의 비참한 생활을 반영한 것으로서 일제의 검열에서 불온 그림이라는 이유로 전람회 전시를 정지당하였다."[5]

한편 배운성은 이 무렵, 영락정에 미술연구소를 운영하고 있었다.[6]

1945년에 접어들어 김은호는 이묵회 회원이자 양평 군수인 강진수(姜振秀) 사택 옆 집을 하나 사서 가족과 함께 생활을 시작했다. 얼마 뒤 5월, 오세창을 후원하고 있던 안성의 갑부 목욱상(睦旭相) 집 근처로 가족과 옮겨 목욱상의 보살핌으로 세월을 보냈다.[7] 김은호는 그곳에서 해방을 맞이했다.

1945년 4월, 일본에 있던 이중섭의 애인 이남덕〔李南德, 야마모토 마사코(山本方子)〕이 원산에 있는 이중섭을 찾아 임시 연락선을 타고 현해탄을 건너왔다. 이렇게 만난 그들은 5월에 원산에서 결혼을 했다. 이남덕은 이 때 생활을 다음처럼 회고했다.

"원산에서 결혼식을 올리고 신혼생활을 시작했습니다. 하지만 전쟁이 막바지로 치닫고 있었으며, 결국 소련군의 참전으로 원산이 폭격을 당하게 되어 원산에서 얼마간 떨어진 복숭아 과수원으로 피난을 갔지요. 거기서 종전을 맞게 되었죠. 주인(이중섭)의 집안은 원산에서 알려진 부농이어서 30만 평 가량의 전답을 가지고 있었습니다. 그 해 10월, 주인은 해방기념미술전

람회에 출품한다고 38선을 넘어 서울로 잠시 떠났는데 저는 혼자서 어찌나 외로운지 몰랐습니다. 원산으로 나가고 싶어도 시어머니가 소련병사들이 있어서 위험하다고 못 가게 하셨지요."[8]

일찍부터 정현웅은 조광사에 근무하고 있었다. 매일신보사에 근무하던 윤희순은 1944년 하반기 무렵, 조광사로 옮겼다. 한편 일본에서 활동하던 만화가 김용환(金龍煥)이 1945년 5월께 귀국해『연성지우(鍊成之友)』라는 잡지 촉탁사원으로 근무를 시작했다.『연성지우』는 청소년 잡지로 일본의 강담사(講談社)가 운영하는 일본어 교육 목적의 잡지였다. 8월 어느 날, 김용환은 조광사로 찾아가 윤희순과 정현웅에게 원고를 써달라고 했다. 김용환은 그 때 상황을 다음처럼 썼다.

"조광사 편집부에 있는 평론가 윤희순에게는 지원병으로 일본군에 들어간 한국 청년이 중국 대륙에서 세운 무용담을 실감나게 한 편 써 줄 것을 부탁하였다. 그리고 삽화는 정현웅에게 부탁하면서, 이 잡지는 총독부 후원으로 일본 굴지의 출판사인 고단샤(講談社)가 경영하는 만큼 원고료도 충분할 것이라는 사실을 덧붙였다. 그 때 상황판단이 어두웠던 나는 이들이 두말 없이 승낙하리라고 생각했는데 뜻밖에도 그들은 일언지하에 거절하고 마는 것이 아닌가. 바빠서 쓸 틈이 없다는 것이었다. 한술 더 떠서 옆에 있던 정현웅은 '용환 씨, 좀 있으면 세상이 바뀝니다. 좀 자중하시는 것이 좋지 않을까요?' 하며 위로하는지 책망하는지 모를 말을 하는 것이었다. 나는 이 말이 무슨 뜻인지 깨닫지 못하다가 곧 일본의 패망을 의미함을 알고는 놀라지 않을 수 없었다. '일본 경찰의 사기가 이토록 등등한데 어쩌자고 저런 말을 함부로 하는 건가. 하물며 서로 인사를 나눈 지도 얼마 되지 않는 내게…' 착잡한 심정으로 조광사를 나와…"[9]

김종찬은 신미술가협회 회원으로 활동한 화가였는데 1942년엔 병을 앓아 협회전람회에 출품할 수 없을 정도였다. 1943년 제3회 협회전에는 참가했던 그는 종군화가로 전선에 파견을 나갔다. 하지만 그는 해방 뒤에도 군도를 차고 다니다가 어디론가 사라져 버렸다.[10] 병약한 체력에 섬약한 성격 탓이라곤 하더라도 일제가 조선 미술동네에 끼친 영향이 어떤 것인지 알려 주는 비극이라 하겠다.

고유섭, 김용조, 조동욱, 이한복 별세 젊은 미술사학자 고유섭이 6월 26일 세상을 떠났다. 병든 지 오래지 않아서였다. 경성제대를 졸업하고 열정에 넘치는 집필 생활로 나날을 보내던 그의 죽음은, 막바지에 이른 전쟁 탓에 신문에 단 한 줄도 나

지 않았다. 뒷날 그의 제자 황수영이 그의 죽음을 다음처럼 썼다.

"1944년 6월에 들면서 선생은 갑자기 발병하시면서 자리에 눕게 되었는데 그 날이 1944년 6월 6일이었다. 이날 아침 나는 일찍 교외인 덕암동(德巖洞)집을 떠나서 자남산(子男山) 개성박물관에 올라서 선생의 사택을 찾았다. 사무실을 겸하고 있던 서재에서 선생은 원고를 쓰고 있었다. 나의 내방을 알고는 붓을 멈추시면서 우리 같이 사무실 밖에 나가서 이야기를 나누자고 하였다. 그리하여 각기 의자를 들고 밖으로 나가 흰 마당에서 대좌하였다. 산상의 공기는 더욱 맑았고 마당에는 라일락이 피어서 향기가 바람을 타고 다가왔다. 개성만 하더라도 서울에서 다시 북쪽이며 더욱이 박물관이 산정 가까이 있어 라일락의 개화가 이같이 늦은 것일까. 그러나 선생과 대좌한 지 십 분이 넘었을까 선생은 갑자기 잠깐 실내에 다녀오겠다 하시면서 자리에서 일어났다. 내실과 사무실이 같은 건물이어서 선생은 사무실 문을 통할 수 있었다. 다시 약 십 분이 넘어서 내실에서 전갈이 있어 나에게 기다리지 말고 귀가하라는 말씀이 있었다. 이에 앞서 급히 의사를 청하는 전화 소리에 선생의 건강에 무슨 일이 있는 것을 짐작하면서도 더 머무르지 않고 선생의 말씀에 따라 박물관을 떠난 기억이 새롭다. 이 때 선생은 내실에 들자 객혈(喀血)하였고 급히 의사를 청하였는데 그 후 꼭 20일 동안 일진일퇴를 거듭하면서 마지막 병석에서 고생하였던 것이다. 주치의인 박병호(朴秉浩) 씨는 남대문 근처에서 개업하고 있었는데 선생과는 오랫동안 친교를 맺은 사이였다. 그 후 서울로 후퇴하여 개원한 박병호 씨에게 청하여『고고미술』(5권 6.7호, 1964. 6.)지에 글을 부탁한 일이 있었는데 선생의 사인을 간경변증(肝硬變症)이라 하였다. …마지막 병석에서 여러 차례 일본의 패전과 우리의 신생을 예언하시면서 재기를 염원하신 보람도 없이 그 달 26일 오후, 40의 짧은 생애를 끝내셨다."[11]

서동진의 대구미술사에서 이인성과 더불어 그림을 배우고 일본으로 건너가 태평양미술학교를 다닌 김용조(金龍祚)가 결핵에 걸려 스물여덟의 젊은 나이로 요절했다. 1897년 충북 전의에서 태어나 서화미술원, 동경미술학교 일본화과를 졸업한 화가 이한복이 별세했다. 1899년에 충남 공주에서 태어나 사군자로 이름을 떨치던 조동욱(趙東旭)이 이 무렵 세상을 떠났다.

단체 및 교육

극단 무대장치부 프로예맹 미술부 또는 연극부 활동을 하

30년대 후반기 저항활동으로 말미암아 오랫동안 투옥당했던 프로예맹 맹원 강호와 김일영은 1942년에 출옥한 뒤 무대미술을 본격화했다.(『매일신보』 1944. 9. 27.)

다가 체포, 투옥당했던 강호와 1937년에 함께 광고미술사를 조직했던 김일영을 비롯한 여러 미술가들이 1944년께에도 극단 무대장치 활동을 꾸준히 하고 있었다. 이를테면 9월께 강호는 극단 예원좌(藝苑座)의 무대장치부, 김일영은 극단 현대극장의 무대장치부에서 활동했다.[12] 또 원우전(元雨田)은 11월에 극단 청춘좌 무대장치부 활동을 하고 있었다.[13] 물론 이들이 한 극단 무대장치만 했던 것은 아니다.

1938년에 체포, 투옥당했다가 1942년에 나란히 출옥했던 강호와 김일영 들은 이 무렵, 가장 활발한 무대미술가였다. 강호는 1945년 1월만 해도 극단 청명(淸明), 고협(高協),[14] 그리고 황금좌(黃金座) 공연의 무대장치를 맡았다.[15] 제일극장 무대에 오른 청명극단의 〈산울림〉과 약초(若草)국민극장 무대에 오른 고협의 〈만리장성〉 그리고 극단 황금좌가 중앙극장 무대에 올린 〈개화촌〉의 무대장치를 비롯, 6월에도 극단 황금좌가 중앙극장 무대에 올린 〈촛불〉의 무대장치를 맡았다.[16] 동일창극단에서 제일극장 무대에 올린 〈춘향전〉 무대장치에는 원우전,[17] 극단 현대극장에서 약초국민극장 무대에 올린 〈봉선화〉 무대장치는 김일영이 맡았다.[18] 반도가극단에서 중앙극장 무대에 올린 〈콩쥐팥쥐〉,[19] 극단 조선연극사가 제일극장 무대에 올린 〈여자의 일생〉, 극단 현대극장이 약초국민극장 무대에 올린 〈애정무한〉의 무대장치도 김일영이 맡았다. 또한 1934년, 동경학생예술좌 무대장치 부원이었던 김정환(金貞桓)이 극단 예원좌가 약초국민극장 무대에 올린 〈눈내리는 밤〉의 무대장치를 맡았다.[20]

전람회

박영선, 배운성, 손응성, 최재덕 개인전 1944년 5월 초순에 박영선이 개인전을 열었다. 「지향성의 파지(把持)」[21]란 글을 통해 윤희순은 박영선의 작품 가운데 〈사원〉이 가장 성공한 작품이라고 추켜세우면서 〈북한산〉 〈인왕산〉 들이야말로 '향토에 대한 순(純)된 친애와 높은 예지'를 보여주는 비범함을 증명하는 작품이며 '유현한 톤과 온화한 마티에르'가 좋다고 썼다.

하지만 윤희순은 박영선의 인물화에 대해서는 '데생이 완벽이라고 할 수 없으며 양감과 공간의 관계도 박약'하다고 비판하면서도 '현대미술의 지향성을 대변하는 우수한 화가'라고 평가했다.

6월 초순에 배운성이 개인전을 열었다. 〈설경〉 〈제례(祭禮)〉 〈대동강 반(畔)〉 따위를 냈는데 모두 귀국한 뒤 새로 그린 유화작품들이었다. 이 작품전을 본 윤희순은 '생각하던 것보다 역작이 적었다'고 썼다. 향토를 화재(畵材)로 조리하기에는 20년 유럽 이향(異鄕) 정서의 갈등을 정돈할 겨를이 없었을 터라고 변명까지 해줄 정도였으니 실망이 매우 컸던 듯하다. 하지만 윤희순은 다음처럼 썼다.

"대체로 인테리젠스라든지 에스프리의 더 높은 것이 있어야 할 것이라고 생각되는데 실상은 본격적 수련을 쌓지 못한 작가가 부질없이 안고수비(眼高手卑)한 것에 비추어 보면 그의 철벽 같은 마티에르에는 무엇보다도 먼저 경의를 표하여야 할 것이다. 〈설경〉 〈제례〉 〈대동강 반〉은 장중 수작일 뿐 아니라 그 구상과 회화의 점력(粘力)과 발색 등 화단에 일 게시가 될 수 있다. 그러나 씨의 예술은 지금부터에 달렸다. 기법이 장이적 기반을 해탈하기는 아직도 서양과 동양의 분위기의 상이에 대한 반성이 필요하지 않을까 한다. 전통이 없는 유화의 화단과 작가 들에게 씨와 같은 견식(見識)기법의 인(人)은 일 지표가 될 수 있다. 이번 개전은 적지 않은 성적이 있다 하겠다."[22]

9월 27일부터 10월 1일까지 화신화랑에서 손응성 개인전이 열렸다.[23] 전시장엔 〈임금(林檎) 2〉와 〈어머니의 상〉 들이 나왔다. 정현웅은 「손응성 개전」[24]이란 글을 발표했다. 정현웅이 보기에 손응성은 '뛰어난 감수성과 예민한 감각'을 지닌 화가다. 정현웅은 손응성의 작품들 가운데 소품을 높이 평가하면서 그 재능이 소품에 가장 적당하다고 평가했다.

10월 27일부터 11월 1일까지 화신화랑에서 신미술가협회 주최로 최재덕 개인전이 열렸다. 〈소나무〉 〈어항〉 〈황엽(黃葉)〉을 비롯한 10여 점의 작품을 내걸었다.[25] 김만형은 「최재덕 씨의 작품」[26]에서 최재덕의 작품에는 '조선적인 기질의 하나인 소박하고 유머러스한 명랑성'이 있다고 헤아렸다. 김만형은 이 무렵 미술사학의 여러 열매들을 배운 듯 다음처럼 썼다.

"단아한 형태의 깊은 우수를 감친 색을 겸한 고려청자 같은 맛을 안 가진 대신, 이조백자의 구수하고 소박한 건질미(健質味)를 느낄 수 있는 것이다."[27]

그같은 맛은 김만형이 보기에 '동경화단에서 오해된 포비

즘의 악영향을 입지 않고 차차 자기의 무엇을 찾아나가는 것'이다. 마티에르가 두텁고 또 다분히 장식성을 띠고 있는데 이는 '대상물을 평면화하여 색면과 색면으로 화면을 구성하는 때문'이다.

1945년에는 누구도 개인전을 열지 않았다.

제4회 청전화숙전　1944년 4월 12일부터 16일까지 닷새 동안 화신화랑에서 제4회 청전화숙전람회가 열렸다. 회원 20명의 근작 40여 점이 내걸렸다.[28]

유채화 10인전　조선미전이 한창이던 1944년 6월 4일부터 7일까지 유채화 10인전이 종로화랑에서 열렸다. 이종우, 길진섭, 김만형, 김환기, 이쾌대, 최재덕, 박영선, 배운성, 심형구, 김인승 들이 작품을 냈는데 윤희순은 「유채화 십인전」에서 다음처럼 썼다.

"근래에 없는 앙그러진 유화전이다. 멤버들이 한목 개성들을 가지고 있어서 볼 만할 뿐 아니라 말하자면 민간을 중심으로 하는 현역 중견작가들의 종합전이라 할 수 있다. 이종우 씨의 명미(明媚)한 초상화 수법은 전에 비하여 더욱 연려(姸麗)해진 대신에 질박한 구석이 도무지 없어졌다. 소녀의 의상 같은 것도 다소 미화한다는 속취(俗臭)가 없지 않다. 길진섭 씨의 지성은 한껏 광망(光芒)으로 나타내어 새벽달을 보는 것 같다. 그런데 길씨가 갖지 못한 것을 김만형 씨에게서 찾을 수 있는데 그것은 마치 그늘진 바위틈에서 솟는 샘물 같은 윤택이다. 길, 김 양씨는 좋은 대조를 보여준다. 김환기 씨의 감각은 꽃볕보다도 더 아름다운데 땅과 하늘을 초옥같이 가다듬지 않았다는 것은 무슨 까닭일까. 적어도 좀더 리듬과 악센트가 있어야 할 것이다. 이쾌대 씨와 최재덕 씨의 색감과 구상의 새로운 탐구는 아직 견고한 지반을 이루지 못하였다. 박영선 씨, 배운성 씨는 달필의 사생 정도밖에 안 된다. 대체로 이들에게 화단의 한모를 맡길 수 있는 신뢰를 할 수 있는 것은 유채 구사의 기법의 역량이다. 왜 전체적으로 경복(敬服)할 수 없는가. 그것은 이 특기(特紀)에 있어서 요구되는 것은 낭만적인 그리고 역학적인 분류(奔流), 혹은 바위와 같은 기백일 것이다. 안한(安閑)한 자위의 정서는 대중에게 위무를 준다더라도 그들을 높이고 끌고 나가기는 어려울 것이다. 여기서 제재에 있어 반드시 시국에 편승을 종용하는 의미가 아님을 말하여 둔다."[29]

제6회 특선작가전, 제4회 신미술가협전　1944년 10월 11일부터 25일까지 화신화랑 주최로 제6회 선전 특선작가전이 열렸다. 화신화랑은 회화에 제한했던 폭을 넓히기로 하고, 회화

분야는 11일부터 17일, 공예 분야는 19일부터 20일까지 나눠 열기로 했다.[30]

12월 25일부터 27일까지 삼백(三白)이란 곳에서 신미술가협회 소품전을 열었다. 이 전람회는 신미술가협회 제4회전이다. 진환이 〈심우도(尋牛圖)〉를 냈다.[31]

제23회 조선미전　모든 분야에서 물자의 부족으로 허덕이는 가운데 총독부는 3월에 접어들어 제23회 조선미전을 열기로 방침을 세우고 6월 4일부터 25일까지 총독부미술관에서 연다고 발표했다.[32]

총독부 조선미전 주무부서는 1944년 5월 21일부터 응모작품을 받기 시작했다. 23일까지 받아 26일부터 28일까지 심사하기로 했다.[33] 심사위원은 이토우 신수이(伊東深水)와 테라우치 만지로우(寺內萬治郎), 조소 분야에 히나코(日名子), 공예 분야에 롯카쿠 시쓰이(六角紫水)였다.[34]

5월 29일 발표한 입선작품은 모두 390점이었다. 제1부 수묵채색화 분야에 무감사 12점, 입선 47점 모두 59점, 제2부 유채수채화 분야에 무감사 25점, 입선 186점 모두 211점, 제3부 조소 분야에 무감사 1점, 입선 19점 모두 20점, 공예 분야에 무감사 4점, 입선 96점 모두 100점이었다. 그 가운데 첫 입선은 제1부 10명, 제2부 56명, 제3부 조소 6명, 공예 16명 모두 88명이다.[35] 참여 및 추천작가로는 〈화기(和氣)〉의 김은호와 〈고원효색(高原曉色)〉의 이상범, 추천작가로는 〈아악 2제〉 두 점의 김기창, 〈과염(瓜染)〉의 정말조, 〈모선생의 상〉 외 1점의 심형구, 〈춘화(春花) 습작〉 〈가지〉의 이인성, 〈이동(伊東) 옹의 상〉의 김인승, 〈제4반〉의 김경승이며, 무감사 작가로는 〈기도〉의 장우성, 〈인물 일대 ─ 화음(和音) 탐구〉의 이유태, 〈향곡(鄕曲)〉의 배렴, 〈산로(山路)〉의 박래현, 〈모자 한일(母子 閑日)〉의 박영선, 〈오(午)〉의 조병덕, 〈전우애〉의 이국전, 〈준모편제(駿毛編製)〉의 정인호 들이다.

31일에는 특선작품 발표가 있었다. 제1부 수묵채색화 분야

제23회 조선미전 폐막을 앞둔 6월 22일 오전 총독이 조선미전을 관람했다. 총독의 관람은 조선미전의 오랜 전통이었다. (『매일신보』 1944. 6. 23.)

에서 〈기도〉의 장우성, 〈인물 일대-화음 탐구〉의 이유태, 〈대기(待機)〉의 조중현, 〈목포의 일우〉의 허건, 제2부 유채수채화 분야에서 〈모자 한일〉의 박영선, 〈오(午)〉의 조병덕, 〈추작(秋作)〉의 한상익(韓相益), 〈언덕〉의 김만형, 〈어머니〉의 김용조(金龍祚), 〈밤의 실내 정물〉의 김흥수(金興洙), 제3부 조소 분야에서 〈현명〉의 윤효중, 〈여인 입상〉의 조규봉, 공예 분야에서 〈삼우(三友)〉의 장기명(張基命), 〈장식장〉의 김영주(金榮柱), 〈고전식 팔각식갑〉의 김기주(金錤柱) 들이 특선에 올랐다.[36] 다음날 발표한 창덕궁상에는 이유태와 박영선, 윤효중, 장기명, 조선총독상에는 허건, 조중현, 김용조, 조규봉이 올랐다.[37] 연 4회 특선에 오른 상우성은 규정에 따라 새 추천작가 대열에 올랐다.[38]

개막을 앞둔 6월 1일 오후 한시 타나카(田中) 정무총감이 오오노(大野) 학무국장의 안내로 조선미전을 관람했다.[39] 또 전람회 마지막 날인 22일 오전 10시부터 한 시간 반 동안 코이소(小磯) 총독이 관람했다.[40] 이어 3일에는 초대 관람을 마치고 4일부터 일반공개를 시작해서 22일까지 열렸다.[41]

심사평 및 화제의 작가　입선자 발표와 더불어 밝힌 심사위원들의 심사평은 다음과 같다. 먼저 동경미술학교 교수 테라우치(寺內) 심사위원은 예술과 정신의 관련을 늘어놓았으며, 조소 분야 심사를 맡은 히나코(日名子) 심사위원은 '머리'를 공모전에 내놓는 것은 습작이니 창작품을 내놓으라고 꾸짖고, 또 전쟁 색채가 있는 것이 4,5점이 있는데 지나쳐서 어린애의 장난이 되고 있음을 나무랐다. 히나코는 '서양미술의 모방시대'는 아니라고 가리키고 '낙랑, 경주에 선조들이 남겨 놓은 그 마음과 기술을 현대에 나타낸, 반도가 아니면 볼 수 없는 신흥 조소의 반도여야 할 것'이라고 꼬집었다. 공예 분야의 롯카쿠(六角) 심사위원은 기교보다는 각자의 창의를 요구하면서 나전이 많았는데 고려시대의 도안을 현대의 기술로 집어넣은 것을 입선시켰으며, 아무튼 '조선 고유의 옛 것을 토대로 새로운 오늘의 것을 연결시켜 온고지신의 태도'가 필요한데 응모작들이 그런 경향을 보이고 있다고 평가했다.[42] 공예 분야에서 형제가 나란히 특선을 한 김영주와 김기주가 화제를 낳았다. 이들 두 형제는 청운동에서 나전칠기 공장을 10여 년 동안 운영해 오고 있었다. 또 첫 특선한 김흥수(金興洙)는 동경미술학교 졸업 뒤 귀국해 가정여학교 강사를 하고 있었다.

조소 분야에서 〈현명〉으로 창덕궁상을 받은 윤효중은 배재중학교, 진명여고 교사로 있으면서 지금은 죽첨정에 자리잡고 있는 대화숙 미술부 아틀리에 지도 담당으로 활동하고 있었다.

조선미전 비평　『매일신보』는 「선전 평」[43]을 세 차례 나눠 연재했다. 유채수채화 분야를 김환기가, 수묵채색화 분야를 윤희순이, 공예 분야를 강창원이 나눠 조선미전 비평에 가름했다. 이 가운데 김환기와 강창원의 글은 활자가 깨져 읽기 어렵고, 다만 몽아미(夢阿彌)란 필명을 쓴 윤희순의 글만 또렷하다. 작가를 거론한 대목은 다음과 같다.

"견(絹)과 부채(賦彩)에 있어 이당(김은호)이 의연 신뢰할 수 있는 전형을 지니고 있다. 에구치(江口), 정말조, 이유태 씨 등의 지(紙)와 분(粉)과 선과 채색은 견고한 편이다. 용묵(用墨)에는 청전이 단연 우위에 있고 그 외에는 임신(林愼) 씨 한 사람을 들 수 있겠다. 그런데 에구치, 정말조 씨등의 신일본화법에 대해 이유태, 장우성, 정종녀, 이건영, 김기창, 조중현 씨등은 향토의 전통을 살리는 별다른 길이 있을 것이라고 생각한다."[44]

피가소(皮可笑)란 필명을 쓴 논객이 「선전」[45]이란 글을 썼다. 피가소는 그 이름만큼이나 날카로운 야유투의 문장을 구사했다. 먼저 그는 조선미전 출품자들의 목적이, 좋은 그림을 그려보자는 게 아니라, 특선, 추천까지 기어올라가면 끝났다는 데 있다고 비양거렸다. 따라서 추천작가인 심형구, 김인승에 대해 붓을 꺾으라고 권유하고, 이인성의 작품에 대해서는 그래도 나은 편이라고 썼다. 이어 조선미전에서는 특선급이 우수하다고 하면서 특선작가들을 높이 평가했다.

그 밖에 잡지 『문화조선』은 「선전 후기」 특집을 꾸며 일본인 세 명과 함께 윤희순의 분야별 비평을 실었다. 모두 일본어임은 물론이다. 여기서 윤희순은 수묵채색화 분야를 맡았는데 그 제목은 「동양정신과 기법의 문제」로 이 무렵 윤희순이 관심을 기울이고 있는 동양미술의 정신을 논했다.

전시체제 미술활동

미술가

1944년 4월 25일 발표한 제5회 조선예술상 수상자는 이상범이었다. 문학 분야는 마즈무라 코우이치(松村紘一)로 창씨 개명한 시인 주요한(朱耀翰)이었다.[46]

1945년 5월 8일, 일본 신태양사가 주관하는 제6회 조선예술상 시상식 수상자는 문학 분야에 박종화(朴鍾和), 음악 분야에 후생악단(厚生樂團)이었다. 심사위원은 이광수, 김기진, 주요한을 비롯한 일본인 네 명이었으며 수상자 결정은 2월 25일에

일제는 비행기와 조종사가 폭탄을 안고 목표물에 함께 뛰어드는 야만을 저질렀다. 조선 총독의 아들도 그같은 전쟁의 희생물로 바쳐졌는데 윤효중은 그의 모습을 만들어 총독관저에 마련된 영전에 가져다 놓았다.(『매일신보』 1945. 4. 21.)

마쳤다.[47] 미술 분야는 수상자를 내지 않았다. 수상자 박종화는 부상으로 받은 상금 오백 원을 해군에 헌납했다.[48]

4월 중순에 조선미술가협회와 조선문인보국회 협찬으로 총력연맹은 화가를 비롯해 소설가, 중견기자 들을 다섯 개 반으로 편성, 증산 제1선에 파견했다. 광부, 직공, 농부 들과 생활하면서 종업원을 위문하고 총력을 발휘하는 증산 부문의 자태를 작품화하도록 주선하는 것이 그 목적이었다.[49] 4월 19일엔 화가 이건영과 조용만(趙容萬)이 뽑혔고 이어 4월 20일엔 화가 김기창과 소설가 이태준이 뽑혀 목포조선(木浦造船)으로 떠났다.[50]

조선미전에 특선한 김흥수는 자신의 작품 〈밤의 실내 정물〉이 '결전 아래서 일선 장병의 마음이라고도 할 만한 열의를 넣어서 그린 것'이라고 하면서 "이 감격을 그대로 가지고 미술가의 한 사람으로서 미영격멸의 대결전에 힘껏 봉공하겠고 더욱더 노력할 것을 결심하고 있습니다"[51]라고 말했다.

마찬가지로 〈현명〉으로 창덕궁상을 받은 윤효중은 "시국의 진전에 따라 조선의 여성들이 각 방면에서 발랄한 활동을 하고 있으므로 그 자태를 그리고 아울러 조선 의복의 미를 표현하려고 힘써 보았습니다"[52]라고 수상소감을 말했다.

1945년 어느 날, 윤효중은 대화숙 미술부 화실에서 일본 공군 가미가제 들의 소상(塑像)을 만들기 시작했다. 맨 처음 〈아베(阿部) 소위상〉을 만들었다. 『매일신보』는 작품 사진까지 곁들여 다음처럼 보도했다.

"굳게 닫은 입술에는 조국과 동포를 사랑하는 뜨거운 순정이 서리고 불이 일 듯이 허공을 노리는 눈동자에는 멀리 푸른 대공에 대한 끝없는 투지가 불타오른다. 일본 남아의 거룩한 용자(勇姿). '헤라'를 잡은 손길이 한 줌 두 줌 진흙 위를 스칠수록 그 끝에는 우리의 가미와시 아베 소위의 씩씩한 모습이 뚜렷이 나타나는 것이다. 조각가 이토우 타카시게(伊東孝重, 윤효중) 씨는 진명고녀에서 교편을 잡고 있으면서 틈틈이 아베 소위의 소상을 만들기 시작한 것은 지난 정월 그믐 때였고 그 동안 소위의 충혼을 추모하는 미술가의 ○○이오○ 이 소상 하나에 집중하여 마침내 한 사람 중 그 한 가미와시의 모습을 만들어내었다. 이도 씨는 일찍이 동경미술학교 재학시에 선전에 특선하였고 그 후 천인침(千人針) 소형(小型) 등 출품을 할 때마다 입선을 하여 소화 18년(1943)에는 총독상까지 탄 수재로서 아베 소위를 비롯하여 앞으로 마쓰이(松井) 소위, 하야시 소위 등 조선이 낳은 가미와시의 소상을 차례차례로 모조리 만들 작정이라 하며 이번에 완성된 아베 소위의 소상은 며칠 안으로 총독 관저 소위의 위패 앞에 바치리라고 한다. 4월 19일, 이 작품을 완성한 윤효중은 다음과 같이 말했다. 학교의 일이 바빠서 충분히 시간을 갖지 못한 것이 유감입니다. 그러나 그의 충혼을 살리며 그의 무훈을 어느 모로든지 드러내고자 애는 썼습니다마는 총독 각하께서 이를 어떻게 감상하실는지요."[53]

4월 27일, 아베 소위의 어머니이자 총독 부인 미츠코(光子)가 비서관, 법무국장, 형사과장 들의 부인들을 데리고 대화숙 미술부를 방문했다. 자신의 아들 소상을 살펴보기 위해서다. 소상을 보는 순간을 『매일신보』는 다음처럼 그렸다.

"나즈막이 외치는 부인의 음성과 더불어 한동안 정숙이 길게 드리운다. 어머니와 아들의 그리운 대면! 비록 말은 없으되

전쟁에 나서는 출정자와 입영자 들에게 주려고 〈수호관음불상〉 일천 매를 그린 정종녀는 이 작품을 일제에 증정했다. 김용진, 노수현 들도 전선에서 시달리는 장병들에게 그림 부채를 보내 위문했다.

어머니의 마음 가운데 아들에 대한 뼈에 사무치는 기억을 불러일으키기에 부족이 없는 역력한 모습이었다. 소상을 뚫어질 듯 바라다보다가 이윽고 입가에 만족한 웃음을 띠며 아들의 얼굴 구석구석이 자상한 의견을 말하고 약 세 시간이나 방 안에 머문 후 관저로 돌아갔다."[54]

이 자리에서 윤효중은 이 소상을 며칠 안으로 총독 관저 소위의 영전에 봉납하겠다고 밝혔다. 정종녀는 〈수호관음불상〉 일천 매를 그렸다. 대동아전쟁 출정자와 입영자에게 증정하기 위해서다. 1945년 1월 25일에 이 작품을 강화 전등사로 가져가 입불식(入佛式)을 마친 다음, 2월 3일에는 강화군 토야마(富山) 군수를 방문해 증정했다. 정종녀는 강화군수의 도움으로 강화군병에서 그림을 완성했다.[55]

권옥연은 권등옥연(權藤玉淵)으로,[56] 김진항은 김광진항(金光鎭恒)으로, 장기은은 장도기은(張島基殷)으로 창씨개명했다.

단체

서도보국정신대, 군사미술연구회　1944년 9월에 이르러 서울의 서도(書道)연구자들이 '전력증강에 서도로써 봉공하여 서도를 무기로 쓰자'는 목적으로 서도보국정신대를 조직했다. 이들은 다섯 개 분대를 편성해 먼저 해군에서 필요한 감사장과 예장을 써 주고 또한 관공서, 공공단체의 간판이나 축사, 조사 따위를 휘호하는 활동을 펼치기로 했다. 이 단체는 1943년에 발족한 조선서도보국회에 정회원으로 가입해 활동했다.[57]

1945년 4월 13일, 군사미술연구회 결성식이 열렸다. 조선미술가협회 회원 가운데 에구치 케이시로우(江口敬四郎)를 비롯해 여섯 명인데 모두 일본인들이다.[58]

전람회

결전미술전　1944년 3월 10일부터 24일까지 총독부미술관에서 결전미술전람회가 열렸다. 결전미술전은 1942년과 1943년의 제1, 2회 반도총후미술전을 계승하는 것으로 이번에는 경성일보사가 주최하고 조선군보도부, 조선총독부정보과, 국민총력조선연맹, 조선미술가협회가 후원하는 형식으로 유채화 164점, 수묵채색화 32점, 조소 20점 등 모두 216점을 전시했다. 심사원은 일본인과 더불어 심형구, 김인승, 김경승, 이상범이었으며, 심형구는 〈돌격 전(前)〉과 〈전야(戰野)〉, 김인승은 〈식힐 순간(息詰瞬間)〉과 〈돌진〉, 김경승은 〈대동아건설의 향(響)〉, 이상범은 〈효(曉)〉를 출품했다. 조선군보도부장은 〈적진육박(敵陣肉薄)〉의 김기창, 경성일보사장상은 〈부(父)의 영령에서(誓)〉의 윤효중, 특선은 〈구호반(救護班)〉의 조병덕, 〈전우〉의 조규봉, 〈상재전장(常在戰場)〉의 정종녀, 〈전차대〉의 이건영, 〈공작장(工作場)〉의 박래현이 올랐다. 입선은 유채화 분야에서 〈을녀산업전사(乙女産業戰士)〉와 〈입영기(入營旗)〉의 한홍택, 〈○○기지(基地)를 지키다〉와 〈출동〉의 배운성, 〈추격〉의 박영선, 〈총후(銃後)의 기원(祈願)〉의 정온녀, 〈효암진격(曉暗進擊)〉과 〈서(暫)의 게(憩)〉의 이봉상, 조소 분야에서 〈공격〉의 이국전, 수묵채색화 분야에서 〈전지(戰地)의 형으로부터〉의 박봉수, 〈효정(曉征)〉의 이건영, 〈탄광전인(炭鑛戰人)〉의 조복순, 〈벌재(伐材)〉의 정운면, 〈망원(望遠)〉의 배렴, 〈자우(滋雨)〉의 김정현, 〈항마(降魔)〉의 장우성, 〈공작장〉의 박래현, 〈공격을 멈추지 말라〉의 이유태가 올랐으며 상당수의 조선인이 창씨명으로 출품했다.[59] 이 작품들은 모두 사라졌지만 김기창의 〈적진육박〉은 뒷날 변형해 다시 그려 남아 있고, 장우성의 〈항마〉는 뒷날 회고록에 관련 사항을 회고해 두었다.[60]

전람회가 끝난 몇 개월 뒤인 7월 31일 조선군 사령관상 수여식이 열렸는데 사령관은 수상자 카노우(加納)에게 군도 한 자루를 주었는데 카노우는 경성공업전문학교 강사였으며 일찍이 1938년에 종군한 바도 있는 화가였다.[61]

1944년 7월 31일부터 8월 2일까지 국민총력연맹 해주지부에서 결전전람회를 열었다. 저축이나 방공 따위를 주제로 하는 포스터 200여 점을 내걸었다.[62]

1944년 10월 13일부터 17일까지 경기도 총력연맹 주최로 상공경제회 누상에서 제1회 결전미술전이 열렸다. 연맹은 연맹회장 및 부회장상과 문화부장상을 시상했다.[63]

가두이동전람회　1944년 11월 21일, 조선미술가협회와 문인보국회 공동주최로 대동아전쟁 3주년 기념사업으로 전의 앙양 및 근로 예찬의 가두전시를 열었다.[64]

1945년 5월 27일 제40주년 해군기념일을 맞이해 총력연맹 주최로 종로통 적십자병원에서 종로 4정목 거리까지 가두이동전람회를 열었다. 여기엔 그림과 글씨가 내걸렸다.[65]

결전서도전, 해양국방미술전　1945년 5월 12일부터 20일까지 조선서도보국회와 경성일보사 공동주최로 결전서도전이 열렸다. 24일 아베(阿部) 총독은 이 작품들 가운데 우수작품 20점을 총독부 제2회의실에 진열해 놓고 관람했다.[66]

1945년 7월 15일부터 25일까지 삼월, 화신, 정자옥 백화점 화랑에서 '해양국방의 인식을 새로이 하고자' 조선군관구 보도부, 총력연맹, 경성일보사, 매일신보사 후원으로 조선미술보국회가 주최하는 해양국방미술전람회를 열었다.[67]

1944-45년의 미술 註

1. 윤희순, 「조선의 회화」, 『조선화보』, 1944. 7.
2. 윤희순, 「선전 평」, 『매일신보』, 1944. 6. 23.
3. 윤희순, 「선전 평」, 『매일신보』, 1944. 6. 23.
4. 호리 치에코(堀千枝子), 「손응성의 개전」, 『조광』, 1944. 11.
5. 리재현, 『조선력대미술가편람』, 문학예술종합출판사, 1994, p.241.
6. 리재현, 『조선력대미술가편람』, 문학예술종합출판사, 1994, p.243.
7. 김은호 지음, 이구열 씀, 『화단일경』, 동양출판사, 1968, pp.151-152 참고.
8. 유준상, 이젠 모두 지나가 버린 얘기니까 괜찮습니다 - 이남덕 여사 인터뷰, 『계간미술』 1986 여름호.
9. 김용환, 『코주부 표랑기』, 융성출판, 1983, p.67.
10. 정규, 「한국양화의 선구자들」, 『신태양』, 1957.(『한국의 근대미술』 제1호, 한국근대미술연구소, 1971에 재수록.)
11. 황수영, 「우현 50주기에 생각나는 일들」, 『문화사학』 창간호, 한국 문화사연구회, 1994. 6, pp.11-12.
12. 광고, 『매일신보』, 1944. 9. 27.
13. 광고, 『매일신보』, 1944. 11. 4.
14. 광고, 『매일신보』, 1945. 1. 25.
15. 광고, 『매일신보』, 1945. 2. 23.
16. 광고, 『매일신보』, 1945. 6. 4.
17. 광고, 『매일신보』, 1945. 4. 29.
18. 광고, 『매일신보』, 1945. 5. 13.
19. 광고, 『매일신보』, 1945. 5. 31.
20. 광고, 『매일신보』, 1945. 5. 25.
21. 윤희순, 「지향성의 파지(把持)」, 『매일신보』, 1944. 5. 3.
22. 윤희순, 「배운성 개인전 평」, 『매일신보』, 1944. 6. 7.
23. 손응성 씨 개전, 『매일신보』, 1944. 9. 26.
24. 정현웅, 「손응성 개전」, 『매일신보』, 1944. 9. 30.
25. 최재덕 화백 개인전, 『매일신보』, 1944. 10. 28.
26. 김만형, 「최재덕 씨의 작품」, 『조광』, 1944. 11.
27. 김만형, 「최재덕 씨의 작품」, 『조광』, 1944. 11.
28. 제4회 청전화숙, 『매일신보』, 1944. 4. 11.
29. 윤희순, 「유채화 십인전」, 『매일신보』, 1944. 6. 6.
30. 제6회 선전 특선작가전, 『매일신보』, 1944. 10. 14.
31. 신미술가협회 소품전, 『매일신보』, 1944. 12. 25.
32. 결전하 선전, 『매일신보』, 1944. 3. 9.
33. 선전 작품 반입 개시, 『매일신보』, 1944. 5. 22.
34. 「심사원 4씨 결정」, 『매일신보』, 1944. 5. 19.
35. 선전 입선작품 발표, 『매일신보』, 1944. 5. 30.
36. 초특선 9명, 『매일신보』, 1944. 6. 1.
37. 발군-주옥 같은 10점, 『매일신보』, 1944. 6. 2.
38. 「선전 새 추천」, 『매일신보』, 1944. 6. 19.
39. 총감-선전을 감상, 『매일신보』, 1944. 6. 3.
40. 결전미술을 완상, 『매일신보』, 1944. 6. 23.
41. 채관보국의 전당, 『매일신보』, 1944. 6. 5.
42. 심사원의 선후 소감, 『매일신보』, 1944. 5. 30.
43. 김환기·윤희순·강창원, 「선전 평」, 『매일신보』, 1944. 6. 20-24.
44. 윤희순, 「선전 평」, 『매일신보』, 1944. 6. 23.
45. 피가소, 「선전」, 『조광』, 1944. 7.
46. 신태양사-예술상, 『매일신보』, 1944. 3. 20.
47. 임종국, 『친일문학론』, 평화출판사, 1966, p.74.
48. 박종화 씨 예술상 부상금 헌납, 『매일신보』, 1945. 5. 13.
49. 임종국, 『친일문학론』, 평화출판사, 1966, p.121.
50. 임종국, 『친일문학론』, 평화출판사, 1966, p.156.
51. 감격을 살려서, 『매일신보』, 1944. 6. 2.
52. 시일이 급박하야, 『매일신보』, 1944. 6. 2.
53. 아베(阿部) 신경용자(神鷲勇姿)를 소상으로, 『매일신보』, 1945. 4. 21.
54. 영매(英邁)한 기상 약동, 『매일신보』, 1945. 4. 29.
55. 관음불상 일천 매 기증, 『매일신보』, 1945. 2. 2.
56. 「선전 입선 작품 발표」, 『매일신보』, 1944. 5. 30.
57. 서도로 전력 증강, 『매일신보』, 1944. 9. 6.
58. 군사미술연구회 결성, 『매일신보』, 1945. 4. 14.
59. 「결전미술전람회목록」, 경성일보사, 1944.
60. 김기창의 〈적진육박〉은 당시 발행한 『소국민』 1944년 5월호에 도 판이 있는데 1972년 월남전쟁기록화전에 출품한 〈적영(敵影)〉이 란 작품에 형상을 약간 변형한 채 그려 넣었다.(『식민지 조선과 전 쟁미술』, 민족문제연구소, 2004) 또한 장우성의 〈항마〉는 1942년 제1회 반도총후미술전에 항마(降魔)의 검(劍)을 가진 대일여래상 (大日如來像)을 그린 불화 〈부동명왕(不動明王)〉을 그려 출품하려 했다(장우성, 『화맥인맥』, 중앙일보사, 1982)고 회고함에 따라 그 형상과 의도를 알 수 있다.
61. 화가 카노우(加納) 씨에게, 『매일신보』, 1944. 8. 2.
62. 결전전람회, 『매일신보』, 1944. 8. 5.
63. 총력미술전 수상자 결정, 『매일신보』, 1944. 10. 18.
64. 임종국, 『친일문학론』, 평화출판사, 1966, p.162.
65. 가두이동전과 인형극도 공개, 『매일신보』, 1945. 5. 28.
66. 총독 열심히 감상, 『매일신보』, 1945. 5. 25.
67. 해양국방미술전, 『매일신보』, 1945. 6. 4.

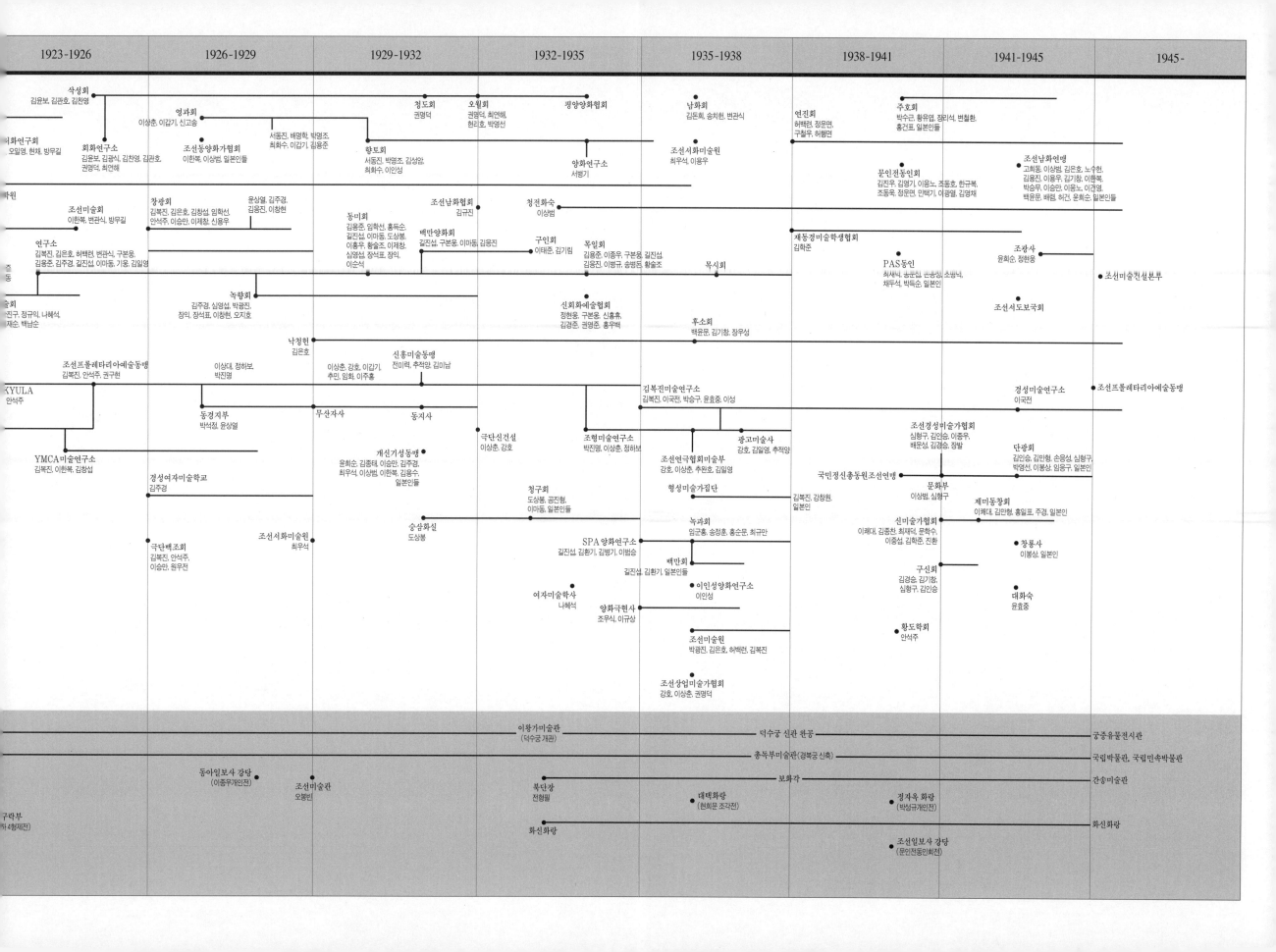

1923-1926	1926-1929	1929-1932	1932-1935	1935-1938	1938-1941	1941-1945	1945-

삭성회 김윤보, 김관호, 김찬영

영과회 이상춘, 이갑기, 신고송

청도회 권명덕

오월회 권명덕, 최연해, 현리호, 박영선

평양양화협회

남화회 김돈희, 송치헌, 변관식

연진회 허백련, 정운면, 구철우, 허행면

주호회 박수근, 황유엽, 장리석, 변철환, 홍건표, 일본인들

서화연구회 오일영, 현채, 방무길

회화연구소 김윤보, 김관식, 김찬영, 김관호, 권명덕, 최연해

조선동양화가협회 이한복, 이상범, 일본인들

서동진, 배명학, 박명조, 최화수, 이갑기, 김용준

향토회 서동진, 박명조, 김성암, 최화수, 이인성

양화연구소 서병기

조선서화미술원 최우석, 이용우

문인전동인회 김진우, 김영기, 이응노, 조동호, 한규복, 조동욱, 정운면, 민택기, 이광열, 김영채

조선남화연맹 고희동, 이상범, 김은호, 노수현, 김용진, 이응우, 김기창, 이한복, 박승무, 이승만, 이응노, 이관영, 백윤문, 배렴, 허건, 윤희순, 일본인들

화원

조선미술회 이한복, 변관식, 방무길

창광회 김복진, 김은호, 김창섭, 임학선, 안석주, 이승만, 이제창, 신용우

윤상열, 김주경, 김응진, 이창현

동미회 김용준, 임학선, 홍득순, 길진섭, 이마동, 도상봉, 이홍우, 황술조, 이제창, 심영섭, 장석표, 장익, 이순석

조선남화협회 김규진

청전화숙 이상범

백만양화회 길진섭, 구본웅, 이마동, 김응진

구인회 이태준, 김기림

목일회 김용준, 이종우, 구본웅, 길진섭, 김응진, 이병규, 송병돈, 황술조

재동-경미술학생협회 김학준

조광사 윤희순, 정현웅

연구소 김복진, 김은호, 허백련, 변관식, 구본웅, 김용준, 김주경, 길진섭, 이마동, 기웅, 김일영

목시회

PAS동인 최재덕, 송문섭, 윤승욱, 조병덕, 채두석, 박득순, 일본인

조선미술건설본부

숙회 진구, 정규익, 나혜석, 재순, 백남순

녹향회 김주경, 심영섭, 박광진, 장익, 장석표, 이창현, 오지호

신회화예술협회 정현웅, 구본웅, 신홍휴, 김경준, 권영준, 홍우백

후소회 백윤문, 김기창, 장우성

조선서도보국회

나청헌 김은호

신흥미술동맹 전미력, 추적양, 김미남

이상춘, 강호, 이갑기, 추민, 임화, 이주홍

조선프롤레타리아예술동맹 김복진, 안석주, 권구현

이상대, 정하보, 박진명

김복진미술연구소 김복진, 이국전, 박승구, 윤효중, 이성

경성미술연구소 이국전

조선프롤레타리아예술동맹

KYULA 안석주

동경지부 박석정, 윤상열

무산자사

동지사

YMCA미술연구소 김복진, 이한복, 김창섭

극단신건설 이상춘, 강호

조형미술연구소 박진명, 이상춘, 정하보

광고미술사 강호, 김일영, 추적양

조선경성미술가협회 심형구, 김인승, 이종우, 배운성, 김경승, 장발

단광회 김인승, 김만형, 손응성, 심형구, 박영선, 이봉상, 임응구, 일본인

개신기성동맹 윤희순, 김종태, 이승만, 김주경, 최우석, 이상범, 이한복, 김용수, 일본인들

경성여자미술학교 김주경

조선연극협회미술부 강호, 이상춘, 추완호, 김일영

형성미술가집단

국민정신총동원조선연맹

문화부 이상범, 심형구

제미동창회 이쾌대, 김만형, 홍일표, 주경, 일본인

청구회 도상봉, 공진형, 이마동, 일본인들

김복진, 강창원, 일본인

신미술가협회 이쾌대, 김종찬, 최재덕, 문학수, 이중섭, 김학준, 진환

극단백조회 김복진, 안석주, 이승만, 원우전

조선서화미술원 최우석

승삼화실 도상봉

녹과회 임군홍, 송정훈, 홍순문, 최규만

창룡사 이봉상, 일본인

여자미술학사 나혜석

SPA 양화연구소 길진섭, 김환기, 김병기, 이범승

백만회 길진섭, 김환기, 일본인들

구신회 김경승, 김기창, 심형구, 김인승

양화극현사 조우식, 이규상

이인성양화연구소 이인성

대화숙 윤효중

조선미술원 박광진, 김은호, 허백련, 김복진

황도학회 안석주

조선상업미술가협회 강호, 이상춘, 권명덕

이왕가미술관 (덕수궁 개관) — 덕수궁 신관 완공 — **궁중유물전시관**

총독부미술관(경복궁 신축) — **국립박물관, 국립민속박물관**

동아일보사 강당 (이종우개인전) — **조선미술관** 오봉빈 — 보화각 — **간송미술관**

북단장 전형필 — **대택화랑** (현희문 조각전) — **정자옥 화랑** (박성규개인전)

구락부 (하 4형제전) — **화신화랑** — **화신화랑**

조선일보사 강당 (문인전동인회전)

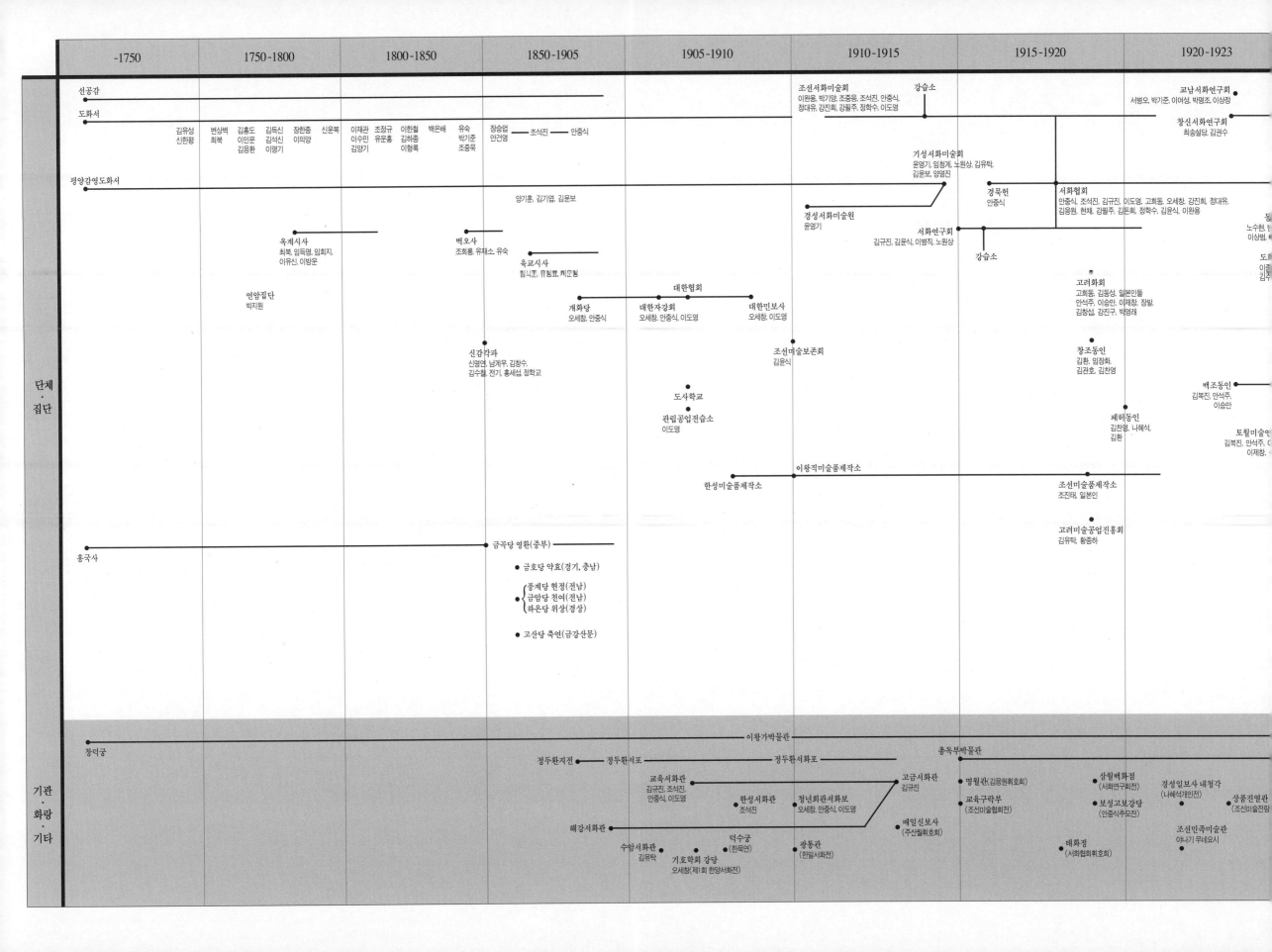

연대 구분: -1750 | 1750-1800 | 1800-1850 | 1850-1905 | 1905-1910 | 1910-1915 | 1915-1920 | 1920-1923

단체·집단

선공감

도화서

평양감영도화서

홍국사

김유성, 신한평

변상벽, 최북 / 김홍도, 이인문, 김응환 / 김득신, 김석신, 이명기

장한종, 이의양 / 신윤복

이재관, 이수민, 김양기 / 조정규, 유운홍 / 이한철, 김하종, 이형록 / 백은배 / 유숙, 박기준, 조중묵

장승업, 안건영 — 조석진 — 안중식

조선서화미술회
이완용, 박기양, 조중응, 조석진, 안중식, 정대유, 강진희, 강필주, 정학수, 이도영

강습소

교남서화연구회
서병오, 박기준, 이여성, 박명조, 이상정

창신서화연구회
최송설당, 김권수

기성서화미술회
윤영기, 임창계, 노원상, 김유탁, 김윤보, 양영진

경묵헌
안중식

서화협회
안중식, 조석진, 김규진, 이도영, 고희동, 오세창, 강진희, 정대유, 김응원, 현채, 강필주, 김돈희, 정학수, 김윤식, 이완용

경성서화미술원
윤영기

양기훈, 김기엽, 김윤보

옥계시사
최북, 임득명, 임희지, 이유신, 이방운

벽오사
조희룡, 유재소 유숙

유교시사
림희지, 박윤묵, 김군영

서화연구회
김규진, 김윤식, 이병직, 노원상

강습소

연암집단
박지원

대한협회

개화당
오세창, 안중식

대한자강회
오세창, 안중식, 이도영

대한민보사
오세창, 이도영

고려화회
고희동, 김동성, 일본인들
안석주, 이승만, 이제창, 장발,
김창섭, 강진구, 박영래

신감각파
신명연, 남계우, 김창수,
김수철, 전기, 홍세섭, 정학교

조선미술보존회
김윤식

창조동인
김환, 임장화,
김관호, 김찬영

백조동인
김복진, 안석주,
이승만

도사학교

관립공업전습소
이도영

폐허동인
김찬영, 나혜석,
김환

토월미술연
김복진, 안석주,
이제창

이왕직미술품제작소

한성미술품제작소

조선미술품제작소
조진태, 일본인

고려미술공업진흥회
김유탁, 황종하

금곡당 영환(중부)

● 금호당 약효(경기, 충남)

● 풍계당 현정(전남)
 금암당 천여(전남)
 하은당 위상(경상)

● 고산당 축연(금강산문)

기관·화랑·기타

창덕궁

이왕가박물관

총독부박물관

정두환지전 — 정두환서포 — 정두환서화포

교육서화관
김규진, 조석진,
안중식, 이도영

한성서화관
조석진

청년회관서화보
오세창, 안중식, 이도영

고금서화관
김규진

명월관(김응원휘호회)

교육구락부
(조선미술협회전)

삼월백화점
(서화연구회전)

보성고보강당
(안중식추모전)

경성일보사 내청각
(나혜석개인전)

상품진열관
(조선미술전람...)

해강서화관

매일신보사
(주산월휘호회)

태화정
(서화협회휘호회)

조선민족미술관
야나기 무네요시

수암서화관
김유탁

기호학회 강당
오세창(제1회 한양서화전)

덕수궁
(한묵연)

광통관
(한일서화전)

연표
1800-1945

A Summary
The History of Korean Modern Art

Korean art of the 19th century is notable for its wealth of ideas and styles, which can be explained in part, by the development of capitalism at the time. Thus, in the same period we find the emergence of the urban sensibility of the neo-sensualists on the one hand, and the growth of a popular culture that favored ornament and decoration, which in turn influenced changes in religious art and sculpture.

But these developments, as well as the growth of capitalism, were destroyed or distorted with the invasion of Japanese forces and subsequent colonization. Art was plunged into a crisis, as were all other fields. In genres like korean ink works and color paintings, new ideas and experiments were rejected in favor of traditional, classical forms in an attempt to maintain identity. At the same time, Western art was imposed by Japanese imperialists to reform Korean art genres.

The shift from Korea's feudal society towards capitalism had a strong and deep influence on the development of modern art. Then, under Japanese imperialism, fine arts colleges were abolished and oppressive measures suppressed the flow of ideas, dynamism and creativity. Yet, despite these obstacles, artists flourished through further resistance and adaptation, strengthening their identity through subjectivity and openness.

This book is a map and a chronology of Korean modern art. It is not a simple chronological description, but a graphic map that was drawn by painters of Dohwaseo.(Royal Academy) It describes people, events, institutes, museums and more. It is a forum of ideas and theories. Also, this book is a map of consciousness. It traces the values and sensibilities of the artists, the activities of the movements and groups of the time. Therefore, this is a dictionary of event as well as a history of ideology and system of Korean modern art. Finally, it is significant in that it breaks new ground, thanks to the discovery of many important documents.

찾아보기 · 한국

石黒義保	이시구로 요시카즈	野鶴利男	노츠루 토시오	中村寅之助	나카무라 토라노쓰케
船越三枝子	후나코시 미에코	鹽原時三郎	시오하라 토키사부로우	中村至一	나카무라 요시카즈
聖德	쇼우토쿠	鈴木信太郎	츠즈키 신타로우	中村直人	나카무라 나오토
星野二彦	호시노 츠기히코	永地秀太	에이치 슈우타	中澤弘光	나카자와 히로미츠
細井肇	호소이하지메	五十嵐三次	이가라시 미츠구	中弘弛光	나가히로 시코우
小宮三保松	코미야 미호마츠	外山卯三郎	토야마 우사부로우		→ 中澤弘光
小磯	코이소	羽下修三	하네시타 슈조	曾彌荒助	소네 코우스케
	→ 小磯國昭	宇賀嘉次	우가요시 츠구	池上秀畝	이케가미 슈우호
小磯國昭	코이소 쿠니아키	熊谷宣夫	쿠마가이 노부오	芝仙木本	시센 보쿠혼
小磯良平	코이소 료우헤이	熊谷守一	쿠마카이 모리카즈	津田信夫	츠다 노부오
小林	코바야시	原	하라	倉茂周藏	쿠라시게 슈우조우
小林萬吾	코마야시 만고	遠山正治	토오야마 마사하루	倉敷	쿠라시키
小山富士夫	코야마 후지오	原田茂安	하라다 시게야쓰	淺見倫太郎	아사미 린타로우
小杉放菴	코쓰기 호우안	遠田運雄	토오다 카즈오	川崎小虎	카와사키 쇼우코
小室翠雲	코무로 쓰이운	遠田渾雄	토오다 카즈오	川崎隆一	카와사키 류우이치
小室孝雄	코무로 타카오	有光敎一	아리미츠 코우이치	川端龍子	카와바타 류우시
小野	오노	有島生馬	아리시마 이쿠마	川島	카와시마
小野忠明	오노 타다아키	柳宗悅	야나기 무네요시	川島理一郎	카와시마 리이치로우
小場桓吉	코바 칸키치	六角紫水	롯카쿠 시스이	千野左門	치노 사몬
小田省吾	오다 쇼우고	里見勝藏	사토미 카츠조우	淺川巧	아사카와 타쿠미
小川	오카와	伊東四郎	이토우 시로우	淺川伯敎	아사카와 노리다카
小川鶴治	오카와 츠루지	伊東深水	이토우 신수이	泉千春	이즈미 치하루
小泉顯夫	코이즈미 아키오	伊藤博文	이토우 히로부미	天草神來	아마쿠사 신라이
速水御舟	하야미 교슈우	伊藤秩描	이토우 치즈뵤우	川村萬藏	카와무라 만조우
松岡暎丘	마츠오카 에이큐우	伊原宇三郎	이하라 우사부로우	川合玉堂	카와이 교쿠도우
松岡輝夫	마츠오카 테루오	盒頭峻南	마씨즈 슌난	淸水龜藏	시미즈 카메조우
松崎喜美	마츠자키 요시미	盒田玉城	마쓰다 교쿠죠우	淸水多嘉示	시미즈 타카시
松林桂月	마츠바야시 게이게츠	日吉守	히요시 마모루	淸水東雲	키요미즈 토우운
松本一郎	마츠모토 이치로우	日名子実三	히나코 치즈조우	淸水登之	시미즈 토시
松山文雄	마츠야마 후미오	林茂樹	하야시 시게키	淸須美	키요쓰키 요시
松永武吉	마츠나가 타케키치	入江波光	이리에 하코우	淸水良雄	시미즈 요시오
松田權六	마츠다 켄로쿠	紫田善三郎	시바다 젠자부로우	淸水節義	시즈미 타카요시
松田黎光	마치다 레이코우	長谷川三郎	하세가와 사부로우	村上美里	무라카미 미사토
松田正雄	마치다 마사오	長尾雨山	나가오 우잔	崔千代子	사이 치요코
松井	마쓰이	藏原惟人	쿠라하라 코레토	秋田雨雀	아키타 우샤쿠
松井石根	마치이 이와네	長原孝太郎	나가하라 코우타로우	湯淺	유아사
松治秀幸	마츠하루 히테유키	齋藤實	사이토우 마코토	太田天洋	오오타 텐요우
松浦總三	마치우라 소우조우	猪熊玄一郎	이노쿠마 젠이치로우	土肥實	도히 마코토
水野鍊太郎	미즈노 렌타로우	赤松麟作	아카마츠 린사쿠	波田	하타
矢鍋永三郎	야나베 에이자부로우	田口茂一郎	타구치 모이치로우	波田重一	하타 시게카즈
矢部友衡	야베 토모에		→ 田口米舫	八樊	핫카이
矢野俊二	야노 슌지	田口米舫	타구치 베이호우	片上坦	카타 가미탄
矢澤貞則	야자와 사다노리	田口米峰	타구치 베이호우		→ 堅山坦
	→ 矢澤弦月		→ 田口米舫	平福百穗	히라후쿠 햐쿠쓰이
矢澤弦月	야자와 겐게츠	田口義一郎	타구치 기이치로우	平福貞藏	히라후쿠 테이조우
新居格	신쿄카쿠		→ 田口米舫		→ 平福百穗
辛島	카라시마	田邊至	타나베 이타로	平井	히라이
神保	진포	田邊草作	타나베 소우사쿠	下群山	시모코오리 야마
新保喜三	신포 기조우	田邊孝次	타나베 타카츠구	鶴見武長	츠루미 타케나가
神田	닛다	前田廉造	마에다 렌조우	鶴田吾郎	츠루다 고로우
新井淳平	아라이 쥰페이	前田靑邨	마에다 세이손	翰長	칸초우
辻永	츠지 히사시	田中	타나카	恒屋盛服	츠네야 세이후쿠
児島高信	코지마 타카노부	田中光顯	타나카 미츠아키	海田要	우키타카나메
児島善三郎	코지마 젠자부로우	前川千帆	마에카와 센판	香椎源太郎	카시이 겐다로우
児島元三郎	코지마 젠자부로우	鮎具房之進	아유노가이 후사노신	戶張幸男	토바리 유키오
阿部	아베	正木直彦	마사키 나오히코	花岡萬舟	하나오카 반슈우
児玉	코다마	井上幸作	이노우에 코우사쿠	和田英作	와다 에이사쿠
児玉省三	코다마 쇼우조우	鳥居龍藏	토리이 류우조우	和田一郎	와다 이치로우
安達房治郎	아다치 보우지로우	朝倉文夫	아사쿠사 후미오	和田一海	와다 잇카이
安藤仲太郎	안토우 나카타로우	佐久間鐵園	사쿠마 데츠엔	丸山	마루야마
安武芳男	야스타케 요시오	佐藤	사토우	丸野豊	마루노 유타카
岸田劉生	키시다 류우세이	佐藤九二男	사토우 쿠니오	荒木十畝	아라키 짓포
安井曾太朗	야스이 소우타로우	竹谷富士雄	타케야 후지오		→ 荒木悌二郎
岩淵友次	이와후치 토모지	中内利彦	나카우치 토시히코	荒木悌二郎	아라키 테이지로우
櫻田精一	사쿠라다 쇼우이치	中野俊子	나카노 토시코	荒木賢太郎	아라이 켄타로우
野間仁根	노마 진콘	中村	나카무라	橫山大觀	요코야마 타이칸
野口	노구치	中村興資平	나카무라 요시헤이	橫田五郎	요코다 고로우
野田九浦	노다 큐우호	中村與志平	나카무라 요시헤이	黑田淸輝	쿠로다 세이키
野中十米藏	노나카 토메조우	中村硏一	나카무라 켄이치	黑坂勝美	쿠로사카 카츠미

최열은 1956년생으로 중앙대학교 예술대학원을 졸업하고 한국근현대미술사학회와 인물미술사학회 회장, 문화재청 문화재전문위원 및 월간 가나아트 편집장, 가나아트센터 기획실장을 역임했으며, 정관김복진미술이론상, 석남이경성미술이론상, 정현웅기념사업회 운영위원, 고려대, 동국대, 서울대 강사로 활동하고 있다. 한국미술저작상, 간행물문화대상 저작상, 월간미술대상, 정현웅연구기금을 수상했으며, 저서로『한국근대사회미술론』『한국현대미술운동사』『한국 만화의 역사』『한국근대미술의 역사』『한국현대미술의 역사』『한국근대미술비평사』『한국현대미술 비평사』『한국근현대미술사학』『민족미술의 이론과 실천』『미술과 사회』『화전(畵傳)』『김복진—힘의 미학』『권진규』『박수근 평전』『이중섭 평전』『근대 수묵채색화 감상법』『사군자 감상법』『옛 그림 따라 걷는 서울길』『옛 그림 따라 걷는 제주길』『미술사 입문자를 위한 대화』『옛 그림으로 본 서울』등이 있다. 제주문화정보점자도서관에서 미술점자도서『옛 그림 따라 걷는 제주길』을 번역 출간했다.

개정판

한국근대미술의 역사
韓國美術史 事典 1800-1945
최열

초판1쇄 발행 · 1998년 1월 15일
개정판1쇄 발행 · 2015년 11월 10일
개정판2쇄 발행 · 2020년 10월 20일
발행인 · 李起雄
발행처 · 悅話堂
경기도 파주시 광인사길 25 파주출판도시
전화 (031)955-7000, 팩시밀리 (031)955-7010
www.youlhwadang.co.kr
yhdp@youlhwadang.co.kr
등록번호 · 제10-74호
등록일자 · 1971년 7월 2일
편집 · 박지홍 조중협 원지영 박미
디자인 · 공미경 박소영
인쇄 및 제책 · (주)상지사피앤비

Published by Youlhwadang Publishers
The History of Korean Modern Art
© 1998, 2015 by Choi Youl
Printed in Korea

ISBN 978-89-301-0490-6